한국민족악무사

한국민족악무사

초판 1쇄 인쇄 2017년 12월 22일
초판 1쇄 발행 2017년 12월 29일

지은이 이민홍
펴낸이 정규상
펴낸곳 성균관대학교 출판부
책임편집 신철호
편　집 현상철·구남희
외주디자인 아베ㄲ
마케팅 박정수·김지현

등록 1975년 5월 21일 제1975-9호
주소 03063 서울특별시 종로구 성균관로 25-2
대표전화 02)760-1252~4
팩시밀리 02)762-7452
홈페이지 press.skku.edu

ISBN 979-11-5550-268-6 93600

한국민족악무사

韓國民族樂舞史

이민홍 지음

성균관대학교
출판부

 필자는 고전시가를 전공했다. 1985년『사림파문학의 연구』와 1993년『조선조 시가의 이념과 미의식』등을 펴냈다. 그 후 고전시가는 예악론(禮樂論)에 포용되어, 가창과 무용에 밀착된 사실을 인식하고, '민족악무(民族樂舞)'의 선상에 놓고 20여 년 동안 연구에 전념했다. 1997년에 발간된『한국 민족악무와 禮樂思想』을 '재구성·개고·보완·첨삭'하고, 2001년의『한국 民族禮樂과 시가문학』, 2003년의『韓文化와 韓文學의 정체성』, 2006년의『韓文化의 源流』등에 수록된 '민족악무'에 관한 편장들을 수정 보충하고, 이후 10여 년간 각종 학술지들에 게재한 '악무'에 관한 논문과 논설문들을 수합하여,『한국민족악무사(韓國民族樂舞史)』를 성균관대학교 출판부에서 발간하게 되었다. 성대출판부 여러분들에게 진심으로 감사를 표한다.

 사반세기에 걸쳐 축적된 논문들의 종합이므로, 내용의 중복도 다소 있지만 논리 전개상 불가피했으며, 앞뒤 문맥과 연결할 때 반드시 동일하지는 않다. 필자는 '민족악무'를 우리 선인들이 일관되게 해왔던 '문·사·철(文·史·哲)'의 융합에 기반한 방법론을 준용하여 연구에 임했다. '문학·사학·철학'은 분리된 것이 아니라 혼용되어 있다. 근대에 이를 분리한 것은 잘못이다. 이를 독립시켜 연구한 성과가 완미하지 못함을 깨닫고, 최근에 와서 다시 융합한 시도는 정당하다.

 우리 민족은 악무를 다른 민족에 비해 유난히 좋아했다. 우리의 생활상을 적은 최고의 문헌인『위서(魏書)』「동이전(東夷傳)」을 비롯한 각종 사서에, 부여를 위시한 '예맥·옥저·삼한·고구려·백제·신라' 등의 기사에 밤새워 노래하고 춤췄다는 기록은, 비록 제천(祭天)과 축전(祝典) 등에 연계된 것이긴 해도, 악무에 관한 한 민족의 심성에 이 같은 인자가 고착되어 길이 유전되었음을 반증하고 앞으로도 변하지 않을 것이다.

 고대에서 중세를 거쳐 이어온 '예악론'은 소멸되었거나 폐기된 것이 아니라, 지금도 우리의 삶 속에 모습을 달리하여 살아 있다. 호불호를 떠나 우리는 예악(禮樂)의 구도 속에 살고 있고, 앞으로도 변함이 없을 것이다. '예'는 땅, '악'은 하늘의 이치를 본받았으며(法地, 法天), '예'는 인간과 사회의 차이를 인정하므로, 대동(大同)을 본질로 하는 '악'으로 조화를 꾀해야 하기 때문에, 인간은 이를 배제할 수 없다(禮異樂同). '종교·법률·제도' 등

은 '예'이며, '노래·춤·연극' 등은 '악'에 소속되어, 우리 주변에 살아서 역동적으로 전개되고 있다. 따라서 '민족악무'를 고찰하기 위해 동아시아 예악론을 주체적으로 재창조한 '민족예악'의 검토는 필수적이다.

'민족악무'는 민족예악에 기반한 것이지만 악무를 예술적으로 완성도를 높이기 위해, 우리 민족만의 독창적 미의식에 근거한 '민족미학(民族美學)'에 재단되어야만, 그 가치가 증폭되어 국제적으로 높은 평가를 받는다. 수천 년간 우리는 한족과 동북아시아 일부 민족들의 제국주의와 이에 부수된 문화제국주의에 근거한 예악론과 악무에 흡수 통합되지 않고, '민족예악'과 '민족악무'를 공고하게 보존해왔다.

중원정권은 화이론(華夷論)에 입각하여, 자국의 정치제도와 문물전장(文物典章)을 전파하기 위해, 이화제이(以華制夷) 및 이이제이(以夷制夷)의 전략을 집요하게 구사했다. 중원정권의 이 전략은 영원불변일 것이고, 현 중국 공산정권도 동일하다. 이에 우리 역대왕조는 이화제화(以華制華)로 역공을 감행하여, 정치와 문화의 식민지화를 막고 우리의 정체성을 확보하여, 중원을 사안에 따라 능가하는 찬연한 업적을 성취했다.

동아시아 제국은 악은 정치와 직결되어 있다(樂與政通)라고 확신하여, 악무로 백성을 교화(用樂化民)하려고 했으며, 한국의 역대왕조도 악무를 통치의 한 축으로 활용했다. 조선왕조 또한 통시적으로 유입된 외래악무를 '민족악무'로 변용하여 국가를 경영코자 했다. '민족악무'가 이처럼 막중한 역할을 했음을 인식하고 이를 천착했으며, 나아가 그 층위를 높여 '민족예악·민족악무·민족미학'을 융합하여 이를 바탕으로 하여 이 졸저를 찬술했다. 관심 있는 학계 제현들의 질정을 바란다.

끝으로 향년 32세와 90세로의 불우한 삶을 영위했던, 先考 諱 李殷雨, 先妣 諱 金達文 兩位의 명복을 빌며, 영전에 삼가 이 난고(亂稿)를 바친다.

丁酉年(단기, 4350) 辰月 日

月城 李敏弘 謹志

『한국민족악무사』를 집필하면서

　　필자는 '악무민족주의'와 '악무제국주의'의 갈등과 융합과 극복이라는 인식에 근거해 본고를 저술했다. 반만년 민족악무사의 진행 과정에서 우리 민족은 악무제국주의 조류를 타고 들어온 외래악무를 지혜롭게 수용해 탁월한 민족악무를 형성해서 역수출하는 쾌거를 이루었다. 개방적 자세와 주체적 비판정신을 바탕에 깔고, 자발적으로 수용하거나 또는 유입된 악무를 민족미학에 입각해 변용한 결과이다.

　　동서고금을 통해 인간은 갖가지 이념과 사유체계를 창출했지만, 대부분 일시적이거나 아니면 파급 효과가 미미했다. 우리 민족은 다른 나라에서 다른 민족이 그들의 필요에 의해 창안한 이데올로기를 수입해 이에 열광한 나머지, 그것을 금과옥조(金科玉條)로 착각해 만병통치약인 양 향유한 것은 아닌지 반성할 시점에 와 있다. 해외를 다니면서 파초(芭蕉)를 좋아해 김포평야에 벼농사를 중단하고, 불도저로 밀어내고 파초 종자를 가져와 심었다고 가정해보자. 봄을 지나 여름철에는 무럭무럭 자라 넓은 들판에 파초의 숲이 펼쳐져 보는 이가 남국의 정취가 아름답기 그지없다고 감탄할 것이다.

　　그러나 곧이어 서북풍이 불어오고 눈보라가 휘날리는 겨울이 오는 우리의 풍토에서, 그 은성하고 탐스런 파초 숲으로 일렁이던 평야가 하루아침에 황량한 동토(凍土)로 변할 것은 너무도 뻔하다. 파초의 동사(凍死)를 아쉬워하면서 이를 되살리고 보호하기 위해 온실을 만들어봤자, 그것은 매우 비경제적인 시도에 불과할 것이다.

　　우리는 파초와 같은 외래종을 심어서 얼마나 많은 시간과 재화의 손실을 입은 시행착오를 반복했는지 돌이켜볼 까닭이 있다. 해외에서 양성된 이념을 필요에 따라 수입하되, 우리 풍토에 맞는 것을 엄선하거나 우리 품에 맞게 재창조해야 한다는 명제가 그래서 제기되는 것이다. 매는 꿩이 잡아야 한다. 꿩 한 마리 잡을 수 없는, 겉

모양만 화려하고 맵시가 근사한 매는 실생활에 조금도 보탬이 안 되는 박제(剝製)된 이념과 마찬가지로 무용지물이다. 그러므로 김포평야에 자랄 수 있는 적절한 종자를 심어야 하고 꿩을 잡을 수 있는 매를 길러야 한다.

해외에서 발효되어 양성된 이념들은 우리에게 부적절한 것이 대부분이다. 왜냐하면 해외의 그 같은 이념들은 그들 나라의 민족과 풍토에 알맞은 그들의 민족이념이기 때문이다. 그것은 어디까지나 파초이지 벼나 보리가 아니다. 그러므로 우리 국토에서 생성된 것이 아닌 대부분의 이념은 퇴색할 수 있지만, 우리 땅에서 양성된 '민족주의'만은 표피는 약간씩 변모할지라도 그 본질은 결코 변하지 않는다.

개항, 즉 개화기(開化期) 이후 유입된 해외의 갖가지 이념들은 상당수가 파초요, 파인애플이며 종려나무 등속이었다. '개화기'라는 용어도 그렇다. 개항 이전 우리의 조선조 오백 년 동안 존속했던 문화나 선인들이 무지몽매한 야만이며 미개지의 오랑캐라는 의미를 담고 있는 모욕적인 단어인데도 불구하고, 우리는 이 용어를 참신한 의미를 지닌 것으로 생각해 쓰고 있다.

동기와 계기야 어떠하든 간에 단군(檀君) 이래 최초로 주어진 중세에서의 주체와 자주의 상징인 '칭제건원(稱帝建元)'의 기간이었던 대한제국(大韓帝國)의 재조의지(再造意志)를 계승하고 이를 살리지 못한 치명적인 과오를 우리는 범했다. 대한제국의 부정적인 면만 극대화시켜 폄하한 의식의 근저에는, 신사대주의적(新事大主義的) 사유에 몰두한 일부 반민족적 지식인들의 서구식 척도에 의한 우리 역사의 왜곡된 평결이 자리하고 있다.

이 어영은 신라 진흥왕 때의 유명한 화가인 솔거가 그렸고, 후세에 본떠 그려 구월산에 있는 삼성사에 모신 것을. 다시 그린 것이 오늘날 전해지고 있는 것이라고 한다.

우리 땅에서 우리의 정통문화 풍토에서 빚어진, 우리의 이념인 민족주의를 과소평가하고 타기한 결과가 어느 정도로 심각한지를 아직도 잘 모르고 있다. 과거는 물론 현재와 미래에도 영원히 풍화하거나 파기되지 않을 이데올로기가 있다면, 그것은 말할 것도 없이 민족주의이다.

이른바 개항 전후의 지식인들에게 풍미했던 감상적인 '사해동포주의(四海同胞主義)'가 얼마나 무서운 독소로 작용했던가를 회고해보면, 어설픈 문호개방은 곧이어 식민지화라는 사실은 쉽게 인지할 수 있다. 우리가 본받고자 하는 이른바 선진국들은 하나같이 그들의 민족주의를 한치도 양보 없이 준수하고 있을 뿐 아니라, 그것을 세계화시키려고 집요하게 노력하고 있다는 점을 우리는 모르고 있다.

민족주의는 보수도 아니고 반동도 아니고, 이것이 바로 진정한 진보임을 우리는 깨달아야 한다. 5천 년 역사를 계승과 지속 그리고 발전적 극복으로 파악해야 하는데도 불구하고, 청산과 타기 또는 단절의 대상으로 인식하는 것이, 진보요 참신이라고 보는 소위 사이비 진보 관념에서 벗어나야 한다. 계승과 지속과 발전적 극복은 민족의 정서와 삶의 미학적 정감을 담고 있는 악무의 경우에도 예외는 아니다. 문화와 예술과 악무의 서구 식민지화를 더 이상 방치해서는 안 되는 심각한 상황에 처해 있다. 필자가 이 책 제목을 『한국민족악무사(韓國民族樂舞史)』라고 명명한 까닭이 여기에 있다.

『한국민족악무사』에서 '민족'은 한민족을 의미하며, 민족이라는 어휘 속에는 민족예악(民族禮樂), 즉 우리 겨레의 전래 민족주의가 깔려 있다. 여기서 말하는 민족주의는 서양에서 말하는 민족주의와는 전혀 관계가 없다. 민족주의의 발생을 19세기 운운하는 시각과도 추호의 상관이 없다. 한국에 있어서 민족주의는 5천 년 이래 주변의 강대국과 이민족들의 침략에 대항해, 우리의 영토와 문화와 국가의 정체성을 수호하려는 민족적 의지와 긍지를 의미한다. 우리에게 민족주의적 이념이 없었다면, 우리는 이미 중국이나 기타 강대국의 식민지 또는 군현의 일부로 편입되어 흔적조차 희미해졌을 것이다.

우리 문화와 우리의 말과 글 그리고 우리의 악무를 지금까지 확실하게 지니고 있는 이유도 여기에 있다. 민족주의를 국수주의로 매도하는 신사대주의자들의 무주체적 발상은 역사의 준열한 심판을 면치 못할 것이다. 우리 사회나 학계에서 민족주의 또는 민족주의자들로 행세하거나 인정받고 있는 일부 학인(學人)들은, 사실 알고 보면 반민족주의 및 반민족주의자들로서, 가장 민족적인 모든 것을 배척하고 백안시하는 신사대주의자이거나 서구문물을 숭앙하는 위인들이다. 우리는 소위 진정한 글로벌리즘의 실상을 모르거나 오해하여, 겨레의 애환과 땀이 묻은 것을 폐기하는 것으로 착각하는 경향이 있다.

민족주의는 완벽하고 조리 정연한 이론체계보다 우리 민족의 일상생활에 접맥되

어 막강한 영향력을 발휘하고 있는 악무의 실상을 검토함으로써 더욱 그 의의와 가치가 분명해진다. 민족의 악무는 단대적(單代的)인 것이 아니라 그 역사와 생명이 몇 세기를 단위로 전승된 것이다. 우리가 격동하는 현세와 미래에 살아남기 위해서는 민족악무에 대한 연구와 그 전승이 무엇보다 중요하다.

민족적인 것과 외래적인 것을 어떻게 조화하느냐 하는 문제는 매우 긴요하다. 그런데 19세기부터 우리는 외래적인 것을 양성하기 위해 우리의 것을 왜곡시키거나 버리기를 다반사로 했다. 경우에 따라 지혜롭게 수용하지 못하고 외래의 것으로 또 다른 외래의 것에 대적시켜, 그것이 마치 우리 것인 양 착각하고 그것을 지키기 위해서 무모한 충돌을 일삼기도 했다. 이른바 남의 장단에 맞추어 춤을 추느라 바지가 흘러내리는 사실조차 몰랐던 경우도 간혹 있었다.

우리 민족은 서양인과 다른 심성과 체격을 가졌다. 우리들의 체격에는 우리의 춤사위가, 우리의 목청에는 우리의 가락이 적절하다. 왜냐하면 5천 년간이나 춤추고 노래하면서 다듬어졌기 때문이다. 색복(色服)과 음식도 마찬가지다. 우리 체격에는 우리의 옷이 가장 잘 어울린다. 그럼에도 불구하고 서양의 옷을 수입해 이를 즐겨 착용하다 보니 체격과 의복의 조화가 되지 않을 것은 당연하다. 이렇게 되면 서양에서 수입된 의복을 비판해야 마땅한데, 반대로 우리의 체형을 탓하면서 열등감에 허덕인 지도 어언 일세기가 지나고 있다.

그리하여 우리 민족이 가진 아름다운 특징인 검은 머리와 검은 눈동자, 아담한 각선과 적절한 신장을 두고, 머리칼은 왜 노랗지 못하고 눈동자는 어이해 푸르지 못하며, 키는 왜 이렇게 작으며, 다리는 왜 이 모양으로 짧으냐고 탄식해 마지않았다. 우리 민족의 심성과 체격은 반만년 동안 우리의 풍토에서 눈비를 맞고 바람을 맞으며 진화된 것이다. 전부는 아니겠지만 심성과 체격의 골간을 이루는 부분은 변할 수도 없고 변해서도 안 되는 가장 민족적인 것들이다.

오리의 다리가 짧다고 생각하고 학처럼 길게 늘이거나, 학의 다리가 너무 길다고 해서 오리처럼 짧게 자른다면, 그 학과 오리는 환경에 적응하지 못하여 도태되고 만다. 우리는 지금 다리를 늘여서 길게 하고 또는 잘라서 짧게 하느라 여념이 없을 뿐 아니라, 이렇게 하는 것을 일러 학계에서도 진보라고 의기양양하게 강변하고 있다.

외래의 선진 문화를 수용하는 것을 거부하자는 것이 아니고, 수용할 것과 못할 것을 분별하자는 것이다. 우리 한민족은 대단히 열정적인 성품을 지닌 겨레다. 그러므로 그럴듯한 외래문화가 수입되면 한동안 이에 탐닉하여 열광한다. 정도가 지나

치면 이를 만병통치약으로 착각하고 적용할 데와 못할 데를 분별하지 않고 마구잡이로 수용하는 경향도 적지않았다.

일찍이 불교가 그랬고 성리학과 실학 그리고 서학(西學)이 그랬다. 그 같은 열정 때문에 우리는 7세기나 16세기 무렵에 세계 학계에서 불경과 성리학의 경우 최고봉을 차지한 영광을 얻었고, 아이티도 현재 수출한 나라를 제압하고 있다. 악무의 경우도 중국으로부터 아악(雅樂)과 일무(佾舞)를 받아들여 세계 최고의 경지로 격상시켰는데, 이 역시 외래문물에 대한 개방적 자세와 관계가 있다. 따라서 주체적 입장을 견지하면서 수용했을 때 얻는 성과를 우리는 기억해야 한다. 예를 들면 발레를 수입해 이를 전 세계를 압도할 저력을 갖고 있고, 이는 케이팝이 세계를 석권하는 현재의 상황과도 무관치 않다. 외래악무도 과거 우리 선인들처럼 지혜롭게 수용해야 함을 암시하는 사례이다. 이와 반대로 옳지 못한 것을 수입해 맹목적으로 몰입했을 때에 오는 폐해에 대해서도 항상 경각심을 가져야 할 것이다.

필자가 이 책에서 다룬 '민족악무'의 분야는 매우 광범하다. '악(樂)' 속에는 무(舞)와 가(歌)와 요(謠) 그리고 곡(曲)도 포용된다. '무'의 개념 역시 5천 년 동안 전승된 민족의 춤 모두가 포괄된다. 여기서 고찰한 민족악무에 대한 부분은 빙산의 일각에 불과하지만, 시간이 주어진다면 논의된 부분에 대한 보완과 새로운 분야와 악무에 관한 연구를 계속하고자 한다. 진정한 '악무민족주의'를 구현하기 위해 민족의 실생활과 관련된 분야를 검토하는 것이 필요하다. 민족이 부르는 노래와, 민족이 추는 춤에 관한 연구는 피부에 와 닿는 구체적인 악무민족주의의 중요한 일부이다. 민족의 악무는 민족이 입고 생활하는 의복과 조석으로 먹는 음식과 더불어 가장 중요한 것 중 하나이다.

민족악무는 고대 및 중세의 민인과 왕조의 정통종교(正統宗敎)였던 제사와 접맥되었기 때문에, 하늘과 땅 등의 여러 신과 조상신들에게 바치는 오신(娛神) 모티프가 짙게 깔려 있다. 고대나 중세의 악무들에 이 같은 경향이 현저하게 남아 있다. 사서의 「악지」나 각종 악 편장 등에 실려 있는 가요와 무들은 거개가 민족의 기층 종교들과 연관되어 있다. 〈동동(動動)〉이 그러하고 〈처용무(處容舞)〉와 팔관회(八關會)를 위시한 다양한 민족악무들 또한 그 기반을 같이한다. 필자는 우리의 기층종교를 '민족예악'으로 규정하고 이를 척도로 하여 민족악무를 검토하는 시도를 해보았다. 다소간의 무리와 난점이 있을 것을 예상한다. 고대 및 중세에 우리 선인들은 조국을 통치하는 우리 나름의 이데올로기가 있었을 것은 확실하다. 필자는 그 이념을 일러

'민족예악'이라 했다. 민족예악이 역사의 이면으로 잠적했던 시기는 대체로 불행한 시대였고, 민족예악이 왕성하게 고취되었던 기간은 국가의 운세가 흥왕하던 기간이었다.

우리 선인들은 현재의 우리들보다 훌륭했고 주체적인 문화와 이념으로 나라를 통치했다. 극히 작은 일부의 과오를 극대화해 우리 선인들이 창건해 통치했던 전조들의 큰 업적에는 함구하고, 얼마 안 되는 결점을 현미경을 통해 찾아내어 이를 기고 만장하게 헐뜯고 비방하고 폄하하는 행위는 이제 종결되어야 한다. 그리고 선인들의 단점과 약점을 들추어내어 그것으로 유명해진 사이비 민족주의자들의 반민족적인 방자한 언동도 이제는 엄정한 심판을 받아야 할 때가 되었다.

양민을 착취하며 토색질을 일삼던 저들 선대들의 약점은 씻은 듯이 은폐하고, 얼마 안 되는 장점을 각종 논거나 매체와 학인들을 동원해 이를 부각시켜 침소봉대해서 입에 침이 마르도록 칭찬하면서, 전조의 통치자들은 봉건 통치배니, 그 체제를 일러 모순에 찬 봉건체제니 하는 불합리한 말들도 땅 속에 묻어야 할 때이다. 저들 조상들이 차지했던 관직은 예찬하면서, 그 조상들을 등용했던 제왕을 비롯한 지배계층은 매도하고 비난하는 비이성적인 태도는 반드시 지양되어야 한다.

선인들이 애지중지하던 국가 공식 행사나 일반 민인의 사연(私宴)에서 연희되던 악무들을, 보수니 반동이니 봉건적 유산이니 하면서 백안시하는 이른바 사이비 진보주의자들의 잘못된 악무 인식은, 지금에 와서 약화되었거나 동조를 받지 못하는 오늘의 현상은 매우 고무적이다. 이 같은 상황을 한마디로 평하면 사필귀정이라 요약할 수 있다.

앞서 말한 대로 우리 것이 아닌 남의 것을 우리 것으로 착각하고, 그것을 지키기 위해 노력하는 것이 얼마나 엄청난 비극을 초래했는지는, 외국에서 유입된 박제 이데올로기의 노예가 되어, 전대미문의 참혹한 동족상잔의 유혈난투극을 벌였던 내란을 통해 뼈저리게 느꼈다. 필자가 민족예악과 민족미학으로 무장해 논리 정연한 악무제국주에 대응해서 살아남은 민족악무를, 다소 격앙된 어조로 논술하면서 이를 천양(闡揚)하는 까닭도 여기에 있다. 악무제국주의의 열풍 속에서 살아남은 〈처용가무〉와 〈동동가무〉와 앞으로 복원되어야 할 민족축전(民族祝典) 〈팔관회〉는 악무민족주의 승리의 표상이다.

민족악무의 미학적 기반

1. 민족미학의 형성

5천 년 역사를 통해 전승된 민족악무는 대부분이 예악론과 접맥되어 있다. 민인들이 산야에서 일하면서 불렀던 노래와 명절이나 개인적인 축하 행사 때 불렀던 노래와 추었던 춤들은 예악사유와 직접적인 관계가 없을 수도 있다. 그러나 백성들이 신성시했던 '산천'이나 '암석' 그리고 '숲(藪)·우물·신목'들에 제사를 올릴 때 사용된 악무들은 민족예악적 사유와 관련이 있었고, 중앙의 조정이나 지방 관아가 주관했던 여러 행사들에 연희되었던 악무들도 예악적 사유와 연계되어 있었다.

본고는 민족예악과 동아시아 예악론과 직결된 악무를 중심으로 논의를 전개했고, 여기에서 다룬 악무는 '고대악무·삼국악무·가야악무·발해악무·고려악무·조선조 악무·악장·단가(시조)와 한류악무(韓流樂舞)'들이다. 물론 이들 악무의 전부를 고찰한 것은 아니고, 민족예악에 근거한 악무를 중심으로 검토했다. 민족악무를 민족예악이나 동아시아 예악론과 결부시켜 연구한 선행 업적은 풍부한 편이 아니며, 있다고 해도 본격적이라고 보기에는 문제가 있다. 현재 남아 있는 악무들은 『악학궤범(樂學軌範)·악장가사(樂章歌詞)·시용향악보(時用鄕樂譜)』를 위시해 『청구영언(靑丘永言)』과 『해동가요(海東歌謠)』 그리고 개인 문집들에 수록되어 있다.

민족악무가 등재된 이들 책의 서문을 검토하면 거개가 예악론과 악무를 결부시키고 있다. 고려조의 악무가 실려 있는 악서들의 명칭이 '악학·악장·시용향악'인 점을 감안하면 고대나 중세악무들은 민족예악과 중원예악론에 연계되었음을 알 수 있다. 조선조의 경우 악장을 제외한 여타의 악무와는 그 관계가 다소 이완되는 느낌이

없는 것은 아니지만, 그래도 상당히 긴밀하게 접맥되어 있다.

단가(短歌, 시조)의 경우는 조선조 초기를 지나 중기에 들어와서 약간의 변화가 있었다. 본고에서 단가는 시조를 지칭했는데, 그 이유는 간단하다. 우리 선인들이 단가인 시조를 두고 시조라고 부른 예가 없을 뿐 아니라, 소위 '평시조·사설시조·연시조' 등을 이름하여 〈단가·장가〉라고 지칭했지 시조라는 호칭은 없었다. 우리의 전통 가요를 '향가·고려가요·속요·판소리' 등으로 부르고 있는데, 유독 조선조의 대표적 가요인 〈단가〉에 한해 곡조 명에 불과한 '시조'를 차용해 장르 명으로 사용하는 것은 순리에도 어긋난다.

악의 하위 장르인 '가·요·곡'과 달리 무(舞)를 예악론과 관련지은 연구 성과도 많지 않다. 지금까지 전승된 각종 궁정무와 종묘 제향무들도 고려조 이후부터 중원예악에 경사된 것은 사실이다. 편의상 이를 중원무로 부른다면, 이에 대응하는 우리의 무를 향무 또는 민족무로 지칭할 수 있다. 『악학궤범』에는 악무를 '향악(鄕樂)·당악(唐樂)·속악(俗樂)·아악(雅樂)'으로 분류했다. 전통적인 개념 설정에 따른다면 무는 악에 포함된다. 이른바 '문무·무무'도 아악 속에 들어 있다. 조선조는 〈보태평지무(保太平之舞)〉와 〈정대업지무(定大業之舞)〉를 아악이 아닌 속악에 편차해 아악의 '문무(文舞)·무무(武舞)'보다 훨씬 중시했다.

속악정재에 편성되어 있는 〈무고·동동·무애〉는 전조의 악무로서 민족악무의 정수이다. 조선조 태묘인 종묘제향에 속악을 사용한 것은 주체적 악무 인식의 발로이며 민족예악이 중시된 사례이다.[1] 『악장가사』의 편차는 『악학궤범』보다 이른바 속악인 민족악무를 더욱 중시해 종묘악을 머리에 놓고 초헌(初獻)에 〈보태평(保太平)〉, 아헌(亞獻) 종헌(終獻)에 〈정대업(定大業)〉의 '문무·무무'를 배정했다. 〈보태평〉은 문무이고 〈정대업〉은 무무인데, 초헌에 문무인 〈보태평지무〉를 배치한 것은, 문치를 지향한 조선왕조의 국가정책이 악무에 투영된 실례이다.[2]

조선조 500년 동안 향악과 당악, 속악과 아악의 공존과 이에 따른 갈등이 줄곧 지

1) 『樂學軌範』(大提閣, 1973)은 民族樂舞를 '雅樂·俗樂·時用唐樂·唐樂呈才·鄕樂呈才'로 편성했다. 형식상으로는 아악과 당악을 머리에 놓았지만 실질적으로는 속악과 향악에 비중을 두고 있음을 엿볼 수 있다(『樂學軌範』目錄 참조).

2) 『樂章歌詞』(大提閣, 1973)는 첫머리에 宗廟永寧殿을 놓고 초헌에 〈保太平 十一聲〉과 '아·종헌'에 〈定大業 十一聲〉 그리고 이에 따른 춤을 배열하고 있는데, 이 역시 민족악무인 이른바 향악과 속악을 실질적으로는 중시했음을 뜻한다.

속되었지만, 당대의 선인들은 대체로 향악과 속악을 더욱 애호하고 사랑했다. 시대의 흐름에 따라 한때 열중했던 외래악인 당악과 아악이 차츰 광휘를 잃어가다가, 결국에는 향악과 속악으로 통칭된 민족악무에 압도당하고 마는 사실은, 민족악무사의 당연한 귀결이다.

서양악무가 폭풍우처럼 휘몰아치고 있는 현재의 상황을 기준으로 볼 때, 우리의 악무는 소멸되는 것이 아닌가 하는 느낌을 가질 수도 있지만, 그것은 한갓 기우에 불과하다. 좀 더 시간이 경과하면 우리 민족이 지닌 특유의 주체의식이 불길처럼 되살아나, 민족악무는 찬란하게 중흥될 것을 믿어 의심치 않는다. 전통적인 개념으로는 무(舞)가 악에 포함되는 것이라고 앞서도 언급한 적이 있지만, 악과 무는 일단 분별하여 고찰하는 것이 능률적이라고 생각하기 때문에 나누기로 한다. 중국의 경우도 현재 이를 분리하여 악무라는 칭호를 널리 사용하고 있다.[3]

중세의 대표적 악무인 〈동동무〉와 〈처용무〉 중, 〈처용무〉를 나문화(儺文化)와 연계시켜 고찰했다.[4] 〈처용무〉는 전승된 민족나의(民族儺儀)의 고형을 보존한 나무(儺舞)로서 매우 귀중한 악무 유산이다. 그 밖에 조정의 공식 악무로 편입되지는 않았지만, 조선왕조가 중시한 우리나라 각 지역의 가면무들은 거의가 민족무로서 나공(儺公)과 나모(儺母)를 찬양하고 기리던 나제(儺祭)에서 연희되었던 나무와 나가의 모습이 상당 부분 보존되어있다.

한반도 거의 전역에 연희되었던 가면무 또는 가면극은 나문화의 유산으로 간주하고 있으며, 이에 대한 정밀한 연구는 앞으로의 과제로 삼겠다. 한반도 각지에 전승된 가면무들은 오신(娛神)과 오인(娛人)의 기능을 겸비한 것으로 기본 골격은 유사한 점이 많다. 이들 가면무들 역시 북방계와 남방계로 나눌 수가 있는데, 과거 부여계와 삼한계의 강역과 비슷하게 갈라지는 경향이 있다. 가야악무로 규정한 〈우륵 12곡〉에도 가와 무 그리고 기(伎)가 겸비되어 있다.

주목되는 점은 가야악무와 최치원(857~?)의 「향악잡영」에 형상된 악무 중에서 중국을 포함한 서역과 인도 북부 등의 외래악무가 상당히 포함되어 있다는 사실이다.

3) 徐昌洲·李嘉訓 編著, 『古典樂舞詩賞析』(黃山書社, 1988)과 彭慶生 曲令啓 選注 『唐代樂舞書畵詩選』(北京語言學院, 1988) 등이 그 한 예이다.

4) 처용가무는 民族儺로서 儺禮로 승격되어 국가 공식 악무로 儺舞와 儺歌가 융합된 가장 민족적인 성격을 간직한 중요한 악무이다.

夫餘 在長城之北, 去玄菟千里, 南與高句麗, 東與挹婁, 西與鮮卑接, 北有弱水, 方可二千里, 戶八萬, 其民土著, 有宮室, 倉庫, 牢獄. 多山陵, 廣澤, 於東夷之域最平敞. 土地宜五穀, 不生五果. 其人麤大, 性彊勇謹厚, 不寇鈔. 國有君王, 皆以六畜名官, 有馬加, 牛加, 豬加, 狗加, 大使, 大使者, 使者. 邑落有豪民, 名下戶皆爲奴僕. 諸加別主四出, 道大者主數千家, 小者數百家. 食飲皆用俎豆, 會同, 拜爵, 洗爵, 揖讓升降. 以殷正月祭天, 國中大會, 連日飲食歌舞, 名曰迎鼓, 於是時斷刑獄, 解囚徒. 在國衣尚白, 白布大袂, 袍, 袴, 履革鞜. 出國則尚繒繡錦罽, 大人加狐狸, 狖白, 黑貂之裘, 以金銀飾帽. 譯人傳辭皆跪, 手據地竊語. 用刑嚴急, 殺人者死, 沒其家人爲奴婢. 竊盜一責十二. 男女淫, 婦人妬, 皆殺之. 尤憎妬, 已殺, 尸之國南山上, 至腐爛. 女家欲得, 輸牛馬乃與之. 兄死妻嫂, 與匈奴同俗. 其國善養牲, 出名馬, 赤玉, 貂狖, 美珠. 珠大者如酸棗. 以弓矢刀矛爲兵, 家家自有鎧仗. 國之耆老自說古之亡人. 作城栅皆員, 有似牢獄. 行道晝夜無老幼皆歌, 通日聲不絶. 有軍事亦祭天, 殺牛觀蹄以占吉凶, 蹄解者爲凶, 合者爲吉. 有敵, 諸加自戰, 下戶俱擔糧飲食之. 其死, 夏月皆用冰. 殺人徇葬, 多者百數. 厚葬, 有槨無棺.

魏書 烏丸鮮卑東夷傳第三十

「위서」 동이전 부여 조

과거는 물론이고 현대에도 외래악무의 유입은 민족악무를 보다 다양하고 풍부하게 했다. 유입된 외래악무가 민족악무를 근간으로 하여 수렴되지 못했을 경우, 그 외래악무는 대체로 얼마 안 가서 소멸되었다. 민족 심성에 부합되지 않는 외래악무는, 신기성에 바탕한 호기심이 식으면 망각될 수밖에 없기 때문이다.

민족악무가 얼마나 끈질긴 생명력을 지녔는가 하는 사실은, 고구려의 악무였던 〈동동무〉가 조선조까지 지속된 것에서 증명된다. 〈처용가무〉가 원삼국시대 전후의 악무로서 신라가 이를 궁정악으로 승격시켜 연희하다가, 신라가 망한 후 고려조도 이를 버리지 않고 전승시켰으며, 조선조 건국 이후 국가 공식 악무로 채택하여 성대하게 연희한 것은 민족악무의 원대하고 연면한 맥락을 실감나게 한다. 민족악무는 우리 민족의 정통 국가축전이었던 〈동맹(東盟)·영고(迎鼓)·가배(嘉俳)·무천(儺天)·팔관회(八關會)〉 등에서 백희가무(百戲歌舞)의 일환으로 연희되었다.5)

조선조 단가는 성리학적 미의식이 가미되었다. 성리학은 조선조가 새로운 예악을 완성하는 데 중요한 몫을 차지했다. 성리학에 몰두했던 사림파들은 대체로 악무를 중시하지 않았다. 조선조 중기에 악무가 상류층에서 발휘되지 못했던 이유는 여기에 있었다. 그들은 일반적으로 〈향가〉나 〈여요〉 그리고 각종 전래의 백희가무들에 관해서 좋은 감정을 갖지 않았던 듯하다. 따라서 그들은 악보다 예(禮)에 더 많은 관심을 경주한 것이다. 조선조 중기의 지식인들이 악을 경시한 것은 민족악무의 발전

5) 『三國史記』「新羅本紀」儒理尼師今 九年(서기 32년) 條에 百戲歌舞라는 명칭이 처음으로 등장한다. 백희가무에 대한 연구검토는 민족악무 연구의 중요한 과제 중 하나이다.

『삼국사기』 제사·악조

과 계승에 장애요인으로 작용한 것이 사실이다. 이와는 달리 조선조 초기 악학자 성현은『악학궤범』서문 첫머리에서,

　　악은 천에서 나와 인에게 부여된 것으로, 허에서 발하여 저절로 형성되기 때문에 사람의 마음에 감응하여 혈맥을 동탕(動盪)하게 하고 정신을 유통시킨다. 그러므로 느끼는 바가 같지 않고 소리 또한 다르다.[6]

라고 하여 악의 중요성을 갈파한 선구자였다. 이른바 훈구파로 알려진 조선조 초기의 사인들은 우리 학계에서 지나치게 폄하된 감이 없지 않다. 그들 지식인들의 민족사와 문화에 대한 기여는 결코 작은 것이 아니다. 성현이 민족악무에 경주한 열정과 노력은 물론이고, 조선조 초기의 악무인들에게도 적절한 평가가 있어야 한다. 조선 중기 이후의 사회상에 대해서 예와 악은 어느 하나도 폐할 수 없는데도 불구하고, 오로지 예학만이 극성했기 때문에 사회가 경직되었다는 번암(樊巖) 채제공(蔡濟恭)의 지적은 새삼스럽게 관심의 대상이 된다.[7]

6)　『樂學軌範』「序」, "樂也者, 出於天而寓於人, 發於虛而成於自然, 所以使人心感而動, 動盪血脈流通精神也. 因所感之不同, 而聲亦不同."
7)　李衡祥;『瓶窩先生集』卷十八「行狀」, "且曰, 禮樂不可偏廢, 禮勝則離, 故宋朝禮教極盛, 至末葉三黨

민족악무가 예악 가운데서 악학과 관계되는 것은 당연하지만, 예학과는 어떤 연관이 있느냐는 의문이 제기될 수도 있다. 그것은 예악의 범주를 근래에 와서 너무 좁게 파악하고 있기 때문에 야기된 인식이다. 예(禮)가 포용하고 있는 분야는 방대하다. 우선 예악 사유에 입각해 편차된 『삼국사기』의 「예악」조에 나타난 범주를 살펴보는 것이 순서이다.

김부식(1075~1151)은 예라는 용어를 『삼국사기』에 사용하지 않고 '제사'라고 명명한 후, 예에 포괄되는 '종묘지제(宗廟之制)'와 '사직단(社稷壇)', '팔조(八捨)·선농(先農)·중농(中農)·후농(後農)·풍백(風伯)·우사(雨師)·영성(靈星)', 그리고 '대사(大祀)·중사(中祀)·소사(小祀)'에다 '삼산오악(三山五岳)'과 '사진(四鎭)·사해(四海)·사독(四瀆)'과 기타 사전(祀典)에 등재된 여러 산천 및 그 밖의 '사성문제(四城門祭)·천상제(川上祭)·일월제(日月祭)·오성제(五星祭)·사대도제(四大道祭)·압구제(壓丘祭)·벽기제(辟氣祭)'들을 편차하여 기술했다.

고구려는 '사직·영성·동맹(수신[隧神])'과 '부여신묘(夫餘神廟, 河伯女)·고등신묘(高登神廟, 고주몽)·영성·기자가한(箕子可汗)' 등과 '제천(祭天)·제산천(祭山川)'이 수록되어 있다. 백제는 '제천·제오제지신(祭五帝之神)·시조묘' 등이 실려 있다.[8] 위에 적은 여러 제사가 삼국의 예, 즉 제사의 전부이다. 내용이 너무나 소략하기 때문에 예라고 부르지 못하고 제사라고 한 것 같다. 사실 『삼국사기』「제사」조의 기록은 예 가운데 제사 부분만 채록한 것이다. 『삼국사기』의 「예지」(예지라고 해도 문제가 없다)는 『고려사』의 「예지」와 비교할 경우, 민족예를 근간으로 하여 편성되었다.

특히 대사의 경우 『고려사』가 중국식 제천 명칭인 원구를 머리로 했는데 반해, 『삼국사기』는 '삼산'을 모두에 배치했을 뿐 아니라, 종묘(宗廟, 시조묘·신궁)를 '대·중·소사'에서 떼어내어 독립시켰는데, 이는 민족예악적 주체의식의 발로이다. 위에 기록된 여러 제사에서 악무가 연희되었을 것은 명약관화하다. 그러므로 예와 악무는 불가분의 관계가 있다. '신라·고구려·백제'의 종묘제사와 제천의식과 기타 제향에서 노래와 춤이 불려지고 추어진 것이 사실이라면, 그들 노래와 춤 중의 일부는 소멸되지 않고 지금도 어디엔가 전승되고 있을 것이다.

分. 我朝專事煩文, 不習樂學, 近來黨禍, 亦禮盛之流弊也."
[8] 『三國史記』「祭祀」條 新羅 高句麗 百濟 항목 참조.

『악학궤범』과 『악장가사』, 『시용향악보』와 기타 악서들과 그리고 각 지역에 전승된 노래와 춤 가운데서 반드시 그 유주는 남아 있을 것이다. 예와 악은 서로 대립적인 존재가 아니라 불가분의 상보관계에 있다. 예와 악이 서로 분리되어 있을 경우 그것은 파행이요 경우에 따라서는 해독이 되었다. 『고려사』의 편찬자들은 예를 다음과 같이 정의했다.

> 무릇 인간이 하늘과 땅 음양의 기를 타서 희로애락의 정이 있다. 이에 성인이 예를 제정하여 기강을 세운 것은, 교만과 음란함을 절제하고 난폭을 방지하여, 백성들로 하여금 착한 심성을 가지고 죄를 멀리하여 아름다운 풍속을 이루고자 함에 있다.[9]

성인이 예를 제정한 이유는 교만과 음란 난폭을 방지하여 개과천선하여 미풍양속을 이루는 데 목적이 있다고 했다. 미풍양속을 이루는 데 있어서 가장 큰 몫을 하는 것은 제사라고 보았다. 하늘과 땅, 종묘 등에 제사를 올리는 주목적도 인간의 심성을 바로잡는 데 있었다. 장중한 제사의식과 악무를 통하여 '천선원죄(遷善遠罪)'와 '성미속(成美俗)'을 이루고자 하는 것이 예의 주된 영역이었다. 계속하여 『고려사』는 악에 대해서 아래와 같이 그 개념을 설정했다.

> 대저 악은 풍속과 교화를 수립하고 조종의 공덕을 형상하는 것이다.[10]

악무는 미풍양속을 수립하고 창업주들의 업적과 덕을 형상하는 데 주된 목적이 있음을 천명한 것이다. '『악학궤범』·『악장가사』' 등의 악서에 수록된 가요들이 제왕들의 공덕을 칭송하는 내용이 대부분인 까닭도 여기에 있다. 이는 악장에 한하는 것이지 민요나 기타 가무들은 희락을 주조로 하고 있다. 조선조가 후기에 야심적으로 편찬한 『증보문헌비고(增補文獻備考)』에도 「예고」와 「악고」는 대단히 무게 있게 다루어지고 있다. 우리는 이 책을 통하여 조선조 지식인들의 예악 인식을 접할 수 있는 바, 그 내용의 일단을 소개하면 다음과 같다.

9) 『高麗史』「志」卷十三 禮 一, "夫人函天地陰陽之氣, 有喜怒哀樂之情. 於是, 聖人制禮, 以立人紀, 節其驕淫, 防其暴亂, 所以使民遷善遠罪, 而成美俗也."
10) 『高麗史』「志」卷 第二十四 樂 一, "夫樂者, 所以樹風化, 象功德者也."

예는 국가의 중대사이다. 우리 동방은 기자가 팔교(八敎)를 시행한 후 예의로써 천하에 알려졌다. 그러나 삼한(三韓) 대의 문적이 전하지 않고 '신라·고려' 이래로 의제(儀制)가 드러나지 않았다.[11]

예는 국가의 가장 중대한 일이라고 규정하고, 우리 동방은 기자가 팔교를 시행한 이후부터 중국에 예의지국으로 알려졌다고 주장하고, 신라·고려는 예가 완비되지 못했음을 밝힌 후, 조선조에 들어와서야 명실상부하게 예가 완성되었다고 했다.『증보문헌비고』는 계속해서 악에 관하여 다음과 같이 말했다.

한 왕이 일어나면 반드시 그 왕의 악이 있다. 그러므로 '대장(大章)·대소(大韶)'의 음을 들으면 요순(堯舜)의 정치를 알 수 있고, '대호(大濩)·대무(大武)'의 음을 들으면 은주(殷周)의 정치를 알게 된다. 옛날 성왕이 공업을 이루고 치도가 정해지면 성악을 제정하여 그 공덕을 형상하는데, 한결같이 율려를 기준으로 한 것은 율려가 규구이기 때문이다. … 동방은 기자가 예악을 가지고 왔으니 중토의 정음을 당시에 전파시켰을 터인데, 세대가 멀어 문헌에 나타난 것이 없다. 단지 삼현(三絃) 삼죽(三竹)이 신라에서 발생하여 역대가 이로 말미암아 각기 성악이 있었지만, 그러나 일찍이 율려에 근본하지 않았으니, 그것을 악이라 할 수 있을 것인가.[12]

조선조는 〈기자악(箕子樂)〉 이외의 전조들의 악을 대체로 부정하는 입장에 있었다. 그 가장 큰 이유가 중국의 율려(律呂)를 기준하지 않고, 우리의 자체 음률 법칙에 근본하고 있다는 데 있었다. 오늘의 입장에서 보면 삼국시대나 고려시대는 음악에 관한 한 대단히 주체적이었다는 평가가 가능하다. 표면적으로 볼 경우, 조선조의 예악이 중국의 영향을 많이 받았다고 볼 수도 있다. 그러나 자세히 관찰하면, 주체적인 민족예악에 의거해 예악론이 전개되었음을 확인할 수 있다.

11) 『增補文獻備考』「禮考」一, "禮之於爲國也大矣哉, 我東自箕聖施八敎, 以禮儀聞於天下, 然三韓之際, 文籍無傳, 羅麗以來, 儀制未著.

12) 『增補文獻備考』「樂考」一, "一王之興, 必有一王之樂, 故聽大章大韶之音, 則唐虞之政, 可知也. 聽大濩大武之音, 則殷周之政, 可知也. 故聖王, 功成治定, 制爲聲樂, 皆各象其德, 而一皆本之于律呂, 律呂規矩也. … 東方箕子以禮樂來, 必有中土正音, 傳于當時者, 而世代邈矣, 文獻無徵, 獨三絃三竹, 起於新羅, 歷代因之, 各有聲樂. 然皆未嘗本之律呂, 則其樂, 樂云乎哉."

본고에서 말하는 '민족예악'과 '중원예악' 그리고 '예악론'에 대해서 간단히 언급하고자 한다. 민족예악은 한민족에 의해 창제된 주체적 예악을 말하고, 중원예악은 중국의 예악을 뜻한다. 예악론은 민족예악을 근간으로 하여 중원예악과 그 밖의 북방 제 민족(몽골족·여진족 등)의 예악을 수용해 주체적 입장과 민족미학적 시각에 근거해서 융합한 것을 지칭했다. 예악론은 고대 중세의 우리 민족국가의 통치이념이었고 종교였으며 문화의 본질이기도 했다. 서양예악(서구의 정치제도·이념·종교·문화 등을 통틀어서 필자는 서양예악으로 칭했다)의 회오리 속에서 우리의 민족예악과 민족악무를 포괄한 예악론이 위기에 처한 것은 사실이다.

그러나 사회 전반의 표피를 벗기고 보면 그 실질 속에는 고스란히 우리의 민족예악이 살아서 숨 쉬고 있다. 오늘의 이 격동기에 살아남아서 찬연한 빛을 발하는 정치가와 '예술가·기업인·화가·기능인'들은 한결같이 민족예악적 인식에 입각해 활동했던 인물들이라는 사실이다. 아울러 고대악무와 중세악무는 실증주의적 연구방법에만 의존할 경우, 일정한 한계를 벗어나지 못하는 점을 감안하고, 경우에 따라 실증주의의 극복과 초극을 과감하게 시도했다.

2. 민족예악의 정립

서구의 이념과 종교가 유입되기 전, 수천 년 동안 동양은 예악론에 근거해 국가를 통치했다. '예'와 '악'을 바탕으로 하고 '정'과 '행'을 보조 수단으로 구사해 이상사회를 만들고자 했다.[13] 예악형정은 상식적인 이해와는 달리 민본적 틀을 벗어나지 않았다. 악무의 경우도 백성과 더불어 향유한다는 '여민락'적 인식이 언제나 모태가 되었다. 조선조 악장 〈여민락(與民樂)〉이 그 한 사례이다. 악은 국가통치에서 예와 더불어 가장 중요한 절목이었다.

고대로 올라갈수록 '악'이 우위에 있었지만, 시대가 흐를수록 사회가 복잡해지고

13) 『禮記』第十九 樂記, "故禮以道其志, 樂以和其聲, 政以一其行, 刑以妨其姦, 禮樂刑政其極一也, 所以同民心而出治道也."

민심이 흩어졌고, 따라서 '예'가 악보다 우선하게 되었다. 예를 법 차원에 국한시켜 대비한다면 오늘날 '육법전서'에 해당하고, 신앙적 차원에서 본다면 현대의 여러 종교가 여기에 포함된다.[14] 예의 개념은 워낙 광범하기 때문에 위의 두 부분 밖의 다양한 분야도 포용하고 있다. 인간 사회는 그 복잡함과 다양성 때문에 예(禮)만으로 제어하기 어렵다. 그래서 '악(樂)'을 동원하고 그래도 부족한 까닭으로 '정(政)'으로써 행위를 한결같이 하고, '형(刑)'으로써 사악을 예방하고자 했다.

결국 '예악형정(禮樂刑政)'은 사회를 통합하고 민심을 통일해 국가를 원활하게 통치하는 덕목이었다. 고대와 중세국가는 '형정'보다 '예악'에 주안점을 두고 국가를 경영했다. 그러므로 동양 사회, 나아가서 19세기 이전 우리의 전통사회를 이해함에 있어서 이를 배제하고는 그 진면목을 접할 수가 없다. 19세기를 분수령으로 하여 그 이전은 정통 민족예악으로 나라를 다스렸고, 그 이후는 서양예악으로 국가를 통치하려고 했다.

동아시아의 예악사유에는 우리 민족이 창출한 '민족예악'과 그리고 우리가 수입해 활용한 '중원예악'이 있다. 예악론의 시각으로 본다면 우리는 '민족예악'과 '중원예악' 그리고 '서양예악'에 의해 공시적 또는 통시적으로 영향을 입어 왔다. 서양에서 들어온 이념과 종교, 문화, 제도 따위는 모두 서양예악이다. 세계 각국의 모든 민족은 그 민족만이 선천적으로 타고난 나름의 정서가 있다. 이처럼 각각의 민족이 지닌 민족정서는 후천적으로 변개시킬 수 없는 불변의 요소가 대부분이다.[15]

그러므로 한민족(韓民族)은 한민족 나름의 예악을, 한족(漢族)은 그들에게 걸맞은 중원예악을, 서양의 여러 민족은 그들에게 부합되는 예악을 창출해 향유했다. 우리가 중원예악이나 서양예악을 수입해 이를 만병통치약으로 착각하고 이를 통치의 수단으로 활용할 경우, 갖가지 정치, 사회, 문화적 갈등이 야기될 것은 필연이다. 서양

14) 중국의 律令을 본따서 만든 조선조의 『經國大典』은 민족의 전통적 정서와 삶에 기반을 둔 부분이 적지 않다. 반면 東歐나 西歐·美國·日本의 法을 모방한 오늘의 法令은, 민족의 정서를 도외시한 부분이 있기 때문에, 法과 실생활이 괴리되는 점이 많다. 이는 정서가 다른 남의 나라의 법을 비판 없이 수용한 데서 기인한 것이다.

15) 西曆紀元 전후에 기록된 「魏書」 東夷傳의 "行道晝夜無老幼皆歌(夫餘), 其民喜歌舞, 國中邑落暮夜, 男女群聚, 相就歌, 行步皆走(高句麗), 俗喜歌舞飮酒(韓)." 등에서 오늘날 우리들의 모습을 찾을 수 있다. 밤을 새워 술을 먹고, 노래와 춤을 즐기며 걸음을 빨리 걷는 것 등에서 민족의 품성은 2천 년 전과 동일함을 확인할 수 있다. 우리 민족은 노래를 듣고 춤을 보는 것으로 만족하지 않고, 반드시 스스로 노래 부르고 춤춰야만 직성이 풀리는 것으로 생각한다.

예악(서양에서 유입된 여러 종교와 정치적 이데올로기 및 학술·음악·무용 등을 합쳐서 서양예악으로 단순화했다)은 대체로 가장 과학적이고 합리적이며 가치 있는 것으로 모두들 믿고 있다. 겉으로 부정하는 사람들도 이면으로는 서양예악의 자장(磁場)에 상당히 끌리고 있는 것이 사실이다.

그런데 서양예악이 현실에 적용될 때, 민족의 기본 정서와 상치되기 때문에 큰 혼란이 야기되어 왔고, 또 지금도 그 난맥상이 지속되고 있다. 이성은 서양예악에 경사되어 있고, 감성은 민족예악에 밀착되어 있다. 게다가 중원예악의 경우는 수천 년간 감성과 이성이 함께 이를 긍정하고 기리는 경향이 농후했다. 이성과 감성을 두고 이성을 감성보다 고급의 심성으로 인정하는 보편적 인식에 대해서 필자는 동의하지 않는다. 동등이거나 아니면 피와 살과 같은 관계로 인식하고 있다.

서양예악의 범주에 포괄시킨 자본주의·사회주의·공산주의 따위의 정치이념도 우리 동양에서는 일찍부터 있었던 것으로 신기한 것이 아니다. 서양사의 관점에서 자본주의의 맹아(萌芽)가 이 땅에 언제 있었으며, 또는 자본주의의 발달과 난숙기가 어느 때였는가를 혈안이 되어 찾고 있지만, 이는 도로에 불과하다. 자본주의는 단군 시대부터 있어 왔던 전통적 경제원리인데, 여기에도 고도의 서구식 논리적 체계를 부여해봤자 번문욕례(繁文縟禮)로써 혼란만 야기시킬 뿐 신기하고 새로운 경제원리가 될 수 없다.

정치체제와 직결된 이른바 서구의 민주주의란 것도, 정치한 수사를 나열해 거미

단군성전(태백산 당골)

줄을 쳐놓았지만 이는 한 마디로 우리의 '민본주의'보다 못한 것이다. 서양예악의 사탕발림인 '평등'이란 개념도 그렇다. 평등이란 과연 존재하며, 가능한 것인지 의문이다. 그럴듯한 논리와 수사를 동원해 정연한 이론체계를 구축해봤자, 인간은 결국 평등할 수 없다고 생각된다. 평등의 개념을 모호하고 그럴듯하게 분식하여 평등인 것처럼 꾸며놓은 것은 평등일 수가 없고, 그것은 현혹이요 착각일 따름이다.

우리 동양은 일찍부터 인간은 결코 평등할 수 없다는 사실을 솔직하게 시인했다. 서양예악에 포괄되는 정치이념이나 종교를 우리는 과대평가했다. 서양예악을 우리의 어려운 문제를 풀어주는 만사형통의 묘약으로 오인했다. 서양예악이 제시한 청사진은 무지개와 신기루였다. 그런데 아직 이것이 무지개요 신기루와 같은 것임을 시인하지 않고 있는 데 문제가 있다. 아버지와 아들, 지배자와 피지배자가 평등하다는 주장은 궤변이다.

우리가 인식하고 있는 통상 관념으로서 평등이 '아버지와 아들, 지배자와 피지배자'의 관계에 그대로 적용된다면, 그것은 질서의 파괴요 괴리이고 국가와 사회의 혼란과 파멸을 의미한다. 차이와 차별은 숙명이다. 아버지 같은 아들과 아들 같은 아버지는 질서의 문란이다. 계급(階級)을 계층(階層)이라는 말로 도회해보았자, 그것이 소멸되는 것은 결코 아니다.

이 같은 본질을 꿰뚫어본 우리 선인들은 '예·악'으로 융화시키려고 했다.[16] 조선조의 〈여민락〉을 비롯한 '악장'들은 백성의 화합과 조야상하와 계층 간의 차이를 극복해 민족결합에 목적이 있었다. '민중(民衆)'이라는 용어를 '백성(百姓)'에 대응시켜 대단한 의미가 있는 양 말하고 있지만, 필자는 '백성'이라는 단어에 호감을 갖고 있다. 오늘 일부 지역의 소위 민중이나 인민이 과거의 백성보다 별로 달라지거나 행복하다고 보지 않기 때문이다.

우리는 흔히 우리의 과거를 불행과 빈곤 그리고 억압으로 규정하고 '못살았던 과거' 운운하면서 뽐낸다. 그러다가 기분이 달라지면 '오늘'을 반역사적이고 가장 잘못된 시간으로 규정하면서 자신은 초역사적 인물로 격상시키기가 예사이다. 우리의

16) 『樂記』에서 樂은 계층을 통합하고 禮는 계층의 차이를 두어서 질서를 유지시킨다. 통합은 계층 간의 친화를 도모하고, 차이를 둠은 상대를 공경하게 한다. 樂을 지나치게 강조하면 流離되고, 禮를 과도하게 부추기면 계층 간에 갈등이 생긴다(樂者爲同, 禮者爲異, 同則相親, 異則相敬, 樂勝則流, 禮勝則離)는 수천 년 전 평가는, 오늘날에도 그대로 적용되고 또 적용되어야 한다.

강령탈춤(말뚝이춤)

역사에서 과거가 '빈곤했다'는 평가의 기준은, 가당찮게도 오늘날 물질문명의 풍요를 누리는 서양의 나라들에 두고 있다. 이것은 크게 잘못된 발상이다. 조선시대 중에 17세기가 빈곤했다고 인정한다면, 그 빈곤의 척도는 17세기의 미국이나 프랑스 또는 일본이어야 한다. 17세기의 미국, 프랑스, 일본 등의 소위 민중은 우리보다 더욱 빈곤하고 불평등하고 가혹한 압제를 받았던 것으로 생각된다.

그러므로 포괄적으로 볼 때 17세기의 '백성'은 17세기의 소위 저들 나라의 '민중'보다 훨씬 부유하고 행복했다. 우리 선인은 백성의 융합을 위해 악무를 활용했지만, 서양의 경우는 그렇지 못한 것 같다. 앞서 말한 〈여민락〉을 위시한 각종의 악장이 국가 차원의 악무라면 〈하회탈춤〉이나 〈강령탈춤·봉산탈춤〉 등은 고대 삼한시대 전후부터 존재했던 소국의 악무로서, 그 지역 백성들의 통합을 위해 국가적 차원에서 거행되었던 '악무'로 여겨진다. '안동·봉산·강령' 등의 지역에는 고대의 소국이 있었다.

역사에 나타나는 삼한고지(三韓故地)에 72국 또는 78국이 있었고, 부여고지(夫餘故地)에도 상당한 수의 국가가 있었다.[17] 악무가 계층 간의 갈등을 해소시키는 데 효과가 탁월하다는 것은 현재에도 적용된다. 세계 모든 나라에 국가가 있고 공사의 행사 때 반드시 악을 제창하거나 연주한다. 국가를 부르거나 연주할 때 기립하는 것도 세

17) 『三國志』「魏書」東夷傳 등 중국 측 기록에 夫餘系의 국가와 三韓系 국가들의 이름이 무수히 등장한다. 弁韓 十二國과 辰韓 十二國 등 韓系의 五十여 나라가 등장하고, 『三國遺事』에는 72國 또는 78國이 있었다고 기록했다.

계적 통례이다. 당대의 왕조를 부정하거나 체제를 전복시키고자 하는 반역자나 권력에 야심을 지닌 혁명을 빙자한 잡배들은, 계층 간의 갈등을 증폭시키고 조장한다. 왜냐하면 그들은 사회가 혼란해져 와해되기를 기대하기 때문이다. 따라서 계층 간의 갈등을 해소하는 데 도움을 주는 악무를 그들은 격하시키려고 했을 것이다.

묵자(墨子)는 이와는 약간 다른 이유로 '악'을 배척했다. 천하의 이익에 보탬이 되지 않는 데 반해, 경비가 엄청나게 소요되는 점을 강조하면서 음악은 인간에게 전혀 무익하다고 주장했다. 악무의 연희와 악기의 제작은 막대한 경비가 소요되기 때문에, 가뜩이나 고달픈 백성에게 고통만 준다고 했다. 북을 치고 징을 울리며 거문고와 비파를 타고 생황을 불며 간척을 들고 춤추는 악무가, 백성의 의식주에 무슨 보탬이 되느냐고 항변했다. 묵자는 악무가 지닌 백성의 화합과 계층 간의 갈등 해소의 기능을 전혀 인정하지 않고, 여기에 소요되는 경제적 부담과 지출에만 신경을 썼다.

군자(君子)가 악무를 접하면 군자의 덕을 손상시키고, 천인(賤人)이 들으면 일을 폐한다고 주장하면서, 사군자가 장차 천하의 '이익'을 증진시키고 천하의 '해독'을 제거하려면, 필히 악무를 금지해야 한다고 단언했다.[18] 묵자의 악무에 대한 이 같은 견해는 그런대로 의미가 있다. 계층과 백성의 화합을 위한 악무가 오히려 분열을 초래할 소지도 있기 때문이다. 그러나 악무는 다소의 역기능을 감안해도 그 중요성은 고대나 중세는 물론이고 현재와 미래에도 그 의미와 효능은 불변일 것이다. 〈봉산탈춤·강령탈춤·하회탈춤〉과 〈강릉가면무〉와 〈서도소리〉 등의 악무 역시 고대에 존재했던 그 지역 소국가가 백성을 화합시키고 단결시켜 체제를 유지시키는 데 크게 기여한 고대의 국가악무로 생각된다.

19세기를 전후해서 홍수처럼 밀어닥친 서양예악은 과거 민족예악에 충격을 준 중원예악보다 더 강력한 타격을 주었고, 또 지금도 그 폐해는 계속되고 있으며 엄청난 파괴력까지 발휘하고 있다. 그리하여 피상적으로 관찰할 경우 우리의 민족예악은 자취를 감추었거나 아니면 거의 소멸된 것처럼 볼 수도 있다. 정치의 틀도 서양의 제도이고 즐겨 듣는 음악도 서양의 것이며 관람하는 연극과 무용도 거의가 서양의 것이고 심지어 먹는 음식과 입는 복식까지 온통 서양의 것이다. 그나마 남아 있

18) 『墨子閒詁』非樂 上 第三十二, "今王公大人, 唯毋爲樂, 虧奪民衣食之財. … 與君子聽之, 廢君子德治, … 與賤人聽之, 廢賤人之從事. … 是故子墨子曰, 爲樂非也. … 今天下士君子, 請將欲求興天下之利, 除天下之害, 當在樂之爲物, 將不可不禁而止也."

는 고유의 것들조차 천시되거나 배척되어 그 존속 자체가 위기에 놓여 있다. 그러나 서양예악으로 도장된 표피를 벗기고 내용을 들여다보면 민족예악에 근거한 제반 요소들이 요지부동으로 좌정해 있다.[19)

가장 민감하게 체득되는 정치의 경우도 서양의 정치이념을 신봉하거나 거기에 맞추어 행동했던 정치인은 거의 실패했고, 민족예악적 인식을 바탕으로 사고하고 행동했던 정치인은 지금도 건재하다. 오늘날 영향력을 발휘하고 있는 정치인들은 거의 모두가 민족예악에 바탕한 우리 특유의 정서를 지닌 사람들이다. 2천 년 전 선인들의 심성이나 오늘 우리들의 심성은 본질에 있어서 동일하다. 왜냐하면 "천성 고칠 약이 없다"는 속담처럼 인간의 본질적 심성은 불변이기 때문이다. 표피의 변화를 본질의 변화로 오인한 후 갖가지 서양예악적 처방을 내려서 치료를 하고 있지만 현대의 고질화된 병폐들은 고칠 수 없다.

중원예악이 민족예악을 압살하지 못한 것처럼 서양예악도 민족예악을 결코 압도하지 못할 것이다. 중원예악과 서양예악은 한결같이 국가 권력과 결탁되어 당대의 유명한 지식인 집단들과 손잡고 민족예악의 말살정책이 통시적으로 자행되었다. 외래의 제국주의 세력(중국·원·일본·미국·서구)은 처음부터 백성들에게 그들의 예악을 침투시킨 것이 아니고, 집권층과 지식인을 세뇌시켜 그들로 하여금 민족예악을 스스로 말살하게 했다.

사대주의가 휩쓸었다고 오인된 조선조의 진보적 지식인들은, 삼성[三聖, 환인(桓因)·환웅(桓雄)·단군(檀君)]과 동명성왕의 사묘에 춘추로 제사지냈고 이를 '중사(中祀)'에 배정하고 한데 묶어서 '동방예악'으로 호칭했다. 동방예

북한단군어상

19) 西洋禮樂이라는 용어를 사용한 이유는 古代 中世의 우리의 문화를 검토하는 척도를 '民族禮樂'과 '中原禮樂'으로 설정했기 때문이고, 西洋禮樂 속에 서양에서 들어온 정치이념과 종교·음악·문물 등을 포괄시켰다. 民族禮樂과 中原禮樂에 이를 대비시켜 검토하면, 오늘의 우리를 핍진하게 파악할 수 있다고 보기 때문이다.

악은 민족예악과 같은 개념이다. 과거 우리 역사에 있어서 중원예악에 심취되지 않고 민족예악을 준수했던 지식인을 일러 필자는 진보적 지식인으로 규정한다. 중원예악을 존숭했던 과거의 지식인을 우리는 사대주의자라고 했는데, 이는 적절한 평가이다.[20]

요즘의 서양예악에 몰두해 있는 이른바 참신하고 진보적이라고 알려진 사람들을 지칭하여 필자는 일찍이 '신사대주의자'들이라고 지적한 바 있다.[21] 본고는 명실이 상부하는 참다운 민족주의의 일단을 규명하는 데 목적이 있다. 지금까지 서양예악을 이 땅에 전파하는 기수들이나 또는 과거 민족사의 단점을 파헤쳐 민족의 정통정권을 부정하는 따위를 민족주의로, 이 같은 인식을 가진 사람들을 진보주의자 및 민족주의자들로 인식하는 잘못된 경향이 있었다. 민족주의의 참 개념은 민족의 정통예악인 민족예악을 고찰함으로써 그 일부가 밝혀진다고 생각한다.

민족예악의 범주는 워낙 방대하기 때문에 오늘의 종교와 같은 개념인 '제사'와 예술 전반에 준하는 '악무'에 국한시켜 검토하겠다. 인간은 번영과 행복을 추구하기 위해 갖가지 이념을 창출했다. 그러나 인류에게 꿈과 희망을 주었던 많은 이데올로기들이 신기루와 무지개에 불과했다는 체험도 여러 번 했다. 모든 이념은 유한하고 얼마 후 폐기처분되는 데 비해, 민족주의만은 영원했고 앞으로도 영원할 것이다.

대부분의 외래종교는 가족이나 조상을 부인하거나 과소평가했다. 왜냐하면 가족제도와 가족 간의 뜨거운 애정은 포교에 장애가 되기 때문이다. 이와는 달리 동양의 예인 유가사상은 가족을 유난히 강조하고 중시했다. 가족의 중시는 유가에만 연원한 것이 아니고 우리의 민족성과 관계가 깊다. 우리의 민족성과 유가사상이 어울려 세계의 유례없는 가족주의적 문화가 형성되었다. 가족들로부터 떠나고 부모를 부정하거나 과소평가하는 외래의 여러 종교들과, 우리의 민족예악은 본질적으로 크게 다르다.

20) 제사의 층위를 분별하는 '大祀·中祀·小祀'는 원래 중국의 中原禮樂에서 따온 명칭이지만, 그 같은 내용은 民族禮樂의 祀典에도 존재했다. 朝鮮朝는 檀君 箕子 東明聖王 등 民族禮樂의 근간이 되는 祭祀를 中祀로 규정하고, 이를 '東方禮樂'으로 명명할 만큼 민족주의적 성향이 강했다.

21) 필자가 발표한 「民族樂舞와 禮樂思想(『東洋學』第二十二輯)」과 「伽倻樂舞의 研究(『大東文化研究』十二八輯)」, 「高麗朝 八關會와 禮樂思想(『國立政治大學報』七十一期)」 등에서 민족의 樂舞를 논하면서 西洋禮樂을 칭송하고 실천하는 知識人 群을 新事大主義者로 규정하여, 그들의 의식과 행동에 대해서 비판한 바 있다.

그러므로 민족예악의 위상을 제대로 평가해야만 참다운 민족주의가 창출된다. 그러기 위해서 우리는 서양예악은 잠깐 접어두고 민족예악을 선양할 필요가 있다. 그렇다고 해서 서양예악을 매도하거나 배척해서도 안 된다. 서양예악을 제대로 수용해 우리의 문화를 발전시키기 위해서도 반드시 민족예악은 공고하게 정립되어야 한다. 민족예악 중에서 가장 중요한 제사와 악무를 검토하기 위해 필자는 『삼국사기』·『고려사』·『문헌비고』·『해동역사(海東繹史)』·『동전고(東典考)』 등을 기본 자료로 삼고 그 밖에 중국 측 『25사(二十五史)』 등을 참고해 민족예악의 일단을 개괄적으로 밝혀볼까 한다. 이 같은 작업은 근래에는 없었던 것으로 알고 있다. 그 중요성에 비해 등한시된 감이 있다.

신라에 의한 삼국통일은 민족사의 큰 진전이었다. 북방 고구려의 광대한 영토를 통합국가인 신라가 차지하지 못한 것은 아쉽다. 그러나 삼한일가(三韓一家)를 주도했던 신라 국력의 한계와 당제국의 위력을 감안한다면 최선을 다한 것이다. 우리 민족은 부여계와 삼한계의 두 갈래가 있었다. 사실 신라는 삼한계와 부여계의 일부 지역과 동포를 통합한 것에 불과하다. 삼한계와 부여계는 형제로서 같은 부모 밑에서 태어나 성장한 동부동모의 동기간이다. 삼한계의 통합은 '박혁거세', 부여계의 통합은 '동명왕'이 기수였다. 삼한계의 기수는 '박·석·김'으로 권력이 때때로 교체되었지만, 부여계는 고구려, 백제 모두가 동명성왕 일계로 지속되었다.

한반도 남부로 진출한 부여계의 백제는 결국 삼한계인 신라에 의해 소멸되었다. 부여계는 끊임없는 남진정책을 써서 신라를 압박했다. 반대로 신라는 줄기차게 북진정책을 써서 부여계를 압박했다. 신라의 민족통합은 당을 부여고지에 유인한 셈이지만, 부여계의 용맹한 우리 선인은 이를 용납하지 않고 불청객으로 진입한 당제국을 몰아내고 부여계 국가인 발해조(渤海朝)를 수립해 부여계가 건재함을 내외에 과시했다. 자칫 소멸될 뻔했던 부여계의 예악, 즉 '부여예악(夫餘禮樂)'을 계승 발전시켰다. 삼한계의 예악, 즉 '삼한예악(三韓禮樂)'은 신라에 의해 한반도 전반에 걸쳐 왕성하게 흥륭했다.[22)]

통일신라의 '예악'과 부여고지와 그 선인을 통합한 발해의 '예악'은 우리의 민족예악을 더욱 풍부하고 다양화했다. 삼한계와 부여계의 고지와 백성 그리고 예악의

22) 三韓系와 夫餘系의 禮樂은 그 기본 틀은 같지만 구체적 사항들에는 약간의 차이가 있었다. 고구려, 백제와 신라의 禮樂이 동일하지 않은 것이 그 증거이다.

평양의 숭령전과 숭인전

통합 없이는 우리는 언제나 반신불수이다. 삼한계와 부여계의 존재를 은폐할 필요도 없고 그것을 두려워할 이유도 없다. 외아들보다 아들 둘을 가진 부모가 더 행복하다. 고려조의 창업주 태조 왕건(877~943)도 삼한결합(三韓結合)을 주장했으며 그 위업은 성취되었다. 그러나 발해의 고지와 그 예악을 완전히 통합하지는 못했다. 그러나 신라에 의해 이룩된 통합보다는 진일보한 것이 사실이다. 우리는 이제 명실상부한 삼한계와 부여계의 완전한 통합을 이룩해야 할 역사적 전환점에 와 있다.

삼한과 부여계는 국조 단군의 두 아들이다. 고려조는 물론이고 조선조 역시 민족예악 인식의 본원을 단군에 두었다. 『고려사』에 나타난 단군의 기록은 세 군데에 불과하다. 우리 선인들, 특히 고려 당대의 지배계급인 지식인들의 단군에 대한 인식을 엿보게 된다. 그러나 내심으로 민족의 국조로서 인정하는 데는 인색하지 않았다.

백문보(白文寶)는 동방예악, 즉 민족예악의 뿌리를 단군에 두고 있다.[23] 고려조는 '단군'보다 '기자(箕子)'와 '동명성제(東明聖帝)'를 중시했고, 그들 체제의 정통을 여기에 두었다. 『고려사』는 강화를 설명하면서 부남(府南)의 산정에 단군이 하늘과 땅에 제사하던 단이 있다고 '세전'으로 기록했고, 평양부에는 삼조선이 있었는데 신인이 하강하여 전조선(단군조선)을 세웠다고 한다.[24]

<hr />

23) 『高麗史』「列傳」卷 第二十五 白文寶, 國家世守東社, 文物禮樂有古風, 不意寇患, 屢作紅巾, … 吾東方自檀君至今, 已三千六百年.

고려조의 경우 단군은 국가 차원이 아니라 「열전」에서 개인적 입장으로 논의되었다. 『고려사』 「예지」에는 언급이 없고 「지리지」와 「열전」에서 단군을 간단하게 취급했다. 『고려사』 「예악지」는 그 구도와 주지가 중원예악을 기준으로 했다. 따라서 민족예악은 후면으로 밀려났다. 고려조는 초기의 경우 '팔관회'를 사전의 머리로 하여 당풍 예악을 극복하려는 의도가 강했다. 태조 왕건은 고려사회에 풍비하고 있는 당풍을 억제하고 민족예악에 기반한 고려풍을 진작코자 노력했다.[25]

고려가 단군을 선양하지 않고 기자를 보다 더 강조한 까닭은 궁금하다. 이승휴(李承休, 1224~1300)가 『제왕운기(帝王韻紀)』에서 단군을 대서특필한 것과는 대조적이다. 이승휴는 단군을 국조로 긍정하고 이후 등장하는 부여 및 삼한계의 모든 국가를 단군조선의 계승으로 규정했다. 『고려사』는 조선조 지식인들에 의해 편찬된 사실과도 관계가 있다. 평양에 기자사(箕子祠)를 건립하고 국가에서 치제를 계속했는데 반해, 단군사(檀君祠)라고 적시해 이를 조영하거나 제사했다는 기록은 없다. 고려가 기자보다 더 숭봉한 것은 동명성왕(東明聖王)이다. 동명성왕이 아니라 동명성제로 추앙했다. 성왕과 성제는 차이가 있고, 이를 성제로 추앙한 것은 민족예악적 인식과 접맥된다.

예악의 입장에서 본다면 김부식은 우리가 생각하는 만큼의 사대주의자가 아니다. 그는 민족예악을 긍정했다. 그러나 신라를 황제국으로 취급하지는 않았다. 현실주의적 사관으로 『삼국사기』의 「예악지」를 찬술했다. 시조묘인 신궁(神宮)을 「예지」의 첫머리에 놓은 것은 주목된다. 「예지」의 체제와 틀은 중원예의 그것을 채택했지만, 내용은 민족적인 것이었다. 고구려의 경우 부여계의 종합축전인 〈동맹〉을 머리에 놓은 것은 민족예악적 인식의 소치이다. 김부식 역시 『고려사』의 시각과 마찬가지로 단군에 대한 기록은 없고, '기자가한'과 제천의식에 대해서 관심을 보였다. 백제의 경우도 또한 '제천'과 '오제(五帝)', '구태묘(仇台廟)'에 관해서 『책부원구(冊府元龜)』의 기록을 빌려서 말했다.[26]

24) 『高麗史』 「志」 卷 第十 "江華, 辛禑 三年, 陞爲府, 有摩利山(在府南山有塹星壇, 世傳檀君祭天壇), 傳燈山(一名, 三郞城, 世傳檀君, 使三子築之)" … 「志」 卷 第十二 "平壤府, 本三朝鮮舊都, 唐堯戊辰歲, 神人降于檀木之下, 國人立爲君."

25) 『高麗史』 卷 第二 太祖 二 二十六年 夏四月, "… 惟我東方, 舊慕唐風文物禮樂, 遵其制, 殊方異土, 人性各異, 不必苟同." 太祖는 나라마다 지역이 다르고 민족성이 다르기 때문에 구차하게 唐風을 따를 필요가 없다고 선언했다.

사서를 기준했을 때 관점에서 보면『고려사』의 「예악지」가 가장 중원예악에 영향을 많이 받았다.『고려사』의 찬자는 '태사'가 아니라 '사관'의 눈으로 민족사를 엮었다. 민족예악에서 발원하여 수천 년간 이어온 민족 정통종교인 '제사'를 '잡사(雜祀)' 항목에 편차했다. 이 경우 '잡' 자의 뜻은 오늘날 잡되다, 잡스럽다는 의미는 아니지만, 민족예악에 근거한 '제천'이 중국에서 전래한 '환구(圜丘, 원구로 읽기도 한다)' 제천보다 하위에 놓인 것은 사실이다. 그러나 '환구' 제천은 천자만이 행하는 의식인데 고려가 이를 봉행했다는 것은『고려사』의 찬자들에게는 경종이다. 조선조는 건국과 거의 동시에 '환구' 제천을 폐지했다. 천자만이 행하는 제사로 인식했기 때문이다.[27]

역사의 진행에 있어서 전조를 부정하고 배격하는 것은 그 민족사의 불행이다. 고려조는『고려사』에 기준해서 본다면 국가 차원에서는 단군이나 단군조선을 부각시키지 않았다. 전조의 맥을 기자조선에 국한시킬 경우 수천 년의 역사를 상실하거나 퇴출시키게 된다. 고려조가 평양에 '기자사'와 '동명성왕사'를 존립시켜 수리하고 중창해 관리를 파견해 제사를 올린 것은, 전조인 '기자조선'과 '고구려'를 계승했다는 의지의 표현이다.

『고려사』는 '민족예'에 해당하는 기록을 「잡사」 항목에 편차했는데, 여기에도 단군사(檀君祠)에 대한 기록은 없다. 단군사에 대한 기록이 없다는 것은, 단군조선에 대한 고려조의 시각과 관계가 있다. 직접적으로 단군에 대한 언급은 없지만 내면으로 단군을 숭앙한 흔적은 있다. 선종(宣宗) 5년(1088) 3월에 사자를 파견하여 염주(鹽州) 동쪽에 있는 전성(氈城)의 '고제천단(古祭天壇)'에서 제사를 지내게 했다. 고려 건국이 918년인데, 근 2세기 만에 정통고례를 회복한 셈이다. 선종이 관리를 파견해 제천한 천단(天壇)은 단군유허지로 삼성사와 관계가 있는 것 같다. 염주 전성은 황해도 연안 구월산 부근에 있다. '기자사'나 '동명성제사'처럼 이름을 밝히지 않고 암유적으로 표현한 이유는 무엇인지. 아마도 고려조가 그들 왕조의 정통의 발원을 기자조선에 두려는 의도가 작용한 것 같다.

26) 『三國史記』卷 第三十二 「祭祀」 條를 보면 각 국가의 創業主에 대해 특별한 관심을 보였다. 특히 諸侯國으로서 지낼 수 없는 祭天과 祭地에 대해서 자세하게 기술하려는 흔적이 엿보이는바, 이는 매우 주체적 民族禮樂의 認識이다.

27) 『朝鮮王朝實錄』太祖 卷一 元年 壬申八月, "禮曹典書趙璞等上書曰, 臣等伏觀歷代祀典, … 圜丘, 天子祭天之禮, 請罷之."

기자는 고구려 대에 국가 차원에서 추앙되었던 것 같고, 고려 초엽에는 국가예의 범주에 소속되지 않았다. 숙종(肅宗) 7년인 1102년에 들어와서 무덤을 구하고 사우를 건립할 정도였다. 그 후 기자사의 수리와 제사는 고려 말엽까지 계속되었는데, 이는 고려조가 고구려와 같이 기자와 기자조선에다 정통성을 부여했음을 확인하는 근거가 된다.[28] '단

『증보문헌비고』 제천지일월성진조

군과 기자'는 민족예악의 정(正)과 부(副)로서 두 개의 축이다.

고려조의 경우는 기자가 민족예의 핵심인 단군보다 우위에 있었던 것은 사실이다. 기자를 '교화예의'의 시발로 인식했기 때문이다. 그러므로 기자는 '단군'보다 중원예악적 측면을 다소 갖고 있었다. 단군예악이 체(體)라면 기자예악은 용(用)이다. 민족예악은 중원예악적 요인을 가진 기자예악이 수용되었기 때문에 더욱 완미해졌다. 고려조 500년간 이면으로 도도하게 흐르고 있던 단군예악은 조선조의 창건과 더불어 기자예악과 동등한 위상으로 복원되었다.

조선조는 전조 고려가 삼한의 민족예악을 종합하여 국가적 축전으로 승격시킨 '팔관회'를 일거에 폐지했다. 조선조의 입장에서 그것은 타당한 조처일 수 있지만, 민족예악의 입장에서는 아쉬운 결정이었다.[29] 조선조는 우리가 생각하는 만큼 중원예악만 오로지하여 나라를 통치한 체제는 아니었다. 민족예악의 핵심 부분인 단군과 기자에 대해서는 전조인 고구려와 고려의 전통을 수렴해 계승했다. 특히 단군에 대해서는 전조보다 한층 더 숭봉했을 뿐 아니라, 조선조 500년 동안의 지식인들은

28) 『高麗史』「志」卷 第十七 禮五 雜祀, "宣宗 … 五年 三月己酉, 遣使醮于甂城, 在鹽州東, 古祭天壇也. 六年 二月辛酉, 親祀天地山川于毬庭,. … 肅宗, … 七年 十月壬子朔, 禮部奏, 我國敎化禮義, 自箕子始, 而不載祀典, 乞求墳塋, 立祠以祭, 從之. … 十年 … 八月甲申, 遣使祭東明聖帝祠, 獻衣幣. … 忠肅王 十二年 十月, 今平壤府, 立箕子祠以祭. … 恭愍王, … 二十年 十二月, 命平壤府, 修箕子祠宇, 以時祭之."

29) 『朝鮮王朝實錄』太祖 卷一 元年 八月甲寅, "都堂請罷八關燃燈."

단군을 일관되게 국조로 추앙했다. 조선조 지배계층의 예악 인식은 다음의 『왕조실록』 기사에서 그 대강을 파악할 수 있다.

예조전서(禮曹典書) 조박(趙璞) 등이 글을 올려 이르기를, 신등이 역대의 사전을 보니 … 환구는 천자가 제천하는 예이니 청컨대 폐지하십시오 … 전조의 군왕들이 각각 사원으로 시세를 좇아서 거행했고, 이를 후세 자손들이 관례대로 지속시키면서 개혁하지 못했습니다. 방금 새롭게 수명을 한 마당에, 전조의 폐습을 도습하여 이를 상례로 하고 있으니, 마땅히 철폐해야 합니다. 조선의 단군은 동방에 최초로 나라를 개창한 임금이고 기자는 처음으로 교화를 일으킨 군이니, 평양부로 하여금 정해진 때에 제사를 올리게 함이 마땅합니다.[30]

고려조가 받아들인 중원예의 제천의식인 원구를 사원(私願)으로 취급하고, 그것을 그대로 도습한 고려왕들을 비판하면서 철폐하기를 청했다. 고려의 '예부(禮部)'에서 결정한 것을 조선의 '예조(禮曹)'가 폐지시켰다. '예부'는 황제의 관부이고 '예조'는 제후의 관청이다. 조선조는 중원예악의 핵심인 원구는 폐지했지만, 민족예악의 본원인 단군을 중원 왕조의 책봉을 받지 않고 하늘로부터 권력을 받은 민족의 '수명지주(受命之主)'로 긍정하고, 평양부로 하여금 치제케 한 사실은 주목된다. 고려조가 '단군'의 명칭을 피하면서 제사한 것과는 차이가 난다. 고려·조선조 등이 국가 차원에서 제사의 봉행 여부를 떠나, 백성들은 단군시대부터 단절시키지 않고 계속 단군사를 성역으로 여기면서 제사를 지내왔다.

조선조가 백성 차원에서 왕조 차원으로 단군을 격상한 것은 그 의미가 자못 크다. '고구려·백제·신라'가 단군을 어떻게 인식했는지는 미지수이다. 단군은 아마도 고려를 지나면서 조선조에 들어와서 '국가사전(國家祀典)'에 정식으로 편입된 듯하다. 이는 민족예악의 강인한 생명력을 확인하게 할 뿐 아니라, 결국 민족예악은 부흥하고야 만다는 사실의 입증이다. 조선조의 사대성은 예악의 시점에서 보면 반드시 불행만은 아니었다. 단군의 격상이 중국에서 들어온 황제예악의 위세를 상쇄하고도

30) 『朝鮮王朝實錄』太祖 卷一 元年 八月庚申, "禮曹典書趙璞等上書曰, 臣等伏觀歷代祀典. … 圓丘, 天子祭天之禮, 請罷之. … 前朝君王, 各以私願, 因時而設, 後世子孫, 因循不革, 於今受命更始, 豈可踏襲前弊, 以爲常法, 請皆革去. 朝鮮檀君, 東方受命之主, 箕子始興教化之君, 令平壤府, 以時致祭."

남기 때문이다.

　민족예악에서의 '제천'과 중원예악의 제천인 '원구'와의 상관성과 상호 영향관계는 검토되어야 할 과제이다. 고구려·백제가 국가적으로 행한 제천과 신라가 치른 제천 등과는 차이가 있다. 신라의 제천의례가 삼한계의 예악을 통합한 제천의식이라면, 고구려·백제는 부여계의 제천의식과 관련되었다.[31] 고려조가 거행한 '원구'가 부여계 및 삼한계의 정통적 제천의식과 비교할 때 그 의식절차가 다를 것은 당연하다. 그러나 내용에 있어서는 민족예악적 특성과 맥을 계승하고 있었다.

3. 민족예악과 국조사전(國朝祀典)

　대한제국(大韓帝國) 융희(隆熙) 2년(1908)에 국조 홍문관에서 편찬된 『증보문헌비고』 「예고」 서에 예에 대한 인식을 총괄적으로 밝혔다. 이 시기는 칭제건원의 기치를 높이 든 민족주의의 기상이 활발하게 고양되던 때였다. 필자는 대한제국을 높이 평가한다. 그 동기 중에 일제의 술책이 숨겨져 있다고 해도, 그것을 기화로 민족의 숙원인 칭제건원의 의지가 불완전하나마 실현되었다는 사실은 의미가 있다. 우리의 민족사는 두 개의 수레바퀴로 진행되었다. '칭제건원'과 '이소사대'가 그것이다. 조선조가 표방한 것은 '이소사대'의

『증보문헌비고』 악고 편

31) 三國時代의 祭天에 대해서 筆者는 「中世歌謠와 祭天」(『陶南學報』 12輯)에서 民族樂舞와 접속시켜 그 맥락의 일면을 고찰했다.

현실주의였다. 그러나 그것은 표면적 현상이고 일부의 진보적 사인들과 대부분의 백성들은 중국의 눈치를 적절히 살펴가면서 민족자존의 의지를 실천하고 있었다.

조선조의 경우 태조 원년(1392) 동양력 팔월에 천자의 예인 '원구'의 폐지를 주장했지만, 태조 3년에 다시 이를 복구시켜 태종 12년(1412)까지 계속되었으며 훨씬 후대인 세종 원년(1419)까지 제천은 계속되었다.[32] 비록 중원예에 근원한 것이긴 해도 '원구'는 제천의례인 만큼 민족예의 제천과 본질에 있어서는 동일하다. 그러므로 원구의 형식은 중원예이지만 내용은 하늘을 공경하고 이를 제사하는 5천 년의 역사를 지닌 민족예이다. 이 같은 맥락에서 본다면 고종의 황제 즉위와 '원구'의 복원은 민족사적인 의미가 있다. 조선조의 '원구'는 세조 10년(1464)에 거행된 의식을 끝으로 국가 공식 행사에서 자취를 감추었다.[33]

이후 433년간의 공백기를 거친 후 고종 34년 광무 원년(1897)에 원구단(圓丘壇)이 축조되고, 동지와 원일에 제천을 거행하는 것을 사전에 못박았다. 이는 민족 정통예악의 회복이지, 결코 항간의 인식처럼 보수회귀가 아니다. 원구제천을 폄하하거나 역사의 후퇴라는 인식은 외래이념과 외래종교가 포함된 서양예악적 시각에 기인한 잘못된 평가이다. 그러므로 고종황제의 원구 복설은 민족사적 의의가 있다.[34] 『문헌비고』는 조선왕조의 야심적인 저술이다. 칭제건원의 의지를 기저로 한 민족의식이 활발하게 소생되던 영정조 시대에 찬술되어 순종 대에 완성된 일종의 『조선유서』이다. 중원예악으로부터 벗어나 민족예악의 소생과 그 완성에의 의지를 읽을 수 있는 국가 차원의 저술이다.

따라서 「예고(禮考)」의 서문은 조선조 말엽의 예 인식을 엿볼 수 있는 자료이다. 더구나 이 무렵은 '칭제건원'이라는 한민족의 숙원이 성취된 시기인 만큼 더욱 의미

32) 『朝鮮王朝實錄』太祖 卷一 元年, "… 圓丘, 天子祭天之禮, 請罷之 … 三年 … 吾東方自三國以來, 祭天于圓丘, 祈穀祈雨, 行之已久, 不可輕廢, 請載祀典, 以復其舊, 改號圓壇. 『世宗實錄』卷四 元年 … 上曰 僭禮不可行也, 季良對曰, … 前朝二千年相承祀天, 今不可廢也."

33) 『朝鮮王朝實錄』世祖 卷三十二 十年 甲申正月, "… 甲子 上齋于丕顯閣, 將以親祀宗廟圓丘也. … 戊辰祀于圓丘, 用新制樂, 成宗 卷六十二 六年 乙未十二月 … 禮曹啓曰, 謹按古者, 祭天於圓丘, 祭地於方澤, 取陰陽之義也. 然後世合祭天於圓丘, 而方澤之制, 無聞焉." 등의 기록은 있지만, 圓丘에 제사를 올렸는지는 명시되지 않았다.

34) 『增補文獻備考』「禮考」一, "… 今上 三十四年, 議政沈舜澤, 率百官上疏, 請卽皇帝位. 上遂以九月十七日, 合祀天地于圓丘, 卽皇帝位. 以是年, 爲光武元年, 仍於圓丘, 行冬至及元日, 祈穀祭之禮, 以爲定典."

가 있다. 표면적으로 조선조 창업의 구호였던 '이소사대'의 깃발을 접고, 전국 방방곡곡에서 '만세(萬歲)' 소리가 드높았던 고양된 시기였다. '천세(千歲)'밖에 부르지 못했던 조야상하의 만백성이 목청을 돋우어 만세를 외쳤다. 지금도 계속해서 공식 행사에 '만세삼창'을 부르는 이유도 그때의 감격을 영원히 지키기 위한 염원과 관계가 있다. 제후예악(諸侯禮樂)에서 황제예악(皇帝禮樂)으로 격상시킨 흥분과 긍지를 '만세' 소리로 드높게 천명한 것이다.

예는 국가의 중대사이다. 우리 동방은 기성이 팔교를 실시하여 예의로서 천하에 알려졌다. … 신이 삼가 헤아려 보건대 제왕의 사(祀)는 천지(天地)가 머리이고 버금이 종묘사직인데 이는 고금의 통의이다. … 사전(祀典)을 고찰해 보면 사직이 첫째이고 다음이 종묘이고, 천지와 일월성신(日月星辰)은 풍운뇌우(風雲雷雨)의 아래에 붙어 있다. 이렇게 된 까닭은 신라와 고려조에 이어 조선 초까지 비록 원구(圓丘)와 방택(方澤)에 제사를 올리기도 했지만 사전이 미정되었기 때문이다. 이제 우리 황상폐하께서 천지를 합사하고 대호를 천명으로 받는바, 이는 실로 단군·기자의 건국 이래 없었던 일이다.[35]

조선조 건국 이후 제후로 자족해 제천제지를 하지 않고, 사직과 종묘를 머리로 삼은 사전의 체제를 비판했다. 고종이 황제위에 오르고 신라·고려의 전통을 계승해 원구와 방택(方澤)에 제사를 올리게 된 사실을 천명하면서 '단군·기자' 이래 이 같은 일은 없었다고 자긍했다. 우리의 최고 통치자가 국제사회에서 황제위에 등극하고 천지에 제사할 수 있었다는 사실은 긍지를 갖고도 남을 일이다. 반만년 동안이나 지속된 중원 제국주의의 굴레에서 벗어날 절호의 기회를 후손들이 활용하지 못한 데 책임을 물어야지, 일본의 사주에 의해 제위에 올랐다는 폄하적 시각에 중점을 둔 자조적 평가는 근시안적이다.

『문헌비고』 서문에 신라 대에도 원구에 제천을 하고 방택에 제지를 했다고 했

35) 『增補文獻備考』「禮考」一, "禮之於爲國也大矣哉, 我東自箕聖施敎, 以禮義聞於天下. … 謹按帝王之祀, 首天地, 次以宗廟社稷, 此古今之通義也. 而原考祀典, 首社稷, 次宗廟, 而天地日月星辰, 附於風雲雷雨之下, 其意盖以爲自羅麗以及國初, 雖嘗或祀圓丘方澤, 而厥典實未定也, 今我皇上陞下, 合祀天地, 誕膺大號, 建檀箕以來, 所未有之."

지만, 『삼국사기』에는 그 같은 흔적을 찾을 수 없다. '고구려, 백제'에는 제천의 기록이 여러 차례 있지만, 신라에는 없다. 반면 「위서」 동이전에는 부여계, 삼한계 가릴 것 없이 제천을 했다고 기록했다. 부여계 제국의 제사는 고구려가 이 지역을 통합해 '동맹'이라는 이름으로 포괄시켜 민족종교로 승화시키고 아울러 민족의 사전으로 정착시켰다.[36] 고구려의 '동맹'은 부여계의 민족예악의 총합이다. 동맹은 부여의 '영고'가 기반이 되었을 것이다. 김부식은 『삼국사기』의 「예악지」를 편찬하면서, '예지·예고'라고 하지 않고 '잡지' 항목에 편록해 '제사'로 명명했다. 뒤에 이어지는 '악'과 달리 '예'라고 하지 않고 '제사'로 표현한 이유가 있었을 것이다.

중원예악적 시각으로 볼 때 삼국의 그것이 '예'로 명명하기에는 문제가 있었을 것이다. 민족예악에 있어서 원래 '예'라는 단어는 없었다. 우리 선인들이 지내왔던 제사는 중국의 제사와 차이가 있었다. 중원예악이 수입된 후 민족예악의 제사를 '예' 속에 포함시키고자 했다. 민족 고유의 제사를 중원의 예에다 포함시키면 이에 수반된 갖가지 문제점이 야기되었을 것이다. 김부식이 예라고 하지 않고 제사로 규정한 까닭은 여기에 있었다.

『삼국사기』 중 「예지」에 해당되는 항목이 제사로 표기된 점을 타당한 것으로 생각한다. 『삼국사기』의 '제사'는 황제의 예가 아니라 제후의 예로 기술되었다.[37] 민족예악과 중원예악은 그 포괄 개념이나 명칭 등에 있어서 다른 점이 많았다. 예를 들면 '종묘(宗廟)'의 경우도 민족예악의 경우는 '신궁(神宮)'이나 '시조묘(始祖廟)'로 일컬어졌다. '신궁·시조묘'는 종묘라는 중원예(中原禮)에 입각한 제도와는 다르다. 신라의 경우 왕호인 '차차웅'이 '무(巫)'의 신라어로 알려졌으며, 남해왕은 친매(親妹) 아로(阿老)에게 시조묘의 제사를 맡겼는데, 이는 '종묘'와 '신궁' 또는 '시조묘'의 제사 형태가 달랐음을 의미한다. 고구려의 시조를 모시는 '주몽사'의 제사 담당자 역시 무였다.[38]

36) 夫餘系의 祭天은 '迎鼓'가 모태였을 가능성이 있고, 高句麗가 夫餘系 諸國의 지역과 민족을 통합하여 '東盟'으로 止揚시켜 大帝國을 통치하는 民族禮樂으로 확립시켰다. 이는 다시 後高麗와 高麗朝에 계승되고, 三韓系의 禮樂을 곁들여 八關會로 융합되어, 민족예악으로서 그 위상을 더욱 공고히 했다.

37) 『三國史記』「雜志」第一 "祭祀, … 蓋以王制曰, 天子七廟, 諸侯五廟, 二昭二穆, 與太祖之廟而五. 又曰, 天子祭天地下名山大川, 諸侯祭社稷名山大川之在其地者. 是故不敢越禮而行之者歟."

38) 『三國史記』「新羅本紀」卷 第一, "南解次次雄立(次次雄 或云慈充, 金大問云, 方言謂巫也, 世人以巫事鬼神尙祭祀, 故畏敬之. 遂稱尊長者爲慈充), 卷三十二. 雜志 第一 祭祀, 按新羅宗廟之制, 第二代南解王三年春, 始立

중원예악이 위력을 발휘하기 전까지는 국가제의는 무가 담당했다. 삼국시대의 '신궁·종묘'의 명칭과 제도상의 대립은 고려조에 와서 종묘로 귀결되었다. 제사 형식 역시 무가 배제되고 관료가 주축이 되는 중원예악에 바탕한 양상으로 변했다. 『삼국사기』의 「제사지」는 민족예악과 중원예악의 갈등과 이에 따른 저자의 고민이 나타나 있다. 천자만이 제천 제지를 할 수 있다는 규정은 중원예악의 독선이다. 우리의 민족예악은 단군시대부터 제천 제지를 봉행해 왔다. 제천 등의 제사는 단순히 종교 차원에 머무는 것이 아니라 정치와 직결되어 있었다.

중세 우리 선인들은 각 지역마다 신성한 성산이나 성소가 있었고, 이들은 대부분 부족국가의 국가 차원의 국교적 제사장이었다. 예를 들면 오늘의 수도 서울 지역의 성산(聖山)은 한산이었다. 모든 지역에 편만해 있는 진산(鎭山)은 대체로 이 같은 성격의 성소(聖所)로 유추된다. 신라의 진흥왕(534~576)이 북진정책을 쓰면서 서울 지역을 확보한 후 '북한산성'을 세운 사실은 널리 알려져 있다. 그러나 비석을 왜 무엇 때문에 인적이 드문 고산준령에다 세웠는지는 모르고 있다. 상식선으로 본다면 비석은 모든 사람이 보고 읽을 수 있는 번화가에 세워야 한다. 그렇다면 광화문이나 종로 근처에 있어야 한다. 그런데도 불구하고 사람이 쉽게 오를 수 없는 비봉에다 세웠다. 이는 백성들의 신앙과 관계된 성산이었기 때문에 진흥왕이 그곳에다 비를 세우고, 이 지역을 정치적 또는 종교적으로 압승한다는 의지의 표현이다.

한산 지역 백성은 그들의 성산 성소인 삼각산 비봉에 비석을 세우고 그곳에 올라서 공식적으로 제사를 올리는 인물에게 복종해야 한다는 정서를 가졌을 것이고, 그 같은 중세적 의식구조를 잘 알고 있는 진흥왕의 제

진흥왕 순수비(眞興王巡狩碑)

始祖赫居世廟, 四時祭之. 以親妹阿老主祭. 卷 第二十一 「高句麗本紀」 第九 寶藏王 上. … 城有朱蒙祠, 祠有鎖甲銛矛, 妄言前燕世天所降. 方圍急, 飾美女以婦神, 巫言朱夢悅, 城必完."

의와 접맥된 정치적 의도와 관계가 있는 듯하다. 즉 삼각산 성소에서 제사를 주관하는 자는 삼각산을 성산으로 신봉하는 백성을 신민으로 삼는다는 중세의 종교적 등식을 상정해볼 수 있다. 진흥왕은 한양 지역의 기관장이나 원로를 대동하고 함께 정복자의 입장에서 삼각산에 제사를 올렸을 것 같다.

신라의 기림이사금(289~310)은 즉위 3년(300) 동양력 삼월 우두주(牛頭州, 춘천?)에 와서 태백산에 망제를 올렸는데, 낙랑과 대방 두 나라가 복속해 왔다는『삼국사기』의 기록도 이 같은 추정에 참고가 된다.[39]

그러므로 한산이나 기타 모든 지역의 성산이나 성소는 평서인들이 제사를 지낼 수 없는 곳이었다. 중원예에 나오는 제천을 비롯한 제사 장소의 엄정한 한정은 민족예에도 있었다. 중원예가 수입되어 제천 제지를 못한다는 사실을 두고 선인들은 매우 당혹스러워했다. 김부식이『후한서』에서 인용해『제사지』에 수록한, 고구려의 수신과 습합된 제천을 축으로 한 '동맹'과『북사』에서 따온 '부여신·고등신·하백녀·주몽' 그리고『당서』와『고기』에서 채록한 '기자가한' 등의 신과 '태후묘·시조묘·신묘'의 제 신위는 고구려가 국교로서 숭봉한 민족예였다.

『후한서』·『북사』·『당서』 등 중국 측 사서들은 고구려의 민족예인 위의 사묘(社廟)들을 한결같이 '음사(淫祠)'라고 격하했지만, 김부식은 꼭 그렇게 인식한 것 같지는 않다.[40] 민족예악에 대한 그의 긍정적 인식은『삼국사기』 전편에 두루 나타나고 있다. 삼국의 역사를『고려사』의 체제처럼 「세가(世家)」로 강등하지 않고 「본기(本紀)」로 칭한 사실 하나로도 증명할 수 있다.

『책부원구(册府元龜)』와『고기(古記)』에서 재인용한 백제의 사중월(四仲月)에 행했던 '제천'과 '오제지신' 시조 '구대묘', 단을 쌓아놓고 올렸던 '제천', 시조 '동명묘' 등도 중원예인 종묘제와는 차이가 있었다. 백제의 경우 시조가 '구태'와 '동명'의 두 사람으로 나와 있다. 김부식은 백제의 경우도 역시 중원예에 어긋나는 제천을 역사에

39) 『三國史記』卷 第二「新羅本紀」基臨尼師今, "三年 … 三月至牛頭州, 望祭太白山, 樂浪帶方兩國歸服."

40) 『三國史記』「雜志」第一 祭祀, "… 後漢書云, 高句麗好祠鬼神社稷靈星, 以十月祭天大會, 名曰東盟. 國東有大穴號隧神, 亦以十月迎以祭之. 北史云, 高句麗常以十月祭天, 多淫祠, 有神廟二所, 一曰夫餘神, 刻木作婦人像. 二曰高登神云, 是始祖夫餘神之子, 竝置官司, 遣人守護, 蓋河伯女朱蒙云. … 唐書云, 高句麗俗多淫祠, 靈星及日, 箕子可汗等神. … 古記云, 東明王 十四年 秋八月, 王母柳花薨於東夫餘, 其王金蛙, 以太后禮葬之, 遂立神廟. 太祖王 六十九年 冬十月, 幸夫餘, 祀太后廟. 新大王 四年 秋九月 如卒本, 祀始祖廟."

누락시키지 않고 사실대로 기록하고 있다.[41]

　중국은 우리의 민족예를 '음사·호사귀신(好祠鬼神)' 등으로 격하하여 비하했다. '고구려·백제'와 달리 신라 제사 조에는 이른바 음사(淫禮)에 해당하는 내용은 없다. 신라의 경우 제천 제지는『삼국사기』의 기록대로라면 없다. 그러나 제천에 해당하는 '일월제(日月祭)'를 문열림(文熱林)에서 행했다는 기록은 있다. '일월제'가 고구려의 동맹과 같은 형의 '제천'인지는 확인할 수 없다. 그러나 천의 개념 중에 가장 두드러진 것이 '일·월'이므로 그것이 일종의 제천임은 분명하다.[42] 우리 선인들은 '부여·고구려·백제·예·신라' 등의 제천을 매우 긍정적으로 평가했다.

　특히 단군에 대해서는 통시적으로 변함없이 존숭했다. 마니산 천단에 대한 관심과 보수는 조선조까지 계속되었다. 인조 8년 1630년 음성 현감 정대붕이 상소를 올려 소격서(昭格署)와 일월성신의 초제(醮祭)를 올릴 것을 주장했다. 예조에서 일월성신은 천자의 교제이므로 불가하다고 답하면서도 마니산의 제단은 폐하지 않고 중수해 줄곧 제사를 봉행했다. 인조는 마니산 천단에 대해서 관심이 많았다. 인조 17년에 마니산 제단을 수리했고, 같은 해에 마니산에 사우(祠宇)를 짓고 산신에게 제사를 올렸다. 이는 모두 단군과 관련된 민족예의 제천의식이다.[43]

　한치윤은『해동역사』의「예지」를 찬술하면서『고려사』의「예지」와 상당히 다른 시각으로 이를 편찬했다. 중원예의 핵심인 '원구'를 언급하지 않고 제례(祭禮) 항목에 '부여·고구려·예·백제·고려'의 '사천일월사직산천(祀天日月社稷山川)'에 대해 기록하고, 이어서 '묘제(廟祭)'와 '사서묘제(士庶廟祭)'에 대해 기술한 다음, '잡사(雜祀)' 편을 말미에 붙여 여기에 민족예에 해당되는 내용을 수록했다. 이는『고려사』「예지」의「잡사」편을 본딴 것으로 매우 주목되는 체제이다. 한치윤은 중원예악이 중시하는 '원구·방택·태묘(太廟)·적전(籍田)·풍사(風師)·우사(雨師)' 등과 육예(六禮)에 대해서 특별한 관심을 갖지 않았다.

　「예지」벽두에 민족예인 고구려의 동맹을 내세운 후, '예·부여·백제·고려'의 제

41)『三國史記』「雜志」, 第一 祭祀, "… 册府元龜云, 百濟每以四仲之月, 王祭天及五帝之神, 立其始祖仇台廟於國城. … 古記云, 溫祖王 二十年 春二月, 設壇祠天地. … 多婁王 二年 春正月, 謁始祖東明廟."

42)『增補文獻備考』卷六十一「禮考」八, 附祭天地日月星辰, "… 新羅祭天處, 俗傳在迎日縣, 名曰日月池."

43)『朝鮮王朝實錄』「仁祖實錄」卷二十三 八年 庚午八月己酉, "昭格署, 日月星辰 醮祭之司也. 凡山川高深之處, 咸有靈焉, 日月星辰在天之昭明者乎. … 回啓曰, 日月星辰天子郊祭之禮, 諸侯祭封內山川. 卷三十九 十七年 己卯十一月壬子, 復修江華摩尼山祭壇. … 建祠宇于江華摩尼山, 以祭山神."

천을 강조했다. 한치윤이 강조한 이들 제천은 민족예로서 중원예의 원구와 같은 성격이다. 원구를 뒤로 하고 동맹을 머리로 한 민족예의 제천의례를 중시한 것은 귀감이 된다.「묘제」항목에도 '단군묘'를 첫머리로 한 후 계속하여 '기자사·부여신묘·고등신묘'에 이어 요동성의 '주몽사'의 순으로 배치하여 민족예를 근본으로 삼았다. 신라의 '신궁'이나 '시조묘'가 수록되지 않는 점은 기이하다.[44] 한치윤이 활동했던 '영·정조' 무렵엔 중원예악의 틀에서 벗어나 민족예악에 입각한 중세적 민족주의가 대두했다. 중원예악에 근거하여 민족예악을 비하하던 시각에서 벗어나 민족의 맥락을 잇는 정통성 회복의 풍조가 곳곳에서 되살아났다.

영조 39년 서기 1763년에 전조의 구릉과 단군 기자 및 '신라·고구려·백제'의 시조 능을 수리하라고 명한 바 있고, 정조 13년 1789년에 '환인·환웅·단군'을 모시는 삼성사(三聖祠)를 수리하고 친히 제문을 지어 근시를 보내 제사를 올린 사실들이 그 예이다. 삼성사의 경우 전조의 여러 시조 묘들보다 등급을 높였고, 특히 국조 단군은 기자보다 격을 우위로 하여 제사를 올렸다. 삼국시대에도 민족예의 중추인 단군이 숭봉되었는지는 알 수 없다. 국조 단군과 기성이 고려시대에 갑자기 나타났다고 볼 수는 없다. 단지 고려시대에 역사의 표면으로 부각되고 조선조가 이를 계승해 국가 차원으로 격상시켰다고 보는 것이 합리적이다.[45]

제대로 된 역사를 가진 세계의 모든 나라는 한결같이 국조를 모시고 있다. 역사가 짧은 나라의 국조는 하나의 인격으로서 분명하게 설정되지만, 유구한 역사를 지닌 민족은 추상적일 수밖에 없다. 중국이 국조로 받드는 황제도 우리의 단군처럼 추상적이다. 국조는 그 민족에 의해 창출되어 성화되는 것이 보편적 도리이다. 그런 의미에서 고려와 조선의 단군에 대한 숭앙은 지극히 타당한 주체의식의 발로이다. 실학

44) 韓致奫;『海東繹史』「禮志」一, "祭禮, 祀天日星社稷山川, 高句麗祠社稷靈星, 以十月祭天大會, 名曰東盟. … 濊常用十月祭天, 夫餘以臘月祭天. … 百濟其王以四仲之月, 祭天及五帝之神. 高麗歲常以建子月, 率官屬具儀物祭天. 廟祭, 檀君後入九月山, 不知所終, 國人世立廟祠之者, 以其初開國也. 今廟在箕子祠東, 有木主題曰, 朝鮮如祖檀君位. 箕子祠在平壤西北三里, 有參奉二人, 世守祭祀, 卽箕子裔. 高麗有神廟二所, 一曰夫餘神, 刻木作婦人之像. 一曰高登神云. 是其始祖夫餘神之子, 並置官司, 遣人守護, 蓋河伯女與朱蒙云. … 百濟立其始祖仇台廟於國城, 歲四祠之."

45)『朝鮮王朝實錄』英祖 三十九年 癸未四月己酉, "命修理前朝舊陵及檀君箕子, 新羅高句麗百濟始祖陵. … 正祖 十三年 己酉六月庚申, 修三聖祠, 釐正祭式, 三聖祠, 祀桓因桓雄檀君之祠, 在文化九月山, 命本道奉審修改, 親撰祭文遣近侍致祭. … 而箕聖東來君臨, 檀君則與堯立. 若稽首出肇造之跡, 崇奉之節, 尤合尊敬, 十二籩豆, 廟祠外歷代始祖廟, 則各減二豆二籩."

파 지식인이 역사의 전면에 등장하는 '영·정조' 시대에 민족예가 독자적 모습으로 완성된 것은 민족사의 정당한 진행이다.

이 같은 민족예악의 발전은 조선조 말기인 철종(哲宗, 1849~1863) 대에도 지속되었다. 이 무렵에 간행된 찬자 미상의 『동전고』에도 '민족예악'의 저력이 확인된다. 『동전고』의 찬자는 우리 '동방예악문물(東方禮樂文物)'이 중화와 대등해진 것은 기자의 공적이라고 칭송한 권홍(權弘)의 말을 인용하면서, 이태조가 이를 사전의 머리에 놓은 사실을 강조했다. '동방예악'은 '민족예악'을 의미한다. '민족예악'의 존립과 그 당위성에 대한 인식은 수천 년 전부터 있어 왔고, 특히 고려조와 조선조에 와서 활발하게 발현되었다.

『동전고』는 '예지'에 준하는 '사전' 항목에 비록 '원구' 등의 이른바 천자의 예는 없고, '사직'을 첫머리에 놓았지만, 『동전고』가 중점적으로 다룬 것은 민족예악이다. 권3의 사전 가운데 '제사(諸祠)'는 중원예악과 전혀 관계없는 민족예악이 통시적으로 망라되어 있다. 구월산의 '삼성사'를 출발점으로 하여 조선조의 역대 제왕들이 민족예악을 숭상한 사적들을 적고 '단군사'에 대한 숙종의 어제시(御製詩)까지 채록해 놓았다.[46] 이는 조선조가 고려조보다 단군을 더욱 숭봉했다는 증거이다. 고려는 단군보다 그들이 정통으로 삼은 고구려의 '동명사'를 더욱 중시했다. 그러나 동명성제는 고려시대에 단군을 모시는 '숭령전(崇靈殿)'에 합사(合祀)되어 있었고 일명 '단군동명사'로 호칭되었는데, 이는 고구려시대에도 단군이 숭앙되지 않았나 하는 의심을 갖게 된다.

고려조에는 단군이 국조로서 자리매김되고 있었다는 흔적이 있다. 고구려·고려로 이어지는 천여 년간의 민족예의 제사는 '기자·동명'이 주축이었고, 조선조는 '단군·기자'가 핵심이었다. 고려는 전조 신라를, 조선은 고려를 다소 격하시킨 감이 있다. 단군과 동명이 숭령전에 합사된 사실과 평양에 있는 숭령전이 고려시대의 동명사로 의심된다는 기록 등에서 단군에 대한 숭배는 그 역사가 유구함을 느낄 수 있

46) 『東典考』卷之三 祀典 諸祠, "三聖祠在黃海道文化九月山, 享桓因,桓雄,檀君, 春秋降香祝致祭. … 崇靈殿在平安道城外, 享檀君及高句麗東明王, 春秋降香祝祭, 以中祀. … 肅宗遣近臣致祭, 御製檀君祠詩曰, 東海聖人作, 曾聞並放勳, 山娥遺廟在, 檀木擁祥雲. … 我東方禮樂文物, 擬中華者, 以箕子受封, 而八條之敎也, 有功於東方甚大. … 東明王廟, 在平壤城外, 與檀君同祠. 高麗肅宗, 祭東明聖帝祠, 獻衣幣, 祠在里仁坊, 邑人有事輒禱. 高麗時東明王祠, 疑今之崇靈殿, 未知刱自何時. 平壤志云, 檀君東明祠."

다. 일찍이 고려조의 백문보(白文寶)는 민족의 역사와 그 예악이 원대함을 공민왕(1330~1374)에게 피력하면서 특히 단군의 입국을 역사적 사실로 시인했다.

> 나라에서 대대로 동사(東社)를 받들어 문물예악이 옛 유풍이 있는데, 뜻밖에 도적의 환란이 자주 일어나 홍건적에 의해 서울이 함락되어 승여(乘輿)가 남쪽으로 순행하니 실로 마음이 아픕니다. … 항차 천수는 순환하여 다시 처음으로 되돌아옵니다. 칠백 년이 한 소원이 되고 삼천육백 년이 쌓이면 한 대주원이 됩니다. 이것이 황제와 왕패의 치란과 흥쇠(興衰)의 주기를 이룹니다. 우리 동방은 단군에서 비롯하여 지금까지 삼천육백 년이 흘렀으니, 바야흐로 대주원(大周元)의 기회가 도래한 것입니다. 마땅히 요순과 육경의 도리를 준수하고 공리화복의 설을 행하지 않으면, 상천의 보우하고 음양이 때에 맞아 국조(國祚)가 연장될 것입니다.[47]

일견 사대주의의 체제의 상징으로 인식되는 조선조는, 기실 민족사의 표면 또는 이면으로 진행되던 민족예악을 종합하여 정리한 진취적인 정권이었다. '환인·환웅·단군'을 모신 '삼성사'를 머리로 하여 고구려의 동명왕을 모시는 '동명성제사(東明聖帝祀)'와 백제의 '온조왕묘(溫祚王廟)'와 신라의 시조묘인 '숭덕전(崇德殿)'과 가야 시조 수로왕의 '숭선전(崇善殿)'과 고려 태조의 '숭의전(崇義殿)'에도 정기적으로 제사를 올렸다. '삼성사'를 근원으로 하여 '숭령전(崇靈殿, 단군·동명왕)' → '숭인전(崇仁殿, 기자)' → '숭덕전(崇德殿, 혁거세)' → '숭렬전(崇烈殿, 온조왕)' → '숭선전(崇善殿, 수로왕)' → '숭의전(崇義殿, 왕태조)'으로 이어지는 국가 차원의 제사에서, 조선조가 민족사를 단절하여 그들 체제만 위대하다는 독선을 하지 않고 지속성에도 초점을 맞춘 정당하고 진보적인 정책을 썼음을 알 수 있다. 조선조가 민족예악의 맥락을 '숭령·숭인·숭덕·숭렬·숭선·숭의'의 '령(靈)'과 '인(仁)' '덕(德)' '열(烈)' '선(善)' 그리고 '의(義)'로 전통 왕조를 긍정하고 이를 이념화한 전략은 오늘에도 귀감이 된다.[48]

47) 『高麗史』「列傳」卷 第二十五 白文寶, "… 後上疏言事曰, 國家世守東社, 文物禮樂, 有古遺風, 不意寇患屢作, 紅巾陷京, 乘輿南狩, 言之可謂痛心. … 且天數循環, 周而復始, 七百年爲一小元, 積三千六百年, 爲一大周元, 此皇帝王覇, 理亂興衰之期. 吾東方, 自檀君至今, 已三千六百年, 乃爲周元之會, 宜遵堯舜六經之道, 不行功利禍福之說, 如是則上天純祐, 陰陽順時, 國祚延長."

48) 『增補文獻備考』卷六十四「禮考」十一 838~839頁

『삼국사기』와 『고려사』는 우리가 가진 정사이고, 『문헌비고』는 비록 정사체는 아니지만 조선조가 만든 정사체의 의미를 지닌 유서(類書)이며, 『해동역사』를 비롯한 『동전고』 등의 야사들도 민족예악을 파악하는 데 중요한 문헌들이다. 이들 책 속에 기술된 예악 조를 검토하면 민족예악의 변화와 발전을 읽을 수 있다.

특히 『삼국사기』의 저자 김부식의 예악 인식은 중요한 의미가 있다. 그는 예악의 틀, 즉 제도와 체제는 중원예악에서 가져왔지만, 예의 내용은 민족 주체적인 것을 위주로 했고, 신라를 정통으로 삼았으며, 그 밖의 고구려와 백제도 등한시하지 않았다. 신라를 제후국으로 인식한 흔적은 보이지만, 고구려와 백제의 제천을 기록해둔 의도는 음미할 만하다.[49] 『삼국사기』에 비해서 『고려사』는 중원예악 체제를 보다 많이 수용했지만, 고려예악을 천자예악으로 승격시켰다.

예악론의 경우 시대가 진행될수록 발전하고 격상되었다. 잘 정비된 중원예악의 틀을 수입하여 주체적인 내용을 담아서 이를 민족예악으로 승화시켰다. 천자는 하늘과 땅에 제사할 수 있고 천하의 명산과 대천에 제사할 수 있다는 중원예악적 위계질서는 민족예악에도 있었다. 그 예로서 원성대왕의 밀사를 들 수 있다. 원성왕이 즉위하기 전에 신비한 꿈을 꿨는데, 아찬 여삼(餘三)이 이를 길몽으로 단정하고 '북천신(北川神)'에게 몰래 제사를 올리라고 했다. 북천에 제사를 하는데 비밀로 해야 하는 이유가 있었을 터인데, 아마도 북천은 사서인이 제사해서 안 되는 신성한 지역이었던 듯하다. 이는 마치 제천은 천자만이 행할 수 있는 제사로 인식하는 것과 같은 사례로 여겨진다. 신라에 있어서 북천은 왕과 직결되어 왕만이 제사가 가능한 성천이었음을 확인하게 된다.[50]

특정 지역이나 산천에 '경대부·사·서인'들이 함부로 제사를 못하게 한 예는 조선시대에도 나타난다. 경내의 산악이나 하천에 자의로 제사를 못하게 한 것은 제사가 미치는 영향이 현재 우리가 상상키 어려울 만큼 컸다는 뜻이기도 하다. 조선조에도 제사의 규범을 어기고 신라의 원성대왕처럼 외람되게 제사를 올리는 예가 빈번했기 때문에 나라에서 법으로 금했다. 국군(國君)만이 지낼 수 있는 성역에 격식을 어기고

49) 『三國史記』「雜志」第一 祭祀에서 王制를 인용하여 諸侯는 社稷과 역내의 名山大川에 한해서 제사할 수 있고, 이를 어기면 越禮라고 했다.

50) 『三國遺事』「紀異」卷 第二 元聖大王, "王曰上有周元, 何居上位, 阿飱曰, 請密祀北川神可矣, 從之. 未幾, 宣德王崩, 國人奉周元爲王, 將迎入宮, 家在川北, 忽川漲不得渡. 王先入宮卽位."

경대부나 사서인이 제사를 올리는 것은 당시로서는 사회질서의 문란과 통했다.[51]

　　백악(白岳)과 '목멱산(木覓山)·감악산(紺嶽山)' 등은 국가의 제장으로 성산이자 경대부나 사서인이 제사할 곳은 아니었다. 이는 천자와 제후의 제사 장소가 다르다는 중원예악의 금기사항과 동일하다. 민족예악의 정통은 앞서 말한 대로 단군과 기자에서 출발해 부여계와 삼한계로 확산되면서 발전되었다. 신라의 삼한통합은 부여계 예악이 삼한계 예악에 통합되었음을 의미한다. 『삼국사기』 「예지」의 제사가 신라를 근간으로 하고 있음이 그 예이다. 이것은 삼국예악의 우열과는 연관이 없다. 신라의 예는 이후에 전개되는 '예악사(禮樂史)'에 큰 영향을 주었다. 신라는 역년이 길었기 때문으로 볼 수도 있지만, 삼국 중 가장 민족예악을 오랫동안 존속시켰고 또 이를 중시했다.

　　근래에 와서 신라를 과소평가하거나 비하시키는 예가 많은데 이것은 민족사를 모독하는 감정적 행위이다. 신라예악의 변혁은 진덕왕 4년 서기 650년에 자체 연호인 '태화(太和)'를 버리고 당 고종의 연호 '영휘(永徽)'를 사용한 무렵부터 급격하게 진행되었다. 이보다 두 해 전 당 태종에게 사신 간 한질허(邯帙許)는 태종으로부터 "신라는 대조를 신사하면서 어찌해 별도로 자체 연호를 사용하느냐"라고 야단을 맞았다. 이에 질허는 당황하여 천조가 정삭을 반포하지 않았기 때문에, 법흥왕 이래로 사용하고 있다고 얼버무렸다. 이 당시 고구려와 백제는 자체 연호를 사용한 흔적이 없다.[52]

　　신라는 삼한고지를 완전히 장악하고 부여고지의 일부도 차지했다. 『삼국사기』나 『고려사』에 등장하는 '삼한일가·삼한통합' 등의 염원은 신라, 고려에 의해 실천되었다. 고려조의 북진정책은 예악사의 진전에 변화가 있었다. 부여계 예악이 주류로 등장하고, 삼한계 예악이 지류로 바뀌는 변모가 그것이다. 삼한을 통합한 남국 신라와 더불어 공존했던 북국 발해는 부여계의 고지와 그 예악을 계승했다. 발해예악은 이승휴의 『제왕운기』 이후 유득공과 함께, 그의 역저 『해동역사』를 통해 발해를 정식

51) 『朝鮮王朝實錄』 太祖 卷八 四年 乙亥十二月, "… 戊午 命吏曹, 封白岳爲鎭國伯, 南山爲木覓大王, 禁卿大夫士庶不得祭. 世宗 卷二十三 六年 甲辰二月, 丁巳 … 且古禮唯國君得祭封內山川, 今庶人皆得祭焉, 名分不嚴. … 只行國祭, 禁民間淫祀."

52) 『三國史記』 「新羅本紀」 第五 眞德王 二年 "… 太宗勅御史問, 新羅臣事大朝, 何以別稱年號, 帙許言, 曾是天朝未頒正朔, 是故先朝法興王以來, 私有紀年, 若大朝有命, 小國又何敢焉. … 四年 … 拜法敏爲大府卿以還. 是歲始行中國永徽年號."

으로 민족사에 편입시킨, 진취적 역사학자였던 한치윤을 잊을 수 없다.[53]

삼한예악을 체로 하고 부여예악을 용으로 한 통합 신라의 예악을 고찰함에 있어서 필자는 '삼산오악과 명산대천'을 '대사·중사·소사'로 분류한 사전에 주안점을 두겠다. 신라가 당의 연호를 사용한 후 제후로 마지못해 강등한 후 종묘도 5묘(五廟)로 굳어졌는데, 이는 김씨 왕조와 관계가 있는 듯하다. 제후로 자임했으므로 제천제지도 물론 공식적으로 하지 못했다. 그러나 일월지(日月池)에서 은밀하게 또는 민간 차원의 제천은 계속되었다.[54] 신라가 신궁(神宮)과 종묘 다음에 중시한 제사는 삼산오악과 명산대천이다. 이들을 중원예악의 제도인 '대사·중사·소사'로 분류한 것은, 표피는 중원예에서 취했고 주된 내용은 민족예, 즉 좀 더 좁히면 삼한 예를 종합한 '신라예(新羅禮)'로 충당했음을 뜻한다. 삼한을 통합한 신라는 백제와 고구려 고지 일부에 소재한 그 지역의 성산들을 소사에 편입시켰다. 신라는 고구려·백제와 달리 특히 산에 대해 관심이 많아 산신에 제사를 즐겨했다는 기록도 참고가 된다.[55]

중세의 제사는 정치와 직결되는 중차대한 행사였다. 여러 중원왕조들도 그들이 제후국으로 인정하는 나라의 '명산대천'에는 사신을 파견해 제사를 올렸다. 중국은 우리나라의 명산대천에 직접 제사를 행해 한국과 한국의 백성들을 신민으로서 재확인하려고 했다. 태조 3년(1394)에 명 태조(洪武, 27)는 사신을 파견하여 고려의 '해(海)·악(嶽)·산(山)·천(川)'에 제사를 올렸고, 또 조천궁 도사 서사호(徐師昊)에게 친히 제문을 지어 고려 산천에 제사를 올리고 비석을 세우게 했다.

명 태조의 사신 서사호는 도성(개경) 남쪽에 풍천이 어디냐고 물었고, 조선조의 관리가 양릉정(陽陵井)이라고 대답하자, 그곳에 제사를 올리고 비석을 세웠다. 그는 비석을 만들어서 가져왔던 것 같은데, 비문의 주된 내용은 천자는 천하의 모든 산천에 제사를 할 수 있음을 강조하고, 고려가 표를 올려 칭신한 사실을 가상히 여긴다는 것이 요지였다. 서사호의 개성 방문은 조선이 한양으로 천도하기 전이다. 한반도에 신왕조가 창건되자 명 태조가 친히 제문을 지어 돌에 새겨서 우리나라의 산천에 제사하고 비석을 세운 것은 고도의 정치적 의도가 깔린 행위이다.[56]

53) 韓致奫은 『海東繹史』 「世紀」 十一에서 渤海를 高麗 앞에 편차했고, 「交聘志」 朝貢 條와 「地理考」 항목에도 수록했으며, 「人物考」와 「賓貢」 등에서 발해를 민족국가로 다루고 있다.

54) 『增補文獻備考』 卷六十一 「禮考」 八, 附祭天地日月星辰, "… 新羅祭天處, 俗傳在迎日縣, 今日月池."

55) 韓致奫; 『海東繹史』 「禮志」 一 祭禮 雜祀, "新羅好祠山神."

천제단(강원도 태백시 소도동)

우리 민족은 유달리 '명산대천'을 숭배했다. 고대와 중세는 물론이고 현재도 그 같은 인식은 변함이 없다. 유명한 인물이 나면 지금도 무슨 산의 정기를 받았다고 서슴없이 말한다. 신라의 '삼산오악'에 대한 숭배도 아득히 먼 단군시대부터 내려온 유풍이다. 국조 단군이 종국에 구월산으로 들어가 산신령이 되었다는 기록에서도 그 산악숭배의 장구한 역사성을 읽을 수 있다.[57] '삼산오악'에서 '오악'은 중국에도 있다. 신라의 오악이 중국의 그것과 동일하지는 않지만, 명칭과 제도는 다소 영향을 받았다고 생각된다.[58] 신라의 제사는 중국의 제도를 수용하여 '대사·중사·소사'로 구분했으나 제사의 대상은 중국과 다르다.

신라의 사전은 당을 일부 모방했다. 『구당서』「예의」에 의하면 '대사'는 '호천상제 (昊天上帝)·오방제(五方帝)·황지기(皇地祇)·신주(神州)·종묘'이고, '중사'는 '사직·일 월성신·선대제왕·악·진·해·독·제사(帝社)·선잠(先蠶)·석전(釋奠)'이며, '소사'는

56) 「東典考」卷之三 詔使, "太祖 三年 甲戌, 欽差內使黃永奇等, 齎至告祭海嶽山川等神祝文. … 帝遣朝 天宮道士徐師昊, 登高麗山川, 又載碑石以來, 問者城南楓川何地, 以陽陵井對. 師昊致祭, 遂竪碑而 去. 祭文曰 … 朕自布衣, 今混一天下, 以承正統. 比者高麗表稱臣, 朕喜其誠, 已封王爵. 考之古典, 天 下於山川之祀, 無所不通, 是用遣使, 敬將牲幣, 修其祀事, 以啓神靈, 惟神鑑之."

57) 韓致奫, 『海東繹史』「禮志」一 廟祭, "檀君後入九月山, 不知所終. 國人世立廟祀之者, 以其初開國也. 今廟在箕子祠東, 有木主題曰, 朝鮮始祖檀君位."

58) 『舊唐書』「志」第四 禮儀 四, "… 五嶽, 四鎭, 四海, 四瀆, 年別一祭, 各以五郊迎氣日祭之."

'사중(司中)·사명(司命)·풍백·우사·제성(諸星)·산림·산택' 등으로 분류하여 배속했다. 대사는 산제(散齊) 4일 치제(致齊) 3일로 하고 중사, 소사는 각각 하루씩 감했다. 제사 전에 목욕재계하며 산제일(散齊日)의 경우 낮에는 공사는 평일과 같이 하고 밤에는 가정의 정침(正寢)에 묵지만, 조상(弔喪)이나 문병은 할 수 없고, 형살(刑殺)에 관한 처리를 하지 않고, 죄인에게 형벌을 주어서도 안 되고, 음악을 연주하거나 들어서도 안 되며, 제반 나쁜 일에 간여하지 못했다. 치제일은 오로지 제사 일만 할 뿐 여타의 것은 모두 금지되었다. 제사장 주변에는 곡읍성(哭泣聲)이나 기타 흉하고 불결한 일들은 일체 엄금되었다.[59]

신라의 대사나 중사, 소사의 제례도 대동소이했다. 제사에 임하는 마음가짐은 동서고금을 막론하고 그 기본은 동일하기 때문이다. 『신당서』의 경우도 『구당서』와 거의 동일하다. '천·지·종묘·오제·추존지제후(追尊之帝后)'는 대사, '사직·일·월·성·신·악·진·해·독·제사·선잠·칠사·문선·무성왕·고제왕·증태자'는 중사, '사중·사명·사인·사록·풍백·우사·영성·산림·천택·사한·마조(馬祖)·선목(先牧)·마사(馬社)·마보(馬步)·주현사직·석전'은 소사에 배치했다. 이 중에서 천자가 친사하는 것은 24개이고 나머지 22개는 연중에 다 치르지 못했기 때문에 유사에서 섭행케 했다. 제사에는 상사(常祀)

『구당서(舊唐書)』의 대사·중사·소사 조

59) 『舊唐書』「志」第一 禮儀 一, "… 昊天上帝, 五方帝, 皇地祇, 神州及宗廟爲大祀, 社稷日月星辰, 先代帝王, 岳鎭海瀆, 帝社先蠶釋奠爲中祀. 司中, 司命, 風伯, 雨師, 諸星, 山林川澤之屬爲小祀. … 大祀, 散齋四日, 致齋三日. 中祀, 散齋三日, 致齋二日, … 散齋之日, 晝理事如舊, 夜宿於正寢, 不得弔喪問疾, 不判署刑殺文書, 不決罰罪人, 不作樂, 不預穢惡之事, 致齋惟爲祀事得行. … 不得見諸凶穢及縗経者, 哭泣之聲聞於祭所者權斷."

와 비상사(非常祀)가 있었고 황후나 태자가 거행하는 제사도 각각 하나씩 있었다.[60]

김부식은 신라의 「제사지」에서 신궁, 즉 종묘를 '대사·중사·소사'보다 먼저 기록하고 이를 대사에 포함시키지 않았다. 중국의 대사는 '제천·제지·종묘'가 핵심이다. 신라가 표면상으로는 제후국이니까 제천 제지를 할 수가 없고, 종묘를 천지에 합사(合祀)하지 않을 경우 격이 떨어진다는 사실을 감안했기 때문에 대사에 포함시키지 않았다는 해석도 가능하다. 반면 대사에는 신라의 존숭 대상인 삼산(三山)을 배정했다. 신라예악의 대사와 중원예악의 대사가 그 내용이 다른 것은, 신라가 그들 나름의 주체적 민족예악을 향유했음을 의미한다.

신라의 삼산 '내력(奈歷, 습비부 경주 낭산)·골화(骨火, 절야화군 영천 금강산)·혈예(穴禮, 대성군 청도 오례산)'는 후대의 것으로, 원초 형은 경주의 북악(北岳, 골화), 동악(토함산), 서악(西岳, 서술)이었다고 추정하고 있다.[61] 주목되는 점은 이들 삼산이 단순한 종교적 위상에 머물지 않고 수도 서라벌을 지키는 전략적 요충지라는 사실이다. 신라의 우리 선인들은 종교와 국방을 통합시켜 세계사의 유례가 없는 완벽한 방위체제를 형성했다. 삼산이 성산이라면 자연보호는 저절로 되었을 것이다.

문무왕(?~681) 수중 능의 위치는 해상에서 수도 서라벌로 들어가는 군사적 요충지임은 주지의 사실이다. 유명한 기림사(祇林寺)도 협곡으로 진입해 수도를 기습하는 첩경에 위치해 있는데, 이곳에다가 사찰을 세우고 승려들과 더불어 도읍을 방어하게 했다. 국가의 가장 중요한 제사를 포괄한 대사에 삼산을 배속한 이유도 기실 여기에 있었다. 또 삼산에는 신라의 호국신이 거처하는 것으로 이해했다. 아울러 유추할 수 있는 것은 삼산에서 제천에 준하는 신라 최고의 종교의식이 있었다는 사실이다.

그 예로서 김씨 왕조의 시조인 미추왕(未鄒王, ?~284)은 호국정신이 유달랐기 때문에 나라 사람들이 삼산과 동사하고 대묘(大廟)라고 불렀다는 사실도 참고가 된다. 박씨·석씨 등의 왕들이 많지만 유독 미추왕만이 삼산에 합사했는지는 알 수 없다. '박·

60) 『新唐書』「志」第一 禮樂 一 五禮, 一曰吉禮, "大祀, 天地宗廟五帝及追尊帝后. 中祀, 社稷, 日月星辰, 岳鎭海瀆, 帝社先蠶, 七祀, 文宣,武宣,武成王及古帝王, 贈太子. 小祀, 司中,司命,司人,司祿, 風伯,雨師,靈星, 山林川澤, 司寒,馬祖,先牧, 馬社,馬步, 州縣之社稷釋奠, 而天子親祀者二十有四. … 其餘二十有二, 一歲之間不能徧擧, 則有司攝事, 其非常祀者, 有時而行之. 而皇后皇太子, 歲行事者各一, 其餘皆有司行事."

61) 李丙燾 譯註, 『三國史記』「雜志」第一 祭祀 條의 註에 三山 및 五岳을 위시한 기타의 지명이 정치하게 고증되어 있다.

석·김' 삼성에 의한 대체로 유혈 없이 정권이 천 년간이나 평화적으로 교체된 것은 지배계층의 부패를 막았고, 이것이 신라가 발전하는 계기가 되지 않았을까 한다. 그러나 삼산에 합사된 것은 김씨인 미추왕의 위상이 그만큼 높았기 때문이다. 오릉(五陵)보다 상위에 두었다는 기록은 신라 권력의 주류가 김씨에게 왔음을 짐작하게 된다. 미추왕릉이 죽엽과 관계된 것은 혹시 김씨가 대나무를 신성시한 종족인지도 모르겠다.[62]

석탈해가 신라의 초기 삼산과 관계가 있는 토함산의 산신이 되었다는 점도 아울러 문제가 된다. 삼산과 일월지에서의 제천이 제전상의 어떤 위상으로 자리했는지는 알기가 어렵다. 일월지에서의 제천이 중원예악에 영향을 입어 삼산보다 뒤로 밀려난 것은 분명하다. 신라의 대사는 중원예악과는 달리 '삼산'으로 규정했는데 이것은 신라 사전의 특징이다. 신라 제사지의 선두가 종묘인 점은, 중원예악의 대사에 종묘가 포함된 것과는 차이가 있다.

신라의 제사는 당나라의 영향을 많이 받았다. 그런데도 불구하고 종묘(신궁·시조묘)를 대사보다 우위에 배치한 것은 이유가 있었을 것인데, 아마도 중국을 그대로 모방하지 않겠다는 민족예악적 인식의 소치가 아닌가 한다. 중원예악(당)에 있어서 '사직'과 '일·월·성·신', '악·진·해·독'은 중사에 소속되어 있다. 신라는 오악(五岳, 토함산·지리산·계룡산·태백산·부악)과 '사진·사해·사독'을 중사에 편입시키고 '사직'은 종묘와 더불어 이들에 포함시키지 않고 앞머리에 놓았다. 신라 오악을 신라의 국방과 삼한일가를 이룩한 정치적 위업과 결부시킨 견해를 밝힌 연구업적이 있다.[63]

우리는 오늘의 시각과 가치관으로 5천 년의 민족사를 보아왔기 때문에 당시에 매우 중요했던 사실을 간과한 점이 많았다. 본고에서 말하는 제사도 그 중의 하나이다. 당대에 중시되고 가치 있었던 사안들은 무시하고 당시에는 말절에 불과했던 지엽말단들에 대해 오늘의 시각과 가치관에 입각해 너무 많은 관심을 갖지 않았는지. 경주의 안압지와 경복궁, 창덕궁 후원에 있는 연못과 연못 속에 있는 섬들을 두고 정원의 아름다움과 양식적 특성으로만 파악해도 되는지 의심된다. 필자는 이들 연못과 섬들이 제사와 관계가 있는 것으로 의심하고 있다. 왕궁 내에서 제사를 지내는 것은

62) 『三國遺事』「紀異」第二. 未鄒王, "… 非未鄒之靈, 無以遏金公之怒, 王之護國不爲不大矣. 是以, 邦人懷德, 與三山同祀而不墜, 蹟秩于五陵之上, 稱大廟云."

63) 李基白, 「新羅五岳의 成立과 그 意義」, 『新羅政治社會史 研究』(一潮閣, 1974).

중세의 통례였다.

『고려사』 길례 대사 원구 조

제지(祭地)는 방택(方澤, 사각형 연못)에서 행하는데, 사각형은 땅을 상징하고 지는 음이며 음은 물이다. 그러므로 궁중 안에 방형의 연못을 조성한지도 모르겠다. 중국의 경우 서울 남교의 원구에서 하늘에 제사를 올리고, 수도 북쪽에 있는 연못 속의 방구에서 땅에 제사를 올렸다. 제후국은 교제를 올릴 수 없다는 제국주의적 예악제도 때문에 왕궁 안에서 옹색하게 제천 제지를 한 기록이 보인다. 또 왕이 궁궐 밖으로 행차하는 것은 쉽지 않기 때문에 궁성 안에서 제사를 거행하는 것이 상례이기도 했다. 고려조가 궁궐 안에서 제사를 수시로 거행한 것도 같은 맥락이다. 혹시 서라벌의 안압지 가운데 속전으로 봉래(蓬萊)·방장(方丈)·영주(瀛洲)를 의구한 것으로 알려진 세 개의 섬이, 신라의 삼산인 '내력·골화·혈례'의 상징으로 대사(大祀)의 의미를 지닌 것으로 여길 수 없는지. 또 혹시 이들 삼산이 '박·석·김' 등 삼성의 왕조와도 관련이 있는지 모르겠다.

한국 역대 왕궁과 조선조의 '경복궁·창덕궁·창경궁' 안의 연못과 그 가운데의 섬들도 '택중지방구(澤中之方丘)' 또는 '방택'으로서 제지를 했거나, 그에 준하는 장소일 수도 있다는 가능성도 있다.[64] 신라의 '삼산'의 경우도 중원예악에서는 '오악'만 있지 '삼산'이라고 칭한 산은 없는 것 같은데, 그렇다면 '삼산'은 신라가 향유한 특유의 삼한계 예악의 일단으로 볼 수도 있다. 신라의 제사지 말미에 있는 사성문제(四城門祭)·부정제(部庭祭) 등은 중원예악에서는 대부가 지내는 제사로, 사독과 오악은 삼공(三公)이나 제후(諸侯)들이 분담하여 주관하는 것으로 되어 있다. '천상제(川上祭)'와 '압구제(壓丘祭)' 등은 고려조에도 제사가 지속되었고, 이들 제사는 잡사(雜祀)로 분류되어 「예지」에 편성되어 있다.

64) 『新唐書』「志」第三 禮樂 三, "… 古者祭天於圓丘, 在國之南, 祭地於澤中之方丘, 在國之北, 所以順陰陽因高下, 而事天地以其類也."

『고려사』「예지」는 거의 완벽하게 중원예악의 체제를 수용했다. '원구·방택·태조·사직'을 '대사'로, '적전·선잠·문선왕묘'를 '중사'로, '풍사·우사·뇌신·영성' 등을 '소사'에 분류했다. 그러나 고려예악을 황제예악으로 격상시켜 제후의 예악이 아니라 천자의 예악지로 편찬한 것은 의미가 있다.[65] 『고려사』「예지」는 신라의 「제사」가 제후의 예악지로 엮어진 사실을 불만스럽게 여겨 이를 극복하려는 의지가 있었는지도 모르겠다. 그러나 민족예악의 제천의식을 잡사 항목으로 편차한 것은 반드시 정당하다고 보기는 어렵다.

『고려사』「예지」에서 주목되는 사실은 신라의 '삼산오악'이 제외된 점이다. 삼산오악의 숭배를 삼한계의 민족예악의 핵심으로 본다면, 고려가 이를 배제한 것은 부여계 예악을 정통으로 삼았기 때문인지. 고려조는 신라가 중시했던 삼산오악 대신에 '팔관회'라는 부여계 예악을 국가적 종교의식으로 설정하여 개경과 서경에서 거국적인 축전을 벌였다.[66] 고려조가 멸망하고 조선조가 창건되자마자 팔관회는 일거에 폐지되었다. 조선조는 한반도에 거주하는 한민족의 통합을 위해 고려조의 팔관회에 해당하는 축전을 갖지 못했다. 조선조의 집권층은 구월산에 삼성사, 평양에 '숭령전·숭인전·동명왕사', 김해에 숭선전, 경주에 '숭덕전·경순왕영당', 직산에 온조묘, 경기도 마전에 숭의전 등을 세우거나 보수하여 치제했다.

이는 고조선을 필두로 하여 부여계의 고구려와 백제, 삼한계의 신라 고지의 정서를 장악하기 위한 제사를 통한 정치적 포석의 일환이었다. 조선조는 유학을 국시로 하고 신유학을 국가이념으로 설정해 민족통합의 근간으로 삼았다. 삼성사를 위시한 여러 사묘가 고전적 국가 경영의 일환이라면, 유학과 신유학은 당시로서는 근대적 정책이다. 조선조는 중세예악을 집대성하여 백성을 통합하고 국가를 통치했다.

대한제국 시대에 완성된 『증보문헌비고』의 「예고」는 중원예악의 제도인 '삼사'에 의거한 분류를 하지 않고, 민족예악의 뿌리인 '제천·제지·일·월·성·신'과 '악·해·독·산·천'과 삼성사를 위시한 전대 시조묘를 정중하게 취급한 점은 주목된다.[67] 고려조의 팔관회를 잡사에 편성한 것은 『고려사』「예지」와는 차이가 난다. 특

65) 『高麗史』「志」第十三 禮志는 吉禮·凶禮·軍禮·賓禮·嘉禮 등으로 나누고 吉禮를 大祀·中祀·小祀로 구분하고 여기에 祭天·祭地 등을 비롯한 天子의 禮를 갖추어 수록했다.

66) 八關會의 핵심은 夫餘系의 民族禮樂이며 夫餘의 迎鼓와 高句麗의 東盟 등의 祭天儀禮를 근간으로 하고 三韓系의 신라 예악을 수렴하여 만든 민족의 축전이었다.

히 '제천지일월성신'의 항목을 만들어 단군 대부터 계승된 제천이 '부여·예·신라·고구려·백제·고려' 등의 역대 왕조에 이어졌음을 강조하면서, 이 「예고」는 광무황제의 조를 받들어 편찬한 황제예악임을 천명했다.

광무황제는 "천자는 천하의 명산대천에 제사를 올리고 '오악·오진·사직'에 봉선을 해야 하는데, 아직 겨를이 없고 사전도 갖추어지지 않았다."라고 하면서 장례원(掌禮院)으로 하여금 널리 고증해 사전을 정하라고 명령했다.[68] 이 같은 의도에서 찬술된 『증보문헌비고』의 '예고'는 『삼국사기』의 「제사지」와 『고려사』의 「예지」를 종합한 것으로 중세예악을 총괄한 기념비적 편장이다. 민족예악과 중원예악을 통합해 대한제국의 황제예악을 완성한 것이며, 한민족의 숙원인 칭제건원의 염원을 기저로 한 중세적 민족예악의 대단원이다.

67) 『增補文獻備考』「禮考」十一 祭廟篇에 桓因, 桓雄, 檀君을 모신 三聖祠와 檀君과 東明王을 모신 崇靈殿, 箕子를 모신 崇仁殿, 朴赫居世를 모신 崇德殿, 敬順王을 모신 崇惠殿, 首露王을 모신 崇善殿, 東明王廟, 溫祚를 모신 崇烈殿, 王建을 모신 崇義殿에 대해서 구체적으로 기록했다. 조선조가 前代王朝를 국가 정통의 맥락으로 중시한 사실을 확인하게 되고, 과거를 폄하고 단절시키려는 오늘날의 일부 신사대주의자들에게 경종이 된다.

68) 『增補文獻備考』卷六十一「禮考」八, "今上 光武 三年 十月詔曰, 惟天子, 祭天下名山大川, 而五嶽,五鎭,四海,四瀆之封, 尙今未遑, 令掌禮院博攷定祀.

민족악무와

예악론

1. 고대악무와 민족예악

　'예악론'은 서구의 문물과 사상 그리고 종교가 유입되기 이전까지 동양 사회를 지배해 온 근간이었다. 현재 우리를 이끌어가는 사상은 언뜻 보면 서구의 것이 대부분인 듯하다. 그러나 실질적인 부분은 전통적 사유가 주조를 이루고 있다. 우리가 비록 양복을 입고 서구적인 음식을 먹고 있긴 하지만, 근본은 한국인인 것과 동일하다. 서구적인 복식과 음식을 입고 먹을지라도 우리들의 모발이 금발로 변하거나 눈동자가 푸른색으로 달라지진 않는다. 비록 염색을 하여 금발로 만들지만 머리가 자라면 다시 흑발로 된다는 사실도 민족의 본질은 불변임을 뜻한다.

　단군 시대나 박혁거세 시대 고주몽 시대 온조 시대를 살았던 선인들의 모습과 현재 우리들의 용모는 거의 흡사할 것이다. 비록 신장이나 체중이 좀 늘었는지는 모르나, 모발이나 눈동자 손발의 형태 및 피부색 등의 본질적인 것들은 그대로이다. 모르긴 해도 사유체계나 정서의 감도도 또한 변하지 않았다. 만일 피부색이나 모발의 색채가 변했다면 그것은 혼혈의 경우에 한할 것이다. 표피의 변모와 본질의 변화는 근본적으로 다르다. 예악론도 실상은 한국인의 의식 속에 그대로 온존해 있으면서 서구적인 것으로 포장되어 있을 뿐이다. 모든 시대를 뛰어넘어 인간에게 가장 귀중한 것은 '도덕'이다. 도덕의 개념은 시대와 지역에 따라 변한다. 도덕의 개념을 불변의 것으로 파악하면, 그것은 곧 도덕 자체에 누를 끼친다. 도덕 자체는 진부한 것이 아니다. 진부한 것은 시공에 적응하지 못한 경화된 도덕의 껍질이다.

　예와 악으로 나라를 통치하고 민심을 다스리면 태평성세가 된다는 인식은 오늘

날에도 유효하다. 법령과 형벌로 국가를 통치하는 지도자를 패자(霸者)라 하여 폄하하는 정치의식 또한 오늘에도 가치가 있다. 동양에는 이상적인 정치를 일러 '왕도(王道)'라고 하는데, 소위 왕도정치는 '예악형정(禮樂刑政)'의 조화가 바탕이 된다. 왕도정치는 중국에만 한하는 것이 아니라, 우리 민족을 비롯한 동방 제 민족의 정치적 목표였다. 왕도정치는 예악이 근본이요 형정은 말절이다. 반고(班固, 32~92)는 『한서』「예악지」에서 왕도정치를 다음과 같이 논정했다.

> 그러므로 공자는 '상을 안온케 하고, 민을 다스리는 데는 예보다 좋은 것이 없고, 풍속을 교정하는 데는 악보다 나은 것이 없다.'라고 했다. 예는 민심을 절도 있게 하고 악은 민성(民聲)을 화합시킨다. 정(政)으로써 시행하고 형(刑)으로써 예방한다. '예악형정'이 사방에 두루 미쳐 어그러지지 않으면 왕도는 달성된다.[1]

왕도정치의 기본은 예악의 확립에 있으며, 『육경』이 추구하는 귀착점 역시 다름 아닌 예악이라고 했다. 예악론을 통치의 근본으로 규정할 때, 예악적 사유가 백성에게 골고루 침윤되어야 한다. 예악론은 고도로 정제된 이념이다. 백성의 경우 합리적인 이념은 관심의 대상에서 제외된다. 그런데 통치자는 이를 침투시키고자 한다. 그러기 위해 백성이 애호하는 것을 매체로서 활용할 필요가 있고, 이 경우 가장 효과적인 것이 악무이다. 우리 한민족의 악무는 중원예악이 수입되기 이전과 이후로 그 성격이 크게 변했다. 이른바 '향악·당악·속악·아악'의 분류는 중원예악을 척도로 한 것이다. 향악은 시용향악, 당악은 시용당악(時用唐樂)으로 구분한 것은 민족악무와 외래악무가 시대의 진행에 따라 변화하는 정황을 나타낸 것이다.[2]

향악은 민족악무를 지칭했고, 향악과 착종되는 속악은 중원예악과 관련된 '세속지악'이라는 시각으로 평가한 것이다. 당악은 외래악무의 통칭이다. 음악은 서양고전음악, 철학은 서양철학으로 인식되는 오늘의 실상에 비하면 훨씬 주체적이고 진

1) 『漢書』卷二十二「禮樂志」第二, "故孔子曰, 安上治民, 莫善於禮, 移風易俗, 莫善於樂. 禮節民心, 樂和民聲, 政以行之, 刑以防之, 禮樂政刑, 四達而不誖, 則王道備矣."

2) 檀紀 3826年 西紀 1493년에 완성된 朝鮮朝 國定樂書인 『樂學軌範』은 당시의 樂舞認識이 나타난 것으로, 雅樂·俗樂·高麗史樂志唐樂呈才·高麗史樂志俗樂呈才·時用唐樂呈才·時用鄕樂呈才 등으로 정밀하게 분류했다.

보적이다. 본고는 '향악'과 '속악'에 국한시켜 논의를 펴겠다. 『악학궤범』은 향악과 속악을 매우 중시했다. 특히 고려조가 사용한 속악을 그대로 계승하고, 이를 시용향악으로 규정하고 〈보태평·정대업·봉래의〉에 이어 〈동동·정읍사·처용가·봉황음(鳳凰吟)·삼진작(三眞勺)·북전(北殿)·관음찬(觀音讚)·교방가요〉를 거쳐 〈문덕곡〉으로 〈시용향악정재(時用鄕樂呈才)〉를 마무리했다.[3]

조선조가 표면상 중시한 것은 물론 〈아악〉이고, 그 중에서 문무와 무무를 앞머리에 배치했다. 아악과 대립되는 악무는 '속악'이고 당악과 맞물리는 악무는 '향악'이라는 사실을 『악학궤범』은 분명히 했다. 원래 〈문무·무무〉의 개념은 중원예악에서 온 것이다. 민족예악에서는 이 같은 변별적 악무는 없었다고 생각된다. 조선조가 내면적으로 역점을 둔 것은 아악의 〈문무·무무〉가 아니라, 속악의 〈보태평지무〉와 〈정대업지무〉이다. 〈보태평지무〉는 '약'과 '적'을 무자들이 쥐었고, 〈정대업지무〉는 '검·창·궁·시'를 잡고 춤을 추었다. 전자는 〈문무〉 후자는 〈무무〉이다. 조선조는 중원예악의 구도 속에 민족예악을 담아서 조선조 나름대로의 독창적인 〈문무〉와 〈무무〉를 창제했다.

조선조의 문무인 〈보태평〉과 무무인 〈정대업〉을 '속악'과 '시용향악'에 배치해 이들이 민족악무임을 분명히 했다.[4] 문무와 무무는 중원예악의 요체로서, 중국의 역대 왕조는 한결같이 그들의 문무무(文武舞)를 향유해 체제의 공고성을 과시했다. 고려조에도 문무와 무무가 있었는지는 조만간 확인키 어렵고, 신라의 경우도 동일하다. 그러나 기록에 누락되었을 뿐이지 실제로는 그 같은 성격의 민족 문무와 무무가 존재했다고 생각된다. 조선조는 사실상 아악의 문무 무보다 속악과 향악의 〈문무·무무〉를 중시했다. 무무인 〈정대업〉을 연희할 때 〈납씨가〉와 〈정동방곡〉을 소리 높이 가창하면서, 창과 방패·칼·활·화살을 흔들며 다양한 진을 그리며 춤추던 모습이 도면에 완연하게 나타나 있다.

세종(1397~1450)이 어려움이 있을지라도 조선조가 중시하고 있는 '강무(講武)'는

3) 『樂學軌範』卷之六 時用鄕樂呈才圖儀 항목에 당시 궁중에서 연희되었던 時用鄕樂呈才의 실상이 구체적으로 나타나 있다.

4) 『樂學軌範』卷之二 俗樂陳設圖說 편에 〈保太平之舞〉와 〈定大業之舞〉가 편차되어 있다. 〈保太平之舞〉는 "左手執籥, 右手秉翟"을 했고 〈定大業之舞〉는 "初獻舞干戚, 唱納氏歌. 亞獻舞弓矢, 唱納氏歌. … 終獻舞槍劍"으로 기록했다. 卷之五 時用鄕樂呈才圖說에도 〈保太平〉 항목에 "執籥翟斂手而立"이라 했고, 〈定大業〉 편에는 "各執劍槍弓矢, 斂手而立"으로 적었다.

『삼국사기』악 백제악 조

필히 지속되어야 한다고 했는데, 이것은 조선조가 무력의 중요성을 인식하고 있었고, 이 같은 인식의 구체적 표현인 무무를 경시하지 않았다는 증거이다.[5] 조선조는 실로 동아시아에 창출된 예악을 완벽하게 종합하여 국가를 경영한 중세국가의 전범이었다. 15세기 이후 세계사의 격동기 속에서도 500년간 체제를 지속시킨 이유의 중요한 부분이 여기에 있다.

신라에는 『국사(國史)』, 백제에는 『서기(書記)』, 고구려에는 『유기(留記)』가 있었다. 삼국이 각자 역사를 기록한 이상 반드시 「예악지」는 있었을 것이다. 당시 선진 중국의 여러 나라와 활발한 교류를 했으니, 사서의 체제도 중국을 본받았을 것이다. 불행히도 우리가 접할 수 있는 것은 『삼국사기』의 「예악지」인 제사와 악 조가 전부이다. 김부식은 삼국의 예와 악을 국내외의 각종 사료들을 활용해 최대한으로 균등하게 기술했으며 특정 국가에 중점을 두지 않았다. 『삼국사기』는 알려진 대로 이른바 통일신라에 초점을 맞추지 않고, 고려조 건국의 당위성에 역점을 두고 찬술되었다.

후고구려의 창업주 궁예와 후백제의 건국자 견훤을 「열전」으로 취급할 것이 아니라, 「본기」나 「세가」로 편차해야 사리에 맞다. 그러므로 『후삼국사』가 엮어져야 역사의 진행이 올바르게 포착될 것인데, 아쉽게도 고려조는 이에 대해 관심이 없었다. 삼국에서 후삼국으로 난세가 계속되다가 태조 왕건에 의해 명실상부한 삼한통합이 이룩되었다는 인식이 바탕에 깔려 있다. 「악지」의 경우 고구려·백제는 너무나 소략하다. 『책부원구·통전·북사』 등을 인용해 편술했지만 결과적으로 자료의 빈곤으로 말미암아 흉내만 낸 모양이 되었다. 고구려악과 백제악은 이들을 정복한 당이 가져간 것으로 은연중 암시하고 있다. 악을 갖는다는 것은 그 나라를 정복한 것을 의미하는 중세예악 인식이 깔려 있다.

백제악은 당나라 중종(684~709) 대에 공인이 사산하여 음기(音伎)가 많이 결손되었다는 『통전』의 기록은, 당나라가 피정복 국가인 백제악을 가져갔다는 사실의 입증

5) 『朝鮮王朝實錄』 世宗 卷九十 二十年 庚申八月 "… 昔高麗之八關會, 我朝之講武, 雖遇早乾凶歉之 歲, 常行不廢."

이다.[6] 고구려악 역시 당이 가져갔다. 중국 사서에 가야는 신라가 정복했기 때문에 「가야악」은 신라의 소유로 되었다.[7] 『삼국사기』「신라악」 항목에 '가야금'이 상세하게 기술된 까닭도 여기에 있다. 「현금(玄琴)」 조에서 고구려의 왕산악(王山岳, 양원왕 대인)이 중국에서 보내온 것을 개조했다고 『신라고기(신라 국사와 그 밖의 역사서의 「악지」편에서 취록한 것으로 예상된다)』를 인용해 주장했지만 신빙키 어렵고, 다만 신라가 고구려악의 일부를 불완전하나마 정복 국가적 입장에서 수용했다는 의도를 읽을 수 있다.[8]

『삼국사기』의 「신라악」은 '삼죽·삼현·현금·가야금·비파' 등 악기 중심으로 기록되었는데, 필자가 주목하는 것은 '만파식적(萬波息笛)'이다. 김부식은 〈만파식적〉에 얽힌 이야기를 괴이하게 믿기 어렵다고 했다. 일연은 『신라고기』의 기록을 거의 원문대로 옮겨적고, 천하 화평의 호국이념을 부여했다. 신문왕(?~692)은 통일신라의 예악을 완성한 왕이다. 〈만파식적〉이 이 무렵에 만들어졌다는 사실과도 관계가 있다. 감은사와 이견대 대왕암 기림사로 이어지는 수도 서라벌을 방위하는 전략적 요충지에서 나온 신성성과 결부된 대나무로 만들어진 국보적 악기였다. 낙랑의 '자명고'와 성격을 같이하는 호국의 악기이다. 〈만파식적〉은 중국 악론의 중심인 '황종률(黃鐘律)'이 곤륜산의 봉황의 소리와 대나무를 근거로 하여 획정된 사실과 대비시킬 수 있다. 동해의 섬에서 나온 신비한 대나무로 적을 만들어 월성의 천존고(天尊庫)에 이를 보관했고, 이 피리를 불면 적병이 물러나고 질병이 쾌유되며 가뭄에는 비가 오고 장마에는 비가 그치고 폭풍이 진정되고 파도가 잔잔해지는 신통력을 갖춘 호국의 악기였다.[9]

성왕(聖王)은 성(聲)으로써 천하를 다스리는 서조(瑞兆)로 삼는다는 문맥에서, 신

6) 『三國史記』「雜志」第一 "百濟樂, 通典云, 百濟樂, 中宗之代, 工人死散, 開元中, 岐王範爲太常卿, 復奏置之, 是以音伎多闕."

7) 伽倻樂舞에 대해서 筆者는 「伽倻樂舞의 硏究-禮樂思想을 중심으로-」(『大東文化硏究』 28輯, 1993)에서 자세하게 검토했다.

8) 『三國史記』「雜志」第一 新羅樂, "玄琴 … 新羅古記云, 初晉人以七絃琴送高句麗, 麗人雖知其爲樂器, 而不知其聲音, 及鼓之之法. 購國人能識其音而鼓之者, 厚賞. 時第二相, 王山岳, 存其本樣, 頗改易其法制而造之, 兼製一百餘曲以奏之. 於是玄鶴來舞, 遂名玄鶴琴. 後但云玄琴, 羅人沙湌恭永子玉寶高, 入地理山雲上院, 學琴五十年, 自製新調三十曲, 傳之."

9) 『三國遺事』卷 第二. 萬波息笛. 第三十一 神文大王, "… 爲聖考文武王, 創感恩寺. … 東海中有小山, 浮來向感恩寺. … 二聖同德欲出守城之寶. … 駕行利見臺, 望其山, 遣使審之, 山勢如龜頭, 上有一竿竹, 晝爲二, 夜合一. 聖王以聲, 理天下之瑞也. 王取此竹, 作笛吹之, 天下和平. … 以其竹作笛, 藏於月城天尊庫. 吹此笛則, 兵退病愈, 旱雨雨晴, 風定波平, 號萬波息笛, 稱爲國寶."

문왕이 예악론에 근거한 악무를 중시했음을 느낄 수 있다. 「신라악」 항목에서도 신문왕이 악무를 통치에 활용한 단서를 접하게 된다. 신문왕 9년(689)에 신촌에서 거행한 대대적인 악무 공연이 그것이다. 이 해에 왕은 수도를 달구벌(대구)로 옮기려는 시도를 했는데, 이 역시 통일을 이룩한 부왕의 웅지를 굳히려는 수성의 의도를 읽을 수 있다. 신촌에서 거행한 악무는 〈가무(笳舞)·하신열무(下辛熱舞)·사내무(思內舞)·한기무(韓岐舞)·상신열무(上辛熱舞)·소경무(小京舞)·미지무(美知舞)〉이다. 김부식은 이 기사를 『고기』에서 채록했는데, 『고기』「악」조에서 채록한 것이 아닌가 한다.

「신라본기」 신문왕 9년 조에는 이 같은 기록이 없다. 〈사내악〉은 내해왕(奈解王, ?~230), 〈가무〉는 내밀왕(奈密王, ?~402), 〈미지악〉은 법흥왕(?~540) 때에 창작되었다. 신문왕이 신촌에서 연희한 악무는 수백 년간 존속된 악무임을 확인할 수 있다. 이로써 보건대 신문왕은 예악에 상당한 관심을 갖고 있었을 뿐 아니라, 삼한일가를 영원토록 굳히기 위해서 악무를 통치에 활용한 제왕이었다. 악무를 통한 민족의 통합은 그 역사가 이처럼 장구하다. 현재로서는 확신키는 어렵지만 신문왕이 신촌에서 연희한 악무는 대부분이 민족악무였을 것이다.[10]

『삼국사기』「신라악」은 중원악에 견강부회한 부분이 있기는 하나 기본 틀은 민족악무로 짜여져 있다. '삼죽·삼현' 다음에 '회악(會樂)'을 필두로 하여 〈신열악(辛熱樂)·돌아악(突阿樂)·지아악(枝兒樂)·사내악(思內樂)·가무(笳舞)·우식악(憂息樂)·대악(碓樂)·우인(竽引)·미지악(美知樂)·도령가(徒領歌)·사내기물악(思內奇物樂)〉을 기술하고, 〈내지(內知)·백실(白實)·덕사내(德思內)·석남사내(石南思內)·사중(祀中)〉 등의 군악(郡樂)을 부기했다. '악(樂)·무(舞)·가(歌)·인(引)' 등은 악무의 장르에 대한 표현이고, '군악'은 신라가 주변의 소국들을 합병한 후 그들 소국의 국악을 군악으로 격하시킨 것으로, 이들 나라를 통합했다는 예악론과 연관된 것이다.

김부식이 〈회악〉을 그 첫머리에 둔 것은 아마도 〈회악〉이 신라 최초의 국정 종합 악무이었고, 이 속에 〈두솔가〉 등이 하위 장르로 포함된 듯하다. 〈돌아악〉은 석씨왕조를 창설한 석탈해의 창업과 관계가 있으며, 〈지아악〉은 정권을 다시 박씨 왕조로 환원시킨 파사왕의 공업과 연계시킬 수 있다. 〈사내악〉은 박씨에서 벌휴이사금(伐休尼師今, ?~196)에 이어 내해이사금(奈解尼師今)이 석씨왕조를 회복한 정치적 의미가

10) 『三國史記』「志」第一 樂 新羅樂, "… 但古記云, 政明王九年, 幸新村, 設奏樂, 笳舞 … 下辛熱舞 … 思內舞 … 韓岐舞 … 上辛熱舞 … 小京舞 … 美知舞."

있는 악무로 생각된다. 〈미지악〉이 창작된 법흥왕(?~540) 대는 신라 사회가 크게 변하는 기간이었다. 최고 통치자에 대한 칭호가 '거서간(居西干) → 차차웅(次次雄) → 이사금(尼師今) → 마립간(麻立干)'에서 중국식인 '왕'으로 바뀌었고, 국명을 '신라'로 확정했으며, 시법(諡法)을 처음으로 시행한 지증왕(智證王, 437~514)은 그의 부왕이었다. 법흥왕은 율령을 최초로 공포했고 불교를 공인했으며, 칭제건원의 의지를 구체화시켜 최초로 건원해 연호를 '건원(建元)'으로 정한 지도자였다.[11] 이 같은 변혁기에 〈미지악〉이 지어졌다는 것은 우연이 아니다.

〈회악·신열악·지아악·사내악·가무·우식악·미지악·도령가〉는 작자가 없는데 반해, 〈대악(碓樂)·우인(芋引)·날현인(捺絃引)·사내기물악(思奈奇物樂)〉은 작가가 밝혀져 있다. 작자 미상으로 여길 수도 있지만, 정권 교체나 사회 변동에 따른 공업을 성취한 지도자가 그 업적이나 정통성을 기리기 위해, 국가적 차원에서 창작된 악무였기 때문이라는 해석도 가능하다. 〈도령가〉가 맹렬한 기세로 북진정책을 수행하여 괄목할 만한 업적을 이룩한 진흥왕 때에 창작된 사실도 음미해볼 만하다. 물론 이들 신라의 악무가 예악적 사유와 관계없이 전승되었거나 창작된 면을 전적으로 부인하지는 않지만, 『신라고기』나 『삼국사기』의 「제사·악」 조는 근본적으로 예악론을 깔고 저술되었다는 점도 근거가 되겠다.

『삼국사기』의 「삼국악」은 하나같이 불교적인 색채가 배제되어 있다. 「열전」에 수록된 인물들도 승려는 한 사람도 없다. 신라사회에 막강한 영향력을 행사했던 원효, 의상 등의 기라성 같은 고승대덕이 철저하게 빠져 있다. 일연(1206~1289)이 불만스러워하며 『삼국유사』를 찬술한 이유 중에 하나도 김부식의 이 같은 역사 인식에 대한 저항이었을 것이다. 여하튼 「신라악」 속에 〈제망매가·찬기파랑가·원왕생가·혜성가〉 등의 유명한 향가계의 가요가 제외된 사실은 예악론과 관계가 있는 것 같다. 신라악에 대한 보다 구체적이고 정밀한 연구는 앞으로 중요한 과제이다.[12]

『고려사』 「악지」는 조선조 주자학적 지식인들에 의해 편찬되었다. 그러므로 중원예악에 경사되어 민족악무가 실상보다 다르게 축소되어 기술되었는지도 모르겠다. 『고려사』를 저술한 사관은 「악지」 서문에서 "악은 풍화를 수립하고 공덕을 형상

11) 『三國史記』「新羅本紀」第四 法興王, "… 二十二年, 始稱年號云, 建元元年."

12) 新羅樂에 대해서 呂基鉉은 「三國史記 樂志 新羅樂의 性格(1)」(『泮稿語文研究』 제5집, 1994)에 이에 대해 검토한 바 있다.

한다. 고려 태조가 대업을 초창하고 성종(960~997)이 교사를 세우고 친히 제사를 올린 후, 문물이 비로소 완비되었다. … 태조황제(太祖皇帝, 1328~1398)가 〈아악〉을 하사하여 드디어 조묘에 사용하고 또 〈당악〉과 삼국 그리고 당시의 속악도 섞어서 했다. 그러나 병란으로 인해 종경이 산실되었고, 속악은 가사가 비리해 그 심한 것은 가명과 작가의 뜻만 적어둔다. '아악·당악·속악'으로 분류해 악지를 엮는다."라고 밝혔다.[13]

『삼국사기』의 「악」 조에는 아악과 당악이 거의 없고 주로 민족악무만으로 악지를 편성했다. 『고려사』「악지」의 경우 중원악무가 주류였음은 기록을 통해 확인된다. 그러나 조정과 종묘의 제사 때 전조 '고구려·백제·신라' 등 삼국의 악무와 당시의 속악을 함께 사용했다는 기술은 주목된다. 고려가 삼국악무를 조묘(祖廟) 의식에 사용한 의도는 삼한통합의 위업을 기리고 삼한(마한·진한·변한을 통합한 고구려·백제·신라를 칭한다)의 백성을 고려조에 통합코자 하는 의도에서다. 삼국악무의 국가 차원의 공식 사용은 삼국통합의 예악적 상징이었다. 이에 대해서 『고려사』「악지」는 "신라·백제·고구려의 악을 고려가 아울러 사용하고 그것을 악보에 편입했기 때문에 여기에 붙인다. 노랫말은 모두 이어(俚語)이다."라고 했다.

〈동경(東京)·목주(木州)·여나산(余那山·장한성(長漢城)·이견대(利見臺)〉는 신라악이고, 〈선운산(禪雲山)·무등산(無等山)·방등산(方等山)·정읍(井邑)·지리산(智異山)〉은 백제악이며, 〈내원성(來遠城)·연양(延陽)·명주(溟州)〉는 고구려악이다.[14] 이들 삼국속악은 거의가 '충·효·열·학문·정절' 등을 주제로 한 애국심과 충성심, 부부애가 형상된 건강한 악무라는 특징이 있다. 삼국의 속악 가운데 고려조가 이 같은 노래를 취하여 국가 공식 행사에 사용한 의도는 충분히 짐작된다. 고려조의 최대 국가 행사인 원구와 사직 태묘의 제사에 초헌은 아악을 연주했고, 아헌과 종헌 그리고 송신에는 향악을 사용했다. 팔관회와 연등회 등 국가 공식 축전에도 향악이 주로 사용되었지만 당악도 간혹 섞여 있었다.

13) 『高麗史』「志」第二十四 樂 一, "夫樂者, 所以樹風化象功德者也, 高麗太祖草創大業, 而成宗立郊社躬禘祫, 自後文物始備. … 太祖皇帝特賜雅樂, 遂用之于朝廟. 又雜用唐樂及三國與當時俗樂, 然因兵亂鍾磬散失. 俗樂則語多鄙俚, 其甚者但記其歌名與作歌之意. 類分雅樂唐樂俗樂, 作樂志."

14) 『高麗史』「志」第二十五 樂 二 三國俗樂, "新羅·百濟·高句麗之樂, 並用之, 編之樂譜, 故附著于此. 詞皆俚語."

특히 당대에 유행했던 〈자무(字舞)〉가 연희되어 갈채를 받았다. 고려조 또한 아악보다 향악이 인기를 끌었다. 중국에서 수입된 〈자무〉 같은 악무가 큰 호응을 얻었던 것 같다. 무녀 55인이 무열을 이루어 연출하는 '군왕만세(君王萬歲)·천하태평(天下太平)' 같은 글자를 보고 당시의 관중들은 환호성을 터뜨렸을 것이다. 당악의 수용은 민족악무의 질을 높이고 내용을 풍부하게 했는바, 우리는 이를 백안시할 이유가 없다. 다만 국가 공식 행사에서 향악이 초헌에 연주되지 않은 점은 문제가 된다. 원구제천은 성종 시에 시행된 제의이고, 그 이전에는 팔관회가 이를 대신했던 것 같고, 이때는 아마도 향악이 초헌에도 연주되었다고 생각된다.[15]

『고려사』「예지」는 '삼국속악'과 '당시속악'을 분별했다. 당시속악은 『악학궤범』에서 말하는 시용향악과 같은 성질의 것으로 이해된다. 삼국속악은 고려조의 정치적 구도가 깔린 예악론에 기반을 둔 악무이고, 당시 속악은 전조인 궁왕(?~918)의 후고구려와 견훤(?~936)의 후백제 그리고 신라가 사용했던 국가 차원의 향악(민족악무)과 백성들이 향유했던 속악을 의미한다. 후고구려에도 국악이 있었고, 후백제에도 국악이 있었을 것이고, 천 년을 지속한 신라는 더욱 말할 나위도 없다. 삼국통합을 이룩한 왕건 태조가 이들 국가의 악무를 취했을 것은 당연하다. 고려조가 신라악 중의 특히 '사선악부'를 접수해 팔관회에 사용한 것은 이미 알려진 사실이나, 후고구려·후백제의 악무를 접수했다는 기록은 보이지 않지만, 민족예악의 수립을 열망했던 태조가 이들 전조의 악무를 놓쳤을 까닭이 없다.[16]

「악지」속악 조에 나오는 〈무고·무애·처용〉 등은 신라악이고, 〈동동·서경〉은 고구려악으로 고려조가 이를 당시 속악으로 편입시켰다. 고려조는 후고구려와 후백제는 가급적 폄하코자 했고, 신라의 경우는 얼마간 예우한 흔적이 보인다. 후고구려와 후백제의 악무에 대해서 전혀 언급이 없는 이유도 여기에 있다. 그러나 삼국속악 가운데 백제 속악 중의 〈선운산·무등산·방등산·정읍·지리산〉 등의 일부는 후백제의 악무로 생각할 수 있다. 특히 〈정읍〉은 후백제가 백제로부터 이어받아 향유한 국악

15) 『高麗史』「志」第二十五 樂 二 用俗樂節度, "祀圜丘, 社稷, 享太廟, 先農, 文宣王廟, 亞終獻, 及送神, 幷交奏鄉樂. … 文宗 二十七年 二月乙亥, 教坊奏女第子眞卿等十三人所傳, 踏沙行歌舞, 請用於燃燈會, 制,從之. 十一月辛亥, 設八關會, 御神鳳樓觀樂, 教坊女弟子楚英, 奏新傳抛毬樂, 九張機別伎, 抛毬樂. … 楚英奏王母隊歌舞, 一隊五十五人, 舞成四字, 或君王萬歲, 或天下太平."

16) 高麗 太祖의 民族禮樂 수립 의지에 관해서 필자는 「高麗朝 八關會와 禮樂思想」에서 唐風을 비판하고 高麗風을 수립코자 한 사실에 대해 검토한 바 있다.

『증보문헌비고』 악고 편

이었을 가능성이 많다. 『고려사』 「악지」의 '속악'과 '삼국속악'은 고려조의 민족예악
적 인식에 근거한 악무로서 삼한통합을 완성한 웅지와 접맥되어 있다.

　『증보문헌비고』 「악고」는 『조선사』가 편찬되었다면 그 전부가 악지에 포함될 내
용으로서, 조선조의 악무 인식이 확연하게 나타나 있다. 『고려사』 「악지」와 마찬가
지로 중원예악인 아악을 중심으로 하고, 소위 '속부악'으로 명명된 민족악무는 말미
에 편차했지만, 이를 결코 소홀히 취급하지는 않았다. 「악고」의 편찬자는 서문에서
"한 왕이 일어나면 반드시 악이 있다. 그러므로 〈대장〉과 〈대소〉를 들으면 당과 우의
정치를 알 수 있고, 〈대호〉와 〈대무〉의 음을 청취하면 은과 주의 정치를 알게 된다.
… 동방은 기자가 예악을 가지고 왔으니 반드시 중국의 5음(五音, 궁·상·각·치·우)이
당시에 전해졌을 것이지만, 시대가 멀어 문헌에 기록된 것이 없다. 오직 삼현·삼죽
이 신라에서 비롯되어 역대가 이를 바탕으로 한 성과 악이 있었지만, 일찍이 율려를
근본으로 하지 않았으니 그 악을 악으로 말할 수 있겠느냐."라고 평했다.[17]

　우리는 이 글에서 신라의 '삼현·삼죽'이 중국의 율려와 전혀 관계없는 독자적인

17)　『增補文獻備考』 卷之九十 樂考 一, "一王之興, 必有一王之樂, 故聽大章大韶之樂, 則唐虞之政可知
　　也. 聽大濩大武之音, 則殷周之政可知也 … 東方自箕子以禮樂來, 必有中土正音, 傳于當時, 而世代
　　邈矣, 文獻無徵, 獨三絃三竹, 起於新羅, 歷代因之有聲樂. 然皆未嘗本之律呂, 則其樂樂云乎哉."

한국 특유의 율려 체계를 갖고 있었음을 확인할 수 있다. 만파식적은 물론이고 가야금과 현금도 우리 나름의 음계를 지녔을 것이다. 중국의 율려 체계와 다르다고 해서 악이라고 할 수 있느냐 하는 주장은 「악고」를 편찬했던 사람들의 개인적 주장에 불과하다. 민족악무사의 정통성을 아악인 〈대성악〉에 두려는 시각은 사대적인 유산이지, 결코 정당한 악무 인식은 아니다. 민족예악사의 전개에서 '예'는 민족예로 진전된 반면 악의 경우는 중원악 쪽으로 기울어진 감이 있다.

『증보문헌비고』의 경우 「속부악」 항목을 만들고, '기자조선악'을 머리로 하여 '삼한악·신라악·고구려악·백제악·고려악·본조악'으로 편차해 민족악무의 맥락을 소홀히 하지 않았다. '가야악'과 '발해악'이 빠진 점은 유감이지만 문헌에 나오는 민족악무를 빠짐없이 수록해 그 연면성을 기렸다. 특히 「속부악」 중 〈본조악〉의 경우는 민족 주체적 악무 인식이 짙게 깔려 있다. 〈문덕〉과 〈무공〉 두 곡을 첫머리에 놓고, 이들 노래를 들은 이태조가 공덕을 가송함이 실상보다 지나치지 않느냐는 질문에, 정도전은 전하의 그 같은 마음이 이 노래를 짓게 된 까닭이라고 답하면서 조선조 건국을 예악론과 결부시켰다.[18]

『문헌비고』에서 「속악부」를 비록 말단에 수록했지만, 전래 정통 민족악무를 남김없이 나열해 아악 못지않게 중시했다. 〈팔관회·나례·학연화대처용무합설(鶴蓮花臺處容舞合設)·도산구곡가(陶山九曲歌)·관서별곡(關西別曲)·관동별곡(關東別曲)·사미인곡(思美人曲)·속미인곡(續美人曲)·산유화가(山有花歌)〉를 '산악' 항목에 소속시켜 「속부악」을 마무리했다. 〈훈민정음〉을 「악고」에 편차한 것은 우리 국문이 예악론에 근거했음을 의미한다. 〈훈민정음〉의 '정음'은 악론의 '정성(正聲)·정풍(正風)'에 기반한 것이다.

『해동역사』의 「악지」는 『고려사』와 『증보문헌비고』와 달리 '기자악' 이전 단군조선 대의 악까지 취급한 점이 특이하다. 민족악무사를 수천 년간이나 소급시킨 것이다. 하나라 소강 때에 구이가 왕화되어 왕문에 악을 바쳤다고 했지만, 그것은 제국주의적 예악론의 표현일 따름이다. 동이의 악은 〈매(眛)·매(靺)·주(侏)·리(離)·주리(侏離)〉라고 하고 이들 악무는 부정하기 때문에 사문 밖에서 연희했다고 했다. 『후한서』, 『죽서기년(竹書紀年)』, 『주례(周禮)』, 『백호통(白虎通)』, 『통전(通典)』 등에 이 같은

18) 『增補文獻備考』「樂考」十八 俗部樂 二 本朝樂, "太祖 六年, 上聞文德武功二曲曰, 歌頌功德, 實惟過情, 甚愧焉. 鄭道傳對曰, 殿下此心, 歌所以作也."

『해동역사』 악지 편

기록이 전하는 것을 봐서 단군조선과 그 이후의 악무에 대한 편린을 적은 것으로 이해된다.[19] 『해동역사』「악지」에 주목할 점은 〈발해악〉에 대한 관심과 편차이다. 발해를 민족사에 편입시켜 「세기·교빙지·인물고·지리고」 등에 확실하게 취급했다. 발해 국속에 매년 세시에 모여서 악을 작했다. 노래와 춤을 잘하는 자 몇 사람이 먼저 줄지어 앞서 가고 사녀가 이를 뒤따르며 서로 노래로써 화답하고 선회하며 돌았는데, 이를 일러 〈답추(踏鎚)〉라고 했다.

태화(泰和, 1201~1208) 초에 유사가 태상공인의 수가 적으니 발해 악인으로 보충해 쓰자고 한 기록들이 『문헌비고』와 『금사』에 나타난다. 〈발해악〉 역시 발해를 정복한 거란과 이를 계승한 금조(金朝)가 가져갔음을 알 수 있다. 발해의 지배층과 백성의 일부를 수용한 고려조가 〈발해악〉에 대해 무심하지는 않았을 텐데 『고려사』「악지」에는 이에 대해 명기된 것이 없다.

〈동동무〉가 '고구려악무'인 것은 분명하다.[20] 그렇다면 혹시 〈동동무〉와 〈동동〉이 고구려를 정통으로 삼은 발해가 보유하고 전승해 오던 것인데, 고려조가 통합한 악무를 수렴한다는 예악론적 인식에서 수용했다는 추론도 가능하다. 고려는 발해 유

19) 韓致奫; 『海東繹史』 卷 第二十二 樂志, 樂制·樂器, "夏少康之後, 九夷世服王化, 遂賓於王門, 獻其樂舞. 昧,東夷之樂也 … 東夷之樂曰侏, 持矛助時生.南夷之樂曰任, 持弓助時養, 西夷曰侏離, 持鉞助時殺, 北夷曰禁, 持楯助時藏, 皆於四門之外右辟. … 其聲不正, 作之四門之外, 各持其兵, 獻其聲而已."

20) 李敏弘; 「民族樂舞와 禮樂思想」에서 「成宗實錄」을 근거로 하여 〈動動舞〉와 〈動動〉의 起句는 고구려 때의 춤과 노랫말이고 東盟에서 연희 및 가창되었을 가능성이 있다고 했다.

「증보문헌비고」 악해독산천 조

민을 수십만이나 받아들였으니 이들 중에 악무인도 있었을 것이다.

예와 악은 분리될 수 없다. 본고에서 다룬 제사의 경우는 악무와는 불가분의 관계가 있다. 제사는 민족예의 중추인 '제천'과 중원예의 핵심인 '원구'와의 갈등이 줄곧 계속되었지만, 조선조 말기 고종의 황제 위 등극과 함께 제천과 원구가 합치되어 완결되었다. 중세에 있어서 국가 차원의 제사는 그 본질적 동기는 대부분이 정치였다. 삼한계 예의 중요한 부분은 '삼산오악'임을 말한 바 있다. '삼산'은 신라의 멸망과 더불어 공식적으로 소멸했다. 오악은 중원의 오악과 관계가 있지만 그 내용은 조국의 성산이다. '오악'의 개념은 제사였으며 아울러 국방이기도 했다.

이태조는 동산을 '호국지신'으로 봉하고 백악을 '진국백'으로, 남산을 '목멱대왕'으로 봉해 경대부나 사서가 함부로 제사를 못하게 했다.[21] 조선조가 남산을 얼마나 중시했는지 목멱왕을 대왕으로 봉한 것에서 알 수 있다. 남산에는 전국의 정보가 집합하는 봉수대가 있다. 목멱산은 평양과 개성에도 있었고, 평양 개성의 목멱산 또는 변방의 정보가 모이는 총본산이었을 것이다. 조선조에 이르기까지 오악에 대한 존숭이 지속될 만큼 산악숭배는 뿌리가 깊었다.

조선조의 중악(中嶽)은 '삼각산'이며 동악(東嶽)은 '치악산', 서악(西嶽)은 '송악산',

21) 『朝鮮王朝實錄』太祖 四年 乙亥九月丙申, "命吏曹, 封東山爲護國之神. … 乙亥十二月戊午, 命吏曹, 封白岳爲鎭國伯, 南山爲木覓大王, 禁卿大夫士庶不得祭."

북악은 '비백산'이었다. 시대의 진행에 따라 다시 남(南)은 '계룡산·죽령산·우불산(亏佛山)·주흘산(主屹山)·금성산', 중(中) '목멱산(木覔山)', 서(西)는 '오관산·우이산', 북(北)은 '감악산·의관령'으로 되었다가, 종국에는 서(西) '마니산', 남(南) '한라산', 북(北) '백두산'으로 확장되어 한반도 전역과 바다 건너 제주도에까지 이르렀다. 이들 산들이 모두 국토를 수호하는 전략적 요충지였다. 우리 민족의 산악숭배가 얼마나 장구한 역사와 끈질긴 전통이 있었던가를 다시 한번 확인할 수 있다.[22]

중세문화와는 완전히 단절되었다고 속단하거나 혹은 착각하는 현재에도 백두산을 위시한 조국의 산들에 대한 외경심은 변하지 않고 있다. 악무 역시 '향악'과 '당악', '속악'과 '아악'의 착종과 갈등은 수천 년간 계속되었지만, 아악과 당악은 날개를 접었고 반면에 향악과 속악은 승리를 구가하고 있다. 삼국시대나 혹은 그 이전부터 전래되었던 당악(외래악)은 지금 거의 소멸했으며, 아악은 종묘나 문묘 제사 때 지금도 연희되고 있지만, 백성의 정서와는 간극이 있다. 그러나 우리는 동아시아의 아악을 동방에서 유일하게 보존하고 발전시켜 서양악과 비견되는 악무로 승화시켰다.

삼죽과 삼현은 민족악무의 근간이다. 이들 악기는 지금도 찬연하게 빛을 발하며 신비한 음률을 내고 있다. 신라악무 중에서 〈사선악부〉는 고려조가 수용해 거국적 제전이었던 〈팔관회〉에서 성대하게 연희되었지만, 조선조 건국과 더불어 〈팔관회〉가 폐지되었기 때문에 그 전승이 단절된 것은 아쉽다.

중세가 끝나고 이른바 근대 또는 현대에 와서도 민족악무인 향악과 속악은 서양악인 당악과 아악에 의해 집중 포화를 받고 있고, 대부분의 지식인들과 일부 민인들조차 돌팔매질로 이에 가세하고 있다. 국가 공식 행사에서는 100년 전부터 아악 대신 서양 당악이 연주되고 있다. 중원예악을 밀어내고 서양예악으로 대체한 이 같은 현상을 일러, 우리는 진보요 발전이라고 주장하고 있다.

조선조를 창건한 이태조는 악무를 백성 화합의 수단으로 매우 중시했다. 〈신도가〉를 매개로 하여 구도 개경에 밀착된 백성의 정서를 한양으로 옮기게 했고, 〈용비어천가〉를 통해 정권의 합리성과 정통성을 고취했으며, 전조들의 악무를 수렴해 방방곡곡의 백성들의 마음을 조선조에 집합시키고자 했다.

--

22) 『東典考』卷之三 祀典 嶽海瀆山川, "嶽 南 地異山, 中 三角山, 西 松岳山, 北 鼻白山, … 名山大川, 東 雉岳山, 南 鷄龍山·竹嶺山·亏佛山·主屹山·錦城山, 中 木覔山, 西 五冠山·牛耳山, 北 紺嶽山·義館嶺, 西 摩尼山, 南 漢拏山, 北 白頭山."

한반도에 수천 년간 명멸했던 국조 단군을 비롯한 전조 여러 왕조의 창업주들과 민족사에 공헌을 했던 인물들의 사묘(祀廟)를 연고지에 세우거나 중건 또는 중수해 민족의 대동화합을 시도했다. 조선왕조는 동아시아의 역대 예악을 모두 결집해 이를 한국 실정에 맞게 재정비해 정치에 활용했다. 제사와 악무의 중요성은 예나 지금이나 변함이 없다. 오늘날 종교가 정치나 사회상에 차지하는 비중과 악무가 확보하고 있는 민중에의 영향력을 상기하면 군말이 필요없다. 전조의 예악을 계승 종합한 조선조의 이 같은 시도는 중원의 주조를 연상시킨다. 사실 조선조는 『주례(周禮)』를 문물전장의 모범으로 삼았다.

예악론은 전시대의 유물이 아니다. 다만 동일한 내용에 대한 그 호칭이 변했을 따름이다. '삼한·삼국·고려·조선'의 문물제도는 명칭이 변했을 뿐이지 실제 주관하는 업무나 내용은 대부분 그대로이다. 육부와 육조가 주관했던 업무들은 오늘날 '외교부·총무처·교육부·경제부' 등의 소관 업무와 대동소이하며, '거서간·차차웅·이사금·마립간'에서 왕으로 바뀌고 다시 '대통령·주석' 등으로 칭호는 변했지만, 이들 최고 통치자의 소관 업무나 권력의 본질은 달라진 것이 없다.

중국이 우리나라의 명산대천에 관리를 보내 제사를 지내고 당과 송과 명이 악무를 공여하고 저들의 연호와 복식을 쓰고 입게 한 것은, 제국주의적 중원예악의 이념을 바탕에 깔고 있다. 중원의 주인이 한족이 될 경우 특히 예악론이 강조되어 제후국에 강요되었다. 고구려 보장왕은 태자 복남(福男)을 당에 보내 태산에 제사를 올리게 했는데, 이는 고구려가 당의 제후국임을 제사를 통해 확인시킨 예이다.[23]

역대 중원 왕조가 그들의 악무인 아악과 당악을 보낸 것도 아악과 당악을 매개로 하여 한민족의 정서를 중국화하려는 데 목적이 있었다. 당의 유인궤는 백제 침략 과정에서 당력과 묘휘를 조정에 청하면서 동이를 소평해 대당의 정삭을 해표(海表)에 펴겠다고 큰소리를 쳤을 뿐 아니라, 백제를 멸망시킨 후 유민을 잘 보살피고 당의 사직(唐社稷)을 건립하고 정삭을 반포하고 묘휘(廟諱)를 세웠더니 백성이 기뻐했다고 선언한 사실도 같은 맥락이다.[24]

23) 『三國史記』「高句麗本紀」第十 寶藏王, "二十五年, 太子福男(新唐書云男福), 入唐侍祠泰山."

24) 『三國史記』「百濟本紀」第六 義慈王 二十年, "… 請唐曆及廟諱而行曰, 吾欲掃平東夷, 頒大唐正朔於海表. … 立唐社稷, 頒正朔及廟諱, 民皆悅, 各安其所."

조선조 이태조는 악무를 예악론적 시각에서 본격적으로 통치에 적용한 정치가였다. 태조 4년(1359년) 을해 11월 경신 야에, 이태조는 사람을 시켜 〈문덕곡〉을 노래하게 하고, 정도전을 보면서 이 노래는 경이 찬진한 것이니 경은 마땅히 일어나 춤을 춰야 한다고 했고, 정도전은 즉시 일어나 춤을 추었다. 태조는 정도전에게 웃옷을 벗고 춤추기를 원했고, 곧이어 구갑구(龜甲裘)를 하사했다. 밤새워 철야로 즐기다가 새벽에야 잔치를 파한 적이 있었다. 조정의 연향에 〈문덕곡〉 등을 가창케 하고 밤새워 즐기면서도 '무망재거(無忘在莒) 무망재함(無忘在檻)'을 상기시키고, 전하가 '무망추마(無忘墜馬)' 하시고 신이 '무망쇄항(無忘鎖項)' 하면, 왕조의 수명은 자손만세를 기약할 수 있다고 다짐했다. 악무를 활용해 군심을 바로잡고 국조(國祚)를 튼튼히 하려는 이 같은 예악론적 시도는 절묘하다.[25]

우리의 민족사와 민족악무를 단절과 대립보다는 계승과 극복 내지 지양으로 접근해야 하는 당위성은 강조될 이유가 있다. 본고에 말한 '민족주의'와 민족예악의 '민족'은 서양사 내지 서양적 개념 체계와는 전혀 상관이 없다. 원주민이나 기존의 민족국가를 정복하고 잔인무도하게 말살시켜 국가를 건립한 서양의 경우는 단절과 대립적 시각에서 역사와 문화를 파악할 필요가 있다. 우리의 경우는 같은 영토, 같은 문화, 같은 민족 사이에 일어난 지배층의 변화가 역사 진행의 주류이므로 계승과 극복 또는 지양의 시각으로 우리의 역사와 문화를 파악해야 한다. 이 같은 역사의 진행을 두고 동아시아에서는 이를 '역성혁명(易姓革命)'이라 했다.

민족예악은 중원예악과 서양예악의 통시적 또는 공시적 압박 속에서도 끈질기게 이에 대응하면서 성장했으며 앞으로도 줄곧 발전과 번영을 계속할 것이다. 단군 이래 최대의 물질적 풍요를 구가하는 오늘의 우리는 서양예악의 폭풍우 속을 헤매고 있다. 서양예악의 산물인 서양 옷을 입고 서양 음식을 먹고 서양 음악을 듣고 서양 춤을 보며 서양 제사를 지내며 으스대고 있다. 그러나 이것은 표피적 현상에 불과하고, 본질에 있어서는 조금도 변하지 않고 우리의 것을 지니고 있다고 생각하고 싶다. '민족예악'의 발전과 성장은 한민족의 숙원인 '칭제건원'의 주체의식과 결합될 때 비

25) 『朝鮮王朝實錄』 太祖 卷八 四年乙亥十一月, "庚申夜, 上召判三司事鄭道傳等諸勳臣, 置酒張樂, 酒酣, 上謂鄭道傳曰, 寡人之得至於此, 卿等之力也, 相與敬愼, 期之子孫萬歲可也. 鄭道傳對曰, 齊桓公問於鮑叔曰, 何以治國, 鮑叔曰, 願無忘在莒時, 願仲父, 無忘在檻車時. 臣願殿下, 無忘墜馬時, 臣亦無忘鎖項時, 則子孫萬歲可期矣, 上曰然. 使人歌文德曲, 目道傳曰, 此卿所撰進, 卿宜起舞, 道傳卽起舞. 上令脫上衣以舞, 遂賜龜甲裘, 歡甚徹夜乃罷."

로소 명실상부한 완성에 도달될 것이다

2. 고대악무와 제천의례(祭天儀禮)

중세 사민(四民)들이 애창했던 가요들에 대한 연구는 매우 활발했다. 이들 연구의 방법은 기층 제의나 불교 도교 또는 서정적인 시각이 주류였다. 그것은 타당한 방법이었고, 따라서 많은 업적이 축적되어 있다. 고대악무의 검토는 범동양권 문화의 일환인 이상 중원을 중심으로 정연하게 전개된 '예악론'을 무시할 수 없다. 고대나 고대악무를 제의적 측면에서 고찰한다면 '예학(禮學)' 또한 간과되어선 안 된다. '예학'은 고대나 중세의 제의와 밀접한 관련이 있기 때문이다.

고대 및 중세악무에 가요가 차지하는 비중이 작지 않기 때문에 '예학'의 검토는 필수적이다. 우리 동방은 동아시아의 예악론에 많은 영향을 받았다. '고구려·백제·신라'는 물론이고 '고려·조선'도 예외는 아니었다. 우리의 고대악무와 중세악무 중 특히 중세악무는 중원예악론의 영향을 많이 받았는데, 그것이 다행인지 불행인지는 시각에 따라 다른 평가가 있을 것이다.

지금도 마찬가지이지만 고대나 중세에서의 악무는 제의적, 종교적, 서정적 차원에만 머무는 것이 아니라 당대의 정치 현실과 닥쳐올 미래의 치란(治亂)과도 연관된 것으로 지배계층은 이해했다. 그러므로 그들은 '난세지음'이나 '망국지음'을 극도로 경계하고, 이른바 '치세지음'을 집요하게 추구했다. 여기서 말하는 '음'은 악무까지 포괄한다. 그러므로 고대악무에도 『악기(樂記)』의 아래와 같은 논리가 작용하고 있다.

무릇 음은 인심에서 생긴다. 정은 마음에서 움직인다. 그러므로 소리가 형성된다. 소리가 문채를 이루었을 때 이를 음이라 한다. 따라서 치세지음은 편안하고 즐겁다. 정치 또한 화평하다. 난세지음은 원망하고 분노에 차 있다. 그 정치는 어그러진다. 망국지음은 슬프고 시름에 잠겨 있다. 그 백성은 곤궁하다. 이와 같이 성음지도(聲音之道)는 정치와 직결되어 있다.[26]

민인들을 편안하고 즐겁게 하는 것은 동서고금을 막론하고 정치의 요체다. 이 같은 목적을 위해 음악이 기여해야 한다는 명제는 수긍이 간다. 과거에는 문학보다 음악을 더욱 중시했다. 사실 민인을 계도하는 데는 문학보다 노래와 춤이 수반되는 악무가 더욱 효과적이다. 따라서 '성음지도'는 정치와 직결된다는 『악기』의 견해는 정곡을 찌른 논리이다. 일찍이 신라에서도 '음성서'를 두어 음악을 관장시킨 것은 이같은 이유에서였다.[27]

조선의 장악원 역시 동일한 목적에서였다. 동방의 악학은 그 근저에 고도의 이념을 깔고 있다. 그 바탕에 깔린 이념은 중세 가요의 노랫말과 직결되어 있다. 노랫말뿐만 아니라 곡조와도 긴밀하게 연계되어 있었다. 음은 인심에서 생기는 것인데, 인심은 외물과의 접촉에서 발현된다. 외물과의 접촉에서 '애(哀)·낙(樂)·희(喜)·노(怒)·경(敬)' 등의 정감이 나타난다. 발출된 이들 정감이 음악과 결부될 때, 그 청탁이나 층위에 따라 성(聲)과 음(音) 그리고 악으로 형상된다고 인식했다.

악은 음에 기인해서 생긴다. 그 근본은 인심이 외물(外物)에 접촉해서 느끼는 데 있다. 그러므로 애심이 느껴지면 그 소리가 초쇄하다. 낙심이 느껴지면 그 소리는 천완(嘽緩)하다. 희심이 느껴지면 발산하고, 노심이 느껴지면 그 소리는 조려(粗厲)하며, 경심(敬心)이 느껴지면 직렴(直廉)하고, 애심이 느껴지면 그 소리는 화유(和柔)하다. 이 '육자(六者)'는 성(性. 천성)이 아니고 외물과의 접촉에서 나타난 것이다. 그러므로 선왕(先王)은 외물과의 접촉을 신중히 하게 했다. 그렇기 때문에 예로써 지(志)를 올바르게 인도하고, 악(樂)으로써 성(聲)을 화평(和平)케 하고, 정(政)으로써 행위를 한결같게 했으며, 형(刑)으로써 간악(姦惡)을 막았다. '예악형정'은 한결같게 함에 그 목적이 있다. 그러므로 민심을 통일시켜 치도로 나아가게 한다.[28]

26) 『禮記』卷六十八, 「樂記」第十九, "凡音者生人心者也. 情動於中, 故形於聲. 聲,成文謂之音. 是故, 治世之音, 安以樂, 其政和. 亂世之音, 怨而怒, 其政乖. 亡國之音, 哀以思, 其民困. 聲音之道, 與政通矣."

27) 『三國史記』「新羅本紀」第八 神文王 七年 … 夏四月, 改音聲署長,爲卿.

28) 『禮記』卷之十八, 「樂記」第十九, "樂者, 音之所由生也, 其本在人心之感於物也. 是故,其哀心感者, 其聲噍以殺. 其樂心感者, 其聲嘽以緩. 其喜心感者, 其聲發以散. 其怒心感者, 其聲粗以厲. 其敬心感者, 其聲直以廉. 其愛心感者, 其聲和以柔. 六者非性也, 感於物以後動. 是故,先王愼所以感之者. 故禮以道其志, 樂以和其聲, 政以一其行. 刑以防其姦, 禮樂刑政, 其極一也, 所以同民心, 而出治道也."

악심에서 우러난 '탄완'과 희심에 바탕한 '발산'과 경심에서 발출한 '염직'과 애심에서 나온 '화유'의 소리는 중세 지식인이 추구했던 음률이었다. 이 같은 소리들은 치세로 진행시키는 길목으로 인식했다. '예악형정(禮樂刑政)'은 치세(治世)를 만들기 위한 방편으로 보았고, 예악을 상위의 것으로, 형정을 보다 낮은 것으로 취급했다. 중세의 가요가 악학사유와 접맥되었거나 접맥시키려고 한 흔적은 여러 곳에서 발견된다. 『삼국사기』나 『삼국유사』 등에 수록된 가요는 편찬자의 선발 기준이 작용하고 있다. 그 선발 기준은 편찬자의 이념과 결부되어 있다. 특히 『삼국사기』의 경우는 '예악론'에 의거한 취사선택의 흔적이 짙게 나타난다.

'치도'와 '악무'는 한 덩어리로 묶여져 있었다. '치도'와 '예악'의 결합을 이상적인 것으로 파악한 이상, 치도와 맞물린 '가요'가 중시될 것은 필연이다. 『삼국사기』의 저자 김부식은 민족가요에 대한 각별한 관심을 가졌다. 김부식의 민족가요 인식은 사대주의자라는 통념으로 덮어버리기에는 문제가 있다. 중세 가요의 경우는 일연과 대비할 때 오히려 민족적인 면이 강하다. 최치원과는 달리 '거서간·차차웅·이사금' 같은 최고지도자에 대한 민족 고유 칭호를 그대로 사용한 예는 평가되어야 할 것들 중에 하나다. 김부식의 이 같은 인식에도 불구하고 현존 중세 가요는 중원예악론에 영향을 받은 사실은 은폐할 수 없고 또 그럴 필요도 없다. 『시경』의 「아송」이나 정풍을 모범으로 삼는 시각은 예악론에 근원된 것이고, 이 같은 가요 인식은 그대로 우리 중세악무에도 적용되었다.

> 논(論)과 윤(倫)의 무환(無患)함은 악의 정(情)이며, 흔희환애(欣喜歡愛)는 악의 관(官)이다. 중정(中正)과 무사(無邪)는 예의 질(質)이요, 장경과 공순은 예의 제(制)이다. 대저 예악을 금석에 베풀고 성음에 올려 종묘사직의 제사에 쓰고, 산천과 귀신을 섬기는 것은 모두 민과 함께 한다.[29]

논은 『시경』 아송의 사(辭)이고, 윤은 율려(律呂)의 음이다.[30] 아송과 같은 내용의

29) 『禮記』 卷之十八, 「樂記」 第十九, "論倫無患, 樂之情也. 欣喜歡愛, 樂之官也. 中正無邪, 禮之質也. 莊敬恭順, 禮之制也. 若夫禮樂之施於金石, 越於聲音, 用於宗廟社稷, 事乎山川鬼神, 則此所與民同也."

30) 위 인용문을 유씨는 다음과 같이 풀었다. "論者,雅頌之辭, 倫者,律呂之音. 惟其辭足論, 而音有倫, 故極其和, 而無患害, 此樂之本情也."

노랫말은 중세 지식인이 공히 추구한 것이다. 그러나 우리나라에서는 실제로 아송과 같은 내용의 노랫말은 흔하지 않았다. 현전 중세 가요는 민인가요가 주류다. 『시경』과 대비한다면 국풍 중에서 변풍적(變風的)인 성향이 보다 현저하다. 사정이 이러함에도 불구하고 당대의 사인들은 아송과 같은 가요를 절실하게 희구했다. 동서고금을 막론하고 민인들은 흐드러진 서정과 남녀상열과 사회에 대한 비판이 수반된 '변풍(變風)'과 같은 가요를 즐겨 가창했다. '미자권징(美刺勸懲)'에서 미(美)와 권(勸)보다 자(刺)와 징(懲)이 자극적이고 흥미로울 것은 당연하다. 독자 수용적 측면에서 미시(美詩)보다 자시(刺詩)가, 권려보다 징계가 매력적인 것은 사실이다.

고대악무는 중원의 예악론이 들어오기 전에는 기층사유와 맞물려 있었다. 삼국시대 이전의 가요에 대한 기록은 전무하다고 해도 좋을 정도다. 이른바 원삼국시대의 악무를 엿볼 수 있는 자료는 『위서』 「동이전」뿐이다. 동이전은 서력기원 전후부터 3세기 사이에 기록된 것이다. 이는 우리 민족악무에 대한 최고의 기록물이다. 가요에 관한 직접적인 서술은 물론 없다. 여기에 나타나는 〈동맹·무천·영고〉 등은 제천의식이 근간이다. 우리는 중세 문헌들에 나타나는 '제천'이라는 어휘에 주목해야 한다. 중국에 의한 동양의 지배 체제의 구축에 있어서, '제천'은 제의적인 면보다 정치적 의미를 더 많이 담고 있다.

중세의 제의는 오늘날 제사 지낸다는 의미에 머무는 것이 아니라 통치 차원의 행사이기도 했다. 우리가 제천의식을 행하고 있을 때는 중국으로부터 독립해 있었다는 증거다. 중국 측에서 우리 동방에 대해서 가장 못마땅해했던 것은 '제천의례'였다. 중국은 천하를 통치하는 데 있어서 오늘날 이데올로기에 해당하는 것을 창출했는데, 그것이 바로 '예악론'이다. 예악론은 그 본질에 있어서 보수적이고 천자가 제후를 통치하는 틀과 관계가 있다.

제사는 민인을 복속시키는 중요한 기능을 담당했다. 조상의 제사가 집안을 묶는 역할을 담당하는 것과 동일하다. 제천은 천자(天子)만이 할 수 있는 제사라는 인식도 여기에서 나왔다. 제천은 천자만이 할 수 있는 제의인데도 불구하고, 제후국이 제천을 했을 경우 현재 우리가 이해하는 이상으로 중국과의 마찰이 있었다. 이 점에 대해서 김부식은 『삼국사기』 「제사」 조에 명기하고 있다.

왕제(王制)에 이르기를 천자는 칠묘(七廟)이고 제후는 오묘(五廟)인데, 이소(二昭) 이목(二穆)에다가 태조묘(太祖廟)를 합쳐서 오묘가 된다. 천자는 제천과 제지 그리고

천하의 명산대천에 제사를 지내고, 제후는 사직과 그 지역에 있는 명산대천에만 제
사를 지낸다. 그러므로 감히 예를 벗어나 행할 수 없다.[31]

중세 이전 원삼국시대 전후에 제천의식이 행해졌고, 그 제천의식 때 가요가 불린
것도 분명하다. 부여의 〈영고〉, 고구려의 〈동맹〉, 예의 〈무천〉은 '제천의례'라고 적고
있다.[32] 김부식도 제후국인 '고구려·백제·신라'가 제천하는 행위에는 불만스러워
했다. 왜냐하면 '신라·백제·고구려'도 제천을 했던 것은 틀림이 없는데『삼국사기』
「제사」편에는 일체 언급이 없기 때문이다. 제천의식 때 가요가 불렸다면, 그 가창된
가요의 흔적은 어디엔가 편린으로나마 남아 있을 것이다. 삼국시대의 제천의식에
관해서 「제사」편에는 없지만 「본기」에는 간혹 보인다. 여기서 주목되는 점은 「신라
본기」에는 제사에 관한 기록이 없는 점이다.

신라도 제천의식을 거행했음이 확실한데 기록하지 않은 이유는 무엇일까. 백제의
경우는 제천의 기록이 몇 군데 보인다. 필자는 지금 제천의식을 천양하는 데 목적이
있는 것이 아니다. 중세에 있어서 제천은 당시의 위상으로 볼 때 민족자존과 주체성
과 결부된 일종의 정치적 기능으로 인식하고 그 주체성을 밝히는 데에 의도가 있다.
당시의 위상을 검토하지 않고 오늘날 외래의 종교적 사유나 외래의 이데올로기에
입각해, 제천의식을 전근대적 미신 행위로 보는 일부 지식인들의 통념에도 찬성할
수 없다. 사실 요즘에도 제천의식은 방방곡곡에서 무시로 수없이 행해지고 있는 사
실은 전혀 모르고 있는 것일까.

시조 온조왕 20년 2월에, 왕이 대단(大壇)을 배설하여 친히 천지에 제사를 올리니,
신이한 새 다섯 마리가 날아왔다. … 38년 겨울 시월에, 왕이 대단을 쌓고 천지에 제
사를 지냈다.

31) 『三國史記』卷三十二,「祭祀」"王制曰, 天子七廟, 諸侯五廟, 二昭二穆與太祖之廟而五. 又曰, 天子祭
天地天下名山大川, 諸侯祭社稷名山大川之在其地者. 是故, 不敢越禮而行之者歟."

32) 陳壽, 『三國志』卷三十, "夫餘, 在長城之北. … 以殷正月祭天, 國中大會, 連日飮食歌舞, 名曰迎鼓. 高
句麗, 在遼東之東千里. … 以十月祭天, 國中大會, 名曰東盟. 濊, 南與辰韓. … 常用十月節祭天, 晝夜飮
酒歌舞, 名之爲儛天."

다루왕 2년 봄 1월에, 시조 동명왕묘에 배알하고, 2월에 남단(南壇)에서 천지에 제사를 올렸다.

고이왕 5년 춘 정월에, 천지에 제사를 올리는데 고취(鼓吹)를 사용했다.[33]

고이왕이 제천행사를 할 때 '고취'를 사용했다는 기록은 음악이 협주되었음을 의미하고 따라서 제천의식 중에 가요도 가창되었음을 유추할 수 있다. 백제가 제천의식을 거행한 것은 중국 예악론에 압도되지 않았다는 증거다. 고구려 역시 제천의식이 있었음은 여러 곳에서 확인할 수 있다. 『예기』의 수입이 언제인지는 불분명하다. 『예기』가 수입되었다고 해서 제천을 못할 이유는 없다. 고구려, 백제가 중국의 부용국이 아니고 자주독립 국가라는 의식이 강했던 만큼 의연하게 제천을 행했다.

신라 또한 제천을 했을 것은 확연한데 기록이 없는 점은 의문이다. 의도적으로 삭제한 것인지 아니면 한반도에 존재하는 유일한 정통 제후국이라는 긍지에선지도 모르겠다. 유일한 정통 제후국이라는 인식은 신라 이후 신라의 역사를 기술했던 지식인의 관념이지, 신라 당대 민인이나 보편적 지식인의 인식은 아닐 것이다. 15세기 조선 건국의 주역이었던 양촌 권근은 고구려의 제천의식에 대해서 다음과 같이 비판했다.

57년(庚申·BC 1) 고구려의 교시(郊豕)가 도망을 갔다. 왕은 그 신하 탁리(託利)와 사비(斯卑)를 처형했다. 헤아려보건대 교(郊)에서 제천을 하는 것은 천자의 예이다. 고구려는 약소국에 불과한데 참람스럽게 제천을 행했으니, 하늘이 어찌 그것을 받아들이겠는가. … 이에 감히 정의를 거역하고 본분을 벗어나 외람되게 천자의 예를 행했으니 이미 잘못되었고, 게다가 한 마리의 돼지로 인해 두 신하까지 죽였으니, 이것은 하늘을 섬기는 것이 아니라 하늘을 속인 것이다.[34]

33) 『三國史記』「百濟本紀」, "溫祖王 二十年 春二月, 王設大壇, 親祠天地, 異鳥五來翔. … 三十八年 冬十月, 王築大壇祠天地. … 多婁王 二年 正月, 謁始祖東明廟. 二月王祀天地於南壇. … 古爾王 五年 春正月, 祭天地用鼓吹."

34) 權近, 『陽村集』「東國史略論」卷之三十四, "五十七年(庚申) 高句麗郊豕逸, 王殺其臣託利斯卑. 按祭天於郊, 天子之禮也. 高句麗以蕞爾下國, 僭行其禮, 天豈受之哉. … 乃敢非禮犯分, 僭天之禮, 旣以失矣. 又以一豕之故, 遂殺二人, 以是事天, 反所以欺天也."

양촌(陽村, 權近)은 고구려가 제천을 행한 사실에 대해 분노하고 있다. 조그마한 약소국, 즉 제후국에 불과한 나라가 감히 천자의 나라만이 행할 수 있는 제천을 행하다니 가당치도 않다는 것이다. 양촌의 이 같은 견해는 15세기 이후 이 땅의 대부분의 지식인들이 지녔던 공통된 인식이었다. 제천은 그것을 봉행하던 당대에 있어서 매우 중요한 행사였다. 그러므로 당대의 위상으로 제천을 인식해야만, 실증적이고 합리적이다. 제후국에서는 제천을 행할 수 없다는 인식은 중원예악론에 기인한 것이지만, '고구려·백제·고려'에서는 여기에 구애되지 않고 제천을 했다. 이것은 자주독립 국가임을 내외에 선언한 것이다.

제천의식을 외래종교나 사유나 이데올로기에 입각해서 폄하하는 것은 지식인들의 유구한 전통이다. 현재 존재하는 소위 모든 종교들의 의식도 다름 아닌 제천이다. 우리 조상들이 행했던 제천은 미신이며 전근대적이고, 반대로 외래의 종교가 행하는 제천은 합리적이고 정당하다는 주장은 당대 지식인들의 독선이고 형평을 잃은 사고이며, 식민지 근성에 기인한 소치다. 조선은 성종 이후 제천을 행한 적이 없다. 다만 고종이 황제로 즉위한 후에 제천을 했다. 이것은 오랫동안 잠재되었던 민족자존의 주체의식과 결부된 것으로 결코 과소평가할 수 없는 민족적 각성의 일환이었다.

민족의 자주독립의 입장에서 본다면 우리나라는 시대가 흐를수록 퇴보했다. 중세에 있어서 제천은 주변 국가들로부터 정치적 독립과 주변소국을 통괄하는 천자의 나라라는 강한 주체의식과 결부된 중요한 제의적, 정치적 행사였다. 제천은 당시에 지녔던 정치적 의미에 초점을 맞추어 검토되어야 한다. 고대악무의 연원은 제천의식과 직결된다. 원시악무에서 고대악무로, 고대악무에서 중세악무로 이행해 오면서 제천의식과 악무와의 관계가 약화된 것은 사실이다. 그러나 제천과 관련된 내용은 중세 가요에서 화석으로 굳어져 불렸다. 우리는 그 화석화된 노랫말의 의미를 분석하여 밝혀야 한다. 중세 가요는 제천이 행해지던 시대와 중지된 이후의 시대와는 차이가 있었다.

물론 중세악무가 모두 제천과 관련되었다는 것은 아니다. 제천 아닌 다른 사안들과도 관련되었다. 제천의 중지와 아울러 제천의례에 가창된 가요는 퇴조할 수밖에 없다. 설사 제천의식에 가요가 가창되었다 해도 그 의미와 효용은 판이하게 달랐을 것이다. 제천가요(祭天歌謠)가 중국 예악론과 접촉될 경우, 금지되었거나 아니면 폄하되어 '비리지사(鄙俚之詞)'로 인식된 것 같다. 제천은 중국에서 볼 때 음사였다. 여

기서 말하는 '음'은 참람해 정도나 분수를 벗어났다는 의미다. 소위 원삼국시대로 지칭되고 있는 삼한에서도 제천은 행해지고 있었다. 『위서』「동이전」 '마한·진한·변한' 조에는 제천의 기록이 거의 없다.

유리명왕 19년 추 8월 교시가 도망을 가서 왕은 탁리와 사비를 시켜 추적하게 하여 장옥택중에서 잡았다. … 21년 봄 삼월에 교시가 도망을 가, 왕이 희생(犧牲)을 맡은 설지(薛支)로 하여금 추적케 하여 국내위나암에서 잡았다.

고구려는 항상 3월 3일 낙랑의 언덕에서 사냥을 하고, 이때 잡은 돼지와 사슴으로 하늘과 산천의 신에게 제사를 올렸다.

산상왕 12년 겨울 11월에 교시가 도망을 가서 주관자가 추적해 주통촌(酒桶村)에 이르렀지만 쉽게 잡지 못하자, 20세쯤 되는 미인이 나와서 웃으며 잡았다. 이에 추적한 자가 이를 얻었다.[35]

위 『삼국사기』「고구려 본기」의 기록은 교제(郊祭)에 희생으로 사용할 돼지가 도망간 사실에 대한 기록과, 사냥해 잡은 돼지와 사슴으로 제천한 사실에 관한 것이다. 이로써 보건대 고구려는 아마도 멸망할 때까지 제천, 즉 교제를 행한 것이 확실하다. 제천은 중세사회에서 국가와 백성을 통치하는 중요한 핵이었다. 오늘날에 비한다면 국가를 통치하는 이데올로기에 준하는 것이다. 중국의 교제와 동방의 제천과의 관계는 중대한 문제다. 그 원류와 제의의 형태가 동일한 것인지, 아니면 우리 고유의 제천의식이 존재했는지 검토되어야 한다.

한 가지 확실한 것은 『위서』「동이전」의 제천이나 고구려, 백제 등의 제천이 중국의 제천이나 교제를 모방해서 발생된 것은 아니라는 것이다. 우리 고유의 제천이 오래전부터 존재했는데, 중국의 예악론이 도입된 후 '교제'라는 명칭이 부여되었을 법

35) 『三國史記』「高句麗本紀」第一, "十九年 秋八月, 郊豕逸, 王使託利斯卑追之, 至長屋澤中得之, … 二十一年 春三月, 郊豕逸, 王命掌牲薛支, 至國內尉那巖得之. …『三國史記』「列傳」第五(溫達), 高句麗常以三月三日, 會臘樂浪之丘, 以所獲猪鹿, 祭天及山川神. …『三國史記』「高句麗本紀」第十六, 山上王 十二年 冬 十一月, 郊豕逸, 掌者追之, 至酒桶村, 蹢躅不能捉, 有一女子, 年二十許, 色美而艶, 笑而前執之, 然後, 追者得之."

하다. 부여나 고구려, 예 등에서 제천을 했다면, 이들 나라의 제주인 왕은 천자로 인식되어야 한다.

'고구려·백제·부여·예국'에 제천이 행해졌는데, 한반도 중남부에 위치했다고 알려진 '마한·진한·변한'에는 왜 『위서』 「동이전」에 제천 기록이 없는지. 동이전 한 조에 제천과 관계된다고 여겨지는 다음과 같은 기록이 있다.

> 항상 5월의 파종이 끝나면 귀신에게 제사를 올리고 함께 어울려 노래하고 춤추고 술 마시며 밤낮을 쉬지 않았다. ⋯ 10월 농사가 끝나면 다시 이와 같이 했다. 귀신을 믿어서 국 읍에 각각 한 사람씩을 세워서 천신에게 제사를 주재했는데, 이를 일러서 천군이라 했다.[36]

『위서』 「동이전」 부여 조에 '이은정월제천(以殷正月祭天)', 고구려 조에 '이십월제천(以十月祭天)', 예 조에 '상용십월절제천(常用十月節祭天)'이라고 명기한 것과 대조된다.[37] '천'과 '천신'의 대응인데, 변한이나 진한 조에는 그나마 '천신'도 나오지 않고 '사제귀신유이(祠祭鬼神有異)'[38]라고 적고 있다. '제천'과 '제 천신'이 어떤 차이가 있는지 확언할 수는 없지만 동일한 것은 아닌 것 같다. 삼한 땅에는 대체로 '제천'이 없었거나 아니면 다른 형태로 행해졌다.

부여는 정월에 제천을 했지만, 고구려와 예는 한(韓)의 경우처럼 10월에 제천을 행했다. 이는 한 해의 시작을 어느 달을 기준하느냐 하는 세수(歲首)와 관계가 있다. 한은 '제 천신'이라 해서, 천에다가 신을 첨가하고 있지만, 10월에 의식을 행한 점은 동일하다. 「동이전」의 이 같은 기록을 참작할 경우, 한반도 중남부에는 만주 지역과는 얼마간 상이한 제의가 행해졌다.

삼한 지역의 '제 천신'은 북방보다 중국의 예악론과는 관련이 적은 것처럼 여겨진다. 부여나 고구려, 백제의 제천이 중국의 예악론에 영향을 받아 형성된 것은 물론 아니다. 그러나 중국과 지리적으로 가깝기 때문에 삼한이나 신라보다 영향을 더 받

36) 陳壽;『三國志』卷三十 東夷傳 韓, "常以五月下種訖, 祭鬼神, 群聚歌舞, 飲酒晝夜無休. ⋯ 十月農功畢, 亦復如之. 信鬼神, 國邑各立一人, 主祭天神, 名之天君."

37) 『三國志』 「魏書」 第三十 東夷傳, 夫餘·濊 條 참조.

38) 『三國志』卷二十 東夷傳 弁辰, "言語法俗相似, 祠祭鬼神有異, 施竈皆在戶西."

앉을 것이다. 『예기』는 일찍부터 우리나라에 수입되어 중요한 문헌으로 인식되었다. 『예기』는 『사서삼경』 중에서 정치제도와 가장 직접적으로 접맥될 뿐 아니라, 사민의 생활과도 곧바로 이어지는 책이다.

『예기』 중에 포함된 「악기」는 상위계층이나 하위계층을 막론하고 즐겨 부르는 가요와 끈이 닿는다. 자고로 실생활에 가장 큰 영향을 주는 것이 가요다. 그러므로 가요는 오래전부터 정치가들에 의해 통치의 수단으로 이용되어 왔다. 우리 선인들이 최초로 「악기」를 읽었을 때 그들의 통치체제를 확고히 하고 영원히 지속시키기 위해 가요의 필요성을 절감했을 것이다. 가요뿐 아니라 제의 역시 통치의 수단으로 절대적인 것임을 『예기』를 통해 보다 극명하게 인식했을 것이다. 그러므로 『예기』의 수입은 중세 한국 사회에 큰 변화와 영향을 주었다.

『예기』의 수입과 더불어 제천에 대한 인식도 변모되었다. 중국의 제천과 한국의 제천이 같지 않다는 것은 제천에 사용된 희생이 다른 것에서 확인된다. 중국의 제천에는 소가 사용되었고 우리나라의 제천에는 대체로 돼지가 사용되었다.[39] 부여나 예의 경우는 단언할 수 없지만, 고구려에는 확실히 돼지가 사용되었다. 오늘날 민속에 돼지머리를 사용하는 것과 무관하지 않다. 제천에 소나 돼지가 사용되는 그 자체에 의미를 두는 것이 아니라, 중국과 다른 근원과 의식 절차를 지녔다는 사실을 강조함에 목적이 있다. 중국과 다른 제천의식을 향유했다는 사실은 그 당시의 상황으로 고찰한다면 주체의식과 관계가 있다.

중세의 현실 문맥으로 볼 경우, 제천은 제후국의 통치를 위한 가장 중요한 수단이었다. 천자만이 할 수 있는 의식을 확고히 함으로써 제후국에 대한 복속과 권위를 천을 빌려 획득코자 한 통치 이데올로기와 같은 성격을 지니고 있었다. 비유가 적절한지는 모르겠지만, 오늘날 핵무기는 강대국만이 가져야 한다는 현대판 천자의 나라들의 인식과도 무관한 것 같지는 않다. 평상의 무기는 생산과 소유가 가능하지만, 핵무기 등 몇 가지만은 이른바 제후국(약소국)은 절대로 가질 수 없다는 논리와 상통한다. 제천은 이 같은 문맥으로 파악할 수도 있지만, 한편으로 국가와 종교의 관계로 이해할 소지도 있다. 불교 등의 종교가 보급됨에 따라 제천의 중요성이 그만큼 감소된 사실은, 제천이 종교와 관계가 깊다는 것을 증명한다.

39) 『禮記』卷之十一 郊特牲, "陸氏曰, 郊者祭天之名, 用一牛故特牲."

외국으로부터 새로운 종교가 들어오면 그 종교는 기존의 모든 신앙과 이념을 미신이나 전근대적인 보수적 사유로 매도한다. 외래종교가 권력과 결탁되었을 경우 이 같은 기존 신앙과 사유의 폄하는 광기를 지닌 채 풍미한다. 민인은 기존의 신앙이나 사유의 부정적인 면만 생각하는 경우가 많고, 그것이 지닌 장점은 아예 보려하지 않는다. 그리하여 수천 년 동안 살아온 초가 삼간을 불태우는 예가 많았다. 불태운 그 빈터에 외래종교나 이념의 전당이 웅장한 모습으로 들어서고 나면, 민인은 이미 주체성을 상실하고 남의 나라 사유나 신앙의 대변자가 되어 조상을 비난하고 부정한다. 필자가 제천을 중세의 현실 문맥으로 파악해야 한다고 주장하는 이유는 여기에 있으며, 제천을 문제 삼아 고찰하는 까닭 역시 여기에 있다.

우리 민족 고유의 제천은 중국과 다른 것은 물론이다. 그러나 중국의 예악론에 의해 굴절된 현상은 부정하기 어렵다. 우리 중세 국가들이 제천을 행하는 현상을 두고, 중국은 초기에는 완벽하게 통제를 가한 것 같지가 않다. 고구려, 백제가 제천을 행한 사실이 이를 뒷받침한다. 신라에는 제천의 기록이 없는 관계로 추측하기가 어렵다. 그러나 신라도 제천을 행한 흔적이 있다. 문무대왕릉비 잔편에 '제천지윤칠엽(祭天之胤七葉)' 운운의 기록이 그것이다.[40] '칠엽'은 칠대를 의미한다. 문무왕의 칠대조는 지증마립간이다. 초기 신라는 제천을 행했다. 그런데 『삼국사기』에 언급이 없는 까닭은 앞에서도 지적한 바 있지만, 아마도 의도적 결루인 듯하다.

신라는 당의 압력이 주원인이겠지만 스스로 필요에 의해 중국의 휘하에 들어가 제후국이 되기를 원한 흔적이 간혹 보인다. 이 같은 외교정책은 신라를 주변국으로부터 보호하고 삼한을 통합하기 위해서였다. 신라는 법흥왕 23년에 처음으로 '건원(建元)'이라는 연호를 사용했다.[41] 진덕왕 4년(650)에, '태화(太和)' 연호를 버리고 당의 '영휘(永徽) 연호를 쓰기 시작했다. 신라 조정은 진덕왕 2년에 법흥왕 이래로 자체 연호를 사용한 사실에 대한 변명의 편지를 보낸 적이 있다. 진덕왕은 당나라 황제에게 '태평송'을 보낸 왕이다. 이 같은 신라의 사대정책은 김춘추(金春秋, 태종무열왕)와 아들 법민(法敏, 문무왕)이 깊이 관련되어 있다. 삼한 일가를 위한 한 걸음 후퇴로 해석할 수도 있다.[42]

40) 黃壽永; 『韓國金石遺文』 文武大王陵碑文 참조.

41) 『三國史記』 卷四, "法興王 二十三年, 始稱年號云, 建元元年."

42) 『三國史記』 「新羅本紀」 第五, "眞德王 二年, … 太宗勅御使, 問新羅臣事大朝, 何以別稱年號, 帙許言,

통일삼국 이후 신라는 위의 여러 사정으로 봐서 제천을 행하지 않은 것으로 여겨진다. 그러나 신라 후기로 넘어오면서 당제국의 멸망과 맞물려 제천이 다시 행해졌을 가능성도 있을 것이나 현재로선 확언하기 어렵다. 신라의 자체 연호 사용을 두고 당태종이 비난한 사실을 감안할 때, 신라의 제천을 당이 용인했을 까닭이 없다. 신라는 어쩌면 당나라와의 외교적 마찰을 피하면서 신궁에 제사를 곁들여 제천을 행하지 않았나 싶다. 신라는 전통문화에 대한 애착이 삼국 중에서 가장 강한 국가였다는 사실도 참고가 된다.

신라왕의 칭호는 '거서간(居西干) · 차차웅(次次雄) · 이사금(尼師今) · 마립간(麻立干)'에서 왕(王)으로 변해 왔다. 지증왕 4년에 왕의 칭호가 사용되었는데, 이는 단순한 명칭의 변경에 머문 것이 아니라 신라의 '정치 · 사회 · 문화' 등 각 방면에 걸친 변화가 있었음을 뜻한다. 지증왕 다음 법흥왕 때 불교가 공인되고, 최초로 연호가 사용되었고, 법흥왕 다음 진흥왕 때부터 신라는 국토의 확장과 더불어 제천과 관계가 있는 팔관연회(八關筵會)가 외사에 칠일 동안 거행되었다.[43] 이 기록은 〈팔관회〉는 우리 고유의 제천과 관련된 의식인데, 팔관회가 불교의 공인과 번창으로 불교적 영향을 받은 실상의 일단을 김부식이 적은 것 같다.

신라에 이은 고려는 〈팔관회〉를 거국적인 국가 공식 행사로 격상시켰고, 여기에서 백희가무가 공연되었다. 그러므로 〈팔관회〉에는 가요가 불렸을 것은 당연하다. 최진원은 〈동동〉을 검토하면서 〈팔관회〉와 〈팔관회〉에서 가창된 가요에 대해서 다음과 같이 논정했다.

> 동동의 기구는 팔관회의 백희가무 상연 시 구호로써 가창된 것이라 생각된다. … 팔관회의 목적은 천지신명을 송도(축복)하는 데 있으니 그때 부르는 가는 송도지사로 엮어질 것은 당연하거니와, 동동의 기구는 온통 송도의 내용으로 되어 있다.[44]

曾是天朝未頒正朔, 是故, 先祖法興王以來, 私有紀年, 若大朝有命, 小國又何敢焉, 太宗然之. … 四年 … 是歲始行中國, 永徽年號."

43) 『三國史記』「新羅本紀」第四, "眞興王 三十三年, … 冬十月二十日, 爲戰死士卒, 設八關筵會於外寺, 七日罷."

44) 崔珍源; 『國文學과 自然』(成大出版部, 1981), 147~150쪽.

〈팔관회〉의 목적이 천지신명을 송도하는 것인 만큼, 이는 민족 고유의 제천의식을 전승한 행사이다. 제천이 문제가 된 시기는 중국의 예악론이 들어온 이후이다. 그 전에는 자연스런 하늘과 땅에 대한 신앙으로 생각된다. 예악론과 불교가 들어온 이후 제천은 또 다른 중요한 의미가 첨가되어 부각되었다. 제천은 천자만이 할 수 있다는 낯선 시각과, 불교와 접촉했을 경우 천이 갖는 뜻이 합쳐져 전통적으로 해오던 제천의식이 교란되었다.

〈팔관회〉는 『고려사』의 많은 기록을 참작한다면, 대체로 왕의 '관악(觀樂)'이 수반되었다. 고려 초에 〈팔관회〉가 문제가 있다고 해서 폐지한 적도 있었다. 이는 민족 고유의 놀이와 가무에 대한 중원예악론에 입각한 시각에서 온 폄하였다. 유구한 전통을 지닌 〈팔관회〉는 아마도 불교 측에서 습합해 활용한 인상이 깊다. 〈팔관회〉의 기본틀은 민족 고유의 것이고, 후대에 불교적 굴곡은 있었지만, 그 근간은 유지되고 있었다. 〈팔관회〉는 대체로 10월이나 11월에 행해지는데, 거의가 사찰에서 개최된 점은 불교에 의한 습합 양상의 일단이다. 〈팔관회〉의 불교적 변질은 진흥왕 조에 나오는 기록에서 확인된다.

3. 민족제천과 중원제천

『고려사』에는 민족 전래의 제천과 맞물린 〈팔관회〉와 더불어 중원예악론과 연계된 '원구'에 제사한 기록이 빈번하게 나온다. 원구에 제사한 『고려사』의 최초의 기록은 성종 2년(983) 춘 정월 신미일이다. 이보다 1년 앞서 성종 원년 11월에 왕은 〈팔관회〉를 잡기라고 격하하고 아울러 떳떳치 못하고 변요하다고 하여 폐지시킨 후, 법왕사에 나가서 참배했다는 기록은 시사적이다.[45] 〈팔관회〉를 폐지하고 원구에 제사를 올리기 시작한 것은 기존의 제천을 폐지하고 중원예악론에 근거한 제천을 거행하기 시작했음을 뜻한다.

45) 『高麗史』「世家」卷 第三 成宗 冬十一月, "… 是月, 王以八關會, 雜技不經且煩擾, 悉罷之. 幸法王寺, 行香."

성종이 〈팔관회〉에서 베풀어지는 '악'을 잡기이며 번요로 평한 사실은 주목된다. 즉위년에 〈팔관회〉를 폐지한 성종은 법왕사에 가서 행향을 올리는 것으로 대신했다. 법왕사는 고려시대에 〈팔관회〉를 올리는 중요한 사찰 중에 하나였다. 〈팔관회〉가 기존의 견해처럼 불교적 행사였다면 성종이 행향은 하면서 〈팔관회〉를 폐지시킬 수는 없다. 그러므로 〈팔관회〉는 우리의 전통적 제천의식의 일환으로 보인다. 〈팔관회〉를 폐지한 성종은 즉위 다음해, 즉 성종 2년에 원구에서 기곡(祈穀)의 제사를 올렸다.[46]

원구는 제천하는 장소다. 제천의 근본 목적 중에 하나가 기곡에 있었다는 것은 제천이 경제적인 문맥과 긴밀하게 관련된 것을 뜻한다. 제왕이 나라를 통치함에 있어서 절대로 필요한 것은 권력 정통성의 확보와 경제적 안정이다. 제천은 이 두 가지 사안과 맞물려 있다. 따라서 제천은 오늘날 우리가 생각하는 전근대적 제사가 아니라, 권력의 정통성을 민인들에게 확인시키는 절차이고 나아가선 민인들의 생활 향상을 천명하는 중요한 정치 경제적 행사였다.

제왕이 1년에 한 차례 또는 두어 차례 제천을 하는 이유는 권력의 정통성을 내외에 천명하는 것으로 오늘날의 선거와 같은 기능이 있었던 것 같다. 제천을 통해서 풍년이 들기를 기원하는 것은 안락한 생활이 가능하다는 꿈을 민인들에게 심어주는 역할을 수행했다. 제천은 이 같은 기능 이외에 종교적인 측면도 있었다. 제천을 중세에 행했던 미신의 일종으로 파악하는 시각은 재검토되어야 한다. 고려는 창왕(昌王) 때까지 제천의식을 지속했다. 이는 중국 예악론에 압도되지 않고, 우리 민족의 주체적 예악이 형성되어 있었음을 뜻한다.

사이의 왕은 제후인 만큼 제천은 못하게 되어 있다. 그런데도 불구하고 고려의 역대 왕은 원구에서 제사를 올렸다. 고려의 왕실은 제후가 아니라 천자라는 인식이 깔려 있었기 때문이다. 『고려사』「악지」속악 조 〈풍입송(風入松)〉에는 고려의 왕을 분명하게 '해동천자(海東天子)'라고 명기하고 있다. 고려왕을 해동천자라고 지칭한 것은 중세의 예악 질서를 부인한 중요한 선언이다.[47] 고려조의 예악 인식은 중세 보편적 예악론의 핵인 천자와 제후의 관계의 틀을 부인했다. 15세기 조선의 사관들은 중

46) 『高麗史』「世家」卷三 成宗 二年, "春正月辛未, 王祈穀于圓丘, 配以太祖. … 乙亥, 躬耕籍田, 祀神農 配以后稷, 祈穀籍田之禮, 始比."

47) 『高麗史』「志」卷 第二十五 樂 俗樂. "風入松, 海東天子當今帝, 佛補天助敷化來."라고 하여 고려왕이 天子임을 밝히고 아울러 當今의 皇帝라고 기렸다.

세 예악론에 침윤되어 제천이라는 용어는『고려사』「세가」에는 일체 사용하지 않았다. 그러나 제천한 사실 자체를 은폐할 수 없었기 때문에 「예지」나 「열전」 등에 원구나 환구에 제사를 지냈다는 기술로 얼버무렸다.

『고려사』에 기록된 최초의 제천, 즉 환구에 제사를 올린 것은 성종 2년이다. 앞서도 언급했지만 성종은 즉위 원년에 〈팔관회〉를 폐지했다. 〈팔관회〉는 중세 동아시아의 예악론과 관계가 없는 우리 민족 독자의 제천의식이다. 〈팔관회〉가 우리 민족이 창출한 제천이라면 이를 폐지하고 원구에서 제천한 것은 중세 예악론의 본격적 시행이다. 고려 태조는 즉위년 11월에 〈팔관회〉를 배설하고 의봉루(儀鳳樓)에 나아가서 관람하고 해마다 이렇게 하는 것을 상례로 했다.[48] 고려 태조가 〈팔관회〉를 중시한 것은 민족 고유의 제천의례를 긍정한 증거다. 〈팔관회〉를 배설하고 의봉루에 나가서 태조가 관람한 것은 이른바 백희가무다. 이때 고려왕은 천자이고 지역의 방백(方伯)들은 제후에 비견되었다.

대체로 〈팔관회〉 때에는 유구(오키나와)를 비롯한 남방계와 북방민족의 대표들도 와서 공물을 바쳤다. 〈팔관회〉와 같은 민족 고유의 제천은 중국의 그것과 여러 모로 상이했다. 성종이 잡스럽다고 〈팔관회〉를 폐지한 것은 아마도 중국의 제천과 달리 백희가무가 수반된 여민동락적(與民同樂的) 행사 내용과 관계가 있는 듯하다. 성종의 즉위년에 〈팔관회〉를 폐지했지만, 그 후에도 사실은 계속되었다. 그리하여 성종은 동왕 6년 10월에 서경과 개경에 〈팔관회〉를 다시 정지시켰다.[49]

이것은 〈팔관회〉가 왕이 명한다 해서 일거에 정지될 행사가 아님을 의미한다. 수천 년의 역사를 가진 제천의식으로서 백성들과도 단단하게 연관된 제의였기 때문이다. 아마도 〈팔관회〉는 한반도 북부의 '부여·예·고구려' 등의 제천과, 남부의 삼한과 신라의 제천이 융합된 의식으로 생각된다.

그러나 〈팔관회〉의, 뼈대는 비록 민족 고유의 제천의식일지라도, 내용의 상당 부분은 도교와 불교적인 요소들임을 부인할 수 없다. 이는 중국 제천의 이식이 아니라 민족 고유의 제천이었던 것이 예악론과 '불교·도교' 등에 영향을 입었다는 해석이다. 이 같은 가설이 인정된다면 고려의 제천은 원구 또는 원구에 올리는 제천과 기

48) 『高麗史』「世家」卷 第一 太祖 一, "元年 十一月 始設八關會 御儀鳳樓觀之 歲以爲常."
49) 『高麗史』「世家」卷 第三 成宗, "六年 冬十月, 命停兩京八關會."

오키나와 왕도의 수리성(沖繩 首里城)

층에서 주체적으로 배태된 〈팔관회〉의 이중 구조로 거행된 것으로 인정된다.

고려조의 제천은 원구나 환구에 제사를 올렸다는 기록으로 『고려사』에 기재되어 있다. 원구나 환구에 제사를 올린 것은 중국의 예와 관련되었음을 밝힌 바 있고, 〈팔관회〉는 중국의 예와 관계없이 민족 고유의 제천의식에서 비롯되었지만 중원의 예악론과 불교 등에 영향을 받았음을 앞서 지적했다. 문제는 환구에 제사를 올릴 때 어떤 가무가 연희되었는가에 있다. 〈팔관회〉에는 백희가무가 공연되었지만, '사환구(祀圜丘)'의 제천에서 가무가 연희되었는지는 미지수다. 중국의 교제 즉 제천에는 음악이 연주되었다. 고려시대의 제천에서 음악이 연주된 것은 확인된다. 『고려사』「악지」속악 조에 환구에 제사할 때 '향악'이 연주되었음을 밝혔다.

환구와 사직에 제사를 올리고, 태묘와 선농과 문선왕묘에 제향 시 아헌과 종헌 그리고 송신 때에도, 아울러 향악을 연주했다.[50]

환구나 사직 및 태묘·선농·문묘 등에 제사를 올릴 때 향악을 연주한 것은 우리 선인들이 말로만 주체 운운하지 않고 행동으로 실천한 예이다. 당악과 아악을 사용하지 않고 향악을 중요한 공식 행사에 연주한 것은 인상적이다. 향악은 본시 가무와 연주가 포괄된 개념이지만, 천지나 '종묘·사직·문묘' 등에 올리는 제사인 만큼 백희가무가 수반되었는지는 단언할 수 없다. 〈팔관회〉는 민족의 전통적 제천이기 때문에, 〈팔관회〉 제천에는 백희가무가 공연되어 민인들이 신바람 나게 어울려 한바탕 질탕한 잔치를 벌인 것과는 대조가 된다.

이는 중국의 제천과 우리 민족의 제천이 그 근본에 있어서 다름을 뜻한다. 원구에서의 제천이 왕을 비롯한 지배계층에 의해 행해진 폐쇄적인 의식이라면 〈팔관회〉

50) 『高麗史』「志」卷 第二十五 樂 二, "用俗樂節度, 祀圜丘社稷, 亨太廟先農, 文宣王廟, 亞終獻及送神, 竝交奏鄉樂."

제천은 왕 이하 문무백관과 민인들이 참여하는 개방적인 의식이었다. 땀 냄새 풍기는 백성들과 어울리는 행사는 발랄하고 생동하는 박진감 넘치는 의식이었던 만큼 그 저력은 튼튼했을 것이다.

중국 예악론에 근거한 사유에 의거하여 폐지되었던 〈팔관회〉가 현종 원년 경인(庚寅)에 부활되었다. 정치와 종교는 이성에 근거해야 한다고 한다. 그러나 이성에 근거한 정치와 종교는 이성적이기 때문에 힘과 무게가 실리지 않고 표류할 우려가 있다. 자고로 민인을 휘어잡는 데는 감성이 크게 작용했다. 현종 역시 민인의 이 같은 발랄한 욕구를 무시할 수 없었다. 〈팔관회〉가 오로지 감성에 바탕하고 있다는 의미는 아니다.[51]

〈팔관회〉 제천은 가장 민인들의 정서를 잘 구현하고 있었다. 제천의 의식이 끝난 후 상하계층이 함께 어울려 백희가무를 보거나 여기에 참여해서 함께 즐기는 것은 가장 의미 있는 제천의 한 요소일 수도 있다. 소위 이성과 객관이라 불리는 고차원의 사유로 평가되는 것도, 감성과 정감의 조리 있는 수사적 표현일지도 모른다. 고려조 500년의 '사환구' 또는 '사원구'로 기록된 제천의 효시는 성종 2년이다.

성종 2년 춘정월 신미에, 왕이 원구에서 기곡했는데 태조를 함께 배향했다. 을해에 친히 적전을 갈고 신농(神農)을 제사했다. 후직(后稷)을 이에 배향하니 기곡과 적전의 예는 이에서 비롯됐다.[52]

성종은 중원의 예악론을 본격적으로 통치이념으로 삼았던 왕이다. 민족 전래의 〈팔관회〉를 폐지한 것은 이 같은 문맥으로 이해된다. 이 기록에서 주목되는 점은 원구에서 제천할 때 태조를 배향한 것인데, 이는 중원의 제천의식과 동일하다. 태조는 천자이고 따라서 태조의 후신인 성종 자신도 천자임을 과시할 의도인 듯하다. '고구려·부여·예' 등의 제천에는 돼지 등이 사용되었다. 고려시대 제천에는 어떤 희생이 사용되었는지 분명치 않다. 원구에 기곡은 풍년을 하늘에 비는 제천이다.

51) 『高麗史』「世家」 卷 第四 顯宗 一, "元年 … 閏二月甲子, 復燃燈會. … 十一月 … 庚寅, 復八關會. 王御威鳳樓, 觀樂."

52) 『高麗史』「世家」 卷 第三 成宗, "二年 春正月辛未, 王祈穀于圓丘, 配以太祖. 乙亥, 躬耕籍田, 祀神農配以后稷, 祈穀籍田之禮, 始此."

한반도의 북방에 위치했던 '부여·예·고구려' 등과 남방에 위치했던 삼한이나 신라 등의 제천의식이 약간 다른 것은 수렵이나 농경 등 그 위주로 하는 생업과 관계가 깊다. 한반도 남부는 농경이 일찍부터 정착한 국가였다. 고려의 제천은 풍년을 비는 경제적인 측면에 비중이 주어졌다. 원구나 환구에서 제천한 중요 모티프는 한발과 장마에 비를 비는 기우제와 비를 그치게 해달라는 기청제적인 것이 대부분이다. 고려의 제천의식은 북방국가인 고구려보다 남방 신라의 제천의식으로부터 더 영향을 많이 받은 것 같다. 북방의 제국들이 수렵과 목축과 유목과 관련된 제천의 성격이 강한 데 반해 남방의 제국은 농경생활과 보다 밀착되어 있었다. 국가 경제의 성장은 천기에 직결되어 있다. 사실 기상 문제는 자연과학이 발달한 오늘에도 자연에 맡길 따름이지 인간의 제어 영역은 거의 없는 편이다.

과거 제천의식에서 기원했던 우순풍조는 소위 종교단체 등에서 지금도 행해지고 있다. 오늘날에도 하늘에 비는 것은 동일하다. 과거의 제천이 미신이라면 현재의 기원도 미신이어야 한다. 민인생활의 안정과 국가 체제와 통치권의 확보를 위해서 농업경제가 거의 전부였던 중세 국가에서 제천은 중차대한 의식이었다. 고려에서 경제력 향상을 위한 기우 모티프에 의한 제천행사는 대체로 '충렬왕·충숙왕' 대에 집중적으로 나타난다. 물론 정종 때에도 비를 빈 적은 있다. 비를 빈 것은 원구에 한하는 것이 아니고 산천과 제사를 위시해 묘사와 불우에서도 행해졌다. 그러나 본고에서 문제를 삼는 것은 천자만이 가능한 것으로 인식된 원구에서 비를 빈 의식이다.[53] 한 가지 이상한 것은 '숙종·예종·인종·의종·명종·신종·희종·강종·고종·원종' 대에는 원구에 제천한 기록이 없는 점이다. 기록에 누락된 것인지 실제로 시행하지 않았는지는 미지수이다.

제천과 관련해 떠오르는 사실은 광종(光宗) 때 '광덕(光德)'이라는 연호를 폐지하고 후주(後周)의 연호 '광순(廣順)'을 처음으로 사용한 사실이다.[54] 광종은 과거제를 처음으로 시행한 왕으로 유명하다. 그러므로 광종은 당시로서는 근대화로 인식되었던 한화정책(漢化政策)을 본격적으로 시행한 지도자였다. 광종 다음 '경종·성종·목종'을 거쳐 현종 대에는 송의 '천희(天禧)' 연호를 사용했다.[55]

53) 『高麗史』「世家」忠烈王·忠宣王·忠肅王 조항에 다섯 차례나 나타나는데, 대부분 비를 비는 내용이다.

54) 『高麗史』「世家」卷 第二 二年 "… 冬 十二月, 始行後周, 年號."

성종은 〈팔관회〉를 폐지했고, 폐지한 〈팔관회〉를 복설한 왕이 현종이다. 현종은 즉위 원년에 〈연등회〉도 복구시켰다. 고려가 중국의 연호를 쓰기 시작한 것은 주변 정세가 악화되었다는 증거이고, 한편으로는 주체성을 지키기가 그만큼 어려웠다는 증거다. 이 무렵 민족 고유의 제천의식인 〈팔관회〉가 부활한 사실은 시사하는 바가 있다. 〈팔관회〉와 중국에서 도입된 예악론과의 관계는 밝혀져야 할 과제 중에 하나다. 중국의 예악론과 물려 있는 제천에 연연할 필요 없이, 〈팔관회〉를 통한 제천을 봉행하는 것이 현명하다는 인식의 소치로 볼 수도 있다.[56]

〈팔관회〉를 『고려사』 「예지」에 확실하게 편입시킨 사가들의 인식도 이 같은 인식과 관계가 있다. 외형의 틀로 볼 때, 중국의 예악이 합리적이고 품위가 있는 것은 사실이다. 이 같은 틀에다가 내용은 우리 고유의 제천의식과 향악을 바탕으로 할 경우 우리들의 자체 예악론이 창출된다. 전통 예악론을 검토함에 있어서, 중국의 예악론은 반드시 참고되어야 할 사안이다. 특히 중세의 악무를 연구함에 있어서는 더욱 절실하다. 고전 시가 중에서 가요는 한층 더 민족의 전통 예악론과 밀착되어 있다.

고려 중기에는 환구나 원구에 기곡하는 기록이 뜸한 것은 주목되는 현상이다. 그런데 고려 후기 원제국의 굴레를 벗어나 국권 회복을 추구한 공민왕 때에 원구에 제사한 사실이 다시 나타난다. 물론 「세가」의 기록을 기준한 경우이다. 뿐만 아니라 공민왕은 교사와 종묘의 제사는 중요한 일이니 도평의사(都評議使)가 주관하고, '환구·적전·사직단' 등에 관한 일을 적임자로 하여금 관장하게 했다.[57] '숙종·예종·인종·의종·명종·신종·희종·강종·고종·원종' 등의 시대는 고려가 원제국에 복속되기 이전이다. 그런데도 불구하고 반대로 예속된 시대의 '충렬왕·충선왕·충숙왕' 때에 환구(원구)에 제사를 올린 점은 무엇 때문일까. 그러나 『세가』가 아닌 「지」나 「오행」 조에는 천지와 호천상제 등에 비를 빈 기록이 나온다. 예종 15년 7월과 16년에 원구에 비를 비는 제천이 행해졌고, 인종 15년에도 하늘에 제사하고 비를 빌었다.[58] 문제는 원구에서의 제천의 실시 여부가 중국과 관계가 있느냐에 있다. 중국 측

55) 『高麗史』 「世家」 卷 第四, 顯宗, 九年 "… 冬十月, 行宋天禧, 年號."

56) 『高麗史』 卷 第四 顯宗, 元年 "… 閏二月甲子, 復燃燈會. … 十一月庚寅, 復八關會. 王御威鳳樓, 觀樂."

57) 『高麗史』 「世家」 卷 第四十二 恭愍王 五, "十九年 … 丙辰, 王親祀圓丘. … 卷四十三 恭愍王 六, 二十年 … 己亥敎曰 … 郊社, 宗廟, 祭祀爲大, 仰都評議使, 摠理其事. … 保擧圜丘, 籍田, 社稷壇直."

58) 『高麗史』 「志」 卷 第八 五行 二, "… 肅宗 六年 四月癸巳, 以旱禱雨于天地宗廟. … 睿宗 元年 … 親

에서 금지시킨 것인지 아니면 집권층에서 스스로 감히 제천을 할 수 있느냐고 생각하고 그만둔 것인지 현재로선 확인키 어렵다.

기록에 나타난 고려시대의 마지막 제천은 창왕(1380~1389) 때이다. 이태조의 위화도 회군 후 창왕이 등극하자, 윤소종(尹紹宗)은 원구와 종묘사직 등의 제사는 고려조의 전통이며, 특히 '천지'와 '종사(宗社)'의 제사는 반드시 친사를 해야 하고, 불우(佛宇)나 도전(道殿) 신사(神祠) 등의 제사는 대신이나 소신을 시켜도 가능하다고 상주했는데, 창왕이 그대로 시행했다고 적고 있다.[59] 원구나 원구에서 시행한 제천은 고려조 성종 2년 정월 신미일이 최초였고, 제사의 모티프는 기곡으로 경제적 측면에 있었다. 원구단에 고려의 시조인 태조를 배향했다. 제천의식에 시조를 배향하는 것은 체제유지와 관련된 것으로 삼국시대부터 그 흔적이 발견된다.

'부여·예·고구려' 등 북방국가의 제천의식이나 삼한과 신라, 가야 등 남방국가의 제천의식의 차이점은 현재로선 고찰하기가 쉽지 않다. 이들 중세 국가들의 제천의식은 시대가 흘러올수록 중국의 제천의식에 영향을 보다 많이 받았다. 그러나 그 의식의 기본 틀은 민족적인 면을 지켜온 것으로 짐작된다. 제천은 천자의 나라만이 할 수 있다는 중세적 사유를 표면으로 인정하면서, 보국안민을 위해 이면으로 제천을 계속한 선인들의 지혜는 오늘에도 참고가 된다.

겉으로 큰소리로 민족주의를 외치면서 행동이나 사유는 식민지적인 틀을 벗어나지 못하고 있는 오늘의 현실과 대조된다. 소위 외래종교들의 서적들은 옷깃을 여미며 열심히 탐독하면서, 우리 민족 고유의 제의와 관련된 서적이나 기록들은 황탄하고 얼빠진 자들이나 읽는 것으로 여기는 생각은 어디서 기인한 것일까. 가치 평결의 합리성과 객관성이 요청된다. 객관성과 합리성이라는 어휘가 우리 것을 비하시키는 수단으로 사용된 지는 오래되었다. 객관성과 합리성을 강조하는 일군의 창귀적(倀鬼的) 지식인들에게 절실하게 필요한 것은 바로 그 합리성과 객관성이다.

1392년 정도전을 위시한 주자학적 지식인 집단에 의해 태조 이성계를 왕으로 한 정권이 수립되었다. 조선조는 우리 역사에 있어서 모든 면에서 실로 혁명적인 정권

祀昊天上帝於會慶殿, 配以太祖, 禱雨. … 十五年 … 七月庚戌, 又禱雨圓丘,廟社,群望. … 十六年 … 辛巳, 命有司, 雩祀圓丘. 仁宗 十五年 … 己丑, 祭天祈雨."

59) 『高麗史』「列傳」卷 第三十三 尹紹宗 會宗, "… 本朝舊制, 凡圓丘宗廟. … 天地, 宗社, 則必親祀, 佛宇, 道殿, 神祠, 則或命大臣, 攝行, 近以祈禳猥多, 或命正字小臣, 代押."

이었다. 기존의 문화를 비롯한 사회 전반적인 분야의 전통적인 또는 기층사유에 근거한 민족적인 상당 부분의 것들을 부정하는 경향이 있었다. 지배계층에서의 부정과 극복의 의지가 실제로 문화면에서 얼마만큼 구현되었는가는 별문제다. 한국문학역시 주자학에 의해 많은 변화가 있었다. 우리는 상식적으로 조선조는 사대적 권력체제로 알고 있다. 그러나 제천의 경우는 조선조가 자주국가임을 강조코자 하는 기미가 발견된다. 그러나 이 같은 민족의 자주적 의지도 성종 조를 전후해 중국의 제국주의적 폭풍에 의해 표면상으로는 소멸되었다.[60]

제천의례의 잠적은 당시 지식인들의 입김이 크게 작용했음은 물론이다. 〈팔관회〉제천의 폐지와 원구에서의 제천이 이 무렵 함께 소멸한 것은 중국 예악론에 민족 고유의 제천의식을 예속시킨 사실과도 관계가 있다. 우리 민족에 있어서 제천은 '예'보다 높은 곳에 존재했다. 제천은 경건한 의식인 동시에 사민들이 함께 즐기는 신바람나는 놀이마당이기도 했다. 이 점은 중국의 제천의식과 다른 점이다. 조선조는 우리역사상 중국의 예악론에 가장 영향을 많이 받은 체제다. 〈팔관회〉가 한국 고유의 예악론과 관련이 깊다면, '원구제·환구제' 등은 중국 예악론과 보다 관계가 깊다. 원구에서 거행하는 제천은 고려조보다 조선조가 더욱 중국화되었다.

조선조의 건국과 더불어 제기된 문제 중의 하나가 천자만이 할 수 있는 제천과 제지를 제후라고 스스로 믿었던 조선조 체제가 삼국시대 또는 그 이전부터 해왔던 제천을 지속시켜야 하는지가 문제였다. 조선조는 여러 면으로 혁명적 성격이 짙은 체제라고 말한 바 있다. 그 중에 하나는 전통 제의에 대한 태도다. 제천을 비롯한 전통적으로 행해 오던 제의와 축전에 대한 신흥왕조가 취해야 할 입장에 대한 고민의 흔적이 보인다. 태조 원년(1392) 갑인에 도당(都堂)에서 〈팔관회〉와 〈연등회〉를 폐지할 것을 청한 사실이 그것이다.[61]

〈팔관회〉와 〈연등회〉는 그 역사가 상당히 오랜 민족의 전통 제의다. 거의 천 년을 지속했던 거국적 행사를 금지코자 한 시도는 혁명적이다. 〈팔관회·연등회〉가 이미

60) 『世宗實錄』卷三十二 十年 甲申正月, 戊辰, '祀于圜丘'가 제천의 마지막인 듯하고, 예종 조에는 기록이 없고, 成宗 六年 乙未十二月에 禮曹에서 圓丘에 天地를 合祭하는 것은 예에 어긋난다는 등의 시비를 제기한 후, 『實錄』에서는 제천의 기록이 거의 없다가, 正祖 十年 丙午八月, 「圜丘之制」에 대한 언급이 있고, 同王 十七年 癸丑 十二月 洪良浩의 논의가 있은 후 자취를 감추었다.

61) 『太祖實錄』卷一 元年 壬申八月甲寅, "都堂,請罷八關,燃燈."

그 본질적 의의를 상실하고 폐해가 컸기 때문에, 당시 민인들의 환영을 받은 결정이 었는지는 미지수이지만, 그것을 금지시켜야 한다는 주장은 조선조가 전혀 다른 이념을 내건 국가임을 실질적으로 선언한 예이다. 조선조 건국 원년에 제천의식에 관해 예조에서 중국 예악론에 근거해 원구 제의는 천자의 제천 의례이니 폐지해야 한다고 조박(1356~1408) 등이 건의했다.[62]

조선조 건국 이후 〈팔관회·연등회·원구제〉 등의 혁파를 주장한 건국주역들의 건의는 중국을 중심한 중세의 질서를 긍정하는 사대적 인식이다. 예악론이 갖는 중세적 질곡의 한 단면의 노출이다. 그러나 우리나라는 중세적 중국 제국주의에 압도당하지만은 않았다. 『고려사』를 편찬한 조선의 사관들이 〈팔관회〉를 「예지」에 편입시킨 것은 예악론의 한국적 변용 및 재해석이다. 〈팔관회〉 의식은 중국의 예악론으로는 설명이 불가능한 요소가 많다. 그 근간은 민족 고유의 제의이기 때문이다.

우리가 제천이나 〈팔관회·연등회〉 등 중세의 국가적 제의에 대해 오늘날의 외래 종교의식이나 오늘의 이념으로 재단하는 것은 비과학적이고 비실증적이다. 왜냐하면 그것들이 존재했던 그 시대적 상황이나 그 시대를 살았던 민인들의 의도를 무시하고 있기 때문이다. 현재 우리들의 인식이 가장 합리적이고 과학적이라는 생각은 환상이다. 십여 년 전 그처럼 열광했던 이념이나 사유가 오늘에 와서 어떤 평가를 받고 있는지를 돌이켜보면 자명하다.

원구에서의 제천이 제후국인 만큼 불가하다는 견해에 대한 반론도 집권층 일부에서 만만찮게 있었다. 그것은 중세 중국을 축으로 한 중원 예악론에 압도될 수 없다는 자주의식과 관계가 있다. 조선조에서 제천을 폐지한 이유는 예악론에 물든 일부 지식인들의 의지 못지않게 명의 압력도 크게 작용했기 때문이다. 태조 3년(1394) 갑술 8월에 예조에서 계를 올려 다음과 같이 제천의례의 계속을 요구했다.

우리 동방은 삼국시대부터 원구에서 제사를 올려 기곡과 기우를 해온바, 그 역사가 이미 장구한 만큼 가볍게 제천을 폐지할 수 없습니다. 청컨대 사전에 실어서 구제(舊制)를 복구하고 원단(圓壇)으로 명칭을 바꾸십시오.[63]

62) 『太祖實錄』卷一 元年 壬申八月, "禮曹典書, 趙璞等上書曰, 臣等伏觀歷代祀典. … 圓丘, 天子祭天之禮, 請罷之."

63) 『太祖實錄』卷六 三年 甲戌八月, "禮曹啓曰, 吾東方自三國以來, 祀天于圓丘祈穀祈雨, 行之已久, 不

삼국시대부터 제천을 해왔는데 외래 예악론에 근거해 오랜 전통적 제의를 가볍게 폐지시키는 것은 부당하다는 주장이고, 태조 또한 이 건의를 받아들여 제천을 계속했다. 그러나 이태조는 자신은 한낱 제후에 불과한데 제천을 하고 있는 현실에 대해서 죄책감을 가지고 있었다. 이태조의 현실적 감각은 이해되지만 아쉬움도 있다.

제후로서 천지에 제사를 올리는 것은 예에 어긋나는 일이다. 전조의 참람한 의례를 인습에 좇아 시행하느라 고치지 못하고 있다. 역대의 예문(禮文)을 상고(詳考)해 알려주길 바란다. 나는 매번 제문을 압(押)할 때마다 내심으로 미심쩍어했다. 그러니 어찌 하늘이 감응하겠는가. 가뭄을 만나 비를 빌었지만 일찍이 비가 온 적이 없었다.[64]

제천이 전조로부터 계속되어 왔기 때문에 인습적으로 마지못해 시행했다는 이태조의 주장은 사대적이다. 전조 때부터 시행해 온 〈팔관회〉와 〈연등회〉는 과감하게 폐지한 태조가 제천의례의 경우는 가책을 느끼면서도 시행한 이유는 무엇일까.

고구려, 백제 등의 제천의례는 뚜렷하게 역사에 나타나는 데 반해, 신라의 경우는 그렇지 못함을 앞서도 지적한 바 있다. 신라는 고구려, 백제 등의 제천의식과는 얼마간의 차이가 있었다. 신라의 경우는 제천이 일월 숭배로 보다 구체화된 것으로 여겨진다. 이 점에 대해서는 『수서(隋書)』에도 정월 초하룻날에 일신과 월신에게 경배를 드렸다는 기록이 있다.[65] 신라의 제천의식이 일월신으로 보다 구체화되어 행해진 조짐은 속전을 통해서도 알 수 있다. 즉 신라의 제천은 영일현 일월지(日月池)에서 거행되었고, 단군의 제천처는 세상에 전해진 바로는 강화도 마니산 참성단으로 알려져 있다.[66] 중국의 예악론과 무관하게 우리 민족은 일찍부터 제천을 봉행해 온 것이 사실이다.

민족 고유의 제천의식이 중국 예악론에 의해 변화된 사실에 대한 평가는 간단한 문

可輕廢, 請載祀典, 以復其舊, 改號圓壇, 上從之."

64) 『太祖實錄』卷二十四 十二年 壬辰八月, "丁丑 禮曹進圓壇制度, 上曰, 諸侯而祭天地非禮也. 此是特沿襲前朝之僭, 未之改耳, 宜詳考歷代禮文, 以啓. 予每押祭文時, 中心有疑, 豈有感應, 又或旱乾雩祈穀雨, 未嘗得雨."

65) 『隋書』卷八十一 東夷 新羅, "每正月旦相賀, 王設宴會, 班賚羣官, 其日拜日月神."

66) 李定求;『四千年文獻通考』禮考 諸壇, "檀君祭天處 世傳江華府摩尼山頂塹城壇 … 新羅祭天處 俗傳迎日縣 名日月池."

환구단(圜丘壇). 1897년, 고종(高宗)이 대한제국(大韓帝國)을 선포한 뒤 이곳에서 황제 즉위식(皇帝 卽位式)을 올렸다. 환구단 내의 황궁우(皇穹宇)는 현 조선 호텔 구내에 남아 있다.

제가 아니다. 아마도 중세 국가 중 신라가 민족 고유의 제천의례를 가장 오랫동안 본질의 변화 없이 지켜온 것이 아닌가 한다. 『삼국사기』에 신라의 제천에 관한 기록이 없는 까닭은, 중국 예악론에 입각한 제천의식으로 볼 수 없는 고유의 제천이었기 때문에 『삼국사기』에 기록되지 않았던 것은 아닐까. 신라의 제천처로 알려진 일월지는 지금도 절반가량이 매립된 상태로 남아 있다. 일월지 부근은 그 지역 사람들에 의해 무서운 곳으로 이해되어 호수 옆은 가급적 피해 다녔다. 그것은 일월지의 신성성과 관계가 있다. 신라의 제천처로 알려진 일월지가 일제강점기와 해방을 겪으면서 일본군과 미군에 이어 한국군의 주둔지에 편입되면서, 그 일부가 매립된 것은 안타까운 일이다.

중국의 예악론에 의해 조선조 성종 전후에 폐지된 제천의례가 고종황제에 의해 천자의 예로 광무(光武) 원년에 원구단이 복설되었다. 그것이 얼마간 외세의 사주에 의한 것일지라도 뜻있는 일이다. 그러나 '제천·제지·천하명산·천하대천'으로 격상된 의례가 그렇게 하기를 이면으로 사주했던 일제에 의해 원구단이 훼철된 사실은 역설이다. 현재 소위 선진적이라는 지식인들은 다시 '서구의 예악론'에 침윤되어 동양의 예악론을 미신이고 전근대적인 것으로 단정하여 논의조차 하려고 하지 않고 있다. 예악을 논의하면 저급의 지식인으로 전락된다고 생각하고, 멋모르는 이른바 민중들도 그렇게 여기고 있다.

광무 원년에 세워진 '천단'은 이미 흔적도 없지만 아직 팔각정으로 격하되어 불려

지고 있는 '황궁우'만은 조선호텔 옆에 남아 있다. 얼마 안 가 다시 전근대적이고 봉건적 잔재인 황궁우조차 헐어야 한다는 주장이 곧이어 나오지 않을까 두렵다. 중세 제천의식에 가창되었던 음악과 민족가요는 그 편린조차 찾기 힘들다. 중국 예악론에 의해 변모된 역대 제천의례에 연주된 음악과 무용, 가창된 가요와 봉독되었던 축문들의 흔적은 아직도 얼마간 남아 있다. 우리는 이들 음악과 무용과 가요와 제문들을 문학적으로 검토 연구해 민족문학의 한 모퉁이에 정립할 의무가 있다.

유일하게 남아 있는 황궁우가 헐리고 그 자리에 고층건물이나 외래종교나 외래 이데올로기와 관계가 되는 건축물이 들어서는 민족적 불행이 결코 되풀이되어서는 안 된다. "전조 2천 년간 지속해 온 제천을 지금 폐지할 수 없는 것은, 우리나라가 백 리의 중국 제후국이 아니라, 수천 리의 방국인 만큼 사천(祀天)한다 해서 무슨 혐의가 되겠습니까."라고 세종에게 진언한 변계량(卞季良)의 주장에 대해, 반대하던 세종도 결국 제천을 행한 사실은 만세에 귀감이다. 변계량과 같은 현신과 세종과 같은 현군이 갈망되는 것은 필자만의 소원은 아닐 것이다.[67]

67) 『世宗實錄』卷四 元年 己亥 六月, "上曰, 僭禮不可行也. 季良對曰, … 前朝二千年相承祀天, 今不可廢也, 況本國地方數千里, 不比古者百里諸侯之國, 於祀天乎何嫌之有, 上然之. 命擇祭天之日."

고대악무와 중원악무

1. 고대악무와 중원예악의 갈등

음악과 무용을 한데 묶어서 '악무'라고 한 까닭은 고대는 물론이고 중세의 경우도 음악과 무용은 불가분의 관계로 접맥되어 있었기 때문이다. 고대나 중세에 있어서 '음'과 '성' 그리고 '악'은 그 개념이 달랐다. 이것은 '법(法)'과 '영(令)'과 '규(規)'와 '칙(則)'이 다른 것과 동일하다.

시대가 진행될수록 어휘의 개념이 분화된다고 생각하지만, 사실상 그 반대의 경향도 있었다. 음과 악은 엄연히 개념이 층위가 변별되었지만, 오늘에 와서는 변별력을 거의 상실하고 있다. 과문의 탓인지는 모르지만 서양에서의 음악의 개념에는 이념이나 정치나 윤리의식이 없다. 그러므로 서양 음악의 척도로 동양 음악을 인식할 경우 본질에서 멀리 떨어진 표피만 접하게 된다.

반면 동양 음악, 좀 더 구체적으로 우리 민족 음악은 치도(治道)와 이념 그리고 사회상과 민족의 정서 등과의 통합체로 존재하고 있다. 서양의 악무도 고대에는 이 같은 역할을 수행했지만, 시대가 흘러오면서 그 같은 기능이 소멸되고, 다만 인간의 정감 영역에 국한되는 방향으로 이행해 온 것 같다. 동양의 경우 이와는 달리 본래의 전통을 오랫동안 향유해 왔다. 뒤늦게 음악을 제국주의 실천의 수단으로 인식한 서양은 그들의 음악을 전 세계로 퍼뜨리기 시작했고, 그 영향으로 우리가 지녔던 음악 본래의 기능이 거의 상실되고 있음은 안타까운 일이다. 동양 최고의 악서인 『악기』는 음악에 대해서 다음과 같이 말했다.

무릇 '음'은 인심에서 생긴다. '악'은 '윤리(倫理)'에 통한다. 그러므로 '성(聲)'만 알고 음(音)을 모르면 금수에 불과하다. 음만 알고 악(樂)을 모르면 중서(衆庶)에 지나지 않는다. 오직 군자라야만 악을 안다. 이런 까닭으로 성(聲)을 살펴서 음(音)을 알고, 음(音)을 살펴서 악(樂)을 알고, 악(樂)을 고찰하면 '정(政)'을 알 수 있고, 아울러 '치도(治道)'가 갖추어진다. 따라서 성을 모르는 자와는 더불어 음을 이야기할 수 없고, 음을 모르는 사람과는 악을 이야기할 수 없다. 악을 아는 자는 '예'에 가깝다. 예와 악을 모두 구비하면 이를 '유덕(有德)'이라 하고 덕(德)은 다름 아닌 바로 '득(得)'이다.[1]

'성'과 '음'과 '악'의 개념이 확실하게 분별되었고, 아울러 '악'은 윤리와 치도와도 긴밀하게 접맥되었음도 이 기록을 통해 엿볼 수 있다. 여기서의 윤리는 모든 사물이 지니고 있는 이치를 뜻한다. 귀가 있어서 사물의 소리를 들을 수 있는 생물은 모두 성을 알고, 인식 능력을 갖고 있는 사람이면 모두가 음을 이해할 수 있으되, 다만 악의 경우는 도덕을 지닌 자라야만 가능한 것으로 규정했다.[2]

악을 심성의 최고 경지인 도덕과 결부시킨 동양의 인식은 자못 경건하다. 그러나 동양에서 악보다 더 중시한 것은 '예'이다. 악을 알면 예에 가까워진다는 『악기』의 기술이 그 예이다. 악은 항상 '예' 다음에 배열되어 함께 논의되는 것이 관례이다. 예와 악은 이처럼 불가분의 관계가 있다.

그런데도 불구하고 예와 악을 별개의 것으로 보고 이를 분리해 검토하거나 이해하려 할 경우, 예와 악 모두를 잘못 파악하게 된다. 성과 음은 악의 종속개념이다. 성과 음뿐만 아니라 가와 무도 악에 포괄된다. 이른바 '망국지음·난세지음·치세지음' 역시 악의 하위 음악 양식이다. '망국지음·난세지음·치세지음'은 원래가 『예기』에서 유래된 것이지, 우리 민족의 정통음악 인식에는 없었다. 난세가 난세의 음악을 만드는 것인지, 아니면 음악이 난세를 만드는 것인지는 속단키는 어렵지만, 난세의 음악이 존재하는 것은 사실이다. 한 나라의 체제가 난세로 접어들어 망국으로 진행되

1) 『禮記』「樂記」第十九, "凡音者生於人心者也, 樂者通倫理者也. 是故, 知聲不知音者, 禽獸是也. 知音不知樂者, 衆庶是也. 唯君子爲能知樂, 是故審聲以知音, 審音以知樂, 審樂以知政, 而治道備矣. 是故,不知聲者, 不可與言音, 不知音者, 不可與言樂, 知樂則幾於禮矣, 禮樂皆得, 謂之有德, 德者得也."

2) 『禮記』「樂記」第十九, "方氏曰, 凡耳有所聞者, 皆能知聲. 心有所識者, 則知音. 道有所通者, 乃能知樂."

는 과정에 음악이 작용한다는 인식은 동방 제국에 한한다. 음악이 단순한 서정 영역을 넘어서 어떤 이념과 접맥된다는 사실은 선양될 것이지 폄하할 일은 아니다.

본고에서 말한 '고대'의 개념은 서양의 역사 인식을 척도로 한 것만은 아니다. 자본주의의 형성과 발전 그리고 극복을 핵으로 한 시대 구분이나, 또는 노예사회나 봉건제도의 유무 등등의 서양의 사관을 전제로 한 것도 아니다. 서양은 서양대로, 중국과 일본은 그들대로 역사가 진행되어 왔고, 우리 한국은 한국 식으로 변화 발전되어 왔다. 그러므로 우리 민족사의 시대 구분도 외래의 척도에 견강부회할 필요도 없고, 그렇게 해서 될 일도 아니다.

민인의 입장에서 보면 거창한 수사적 도회의 이면은 항상 고만고만한 지배계층의 수평적 교체에 불과했다. 지배계층이 바뀌었다고 해서 민인에게 엄청난 혜택이 올 것이라는 기대는 거의가 환상일 따름이었음은 역사가 증명하고 있다. 지배층이 문반에서 무반으로 바뀌었다고 해서 무엇이 본질적으로 달라졌으며, 경기 인물들에서 지방 호족으로 교체되었다고 해서 실질적으로 무엇이 얼마만큼 변화했는지 살펴본다면 자명해진다.

결국 민인의 입장에서 보면 삶의 본질은 거의 그대로였음을 확인하게 된다. 얼마간의 표면적 변모가 있었다면 그것은 시대의 흐름에 따른 것이지, 지배층이나 통치 이념의 교대에 그 까닭이 전적으로 있었던 것은 아니다. 인간의 삶은 보수성이 강하기 때문에 그 본질은 쉽게 변하지 않는다. 그러나 표피는 용이하게 변모된다. 표피의 변화를 본질적인 변화로 인식했기 때문에 크게 달라진 것으로 착각했다. 필자는 민족사의 진행을 정감적 또는 문학적 시각으로 관찰했을 따름이지, 서구식으로 체계화된 역사 인식에 바탕하지 않았다.

문학적 역사 인식은 정감에 근거하고 있기 때문에, 역사가가 못 본 분야의 일부라도 구명되는 효과를 기대한다. 역사의 흐름을 파악하는 데 있어서, 냉정한 이성보다 경우에 따라 인정이 스민 정감적 안목이 보다 진실에 접근될 수도 있다. 역사는 정감에 의해 진행되는 부분이 많기 때문이다. 본고에서 잡고 있는 고대는 단군조선과 기자조선 부여계 제국과 삼한계 제국이 명멸했던 시기를 지칭했다. 따라서 이 시기의 악무를 집중적으로 고찰하면서, 아울러 그 이어지는 맥락을 잡아내기 위해 삼국시대까지 언급했다.

우리 동방에 있어서 단군시대나 요순시대부터 역사시대로 본다면 5천 년이 넘는다. 그런데도 불구하고 서양의 서기를 차용해 시행하고 있기 때문에 서기전 운운의

옹색한 말들을 하고 있다. 우리는 과거를 과소평가하는 경향이 강하다. 현대의 물질적 발전을 과대평가하여 전대를 보잘것없는 것으로 착각하는 우를 범하고 있다. 동양사의 과거는 서양사의 과거 못지않게 유구하고 위대했다. 동양사보다 짧은 역사를 지닌 근대 서양사의 시점에서 원대한 동양사를 폄하하는 맹랑함을 범하면서 진보적 역사 인식으로 치부하고 우쭐거리는 모습은 더욱 가관이다.

역사의 출발점을 서구의 특정 인물이나 종교적 입장에서 관찰하는 것은 반역사적 행위다. 단군시대나 요순시대 이전에도 나름대로의 문화가 존재했음이 틀림없다. 문헌이나 유물이 없다고 해서, 그것을 긍정하는 것 못지않게 부정하는 것 또한 반역사적이다. 문학과 역사의 접맥은 이제부터 기존의 시각에서 벗어나 새롭게 접근해야 한다. 현재와 미래를 특정 이념이나 종교적 차원으로 변모시키고자 하는 강압적 역사 의식에서 해방되어, 민족 정서에 부합되고 물 흐르듯 흐르는 민족 삶의 관점에서 파악하고, 이를 악무와 관련지어 검토코자 한다.

서양에서 양성된 이념이나 종교를 이 땅에 전파 또는 이식하기 위해 오용된 사관(史觀) 아닌 사관적(私觀的) 역사 인식의 허구를 깨뜨릴 시기가 온 것이다. 오늘날 세계적 도시인 '뉴욕·베를린·런던·파리·모스크바' 등의 지역에 사슴과 다람쥐가 뛰놀 때, 우리의 서라벌이나 평양 또는 부여에는 수십만 또는 백만여 명의 인구가 모여 찬란한 문화의 꽃을 피웠다. 2천 년도 채 못 되는 남의 역사 속의 틈바구니에 왜 유구한 우리의 역사가 들어가야 하고, 그것이 진보적 사관이라야 하는지 의아하다.

우리의 문자가 창제되기 전의 역사는 중국 측 기록에 의존할 도리밖에 없다. 중국 측 기록을 논거로 삼음에 있어서 그 취사선택에 비과학적인 태도는 없었는지도 문제이다. 다른 것은 인정하면서 '기자조선'을 부인하는 태도 또한 우스운 일이다. 위만조선은 인정하면서 기자조선을 부인하는 것은 아무래도 자의적이다. 우리의 선인들은 국조 단군을 한결같이 인정하고 숭앙해 왔다. 그런데 20세기에 들어와서 서양 문화와 이데올로기 및 종교에 물든 사람들이 이른바 일부 진보적 지식인들과 연대해 이를 부인하기 시작했다.

중국 측 사서에 기록된 위만조선을 시인한다면 같은 사서에 실린 기자조선도 긍정해야 한다. 필자는 민족의 악무를 논의하기 위해, 소위 논리 정연한 참신한 사학자들에 의해 왜곡 또는 말살된 민족의 삶에 관한 실상을 말하고 있다.『삼국사기』의 초기 기록을 못 믿겠다는 인식도 딱한 일이다. 역사의 기록이 전부 진실일 수는 없다. 그러나『삼국사기』,『고려사』 등은 오늘의 역사기술보다는 과학적이다. 오늘의 방송

매체가 얼마나 실상에 가까우며, 그 보도 내용과 시각이 얼마나 공정한가를 염두에 두면 자명하다.

우리 고유의 '악무'에는 『예기』, 『악기』 등을 근원으로 한 중원의 예악론으로 풀 수 없는 부분이 많다. 어떤 의미에서 예악론은 중국적인 사유이므로 민족악무에 배치되는 면도 적지 않았다. 그러나 민족예악적 시각으로 보면 고유의 악무가 하나같이 부합되었을 것이다. 민족 고유의 '예악론'은 중국의 그것과 다른 우리 민족에 의해 형성된 것인데, 단지 '예악론'이라는 중국 측 개념어로 설명했다.

관념과 이념 및 사유를 형상하는 데 한자어는 탁월한 기능을 가졌다. 우리 민족은 고유의 통치이념과 민족 정서를 통괄하는 우리 나름의 양식을 갖고 있었다. 나라를 통치하는 최고 통치자의 명칭도 '단군·천군·거서간·차차웅·마립간' 등의 고유한 칭호를 갖고 있었다. 신라의 경우 민족 고유의 명의를 버리고, 중국식 '왕'으로 부르기 시작한 것은 지증마립간 4년(503)이다. 당시는 아마 '조국 근대화'의 일환으로 인식되었을 것이다.

4년(지증마립간) 겨울 10월에 군신이 진언하기를, "시조 창업 이래로 국명이 정해지지 않아서 혹은 사라(斯羅)·사로(斯盧)·신라(新羅) 등으로 불려지고 있습니다. 이에 신등은 '신(新)' 자는 덕업(德業)이 날로 새로워진다는 의미로, '라(羅)' 자는 사방(四方)을 망라한다는 뜻을 갖고 있으니, '신라'를 국호로 삼음이 마땅하다고 봅니다. 아울러 고찰해보건대 자고로 국가의 최고 지도자는 제나 왕으로 부르고 있습니다. 그런데 우리나라는 시조의 입국 이래 벌써 22세가 흘렀는데도, 지금까지 '방언'을 사용해 존호를 바르게 하지 못했습니다. 이제 신등은 뜻을 하나로 모아 나라 이름을 '신라'로, 최고 통치자의 칭호를 '왕'으로 하고자 합니다." 이에 '지증마립간'이 승인했다.[3]

최고 통치자의 칭호와 나라 이름을 바꾼다는 것은 민족 고유의 '예'가 중국의 '예'에 의해 변모되었다는 증거이다. 민족 정통 '예'의 변화를 두고 탄식할 필요는 없다.

3) 『三國史記』「新羅本紀」第四, 智證麻立干 四年, "冬十月羣臣上言, 始祖創業以來, 國名未定, 或稱斯羅, 或稱斯盧, 或言新羅. 臣等, 以爲新者德業日新, 羅者, 網羅四方之義, 則其爲國號宜矣. 又觀自古國家者, 皆稱帝稱王. 自我始祖立國, 至今二十二世, 但稱方言, 未正尊號. 今羣臣一意謹上號新羅國王, 王從之."

여기서 말하는 '예'는 국가를 통치하는 제도와 틀 그리고 법규와 관습 등을 주로 지칭했다. 국호인 '신라'는 우리 고유어의 음차이다. 그 의미는 지금 상고할 수 없지만, '덕업일신(德業日新)'이나 '망라사방(網羅四方)'의 뜻이 아닐 수도 있는데, 중국의 예론으로 부연 또는 탁의했다. 그러나 그 정의는 아주 근사한 것 또한 사실이다. '마립간'을 '왕'으로 바꾼 것을 두고 당대의 집권층이 '정존위(正尊位)'로 인식한 점은 문제가 된다. '마립간'은 존위를 바르게 하지 않았다는 것일까. '거서간(居西干)'은 '혁거세(赫居世)'로서 시조에게만 붙이는 칭호인 듯하고, 현대적 해석을 한다면 '민족의 태양'이라는 뜻이고, 시법으로 본다면, '태조'에 해당된다.[4]

우리 한민족은 중국의 주변 민족 중에서 가장 중국 문화를 열심히 수용한 민족이다. 몽골족이나 여진족, 티베트족 등의 여타 민족과는 대조적이다. 이 같은 성향에서 얻어진 명칭이 '동방예의지국'이나 '소화'일 것이다. 긴 안목으로 보았을 때, 오늘의 한민족을 있게 한 원동력 중의 하나인 듯하다. '혁거세'는 '불구내(弗矩內)'의 한자 표기이다. 누리를 밝히는 태양이라는 최고의 경칭이고 이를 일러 '거서간'이라 했다. 거서간에서 차차웅, 차차웅에서 이사금으로, 이사금에서 마립간으로, 마립간에서 '왕'으로 존호가 바뀐 것은 시대 상황의 변화와도 상관이 있겠지만, 특히 마립간(首領)에서 왕으로 변화한 것은 중국의 예학(禮學) 사유에 말미암았다. 서기 503년에 통치자의 칭호가 변경된 것은, 그동안 중국의 예악론에 침윤된 결과이다.

본고에서 말한 악무 중에서 '무'는 가요 못지않게 중세 사회에 중요한 기능을 수행했다. 무가 악에 완전히 포용될 수 있는지도 문제이다. 어쩌면 악과 거의 대등하게 존재하는지도 모른다. 그러나 통상적으로 무는 악에 포괄되는 것으로 악과 대등한 양식으로 인정하면서 논의를 펴겠다. 악은 팔풍과 관계가 있다.[5] 육안으로 형용하지 못하는 바람의 흐름을 악으로 나타낸 것이다. 그렇다면 무도 팔풍과 관련이 있을 것이다. 무 또한 악과 한 가지로 원래는 천지신명에게 올리는 제사와 보다 밀접한 관련이 있다.

특히 본고에서 검토하는 고대악무는 제사와의 관계가 더욱 밀접하다. 삼한시대나

4) 『三國史記』「新羅本紀」第一, "始祖姓朴氏, 諱赫居世 … 號居西干 … 國號徐那伐.". 『三國遺事』紀異 第二「新羅始祖, 赫居世王」, "… 因名赫居世王, 蓋鄕言也. 或作弗矩內王, 言光明理世也."

5) 成俔, 『樂學軌範』「八音圖說」 "豈非傳所謂樂生於風之謂乎, 八方之風, 周於十二律如此, 則順氣應之, 和樂興, 正聲格矣."

삼국시대의 악무도 추적하기 어려운데 그 이전으로 올라가면 더욱 난감하다. 현재 전하는 우리 민족 악무에 대한 최고의 기록인 『삼국지』 「동이전」을 통해 간신히 그 편린을 엿볼 도리밖에 없다. 그러나 가무를 즐겼다고만 했지, 구체적인 악무의 명칭은 통합적 개념인 〈영고 · 무천〉 등이 있을 뿐이다. 악무의 양상도 세력 판도와 맞물려 부여를 중심한 북방국가와 삼한으로 통칭되는 남방국가로 분류된다.

부여계 국가의 남방 진출은 백제가 절정을 이룬 듯하다. 백제의 수도 이름이 '부여'이고 백제왕의 성이 '부여'인 것도 근거가 된다. 본래 우리 선인들이 향유했던 '무'에도 민족예악론이 깔려 있었지만, 너무나 홍황해 추론할 길이 없다. 그러나 중원의 예악론에 우리 선인의 사유가 가미되었을 것은 상상된다. 『주례』 등에는 중국 주변 사이의 악무가 논의되고 있기 때문이다.[6] 동방의 악명을 '매'로 또는 '이 · 주리' 등으로 불렀는데 복색(服色)으로 말하면 '매(韎)'이요, 성음(聲音)으로 보면 '주리(侏離)'라고 했지만 그 근거는 알지 못한다고 했다. '주리'는 동이의 악무를 아우른 것이다. 악과 무는 이처럼 한데 엉켜 있었다. '단군조선 · 기자조선 · 위만조선 · 부여계 제국(夫餘系諸國) · 삼한계 제국(三韓系諸國)'의 악무는 우리 고유의 예악 인식에 입각해 연희되었다.

악무는 고대 및 중세 국가에서 중요한 몫을 담당했다. 지도자는 그것을 통치 차원으로 활용했고, 민인은 한 국가의 신민임을 확인하고 기원과 복록, 그리고 희락을 이를 통해 향유했다. 그러므로 악무를 고찰하자면 반드시 우리 선인들의 삶을 검토해야 한다. 외래 사유나 기타 요인으로 말미암아 선입견을 가지고 역사기록에 임한 연구자들에 의해 그 업적 못지않게 본질에 있어서 선인들의 삶을 폄하 및 오염시킨 사실도 없잖아 있었다.

기자조선과 위만조선 그리고 한사군에 관한 기록이 사서에 엄연히 나타나 있기 때문에 이를 인정하고, 이들 선대 우리 민족국가의 악무에 대해서도 고찰한다. 우리의 민족사를 줄여 잡거나 폄하하는 것은 민족사에 대한 죄를 범하는 것이고, 필자는 이 같은 일부의 역사 시각에 편승해 공범자가 되고 싶지 않다. 고대의 악무는 역사, 즉 민인의 삶과 직결된 중요한 영역 중의 하나이다. 민족의 정통 악무가 중국에서 이입된 예악론과 충돌해 심한 우여곡절이 있었다. 또 민족의 자체에서 형성된 민족

6) 韓致奫; 『海東繹史』 卷二十二, 「樂志」, "春官韎師掌敎韎樂. 祭祀則, 師其屬而舞之, 大饗亦如之." 『周禮』 "舞之以東夷之舞."

예악도 중국의 예악론과 충돌해 만만찮은 갈등이 있었을 것이지만 그 갈등의 실상을 지금 정확하게 상고할 길이 없다.

그러나 문헌의 기술에서 갈등의 흔적이 새벽하늘의 별처럼 간혹 보인다. 외래종교와 기층 신앙과의 갈등에서 빚어진 이차돈의 순교 같은 것이 한 예이다. 종교뿐만 아니라 악무에도 갈등이 일어나 소멸되거나 아니면 변모의 과정을 숱하게 겪었다. 5천 년 역사를 가진 민족으로서 남아 있는 옛적의 악무는 탄식하리만큼 영성하다. 그나마도 악무의 한 부분에 불과한 가요 몇 편이 잔존할 따름이다. 민족의 정통악무는 퇴적된 외래문화의 돌덩이와 갖가지 요인에 의해 불태워진 잿더미 속에서 편린이나마 찾아낼 의무를 우리들은 수행해야 한다.

민족악무의 연구에서 고전문학을 축으로 한 연구업적은 호한하다. 본고는 가요를 포괄하는 '악무'에로 격상시켜 민족 고유의 예악론과 범동양권의 예악론을 매개해 논의를 전개했다. 주된 자료는 우리 사서에 인용된 중국 측 자료와 『위서』 「동이전」 그리고 『삼국사기』 「제사·악」 조로 하고 그 밖에 『해동역사』와 『문헌비고』, 『고려사』 「악지」 등을 중심으로 검토한다. 악무는 민족의 정서와 혈육처럼 접맥되어, 과거는 물론이고 현재와 미래까지 완강하게 존속할 것이다. 19세기 이전 중국의 제국주의가 악무를 이용했듯이, 서구 제국주의 또한 악무를 더욱 효과적으로 활용했다.

예나 지금이나 제국주의는 '문자·정삭·복색·이념·악무' 등을 약소국을 통치하는 중요한 수단으로 활용했다. 힘으로 통치하면 민족주의가 발아해 저항하기 때문에, 이들은 일종의 당의정적(糖衣錠的) 기능을 했다. 이 같은 통치방법은 약소국의 입장에서 보면 간교하기 짝이 없는 수단이고, 이 달콤한 정책에 심취되어 휘말리면 민족성의 소멸과 더불어 고유문화의 멸실을 초래해 영원한 식민국가로 전락한다. 문자의 경우는 한자와 한문으로, 정삭은 연호(年號)의 강압적 사용으로, 복색은 진덕왕때의 당의(唐衣)를 받아들이면서 '이화역이(以華易夷)'의 인식으로 구현되었다. 이념의 경우는 공맹사상과 주자학이 그 예이고, 제사는 천자가 아닌 제후는 천지에 제사할 수 없고, 오직 종묘사직과 역내 산천에 국한한다는 『예기』의 정의를 들 수 있다.

연호는 우리 고유의 통치이념에는 없었던 것 같고, 중국의 영향에 의해 사용되었다. 삼국 중 연호를 가장 늦게 사용한 국가가 신라이다. 신라는 법흥왕 23년(536)에 '건원(建元)'이라는 연호를 처음으로 사용했다. 그 후 진흥왕 12년에 '개국(開國)·진흥왕 29년에 대창, 동왕 33년에 홍제(鴻齊)'로 바꾸었고, 진평왕 6년(584)에 '건복(建福)', 선덕왕 3년(634)에 '인평(仁平)', 진덕왕 원년(647)에 '태화(太和)'로 하다가 당태

종의 질책을 당한 후, 태화 4년(650)에 법민(문무왕)
이 당의 연호 '영휘(永徽)'를 공식적으로 사용하기
시작했다.[7]

연호는 새로운 집권자가 국민에게 내거는 국정의
지표였고, 시호는 그 집권자가 서거한 후 내린 구체
적 업적에 대한 평가였다. 유명한 광개토대왕은 집
권 원년에 내건 국정지표, 즉 연호는 '영락(永樂)'(서
기 391)이었지만, 붕어 후의 평가는 '광개토(廣開土)'
였던 것이 한 예이다. '영락'과 '광개토'는 일견 합치
되는 듯하지만 실제로는 상충되는 면이 더 많다. 국
토를 크게 넓히는 일에는 즐거움만 있는 것이 아니
라 피와 땀과 눈물도 많았을 것이다.

연호에 대한 우리 중세 선인들의 인식에 대한 고
찰은 그 중요성에 비해 등한시된 감이 있다. 연호 문
제는 중원 제국주의와 밀접하게 관계되었고, 이것
은 예악론과 엉켜서 우리 민족에게 심각한 현안으

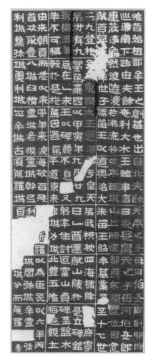

광개토대왕릉비문

로 제시되었다. 제국주의와 밀착된 예악론이 통치 양식에 대한 간섭의 구체적 사안
으로, 자주의식의 상징적 형태인 자체 연호의 사용을 금지했다. 자체 연호의 폐지와
중국 연호의 사용은 중원 제국주의에 표면적 굴복을 의미한다. 민족 고유의 악무 또
한 연호의 폐지와 맞물려 중국 악무에 영향을 받기 시작했다.

민족악무를 검토하면서 '연호' 문제를 제기하는 까닭은 여기에 있다. 『삼국사기』
에서 김부식은 '논'이라는 형식을 빌려 당 연호를 써야 하는 당시의 상황을 다음과
같이 밝혔다. 중국 예악 인식의 영향을 받아 사용하던 연호가, 중원예악에 바탕한 제
국주의적 인식에 의해 폐지된 사실을 두고, '태사(太史)'에서 격하된 '사관(史官)'의
해설이 흥미롭다.

삼대(三代)에 정삭을 개정한 후 대대로 연호를 일컬은 까닭은 천하를 통일하고 백

7) 『三國史記』「新羅本紀」, 法興王·眞興王·眞平王·善德王·眞德王 條 참조.

성의 안목을 새롭게 하는 데 있다. 그러므로 때를 타서 병기양립(並起兩立)하여 천하를 얻고자 하거나, 혹은 간웅이 기회를 틈타 존위(尊位)를 엿보지 않는다면, 천자의 나라에 신속한 약소국은 분명히 사사롭게 연호를 쓸 수가 없다. 신라의 경우 한결같이 중국을 섬겨 사신과 조공을 계속했음에도 불구하고, 법흥왕이 연호를 칭한 것은 미혹된 일이다. 그 후로도 잘못된 일을 오랫동안 계속했다. 당태종의 질책을 받고도 연호를 폐지하지 않고 머뭇거리다가, 이때에 와서야 당의 연호를 마지못해서 사용하기 시작했지만 개과천선으로서 기릴 만하다.[8]

역사상에 나타난 고구려의 최초의 연호 광개토대왕의 '영락'은 즉위해인 서기 391년에 건원했다. 신라 최초의 연호 '건원' 원년이 서기 536년이니까 신라보다 무려 145년이 앞서 있다. 조선왕조는 연호를 아예 쓸 생각이 없었던 체제였다. 당시 세계 최강의 명제국에게 대항할 수 없었을 것이고, 어쩌면 현명한 정책이었는지도 모른다. 그러나 이태조의 능호(陵號)가 '건원릉(健元陵)'인 사실이 의미심장한 바가 있다. 조선조의 능호가 정릉(定陵)·덕릉(德陵)·선릉(宣陵) 등처럼 외자인 데 반해 태조의 능호만 유독 두자인 '건원'인 까닭은 '건원의 의지'가 깔린 것이다.

『삼국사기』의 찬자가 신라의 건원을 두고 사년으로 취급하지 않은 시각에 유의할 필요가 있지만, 신라의 연호 사용은 부당한 것으로 인식했다. 고구려의 연호는 '영락' 하나밖에 없고, 백제는 사기에 전혀 나타나지 않고 있는데, 실제로 자체 연호가 없었다고 믿기는 어렵다. 왜냐하면 백제의 경우 천자만이 지닐 수 있다는 제천과 제지를 당당하게 거행했기 때문이다.

해동성국(海東盛國) 발해는 건국과 동시에 '천통(天統)'이라는 연호를 사용했고, 그 후 왕위 계승자는 계속해 '인안(仁安)·대흥(大興)·중흥(中興)·정력(正曆)·영덕(永德)·주작(朱雀)·태시(太始)·건흥(建興)·함화(咸和)' 등을 내걸어 통치의 지표로 삼았다. 대조영(大祚榮)의 연호 '천통(天統)'은 정권의 합법성을 백성에게 주장하는 것이고, 2대 무왕의 '인안'은 부왕의 뜻을 계승하고 민중을 어질고 평안하게 하겠다는 목

8) 『三國史記』「新羅本紀」第五, 眞德王 四年, "論曰, 三代更正朔後, 代稱年號, 皆所以大一統, 新百姓之視聽者也. 是故, 苟非乘時並起兩立而爲天下, 與夫姦雄乘間而作, 覬覦神器, 則偏邦小國, 臣屬天子之邦者, 因不可以私名年. 若新羅以一意事中國, 使航貢篚相望於道, 而法興自稱年號惑矣. 厥後承愆襲繆多歷年, 所聞太宗之誚讓, 猶且因循. 至是然後, 奉行唐號. 雖出於不得已, 而抑可謂過而能改者矣."

118

표를 제시한 것이다. 신라 최초의 연호가 '건원'인 까닭은 아마도 '칭제건원'의 자주 의식과 직결된 것 같고, 고려 태조의 연호 '천수(天授)'는 발해 고왕의 '천통(天統)'과 같은 의미이다. 조선 태조의 능호가 '건원(健元)'인 이유도 당시 살벌한 국제 정세에서 민족과 국가를 보존키 위한 의도에서 연호 사용을 삼가면서, 통치자의 붕어 후 그 뜻을 완곡하게 담은 것으로 이해된다.

필자가 연호 문제를 제기해 고찰하는 이유는, 중원의 제국주의가 맨 처음 본격적으로 우리 민족국가에 가한 통제가 '정삭'과 '연호'인 듯하기 때문이다. 이것은 역사 문제이기보다는 '민족의 삶'의 문제이다. 연호는 소위 봉건 통치배의 말장난이 아닌, 당시 중요한 '정치·사회·문화'는 물론이고, 민족의 삶과 직결된 중대한 국정지표였다. 고려가 건국 초기에는 '천수(天授)·광덕(光德)·준풍(峻豊)' 등으로 개원과 건원을 하다가 추후에 없어진 까닭은, 고려 체제의 흥채와 직결된 점을 감안하면 그 의의가 자명해진다.[9] 광종이 집권 원년에 '광덕'으로 건원했다가, 그 다음해에 후주의 연호를 사용했다는 간단한 기록 이면에 숨겨진, 숨 가쁜 중원 강대국의 압박을 읽어야 한다.

후주의 연호를 사용한 광종 2년(951)은 후주가 칭제(稱帝)를 하고 '광순(廣順, 951~954)'이라 건원한 해이다. 후주의 압력에 의해 '광덕(光德, 950~951)'을 폐지한 고려의 아픔을 인지해야 한다. 그러다가 후주가 망한 해에 광종은 다시 '준풍'이라고 건원한 사실을 감안하면, 연호 문제가 그 시대에 얼마나 민감한 것이었던가를 확인할 수 있다. 준풍(俊豊, 960~964)으로 건원한 같은 해에, 고려는 개경을 황도(皇都)로 하고 평양을 서도(西都)라고 개명하면서 자주의식을 고양했다.[10]

우리 민족의 주체의식은 불행하게도 후대에 올수록 천양되지 못했다. 이는 내부적인 요인 못지않게 중원의 제국주의가 시대가 진행될수록 주변 국가에 대해 강화되고 있었던 동아시아의 정치현실과 관련이 있다. 중세의 주체의식과 자존의식은 '칭제건원'이라는 구호와 직결되어 있었다. '칭제건원'의 의지는 민족의 심성에 끈질기게 잠복되어 있다가, 중원의 상황이 악화되어 우리에게 유리해지면 발로되어 선인들에게 환호를 받았다. 묘청(妙淸, ?~1135)의 서경천도와 칭제건원을 내건 의거도

9) 『高麗史』「世家」卷一, "太祖 元年, 夏六月丙辰, 卽位于布政殿, 國號高麗, 改元, 天授."「世家」卷二, "光宗 元年, 春正月 … 建元, 光德. 二年 冬十二月, 始行後周年號."

10) 『高麗史』「世家」卷二, "光宗, 十一年 春三月甲寅, … 定百官公服, 改開京爲皇都, 西京爲西都."

잠재되었던 민족자존의 구현이다. 조선조 말엽 고종의 '칭제건원'도 일본의 사주에 의한 행위로만 볼 것이 아니라, 중원 제국주의의 약화를 틈타 일본의 도움을 받아 잠재된 칭제건원 의식이 나타난 역사적 사건이다. '광무'와 '융희'의 연호와 그것이 지닌 의미는 웅혼하다.

고종의 황제 즉위와 더불어 창건된 '원구'의 유허와 '황궁우(皇穹宇)' 건물을 지금처럼 무관심 또는 보수의 상징으로 인식하는 시각은 주체성의 결여에서 비롯된 발상이다. 민족 주체성을 큰 소리로 떠드는 지식인일수록 그 본질에 있어서 서구와 중국 및 일본을 추앙하는 신사대주의자인 사실은 흥미를 끈다. 일본 제국주의에 의해 조선조가 망한 후 우리의 일부 선인들은 일본의 연호인 '명치(明治)·대정(大正)·소화(昭和)' 등을 별 거부감 없이 열심히 사용했다. 선인들이 '대정'과 '소화'를 사용했다고 비난하는 우리들은 지금 '서기'를 부지런히 빠짐없이 사용하면서, '단기'를 사용하는 사람을 전근대적인 인물로 취급하는 현재의 풍토가 더욱 문제이다. 일제가 망하자 '대정·소화'를 미련 없이 버리고 민족의 의식 속에 잠재된 칭제건원 의식의 고양으로, 해방 후 '단기'를 공식적으로 사용했다.

그러다가 얼마 후 소위 근대적 지식인들에 의해 단기와 음력을 폐기하고, 서기를 공식적으로 사용한 시기를 우리는 잊어서는 안 된다. 엄청난 예산을 낭비하면서 호적부의 기록을 서기로 바꾸고 지적부의 넓이 단위를 '평'에서 '㎡'로 교체하면서, 이를 근대화요 현대화로 착각하는 지식인들도 후세에 비판을 받을 것이다. 우리 민족의 의식에는 평방미터는 아무래도 이상하고 몇몇 '평'이라고 해야 이해되는 정서를 망각했다. 미국은 아직도 '에이커' '마일' 등을 사용하고 있으니, 우리가 흠모하는(?) 미국도 전근대적 보수적 나라란 말인가. 시대가 후대로 내려올수록 주체성이 희미해지는 현실을 깨달아야 하는데도 불구하고, 반대로 우리들은 현대를 주체성이 고조된 시대로 착각하고 있으니 안타까운 일이다.

난세라고 알고 있는 후삼국 시대의 상황은 시사하는 점이 많다. 신라는 이 무렵에 연호 사용을 아예 하지 않았으니 문제 밖이다. 후백제의 창업주 견훤은 반세기간이나 한 국가를 통치했으면서도 연호를 사용한 흔적이 없다. 신라와 후백제가 연호를 사용하지 않았다면 이는 중원의 예악론을 준수한 체제라고 볼 수 있다. 중원의 제후국임을 표면적으로나마 시인한 것이다. 삼국 중에서 후백제가 중원 국가와 긴밀한 관계를 유지했던 것은 사실이다. 중원의 예 인식과 동방 고유의 예 인식은 달랐지만, 시대가 흘러갈수록 융합되고 습합되어 우리 나름의 민족예악이 형성되었다. 10세기

전후의 한반도의 상황에서 한국적 예악론의 전개를 읽을 수 있다. 중원의 예악론에 삼한의 정통예악 사유를 융합시켜 '민족예악'이 형성된 것이다.

그 한 예로서 필자는 '후고구려·마진(摩震)·태봉(泰封)'으로 이름하여 건국한 창업주 궁왕을 주목한다. 궁왕은 고려의 사관들에 의해 폄하된 대표적 지도자이다. 고려 시조 왕건의 정통성과 합법성을 선양하기 위해 '신라·후백제·후고구려'의 실상은 반드시 격하되어야 했다. 『삼국사기』 후반부의 주제도 바로 여기에 있다. 삼국시대와 후삼국시대는 고려 태조의 건국을 합법화하는 자료로 재단된 흔적이 곳곳에 발견된다. 고려 태조를 면밀히 살펴보면 궁왕의 정책을 수용한 점이 많다. 그 대표적인 것의 하나가 '건원'이다. 왕건은 국호도 궁왕의 초기 국호를 그대로 따랐고, 연호의 사용도 궁왕의 연호 '정개'를 개원하는 형식을 취했다.[11]

궁왕은 '후고구려'를 창업한 후 국호를 '마진'으로 바꾼 다음, 서기 904년에 '무태(武泰)'로 건원한 후, 다음해에 다시 '성책(聖冊)'으로 개원하고, 911년에 '수덕만세(水德萬歲), 914년에 정개'라고 개원했다. 궁왕의 이 같은 '건원'과 '개원'은 삼국 초기에 잠깐 보였던 민족자존 의식을 10세기 무렵에 소생시킨 것으로 민족사의 중요한 전진이었는데도 불구하고, 후세에 평가받지 못한 것은 유감이다.

고구려의 고지를 회복하겠다는 야망과 새로운 왕조의 개창이라는 현실적 목적도 있었겠지만, 그 못지않게 궁왕의 웅혼한 전략적 의지가 없었다면 불가능했을 것이다. 국호 마진의 마(摩)는 마한의 마(馬)와 같은 대(大)의 의미로 대한민국의 '대'와 같은 함의라고 필자는 인식한다. 연호 '무태'도 무력으로 사회적 혼란을 평정해 태평시대를 창출하겠다는 국정지표의 선포이다.[12]

궁왕의 '건원'은 신라가 연호를 폐지(650)한 지 244년 만에 소생한 민족자존의 쾌거였다. 옛 부여 땅을 기반으로 한 발해는 연호를 그 역년 동안 계속 사용했지만, 삼한 고지인 한반도 중남부 지역에는 소멸된 전략이었는데, 궁왕이 이를 실현한 것으로 획기적인 사안이었다. 광활한 부여지역을 상실한 민족사는 삼한지역을 근거로

11) 『三國遺事』「王曆」第一에 後高麗의 시작을 龍紀(889)·大順(890)·景福(892) 연간으로 비정하고, 철원에 도읍했다고 했다.

12) 『三國史記』「列傳」第十 「弓裔」 "善宗自以爲衆大 可以開國稱君 … 天祐 元年 甲子 立國號爲摩震 年號爲武泰 … 天祐 二年 乙丑 … 改武泰爲聖冊元年 … 乾化 元年 辛未 改聖冊爲水德萬歲 … 甲戌 改水德萬歲爲政開."

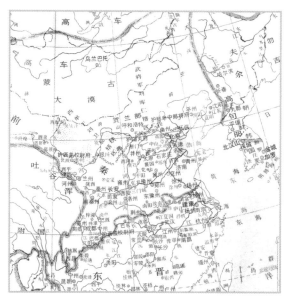
삼국시대 초기 동아시아 판도

해 발전을 계속했다. 궁왕은 부여지역과 부여, 고구려를 잇는 북방민족국가의 정서를 대변한 증거가 곳곳에 발견된다. 그 한 예로서 〈팔관회〉를 들 수 있다.

궁왕은 후고구려를 세운 지 10여 년 만에 수도를 개성으로 정하고, 11월에 〈팔관회〉를 국가 공식 행사로 처음 시작했다. 광화(光化, 당 소종 연호) 원년(898)의 일이다.[13] 민족의 정통 축전이었던 〈팔관회〉는 『삼국사기』 진흥왕 33년 조에 처음으로 나타난다. 그 명칭은 〈팔관회〉가 아니고 〈팔관연회〉로 되어 있다.[14] 〈팔관회〉와 〈팔관연회〉의 성격적 차이에 대해서는 쉽게 논의치 못하지만, 얼마간의 변별점은 있었던 것 같다. 진흥왕이 개설한 〈팔관연회〉는 민족적 축전이라기보다는 전몰장병을 위로하는 성격이 위주이고, 또 그 행사가 사찰에서 거행된 점은 문제가 된다. 신라에서 〈팔관회〉가 진흥왕 이후에는 계속 거행된 것 같지는 않다.

〈팔관회〉가 궁왕에 의해 되살아나 송도에서 개최된 사실이 주목된다. 궁왕의 〈팔관회〉가 어떤 성격을 가졌는지는 아직 확실하게 밝혀진 것이 없고, 일부 연구자들에 의해 단편적으로 언급되었을 따름이다. 〈팔관회〉는 민족의 정통 의례이므로 불교와 별 관계가 없는 축전이다. 송도는 고려 태조의 본거지이다. 태조에 의해 〈팔관회〉는 고려의 거국적 행사로서 500년 동안 지속되었다는 사실도 의미가 깊다.

〈팔관회〉는 '부여 → 고구려'로 이어지는 부여계 북방국가의 축전이지, 삼한계의

13) 『三國史記』「列傳」第十,「弓裔」"光化 元年, 戊午春二月, 葺松岳城. … 冬十一月始作八關會."

14) 『三國史記』「新羅本紀」第四 "眞興王 三十三年, 春正月, 改元鴻濟. … 冬十月二十日, 爲戰死士卒, 設八關筵會於外寺, 七日罷."

남방국가의 축전은 아닌 듯하다. 〈팔관회〉가 궁왕에 의해 대대적으로 송도에서 거행된 것은, 그것이 비록 송도를 거점으로 한 세력들의 건의에 의한 것일지라도, 궁왕이 주도했다는 점과 아울러 북방계와 관계있는 축전으로 생각되는 소이이다.

궁왕은 신라의 왕족으로 알려져 있는데도 불구하고, 그는 고구려의 부흥을 외쳤고 〈팔관회〉를 거국적으로 개최했다. 이는 평양과 개성을 중심한 중부권의 민인 정서가 남반부 신라와 달랐음을 의미한다. 〈팔관회〉가 〈영고〉와 어떤 관계가 있는지는 조만간 단정할 수 없지만, 민족 정통악무와 관계가 있는 것은 사실이다. 필자가 〈팔관회〉를 거론한 까닭은 그것이 민족 자체에서 형성된 고유의 '민족예악'과 접맥되었기 때문이다.

2. 고대악무와 중원악무의 혼융

단군조선이 천여 년간 엄연히 존재했던 만큼, 한 나라의 체제 유지와 음양으로 결부된 국가적 차원의 '악무'도 존재했을 것이다. 뿐만 아니라 이에 수반된 '민족예악' 역시 있었을 것이지만, 문헌기록도 고고학적 유물도 별로 없는 관계로 섣불리 논급하지 못하는 점이 아쉽다. 『단군고기(檀君古記)』, 『규원사화(揆園史話)』 등의 서적들에 단군 시대와 그 이후 시대의 악무가 전해지고 있지만, 후대의 위작일 가능성이 있으므로 이에 대해 자신 있게 논의할 수가 없다.[15] 『환단고기』류의 문헌들은 일제강점기를 전후해서 찬술된 위서(僞書)로 학계에 통하고 있다.

따라서 소위 합리적인 학자들에게는 입에 담기조차 싫은 문헌들이고, 이들을 언급하는 사람들을 특이한 사람으로 취급하는 경향이 많다. 『환단고기』가 위서인 점은 인정된다. 그러나 『환단고기』의 편찬 의식은 본받아야 할 귀감이다. 이른바 합리적

15) 『揆園史話』・『桓檀古記』에 〈朝天之舞・環舞齊唱愛桓歌・萬姓歡康作兜里之歌・祭天歌舞・太白環舞之歌・神市之樂・於阿之樂・舞天之樂・三倫九德之歌〉 등의 악무 이름이 전해지고 있다. 그러나 이들은 신빙성에 문제가 있다. 신빙성 문제는 중원의 六代舞와 六代舞 이전 〈扶來・立本・扶持〉 등에도 있다. 그러므로 악무의 이름만 적어둔다.

인 고명한 학자들의 필연적 귀착점인 '친일·친미·친중·친서구'적인 시각보다는 홀륭하다. 친일이나 친서구적 역사 인식에 물들지 않았던 선학들은 『환단고기』를 숙독해 버릴 것은 버리고 취할 것은 과감하게 취했던 혜안을 지녔다. 만 리 밖 외국의 신앙과 관련된 황당한 기술은 하루에도 몇 번씩 봉독하면서, 단군신화를 비롯해서 민족의 정통사유가 담긴 책들은 사갈시하는 지식인들의 시각은 비판받아야 한다.

『환단고기』가 실증적인 면에서는 문제가 있고 너무나 황홀해 믿기 어려운 부분이 대부분인 것은 사실이다. 그러나 이 가운데 적어도 일정 부분은 『삼국사기』, 『삼국유사』 또는 중국 측 사서에 기록되지 않은 귀중한 고대 우리 선인들의 삶이 기술되어 있는 사실 또한 간과해서는 안 된다. 부여나 삼한 이전의 수천 년 또는 수만 년의 민족사를 상실한 마당에, 물에 빠진 사람이 지푸라기를 잡는 것 같은 절박한 상황에 처한 우리가, 『환단고기』에 남아 있는 유주를 배제할 수는 없다. 『환단고기』와 그 모태가 된 『규원사화(揆園史話)』는 그것이 지닌 많은 약점에도 불구하고, 친일이나 친서구 및 외래 사유에 중독된 소위 합리적인 지식인들의 저술에 비해 의미가 없다고 하지는 못한다.

현전 역사의 일정한 부분은 동서고금을 막론하고 위사이다. 일부의 위사가 있다고 해서 동서고금의 현전 역사기록을 전부 불태울 수 없는 것과 같은 맥락에서, 우리는 『환단고기』 등에 대한 정밀한 분석과 검토를 할 필요가 있다. 이것은 경직되고 보수화된 합리적인 지식인에게는 기대할 수 없는 부분이기 때문에, 진보적인 재야의 사학자들에게 기대를 걸어본다.

단기를 쓰는 것조차 이상한 눈으로 보는 현재의 문화 풍토는 가히 무주체성의 극에 와 있다. 유구한 문화를 지닌 중국에서까지 서기를 '공원'이라 하여 뽐내며 쓰고 있는 사실은, 한족의 긍지를 상실한 것으로 딱한 일이다. 이와는 달리 일본과 대만의 '평성(平成)'과 '민국(民國)' 등의 연호는 주목된다. 서기는 자본주의와 사회주의 등 서구 이념이 깔린 20세기 소위 서융(西戎)의 연호이다. 이들 이념 모두가 로마정교와 그리스정교에 근거하고 있다. 서기가 나쁘다는 것은 아니다. 그것은 서양의 것이니까, 서양 사람은 당연히 써야 하지만, 우리까지 덩달아 춤출 이유가 없다. 더 한심한 것은 서구 이념에 춤추지 않는 사람을 매도하는 처사이다. 또 이 같은 단순 모방적 춤을 근대화 또는 진보라고 인식하는 사고도 문제가 있다.

반만년의 역사를 향유한 우리에게 남은 악무는 얼마인가를 생각할 때 편언척구의 고기록도 귀중하지 않을 수 없다. 현전 명칭이 분명하게 밝혀진 최고의 악무는 부여

의 〈영고〉와 예의 〈무천〉 정도이다. '마한·진한·변한'에도 악무는 엄연히 존재했지만, 그 공식 명칭은 전하지 않고 있다. 〈영고〉와 〈무천〉은 공히 제천행사 때 연희된 민족악무이다.

이들 악무가 거행된 달의 경우, 부여의 〈영고〉는 '은정월(殷正月, 12월)'이고, 예의 〈무천〉은 '10월'이다. 우리는 시월을 일찍부터 '상달'이라 불러왔다. 상달은 아마도 '세수(歲首)'의 의미일 것이다. 상달이 세수인 것도 『환단고기』에 적혀 있다.[16] 일 년 열두 달 중 어느 달을 세수, 즉 머리 달로 하며 하루의 분기점을, 해가 뜰 무렵(平旦)으로 하느냐, 아니면 야반(夜半, 子正, 0시)이나 계명(鷄鳴)으로 하느냐를 결정하는 것은 매우 중요하다. 이른바 '정삭'이다. 중원의 제국주의는 제후국을 통치하는 데 있어서 정삭을 엄정하게 활용했다. '하력(夏曆)·은력(殷曆)·주력(周曆)·진력(秦曆)' 등의 명칭은 문화제국주의적 통치양상과 직결되어 있다. 정삭을 수용하는 것을 '봉정삭(奉正朔)'이라 했고, 그것은 정삭을 하사하는 나라에 신복한다는 의미이다. 본질에 있어서 오늘날에 우리가 서기를 사용한다는 사실도 약간의 차이는 인정하지만, 서양문화에 순응한다는 몸짓이다.

사실 우리는 서구문화에 이미 복속된 것이나 다름없는 징후가 곳곳에 나타나고 있다. '철학'이라고 하면 서양철학이고, '종교'라고 하면 서양 종교를 지칭하는 오류를 범한 지 오래이다. 근현대는 봉건체제를 거쳐야 형성된다든지, 또는 서구의 자본주의와 유사한 형태를 민족사에서 혈안이 되어 찾고 있다든지, 외래문화나 종교로부터 민족의 정통성을 보호하려는 역사적인 숭고한 행위들을 봉건이나 쇄국으로 매도하는 시각이 그것이다. 우리 민족 고유의 신앙을 전파하기 위해, 아랍제국의 회교나 아시아의 불교, 힌두교 사원 정면에, 또는 백악관 크렘린, 버킹엄, 베르사유 궁전들 앞에 단군성전을 높다랗게 지으려고 한다면, 저들 나라가 허락할 것인가를 생각해보면 참고가 될 것이다.

19세기 이전의 중국이 활용했던 '정삭'이나 19세기 이후 서구가 휘두르는 '서기'는 그 원초적 의도는 동일하다. 중국이나 일본 그리고 세계 모든 나라의 역사는 전조를 긍정하면서 기술을 하는 데 반해, 유독 20세기의 우리들은 과거의 왕조나 정권을 매도하는 것으로 진보성과 민주성을 확보한다는 오류를 범했다. 이 같은 경향은

16) 『桓檀古記』「震域留記」에 "以十月爲歲首, 此雖襲秦王正朔, 而亦因崇敬東皇太一."

역사뿐만 아니라 문학도 마찬가지이다.

과거의 엄청난 문화유산을 요즘에 잠시 반짝하고 말, 외래의 사유에 의해 거기에 부합되는 십만 분의 일쯤만 취하고, 나머지는 폐기처분해놓고, 그것을 잘한 일이라고 착각하고 뽐내고 있다. 민족악무 또한 예외가 아니다. 이 같은 인식에 근거해 〈영고〉나 〈무천〉 등은 검토되어야 한다. 〈영고〉나 〈무천〉은 그것이 비록 중국의 사가들에 의해 그들 예악론을 기준으로 채록된 것이긴 해도, 문화 제국주의적 도색이 덜된 것이다.

후대의 민족악무에 관한 기록들에 이들 악무가 빠져 있는 사실과도 관계가 있다. 여기서 말하는 후대의 기록은, 예악론으로 무장된 조선조의 지식인들을 지칭했다. 중원의 예악론과 민족의 정통 예악론과 이들이 융합되어 형성된 민족예악론이 함께 민족악무에 작용하고 있었고, 이에 입각한 악무 인식이 어떻게 변천했는가를 살필 필요가 있다. 조선조에 양산된 악부시, 즉 '악무시'는 거의가 중국의 예악론을 척도로 하고 있다. 지금까지 악부시를 영사시로만 획일적으로 규정한 학계의 시각에 문제를 제기한다.[17] 악부시가 역사를 형상한 것은 사실이다. 그러나 그것이 비록 역사를 읊었다 해도, 거기에 담긴 역사는 전부 '악무'와 관련된 작품들이다. 필자가 앞서 각주에서 언급한, 그 내용의 대부분이 위서로 인정되는 『환단고기』 등에 나타난 악무에 관한 기록은, 이들 악무가 중원예악론에 완전히 벗어나 있다는 사실에 의미가 있다. 『환단고기』적 고대의 악무 인식은 우리가 지녀야 할 절실한 시각이라고 믿기 때문에, 삼한 이전의 영성한 악무의 고찰을 위해 참조했다.

역사가 단절 없이 이어져 지속된 것처럼 악무도 원형을 살리면서 얼마간의 변개를 가하며 대를 이어 지속되었다. 우리의 민족사는 서양사와는 달리 동일한 국토와 민족을 기반으로 간단없이 계승되어 왔다. 단절된 역사의 맥도 이어야 할 판에, 연속된 역사의 맥을 끊어야 사관의 참신성을 얻는다는 인식은, 서구 제국주의가 이 땅에 뿌리내리기 위해서는, 존재했던 기존의 문물을 초토화시켜야 가능했다는 상황과 관계가 있다. 마치 화전민이 농토를 일구기 위해 삼림을 불태우는 행위와 같다. 화전민의 생리를 닮은 제국주의자들에게 미필적 고의로 우리는 이용당했다.

민족의 악무는 사실 조선조까지 계승되어 왔다. 제천과 제지의 의식도 소멸된 것

17) 한국 악부시에 대해서 樂舞詩的 차원에서 고찰을 병행해야만 그 실상이 더욱 분명해진다고 생각하고, 이에 대해 연구가 필요함을 제언한 것이다.

이 아니라 형식을 바꾸어 존속되어 왔다. 중원의 제국주의는 악무가 지배국의 민인을 복속시키는 데 있어서 중요한 몫을 한다는 사실을 일찍부터 인식하고 있었다. 〈영고〉와 〈무천〉 등을 위시한 삼한 제국의 악무를 조사해 기록해둔 이유도 여기에 있었다. 기록에 의거하면 주변 민족의 악무를 정치적으로 활용한 최초의 국가와 왕은 하나라의 '소강(小康)'이다. 소강은 하나라를 중흥시킨 통치자로 알려져 있다. 〈영고〉와 〈무천〉이 제천의식과 결부되었던 점은, 제천이 제후국은 할 수 없고, 천자의 나라만이 가능하다는 예악론의 입장에서 보면 참람한 의식이고, 여기에 연희된 악무도 부정한 것으로 이해된다.

〈영고〉와 〈무천〉이 삼국시대까지 그 골격이 지속되다가 변질 내지 소멸된 이유의 하나도 여기에 있다. 부여와 예에서 제천행사로서의 〈영고〉와 〈무천〉이 행해지는 기간 동안 백희가무도 연출되었다. 이 축전 중에서 중원의 예악론에 의해 제천의식은 없어지고 백희가무는 오랫동안 전승되었다. 고구려의 〈동맹〉도 거국적인 악무를 중심으로 한 10월에 거행된 제천의식이었다. 〈영고·무천·동맹〉 중에서 부여의 〈영고〉만은 은정월(12월)에 시행되고 나머지는 모두 10월에 치러졌다. 음력 10월은 앞서도 말했지만 우리 민족의 상달(歲首)로서, 전통적 의식이 대체로 이 달에 행해졌다. 10월은 진나라가 세수로 정한 달이다. 이로서 보건대 우리 고대는 진조 문물에 영향을 받았음이 짐작된다. '고사·안침' 등의 명칭으로 소경을 불러 치렀던 오래된 가정의 의식도 거의가 시월에 있었다.

오랜 역사를 지닌 민족의 정통악무는 제천을 금하는 중원예악론의 영향으로 국가 공식행사에서 배제되고, 작은 단체나 또는 개인적인 행사에만 남아 있었다. 『예기』를 근간으로 한 예악론이 제국주의적 통치행위와 접맥된 이후, 이른바 사이 또는 구이(九夷)의 악무는 본래의 기능을 상실하고 제후국의 악무로 위상이 약화되었다. 하나라의 소강은 악무를 통치의 주요한 수단으로 사용한 제왕이다. 이에 대해 한치윤(韓致奫)은 다음과 같이 요약 정리했다.

하나라 소강(小康) 이후부터 구이가 대대로 왕화를 입기 시작해서 드디어 왕문에 조공을 바쳤고, 아울러 그들의 악무를 봉헌했다. 『죽서기년(竹書紀年)』을 참고하면 하후 발(夏后發) 원년 제이(諸夷)가 왕문에 조공을 와서 악무를 바쳤다. … 사이의 악 또한 모두 성가와 무가 있었다. … 왕이 된 자는 반드시 사이의 악을 작하여 천하를 하나로 했다. … 동이의 악은 '매(昧)'인데 창을 쥐고 계절의 생성을 돕고, 남이의 악

『해동역사』 예지 편

은 '임(任)'인데 활을 잡고 시절의 성장을 돕고, 서이의 악은 '주리(株離)'이며 월(鉞)을 잡고 계절의 살(殺)을 돕고, 북이의 악은 '금(禁)'인데 순(楯)을 쥐고 시절의 갈무리를 돕는 등의 의미가 있지만 모두가 사문 밖에서 연희되었다. … 동이의 악은 '주리'이고 남만의 악은 '임'이고, 서융의 악은 '금'이며 북적의 악은 '매'이다. 이들 악은 모두 그 소리가 부정(不正)하여 사문(四門)의 밖에서 연희되었는데, 각기 그 방병(方兵, 사방에 해당되는 무기)을 쥐고 성(聲)을 바쳤지만, 주가 쇠한 이후로 이 예 역시 폐지되었다.[18]

고대나 중세에 있어서 어떤 나라의 악무를 갖는다는 것은 그 나라를 복속한다는 의미이고, 또 악무를 바친다는 사실은 그 나라에 신속한다는 뜻이 있다. 이는 악무가 그 나라의 국권과 관계되었음을 말한다. 악무가 그 악무를 가진 국가의 국권과 권위와 상관된 사실은, 악무에 대한 인식이 오늘날의 그것과 상이했음을 알 수 있다. 그러므로 중세의 악무에 대한 고찰은 무용과 음악에만 국한되는 단순한 검토가 아니다. 악무를 헌납하는 것이 어째서 국권을 바치는 것인지 오늘의 시각에서 보면 기이하다.

원초적으로 악무는 그 국가의 제의, 즉 종교와 맞물려 있었다는 점도 이를 이해하

18) 韓致奫; 『海東繹史』 卷二十二, 「樂志」 "夏, 少康已後, 九夷世服王化, 遂賓於王門, 獻其樂舞. (注)按 『竹書紀年』, 夏, 后發 元年, 諸夷賓于王門, 諸夷入舞. … (注)舞夷樂, 四夷之樂, 亦皆有聲歌及舞. … 王者必作四夷之樂, 一天下也. … 東夷之樂曰侏, 持矛助時生. 南夷之樂曰任, 持弓助時養. 西夷曰株離, 持鉞助時殺. 北夷曰禁, 持楯助時藏, 皆於四門之右辟. … 東夷之樂侏離, 南蠻之樂曰任, 西戎之樂曰禁, 北狄之樂曰昧, 其聲不正, 作之四門之外, 各持方兵獻其聲而已, 自周衰此禮卽廢."

는 데 도움이 된다. 중세의 각 나라의 대표적 제의는 오늘날 국교와 동일한 성격을 지녔다. 종교의 개념은 서구적인 것이고, 우리 동방에서는 이를 '예'로 이해했다. 당시에는 외래종교였던 불교를 신라 초기와 조선조에서 어떻게 취급했는지를 회고하면 그 진상을 알 수 있다. 불교는 공식 사전에 배제되어 '예' 속에 포함되지 않았고 방외의 신앙으로 인식했다.

불교적 성향을 지녔던 『삼국사기』의 저자 김부식도 '예'의 범주 속에 불교를 배제했다. 조선조 사인들에 의해 저술된 『고려사』의 경우는 더더욱 말할 것도 없다. 그런데 도교와 관련된 신앙은 예의 범주 안에 포함시킨 사실에서 우리 선인의 도교와 불교에 관한 인식의 차이를 엿보게 된다. 도교는 고대 우리 민족도 동참해 형성시켰다는 생각이 있어서인지 모르겠다. 예는 반드시 악을 수반한다. 고대에는 예가 종교적인 면도 포괄하고 있었기 때문에, 종교 행사에 반드시 따르는 것이 악무인 만큼 예와 악이 함께 동반했다. 위의 인용문에서 악무를 정치와 관련지은 최초의 국가는 '하'나라이고, 지도자는 '소강'이다.

악무를 바친다는 것이 신속을 뜻하고, 주변 국가의 악무를 작한다는 것을 천하를 하나로 한다는 상징으로 삼은 것도 소강이다. 구이와 사이의 악무는 각기 성가를 포함한 것이며, 그 소리가 부정하기 때문에 사문 밖에서 연희케 했다는 사실도 인상적이다. 동문 밖에서는 동이의 악무, 서문 밖에선 서융의 악무가 연희되었다. 사이의 악무가 부정하다는 판단은 중원예악론에 근거한 것이지, 사이의 악무의 실상과는 관계가 없다.

중국은 이미 하조부터 사이의 악무를 신속의 의미를 부여해 저들 나라에서 연희했음을 확인할 수 있고, 이를 두고 저들은 사이의 왕화로 인식하고 있었다. 사이의 악무의 명칭이 '매(昧, 동), 임(任, 남), 주리(株離, 서), 금(禁, 북)'으로 또는 '두(兜, 남), 금(禁, 서), 매(昧, 북), 이(離, 동)' 등으로 얼마간의 출입이 있다. 동이의 악무는 '매(昧·韎)·주리(株離)·이(離)·주리(侏離)' 등으로 불렸다. 위의 명칭은 동이의 악명이지만, 악 속에는 응당 무가 포함되고 있기 때문에 편의상 악무라고 했다.

악이 무를 위주로 함은 예부터 알려져 있는 사실이다. 우리 민족의 악무인 동이악무의 명칭이 현재의 한자음으로 '매·주리·리'인데 동이의 악무를 주관하는 사람을 '매사'라고 했고, 동이악무를 '매악'이라 불렀다. 악무를 행하는 사람의 복색으로 말하면 '매'이고, 성음으로 기준하면 '주리'라고 하는 견해가 있는데, 그 출처는 알지 못한다고 했다. '매(昧·韎)' 등은 전부 음차인 듯하고, '매'가 보편적 동이악무의 칭호

이고 '주리·리' 등은 서이의 악무로도 통용되고 있었다.[19)]

　이들 중국 측 기록에 나온 동이가 우리 민족과 만주족을 지칭하지만, '매악'의 구체적 내용을 현재로는 알 도리가 없다. 그러나 소위 〈매악〉이 현재 알려진 우리 선인들의 최고의 악무이다. 〈매악〉은 역사기술에서 포착되는 부여계의 북방제국과 마한을 대표로 한 삼한계의 남방제국의 악무와 연관이 있다. 〈매악〉이 원래 만주를 포함한 한반도를 영역으로 해 활동했던 우리 선인들의 '제천의식'과 직결된 것이다. 그런데 이들 악무를 하나라 이후 중국의 국가들에 과연 정치적 의미로 헌납했는지 여부는 단언하기 어렵다. 하나라 시기의 사이나 구이의 개념은 『시경』에 나오는 '15국풍'을 지칭한 것인지도 모르고, 당시 부여나 삼한제국은 사실 중국으로부터 완전히 독립해 있었다.

　경우에 따라서 '하·은·주'의 이른바 삼대가 우리 민족을 포함한 북방민족이 세운 국가인지도 알 수 없는 일이다. 그러나 기록을 전제하지 않은 이 같은 견해는 상상일 수밖에 없다. 하나라의 악무에 동이족의 악무가 중요한 몫을 차지하고 있었다. 사이악무의 중국에서의 연희는 주실이 쇠미해짐과 동시에 폐지되었다. 그러나 진의 천하통일과 멸망, 뒤이은 한조의 등장은 주변 국가에 커다란 위협이었다. 중국 대륙의 통일국가의 등장은 사이 제국에게는 고통이었다. 사실 중국 주변의 국가들은 역사적으로 중국과 어떻게 공존할 것인가를 생각하는 것이 곧 역사의식이기도 했다.

　'부여·예'와 '삼한제국'의 악무도 강력한 제국주의 국가인 한조의 성립에 의해 큰 영향을 받았다. 한무제의 동방경략(東方經略)을 위해 동이제국의 실상을 조사해 채록했고, 그 채록의 결과로 『위서』「동이전」이 나타난 것 같다. 동이의 여러 나라를 경략하기 위해 동이족의 생활과 신앙 등을 면밀히 조사하는 과정에서 우리 선인들의 악무가 포착되어 기록된 것이다. 중국에서 사이의 실상을 조사한 관서는 오늘날 강대국이 운영하는 정보기관의 성격이 있었다. 〈매악〉은 이들 정보요원들에 의해 채록된 동이의 악무를 총칭한 명칭이고, 〈매악〉을 맡아서 주관하는 사람을 춘관 매사라고 했다.

　〈매악〉의 범위 안에는 당시 우리 선인들이 노래 불렀던 노랫말도 포함됨은 물론

19)　韓致奫;『海東繹史』卷二十二,「樂志」"韎是東方樂名, 故周官韎師. 注云, 舞之以東夷之舞. 字典, 韎一作侏又作眛, 義同云者是也. 唯『白虎通』, 東夷樂曰離. 『通典』, 則曰侏離. 陳氏『樂書』云, 以服色言之, 韎是也, 以聲音名之, 侏離是也, 未知何據爾"

이다. '매'는 '맥'과 통했다고 했으니 이른바 '예·맥'의 '맥'과도 관계가 있다. 동이의 악무를 일러 〈매악〉 또는 〈주리악〉이라고 했지만, 아마도 〈매악〉이 보편적 칭호였던 것 같고, 이 〈매악〉은 부정하기 때문에 사문 밖에서 연희되어 '춘생(春生)·하양(夏養)·추살(秋殺)·동장(冬藏)'의 의미가 첨가된 사실도 흥미를 끈다. 이들 사이의 악무를 연희할 때 동이는 '창', 남이는 '활', 서이는 '도끼', 북이는 '방패' 따위의 병기를 쥐고 연출했다.

'삼한악'에 대해서 우리 선인들은 일찍부터 관심을 가졌다. 『삼국사기』에는 이에 대한 언급이 없다. 그러나 조선조 후기에 오면 '민족악무'에 대한 관심이 고조되기 시작했는데, 이들 중의 한 사람으로서 병와(瓶窩) 이형상(李衡祥)을 들 수 있다. 그는 삼국 이전의 악무에 관해서 다음과 같이 말했다.

> 동방은 지역이 편벽되고, 단군은 너무나 아득해 악이 전해지는 것이 없다. 대개 기자가 동방에 봉해졌을 때 백공(百工)의 기예(伎藝)가 함께 쫓아왔을 것이니, 반드시 상악(商樂)의 볼 만한 것이 있었을 것이다. 그러나 문헌에 나타나는 것이 없다. 위만과 삼한·이부(二府)의 악무도 보이는 것이 없다. 고찰해 논할 수 있는 것은 삼한밖에 없지만, 이 또한 아악은 아니어서 심히 개탄할 일이다.[20]

이 기록에서 악무를 단절로 보지 않고 단군시대부터 계승해 온 맥락 의식으로 파악한 사실은 의미가 있다. 민족의 정통악무를 봉건적 잔재로 취급해 배제하고 서양의 악무를 기본으로 해 판단하는 오늘의 악무 인식과는 사뭇 다르다. 그러나 병와 역시 단군시대부터 지속되어 온 민족의 악무가 아악이 아닌 점에 대해서 애석해하는 잘못을 범하고 있다. 중국에서 들어온 아악을 음악의 기준으로 삼는 태도는 오늘날 서양 음악을 표준으로 삼는 일부 음악인의 그것과 유사하다. 병와의 경우는 민족의 정통악무를 배제하지 않고 계승된 맥락으로 보았고, 이는 오늘날의 음악인보다 훨씬 진보적이다. 진보성은 서양으로부터 수입된 사유 등에 있는 것으로 국한하는 시각은 사대적이다.

20) 李衡祥;『樂學便考』卷一,「樂府源流」"東方地僻, 檀君且邈, 固無得而傳焉. 而蓋想箕子東封之時, 百工伎藝皆從而往焉, 必有商樂之可觀者, 而文獻無徵. 至於衛滿, 三韓, 二府, 尤無見出之文. 所考而可論者, 只三國, 而亦無雅樂之所著, 堪可慨已."

우리 민족의 사유에도 진보성은 적은 편이 아니다. 부여나 '고구려·신라·백제'의 문화에도 진보적인 요인은 충만해 있다. 외래적이고 현대에 유행하는 것만이 진보라는 인식은 경망의 소치이다. '중화주의·자본주의·사회주의·일본주의'와 외래신앙 등은 마치 화전민과 같아서 본래부터 뿌리내려 자라고 있는 수목을 불태워야만 씨를 뿌리고 열매를 거둘 수 있다. 민족의 정통악무도 이 같은 상황에 처해 회진되고 만 것이다. 중원의 악무에 이어 일본의 악무, 뒤이어 물밀듯이 들어온 서구 악무의 폭풍 속에서 민족악무는 빈사 상태에 놓여 있다. 민족악무가 소멸되면 민족의 정통 정서도 심각하게 손상된다. 우리 선인들이 예악론을 중시한 원인도 이 점을 일찍부터 알았기 때문이다.

『문헌비고』에 「악고」라는 편장을 두어 '악학'과 그 논리에 대해 많은 지면을 할애하고 있다. 악학사유가 그만큼 중시되었다는 증좌이다. 순수 민족악무에 해당되는 악무는 「속악부」에 배정시켜 그 시원을 〈기자조선악〉으로부터 삼았다. 병와가 〈단군악〉을 언급한 것과는 대조적이다. 전래의 우리의 악무 인식이 아악을 척도로 했음을 앞에서도 밝혔다. 그렇다고 해서 선인들이 민족악무, 즉 '속악' 또는 '향악'을 오늘날처럼 비루하게 여기는 인식은 없었다. 향악이나 속악을 민족악무로 취급은 했지만, 최고의 악무로 여기지는 않았다. 중원의 예악론을 척도로 한 악무 인식에 기인했기 때문이다. 속악(민족악무)의 발원을 〈기자악〉으로 삼은 사실은 기자조선의 실재 여부와도 관계되는 사항이다. 다만 문헌에 기재되어 있고, 또 선인들이 인정하고 있는 점을 긍정하고 이를 따르고자 한다.

하조와 은조에 우리 선대의 국가가 악무를 전수했다는 기록 역시 그대로 인정하면서 민족악무를 논의한다. '하·은' 조에 악무를 헌납했는지, 아니면 우리의 악무가 워낙 탁월했기 때문에 중원의 왕조가 수입해 간 사실의 기록인지는 확인키 어렵다. 필자는 우리 민족악무의 탁월성에다 비중을 두고 있다. 민족악무와 중국 '하·은' 왕조의 악무와의 관계에 대해서 순암(順菴) 안정복(安鼎福)은 아래와 같이 논했다.

사람의 품성은 하늘과 땅으로부터 향수하는 바, 이는 화이(華夷)의 분별이 없고 그 본연의 조화는 처음부터 끝난 적이 없었다. 지역은 비록 다를지라도 음악은 동일하다. 하·상 시대에 동이가 일찍이 악무를 바쳤다. 『주례』에는 동이의 악을 주리라고 했다. 이는 양기가 만물에 통해 대지를 빠져나와 생성되었음을 말한다. 『오경통의(五經通義)』에는 동이의 악은 창을 잡고 춤을 췄는데, 시절을 도와 양성의 뜻이 있다. 이

로써 보건대 동이에는 오래전부터 악이 있었음이 확실하다. 기자가 동쪽으로 올 때 예악도 함께 왔을 것이니, 악률 중에 말할 만한 것이 있었겠지만 사서에 전하는 바가 없다. 그 인민의 노래에 황하·숭산(嵩山)의 음곡이 있었다고 하는데 문헌을 통해 증명치 못하니 애석하다.[21]

순암은 이른바 '화악(華樂)'과 '이악(夷樂)'은 그 질이 동일하다고 했다. 기록에 비록 동이가 '하·은' 시대에 악무를 바쳤다고 하지만, 우리의 악무가 중국의 악무보다 못해서 그런 것은 아니라고 했다. 순암의 이 같은 민족악무 인식은 중요한 의미를 지닌다. 동이악을 〈주리〉로 보는 견해를 수용하면서, 주리(侏離)의 함의를 '양기소통, 만물리지이생(陽氣所通,萬物離地而生)'으로 잡고, 창을 쥐고 춤을 춘 사실을 '조시양(助時養)'으로 파악했다. 이는 중국 측 기록을 그대로 수용한 것이다. 불행하게도 우리는 과거의 우리 민족의 삶을 알기 위해서는 중국 측 사료를 빌리지 않을 수 없는 처지에 있다. 중국 측 기록의 합리적 수용 여부와 취사선택 문제는 중요한 과제이다.

기자조선 시대의 우리 민족이 중국의 예악에 영향을 받았다는 기록을 두고, 우리 역사의 자랑으로 인식하는 태도와, 기자조선을 아예 부정하는 시각과 또한 이를 우리 식으로 변조시켜 한씨조선(韓氏朝鮮)으로 취급하는 것들은 각자가 그 나름의 약점이 있다. 그러나 선인들이 중국 측 자료를 전사한 의도는 존중되어야 한다. 순암이 기자조선 시대의 민인들이 불렀다고 추정한 〈황하·숭산〉류의 음곡을 두고, 황하와 숭산에 선인들이 우리 강산을 비유한 것이 아니라, '황하·숭산' 주변에 우리 선인들이 거주했다는 상상도 가능하다. 실증과 합리라는 명목을 빌려 민족악무를 거두절미하는 태도는 지양되어야 한다.

우리 선인들은 삼한시대나 또는 삼한 이전의 악무를 긍정했는데, 20세기를 살고 있는 우리들이 이를 배제하는 것은 퇴영적인 시각이다. 다른 나라는 없는 것도 만들려고 하는데 반해, 우리는 있는 것도 삭탈시키려고 하고 있으니 딱한 일이다. 기자조선의 건국은 사실 유무를 떠나서 서기전 10세기 전후이니, 중국은 은말 주초(殷末

21) 『增補文獻備考』「樂考」十七, 「俗部樂 箕子朝鮮樂」"安鼎福曰, 人稟天地之氣以生, 無論華夷. 其本然之和, 則未嘗已矣. 方隅雖別, 樂則同. 夏商之際, 東夷嘗獻樂舞矣. 『周禮』, 東夷之樂曰侏離, 言陽氣所通萬物離地而生也. 『五經通義』曰, 東夷之樂, 持矛舞助時養也. 由是觀之則, 東夷之有樂久矣. 箕子東來, 禮樂俱從則, 必有樂律之可言, 而史無所傳. 其人民之歌咏, 有黃河嵩山之曲, 而文獻無徵, 惜哉."

周初)이고 이때 우리 민족의 영역에는 이미 부여국이 있었다. 기원전 10세기 무렵은 기록이 없어서 그렇지, 이미 상당한 문화를 형성한 강력한 민족국가가 있었던 것으로 확인되고 있다.

민족의식이 그 당시에 있었느냐 하는 의문은 서양사적 역사 인식이니 별 문제가 안 된다. 반만년 전부터 이 땅에 우리 선인들이 국가를 이루어 생활하고 있었으니, 백성을 다스리고 백성을 화합시키기 위해 악무는 필수적인 만큼 악무가 존재한 것은 사실이다. 이들 민족악무를 일러 중국에서는 '동이악'이라 했고, 구체적으로 〈매악·이악·주리악〉으로 호칭했다. 물론 이들 광의의 '동이악'에는 우리 민족과 직접 관계되지 않는 것도 있다. 그러나 이들 동이악 중에서 〈영고·무천〉 등의 구체적이고 직접적인 민족악무가 포함된 사실은 부인할 수 없다.

외부의 적이 우리를 점령하려면 우리 땅에 상륙해야 한다. 상륙을 하자면 주체적 민족 세력을 초토화시켜야 가능하다. 이는 현재의 군대 상륙작전과 그 성격이 동일하다. 외부의 적과 합세하거나 또는 근대화나 진보의 깃발을 내세워서 미필적 고의로 세작(細作) 노릇 하는 사람도 적지 않다. 민족악무가 이처럼 왜소해진 까닭도 여기에 있다. 중국의 예악론에 입각한 아악 위주의 악무 인식 또한 시정되어야 한다. 왜냐하면 현존의 민족악무도 서양 음악을 근간으로 한 새로운 아악(新雅樂)이라는 시각으로 재단하려는 풍조가 도도하기 때문이다.

3. 고대악무와 국통의식(國統意識)

우리 선인들의 민족악무에 대한 인식은 단군조선을 시발로 하여 '기자조선·위만조선·이부(二府)'를 거쳐 삼국시대로 그 맥락을 잡는 시각과 기자조선부터 출발시켜 위만조선을 빼고 삼한악으로 계승시키는 입장이 있었다.[22] 세밀하게 검토하면 이

22) 단군조선 → 기자조선 → 위만조선 → 이부 → 신라로 악무의 계통을 잡은 사람은 甁窩 李衡祥이고, 기자조선의 악무를 시초로 잡은 것은 『增補文獻備考』 편찬자의 시각이다. 병와가 설정한 〈二府樂〉은 한사군을 二府로 병합시켜 존치한 시대를 말한 것이다.

밖에 다른 시각도 있을지 모르지만 대체로 이 범주를 벗어나지 못할 것이다. 그러나 한치윤은 〈매악·주리악〉으로 불리던 광의의 '동이악'을 필두로 하여 '기자악·부여악·예악·삼한악'을 거쳐 '삼국악'으로 민족악무의 맥락을 설정했다.[23]

이 같은 선인들의 악무 인식을 바탕으로 하여 우리 민족의 악무사는 고찰되어야 한다. 구체적으로 확인되는 삼국시대의 악무는 유구한 민족의 삶의 연속선상에서 배태되어 형성된 귀중한 유산이다. '신라·고구려·백제'의 악무는 그러므로 유구한 전대의 악무와 긴밀하게 연관되어 있었다. 오늘날의 악무에 과거의 악무가 살아서 움직이고 있다. 적어도 부여의 〈영고〉와 예의 〈무천〉과 마한의 〈가무〉, 진한의 〈고슬(鼓瑟)〉, 변한의 〈음곡(音曲)〉과, 그 밖에 삼한의 70여 국에도 제각기 그들 나라의 악무가 있었던 만큼, 이들의 악무 역시 '삼국악무'에 융합되어 있었을 것이다. 공식적으로 민족악무가 예악적 구도에 의해 채록되어 기술된 것은 『삼국사기』의 「악」 조가 처음이다. 『삼국사기』 권22 「잡지」 제1에 「제사」 다음에 「악」이 편차되어 있다.

제사는 예지의 성격이고, 악 역시 악지이다. 제사라고 항목을 설정한 까닭은 민족 종교라는 인식에서 나왔다. 김부식은 민족 신앙 또는 종교를 제사라고 칭하고 이를 「예악지」의 첫머리에 놓았다. 제사는 당시의 민족의 삶에 가장 중요한 행사로서 오늘의 종교에 해당되며, 아울러 이 제사는 악무와 불가분의 관계가 있다. 제사에는 반드시 악무가 연희되었기 때문이다. 중국의 예악론에 침윤되기 이전 민족 고유의 예악체계에도 제사를 행할 때에 악무는 필수적이다. 고대의 악무는 '제문·축문'류의 유교적 의식을 대신했고, 아악 대신에 정통적인 '향악'과 '향무'가 추어졌다. 향무는 중국 등에서 들어온 춤이 아니고, 본래부터 있었던 고유의 춤이라는 의미로 사용했다.

오늘날 종묘제사나 대성전의 석전 봉행 시 추는 춤은 중원에서 들어온 춤이다. 그러나 이들 춤 역시 천여 년의 시간이 흐르면서 우리의 춤으로 되었기 때문에 엄연한 민족악무이다. 본고에서 말하는 향악과 향무는 신라가 삼한의 남방 강역을 통합한 이전의 고대악무를 말한다. 통일신라 이후 민족악무는 외래의 것을 수용했기 때문에 차원 높은 악무로 발전했고, 외래의 것을 과감하게 수용해 이를 발전시키는 것은 우리 민족의 큰 장점 중의 하나이다.

23) 韓致奫; 『海東繹史』 卷二十二, 「樂志」 참조.

『삼국사기』「제사」조의 편찬의식에는 민족 신앙에 대해 가급적 그 실상을 전하고자 하는 의도가 곳곳에 나타나 있다. 중원의 예악론에 의해 민족 신앙을 비하코자한 의도는 없었고, 이는 항간에 나도는 김부식에 대한 오해를 해소하는 데 도움이 된다. 민족의 정통적 '제천'을 중국 측 '원구(환구)의례'로 이행시키려는 시도가 일찍부터 있었는데, 고려조는 이를 실천했고, 조선조는 중원의 예악론에 입각해 이를 폐지했다. 그러다가 대한제국의 성립 이후 이를 부흥시켰다. 원구의식의 부활에 대한환희가 얼마나 컸던가를 우리는 문헌에서 확인할 수 있다.

단기 4228(1895)년에 고종은 '개국(開國)' 505년이라 하고 11월 17일을 '1월 1일'로 하고 양력을 사용하면서 '건양(建陽)'이라는 연호를 시행했다. 고종 34년(1897)에 '광무(光武)'로 개원한 다음 원구단을 짓고 황제 위에 올랐다. 이 같은 사실은 민족의 자존심과 어울린 '황제예악'의 완성이다. 그러나 민족의 숙원이었던 '칭제건원'은 외세와 관련이 되었고, 이로 인해 점차 망국의 나락으로 떨어진 사실은 역사 진행의역설이다. 『증보문헌비고』의 편자는 이에 대해서 다음과 같이 그 의의를 높이 평가했다.

예는 위국(爲國)의 중대사이다. 우리 동방은 기성(箕聖)이 팔교를 시행한 이후 천하에 알려졌다. 그러나 삼한에는 문적이 전해지지 않고, 나·려 이후에도 의제(儀制)가 발휘되지 못했다. … 헤아려보건대 제왕의 제사는 천·지에 제사지내는 것을 머리로 삼고, 다음은 종묘와 사직임은 고금의 철칙이다. 금상(고종) 34년에 의정 심순택(沈舜澤, 1824~?)이 백관을 이끌고 상소를 올려 황제위에 오르기를 청했다. 이에 상은 9월 17일 환구에 천지를 합사하고 제위에 오른 후, 이 해를 광무원년(光武元年)이라 하고 아울러 환구에 동지(冬至)와 원일(元日)에 기곡(祈穀)의 제를 올리는 것을 정례화했다.[24]

예가 통치의 핵심임을 천명하고, 동방의 예는 기자로부터 시작했지만 문헌이 부

24) 『增補文獻備考』卷五十四 「禮考」 一, "禮之於爲國也大矣, 我東自箕聖, 八教以禮義, 聞於天下. 然三韓之際, 文籍無傳, 羅麗以來, 儀制未著. … 臣謹按, 帝王之祀, 首天地, 次以宗廟社稷, 此古今通義也. … 今上, 三十四年, 議政沈舜澤率百官上疏, 請卽皇帝位. 上遂以九月十七日, 合祀天地于圜丘, 卽皇帝位. 以是年爲光武元年, 仍於圜丘, 行冬至及元日, 祈穀祭之禮, 以爲定典."

전해 상고할 길이 없다고 했다. 신라에 이어 고려에도 원구의 예는 개폐를 반복하다가, 조선의 고종 대에 와서야 비로소 완벽한 의례가 시행되었다고 천명했다. 그것은 환구에 '천지'를 아우르고 하늘과 땅에 제사한 사실을 예로 들었다. 사실 제천과 제지는 중국의 예악론과 관계없이 우리 민족국가 체제에서도 아주 오랜 옛적부터 시행해 왔던 제의였다. 〈영고〉와 〈무천〉 등의 제천행사에는 민족의 정통악무가 은성하게 연희되었다. 중국 측 기록에 나타난 동이의 악무인 '매악·주리' 역시 제천행사의 일환이었을 것이다.

그런데 중원에서 강력한 통일제국이 나타나자, 그들의 세계 지배 원리인 제후국은 '제천'하지 못한다는 예악론을 우리에게 강요했다. 이로 인해 〈영고·무천〉 등의 축전에 제천의식이라는 핵심이 빠지고, 백희가무의 오락적 기능만 극대화되어 전승되었다고 생각된다. 제천이라는 본질이 배제된 〈영고〉와 〈무천〉 등의 가무도 흐지부지되거나 축소될 수밖에 없다. 이들 악무가 쇠미해진 까닭은 중국의 압력에만 있는 것이 아니라, 당대의 사대적 지식인들에 의해 민족의 정통악무가 폄하된 사실에서 찾아야 한다. 중국은 소위 제후국에서 국가적 제천행사는 용인하지 않았을 것이고, 그것이 비록 그들과 다른 동방의 토속적 제천행사일지라도 이를 금했다.

제천·제지의 제의는 기곡(祈穀)을 중요한 목적으로 삼았다. 이는 일종의 경제 성장을 이룩해 백성의 삶을 윤택하게 한다는 당시의 현실문맥이었다. 농업이 국가 경제의 거의 전부였던 시대에 곡식의 풍성한 수확은 국가의 지상목표였으며, 여기에 정권의 정통성을 상징하는 개국시조의 신위를 합사했을 때 그 소기의 목적이 달성된다. 천지에다 시조를 합사했을 때, 당대 통치자들의 합법성 또한 확실해진다. 광무 원년에 확정된 '환구의례'에도 '천'과 '지' 그리고 '태조'가 합사되었다.

제후는 천지에 제사 지내지 못하고 '칠묘(七廟)'를 두지 못하며, 대부는 사직에 제사할 수 없고, 서인은 '오사(五祀)'를 못한다는 중원의 예악론에 국축된 삼국시대의 선인들은 아마도 굴욕감을 느꼈을 것이다. 고구려와 백제는 이에 반발해 제천을 거행한 기록들이 있다. 신라의 경우는 '일월제(日月祭)'로 대신한 듯하다. 민족의 정통 제천의식이 환구제의로 대체된 시기는 기록상 고려 성종 2년(983) 정월이며, 이때에도 환구에 태조를 합사했다. 『증보문헌비고』는 성종의 환구의식을 단군의 제천과 맥이 닿아 있다고 생각하고, 제천행사의 기원이 유구함을 피력했다.

단군의 제천하던 장소는 세상에 전하기를 강화부 마니산 꼭대기의 참성단이다. …

신라의 제천 처는 세속의 전하는 바 영일현에 있는데 이름하여 일월지이다. 고구려 유리왕 19년(B.C.1)에 제천에 사용할 돼지가 달아나 잡았다는 기록이 있는데, 권근(權近)이 이르기를 약소국이 천자의 예를 행하니 어찌 하늘이 수용하겠냐고 비판했다. … 고구려는 항상 10월에 제천을 했고, 또 3월 3일에 수렵을 해 잡은 돼지로 제사를 올렸다. 백제는 사중월(四仲月)에 하늘과 오제에게 제사를 드렸다. 부여는 12월과 군사가 있을 때 제천을 했고, 예는 10월에 상례로 제천을 했다. 고려 성종 2년 정월에 왕이 환구에 친히 제사를 올려 풍년을 빌었고, 태조를 여기에 배향해 기곡의 예를 베푼 것이 이로부터 시작되었다.[25]

제천의례가 단군시대부터 시작되어 '신라 · 고구려 · 백제 · 부여 · 예'를 경과하면서 지속되다가 고려 성종 대에 와서 중국식 제천인 환구의례로 바뀌어 풍년을 기원하는 경제 성장의 의지가 가미된 '기곡' 행사로 변했다고 했다.[26] 정통의 '제천'에서 '환구' 행사로 대체된 사실을 평가하고 있지만, 오늘의 안목으로 보면 아쉬운 점도 있다.

아마도 신라의 삼한통합 이후 정통적 제천행사는 물론이고 환구에서의 제천도 못했던 것 같고, 그러다가 성종 대에 와서야 비로소 환구제천을 시행하게 된 사실을 기리고 있다. 〈매악 · 주리악〉을 거쳐 〈영고 · 무천〉 등의 제천의식에 연희되었던 악무가 고려 성종 대의 환구제천에도 그대로 사용되었는지 확인하기는 어렵다.

어느 왕조를 막론하고 '성종'이라는 묘호는 중원의 예악론에 입각한 체제의 완비와 관계가 있다. 오늘의 정치적 인식에 대비시킨다면 근대화를 성취시킨 지도자로 인식되는 왕이 대체로 각 왕조의 '성종'이다. 중원의 제국주의적 왕조는 이른바 주변 제후국들의 '악무'를 받거나 수용하는 것을 신속 또는 부속의 상징으로 삼아오다가, 어느 시대부터는 여기에 머물지 않고 자신들의 악무를 제후국에 주어 이를 연희케 하는 정책을 추가한 것 같다. 각 민족의 정통악무를 말살, 또는 무력화시키려는 의도

25) 『增補文獻備考』卷六十一, 「禮考」八 附祭天日月星辰, "檀君祭天處, 世傳在江華府, 摩尼山頂塹城壇. … 新羅祭天處, 俗傳在迎日縣, 名日月池. … 高句麗,常以十月祭天, 又以三月三日, 會獵獲猪鹿祭天. 百濟以四仲月, 祭天及五帝之神. 濊常用十月祭天. 高麗,成宗, 二年 正月, 王親祀圜丘祈穀, 配以太祖, 祈穀之禮始此."

26) 李敏弘, 「中世歌謠와 祭天」(『陶南學報』第十二輯, 1990)에 이 문제를 검토했다.

마니산(높이 467m. 경기 강화군 화도면) 천단

가 있었던 것일까. 민족의 정기를 말살하는 데 있어서 최선의 방법 중의 하나가 악무인 것을 일찍부터 알았다는 증거이다. 중원의 제국주의적 왕조가 악무를 수용하는 것에 머물지 않고 자국의 악무를 수출해 민족 정서를 중국 식으로 변질시키려고 한 의도는 절묘하다.

환구에서의 제천이 기곡 위주로 변화된 해가 성종 2년(983) 2월이다. 환구에서의 제천 시 연희된 악무가 정통악무가 아닐 수 있다는 가능성도 있다. 이 같은 예상에 대한 근거는 경종(景宗) 6년(981)에 〈팔관회〉에서 잡기를 금지시켰다는 기록도 참고가 된다. 〈팔관회〉를 폐지한 후 원구에서의 제천이 성종 2년에 시발된 점도 유의할 만하다.[27) 민족의 정통악무를 잡기 정도로 여기고 불경이라고 인식한 것은, 우리의 전통 민족예악을 거부하고 중국의 예악론에 경도되었음을 의미한다.

환구의식과 더불어 중원의 악무도 이전부터 수입되었을 것이지만, 공식적인 수입은 고려 예종(睿宗) 9년(1114)으로 되어 있다. 송 휘종(徽宗)은 그들의 〈대성악〉을 고려에 주면서 "악을 천하에 배포하는 것은 백성의 뜻을 화합하게 하는 데 있다."라고 그 의도를 분명히 밝혔다.[28) 송조는 예종 11년(1116)에 다시 〈대성아악(大晟雅樂)〉을

27) 『高麗史』「世家」卷三, 成宗, "(成宗卽位年)冬十一月, 是月, 王以八關會, 雜技不經且煩擾, 悉罷之. … 二年 春正月辛未, 王祈穀于圓丘, 配以太祖. 乙亥, 躬耕籍田, 配以后稷, 祈穀籍田之禮, 始此."

28) 『增補文獻備考』「樂考」三,「歷代樂制」"高麗, 睿宗 九年, 宋賜大晟樂. 安稷崇還自宋, 徽宗詔曰, 樂與

夫音生於人心，慘則音哀，心舒則音和，然人心復因
音之哀和亦感，則慘則韓娥曼聲哀哭，一里愁悲，曼
聲長歌，眾皆喜忭，斯之謂矣。故哀樂喜怒敬愛六者，
隨物感動，播於形氣，律呂諧五聲，舞也者，詠歌不足，
故手舞之足蹈之，動其容，象其事，而謂之樂，樂者不
聖人之所以善人心焉，所以古乎，天子諸侯卿大
夫無故不徹樂士，無故不去琴瑟，以平其心以周衰，
則和氣不散邪氣不干，此古先哲后立樂之方也。周衰，
政失鄭衛，是與秦漢以還，古樂淪代之所存，部武而
已，下不聞振鐸，又何況古雅尚胡樂荐臻，其聲怨思，
復寔罕能制作，而況古雅尚胡樂，自永嘉戎羯事有
狀，容其在於茲，聖唐貞觀初作破陳樂舞，有發揚蹈屬
先兆，其本在於茲，聖唐貞觀初用干戚平戎
之容，有巍和嘽，謂樂心發開喜樂心也，嘽音昌善反
讓周之文武登，近古相習，所能關思哉，而人間胡戎之
樂久習，其邪正古者，因樂以著教，其感人深，乃移風俗將
欲閒其邪正，其類唯樂而已矣

『통전』 악 편

주었고, 이 해에 태묘에서 이를 연주했다. 송 휘종은 〈대성아악〉을 고려에 주면서 악론의 전략적 핵심인 '이풍역속(移風易俗)'을 강조했다.

이풍역속은 고유의 풍속을 중국 식으로 변화시킨다는 의도이다. 즉 고려인이 아니라 중원인(中原人)으로서의 의식을 갖게 한다는 뜻도 있었다. 인종 12년(1134)에 적전(籍田) 의식에서 〈대성악〉이 최초로 사용되었다. 10세기에서 12세기까지 중원의 악무가 우리나라에 공식적 차원에서 활발하게 받아들여졌는데, 이는 우리의 요구도 있었겠지만, 송조의 천하경영의 차원에서 반강제로 하사된 징후도 발견된다.

공식 행사에서 민족악무가 이처럼 소외된 사실은 민족악무사에 중대한 의미를 지닌다. 중원악무가 국가의 공식 행사에 사용된 사실을 두고 당시의 뜻 있는 사람들의 반발이 있었을 것이다. 국가 행사에서의 중원악무의 전용에 대한 반발이었는지는 모르지만, 명종 18년(1188) 3월에 평장사 최세보(崔世輔)를 파견해 하체(夏禘)를 대행했는데, 작헌에 약적(籥籧)을 사용하고 '아·종헌'에는 〈간척지무(干戚之舞)〉를 병용하고, '향음'과 '향무'를 보태어 행했다[29] 하체에 '향음·향무' 즉 민족정통 악무를 첨가시켰다는 기록은 고유 악무에 대한 끈질긴 애정과 관심의 표현이었다.

天地同流, 百年而後興, 功成而後作. … 今樂肇布天下, 以和民志."

29) 『增補文獻備考』「樂考」三, 「歷代樂制」"仁宗, 十二年, 祭籍田始用大晟樂. 明宗, 十八年 三月, 遣平章事崔世輔, 攝行夏禘, 用大晟樂, 酌獻以籥籧. 亞終獻, 并用干戚之舞, 加以鄉音鄉舞."

중원악무의 홍수 속에서 민족악무는 쇠미의 길로 접어든 것이 사실이다. 민족 고유의 예악사유는 중국의 그것에 대항하기에는 너무나 정감적이었는지 모른다. 『예기』라는 경전을 배경으로 하고, 여기에다가 중원의 막강한 제국주의적 문물의 힘을 앞세워 유입된 중원의 예악론은 가공할 위력을 발휘했다. 그러나 중앙의 행정이 덜 미치는 지방에서는 민족악무는 온존하고 있었다. 그 예로 계림부에서 연희된 〈황창무〉를 들 수 있다.

이첨(李詹)이 고증하기를 을축년(1385, 우왕 11년) 겨울 계림의 손님이 되어 부윤 배공(裵公, 배원룡으로 추정됨)이 향악을 베풀어 위로하는데, 가면을 한 동자가 뜰에서 칼춤을 추었다. 무슨 춤이냐고 물었더니, 신라 때 황창(黃昌)이라는 15~6세의 충성스런 소년이 있었는데, 왕을 뵙고 임금을 위하여 백제왕을 저격해 원수를 갚아드리겠다고 했고, 왕이 이를 허락했다. … 백제왕이 듣고 궁중에 초치해 춤추게 했다. 황창이 왕을 저격하여 죽이고, 그 또한 좌우 신하들에게 살해되었다.[30]

향악으로 분류된 〈황창무(黃昌舞)〉는 〈황창랑〉 등의 명칭으로 점필재(佔畢齋) 김종직(金宗直)의 『동도악부(東都樂府)』에 소개된 이래로, 휴옹(休翁) 심광세(沈光世)의 『해동악부(海東樂府)』를 거쳐 거의 모든 악부시에 소개되어 있다. 14세기 무렵까지 경주부에서 〈황창무〉가 연희되었다는 사실은 무엇을 의미하는가? 어째서 〈처용무〉를 연희하지 않고 〈황창무〉를 손님에게 구경시켰을까? 신라는 삼국 중에서 가장 많은 악무를 후세에 남겼다. 그 많은 악무 가운데서 〈황창무〉를 택해 보존한 데에는 이유가 있었겠지만, 지금으로선 뚜렷하게 밝힐 길이 없다. 다만 여기서 강조하고자 하는 것은 각 지역에는 그 지역과 연고가 있는 향악을 즐겨 연희했다는 점이다.

민족악무와 외래악무는 서로에게 영향을 주면서 발전도 했겠지만, 갈등과 경쟁의 관계 속에서 상호간의 다른 점을 부각시키는 경향이 있었음도 예상된다. 민족악무는 권력과 밀착된 외래악무의 횡행 속에서 살아남기 위해 노력했다. 당시의 민인들

30) 『東京雜記』 卷二, 「人物」 "李詹辨曰, 乙丑冬客于鷄林, 府尹裵公, 設鄕樂以勞之, 有假面童子舞劍於庭. 問之云, 羅代有黃昌者, 年可十五六歲善舞, 此謁於王曰, 臣願爲王, 擊百濟王以報王之仇, 王許之. … 王聞召至宮中, 使舞而觀之, 昌擊王於座殺之. 遂爲左右所害." 黃昌舞는 각각 다르게 또는 부연되어 여러 곳에 나타나 있는데, 俗傳 諺傳의 傳聞이라고 적고 있다.

은 난해하고 이국적인 중원악무에 어리둥절하기도 했지만, 한편으로는 이국적인 취향에 매료되기도 했을 것이다. 외래악무는 끊임없이 유입되었고, 유입된 악무 중에서 민족의 정서와 부합되는 것은 우리 것으로 정착되었다.

고려 예종 12년(1117) 정묘에 왕이 남경(한양)에 행차했을 때, 거란의 투화인들이 기내(圻內)에 흩어져 살고 있었는데, 이들이 거란의 가무와 잡희를 연출하면서 맞았다. 왕은 거가를 멈추고 이를 관람했다는 사실에서도 북방민족의 악무가 상당히 침투해 있었음을 알 수 있다.[31] 예종은 거란의 가무잡희를 보면서 짐짓 거란을 접수했다는 기쁨을 순간이나마 누렸을 것이다. 고려와 거란은 인접국가로서 다른 나라들에 비해 관계가 원만치 못했다.

31) 『高麗史』卷十四, "睿宗, 十二年 丁卯, 王至南京, 契丹投化人, 散居南京圻內者, 奏契丹歌舞雜戱, 以迎駕, 王駐蹕觀之."

삼국시대의 악무

삼국시대의 악무는 『삼국사기』 '악' 조에 그 대강이 남아 있고, 「신라본기」 신문왕 7년(687) 4월 악무를 관장하던 음성서의 장을 경(卿)으로 고치고, 경덕왕 18년(759) 1월 음성서를 대악감(大樂監)으로 변경하고, 장의 명칭인 대사(大舍)를 주서(主書)로 바꾸었다는 등의 기록을 참작건대, 신라는 정부 안에 음악을 총괄하는 부서가 있었지만, 구체적 악무에 대한 활동 내역은 없다. 유리이사금 5년(28)에 〈도솔가〉, 9년(32)에 〈회소곡〉, 문무왕 4년(664) 성천 구일 등 28인을 웅진부성에 보내 〈당악〉을 배우게 했고, 8년(668) 10월 25일 〈가야지무〉가 연희되었으며, 헌강왕 5년(879) 3월 순행 중 국동주군에서 산해정령(山海精靈)이 어가 앞에 〈가무(처용가무)〉를 연희했고, 7년(881) 3월 임해전에서 왕이 술이 거나해 금(琴)을 연주하자 신료들이 가사(歌詞)를 지어 올렸다. 진성여왕 2년(888) 2월 향가집 『삼대목(三代目)』을 수집했다.

고구려 유리명왕 3년(BC 17) 〈황조가〉가 창작되었다는 유의 기사 말고는 「본기」에 고구려, 백제의 악무에 관한 기록은 거의 없다. 「열전」 물계자 조에 포상팔국의 침공에 공을 세운 그가 정령의 문란을 개탄해 금을 가지고 사체산(師彘山)에 은거했으며, 백결선생이 가난한 삶에 지친 아내를 위해 금을 연주해 방아소리를 냈다는 〈대악(碓樂)〉 등이 단편적으로 전한다. 이는 악기가 민인의 삶과 밀착된 사실의 표현이다.

『삼국사기』 「잡지 악」 조에 삼국 악무에 대한 나름대로의 악무 기록이 소략하게나마 전한다. 김부식은 잔존한 자료를 바탕으로 중국 사서들을 인용해 삼국의 악무를 개괄적으로 수록했다. 그는 삼국의 악무를 예악론에 입각해 엮었다. '고구려·백제·가야'악 등을 삼국을 통일한 신라가 이를 수렴해 신라악으로 통합했다는 시각으로 기술한 뒤 '고구려·백제'악을 말미에 악기와 악무인의 복식을 중심으로 간략하

게 편찬했다. 고구려, 백제악이 이처럼 영성한 이유는, 당나라가 중세의 예악적 인식에 근거해 악을 남김없이 수거해갔기 때문이다. 그러므로 '고구려·백제'의 악무는 중원 사서들에 그 흔적이 남아 있다.

신라의 사내금(思內琴)과 '삼죽·삼현·박판·대고·가무'를 화두로 하여, 고구려의 현금(玄琴) 가야의 가야금(伽倻琴)과 호(胡)의 비파(琵琶)와 당적(唐笛)을 모방한 삼죽과 향삼죽(鄕三竹)에 대해 언급했다. 고구려악과 백제악은 전적으로 두우(杜佑, 734~812)가 편찬한 『통전(通典)』에 의존했다. 왕산악(王山岳)의 현금곡(玄琴曲) 100여 곡, 옥보고(玉寶高)의 신조(新調) 30곡과 '속명득·귀금선생·윤흥·안장·극상·극종' 등이 전수 또는 창작한 187곡, 〈우륵 12곡〉과 가야금 2조의 185곡, 비파 3조의 212곡, 삼죽 중 적(笛)의 7조, 대금(大笒) 324곡, 중금(中笒) 245곡, 소금(小笒) 298곡 등의 주옥같은 악곡은 지금 어디에 남아 있는가.

신라의 〈회악(會樂)〉을 위시한 〈신열악(辛熱樂)·돌아악(突阿樂)·지아악(枝兒樂)·사내악(思內樂)·가무(茄舞)·우식악(憂息樂)·대악(碓樂)·우인(竽引)·미지악(美知樂)·도령가(徒領歌)·날현인(捺絃引)·사내기물악(思內奇物樂)〉 및 〈내지(內知)·백실(白實)·덕사내(德思內)·석남사내(石南思內)·사중(祀中)〉 등의 '군악'과 신문왕(神文王, 재위 681~692) 9년(689) 신촌(新村, 신도시?)에 개최한 대연회에서 공연된 〈가무(笳舞)·하신열무(下辛熱舞)·사내무(思內舞)·한기무(韓岐舞)·상신열무(上辛熱舞)·소경무(小京舞)·미지무(美知舞)〉와 애장왕(哀莊王, 재위 800~809) 8년(807)에 연희된 〈사내금(思內琴)·대금무(碓琴舞)〉가 있지만 자세한 것은 저자도 알 수 없다고 했다. 김부식이 '향악'으로 규정한 〈금환·월전·대면·속독·산예〉 역시 그 전모를 우리는 지금도 모르고 있다.

고대나 중세의 경우 악기는 근래 값으로만 따지는 단순한 성기(聲器)가 아니라, 호국의지와 국태민안 그리고 체제 유지와 연계된 신성한 국보였다. 우륵이 신라로 가져온 '가야금'과 대무신왕(大武神王) 왕자 호동을 위해 낙랑왕 최리(崔理)의 딸이 호동을 위해 파손한 적병이 오면 스스로 운다는 신성한 '고각(鼓角)'과, 적이 올 때 불면 적병이 물러나는 신통력을 지닌 신라 천존고(天尊庫)에 비장된 '만파식적(萬波息笛)' 등이 이에 해당한다. 따라서 고대나 중세의 악기들을 오늘의 관점으로 인식하면 그 본질을 지나칠 경우가 많다. 만파식적을 만든 대나무의 신비한 내력에 대해 김부식이 일연선사와 달리 괴탄해 믿을 수 없다고 평한 것도 본질을 무시한 사례의 하나이다.

『삼국사기』와 『삼국유사』의 악무 인식과 인용된 악무는 작가와 주제의 성향도 다

르다. 동일한 악무의 경우 〈도솔가·처용가무〉 등이 있으나, 〈도솔가〉는 제목만 같고 내용은 상이하다. 일연이 김부식이 버린 악무를 거두어 수록한 것으로 볼 수도 있지만, 악무에 대한 가치평결과 시각의 차이로 말미암은 것 같다. 『삼국사기』 「악」 조에 수록된 악무는 『삼국유사』의 그것과 성격이 완전히 다르다. 『삼국사기』와 『삼국유사』는 고려시대에 간행되었다. 그러므로 삼국의 악무도 고려시대의 시각으로 편찬되었다. '향가'의 경우 삼국시대에 호칭으로 보기보다는, 중원예악론이 유입되어 일반화된 '향악·당악·아악·속악'의 개념이 작용한 것으로 여겨진다. 향가는 '사뇌가'라고도 일컬어지는데, 이는 시뇌(詩惱)라고도 한 〈사내악(思內樂)〉과 연관이 있을 법한 것으로 중원예악론에 물들지 않은 토착용어로 볼 수도 있다.

『삼국유사』에는 〈서동요(579~631)·혜성가(진평왕 대)·풍요(632~647)·원왕생가(661~681)·모죽지랑가(692~702)·헌화가(702~737)·원가(737)·도솔가(760)·제망매가(742~765)·찬기파랑가(742~765)·안민가(742~765)·도천수관음가(742~765)·우적가(785~798)·처용가(879)〉 등 14수의 향가가 실려 있다. 작가층은 승려와 '화랑·관료·평민' 등인데, 일괴를 소멸시킨 〈혜성가〉, 미륵신앙을 구가한 〈도솔가〉, 토속적 주술을 형상한 〈원가〉, 극락왕생을 기원한 〈원왕생가〉, 현실적 소망을 구가한 〈도천수관음가〉, 참요인 〈서동요〉, 화랑을 예찬한 〈모죽지랑가·찬기파랑가〉 등 다양한 주제의식이 표현되어 있다. 이들 향가에 대한 연구 성과는 한우충동(汗牛充棟)인 만큼 본고에서는 생략한다.

『고려사』 악 친사등가헌가 조

『고려사』「악지」는 고려조 악무를 '아악·당악·속악'으로 분류해 기술했다. 고려사 편집자들은 소위 '향악'을 중시하지 않았기 때문인지 '향가'에 대한 내용이 거의 없다. '아악·속악·당악·향악'의 4대 장르는 조선조에 들어와서 정립되었다. 『고려사』는 조선조 사관에 의해 편수되었다. 고려시대에 편찬된 『삼국사기』와 조선시대에 편찬된 『고려사』에 '향가'에 대한 기록은 거의 없다. 이는 한국 '악무사(樂舞史)'에서 '향가'의 위상을 가늠하는 척도가 된다.

'아악'을 머리에 놓고 '당악'에 이어 우리말로 엮인 〈동동〉 이하 '속악' 24편을 수록한 뒤 「삼국속악」을 말미에 실었는데, 신라의 〈동경(東京, 계림)·동경(東京)·목주(木州, 청주[淸州]속현)·여라산(余羅山)·장한성(長漢城)·이견대(利見臺)〉, 백제의 〈선운산(禪雲山)·무등산(無等山)·방등산(方等山)·정읍(井邑)·지리산(智異山), 고구려의 〈내원성(來遠城)·연양(延陽, 연산부[延山府])·명주(溟洲)〉가 그것이다.

〈동경(계림)〉은 태평성대를 구가한 것으로 안강(安康)을 포함한 신라 수도권의 민풍이 군신상하 존비질서와 부부간의 애정이 돈독함을 노래했고, 〈여라산〉은 과거제도와 급제자의 영광을 묘사했고, 〈장한성〉은 한강 북녘에 설치한 요새를 찬양했으며, 〈이견대〉는 외국에 가 있던 왕자가 돌아와 부자상봉의 기쁨을 노래한 것이다.

〈선운산〉은 부역에 나간 남편의 귀환이 지체되는 안타까움을, 〈무등산〉은 무등산에 성을 쌓아 백성이 안락한 삶을 누리고 있음을, 〈방등산〉은 도적의 소굴인데 이곳에 양가 여인들이 잡혀가 있었지만 남편이 구출하지 못하고 있음을 풍자했고, 〈정읍〉은 행상의 아내가 오랫동안 돌아오지 못하고 있는 남편을 그리워한 마음을 읊었고, 〈지리산〉은 구례의 미인이 부도를 지키며 살았는데 백제왕이 첩으로 삼으려 하자, 죽기를 맹세하고 이를 거부한 열녀의 지조를 노래했다.

〈내원성〉은 고구려의 수중의 성으로 투항한 오랑캐를 수용하는 곳이었기 때문에 붙여진 이름이고, 〈연양〉은 피고용인이 죽음을 무릅쓰고 주인을 위해 일한다는 충정을 노래했으며, 〈명주〉는 외지에서 과거 공부를 하던 서생이 양가의 처녀를 사랑해 구애했지만, 여인은 처신을 함부로 할 수 없다고 하며 과거에 합격한 후, 부모의 허락을 받아야 결혼하겠다고 했다. 그 후 서생은 돌아가 급제했으나 연락이 두절되었다. 부모는 다른 남자에게 시집가기를 명했다. 여인은 평소 못가에서 물고기에 먹이를 주었다. 결혼에 임해 그녀는 편지를 써서 던졌다. 서생은 부모의 반찬으로 구입한 물고기 뱃속에서 여인의 편지를 발견하고, 곧장 여인의 집으로 달려가 결혼했다

는, 아름답고 낭만적인 사연이 담긴 노래이다

이들 「삼국속악」을 통해 고려의 사관이 신라속악 6편과 백제속악 5편, 고구려속악 3편을 합쳐 총 '14편'을 선별한 기준이 무엇인지 대체로 짐작되는 바가 있다. 신라 속악 6편은 애국심과 북방 개척의 의지와 상하관계 및 과거제도의 우월성을 부각했고, 백제속악은 민인들의 간고한 삶과 애환을 형상했고, 고구려속악은 표한한 북방민족과의 어려운 관계의 흔적이 보인다. 이들 삼국속악이 진실로 삼국시대의 속악인지, 아니면 후삼국시대 또는 고구려, 백제의 고지에 가창되었던 민인들의 노래인지는 단정하기 어렵다.

1. 신라조의 악무

1) 신라악무와 〈도솔가〉

신라는 평화적으로 '고려조'에 정권을 헌납했다. 이는 역사상에서 희귀한 경우 중의 하나이다. 그러므로 신흥국가인 고려조는 신라의 백성들과 지식인은 물론이고 문화까지도 애정을 가지고 수렴했다. 정권 교체에 있어서 선양이라는 미명을 내세웠지만, 실제로는 강압적인 정권 찬탈이 거의 대부분이었다.

그러나 고려가 신라를 통합한 것은 전략적인 구도가 없었던 것은 아니었지만, 비교적 자발적이었던 것 같다. 고려조의 시각에서 찬술된 『삼국사기』에 근거한 이 같은 견해가 얼마나 당시의 정치적 현실을 진술하게 나타내었는지는 미지수이다. 여하간 고려조는 신라에 대해서 애정을 가졌던 것은 사실이다. 그러므로 고려는 신라 예악의 일부를 계승했다.

신라악무가 고려조에 수용된 사례로 문헌에 확인된 것은 〈사선악부〉를 들 수 있다. 〈사선악부〉는 신라의 악무로서 고려조가 매우 중시해 이를 버리지 않고 〈팔관회〉 등에서 그들의 국가 악무로 채용했다. 신라악무는 고구려, 백제 등과는 달리 중국 측 문헌에 별로 나타나지 않는다. 그 이유는 신라가 중원 국가에게 합병되거나 정벌되지 않았기 때문이다.

우리 민족의 전조들인 '고구려·백제·발해'처럼 중국이나 북방민족의 국가에게 병탄되지 않았다는 것은 중대한 의미를 지닌다. '고구려·백제·발해'의 예악은 우리가 그 주류를 계승하지 못하고 일부만 차지한 사실은 민족사의 비극이다. 고대나 중세에 있어서 정복왕조는 반드시 피정복왕조의 예악을 가져갔다. 예의 경우는 폐기되는 경우가 대부분인데 반해 악은 그 전부를 전리품으로 차지했다. 정복왕조의 궁정에서 피정복왕조의 악을 연희하는 것은, 명실상부한 흡수통합의 선언이며 상징이었다. '고구려·백제·발해'의 악무가 중국 측 기록에 숱하게 남아 있는 이유는 여기에 있다.

고려조가 신라의 〈사선악부〉를 개경의 왕정(王庭)에서 자랑스럽게 연희한 이유도 중세의 예악적 인식에서 말미암은 것이다. 천년 동안 지속된 유구한 신라왕조는 수많은 악무를 창출하거나 또는 소국들의 악무를 흡수해 이를 향유했다. 이에 대한 자료는 『삼국사기』 「악」 조와 「본기」, 「열전」 등에 나타나 있다. 『삼국사기』에 채록된 신라악무는 예악론에 입각해 취사선택된 것이고, 예악론에 위배되는 악무는 배제되었다. 일견 예악론에 어긋나는 것 같은 악무일지라도 그것은 결국 예악론에 부합되는 악무들의 상보적 가치가 있기 때문에 수록되었다. 김부식은 당시로서는 동아시아 예악론을 이념으로 향유했던 진보적 유가지식인이었다.[1]

그러므로 『삼국사기』에 채록된 신라악무는 예악론적 기준에 의해 선별된 것이다. 김부식은 『삼국사기』를 편찬하면서 당시까지 남아 있던 모든 역사적 자료들을 참고하고 이들을 저본으로 삼았다. 따라서 이들 자료에는 많은 고대나 중세의 악무들이 남아 있었을 것이다. 따라서 『삼국사기』에 채록된 악무들 이외에 그가 배제한 악무들을 상정할 수 있다. 그러나 다행스럽게도 김부식이 수록하지 않은 악무의 일부가 일연의 『삼국유사』에 채록되었다. 『삼국유사』에 수록된 악무들은 대체로 예악론과는 일정한 거리가 있는 것들인데, 그 대표적인 것이 향가 14수이다. 『삼국유사』에는 또 향가로 분류된 것 외에도 몇 개의 신라악무가 실려 있다.

〈도솔가(兜率歌)〉와 〈신공사뇌가(身空詞腦歌)·앵무가(鸚鵡歌)·현금포곡(玄琴抱曲)·대도곡(大道曲)·문군곡(問群曲)·산화가(散花歌)〉 등인데, 이들은 노랫말이 전해지지 않고 있다. 신라악무는 『삼국사기』와 『삼국유사』, 『고려사』, 『증보문헌비고』 등의 관

1) 『三國史記』를 선입견은 버리고 분석할 때, 사대주의적 면보다 전래문화를 긍정한 민족주의적 성향이 강하다.

찬 사서와 『악학궤범』, 『악장가사』를 비롯한 악서들에도 그 일부가 전해진다.[2] 필자는 이들 문헌에 수록된 신라악무들 중 향가는 어떤 위상으로 존재했으며, 신라 이후 역대 왕조의 예악적 악무정책과 어떻게 충돌했는지에 관심을 가졌고, 나아가서 두 편의 〈도솔가〉가 갖는 악장적 성격에 관해서 고찰한다.

향가연구는 많은 업적이 쌓여 있다. 신라악무 중에서 배경 이야기와 함께 전하고 있는 거의 유일한 장르이기 때문에 정치한 연구가 가능했다. 그런데 이 같은 이유로 인해서 신라조 천년 동안 수많은 악무가 있었는데도 불구하고, 우리는 신라시대에는 향가밖에 없었다는 인식을 은연중 갖게 되었다. 한 왕조가 천년 동안 계속된 것은 동서고금을 통해서 흔한 일이 아니다.

천년이란 긴 기간 동안 14수의 소위 〈향가〉만 남아 있다는 것은 신라악무사의 불행이다. 신라 천년 동안 신라악무는 상상을 뛰어넘을 만큼 풍부했다고 인정된다. 신라는 '선덕(善德)·진덕(眞德)·진성(眞聖)' 등 세 여왕을 배출한 진보적 체제였으니, 다양하고 풍성한 각종의 악무가 있었다. 더구나 신라는 중기 이후 중국과 서역 등 여러 나라로부터 외래악무를 과감하게 받아들여 신라악무로 승화시킨 개방적 성향의 국가였다.

신라악무는 『삼국사기』와 『삼국유사』에 주로 수록되어 있다. 그 밖에 중국 측 문헌들에 간혹 보이지만 그 분량은 미미하다. 『고려사』와 『증보문헌비고』 및 개인적으로 편찬한 『악서』 등에 신라악무의 편린을 볼 수 있으나, 『삼국사기』나 『삼국유사』에 실린 악무에서 크게 벗어나지 않고 있다. 현전 소위 신라향가 14수 중 〈처용가·원가〉 등을 제외하고 『삼국사기』나 기타 문헌에 기록된 것이 없다는 점은 유의되어야 할 사항이다. 이들 두 노래도 가명이 직접적으로 거론되지 않고 배경 사실만 기록되었을 뿐이다.

따라서 소위 향가라고 알려진 신라의 노래들은 오로지 『삼국유사』에만 수록된 것이다. 김부식이 『삼국사기』를 편찬할 때 향가 14수를 이처럼 철저하게 배제한 까닭이 무엇인지. 『삼국사절요』나 『증보문헌비고』를 위시한 사서들과 조선조 유자들이 창작한 수많은 '악부시'에도 위의 두 노래를 제외한 여타의 향가는 그림자도 비치지 않는다. 그렇다면 그 유명한 〈혜성가·제망매가·찬기파랑가·도천수가·원왕생

2) 『三國史記』에 수록된 악무와 『三國遺事』에 실린 악무는 선택 기준이 다르고 『高麗史』 소재의 악무도 각각 차이가 있는데, 이는 편찬자의 악무 인식과 관련이 있다.

가·서동요·풍요·헌화가·모죽지랑가·안민가·우적가〉 등은『삼국유사』이후 수백 년 동안 각종의 문헌들에 언급되지 않은 이유가 무엇인지 밀도 있게 검토하지 않고서는, 신라악무에서 〈향가〉가 차지하는 위상을 제대로 파악할 수 없다.

김부식이『삼국유사』소재 향가를 수록하지 않은 것은,『삼국사기』를 편찬한 고려시대 지식인의 악무 인식이 작용했기 때문이라는 해석도 가능하다. 그러나 우리 선인들은 요즘의 지식인들처럼 자신의 개인

『삼국유사』 융천사 혜성가 조

적 역사 인식이나 세계관에 근거해, 전래된 기록을 함부로 재단하지 않았다는 점을 상기할 때, 〈향가〉가 고려시대에도 큰 비중을 차지하지 않았다고 볼 수도 있다. 일연 이외에 향가에 대해서 일언반구도 언급이 없는 것은, '고려·조선'조의 천년 동안 지식인들이 향가를 몰랐거나 아니면 의도적으로 무시했다는 증거이다.

고려조에 들어와서 혁련정(赫連挺)의 『균여전』에 〈보현십원가〉 11수의 향가가 남아 있다. 균여(均如, 923~973)의 〈보현십원가〉는 찬불가이다. 신라의 향가는 불교사상과 불교적 정서가 짙게 깔려 있다. 신라 향가가 가졌던 이 같은 불교적 성향이 고려시대에 와서 균여에 의해 한층 강화되어 나타난 것이다. 〈향가〉는 〈당악〉에 대한 민족음악이라는 개념도 있지만, 신라의 국가 악무에 대한 '민간 악무'라는 의미도 있다.

김부식이『삼국사기』「신라악」편장 말미에 최치원의 「향악잡영」 5수를 편차한 것도, 이들 악무가『시경』의 국풍적인 성향이 있는 것으로 인식했기 때문인 듯하다. 이 같은 시각으로 향가를 볼 때, 고려시대의 〈보현십원가〉는 이미 신라 향가와 같은 계열로 보기에는 문제가 있다. 그러므로 부처의 공덕을 기리는 불교 가요이지 〈향가〉가 아니라는 평가도 가능하다.[3]

신라악무 중에서 〈도솔가〉는 두 개가 있다. 가악(歌樂)의 효시로 규정된 유리이사

금(儒理尼師今, ?~57) 대의 〈도솔가〉와 태양이 두 개가 나타난 괴변을 없앴다는 월명사의 〈도솔가〉가 그것이다. 신라 제3대 유리이사금 5년(단기 2361년, 서기 28년) 태평성세를 기리기 위해 처음으로 〈도솔가〉를 지었는데, 이 노래가 악(樂)의 시초라는 기록이 「본기(本紀)」에 나온다. 필자는 '차가악지시야(此歌樂之始也)'의 문맥을 기존의 해석과 약간의 차이를 둬서, '이 노래(歌)는 악(樂)의 시초이다'라고 이해하고 싶다.[4]

왜냐하면 '악무(樂舞)·악제(樂制)·악가(樂歌)·악기(樂器)·악현(樂懸)' 등의 용어는 있지만, 중국이나 한국의 악무사에 악무의 장르 개념으로서의 '악가(樂歌)'라는 말은 없기 때문이다. 악이 뒤에 올 경우 대체로 '아악·속악·당악·향악' 따위의 용어가 주류를 이룬다. 가락은 노래로서 무엇을 송찬한다는 의미도 있기 때문에 〈도솔가〉를 유리이사금의 업적을 기리는 악장적 가곡이라는 학계의 일반적 인식은 타당하다.

유리이사금은 신라의 기반세력인 육부(六部)의 명칭을 바꾸고, 관직의 등급을 확정하는 등 관료 제도를 정비했다. 또 육부를 둘로 나누어서 여인들을 경제적으로 활용하기 위해 길쌈을 경쟁적으로 삼게 해 이긴 자에게 진 자가 주식을 대접하게 했다. 여성이 중심이 된 이 같은 경제적 행사를 빛내기 위해 나라에서 가무백희(歌舞百戲)를 베풀었는데, 이를 일러 '가배(嘉俳)'라고 했다.

신라는 추석절을 단순한 먹고 노는 계절이 아니라 부녀자들을 경제적으로 활용한 근로와 놀이를 절묘하게 융합한 국가 축전으로 격상시켰다. 가배축전 때 불렀던 노래가 〈회소곡〉이다. '회소가'나 '회소요'라 하지 않고 〈회소곡〉이라 한 것은 노래와 춤이 뒤섞인 종합예술의 성격이 있었기 때문이다.

백희가무가 연출된 가배축전과 〈회소곡〉이 연희된 시기가 〈도솔가〉가 창작된 이듬해라는 사실에 의미가 있다. 신라 개국 이후 유리이사금 대에 와서 비로소 악장이 나타난 것은 우연이 아니다. 유리이사금이 선정을 베풀어 태평성세를 창출했기 때문에 처음으로 〈도솔가〉를 지었다고 『삼국사기』는 기술했다.

〈도솔가〉의 서사문맥에 얽힌 이 같은 정황을 참작하여 필자는 가락(歌樂)의 시초가 아니라, '이 노래(此歌), 즉 〈도솔가〉는 악(樂)의 효시이다'라고 해석한 것이다. 여

3) 신라의 향가와 고려의 향가는 명칭은 동일하지만, 그 주제의식에 있어서는 현격한 차이가 있다. 고려
 향가는 「보현십원가(普賢十願歌)」밖에 남아 있지 않았기 때문에 부득이 이를 중심으로 판단할 수밖에
 없다. 따라서 신라향가 14수에 비해 고려향가 11수는 찬불가이다.

4) 『三國史記』「新羅本紀」眞興王 35년 조에 '或相悅以歌樂, 遊娛山水, 無遠不至.'에서 歌樂이 나오지
 만 악무의 장르 개념은 아니고 노래하며 즐겼다는 뜻이다.

기서 말하는 악은 성에서 음으로 음에서 악으로 진행된다는 『예기』 「악기」의 개념에 준한 것이다. 〈도솔가〉는 단기 2361년(후한 광무제 건무 4년, 서기 28년)에 창작되었다. 이 무렵 신라에는 이미 중원의 예악론이 상당히 침투해 있었다.

그렇다면 〈도솔가〉를 일러 악의 시초라고 한 것은, '신라의 토속적 고유 음악이 아니라 범동양권의 예악적 음악'이라는 의미가 포함된 것이다. 학계에서 악장의 시발로 본 것도 범동양권의 예악적 악무라는 인식의 다른 표현이다. 한무제의 한사군 설치를 전후해 한반도에도 중원의 예악론이 본격적으로 침투된 것으로 생각된다. 한무제가 유학을 국가이념으로 삼은 지도자였다는 사실도 논거가 된다.

한무제는 무력으로 만주지역을 평정한 뒤, 중원의 예악을 정복지에 전파했다. 그러므로 한무제는 중국 최초의 문화제국주의를 동아시아에 실시한 제왕이라고 할 수 있다. 신라 유리이사금 대의 〈도솔가〉를 일러 『삼국사기』에서 '악'의 시초라고 한 것은 소위 정통 동이악이 중원의 예악론에 침윤되는 상황을 표현한 것이다. 한편 고구려 유리왕도 재위 3년(BC 17)에 〈황조가〉를 지었다(『삼국사기』 「고구려본기」, 유리명왕 3년 10월). 〈황조가〉는 사언체의 노래인데, 한역된 것인지는 모르나, 여하튼 우리 민족의 전통 가곡 형식은 아닌 것 같다. 이는 고구려 상층부가 중원예악에 영향을 받아 중국 식 노래가 가창되었다는 증거이다. 신라 〈도솔가〉는 고구려 〈황조가〉가 창작된 지 11년 뒤에 제작되었다.

『삼국사기』 「악」 조에 의하면 신라악무는 악기의 소재를 중심으로 한 '삼죽(三竹)·삼현(三絃)', 박판(拍板)과 대고(大鼓), 그리고 가무(歌舞)가 있다고 했다. 삼현과 삼죽 등으로 분류한 것은 악무의 분류로서는 문제가 있다. 삼현악기와 삼죽악기에 따른 곡명과 곡조를 나열하고 중국 악서를 참고해 이들 악기의 이념적 우의(寓意)를 밝힌 것은 의미 있는 시도이긴 하다. 그러나 가야악무인 〈우륵 12곡〉을 단순한 가야금의 악곡 정도로 취급한 것은 잘못이다. 〈우륵 12곡〉은 가야 12국의 국가 악무로 인식해야만 그 실체가 드러난다. 그렇지 않고 가야금의 곡조 정도로 취급한다면 그것은 본질을 간과하게 된다.

그러므로 신라악무의 핵심은 「신라악」 조 말미 기록에 있다. 전반부의 삼현·삼죽은 중국의 팔음(八音, 金·石·絲·竹·革·土·木·匏)을 기준으로 신라악을 나눈 것이고, 따라서 8음 중에서 신라에는 죽(竹)과 사(絲)와 혁(革), 그리고 목(木)에 해당되는 것밖에 없었다는 표현이다. 삼현은 사(絲)이고, 삼죽은 죽(竹)이며, 박판은 목(木)이고, 대고는 혁(革)이다.[5] 「신라악」 조의 서문에 준하는 부분에 '가무(歌舞)'가 있는데,

「악」조의 후반부는 바로 이 '가무'를 부연 설명한 것이다.

「신라악」조의 '가무편'은 〈회악(會樂)〉으로 시작했다. 이는 신라악무 중에서 〈회악〉이 대단히 중요한 악무임을 밝힌 것이다. 〈회악〉에 이어 〈신열악(辛熱樂)·돌아악(突阿樂)·지아악(枝兒樂)·사내악(思內樂)·가무(笳舞)·우식악(憂息樂)·대악(碓樂)·우인(竽引)·미지악(美知樂)·도령가(徒領歌)·날현인(捺絃引)·사내기물악(思內奇物樂)〉등 13종의 악무로 편성되었다.

「신라악」조에서 관심이 가는 부분은 '군악'이다. 군악은 신라가 영토를 확장하면서 복속시킨 소국의 악무인데, 신라 나름의 예악론에서 입각해 이들 소국의 악무를 산정하여 「군악」으로 편성해 통치에 활용했다. 「군악」에는 〈내지(內知)·백실(白實)·덕사내(德思內)·석남사내(石南思內)·사중(祀中)〉등 5종의 악이 있다. 신라가 합병한 소국가는 매우 많다. 수많은 소국 가운데 악이라는 이름을 붙일 수 없는 악무도 있었을 것이고, 설사 악으로 남았다 해도 내용상 도저히 수렴키 어려운 것은 도태시켰을 가능성도 있다.

그런데 다섯 개 군악의 본거지인 '일상군(日上郡)·압량군(押梁郡)·하서군(河西郡)·도동벌군(道同伐郡)·북외군(北隈郡)' 중에서, 압량군은 경산지역이고 하서군은 경주와 울산 사이, 지금의 하서지역 등으로 잡고 있다. 경산에는 압독국(압량소국)이 있었고 영천지역에 도동벌현(刀冬火縣)이 있으니 골화소국(骨火小國)으로 유추되지만 여타의 군악은 국가의 위치가 분명치 않다.

신라는 상주의 사벌국(砂伐國)과 의성의 소문국(召文國), 개녕의 감문소국(甘文小國), 안강의 음즙벌국(音汁伐國), 삼척의 실직국(悉直國), 동래의 장산국(萇山國), 울산지역(寧海로 보는 예도 있다)의 우시산국(于尸山國) 등의 소국을 병합했다.[6] 이 중에서 가야제국과 포상팔국의 악무는 흔적이 약간 남아 있지만, 위에 열거한 다섯 개의 군악을 제외하고는 무수한 소국들의 악무는 흔적도 찾을 수 없다. 김부식도 고대악무 중 군악 인멸에 대해서 악기의 수와 가무의 형태와 내용이 후세에 전해진 것이 없음

5)　김부식은 『三國史記』 「악(樂)」 조 신라악 부문을 편술하면서 중국악무 분류법을 차용한 것 같다. 신라 고유 악기인 '三竹·三絃·拍板·大鼓'를 八音을 기준으로 해 기술했다.

6)　『三國史記』에 의하면 신라는 이 밖에 '比只國·伊西國·多伐國·草八國·于山國·骨伐國' 등 무수한 소국을 병합했다. 우시산국(于尸山國)의 위치를 『조선환여승람(朝鮮寰輿勝覽)』은 영해(寧海)지역으로 잡았다.

을 개탄할 정도였다.

신문왕(神文王) 9년(689) 왕이 신촌(新村, 요즘의 신도시에 해당됨)에 행차해 잔치를 베풀고 악무를 연희케 했다. 이때 설행된 악무는 〈가무(笳舞)·하신열무(下辛熱舞)·사내무(思內舞)·한기무(韓岐舞)·상신열무(上辛熱舞)·소경무(小京舞)·미지무(美知舞)〉등이다.[7] 118년 뒤 애장왕(哀莊王) 8년(807)에 악무를 연주했을 때, 처음으로 사내금(思內琴)이 연주되었고 대금무(碓琴舞)도 연주되었다고 김부식은 기록했다.

서기 807년에 사내금이 최초로 연주되었다는 표현은 사내금이라는 악기가 국가 차원에서 처음으로 연주되었다는 의미일 것이다. 이들 악무 역시 무용수는 붉은 옷을 입었고 사내금 연주자는 푸른 옷을 입었다는 사실 이외에 구체적인 것은 알 수 없다고 했다. 그런데 사내금은 신라의 '현금·가야금·비파' 등 소위 삼현에 포함된 악기가 아니라는 점이 주목된다. 사내금이 최초로 연주되었다는 표현에서 사내금이 신라의 정통 삼현악기 중에 포함되지 않는 신 악기일 가능성이 있다.

「신라악」끝부분에 김부식은 〈금환·월전·대면·속독·산예〉등을 수록하고 이를 향악이라고 명명했다. 향악은 악무의 한 장르로서 경악(京樂)에 대한 대칭일 수도 있고, 국가의 공식 행사나 연회에 사용되는 악무와 악장이 아닌 악무로서 민간 차원에서 시중에 연희되는 것이라는 함의도 있다. 중국에서는『시경』의 아악인「대아」그리고 악장적 성격이 강한 송을 제외한 15국풍을 '향악'이라 칭했다.

국도 서라벌을 비롯한 신라의 여항에서 연희되고 있던 5종의 악무를 최치원이 '향악'이라고 규정한 것은, 중국의 예악적 악무 인식에 말미암은 것이다. 최치원이 향악이라고 명명한 이들 악무를『삼국사기』「신라악」조에 '향악' 장(章)으로 변별 편성한 이유도 중원의 예악론을 김부식이 수용했음을 의미한다.『삼국사기』의「신라악」편장은 중원의 예악론을 원용해 편차한 흔적이 곳곳에 보인다.

첫머리에 나오는 '삼현·삼죽·박판·대고'는 앞서 말한 것처럼 팔음 중 사(絲)와 죽(竹)과 목(木), 그리고 혁(革)과 관계가 있다. 그 다음에 편차된 가와 무는『삼국사기』의 신라악은 '삼죽·삼현·박판·대고·가무' 중 말미에 편성되어 이는「신라악」편장의 총설에 준한다.『삼국사기』「신라악」편에 나오는 신라악무를 두고 후세인들은 중국 식 율려(律呂)에 근원하지 않았기 때문에 '악'이라 할 수 없다고 빈번히 비하

7) 美知舞의 '美知'를 音借로 보고『三國史記』地理 1에, 化昌縣은 知乃彌知였고 單密縣은 武冬彌知이었다는 기록을 참작해 특정 지역의 악무로 추정했다.

시켰다. 신라악은 중국악에 부속된 것이 아니라 신라 고유의 악이다. 김부식은 신라악의 민족적 성향을 중원예악 인식에 일방적으로 경사시키지 않고 객관적으로 채록했다.

신라악무에는 악장적 성향의 악무가 많다. 〈회악〉을 필두로 한 〈사내기물악〉까지의 기록에서, '악'이 여덟 개이고, '인'이 두 개이며, '가'가 하나이고 '무'가 하나인데, 이들 악무는 모두 악장적 성향의 국가 악무로 여겨진다. 소위 군악 다섯 개가 있는데, 이들 악무에는 악이나 가 또는 무 등의 접미사가 없고 〈내지·백실〉 등으로만 표기되었다. '가야금' 조에 나타난 〈우륵 12곡〉을 신라의 예악적 인식을 척도로 하여 5곡(五曲)으로 정리해 이를 '대악'으로 삼았다. '대악'은 악무의 한 갈래이다. 가야악무가 신라에 차지한 비중을 말하는 것으로, 신라의 정통 악무 다음에 중요한 악무로 부상했다. 〈우륵 12곡〉의 곡은 곡조가 아니라 조선조의 〈문덕곡·상대별곡〉 등의 악장과 마찬가지로 노래와 무용과 악기의 협연까지 가미된 종합가무라는 의미로 파악해야 할 것이다.

신라 삼현 중 현금(玄琴)은 고구려계 악기로 분류했다. 삼죽(三竹)은 '대금(大笒)·중금(中笒)·소금(小笒)'이 있고 그 중에서 향삼죽(鄕三竹)의 악기를 기술하면서, 만파식적에 대해서 특히 주목했다. '만파식적'은 악기 자체가 신성시된 것으로 우륵이 가져온 '가야금'과 고구려 왕자 호동의 사주에 의해 낙랑 공주가 파손한 '고각(鼓角)' 등과 같은 유의 신령한 악기이다. 신라 삼현을 중국과 관련지은 것은, 자료의 부족으로 인해 중국 측 악서들을 참조하는 과정에서 악기에 부여한 논리적 우의(寓意)에 호감이 갔기 때문인 듯하다. 현금을 고구려에, '가야금'을 가야제국에 접맥시킨 의도는 이들 국가를 신라가 통합했다는 중세 예악론에 근거한 것이다.

서력기원 전후 삼국시대 초기부터 중국의 예악론이 상당히 깊숙이 침투해 있었다는 징후는 『삼국사기』 '악' 조에서 확인된다. 〈우륵 12곡〉을 두고 신라의 악무인들이 번잡하고 음란하다[繁且淫]는 비평과 나라를 망하게 한 음악이라는 신랄한 비판이 이를 증명한다. 진흥왕이 신라 악무예인의 이와 같은 예악적 인식에 대해, 가야왕이 정치를 잘못해서 나라가 망한 것이지 음악의 잘못이 아니라는, 진취적인 악무 인식을 펼친 것도 같은 맥락이다.[8]

8) 『三國史記』樂, 伽倻樂, "王曰, '伽倻王淫亂自滅, 樂何罪乎?'"

그러나 〈회악〉 계열의 악무는 중국에서 들어온 예악론과는 일정한 거리가 있는 신라 전래의 기층악무였다. 비록 기층악무이긴 하지만 악무의 장르 인식은 예악론에 얼마간 영향을 받았다. 고구려 가야제국의 악무는 「신라악」 편장에 현저하게 나타나는 데 반해, 백제악은 전혀 언급되지 않았다. 이는 백제악 모두를 당나라가 휩쓸어 가져갔다는 사실과 관계가 있다.

2) 신라악무와 〈향가〉

『삼국사기』 「신라본기」에 수록된 악무와 「악」 편에 편차된 악무와는 다소간의 차이가 있다. 「신라본기」는 『구삼국사기』나 기타 『고기(古記)』의 기록을 취사선택한 뒤 그대로 이기했지만, 「악」 편은 김부식이 기본 자료와 중국 측 자료들을 섭렵해 재편했기 때문에, 편자의 악무 인식에 의해 편집되었기 때문이다. 그러므로 「본기」에 나타난 악무와 「악」 편의 그것은 차이가 있다. 「본기」에 수록된 악무가 「악」 편에 나타나지 않은 것은 중복을 피하기 위해서가 아니라, 김부식의 예악적 악무 인식과 관계가 있다. 「악」 편에는 향악이 있는 데 반해 향가는 전혀 언급이 없다. '향악'과 '향가'는 위상의 차이가 있다. 예악론으로 볼 때 향가는 향악의 하위 악무 장르이다. 따라서 악기의 반주에 맞추어 부르는 노래 정도이지 무용이나 연극적인 요소는 없다.

「신라본기」에 의하면 헌강왕 7년(881) 3월 임해전(臨海殿)에서 신하들과 연회를 베풀었는데, 술이 오르자 헌강왕은 친히 금(琴)을 연주하고 좌우에서 각각 가사(歌詞)를 지어서 올렸다고 했다. 이때 왕이 연주한 금이 현금인지 가야금인지 또는 사내금인지 확인할 수는 없다. 신하들이 지어서 바친 가사가 어떤 것인지도 알 수는 없지만, 지금 전하고 있는 향가와 같은 노래는 아닐 것이다. 헌강왕은 총명해 일람첩기(一覽輒記)의 수재였을 뿐 아니라 악무를 대단히 좋아한 지도자였다. 서기 881년에 개최된 임해전 연회 때 신하들이 지어 바친 가사는, 태평성대를 창출한 헌강왕의 업적을 송찬한 악장적 노랫말이었을 것이다.

헌강왕은 875년에 즉위해 886년 7월 5일에 붕어했다. 집권기간 10여 년의 치적을 신라 조정은 헌강(憲康)이라 평가했다. 국왕의 붕어 후 시호를 내리는 것은 중국의 예악론에 말미암은 것이다. 중국 예악이 들어오기 전 신라는 민족예악에 입각해 '거서간(居西干)·혁거세(赫居世)·남해(南解)·유리(儒理)·탈해(脫解)·벌휴(伐休)' 등의

주체적 시호가 있었지만, 이에 대해서 연구가 거의 없다. '혁거세·불구내(弗矩內)' 등은 세상을 밝히는 태양과 같은 위대한 지도자라는 뜻 정도만 알려져 있고, 나머지 숱한 고유 시호는 신비에 싸인 채 남아 있다.

중국 시법에 의하면 '헌(憲)'은 선을 포상하고 악을 벌하며, 두루 해박한 지식을 가졌으면서도 다방면에 재능을 발휘하고, 선행을 행해 가히 기억될 만한[賞善罰惡, 博聞多能, 行善可記] 인물에게 주는 것이고, '강(康)'은 백성을 자애롭게 포용해 안락하게 하고, 성격이 따뜻하고 착하면서 음악을 좋아하는[撫民安樂, 溫良好樂] 지도자에게 부여하는 것으로 되어 있다.[9] 헌강왕의 시호가 '헌강'인 것은『삼국사기』기록과 그대로 부합된다.

여기서 주목되는 부분은 헌강왕의 시호 '강(康)'이 음악을 좋아하는 것과 관련이 있다는 점이다. 헌강왕은 스스로 악기를 연주한 정도였으니 그의 호악(好樂)은 시호 그대로이다. 호악을 호락으로 볼 수도 있지만,『삼국유사』에 동해 용왕이 일곱 아들을 거느리고 나타나 춤과 노래와 악기를 연주하며 덕을 찬미했고, 남산신도 나타나 춤을 추었으며, 북악신과 지신도 모습을 드러내어 춤추고 노래했다는 기록들도, 헌강왕이 악무를 좋아한 왕이라는 사실과 관계가 있다.

헌강왕은 즉위와 동시에 진성여왕이 혜성대왕(惠成大王)으로 추존한 김위홍(金魏弘)을 상대등(上大等)으로 임명했다. 위홍은 '헌강왕·정강왕·진성여왕' 대의 실권자였고 악무를 애호한 인물이었다. 악무를 사랑했던 헌강왕이 위홍을 상대등으로 삼은 것도 정치적 이유가 주된 원인이겠지만, 악무와 전혀 무관하지 않았던 것으로 유추된다. 위홍이 진성여왕 2년(888)에 대구화상(大矩和尙)을 시켜 향가집『삼대목(三代目)』을 편찬한 것도, 악무를 즐겼던 '헌강왕·정강왕·진성여왕' 형제들의 성향과 깊이 관련되어 있다. 시호의 경우 약간의 과찬과 미화되는 면은 있었겠지만, 전혀 터무니없는 미사여구만은 아니었음을 생각할 때, 헌강왕의 아우 정강왕의 시호인 강(康)도 악무와 어느 정도 관련이 있는 듯하다.

향가집『삼대목』을 두고 신라의 '상대·중대·하대'의 향가를 수집했기 때문에 붙여진 이름으로 보지만, 필자는 이를 인정하지 않는다. 진성여왕 대에 편찬된『삼대목』이 이 같은 의미를 가졌다면, 신라 스스로 멸망이 가까운 왕조임을 시인하는 셈

9) 『欽定四庫全書』史部 13, 諡法 권1~4 參照.

인데, 동서고금 어느 왕조를 막론하고 그들의 국가가 멸망할 날이 얼마 남지 않았다고, 중외에 선언하는 예는 없다. 헌강왕 3년(877) 1월에 왕태조가 송악에서 탄생했다는 『삼국사기』의 기록에 이끌렸거나, 아니면 신라를 '상·중·하대'로 분류한 「신라본기」 후반부 기사에 영향을 받은 것처럼 보인다.[10]

진성여왕은 위홍에게 대구화상과 함께 『삼대목』을 편찬하라고 명했다. 『삼대목』의 주편자가 승려인 것은 『삼대목』에 수록된 향가가 불교 계열의 노래가 주류를 차지했을 것이라는 추정도 가능하다. 9세기 후반 신라는 중원의 예악론이 각계각층에 편만해 있었다. 1세기 무렵 민족 고유의 악장적 성격의 〈도솔가〉가 창작되었으니, 이로부터 800여 년이나 경과한 터에 중원의 예악론은 일반 시정에까지 도저하게 침윤되었을 것이다.

진성여왕이 위홍에게 대구화상과 더불어 향가를 수집해 『삼대목』을 편찬하라는 명령에서도 예악 인식이 나타나 있다. 향가집의 명칭 '삼대(三代)'와 '향가'라는 악무의 장르 명칭 또한 예악론이 깔려 있다. '향가'는 중국과 대비할 겨우 『시경』 「국풍」과 유사성이 있고, 조정의 공식 행사에 사용하는 악무 이외의 일반 백성들이 애호하는 악무라는 개념이 있다. 진성여왕의 오빠인 헌강왕과 정강왕이 악무에 관심이 많았고, 진성여왕 역시 악무를 매우 중시했다.

진성여왕은 백성들이 구가하고 사랑하는 노래를 수집해 정리하고자 했다. 그러므로 『삼대목』의 '삼대'는 태평성대를 지칭하는 '하·은·주(夏·殷·周)'의 '삼대'를 뜻하는 것으로 필자는 보고자 한다. 헌강왕 대는 나름대로의 평화와 번영을 구가하던 시대였다. 경문왕(景文王)의 두 아들(헌강왕·정강왕)과 딸(진성여왕)이 통치하던 신라를 중국의 이상시대였던 삼대의 치(治)에 비견해, 여항 백성들의 노래를 수집해 이를 찬양하는 의도가 있었다.

그러나 향가집 『삼대목』은 『삼국사기』 「신라본기」 진성여왕 2년 조의 기록을 끝으로 사서에서 철저하게 자취를 감추었다. 과연 『삼대목』이 편찬되었는지도 의문이고, 설사 편찬되었다고 해도 혹 지나친 불찬가 위주로 엮어졌기 때문에 예상만큼 중시되거나 호평을 받지 못했던 것인지도 모르겠다. 향가집 『삼대목』이 일회성에 그

10) 『삼국사기』 「신라본기」 경순왕(敬順王) 9년 조에, 왕의 죽음과 결부여 국인(國人)이 경덕왕까지를 상대(上代), 무열왕부터 혜공왕까지를 중대(中代), 선덕왕부터 경순왕까지를 하대(下代)로 나누고 이를 삼대(三代)라 한다고 했다.

친 것과 마찬가지로 『삼국유사』 소재 14수의 향가와 「균여전」에 실린 11수의 향가
도, 불교적 색채가 없는 소위 〈원가〉와 〈처용가〉 이외에는 600여 년이 지난 근대까
지 일언반구도 논의된 적이 없다. 향가는 경문왕과 그의 자녀인 헌강왕과 정강왕 그
리고 진성여왕 대가 전성기였으며, 아울러 종합 정리 시기가 아니었던가 한다.[11]

경문왕 대에 대구화상(大矩和尙) 같은 향가의 대가가 배출되어 활약했고, '요원랑
(邀元郎)·예흔랑(譽昕郎)·계원랑(桂元郎)·숙종랑(叔宗郎)' 등이 왕을 도와 나라를 다스
리려는 뜻이 있었는데, 이를 노래에 담아서 전달코자 해 3수의 노래를 지어 대구화
상에 보내 감수를 받게 했다. 경문왕 시대에 가곡을 정치에 활용하려는 예악적 인식
이 있었음을 말한다. 〈현금포곡·대도곡·문군곡〉이라는 제목으로 봐서 국가를 훌륭
하게 통치하겠다[理邦國之意]는 악장적 성격이었음을 짐작할 수 있다. 헌강왕의 동생
인 정강왕은 2년밖에 집권하지 못했다. 그러므로 '경문왕·헌강왕·진성여왕' 삼대
때의 신라는 마치 중국의 삼대처럼 태평성대를 연출했다는 의미가 향가집 『삼대목』
에 함의(含意)되었을 가능성을 유추해 보았다.

경문왕계의 왕들이 스스로 삼대의 치적에 준하는 업적을 남겼다고 자부한 것과
는 달리, 신라는 이미 패망의 길로 가고 있었다. 진성여왕 6년(892) 견훤이 후백제
를 개국했고, 헌강왕의 아들인 효공왕(孝恭王) 5년(901)에 궁예가 칭왕했다. 효공왕의
16년 집권을 끝으로 김씨계가 물러가고, 박씨인 신덕왕(神德王)이 집권한 후 그의 아
들 경명왕(景明王, ?~924)과 동생인 경애왕(景哀王) 등의 박씨 정권이 들어섰지만 신라
의 폐퇴는 막을 수 없었다.

따라서 경문왕계의 여러 왕들이 가곡을 통해 과시하려 했던 소위 '삼대의 치'는
꺼지기 직전 촛불이 갑자기 밝게 빛나는 것과 같았다. 그러나 당시 음악의 대가였던
대구화상을 중심으로 가곡을 정치에 활용코자 했던 경문왕계 제왕들의 시도는 주목
되는 바가 있다. 『삼대목』의 책임 편찬자가 대구화상이었다는 것은 『삼대목』에 수록
된 가곡이 불교 중심으로 짜였다는 것을 말하고, 『삼대목』의 이 같은 성향은 고려조
부터 역사서나 기타 각종 문헌의 출판과 편집의 주도권이 유학자들에게 이양되었기
때문에, 향가가 일체 서책에서 사라진 것인지도 모르겠다.

11) 〈처용가〉와 〈원가(怨歌)〉는 『삼국유사』에 수록된 다른 11수의 향가와는 작자의 성향과 작품의 주제의
식이 다르다. 〈처용가〉도 일연에 의해 불교적 첨삭이 있었다. 『악학궤범』에 수록된 〈처용가〉에는 불교
적 성향이 없다. 〈처용가〉를 나문화(儺文化)를 수용했던 고대 소국가의 악무로 필자는 추정하고 있다.

3) 〈도솔가〉와 역대의 악장

『삼국사기』의 〈도솔가〉와 『삼국유사』의 〈도솔가〉는 성격이 전혀 다른 가곡이다. 김부식은 「신라본기」 경덕왕 19년 조나 「신라악」 조에 「삼국유사」와 달리 〈도솔가〉에 관해서 전혀 언급하지 않았다. 『삼국사기』와 『삼국유사』에도 각각 '향가'라는 명칭은 나온다. 『삼국사기』는 '향악'에 비중을 두었고, 향가는 단지 향가집 『삼대목』 편찬과 연계되어 나타났을 뿐이다. 월명사는 향가를 성범(聲梵)과 변별된다고 말했고, 스스로 국선의 무리이기 때문에 향가밖에 할 줄 모른다고 했다.

그렇다면 성범은 인도나 중국을 통해 유입된 순수한 불교적 가요이고, 향가는 신라 특유의 곡조에다 불교적 주제의식을 담은 불교적 가곡으로 필자는 이해한다. 김부식이 「악」 조에서 말한 〈향악〉은 노래와 춤 그리고 연극적 놀이까지 포함된 것이고, 일연이 말한 〈향가〉는 악기에 반주가 수반하는 노래 정도로 이해된다. 그렇다면 향가는 향악의 하위 장르로 보는 것이 마땅하다.

김부식은 예악적 악무 인식을 기저로 해 신라악무를 수록했고, 일연은 불교적 악무 인식을 바탕으로 해 신라악무를 채록했다. 김부식과 일연의 악무 인식은 명확하게 변별되지만, 그들이 공통으로 채록한 악무는 〈처용가〉와 〈도솔가〉이다. 그러나 김부식은 〈처용가〉를 '처용'이나 '처용가'라는 단어도 쓰지 않고 다만 '산해정령'이라고만 했다. 지금 우리가 '처용'이나 '처용가'라고 부르는 것은 전적으로 일연의 견해에 따른 것이다. 〈도솔가〉를 두고도 김부식과 일연은 시각의 차가 확연하다.[12]

김부식이 기술한 〈도솔가〉는 직접적으로 국가 통치와 접맥시킨 예악적 가곡인 데 반해, 일연이 채록한 월명사 〈도솔가〉는 천재지변을 물리친 불교와 관련된 주술적 가요이다. 경덕왕 19년(760) 4월 2일에 나타나서 10여 일 동안이나 두 개의 태양이 병존했다는 일괴에 대해서 김부식은 『삼국사기』에 기술하지 않았다. 하늘에 두 개의 태양이 나타나서 10여 일간이나 공존했다면 『삼국사기』가 이를 빠뜨릴 이유가 없다. 그러므로 『삼국유사』의 기술은 후세에 그 무렵 출몰한 혜성과 연계된 이야기가

12) 김부식은 『삼국사기』 헌강왕(憲康王) 5년 3월 조에, 어디서 왔는지 알 수 없는 형용이 괴이한 네 명의 인물이 어가(御駕) 앞에서 노래와 춤을 추었는데, 당시 사람들은 이를 '산해정령(山海精靈)'이라 했다고 기록했다. 형용이 괴이했다는 것은 탈을 착용했다는 의미로 해석된다. 탈은 나문화(儺文化)나 나 신앙(儺信仰)에서 신성시하는 것이다.

과장되어 전설로 내려온 내용의 채록인 듯하다. 이일병현(二日並現)이 경덕왕(景德王)에 대한 정치적 도전과 관련되었다는 것도 일리는 있으나, 그보다 당시 하늘에 나타난 혜성과 같은 객성(客星)의 출현으로 인한 사회적 불안을 미륵신앙을 매개로 해소시키려 했던 시도로 여겨진다.

일괴가 인연이 있는 승려의 산화공덕(散花功德)으로 퇴치될 수 있다는 일반적 인식에 대해, 월명사는 국선들이 애창하는 향가로도 없앨 수 있다고 했다. 순수 불교가곡인 〈산화가(散花歌)〉와 신라의 전통신앙과 불교가 융합된 국선들의 가요인 '향가'의 대립이다. 월명사는 〈산화가〉 못지않게 향가도 신통한 능력이 있다고 주장했고, 또 〈도솔가〉를 창작해 그 신통력을 실증했다.

월명사가 소속되었거나 또는 주도적으로 이끌었던 국선도는 화랑도의 일파이지만, 명칭에 국(國)자가 붙은 점을 감안할 때 화랑도의 주류였을 것이다. 월명사는 〈도솔가〉 이외에 〈제망매가〉를 남겼는데, 이들 향가의 주제의식에 해당되는 결론 부분이 모두 미륵좌주(彌勒座主)와 미타찰(彌陀刹)로 마무리된 점이 주목된다. '미륵좌주'는 석가불 다음에 전개될 미래세계에 대한 염원이 담겨 있고, '미타찰'은 고뇌에 찬 현실세계가 아닌 피안의 세계에 대한 희구가 서려 있다. 따라서 월명사가 속한 국선도도 불교사상이 중요한 이념으로 작용하고 있기는 하나, 현세불인 석가모니보다 내세불인 미륵불이나 피안을 관장하는 아미타불에 보다 경사된 집단인 듯하다.

국선도의 이와 같은 경향은 인도불교를 지양해 신라를 불국의 본산으로 관념한 신라화 된 불교를 신봉했다는 사실의 표현이다. 신라의 기층 전래신앙에 의한 불교의 신라적 선택에 의한 변용으로 볼 수 있다. 신라가 고구려, 백제보다 불교를 가장 늦게 수용했지만, 신라는 불교를 주체적으로 받아들여 신라의 전래 기층신앙과 조화롭게 융합시켜 독특한 신라불교를 창출했다. 그러므로 월명사의 〈도솔가〉와 〈제망매가〉는 신라의 전통사유와 신라화 된 불교의 신앙심이 가곡으로 형상된 대표적 작품이다.

이들 두 작품은 완전한 불교 가곡이 아니기 때문에 향가 장르 속에 포함될 수 있다. 균여의 〈보현십원가〉는 향가 형식을 빌려서 불교사상을 오로지 노래했기 때문에 엄밀한 의미에서 향가라고 보기는 어렵다.[13] 양희철은 월명사의 〈도솔가〉를 주가

13) 『삼국사기』에 향가가 나타나지 않는 이유는, 김부식이 향가식 표기법을 이해하지 못했기 때문이라고 볼 수도 있지만, 불교계를 중심으로 신라 사회에 널리 유행했다면 배제시키기 어려웠을 것이다. 월명

적으로 볼 때 다음과 같이 해독할 수 있다고 했고,『삼국유사』에서 일연은 한시 형태를 빌려 아래와 같이 풀이했다.

오늘 이에 산화가 부르어
잡오 사뢰온 꽃아 너는
공덕주와 주원사의 곧은 마음의 명을 행하여
미륵좌주 뫼셔라

용루에서 오늘 꽃 뿌리는 노래부르며
푸른 하늘로 한 송이 꽃을 올립니다.
돈독하고 정직한 마음 가득 담아서
멀리 도솔천의 미륵불을 맞으려 합니다.
龍樓此日散花歌　　挑送靑雲一片花
殷重直心之所使　　遠邀兜率大僊家

향가의 개념을 향가식 표기법으로 기술된 우리의 노래라는 협의에서 벗어나, 신라의 국가 공식 악무가 아닌 시정에서 백성들이 불렀던 가곡으로 넓게 잡고 싶다. 〈보현십원가〉가 정통 향가가 아니라는 해석은 여기에 기인한다. 따라서 사찰에서 승려와 신도들이 불렀던 찬불가들은 향가 범주에서 제외되어야 마땅하다.

월명사의 〈도솔가〉 노랫말 중에서 '꽃을 뿌리며 부르는 노래[散花歌]'라는 구절이 있기 때문에 세속에서 〈산화가〉라고 부르고 있는데 이는 잘못이라고 한 후, 〈산화가〉가 따로 있지만, 내용이 길고 복잡하므로 수록하지 않는다고 일연은 언명했다. 향가식 표기법은 국선도나 불교계에서 주로 전승되고 일반 지식인들에게는 별다른 관심을 끌지 못했던 것 같다. 향가가『삼국유사』나『균여전』이후에 전혀 언급되지 않은 이유도 향가식 표기법의 난해성과 애매성에서도 찾을 수 있다.

월명사의 〈도솔가〉가 〈도솔가〉라는 이름을 얻게 된 것은 '미륵좌주'라는 구절에 있는 듯하다. 당시 일반인들이 이 노래를 두고 〈산화가〉라고 한 것은 노랫말의 내용

사는 원래 전통사유를 담았던 향가 장르에 불교사상을 접맥시킨 신악(新樂)의 개창자로 생각된다.

으로 볼 때 정당한 이름일 수도 있다. 일연이 군이 〈산화가〉가 아니고 〈도솔가〉라고 강조한 이유는, 도솔천에서 수도하고 있는 미륵보살에 대한 관심의 표현이다. 김승찬은 "정법치세를 달성하기 위해 미륵보살을 초치하려는 주밀신앙에 바탕한 노래"라고 했다. 김문태는 "〈도솔가〉는 가요의 명칭이 아니라 가곡의 장르 명"이라고 지적한 바 있다.

그렇다면 일연은 유리이사금 때 창작된 〈도솔가〉에 대해서 상당한 의미를 부여했고, 월명사의 〈도솔가〉도 그와 유사한 성향이 있다고 생각한 것일까. 박노준은 "다른 인도승(引導僧)이 부른 산화가에 대한 서사적(序詞的) 구실을 맡았던 치리가(治理歌)적 요소가 있는 노래"라고 보았다. 이는 월명사의 〈도솔가〉가 유리이사금 대의 〈도솔가〉와 상통하는 면이 있음을 지적한 것이다. 허남춘은 "'미륵좌주'를 불교적인 성격을 벗어난 화랑정신의 상징"으로 보았다. 이도흠은 "천상계 질서와 지상계 질서를 동일시한 당대의 문화관습"으로 해석했다.

월명사 〈도솔가〉에 대한 제자들의 견해를 근거하면서 필자는 특히 일연이 한시 형식을 빌려 풀이한 내용에 주목한다. 향찰에 능통했다고 인정되는 일연의 해석은 후대 제자들의 그것보다 더 월명사의 진의에 가깝다고 보기 때문이다. 그러나 일연의 해석에도 불교적 천착부회가 있을 수 있다는 점도 참작되어야 할 것이다. 일연은 "용루에서 꽃 뿌리는 노래를 부르며, 그 중의 한 송이를 푸른 하늘로 받쳐 올리면서, 돈독하고 정직한 마음을 가득 담아, 멀리 도솔천에 계신 미륵불을 맞이하려 합니다." 라고 해독했다.

'미륵좌주'를 미륵불로 보고 미륵불이 도솔천에 계시니 응당 이 노래는 〈도솔가〉라고 함이 옳다고 일연은 해석했다. '미륵좌주'를 대선가(大僊家)로 해독한 것은 논란의 여지가 있다. 압운과 평측을 의식했기 때문에 '미륵보살'이나 '미륵불'로 표현하지 않았다면, '대선가'가 바로 '미륵좌주'라는 등식은 성립된다.

서기 28년에 창작된 〈도솔가〉와 서기 760년에 지어진 〈도솔가〉는, 시기적으로 무려 732년의 격차가 있다. 그렇다면 '도솔'이라는 말의 뜻도 반드시 동일할 수는 없을 것이다. 초기 〈도솔가〉가 '텃노래·환희의 노래·도솔풀이·다스리는 노래' 등등의 의미가 있었다면, 월명사 〈도솔가〉도 이와 같이 해석할 수 있느냐가 문제이다. 만일 『삼국유사』의 서사문맥을 긍정한다면, 하늘에 두 해가 나타난 일괴를 없앴으니 치리가(治理歌)로 인정해도 좋다.

향가가 일괴를 퇴치하는 주술적 기능을 가졌던 만큼, 가곡을 정치적 목적에 활용

한 악장적 성향이 인정된다. 일연이 한시로 해독한 것을 따를 때, 일괴를 없앤 것은, 〈도솔가〉 자체가 아니라 〈도솔가〉를 가창함으로써 맞이한 '미륵좌주'에 의해서 태양 하나가 소멸했다. 월명사가 '미륵보살'이나 '미륵불'이라 하지 않고 '미륵좌주'라고 표현한 것은, 암암리에 경덕왕을 미래의 안락한 삶을 제공할 미륵불로 환치하려는 의도로 짐작된다.[14]

만일 이와 같은 견해가 타당하다면 국선인 월명사는 당대의 지도자에게 최고의 영예를 부여함과 동시에 최상의 아첨을 한 것이다. 8세기의 경덕왕은 당시로 봐서 세계화 정책을 추구했던 야심만만한 왕이었다. 경덕왕은 통일신라의 극성기였던 '신문왕·효소왕(孝昭王)·성덕왕(聖德王)·효성왕(孝成王)'의 뒤를 이은 지도자이다. 효소왕과 성덕왕은 신문왕의 아들로서 형제간이고, 효성왕은 성덕왕의 아들이고 경덕왕은 효성왕의 아우이다. 태종무열왕으로부터 문무왕 대에 이룩된 일통삼한(一統三韓)의 위업을 바탕으로 하여 '신문왕·효소왕·성덕왕·효성왕' 등이 융성 시대를 열었고, 이를 계승한 경덕왕도 스스로를 '미륵좌주'로 자부했을 가능성이 많다.

그러므로 월명사가 창작한 〈도솔가〉를 경덕왕의 업적을 칭송하는 악장적 성격의 가곡으로 인정할 수도 있다. 이 노래를 〈산화가〉가 아니고 〈도솔가〉라고 강조한 일연의 의중에는 은연중 신라 초기 태평성대를 연출한 유리이사금과 경덕왕을 대비시키고자 하는 뜻이 있었던 것 같다.

기존 학계의 시각과 달리 '도솔'의 의미를 방언 속에서 천착할 필요가 있다. 경북 포항권 지역에서 각 문중이 그들 입향조(入鄕祖)의 묘를 '도솔령 묘'라고 하고 있다. 이 경우 '도솔령'은 입향 시조를 뜻한다. 그렇다면 〈도솔가〉는 '도솔[始祖]'과 그 후계자들의 공덕을 칭송하는 노래로 이해할 수도 있다. 이명구는 일찍이 "신국가 개창의 축하와 태평성대를 창출한 왕의 덕을 칭송하는 노래"라고 논정한 바 있다.

〈도솔가〉가 악장적 성향의 신라 가곡임을 인정할 때, '도솔'이 시조왕인 '박혁거세'를 중심으로 한 왕들의 개국과 수성(守成)의 공덕을 예찬하는 노래라는 해석이 가능하다. 유리이사금은 박혁거세의 손자이다. 한 왕조가 개창되면 처음은 초창기로서 처리해야 할 일이 많기 때문에 예악을 정비할 겨를이 없다. 조선조도 이태조의

14) 일연이 월명사가 지은 향가를 두고 〈산화가〉가 아니라 〈도솔가〉라고 단정적으로 말한 것은, 신라 개국 초기에 가창된 〈도솔가〉와 결부시키려는 의지의 표현이다. 이는 유리왕 대의 〈도솔가〉를 일연이 향가로 인정했다는 증거이다. 향가의 형식(사뇌격)은 그대로였으나 시대에 따라 그 주제의식은 변했을 것이다.

손자 대인 세종과 증손자인 세조 때에 와서야 예악이 정비되었다.

〈도솔가〉는 신라가 개국한 지 39년 뒤에 창작되었다. 신라의 개국과 시조왕의 업적을 찬양하는 악장이 완비될 수 있는 적절한 기간이다. 유리이사금 대에 『삼국사기』의 기록을 참작건대 제도가 정비되고 경제가 안정되어 민속이 환강(歡康)하여 태평을 구가했던 만큼 악장이 창제되는 여건을 충분히 갖춘 시대였다. 그리하여 『삼국사기』는 〈도솔가〉를 일러 악의 시초[此歌, 樂之始也]라고 칭했던 것으로 필자는 이해한다.

『삼국유사』도 서기 28년 무렵 신라를 통치했던 노례왕(弩禮王)이 신라의 기반 세력인 6부(六部)의 칭호를 개정하고, 이들에게 성을 하사했으며 최초로 농기구와 장빙고(藏氷庫)를 제작하고, 수레를 만들고 이서국(伊西國)을 정벌했다고 기록했다. 이로써 보건대 유리이사금[노례왕]은 신라의 국기를 확고히 한 수성의 지도자였다. 『삼국사기』는 '유리이사금'이라 했는 데 반해 『삼국유사』는 '노례왕'으로 표기했다. 일연은 신라 최고의 통치자의 호칭이 왕으로 변한 것은 노례왕 대부터 시작되었다고 했지만, 『삼국사기』는 지증마립간과 법흥왕 때부터 시행되었다고 했다. 중국 식 시호가 지증마립간부터 실시된 점으로 봐서 『삼국사기』의 기록이 더 신빙성이 있다.[15]

일연은 "노례왕이 여사(黎耟)와 장빙고를 시제(始制)했으며 〈도솔가〉도 시작(始作)했는데, 차사사뇌격(嗟辭詞腦格)이 있다."고 했다. 여하튼 노례왕은 신라조의 문물을 최초로 정비한 지도자라고 『삼국유사』는 논했다. 제례작악이라는 예악 인식이 여기에도 적용된 감이 있다. 악의 경우는 제악이라 하지 않고 작악(作樂)이라고 했다. 『삼국유사』가 '시작 〈도솔가〉(始作兜率歌)'라고 표현한 것도 예악적 인식에 말미암은 것인지는 속단할 수 없지만 개연성은 있다.

유리왕 대의 〈도솔가〉는 시조 박혁거세와 그의 아들 남해차차웅 그리고 손자인 유리이사금이 신라를 개국하고 국기를 공고히 하여 수성의 공적을 찬미하는 악장적 가곡으로서, 기록에 나타난 한민족 최초의 국정가곡이다. '고구려·백제'에도 〈도솔

15) 『삼국사기』와 『삼국유사』는 신라의 중국 식 칭호인 '왕(王)'의 시행 시기를 무려 400여 년이나 차이가 나게 기술했다. 김부식이 지증마립간(智證麻立干) 즉위 초 기사 중 '논왈(論曰)'에서 최치원이 신라왕을 고유 칭호를 버리고 중국 식으로 기록한 「제왕연대력(帝王年代曆)」을 비판한 것은, 그가 주체적 사가였음을 의미한다.

가〉와 같은 왕조 차원의 가곡이 있었겠지만 아쉽게도 문헌에 전하는 것이 없다. 〈도솔가〉를 신라의 국정악장이라고 했을 때, 김부식이 어찌하여 「신라악」 조에 이를 언급하지 않았는지는 의문이다.

김부식이 「신라본기」 등에 나오는 악무들을 「악」 조에 수록하지 않은 것은, 같은 내용을 두 번 되풀이해 수록할 필요가 없다는 인식 때문일 수도 있다. 한 국가가 개창되면 제례작악을 하는 것은 동양권에서는 보편적 현상이었다. 다만 그 '예'와 '악'이 중원예악과 얼마나 흡사하냐에 기준을 두고 예악이 아니라고 할 수는 없다. 사이의 제 민족도 각각 그들 나름의 민족예악을 향유하고 있었다.

악무를 민족예악과 중원예악에 대비시킨다면, 민족악무와 중원악무로 유분할 수 있고, 이를 악장에 이입시킬 경우 '속악악장'과 '아악악장'으로 획정할 수 있다. 『악학궤범』은 '아악·속악·당악·향악' 등으로 명료하게 분류했다. 『악장가사』는 '속악·아악'으로 양분한 후, 이에 해당하는 가사를 수록했다. 따라서 『악장가사』에 수록된 모든 가사는 전부 악장이다. 신라 초기 〈도솔가〉가 창제될 무렵에는 아악가사(雅樂歌詞)는 없었던 것 같고, 단지 고려·조선 대에 규정된 속악이나 향악가사가 핵심을 이루고 있었다.

그러므로 유리이사금 대의 〈도솔가〉는 속악악장이나 향악악장이었지 아악과는 연관이 없다. 다만 중원에서 이입된 예악 인식에 영향을 받아 〈도솔가〉를 사뇌격(詞腦格)을 갖춘 신라의 민족악장으로 제작했다는 의미일 것이다. 「신라악」 '가무' 부분 첫머리에 수록된 〈회악〉의 중요한 절목으로서 후대에 〈도솔가〉가 포함되어 가창되었을 가능성도 추단해본다.

이 같은 추단이 가능하다면 남해차차웅 3년(6)에 박혁거세거서간(朴赫居世居西干)의 묘(廟)가 세워졌고, 〈도솔가〉는 이로부터 22년 뒤에 창작되었다. 〈도솔가〉를 신라 최초의 악장으로 인정할 때, 〈도솔가〉의 노랫말은 시조 박혁거세와 남해차차웅 및 유리이사금의 위업을 찬양한 내용일 것이고, 따라서 역대 왕조 종묘의 효시인 '시조묘' 제사 때 가창된 신라의 '민족악장'이라고 봄이 타당하다.

『고려사』 「악지」는 고려악무를 '아악·당악·속악·삼국속악'으로 분류해 『악학궤범』에는 엄연히 존재한 향악이 빠져 있는데, 신라악무에 향악이 포함된 것과 대조된다. 유리이사금 대의 〈도솔가〉가 '시조묘'와 연관이 있기 때문에 『고려사』 「악지」의 태묘악장 편과 대비시킬 필요가 있다. 고려조의 〈태묘악장〉은 전부 아악악장이다. 조선조가 속악악장을 아악악장과 혼합해 사용한 것과도 차별된다.

고려의 〈태묘악장〉은 예종(睿宗) 11년(1116) 10월에 〈구실등가악장(九室登歌樂章)〉을 '새로 지은[新制]' 것으로 되어 있다. 그렇다면 새로 짓기 전에 악장이 있었다는 것인데, 단언할 수는 없지만 그것은 고려 초기의 주체적 성향을 감안할 때 속악악장일 가능성이 더 많다. 〈태묘악장〉이 만일 속악악장이었다면 〈동동·무애·서경〉 등이 사용되었을 가능성이 있다. 〈동동〉은 송도지사이고 〈무애〉는 불교계의 악무이고 〈서경〉은 고려가 중시한 서도(西都)인 까닭으로 태묘제사에 사용할 만한 가치가 있다. 왕태조가 삼국을 통합했다는 사실과 관련지어 『고려사』 「악지」 말미에 있는 '삼국속악'을 연주했을 수도 있다.[16]

조선조는 종묘 영녕전(永寧殿)에 속악악장을 사용했고, 〈보태평〉 11성(聲, 章)과 〈정대업〉 11성이 그것이다. 고려조는 태묘의 태조실에는 〈대정지곡(大定之曲)〉, 혜종실(惠宗室)에는 〈소성지곡(紹聖之曲)〉, 현종실(顯宗室)에는 〈흥경지곡(興慶之曲)〉 등 아악악장을 예종 이후부터 사용했다. 종묘악을 기준으로 할 때 악무정책에 관한 한 조선조가 고려조보다 한결 주체적이었다.

왕태조 묘실에 사용했던 〈대정지곡〉은 조선조 악장 〈정대업(定大業)〉과 관련이 있다. 조선조는 〈정대업〉보다 〈보태평〉을 더 중시했는 데 반해, 고려조는 〈대정지곡〉을 우선했다. 고려조 태묘악장이나 조선조의 종묘악장은 아악악장이든 속악악장이든 간에 그 내용은 매우 유사하다. 단지 고려조는 '태묘'라고 했고 조선조는 '종묘'라고 한 점이 변별된다. 이는 천자예악과 제후예악의 차이에서 말미암은 것이다.[17]

한국 역대 왕조의 종묘악장은 그것이 속악·아악 여부를 떠나 신라 〈도솔가〉의 영향이 알게 모르게 계속되었다. 유리이사금 대의 〈도솔가〉는 시조왕의 개국과 남해왕의 소성(紹聖) 정신과 유리왕의 성세 창출을 기렸고, 경덕왕 대의 〈도솔가〉는 천재지변으로 인한 민심 이반의 국가적 위기를 수습했다. 신라 이후 고려조를 비롯한 역대 왕조는 〈도솔가〉가 지닌 양식적 특성과 애국적 주제의식을 전범으로 하고, 중원예악을 참작해 신라 왕조의 개국이념에 부합되는 악장을 제작한 것이다.

16) 『고려사(高麗史)』 악(樂) 一, 「헌가악독주절도(軒架樂獨奏節度)」 편의 향악(鄕樂)은 토풍(土風)으로서 처음에는 시종(始終)에 두루 사용되다가 근래에 아종헌(亞終獻)에만 사용하는 것을 편벽하다고 비판했고, 하체(夏禘) 때 대성악(大晟樂)과 함께 '향음(鄕音)·향무(鄕舞)'도 첨가되었다고 했다. 이로써 보건대 고려시대에도 향악악장이 널리 연주되었고 향악가사가 가창되었음을 확인할 수 있다. 뜻 모르는 아악악장을 제향 때 쓰면 이는 신인(神人)을 속이는 것이라는 비판도 있었다.

17) 『고려사』 악1, 태묘악장(太廟樂章) 태조를 모시는 묘를 태묘라고 범칭하기도 한다.

2. 고구려의 악무

1) 고구려악무와 〈동동가무〉

한 국가의 악무를 접수한다는 것이 곧 그 국가의 국권을 가진다는 인식은 중원의 예악론에만 근원하지 않았다. 우리 동방에서도 일찍부터 한 부족국가를 합병하면 그 악무를 접수해 연희하는 것으로 복속의 상징으로 삼았다. 고대에 엄연히 존재했던 삼한의 72국(마한 54국, 진한 12국, 변한 12국으로 『삼국유사』의 기록을 참고하면 78국이 된다)에도 모두가 칭국(稱國)을 했으니, 응당 국가적인 악무가 있었을 것이고, 『삼국사기』와 중국 측 사서에 기록된 그 밖의 나라들에도 역시 악무는 있었다.

무수한 이들 부족국가의 이합집산의 과정에서 흡수된 소국의 악무는 필히 대국이 향유했다. 악무를 뺏긴다는 것은, 곧 나라를 상실하는 것으로 당대인은 생각했다는 증거가 간혹 포착된다. 악무에 대한 인식이 오늘의 그것과 달랐다는 증거이다. 진흥왕이 병합한 대가야국은 시조 '이진아고(伊珍阿鼓)'에서 말왕(末王) '도설지(道設智)'에 이르기까지 16세 520년간 지속된 국가였다.[18] 5세기 반이나 존속했던 유구한 역사를 지닌 국가에 거국적인 악무가 없을 수 없다. 그러므로 우리는 '대가야악무(大伽倻樂舞)'를 상정하게 된다. 진흥왕은 신라의 입장에서 보면 고구려의 광개토대왕에 값하는 정복의 제왕이다. 진흥왕은 삼한 통합의 기초를 튼튼하게 구축한 지도자였다. 그는 한반도 남부의 삼한 세력의 북진을 성취한 왕이었고, 이는 결국 삼한계가 부여계의 북측 세력을 압도하는 계기가 되었다.

부여계의 남진은 백제의 건국과 삼한지역의 여러 소국을 통합한 백제의 융성으로 극을 이루었지만, 신라에 의한 백제의 멸망은 곧 부여계의 남진정책의 실패와 그 소멸을 의미한다. 백제의 멸망은 부여계 악무의 쇠퇴나 소멸을 뜻한다. 백제는 마한제국의 악무를 수용했지만 국가 차원의 악무는 부여계 악무였다고 생각된다. 백제가 마한의 여러 나라 악무를 취사선택해 가지는 것도 역사의 진행이고, 신라에 의해 그 백제악무가 다시 취사선택 당하는 것 역시 운명이다. 민족악무사의 전개는 이처럼

18) 『三國史記』卷三十四, 「雜志」第三, "高靈郡本大加耶國, 自始祖伊珍阿鼓王, 至道設智王, 凡十六世, 五百二十年. 眞興大王侵滅之, 以其地爲大加耶郡, 景德王改名, 今因之."

영고성쇠가 무상하다.

고구려는 부여계의 국가로서 광개토대왕의 남진정책으로 한반도 허리 부분의 많은 소국을 병합해 대제국을 형성했다. 한반도 허리 부분의 많은 소국들에게도 악무는 있었고, 이들 악무를 고구려가 그들의 선정 시각에 맞추어 버릴 것은 버리고 취할 것은 취했을 것이다. 『삼국사기』 악 조에는 여기에 대해서 전혀 언급이 없고 지엽적인

『삼국사기』 고구려악 조

부분만 싣고 있다. 고구려의 제천의례를 주축으로 한 거국적 축전을 일러 '동맹'이라 한다고 「동이전」은 말하고 있다. 고구려의 동맹은 부여의 〈영고〉를 계승한 악무로서, 그 성격이 비슷했다.

「동이전」 부여 조에 "은정월에 제천을 행하고 도읍 안에서 대회를 가지며 연일 음주가무를 하는데, 이를 일러 영고라고 한다."라고 기록하고 있다. 영고와 동맹은 다함께 제천의식이라는 공통점이 있다. 중세의 악무가 대부분 제천과 맞물린 것이 통례이긴 하다. 부여의 영고는 12월에 행해졌고, 고구려의 동맹은 10월에 거행되었다. 제천하는 달의 차이는 세수와 연관된 듯하나 그 뜻하는 바의 실상은 알 길이 없다.[19]

그런데 이 영고와 동맹의 성격을 '국중대회(國中大會)'라고 표현한 점은 동일하다. 국중대회는 어떤 형태의 모임을 지칭한 것일까. '국'을 수도로 해독할 경우, 부여의 서울과 고구려의 도읍에 나라 안 사람들이 모였다고 여길 수도 있다. 광대한 국토에 산재한 모든 백성이 모였다고 보기는 어렵고, 아마도 각 고을의 대표자와 수행원 집단들이 전국 방방곡곡에서 참석한 사실을 표현한 것이 아닐까. 이는 오늘날의 전국 각 지역을 대표하는 인물들이 집결하는 의회와 같은 성격의 회합으로 추측된다.

제천과 이에 수반된 악무는 국가의 각계각층의 대동단결을 재확인하는 중요한 의

19) 『三國志』 「魏書」 東夷傳 "夫餘, … 以殷正月祭天, 國中大會, 連日飮酒歌舞, 名曰迎鼓. 高句麗, … 以十月祭天, 國中大會, 名曰東盟."

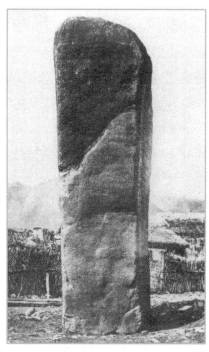

광개토대왕릉비

도가 있었다. 이 행사에는 각 부족의 다양한 악무가 성대하게 연희되었을 것이다. 각 지역을 대표하는 악무를 연희하는 가무단이 참석해 그들은 자기 지역의 악무를 신바람 나게 공연했을 것이다. 이 같은 추상은 최근까지 추석절 등 명절에 각 고을의 농악단이 참석해 경연하는 민속놀이를 참고하면 전혀 터무니없는 추단은 아니다. 부여와 고구려는 광대한 국토와 다양한 인종을 포괄한 제국이었다. 고구려가 이룩한 대제국을 통치하기 위해 모든 인종과 부족과 계층을 한데 묶는 무엇이 있어야 했고, 그것은 그들을 포용할 수 있는 공통적 요인을 가진 것이라야 한다.

그러므로 첫째로 상정되는 것은 종교이고, 다음은 악무이다. 당시의 종교는 제천의식인데, 여기에 곁들여 창업주인 동명성왕과 그의 어머니인 국모 유화를 배향하는 형식이었을 것이다. 종교와 정치의 이 같은 접합은 동서고금의 통례였다. 고구려의 제천에 곁들인 신묘에 주향된 창업주 모자에 대한 국교적 성향에 관해 김부식은 『북사』를 인용해 아래와 같이 말했다.

고구려는 상례로 10월에 제천을 하는데, 음사가 많다. 신묘가 둘 있는데 하나는 부여신으로 나무로 새긴 부인상이며, 다른 하나는 고등신(高登神)으로 시조 부여신의 아들이다. 관사를 설치해 사람을 파견해 수호케 했다. 하백(河伯)의 딸과 주몽이라고 알려져 있다.[20]

20) 『三國史記』卷三十二,「雜志」第一,「祭祀」"『北史』云, 高句麗常以十月祭天, 多淫祠, 有神廟二所, 一曰夫餘神, 刻木作婦人像. 二曰高登神云, 是始祖夫餘神之子, 竝置官司, 遣人守護, 蓋河伯女, 朱蒙云."

'예악'에서 '예'의 중요한 핵심의 하나는 종교적 기능이다. 그러므로 '제사'가 예에 포함되는 것이다. 고구려의 국교 역시 '신묘'에 합배된 인물은 하백녀 유화와 그의 아들 창업주 고주몽이었다. 하백의 딸인 동명성왕의 어머니의 각목상을 '부여신'이라고 한 사실이 주목된다. 이는 고구려가 부여계의 국가인 점을 확인하는 것이고, 나아가서 동명성왕의 모계가 부여계를 대표하는 세력이었다는 증거이다. 동명성왕의 부계는 모계보다 한미했거나, 아니면 유입된 세력인지도 모르겠다. 부여에서 유화를 우대한 사실도 참고가 된다.

중국 측에서는 부여신과 고등신의 입상을 두고 음사로 인식했다. 음사는 월례라는 뜻도 있으니까, 제천한 사실에 대한 불쾌감의 표시일 수도 있다. 고구려는 부여를 승계한 국가이다. 그러므로 종교 역시 부여의 영향을 받았을 것이고, 따라서, '부여악'이 '고구려악'에 상당히 많은 영향을 미쳤음도 짐작된다. 부여 제천의 '영고'와 고구려 제천의 '동맹'이 다함께 '국중대회'라고 표현된 사실도 여기에 기인한 것이다.

광개토대왕이 남진정책을 세우고 한반도 남부를 경략해 수많은 소국들을 복속시키며 남하했다. 이는 부여계의 승리이다. 이에 대한 삼한계의 응전으로 진흥왕의 북진정책의 성공은 역시 삼한계의 승리이다. 부여계와 삼한계는 동일한 민족으로 같은 언어와 거의 비슷한 문화를 향유했다. 부여계의 민족은 광개토대왕 이후 대대적으로 남반부로 이동했다. 평양으로의 천도는 민족이동의 절정을 이루었다. 이와 더불어 부여·고구려의 악무도 남쪽으로 이동했다. 우리 문헌에 없는 〈부여악〉에 관한 구체적 자료가 중국 측 문헌에 은닉되어 있을 가능성은 있지만 현재로선 이에 대한 여구 성과가 없다.

민족의 악무는 끈질긴 생명력이 있다. 악무가 불변의 민족 정서와 접맥되어 있기 때문이다. 따라서 고구려악무 속에는 부여를 위시한 다양한 한반도 북부와 중부의 악무가 융합되어 있었다. 고구려는 능침에 '무용도'를 위시한 음악 연주의 그림을 그릴 정도로 악무를 중시했다. 고구려는 단기 3001년(668)에 멸망했다. 고구려의 악무는 당나라에서 휩쓸어 가져갔고, 신라는 멸망한 고구려의 문물유산에 대해 영향력이 미치지 못했던 것 같다. 그러므로 고구려악무는 정복자의 입장에서 당나라가 접수해 갔고, 당나라에 건너간 다음 〈고구려악무〉는 급속도로 조락의 길로 접어들었다. 한편 왜국으로 건너간 고구려의 악무는 일본에서 뿌리를 내리고 발전과 변화를 계속했다.

고구려악무의 중요 부분은 발해가 계승했을 것이다. 우리는 〈발해악무〉의 정치한

고찰을 통해 고구려악무의 편린이나마 복원시킬 의무가 있다. 실증할 수 없다고 해서 이를 포기하는 것은 무책임한 일이다. 발해의 패망 후, 고려가 동족이라는 차원에서 수많은 유민을 받아들이면서 북국으로서의 '발해사'를 편찬치 않았다는 선인의 비난을 상기할 필요가 있다. 신라가 당나라와 제휴해 고구려·백제를 멸망시켰지만, 고구려·백제의 악무를 민족적인 차원에서 다소나마 수용한 흔적이 보인다. 악무는 당시 중세사회에서 정치적 의미가 워낙 강했기 때문에, 신라가 이에 영향력을 행사할 입장에 있지 않았던 것 같다. 『삼국사기』「악」 조에도 고구려·백제의 악무에 대해서는 거의가 중국 측 자료에 의존할 정도였다.

비록 고구려의 악무를 중국이 악공과 악기들을 통틀어 가져갔지만, 그 일부는 남아서 '통일신라'와 '발해'를 거쳐 '고려'를 경과해 '조선조'에까지 그 맥락이 이어졌다. 고구려의 악무가 조선조까지 그 맥락이 유구하게 전승되어 온 사실은 다음의 기록에서 실증된다. 조선조의 사관은 명의 사신을 접대하는 연회석상에서 연희된 〈동동무〉에 대해서 고구려 때부터 있었던 것이라는 성종(1457~1494)의 말을 기록하고 있다.

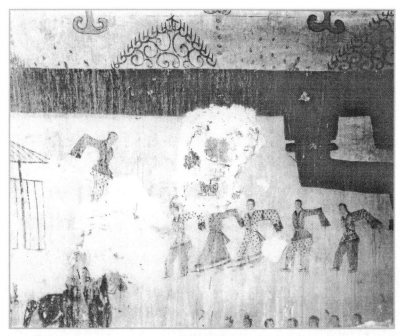

고구려 무용총 벽화

상(성종)이 말하기를 "양 대인이 머물기를 허락했으니 내가 먼저 마시겠다."라고 했다. 정사와 부사는 머리를 조아리며 상사가 연달아 쌍배(雙杯)를 올렸고, 상이 쌍배를 회사(回賜)했다. 부사 또한 이같이 했고, 상은 상사에게 했던 것처럼 했다. 머리를 조아리며 각각 자리에 앉았다. 월산대군 정(1454~1488)이 술을 따르는데, 이때에 동기(童妓)가 일어나 춤을 추기 시작했다. 상사가 묻기를 "어떤 춤이냐"고 했더니 상이 이르기를 "이 춤은 고구려 때부터 이미 있었던 것인데, 〈동동무〉라고 이름한다"고 했다. 상사가 이르기를 '이 춤은 매우 훌륭합니다. 두목 등의 '희섬무(戲蟾舞)' 또한 좋으니 이를 춤추게 하기를 바랍니다'라고 했다. 상은 대인의 뜻을 따르겠다고 하고 이를 연희케 하는 것이 어찌 나쁘겠느냐고 했다. 이에 상사가 두목을 즉시 불러 춤추게 했다.[21]

이 기록을 통해 우리는 민족악무가 시공을 뛰어넘어 전승되고 있었음을 깨닫게 된다. 고구려의 악무였던 〈동동무〉가 나라가 망한 지 813년이 지난 1481년 8월 3일, 평양이 아닌 한양의 인정전에서 연희된 사실은 놀랍다. 당시 성종의 나이는 24세였고, 월산대군은 27세였다. 고구려의 악무였던 〈동동무〉가 800여 년 동안 어떤 경로로 전승되었는지 궁금하다. 신라나 발해를 거쳐 전승되었던 것을 고려가 이어받았던 것일까? 특히 고려는 고구려를 정통으로 삼은 체제였으니, 고구려악무를 국가적 정통악무로 수용했을 가능성이 높다. 부여계 정통악무의 맥락은 '매악·주리악'을 시원으로 하여, 부여의 '영고'와 예의 '무천'이 이를 계승하고, 다시 고구려가 '동맹'이라는 이름으로 통합해 국가적 악무로 삼았고, 이것이 신라 또는 발해를 거쳐 고려의 국가 악무로 연희되다가, 조선조에는 '향악'의 일부로서 국가 공식 행사에서 연희되었다고 추정한다.

성종은 분명히 〈동동무〉라고 했는데, 이는 악과 무가 어울렸고 나아가선 가요까지 곁들인 종합예술로서의 악무였음을 의미한다. 현전 고려가요인 〈동동〉이 고구려 시대에도 가창되었는지는 미지수이다. 그러나 〈동동무〉는 확실히 '동맹'과 관계가

21) 『成宗實錄』卷一百三十二, "十二年 辛丑八月 乙巳, 上曰,兩大人若許留, 我當先飲, 兩使叩頭, 上使連進雙杯, 上回賜雙杯, 副使如上使禮, 叩頭就座. 月山大君婷行酒, 時童妓起舞, 上使曰是何舞耶, 上曰, 此自高句麗時已有之, 名曰動動舞. 上使此舞則好矣, 頭目等戲蟾舞亦好, 欲令舞之, 上曰, 隨大人之意, 而使之呈戲, 不亦可乎. 上使卽呼頭目來舞.(김수경의 「세나라시기 언어력사에 관한 남조선 학계의 견해에 대한 비판적 고찰」 참조.)"

있었을 것 같다. 고구려의 국중대회였던 동맹에 〈동동〉이 가창되었을 것이라는 상정은, 〈동동〉 수련의 '곰비·림비' 등이 오늘날의 언어 지식으로는 정확하게 풀 수 없는 고어인 점도 논거가 된다. 〈동동〉 중에서 적어도 수련만은 고구려의 거족적 제천 행사였던 동맹에서 가창되었다는 상상은 〈동동〉의 기구가 하늘과 지상의 절대자에게 드리는 송도의 의미가 있다는 사실이 뒷받침한다.[22]

국중대회인 제천의례에 하늘과 더불어 창업주 동명성왕이 하늘을 대신해 통치하는 천자임을 재확인해 국권을 공고히 하는 것이 중요한 목표 중에 하나였을 것이다. 그렇다면 구체적으로 '곰비'는 천신이고 '림비'는 천자인 동명성왕일 가능성이 있다. 동명성왕의 후예가 계속 왕위를 승계했으니, 시조를 높이는 것은 곧 당시 지도자를 존숭하는 것과 동일하다.

 덕으란 곰비예 받잡고
 복으란 림비예 받잡고
 덕이여 복이라 호날
 나ᅀᅡ라 오소이다
 아으 동동다리

위의 〈동동〉의 기구(起句)는 고구려의 동맹 축전에 불리다가 팔관회에서 가창되지 않았나 한다. 민족악무는 사실 단절된 것이 아니라 이처럼 면면히 그리고 끈질기게 외래악무와 대결해 결국 승리를 거두며 지속되어 왔다. 그러므로 〈동동무〉와 〈동동〉의 가사는 현재 남아 있는 중세 악무 중에서 가장 고형을 많이 갖춘 가요이다.

조선조 최초의 국정 악서인 『악학궤범』의 「시용향악정재도의(時用鄕樂呈才圖儀)」에 조선조의 국가 악무인 〈보태평·정대업·봉래의·용비어천가〉 다음에 〈동동〉이 배치되었고, 〈동동〉 다음에 〈정읍사〉, 〈정읍사〉 다음에 〈처용가〉가 편차된 것도 참작할 만하다. 〈동동〉과 〈정읍사〉, 〈처용가〉는 각각 '고구려·백제·신라'를 대표하는 악무이다. 이는 삼한일가라는 민족의 정통적 통합 의지가 악무를 통해 나타난 상징적 예이다.[23]

22) 崔珍源: 『國文學과 自然』 「動動攷」 一·二·三에서 동동을 八關會와 관련지어 논의했다. 이는 〈동동〉의 신비를 푸는 중요한 계기를 마련한 입론으로서 민족가요 연구에 획기적 계기가 되었다.

삼한일가의 의지와 예악론이 맞물려 민족악무는 줄기차게 전승되고 있었다. 〈동동·정읍사·처용가〉의 노랫말 해석에 지나치게 매달려, 이들이 현전 민족 최고의 '악무'인 점을 망각하고 있었다. 따라서 노랫말 못지않게 이들 가요가 포함한 악과 무에도 관심을 가져야 한다. 〈정읍사〉는 견훤의 후백제가 전승해 이를 다시 고려가 향유했고, 조선조가 다시 백제 고지의 백성을 염두에 두고 공식 향악으로 편성시킨 것 같다. 〈동동〉과 〈정읍사〉는 신라에 의해 전승되었거나, 아니면, 후삼국 시대의 지역 세력을 기반으로 등장한 '궁예·왕건·견훤' 등의 지도자에 의해 부각되었는지도 모른다. 〈동동〉과 〈정읍사〉가 긴긴 시간 동안 체제가 바뀌었는데도 불구하고 전승된 까닭은 지도자에 대한 충성심과 부부애의 모티프가 깔려 있기 때문이다.

　　민족의 악무가 시대의 흐름에 따라 많이 달라진 것으로 여겨지지만 실질적으로는 큰 변동은 없었다. 민요가락 속에도 수백 년 또는 수천 년 이전의 가락이 잔존해 있다. 요즘에 연희되는 판소리 사설이나 가락이 수백 년 이전과 크게 달라지지 않았다는 것에서 그 근거를 찾을 수 있다. 악무는 그 자체가 보수적 성격을 강하게 지니고 있다. 민족악무가 외래악무에 영향을 받았지만, 본질적 변화를 입은 것 같지는 않다. 결국 외래악무는 그것이 우리의 정서에 부합되지 않았을 때 소멸되고 만다는 것이 통례였다.

　　우리는 지금 〈동동〉이나 〈정읍사·처용가〉 등을 논의하지만 이들과 함께 가창되었던 당시의 당악이나 아악에 거의 관심을 두지 않는다는 현상이 웅변으로 말하고 있다. 민족의 정통 제천의례가 아닌, 중원으로부터 수입된 환구제천(圜丘祭天)에 가창되었던 한문으로 된 노랫말들은 우리들 가슴에 와닿지 않는다. 외래악무일지라도 민족 정서와 부합되어 우리 것으로 변용되면 살아남아서 민족악무로 승격된다. 우리는 이렇게 하여 승격된 민족악무를 얼마간 갖고 있다.

　　지금도 외래악무는 끊임없이 유입되어 연희 또는 가창되고 있지만, 그 생명이 얼마나 지속될지는 의문이다. 민족악무 가운데 가장 긴 생명을 지녔다고 인정되는 〈동동무〉와 여기에 포함된 〈동동〉의 노랫말을 통해 민족악무의 강인한 전승과 그 줄기찬 생명력을 확인하면서, 우리는 국민 정서에 심각한 영향을 끼치는 악무에 더 많은 관심을 기울여야 한다는 것을 강조코자 한다.

23) 『樂學軌範』 卷五에 당시에 사용된(時用) 향악과 악무에 대해 도표와 함께 춤추는 태세 등이 기술되어 있다.

2) 〈동동가무〉와 국조악장(國朝樂章)

현전 문헌에 수록된 가곡 중 향가를 제외한 최고의 노랫말은 〈동동〉이다. 필자는 일찍이 우리 겨레의 삼대악무를 〈동동·처용가·정읍사〉라고 말한 바 있다. 〈동동〉은 고구려, 〈처용가〉는 신라, 〈정읍사〉는 백제(後百濟)의 가곡이다. 이들을 삼대가곡으로 규정한 것은 고려조이다. 『고려사』『악지』「속악」장에 〈동동·처용·정읍사〉가 등장하고, 「삼국속악」 '신라·백제' 편장에 〈동경(東京·정읍(井邑)〉이 재차 언급되고 있다. 조선조 초기에 편찬된 『고려사』「악지」 등에 전기 삼대악무가 큰 비중을 차지하고 있는 것도 우연이 아니다. 악을 치세지음과 난세지음 및 망국지음으로 나눈 뒤, 악은 정치와 직결되어 있다"는 예악 인식이 연상된다.[24]

이제 우리 고가곡에 대한 연구 시각의 광폭을 확장할 필요가 있다. 미시적인 접근과 더불어 거시적인 조명을 병행하면, 향가나 고려가곡의 실상과 진면목을 보다 핍진하게 엿볼 수 있기 때문이다. 그 한 예로 향가 〈처용가〉 및 고려가곡 〈처용가〉의 가사 가운데, 신라 수도 서라벌을 두고 『악학궤범』에는 모두 '동경(東京)'으로 표기했다. 『삼국유사』〈처용가〉의 '東京'을 향찰식 표기로 간주해, 선학들이 '셔블·세발' 등 순우리말로 해독했다. 그러나 국문으로 최초로 채록한 『악학궤범』과 『악장가사』 등에 '東京'으로 표기한 것 또한 까닭이 있을 것이다.[25] 『고려사』「악지」나 『악학궤범』의 〈처용가〉에 표기된 '동경'은 고려조 삼경(서경·개경·동경)과 결부시켜 해석할 수도 있자만, 『삼국유사』〈처용가〉의 '東京'은 위의 표기들과 동격으로 취급할 수는 없다.

신라는 발해와 더불어 황제의 나라라는 긍지를 가진 왕조로서 오경(五京)을 개설했는데, 북원경(北原京, 원주), 서원경(西原京, 청주), 중원경(中原京, 충주), 남원경(南原京, 남원), 금관경(金官京, 김해)이 그것이다. 황제국의 오경은 일반적으로 수도는 제외된다. 당시 신라 서울은 '서라벌(서벌)'로 일컬어졌고, 서라벌은 서울임과 동시에 신라와 더불어 국호로도 통했다. 이는 수도 이름이었던 '로마'가 국호로 통용된 사실과도 유사하다.

24) 『禮記』 권 18 「樂記」 제 19, 是故, 治世之音, 安而樂, 其政和. 亂世之音, 怨而怒, 其政乖. 亡國之音, 哀而思, 其民困. 聲音之道, 與政通矣.

25) 『三國遺事』 권 2, 處容郎 望海寺」, 『樂章歌詞』〈處容歌〉, 『樂學軌範』〈鶴蓮花臺 處容合設舞〉조.

그러므로 〈처용가〉의 '東京'은 신라의 오경을 염두에 둔 헌강왕 때의 보편적 호칭으로 보는 것이 타당하다. 경주는 위치로 봐서 신라 오경 중 동쪽에 위치했고, 또 태양이 떠오르는 방향이라는 의미까지 부여해 '동경(東京)'으로 호칭했을 것이고, 따라서 〈처용가〉의 노랫말 중 '東京'은 '셔블' 등 우리말로 풀어서 읽기보다는 표기대로 '동경'으로 읽는 것이 적의하다. 〈동동〉 역시 노랫말에 국한시킬 것이 아니라 〈동동가무〉로 확대해 인식해야 하고, 이에 근거해 〈동동〉을 연구할 경우 그 본질적 함의가 드러난다. 〈동동〉이 고구려 가무임을 성종(成宗, 1457~1494)이 말한 바 있다. 『고려사』「악지」속악 장에 〈동동〉이 맨 먼저 나오는 것도, 고구려를 중시한 고려조의 국가관도 연계가 되겠지만, 그보다 가곡의 연대가 〈처용가 · 정읍사〉보다 오래된 가무임을 뜻하는 것으로 여겨진다.

『악학궤범』 권5 「시용향악정재도의」에, 〈보태평 · 정대업 · 취풍형〉 다음의 「아박(牙拍)」 편 머리에 〈동동〉이 수록된 이유도, 〈동동가무〉가 현전 여타 가곡보다 연대가 오래임을 의미한다. 『악학궤범』 권5는 당시 연향에 사용했던 「향악정재도의」를 수록한 것인데, 조선왕조의 대표적 향악악장인 〈보태평〉을 위시해 〈문덕곡〉으로 마무리했다.

우리 겨레의 삼대악무는 고려의 삼한 재통일과 관련이 있다. 고려조가 신라와 태봉 그리고 후백제를 통합해 통일왕조를 수립했다는 업적을 예악적으로 표현한 악무 정책의 일환이다. 신라가 가야를 합병한 뒤 〈가야악〉을 〈신라악〉으로 편입한 것과 동일한 예악 인식이다. 고려는 고구려 강역과 그 민인(民人)과 관련이 있는 〈동동가무〉와 후백제를 통합한 뒤 그 고지에 유행했던 〈정읍사〉를 수렴했고, 신라를 평정한 뒤 〈처용가무〉를 〈고려악무〉로 포용했다. 고구려악무 〈동동〉에서는 송도, 신라악무 〈처용가〉는 벽사진경, 백제 〈정읍사〉는 부부간의 지켜야 할 인륜을 모티브로 삼아, 삼한고지의 민인들을 악무를 매개로 해 고려조의 백성으로 포용하려는 정치적 예악 인식이 근저에 깔려 있다.

이들 삼대악무에는 최고 통치자가 하늘로부터 무한량의 복록을 받기를 바라고, 군왕의 덕을 찬양(讚德)하고 그 공적을 춤으로 표현(獻舞)하며 악을 연주(奏樂)하고,[26] 행상 나간 남편의 무사귀환을 기원하는 기층 민인의 소박한 염원이 담겨 있

26) 『三國遺事』 권 2,「處容郎 望海寺」조.

다. 자고로 덕은 노래로, 공적은 춤으로 형상하는 것이 예악의 기본이다. 〈처용가무〉가 바로 이 같은 예악 인식의 구도를 그대로 가지고 있는 악무의 하나이다. 유유히 흘러가는 시간과 싸워서 살아남는 가곡은 거의가 악장적 성향의 가곡이다. 〈동동가무〉가 고구려에서 발원해 통일신라와 후삼국 시대를 지나 고려조 500년을 건너뛰어 조선조 후기까지 살아남은 까닭도 여기에 있다.

단기 3814년(서기 1481) 성종 12년 8월 3일 인정전에 명나라 사신을 접대하는 연회에서, 월산대군이 술을 돌릴 때, 동기(童妓)가 나와서 춤을 추었다. 명의 상사(上使)가 어떤 춤이냐고 묻자, 성종은 "이는 고구려 때부터 전해온 것으로 〈동동무〉라고 하는 춤이다."라고 했다. 상사는 매우 훌륭한 춤이라고 평한 후, "두목(頭目) 등의 〈희섬무〉도 볼 만하니 연희케 하는 것이 어떻습니까."라고 하자 성종이 그렇게 하라고 교시했다.[27] '두목'이 어떤 사람인지는 알기 어려우나, 아마도 명의 사행과 함께 한양에 온 수행인으로, 두꺼비 춤에 능했던 일종의 악인으로 여겨진다.

중세 여러 나라에 파견된 사행 가운데 악무예인이 포함된 사례는 왕왕 있었다. 동동무가 추어질 때 〈동동〉 가사가 가창되었을 것이지만, 『실록』에 이에 대해 언급이 없다. 또 과거 고구려와 고려가 혼용되는 경우가 많았기 때문에 고구려는 고려를 지칭한 것으로 볼 수도 있지만, 성종이 고려와 고구려를 혼동했다고 보기는 어려운 만큼, 성종이 말한 '고구려(高句麗)'는 고려가 아닌 삼국시대의 고구려이다.

고구려악무 〈동동가무〉가 천여 년 동안 소멸되지 않고 살아남아, 조선조의 악장으로 채택된 이유는 여러 가지가 있겠지만, 지도자에 대한 송도적 모티브가 강한 것이 주원인인 듯하다. 〈동동〉 가사 가운데 기구(起句)를 제외한 여타 월령 장구에는, 통치자에 대한 송도적 주제의식이 직접적으로 나타나 있지 않지만, 남녀상열과 기타 일상적인 내용을 지양해 군왕을 칭송하려는 악장적 시도가 내재되어 있다. 그 한 사례로 2월령의 "만인 비치실 노피 현 등불"과 3월령의 "만춘달 윗곳처럼 부러워할 모습" 등은 통치자에게 대입시킬 수 있는 표현이다. 〈동동가무〉가 원래의 의도와 달리 왕조 차원에서 송도로 해석할 수 있는 점이 혼재되어 있는 점도 강점이다. 고구려 때부터 시대의 진행에 따라 변개와 첨삭이 진행되고 있었음이 전체 노랫말에서 읽혀진다. 아마도 고구려시대 원가(原歌)의 모습은 기구에 비교적 온전하게 남아 있

27) 『成宗實錄』 권 132, 12년 辛丑 8월 조, 上曰, 此舞, 自高句麗時已有之, 名曰, 動動舞. 上使曰, 此舞則好矣 ….

는 것으로 생각된다.

고구려를 계승했다고 자부한 고려조 500여 년 동안 〈동동가무〉가 왕조의 악장으로 채택되어 종묘 제례나 조정의 연향에 사용되었는지는 문헌에 나타난 기록을 통해서는 파악키 어렵다. 『고려사』 「악지」 「속악」 장절에 보이는 것이 전부인 듯하지만, 〈동동·서경〉 이하 24편이 있는데, 가사가 우리말로 되었기 때문에 수록하지 않는다고 했다. 『고려사』의 성격상 우리말로 된 속악을 실을 수 없다는 것이지, '속악' 24편을 폄하해 버렸다는 의미는 아니다. 속악 24편 중 〈동동〉과 〈서경〉을 머리에 둔 것은, 고려조가 속악 중 이들 가무를 중시했다는 증거이다. 서경은 삼경(三京) 중 하나로 고려가 중시한 지역이고, 서경이 고구려 수도였다는 점을 감안할 때, 고려조가 고구려계의 악무에 큰 비중을 두었음이 감지된다.

『고려사』 「악지」에 의하면 〈동동가무〉는 〈아박무(牙拍舞)〉이다. 악기(樂妓)가 아박을 받들거나 쥐고 〈동동〉의 노랫말을 가창하고, 향악이 악을 연주해 합주했다.[28] 『악학궤범』에 〈동동가무〉를 「아박」 편에 배속한 것은 〈동동가무〉가 〈아박무〉임을 증명한다. 무도에서 무희가 손에 무엇을 들었느냐에 따라 춤을 분류했다. 무자(舞者)가 수건을 쥐고 춤을 추면 이를 건무(巾舞)라고 칭한 것이 한 예이다. 그러므로 〈동동가무〉는 '아박무'로 분류되어 '인무(人舞)'가 아님을 밝혔는데, 인무는 맨손으로 추는 춤이다. 고려조에 이어 조선조에서도 〈동동가무〉는 기구와 12월령 전부를 노래하며 아박을 잡거나 격박(擊拍)에 맞추어 춤추는 〈아박무〉로 전승되었다.

『악학궤범』 『고려사』 「악지」 '속악정재' 장은 『고려사』 「악지」 '속악' 장을 그대로 이기했지만, 「시용향악정재도의」 「아박」 장의 〈동동가무〉 편은 연향에서 실제로 연희되는 정황을 묘사했으므로 약간의 차이가 있다. 〈동동가무〉는 그러므로 주악(奏樂)의 곡조와 춤사위를 종합해 연구해야만 그 실상이 보다 구체적으로 밝혀진다. 〈동동가무〉가 편사(編詞)된 「아박」 장 「초입배열도(初入排列圖)」에, 무기(舞妓) 2명과 제기(諸妓)가 나오고 향악이 반주를 했다고 했다. 『악학궤범』에 묘사된 〈동동무〉는 성종이 중국 사신에게 '고구려무'라고 밝힌 〈동동무〉와 춤사위와 악곡이 동일했다고 여겨진다.

28) 『高麗史』 권 71, 樂 2, 「俗樂」 〈動動〉, 妓二人先出, 向北分左右入, 斂手足蹈而拜, 俛伏興跪, 奉牙拍, 唱動動詞起句, 妓從而和之, 鄕樂奏其曲, 兩妓跪揷牙拍於帶, 俟樂終一腔起, 而樂終二腔 斂手足蹈 ….

고구려 무용총 무녀

〈동동가무〉의 연희 시 악사가 동쪽 기둥을 거쳐 아박을 전중(殿中) 좌우에 놓으면, 무기(舞妓) 2명이 좌우로 나와서 꿇어앉아 아박을 들어올렸다가 제자리에 놓은 뒤, 일어나 넓은 소매 속에 손을 넣고 족도를 할 때 악이 〈동동만기(動動慢機)〉를 연주하는데, 두 기녀가 머리를 올려 동동 기구를 노래했다. 기구의 노래가 끝나면 꿇어앉아 아박을 집어서 허리띠 속에 꽂고 일어나, 염수(斂手)하고 족도(足蹈)하면 여러 악기들이 〈동동〉 정월령(正月令)을 가창했으며, 무기 두 명이 춤을 출 때 향악은 〈동동중기(動動中機)〉를 연주하고, 여러 악기들은 2월령부터 12월령까지 노래를 불렀다. 여기에 주목되는 부분은 〈동동가무〉가 '아박'을 중심으로 연희되고 가창되었으며, 월령의 노랫말에 따라 춤사위가 달랐다는 사실이다. 아박을 잡고 아박을 치는 소리에 따라 북쪽을 향해 춤추고 또는 마주 보고 춤추고 등을 돌려 추기도 했다.[29]

아박은 〈동동가무〉뿐만 아니라 제반 악무에 두루 사용되었지만, 〈동동가무〉의 경우는 그 역할이 일반의 그것과 달리 많았기 때문에 〈아박무〉로 본 것이다. '대무(對舞)·배무(背舞)·북향무(北向舞)' 등과 월사에 따라 춤사위가 달랐고, '만기(慢機)·중기(中機)' 등의 곡조에 따라 〈동동가무〉의 춤사위가 변화된 점 등으로 볼 때, 성종 어전에 연희된 〈동동무〉가 중국 사신들에게 관심을 끌기에 충분한 요소를 갖추고 있었다.[30] 〈동동가무〉가 그토록 긴 시간 동안 가창되고 춤추어진 까닭은 예능적인 면에서도 완성된 가무였기 때문이다. 그럼에도 불구하고 『악장가사』와 『시용향악보』 등 가곡집에 〈동동〉이 수록되지 않은 이유는 무엇인지.

29) 『樂學軌範』권 5 「牙拍」, 樂師由東楹入, 置牙拍於殿中, 左右舞妓二人, 分左右而進, 跪取擧而還取, 起立斂手足蹈, 跪俛伏. 樂奏動動慢機, 兩妓小擧頭, 唱起句 ….
30) 『樂學軌範』권 5, 「時用鄕樂呈才圖儀」〈牙拍〉「初入排列圖」참조.

『진작의궤(進爵儀軌)』「아박」편에 아박의 유래와 〈동동〉가사 12월령에 대해 언급했는데, "월사(月詞)에 따라 춤사위가 달라지고, 무동이 아박을 쥐고 치면 여기에 맞추어 춤을 춘다."라고 했다.[31] 순조 때 편찬된 『진찬의궤(進饌儀軌)』「예제아박(睿制牙拍)」장에 "본래의 창사(唱詞)가 있었으나 비속한 방언으로 되어 이해하고 듣기가 거북해 한시로 개사했으며, 여기(女妓) 4명이 각각 아박을 쥐고 치면 아박 소리에 맞추어 무녀(舞女)들이 춤을 추었다"라고 기록한 뒤 한역된 시를 부기했다.[32]

고종 30년(1893)에 완성된 『정재무도홀기(呈才舞圖笏記)』「아박무」편에 〈정읍만기(井邑慢機)〉와 한시로 번안된 〈동동악〉을 인용해 한결 구체적으로 〈동동가무〉의 춤사위를 설명했다.[33] 영조 때 출간된 『대악후보(大樂後譜)』에도 〈동동〉의 악보가 나와 있다.[34] 헌종 14년 (1848)에 발간된 『진찬의궤』 '아박' 조에도 역시 개사(改詞)된 한시 〈동동〉을 적고, 〈아박〉은 송나라 때 악무의 명칭으로 여섯 개의 판으로 되었으며, 우리나라에서는 향악에 사용했다고 했다.[35]

고종 광무 5년에(1901)에 나온 『진연의궤(進宴儀軌)』에도 한시 〈동동악〉을 인용한 뒤 〈아박〉의 유래를 기술하고, 아박 소리에 맞추어 춤을 추었다는 기록도 전한다.[36] 위에 열거한 문헌들을 참작건대 〈동동가무〉는 고종 시대까지 500여 년의 역년 동안 전승된 가무였으며 고구려시대까지 소급한다면, 천수백 년 동안 연희된 가무였음을 확인할 수 있다.

31) 『進饌儀軌(戊申)』권 1,「牙拍」, 拍用六板擊之, 以爲舞節, 宋時樂舞有牙拍之名, 我朝用於鄕樂呈才, 奏十二月詞, 隨每月詞, 變舞進退.

32) 『進饌儀軌(己丑)』권 1,「呈才樂章」〈睿製牙拍〉, 睿註, 原有唱詞, 而率皆卑俚之方言, 難以解聽, 故有 是詞而歌之.

33) 「呈才舞蹈笏記」〈牙拍舞〉, 樂奏(井邑慢機), 樂師持牙拍, 入置於殿中, 左右而出拍舞, 四人斂手足蹈而 進牙拍前, 拍并足蹈而跪, 執牙拍, 樂止. 唱詞(百寶香身嫋嫋來, 輕盈妙舞芙蓉臺, 十二慢腔動動樂, 曲終婉轉拍聲 催)訖 ….

34) 『大樂後譜』권 7, 〈動動〉 餘音, 井邑餘音, 同界面調, 指入舞童, 牙拍呈才, 女妓呈才同.

35) 『進饌儀軌(戊申)』권 1,「呈才樂章」〈牙拍〉, … 我朝用於鄕樂呈才, 舞童二人各執牙拍, 隨拍聲, 擊牙 拍而舞.

36) 『進宴儀軌(辛丑)』권 1, 〈牙拍〉 조 참조.

3) 〈동동가무〉의 변용

〈동동가무〉를 이해하기 위해 「세종조회례연의(世宗朝會禮宴儀)」를 고찰할 필요가 있다. 『악학궤범』에 의하면 세종조에 확정된 「회례연의」가 조선왕조가 회례연을 베풀 때, 제1작(爵)에서 5작까지는 아악을 연주하고, 6작에서 9작까지는 속악(俗樂)을 연주한다. 전하가 출입할 시에는 헌가(軒架)가 〈융안지악(隆安之樂)〉을 베풀고, 왕세자의 배례 시에는 〈서안지악(舒安之樂)〉을 작하는데, 군신이 배례할 때에도 이를 통용한다.

왕세자가 왕에게 제1작을 올릴 때, 〈휴안지악(休安之樂)〉을 연주하고, 의정(議政)이 제2작과 차안(茶案) 및 꽃을 올릴 때도, 휴안지악을 연주한다. 소선(小膳)을 올릴 때, 헌가(軒架)가 〈수보록지악(受寶籙之樂)〉을 연주한다. 제3작에서 7작까지 〈문무〉와 〈무무〉, 당악 〈몽금척지기(夢金尺之伎)・오양선지기(五羊仙之伎)〉 등이 연희되다가, 제8작에서 〈동동지기(動動之伎)〉가 연희되었다고 했다.[37]

『악학궤범』은 단기 3826(1493)년 성종 24년에 발간되었다. 〈동동가무〉가 명나라 사신 앞에 연희되고, 이를 고구려 때부터 있었던 춤이라고 성종이 말한 연대는 서기 1481년 성종 12년이니, 이로부터 12년 뒤에 『악학궤범』이 편찬된 셈이다. 그러므로 〈동동가무〉에 대해서 가사 전부와 춤사위에 대해서도 비교적 자세하고 또 〈동동〉이 〈아박무〉임도 밝혔다.

〈동동가무〉는 『악학궤범』 권2 「세종조회례연의」에 〈동동지기〉라는 이름으로 나타나고, 권3 『고려사 악지』 「속악정재(俗樂呈才)」 편과, 권5 「시용향악정재도의」 〈아박〉 편에 동동가사 전문과 악조 및 춤사위가 채록되어 있다. 〈동동가무〉가 조선조에 들어와 500여 년간 전승되는 과정에서 몇 차례 본질적인 변화가 있었다. 앞서 말한 바와 같이 노랫말이 비리(卑俚)하다고 판단해, 한시 악장으로 아래와 같이 개사한 것이 한 사례이다.

百寶香身嫋嫋來　　갖가지 보석으로 장식한 무녀가 간드러지게 나와
輕盈妙舞芙蓉臺　　날아갈 듯 예쁜 자태로 부용대에서 춤을 춘다.

37) 『樂學軌範』 권 2, 「世宗朝會禮宴儀(第五爵以上奏雅樂, 其以下奏俗樂)」 進第八爵, 動動之伎, 舞童入作 ….

十二慢腔動動樂 12월령 만기 강조 동동악에 맞추어

曲終宛轉拍聲催. 느릿한 춤사위 은은한 아박 소리에 마무리되네.[38]

온갖 보석으로 치장한 무희가 간드러지게 춤추며 부용대에 나와 오묘한 몸짓으로 가볍고 유연하게 춤출 때, 동동 12월령 가사에 맞추어 음악이 연주되고, 곡조가 끝남과 동시에 아박 소리 은은하게 울려 퍼지는 〈동동가무〉의 무태가 눈앞에 선연하게 펼쳐진다. 이때 동동의 노랫말을 병창으로 불렀다는 기록도 적혀 있다. 병창으로 부른 노랫말이 동동 원사인지 한역된 칠언시를 노래하는지는 확실치 않다. 동동 기구 등 몇몇 월령을 제외하고 나머지 〈동동〉 노랫말은 성종 대 이후 그 주제가 악장이나 악가로 공식 회례연에 가창되는 것이 부적절하다는 의식이 증폭되었던 것 같다.

위의 개사된 한시 〈십이만강동동악(十二慢腔動動樂)〉에서 '만강'은 〈동동악〉의 곡조로서 '초기(初機)·만기(慢機)·중기(中機)·종기(終機)' 중 '만기'를 지칭한 것인데, 〈동동악〉 전부를 만기로 연주했다는 것으로 해석되고, 따라서 12월령 모두를 노래했다면, 칠언시 한 연으로 악곡에 맞추기는 어렵다. 그러므로 〈동동가무〉가 후대에 전승되어 연희되는 과정에 〈동동〉 가사 전련의 노랫말이 어떻게 처리되었는지는 의문이다. 이 의문에 답할 수 있는 자료가 관암 홍경모(冠巖 洪敬謨)의 『국조악가(國朝樂歌)』에 전한다. 조선조에 들어와 고려 가곡의 개사는 폭넓게 진행되었는데 〈동동가무〉도 이 범주에 속한다.

『국조악가』는 정조 11년(1787) 9월에 완성되었다. 정조는 악에 조예가 깊은 제왕이었으므로 '아악·속악·향악' 등에 대한 교정과 정비를 시도했다. 〈동동〉의 노랫말이 우리말로 되었고, 내용이 일상적이며 남녀상열의 주제가 도처에 나타나기 때문에, 조정에서 이를 공식 회례악(會禮樂)으로 가창되기에는 문제가 있다고 인식해, 악장에 걸맞게 동아시아 예악사유에 입각해 '한문악장'으로 홍경모가 창작한 것이다. 〈동동〉 가사의 이 같은 개사 및 재창작이 원가의 발랄한 주제의식을 손상케 한 것은 사실이지만, 조정의 공식 회례연의 악가로서는 성공작이었다. 하지만 〈동동〉 노랫말의 개사는 청중들의 흥미와 역동성을 훼손시켜 생명력을 상실케 하는 역기능도 있

38) 『進饌儀軌(戊申)』 권 1, 〈牙拍〉 조에 실린 '動動唱詞'의 飜案 漢譯詩로 말미에 幷唱으로 노래했다고 했다.

었다. 〈동동가무〉는 가사와 달리 춤사위는 아마도 고구려 때부터 전해온 원형이 거의 그대로 전승되었다고 판단된다.

홍경모의 『국조악가』 「진연예악가(進宴禮樂歌)」 장의 의식절차도 『악학궤범』 「세종조회례연의」와 동일하고, 진제팔작(進第八爵)의 〈동동지기(동동가무)〉 역시 무동(舞童)이 들어와 연희한다고 한 점도 같다. 〈동동지기〉는 당악 〈황하청(黃河淸)〉과 왕에게 수라를 올릴 때 연주하는 당악 〈만년지환(萬年之歡)〉 사이에 가창 및 무도가 연희되었다. 『국조악가』에 〈동동지기〉의 가사는 동동 원사 기구와 12월령 전부를 한문악장으로 창작했다. 개사라는 말로는 설명되지 않을 만큼 환골탈태되어 창작에 준할 정도이다. 이 경우 환골탈태가 꼭 긍정적인 의미는 아니다. 동동 원사가 13장인 데 반해, 『국조악가』의 〈동동지기〉는 1장이 추가되어 모두 14장이다. 〈동동〉 기구는 초기, 1월령은 만기, 2월령부터 12월령까지를 중기, 마지막 14연을 종기로 향악의 연주에 맞추어 가창되었다.[39]

〈動動〉 起句

德으란 곰배예 받잡고
福으란 님배예 받잡고
德이여 福이라 호날 나자라 오소이다
아으 動動다리.

〈動動初機〉	〈동동초기〉
於乎 動動 德居五福中	아으 동동, 덕은 오복 중에 있으니
福因攸好德 有德福自至	복은 덕을 닦으면 저절로 온다
德兮福兮 德爲福之極	덕과 복 가운데 덕은 복의 극이니
於乎 明明德 日新又日新	아으 밝은 덕을 밝혀 날로 새롭게 하면
降遐福維日不足	하늘이 복을 내리니 누릴 날이 부족하도다
於乎 動動機.[40]	아으 동동다리.

39) 洪敬謨; 『國朝樂歌』 「進宴禮樂歌」 도 「世宗朝會禮宴儀」 처럼 九爵으로 편성되었는데, 왕세자가 第一爵을 올리고 第二爵은 議政大臣, 第八爵은 〈動動之機〉 이고 第九爵은 〈舞鼓之伎〉 로 마무리했다.

40) 洪敬謨; 『國朝樂歌』 「進宴禮樂歌」 第八爵 動動初機

위의 〈동동악가〉가 홍경모의 작품인지 아니면 전해 내려온 것을 관암(冠巖)이 채록한 것인지 분명치 않다. 순수한 우리 겨레의 악장적 노랫말을 『시경·서경·대학』의 구절를 첨가해 동아시아적 글로벌 가곡으로 변개시켰다. 동동 원사 기구 중 '덕과 복'은 이미 동아시아적 언어이지 순수 고유어가 아니다. "덕은 곰배에 받고 복은 님배에 받으니, 덕과 복을 임금님께 바치기 위해 나가자"는 내용은 악장으로서 손색이 없다. 〈동동〉의 '복'을 『서경』의 오복[수(壽)·부(富)·강녕(康寧)·유호덕(攸好德)·고종명(考終命)]으로 부연했다.[41]

〈동동가무〉가 고구려 때부터 있었다면, 〈동동〉의 '복'이 『서경』의 복을 연계한 것인지는 확인키 어렵다. '덕'이 『대학』의 장구를 결부시킨 것인지도 명언할 수는 없지만, 〈동동〉 원사에 '복'과 '덕'도 이미 고구려 당시에 동아시아적 사유가 가미된 것으로 봐야 할지 의문이다. "덕이여 복이여 호날 나자라 오소이다."를 『시경』의 '수천백록(受天百祿) 강이하복(降爾遐福) 유일부족(維日不足)'[42]으로 부연한 것은 절묘한 연결이다. "하늘로부터 온갖 녹을 받고, 한량없는 복도 내리는바, 복과 녹을 받을 날이 부족하다"는 『시경』의 구절을 대비시켜 제왕의 홍복을 비는 충성심이 절절이 배어 있는 악장이다. 민인들의 정감 어린 소박한 주제를 장중한 악부체로 변형시킨 작자의 의도가 특이하다. 이 부분에 대해 일찍이 임하(林下) 최진원(崔珍源) 선생의 〈동동〉 원사의 '덕·복'은 당시에 윗사람에게 올렸던 어떤 귀한 예물이었을 가능성이 있다는 견해가 상기된다.

<center>〈동동〉 1월령</center>

正月 나릿므른 아으 어져녹져 하논데
누릿 가온데 나곤 몸하 하올로 녈셔
아으 動動다리.

〈動動慢機〉	〈동동만기〉
於乎 動動	아으 동동

41) 『書經』권 제6 「周書」 「洪範」 9 〈五福〉, 一曰 壽, 二曰 富, 三曰 康寧, 四曰 攸好德, 五曰 考終命.

42) 『詩經』 「小雅」 권 9, 「鹿鳴之什」 〈天保〉의 '隆爾遐福'과 달리 '爾'자가 빠져 있는데, 音數律을 맞추기 위한 의도적 탈락이다.

春正月 四時之始 一歲之元	춘정월은 사시의 처음이고 한 해의 으뜸
歌青陽舞雲翹	〈청양〉을 노래하고 〈운교〉를 춤춰
迎我聖上	우리 성상 맞아
萬年春麗日開瑞朝	만년 봄 찬란한 태양 아침을 여는데
東風入舜韶	동녘바람이 순임금 소악에 드네
於乎 蓬萊宮闕 五雲深處	아으 봉래 궁궐 오색구름 깊은 곳
天風吹下御爐香	천풍이 불어 향로의 향기를 감싼다
萬靈咸衛 百禮畢張	만영이 호위하고 백 가지 예를 베풀어
千官奉璋 椒花頌柏葉酒	천관이 홀을 잡고 신년송과 백엽주를
拜獻如南山壽	엎드려 바치며 만수무강을 빈다
於乎 動動機.[43]	아으 동동다리.

"정월달 냇물도 얼었다 녹았다 하는데, 이 세상에 함께 태어나 이 몸 혼자 살아가는구나."라는 민인의 사랑하는 임과 헤어져 고독하게 살아가는 심정을 노래한 원사의 주제는 행방이 묘연하고, 새해를 맞아 성상의 만수무강을 축원하는 송도적 악장으로 변질되었다. 정든 임을 그리워하는 민인들의 간절한 정을 연군(戀君)의 정에 대입시켜 창작했다. 여기서 주목되는 점은 백관(百官)이 아니고 황제 나라에 값하는 천관(千官)이라 한 사실이다. 청나라가 개국된 이후 조선조는 내심으로 동아시아의 정통을 조선조가 이어받았다는 긍지를 암암리에 갖고 있었던 자긍의 한 표현이다. 다같은 북경을 다녀온 견문을 적은 글도 명나라 때는 「조천록(朝天錄)」, 청나라 때는 「연행록(燕行錄)」이라 일컫는 점도 이 같은 인식의 표현이다.

〈순소(舜韶)〉는 순임금의 악으로 육대악(六代樂)의 하나로서 진대(晋代)까지 전승되다가, 남북조시대에 소멸된 악무로, 중국에서도 대단히 아쉽게 여기는 고대악무이다.[44] 〈청양(青陽)〉은 봄을 맞아 제사를 지낼 때 쓰는 악곡이고, 〈운교(雲翹)〉는 팔일무(八佾舞)의 하나로서 황제후토(黃帝后土)에게 올리는 춤이다. 춤에는 오신과 오인

43) 洪敬謨: 『國朝樂歌』 「進宴禮樂歌」 第八爵〈動動之伎〉動動慢機(1월령)

44) 『禮記』 「樂記」 제19, 27頁, 疏曰, 堯樂謂之大章者, 言堯德章明於天下也. 咸 皆也, 池 施也, 黃帝樂名 咸池, 言德皆施被於天下, 無不周徧, 是爲備具矣. 韶繼也者, 言舜之道德, 繼紹於堯也. 夏, 大也. 禹樂名. 夏者, 言能光大堯舜之德也. 殷周之樂, 爲湯之大濩, 武王之大武也, 盡矣. 言於人事盡極矣.

의 두 분야가 있다. 신을 경배하고 모실 때 추는 춤은 '일무', 사람을 즐겁게 하는 오인무를 '대무(隊舞)'라고 한다. 팔일무는 황제나 황제 위계에 속하는 신에게 올리는 춤이다. 일무에는 '8일·6일·4일·2일' 등이 있다. 〈운교〉는 8일무이다. 비록 중원에서 유래한 것일지라도 8일무를 추는 〈운교〉를 염두에 둔 것 역시 조선조 임금을 황제로 인식코자 하는 자존의식의 발로이다. 〈동동가무〉는 오신가무가 아니고, 제왕을 송도하는 가무이므로 춤사위 역시 일무가 아니고 대무이다.[45]

〈動動終機〉	〈동동종기〉
於乎 動動	아으 동동
東方聖君 我聖上	동방성군 우리성상
太平聖君 我聖上	태평성군 우리성상
陰陽調順 日月光朗	음양조순 일월광랑
春夏秋冬 四時令節	춘하추동 사시가절
時序各異 景物不一	시서 경물 다르지만
宣和同休 躋我熙隆	조화 융성 찬연하네
於乎 我聖上 茂而崇 我聖上	아으 우리성상 성하고 높도다
昌而熾 我聖上 萬萬歲	창성한 우리성상 만만세를 누리소서
於乎 動動機.[46]	아으 동동다리.

『국조악가』〈동동지기〉에 실린 〈동동가무〉는 14연이다. 동동 원사는 기구와 12월령을 합쳐 13연인 데 반해, 홍경모의 악가 〈동동지기〉는 14연으로 되어 있으니, 한 연이 첨가된 것이다. 통치자의 치적과 만수무강을 예찬하고 기원하는 악장시가의 압권이다. 지금까지 우리는 이 같은 주제의식을 지닌 문학작품을 어용문학으로 일괄 처리해 배격 또는 비하시켜 언급조차 하지 않으려고 했고, 간혹 이를 연구하는 학인이 있으면 무의미한 작업을 한다고 여기는 일부의 풍조가 있었다. 상당한 양을 점하고 있는 악장 계열의 작품을 이처럼 폄하하는 것이 과연 정당한 것인가. 과거

45) 『淸史稿』上 「樂志」 8, 14頁, 舞有用於祀神者曰, 佾舞. 用於宴饗者曰, 隊舞. 凡佾舞, 武用干戚, 文用羽籥.

46) 洪敬謀, 『國朝樂歌』 「進宴禮樂歌」 第八爵 〈動動終機〉.

역사를 오늘의 척도로 비판하고 격하시켜, 단점과 약점을 샅샅이 찾아내어 이를 대서특서하는 것은 정당한 연구 시각이 아니다.

여러 가지 정황으로 볼 때 이 〈동동지기〉에 나오는 '아성상'은 정조대왕일 가능성이 있다. 비록 정조 이전에 이 악가가 제작되었다고 해도, 이 경우는 당대의 임금인 정조대왕으로 보는 것이 순리이다. 음양을 조화시키고 시서가 다르고 경물이 동일하지 않는데, 이를 아름답게 조화시켜 나라를 융성하게 만든 동방 성군께서, 영원히 만만세 동안 강녕하셔서 태평성세로 이끌어주기를 송도하는 것으로 〈동동지기〉를 마무리한, 홍경모의 애국 충군의 주제 의식이 약여하다.

〈동동가무〉가 성종의 말대로 고구려 때부터 있었던 것이라면, 현전 고려가곡 중 연대가 가장 오랜 악무이다. 춤과 함께 전해온 고려가곡은 〈동동·처용가·정읍사·정과정〉 등인데 이들 가곡들을 무도와 결부시켜 연구할 필요가 있고, 악과 관련된 '중기(中機)·만기(慢機), 급기(急機)'와 「국조악가」〈동동기(動動伎)〉에 나오는 '초기(初機)·종기(終機)' 등과도 연계시켜 검토할 경우, 미처 몰랐던 부분이 구명될 것으로 예상된다. 특히 〈동동가무〉는 월사에 따라 무희의 진퇴와 춤사위가 달랐다는 점이 주목되고, 무도의 분류상 〈동동가무〉는 〈아박무〉임도 유의되어야 할 것이다.

〈동동가무〉의 연구 업적은 열거하기 힘들 정도로 방대하다. 피상적으로 볼 때 더 이상의 연구와 고찰은 사족에 불과해 중언부언에 불과할 소지도 있다. 따라서 현전 고려가곡 20여 편은 연구가 끝난 만큼 묶어서 선반 위에 올려야 할 것으로 보는 시각도 있다. 참신하고 발랄한 신진 연구자들에 의해 선반에 올라 있는 고려가곡이 새

부엌과 무용수(『조선유적유물도감』, 1980)

로운 조명을 받고 있는 경우도 적지 않은 것으로 안다. 〈동동가무〉는 성종시대에 시용향악 정재로서 〈보태평·정대업·취풍형〉 등과 함께 『악학궤범』에 수록되어 있다. 이 중에 〈동동가무〉는 〈아박무〉로 분류되었으며, 등장인물은 악사와 무기(舞妓) 2인 외 다수의 기녀와 아박과 그리고 향악 연주자들이다. 〈동동〉의 노랫말은 기생들의 제창(齊唱)으로 불렸다.

〈동동〉 원사(原詞) 기구와 1월령은 유장한 만기(慢機)였고, 2월령부터 12월령까지는 중기(中機)로 연주되었다. 『국조악가』에는 이보다 세분되어 기구는 초기(初機), 1월령은 만기(慢機), 2월령에서 12월령까지는 중기(中機)로 연주되었고, 첨가된 제14연은 종기(終機)로 연주했다. 『악학궤범』에 〈동동가무〉가 세 차례 나온다. 첫 번째는 「속악진설도설세종조회례연의((俗樂陳設圖說世宗朝會禮宴儀)」에 나오고, 두 번째는 『고려사』 「악지」 〈속악정재〉에, 세 번째는 「시용향악정재도설」 〈아박〉 조에 나온다. 〈동동가무〉가 『고려사』 「악지」에는 '속악' 조에, 〈아박무〉는 「시용향악정재도의(時用鄕樂呈才圖儀)」 조에, 「세종조회례연의(世宗朝會禮宴儀)」 조에는 〈동동지기〉로 나온다. 〈동동가무〉가 사안에 따라 '향악'과 '속악' 편장에 달리 게재된 까닭은, 고려와 조선조에 '속악'과 '향악'의 개념이 달랐기 때문일까. 여하튼 필자는 〈동동가무〉를 동아시아 예악론에 근거한 '속악'으로 취급할 것이 아니라 우리 겨레의 정통악무인 '향악악장(민족악장)'으로 인식코자 한다.

제 6 장

가야연맹의 악무

가야연맹은 서력기원 전후 한반도 남부 경상도 서부에 존재했던 소국들의 연합이다. 2, 3세기 무렵 변한지역은 김해의 금관가야를 중심으로 연맹을 이루어 낙동강 유역 일대를 차지했다. 4세기 초엽부터 약화되기 시작해 5세기 초에 쇠퇴했는데, 이를 전기 연맹이라 일컫는다. 5세기 후반 재연합 분위기에 힘입어 고령지역의 대가야를 맹주로 한 후기 가야연맹이 형성되어 신라, 백제와 대등한 세력을 형성해 소위 4국 시대를 열었다.

532년 금관가야가 항복하자 금관군으로 삼았고, 562년 대가야가 신라에 병합된 뒤 가야연맹은 역사의 뒤안길로 사라졌다. 가야는 '구야·구라·가라·가락' 등 다양한 명칭이 있는데. 이는 '갈래·강·겨레'라는 의미라고 알려져 있다. 전기 연맹은 수로왕의 '금관가야'가 주도했고, 후기 연맹은 고령의 '대가야' 세력이 주축이 되어 신라와 백제 사이에서 국권을 지키기 위해 노력했으나, 역사의 수레바퀴를 돌릴 수는 없었다.

가야연맹의 소멸 후 유민들의 행방은 문헌의 기록이 거의 없다. 가야 선인들 상당수가 일본으로 갔다는 설도 있으나, 아마 대부분의 민인들은 신라로 귀부했을 가능성이 많다. 532년 수로왕의 9세손 금관국 구해왕

수로왕릉(사적 제73호. 경남 김해시 서상동)

(仇亥王, 仇衡王)이 신라에 항복하자, 법흥왕이 진골로 삼았고, '김유신 · 강수(强首) · 우륵 · 김무력(金武力, 구형왕의 셋째아들로 김씨는 신라가 내린 성이다) · 김서현(金舒玄, 무력의 아들이며 김유신의 아버지)' 등의 가야 인맥은 신라조에 큰 기여를 했다.

신라의 악무를 발전시킨 우륵과 삼국통일의 혁혁한 공을 세운 김유신은, 우리 겨레의 정치사와 악무사에 위대한 업적을 이룬 선인들이다. 신라가 가야의 악무와 강수를 통한 외교력 및 김유신 일가의 군사전략은 삼한통합의 결정적 계기가 된 반면, 가야연맹을 신라에 빼앗긴 백제는 국권 상실의 원인이 되었다.

중원 문헌들에 가야에 관한 기록은 거의 없고, 다만 서기 479년부터 502년간의 역사를 적은 『남제서(南齊書)』 「열전 동남이(東南夷)」 편 가락국 조에 "가락국은 삼한의 종족으로 건원(建元) 원년(479, 신라 소지왕 원년, 고구려 장수왕 67, 백제 동성왕 원년) 국왕 하지(荷知)의 사신이 와서 공물을 바쳤다. 황제가 조를 내려 먼 곳에서 사신이 처음으로 온 것을 보니 왕화가 그곳까지 미쳤음을 헤아릴 수 있다. 가라 왕 하지를 보국장군본국왕(輔國將軍本國王)으로 봉한다."라는 기사가 전한다. 가야가 5세기 무렵에 중원에 알려졌음을 알 수 있다.

특히 가야의 제철기술은 신라의 강성에 많은 영향을 끼쳤으며, 본고에서 집중적으로 다룰 민족악무사에 막대한 영향을 발휘했다. 민족 고유 악기인 가야금은 신라조의 귀중한 악기가 되었고, 〈우륵 12곡〉을 비롯한 가야악무는 대악으로 자리 잡았다. 가야는 신라에 흡수 통합되었기 때문에 그 악무는 고구려, 백제처럼 중원으로 유출되지 않고 고스란히 민족악무로 편입되었다.

1. 가야악무의 저변

본질에 있어서 역사는 순환한다. 진보와 변화라고 믿는 부분은 본질이 아니고 표피인 경우가 대부분이다. 중국의 외교정책은 만 년 전이나 지금이나 동일하고, 러시아의 남하정책은 몇 세기 전이나 현재나 똑같으며, 일본의 한반도 정책은 수천 년 이전이나 요즘에도 변함이 없다. 왜냐하면 지리상의 위치가 달라지지 않았기 때문이다. 여기에는 정권의 교체나 이념의 변화도 영향을 주지 못한다. 민족의 정서도 근

본에 있어서는 불변이라고 생각되고, 민족 정서에 근거한 악무 역시 변할 수 없다.

가야제국의 악무는 가야제국 전의 유구한 민족의 삶과 그리고 정감과 접맥되어 있다. 민족악무가 외래악무에 의해 변모된 것은 사실이지만, 그 본질은 크게 변화하지 않았다. 따라서 외래악무는 결국 민족악무에 패퇴 또는 흡수당했다. 민족악무의 변모에는, 외래악무와 함께 유입된 '중원예악론'이 크게 작용했다. 중원예악을 숭상했던 지식인들과는 달리 민인들은 '민족예악'적 인식을 고수하면서 민족악무를 소중하게 여겨서 전승했다. 민족악무가 중원악무의 범람 속에서도 명맥을 유지한 공적은 인중(人衆)과 진정한 의미의 진보적 지식인들에게 돌려야 한다.

민족악무는 민족주의적 악무 인식과 '민족예악'을 바탕으로 하고 있다. 민족예악은 '중원예악'에 대립되는 뜻으로 사용했다. 민족예악은 중원예악이 수입되기 전 우리 민족 자체에서 긴 세월을 두고 양성되었다. 본고에서 다룬 '예'는 종교와 통치제도 등으로 국한시켜 검토한다. '예'는 그 범주가 실로 호한하다. '악' 또한 음악이 지닌 이념적인 부문에 한정해 논의를 전개한다. 민족악무는 민족예악의 입장에서 고찰할 때, 그 가치가 살아난다. 반대로 중원예악적 시각으로 민족악무를 논의하면 저급한 것으로 전락한다. 민족악무를 중원예악으로 검토한 것은 자를 가지고 무게를 다는 것과 같다. 자는 길이를 재는 것이지 무게를 가늠할 수는 없다. 무게는 반드시 저울로 달아야 한다.

그러므로 민족악무는 민족예악으로 검토해야 한다. 우리는 수천 년 동안 민족악무를 중원예악론으로 재단해, 그 정당한 가치를 손상시켜 오다가 이제는 서구의 예악 인식을 척도로 하여 그나마 잔존한 악무까지 말살시키거나 비하시키고 있다.[1] 필자는 중원악무나 서구 악무를 배척하거나 유입 또는 수입을 거부하는 것은 아니고, 다만 민족악무를 모태로 하여 이들을 '용(用)'으로서 수용하자는 시각임을 밝혀둔다. '민족예악'은 고대에서 현대에 이르기까지 우리의 민족국가를 통치하는 기반 이념으로 존재했다. 어쩌면 현재는 물론이고 먼먼 미래까지 민족예악적 인식이 강인하게 작용할 것이다. 민족의 정서와 민족이 생활하는 국토와 기후가 본질적으로 달라지지 않기 때문이다.

'민족예악'에서 '예'는 주로 삼국시대의 신앙, 즉 종교와 문물제도에 중점을 두고,

1) 李敏弘,『民族樂舞과 禮樂思想-古代樂舞를 중심으로-』(『東洋學』 二十三輯, 1993)에서 民族禮樂과 中原禮樂 그리고 민족악무와 중원악무에 대해서 고찰한 바 있다.

'악'은 '향악'을 위주로 하고 그 밖의 외래악무로서 민족악무로 자리를 굳힌 음악과 무를 중심으로 했다. 종교라는 단어가 없었을 때, 선인들은 중국의 예악론을 수입해 '예'의 개념 속에 종교적인 제의를 예속시켰다. 예에는 종교적인 면뿐만 아니라 통치와 관계되는 문물제도도 포함된다. 예를 들면 신라 최고 통치자의 호칭이 왕이 아니고 '거서간·차차웅·이사금·마립간' 등으로 불린 것은 민족예악적 인식에 말미암은 것이다.

서기 759년 경덕왕 18년에 신라는 관직명을 중원 '예'에 근거해, 고유의 관명인 감(監)과 경(卿)을 '시랑(侍郎)'으로, 대사(大舍)를 '낭중(郎中)'으로 개명했다. 경덕왕(景德王, ?~765)은 재위 중(742~765) 중원예악론에 입각해 대대적인 한화정책을 시행했다. 8세기 전반 신라 사회는 중국화의 열풍이 휩쓸었다. 당시 민족의 전통문화는 물론이고 악무에도 상당한 변화가 있었다. 이 같은 근대화의 공적으로 '경덕'이라는 시호를 받았던 것일까. '경덕'은 큰 덕을 민인에게 끼쳤다는 의미이다. 그러나 경덕왕의 급진적 개혁정책은 신라 사회에서 만만찮은 저항을 받았던 것 같다.[2]

경덕왕의 붕어 후 적자 혜공왕(惠恭王)이 8세에 즉위하자 태후의 섭정이 시작되었다. 그러다가 혜공왕이 20세 되던 서기 776년에 백관의 명칭을 종전대로 환원시킨 사실이, 중원예악에 의한 관명의 변개가 저항을 받았음을 의미한다. 왕의 나이 20세는 친정을 하는 연령인데, 친정의 가시적 첫 과제가 관명을 복구하는 것이었다. 경덕왕은 악무와 직접 관련된 부서인 '전사서(典祀署)'와 '음성서(音聲署)'의 주관자인 '대사'를 '주서'로 개명했다.

이는 정통 종교와 악무에도 상당한 변화가 있었음을 추측케 한다. 민족악무가 중원악무에 의해 변질되었음을 추상할 수 있고, 당시의 국교였던 제사 의식에도 중국식이 많이 작용했다. 경덕왕에 의해 중국 식 관명으로 바뀐 지 17년도 못 되어, 그의 아들 혜공왕이 원상으로 복구한 사실은 민족예악의 저력을 실감케 한다. 민족예악 인식과 이를 바탕으로 한 민족악무는 표면적으로 변질되었거나 소멸된 것으로 보이지만, 정밀하게 고찰하면 그 실질이 현재에도 현저하게 잔존하고 있다.[3]

삼국시대 이전이나 혹은 시대를 같이 해서 공존했던 우리 선인들이 세운 민족국

2) 『三國史記』「新羅本紀」第九 景德王, 十八年, "春正月, 改兵部倉部卿監爲侍郎, 大舍爲郎中."

3) 『三國史記』「新羅本紀」第九 惠恭王, "十二年 春正月, 下教, 百官之號, 盡合復舊."

가는 한둘이 아니었다. 삼국시대 초기는 물론이고 고대로 올라갈수록 악무는 더욱 중시되었다. 악무는 민족의 정서와 민족 각 구성원의 통합을 담당했으며, 아울러 경건한 제천의식과 지도자의 합법성과 권위를 유지하는 데도 결정적인 역할을 수행했다. 우리 민족의 고대국가는, 사서에 포착되지 않은 더 많은 국가들도 있었겠지만, 이들에 대한 실상은 현재로서는 추적할 길이 없다. 다만 중국이나 한국의 사서들에 나타난 국가들 중에서 본고는 삼국의 법통과 이어지는 국가들로서 '부여계'와 '삼한계' 그리고 '가야계'의 여러 나라들의 악무에 중점을 두고 고찰한다.

'예·맥·옥저'는 부여와 삼한 중간 지역에 존재했던 국가들로서 이들의 악무는 부여계일 가능성이 많다. 맥국과 그리고 '남·북·동'의 옥저의 악무에 대한 기록은 거의 없다. 이들 국가는 국세가 미미했기 때문에 중국 측에서 여타의 동이국들보다는 관심이 적었기 때문일까. 고대나 삼국시대에 존재했던 나라로서 그 국세가 아무리 미미했을지라도 악무는 반드시 존재했을 것이다. 옥저제국의 악무가 부여계로 유추되는 이유는, 동일 민족으로서 언어와 풍습이 고구려와 거의 같았기 때문이다. '남옥저·북옥저·동옥저'는 물론이고 예국과 맥국도 삼한보다는 고구려와 더 밀접한 관계가 있었다. 예국의 노인이 그들은 고구려와 같은 민족이라고 스스로 주장했던 점이 그 근거가 된다. 옥저를 일명 '치구루(置溝漊)'라 한 사실에서도, 고구려의 전신이거나 아니면 이전에 존재했던 '구려(句麗)'국과의 관계를 암시한 것이다.[4]

고구려가 부여의 별종으로서 부여계 제국에 속했음은 여러 사서들에 기록되어 있다. 고구려를 일명 '졸본부여'라고 칭한 것도 부여와 고구려의 관계가 얼마나 밀접했던가를 증명하는 자료이다.[5] 이상의 여러 면들을 종합해볼 때 한반도 북서부에 존재했던 예국과 맥국 그리고 동북부에 자리 잡았던 옥저제국들은 모두 부여계의 국가였고, 따라서 이들 나라의 악무 역시 부여계였음을 추측할 수 있다. 삼국시대 악무의 일환으로 가야제국의 악무를 고찰함에 있어서 '부여계 악무'와 '삼한계 악무'의 양대 계파가 있었음은 전제가 된다. 부여계 악무와 삼한계 악무는, 부여와 삼한을 구성했던 민인이 동족이었던 만큼 본질에 있어서 차이가 있었다고 볼 수는 없다. 그러나 이들의 생활이 유목이나 목축 또는 농경의 차이가 있었기 때문에 악무도 반드시

4) 『三國志』「魏書」東夷傳, "東沃沮 … 其言語興高句麗大同, 時時小異. … 北沃沮一名置溝漊, 去南沃沮八百餘里, 其俗南北皆同. 濊, 南與辰韓, 北與高句麗沃沮接. … 其耆老舊自謂與高句麗同種."

5) 『三國遺事』紀異 卷 第一, "高句麗, 卽卒本夫餘也."

동일하지는 않았다.

부여계가 유목이나 목축의 생활양식을 지녔다는 증거는, 부여의 관명이 육축(六畜)의 이름을 취해 '마가(馬加)·우가(牛加)·저가(豬加)·구가(狗加)' 등으로 불렸던 데서 찾을 수 있다. 각 민족의 악무는 그들의 생활과 직접적으로 관련되어 있다. 따라서 부여계 악무는 유목과 목축이 생활이 투영되어 있었을 것이고, 삼한계 악무는 농경생활이 형상되어 있을 것이 예상된다.[6]

부여계 악무는 고구려가 〈동맹〉이라는 이름 아래 복속한 여러 나라의 악무를 통합해 고구려의 국악으로 통합해 전승시켰다. 부여계로 추측되는 예의 국악이었던 〈무천〉은 그 구체적 명칭이 전하는 것으로 봐서 어느 정복국가의 악무에 쉽게 포용되기에는 그 성격이 강했던 것 같다. 예는 한반도 중부에 위치했기 때문에 고구려의 〈동맹〉에만 영향을 끼친 것이 아니라 삼한의 여러 나라 악무에도 상당한 영향을 행사한 것 같다.

예국의 국악 〈무천〉은 고구려의 〈동맹〉에 흡수되었지만, 그 잔영은 계속 남아 있었을 것이고, 〈무천〉의 악무 중에서 일부는 신라가 흡수했을 것이다. 동맹과 무천의 악무는 고려조에서 중시되어 그 잔영까지도 수렴되지 않았나 한다. 고려조의 민족악무였던 〈팔관회〉가 부여계 및 삼한계의 악무를 명실상부하게 총합한 것으로 생각된다. 이처럼 민족악무는 수천 년을 두고 단절되지 않고 전승되어 왔고, 앞으로도 변모하면서 진행될 것이다. 우리는 이제 다시 부여계와 삼한계의 재통합이 절실하게 요구되는 시점에 와 있고, 이를 성취하는 것이 민족 최대의 과제이다.

삼국악무의 중요한 몫을 담당했던 〈가야악무〉를 우리는 잊을 수 없다. 그런데 〈가야악무〉에 대한 기록은 전무하다고 해도 과언이 아니다. 『위서』「동이전」을 비롯한 중국 측 사서에도 언급이 없다. 송 휘종 때 진양이 중국 역대의 악무에 관한 기록을 총망라한 『악서』에도 '왜국'과 '일본'의 악무까지 수록했음에도 불구하고 〈가야악무〉는 취급하지 않았다. 〈가야악무〉는 상당한 수준에 있었던 것으로 알려져 있다.[7]

〈가야악무〉의 일부는 일본으로 이입되어 일본악무의 중요한 몫을 담당했다. 〈가

6) 『三國志』「魏書」東夷傳 "夫餘 … 國有國王, 皆以六畜名官, 有馬加, 牛加, 豬加, 狗加, 大使, 大使者, 使者."

7) 陳陽;「樂書」卷 第一百五十八 四夷歌, 東夷편에 濊貊 馬韓 夫餘 新羅 倭國 日本 勿吉 百濟 夷洲 高麗의 악무를 기록했지만 가야악무는 없다.

야악무)의 고찰은 일본 측 자료에 의존할 도리밖에 없다. 가야악무에 대한 연구는 '민족악무사'의 정립을 위해서도 필수적인 과제이다.『증보문헌비고』「악고」편에도 기자조선악(箕子朝鮮樂)을 출발점으로 하여, 삼한악(三韓樂)에 이어 '예맥악'까지 논의하면서 가야악에 대한 기록은 없다. 〈가야악무〉는 문헌의 기록이 워낙 없기 때문에 학자들의 연구업적이 적은 것은 당연하다.

가야는 변한 12국을 계승한 국가이다. 가야는 통일국가를 이룩하지 못했기 때문에 신라와 백제의 치열한 공략 대상이었다. 통일국가를 이루지 못했으므로 그 악무 역시 가야제국을 포괄하는 대표적 악무는 없었을 것이다. 가야제국이 한반도 남반부 신라와 백제 사

弁辰亦十二國，又有諸小別邑，各有渠帥，大者名臣智，其次有險側，次有樊濊，次有殺奚，次有邑借。有已柢國、不斯國、弁辰彌凍國、弁辰接塗國、勤耆國、難彌離彌凍國、弁辰古資彌凍國、弁辰古淳是國、冉奚國、弁辰半路國、弁（辰）樂奴國、軍彌國（弁軍彌國）、弁辰彌烏邪馬國、如湛國、弁辰甘路國、戶路國、州鮮國（馬延國）、斯盧國、優由國。弁、辰韓合二十四國，大國四五千家，小國六七百家，總四五萬戶。其十二國屬辰王。辰王常用馬韓人作之，世世相繼。辰王不得自立為王。〔二〕（魏略曰：明其為流移之人，故為馬韓所制。）土地肥美，宜種五穀及稻，曉蠶桑，作縑布，乘駕牛馬。嫁娶禮俗，男女有別。以大鳥羽送死，其意欲使死者飛揚。〔一〕（魏略曰：其國作屋，橫累木為之，有似牢獄也。）國出鐵，韓、濊、倭皆從取之。諸市買皆用鐵，如中國用錢，又以供給二郡。俗喜歌舞飲酒。有瑟，其形似筑，彈之亦有音曲。兒生，便以石厭其頭，欲其褊。今辰韓人皆褊頭。男女近倭，亦文身。便步戰，兵仗與馬韓同。其俗，行者相逢，皆住讓路。

「삼국지」 위서 동이전 조

이에 적지 않은 지역을 차지하고 수세기 동안 존속한 국가인 만큼, 6세기 무렵까지는 기실 삼국시대가 아니라 '사국시대(四國時代)'라고 지칭함이 맞다. 우리는 사국시대의 중요한 민족국가였던 가야를 너무 등한시했다.

가야제국이 통합한 변한 12국은 '미리미동국(彌離彌凍國)·접도국(接塗國)·고자미동국(古資彌凍國)·고순시국(古淳是國)·반로국(半路國)·악노국(樂奴國)·미오사마국(彌烏邪馬國)·감로국(甘路國)·구야국(狗倻國)·주조마국(走漕馬國)·안사국(安邪國)·독로국(瀆盧國)' 등이다. 이들 소국에도 각기 국가 악무가 있었다. 변한 12국의 악무에 대해서『삼국지』「동이전」은 그 풍속이 가무와 음주를 즐겨 하고 축 비슷한 '슬(瑟)'이라는 악기가 있었는데 그 음곡도 볼 만하다고 했다.[8]

변한 12국의 악무는 가야제국이 수렴했을 것이다. 점령 국가의 악무를 갖는다는

8) 『三國志』「魏書」東夷傳 弁韓十二國條에 위에 적은 열두 나라의 국명과 이들 민족이 가무음주를 즐긴다고 기록했다.

것은 그 악무를 향유한 국가와 민족을 소유한다는 인식이고, 그것은 반드시 중원예악만의 전유물은 아니었다. 중원예악론이 유입되기 전에도 악무는 신성한 '천(天)'과 민족의 최고 지도자인 '금(今)·간(干)'을 기리는 내용이 주조였을 것이다. 그러므로 점령한 나라의 악무를 갖는다는 것은 그들 나라와 민족을 소유하는 것과 동일하다.

변한 12국의 악무에서 중요한 역할을 담당했던 악기는 '슬'이었다. 슬은 축(筑)과 비슷하다고 했으니, 아마도 가야금의 전신이거나 아니면 가야금으로 비정된다.[9] 한 국가나 민족의 악기는 그 형태가 쉽사리 변경되지 않는다. 따라서 변한제국의 대표적 악기인 '슬'은 가야금의 다른 표현인 듯하다. 가야악무는 소멸된 것이 아니라 지금도 우리 주변에 숨 쉬고 있을 것이지만, 다만 그것을 모르고 있을 뿐이다. 가야악무의 강인한 생명력은 다음의 기록에서도 확인된다.

문무왕 팔년 시월 이십오일 왕이 환국하는 길에 욕돌역(褥突驛)에 이르니, 국원(國原)의 사신(仕臣) 대아찬(大阿湌) 용장(龍長)이 사사로이 연석을 베풀고 왕과 그 수행원을 접대했다. 이때에 악이 연희되었는데 내마(奈麻) 긴주(緊周)의 아들 능안(能晏)이 나이가 15세로 〈가야지무(加倻之舞)〉를 바쳤다. 왕이 용모와 자태의 아름다움을 보고 어전으로 불러 등을 어루만지며 금잔으로 술을 권한 후 폐백(幣帛)을 후하게 하사했다.[10]

문무왕은 백제를 합병한 후 서기 668년에 고구려를 멸망시키고 유민 칠천을 이끌고 서라벌로 개선하는 길에 욕돌역에 도착했다. 당 이적(李勣)이 고구려의 왕과 왕자, 대신은 물론이고 동포 20여 만 명을 이끌고 간 것과 대조된다. 20여 만과 7천여 명의 차이는 너무나 현격하다. 당의 침략군은 평양성을 함락시킨 후 수십만 권의 서적을 모아서 불태웠다고 전해진다. 고구려의 멸망 못지않게 그때 회진된 서적이 못내 아쉽다. 한반도 북부와 광활한 만주지역을 웅거하던 부여계의 주력 세력은 이렇게 해서 쇠잔해지고 말았다.

9) 張師勛; 『韓國音樂史』(正音社, 1976), 19~22쪽 참조.

10) 『三國史記』「新羅本紀」第六 文武王, "八年 二十五日, 王還國次褥突驛, 國原仕臣龍長大阿湌, 私設筵 饗, 王及諸侍從, 及樂作, 奈麻緊周子能晏, 年十五歲, 呈加耶之舞, 王見容儀端麗, 召前撫背, 以金盞勸酒, 賜幣帛頗厚."

부여계 동포의 비극은 민족주체의식의 약화와도 관계가 있다. 욕돌역에서 문무왕을 맞은 국원경(國原京)의 유수 용장이 연희석상에서 15세의 능안으로 하여금 〈가야지무〉를 추게 한 사실은 주목된다. 계림 유수가 동자로 하여금 〈황창무(黃昌舞)〉를 추게 했다는 1358년의 사실이 연상된다. 신라가 935년에 망했으니 무려 450년이 지났는데도 〈황창무〉는 경주에서 연희되고 있었다. 668년에 문무왕 어전에서 연희된 〈가야무〉 역시 가야제국이 망한 지 수세기가 경과했는데도 국원에서 연희되었다. 정복한 국가가 피정복국의 악무를 소멸시키지 않고, 그 지역에서 지속적으로 연희케 한 것은 정치적인 의미에 비중을 둔 악무 인식의 소치였다. 해당 지역의 민인 정서를 어루만지면서 통치권을 행사하기 위한 목적이 개입된 예악 인식이 그 기저에 깔려 있었다.[11]

　　〈가야무〉를 보존하고 있었던 국원경은 악성 우륵이 거주했던 곳으로 민족악무의 성지이다. 한 국가는 망해도 그 민족이 존재하는 한 악무는 소멸되지 않고 전승되었음을 증명하는 좋은 실례이다. 달내가 늠실거리며 휘감아 도는 암벽 탄금대(彈琴臺)의 절경에 지금도 우륵의 가야금 소리가 물결을 타고 울려 퍼지는 듯하다. 자고로 거문고와 강물은 불가분의 관계가 있다. 망국 가야의 비극은 탄금대에 울려 퍼지는 우륵의 가야금 소리와 능안이 문무왕 어전에서 연희했던 〈가야무〉와 함께 유전되다가, 결국 신라의 악무로 편입되었다.

　　변한 12국과 그 밖의 소국들이 금관가야와 대가야를 맹주로 한 연합국가로 통합된 것은 변한제국의 악무가 가야제국에 합병된 것을 의미한다. 우륵의 가야금과 가야금 곡조는 가야제국을 대표하는 악무였을 가능성이 크다. 가야제국은 오늘날 국가 연합의 성격을 띤 연맹국가이다. 그러므로 이들 나라들은 필요시 통합행동을 해야 할 것인데, 그 결속시키는 중요한 수단으로써 악무는 거의 절대적이었다.

　　당시의 악무는 희락적 성격 못지않게 제천의례나 통치자의 권위 고양의 기능이 더 컸다. 삼국시대의 경우 이 같은 경향은 '중원예악'보다 '민족예악' 인식이 더욱 강했다. 민족악무가 희락적인 부문으로 경사해 갔기 때문에 통치자와 지배계층에서는 '악무'를 선호한 것인지도 모른다. 물론 상층의 악무 선호는 예악에 경도한 것이 주된 원이이었다.[12]

11)　李敏弘; 「民族樂舞와 禮樂思想–古代樂舞를 中心으로–」에서 계림의 황창무에 관하여 검토했다.

변진 열두 나라는 김수로왕(?~199) 형제에 의해 육국(六國)으로 통합되었고, 통합된 가야제국은 변진 열두 나라의 악무를 수용해 계승시켰다. 멸망하거나 복속시킨 나라들의 모든 악무를 수용한 것은 아니고, 복속한 나라의 예악 인식에 의거해 취사선택되었다. 악무는 민족과 국가의 흥채와 더불어 흥망성쇠를 같이 한다. 어느 민족의 악무가 성대하게 연희되거나 가창된다는 것은, 그 악무를 소유한 민족과 국가가 융성하고 있음을 말한다.

가야제국의 멸망과 더불어 〈가야악무〉는 쇠퇴의 길로 접어들었다. 정복국가가 접수한 피정복국의 악무는, 정복국의 악무 인식에 의거해 선정 작업이 행해진다. 그러므로 신라가 말살한 〈가야악무〉는 가장 가야적인 악무였고, 선택된 악무는 가야 민족주의의 색채가 거의 없는 악무였다. 가야 체제의 번영을 구가하거나 가야 부흥을 자극시킬 수 있는 성향이 있는 악무는 단연코 용납하지 않았다. 망국 악무의 취사선택의 예는 『삼국사기』「악지」가 말하고 있다. '망국지음'과 '난세지음' '치세지음' 등의 개념은 중원예악 인식에 비롯된 것이다.

그러나 진흥왕은 이 같은 단선적 인식을 부정했다. 이는 진흥왕이 대단히 주체적인 통치자임을 증명하는 사례이다. 진흥왕 못지않게 가야의 가실왕(嘉實王)도 그 악무 인식은 매우 민족적이었음도 확인된다. 가야악무에 대한 『삼국사기』의 기록에 근거해 구체적으로 그 내용을 검토하겠다.

가야금(伽倻琴) 역시 중국 악부의 쟁을 본따 만들었다. 『풍속통』에 이르기를 쟁은 진의 악기라고 했다. 『석명(釋名)』은 쟁(箏)은 줄을 높이 하여 소리가 쟁쟁하고 병주·양주의 쟁은 비파와 같다고 했다. 부현(217~278)은 위가 둥근 것은 하늘을, 아래가 평평한 것은 땅을 상징하고, 가운데가 빈 것은 육합을 준했고 열두 줄의 기둥은 열두 달에 비유했는바, 가야금은 인(仁)과 지(智)를 표상하는 악기라고 했다. 원우(院瑀 165?~212)는 쟁의 길이가 육척인 것은 육률에 응한 것이고, 현이 열두 개인 까닭은 사시를 본딴 것이며, 기둥 높이가 삼촌인 것은 삼재를 형상했다고 했다. 가야금은 율과 제도가 약간 다르지만 대개는 같다. 『신라고기』에 이르기를 가야국의 가실왕이 당나라의 악기를 보고 만들었는데, 왕이 모든 나라의 방언이 다른 것처럼 성음도 어찌

12) 金東旭; 『韓國歌謠의 研究. 續』(二友出版社, 1980), 「于勒二十曲에 대하여」에서 우륵의 12곡이 伽倻聯盟의 郡樂일 수 있다고 논했다. 필자는 이를 가야제국이 합병한 고대국가의 樂舞로 규정한다.

동일하겠느냐고 하면서 악사 성열현(省熱縣) 사람 우륵에게 명해 12곡을 창작하게
했다고 했다.[13]

가야금을 중국 악기 쟁(箏)을 모방해 만들었다는 기록은 문제가 있다. 『풍속통(風
俗通)/석명(釋名)』의 기록을 예로 제시했지만, 가야금의 형태나 소리로 봐서 쟁을 모
방했다는 기록은 신빙성이 희박하다. 중국의 악기와 대비시켜야만 가치가 돋보이는
인식과 관계가 있다. 가야금은 말 그대로 가야의 '금(琴)'이다 가야금은 가야제국을
대표하는 악기이다. 악기 이름에다가 그 나라의 이름을 붙일 정도이니 가야금이 가
야제국에서 얼마나 중시되었는가는 명약관화하다. 뿐만 아니라 서양 악기와 단선적
으로 대비해서 이해하려 해도 역시 본질을 놓치게 된다.

가야제국에 가야금은 한 개만은 아니었을 것이지만, 어느 특정 가야금은 나라의
보위와 권위와 관련되어 있었다. 거국적인 제천의례나 통치자의 통치권을 상징하는
행사에 사용되는 가야금은 하나였을 가능성이 있다. 가야금은 소리를 내는 성기로
국한하지 않고 '인과 지'를 포용한 것으로 인식코자 한 사실은 주목된다. 악기의 이
념화이다. 가야금은 '황종·태주·고선·유빈·이칙·무역'의 육률과 '춘·하·추·동'
의 사시와 '천'과 '지' 그리고 '동·서·남·북·상·하'의 육합(六合)과 '천·지·인' 삼
재(三才)가 융합된 이념적 악기로 파악했다. 이 같은 이념의 우의는 견강부회일 수도
있다. 그러나 가야금이 단순한 악기가 아니고 천지의 오묘한 이치와 유가적 '인·지'
의 이념이 포용되어 있다는 인식은 악기를 그만큼 신성시했다는 증거이다.

당대의 가야인들이 과연 이 같은 생각을 했는지는 확인할 수 없지만, 가야인들이
그들의 민족 악기인 가야금을 신성한 것으로 존숭했음은 거의 확실하다. 가야의 가
실왕이 당나라의 악기를 보고 만들었다는 『삼국사기』의 기록은 차치하고, 나라마다
고유의 민족적 음률이 있고, 그 고유의 음률은 가치 있는 것이라는 가실왕의 음악
인식은 퍽이나 민족적이다. 그리하여 그는 성열현인 우륵에게 명해 연맹국의 악무
를 〈12곡〉으로 편곡 또는 정리한 것으로 생각된다.

13) 『三國史記』卷 第三十二 「樂」 "伽倻琴, 亦法中國樂部箏而爲之, 『風俗通』曰, 箏秦聲也 釋名曰, 箏施
鉉高箏箏然, 幷梁二州箏形如瑟, 傅玄曰, 上圓象天, 下平象地, 中空准六合, 鉉住擬十二月, 斯乃仁智
之器, 院瑀曰, 箏長六尺, 以應律數, 絃有十二, 象四時, 柱高三寸, 象三才. 伽倻琴雖與箏制度小異, 而
大槪似之. 羅 「古記」云, 伽倻嘉實王, 見唐之樂器, 而造之. 王以謂諸國方言各異聲音, 豈可一哉, 乃命
樂師省熱縣人于勒造十二曲."

〈우륵 12곡〉에서 가야에 의해 병합된 변한 열두 나라와 기타 소국 등의 악무가 수렴되어 있다. 우륵은 멸망한 변한의 나라들의 악무를 경우에 따라서는 폐기시키기도 했을 것이고 개작이나 부연도 했었을 터이다. 가야금은 가야제국을 대표하는 가야의 신성한 악기였고, 진흥왕 대에 우륵이 신라로 가져온 가야금은 가야제국에 흔히 있었던 가야금과는 달리, 가야의 혼을 담고 있었던 신성한 악기였다.

2. 가야 악인 우륵과 가야금

『삼국사기』「본기」는 우륵이 가야금을 가지고 제자와 함께 망명한 사실을 두고, 예악론적 악무관을 다음과 같이 개진했다.

> 12년(551) 춘정월에 '개국'으로 개원하고 이 해 삼월에 왕이 순수해 낭성(娘城)에 행차했다. 우륵과 그 제자 이문(泥文)이 음악에 뛰어났다 하여 특별히 '하임궁(河臨宮)'으로 초치해 악을 연주하게 했다. 우륵과 이문은 각각 〈신가〉를 지어서 연주했다. 이에 앞서 가야국의 가실왕이 열두 달을 상징하는 율려를 본따서 12현금을 제작해 우륵에게 명해 곡을 짓게 했다. 그 후 나라가 어지러워지자 '악기'를 가지고 우리나라로 들어왔는데, 그 악기를 가야금이라 했다. … 13년(552) 왕이 계고(階古), 법지(法知), 만덕(萬德) 세 사람한테 우륵에게 악을 배우라고 명했다. 우륵은 각 인의 능력을 헤아려 계고에게는 '가야금'을, 법지는 '노래'를, 만덕은 '춤'을 가르쳤다. 학업이 성취되자 왕은 연주를 명했고, 이를 들은 후 전날 낭성의 행궁 하임궁에서 듣던 음과 다름이 없다고 하고 상을 후하게 주었다.[14]

14) 『三國史記』「新羅本紀」第四 眞興王, "十二年 春正月, 改元 開國. 三月王巡狩次娘城, 聞于勒及其弟子泥文, 知音樂特喚之 王駐河臨宮, 令奏其樂, 二人各製新歌奏之. 先是伽倻國嘉實王製十二絃琴, 以象十二月之律. 乃命于勒製其曲, 及其國將亂, 操樂器投我, 其樂名伽倻琴. … 十三年 王命階古法知萬德三人, 學樂於于勒, 于勒量其人之所能, 教階古以琴, 教法知以歌, 教萬德以舞, 業成王命奏之日, 與前娘城之音無異, 厚賞焉."

우륵은 신라로 망명하면서 악기를 가지고 왔다. 악기는 물론 가야금이다. 국가가 신성시하는 악기가 그 나라의 저명한 악사와 함께 다른 나라로 나간 것은 큰 충격이었다. 하물며 온 나라가 보배로 여겼던 가야금이 신라로 갔으니 당시로서는 가야가 곧이어 멸망한 것이라는 불안감을 증폭시켰다.

우륵이 가지고 온 가야국의 악기 '가야금'에서 우리는 낙랑국의 '자명고(自鳴鼓)'를 연상할 수 있다. 적병이 쳐들어오면 스스로 운다는 자명고는 곧 낙랑이 신성시하는 악기이다. 대무신왕(?~44)의 왕자 호동(好童)이 낙랑왕의 딸 최씨 여를 시켜서 파괴한 '고각'은 단순한 악기가 아니라, 낙랑국을 수호하는 신성한 풍물이었다. 실제로 고각이 울었는지 여부는 중요하지 않다. 낙랑의 민인이 자명고가 있는 한 낙랑국은 반석 위에 있다는 신념을 가지고 있었다는 것이 중요한 것이다. 가야국의 '가야금'은 낙랑의 '고각(鼓角)'과 한 가지로 나라와 민족을 지키는 신성한 악기로 인식되었다. 낙랑의 경우를 감안할 경우 중세 사회에서 그 나라를 대표하는 악기는 오늘날의 단순한 악기가 아니다.[15]

가야금은 가야제국을 대표하는 악기이지만, 특히 대가야국이 중시한 악기다. 가야의 '가야금', 낙랑의 '고각'과 더불어 신라가 신성시한 악기는 '적'이었다. 신문왕 대에 만들어진 '만파식적'이 그것이다. 신라의 국보였던 만파식적이 심심풀이로 또는 신바람이 나서 부른 보통의 악기가 아닌 것은 다음 기록을 통해서도 알 수가 있다.

성왕이 성(聲)으로써 천하를 다스리라는 상서를 보였으니, 왕께서는 이 대나무를 취해 적을 만들어 불면 천하가 화평해질 것입니다. … 왕은 돌아와서 그 대나무로 피리를 만들어 월성 천존고에 진장하게 했다. 이 피리를 불었더니 적병이 물러가고 병이 치유되고 가뭄에 비가 오고 장마가 걷히고 바람이 잔잔해지고 파도가 고요해졌다. 이름하여 '만파식적'이라 하고 국보로 삼았다. 효소왕 대 천수 4년(693) 계사에 부예랑(夫禮郞)이 생환한 기이한 일로 인해, 다시 '만만파파식적'으로 격상시켰다.[16]

15) 『三國史記』「高句麗本紀」第二. 大武神王, "十五年, 夏四月, 先是樂浪有鼓角, 若有敵兵則自鳴, 故令破之. 於是崔女將利刀潛入庫中, 割鼓面角口, 以報好童, 好童勸王襲樂浪. 崔理以鼓角不鳴, 不備, 我兵掩至城下然後, 知鼓角皆破, 遂殺女子出降."

16) 『三國遺事』「紀異」第二. 萬波息笛, "聖王以聲理天下之瑞也. 王取此竹, 作笛吹之, 天下和平. … 駕還

신라의 '만파식적'은 낙랑의 '고각'과 흡사한 신통력을 지닌 신성한 악기였다. 중원예악에서는 악기가 신통력을 지닌 성스러운 것으로 파악하는 예는 없었다. 한국에 유입된 중원예악 인식은 도덕적인 부회가 큰 비중을 차지했다. 가야금을 '인·지'의 악기로 이해한 경우가 그것이다. 그러나 민족예악은 악기를 국란을 물리치고 질병을 치료하고 홍수와 가뭄을 조절하는 막중한 신통력을 지닌 것으로 인정하고 이를 만파식적의 음덕으로 보고 경청을 더한 것이다.

이 경우 만파식적은 왜구의 침입을 막는 호국의 악기로 숭앙되었다. 문무왕과 김유신(595~673)의 성스런 호국의 염원과 이에 덧붙여 만파식적이 있으니 신라의 국운은 길이 영창할 것이라는 신념이다. 이는 우리 민족의 악기에 대한 인식의 일단을 엿보게 되는 단서이다. 신라의 경우 '만파식적'은 '만만파파식적'으로 격상되어 국보가 되었다. 이 적은 신성한 악기이기 때문에 국가의 중대사가 있을 때라야만 연주되었다. 그러므로 춤추고 노래하는 희락적 연회에 사용되는 악기는 아니다. 악기에 대한 이 같은 중세 선인들의 인식은 현재적 시각으로서는 그 속에 담긴 참뜻을 파악하기 어렵다.

'만파식적'은 월성의 '천존고'에 보관되었고, 낙랑의 '자명고각'이 보관된 '고(庫)' 역시 신라의 천존고처럼 국보급의 물건을 안치했던 창고였을 것이다. 이로써 보건대 우륵이 가지고 진흥왕에게 온 '악기'인 '가야금'도 가야의 국보급에 준하는 신성한 악기였다. 가야금이 신라로 건너오기 전에도 그 명칭이 가야금이었는지는 단정할 수 없다. 가야금을 신라에서 붙여진 이름으로 본다면, 가야국에서는 다른 명칭이 있었을 법하다.

가야의 멸망은 가야제국의 대표적 악사였던 우륵이 가야금을 가지고 신라로 가서 악기와 더불어 악무를 바쳤기 때문에 초래되었거나 아니면 촉진되었다는 인식을 당대의 가야인들이 지녔을 것이 예상된다. 이에 반해 가야의 국보급 악기를 가야의 대표적 악사인 우륵이 가지고 왔기 때문에 가야는 신라에 합병될 것이라는 확신을 신라인들은 가졌다.

진흥왕은 서기 551년 순수 길에 올라 낭성에 도착해 '하임궁'에서 우륵을 초치해 악을 들었다. 진흥왕은 당신이 복속시킨 영역의 영유를 재확인키 위해 '순수'를 했

以其竹作笛, 藏於月城天尊庫. 吹此笛則 兵退病愈旱雨雨晴風定波平, 號萬波息笛, 稱爲國寶. 至孝昭王代, 天授四年癸巳, 因夫禮郞生還之異, 更封號曰, 萬萬波波息笛."

다. 순수는 중원예악의 통치행위의 일단이긴 하지만, 고유의 민족예악에도 이 같은 제도가 있었다. 천자가 5년마다 한 차례씩 순수하는 것은 중원예악에서는 관례였다. 제후는 천자에게 매년 대부를 보내 문안하고 3년마다 공경을 파견하고, 5년마다 제후가 직접 방문하는 것을 원칙으로 했다.[17]

진흥왕은 전왕의 웅지를 계승해 자체 연호인 '개국·대창·홍제'의 정책 지표를 제시한 자주적인 민족지도자였으며 스스로 천자라는 의식을 향유하고 있었다. 그리하여 그는 대제국의 천자라는 긍지를 지닌 채 변경을 순수하면서 유명한 순수비를 남겼다. '개국·대창·홍제' 등의 정책 지표는 지도자로서의 야심에 찬 것이다. 나라의 강역을 크게 개척한다는 '개국'과 국가를 크게 번창시킨다는 '대창', 백성을 훌륭하게 제도해 안락한 생활을 영위케 한다는 '홍제'는 당대의 민인들에게 절대적인 호응을 받았다고 생각된다.

삼한계를 통합해 부여계가 영유한 우리 민족의 북방의 광활한 영역을 복속시킨다는 위대한 통합의지를 향유해 이를 실천한 통치자였다. 신라에 의한 삼한의 통합은 진흥왕과 같은 지도자가 있었기 때문에 가능했다. 진흥왕은 분명히 중원예악적 정치이념을 국가 통치에 활용하고 있었지만, 전통적 통치이념인 민족 예악적 국가 경영 의식도 바탕에 깔고 있었다. '건원'을 하고 '순수'를 하고 아울러 병합한 나라의 악무를 접수해 보존하는 행위는 예악론에 근거했다는 증좌이다.

진흥왕이 민족예악을 중시했다는 증거는 민족 고유의 종교였던 '화랑도'를 확대 발전시켰고 〈팔관연회〉를 개최한 업적에서 찾을 수 있다. 역사기록에 포착되는 진흥왕의 〈가야악무〉의 수용과 발전적 계승은 중대한 의의를 지닌다. 우륵을 초치해 가야악무를 들은 하임궁의 성격과 위치는 미상이지만, 청주성이거나 아니면 신라가 중시해 소경으로 삼은 국원(충주)과 청주 사이의 어느 행궁일 수도 있다.

혹시 '하임'이라는 이름으로 봐서 남한강가에 설치한 행궁인지도 모르겠다. 우륵이 남한강이 굽이쳐 흐르는 충주에 안치되어 악무를 가르친 사실도 참고가 된다. 가야의 악사인 우륵이 어찌해 가야 지역에서 상당히 멀리 떨어진 국원에 안치되었는지도 의문이다. 국원은 한때 신라의 수도로 물망에 올랐던 곳이기도 하다. 진흥왕은 이곳을 매우 중시했다. 국원 개발을 위한 이민정책과 정복한 국가의 백성의 이주정

17) 『禮記』卷之五 王制 第五, "諸侯之於天子也, 比年一小聘, 三年一大聘, 五年一朝, 天子五年一巡守."

책과도 관계가 있다.

가야의 악사 우륵은 하임궁에 초치당해 진흥왕을 위해 가야악무를 바쳤고 아울러 〈신가〉를 창작해 연주했다. 우륵과 그의 제자 이문이 각각 창작했다고 했으니 결국 두 개의 신가가 제작된 것일까. 우륵과 이문이 지은 신가는 어떤 것인지 종잡을 수 없지만, 아마도 신라와 그 지도자 진흥왕의 덕을 기리는 내용일 가능성이 많다. 이는 망국의 악사가 겪는 비극의 일단이다. 우륵이 신라로 귀의할 때 가야의 국보급 악기인 가야금을 가져왔음은 앞에서도 말했다. 그런데 우륵이 가져온 것은 가야금과 가야금의 〈12곡〉과 아울러 〈가야무〉와 가야의 〈가요〉도 포함되어 있었다. 그러므로 우륵은 〈가야악무〉 거의 모두를 가져온 셈이다.

진흥왕은 가야악무를 보존 내지 전승시키기 위해 '계고·법지·만덕' 등 3인을 우륵에게 보내서 수업하게 했다. 우륵이 551년 3월에 진흥왕에게 귀부했고 다음해인 552년에 위의 세 사람을 보내서 악무를 수업하게 했으며, 이 해에 학업이 완성되어 진흥왕 어전에서 연주했다. 이를 들은 왕은 지난해(551) 낭성에서 우륵에게 직접 듣던 것과 다르지 않다고 칭찬하고 상을 후하게 내렸다. '계고·법지·만덕'은 1년간 우륵에게 가야악무를 배워 학업이 성취되었다고 했으니, 그들은 신라의 악사이거나 또는 악무를 익혔던 사람들이다.

그런데 우륵은 이들 3인을 받아서 각자가 지닌 소질을 감안해, 계고에게는 가야금을 전수했고, 법지에게는 가(歌)를 가르쳤고, 만덕은 무(舞)를 익히게 했다. 가야금곡이 가야의 곡조인 것처럼, '가' 역시 가야의 가요였고, '무' 또한 가야의 춤이다. 법고가 배운 가야의 '가'는 가야 고지나 충주 지방에 그 흔적이 남아 있을 듯하다.

그 예로 앞에서 말한 문무왕이 충주 부근 욕돌역에서 능안이 춘 〈가야지무〉를 관람한 사실을 들 수 있다. 능안이 문무왕 앞에서 가야무를 춘 해가 668년이고, 우륵이 만덕에게 가야무를 수업한 연대는 진흥왕 13년 서기 552년이니, 만일 능안이 춘 〈가야무〉가 만덕에게 전수된 무와 관계가 있다면 그 시간적 간격은 116년이나 된다. 여러 가지 정황을 봐서 능안이 춘 〈가야무〉는 국원경 부근 욕돌역에서 연희되었던 만큼 우륵이 만덕에게 전수한 〈가야무〉일 가능성이 있다. 오늘날 각 지역에서 가창되는 민요나 연희되는 독특한 춤사위는 수백 년 또는 수천 년의 역사를 지닌 것으로 당시의 가락과 형태가 잔존해 있는 것으로 생각된다.

특정 지역에만 전승된 〈강강수월래〉의 춤과 각 지역에 연희되는 여러 종류의 탈춤과 성격을 달리하는 각종 민속놀이와 정선아라리와 밀양아리랑 등등의 모든 현전

의 민족악무는 과거 명멸했던 부여계 제국과 '예맥·마한·진한·변한' 등 70여 소국
들의 악무 실상이 남아 있는 것으로 필자는 믿고 있다.

3. 신라악에 수렴된 가야악무

『삼국사기』「본기」와 「악」 조에 수록된 가야금과 우륵에 관한 기록들은 사실 엄격
한 뜻에서 신라악이 아니라 〈가야악〉이다. 만일 '가야사'를 편찬한다면 이는 가야사
의 '악지'에 편입될 자료들이다. 일찍이 유득공은 고려가 발해사를 편찬하지 않았던
사실에 대해서, 그것은 고려의 민족의식과 정치의식이 부진했기 때문이라고 아쉬워
한 적이 있었다. 고려조는 응당 발해와 신라를 묶어서 '남북국사'를 수찬해야 하는데
이를 못한 것은 잘못이라고 호되게 비판했다.[18]

발해의 시조 대조영은 고구려인이고, 고왕이 차지한 땅은 고구려 땅이니 응당 고
려는 발해를 민족국가에 편입시켜 남북국사를 편수해야 마땅하다는 주장이다. 필자
는 선학 영재(泠齋)의 진취적 견해에 깊이 공감하면서 신라가 그들이 정복한 가야국
의 역사, 즉 가야사를 엮지 않은 사실을 두고 불만을 토로하고 싶다. 이 같은 이유에
서 〈가야악무〉는 밀도 있게 고찰되어야 하겠지만, 사료의 부족과 능력의 한계 등을
절감하고 안타까워할 따름이다.

진흥왕은 정복만을 능사로 한 통치자가 아니었다. 민족적 긍지의 고양과 민족문
화의 보존에도 심혈을 기울였다. 가야악무를 보존키 위해 망국 가야의 악사 우륵을
우대한 시책도 주목된다. 가야악무를 보존하고 계승키 위한 진흥왕의 문화정책은
진흥왕 이후의 신라왕들에게 승계되었다. 진흥왕의 〈가야악무〉에 대한 유다른 관심
은 그의 민족주의적 예악 인식에 말미암은 것이다.

여기서 말하는 민족주의는 서양의 역사나 정치에서 말하는 민족주의와는 관계가

18) 柳得恭: 『渤海考』(朝鮮古書刊行會, 1911) 「序」, "高麗不修渤海史, 知高麗之不振也. … 金氏有其南, 大氏
　　有其北, 曰渤海, 是謂南北國. 宜其有南北國史, 而高麗不修之非矣. 大氏者何人也, 乃高句麗之人也,
　　其所有之地何地也, 乃高句麗之地也."

없다. 한반도와 부여고지인 압록 두만강 이북의 광활한 지역을 우리의 영역으로 인식하고, 부여계와 삼한계를 포괄한 한민족의 공동체적 동질감과, 한민족이 형성한 문화를 진보 발전시키려는 의지를 가리켜 민족주의의 개념으로 삼았다. 소박하고 정감적인 개념이긴 하나, 여기에는 한민족의 숨결과 맥박과 열정이 있는 까닭으로 그 어떤 이념보다 역동적인 저력이 잠재되어 있다.

서양에서 형성된 개념을 척도로 할 경우 우리 민족은 19세기 무렵에 와야만 민족주의가 형성된 것으로 된다. 그러나 이것은 잘못된 역사 인식이다. 강력한 한족과 북방호족들의 침략을 받을 무렵부터 민족주의는 이미 형성되어 있었다. 민족과 영토의 대통합의 의지는 광개토대왕과 진흥왕과 근초고왕의 남진과 북진정책으로 극명하게 부각되었다. 아마도 이보다 훨씬 앞에도 민족통합의 의지는 있었을 것이지만, 단지 문헌으로는 확인할 수 없다. 진흥왕의 가야 통합과 이에 수반된 〈가야악무〉의 수렴과 그 발전에의 의지는 강력한 민족통합을 통한 민족주의적 정책의 일환이다. 악무를 통한 민족 정서의 융합을 시도한 진흥왕의 예악 인식은 오늘날의 정치가들에게도 귀감이다.

나라가 어지러워지면 악기를 가지고 악사들이 유리하거나 망명하는 것은 중원의 경우도 동일하다.[19] 우륵의 망명과 이에 대한 진흥왕의 포용은 단순한 악무에 관한 일이라기보다는 가야국과 신라 간에 벌어진 민감한 정치문제였다. 『삼국사기』「신라본기」가 진흥왕 12년(551)과 13년(552)의 기록을 온통 우륵의 망명과 우륵이 가져온 가야악무의 전승에 관한 기록으로 채울 만큼 중요한 사건이었다. 『삼국사기』「악지」 또한 가야악무에 대해 많은 지면을 할애하고 있는데, 이 역시 우륵의 망명이 6세기 중엽에 가장 충격적인 사안이었다.

당시의 가야악무는 삼한제국에 있어서 가장 선진적 위치에 있었고, 아울러 백제와 신라는 가야제국을 누가 복속하느냐에 따라 국가의 장래가 결정되는 중요한 분기점이었다. 〈가야악무〉의 접수는 가야제국의 접수와 동일한 영향력을 행사했다. 그것은 그 시대의 예악론의 핵심 내용 중의 하나였다. 진흥왕이 망명 악사인 우륵을 그처럼 우대한 이유도 이 같은 정황과 무관하지 않았다. 가야악무에 대한 『삼국사기』「악지」의 기록은 '신라악무'의 일환으로 나타나 있다. 그러나 신라가 통합한

19) 『漢書』卷二十二「禮樂志」第二, "故書序, 殷紂斷棄先祖之樂, 乃作淫聲. 用變亂正聲, 以說婦人. 樂官師瞽抱其器而犇散, 或適諸侯, 或入河海."

고구려·백제의 악무보다 더 비중 있게 다루었다. 가야악무는 악지에서 고구려악이 '현금'으로 대표되는 것처럼 '가야금' 조에 실려 있다. 가야금은 가야제국의 대표적 악기였음을 여기서도 확인할 수 있다.

신라가 예악론에 기준할 경우 가야의 통합을 가야금으로 상징했다면, 고구려의 복속은 '현금'으로 구체화시켰다. 고구려나 가야에 다른 악기도 있었겠지만, 신라가 '가야금'과 '현금'을 특히 중시한 까닭은 가야와 고구려의 민인들이 그들의 예악적 정서를 이들 악기에 강하게 연결시켰다. 우륵의 망명과 우륵이 가져온 가야악무가 신라에게 봉헌된 사실이 바로 가야제국의 통합을 상징했다는 인식은, 『삼국사기』「악지」의 다음 기록에서 명확하게 나타나 있다.

후에 우륵은 국가가 어지러워질 것을 알고 악기를 가지고 신라의 진흥왕에게 귀의했는데, 왕은 이를 받아들여 국원에 안치시켰다. 이에 대나마(大奈麻) 주지와 계고 그리고 대사(大舍) 만덕을 보내 악을 전수케 했다. 이들 삼인이 〈11곡〉을 전수받은 후, 이 곡들은 번잡하고 음해 아정하지 못하다고 판단하고 〈5곡〉으로 산정해 축약했다. 우륵이 처음에는 이를 알고 화를 내었지만, 그들이 산정한 다섯 종의 음을 들은 후 눈물을 흘리며 탄식해 말하기를 '즐겁지만 정도를 벗어나지 않았고 슬프면서도 비통에는 이르지 않았으니 가히 정음이라 하겠다.'라고 한 후 '너희들은 이 곡을 왕 앞에서 연주하라.'고 했다. 진흥왕은 그들이 연주한 〈오종지음(五種之音)〉을 크게 기뻐했다. 신료들이 이는 멸망한 가야의 망국지음이니 버려야 한다고 주장했지만, 진흥왕은 가야왕이 음란해 자멸한 것이지 〈가야악무〉에게 무슨 죄가 있겠는가, 대저 성인 (영명한 지도자 – 필자) 이 악을 작(作)함은 인정을 인연해 절도를 붙였을 따름이지 국가 통치의 잘됨과 못됨은 음에 기인하는 것은 아니라고 하면서 드디어 이를 시행해 〈대악〉으로 삼았다. 가야금에는 이조(二調)가 있는데 하나는 하임조이고 두 번째는 눈죽조(嫩竹調)이고 모두 〈185곡〉이 있다. 우륵이 지은 〈12곡〉은, 〈하가라도·상가라도·보기·달이[사]·사물·물혜·하기물·사자기·거열·사팔혜·이사·상기물〉 등이고, 이문이 제작한 〈3곡〉은, 〈오(烏)·서(鼠)·순(鶉)〉 등이다.[20]

20) 『三國史記』卷 第三十二 「樂」, "後于勒以其國將亂, 携樂器投新羅眞興王, 王受之, 安置國原. 乃遣大奈麻注知階古, 大舍萬德, 傳其業. 三人旣傳十一曲相謂曰, 此繁且淫, 不可以爲雅正, 遂約爲五曲. 于勒始聞焉而怒, 及聽其五種之音, 流淚歎曰, 樂而不流, 哀而不悲, 可謂正也. 爾其奏之王前, 王聞之大

나라가 어지러워지고 장차 멸망할 것이라는 징후가 나타나자, 우륵은 가야를 상징하는 악기를 가지고 망명했다. 망명한 이유는 정악을 버리고 음악을 숭상하는 당대 지도자들의 음악 정책과도 관계가 있을 것이고, 또는 국가 재정의 핍박으로 악사들의 대우가 나빠진 사실에서도 찾을 수 있다. 노(魯)나라가 어지러워지자, 대사(大師) 지(摯)는 제나라로 갔고, 아반(亞飯) 간(干)은 초나라, 삼반(三飯) 요(繚)는 제로, 사반(四飯) 결(缺)은 진나라로, 고수(鼓手) 방숙(方叔)은 하내로, 소고수(小鼓手) 무(武)는 한중으로, 소사(少師) 양(陽)과 경수(磬手) 양(襄)은 해도로 각각 떠났다는 『논어』의 기록은 국가의 흥체와 악사의 망명이 직결되었음을 증명하고 있다. 노나라 애공 때에 예가 파괴되고 악이 붕괴되자 악인이 모두 흩어져 타국으로 떠났다는 것도, 악이 중세에 있어서 치란과 직결되었다는 점을 지적한 것이다.[21]

신라가 우륵을 우대한 것은 다분히 정략적인 면이 강했다. 우리는 위 『삼국사기』 「악지」의 기록에서 우륵의 분노와 눈물에 주목할 필요가 있다. 그가 가져와서 전수한 가야악 〈11곡〉이 신라의 악인들에 의해 〈5곡(오종지음)〉으로 산정된 사실을 안 우륵은 분노했고 이어서 눈물을 흘렸다. 신라 악인 세 사람이 스승 우륵에게 전수한 가야악을 '번잡하고 음란하다'고 평한 후 무려 여섯 곡을 산거했다. 우륵은 고국의 악무가 '번차음(繁且淫)'이라는 모욕적인 평을 받은 사실에 분노를 느꼈을 것이고, 신라 악인들이 산정한 음악이 '악이불류(樂而不流)'하고 '애이불비(哀而不悲)'하여 아정함을 확인하고, 패망하는 나라와 흥왕하는 국가의 악무를 직접 접하자, 다시 조국 가야의 멸망을 상기하고 울었다고 생각된다.

가야악무의 수용에 대해 신라의 저항도 만만치 않았다. 신라의 예악 인식과 가야 예악 인식의 차이에서 기인된 위화감과, 정복국가의 악인들이 지닌 우월감도 작용했다. 신라 악인들이 정리한 가야악 〈5곡〉을 두고 우륵은 '정'이라고 평했고, 이를 들은 진흥왕은 크게 기뻐하면서, 전일 낭성에서 우륵이 연주한 것과 다름이 없다고 칭찬하고 후한 상을 내렸다. 가야악에 대한 진흥왕의 수용과 애호에 관해서 당대 신

悅. 諫臣獻議, 伽倻亡國之音, 不足取也. 王曰, 伽倻王淫亂自滅, 樂何罪乎. 盖聖人制樂, 綠人情以爲撙節, 國之理亂, 不由音調, 遂行之以爲大樂. 伽倻琴有二調, 一河臨調, 二嫩竹調, 共一百八十五曲. 于勒所製十二曲, 一曰下伽羅都, 二曰上伽羅都, 三曰寶伎, 四曰達已, 五曰思勿, 六曰勿慧, 七曰下奇物, 八曰師子伎, 九曰居烈, 十曰沙八兮, 十一曰爾赦, 十二曰上奇物. 泥文所製三曲, 一曰烏, 二曰鼠, 三曰鶉.'

21) 『論語』卷之十八「微子」第十八, "大師摯適齊, 鼓方叔入於河, 播鼗武入於漢, 小師陽, 擊磬襄, 入於海."

라인들은 '망국지음'인 만큼 받아서는 안 된다고 요구했다. 그러나 진흥왕은 이를 거부하고 가야가 망한 이유는, 가야 왕이 음란해서 자멸한 것이지 음악의 죄가 아니라고 일축했다. 정복한 나라의 악무를 정복자의 입장에서 정리하는 것은 당연하다. 그러나 〈11곡〉이 〈5곡〉으로 축약된 것은 심한 것 같다.

한 가지 의아스런 점은, 우륵의 가야금 곡은 〈12곡〉인데 어째서 신라 악인들에게 〈11곡〉만 전수했느냐는 것이다. 『삼국사기』의 오기일 가능성도 있고, 우륵이 의도적으로 한 곡을 제외시켰을 가능성도 있다. 글자의 행간으로 봐서 일자가 빠졌을 것이라는 상상도 할 수 있다. 만일 우륵이 의도적으로 전수를 하지 않았다면, 그 한 곡은 가장 훌륭한 것이거나 혹은 범수가 연주하기 어려운 곡일 수도 있고, 아니면 음성일 수도 있다. '주지·계고·만덕'이 우륵에게 전수한 가야악 〈11곡〉을 '번차음'이라고 평했기 때문이다. 가야악무 수용에 대해서 진흥왕과 간신(諫臣)들의 논쟁 내용은 동아시아 악무사에서 그 연원이 꽤나 오래다. 실례로서 당 태종과 두엄(杜淹) 등이 벌인 망국지음에 대한 논쟁을 들 수 있다.

태종(당)이 예악의 작은 대체로 성인이 물(物)을 인연해 교(敎)를 설해서 준절(撙節)을 삼았을 따름이니, 정치의 융성과 피폐함이 어찌 이에서 말미암겠느냐고 말했다. 어사대부 두엄은 '전대의 흥망은 실로 악으로 말미암았습니다. 진(陳)이 장차 망함에 있어서 〈옥수후정화(玉樹後庭花)〉가 있었고, 제(齊)가 패망하기 전에 〈반여곡(伴侶曲)〉이 유행해 길 가다가 들어도 슬퍼서 울지 않을 수 없으니, 이가 바로 망국의 음곡입니다. 이로써 보건대 한 나라의 멸망은 악 때문이 분명합니다.'라고 말했다. 태종은 '그렇지 않다. 무릇 음성이 사람을 감동시키는 것은 자연의 섭리이다. … 슬프고 기쁜 것은 인심에서 나온 것이지 음악 때문은 아니다. 장차 멸망할 나라는 그 민인이 고통스럽기 마련이다. 고통스런 마음이 음악에 감응했으니 음악을 듣는 자가 슬플 수밖에 없다. … 이제 〈옥수〉나 〈반여〉의 곡이 아직 남아 있으니 짐이 공을 위해 연주를 시키겠다. 아마도 공은 이를 듣고 슬퍼하지 않을 것으로 믿는다.'라고 했다.[22]

22) 『舊唐書』卷二十八「志」第八 音樂 一, "太宗曰 禮樂之作, 蓋聖人緣物設敎, 以爲撙節, 治之隆替豈此之由. 御史大夫杜淹對曰, 前代興亡, 實由於樂. 陳將亡也, 爲玉樹後庭花, 齊將亡也, 而爲伴侶曲. 行路聞之, 莫不悲泣, 所謂亡國之音也. 以是觀之, 蓋樂之由也. 太宗曰不然, 夫音聲能感人, 自然之道也. … 悲歡之情, 在於人心, 非由樂也. 將亡之政, 其民必苦, 然苦心所感, 故聞之則悲耳. … 今玉樹伴侶之曲, 其聲具存, 朕當爲公奏之, 知公必不悲矣."

당 태종과 두엄이 이른바 망국지음을 두고 이에 대한 평가를 달리한 점은 흥미를 끈다. 진흥왕의 입장은 당 태종의 견해와 동일하다. 진흥왕은 당 태종보다 65세나 연상이니, 음악은 듣는 사람에 따라 호오(好惡)가 가늠되는 것이지 음악의 탓이 아니라는 인식에 관한 한 선편을 잡고 있다. 민인의 정서를 잘 다듬는 것이 중요하지, 소위 망국지음이 따로 존재하지 않는다는 음악관은 진보적이다. 가야의 가실왕이 음란했기 때문에 가야가 망했지, 가야악무가 가야를 망하게 하지 않았다는 진흥왕의 견해는, 자칫 소멸할 뻔했던 〈가야악무〉를 계승 발전시킨 계기가 되었다.

당나라 두엄과 신라 간신들의 음악관이 비슷한 점도 재미있는 현상이다. 망국지음이 과연 존재하느냐, 아니면 통치의 잘못을 악무에 전가시켰느냐는 문제는 과거는 물론이고 지금도 계속되고 있다. 이는 '신악'과 '고악'에 대한 평가와도 관련되어 있다. 신악 또는 신성을 경계하는 전통 악인들의 견해와, 새로운 음악을 즐겨 듣는 백성들의 취향 사이에 나타난 갈등의 한 표현이다. 신악과 신성이라고 해서 전부 나쁜 것은 아니다. 그러나 이들 음악은 대개가 백성들의 기호에 부합되었기 때문에 널리 전파되었다. 따라서 전통적인 고악은 신악에 압도되어 소멸되거나 약화될 위험에 처하는 것이 상례였다.

고악은 고인의 정서에 맞게 제작된 것이고, 신악은 금인의 정감에 맞게 창작되었다. 윗글에서 망국지음으로 분류된 〈옥수후정화〉와 〈반여곡〉은 물론 신성이다. 신라의 경우 〈가야악〉은 신성적 성격을 가졌다. 왜냐하면 신라에서 가야악은 일반화되지 않은 낯선 악이기 때문이다. 진흥왕과 신라 지배층 간의 논쟁은 결국 진흥왕의 승리로 끝나 가야악무는 '대악'으로 그 위상을 잡았다. 선인들은 악무를 〈아악·당악·속악〉 등으로 분류했다. 이 중에 당악은 외래악을 통칭하는 것으로, 서역제국과 북방 음악도 포함되어 있었다. '속악'은 세속지악, 즉 항간에 가창되거나 연주되는 향악을 주로 지칭하는 듯하다.

향악은 '민족악무'이다. 민족의 정서가 깃든 가장 민족적이고 전통적인 악무였다. 향악이 속악과 통용된 이유는 중원예악론에 말미암았다. 궁중이나 종묘 행사 등 국가 공식 행사에 중원악무가 사용되고 민족 고유의 악무는 대부분 배제되는 경향이 강했다. 원래 이들 행사에는, 민족예악 인식이 근간을 이룰 때는 이른바 속악으로 불리는 민족악무인 향악이 사용되었다. 국가 공식 행사에 중원의 악무가 수입된 후 향악을 몰아내고 외래악무인 아악으로 대체하기 시작했다. 지배계층인 지식인들은 외래악무인 아악을 '정악'으로 인식하고, 민족 전래의 악무인 향악을 '속악'으로 규정

해 공식 행사에서 밀어낸 것이다. 이 같은 향악에 대한 격하는 조선조가 심했다. 그러나 삼국시대나 고려시대에는 향악도 일정한 위치를 갖고 있었다.

진흥왕이 〈가야악무〉를 '대악'으로 삼은 것은 민족악무에 대한 정당한 평가이고, 그 민족적인 악무 인식에 찬사를 보내지 않을 수 없다. 대악은 가야악무의 일부를 속악으로 규정해 민간으로 유포시키지 않고 조정의 공식 행사에 사용했다는 증거이다. 이는 신라가 가야악무를 얼마나 중시했는가를 가늠하는 근거이다. '대악'의 성격은 『요사』「악지」에서 그 대체적인 윤곽을 잡을 수 있다.

> 요(遼)에는 '국악(國樂)·아악(雅樂)·대악(大樂)·요가(饒歌)와 횡취악(橫吹惡)' 등이 있다. … 조정에 쓰이는 악으로서 아악과 분별되는 것을 일러 '대악'이라고 한다.[23]

대악은 『예기』「악기」에도 나온다. '대악'은 난해하지 않고 쉽다는 지적이나, '대악'은 천지와 더불어 화합한다는 정의가 그것이다. 「악기」에서 말하는 대악은 위대한 음악 또는 큰 음악이라는 의미이다. 『삼국사기』「악지」의 기술대로 〈가야악무〉를 대악으로 삼았다고 했을 때, 이 경우 대악은 위 『예기』「악기」처럼 추상적이거나 보편적인 뜻과는 달리 구체적인 성격을 지닌 악무를 가리켰다. 요나라에 '국악·아악·대악·요가·횡취악'이 있었다고 했는데, 국악은 요나라의 고유한 악무이고, 아악은 중국에서 수입한 중국 정통의 공식 악무로서 우리나라의 아악과 성격이 같았다. 대악은 중국의 정통 아악보다는 다소 격이 낮은 악무로 이해한 것 같다.[24]

우리가 주목할 점은 요나라의 '국악'이다. 국악을 아악보다 위상을 높게 매긴 점은 인상적이다. 국악이 요나라의 전통악무가 분명하다면, 요나라의 악무 인식은 주체적이다. 향악이 속악으로 규정되어 국가 공식 행사에서 밀려난 우리의 실상과는 차이가 있다. 중원예악에 휩쓸리지 않고 민족 고유의 예악 인식을 향유했던 요나라의 악무 인식은 타산지석이다. 요나라는 한민족이 아닌 우리와 보다 가까운 거란족이 세운 나라이다.

중국 주변의 여러 민족 중에서 중국의 악무를 가장 흠모했던 민족은 바로 우리 한

23) 『遼史』卷五十四「志」第二十三「樂志」, "遼有國樂, 有雅樂, 有大樂, 有饒歌, 橫吹樂, 大樂 … 用之朝廷, 別於雅樂者, 謂之大樂."
24) 『禮記』「樂記」第十九, "大樂必易, 大禮必簡, … 大樂與天地同和, 大禮與天地同節."

민족이다. 악무뿐만 아니라 중원의 문물을 가장 열광적으로 수용한 것도 역시 우리 겨레이다. 이 같은 중원 문물의 열렬한 수용에서 얻어진 칭호가 이른바 '소화(小華)' 요 '동방예의지국(東方禮儀之國)'이다. '아악'을 첫머리에 놓고 그 다음에 '당악'을 배치하고 마지막에 '속악'을 배열한 우리의 악무 인식과는 상당한 차이가 있다. 요나라의 '국악'은 우리나라의 '속악'에 해당하는 거란족의 고유한 악무였다. 그러나 강력한 주체의식을 가졌던 거란족은 오늘날 찾을 길이 없는 반면, 적당히 사대를 하면서 중원의 문물을 수용한 우리 겨레는 지금 욱일승천의 상승세를 타고 있으니, 이 또한 흥미로운 사실이다.

요나라의 지배계층은 그들 민족 고유의 악무를 국악으로 삼았지만, 우리나라의 지배계층은 아악을 국악으로 인식한 것이 사실이다. 이는 중원예악론에 몰두한 데서 오는 필연적인 귀결이다. 신라의 진흥왕은 가야국의 악무를 대악으로 규정했으니, 아마도 국가 공식 행사에 〈가야악무〉를 연주했을 가능성이 높다. 진흥왕의 지도하에 채택된 가야의 〈5종지음〉과 산거된 나머지 〈7종〉의 음곡에 대해서 관심을 기울일 필요가 있다.

가야금에는 이조(二調)가 있는데, 하나는 '하임조'이고 나머지는 '눈죽조'이다. 우륵은 그의 제자 이문과 함께 진흥왕에게 귀의해 진흥왕의 행재소인 하임궁의 하임의 명칭을 취하여 '하임조'를 만들었다고 필자는 생각한다. 하임조는 하임궁과 관계가 있다. 명칭이 우연하게 같았다는 해석도 가능하다. 그러나 우륵이 진흥왕에게 와서 신라국과 진흥왕을 위해 〈신가〉를 지었다는 『삼국사기』 「악지」의 기록을 염두에 둔다면, 〈하임조〉가 행궁인 하임궁을 찾아가 배알하고 진흥왕 앞에서 연주를 하고 그리하여 우대를 받은 사실과 관계가 있다. 이 같은 곡조명의 부여는 중국에서도 확인되는데, 〈옥신궁조(玉宸宮調)〉가 그 예이다. 만일 〈하임조〉가 진흥왕의 행궁 하임궁과 관련이 있다면 이는 진흥왕의 공덕을 기리는 내용일 것이고, 신가 역시 신라국의 흥왕과 진흥왕의 공덕을 찬양하는 노래였을 것이다.[25]

신라 악인들에 의해 산정된 가야악의 〈6곡〉 또는 정리된 일부 곡의 성격은 번잡하고 흥미에 치중한 곡들로 여겨진다. 우륵이 〈11곡〉을 전수했다면 산거된 가야악무는 〈6곡〉이 되고, 〈12곡〉으로 볼 경우 〈7곡〉이 된다. 그러나 번잡하고 음란한 성격

25) 『新唐書』卷二十一「禮樂」十一, "貞元 初, 樂工康崑崙, 寓其聲於琵琶, 奏於玉宸宮, 因號玉宸宮調."

의 곡들이 정리되었을 것은 당연하고, 아울러 망국 가야의 부흥을 자극하는 성향의 곡들도 폐기되었을 것이다. 우륵이 지었다고 한 〈가야 12곡〉은 가야제국이 병합한 변한 열두 나라와 그 밖의 여러 소국들의 국악과 관련이 있다. 가야제국 역시 그들이 병합한 여러 나라의 노래를 그들 나름으로 산정했음이 분명한 만큼 역사의 무상함을 통감케 한다.

4. 〈우륵 12곡〉과 소국 악무 및 외래기악(外來伎樂)

한 왕조가 망하면 그 왕조의 악무는 정복왕조에 의해 수렴되고, 수렴과정에서 제기되는 문제가 망국지음 등의 예악 인식이다. 망국지음의 특색은 번잡하고 퇴폐적이며 아울러 애상적인 곡조로 알려져 있다. 우륵이 지었다는 〈하가라도〉를 위시한 〈12곡〉의 명칭은, 그 근원이 변한 12국과 그 밖의 소국들과도 무관하지 않다면, 상당수가 지명일 가능성이 많다. 왜냐하면 큰 나라이든 작은 나라이든, 그 나라를 대표하는 국악은 지명을 따오기가 십상이기 때문이다. 이병도(李丙燾)는 『삼국사기 역주』에서, '본가야(김해)'의 수도를 상가라도(上加羅都), 대가야의 수도를 하가라도(下加羅都), '달이(達已[已·己])'는 지금의 예천, '사물'은 사천의 옛 이름인 사물, '거열'은 거창의 옛 이름 거열이거나 진주의 옛 명칭도 거열인데, 고령가야와 관련이 깊은 진주로 추정된다, 라고 비정한 바 있다.[26]

일찍이 김동욱은 우륵 12곡에 대해 주목되는 견해를 피력했다. 우륵의 〈12곡〉은 가야연맹의 악이고, 이들은 대가야의 조정에 악부로 정착되었다는 것이다.[27] 이 같은 견해를 근저로 해서 볼 때, 우륵 〈12곡〉의 명칭은 대개가 가야제국들의 지명이고, 좀 더 소급하면 변한 12국과 포상팔국 등의 국악이었을 가능성도 있다. 〈하가라도〉는 가야 12곡 중에서 첫머리에 나오는 곡명인데, 하가라가 김해를 수도로 한 금관가

26) 이병도; 『三國史記 譯註』 「樂」 부분 참조. 『삼국사기』 「지리지」와 郡縣沿革表 등에서 이 점은 확인된다.

27) 金東旭; 『韓國歌謠의 研究 續』 「于勒十二曲에 대하여」 참조.

야의 경우, 서울인 김해를 예찬하는 하가라의 국악이다. 반대로 대가야의 수도 고령을 중심한 나라를 하가라라고 한다면, 국도 고령을 칭송한 국악일 것이다.

〈하가라도〉는 하가라의 국악이고, '도(都)'를 한자의 도읍지로 간주한다면 그 내용의 일부는 하가라의 수도를 예찬했다고 생각할 수 있다. 다음에 이어지는 〈상가라도〉를 참작하면 '상·하'의 분별이 또 등장한다. 기물(奇物) 역시 변한의 한 국가명일 가능성이 많다. 사물(思勿)을 사물(史勿)로 본다면, 소위 포상팔국 중의 한 나라로 비정된다. 포상팔국은 경상남도 해안지역을 따라 존재했던 국가들로서, 현재 확인된 나라는 골포국(骨浦國, 창원)·칠포국(柒浦國, 칠원)·고사포국(古史浦國, 진해)·보라국(保羅國, 나주?)·고자국(古自國, 고성)·사물국(史勿國, 사주) 등이다.[28]

포상팔국이 연합해 가라를 공략하려 하자, 가야는 왕자를 보내어 신라 내해이사금(?~230)에 구원을 청했다. 왕은 태자와 이음 등을 파견해 돕게 했다. 이들은 포상팔국의 연합군을 격파하고 그 장군들을 죽이고 6천 명을 포로로 잡아 개선했다. 그 후 3년 만에 포상 삼국이 반대로 신라를 침범하자, 물계자가 역시 공을 세웠지만 논공에서 빠지자, 미련 없이 금을 가지고 사체산에 은거해 대나무의 성향을 슬퍼해 이에 기탁해 노래를 짓고, 시냇물의 흘러가는 소리에 비겨서 거문고를 타면서 세상에 나오지 않았다.[29]

필자는 앞서 가야악무에는 변한 열두 나라의 악무 등이 수용되어 있다고 말한 바 있다. 이제 좀 더 추가해 포상팔국의 일부 악무도 가야가 포용했다는 주장을 할 수 있다. 포상팔국을 복속시켰다면, 그 팔국의 악무를 물론 전부를 취하지는 않았을 것이다. 포상팔국 중에 가야가 확실하게 수용했다고 생각되는 것은 '사물국의 악무'이다. 우륵의 곡조이름 〈사물〉이 포상팔국 중의 하나인 '사물'과 같다는 확증은 없다. 그러나 이들 이름이 음차인 만큼 '사(思)'와 '사(史)'의 차이는 문제가 안 된다. 사물이 현재의 사천이니까, '물'과 '천'의 대응이다. 따라서 '물'은 '물'의 음차다. 포상팔국의

28) 『三國史記』卷 第四十八 「列傳」 第八 勿稽子, "時浦上八國同謀, 伐阿羅國, 使來請救. … 後 三年, 骨浦柒浦古史浦三國人, 來攻竭火城."
『三國遺事』 「避隱」 第八 勿稽子, "第十奈解王卽位 十七年 壬辰, 保羅國,古自國(今固城), 史勿國(今泗州), 等八國來侵邊境 … 十(二十)年 乙未, 骨浦國(今合浦) 等三國王各率兵來攻, … 夫保羅國(疑發羅, 今羅州) 竭火之役, 誠是國之難."

29) 『三國史記』 「新羅本紀」 第二 奈海尼師今 四年 條. 卷 第四十八 「列傳」 第八 勿稽子 條, "遂被髮入師彘山. 『三國遺事』避隱 第八 勿稽子, 被髮荷琴入師彘山, 悲竹樹之性病, 寄托作歌, 擬溪澗之咽響, 扣琴制曲, 隱居不復現世."

'포상'은 남해연안에 존속했던 국가를 뜻한다. '창원·진해·사천' 등은 모두 남해안에 위치하고 있다.

〈우륵 12곡〉 중의 〈사물〉이 사물국의 국가 악무였다면, 우륵은 가야의 악무를 재편하면서 오래전에 복속한 사물국의 국가악을 채용했다는 증거이다. 그런데 우륵이 지은 〈12곡〉의 전부가 가야금 곡조인지는 단정할 수 없지만, 포상팔국 중의 사물국을 정벌한 물계자가 전후 포상에 불만을 갖고 사체산에 금을 가지고 은거했다는 사실에서, 가야금이 이미 서기 209년경에 있었음이 확인된다. 대나무와 흘러가는 물결에 탁의할 정도로 가야금 곡조는 수준이 높았다. 물계자가 가지고 사체산으로 들어간 '금'과 우륵이 가지고 신라로 온 '금'이 같은 종류의 악기인지는 단정하기 어렵지만, 아마도 대동소이한 것으로 여겨진다. 그렇다면 앞서도 지적한 것처럼 우륵이 가지고 온 가야금은 가야제국의 보물이었다는 추정이 타당성을 얻게 된다. 우륵이 휴대하고 온 '금'에다가 '가야'라는 국명을 붙인 이유는 신라금과의 변별력을 갖게 하기 위한 의도가 작용했다.

우륵이 지은 〈12곡〉 가운데 아홉 번째인 〈거열〉은 지명인 듯하고 그 위치는 거창과 진주에 비정하는 두 가지의 견해가 있다.[30] 진주와 거창의 옛 이름이 모두 거열로 되어 있다. 진주와 거창은 상거가 너무 멀다. 거창 옆에는 가야제국 중의 강국이었던 고령을 중심한 대가야가 있다. 대가야 바로 곁에 또 한 나라가 있다는 것은 무리이다. 고령가야의 위치와 그 도읍지를 진주로 보는 역사학계의 견해를 따른다면, 거열이 오늘날 진주일 가능성도 있다.[31] 거열이 진주이고, 진주를 고령가야의 수도로 인정한다면, 우륵의 〈거열곡〉은 고령가야의 국가 악무로 인정할 수 있다. 진주는 지세나 기타 여러 가지 정황으로 봐서 한 나라의 수도가 될 만한 충분한 조건을 갖고 있다. 그러나 거열이 진주라고 단정키는 어렵고, 거창일 가능성도 있다.[32]

여하간 우륵의 〈거열곡〉은 그 위치가 거창이든 진주든 상관없이 고령가야의 국악으로 유추하는 것은 타당성이 있다. 고령가야의 도읍이 진주라고 본다면 포상팔국 중의 사물국은 고령가야에 복속되었다고 여겨진다. 그렇다면 사물국의 국악이었

30) 『三國史記』「雜誌」第三 地理 一, "居昌郡, 本居烈郡. 『嶠南誌』卷之五十三 普州郡, 本百濟居烈城."

31) 『韓國史』古代篇 原始新羅와 加羅 諸國 389쪽 참조.

32) 『三國遺事』駕洛國記와 『三國史記』「地理志」에는 古寧伽倻가 咸寧(경상북도 상주군 함창읍)에 있었다고 기록되어 있다.

던 〈사물〉은 고령가야가 접수해 '대악' 정도로 취급했을 것이고, 〈사물〉과 〈거열〉 두 곡은 가야제국에 악무로 연희되다가 우륵에 의해 신라에 바쳐졌다고 상정할 수 있다. 만일 거열이 거창일 경우는 상황이 전적으로 달라질 것이다.

가야제국이 변한십이국을 비롯해서 포상팔국 등의 소국을 복속시켜 육가야로 통합하는 과정에서 정복한 나라의 악무를 접수해 연희하는 의도는 그들 나라의 민인의 정서를 장악하여 자기 나라에 귀화시키는 데 목적이 있었다. 우륵의 〈12곡〉은이 같은 의미에서 가야가 정복한 나라의 국악이었을 가능성이 있다. 민족악무에 관한 한 단편적이나마 구체적 자료가 있는 최초의 작품은 유리이사금(?~57) 5년 서기 28년에 창작된 〈도솔가〉이다. 〈도솔가〉는 악무의 하부 양식인 '가'에 불과하다. 그러므로 〈도솔가〉는 당시에 존재했던 어떤 '악'의 한 부분이었다.

민족사의 연조가 5천 년인데, 〈도솔가〉 이전에 3천 년 동안 우리 선인들이 향유했던 악무를, 자료의 빈곤이라는 이유로 방치해서는 안 된다. 우리가 노랫말을 갖고 있는 최고의 악무는 융천의 〈혜성가〉이다. 〈도솔가〉로부터 〈혜성가〉까지 약 6세기 동안 민족악무는 맥락이 끊어져 있다. 그런 의미에서 〈가야악무〉의 고찰은 절실하다. 본고에서 검토하고 있는 가야악무에 관해서 '이혜구·장사훈·송방송'의 연구 업적이 없는 것은 아니다. 이들 연구 성과를 참고하고, 민족악무의 부단한 계승과 발전과 진행이라는 맥락의식을 근간으로 해 민족예악과 중원예악의 융합으로 형성된 '민족예악론'을 척도로 해 조명했다.[33]

그러므로 〈가야악무〉는 가야 이전에 존속했던 국가의 악무를 모태로 하고 있음을 대전제로 본 논의는 출발했다. 그 예로 〈사물곡〉과 〈거열곡〉 등을 모험적으로 추적해 보았지만, 그 과정에는 많은 문제점이 있음을 시인한다. 잃어버린 3천 년간 악무의 복원이 반드시 필요함을 제창하는 데 주 목적이 있다.

우륵 〈12곡〉 가운데 〈달이곡(달사곡·달기곡)·물혜곡·상 하 기물곡·사팔혜곡〉 등도 역시 지명을 딴 곡명이다. 이 경우 지명은 단순한 고장의 명칭이 아니라, 대개가 소국의 이름이거나 또는 그 소국의 도읍지일 가능성이 많다. 물론 도읍지가 아니고 이들 지방의 전래된 유명한 악무로 인해 곡조 명에 지명을 취한 경우도 있을 것이

33) 李惠求; 『韓國音樂史序說』(서울대出版部 1989). 張師勛, 『增補韓國音樂史』(世光音樂出版社 1992). 宋芳松; 『韓國古代音樂史研究』(一志社,1992)의 연구업적을 참고해, 필자는 민족예악과 중원 예악적 시각에서 가야악무를 검토했다.

다. 곡명을 지칭한 지방 이름이 수도가 아닐지라도 그 나라의 중요한 악무였음이 예상된다.

큰 나라이든 작은 나라이든 한 국가를 통치하자면 민인의 정서를 통치자를 중심한 체제에 복속시키려면 악무는 필수적이다. 이것은 고대로 올라갈수록 더욱 절실했다. 오늘날 모든 국가에는 '국가'가 있는데, 이 전통은 그대로 계승되고 있다. 가야악무의 〈12곡〉이 동등한 위상으로 존재했고, 이들이 대개가 나라의 이름이거나 또는 각 나라의 지명인 이유는, 통일국가가 아니고 느슨한 연맹 형식의 연합국이었기 때문이다. 만일 가야가 통합된 한 나라였다면 열두 개의 악무는 산정되었거나, 아니면 격을 달리해 존재했을 것이다.

다만 가야제국의 악무인 〈12곡〉의 위상을 매길 경우, 악지의 기록 순서대로 〈하가라도〉와 〈상가라도〉가 우위를 점하고 있다. 이들은 가야제국의 맹주였던 대가야와 금관가야의 국가 악무로 추정되기 때문이다. 물론 〈우륵 12곡〉이 가야제국의 역학적인 구도대로 배열되었다는 단정은 불가능하다. 그러나 무작위로 아무렇게나 순서를 놓은 것은 아닐 것이다. 〈하기물〉이 〈상기물〉보다 앞에 놓인 것은 〈하가라도〉가 〈상가라도〉 앞에 배치된 사실과 마찬가지로 우연으로 보기에는 문제가 있다.

가야의 〈12악무〉 중에서 나라 이름이나 지명으로 보기 어려운 두 개의 곡이 있다. 〈사자기〉와 〈보기(寶伎)〉가 그것이다. '보기'는 파산(巴山) 혹은 '비지(比只)'로 잡아서 함안이나 창녕의 지명으로 보는 시각도 있다. 이 같은 견해가 부합된다면, 〈보기〉는 아라가야(阿羅伽倻)나 비화가야(非火伽倻)의 악무이다. 함안은 아라가야의 수도이고, 창녕은 비화가야의 수도로 알려져 있다.[34] 그러나 〈신라5기(新羅五伎)〉로 지칭되는 서라벌의 '향악'을 참고할 때, 〈보기〉는 지명이기보다는 당시 서역을 비롯한 중원이나 북방에 유행했던 '기악(伎樂)'으로 봄이 적절하다. 〈사자기〉는 최치원의 「향악잡영」에 등장하는 향악 가운데 〈산예(狻猊)〉와 같다는 것이 정설이다. 〈보기〉의 〈기(伎)〉와 〈사자기〉의 '기'는 같은 의미로 사용된 듯하다. 〈사자기〉가 「향악잡영」의 〈산예〉일 경우, 이를 고운이 향악으로 정의한 사실에서, 신라 악사들에 의해 '번차음(繁且淫)'으로 규정되어 산거된 악무로 볼 수도 있다.

신라 악사들에 의해 채택된 〈오종지음〉은 국가 행사에 공식으로 사용하는 '대악'

34) 『韓國史』(乙酉文化史, 1968) 古代篇 原始新羅 加羅 諸國 388쪽 참조.

으로 채택된 점에 유의할 이유가 있다. 다섯 종류 이외의 일곱 개의 가야악무는 소멸되지 않고 가야 지역이나 혹은 중원경 주변에서 연희되었다. 왜냐하면 가야의 유민들이 충주 부근에 집단으로 거주했고, 아울러 가야 옛 땅에도 살고 있었기 때문이다. 가야의 유민들이 그들의 민족악무를 버리지 않고 보존했을 것은 당연하다. 번잡하고 상도를 벗어나서 자극적이고 정도가 지나치거나 또는 외설적이라는 의미가 있는 '번차음'의 악무는, 바꾸어 말하면 민인들에게 흥미를 끄는 재미있는 악무였다.

이 같은 여러 가지 상황을 참작할 경우, 산정된 〈가야악무〉는 항간에 애호되는 '향악'으로 정착했을 법하다. 그러므로 가야의 〈사자기〉가 신라의 향악으로 유전되어 〈산예기〉로 남았다고 필자는 상상해본 것이다. 신라의 경우 기악이 당이나 서역의 제국들로부터 유입되었을 수도 있지만, 가야로부터 전승되었다는 가정이 보다 설득력이 있다.

신라 악인들에 의해 정리되어 '대악'에서 배제된 가야악무는, 신라의 향악으로 정착되어 삼한의 민인들에게 널리 애호되었다고 추측된다. 신라의 향악 〈오기〉는 그 근본이 외래적인 악무일 수도 있지만, 가야를 비롯한 합병된 소국의 악무도 섞여 있다고 필자는 생각한다. 가야제국이 쇠망의 길로 접어든 6세기 전후의 우리 강토에는 외래악무가 거의 토착화되어 민족악무로 격상되어 연희되고 있었다. 중국 측 사서에는 고려악과 백제악은 비교적 관심 있게 기록되어 있는 데 반해 〈가야악무〉는 언급이 전혀 없고, 신라악무에 관한 것도 찾기 어렵다. 신라와 가야가 중국에 소상하게 알려져 있지 않았기 때문이지, 볼 만한 악무가 없었던 까닭은 아니다.

특히 신라악무의 기록이 보이지 않거나 자세하지 않은 이유는 신라가 중국에 점령되거나 복속되지 않고 계속 독립국가로 존속했기 때문에 악무를 바치거나 빼앗기지 않은 데서도 찾을 수 있다. 고구려와 백제는 '나·당' 연합군에 의해 정복되었다. 그러므로 이들 국가의 악무는 거의 중국이 수습해 갔고, 신라는 부스러기만 주웠다. 가야제국은 신라가 병합한 까닭으로 해서 그 악무는 고스란히 신라의 소유가 되었다. 〈가야악무〉를 접수한 신라는 다섯 개의 악무만 남기고 나머지는 정리했음은 앞에서도 밝혔다.

〈사자기〉는 당시 중국을 비롯한 여러 나라에 유전되어 연희되던 '기악'의 하나로서 서남이 천축 사자국(天竺, 師子國)에서 유래한 악무이다.[35] 서역 천축국의 악무가 어떤 경로로 해서 가야로 들어와 가야악무로 정착되었는지는 현재로서는 알 길이 없다. 우리가 생각하는 이상으로 당시에 이미 국제 교류가 활발했다는 사실을 여

평양 연광정의 사자춤

기에서 확인할 수 있다. 천축 사자국에서 당나라에 유입된 〈사자무〉는 오방위에 따른 '황·청·백·주·흑' 등의 색상으로 만들어진 사자모형 속에 사람이 들어가서 추는 춤이다. 사자는 원래 사나운 짐승인데 이를 잘 길들여 순치된 형용을 하게 한다는 모티프를 가진 춤이었다. 고운의 「향악잡영」의 묘사와 그대로 상통하는 악무이다. 〈보기〉 역시 기악으로 인정한다면, 당에 유입되어 연희되던 〈농완주기(弄椀珠伎)〉나 〈단주기〉 등과 유사한 악무일 가능성도 있다.[36]

가야에 유입된 외래악무는 중국을 통했다기보다는 해양으로 들어왔을 개연성도 있다. 〈사자기·보기〉 등의 가야악무를 통해 우리는 당시 가야가 활발한 해외 교류를 하고 있었음을 추정할 수 있고, 그 악무가 국제성을 띠고 있었음도 짐작된다. 위에 논의한 〈가야 2기(伽倻二伎)〉 이외에 지명을 딴 악무는 가야의 토착 악무였다. 〈사자기〉와 〈보기〉를 가야의 〈2기〉로 추정하고, 이는 대륙이나 해양의 통로를 통해서 유입된 북방이나 서역의 악무가 가야악무로 정착된 대표적 기악이다.

〈우륵 12곡〉 중에서 〈하기물〉과 〈상기물〉 곡의 '기물' 역시 지명이거나 아니면 국

35) 『舊唐書』「志」第九 音樂 二, "太平樂, 亦謂之五方師子舞, 師子鷙獸, 出於西南夷天竺師子等國, 綴毛爲之, 人居其中, 像其俛仰馴押之容. 二人持繩秉拂, 爲習弄之狀, 五師子各立其方色, 百四十人歌大平樂, 舞以足, 持繩者服飾, 作崑崙象."

36) 『舊唐書』「志」第九 音樂 二, 擲倒伎, 呑劍技 등을 비롯해서 많은 伎들이 소개되어 있고, 말미에 弄椀婉珠技, 丹珠伎도 있다. 가야의 寶伎는 이들과 관계가 있는 것 같고, 「향악잡영」의 〈金丸〉도 상관이 있는 듯하다. 특히 〈金丸〉은 〈丹珠伎〉의 '丹珠'와 유사한 점이 많다.

명이 틀림없다. '기물'을 '금물'로 보고 현재의 김천 지방의 이름으로 비정할 경우, 〈기물악〉은 옛적 감문소국(甘文小國)의 악무로 상정된다.[37] 이 견해를 좇아서 감문국의 악무로 본다면, '상·하'의 접두어가 문제이다. '상가라도' '하가라도'처럼 감문국도 두 개가 있었다는 것인지. 감문국의 영역을 고려 때 개령군(開寧郡) 관내로 비의한다면, 신라 때의 '금산현(金山縣)·지품천현(知品川縣)·무산현(茂山縣)'에 해당되고, 현재의 김천시를 중심으로 한 '감문면·어모면·감천면' 일대로 추정된다. '기물(奇物)'을 '금물(今勿)'로 잡는다면 오늘날의 '김천'은 금샘의 한역일 것이고 '금(今)'은 '금(金)', '물(勿)'은 '물(物)'의 음차 표기이다. 감문국의 소재가 김천지방이 확실하다면 '기물악(奇物樂)'은 감문소국의 악무이고, 이를 가야제국이 수용해 향유했다.[38]

우륵은 결국 옛적 감문소국의 악무까지 진흥왕에게 헌납한 셈이다. 우륵에게 접수된 '상·하'의 〈기물악〉은 신라가 전승해 보존했던 것 같다. 진평왕 대의 원랑도(原郎徒)가 지었다는 〈사내기물악〉은 우륵이 바친 가야의 〈기물악〉과 연관성이 있다고 생각된다. 가야의 〈기물악〉과 신라의 〈사내기물악〉은 분명히 관계가 있다.[39] 가야의 기물악이 신라에 들어와서 '사내(思內)'라는 관사가 붙은 것은 신라적 성향으로 변모된 것을 의미하는 것일 수도 있다. 그렇다면 '사내'의 의미망이 문제이겠는데, 현재로서는 알 도리가 없다. 〈상기물〉과 〈하기물〉의 악이 왜 상하로 나뉘어졌는지, 감문국에 대비되는 또 하나의 소국의 악무인지도 미지수이다. 이 밖에 〈달이(達已[巳·己])·사팔혜(沙八兮)·이사(爾赦)〉 등의 가야악무도 지명이나 고대 소국과 관계가 있을 것 같지만 그 실상은 추적하기가 어렵다.

이상의 고찰을 토대로 해 볼 때, 우륵의 가야악 〈12곡〉은 우륵의 창작이 아니라 그에 의해 종합 정리된 악무로 인정된다. 그리고 이들 악무는 가야 이전의 변한 십이국과 포상팔국 등의 악무에 뿌리를 둔 오래된 전통 악무였고, 이를 가야제국이 계승 발전시킨 것이다. 우륵이 정리한 이들 〈가야악무〉는 가야제국의 단합과 연맹관계의 지속을 위해 대가야의 수도나 또는 금관가야의 수도에서 장중하게 제천의례에

37) 金東旭, 『韓國歌謠의 硏究. 續』(二友出版社, 1980) 「于勒十二曲에 대하여」, 65쪽 참조.

38) 『三國史記』 「志」 第三 開寧郡 條와 『嶠南誌』 開寧郡 條, 『八城誌』 開寧縣의 金山縣 知禮縣과 그리고 『東國輿地勝覽』 開寧縣 條 등에 나타나 있고, 특히 개녕현에 甘文國의 金孝王陵이라는 大塚이 지금도 남아 있다.

39) 『三國史記』 卷 第三十二 「志」 第一, 樂, "捺絃引, 眞平王時人, 淡水作也. 思內奇物樂, 原郎徒作也."

이어 〈12곡〉 전부가 연희되었다고 생각된다.

　이 같은 성격을 지닌 〈가야12곡〉을 우륵이 모두 신라의 진흥왕에게 바친 것은, 곧 가야제국의 멸망을 의미했고, 이를 받은 신라는 한반도의 강국으로 떠오르고 결국 삼한일가의 위업을 이루었다. 〈가야악무〉가 신라의 자체 예악론에 의해 취사선택된 사실에서, 흥왕하는 왕국의 기상을 읽을 수 있고, 고대의 예악은 단순한 예와 악이 아니라 통치와 직결된 중요한 종교의식 및 정치제도였으며, 민인을 화합시켜 국기를 공고히 하는 핵심적인 이념이었다.

　〈가야악무〉 중에서 민인들에게 애호되었던 것들은 향악으로 정착되었고, 5종의 악무는 '대악'으로 선정되어 신라의 국악으로 편입되었다. 나머지 여타의 악무들은 잠적되어 오늘날 가야 고지에는 그 편린이 남아 있을 법하지만, 너무나 오랜 시간이 흘러 진면목을 접할 수 없고, 우륵의 제자 이문이 지었다는 〈오(烏, 까마귀)·서(鼠, 쥐)·순(鶉, 메추리)〉 등의 세 곡은 더욱 알 도리가 없다.[40] 민족의 정서가 용해된 민족 악무의 이 같은 인멸과 그리고 방치는 결코 되풀이되어서는 안 된다.

40) 중국에는 禽獸魚蟲戱가 고대에 이어 중세에 보편적으로 존재했다. 馬戱를 위시해 猴戱 大戱도 있었다. 특히 鼠戱와 鬪鵪鶉 등의 鬪戱가 주목되는데, 泥文이 지었다는 위의 鳥·鼠·鶉의 곡들을 규명하는 데 참고가 될 법도 하다(陽蔭深 編著, 『中國古代 游藝活動』上海世界書局 民國 35年, 38~56쪽 참조).

발해조의 악무

1. 해동성국의 허망한 종말

발해조(渤海朝)는 5천 년 민족사의 전개에서 우리에게 어떤 왕조로 인식되고 있는가. 정통국조(正統國朝)에서 혹시 서자로 치부되고 있는 것은 아닌지. 발해왕조의 위상이 이 정도라면, 〈발해악무〉 역시 별다른 조명을 받지 못했던 것은 당연하다. 우리 사서의 발해조에 대한 기록 역시 영성하다. 그런데 오히려 해외 학자들의 발해조에 대한 관심이 더 왕성했다. 당안(唐晏)의 『발해국지(渤海國志)』, 황유한(黃維翰)의 『발해국기(渤海國記)』, 김육불(金毓黻)의 『발해국지장편(渤海國志長編)』, 서상우(徐相雨)의 『발해강역고(渤海疆域考)』, 진전좌우길(津田左右吉)의 「발해사고(渤海史考)」가 그 대표적 업적이다. 이들 중 『발해강역고』를 뺀 나머지는 전부 외국인의 저술이다.

발해조는 우리 정통 국조와 국통(國統)의 맥락에서 어정쩡한 위치를 점유하고 있었다. 발해조에 대한 이 같은 인식으로 인해, 만주지역의 광활한 강역을 방기하게 되었고, 또 이 지역의 우리 겨레를 방치했으며, 부여계 국조가 겨레의 일원으로 포용했던 만주족과 부리야트, 에스키모 등 소수민족을 배제시켜 한반도만의 국가로 위축시킨 결정적 요인이 되었다.

발해 시조 대조영은 개국과 동시에 연호 천통(天統)을 시행했다. 발해조 연호에 대해 국내외 사서에 별로 언급이 없다. 다소 문제가 있다고 알려진 『규원사화(揆園史話)』에 "꿈에 신인이 나타나 금부(金符)를 주면서, 천명이 너에게 있으니 우리 진역(震域)을 다스려라" 하여 국호를 진(震)이라 하고 천통(天統)으로 건원(建元)했다고 했다(又日, 高王夢, 有神人授以金符日, 天命在爾, 統我震域, 故國號曰震, 建元曰天統(檀君記).

발해조의 강역도

『규원사화』의 위 기록은 한민족의 정체성과 발해사의 맥을 찾는 의미 있는 서술이다.

발해조는 고구려 부흥과 계승의 기치를 들고 대조영이 단기 2032(699)년에 개국해 말왕(末王) 대인선이 수도 홀한성(忽汗城)을 나와 거란에게 항복하기까지 227년의 역년을 누린 해동성국이었다. 부여를 계승한 고구려는 다민족 연방국가였고, 고구려를 계승한 발해조 역시 다민족 연방국가였다. 백제와 고구려의 멸망에 이어 발해조의 소멸은, 연방국가를 지향했던 부여계 왕조의 종언을 의미한다.

고려조가 고구려를 계승했다고 하지만, 그것은 표피에 불과했다. 고구려의 평양천도와 백제의 부여 남천은, 부여계 왕조의 쇠미를 부추기는 계기가 되었으며, 만주지역에 살았던 긴 세월 동안 제휴해 연방국가를 형성했던 북방민족과의 소원과 단절을 가져와 결국 한민족(韓民族)을 중심으로 한 왕조체제로 이행되어, 한반도의 강역만을 확보하는 국가로 고착되었다. 북방의 부여조(夫餘朝)를 흡수 통합한 고구려가 수도를 국내성에서 평양성으로 이동하는 과정이, 만주지역에 골고루 분포되어 살았던 한민족이 한반도 안으로 이동하는 계기가 되었다.

발해조가 야만의 거란족에게 멸망되지 않고 평소 우의가 두터웠던 고려조와 신라에 이은 또 하나의 명실상부한 남북국시대가 지속되었다면, 광활한 만주지역도 허무하게 거란이나 여진족의 영역으로 편입되지 않았을 것이라는 낭만적인 상상도 해

渤海國志長編卷一　遼陽金毓黻　撰集

渤海國志前編一　渤海國志長編一

總略上

渤海靺鞨大祚榮者本高麗別種也高麗既滅祚榮與家屬徙居營州萬歲通天年契丹李盡忠反叛祚榮與靺鞨乞四比羽各領亡命東奔保阻以自固盡忠既死則天命右玉鈐衛大將軍李楷固率兵討其餘黨先破斬乞四比羽又度天門嶺以迫祚榮祚榮合高麗靺鞨之眾以拒楷固王師大敗楷固脫身而還屬契丹及奚盡降突厥道路阻絕天不能討祚榮遂率其眾東保桂婁之故地據東牟山築城以居之祚榮驍勇善用兵靺鞨之眾及高麗餘燼稍稍歸之聖曆中自立為振國王遣使通於突厥其地在營州之東二千里南與新羅相接越憙靺鞨東北至黑水靺鞨地方二千里編戶十餘萬勝兵數萬人風俗與高麗及契丹同頗有文字及書記中宗即位遣侍御史張行岌往招慰之祚榮遣子入侍將加冊立會契丹與突厥連歲寇邊發使命不達睿宗先天二年遣郎將崔訢往冊拜祚榮為左驍衛員外大將軍渤海郡王仍以其所統為忽汗州加授忽汗州都督自是每歲遣使朝貢開元七年祚榮死玄宗遣使弔祭乃冊立其嫡子桂婁郡王大武藝襲父為左驍衛大將軍渤海郡王忽汗州都督武藝嗣立斥大土宇東北諸夷畏而臣之私改年曰仁安開元十四年黑水靺鞨遣使來朝詔以其地為黑水州仍置長史遣使鎮押武藝謂其屬曰黑水途經我境始與唐家相通舊請突厥吐屯皆先告我同去今不計會我即請漢官必是與唐家相通謀腹背攻我也遣母弟大門藝及其舅任雅相發兵以擊黑水門藝曾充質子至京師開元初還國至是謂武藝

『발해국지장편』 총략 상

본다. 고려 태조는 발해조의 멸망을 누구보다 아쉬워했고, 발해조를 소멸시킨 거란에 대해서 적대적인 거부감을 표시했다. 고려가 발해조와 평화공존을 원했던 것은, 옛 부여와 고구려의 강역이었던 만주지역을 발해정권에 맡겨 이 지역을 안정시키려는 북방정책의 일환으로 볼 수도 있다.

고려가 발해조의 소멸을 통탄한 이유 중에는 정감적인 부분도 있었다. 발해조 말기에 고려와 발해는 혼인관계가 있었고, 발해조가 망한 뒤 세자 대광현(大光顯)이 고려로 망명하자 그 종사(宗祀)를 잇게 했으며, 거란이 낙타 떼를 선물했지만 거란이 무도하다고 판단한 고려는 만부교(萬夫橋) 아래에 이들을 묶어 아사시킨 것도 모두 이와 관련이 있다고 했다.[1]

발해와 고려의 혼인관계는, 당안의 『발해국지』와 김육불의 『발해국지장편』 및 『요사(遼史)』「열전」 등에 언급되었다. 당안은 『발해국지』「혈유열전(孑遺列傳)」 '고모한(高模翰)' 조에, "발해가 멸망하자 고려로 도피해 왔는데, 고려왕이 딸을 주어 아내

1) 　金毓黻, 『渤海國志長編』卷十九, 叢考「渤海國後志」二 四十頁, 渤海末王之世, 曾與高麗王王建結有婚姻之好, 故王建書因胡僧, 言於後晉高祖曰, 渤海我婚姻也.[見『通鑑』二百八十四] 其後國亡, 世子大光顯奔於高麗, 高麗爲存其宗祀, 契丹以橐駝遺高麗, 而高麗以爲無道, 繫於萬夫橋下餓斃之, 此皆以婚姻之故也.

로 삼았다. 그 후 죄를 지어 요나라로 망명했는데 요는 장군으로 임명했다. 회동(會同) 2년(939) 통일 천하에 공이 있다고 해 관직을 주어 좌상에 이르렀다.”고 했다.[2]

김육불은 『발해국지장편』 「세기(世紀)」 대인선 15년(915) 조에, “왕이 고려와 수교를 하고 아울러 혼인관계를 맺었다.”[3] 『요사』 「열전」 ‘고모한’ 조에 “고모한은 일명이 송(松)이고 발해인이다. 근력이 탁월해 기마와 활을 잘 쏘고 군대 이야기를 즐겼다. 처음에 요 태조(耶律阿保機)가 발해를 평정하자, 모한은 지역을 피해 고려로 갔다. 왕태조는 딸을 그에게 주어 아내로 삼게 했다. 나중에 죄를 지어 요나라로 도망갔다. 술자리에서 살인사건에 연루되어 감옥에 갇혔는데, 요 태조가 그 재주를 인정해 용서했다. … 천록(天祿[947~950]) 2년(948) 개부의동삼사(開府儀同三司)”로 승진한 인물이다. 발해에서 고려로, 고려에서 거란으로 도피를 거듭한 처세에 능한 인물이었으나, 심성은 양호한 편이 아니었던 듯하다.[4]

『발해국지장편』 「세기」의 연대 표시는 여타의 문헌과 차이가 난다. 김육불이 연대를 표시하면서 중원 왕조의 기년과 발해와 거란 등의 기년(紀年)이 일치하지 않는 부분이 간혹 있다. 일본과 관련되는 기사는 일본왕의 연호를 중원 왕조의 기년과 혼용해 혼란을 야기한 부분도 있다. 일본은 천여 년간 자체 연호를 써왔고 지금도 사용하고 있다. ‘신라·고구려·태봉·고려조’의 일정한 기간과 근세에 대한제국 시대의 ‘광무(光武)·융희(隆熙)’와 해방 후 ‘단기(檀紀)’ 연호 사용을 제외하고, 줄곧 중원과 거란 등 북방 제국과 일본 등 타국의 기년을 써왔고, 지금은 서기를 공식 기년으로 표기하고 있다.

앞서 기록에서 고려조가 발해조의 종사를 이어지게 했다고 했으나, 사실은 발해 세자 대인선의 성을 왕(王)씨로 바꾸고 이름도 계(繼)로 바꾸어 고려 왕실의 방계로 삼았다. 발해 세자 대광현이 장군 신덕, 예부경 대화균, 균노사정 대원균, 공부경 대

2) 唐晏; 『渤海國志』 卷四 「子遺列傳」 高模翰, 一名松, 渤海人, 有膂力善騎射, 好談兵, 渤海亡避地高麗, 高麗王妻以女, 因罪亡歸, 遼太祖以爲將. 會同二年, 冊禮告成, 宴百官及諸國使於二儀殿, 帝指模翰曰, 此國之勇將, 朕統一天下, 斯人之功也. 封忝郡開國公. 官至中臺省左相(遼史)

3) 『渤海國志長編』 卷三 「世紀」 第一, 十五年, 未幾, 王遼與高麗修好, 並通婚媾.

4) 『遼史』 卷七十六 「列傳」 六 高模翰, 車駕入汴, 加特進檢校太師, 封忝郡開國公, 賜璽書劍器, 爲汴州巡檢使, 平汜水諸山土賊, 遷鎭中京. 天顯 二年, 加開府儀同三司, 賜對衣鞍勒名馬. 應曆初, 召爲中臺省右相. 至東京, 父老歡迎曰, 公起戎行, 致身富貴, 爲鄕里榮, 相如, 買臣輩不足過也. 九年正月, 遷左相, 卒.

복모, 좌우위장군 대심리와 그 여중을 대동하고 고려로 왔다. 고려로 내부한 발해 선인들이 수만호(數萬戶)가 되었는데, 왕태조는 이들을 후하게 대접했다. 그러나 대씨(大氏)를 왕씨(王氏)로 바꾸고 이름 광현을 계(繼)로 고쳐서 선대의 제사를 계속하게 했다.[5]

한편 거란의 '야율아보기'에게 항복한 발해 애왕(哀王)과 왕비도, 왕은 '오로고(烏魯古)', 왕비는 '아리지(阿里只)'로 개명되었다. 「116국어해(一百十六國語解)」에 의하면 요 태조와 술률후(述律后)가 애왕과 애왕 비가 항복했을 때, 그들이 타고 있던 말 이름을 따서 왕은 '오로고', 왕비는 '아리지'로 명명했다고 한다. 망국의 최고 통치자가 정복자에게 당하는 불명예가 얼마나 치욕스러운지를 말해주는 경고이다. '오로고'와 '아리지'가 정복자 부부가 타고 있던 말 이름이라는 사실을 두고, 당시나 후대인들이 너무 심했다는 점을 의식한 듯, 청나라 때 개찬된『요사』에는 이 사실이 삭제되었지만, 원(元)나라 때 발간된 사서에는 수록되어 있었다고 한다.[6]

동서고금을 막론하고 문명국과 미개국이 국경을 맞대고 있었을 경우, 대체로 문명국이 미개국에 병합되었다. 로마 제국과 게르만 민족, 당제국과 오호십육국, 진(晉)과 남북조, 송나라와 '금·원, 명과 청' 제국 등이 실례 중의 하나이다. 발해조가 거란에게 허망하게 소멸된 것도 같은 사례이다. 고유 문화와 고구려 문화 및 당 문화를 융합해 해동성국을 이룩한 발해조가 이처럼 허무하게 무너진 이유에 대해 백두산 폭발 등 여러 가지 설이 있는데, 당시를 기록한『오대사(五代史)』,『요사』,『금사(金史)』등 각종 사서에 백두산 폭발에 대한 언급이 없는 점을 볼 때, 백두산 폭발설은 일본인 학자의 비현실적인 논리에서 비롯된 사견이다.

발해조는 표한한 거란족과 이웃하면서, 무사안일에 빠져 꿈속을 헤매고 있었다. 거란이 발해조를 멸망시키기 위해 비수를 품고 있는데도 불구하고, 발해는 이에 대한 방비가 없었다. 지배계층의 무능과 무사안일은 국가를 파멸시키는 독소이다. 천

5) 『渤海國志長編』二 總略 下 八頁, 於是渤海世子大光顯, 及將軍申德, 禮部卿大和鈞, 均老, 司政大元鈞, 工部卿大福謨, 左右衛將軍大審理, … 前後來奔高麗者數萬戶, 麗王待之甚厚, 賜光顯姓名王繼, 附之宗籍, 使奉其祀.

6) 『渤海國志長編』十九 叢考『渤海國志』二 五十三頁,『遼史』二「太祖本紀」云, 太祖賜諲譔名曰, 烏魯古, 妻曰, 阿里只, 又『一百十六國語解』云, 烏魯古, 阿里只, 太祖及述律后, 受諲譔降時, 所乘二馬名也, 因賜諲譔夫婦以爲名. … 元刊本『遼史』有此卷尙存本來面目, 余檢淸改撰『遼史國語解』, 無烏魯,古阿里只二語之釋義, 而元刊本有之.

대보단(大報壇). 임진왜란 시 원군을 보낸 신종황제 제단

찬(天贊, 922~925) 4년(925, 발해멸망 전년) 12월 거란 태조는, "우리에게 중대한 두 가지 사명이 있는데, 하나는 달성했으나 원수인 발해에 설욕을 못했으니, 어찌 편안하게 있겠느냐."고 조서를 내린 뒤 군사를 일으켜 황후와 황태자, 대원수 요골(堯骨)을 대동하고 발해를 친정해 이듬해(926)에 애왕(哀王)의 항복을 받았다.[7]

발해조가 언제부터 무엇 때문에 거란의 세수(世讎)가 되었는지 그 전말을 알 수는 없지만, 거란은 원수를 갚기 위해 호시탐탐 군사력을 키우고 있었고, 발해는 이를 몰랐거나 알았어도 안일에 빠져 심각하게 받아들이지 않았다. 이는 패망하는 나라가 밟는 관례적인 수순이다. 이 대목에서 왜의 흉포한 한반도(조선조) 정책을 감지했음에도 불구하고, 선조(宣祖)와 그 휘하 지배계층의 무능으로 인해 나라를 파멸로 이끌었던 임진왜란의 비극이 연상된다. 명 신종황제가 원군을 파견하지 않았다면, 조선조가 존속할 수 있었는지 의문이다. 한족 왕조가 소위 사이제국에게 당한 핍박도, 상무정신으로 무장한 국가와 문명주의에 몰두한 국가 간 충돌의 일환이다. 임진왜란 역시 조선조가 사변적 성리학이나 문명에만 몰두하다가 당한 재난이다.

중원왕조가 발해조를 '해동성국'으로 칭송한 주된 원인은, 당의 문화를 수입해 문화적으로 국가를 영위했기 때문이다. 발해조는 당의 문물을 열광적으로 수입해 제후국으로 만족했고, 거란과 금나라와 달리 중원왕조에 대립각을 세워 칭제건원을 한 뒤 중원을 차지하려는 포부가 없었다. 우리 역대 왕조가 중원왕조의 제후국으로 만족해 사대의 예를 일관되게 지속한 점과도 동일선상에 있다. 통시적으로 추진했던 이 같은 전략이 중국 주변의 사이들의 정치적 실패와 달리, 오늘의 번영을 누리

7) 『遼史』卷二「本紀」第二 太祖 下, 四年 十二月 乙亥 詔曰: "所謂兩事, 一事已畢, 惟渤海世讎未雪, 豈安駐!", 乃擧兵親征渤海大諲譔, 皇后, 皇太子, 大元帥堯骨, 皆從.

는 것은 선인들의 지혜에 말미암은 사실을 감안하면 역설이다.

　발해조의 예기치 못했던 창졸간의 패망은, 당풍문물(唐風文物)에 경도되어 본래의 상무적인 기상이 쇠락한 것과도 관련이 있다. 이에 관해 발해의 악무 중시 풍조와 여기에 수반된 향락적인 풍조도 하나의 원인이었음을 지적한 기술이 흥미를 끈다. 『발해국지』의 저자 당연(唐晏·唐晏)은 발해 「예악지(禮樂志)」를 서술한 뒤, "발해는 동북아의 한 지역을 차지해 예의를 기반으로 하여 300여 년간 제후국으로 자임하고 중원왕조에 사대를 극진히 하여 예양(禮讓)으로 나라를 통치했다. 그 교방악인(敎坊樂人)이 12세기 말엽까지 존속했는데, 발해조가 당과 마찬가지로 악부(樂府)를 중시한 걸로 봐서 연회를 즐기다가 패망했다는 비난을 면하기 어려웠으니, 슬프다."라고 했다.[8] 강건하고 호전적인 거란족의 국가를 옆에 두고, 고상한 문화와 예술적 취향에 젖어서 노래와 춤을 즐기며 향락적인 삶을 영위했던 발해조의 사회상을 두고, 술과 연회에 탐닉해 멸망을 자초했다는 '감연이취망(酣宴以取亡)'이라는 경구(驚句)는, 무력 증강에만 오로지 몰두하는 북한과 대치하고 있는 오늘 우리에게도 감계하는 바가 있다.

2. 동아시아 제국과 발해조

　발해조는 강역이 5천 리이고, 5경(五京) 66주(62주), 군(郡)·채(寨) 158현(138)을 포용한 강성한 왕조로 229년의 역년을 누린 해동성국이었다. 거란 태조 야율아보기가 발해를 정복한 뒤, 동단국(東丹國)을 세워 그의 태자 인황왕(人皇王)으로 하여금 통치하게 했다. 동단국은 동쪽 '거란국'이라는 의미이다. 이 경우 동단(東丹)을 '동란'으로 읽을 수도 있다.[9] 혹 발해 역년을 300여 년으로 보는 견해는 소위 '동단국'과 발해

8)　唐晏;『渤海國志』卷二. 二十二頁, 論曰, 渤海一隅之地耳, 而能禮義以爲固宜, 其建國將三百年也. 觀其稱一從諸侯, 以別於天子, 於事大之禮克盡, 所謂能以禮讓爲國者非耶. 至其敎坊樂人, 至明昌大定間有存者, 知渤海之重樂府, 正同於唐室, 則酣宴以取亡, 或亦未之能免矣, 悲夫.

9)　『渤海國志長編』十九 叢考『渤海國志』二 四十三頁, 東丹國之名, 自契丹以其建國, 在契丹之東也,

부흥의 기치를 든 '안정국(安定國)' 등을 포함한 계산이다.

신라와 발해는 227년, 당과는 208년, 거란과는 20년, 고려조와는 8년, 중원 북방의 '후량(後梁)·후당(後唐)' 등과도 20여 년, 후백제와 34여 년, 궁왕의 태봉과도 17여 년을 동아시아 지역에서 더불어 존립했다. 이 가운데 227년을 이웃으로 살았던 신라와의 관계는 아쉬운 점이 많은데, 오늘의 남북한의 상황과도 대비되는 점이 적지 않다. 이 무렵 발해는 일본과는 매우 가까운 관계를 지속한 반면 신라와는 소원했다. 신라가 일본의 천황 체제를 인정하지 않았기 때문에, 국교 단절 상태에 있었던 것과는 달리 발해는 이를 인정해 우호관계를 긴 시간 동안 지속했다. 신라는 발해의 이 같은 친왜정책(親倭政策)에 대해 못마땅하게 여겨 관계가 소원해졌다고 볼 수도 있다.

오랜 기간을 함께 했던 신라는 『삼국사기』에 단 세 차례의 간략한 언급밖에 하지 않았다. 북국(北國)에 사신을 파견했다는 두 차례 기록과 「열전」 김유신(金庾信, 595~673) 조에 개원(開元, 712~741) 21년(733, 聖德王 32) 당이 사신을 보내, 말갈과 발해가 밖으로 번국(蕃國)이라 하면서 안으로 교활한 마음을 갖고 있으므로, 출병해 죄를 묻고자 하니 경(성덕왕)도 군사를 풀어 기각(掎角)이 되었으면 한다. 김유신의 손자 윤중(允中)을 장수로 삼기를 요구하면서, 금백(金帛) 약간을 주었다. 이에 대왕이 윤중의 아우 윤문(允文) 등 네 장군으로 하여금 군사를 이끌고 당병과 합류해 발해를 정벌했다. 발해조는 그들이 계승했다고 했던 고구려를 신라가 멸망시켰기 때문에, 일정한 간격을 두었다고 볼 수도 있다. 게다가 당과 연합해서 자국을 정벌하고자 한 신라에 좋은 감정을 가질 수도 없었을 것이다.[10]

나당연합국의 발해 정벌은 무왕 인안(仁安) 15년(733) 때였고, 원성왕(元聖王) 6년(790) 일길찬(一吉湌) 백어(伯魚)가 사신으로 간 연대는 문왕(文王) 대흥(大興) 54년(790)이고, 헌덕왕(憲德王) 4년(812) 급찬(級湌) 숭정(崇正)을 정사로 하여 파견한 해는 정왕(定王) 영덕(永德) 4년(812)이었다. 신라가 파견한 사신의 직급은 1길찬(17等級 중

亦卽東契丹國之簡稱也.

10) 『三國史記』「新羅本紀」第十, 元聖王 六年 三月, 以一吉湌伯魚使北國. … 憲德王 四年 秋 九月, 遣級湌崇正使北國. 卷 第四十三 「列傳」 第三 庾信 下, … 開元 二十一年, 大唐遣使教諭曰, 鞨鞨渤海, 外稱蕃翰, 內懷狡猾, 今欲出兵問罪, 卿亦發兵, 相爲掎角, 聞有舊將金庾信孫允中在, 須差此人爲將, 仍賜允中金帛若干. 於是大王命允中, 弟允文等四將軍, 率兵會唐兵伐渤海.

七級)과 급찬(級飡, 九級)으로 중간 정도의 관료였다.

200여 년 동안 동북아시아에서 남북국으로 함께 했던 기간 동안 공식적으로 세 번밖에 소통이 없었다는 것은, 사관이 기록을 누락했거나 아니면 관계가 그만큼 냉랭했다는 증거이다. 신라가 사신을 보낸 이유가 무엇인지, 또 어떤 안건이 논의되었는지는 알 수가 없고, 발해가 보낸 사신에 대한 답방인지 또한 추적할 수가 없다.

사서에 북국(北國) 또는 북조(北朝) 등으로 표기했는데, '국'과 '조'가 어떤 차이가 있었는지 현재로선 그 의미를 소상하게 알 수는 없다. 고려 태조 이후의 북조는 아마도 거란을 지칭했을 수도 있지만, 별 의도 없이 같은 개념으로 사용했다는 판단도 가능하다. 황유한은 그의『발해국기』에서 발해조를 주축으로 기술해 신라왕을 기휘(忌諱)하지 않고 중국 사서들처럼 이름을 직접 표기하면서, 발해조 문왕(文王)과 선왕(宣王) 대에 1길찬 백어와 급찬 숭정을 북국에 파견했다는『삼국사기』의 기록을 두고, 북국과 북조는 모두 발해를 지칭한 것이라 했다.[11] 발해조는 당나라가 망한 뒤 19년 후 소멸했다. 당이 패망한 다음, 동북아시아는 민족주의 열풍이 불어 북방민족이 역사의 표면으로 부상해 독립 왕조를 세웠으며, 발해를 정복한 거란의 건국도 이 같은 상황과 관계가 있고, 당제국의 소멸이 발해조 괴멸의 원인으로 작용한 감이 있다.

발해조는『발해국지장편』권16「족속고(族俗考)」제3『발해국지』14(2~3면)에 의하면, 창업주 고왕(高王) 대조영은 돌궐에 사신을 보냈고, 그 후 당과 외교관계를 텄고, 당이 망한 후 '양(梁)·후당(後唐)'과도 당의 사례에 따라 국교를 맺었다. 발해 15왕 중 당에 조빙(朝聘)은 132차, 양은 5차, 후당은 6차이고, 일본과의 교빙(交聘)은 34차였으며, '돌궐·거란·신라'와는 겨우 1차에 불과한데, 이는 기록의 결락에 말미암은 것이다.

당 현종 때 '발해·흑수(黑水)·해(奚)·거란'을 '4부(四府)'로 칭해, 이를 평로절도사, 겸사부경략사(平盧節度使,兼四府經略使)로 하여금 통괄하게 했다. 그 후 숙종(肅宗) 시 영주(營州)가 거란에 함락되자, 평로절도에 청주(青州)를 포함시켜 평로치청절도(平盧淄青節度)로 했다. 이 무렵 흑수 역시 발해에 편입되어 중국과 스스로 통할 수 없었다. 이에 평로치청절도사 겸 압신라발해양번사(押新羅渤海兩蕃使)로 하고 신라관(新羅

11)　黄維翰;『渤海國記』下 十四頁, 文王 五十三年, 新羅王金敬信(元聖王), 以一吉飡伯魚使於我定王永德 四年, 新羅王金彦昇(憲德王), 以級飡崇正使於我, 其史均書曰, 使於北國, 北國猶北朝, 謂渤海也.

館)과 발해관(渤海館)을 운영하게 했다.

위의 기록을 참작하면, 발해조는 당시 동아시아 여러 나라들과 활발하게 조빙과 교빙을 했던 역동적인 정권이었다. 주변 국가의 국세에 따라 조빙과 교빙을 시행한 것은 실리적인 외교 전략이었다. 중원 왕조와 사이 왕조에 사대교린 등의 외교정책을 선별적으로 구사해 동아시아 외교를 이끌어나갔다. 당나라를 위시해 '돌궐·거란·신라·해·일본·양·후당' 등 동북아시아 여러 나라들과 활발하게 교빙하면서, 다양한 문화와 문물을 받아들인 결과 '해동성국'이라는 칭호를 받았다. 9세기 전후 발해조는 지정학적 위치를 활용해 동아시아의 중심국가로 자리 잡고 시대를 주도했다.

발해조는 만주 대평원에 건국된 국가이다. 그러므로 광활한 영역을 관리하기 위해 오경(五京)을 중심으로 부(府)와 도(道)를 만들었는데, 이는 행정 단위이면서 '교빙·조빙·교통'을 위해 로만 로드에 준하는 고속도로의 역할을 겸했던 듯하다. 오경도 그들이 통합하고 국가의 영역을 관장하는 행정 중심의 도시 기능을 가졌다. 칭제만 하지 않았을 뿐, 실질적으로 황제의 나라로 자긍하며 자체 기년인 연호를 사용한 준황제국이었다.

발해 5경의 경우 숙신(肅愼) 고지를 상경용천부(上京龍泉府), 그 남쪽이 중경현덕부(中京顯德府)인데 발해의 최초 수도였다. 예맥고지(濊貊故地)를 동경용천부(東京龍泉府) 또는 책성부(柵城府)라 했고, 옥저고지(沃沮故地)를 남경남해부(南京南海府), 고려고지(高麗故地)는 서경압록부(西京狎淥府)였다. 5경에서 주목되는 점은 고국(古國) 숙신 강역을 상경, 예맥 강역을 동경, 옥저 강역을 남경, 고구려 강역을 서경으로 하고, 15부 중 부여 강역을 부여부, 읍루 강역을 정리부(定理府) 등으로 일컫은 것이다. 발해조는 이처럼 고대 국가의 강역을 병합해 대제국을 건설했다.

'숙신·예맥·옥저·고려·읍루' 등의 국가는 사서에 빈번히 나타나는 우리 민족과 직간접으로 관계가 깊은 나라들이다. 이들 '5경'과 '15주'의 일부에 발해고속도로가 개설된 점이 인상적이다. 용원(龍原) 동남 해안에 '일본도', 남해에 '신라도', 압록에 '조공도(朝貢道)', 장령(長嶺)에 '영주도(營州道)', 부여에 '거란도(契丹道)' 등의 간선도로가 거미줄처럼 개설되어 있었다. 교류하고자 하는 국가로 통하는 관문에 '일본도·신라도·조공도·영주도·거란도'를 통해 주변 나라들과 활발하게 교통하며 물산을 나르고 문물을 주고받았다.[12]

발해의 오경과 부(府)는 '숙신·예맥·옥저·고려·읍루' 등 옛 나라의 수도이거나 대도시였다. 그 한 예로 '솔빈부(率濱府)'는 고구려의 고도 졸본(卒本)이다. 졸본과 솔

빈은 글자와 음이 유사하기 때문에 생긴 명칭이며, 금(金)나라는 휼품(恤品)이라 했고, 삼수부(三水府) 서북에 위치했다. 상경은 영고탑(寧古塔) 부근으로 금나라가 요를 멸망시킨 후 도읍으로 삼은 곳이며, 영고탑은 '숙신·읍루·물길·말갈' 국들의 중요한 도시였다.

중경은 상경 서남 300리에 있는 길림 오라(烏喇) 지역으로 비정된다. 동경은 함경도 경성(鏡城), 부령(富寧) 등지로 추정되고, 일본으로 통하는 '일본도'의 출발점이었다. 남경은 함경도 북청 지역으로 비정되는데, 신라와 통하는 '신라도'의 시발지였다. 서경은 평안도 강계 부근 압록강 연안으로, 중원으로 가는 '조공도'의 출발지로 현 의주 환도현(丸都縣) 인근 옛 고구려 수도로 추정되며, '조당로도(朝唐路道)'는 반드시 이곳을 거쳐야 했다. 장령부(長嶺府)의 '장령영주도(長嶺營州道)'는 고구려 고지로서, 백두산 대간(大幹)에서 발해 수도로 이어지는 도로였으며, '거란도'는 본래 부여국의 왕성으로 부여성이라 했으며, 항상 강력한 군대를 주둔시켜 거란의 침공을 방비한 군사적 요충지였다.[13]

위에 열거한 '일본도·신라도·조공도·영주도·거란도' 등의 '도(道)'는 도로이기보다 행정구역의 단위로 일반적으로 보고 있다. 필자는 이 같은 견해에 동조하지만, 이면으로 통로라는 의미로도 사용된 것으로 인식하고 있다. 화석이 되어 남은 고대의 지명과 관명 및 행정 용어에는, 수천 년 또는 수백 년의 역사가 담겨 있다. 신라의 육부(六部), 고구려의 오부, 백제 오부, 고려 개경의 오부, 조선조 한양의 오부에도 각각 역사가 퇴적되어 있다.

씨족을 지칭한 신라의 육부와 달리, 고구려의 오부는 동서남북 중앙의 방위 개념이 있고, 오경 역시 동·서·남·북 중앙의 방위 개념이 있으며, 오악(五嶽) 또한 방향과 관계가 있다. 인간의 삶 속에서 '전·후·좌·우·중앙' 등의 방위에는 이와 같이 역사와 삶의 흔적이 녹아 있다. 발해의 오경 체재는 중원에서 유래된 것으로 볼 수

12) 金毓黻 撰集;『渤海國志長編』卷一 總略 上『渤海國志』前編 一(八~九頁), 初其王數遣諸生, 詣京師太學, 習識古今制度, 至是遂爲海東盛國. 地有五京十二部六十二州. 以肅愼故地爲上京, 曰龍泉部, 領龍湖渤三州. 其南爲中京, 曰顯德部, 領盧顯鐵湯榮興六州. 濊貊故地爲東京, 曰龍原府, 亦曰柵城部, 領慶鹽穆賀四州. 沃沮故地爲南京, 曰南海部, 領沃晴椒三州. 高麗故地爲西京, 曰鴨涤部, 領神桓豊正四州. … 餘故地爲夫餘部, 常屯勁兵, 扞契丹, … 挹婁故地爲定理部, … 率濱故地爲率濱部. … 龍原東南瀕海, 日本道也. 南海, 新羅道也. 鴨涤, 朝貢道也. 長嶺, 營州道也. 夫餘, 契丹道也.

13) 洌上 徐相雨輯;『渤海疆域考』卷一 總論 에 上京, 中京, 東京, 南京, 西京의 五京과 長嶺, 夫餘府 등을 거점으로 하여 사방으로 통하는 도로망에 대해 자세하게 검토했다(1~11頁 참조).

도 있으나 자생적인 요인도 있었다. 오경은 오행론(五行論)과도 연계되어 있다. 고구려의 오부 명칭을 대체로 오족(五族)으로 이해하지만, 이와는 달리 방위를 칭한 고구려 토착어로 보는 주목되는 견해가 있다. 이는 화석화된 고대 언어의 의미망을 캐낸 연구 성과이다. 필자가 발해의 '신라도' 등을 단순한 행정구역의 지칭으로만 보지 않고 도로로 보고자 하는 것도 같은 이유에서이다.

고대 관직명이나 지명 및 부족 명칭에서도 표피를 벗기면 그 진면목이 드러난다. 발해 오경과 부의 명칭(府名)에도 고대 국가의 도읍이나 읍락의 실상이 녹아 있듯이, 고구려 오부(五部)의 오족(五族) 호칭에서 고구려 토착어의 흔적을 찾을 수 있다. 『위서』「동이전」 고구려 조에, "본래 오족이 있었는데, '연노부(涓奴部)·절노부(絕奴部)·순노부(順奴部)·관노부(灌奴部)·계루부(桂婁部)'가 그것이다. 처음에는 '연노부'가 왕이 되었지만, 점점 쇠약해져 '계루부'가 대신했다. 이들 오 부족 명칭에 모두 노(奴)가 붙어 있는데, 발해 계루부의 경우는 '루(婁)'로 표기되었다. '노'와 '루'가 음이 비슷하기 때문에 같다고 볼 수도 있지만, 글자가 다른 만큼 어떤 차이가 있었을 것이다. 『후한서(後漢書)』「고구려전」에는 무릇 오족이 있는데, '소노부(消奴部)·절노부·순노부·관노부·계루부'가 있는바, 본래 '소노부'가 왕이었으나 점차 쇠미해져 뒤에 '계루부'가 대신했다. 『위서』와 『한서』의 기록에서 다른 점은, 절노부를 『한서』는 '소노부'로 표기했다는 점이다. 『위서』는 연노부가 왕이었다가 계루부가 대신했다고 했고, 『한서』는 '소노부'가 왕이었다가 '계루부'로 바뀌었다고 했다. '연(涓)'과 '소(消)'의 편차가 있는 것은, '연'과 '소'의 글자가 유사하기 때문에 어느 한쪽의 착오일 것이다.

'소(消)'와 '연(涓)', '노(奴)'와 '루(婁)'자를 연관시켜 '오족'에 대한 『한서』의 주석을 검토할 필요가 있다. 『한서』의 주석은 당 고종의 제6자인 장회태자(章懷太子)가 여러 유생들과 함께 달았다. 장회태자는 이름이 현(賢)이고 자는 명윤(明允)이다. 워낙 총명했기 때문에 고종의 총애를 받아 태자로 책봉되었지만, 모후(母后) 측천무후(則天武后, 623~705)와의 불화로 자살한 비운의 황태자였다. 『한서』「고구려전」은 '오족'의 내용을 열거한 뒤, 오부 칭호에 대해, 고구려 오부는 내부(內部)를 황부(黃部) 즉 계루부라 하고, 북부(北部)를 후부(後部) 즉 절노부라 하고, 동부(東部)를 좌부(左部) 즉 순노부라 하며, 남부(南部)를 전부(前部) 즉 관노부라 하며, 서부(西部)를 우부(右部) 즉 '소노부(消奴部)'라 일컫는다고 기술했다.[14)]

고구려 오부를 '황부·북부·동부·남부·서부, 후부·좌부·전부·우부'로 칭했다.

북부를 후부, 남부를 전부로 한 것은, 앞은 남쪽이고 뒤는 북쪽이라는 현재의 방위 개념과 일치한다. 동서남북과 전후좌우로 구분하고, 이와 별도로 중앙을 황부로 한 것은 고구려가 오행사유(五行思惟)를 갖고 있었음을 의미한다. 중앙이 황색이고 동은 청색, 서는 백색, 북은 흑색, 남은 적색이라는 색채 방위 의식도 있었다. 발해조 역시 고구려를 계승한 국가라서 오경을 '상경·동경·서경·남경·중경'으로 일컬었다. 오경 중 상경은 북경에 해당된다. 발해조 멸망 시 왕도는 숙신 고지인 상경 홀한성(忽汗城)이었다.

오부의 명칭 '계루·소노·절노·순노·관노'가 고구려 토속어라는 견해도 있다. 즉 동서남북이나 '전·후·좌·우·중앙'의 고구려 토착어를 기록한 것으로 본 것이다. 지금 고구려어를 추적하긴 어렵지만, 주목해야 할 견해이다.[15] 이들 명칭에 공통적으로 '노(奴)'가 들어간 것도 이 같은 추정의 개연성을 높이는 근거가 된다. 고구려 계통인 부여계 국가 백제도, '상부·전부·중부·하부·후부'로 나누고 각 부에 오항(五巷)을 두고 국토를 오방(五方)으로 나눈 것도 같은 맥락이고, 이 같은 내용은 『신당서』「열전」에도 기록되어 있다.[16]

발해조의 동아시아 국가 간 교류는 소위 당시에 글로벌 왕조로 발돋움하는 계기가 되었다. 고구려를 계승했다는 자부심은 왕조의 정체성을 확립시켰을 뿐만 아니라, 외교적으로도 호재로 작용했다. 당시 발해조의 위상에 관해 김육불은 "발해 성시 역제(譯鞮, 통역관)가 사방에서 통역을 맡아 여러 나라들과 의사소통을 원활하게 했다. 당나라의 사행을 비롯해 남쪽으로 신라, 동쪽으로 일본, 서쪽으로 '돌궐·해·거란', 북으로 흑수까지 미쳤다. 이에 발해인의 족적이 동북아시아와 중원에 두루 뻗어

14) 『三國志』卷三十「魏書」高句麗, 本有五族, 有涓奴部, 絶奴部, 順奴部, 灌婁部, 桂婁部. 本涓奴部爲王, 稍微弱, 今桂婁部代之.
 『後漢書』卷八十五 高句麗, 凡有五族, 有消奴部, 絶奴部, 順奴部, 灌奴部, 桂婁部. 本消奴部爲王, 稍微弱, 後桂婁部代之.[注, 案今高句麗五部, 一曰內部, 一名黃部, 卽桂婁部也; 二曰北部, 一名後部, 卽絶奴部; 三曰東部, 一名左部, 卽順奴部也; 四曰南部, 一名前部. 卽灌奴部; 五曰西部, 一名右部, 卽消奴部也.

15) 津田左右吉;「渤海史考」「附錄 渤海疆域考」甲 渤海五京考, 五京設置之由來, … 據白鳥敎授之考證, 桂婁部, 絶奴部, 順奴部, 灌奴部, 涓奴部, 爲高句麗之土語, 卽中部後部左部南部右部等方位之意. 如是, 則五部非部族固有之名, 乃以首府爲中心之行政區劃也. 又如高句麗別派之百濟, 分都城爲五部, 國土爲五方, 都下分五巷, 亦此類思想之一證也.

16) 『新唐書』卷二百二十「東夷」高麗, 分五部, 曰內部, 卽漢,桂婁部也. 亦號黃部. 曰北部, 卽絶奴部也. 或號後部. 曰東部, 卽順奴部也. 或號左部. 曰南部, 卽灌奴部也. 亦號前部. 曰西部, 卽消奴部也.

나갔고, 사절이 가는 곳마다 우대를 받았으며, 외국인과 응대하는 기량도 탁월해 육로와 해로를 넘나들며 교빙과 교역을 왕성하게 했음은 각 문헌을 통해 확인된다."라고 진단했다.[17]

3. 발해조의 국통(國統)과 고려조

발해조 멸망 전후 중원에서는 '후량·후당·후진·후한' 등 오대십국(五代十國)이 교체하는 난세였다. 이 무렵 고려조도 신흥 거란국의 위세에 눌려 개국의 웅혼한 기상을 펼치지 못한 채, 압록강 이남 지역에 안주하는 변경 왕조로 만족할 수밖에 없었다. 왕태조가 태봉 궁왕의 연호 '정개(政開)'를 개원한 '천수(天授)'도 933년(태조 16년)에 폐기하고 후당의 연호 '장흥(長興)'을 사용하는 수모를 겪었다.

영재 유득공(柳得恭)은 일찍이 이 같은 고려조의 무기력한 정황에 대해 대발해 정책을 근간으로 하여 울분을 토로한 바 있다. 「발해고」 서문을 통해 고려 왕씨가 삼한을 통합했지만, 압록강 너머 한 걸음도 나가지 못한 아쉬움을 토로한 뒤, 구체적으로 고려조의 발해 강역에 대한 퇴영적인 정책을 비판했다. 고려조가 '발해사(渤海史)'를 편찬하지 않았던 점은 고려 국세의 부진을 증명한다. 옛적 고씨가 고구려, 부여씨가 백제, '박·석·김'씨가 신라를 각각 차지해 삼국시대가 되었다. 따라서 고구려를 계승했다고 자부한 고려조가 『삼국사기』를 편찬한 것은 당연하다. 백제와 고구려가 망하고, 발해와 신라가 공존했으니 의당 남북국시대라 칭하는 것이 옳다. 그러므로 고려가 '남북국사(南北國史)'를 편수하지 못한 것은 잘못이다.

대씨(大氏)는 고구려인이고, 그가 차지한 땅은 고구려 강역이다. 그후 대씨와 김씨가 망하고, 왕씨가 삼한을 통합해 고려조를 개창했다. 고려조는 신라 강역을 차지했지만, 발해 고지는 거의 여진과 거란에게 빼앗겼다. 당시 고려조가 우선적으로 '발해

17) 『渤海國志長編』卷十六「族俗考」第三 『渤海國志』十四, 渤海盛時, 譯鞮四達, 朝唐之外, 南通新羅, 東聘日本, 西結突厥,奚,契丹, 北役黑水, 已如上述, 於是國人之足跡, 徧於宇內, 使節所到, 皆禮重之, 復嫺應待之才, 擅梯航之利, 諸書所載, 有明徵矣.

사를 편찬한 뒤 여진과 거란에 장수를 파견해 이를 수복코자 했다면, 판세는 달라졌을 것이다. 국도 홀한성(北京, 上京)이 함락되자 세자가 발해 유민 수만 명을 대동하고 고려로 귀순했던 터라, '발해사'를 편찬할 토대가 충분히 마련되었다고 지적했다. 고려시대 인구가 얼마인지는 정확하게 판단키는 어렵지만, 수백만에 불과했다고 볼 때 수년간 유입된 발해 유민 10여 만 명은 엄청난 숫자이다. 이를 제대로 활용하지 못했던 고려조의 무능을 비판한 유득공의 인식은, 민족사의 정체성과 국통의식을 명확히 한 논리 정연한 웅변이다.[18]

황제의 아들은 친왕(親王·王)이고 제후왕의 아들은 대군(大君·君)으로 칭했다. 발해는 황제국에 준했기 때문에 왕위 계승자를 부왕(副王)으로 칭했다. 따라서 발해 세자는 조선조의 세자와는 격이 달랐다고 여겨진다. 고종황제의 아들들이 대군이 아니고 의친왕 영친왕 등으로 호칭된 것도 참고가 된다. 발해 부왕은 애왕과 함께 거란에 압송되었던 것 같다.

유득공은 고려조가 발해사를 편찬하고 발해를 멸망시킨 거란과 여진에 군대를 파견해, 본래 고구려와 고구려를 계승한 발해의 영토인 만주 평야를 수복할 수 있었음에도 불구하고, 그 같은 웅혼한 전략을 가지지도 못한 나약한 고려를 질타했다. 동아시아 일원을 무력으로 평정한 거란의 위세를 고려조가 감당할 힘이 없었다고 하기보다는, 만주 전역을 수복하려는 의지가 없었기 때문이라고 여겼다. 사실 고려조는 나약한 체제였다. 왕태조도 쿠데타에 의해 궁왕을 몰아낸 것일 뿐, 강건한 무력으로 개국한 것은 아니었다. 발해가 멸망한 후, 거란에게 제대로 대항도 못하고 굴복한 사실이 이를 뒷받침한다.

18) 柳得恭;『渤海考』序, 高麗王氏統合三韓, 終其世不敢出鴨綠一步 … 歎王氏之不能復句麗舊疆也 … 高麗不修渤海史, 知高麗之不振也. 昔者高氏居于北曰, 高句麗, 扶餘氏居于西南曰, 百濟, 朴昔金氏居于東南曰, 新羅, 是謂三國. 宜其有三國史, 而高麗修之是矣. 扶餘氏亡, 高氏亡, 金氏有其南, 大氏有其北曰渤海, 是謂南北國. 宜其有南北國史, 而高麗不修之非矣. 夫大氏何人也, 乃高句麗之人也. 其所有之地何地也, 乃高句麗之地也. 而斥其東, 斥其西, 斥其北, 而大之耳. 及夫金氏亡, 大氏亡, 王氏統而有之曰, 高麗. 其南有金氏之地則全, 而其北有大氏之地則不全, 或入於女眞, 或入於契丹. 當是時, 爲高麗計者, 宜急修渤海史. 執而責諸女眞曰, 何不歸我渤海之地, 渤海之地, 乃高句麗之地也. 使一將軍往收之, 土門以北可有也. 執而責諸契丹曰, 何不歸我渤海之地, 渤海之地, 乃高句麗之地也. 使一將軍往收之, 鴨綠以西可有也. 竟不修渤海史, 使土門以北鴨綠以西, 不知爲誰氏之地. 欲責女眞而無其辭, 欲責契丹而無其辭, 高麗遂爲弱國者, 未得渤海之地故也, 可勝歎哉. 或曰渤海爲遼所滅, 高麗何從而修其史乎, 此有有不然者, 渤海憲象中國, 必立史官. 其忽汗城之破也, 世子以下奔高麗者十餘萬人 … 而問於世子, 則其世可知也. 問於其大夫隱繼宗, 則其禮可知也, 問於十餘萬人, 則無不可知也.

한자 몽골문자 만주문자로 기록된
삼전도비(三田渡碑)

발해 패망 8년 후 934년에, 세자 대광현이 수만 명의 발해 동포를 거느리고 귀순했다. 발해 패망 전후 고려에 귀순한 발해 동포는 어림잡아 10여 만이 넘었다. 왕태조는 귀순한 발해 세자의 성과 이름을 바꾸어 '왕계(王繼)'라고 명명한 후, 선대의 제사를 지내게 하는 정도로 만족했다.[19] 10여 만 발해 유민을 무장시켜 거란을 공격하거나 대비하는 진취적 대응은 하지 못했다. 태조 25년(942) 거란이 사신을 파견하고 아울러 낙타 50마리를 보냈다. 고려조는 거란이 일찍이 발해와 화친해 잘 지내다가 딴 마음을 품고 동맹관계를 배신해 무도하게 발해를 멸망시킨 나라인 만큼 교린할 수 없다고 여겨, 교빙관계를 단절하고 사행 30여 인을 섬으로 유배시켰으며, 보낸 낙타는 만부교(萬夫橋) 아래 매어 아사시켰다.[20]

동북아시아를 석권해 대제국을 형성한 강국 거란이 파견한 사신 30명을 해도로 유배시키고 선물로 가져온 낙타 50필을 만부교 아래 묶어서 잔인하게 아사시킨 고려조의 처사는, 외교적인 실수는 물론이고 치기 어린 대응의 극치이다. 조선조 인조(仁祖)가 유치한 외교를 하다가 청나라에게 당했고 그 치욕의 흔적이 '삼전도비(三田渡碑)'로 남았다. 선조 때 대왜(對倭) 외교의 치명적 실책으로 국란을 막지 못한 비극도 궤를 같이 한다. 고려의 거란 사신 유배와 천여 리를 몰고 와서 선물로 준 낙타를 아사시킨 처사는 상식적으로 이해가 안 된다. 고려조 지배계층의 무능과 단견, 그리

19) 『高麗史』世家 卷 第二 太祖 二, 天授 十七年 秋七月, 渤海國世子大光顯, 率衆數萬衆來投. 賜姓名王繼, 附之宗籍, 特授元甫守白州, 以奉其祀. 賜僚佐爵, 軍士田宅有差.

20) 『高麗史』世家 卷 第二 太祖 二, 25年 冬十月, 契丹遣使來, 歸橐駞五十匹, 王, 以契丹, 嘗與渤海連和, 忽生疑貳, 不顧舊盟, 一朝殄滅, 此爲無道之甚, 不足遠結爲隣, 絶其交聘, 流其使三十人于海島, 繫橐駞萬夫橋下, 皆餓死.

고 경망스런 행태는 실소를 금치 못할 정도이다. 거란은 고려에서 사신이 유배당하고 선물한 낙타가 아사한 3년 뒤 946년에 국호를 대요(大遼)로 바꿨다.

당시 고려조는 발해조와 달리 동아시아 정세에 눈을 감은 우물 안 개구리로 행세했음을 확인할 수 있다. 발해 세자가 수만여 동포와 함께 고려에 귀부한 시기는 발해조가 멸망한 지 8년 뒤이다. 나라가 망한 8년여 동안 대광현은 어디에서 무얼 하고 있었는지도 의문이다. 거란은 칭제(918)한 지 10여 년 후 발해를 멸망시키고, 태자 야율배(耶律倍)를 동단왕(東丹王)으로 봉했다. 동단은 동쪽 거란국이라는 의미이다. 발해에서 동단국과 정안국(定安國)으로 국호가 바뀌는 등 치욕의 기간을 겪으면서, 대광현은 많은 민인들을 데리고 고려로 귀부했지만, 나약한 고려는 이를 활용하지 못했다. 고려조의 건원(建元)과 국가 축전 〈팔관회〉 등 웅대한 국가 전략은 궁왕(弓王)의 구도이다. 왕태조는 궁왕의 전략을 그대로 도습했을 따름이다. 건원 역시 얼마 후 후당(後唐)의 연호 '장흥'을 사용(933)하다가, 다시 후한(後漢) 연호 건우(乾佑)를 시행(948)했다.

우리 역사에서 무시했거나 아니면 몰랐을 수도 있지만, 궁왕은 당당하게 칭제(稱帝)했을 뿐 아니라, 발해와 치열한 전투 끝에 강역을 압록강까지 확장한 탁월한 통치자였다. 궁왕은 요태조가 칭제하기 3년 전(904)에 칭제했다. 철원에 천도한 무태(武泰) 원년 칭왕(901, 발해 애왕 원년)한 지 3년 뒤의 일이다. 칭제 후 궁왕은 애왕(哀王) 5년(905)에는 발해 남방을 공략해 압록강 이남 땅을 확보했다.[21] 『삼국사기』는 고려 중심으로 편찬된 사서이다. 고려조가 '발해사'와 '남북국사'를 찬술하지 않았던 과오와 더불어, 삼한을 통합한 왕조임에도 불구하고 '후삼국사'를 엮지도 않고 『삼국사기』 권50 말미 「열전」 조에 궁왕과 견훤왕을 압축해 단점만 부각시켜 간략하게 기술한 처사도 정당하지 못하다.

10세기 초 쿠데타로 개국(917)한 고려조는, 사서 편술에 관한 한 많은 과오를 범했다. 10세기 동아시아의 상황은 우리가 고토 만주를 차지할 수 있는 기회였음에도 불구하고, 고려조는 한반도 중남부 지역에 안주해 무사안일로 세월을 보낸 무기력

21) 黃維翰, 『渤海國記』 上篇 國統 九頁, 四年, 新羅弓裔稱帝, 五年, 弓裔攻我南鄙邊將尹瑄以鶻巖城附之, 王怒使將軍達姑狄盛兵攻新羅登州, 大敗喪其師, 邊將高子羅復叛[朝鮮歷史], 自是失鴨涤江以南地. 『渤海國記』 下篇 年表, 上 五十頁, 甲子, 渤海 哀王 四, 天祐(唐 哀帝(昭宣帝) 年號, 904~906)元年 (904),弓裔稱帝. 乙丑 五 新羅弓裔取我平壤以北地, [孝恭王 八]弓裔取平壤, 及浿西十三鎭.

한 체제였다. 200여 년의 발해조 역사와 광활한 영토에 대해서도 관심이 없었고, 반세기 동안 웅거했던 태봉과 후백제의 역사까지 대부분 방기했다. 이 같은 국가 경영의 퇴행성으로 인해, 고려조는 400여 년간 사실상 치욕의 역년을 보냈다고 해도 과언이 아니다. 고려 후기 강화도에 천도해 지배층이 호의호식하면서 안락을 누릴 동안, 본토의 황용사 9층탑도 회진되고(1238) 민인들은 몽고군에 어육이 되었던 사실에 대한 비판도 별로 없다. 고려조의 난만한 불교문화와 비색 청자가 이 같은 오욕과 민인들의 불행을 결코 덮을 수는 없다.

고려조의 대거란 외교정책의 치졸성과 국정 전반의 퇴영적 성향에 대해 성호 이익(李瀷)은 악부시 〈탁타교(橐駝橋)〉를 통해 통렬하게 비판했다. 성호는 만부교에서 거란이 준 낙타를 죽이고, 사신을 해도로 귀양 보낸 왕태조의 협량과 유치한 정책을 질타했다.

昔過靑木都	지난날 송경을 지나다가
走上橐駝橋	탁타교에 올랐다.
往史記丁寧	사서에 이 사실이 자세하고
厥名起前朝	그 이름은 전 왕조에서 비롯되었다.
如何不自量	어찌하여 자신을 헤아리지도 못하고
妄意攖强遼	경망스럽게 강국 요를 건드렸나.
小大鄒敵楚	소국 추나라가 대국 초나라에게 대든 꼴
寇賊桀非堯	구적은 요가 아니고 걸주이다.
震亡干何事	나라가 망할 수도 있는 터에 무슨 짓을 했는가
麗運日飄蕭	이미 고려의 운명은 날로 쇠퇴했네.
但見橐駝死	낙타 굶어 죽는 것만 볼 뿐
未覺蒼生凋	백성 죽는다는 사실 깨닫지 못했다.
自從隣不睦	이웃나라와의 교린책의 실패로
藩缺棟益撓	울타리 허물어지고 기둥조차 흔들렸네.
仁宗最明智	인종은 가장 현명한 군주로
詘迹事和調	몸을 낮춰 현명하게 송과 금을 섬겼다.
皮幣恭事大	폐백을 주어 관계를 돈독히 하고
辭令禁伐驕	외교문서를 잘 꾸려 겁박을 막았다.

東邦亦偏安　　나라를 평안하게 했으니

昆鬻與同條　　곤이와 훈육이 이 같은 지도자였네(하략).[22]

　사대교린(事大交隣)의 외교를 잘못해 나라를 도탄에 빠뜨린 지도자의 무모함을 책망했다. 왕태조의 선린 외교의 실패와 달리 인종(仁宗, 1109~1146)은 동아시아의 신흥 강국인 금조(金朝)와 쇠퇴기에 접어든 송과 요나라와의 원활한 외교로 국란을 막은 통치자였다. 인종이 고려조의 중흥을 위해 평양 천도와 칭제건원 등의 의지를 보인 것은 비록 수성세력(守成勢力)에 의해 좌절되긴 했지만, 그 웅혼한 기상은 높이 평가되어야 한다. 성호는 인종의 이 같은 국가 중흥과 보위를 위해 취한 일련의 전략을 위의 시를 통해 평가했다.

　발해조를 우리 역사에 확실하게 편입시킨 학자는 이승휴(李承休, 1224~1300)이다. 그는 전 고구려 장수 대조영(大祚榮)이 태백산 남성(南城, 현 남책성[南柵城].『오대사(五代史)』에 이르길, 발해는 본래 속말말갈로 영주(營州) 동에 있다)에 주(周) 측천(則天) 원년 갑신(甲申, 684)에 개국해 이름을 발해라 했다(측천이 주나라를 연 뒤 발해가 역사에 등장했다는 의미임). 신라가 고구려를 멸한 지 17년 후였다. 고려 태조 8년 을유[乙酉, 925, 후당 장종(後唐 莊宗) 동광 원년]년이다. 후에 나라 백성들을 이끌고 개성으로 귀부한 것은, 나라가 망할 줄 미리 예견해 예부경(禮部卿) 대화균(大和鈞)과 사농경(司農卿) 및 좌우장군(左右將軍) 대리저(代理著), 장군 신덕(信德) 대덕(大德) 지원(志元) 등 600호가 귀순했으며, 역년 242년간 몇 임금이 수성(守成)을 했다라고 했다. 이승휴는 발해조를 최초로 민족사의 국통에 편입시킨 선학이었다.[23]

　고려조가 개국할 무렵 동아시아는 중원에서도 확실한 통일 정권이 수립되지 않았고, 동북아시아의 요하 주변과 만주지역에도 '요·금'이 교체되는 시기였다. 고려 태조가 왕권 확보와 유지에만 목적을 두지 않고 유득공 같은 의지를 가졌다면, 만주지역의 전부는 몰라도 '압록강·두만강' 건너 광활한 만주지역의 일부를 우리의 강역

22)　李敏弘, 譯『海東樂府』211면〈橐駝橋〉. 문자향 2008.

23)　李承休:『帝王韻紀』卷下, 前麗舊將大祚榮 得據太白山南城[今南柵城也 五代史曰 渤海本粟靺鞨 居營州東] 於周則天元甲申[羅之滅麗後十七年也] 開國乃以渤海名 至我太祖八乙酉 後唐莊宗同光元年也] 擧國相率朝王京 誰能知變先歸附 禮部卿與司政卿[禮部卿大和鈞 司政卿左右將軍大理著 將軍申德大德志元等 六百戶來附] 歷年二百四十二 其間幾君能守成.

으로 영유할 수도 있는 절호의 시기였음에도 불구하고, 이를 애석하게도 일실했다.

4. 발해조의 문물전장(文物典章)

『구당서』「열전」은 발해조를 「북적」편에 말갈과 변별해 '발해말갈' 조에 편차했다. 발해말갈 대조영은 본래 고려(고구려) 별종이다. 고려가 망하자 조영은 가속(家屬)을 이끌고 영주(營州)로 옮겨가 말갈의 걸사비우(乞四比羽)와 연합한 뒤, 고려 말갈의 백성을 이끌고 계루(桂婁)의 고지(故地)를 보존해 동모산(東牟山)에 성을 쌓고 살았다. 『신당서』「북적전(北狄傳)」에는 계루(桂婁)를 읍루(挹婁)로 표기했다. 그러므로 '계루'는 '읍루'로 볼 수도 있다. 대조영은 용감하고 용병술에 능해, 말갈과 고려 백성들이 모두 귀의했다. 성력(聖歷, 周 則天의 연호, 698~699) 중에 자립해 진국왕(振國王)이 되어 돌궐에 사신을 보냈다. 강역이 2천 리이고 편호가 10여 만, 병사 8만이 있었다. 풍속은 고려와 거란과 같았으며, 문자와 서계(書契)가 있었다.

당 예종(睿宗)은 선천(先天) 2년(713, 712)에 고왕(高王, 대조영)을 '좌효위원외대장군, 발해군왕, 홀한주도독(左驍衛員外大將軍,渤海郡王,忽汗州都督)'으로 임명했다. 개원(開元) 7년(719) 고왕이 승하하자 현종(玄宗)은 사신을 보내 조문하고 그 적자인 계루부 대무예(大武藝, 武王. 연호 仁安)를 '좌효위대장군, 발해군왕, 홀한주도독(左驍衛大將軍,渤海郡王,忽汗州都督)'으로 봉했다.

대력(大歷) 12년(777) 정월 사신을 파견해 일본 무녀(舞女) 11명과 방물을 당나라에 보냈다. 대화(大和, 太和. 唐 文宗 연호) 5년(831, 4년 830) 선왕(宣王, 大仁秀, 재위)이 승하하자, 대이진(大彝震)을 '은청광록대부, 검교비서감, 도독, 발해국왕(銀青光祿大夫,檢校秘書監,都督,渤海國王)'으로 삼았다. 7년(833) 정월 동중서우평장사(同中書右平章事) 고보영(高寶英)을 사은(謝恩) 책명사(册名使)로 임명해 학생 3명을 대동하고 이들을 상도(上都)에 보내 공부하게 했다. 앞서 유학 온 학생 3인이 학문을 조금 성취했으므로, 본국(발해)으로 보내줄 것을 요구하자 이를 허락했다.[24]

이들 사서의 기록을 참작건대, 당나라는 발해를 고구려의 별종이라 하여 고구려 민인이 개국한 나라로 보았다. 고구려를 부여의 별종이라 표현한 것과 구도를 같

발해고분의 비문과 벽화

이 한다. 별종은 고구려인이지만 계통이 조금 다르다는 의미이다. '발해전'이라 하지 않고 '발해말갈전'이라 한 것은 발해조가 말갈족을 휘하에 포섭해 창업한 국가로 본 것이다. 발해조의 왕을 위시한 상부관료들은 모두 고구려인이었다. 고왕 대조영은 개국과 동시에 돌궐과 외교관계를 수립하고 당나라와도 사대적 외교를 맺었다. 그러나 발해는 고왕 이후 모든 왕이 자체 연호를 사용했는데, 당나라가 이를 용인한 것은 발해조가 그만큼 강력했고 자주적인 체제였음을 증명한다.

중원의 모든 사서들은 우리 역대 왕조의 제왕들의 묘호(廟號)를 인정하지 않고 이름을 그대로 적었다. '대조영·대문예·대인선' 등으로 표기하는 무례한 태도를 관례로 삼고, 또 그들을 '발해군왕'으로 격하했다. 왕 앞에 군(郡)을 붙인 것은 정식 왕이 아니라는 뜻이다. 위의 기록에서 고왕부터 계속 '군왕'이라 하다가 희왕(僖王) 대에 이르러 처음으로 '군'자를 떼고 '발해왕'이라 칭했다.

발해조는 고구려를 계승한 국가였다. 당시 고구려의 악무는 동아시아의 최상위급에 있었고, 이를 계승한 발해악무 또한 최상위의 위상을 갖고 있었다. 대력(大歷, 唐 代宗 연호) 12년(777) 발해 문왕 천흥(天興, 문왕 연호) 정월 발해가 일본 무녀 11명을 당에 보냈다. 아마도 발해에 유학 온 일본 무용수를 당에 보낸 것으로 여겨지는

24) 『舊唐書』卷一百九十九 下 「列傳」第一百四十九 下. 北狄 渤海鞨鞨, 大和 七年 正月, 同中書右平章事高寶英, 來謝冊命, 仍遣學生三人, 隨寶英請赴上都學問. 先遣學生三人, 事業稍成, 請歸本國, 許之.

데, 이는 발해가 무용 면에서도 동아시아의 선진국이었음을 뜻한다. 이처럼 발해는 예능을 당나라에 수출할 정도로 악무의 선진국이었다. 발해악무가 일본에 수출되어 일본이 이를 향수한 사실이 사서에 빈번히 나타난다.

발해와 당과의 교빙 기록은 거의 정월에 집중되어 있다. 당나라에 신년하례로 매년 발해조가 사신을 파견한 것이다. 이들 기록에 주목되는 점은 발해조가 정월에 사신으로 갈 때, 유학생을 대동하고 갔다는 점이다. 정원은 3명이었던 것 같고, 학업이 성취된 학생을 데려오고 그 대신 신입생을 연달아 3명씩 파견한 사실이 확인된다. 발해조가 선진 당나라의 문물을 의욕적으로 받아들여 문화대국으로 만들려는 의지가 있었던 것이다. 발해조 개국 후 고왕은 돌궐과 선린관계를 유지하고, 당나라와의 교빙사행도 정기적으로 파견해 국가 간 마찰을 피하면서 선진문물을 수용하는 현명한 전략으로 국가를 경영한 통치자였다.

발해조 문물에 대해 앞서 검토한『구당서』와 대비할 때,『신당서』는 약간의 차이가 있다. 발해는 본시 '속말말갈(粟末鞨鞨)'로서 고려에 부용(附庸)했으며, 성은 대씨이다. 고려 멸망 후 무리를 거느리고 읍루의 동모산에 머물렀는데, 영주 동쪽 2천 리에 위치했으며, 남은 신라와 이웃해 이하(泥河)를 경계로 했고, 동은 바다에 닿았으며 서는 거란에 접했다. 성곽을 쌓고 거주하자, 고려 유민들이 점차 귀순했다. 대조영은 비우(比羽)의 무리를 아우른 후 거칠고 멀리 떨어진 점을 의거해 나라를 세우고 스스로 진국왕(震國王)이 된 후 돌궐과 교류했다. 지방이 5천 리이고 호수가 10여 만, 승병(勝兵) 수만이었으며 서계(書契)를 알았고, '부여·옥저·변한'과 조선해 북쪽 제국을 모두 차지했다.

예종(睿宗) 선천(先天, 712) 중 대조영을 '좌효위대장군, 발해군왕, 홀한주도독'으로 봉했는데, 이로부터 '말갈'의 호를 떼어내고 오로지 '발해'라고 일컬었다. 현종(玄宗) 개원 7년(719) 조영이 죽었는데, 그 나라가 '고왕'이라 사시(私諡, 중국은 자신이 내리지 않는 시호를 모두 사시로 격하했다)했고, 무예(武王)가 계위하자 또 사적으로 인안(仁安)이라 개원했다. 발해왕은 경사(長安) 태학에 학생을 파견하여 고금의 제도를 학습시켰으며, 이로 인해 해동성국으로 일컬어졌고, 강역에 오경(五京) 15부(府) 62주를 두었다. 숙신고지를 상경, 그 남쪽을 중경, 예맥고지를 동경, 옥저고지를 남경, 고려고지를 서경이라 했다.

용원 동남빈해(東南瀕海)는 일본도(日本道), 남해는 신라도, 압록은 조공도(朝貢道), 장령(長嶺)은 영주도(營州道), 부여는 거란도(契丹道)라 하여 주변국가들과 교빙과 무

역을 활발하게 했다. 속칭 왕을 일컬어 '가독부(可毒夫)·성왕(聖王)·기하(基下)'라 하고, 왕명을 교(敎)라 했으며, 왕의 부를 노왕, 모를 태비(太妃), 처를 귀비(貴妃), 장자를 부왕(副王), 여러 아들을 왕자라고 했다. 관부는 선조성(宣詔省) 좌상(左相) 좌평장사(左平章事) 시중(侍中) 등으로 당 제도를 본땄고, 당의 태학을 모방하여 '주자감(胄子監)'을 개설하여 그 우두머리를 감장(監長)이라 했다.[25]

『구당서』와 『신당서』는 큰 틀에 있어서는 차이가 없지만, 구체적 사실에 대해서는 약간의 상이한 점이 있다. 『신당서』의 기술 중 발해 시조 고왕을 두고 발해가 대조영이 승하하자 고왕(高王)이라고 사사로이 시호를 올렸고, 고왕의 아들 무왕이 등극한 후 개원(改元)해 인안(仁安)이라 칭한 것 역시 사적으로 개년(改年, 연호교체)했다고 비판했다. '시호'와 '개년'은 모두 당나라가 내려줘야 한다는 제국주의적 인식의 발로이다. 또 발해 개국 초기에 말갈과 연합했다가 당으로부터 '발해군왕'의 책봉을 받은 즉시 '말갈'이라는 호칭을 배제한 것은 발해조의 정체성을 확립한 처사이다.

발해조의 동아시아 여러 나라들과 활발한 교빙과 교역에 중요한 역할을 했던 '신라도·일본도·조공도·거란도' 등을 재론한 것은 이 길들이 해동성국으로 발전하는 데 있어서 매우 큰 역할을 했기 때문이다. 『구당서』에서 '말갈'과 '발해말갈'을 구분하여 기술한 데 반해, 『신당서』에서 '발해'로 표기한 점은 발해조가 말갈족을 휘하에 포용하고 있었지만 발해 나름의 정체성을 가졌음을 지적한 것으로 생각된다.

『신당서』「발해전」은 발해의 문물제도에 관심을 가져 '선조성(宣詔省)·중대성(中臺省)·정당성(政堂省)' 등 정부 조직에 대해 구체적으로 기술했고, 발해조의 태학 '주자감'과 주자감의 감장과 발해조 왕실과 왕과 왕비 등에 대한 발해 고유의 칭호를 언급한 대목은 의미가 있다. 왕을 발해 토속어로 '가독부'라 한 점은 어학적 고찰이 있어야 할 부분이다. 『신당서』는 발해의 '관직·명칭·계급·복장' 등도 자세하게 적고, 특산물로서 '도(莵, 새삼, 호랑이)·곤포(昆布, 다시마)·시(豉, 메주)·사슴·돼지·말·포(布, 베)·면·주(紬, 명주)·벼·붕어·오얏·배' 등과 다시마·메주·옷감·동물·과실 등도 열거했다. 『신당서』는 『구당서』가 소략한데 대한 보완의 기능을 했다. 발해조의 문

25) 『新唐書』 卷219 「列傳」 第144 北狄 渤海, 初其王數遣諸生詣京師太學, 習識古今制度, 至是遂爲海東盛國, 地有五京十五府, 六十二州. ⋯ 龍原東南瀕海, 日本道也. 南海新羅道也. 鴨淥朝貢道也. 長嶺營州道也. 夫餘契丹道也. 俗謂王曰可毒夫, 曰聖王, 曰基下. ⋯ 官有宣詔省, ⋯ 中臺省, ⋯ 政堂省, ⋯ 胄子監有監長.

물전장(文物典章)은 당나라를 모방한 사실이 확인된다.

발해조가 선진 당제국의 문물을 받아들인 것은 평가되어야 하고, 특히 당의 '태학제도'를 본따 '주자감'을 설치하고 당에 유학생을 정기적으로 보낸 것은 신라의 영향으로 볼 수 있다. 당나라 국자감에서 발해조가 신라의 유학생과 경쟁한 사실은 의미가 있고, 당나라가 이를 교묘하게 활용해 신라와 발해를 견제한 사실은 오늘날에도 주의 깊게 받아들여야 할 중원의 전략이다. 발해왕과 왕비 등에 대한 『신당서』의 기록은 『구오대사(舊五代史)』 '발해말갈' 조에 세세로 대씨가 추장(酋長)이 되었다는 단편적인 기록 말고는 거의 그대로 인용되었다.[26] 중원 『25사』의 「사이전」은 기존 사서의 기록을 가감 없이 그대로 재인용한 경우가 허다하다. 이는 소위 「사이전」이 후대로 올수록 요식적 기록으로 전락한 것으로 별 가치가 없는 부분도 많다.

『오대사』는 발해왕을 '추장'으로 격하시켰다. 『신오대사(新五代史)』는 『구오대사』와 달리 좀 더 자세하지만, 내용은 『신구당서』의 수준을 벗어나지 못했다. 발해는 본 말갈인데 고려의 별종이다. 당 고종(高宗)이 고려를 멸한 뒤 백성은 중국 여러 곳에 흩어져 거처하게 하고, 안동도호부를 평양에 설치해 이를 통솔했다. 측천무후 때 거란이 북변을 공격하자, 고려 별종 대걸걸중상(大乞乞仲象)이 말갈 추장 걸사비우와 함께 요동으로 가서 고려 고지에서 왕이 되었다. 무후(武后)가 장수를 파견해 걸사비우를 죽였고, 걸걸중상 또한 병사했다. 중상의 아들 조영이 세습하여 비우(比羽)의 무리를 병합해 백성이 40만이 되었으며, 읍루에 근거해 당에 신속(臣屬)했다. 중종(中宗) 때에 홀한주를 설치하고 조영을 도독으로 삼아 '발해군왕'으로 봉했고, 후세에 발해라 칭했다.[27]

이들 사서의 기록을 참작건대 발해는 초기 말갈과 연합해 나라를 세웠다가, 점차 말갈 세력을 하위에 두는 국가체제를 형성했다. 고구려 후예 걸걸중상과 말갈 추장 걸사비우가 요동지역에서 각각 나라를 세웠다. 주(周)나라의 측천무후는 이들을 공격해 말갈 추장 걸사비우를 죽였고, 곧이어 대조영의 아버지 걸걸중상도 병사했다.

26) 『舊五代史』 卷一百三十八 「外國列傳」 第二 渤海靺鞨, 渤海靺鞨諸傳, 原本殘闕, 今無加采補, 姑仍其舊. 其俗呼其王爲可毒夫, 對面呼聖, 牋奏呼基下. … 世以大氏爲酋長.

27) 『新五代史』 卷74 「四夷附錄」 第3 渤海, 本號靺鞨, 高麗之別種也. 唐高宗滅高麗, 徙其人散處中國, 置安東都護府於平壤, 以統治之, 武后時, 契丹攻北邊, 高麗別種大乞乞仲象, 與靺鞨酋長乞四比羽走遼東, 分王高麗故地. 武后遣將擊殺乞四比羽, 而乞乞仲象亦病死, 仲象子祚榮立. 因幷有比羽之衆, 其衆四十萬人, 據挹婁, 臣于唐. 至中宗時置忽汗州, 以祚榮爲都督, 封渤海郡王, 其後遂號渤海.

아버지의 뒤를 이은 고왕 대조영은 걸사비우가 거느렸던 말갈족을 병합해 요동지역에 통합국가를 창설했다.

고왕이 거느린 백성은 40만이었으며, 읍루 지역을 거점으로 하여 국력을 튼튼히할 동안 당(측천무후의 주나라)을 신사(臣事)하는 현실주의적 정책을 썼다. 이후 발해군왕으로 책봉됨과 동시에 국호에서 '말갈'을 제거하고 오로지 '발해'라고 일컬어 독자성을 확립했다. 개국 초창기의 이 같은 고왕의 지혜로운 전략은 이후 발해를 해동성국으로 나아가게 하는 기본 틀이 되었다.

중국 사서에 민족의 근원을 밝히는 부분에 '별종(別種)·유종(遺種)·묘예(苗裔)' 등의 말이 자주 등장한다. 『신오대사』 「사이부록(四夷附錄)」에 해(奚)는 본래 흉노의 별종, 토혼(吐渾)은 토욕혼(吐谷渾)의 묘예, 달단(達靼)은 말갈의 유종, 당항(党項)은 서강(西羌)의 유종, 고려는 부여의 별종, 발해는 고려의 별종, 신라는 변한의 유종이라 했다.[28] 『신당서』 「동이전」에도 고려는 본 부여의 별종, 백제는 부여의 별종, 신라는 변한의 묘예라고 했으며, 『구당서』 역시 발해말갈은 본래 고려의 별종이라 했다.[29]

위에 인용한 발해조를 기술한 일부 『25사』의 내용을 참작건대, 발해는 고구려를 계승한 국가이고 발해조의 통치계급과 귀족계층은 한민족이다. 그러므로 '별종'이란 표현은 동족이라는 뜻이다. '별종'의 '별(別)'은 고구려를 통치했던 5부(五部) 계열은 아니지만, 혈맥을 받은 고구려 민인이라는 의미이다. 고구려와 백제를 두고 부여 별종이라 한 것도 같은 맥락이다. 고주몽이나 온조가 부여의 직계 왕족이나 지배세력이 아니었던 점도 틀을 같이 한다. 따라서 별종이라는 표현은 민인들을 총괄하는 지배층에 초점을 맞춘 표현이다.

민인은 고구려와 동족이지만, 대조영의 가계가 고구려의 통치 주력 계층이 아니라는 뜻으로 별종이라 기록한 것이다. 발해를 정복한 거란의 역사를 기술한 『요사』에는 소위 '사이전'이 없고, 단지 「2국 외기(二國外記)」에 고려와 서하(西夏, 10왕 역년, 1038~1227)밖에 없다. 상식적으로 그들이 정복한 나라 발해의 '발해전'을 편찬할 만한데도 불구하고, 200여 년을 함께한 고려와 척발씨(拓跋氏)의 서하만을 편술했다.

28) 『新五代史』卷74「四夷附錄」第三, 奚, 本匈奴之別種, … 吐渾, 本土谷渾之苗裔, … 達靼, 靺鞨之遺種, … 薰項, 西羌之遺種, … 高麗, 本夫餘人之別種, … 渤海, 本靺鞨高麗之別種, … 新羅, 弁韓之遺種.

29) 『新唐書』卷220 列傳 第145 東夷, 高麗, 本夫餘之別種, … 百濟, 夫餘之別種, … 新羅, 弁韓苗裔. 『舊唐書』卷199 下 列傳 第149 下 北狄, 渤海靺鞨, 本高麗之別種也.

고려왕을 삼한국공(三韓國公)으로 봉하고 칭신(稱臣)하게 했다는 것과, 고려정벌에 관한 내용을 기록했다.[30]

『요사』「고려」조는 고려의 치욕적 정황을 구체적으로 언급했다. 현종(顯宗·詢)이 몽진하자 개경을 점령해 분탕하고, 문종(王徽)이 압록강 이동의 땅을 돌려달라고 했지만, 흥종(興宗)은 허락하지 않았다. 또 문종이 그 아들에게 관직을 내려줄 것을 요구하자, 검교태위(檢校太尉)를 가자했다는 기록도 있다. 발해조가 멸망한 뒤 고려조의 대요관계는 치욕의 연속이었다. 발해왕은 당이 '발해군왕'이나 '발해왕'으로 책봉한 것에 비해, 요는 이를 더 강등시켜 고려왕을 '삼한국공'으로 격하시켜 책봉했다.

영재 유득공이 고려조의 무기력을 비판한 것이 당연했다는 점을 시인하게 된다. 사실 우리 역사상 고려조는 가장 무기력하고 나약한 체제였고, 민족의 자존심을 결정적으로 손상시킨 왕조였다. 요나라에 이어 금나라와 원나라에 당한 수모와 굴욕은 통탄을 금치 못하게 한다. 발해조의 급작스런 소멸이 민족사에 끼친 폐해는 우리의 상상을 초월할 만큼 이와 같이 심각했다.

『요사』는 발해조의 최후에 대해 의기양양하게 기록했다. 광대한 영토를 지닌 자신들보다 훨씬 찬란한 문화를 지녔던 해동성국을 정복했으니 의기양양했을 것은 당연하다. 거란이 발해조보다 우월한 것은 단 하나, 즉 무력이었다. 군사력을 가진 야만국을 옆에 두었으면서도, 고상한 문화 취향과 무사안일에 젖어 고상한 담론을 일삼고 술과 잔치에 몰두한 발해조 지배계층의 퇴폐상은 오늘날의 우리에게도 경고가 된다. 『요사』는 발해조의 최후에 대해 다음과 같이 기록했다.

"천현 원년(天顯[요 태조 연호. 926~936]. 926) 정월 기미(己未) 백기(白氣)가 태양을 꿰뚫었다. 다음날(庚申) 부여성을 함락해 수장을 베었다. 6일 후 '안서·소하고지' 등이 기병 1만을 대동하고 선봉이 되어 인선(諲譔)의 노상(老相)의 병사를 만나 이를 쳐부수었다. 황태자와 대원수 요골(堯骨)과 소(蘇) 및 사열적(斜涅赤) 질리(迭里) 등이 밤에 발해 수도 홀한성을 포위했다. 이틀 후(己巳) 인선이 항복을 청했다. 다음날(庚午) 홀한성 남쪽에 주둔했다. 다음날 발해 애왕이 소복에 새끼 띠를 매고 양을 이끌고

30) 『遼史』卷115 列傳 第45「二國外記」高麗. 然高麗與遼相爲始終二百餘年, … 開泰元年, 詢遣蔡忠順稱臣如舊, 詔詢親朝. … 九年八月王徽薨, 以徽子三韓國公勳權知國事, … 壽隆元年來貢, … 五年王顒乞封册, 六年封顒三韓國公.

300여 명의 관속을 대동하고 성을 나와 항복했다. 요 태조가 이들을 우대한 후 석방하고, 이틀 뒤 발해 군현에 조를 내려 회유했다. 며칠 뒤 근시 강말달(康末怛) 등 13인이 성안에 들어가 무기를 수색하다가 발해 나졸에게 해를 입었다. 삼일 후(丁丑) 항복을 철회하자 다시 홀한성을 공격해 파괴했고, 성안에 들어가자 애왕이 요 태조의 말 앞에 나와 죄를 청했다. 야율보기(요 태조)는 조를 내려 발해 애왕과 그 족속들을 포위해 성 밖으로 나오게 한 뒤, 하늘과 땅에 고하고 군중으로 돌아왔다. 2월 경인(庚寅)에 '안변(安邊)·막힐(鄚頡)·남해(南海)·정리(定理)' 등의 여러 부(府)와 제도(諸道)의 절도 자사가 내조(來朝)하자 이를 위로했다. 노획한 무기와 폐백들을 장사에게 나누어 주었다. 이틀 뒤 푸른 소와 백마를 잡아 천지에 제사를 올리고 대대적인 사면을 한 뒤, '천현'이라 개원(改元)하고 당나라에 사신을 파견해 발해 정복을 보고했다. 이틀 뒤 다시 홀한성에 가서 부고(府庫)의 물자를 검열해 종신들에게 차등을 두어 나누어 주었다. 발해 침탈에 공이 있었던 해부(奚部)의 장발노은(勃魯恩)과 왕욱(王旭)을 비롯해 '회골(回鶻)·신라(新羅)·토번(吐藩)·당항(黨項)·실위(室韋)·사타(沙陀)·오고(烏古)' 등 각국에도 상을 주었다. 며칠 뒤 발해국을 동단(東丹, 동란)으로 바꾸고, 수도 홀한성을 천복(天福)으로 개명하고 황태자 야율배(耶律倍)를 인황왕(人皇王)으로 봉해 발해 강역을 통치하게 했다. 다음날 '고려(高麗)·예맥(濊貊)·철려(鐵驪)·말갈(靺鞨)'이 조공을 바쳤다. 가을 7월 신미(辛未)에 황도(皇都) 서쪽에 성을 쌓아 애왕 대인선을 거주하게 하고, 아울러 성명을 고쳐 왕을 오로고(烏魯古), 왕비를 아리지(阿里只)라고 명명했다."[31]

위 『요사』의 기록에 의하면, 거란은 동북아시아 연합군을 편성해 발해를 침공했

31) 『遼史』卷二. 本紀 第二. 太祖 下, 天顯元年春正月己未, 白氣貫日. 庚申拔夫餘城, 誅守將. 丙寅, … 安端, 蕭何古只等, 將萬騎爲先鋒, 遇諲譔老相兵, 破之. 皇太子, 大元首堯骨, 蘇, 斜涅赤, 迭里, 是夜圍忽汗城. 己巳, 諲譔請降. 庚午, 駐軍于忽汗城南. 辛未, 諲譔素服稿索牽羊, 率僚屬三百餘人出降, 上優禮以釋之, 甲戌, 詔諭渤海郡縣. 丙子, 遣近侍康末怛等十三人入城索兵器, 爲邏卒所害. 丁丑, 諲譔復叛, 攻其城破之. 駕幸城中, 諲譔請罪馬前. 詔以兵衛諲譔及族屬以出. 祭告天地, 復還軍中. 二月庚寅, 安邊, 鄚頡, 南海, 定理等府及諸道節度, 刺史來朝, 慰勞遣之. 以所獲器幣諸物, 賜將士. 壬辰, 以青牛白馬祭天地. 大赦, 改元天顯. 以平渤海遣使報唐. 甲午, 復幸忽汗城, 閱府庫物, 賜從臣有差. 以奚部長勃魯恩, 王旭, 自回鶻, 新羅, 吐藩, 党項, 室韋, 沙陀, 烏古等從征有功, 優加賞賚. 丙午, 改渤海國爲東丹, 忽汗城爲天福. 册皇太子倍爲人皇王以主之. … 丁未, 高麗, 濊貊, 鐵驪, 靺鞨來貢. … 秋七月辛未, 衛送大諲譔于皇都西, 築城以居之. 賜諲譔名曰烏魯古, 妻曰阿里只.

고 여기에 신라와 고려군도 가담한 흔적이 보인다. 신라와 고려군이 이 전투에 가담했는지는 의심이 간다. 아마도『요사』편집인의 오류이거나 아니면 발해 정복을 합리화하기 위한 날조일 가능성도 있다. 여기서 주목되는 사실은 발해가 병탄된 뒤 '고려·예맥·철려·말갈'이 요에 조공을 바쳤다는 점이다.

발해 수도 홀한성은 거란을 막는 방어선인 부여성이 함락된 지 6일 만에 왕성이 포위되고, 3일 후 발해왕이 항복을 청했고, 이틀 후 애왕이 소복을 하고 새끼 띠를 매고 양을 이끌고 요속(僚屬) 300여 인을 데리고 성을 나와 항복했다. 3일 후 애왕이 다시 반항을 했지만, 하루도 못 가서 성이 파괴되고 애왕은 거란 왕이 탄 말머리에 나와 허무하게 무릎을 꿇었다. 200년간 해동성국이라 호칭되며 동북아시아 5천여 리의 광활한 영토를 통치했던 왕조의 몰락치고는 실로 어처구니가 없다. 애왕을 위시한 지배계층의 부패와 안일, 그리고 열락의 추구 때문으로 여겨진다.

거란의 침공을 막는 전초기지였던 부여성과 국도 홀한성은, 그 상거가 수백 리가 넘는다. 게다가 정월달의 북만주지역은 혹한기에 해당된다. 동토로 변한 그 먼 거리를 발해의 기병들이 어떻게 그처럼 전광석화처럼 질주했는지도 의문이고, 또 수도 방위가 얼마만큼 허술했기에 포위된 지 3일도 못 되어 그같이 무력하게 무너졌는지도 수수께끼이다. 일설에 거란군이 얼음 위로 썰매 등을 이용해서 기습했다는 견해도 있다. 그리고 발해 침탈 과정에 발해 주변 국가와 거란이 복속한 소국들이 연합군으로 가담했다는 사실도 시사적이고, 특히 신라와 고려가 가담했다는 점도 의아하다.

『요사』는 요나라의 입장에서 서술되었기 때문에 과장이나 사실의 왜곡도 예상할 수 있지만, 발해조 패망의 실태를 이를 통해 파악할 수밖에 없다는 점도 불행이다. 참고로 거란족은 그들 민족의 선조를 염제(炎帝)/신농씨(神農氏)로 인식했다는 사실도 눈여겨볼 일이다. 동북아시아에서 요나라는 명실상부한 황제국으로 존재했으며, 악무도 황제예악에 기본 했고 제국악(諸國樂)도 악지에 편성했으며, 〈국악·아악·대악·산악·요가·횡취악〉 등으로 분류해 거란 민족악인 국악을 중원의 아악보다 앞머리에 둔 것도 주목된다.[32]

32) 『遼史』卷54 志 第23 樂志, 遼有國樂, 有雅樂, 有大樂, 有散樂, 有鐃歌, 有橫吹樂.

5. 발해조 악무의 유주(遺珠)

　발해조 '악무'에 대해 문화사적 시각으로 접근한 허영일의 업적이 있었는데, 본 논의도 여기에 힘입은 바가 있다.[33] 발해조 악무에 대한 연구는 많은 편이 아니고, 자료의 빈곤으로 인해 내용도 대체로 소략하다. 남북국 시대의 '북국' 또는 '북조'로 일컬어진 발해조에 대한 고려조의 인식은 비판받을 소지가 많다. 유득공이 주장한 '남북국사'를 편찬하지 못한 사실을 접어두고도, 발해 고지 영역에 대한 확보 의지도 박약했으며, 찬란했던 발해 문물의 계승과 수용에도 등한했다.

　당시 동아시아 최고 수준에 있었던 발해조 악무에 관해서도 주목하지 못했다. 지금 생각해도 고려 지배층의 무능과 무사안일은 분노를 일으키게 한다. 동아시아 정세의 유동성을 틈타, 북방 영토의 수복도 가능했던 절호의 기회를 고려조는 놓쳤다. 한술 더 떠서 당시 동아시아의 강대국으로 부상한 거란과의 외교관계도 졸렬해 후대 조선조의 인조가 청으로부터 받은 굴욕의 전철을 고려가 연출했다.

　고려조 초기 발해의 세자 대광현(大光顯)을 위시한 고관대작과 학자 및 무수한 민인들이 귀화했다. 이들 발해 유민들을 활용하지 못한 고려 지배층의 무능과 나태함도 지적받을 이유가 있다. 도대체 10세기 전후 고려 지배층들은 무슨 생각을 하고 있었는지 의아하다. 내전을 빙자해 수많은 비빈들을 거느리고 먹고 놀고 즐기는 것으로 만족했다고 보면 지나친 폄하일까. 사정이 이러함에도 불구하고 고려조는 훌륭하고 조선조는 나쁘다는 일반적인 인식의 근거는 어디에 있는지도 반문한다. 이같은 당대 현실에 대한 안타까운 심정에서 『고려사』에 기록된 발해의 귀화선인들에 대해 간략하게 언급하고자 한다.

　태조 천수(天授) 5년(922) 2월 거란이 낙타 두 마리와 말 및 양탄자를 보내왔고, 8년(925) 9월 발해장군 신덕(申德) 등 500인이 왔으며, 5일 뒤 예부경(禮部卿) 대화균(大和鈞), 균노(均老) 사정(司政) 대원균(大元鈞), 공부경(工部卿) 대복예(大福譽), 좌우위장군 대심리(大審理) 등이 민호 100호(戶)를 거느리고 내부(來附)했다. 10년(927) 3월 공부경 오흥(吳興) 등 50인과 승려 재웅(載雄) 등 60인이 내투했다. 11년(928) 3월 김

33) 許榮一; 「海東盛國 渤海朝 樂舞의 文化史的 探索」에서 일본에 남은 渤海樂에 대해 고찰한 바 있다. 『東方漢文學』 제55집, 2013.

신(金神) 등 60호가 귀순했고, 9월 은계종(隱繼宗) 등이 내부했다. 12년 6월 홍견(洪見) 등이 배 20척에 사람을 싣고 내부하고, 9월 정근(正近) 등 300여 인이 왔다. 17년(934, 933)년에 발해 세자(世子) 대광현이 수만 명을 거느리고 귀순했는데, 태조는 대광현의 성명을 왕계(王繼)로 고쳐 백주(白州)를 지키게 했고, 12월에 진림(陳林) 등 160인이 내부했다. 21년(938) 12월 박승(朴昇)이 3천여 호를 대동하고 귀순했다. 경종(景宗) 4년(979)에 수만 명이 내투했다. 현종(顯宗) 21년(1030)경 거란과 발해인의 귀순이 증가했다. 덕종(德宗) 원년(1032) 발해제군판관(渤海諸軍判官) 고진상(高眞祥), 공목(孔目, 문서를 관장하는 관명) 왕광록(王光祿)이 내투했으며, 사지(沙志) 명동(明童) 등 29명이 내투했고, 사통(史通) 등 17명이 귀순했고, 살오덕(薩五德) 등 15인과 우음약기(于音若己) 등 17명이 내부했고, 7월 고성(高城) 등 20인과 압사관(押司官) 이남송(李南松) 등 10인이 왔다. 덕종 2년(1033) 4월 수을분(首乙分) 등 10인과 가수(可守) 등 3인이 내투했다. 5월 기질화(奇叱火) 등 19인과 6월 선송(先松) 등 7인이 내투했다. 문종(文宗) 4년(1050) 개호(開好) 등이 내투했다는 기록을 끝으로『고려사』에 내부 기사는 보이지 않는다.[34]

발해 선인들의 귀부는 태조 천수 5년(922)부터 문종 4년(1050)까지 128년간 계속되었다. 발해 선인뿐 아니라 거란인들도 귀부한 숫자가 적지 않았다. 이는 거란(遼)이 민인을 편안하게 한 정권이 아니라는 반증이다. 이들 기록에서 관심을 끄는 부분은 당시 동아시아 악무 분야에서 최고 경지에 있었던 발해 악인(樂人)의 귀순에 대한 부분이 없다는 점이다. 중세 왕조의 경우 한 국가를 정복하면 제일 먼저 수거해가는 것이 악이었다. 고구려와 백제를 멸망시킨 당나라가 고구려와 백제의 악무인과 악기들을 전부 가져간 것은 이로 말미암은 것이다. 따라서 거란 역시 이 같은 인식에 근거해 발해조의 악(樂)을 모두 접수했기 때문으로 볼 수도 있다.

고려로 이주해온 발해 선인들의 이름과 숫자를 장황하게 서술한 이유는, 고려조가 10여 만 명의 발해 선인의 인적 자산을 북방 영토의 회복에 활용하지 않았던 실책을 강조하기 위해서이다. 병존이나 분단된 국가 간의 민인들의 이동과 탈출은 먼 옛날부터 있었고 지금도 진행형이다. 삼국시대의 고구려, 백제인들이 신라에 내부한 기록은 더러 보이지만, 고구려와 백제로 신라 선인들이 간 기록은 거의 없다. 현

34) 『高麗史』世家 卷一『太祖·景宗·顯宗·德宗·文宗實錄』등 참조.

재 남한 사람이 북한으로 간 사례는 거의 없고, 반대로 북한 동포의 남한 귀순이 폭주하는 현상도 이와 대비해서 음미할 만하다.

발해조는 926년에 소멸했다. 『고려사』에 의하면 패망 4년 전부터 발해 선인들의 귀부가 시작되었다. 거란은 907년에 개국했다. 거란 개국 후 21년에 발해는 소멸했다. 거란의 발흥과 발해조의 쇠퇴는 그 연결고리가 견고하다. 당시 발해인들은 국가의 운명에 대한 불길한 예감을 갖고 있었던 듯하다. 역사는 대체로 신흥국가에 흡수통합되었다. 거란 또한 1125년 신흥 금조(金朝)에 정복당했다. 낙타의 경우도 거란이 태조 5년(922)에도 보냈고, 20년이 지난 942년에도 50필을 보냈다. 거란이 교린정책에 낙타를 활용했음을 알 수 있다. 낙타를 아사시킨 고려조의 처사는 졸렬하다. 낙타를 왜 운송가축으로 활용하지 못했느냐는 항변도 일리가 있다.

조선조 초기에 편찬된 『고려사』「악지」에도 〈발해악〉은 없다. 〈아악·당악·속악〉장에도 〈발해악〉은 없다. 「삼국속악」 편에 「신라·백제·고구려」장은 있지만 〈발해악〉은 없다. 『고려사』는 발해조를 우리 국통(國統)에 편입시키지 않았다. 발해조가 민족사의 정통 왕조가 아니라는 시각에서인지, 아니면 『고려사』를 편찬한 조선조 초기 일부 사관의 인식인지는 단정하기 어렵지만 오늘의 관점으로 볼 때 아쉬운 점이 많다.

이와는 대조적으로 13세기 중엽 이승휴(李承休)는 발해조를 민족사의 국통에 정식으로 편입시켰다. 발해조가 민족사의 국통에 배제된 만큼 〈발해악무〉에 대한 관심이 없었던 것은 당연하다. 〈발해악무〉가 찬란했던 〈고구려악무〉를 계승했음에도 불구하고, 중세는 물론 근 현대에도 그 족적을 찾기가 어렵다. 대한제국 융희(隆熙) 2년(1907)에 완성된 『증보문헌비고』「부여국」 조 '보유'에 『문헌통고』를 인용해 발해속(渤海俗)으로 시작하는 발해악무 〈답추〉가 편차된 것은 고무적이다.[35] 민족악무의 계승은 국가와 민간 등 두 부분이 있는데, 〈발해악무〉의 경우 민간 부분에서 계승했다. 발해 귀화인이 왕세자를 비롯한 고위 관료와 민인 등 10여 만이 넘었던 만큼, 민간 차원에서는 발해조 악무가 가창되고 연희되었을 터이지만, 시대의 진행에 따라 점차 잊혀졌을 것이다. 반면 발해조 악무는 오랜 기간 활발한 교류를 했던 일본에 그 잔영이 남아 있다. 고대나 중세문화의 보존에 관한 한 우리 한국과 일본의 역할

35) 『增補文獻備考』卷一百六「樂考」十七 夫餘國 補 九頁.

은 평가되어야 한다. 중원에서 유입된 〈팔일무〉 등의 악무를 수천 년간 우리가 계승 보존한 것이 그 한 사례이다.

발해악무를 최초로 독립편장으로 기술한 선학은 한치윤(韓致奫)이다. 한치윤의 명저 『해동역사』는 유득공(柳得恭)이 서문을 썼다. 유득공이 서문을 쓴 것은 우연이 아니다. 이들 두 선학은 발해조에 대한 국통의식을 같이한 주체적인 학자들이다. 유득공의 『발해고(渤海考)』도 발해조의 정체성과 국통을 확립시킨 명저이다. 유득공은 한치윤보다 16년 연장이다. 그는 『해동역사』 서문에서, "우리 국사에 뜻을 둔 것은 서로 꾀하지 않았지만 합치한다."고 하며, "정사(正史)는 물론 경전과 중원 사서들까지 두루 섭렵해 수천 년의 사실을 엮어서 만든 역저라고 칭하며, 본국의 역사를 모르면 군자의 수치인데 어찌 이 책을 읽지 않겠느냐."고 마무리했다.[36]

1285년에 발간된 『삼국유사』에 일연은 『통전』을 인용하여 발해 말갈 조를 설정했지만, 말갈을 우선했다. 자체 연호를 쓰고 해동성국으로 존재했다고 했다. 「신라고기」를 인용하여 시조 대조영을 고구려 구장으로 성은 대 씨라고 하여 민족사에 발해를 편입코자 하는 의도가 있었다.

고려조 일연(1206~1289)과 이승휴와 조선조 후기 '유득공·한치윤·이유원' 등은 발해조를 우리 민족의 국통 속에 포함시킨 진보적인 선학들이다. 한치윤은 그의 『해동역사』 「악지」 편을 통해 발해조 악무에 대해 다음과 같이 말했다.

발해 국속에 매 새해에 사람들이 모여 악을 베푸는데, 먼저 노래와 춤을 잘하는 사람을 몇 명 뽑아 선두에 서서 가게 하고, 뒤따라 사녀들이 좇아가며 서로 노래를 주고받으며 빙글빙글 돌며 춤을 추는데, 이를 일러 〈답추(踏鎚)〉라 했다. 『문헌통고』 『금사(金史)』에 태화(泰和, 1201~1208) 초, 유사가 '태상시(太常寺)의 공인(工人)이 적으니, 발해교방(渤海教坊)의 악인들에게 겸해 음악을 익혀 쓰임에 대비하소서.'라고 했다. 승안(承安, 1196~1200) 4년(1199) 발해 교방 장행(長行) 30명을 없앴다.[37]

36) 韓致奫;『海東繹史』序, 吾友韓大淵上舍, 性恬靜喜蓄書, 閉戶考古, 慨然有意于東史, 與余不謀而合. 又推而廣之, 汎濫乎正史之外, 我東數千年事實, 自經傳以至叢稗, 在在散見者. … 故不知本國之史者, 古之君子恥之若之, 何不觀是書也. 儒州 柳得恭 序.

37) 韓致奫;『海東繹史』卷 第二十二 「樂制 樂器」, 渤海國俗, 每歲時聚會作樂, 先命善歌舞者數輩前行, 士女隨之, 更相唱和, 回旋宛轉, 號曰踏鎚焉. 『文獻通考』. [『金史』, 太和初, 有司奏, 太常工人數少, 以渤海教坊人, 兼習以備用. 承安四年, 減渤海教坊長行三十人.]

발해를 정복한 요나라는 〈발해악〉을 수거해갔다고 말한 바 있다. 역사는 흘러 요나라는 금나라에 의해 멸망했다. 위의 글에서 발해악이 『금사』에 기재된 것은 금나라가 요나라 악무는 물론이고 요나라가 갖고 있었던 〈발해악〉까지 수거해간 사실이 확인된다. 고려가 〈발해악〉을 갖지 못한 이유도 여기에 있다. 후세에 전해진 발해악무의 대표적인 것은 〈답추〉이다. 〈답추〉는 노래와 춤을 겸비한 악무로서 발해사행에 의해 일본에까지 전파되었을 것이고, 〈답가(踏歌)〉가 일본에서 연희되었는데, 아마도 〈답추〉와 연관이 있는 악무인 듯하다.

〈발해악무〉로 유추되는 〈망식무(莽式舞)〉는 한 사람이 노래하면 여러 사람이 공제(空齊)로 화지(和之)했기 때문에, '화지'라고 했으며 축수(祝壽)의 가무였다고 『유변기략(柳邊紀略)』이 언급했다. 이 〈망식무〉는 '요·금'을 거쳐 청나라까지 전승되었는데, 만주족이 애호했던 악무였다.[38]

〈망식무〉는 〈남망식무〉와 〈여망식무〉가 있었는데, 새해나 경사가 있을 때 두 사람이 마주 보며 춤을 추면 주변 사람들은 박수를 치며 노래를 했다. 새해를 맞아 연희를 했던 발해조의 〈답추가무〉와 유사성이 있다.

발해조가 다민족 연방국가였던 만큼, 여진족의 가무도 연희되었을 것이다. 특히 요를 정벌하여 세운 금나라는 여진족의 국가였으므로 매우 중시하는 악무였으며, 같은 여진족 국가였던 청나라가 이를 계승해 국가 차원의 민족악무를 발전시켰다. 〈망식무〉는 대무로 초명은 〈망식무〉 또는 〈마극식무(瑪克式舞)〉로도 일컬어지다가, 건륭 8년(1743)에 〈경륭무(慶隆舞)〉로 개명했다.[39] 이들 기록을 참작건대, 〈답추무〉와 〈망식무〉는 가무의 연희 형태가 매우 유사하거나 아니면 동일한 악무에 대한 이칭으로 볼 수도 있다. 여하튼 발해조 악무에 관한 한 〈답추〉와 〈망식무〉만이 그 실상을 짐작할 수 있는 유일한 악무이다.

발해조를 정복한 뒤 〈발해악무〉를 수거해간 거란의 국사 『요사』 「악지」 '제국악' 등 여타 기록에서도 발해악에 관한 내용은 없는 데 반해, 요를 정복한 금나라의 국사 『금사(金史, 1344 완성)』 「악지」 '종묘'와 '본조악곡(本朝樂曲)' 편장에 "명창(明昌,

38) 唐晏; 『渤海國志』卷二 國俗志, '三十 求恕齋', 每歲時聚會作樂, 先命善歌舞者數輩前行, 士女相隨, 更相唱和, 回旋宛轉, 號曰踏鎚. 『王曾行程錄』. 案 『柳邊紀略』, 莽式舞, 一人歌, 衆人空齊和之, 謂之空齊, 蓋以此爲壽也.

39) 『靑史考』 「樂志」 84頁, 隸於隊舞者, 初名莽式舞(亦曰瑪克式舞), 乾隆八年, 更名慶隆舞.

1190~1195) 연간에 발해교방에서 겸습(兼習)하게 하여 92인을 창설했다. … 태화(泰和) 초 유사가 태상공인(太常工人)의 숫자가 적으니, 즉시 발해 한인(漢人) 교방과 대흥부(大興府) 악인을 겸습시켜 행사에 대비하라고 상주했다.”고 기록하고 있다. 이는 거란이 〈발해악〉을 수거해갔지만 중시하지 않았다는 증거이고, 오히려 금나라가 ‘발해교방’을 운영하고 있었으며 〈발해악〉을 공식적으로 갖고 있었다.[40]

동아시아 악학(樂學)의 종합편인 『악서(樂書)』는 송 휘종 초기(1104)에 완성되었다. 편저자 진양(陳暘, 송 휘종 대 예부시랑)은 12세기 초엽까지 중원의 악무 자료를 수집해 항목별로 편차했다. 『악서』「호부(胡部)」 ‘사이가’ 중 동이 북적 편장에 ‘예맥·마한·부여·신라·왜국·일본·물길·백제·이주(夷洲)·고려·대완(大宛)·언기(焉耆)·토번·걸한(乞寒)·우전(于闐)·서량·안국·소륵·강국·오손·천축·구자·고창·파사·불림·토욕혼(吐谷渾)·선비·요만(獠蠻)·막여(邈黎)’ 등 29국의 동이 악무들을 서술했지만, 〈발해악〉은 독립시켜 논의하지 않았다.[41]

발해악무 〈답추〉 출전의 원문은 ‘발해속(渤海俗)’으로 시작했다. 〈발해악〉이라 하지 않고 ‘발해속’으로 표기한 것은 ‘악’이나 ‘무’로 이름 하기는 적절치 않다고 여겨서일까. 진양 역시 북적(北狄) 부분 대요(大遼) 편 거란의 부속 악무로 편차해, “거란은 흉노의 일종이다. 한목(漢木) 남쪽 원래 선비의 땅에 살았다. 군장의 성은 대하 씨(大賀氏)이고 여덟 부족이 있었다. 발해 풍속에 매 새해에 모여 악을 베푸는데, 노래와 춤을 잘하는 사람 몇 명을 뽑아 선두에 세우고 나머지 사녀들은 뒤따라 노래하고 춤추며 빙글빙글 도는데, 이를 〈답추〉라 했다.”고 했다.[42]

이 자료는 는 13세기 원대(元代)에 편찬된 『문헌통고』「대요」 조와 함께 〈발해악무〉의 기본 자료로 매번 인용된다. 진양은 해동성국 발해조를 흉노의 일종으로 성을 ‘대하씨’로 일컬은 요의 부용국으로 보고 악무에 관한 한 국가악으로 인정하지 않았던 것 같다. 거란 왕의 성은 야율씨인데 발해악무 〈답추〉를 요악으로 보고 대조영의

40) 『金史』卷三十九「志」二十 樂 上, 傳曰, 王者功成作樂, 治定制禮. 豈二帝三王之彌哉. … 隷教坊者, … 有散樂, 有渤海樂, 有本國舊音, … 宗廟, … 自明昌間, 以渤海樂, 教坊兼習, 而又創設九十二人. … 本朝樂曲, … 泰和初, 有司又奏太常工人數少, 卽以渤海·漢人教坊, 及大興府樂人, 兼習以備用.

41) 陳暘, 『樂書』卷一百五十八「樂圖論」胡部 四夷歌, 東夷·北狄 편 참조.

42) 陳暘, 『樂書』卷 一百五十八「北狄」大遼, 契丹匈奴之種也, 世居漢木之南, 本鮮卑之地. 君長姓大賀氏, 有八部, 其俗每歲時聚會作樂, 先命善歌舞者數輩前行, 士女隨之, 更相唱和, 回旋宛轉, 號曰踏鎚焉.

대씨와 연계해 논한 것은 잘못이다.

당안은 『발해국지』 「예악지」에, 『금사』를 인용해 궁현악공(宮懸樂工) 256인을 활용했고, 명창(明昌)대에 〈발해악〉 교방으로 하여금 함께 연습하게 조처했고, 태화(泰和) 초에 유사가 태상공인의 수가 적으니, 발해 한인(漢人) 교방으로 하여금 겸습하게 하라고 상주한 사실 등을 참작할 때, 발해는 당나라처럼 악부(樂府)를 중시한 만큼 아악을 갖고 있었을 것이고, 명창 대정(大定, 1161~1189) 연대까지 교방 악인이 남아 있었다고 기록한 뒤, 발해의 멸망은 악무에 심취한 데에서도 찾을 수 있다고 하며, 이를 술 마시고 노래하며 잔치를 즐기다가 나라를 잃었다고 진단했다.[43]

〈답추〉의 출전은 『문헌통고』와 『악서』 등이며, 〈답추〉를 발해 풍속에 연계시킨 뒤 〈망식무〉와 관련지어 설명한 출전은 『유변기략』과 『왕증행정록(王曾行程錄)』이다. 이들 서책이 누가 어느 때 지은 것인지는 필자의 과문으로 밝히지 못했다.

조선조 후기에 악부시가 다수 창작되었다. 흔히 악부시를 영사시로 학인들이 접근했다. 역사를 노래한 것은 맞지만, 악부시가 형상한 영사시는 음악(樂舞)과 연결된 것이다. 19세기 후반 귤산(橘山) 이유원(李裕元)은 악부시 「해동악부」 121수를 창작했는데, 〈기자악〉을 시발로 하여 〈훈민정음〉으로 마무리했다. 이유원은 민족의 정체성과 주체적 인식에 기반한 진취적 국통의식을 가진 선학으로, '단군·기자·위만의 삼조선(三朝鮮)'을 필두로 민족사를 엮으면서, 발해조 역시 정통 민족국가로 편입시켰다. 그의 「해동악부」에서 〈단군악(檀君樂)〉이 빠진 것은 문헌에 기록이 없었기 때문이다.

〈발해악〉은 〈기자악·청구풍아·삼한악·고구려악·백제악〉 다음에 편차되어 있다. 발해는 "옛 숙신 씨의 땅에 개국한 고구려 별종이다. 당 현종 개원(開元) 원년(713) 대조영이 '발해군왕'이 되었다. 지방이 5천 리이고 국호를 진(震)이라 했고, 5경 15부 62주의 강역을 통치했는데, 요(遼) 천현(天顯, 926~837) 원년(926) 대인선(大諲譔)이 요나라에 항복했다고 이유원은 요약했다.[44]

43) 唐晏; 『渤海國志』卷二「禮樂志」, 尙書省奏, 宮懸樂工, 總用二百五十六人, 自明昌間以渤海樂教坊兼習(『金史』樂志), 太和初 有司奏, 太常工人數少, 以渤海漢人教坊兼習. 案渤海禮樂可考者, 此三條而已. 其曰宮懸樂人, 則其有雅樂可知矣. … 論曰, … 知渤海之重樂府, 正同於唐室, 則酣宴以取亡.

44) 李裕元; 『林下筆記』卷三十六「扶桑開荒攷」渤海, 古肅愼氏地, 高句麗別種也. 唐玄宗開元元年, 大祚榮爲渤海郡王. 地方五千里, 國號震, 有五京十五府六十二州, 遼天顯元年, 大諲譔降遼.

발해사와 〈발해악무〉에 대한 사료의 빈곤으로 동일한 내용이 중복 인용되는 점은 피할 수 없다. 인용된 문헌이 시대별로 다르기 때문에 재인용 또한 감안할 수밖에 없다. 중국 문헌에 수록된 우리의 역사와 문물제도는 형식적 습관적으로 게재된 사례가 태반이므로, 새로운 내용은 별로 없다. 그러나 〈발해악무〉를 악부시로 읊은 것은 의미가 있다.

"악은 기자로부터 시작해 3천 년에 이르렀고, 조선조가 개국해 명나라로부터 악을 받아 두 개의 교방을 열었다. 좌는 동경이고 우는 성도(成都)라 했는데, 이는 옛 악보에 전해진 것이다. 그 악은 대동소이하므로 합쳐서 〈삼한악부(三韓樂府)〉라고 했다. 후세에 부연하거나 첨가가 있었지만, 헤아려보면 결국 하나이다. 처음은 그 시초를 서술했고, 말미에는 당대의 악과 연계시켜 참간(參看)하게 했는데, 121편이 되었다."[45]

기라성 같은 선학들에게 잊혀졌거나 버림받았던, 발해사와 〈발해악무〉를, '이승휴·유득공·한치윤' 등 뜻있는 선학들의 평결을 19세기 후반 이유원이 계승해, 〈악부시〉로 형상해 전한 것은 의미가 있다. 그는 악부시 〈발해악〉을 창작하기 위해 각종 사서를 면밀히 검토해, "발해풍속에 해마다 세시에 가무인을 선발해 앞세운 뒤, 사녀들이 뒤를 이어 노래하고 춤추는 의례가 있었는데 이를 〈답추〉라고 일컬었고, 『금사』에 공인(工人)으로 하여금 익히게 했다."는 부주(附註)를 첨부해 다음과 같이 읊었다.[46]

새해 첫날 함께 모여 가무인을 앞세우고	聚會歲時作樂先
성안의 남녀들이 빙빙 돌며 춤춘다.	滿城士女轉回旋
〈답추가무〉는 어느 때 만들어졌나	踏鎚歌舞何時刱
공인을 시켜 겸습했다고 『금사』는 전한다.	兼習工人金史傳

45) 李裕元, 『林下筆記』 卷三十八 「海東樂府」 序, 樂自箕聖始, 迄三千年, 我朝開國, 受皇明樂, 設二敎坊, 左曰東京, 右曰成都, 卽古樂府所傳也. 其樂大同小異, 合稱三韓樂府, 後世亦演而添增, 其揆一也. 初叙其始, 尾繫時樂, 以備參看. 凡百二十一篇.

46) 李裕元, 『林下筆記』 卷三十八 「海東樂府」 渤海樂, 渤海俗, 歲時先命歌舞人前行, 士女隨之, 號踏鎚. 金史, 工人習之.

동북아시아에서 해동성국으로 220여 년간 존속했던 발해조의 악무가 고작 〈답추〉라는 편린으로 남은 것은 아쉽다. 발해조는 고구려의 웅혼한 기상을 이어받고, 중원 역사상 찬란한 시대를 열었던 당제국의 문화를 수용해 자체 문자와 문화를 창출한 왕조였다. 악무에 관해서도 강역에 여러 민족의 악무를 수렴해 이른바 〈발해신악〉을 창출해 일본 등으로 전파시킨 혁혁한 업적을 남겼지만, 송대에 들어와서 〈발해악〉을 금지시켰으며, '발해금(渤海琴)'이 있었다는 기록도 있다.[47] 일본 역시 활발하게 발해조와 교류하면서 〈일본 악무〉를 발전시켰다.

200여 년간 이웃으로 함께 역년을 누렸던 남조(南朝) 신라와의 악무 소통은 문헌의 기록이 별로 없다. 발해를 정복한 거란(요)은 발해악무에 대한 관심이 별로 없었던 것 같고, 반면 거란을 합병한 금나라가 발해 악무를 중시해 계승 발전시킨 흔적이 문헌들에 산견된다. 〈발해악무〉는 교빙 사행이 일본에 가서 연희한 〈답추〉와 〈답가〉와 청나라가 중시했던 〈망식무〉 등과 도처에 남아 있는 민속놀이와 접맥시켜 그 대강을 복원할 수 있을 것으로 필자는 인식한다.

발해 사행은 일본이 좋아한 모피 등의 물품과 수준 높은 가무인들을 대동하고 일본에 가서, 일본 왕과 휘하 관료들에게 환대를 받았다. 그러므로 일본 측 사서들을 면밀하게 검토할 경우, 뜻밖에 〈발해악무〉의 실상을 핍진하게 접할 수 있을 것이다. 관심 있는 연구자들의 정치한 연구를 기대한다.

47) 『宋史』卷三十五「本紀」孝宗 三十二年 三月 辛卯, 禁習渤海樂. … 卷一百三十一 志 第八十四 樂 六, 有羌笛孤笛, 曰雙韻, 十四絃以意裁聲, 不合定律, 繁數悲哀, 棄其本根, 失之太淸. 有曰夏笛鷗鴟, 曰胡盧琴,渤海琴, 沈滯抑鬱, 腔調含糊, 失之太濁.

고려조의 악무

『고려사』「지(志)」제24 '악(樂 一)' 조의 서문에 "무릇 악이라는 것은 아름다운 풍속과 교화를 진작시키고 공덕을 형상하는 것이다. 고려 태조는 대업을 초창했고, 성종은 제천·제지를 하는 교사(郊社)를 세워 체협(禘祫)의 예를 시행한 뒤 문물이 비로소 완비되었지만, 전적이 남아 있지 않아 구체적으로 고찰할 수가 없다. 예종(睿宗, 재위 1106~1122) 조에 송나라가 〈신악〉과 〈대성악〉을 주었고, 공민왕 때 명 태조가 특별히 〈아악〉을 주어 조정과 종묘 제사에 사용했다. 또 〈당악〉과 〈삼국악〉과 당시의 〈속악〉을 섞어 사용했으나, 병란으로 종경(鐘磬)이 산일되었다. 속악의 경우 가사가

평양관부도(平壤官府圖). 평양지(平壤志)에 수록된 평양 중심부의 지도. 보통문(普通門) 안으로 단군전(檀君殿)과 기자전(箕子殿), 칠성문 밖의 기자묘, 평양성 밖 정양문(正陽門)과 함구문(含毬門) 사이의 정전(井田) 등 임진왜란 이전의 평양 성내 모습이 나타나 있다.

비속해 심한 것은 노래 제목만 적어 그 의미를 밝혔다. 〈아악·당악·속악〉으로 유분해 악지를 제작했다."라고 했다.

이 서문을 통해 고려조에 들어와 국가 공식 제사와 연회에 사용된 악무가 중원의 악무와 예악론에 의해 재편되었고, 따라서 민인들이 가창하는 속악에도 당풍이 침투되었지만, 민족악무의 주류는 민족 정서에 밀착된 토풍 악무가 견고하게 자리 잡고 있었다.

1. 〈처용가무〉와 나례(儺禮)

1) 〈처용가무〉와 민족악장

〈처용가무〉에 대한 연구는 너무나 호한하다. 처용가무가 여타의 전통가무에 비해서 그만큼 중요했고, 아울러 연구자들의 호기심을 자극하는 면모가 있다. 〈처용가무〉를 제재로 하여 이를 문학작품으로 형상한 경우도 신라시대부터 시작해 '고려·조선'을 거쳐 현재까지도 계속되고 있으며, 아마도 먼 훗날까지 지속될 것이다. 서양 예악이 침투되기 이전의 우리 전통사회의 역대 악무 중에서, 〈처용가무〉가 왕조의 국가 공식 악무로 채택되어 근세에까지 연희된 것은, 〈처용가무〉가 민족 정서에 바탕한 민족예악의 핵심과 접맥된 민족악무이기 때문이다. 〈처용가무〉는 우리가 모르거나 혹은 무시하고 있었던 동방의 고대에 이어 중세에 이르기까지 그 영향력을 행사했던 신앙과 연관된 상징 또는 화석이다.

동아시아는 잡다한 신앙과 문화가 있었지만, 그 대표적인 것으로 한반도의 산천 신앙과 북방의 '살만문화(薩滿文化)'와 중원의 '나문화(儺文化)'와 북방의 '무문화(巫文化)' 그리고 주대 주공에 의해 정리 완성된 '예악문화(禮樂文化)'를 들 수 있다. 주공(周公)을 대무(大巫)로 보는 견해도 있지만 예악문화의 창도자로 봄이 타당하다. '무'와 '나(儺)'는 서로 혼용되어 상보적으로 존재했다.[1]

주공은 북방민족의 '살만(薩滿)'과 남방의 '나(儺)'와 '무(巫)'를 지양해 고대 중국의 획기적인 문화혁명으로 인정되는 '예악문화'를 정립했다. 은조(殷朝)는 무풍(巫風)이

극성했던 국가로 알려져 있다. 주조는 무풍의
폐단을 예악론으로 극복했다. 그러나 주가 쇠
미해진 후 춘추전국시대가 도래하자 예악문
화의 한계성이 노출되어 사회가 유리되고 혼
란해졌다.

중국 최초의 통일국가를 이룩한 진조(秦朝)
는 주공 이후 한족의 전통 통치이념이었던 예
악론을 부정했다. 진시황이 그 업적에 비해
한족으로부터 정당한 평가를 받지 못하는 이
유는 한족의 전통 이념인 예악론의 부정과 진
조의 지배계층이 한족이 아닌 북방 이민족이
었기 때문이다.

〈처용가무〉를 검토하면서 중국을 논의하는
이유는, 위에 열거한 여러 문화들은 중국에
한하는 것이 아니라, 우리의 고대 및 중세에

오방처용무

도 적용되기 때문이다. '살만·무·나·예악문화'와는 또 다른 우리 민족예악의 근간
이 된 신앙체계가 있었는데, 필자는 그것을 '삼산오악'으로 대표되는 '산천신앙'으로
보고 있다.[2] 한국의 경우 통시적으로 무문화와 예악문화 간에는 갈등과 반목이 지

1) '薩滿'은 만리장성 남북에 거주했던 북방민족의 신앙이고, '巫'는 양자강 유역 楚國으로 대표되는 신앙
이며, '儺'는 鳥類 토템과 水田의 稻作과 어울린 黃河 以南 中原에서 형성된 신앙이다. 우리 한국에는
이와는 다른 '山川信仰'을 근간으로 한 여러 문화가 종합되어 있었다. 본고에서 말하는 南方은 황하이
남 양자강 유역의 벼농사 지대를 주로 지칭했다. 중국의 儺學者 曲六乙은 그의 저서『儺戲·少數民族
戲劇及其它(中國戲劇出版社, 1990)』의 儺文化的 藝術世界章 102쪽에서 중국의 문화를 北方 薩滿文化
와 中原의 儺文化 南方 巫文化 巴蜀 巫文化 西藏의 苯·佛教文化 등으로 분류했는데, 필자는 샤먼과
儺 그리고 巫에 대해서는 이 견해를 수용한다. 儺가 중원문화가 된 이유는 夏朝와 商朝가 儺를 숭상
했기 때문이며, 이들 왕조를 계승한 周朝 역시 儺를 배척하지 않았다. 孔子도 '鄕人儺, 朝服而立于阼
階.'할 정도였다. 周代의 禮樂文化에 儺는 포괄되어 중요한 몫을 차지했고, 이후에 성립된 漢族 왕조
는 줄곧 儺를 존숭했다. 한국도 이에 영향을 입어 중원 왕조의 교체에 따라 '民族儺'와 '中原儺'의 興
替가 반복된 감이 있다. 曲六乙의 著書는 이른바 簡體字로 되었기 때문에, 그 인용문은 전부 正體字
로 교체해 표기했다.

2) 山川信仰은 우리 민족만이 가지는 독특한 신앙은 아니지만, 다른 나라와 달리 그 신앙이 체계적이
고 깊었기 때문에 민족예악의 한 근간으로 보았고, 이에 대해서 「民族禮樂의 進行과 發展」(『人文科學』
26輯, 1996)에서 논한 바 있다.

속되고, 불교와 도교문화도 큰 흐름으로 진행되고 있었다.

〈향가〉는 불교문화와 직결된 대표적 가요이고 〈처용가무〉는 불교 쪽에서 이를 활용하기 위해 끌어들인 것이지 불교와는 원래 관계가 없다. 무문화와 관련된 문학과 불교 도교문화와 연관된 문학 연구의 성과도 적은 편은 아니지만, 나문화를 기반으로 형성된 문학작품의 연구는 거의 황무지이다.[3] 예악문화와 관련된 악무는 '악장(樂章)'이 대표적인 것이고 이에 대한 연구도 활발한 편이다. 〈처용가무〉의 원형과 성격은 나의(儺儀) 및 나희(儺戲)와 접맥되어 있다. 그러므로 〈처용가무〉는 한반도 역시 나문화권(儺文化圈)에 포함된 만큼, 나의의 일환으로 접근해야 한다.

나의는 본래 고대의 종교적 성격으로서 오신적(娛神的) 기능이 주축이 되고, 나희는 나의가 중국의 경우 송대 이후 연극적 연희로 변모되어 오인적(娛人的) 성향이 추가된 의식에 대한 칭호이다. 남방나(南方儺)는 중국의 경우 북방나(北方儺)와는 달리 양자강 유역의 도작(稻作)과 직결된 신앙으로서 한반도의 수전문화와도 관계가 있다. 나는 동물 토템을 근간으로 하고 아울러 가면을 매체로 한 '구귀축역(驅鬼逐疫)'을 본령으로 한다. 한반도 곳곳의 평야지대나 또는 논농사가 주축인 고장에 연희되는 각종의 가면무들과 봉황숭배(鳳凰崇拜) 사유는 일찍부터 존재했던 나문화의 잔영으로 생각된다.[4]

나의에는 '나제(儺祭)'와 '나가(儺歌)' '나무(儺舞)'가 포괄된다. 나례(儺禮)는 나의가 예악론과 연계되어 조정의 공식 행사에 연희된 것을 뜻한다. 관인신앙(官認信仰)으로서 자리를 굳힌 나가 남방계의 신앙과 문화임을 앞서 말한 바 있지만, 한족의 왕조인 '한·당·송·명'대의 나는 방상씨와 십이신이 등장하는데, 이는 북방의 중원나(中原儺)로서 남방의 벼농사와 관련된 나와는 차이가 있다. 벼농사와 관련이 있는 나문

3) 『三國遺事』의 「處容郎 望海寺」 편장의 모티브가 이 경우에 해당되는 것으로, 〈처용가무〉를 사찰을 짓는 연기로 삼았다. 따라서 〈처용가무〉의 불교적 변개와 첨삭을 예상할 수 있다.

4) 林河; 『儺史』(台北市 東大發行 民國 83年) 儺文化與東北亞文明章 208쪽에, "儺文化雖然生長江流域, 但它往東發展到了濱海之後, 沿東海岸北上進入了東北亞, 逐漸融合了東北亞原有的原始宗教, 是完全有可能的. 商民族主中原後, 將儺教定爲國教. 當箕子封於朝鮮, 把它帶了朝鮮並逐漸影響了東北亞的宗教信仰, 也是完全可能的. 朝鮮的本土宗教爲神道教, 這是儺巫文化與後世的道教相結合而成的宗教. 因此儺文化在東北亞, 也算得源遠流長了." 趙沛霖, 『興的源起』(谷風出版社, 1988. 民國七十八年) 62쪽, "鳳凰本是我國古代東夷集團的圖騰. … 出於東方君子之國 … 作爲東夷集團所崇拜的鳳, 後來爲其他各族如夏人之後代和周人之後代所接受. 大體就是如此."라고 했다. 물론 이 같은 견해에 전폭적으로 동조할 수는 없지만, 우리나라에도 일찍부터 儺文化가 형성되었다는 사실을 인정하는 데 하나의 방증이 된다.

화는 조류 토템과 연결된다. 이른바 봉황(鳳凰)이나 '난조(鸞鳥)', '주작(朱雀)' 등은 나와 결부된 것이다. '북현무(北玄武)', '남주작(南朱雀)'에 있어서 현무는 용의 일종이고 주작은 봉황의 다른 표현이다.

〈처용가무〉는 가면무이다. 대부분의 가면무는 나문화의 산물이다. 그러므로 〈처용가무〉는 나문화권의 생동하는 악무 유산으로서 나의와 나희를 전제로 하거나 또는 이를 척도로 해 검토하지 않을 수 없다. 기존의 〈처용가무〉에 대한 연구업적은 눈부신 바가 있고 그 편수는 방대하다. 나례는 편의상 우선 나의와 나희를 함유하는 개념으로 사용한다. 이들은 얼마간 차이가 있지만 한데 묶어도 별 문제가 없다.

고려가요는 주로 『악학궤범』과 『악장가사』 그리고 『시용향악보』에 수록되어 후대에 전해졌다. 『악학궤범』은 조선조가 정부 차원에서 편찬한 악무의 이론인

① 제후(諸侯, 나면구(儺面具))
　강서무원현장경향(江西婺源縣長徑鄕)
② 개구나(開口儺, 나면구(儺面具))
　강서낙안현(江西樂安縣)
③ 개산신(開山神, 나무(儺舞))
　강서남풍현석우향(江西南豐縣石郵鄕)

'악학'을 중심한 책이고, 『악장가사』도 '악장(樂章)'이라는 명칭대로 국가 공식 행사에 가창되는 가사를 수록한 노랫말들의 모음집이며, 『시용향악보』는 당시에 사용되었던 '향악', 즉 민족악무의 악보를 모아놓은 악보집이다.

이들 악무에 관련된 책들의 명칭에 포함된 '악학'과 '악장'과 '향악'이라는 용어에 주목할 필요가 있다. '악학'은 악무의 이론으로서 예악론과 맞물려 있고, '악장' 역시 국가 통치와 관련된 예악과 직결되었으며, '향악'은 외래악무인 당악에 대비해 민족악무라는 개념을 부여한 용어들이다.

고대와 중세에 있어서, 악론이 차지하는 비중은 결코 가볍지 않다. 특히 조선조는 동양의 예악론을 집대성해 국가를 경영한 대표적 중세국가였다. 고대에서 중세로 이어지는 수천 년간의 예악론을 종합하고 망라해 한국 사회에서 알맞게 변화시켜

조선조 나름의 '민족예악'을 완성하고, 이를 근간으로 해 나라를 다스렸기 때문에 중세에 이어 근대에 이르는 시기에 세계사에 유례가 드문 500년간이나 체제를 유지했다. 수천 년간 동양의 지배이념이었던 예악론이 완미하다고 생각하지는 않는다. 얼마간의 결점과 모순이 있다는 사실도 인정된다.

조선조를 창업한 지식인들은 동양의 예악론 중에서 버릴 것은 버리고 취할 것은 취해 통치의 틀을 구축했다. 『악학궤범』·『악장가사』·『시용향악보』 등의 악무서적은 조선조의 지배이념이었던 예악론 가운데 '악학'의 일환으로 편찬되어 발간되었다. 예악론은 크게 세 가지로 필자는 분류하고 있다. '민족예악'과 '중원예악' 그리고 이들을 체계화한 '예악론'이 그것이다. 민족예악은 한반도와 만주 고지에 명멸했던 우리 민족과 우리 민족이 세운 국가의 예악을 의미하고, 중원예악은 중원의 한족과 그들 국가의 예악을 지칭했으며, 예악론은 범동양권의 여러 민족들과 그들 국가가 창출한 다기 다양한 예악을 통합한 것으로 범동양권의 전범이 되는 예악을 지적했다.

민족예악의 범주를 필자는 다음과 같이 규정하고 앞으로의 과제로 삼겠다. '부여예악·삼한예악·가야예악·삼국예악·통일신라예악·발해예악·후삼국예악·고려예악·조선조예악' 등을 근본으로 하고 여타의 소국들은 지엽으로 처리될 것이며, 자료는 빈약하지만 '단군예악'과 '기자예악'에도 단편적이나마 함께 검토할까 한다.[5]

중세의 악무는 오늘날의 악무와는 그 성격이 다르다. 그 중요한 차이점의 하나로 당시의 통치이념이었던 예악론이 그 바탕에 깔려 있는 점이다. 고려가요 역시 예외가 아니다. 이른바 학계에서 활발하게 연구되었던 제의도 예악론 가운데 '예'에 해당되는 것으로 이는 당대에 있어서 정치 및 사회상과 직접적으로 연결된 현실의 반영이다. 우리 선인들은 과거에 존재했던 모든 신앙과 제사를 예에 포괄하지 않고 이를 선별해 처리했다.

고려가요 중에 중세의 제의와 접맥된 가요가 더러 있지만, 이들을 모두 예악으로 인식하지 않은 사실에서, 선인들의 엄격한 예악 인식을 읽게 된다. 현전 고려가요 중 중세의 예악론과 결부된 악무는 〈동동·처용가·정석가〉 등을 들 수 있다. 이들 가요가 『악학궤범』이나 『악장가사』에 수록된 것은 우연이 아니다. 〈만전춘〉과 〈가시리〉

5) 民族禮樂에 대해서 필자는 「民族樂舞와 禮樂思想」(『東洋學』 二十三輯, 1993), 「伽倻樂舞의 硏究」(『大東文化硏究』 28輯, 1993) 「高麗朝 八關會와 禮樂思想」(『大東文化硏究』 30輯, 1996) 「民族禮樂의 進行과 發展」(『人文科學』 26輯, 1996) 등에서 그 일단을 고찰했다.

도 예악과 결부될 소지가 있는 만큼 악장적 성격이 있다. 그러므로 〈동동·정석가·처용가·만전춘·가시리〉 등은 조선조 이전 국가들의 민족악장(향악 악장)이거나 악장적인 가요로 생각된다.

조선조가 창작한 악장인 〈정동방곡·여민락·감군은〉 등이 당시로 봐서 근대적 악장이었다면, 위의 고려가요는 고대적 성격의 악장으로서 그 성향이 상당히 다르다. 이들 고려조 악장과 조선조의 악장을 놓고 볼 때, 조선조 악장은 고려조 악장보다 백성들에게 사랑을 받지 못했다. 백성들에 애호되는 악장과 그렇지 못한 악장은, 그들 악장의 지속성과 생명력에 결정적 영향을 준다.

〈동동·처용가·정석가〉는 풍부한 서정과 정감이 깔린 가요로서, 백성의 가슴에 호소해 그들을 열광시키는 요소가 진하지만, 조선조의 〈정동방곡〉 등의 악장은 백성의 머리에 호소하는 가요이기 때문에, 당대의 민인들에게는 뜨거운 호응을 받지 못했다. 고려의 '향악악장'은 조선조 악장과는 달리 조야상하를 막론하고 백성들의 흉금을 울렸던 악장이었다.

 德으란 곰비예 받줍고
 福으란 림비예 받줍고
 德이여 福이라 호늘
 나ᅀᆞ라 오소이다
 아으 動動다리 〈動動〉

 新羅盛代昭盛代
 天下大平羅侯德
 處容아바
 以是人生애 相不語 ᄒ시란듸
 以人是生애 相不語 ᄒ시란듸
 三災八難이 一時消滅ᄒ샷다 〈處容歌〉

 딩아 돌하 當수에 계샹이다
 딩아 돌하 當수에 계샹이다
 先王聖代예 노니ᄋ와지이다 〈鄭石歌〉

넉시라도 님을흔덕 녀닛景 너기다니
넉시라도 님을흔덕 녀닛景 너기다니
벼기더시니 뉘러시니잇가 뉘러시니잇가
(중략)
아소님하 遠代平生애 여휠술 모르옵새　　　〈滿殿春〉

가시리 가시리잇고
나는 부리고 가시리잇고
나는 위증즐가 大平盛代　　　〈가시리〉

　덕과 복을 곰빅(천 또는 천복)와 림빅(천자 또는 금상)에 진상하는 〈동동〉 기구(起句)는 송도(頌禱)의 압권이고, 천하대평은 나후덕(羅候德)이며, 삼재팔난(三災八難)이 소멸된 태평성세를 기원하는 〈처용가〉 기구 역시 악장이다. 악장에는 '향악'과 '당악' 그리고 이른바 '아악'의 악장이 있다.

　위에 인용한 고려가요는 '향악 악장'으로서 민족예악의 중추를 이루는 유구한 역사를 지닌 악무이다. "先王盛代예 노니오와지이다"라고 구가하는 〈정석가〉와 충신연주지사로 알려진 〈정과정〉, "遠代平生에 이별하지 말자"라고 마무리 짓는 〈만전춘〉 역시 향악 악장이다. "위증즐가 大平盛代"라고 외치는 〈가시리〉도 단순한 남녀상열지사로 단정하기에는 문제가 있다. 조선조 지식인들이 이들 노래를 사랑노래 일변도로 규정한 것은, 민족 정통 향악이 남녀의 애정에 대비시켜 왕과 국가에 대한 충성심을 고취한 탁월한 표현기법을 간과한 까닭이다.

　『악학궤범』 등의 악서들은 조선조의 악인들도 가담해 편찬되었는데, 그렇다면 이들은 당시의 유가적 지식인과 달리 향악 악장이 갖는 본질과 그 효용을 알았기 때문에 『악장가사』라는 가요집에 악장으로 인정하고 이를 수록했다는 추단도 가능하다. 당대의 유가적 지식인과 악무인들의 전래 향악 가요 인식이 서로 달랐던 것은 당연하지만, 후대인들이 이들 노래를 남녀상열지사로 속단한 오류도 바로잡아야 한다. 물론 현전 고려가요의 상당수가 남녀상열지사인 것은 사실이다.

　그러나 송강 정철의 전후 〈사미인곡〉이 감동을 주는 남녀상열의 구도를 활용해 왕에 대한 충성심을 노래한 형상의식을 감안한다면, 고려가요를 사랑 노래 일변도로 속단하는 것은 재고해야 한다. 만일 〈정과정〉 노래에 얽힌 배경 기록이 없었다면,

우리는 〈정과정〉을 단순한 사랑 노래로 보았을 것이다.

고려조의 향악 악장과 달리 조선조의 악장들이 지나치게 송도적 주제가 노출되는 형식을 취했기 때문에 그 효과가 반감되는 점과 비교할 때, 고려조의 향악 악장들이 갖는 의미는 매우 클 뿐 아니라, 현재나 미래에도 존재하고 또한 존재해야 할 악장의 성격에 대해 참고가 될 것이다. 이에 근거해 필자는 고려가요 전반에 걸쳐 조선조의 『악서』들에서 악장으로 분류한 사실을 중시하고, 이들 가요들이 단순한 남녀상열지사가 아니라는 문제를 제기코자 한다.

〈처용가〉 역시 일부 연구자들이 음사로 보는 데는 찬성할 수 없을 뿐 아니라, 엄연한 조선조의 악장이었음을 강조한다. 위에 인용한 고려가요 중에서 〈정석가〉와 〈가시리〉는 여타의 문헌에 보이는 바가 없지만, 선왕성대와 태평성대를 구가하는 악장가요로서 고구려, 신라 또는 고려의 민족예악의 일환으로서 조선조가 이를 수용해 통치에 활용한 악무들이다. 〈동동·처용가·정석가·만전춘·가시리〉 등의 노랫말은 시공을 뛰어넘어서 모든 왕조의 왕들이 좋아할 내용이다.

〈가시리〉의 경우 한 단락이 끝날 때마다 반복되는 "위증즐가 대평성대"와 〈정석가〉의 "선왕성대에 노니ᄋ와지이다"와 〈처용가〉의 "신라성대소성대 천하대평나후덕" 등의 송도성 노랫말은 당시의 지도자가 매우 흡족해할 가사들이다. 이들 노랫말은 이들 가요가 가창되었던 당대의 '악장'으로서 모든 조건을 갖추었다. 지도자에 대한 충성과 사랑을 연인들의 그것과 대비한 것은 절묘하다.

고려가요 중에서 〈처용가〉는 〈동동·정읍사〉와 더불어 조선조 국정 악서인 『악학궤범』에 수록된 전조의 악장으로서 그 가치를 인정받아, 고려조를 거쳐 조선조까지 계승된 한민족의 '삼대악무'이다. 〈동동〉은 부여계의 악무로서 이를 통합한 고구려와 고구려를 계승한 발해 등의 악장적 악무이고, 〈정읍사〉는 부여계와 마한계의 백제와 후백제로 이어지는 국가들과 관계되는 악무이며, 〈처용가〉는 변진을 계승하고 삼한을 통합한 신라의 예악으로서 후대에까지 중시된 악무이다.

조선조와 달리 고려조는 문헌에 수록되지 않은 탓인지 모르지만, 고대나 중세 국가 체제에서 비상한 관심을 가졌던 이른바 공업을 성취하면 예를 제정하고 악을 만들어 그 창업을 대대적으로 기리는 악장이 있는 것이 상례인데, 향악의 경우 『고려사』「악지」에는 뚜렷하게 부각된 악무가 없다.[6] 그러나 아악과 당악을 중시해 이들을 「악지」의 머리에 배치한 것으로 봐서 국가 공식 행사에서 아악과 당악이 비중 있게 다루어졌음을 알 수 있다. 물론 이 점은 조선조도 한 가지로 여겨지지만, 내실에

있어서 고려조가 조선조보다 향악을 악장으로서는 비중을 적게 두었던 것으로 생각된다.

이 같은 추론은 『고려사』 「악지」에 근거한 것일 뿐, 실제로는 향악 악장이 예상보다 더욱 중시되었을 가능성도 있다. 왜냐하면 고려조는 민족예악적 인식이 결코 빈약하지 않았기 때문이다. 또 『고려사』 「악지」가 조선조의 유가적 지식인에 의해 편찬된 사실도 이 같은 추론에 참고가 된다. 유가적 지식인들은 요즘의 소위 진보가 아닌 퇴보적 지식인들처럼 외래악인 〈아악〉과 〈당악〉을 고급악무로 인식했다는 사실과도 관계가 있다. 『고려사』 「악지」 편찬자들의 악무 인식은 「악지」 서문에 해당되는 다음의 글에서 분명하게 알 수가 있다.

무릇 악이라는 것은 풍화를 확립하고 공덕을 형상하는 것이다. 고려 태조가 처음 대업을 초창한 뒤 성종이 교사(郊社)를 세워서 몸소 체협(禘祫)을 행한 후부터 문물이 비로소 완비되었다. 그러나 전적이 남아 있지 않아서 고찰할 바가 없다. 예종조에 송이 아악을 주었고 공민왕 때에는 대성악을 보냈다. 태조황제(명태조)가 특히 아악을 주어서 마침내 이를 조묘(朝廟)에 사용했다. 아울러 당악과 삼국 그리고 당시의 속악을 섞어서 사용했다. 그러나 병란으로 인해 종경(鍾磬)이 산실되었고, 속악의 경우는 노랫말이 비속하기 때문에 그 심한 것은 단지 노래의 이름과 함께 작가의 의도만 적었다. 아악과 당악, 속악으로 분류해 악지를 편찬했다.[7]

풍속을 바로잡고 공덕을 형상해 백성들로 하여금 올바른 사고를 갖게 하고 규범적인 생활을 영위하게 하며 국가 체제를 긍정하고 애국심을 발휘하는 데 악무의 목적이 있음을 밝혔다. 송과 명이 저들이 국가악무인 아악을 보내준 것을 감사하게 여기고, 이어서 성종(960~997)이 중원의 천자체인 '교사'와 '체협'을 제도화시킨 사실

6) 동양의 禮樂書들에 의하면 "功成制禮作樂"이라 하여 새로운 왕조가 창업되면 예악을 새로이 창출하는 것이 관례였다. 그런데 『고려사』 「악지」에는 민족예악 부문인 俗樂 條에 창업을 예찬하는 악무가 없고, 이에 준하는 것으로 〈西京·大同江·長湍·定山·松山·風入松〉 등이 있지만, 조선조의 그것보다 현저하지 못하다.

7) 『高麗史』 樂 一, "夫樂者, 所以樹風化, 象功德者也. 高麗太祖, 草創大業, 而成宗立郊社躬禘祫. 自後文物始備, 而典籍不存, 未有所考也. 睿宗朝宋賜雅樂, 又賜大晟樂. 恭愍時, 太祖皇帝特賜雅樂, 遂用之于朝廟, 又雜用唐樂及三國與當時俗樂. 然因兵亂, 鐘磬散失, 俗樂則語多鄙俚, 其甚者但記其歌名與作家之意, 類分雅樂唐樂俗樂, 作樂志."

을 높이 평가했다. 성종이 중국의 예악을 이 땅에 수입해 고려조의 국가 예악으로 격상시킨 것은 민족예악의 입장에서 볼 때 반드시 기릴 만한 업적은 아니다.

성종이 민족예악의 종합 축전인 '팔관회'를 폐지하고 중국 식 제천인 '원구의식(圜丘儀式)'을 봉행하면서 선대왕을 여기에 합사(合祀)했다. 환구는 천자의 예(제사)로서 성종이 이를 국가 제사로 삼은 것은, 조선조가 천자의 예이기 때문에 이를 폐지시킨 사실과는 대조된다.『고려사』「악지」는 조선조 지식인들에 의해 편찬되었으므로 중원예악적 시각에 지나치게 경사되어 실상과는 차이가 있을 수도 있다. 그러나 '제후예악'이 아닌 '천자예악'으로 기술된 것으로 봐서 천자의 예를 시행했던 당대의 실상을 그대로 전하고자 한 의도가 있었다.

우리 한반도의 거의 전역을 필자는 나문화권에 포함시킬 수 있다고 보고 있다. 물론 한반도가 나문화만 있었던 것은 아니다. 가장 우리의 특색이 나타난 '삼산오악'으로 상징된 '산천숭배'와 북방에서 남하한 우리 선인들이 가지고 왔던 '무문화'는 물론이고 중국에서 들어온 '중원예악문화'와 불교·도교와 그리고 '만물유령(萬物有靈)'의 문화도 깊숙이 퍼져 있었다. 나문화를 제외한 이들 문화에 대한 연구는 활발하게 진행되었고 지금도 밀도 있게 검토되고 있는 데 반해, 나문화가 우리 고대나 중세에 만만찮게 존재했는데도 불구하고, 이에 대한 일부 선학들의 몇몇 연구를 제외하고는 후속 연구가 없다.[8]

한국에도 나의와 이에 수반된 나문화가 상당히 넓고 또한 깊게 깔려 있었다는 증거는, 전국 방방곡곡에서 가면이 발견되고 가면무가 일정한 기간에 일정한 의식을 지닌 채 연희되고 있었다는 사실에서 찾을 수 있다. 1958년에 발간된 김일출의『조선민족 탈놀이 연구』에 의하면 우리의 가면무는 함경북도의 '무산', 평안북도의 '강계', 함경남도의 '홍원', 평안남도의 '평양', 황해도의 '황주·봉산·은율·재령·기린·강령·해주·연안·송화' 등과 경기도의 '양주·개성·서울', 강원도의 '강릉', 경상북도의 '안동·영일·경주', 경상남도의 '창원·동래·김해·수영·마산·함안·초계·의령·진주·통영' 등과, 전라북도의 '익산', 전라남도의 '광주·곡성', 충청도의 '아산' 등을 비롯해 전국 곳곳에서 연희된 것으로 되어 있다. 이들 지명 이외에 사자탈놀이

8) 安廓의「山臺戱 處容舞 儺」(『朝鮮』, 1932)와 宋錫夏의「處容舞, 儺禮, 山臺劇의 關係를 論함」(『震檀學報』2輯, 1935), 趙元庚의「儺禮와 假面舞劇」(『學林』12輯, 1955), 金學主의「儺禮와 雜劇」(『아세아 연구』6권 2호, 1963) 등의 논문에서 儺文化라는 표현은 없지만, 간접적으로 儺文化가 존재했음을 밝혔다.

와 산대잡극까지 합치면 가면무의 분포 지역은 훨씬 더 많아진다.[9]

평야지대를 낀 지역에 주로 연희된 가면무 전부가 '나의'라고 볼 수는 없다. 그러나 기존의 가면무 연구에 의하면 이들 가면무가 대체로 고대 나의의 형태를 상당히 보존하고 있다. '나'는 벼농사와 관련된 것으로 알려져 있다. '나'와 '무'는 신을 전제로 하는 신앙이라는 공통성을 같고 있지만, 신을 접하는 방법은 근본적으로 다르다. '무'는 무 스스로가 신이 되는 데 반해, '나'는 신성한 가면을 나자가 착용했을 때 신탁(神託)을 대행한다. 개성 덕물산 도당제(都堂祭)에 사용되는 가면은 신성가면으로서 그 가면을 착용하는 사람은 누구든지 신성한 신으로 되는데, 이 경우는 나의의 원형 그대로이다.[10]

덕물산의 가면뿐만 아니라 하회의 가면도 신성한 가면으로서 그 자체가 신격이다. 위에 열거한 곳곳에 연희되는 가면무 중에도 신격을 지닌 신성한 가면은 여러 개가 있다. 앞으로 계속해서 우리 한반도 나문화권에 포함되어 있었음을 밝히겠지만 우선 그 한 예로서 〈처용가무〉를 들겠다.

〈처용가무〉는 민족악무 가운데 가장 역사가 오랜 것 중에 하나이고 또 생명력이 긴 가무이다. 민족의 악무는 갑자기 나타났다가 사라지는 것이 아니고, 우리가 상상하는 이상으로 그 연원이 길 수도 있는데도 불구하고 단대적인 악무로 취급하는 경향이 강하다. 〈정석가〉 역시 "선왕성대에 노니ㅇ와지이다."라는 노랫말로 봐서 고려시대 이전의 '악장가요'임을 암시하고 있다. 현전 한반도 각지에 남아 있는 가요(민요도 포함된다)도 삼한시대나 또는 그 이전부터 존재했던 악무의 일환이며, 아울러 특정 지역에 전승되고 있는 여러 종류의 가면무들과 기타 각종의 민속놀이를 비롯한 다양한 토속적 놀이들의 연원도 중세를 뛰어넘어 고대에까지 소급될 수 있다.

현전 고려가요 가운데 〈처용가무〉는 예악론의 한 갈래인 '나례'와 결부된 특이한 가무이다. 현재까지 남아 있는 고려가요들에서 유독 〈처용가〉만이 나례에 편입된 사실은 밀도 있게 검토되어야 할 문제이다. 고려조가 전조의 악무를 수용함에 있어서 그들이 흡수한 왕조의 공덕을 구가하는 악장적 악무를 배제할 것은 당연하다.

9) 김일출; 「조선민족 탈놀이 연구(1958)」, 68쪽과 83쪽을 비롯한 여타의 도표 자료에, 사자놀이와 탈놀이 그리고 산대잡극의 분포지가 구체적으로 수록되어 있다.

10) 김일출;『조선 민족 탈놀이 연구』, 87쪽 참조. 1930년의 조사 기록에 의하면 德物山 崔瑩祀 倡夫堂의 首廣大假面 四個는 모두 신성시되었고, 가면의 형상도 성스러웠다고 했다.

따라서 '신라성대소성대'라고 노래하는 〈처용가〉를 건국 초기에 국가가 공식적으로 사용했다고 믿기는 어렵다.[11] 왕조의 초창기에는 여러 가지 여건상 새로운 악무를 창제할 겨를이 없기 때문에 전조의 악무를 선별해 임시방편으로 사용하는 것은 상례이다. 『악장가사』에 실려 전하는 〈정석가〉 등의 악장적 성격을 지닌 소위 고려가요들은, 조선조에 앞서서 고려 초기에 가사를 적절히 변개해 사용한 전대의 가요일 수 있다는 가능성이 있다.

〈처용가무〉는 민족예악사의 진행과정에서 명멸했던 무수한 악무 중의 하나인 만큼 여타의 악무들과 연대해 고찰할 필요가 있다. 『삼국사기』의 신라악 편에는 다양한 악무들이 실려 있는데, 이들 가운데 〈처용가무〉와 연대해 검토될 부분은 〈군악(郡樂)〉으로 편차된 〈내지·백실·덕사내·석남사내·사중〉과 신문왕(?~692) 9년 서기 689년 신촌에서 공연된 〈가무(笳舞)·하신열무·사내무·한기무·상신열무·소경무·미지무·사내금무〉와, 최치원의 「향악잡영」에 가면무로 짐작되는 〈대면(大面)·속독(束毒)·산예(狻猊)〉 등이다.

『삼국사기』 「악지」에 의해 열거한 갖가지 악무가 수록되어 있는데 〈처용가무〉는 없다. 신라 악지는 '삼죽(三竹)·삼현(三絃)·백판(柏板)·대고(大鼓)·가무(歌舞)' 등의 항목으로 편성되어 있는데, 〈처용가무〉는 이 중에서 '가무편'과 연관이 있다. '가무편'은 〈회악(會樂)〉을 머리로 하여 〈사내기물〉까지와 〈내지〉에서 〈사중〉에 이르는 군악, 정명왕(신문왕)이 수도 서라벌의 신도시인 신촌에서 베푼 〈가무〉를 비롯한 일곱 개의 악무와 〈대금무(碓琴舞)〉, 그리고 최치원의 한국 최초의 악무시(樂舞詩) 「향악잡영」에 묘사된 〈신라오기(新羅五伎)〉 등의 다섯 단락으로 나눌 수 있다.

위에 열거한 신라악무들 중에는 삼한을 통합한 신라가 흡수한 소국들의 국가악무가 상당수 포함되어 있다. 군악의 경우는 소국의 악무임이 거의 밝혀져 있지만, 그 밖의 소국의 악무로 추정되는 많은 악무들은 아직 그 정체가 미지수로 남아 있다. 신라가 통합한 여러 소국들의 악무들 중에서 군악에 편성된 것과 그렇지 않은 것이 있는데, 그것은 흡수 통합한 시기와 기타의 역학 관계가 개재된 듯하다.

11) 『高麗史』 「志」 卷 第十八 禮六 季冬大儺儀 항목에는 〈처용가무〉에 대한 언급이 없다. 『고려사』의 「大儺」는 民族儺儀가 아닌 中原儺儀로서 〈處容歌舞〉와는 다소의 차이가 있다. 「世家」나 「列傳」 등에 나오는 儺戲가 오히려 처용가무와 관련이 있는 듯하다. 처용가무와 儺戲와의 관계는 다음 장에 구체적으로 논하겠다.

〈처용가무〉가 신라 악지에 포함되지 않은 이유도 간과할 문제가 아니다. 〈처용가무〉가 신라에 흡수된 연대는 헌강왕 5년 서기 879년이다.[12] 헌강왕은 악무를 특히 애호했던 왕이었다. 그는 스스로 임해전 연회에서 거문고를 연주했으며 좌우의 신하들이 가사를 진상한 적도 있었다. 헌강왕이 직접 노래를 불렀는지는 확인키 어려우나, 신하들이 가사를 지어 바친 사실을 감안한다면 이때 진상한 노랫말로 가객들이 노래 부르고 이에 곁들여 춤도 추었다.[13]

〈처용가무〉가 역사의 표면으로 떠오른 시기를 서기 879년 전후로 본다면, 그 이전에는 어디에 어떻게 존재하고 있었는지 의아하다. 『삼국사기』나 『삼국유사』의 기록에 의하면, 〈처용가무〉의 주인공인 처용을 두고 종적과 출처가 불분명하다는 지적과 동해 용왕의 아들이라는 두 가지 설로 압축된다. 김부식은 〈처용가무〉의 연원에 대해서 확실한 지식이 없었던 것 같고, 일연은 이를 불교와 결부시키려는 의도가 있었다.[14]

처용을 두고 당시 사람들이 '산해정령(山海精靈)'이라 했다는 김부식의 기록에서, 우리는 〈처용가무〉가 과거부터 존재했던 것임을 알 수 있다. 당대에는 처용을 일러 '산해정령' 또는 '동해용의 아들'로도 불렸음을 알 수 있다. 후대의 지식인들에게는 주로 '신인(神人)'으로 호칭되었다. 김부식은 헌강왕 어가 앞에 나타나 가무를 연희한 종적을 알 수 없는 네 사람을 두고 형용이 괴상하고 복장 역시 기이하다고 표현했는데, 이는 이들 네 사람이 가면을 착용하고 노래하고 춤춘 사실에 대한 묘사이다.

헌강왕 어전에서 네 사람에 의해 연희된 가면무는 과거부터 울산지역에 있었던 악무로서 그 지역 사람들은 이를 연출하는 악무인들을 '산해정령'으로 존숭하고 있었음을 확인할 수 있다. '시인(時人)'이라는 표현은 울산지역의 백성들을 지칭한 것이다. 『삼국사기』의 기록을 토대로 볼 때 헌강왕 어전에 연희한 〈처용가무〉는 가면

12) 『三國史記』「樂志」新羅樂 항목에 이들 악무가 질서정연하게 성격별로 나타나 있다. 이들 자료는 『舊三國史記』나 기타 古書의 樂志篇에서 채록한 것으로 생각되는데, 헌강왕 때 흡수된 〈처용가무〉에 대한 언급이 없는 점은, 당대에 공식 악무로 편입되지 않았다는 사실의 표현일 수도 있다.

13) 『三國史記』「新羅本紀」"憲康王七年春三月, 燕群臣於臨海殿, 酒酣, 上鼓琴, 左右各進歌詞, 極歡而罷."

14) 『三國史記』에는 "不知所從來四人, 詣駕前歌舞. 刑容可駭, 衣巾詭異, 時人謂之, 山海精靈."이라 했고, 『三國遺事』에는 "東海龍王喜, 乃率七子, 現於駕前, 讚德獻舞奏樂. 其一子隨駕入京, 輔佐王政, 名曰 處容."으로 기술되어 있다.

무로서 네 사람의 악무인들에 의해 추어졌고, 『삼국유사』의 기록을 근거한다면 부룡(父龍)을 포함해서 여덟 명에 의해 연희된 가면무이다.

성현은 그의 저서 『용재총화(慵齋叢話)』에서 〈처용지희(處容之戲)〉는 헌강왕 때 처음으로 신인이 바다로부터 개운포에 나타나서 왕을 따라 서울에 와서 시작되었는데 처음에는 한 사람이 검은 베옷에 비단 모자를 쓰고 추다가 나중에는 오방처용(五方處容)이 되었고, 후에 가사를 바꿔서 〈봉황음(鳳凰吟)〉으로 이름 한 후 묘정(廟廷)의 정악(正樂)이 되었다고 했다. 성현의 윗글에서 〈처용지희〉라고 규정한 점은 주목된다. 처용희가 헌강왕 때 처음으로 나타났다는 지적은 공식 석상에서 최초로 연희되었다는 의미이다.[15]

고려시대에도 '나의'와 '나희'는 변별력을 지니고 있었고, 조선조에도 분명하게 다른 의미로 사용되었다. 『고려사』「예지」에 나오는 '계동대나의(季冬大儺儀)'는 〈처용가무〉와는 성격이 다소 다르다. 물론 '나'인 점은 동일하지만 『고려사』에 수록된 나는 〈나희〉가 아니라 '나의'이다. 『고려사』의 「예지」 편찬자는 이 점을 분명히 인식했기 때문에 '나의'라고 표기했다. 〈처용가무〉를 '나희'라고 지칭한 성현의 견해는 정곡을 찌른 것이다. 『고려사』의 나의가 계동(季冬), 즉 12월에 거행되었다면, 본래의 〈처용희〉는 계춘, 즉 3월에 연희된다. 3월에 〈처용가무〉가 연희되었다는 사실은 '대나(大儺)'가 아니라 '춘나(春儺)'였음을 의미한다. 『주례』 등에 의하면 춘나는 국나(國儺)이다.

울산 개운포에서 헌강왕 어전에 연희한 〈처용가무〉는 오래전에 그 지역에 존재했던 '우시산국(于尸山國)'의 국나였을 가능성이 있다. 『고려사』는 나의를 흉례(凶禮)에 배속했다. 고려조 나의의 주류는 〈처용가무〉가 아니고, 한족의 중원나의인 방상씨(方相氏)와 십이신이 주축이 된 '대구나의(大驅儺儀)'였다. 이때 사용된 주사(呪辭)도 『후한서』, 『신당서』 등에 나오는 내용과 동일하고 의식의 절차도 그대로이고, '태음지신(太陰之神)'에게 축문을 올리는 것도 흡사하다.[16]

15) 成俔; 『慵齋叢話』卷一, "處容之戲, 肇自新羅憲康王時, 有神人出自海中, 始現於開運浦, 來入王都 … 初使一人黑布紗帽而舞, 其後有五方處容. 世宗以其曲折, 改撰歌詞, 名曰鳳凰吟, 遂爲廟廷正樂."

16) 『高麗史』「志」卷十八 禮 六 季冬大儺儀에 侲子 선발 과정과 方相氏를 비롯한 十二神과 이들이 노래하는 呪辭와 의식절차는, 中原 漢族王朝의 儺禮와 대동소이하다. 그러나 후반부에 나타나는 다음의 기록은 民族儺禮의 모습을 담았다. … "靖宗六年十一月戊寅詔曰, 朕卽位以來, 心存好生, 欲使鳥獸昆虫, 咸被仁恩. 歲終儺禮, 磔五雞以驅疫氣, 朕甚痛之, 可貸以他物. 司天臺奏, 瑞祥志云, 季冬之月命有

나의는 '태음지신'과 직결된 제의이다. 황금의 눈 네 개가 달린 가면을 방상씨가 쓰고 곰 가죽을 걸치고 창과 방패를 흔들며 노래하고 이를 화답하는 진자(侲子)들의 노랫말과, 방상씨가 거느리는 '갑작(甲作)·필위(胇胃)·웅백(雄伯)·등간(騰簡)·남제(攬諸)·백기(伯奇)·강량(彊梁)·조명(祖明)·위수(委隨)·착단(錯斷)·궁기(窮奇)·등근(騰根)'의 십이신의 칭호도 중원나의와 동일하다.[17] 악귀들에게 빨리 도망가지 않으면 간을 토막 내고 살을 도려내고 허파와 창자를 꺼낼 것이고, 만일 뒤처진 자가 있다면 밥이 될 것이라고 협박하는 내용도 같다. 이른바 십이신의 이름도 생소하지만 이들의 밥이 되는 악귀들의 명칭도 매우 낯설다. '흉(凶)·호(虎)·매(魅)·불상(不祥)·구(咎)·몽(夢)·책사(磔死)·기생(寄生)·관(觀)·거(巨)·고(蠱)' 등의 소위 악귀들은 전부 생소한 이름들이다.[18]

『고려사』에 나오는 '나의'와 '나희'는 그 성격이 다르다. 〈처용가무〉는 후자인 〈나희〉와 더 밀접하게 관련되어 있는데,「예지」'나의'의 문맥 속에 〈처용가무〉가 구체적으로 이 행사에 포함된 흔적이 없다. 그러나 그 말미에 있는 '창우(倡優)'와 '잡기(雜技)', '유기(遊妓)' 등이 원근 각지에서 참여해 그들이 든 깃발이 길을 메우고 대궐 안까지 넘쳐흘렀다고 기록했는데, 이들 각종 놀이패들 중에 민족의 '정통나'인 〈처용가무〉를 연희하는 가무단이 참여했다는 유추는 가능하다.

방상씨가 주재하는 대나의 나의에서 산 닭을 이빨로 물어뜯는 따위의 중국 식 행사는 민족 정서에 잘 맞지 않았다. 이 같은 의식절차는 〈처용가무〉의 연희 행태와는 다르다. 연말에 거행된 '대나지일(大儺之日)'에 전국 방방곡곡 원근 각지에서 몰려

司, 大儺旁磔土牛以送寒氣, 請造黃土牛四頭, 各長一尺高五寸, 以代磔雞, 從之. 睿宗十一年十二月己丑, 大儺. 先是宦者分儺爲左右以求勝, 王又命親王分主之. 凡倡優雜技以至外官遊妓, 無不被徵, 遠近坌至, 旌旗亘路, 充斥禁中. 是日諫官叩閤切諫, 乃命黜其尤怪者, 至晚復集. 王將觀樂, 左右紛然爭先呈伎, 無復條理, 更黜四百餘人."

17) 儺儀의 十二神은 古代 각 부족들이 그들의 동물 토템을 신으로 삼고 숭앙했는데, 곰을 토템으로 하는 黃帝 부족들에 복속되는 사실을 儺祭로서 나타낸 것으로 보았다. 十二神을 子丑寅卯 등으로 보는 견해도 있다. 蔣嘯琴은 『大儺考』(學術叢書民國七十七年) 17頁 圖騰舞蹈章에 "如史記, 五帝本紀, 記黃帝, 教熊羆貔貅貙虎, 以炎帝戰於阪泉之野. 這六獸卽是六種動物爲圖騰的氏族, 他們結合成一個部落, 是群體性的圖騰, 以熊族爲首. 黃帝爲有熊氏的酋長, 自然也就是這個部落的酋長."이라 하면서 이들 부족을 黃帝가 통합한 사실을 표현한 것으로 보았다.

18) 『新唐書』 志 第六 禮樂 六 大儺之禮, "… 甲作食殟, 胇胃食虎, 雄伯食魅, 騰簡食不祥, 攬諸食咎, 伯奇食夢, 彊梁祖明共食磔死奇生, 委隨食觀, 錯斷食巨, 窮奇騰根共食蠱, 凡使一十二神追惡凶, 赫汝軀, 拉汝幹, 節解汝肉, 抽汝肺腸, 汝不急去, 後者爲糧."

286

온 '창우'들과 '잡기인' 그리고 '유기'들 집단 중에서 지나치게 괴이하고 잡스런 무리들을 축출하게 했지만, 그들 기괴한 놀이패들이 다시 모여들었기 때문에 400여 인을 퇴출했다는 기록이 있다. 우리는 이 같은 사실에서 중국의 나의와 대동소이한 의식이 아닌 우리 고유의 '민족나'로 상정할 수 있는바, 〈처용가무〉가 그 대표적인 〈나희〉로 추측된다. 『고려사』에 수록된 대나와 〈처용가무〉는 전자가 창과 방패를 휘두르는 무무적 나의라면, 후자는 기다란 비단 소매 자락을 우아하게 휘두르는 문무적 나의이다.

고려조의 대나일도 중국처럼 놀이패와 관중들이 인산인해를 이루는 행사로서 왕을 비롯한 조야상하가 한데 어울린 거국적 의식이었고, 아울러 난장판을 연상하는 놀이마당이 연출되었다. 놀이패 가운데 특별히 기괴한 집단을 400여 명이나 골라 축출했을 정도이니, 축출되지 않고 참여한 놀이꾼들의 수를 가히 헤아릴 수 있고, 여기에다 방상씨를 비롯한 '12신'과 '진자'들 그리고 관중들까지 합치면 나의에 참여한 사람들의 수는 상상을 불허할 정도였다. '민족나'와 '중원나'가 융합된 고려조의 나의는 이처럼 성대하고 발랄했다.

일찍이 중국에서도 나의의 이 같은 복합적인 성향에 대해서 지적한 바 있다. 즉 나의는 "역귀를 구축하며, 음기를 몰아내고 양기를 맞으며, 행사에는 엄숙한 절도가 있고, 의식의 과정은 지극히 성대하며, 유순하기가 짝이 없다(驅逐疫鬼,驅盡陰氣爲陽導,行有節,盛柔順)"라고 정의했다. 이는 나의에 대한 중국의 수천 년간의 평가를 요약 정리한 것이다. 위에 열거한 내용 중에서 나의는 매우 성대한 의식이라는 것과 그 행위는 절도가 있어야 한다는 평은 서로가 상보적이다.

수많은 사람이 모였을 때 엄격한 규율이 없으면 행사장은 수라장이 될 것이다. 특히 나의를 '유순(柔順)'으로 규정한 점과 이에 대한 해석은 〈처용가무〉를 이해하는 데 참고가 된다. 부드럽고 유순하다는 과거의 평을 두고, '나의'를 거행할 때 용모가 절륜한 여무가 신을 즐겁게(오신) 하기 위해 신 앞에서 갖은 아양과 교태를 떨어야 하는 만큼, 그 '여무(女巫)'는 마땅히 특별히 유순하지 않을 수 없을 것이다.'라고 해석했다.[19]

19) 林下;『儺史』(東大圖書公司 民國 83年), 18쪽, "古人解釋, 儺爲驅逐疫鬼也. 是因爲人們在遇到瘟疫災害時, 總認爲鬼怪在作怪. 於是 便擧行盛大的儺事活動, 請出他們的圖騰神儺神來驅疫趕鬼. 因而産生了大儺, 就是驅逐疫鬼的印象. 所謂驅盡陰氣爲陽導也, 是古人的陰陽觀念, 以陽爲正, 以陰爲邪, 他們

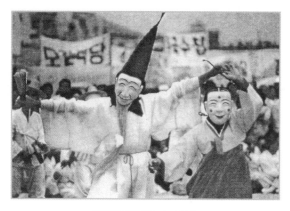

강릉탈놀이(양반·소매각시)

한국에 잔존한 여러 가면무에 등장하는 '소매(小妹)탈(소무·소매 등으로 호칭되기도 한다)'은 대체로 백색이며 용모 또한 아름답다. 중원나에도 소매가 등장하고, 소매탈의 색깔 역시 백색이다. 여기서 말하는 중원나는 방상씨가 이끄는 중원의 나의와는 약간 성격이 다른 중국의 양자강 유역 도작을 하는 지역의 나를 의미하고, 필자는 민족나인 〈처용가무〉를 중국의 소위 남방나와 보다 관계가 깊을 것으로 보고 있다.

나는 원래 벼농사와 관계된 고대의 엄숙한 종교의식으로서 신농씨와 결부시키기도 하고, '나'의 음은 새와도 연관이 있고, 중국 장족(壯族)과 동족(侗族)이 논(水田)과 소택지(沼澤地)를 일러 '누오(Nuo)'라고 하는데 이 역시 양자강 유역의 벼농사와 유관하다. 나가 조류와 논농사가 직결된 것은 한국의 가면무가 대체로 논농사가 발달된 평야지대에서 연희된 사실도 방증이 된다.[20] 우리말의 '논'도 혹시 이와 관계가 없는지 의심되고, 마한고지에 산재한 새를 조각해 장대 위에 놓은 '솟대'도 나와 연관이 있다. 오방에서 남쪽이 주작(朱雀)인 것은 시사되는 바가 있고, 주작은 봉황의 다른 명칭이며, 신라의 계림과 그 밖에 계(鷄)와 관련된 여러 신화들이 있는데, 계 역시 봉황의 이칭으로 알려져 있다.[21]

的圖騰神自然是人們心目中代表正氣也, 卽陽氣的神, 故用跳儺儀式來驅除陰氣, 所謂行有節也. 是因爲儺事活動參加者甚多, 聲勢非常浩大的活動, 爲了不致亂了秩序, 活動時組織必須嚴密, 行動必須聽從大巫師的節度. 因此, 給人以行有節也的印象, 所謂盛也. 儺祭的場面當然是最盛大的故, 又以此形容盛大, 所謂柔順也. 是因跳儺卽以絶色女巫娛神, 在神的面前, 爲了討神歡喜, 女巫當然要顯得非常柔順."

20) 林河;『儺史』308쪽에 "更重要的語言學證據, 是朝鮮語也稱水田爲儺, 單憑這一點, 我們就可證朝鮮在引進水稻作物時, 是連同儺文化一起引進的."

21) 林河;『儺史』202쪽 "龍儺融合産生了 龍鳳文化 篇章, 鳳凰者鶉火之精也. … 今日我們所稱的南方朱雀, 實卽丹鳳之別稱. 因鳳凰是火精, 故又稱火鳳凰, 鳳凰是漢人的稱謂, 南方越語中不稱鳳凰, 而稱紅儺九, 意卽紅色的鳥. … 由此推論, 儺可能是糯文化的産物, 鳳可能是粳文化的産物, 鷺可能是秈文化

신라시대에 연희된 '나의'일 가능성이 있는 〈대면〉과 〈속독〉 등의 가면무는 〈나가〉, 즉 노랫말에 대해서는 언급이 없고 '나무'의 춤사위만 전하고 있다. 나가는 대체로 주사(呪詞)가 주조를 이룬다. 필자는 우리 민족이 삼한계와 부여계가 융합된 민족임을 주장한 바 있다. 나문화는 부여계와도 무관하지는 않지만, 대체로 삼한계와 관계가 보다 밀접하다.[22] 나문화권의 토템은 조류가 태반을 차지한다. 주작과 봉황 그리고 난조는 신성시된 새들이다. 신라의 박혁거세와 고구려의 동명성왕, 가락국의 수로왕도 모두 '알'에서 나왔다.

알은 흔히 용과 결부시키는 경향이 있지만, 이는 잘못이고 오히려 새와 관계 짓는 것이 합리적이다. 용은 '구자(九子)'를 낳는 것으로 알려져 있지, 알을 낳는 것이 아니다. 따라서 위의 우리 개국왕의 건국신화들의 '알'은 봉황과 연결 지어 봉황이 낳은 알들로 보는 것이 타당하다. 혁거세와 고주몽, 김수로는 신조를 토템으로 삼았던 선인들의 우두머리로 생각되고, 따라서 우리 선인들은 조류 토템과 깊은 관계가 있다.[23]

서라벌의 왕릉이 밀집해 있는 지역을 일러 '봉황대(鳳凰臺)'라 하며 평양에도 봉황대가 있다. 신라와 고구려의 수도에 봉황대가 있다는 것은 우연만은 아닐 것이다. 물

的産物, 都屬水稻文化的産物. … 由於鳳是東夷族的儺鳥之王, 東夷族中的一個分支, 商民族入主中原後, 繼承了崇鳳的傳統, 他們的儺祭中崇拜的, 是被稱爲鳳的儺鳥. … 儺文化在東夷地區産生了鳳文化, 鳳文化與中原的土著文化龍文化結合, 而誕生了中華的龍鳳文化."

22) 李敏弘;「民族樂舞와 禮樂思想」(『東洋學』20輯)・「高麗朝 八關會와 禮樂思想」(『大東文化研究』30輯)・「民族禮樂의 進行과 發展」(『人文科學』26輯) 등에서 그 실상을 검토했다.

23) 「中國吉祥圖案」(『中國風俗研究』之一 古亭書屋 台北市 民國 83年) 114 蒼龍敎子, 408쪽, "龍經云, 虯龍爲群龍之長, 能進退群龍, 乘雲注雨以濟蒼生, 又爲祈雨避邪之神. 亦有龍有九子之說, 玆摘錄 明之褚人穫之堅瓠集, 及胡承之之眞珠船等書之記載如下 1. 晶屭 2. 螭吻 3. 蒲牢 4. 狴犴 5. 饕餮 6. 蚣蝮 7. 睚眦 8. 狻猊 9. 椒圖. 一云, 金吾, 螭虎, 鰲魚."
1. '비희'는 무거운 짐을 지기를 즐겨하기 때문에 龜趺로 사용된다. 2. '이문'은 멀리 바라보기를 즐겨하고 화재를 막는 성향이 있으므로 일명 鴟尾라 하여 처마에 설치한다. 3. '포뢰'는 소리 지르기를 좋아 하는데 특히 고래를 무서워해 종에 이를 조각하고 종 치는 나무에는 고래를 새긴다. 4. '폐안'은 일명 憲章이라 하기도 하고 威力이 있는 까닭으로 감옥 문에 세운다. 5. '도철'은 음식을 즐겨하므로 솥뚜껑에 조각한다. 6. '공복'은 물을 좋아하므로 다리기둥에 새긴다. 7. '애자'는 살육을 좋아하기 때문에 칼자루에 조각한다. 8. '산예'는 연기와 불을 좋아하는 연고로 향로에 조각한다. 9. '초도'는 닫기를 즐겨하므로 문호의 자물쇠에 아로새긴다. 또 龍子로서 잠을 자지 않는 '금오'와 문채를 좋아하는 '이호', 불을 삼키고 풍우를 즐겨하는 '오어'를 들기도 한다. 이들은 야간 순라와 비석의 무늬 그리고 三山을 지는 동물로 통한다. 위에 열거한 龍의 九子는 우리들 주변에 유물로 아직도 많이 남아 있는 것으로, 선인들의 실생활을 이해하는 데 도움이 된다.

론 봉황대는 곳곳에 있다. 그러나 서라벌과 평양에 있는 봉황대는 이들과는 성격이 다르다. 신라왕의 어도(御刀)에도 봉황이 새겨져 있다.

봉황은 남방문화의 상징이고 용사(龍蛇)는 북방문화의 상징이다. 북현무, 남주작은 이에 대한 화석이다. 중국의 경우 북방은 황하, 남방은 양자강 유역을 염두에 두는 것이 일반적인 인식이지만, 경우에 따라서는 황하를 기점으로 하기도 한다. 근래의 연구업적에 의하면 양자강을 중심으로 논농사를 위주로 한 문화가 밭농사를 근간으로 하는 황하문화보다 선행했다는 견해도 제기되었다.[24] 중국과 한반도는 선사시대부터 문화교류가 빈번했고, 경우에 따라서는 공유하기도 했다. 동이족이 황하 유역이나 산동반도 일원에 거주했다는 설도 참고가 된다. 중국에서 말하는 동이는 사안에 따라 산동반도와 그 이남의 황해연안에 거주했던 사람들을 회이(淮夷), 도이(島夷) 등으로 지칭하기도 했다.

나가 벼농사와 직결되었다는 증거는 곳곳에 나타나 있다. 볏짚으로 제웅을 만들어 액막음으로 활용했고, 남부지역에 분포된 각 가정의 선반 위에 올려 있었던 '신주단지'에는 가을에 수확한 햇벼가 담겨 있었다. 나희의 하나로 여겨지는 양주 별산대 놀이에 쌀 주머니를 단 장대가 등장하고, 미얄할미가 쌀 주머니를 단 기양대를 가슴에 놓고 죽는 것은 새로운 작물의 탄생을 함의한 일종의 풍년제로 여겨지는데, 이 역시 벼농사와 나를 관련짓는 단서가 된다. 양주는 한강 유역에 펼쳐진 옥야천리에 준하는 곡창지대이다.

우리 민족의 벼농사 역사는 중국의 양자강 유역과 거의 맞먹는다. 벼농사에 관한 우리 민족은 최고의 수준에 있었으며 지금도 역시 세계적 위치를 점하고 있다. 벼는 곡식 중에서 최고급에 속할 뿐 아니라, 동북아 나문화권의 주된 식량이다. 그러므로 우리 민족이 벼에 갖는 감정은 남다른 데가 있다.

한자의 '악(樂)' 자를 '사(糸 絲)'와 '백(白)' 그리고 '목(木)'의 합성글자로서, 사로서 옷을 만들어 입고 백(米)으로서 배부르게 먹고 '목'으로서 집을 짓기 때문에, 이들 세

24) 林河; 『儺史』 自序, 中華古文明之源在哪裡, 3쪽, "發現中華文明之源, 旣不在黃河也世不在西方, 而是長江, 在南方炎火之國的炎帝之故土, 它的名字叫 '儺文化'. 儺文化是一萬年前, 長江流域農業民族, 神農氏族的原始宗教文化. … 夏商兩朝代, 儺文化達到了權威的頂峰. 到了周代, 周公制禮, 儒家提唱以禮樂治國, 神權旁落, 除了宮廷中因趕鬼驅疫還需要它以外, 它已逐漸被驅逐到了中華文明聖殿之外淪落民間, 成了文人雅士不屑一顧的怪力亂神."

가지가 있으면 즐겁고 행복하다는 의미가 담긴 것이라고 보는 견해도 있다.[25] '백'은 중국 남방 주민의 발음으로 보면 쌀의 의미인데, 신기하게도 우리의 '벼'와 그 음이 비슷하다. 남방지역의 '백'이 '미'라는 것은 도작(稻作)과 나가 무관한 것이 아님을 뜻한다. 새가 논농사와 특히 관계가 있다는 것은 과거 달력이 발달되지 않았을 때 계절의 변화를 정확하게 알고 날아오는 새를 기준해 농사를 지은 것을 보면 알 수 있다.

그 대표적 예의 하나로 뻐꾹새를 '포곡조(布穀鳥)'라고 하는 것을 들 수 있다. 뻐꾹새가 날아와 울면 씨를 뿌리는 시기라는 인식이 그것이다. 그래서 '포곡'이라고 불렀다는 추론이다. 우리 민족이 봉황을 존숭하는 이유는 이 같은 원초적 '나문화'와 관계가 있다. 조선왕조의 국장이 봉황이고 〈처용가무〉를 개명해 〈봉황음〉이라 한 사실을 두고 반드시 중국의 영향으로 볼 것은 아니다. 이는 우리 민족의 원초적 의식의 전승이나 발로이다. 중국의 전통적 국장은 용이다. 용 가운데서도 발톱이 다섯 개가 달린 용이고, 황제 이외에는 발톱 다섯 개가 달린 용을 상징물로 사용할 수 없었다.

용은 본래 밭농사를 주로 하는 민족의 상징이다. 용은 구름과 비를 항상 대동한다. 그러므로 강우량이 적은 지역과 관계가 깊다. 비가 많이 오는 고장과는 얼마간의 거리가 있다. 황하유역은 강우량이 적고 밭농사를 주종으로 하는 지역이다. 중국은 황하를 축으로 해 양자강 문화를 흡수했기 때문에, 남방문화의 상징인 난봉(鸞鳳)을 수렴해 '용봉문화(龍鳳文化)'를 완성한 것이다.[26] 오방신 중 북현무는 용의 다른 명칭임을 말한 바 있는데, 고구려, 발해의 고지인 만주에 흑룡강이 있는 것도 맥락을 같이 한다.

고대문화에는 몇 가지 권역이 있었다. '나문화·무문화·예악문화·살만문화'가 그것이다. 물론 후대에 이보다 뒤에 이룩되거나 유입된 도교, 불교 등의 문화도 있다. '무'와 '살만'은 흔히 동일한 것으로 알려져 있으나, '무'는 중국의 경우 형초(荊楚)를

25) 林河;『儺史』147쪽,「樂」: "南方讀 Nuo, 從絲從白從木, 其中白, 乃古人對大米的稱謂, 絲與大米, 均係百越的發明. 有從有木, 農依足食, 木可作居室器用, 三者足則樂也."

26) 林河;『儺史』儺文化向中原的傳播篇, 193~204쪽, "水稻文化的重要特徵, 在於水耕, 旱糧文化的重要特徵, 在於旱種. 水稻在水鄉種植, 鳥耕是原始水稻農業至關重要的農業技術. 故崇拜鳥. 旱糧是在旱土地區種植, 不需要鳥耕. 但因北方多旱少雨, 種旱糧至重要的條件. 乃是風調雨順, 他們特別地需要的. 是久旱逢甘雨, 因此他們崇拜的神靈應該是雨神, 關於雨神, 在中國神話傳說中, 描述最多的是龍神, 因此旱糧文化所産的圖騰文化應該是龍文化. … 商民族有水稻文化, 有鳥田有太陽崇拜有鳥圖騰有儺祭 … 商民族滅夏後, 入主中原, 他當然會把他的圖騰神和儺祭帶入中原. 在龍文化的土地上紮下根來, 並與龍文化結合, 形成了我國的龍鳳文化. 不是一件很自然的事嗎."

중심으로 한 남방문화의 사제(司祭)로, '살만'은 황하이북의 북방민족의 사제로서 그
성격이 다소 다르다.[27] 예악문화는 '무와 살만'을 폄하 또는 부정했다. 북방(중원)이
무를 천시하는 데 반해, 남방은 중시한다. 우리의 경우도 무와 살만은 뒤섞여 혼합되
어 있지만, 미세하게 고찰하면 얼마간의 차이가 있다.

우리의 남부지역은 무속에서 중요한 역할을 하고 있는 의식의 하나로 배를 만들
어 영혼을 여기에 실어 바다나 강에 띄우는 것은 중국 남방의 '선문화(船文化)'와 관
계가 있다. 선문화는 남방 무문화의 한 특징으로서 남방문화와 관계가 깊다. '처용'
이 바다에서 왔다는 기록도 선문화와 접맥된 것으로 생각되고, 나문화와 무문화가
혼합된 일례이다. 한국의 나문화를 검증하기 위해 우리는 중국의 기록과 나에 대한
연구를 참작하지 않을 수 없다.[28]

고려조 무렵부터 우리는 본격적으로 예악문화를 수용하여 이를 통치의 근간으로
삼았다. 예악문화는 '무문화'를 부정했다. 고려나 조선조가 통시적으로 무를 부정하
고 멸시한 사실이 이를 뒷받침한다. 그런데 무와는 달리 '나'에 대해서는 관용을 베
풀었거나 아니면 일정한 한도 안에서 긍정하고 보존하려는 노력이 엿보인다. 안동
의 하회가면무를 비롯하여 '봉산가면무·강릉가면무·동래야유', '진주·고성·마산·
가산' 등지의 오광대와 '양주·송파'의 산대놀이와 '강령·은률·황주' 등지의 가면무
들은 지방 관청과 방백들에게 보호를 받았다.

중원의 경우 한족의 정권이 무를 억압하고, 나를 국가 차원에서 보호하고 이를 궁

27) 儺學者 曲六乙은 北方薩滿文化圈에 포함되는 민족을 "滿·朝鮮·赫哲·顎倫春·達斡爾·蒙古以及
更旱的匈奴, 突厥等民族, 都曾信仰過薩滿教, 主持祭祀活動的叫薩滿, 系通古斯語, 意爲瘋狂激動
的人."으로 분류하고, 巫文化圈을 "春秋戰國時期, 楚國統轄以兩湖爲中心的江南地區, 後滅越等國,
領土擴大到百越諸地, 荊楚最尙巫風. 屈原的九歌, 說明了巫祭綜合詩,歌,樂,舞的程度規模."로 설정
해 '샤먼'과 '무'를 구별했는데, 필자는 이 견해에 동조한다. 曲六乙의 '儺戱·少數民族戱劇及其它',
102~103쪽 참조.

28) 林河;『儺史』船文化與海洋文化章, 250쪽, "誕生在江南水鄕的儺文化, 不僅一開始就與船文化結了
不解之緣, 而且船文化又與海洋文化有不解之緣, 船文化之所以與海洋有關, 與儺文化的陽鳥崇拜有
很大關係, 因爲太陽總是從東海上升起, 而大海又茫茫無邊, 因此百越民族便産生了太陽神應該是住
在東海之外的思想, 由於在人們的原始思維中, 認爲圖騰神就是自己的祖先, 人的靈魂是祖先從海外
仙鄕仙人送來人間的, 人死後他的靈魂也會回到祖先住的海鄕去. 和海外仙鄕裡的老祖先過著極樂生
活." 바다 밖 그들의 조상이 있는 본래의 고향으로 돌아가 極樂의 삶을 계속한다는 원초적 사유와 직
결된 이 같은 船文化는 우리 민족에게도 뿌리 깊게 남아 있다고 생각되고, 이 같은 원초적 사유가 巫
俗에 잔존하고 있다. 중국 양자강 이남 지역 소수민족으로 船棺葬과 懸棺葬도 배를 타고 그들의 조상
이 있는 극락세계로 왕생하라는 의도가 담긴 船文化의 흔적이다.

궐에서 연희한 사실과도 접맥된다. 고려나 조선조가 제야에 '나의'를 대궐에서 연희한 것도 같은 가닥이다. 한족과 달리 북방민족의 왕조인 '요·금·원·청조'는 왕궁에서 공식적으로 나의를 거행하지 않았거나 억제한 흔적이 있고, 의례적으로 연희한 예는 간혹 보이지만 나를 숭앙하지는 않았다. 원조나 청조에 영향을 받았던 시기에 나가 공식적으로 발휘되지 않았던 것은 이들 사행이 가면무를 즐겨하지 않은 사실과도 무관하지 않다.

중국에서 나가 '한·당·송·명'대에 특히 번창한 이유는 여기에 있다. 북방민족은 '살만교'라는 그들의 고유 종교가 있었다.[29] '살만교'는 남방의 '무'와는 달리 '나'와는 상보적이 아니라 대립적 관계였다. 한반도 각 지역에 연희되었고 지금도 또한 계속되고 있는 각종의 가면무들이 '나'와 관계가 있을 뿐 아니라, 관청의 보호를 받았다는 사실은 다음의 기록에서 증명된다.

고종 30년(1893) 경상도 고성의 부사로 부임한 오횡묵(吳宏默)이 제야의 세시행사를 목격하고 이를 『고성총쇄록(固城叢鎖錄)』에, "풍운당(風雲堂)을 돌아다보니 아전의 무리들이 나악(儺樂)을 갖추고 연희를 하고 있다. 무엇이냐고 물으니 해마다 치르는 관례라고 했다. … 조금 있으니 나희배(儺戲輩)들이 징을 치고 북을 두드리며 펄쩍 뛰어오르는 등 온통 시끄러이 떠들며 일제히 관아의 마당으로 들어온다. 악당 가운데의 석대(石臺) 위에는 미리 큰 불을 마련해 놓았는데 마치 대낮처럼 밝다. … 월전(月顚)과 대면(大面) 노고우(老姑優)와 양반창(兩班倡)의 기이하고 괴상한 모양의 무리들이 순서대로 번갈아가며 나와 서로 바라보며 희롱하고 혹은 미쳐 날뛰며 소란스럽게 떠든다거나 혹은 천천히 춤을 춘다."라고 기록했다.[30]

위의 기록에서 주목되는 점은 고성 오광대를 일러 '나희'라고 규정하고 신라 오기

29) 蔣嘯琴, 『大儺考』(蘭亭書店 台北市 民國 77年) 第一節 由歷代文獻中探討, 140~143쪽, "元代乃蒙古入主中原所建立的朝代, 蒙古原係遊牧民族, 他們是政教合一的政體, 他們的宗教信仰, 頗爲廣泛有佛教道教回教, 以及他們原有的薩滿教. …『元史』中, 雖然沒有大儺的記載, … 因元代有其自己的宗教跳神驅鬼的舞蹈, 因而不必採用中國原有的大儺. … 自宋而後, 經遼金元三代迄至今日, 並未發現宮儺的記載. … 至於明代之大儺, 太祖爲恢復中原文化, 因此仍襲漢制. … 淸朝是由女眞人所建立的政權, 其人民原就信奉薩滿教. 由於宗教的排他性, 所以大儺很不容易爲他們所接納."

30) 趙萬鎬, 『탈춤 '辭說' 硏究』(成大博士學位論文, 1994), 11~12쪽에서 재인용.

가운데 '월전'과 '대면'이 등장하는 점이다. 이는 필자의 주장대로 민족악무는 쉽게 나타나고 용이하게 소멸되는 것이 아니라, 수백 년 또는 수천 년의 장구한 역사를 지닌 것이라는 입론이 가능한 것임을 입증하는 부분이다. 고성 오광대는 '함안·진주·가산·통영' 등지의 가면무와 같은 맥락이니만큼, 이들을 통틀어 '나희'로 보아도 무리가 없다. '월전'과 '대면'이 소멸되지 않고 1893년까지 고성의 나희에서 중요한 놀이로 남은 것은 놀라운 일이다. 그리고 나가 고려·조선조의 당국자들에게 일정한 보호와 추장을 받았다는 점은 다음의 글에서도 증명된다.

> 봉산탈은 원래로 봉산리속(鳳山吏屬)들이 자자손손 세습적으로 출연해 오던 것으로서 그중 취발(醉發)·노승(老僧)·초목(初目) 등의 역할을 이속 중에서도 가장 중요한 인물이 하고, 상좌(上佐)·소무(少巫)·통인(通引) 등은 연유자로써 충당시켰는데 현금 이 탈놀이를 주재하고 있는 이동벽(李東碧) 씨와 같은 이는 그의 20대 선조 적부터 거의 세습적으로 초목의 역할을 담당해 왔다고 한다.[31]

봉산탈놀이의 주재자인 이동벽은 그의 20대 선조 때부터 대대로 계승해 왔을 뿐 아니라 해당 지역 지방관청의 향리들이 세습해 가면무를 전승했음을 밝혔다. 여기에서 우리는 가면무가 상상 밖으로 긴 역사를 지녔고, 아울러 지방의 실권자들인 향리에 의해 전승되었다는 것은, 국가 차원에서 이들 가면무가 보호되었음을 의미한다. 지방의 향리는 세습인 만큼 고구려, 신라, 고려 이전의 원삼국시대와 그 지역 소국들의 핵심 관료들의 후신일 가능성도 있다. 여기서 20대를 이동복 씨를 20대 후손으로 볼 수도 있지만, 20대 조부로 규정할 경우 일대를 25년으로 간주한다면 400년이 넘는 기간 동안 연희되었다는 계산이 나온다. 문제는 이동벽 가문이 전승한 이전에도 봉산가면무가 없었다고 단정할 수 없다는 점이다.

고려조는 물론이고 그 이전의 삼국시대 전후까지 소급될 가능성도 있다. 『고려사』 '계동대나의(季冬大儺儀)'에 등장하는 잡기를 연희했던 사람들과 '우괴자(尤怪者)'로 표현된 놀이꾼들 중에 가면무를 연희하는 연예인들과 고성 오광대놀이에서 신라시대의 가면무인 〈월전〉/〈대면〉 등이 등장하는 점을 감안할 때, 그 역사의 장구함은

31) 崔常壽, 『海西假面劇의 研究』(1967), 15쪽 참조.

유추할 수 있다. 〈처용가무〉는 한반도 각 지역에 분포된 나희의 일종인 각종의 가면무와 오광대놀이들 가운데, 유일하게 지방관아가 아닌 중앙정부 차원에서 수렴된 민족악무이며, 한반도의 나문화가 양성한 악무의 대표작이다. 〈처용가무〉를 나와 결부시킨 선학들의 연구업적도 이 같은 필자의 시각에 많은 참고가 된다.[32]

2) 〈처용가무〉와 민족나례

'나'는 '무'와 달리 동양의 정통 통치이념인 예악에 포함되는 영광을 얻었다. 무례(巫禮)라는 말은 없고, '나례(儺禮)'는 엄연히 존재하는 까닭이 여기에 있다. 고려조의 경우 〈처용가무〉가 정식으로 나례에 편입되었는지는 미지수이다. 『고려사』「예지」'나의' 항목에도 〈처용가무〉에 대한 직접적인 언급이 없다. 『고려사』에 나타난 나의는 '민족나'인 〈처용가무〉가 초기에 계춘(季春)에 연희되었던 것과는 달리, 겨울철에 거행되는 '대나(大儺)'였다. 민족나인 〈처용가무〉는 본래 '대나'가 아니라 '춘나(春儺)'였다.

나의에는 여러 종류가 있다. 중국을 예로 하여 이를 대별한다면 나제를 하는 장소와 주재자를 기준해 〈궁정나(宮延儺)·민간나(民間儺)·군나(軍儺)·사원나(寺院儺)〉로 분류할 수가 있다.[33] 다른 시각으로 분류하면 〈국나(國儺)·천자내나(天子乃儺)·대나(大儺, 동나)·춘나(春儺)·하나(夏儺)·추나(秋儺)〉 등으로 나누기도 한다.[34] 나의에서는

32) 宋錫夏;『韓國民俗考』(日新社, 檀紀 4293年), 243쪽 韓國假面劇의 沿革과 系統篇에, 중부의 '山臺都監놀음'과 남부의 '五廣大 竹廣大 野遊' 서부의 黃州 鳳山의 '假面舞' 역시 驅儺儀에서 나왔다고 했으며, 일찍이 安廓이 〈처용무〉가 驅儺儀에서 발달했다는 설도 소개했다. 필자는 〈처용가무〉가 중국에서 유입된 中原儺儀와는 성격이 다른 民族儺儀로 인정하고 논의를 펴고 있다. 〈처용가무〉가 바닷가인 開雲浦에서 연희된 것은 오랜 옛날의 到來地와 관련된 것이지, 헌강왕 때에 처용이 바다에서 들어와 〈처용가무〉를 최초로 공연한 사실의 기록은 아니다.

33) 曲六乙;『儺戲·少數民族戲劇及其它』2쪽, "從巫師服務對象和活動場所來劃分, 我國的儺和儺戲, 可以分爲宮廷儺,民間儺,軍儺,和寺院儺,四種. 土家·壯·侗·仡佬·苗 等族的儺戲屬民間儺, 地戲關索戲屬軍儺 藏族聚居區大寺院的跳鬼(藏語叫 羌姆), 包括北京雍和宮的正月跳鬼屬寺院儺."

34) 蔣嘯琴;『大儺考』"儺祭之規制章, 126~127쪽 上古節, 季春命國儺, 九門磔禳以畢春氣. 孟秋天子乃儺以達秋氣. 季冬命有司大儺, 旁磔出土牛, 以送寒氣. 據上述的記載, 雖然年僅三季, 但鄭玄曾云, 四時儺, 故筆者亦以爲周儺應爲四季皆有, 周代的儺儀係依天子諸侯與庶民, 三個層次來擧行. 其實這層次也, 就是三種儺儀的區分, 那就是國儺, 天子乃儺, 和大儺, 三種, 所謂國儺就是天子和諸侯參的儺祭, 天子乃儺, 則僅天子所行的儺祭. 唯有大儺乃是上自天子下至庶民擧國上下一致參與的儺祭." 이

인류의 조상을 나공(儺公)과 나모(儺母, 나랑)로 보고 있다.

나문화권에서의 '나(儺)'는 신성이며 절대자였다. 그런데 이른바 '구나(驅儺)'를 두고 글자 그대로 '나'를 구축하는 것으로 해석하면 큰 오류를 범한다. 신성한 '나'가 악귀(惡鬼)와 역귀(疫鬼)를 구축한다는 '대구나의(大驅儺儀)'라는 말에서 중간 글자를 취해 간편하게 '구나(驅儺)'라고 한 것이다. 고려시대부터 우리 선인들은 나의를 문학 작품화하면서 '구나'라고 제목을 달았는데, 이 역시 '나'가 악귀를 몰아낸다는 의미로 사용했다.[35]

나와 관계있는 민족악무 중의 하나인 〈산대희(山臺戲)〉도 예의 범주 속에 포함시킨 흔적이 있는 데 반해, 무는 전혀 제도권의 예에 포함시키지 않았다. 무가 우리와 항상 적대관계 또는 조공관계를 가지면서 북계(北界)를 소란스럽게 하는 북방민족의 종교였기 때문일까. 압록강 북쪽에 살았던 북방민족은 혈연으로 봐서 한족보다는 가까운 우리들의 사촌쯤 되는 민족인데도 끝내 좋은 감정을 품지 않았던 이유는 무엇일까. 북방영토의 상실은 이 같은 삼한계 선인들의 북방민족에 대한 인식과 무관하지 않다. 부여계의 고구려는 이들을 포용했기 때문에 막강한 대제국을 건설할 수 있었다.

〈처용가무〉가 민족악무 가운데 중요한 악무로 존속된 이유는 나를 긍정하고 이를 예악에 포함시킨 선인들의 인식도 작용했다. 무(巫)를 신봉하면서도 무를 배척한 역사는 길고도 깊다.[36] 무에 비해 관변의 비호를 받았음에도 불구하고 무만큼 '나'가 진작되지 않은 이유는 '가면'이 가지는 속성의 한계와도 연계된다. 그러나 '나'는 〈처용가무〉를 필두로 '수영·동래' 권역의 '야유'와 '통영·고성·진주·마산·가산·학산·도동·서구·남구' 지역의 '오광대(五廣大)', '봉산·강령'권의 가면무와 '강릉'의 가면무 등 곳곳에 나문화의 유산이 악무로서 전승된 것은 다행이다. 이들은 삼한의

기록에 의하면 周代에는 天子와 諸侯 그리고 서민들에 의해 儺儀가 거행되었고, '國儺'는 천자와 제후가 참여하는 儺儀이며, '天子儺'는 오로지 천자만이 참여하는 것인 데 비해 '大儺'는 천자와 제후 그리고 아래로는 서민에 이르기까지 각계각층의 사람들이 참여하는 儺儀였다.

35) 李穡의 「驅儺行」(『牧隱詩藁』卷二十一)을 비롯해서 『王朝實錄』(太宗) 등 史書와 『樂學軌範』 그리고 기타 개인 문집에도 '驅儺'라는 용어가 널리 사용되었다.

36) 李奎報;『東國李相國集』卷二 古律詩,「老巫篇」並序에 고려조가 巫를 수도 개경에서 두 차례나 축출한 사실을 기록하고 있다. 朝鮮朝의 경우는 이보다 더욱 심했다고 생각되고, 지금도 巫의 탄압은 계속되고 있다.

여러 나라와 고구려 백제가 병합한 소국들의 악무였을 가능성이 많다. 특히 경남지역에 밀집된 '오광대'와 '야유'는 가야의 악무였거나 아니면 가야가 병합한 소국들과 포상팔국의 악무일 수도 있다.

〈처용가무〉는 '민족나'로서 『고려사』의 '대나'와 『증보문헌비고』에 채록된 여러 '나의'들과는 차이가 있다. 우리 사서나 문헌들에 나오는 '나의'는 대체로 '한·당·송·명' 등의 한족의 왕조들이 숭상했던 '중원나'가 중심을 이루고 있다.[37] 물론 이들 중국의 나가 한국에 들어와서 토착화되어 민족나로 정착된 점도 예상할 수 있다. 그 대표적인 민족나를 필자는 〈처용가무〉로 규정하고 있으며, 벼농사를 위주로 하는 곡창지대인 평야를 낀 지역에 연희되는 여러 종류의 가면무 또는 가면극들도 여기에 포함된다고 생각한다.

〈처용가무〉를 민족예악 가운데 '민족나'로 볼 수 있는 예는 여러 부문에서 나타나고 있다. 영조 갑자년(1744) 『진연의궤(進宴儀軌)』에 등장하는 각색(各色)의 기생과 악무의 기록을 보면 〈처용무〉를 연희하는 영인(伶人)들이 나오는데, 이들은 모두 '안동'과 '상주·경주' 지역에 국한되어 있다.[38] 〈처용가무〉는 이처럼 경북지역을 중심으로 전승된 악무였고, 한국의 민족나희 중에 유일하게 국가 차원에서 예악에 포함된 '나희'였다. 여타의 민족나희가 지방관아 차원에서 일정한 보호를 받으며 전승된 것과는 대조적이다.

〈처용가무〉와 기타 가면무들을 '나희'라고 지칭한 이유는 조선조 무렵에는 그 신성성과 외경성이 약화되어 오신적 기능보다 '오인적' 연희 기능이 보다 강화되어 일종의 연극 형태로 변했기 때문이다. 〈처용가무〉가 '경주·상주·안동' 권역에 주로 전승된 것은 그 영향권이 확대되었다는 의미이기도 하지만, 안동 기생이 처용무를 추었다는 기록은 혹시 하회의 가면무를 지칭하는 것인지도 모르겠다.

〈하회가면무〉는 안동지역에 존재했던 창령국(昌寧國) 즉 고타야국의 국가 악무로 필자는 보고 있다. 하회탈 가운데 이른바 양반탈이라는 것은 양반이 참여했거나 양반복장을 착용하고 연희했다는 사실의 표현이다. 당시 상류층인 양반이 착용했다면 그 탈은 가장 중요한 탈로 해석된다. 양반이 착용하고 연희한 탈은 나의에서 주신(主

37) 『增補文獻備考』 卷六十四 「禮考」 十一 附篇에 儺 항목이 있는데, 이는 『고려사』와 『조선왕조실록』의 기록들을 수합한 것으로 중국의 方相氏를 중심한 역대 漢族王朝의 儺儀가 주류를 이루고 있다.

38) 宋芳松; 「朝鮮後期의 鄕妓와 宮中呈才」(東洋學術大會, 1995), 15쪽 참조.

神)에 해당하는 나공(儺公) 가면일 가능성이 있다.

상주 기생이 추었다는 〈처용무〉도 옛적 '사벌국(沙伐國)'의 국가 악무였던 나의와 관련이 있다고 생각된다. 처용탈 비슷한 가면을 쓰고 안동과 상주의 영인들이 연희를 했기 때문에 이들을 싸잡아 처용무로 표기한 것으로 여겨지지만, 한편으로 〈처용가무〉가 고대에 이미 이들 지역으로 확산되었다는 점도 배제할 수 없다. 나의에 있어서 붉은색 가면은 나공, 백색의 가면은 나모(儺母)이다.[39]

〈처용가무〉는 가면이 하나밖에 없다. 나중에 오방처용이 나오지만 동일한 탈을 오방(동·서·남·북·중앙)에 비의했을 뿐 결국 하나이다. 고려조의 처용 탈은 후대적인 요소가 가미되어 있다. 원시적인 탈일수록 장식이 없다. 관이 첨가되고 꽃으로 장식된 것은 후대의 가면임을 증명한다. 후대라고 해서 〈처용가무〉가 역사의 전면으로 등장한 헌강왕(?~886) 5년 서기 879년경에 이룩된 가면을 기준으로 한 것은 아니다. 나와 관련된 가면무를 도작의 시작 전후로 본다면 시대는 더욱 소급될 수 있다. 한반도의 나문화가 언제 유입되었는지 그 연대를 적시하기는 불가능하지만, 삼한시대 무렵으로 보고 있으며, 처용가면도 이 시기의 것으로 상정한다.

필자는 〈처용가무〉를 한반도의 나문화 중에서 종교적 분야에 해당하는 나의의 잔영으로 생각한다. 그러므로 헌강왕 대에 처음으로 해양에서 들어온 악무가 아니라, 고대 울산지역에 존재했던 '우시산국'과 관련된 악무로 보고 있으며, 그 원류는 희락적 악무가 아니라 오신적 기능이 주축이 된 우시산국의 국교였던 나의로 추정한다. 〈처용가무〉가 나의의 일종이고 울산지역에 있었던 우시산국의 종교와 관련된 종합적 성향을 지닌 악무라는 증거를 제시할 수 없음은 인정한다. 그러나 기록이 없다는 이유로 유구한 민족사와 민족문화를 포기할 수 없다는 대명제를 상기한다면, 얼마 간의 추상과 비약은 필요하다.[40]

39) 『儺史』儺公儺母與洪水神話章, 37쪽, "據儺巫們介紹, 儺壇上供奉的一男一女神像, 男像紅臉有鬚, 眼珠凸出, 女像白臉, 眉淸目秀, 男的叫儺公, 女的叫儺娘. 這就是儺壇的一對主神, 相傳他倆是遠古時代洪水淹盡人類, 倖存下來的一對兄妹, 今日的人類, 便是這一對兄妹的子孫後代, … 例如對儺公儺娘的稱呼就有儺公娘儺公儺母, 東山聖公與南山聖母, 東山老人與南山小妹, 伏羲兄妹, 女媧兄妹等." 한국의 각종 가면무의 가면도 여성의 경우는 거의가 白色이고 남성은 紅色이 주류를 이룬다. 물론 여러 종류의 색채가 혼합된 가면도 있다.

40) 趙潤濟, 『國文學槪說』 210~211쪽에서 〈처용가〉가 오래된 민족적인 가무임을 지적했다. 陶南은 실증할 수 없다는 이유만으로 민족문학의 실상을 외면할 수 없다는 민족주의적 연구방법론을 제시한 바 있다.

황해도의 봉산계통과 강령계열의 가면무들과 경남 일대의 오광대와 야유 그리고 강원도의 강릉 가면무들도 그 근본이 민족나의임은 송석하(宋錫夏)를 비롯한 선학들도 암시한 바가 있다.[41] 〈처용가무〉는 민족나의로서 탈해왕(?~80) 23년 서기 79년 신라에 의해 병합된 우시산국과 거칠산국(居漆山國, 동래로 비정)의 국가 악무인 나의의 원형을 상당히 보존한 악무로 여겨진다.[42] 거칠산국의 위치를 동래지역으로 보는 것은 거의 정설로 되어 있고, 동래지역에 '동래야유'가 현재까지 전승된 사실은 결코 우연이 아니다.

〈처용가무〉가 우시산국의 악무라면 서기 79년에 우시산국이 멸망했는데, 어찌해 헌강왕 5년(김부식은 원년이라는 설도 있다고 했다) 서기 879년에 출현되었으며 800여 년간 어디에서 어떻게 전승되었는가 하는 의문이 제기될 수 있다.[43] 민족악무는 그 생명이 천여 년 단위로 지속된다고 믿어지는데, 그 중요한 근거로서 전국 방방곡곡에서 지금까지 지속되고 있는 '동제(洞祭)'는 그 기원이 적어도 삼한시대까지 소급될 수 있다는 것은 일반화된 상식이고, 덧붙여 앞서 인용했던 고성 오광대의 연희 과정에 신라시대 최치원이 '향악잡영'으로 형상했던 〈월전·대면〉이 20세기까지 그 이름이 나온다는 사실도 참고가 된다.

최치원은 9세기 후반에서 10세기 초엽까지 생존했던 인물인만큼, 오광대놀이에 등장하는 〈월전·대면〉이 '향악잡영'의 그것과 동일하다고 인정되기 때문에, 이들 악무의 존속 기간은 적어도 800년 이상이 된다. 우시산국과 거칠산국은 신라의 교활한 계책에 의해 정복되었기 때문에 우시산국의 지배계급과 백성들은 장구한 기간

41) 봉산과 강령의 가면무를 구분한 것은 봉산가면무는 가면이 괴기하고 춤사위가 활발하고 거친 반면, 강령가면무는 온화하고 골계적 요인이 있다고 알려졌는데, 필자는 전자를 武舞, 후자를 文舞的 성향의 儺儀로 보고 있다. 江陵假面舞 역시 〈處容歌舞〉와 더불어 儺儀로 필자는 생각하고, 봉산·강령·강릉의 가면무는 고구려계의 儺儀로 생각되고, 이들이 주로 단오절에 연희된 것으로 보아 '夏儺'이다.

42) 『三國遺事』「處容郎 望海寺」에 祥審舞, 玉刀鈴舞, 地伯級干舞 등이 나오는데, 이들은 모두 가면무이며 일종의 儺儀로서 신라 사회에 儺文化가 뿌리 깊게 존재한 사실의 표현이다. 地伯級干의 '伯'과 '級干'은 중국과 신라의 封爵 명칭이 혼합된 것으로서 민족예악의 변화를 읽을 수 있다.

43) 『三國史記』「新羅本紀」憲康王 五年 條에 〈處容歌舞〉에 대하여 기술하면서 김부식은 古記에는 헌강왕 원년에 〈처용가무〉가 울산 개운포 지역에서 연희되었다고 기록했는데, 이는 〈처용가무〉가 『新羅古記』 등 옛 문헌에도 중요한 악무로 기록되었음을 뜻한다. 于尸山國의 정복 연대는 서기 79년이 아니라, 229~262년대라는 논의(宣石悅「斯盧國의 小國征服과 그 紀年」『新羅文化』 12輯, 1995)가 있기는 하지만, 紀年에 대한 수정 논의는 그 자체가 많은 문제점을 갖고 있음도 부기해둔다. 위 두 나라의 병합 연대는 『삼국사기』「열전」居道篇과 『文獻備考』에 의했지만, 居漆山國(萇山國)의 경우는 다른 설도 있다.

동안 앙앙불락하며 신라에 저항했을 것이다.[44]

　그러므로 그들의 악무인 〈처용가무〉를 공식적으로 신라에 헌납하지 않고 은밀하게 비장하고 있었거나, 아니면 우시산국의 이들 악무가 신라인의 기호에 맞지 않았기 때문에 일종의 혐오스런 악무로 취급되어 우시산국의 악인들에 의해 울산지역에 민간 차원에서 전승되었다는 가정도 해볼 수 있다.일찍이 이우성이 〈처용가무〉에 나오는 처용을 울산지역의 호족으로 규정해 검토한 연구가 있는데, 이는 〈처용가무〉가 우시산국의 국가 악무였다는 입론과도 관계가 된다.[45]

　〈처용가무〉가 신라의 국가 악무로 승격되는 가장 큰 이유는 노랫말에 있었을 것이다. '신라성대소성대, 천하대평라후덕'과 '삼재팔란이 일시소멸ᄒ샷다' 등의 가사는 왕을 비롯한 지배층과 그리고 백성들 모두가 좋아할 수 있는 내용이다. 〈처용가무〉는 그 본원이 나의이기 때문에, '나무'와 '나제'로 분류된다. 〈처용가〉는 이 중에서 '나가'이다.[46] 〈처용가무〉에 포함된 제사 내용에 대해서는 확연하게 밝혀낼 수 없고 어렴풋이 그 면모를 유추할 도리밖에 없다.

　나가(儺歌)로서 〈처용가〉를 분석한다면 '나후'는 나의의 주신인 '나공'이어야 한다. 문제는 '나'와 '나'를 동일하게 취급할 수 있느냐에 있다. '라후'가 신라왕을 지칭한 것은 아니다. 왜냐하면 '왕'을 '후'로 스스로 강등시킬 이유가 없기 때문이다. 라(羅)와 나(儺)를 같은 음차로 보고 천하가 태평하고 온갖 재난이 소멸한 것은 '나후신(儺侯神)'의 덕이라고 필자는 해석한다. '나' 역시 중국에서도 음차로 인정되고 있다.

　'신라성대소성대 천하대평라후덕'이라고 노래한 나자인 처용이 우시산국 때부터 전해온 원래의 나가 내용을 의도적으로 헌강왕에게 환심을 사기 위해 개사했을 가능성도 있다. 나신(儺神)에다 '후(侯)'를 붙인 것은 중세 예악론의 구도로서 산천에다 '대왕(大王)·백(伯)·급간(級干)' 등의 작호를 부여하는 것과 같은 논리이다. 고구려

44) 『三國史記』「列傳」四 居道, "居道失其族姓, 不知何所人也. 仕脫解尼師今爲干, 是于尸山國, 居漆山國居鄰境, 頗爲國患. 居道爲邊官, 潛懷幷呑之志, 每年一度, 集群馬於張吐之野, 使兵士騎之, 馳走以爲戲樂. 時人稱爲馬叔, 兩國人習見之, 以爲新羅常事, 不以爲怪. 於是起兵馬, 擊其不意, 以滅二國."

45) 李佑成, 「'三國遺事' 所載 處容說話의 一分析」(金戴元博士 回甲紀念論叢), 992쪽에서 처용이 울산지역의 실권을 가진 豪族集團의 상징이라고 논했다. 필자는 울산의 호족을 고대 于尸山國의 권력집단의 후예로서 당대의 중요한 국가 악무를 관장하던 樂舞人이면서, 아울러 儺信仰의 司祭로 보고자 한다.

46) 崔珍源, 『韓國古典詩歌의 形象性』(大東文化硏究院, 1988), 〈處容歌〉의 神話 象徵性에서 〈처용가〉가 궁중의 儺禮에서 주제가로 불렸다고 했는데, 이는 〈처용가무〉가 儺禮임을 규정한 것이다.

는 동명왕의 어머니 유화를 '하백(河伯)'의 딸이라고 했으며, 신라는 남산신(南山神)을 '지백급간(地伯級干)'이라 했고, 조선조는 남산을 '목멱대왕(木覓大王)', 백악을 '진국백(鎭國伯)'으로 봉했는데, 이 같은 산천에 대한 봉작(封爵)은 수천 년간 계승된 민족사전(民族祀典)의 전통이었다.[47]

'나후'는 '나신'에 대한 봉작이며 〈처용가무〉에서는 처용이 착용한 가면을 지칭한 것이지 나자인 처용을 말하는 것은 아니다. 처용은 나의인 〈처용가무〉를 연희하는 나자에 대한 보통명사로 추측된다.[48] 그러므로 신통력을 발휘하는 것은 처용이 아니라 처용이 착용하고 연희하는 신성시되었던 가면이다. 〈처용가무〉의 핵심은 가면이고, 그 가면은 신성 자체이다. 동래지역에 있었던 거칠산국 또는 목지국(目支國) 악무의 잔재로 여겨지는 '동래야유(東萊野遊)'도 나의로서 〈처용가무〉와 서로 상통하는 면이 본래는 많았다고 생각된다.

가면무의 신격은 가면무를 추는 연희자에게 있는 것이 아니라 그들이 착용한 가면과 신에게 바치는 춤과 노래에 있다. 〈처용가〉 중에서 처용탈에 대한 예찬과 묘사가 가장 많은 비중을 차지하고 있는 까닭도 여기에 있다. 필자는 처용탈을 묘사한 내용 중에서 특히 주목하는 부분이 있다.

> 누고지ᅀᅥ 셰니오 누고지ᅀᅥ 셰니오
> 바늘도 실도어ᄡᅵ 바늘도 실도어ᄡᅵ
> 處容아비롤 누고지ᅀᅥ 셰니오
> 마아만 마아만 ᄒᆞ니여
> 十二諸國이 모다 지ᅀᅥ 셰온
> 아으 處容아비롤
> 마아만 ᄒᆞ니여

처용탈은 바늘도 실도 없이 제작된 것으로서, 천의무봉(天衣無縫)의 신성가면임을 강조했다. 십이제국이 모두 참여해 만들었다는 표현은 〈처용가무〉가 삼한시대, 즉

47) 李敏弘; 「民族禮樂의 進行과 發展」(『人文科學』 26輯)에서 이 문제에 대해서 그 일단을 고찰했다.
48) 『三國遺事』 處容郎 望海寺條에 "東海龍喜, 乃率七子, 現於駕前, 讚德獻舞奏樂, 其一子隨駕入京, 輔佐王政, 名曰處容."이라고 기술했다.

하회별신굿탈놀이

변진십이국 시대부터 있었던 가무임을 밝힌 것이다. 울산지역에 위치했던 '우시산국'은 변한과 진한의 접경지대이다. '십이제국'이라는 노랫말은 처용가면이 변진시대 전후 무렵부터 존재했던 신성가면임을 암시한 것이다. 열두 나라의 백성들이 모여서 공동으로 제작했다는 것은, 처용가면이 이들 열두 나라에서 함께 숭앙하는 나공(儺公, 나후·나신)의 가면이었기 때문일 것이다. 민속신앙의 일환인 '줄다리기'에 쓰이는 '줄'은 신성한 것으로 줄다리기에 참여한 인근 마을의 모든 사람이 공동으로 제작해 마을의 성소인 창고 안에 보관해 성스럽게 여기는 경우와 동일하다.

하회 가면무 가운데 '양반탈'이라는 칭호가 양반이나 양반 복장을 한 사람이 착용하고 연희했기 때문에 붙여진 이름인 것처럼, 처용가면은 '처용'으로 불리는 사제에 의해 연희된 까닭으로 인해 처용탈로 이름 지어졌던 것 같고, 실제로는 12제국이 함께 숭봉하는 '나공가면(儺公假面)'이었다. 나공의 탈은 색깔이 붉고 수염이 있지만 없는 경우도 있었다. 헌강왕 앞에서 〈처용가무〉를 연희할 때도 가면을 쓰고 노래하고 춤을 추었다. 이때 착용했던 가면은 그 당시에 만들어진 것이 아니라 소위 십이제국이 함께 만들어서 신성으로 보존되어 온 오래된 가면이었다고 생각된다.[49]

헌강왕 어전에서 연희할 때 착용한 가면은 수백 년간 전승된 매우 신성한 가면으로서 울산지역의 나의의 주재자인 처용을 중심한 악인들에 의해 비장되어 왔을 가능성이 많다. 현재 안동 하회에 전해진 '탈'의 연조가 수백 년이 넘은 사실도 참고가 될 것이고, 곁들여 안동의 이들 탈들이 앞으로 수백 년 또는 천여 년 이후까지 전승될 가능성도 유의할 만한 사항이다.

하회 가면무 역시 나의로 필자는 보고 있는바, 나의는 본래 '태음지신'과 밀접하게 관련된다. '태음'은 물과 연계되는데, 하회는 물이 돌아가는 곳으로 태음신의 거

49) 李明九, 「處容歌硏究」(『高麗時代의 歌謠文學』)에서 十二諸國이 만든 것은 처용가면이 아니라 '處容偶'였다고 했다. 처용우를 열두 나라가 함께 만들었다면 그것은 신성한 聖物이었을 것이다.

소로 안성맞춤이다. 신성성이 소멸되고 문화재로 변이된 가면도 보존하는 마당에, 과거 십이제국이 함께 만든 종교적인 신성 가면의 보존 문제는 더 말할 나위가 없다. 『삼국사기』의 '산해정령'과 『삼국유사』의 '용왕과 그 칠자(七子) 중의 처용'에서 '산(山)'이 특히 주목된다. 동일한 사실을 두고 나타난 이 같은 표현의 차이는 그냥 간과할 수 없는 문제이다.

처용가무가 우시산국과 관계가 있는 만큼, 울산지역의 성산이며 나아가서 조선조에 이르기까지 신성시되어 사전에 올라 있는 '우불산(亏佛山)'이 연상된다. '우시산(亏尸山)'의 '시(尸)'는 이두에서 'ㄹ'로 알려져 있으며, '우불(于佛)'을 이두식으로 읽는다면 '울'로 발음할 수도 있다. 그러므로 '산해'의 산은 영취산이 아닌 '우불산·우시산'과 접맥될 소지가 있다. 『삼국유사』는 〈처용가무〉를 사찰연기로 해석해 민족사전에 등재된 성산인 우불산을 건너뛰어 불교와 관계가 깊은 '영취산'과 결부시켰다.

〈처용가무〉는 헌강왕에게 헌납되었는데, 헌납되지 않았던 긴긴 시간 동안 일종의 은폐된 '군악'으로 존재했지만, 「신라본기」 악지에 여타의 군악들은 기록이 되어 있는 데 반해, 〈처용가무〉가 빠진 것은 '우시산국'의 유민들에 의해 공식적으로 바쳐지지 않고 숨겨졌기 때문으로 필자는 인식한다.

『삼국사기』에 채록된 〈처용가무〉에는 불교적 요인은 전혀 없고, 국가 통치와 관련된 순수에 초점을 맞춘 예악론이 근저에 깔려 있다. 반면 「삼국유사」에는 용이 등장하고 용의 아들인 처용을 위시한 칠자가 나온다. 일연은 〈처용가무〉를 불교와 연계시키고자 했다. 그는 나의인 〈처용가무〉를 '사원나(寺院儺)'로 이해했거나, 아니면 그렇게 변용시키려 한 듯하다. 어쩌면 당대에 '처용나의'가 불교의 영향을 받아 사원나적 성향을 이미 갖고 있었는지도 모르겠다.

중국에서도 나는 무와 서로 결합했을 뿐 아니라 불교·도교 및 기타 여러 신앙 등과 어울려 다양하고 복합적인 나의로 존재했다. 헌강왕 어전에서 거행한 의식에는 4명이 참여했고, 『삼국유사』를 근거로 할 때에는 용 이하 칠자가 등장한 만큼 8명이다. 어전에서 가무를 했고(駕前歌舞), 덕을 찬양하고 춤을 바치고 악을 연주했다는(駕前讚德獻舞奏樂) 사서들의 기록을 참고로 한다면, 〈처용가무〉는 초기에 4명 또는 8명에 의해 연희되었다.

『삼국사기』에는 '찬덕(讚德)'했다는 내용은 없고 '가무' 정도로만 기록했다. 김부식이 '산해정령'으로 알려졌던 인물들의 괴기한 모습과 이들이 연희하는 가면무에 나오는 '찬덕'에 대해서 평가를 절하해 삭제한 것인지, 아니면 찬덕의 내용이 본래는

없었을 수도 있다. 여하간 이들 기록에 의해 본다면 『삼국사기』와 『삼국유사』에 채록될 당시에도 〈처용가무〉는 '나의'로 인식되었던 것 같다. '나희'는 후대인 송조를 전후한 시기에 형성되었다.[50] 나희는 나의가 엄숙한 종교적 성격이 약화되어 오인(娛人)적 성향으로 흘러가서 연극적으로 변모된 경우를 말한다.

『삼국유사』에서는 〈처용가무〉를 나의로 인식해 이를 불교와 결합시켜 왕권과 불교에 접맥된 의식임을 강조한 듯하고, 『삼국사기』는 불교와 관련이 없는 예부터 전해 온 의식에 곁들인 신비한 가무 정도로 인식했다. '산해정령'이라는 표현으로 봐서 김부식은 〈처용가무〉를 나희가 아닌 나의로 여긴 듯하다. 김부식이 '나'에 대한 지식을 갖고 있었는지는 알 수 없는 일이지만, 오락적으로 변화해 '나희화(儺戲化)'된 〈처용가무〉의 흔적은 찾기가 어려운 대신, 오신에 비중을 둔 '나제(儺祭)'의 모습은 읽을 수 있다.

3) 〈처용가무〉계의 가요와 나희(儺戲)

〈처용가무〉는 유사한 작품이 5편이나 있다. 『삼국유사』의 〈처용가〉와 『악학궤범』의 〈처용가〉, 『시용향악보』의 〈나례가〉와 〈잡처용〉, 『악장가사』의 〈영산회상〉이 그것이다. 학계에서는 향가 〈처용가〉, 고려가요 〈처용가〉로 구분해, 고려 〈처용가〉는 향가 〈처용가〉가 부연된 후대의 작품인 것으로 정설화되어 있다. 그러나 필자는 이같은 고정관념에 동의하지 않는다. 〈처용가무〉는 나의의 일환인 만큼, 후대에 비록 나희로 그 성향이 바뀌었다고 하지만, 그 역사는 삼국 이전 원삼국시대 전후까지 소급이 가능하다. 그러므로 고려의 〈처용가〉는 원래 나의의 모습을 어느 정도 지닌 작품으로서 나제와 나가 그리고 나무의 원형을 상당히 보존하고 있는 가무이다.[51]

50) 曲六乙, 『儺戲·少數民族戲劇及其它』中國儺文化掠影章, 96~97쪽 唐宋時期 항목에 "到了十世紀的宋代, 宮廷儺祭發生了重大變化, 活躍了二千多年的打鬼英雄方相氏和十二神獸, 衆多的侲子都退出了祭壇. … 以主管音樂, 舞蹈教育的教坊官員, 和藝術人爲骨干成的軀儺隊伍. … 其中不少人物當于人情味喜劇色彩. 傳說的那種莊麗神聖恐怖風格, 日漸爲世俗化, 娛樂化, 遊藝化的民俗特徵所取代."

51) 李杜鉉, 『韓國演劇史』(學研社, 1987) 第五章 假面劇과 人形劇의 傳承, 138쪽에 山臺劇의 기원을 四千年前 桀紂와 女媧氏 때로 보는 전승자들의 전설과, 158쪽에 康翎 탈춤의 유래를 三韓時代로 보는 俗傳을 소개하고 이를 믿기 어렵다고 했다. 儺祭가 殷商代에 극성했고 商族은 東夷와 관계가 깊은 것으로 알려져 있으며, 儺는 神農氏와 有媧氏와도 연계되었다는 견해가 있다. 이들 여러 학설들을 검토할

고종(高宗) 인산시의 방상 씨(方相氏). 이 가면(假面)은 마귀를 쫓기 위한 것으로 곰의 가죽을 기워 만들었으며, 2~4개의 금빛 눈을 가지고 있다. 이 탈을 쓸 때에는 붉은 웃도리와 검은 치마를 입고, 손에는 창과 방패를 들도록 되어 있다. 이 탈은 임금의 행행(行幸)이나 외국(外國) 사신을 맞을 때에도 사용되었다.

고려 〈처용가〉와 향가 〈처용가〉는 전승과정이 얼마간 달랐다. 향가 〈처용가〉는 '사원나'로 변모되어 불교 쪽에서 전승시킨 것 같은 데 반해, 고려 〈처용가무〉는 본래 우시산국의 악무였지만 신라에 수용된 후 민족나의의 원형을 지키면서 신라, 고려를 거쳐 조선조의 궁정나(宮廷儺)로 승격되어 전승되었다. 민족나의로 전승되던 〈처용가무〉는 중국으로부터 유입된 '중원나의(中原儺儀)'와 병존하면서 '나희'로 변모되었고, 중원나는 나의로 자리를 잡았다. 『고려사』 「예지」의 나의는 민족나인 〈처용가무〉와는 차이가 있다. 송경이나 강도 강화의 내전에서 연희된 처용희는 오인적 나희로 변모한 〈처용가무〉였다.[52]

때 儺의 역사가 긴 것은 분명하고, 우리 한반도에도 原三國時代 전후 무렵부터 儺儀가 小國家들의 종교로 자리 잡고 있었다고 생각된다. 炎帝 神農氏는 鳥토템과 태양 숭배 민족의 우두머리이며, 이 무렵 중국 북방은 粟, 남방은 米作의 儺文化가 형성되어 있었다(林河의 『儺史』 32쪽, 儺與圖騰文化의 關係 참조).

52) 『高麗史』 「世家」 卷二十三 高宗 二十三年 二月壬寅, "曲宴于內殿, 承宣蔡松年奏僕射宋景仁, 素善爲處容戲, 景仁乘酣作戲, 略無愧色. 卷三十六 忠惠王 四年八月庚子, … 王率二宮人及晡乃至, 登寺北峰從樂, 天台宗僧中照起舞, 王悅命宮人對舞, 王亦起舞, 又命左石皆舞, 或作處容戲. … 禑王 十一年六月戊辰, … 禑畋于壺串, 夜還花園, 爲處容戲. … 十二年正月 … 今乃對飮, 得無失禮耶, 乃冒處容假面, 作戲而悅之."(위 기록은 열전에 수록되어 辛禑 등으로 표기되었지만, 필자는 禑王이라고 했다) 윗글에 나타난 〈처용희〉는 연희된 날짜가 二月과 八月 正月이다. 그러므로 〈처용희〉는 『고려사』의 除夜에 거행

나는 황하 이남과 양자강 유역의 한족이 숭상한 기층문화요 신앙이었다. 그러므로 한족의 왕조가 아닌 시대에는 나가 국가 차원에서 거행되지 않았거나 위축된 것은 사실이다. 우리나라의 경우 인조 이후부터 나의(처용가무가 중심이 된 나희가 아님)가 위축되는 현상은 여진족의 국가인 청조의 건국과도 관계가 있다.[53] 방상씨가 주축이 되는 중원나도 상당히 일찍부터 수입된 듯하다. 왜냐하면 경주 호우총(壺杅塚)의 부장품에서 사목(四目)의 방상가면(方相假面)이 발견되기 때문이다. 나의에 있어서 가면은 눈의 숫자에 따라 그 위상이 달랐는데, 즉 눈이 많으면 그만큼 신성성과 위력이 있는 가면으로 추앙되었다.[54]

향가나 고려가요의 〈처용가무〉는 모두 그 뿌리는 동일하다. 나제로서의 〈처용가무〉는 해양과 관계가 깊다. 『삼국사기』에 기록된 '산해정령'에서, 산은 우불산이고 해는 개운포 바다로 유추할 수 있다. 사원나로 변모된 처용가무의 나가(〈처용가〉의 노랫말)가 불교적 관점에 입각해 산정될 것은 당연하다. 나의에서 나공(儺公)인 신의 가면에 대한 예찬과 존숭은 불교 측에서 수용할 수 없다. 향가 〈처용가〉가 원가(原歌)에 가까운 고려 〈처용가〉에 비해 분량이 축소된 것은 불교 측에서 배척한 나의적 노랫말의 삭제와 관계가 있다. 〈처용가무〉를 영취산에다 망해사를 창건하려는 불교적 목적에 활용하기 위해 나제나 나신(公)을 예찬하는 문맥을 삭제해야 한다. 일연이 그의 시대에 존재했거나 또는 문헌에 남아 있는 나가 〈처용가〉를 불교적 시각에서 산정한 것이 향가 〈처용가〉이다.

〈처용가〉가 본래 나가였을 가능성은 소위 〈영산회상(靈山會相)〉으로 알려진 『악장가사』의 속요도 참작이 된다. 이 노래의 적당한 제목은 〈만세가〉이다. 〈영산회상〉은

된 儺儀와는 성격이 다른 民族儺儀의 일환임을 알 수 있다. 朴魯埻도 『高麗歌謠의 硏究』(새문사, 1993), 333쪽에서 위의 『고려사』에 나타나는 〈처용희〉는 신라시대 〈처용가〉에서 유래된 性戲 혹은 이와 유사한 雜戲라고 했다.

53) 漢民族이 아닌 북방의 몽골족이나 여진족 등은 그들의 기층신앙인 薩滿敎 계열의 신앙을 가졌기 때문에 儺를 숭상하지 않았다. 蔣嘯琴의 '大儺考' 儺祭之規制篇 宋·元·明·淸 항목(138~141쪽) 참조.

54) 蔣嘯琴;『大儺考』方相之假面章, 方相與魌頭, 59쪽, "段成式云, 四目曰方相, 二目曰儌, 而韓愈亦云, 四目曰方相, 二目俱, 似乎面具是以目的多寡而區分其品級及尊卑. 周禮上說方相爲黃金四目, 其品級應爲很高. 可是在已出土的方相面具, 都是祇有兩個恐怖的大眼. … 旣史籍中皆載有四目, 想必定有此物, 筆者有幸在韓國的文獻中, 發現有一幅木刻的四目方相圖, 正可證實四目爲方相之不謬." 위의 한국 방상가면은 경주 壺杅塚에서 출토된 方相이라고 밝혔는데, 이는 무속에서 무격이 쥔 방울의 숫자에 따라 그 권위와 위상이 차이가 나는 것과 비슷하다.

〈처용가〉를 칠언시로 번역한 것으로 이를 불교 측에서 〈영산회상〉에 수렴해 군왕의 만만세를 기원하는 악장가요로 활용한 것이다.

석가가 설법한 인도의 '영산'이 한국에서는 울산의 '영취산'으로 구현되었다. 영취산에 망해사가 창건되고, 개운포에서 신인 처용이 용의 아들로 분식되어, 헌강왕 어전에서 신성한 나공의 가면(처용탈)을 쓰고 나무를 추면서 불보살에 가탁해 군왕의 만수무강을 비는 내용으로 개사되었다. 〈영산회상〉의 불보살이 군왕의 만수무강을 축원한다는 것은 왕권 아래 불교가 포용되었다는 사실의 상징이다. 나가와 나무가 불교와 습합해 왕의 만수를 기원하는 송도의 악장으로 변질된 것이다.

> 푸른 바다의 신인이 자연을 타고 나와 　　　碧海神人乘紫烟
> 무리를 나누어 수렴 앞에서 춤을 바친다. 　分曺呈舞繡簾前
> 꽃 꽂은 머리 빨리 또는 느리게 돌리며 　挿花頭重廻旋緩
> 다함께 군왕의 만수무강을 기원한다. 　共獻君王壽萬年[55]

위의 노래는 제목이 〈영산회상〉으로 되어 있고 바로 뒤이어 '영산회상불보살(靈山會相佛菩薩)/대수만세가(代壽萬歲歌)'라는 구절이 나온 다음에 〈처용가〉를 칠언시로 형상한 한시가 첨가되었다. 〈영산회상〉 다음에 나온 〈영산회상불보살 대수만세가〉는 노래의 내용이 아니고 '가명'이다. "머리에 꽃을 무겁게 꽂았다"는 표현은 처용가면을 묘사한 것이고 "푸른 바다로부터 온 신인"은 처용나의의 원초적 도래지에 대한 묘사이며, "수놓은 발 앞"은 사서에 나타난 최초의 관람자인 헌강왕이나 또는 당시의 군왕을 지칭한 것이다. 울산의 개운포나 처용암 등은 민족나의로 정착된 처용가무의 모태인 나의가 도작과 함께 한반도에 들어온 경로와 관련되어 있다.

본래 이 같은 나의는 우시산국의 군왕과 백성들의 종교였고 아울러 우시산국의 국가 악무였던 것을, 이를 헌강왕이 접수해 '신라악'에 편입시킨 것으로 생각된다. 다시 말하면 우시산국의 종교였던 나의이며 예악이었던 것을 신라가 이를 '신라예악' 속에 편입시켰다는 뜻이다. 〈영산회상〉은 '나의'와 '불교' 그리고 '도교'적 영향까지 유추할 수 있는 것으로, 나의와 고대의 여러 종류가 습합된 악무로서, 결국 신라

55) 『樂章歌詞』(大提閣, 1973影印) 歌詞 上 〈靈山會相〉.

왕의 만수무강을 비는 악장으로 굳어진 경우의 하나이다.

　나의에서 가창되었던 나가가 왕권을 강화하고 그 권위를 증폭시키는 악장으로 변모된 가요가 또 하나 있는데, 〈잡처용(雜處容)〉이 그것이다. 나가는 원래 나신앙의 주인공인 나공을 예찬하거나, 아니면 악귀나 역신을 구축하는 주사로 엮어지는 것이 통례이다. 조선조에 와서 노랫말이 예악론과 부합되지 않는다는 이유 때문에 〈처용가〉를 〈봉황음〉으로 개사한 사실이 상기된다. 〈처용가〉는 헌강왕 대에 일차로 개사 또는 첨삭한 것으로 필자는 보고 있다.

　나공 예찬 일변도였던 나가 〈처용가〉를 헌강왕을 시초로 한 신라왕의 업적을 기리는 내용으로, 원가의 일부를 삭제하고 그 삭제한 부분에 현전 〈처용가〉의 기구로 채우지 않았나 한다. 이른바 "신라성대소성대"는 그렇게 해서 개사된 것이다. 〈잡처용〉 역시 '나'가 왕권에 복속되어 왕의 권위를 찬양하는 존재로 강등되어 있다.

① 中門안해 셔겨신 雙處容아바
　　大王이 殿座를 ᄒ시란딕
　　太宗大王이 殿座
　　외문바세
　　둥덩다리 러로마
　　太宗를 ᄒ시란딕
　　아으 寶錢七寶지여 살언간만
　　다롱다로리 대링디러리
　　아으 디렁디러리

② 中門안해 셔겨신 雙處容아바
　　外門바ᄉ긔 둥덩 다리로러마
　　太宗大王이 殿座를 ᄒ시란딕
　　太宗大王이 殿座를 ᄒ시란딕
　　아으 寶錢七寶지여 살언간만
　　다롱다로리 대링디러리
　　아으 디렁디러리 다로리[56]

대왕과 태종의 전좌와 중문의 안팎이 대응되고, 보전칠보(寶錢七寶) 등은 대왕과 태종의 권위를 장식하는 도구가 되어 있고 '쌍처용아바'에서 '아바'는 원래 〈처용가무〉에 대한 극존칭이었지만, 여기서는 그 외경의 정도가 현저하게 저하되어 있다. 〈처용가무〉계인 〈잡처용〉의 노랫말에서 나제와 나가의 모습이 남아 있긴 하지만, 이역시 왕권의 종속 의식으로 전락했다. 〈잡처용〉은 〈처용가무〉 계열이긴 하지만, 성격이 얼마간 다른 나의인 듯하다.

나문화의 파급 실태를 알 수 있는 가요로서 『시용향악보』에 수록된 〈나례가〉를 또 들 수 있다. 당시(고려조나 조선 초기)에 실제로 사용되었던 '향악'으로서 〈나례가〉가 존재했다는 것은 문제가 된다. 〈나례가〉는 〈처용가무〉와는 직접적 관계가 없다고 여길 수도 있지만, 〈처용가〉가 '나가'임을 전제로 할 때 전혀 무관한 것은 아니다. 나가였던 〈처용가〉가 '악장가요'로 변모했던 것과는 달리, 〈나례가〉는 '나가'에서 '예'자를 첨가시켜 『시용향악보』에 수록된 것은, 나문화를 고려에 이어 조선조도 배척하지 않고 악장가사의 일환으로까지 수용했다는 사실의 표현이다.

〈잡처용〉이나 〈나례가〉는 무가가 아닌 '나가'이다. 전국 각지에 분포되어 전승된 가면무나 가면극 등도 그 대부분이 나의에서 근원했고, 여기에서 연희되는 춤은 나무(儺舞)의 모습을 지니고 있다. 그러므로 나의의 정치한 고찰은 이들 가면무 또는 가면극을 이해하는 데 첩경이다. 현재 나가로 분류된 『시용향악보』의 속요들은 대부분 '나가'이다. 조선조가 관청행사에 시용한 향악에 무가가 있다고 보기는 어렵다. 그 한 예로서 〈성황반(城皇飯)〉의 '내외예 황사목천왕님하'는 황금사목의 방상가면을 묘사했다. 이들은 나제 때 불렀던 가사들인데, 무격이 나의를 주관했음을 엿볼 수 있는 사례이다.

羅令公宅 儺禮日이
廣大도 金線이샤ᄉ이다
긍에ᅀᅡ 산ᄉ굿 벗겻더신ᄃᆞᆫ

56) ①은 大提閣 영인 『시용향악보』의 것으로 노랫말이 착종되어 문맥이 맞지 않는다. ②는 金東旭의 『韓國歌謠의 研究』(乙酉文化社, 1961), 213쪽의 〈雜處容〉을 移記한 것이다. 金東旭이 기록한 〈잡처용〉은 문맥과 논리가 정연하다. 대제각의 영인본과 김동욱이 참고한 것이 다른 종류인지 아니면 김동욱이 산정한 것인지 확인할 수가 없다. 우선 ①을 근거로 해 논의를 전개했다.

鬼衣도 金線이리라

리리리러 나리라리라리

　나령공택(羅令公宅) 나예일(儺禮日)에 참여한 '광대'가 추었던 춤과 노래는 나무와
나가이고, '궁에ㅅ'의 '산ㅅ굿'은 무가 주도했을 것이다. 나와 무가 결합되었다는 것
은 알려진 사실이지만, 위의 〈나례가〉로서 우리나라에서도 그 실상이 가요로서 확
인된 예이다. 나는 가면을 전제로 한다. 노래 제목이 〈나례가〉라고 했으니 필시 가
면무가 주조를 이루었을 것이다. 그렇다면 '광대'는 놀이꾼들의 지칭일 수도 있지만,
광대가 쓴 가면일 가능성이 더 많다.[57] '귀의' 역시 험상궂은 귀신의 탈과 복장을 한
나자들을 가리킨 표현이다. 〈나례가〉는 광대가 나신가면(儺神假面)과 귀면가면(鬼面
假面)을 착용하고 연희했던 나의 중에서 나제의 모습을 노래한 '나가'이다.

　처용가무로 알려진 나의의 등장인물은 나공 또는 나신으로 인정되는 '처용'과 '역
신' 그리고 나모(儺母) 혹은 나랑(儺娘)에 비정되는 미모의 '처용처(處容妻)'이다. 〈처
용가무〉가 나의이기 때문에 이들은 모두 가면에 대한 지칭이지, 이를 연희하는 나자
를 말하는 것은 아니다. '처용'으로 불리는 처용 나의의 주재자인 나자(儺者)를 일러
당시부터 처용으로 호칭했기 때문에 '처용탈'이라고 했으며, 실제로는 나공이나 나
신을 상징한 신성한 가면이다.

　나의에서 나공의 탈은 홍색이고 나모는 백색으로서 용모가 빼어난 예쁜 탈이다.
〈처용가면무〉의 이들 가면이 전통적 나의의 모습을 그대로 닮았다는 것은 우연이
아니다.[58] 『고려사』 「악지」에는 괴이한 모습을 한 사람이 홀연히 개운포에 나타나서
가무찬덕(歌舞讚德)을 했고, 스스로 자신을 '처용'이라 불렀다고 했으며, 익재(益齋)
이제현(李齊賢)은 '처용옹(處容翁)'이라 했다.[59] 〈처용가무〉를 연희했던 나자인 '처용'

57) 廣大를 가면으로 해석하면 金線으로 호화롭게 꾸민 탈로 해석할 수도 있다. 宋錫夏는 '廣大'를 河回
　와 開城 德物山 사당의 예를 들어, 가면을 지칭하기도 했다고 말한 바 있다(『韓國民俗考』, 224~229쪽, 「廣
　大란 무슨 뜻인가」 참조).

58) 林河; 『儺史』 14쪽에 儺儀를 '柔順'으로 표현한 것은 미모의 女巫인 儺者가 儺神 앞에서 교태를 부리
　며 춤춘 사실의 기록이라고 했고, 儺壇에 男女神像이 있는데 儺母인 女像은 白臉이고 眉淸目秀하다
　라고 표현했다. 335쪽 「九歌與儺歌的 比較研究」에서 楚詞 九歌를 절색의 女巫가 신령과 주고받는
　情歌라고 했다("九歌是絶色女巫與神靈情歌對答之詞").

59) 『高麗史』 卷七十一 「樂志」 俗樂편에 〈처용가무〉를 解詩한 益齋의 小樂府가 실려 있다.

이 스스로를 처용이라고 한 것은 '처용'이 원래 '가면'을 지칭한 것이 아님을 뜻한다.

〈처용가무〉에서 처용가면은 우시산국을 중심으로 한 지역에서 숭앙했던 나신의 상징 탈로서, 신라는 이를 가무와 함께 받아들여 국가적 악무로 격상시켜 신라의 사전에 편입시켰으며, 처용나의의 주재자인 처용에게 17품 중의 9품에 해당하는 급간직(級干職)을 수여한 것은, 신라가 〈처용가무〉를 매우 중시했음을 의미한다.[60] 처용탈을 쓰고 〈처용가무〉를 연희한 주재자인 이른바 처용을 '나공·나신·나옹'으로 인정할 때, 신라의 태평성대에 일조를 해야 한다.

그리하여 나가인 〈처용가〉가 "신라성대소성대 천하대평나후덕"으로 개사되어 찬덕가(讚德歌)로 변화한 것이 아닐까. 이 경우 '라후(羅侯)'는 나공(儺公) 나신(儺神)으로서, 나신에게 신라가 작위를 부여한 것이다. "신라성대소성대" 등의 가사는 원래는 〈처용가〉에는 없었을 것이고, 우시산국의 악무로서의 나가였다면, 신라 대신 '우시산국'이 들어갔을 것이다. 〈처용가무〉의 춤은 나무 가운데, 문무(文舞)적 성향의 가면무이다. 처용나의는 "열병신이삭 회ㅅ가시로다" 등의 위협적인 주사가 있지만, 열병신을 잡아 죽이는 것이 아니라, 멀리 축출하는 것에 초점을 맞추었다. 무무적 나무가 창과 칼 등을 쥐고 악귀를 잡아 죽이는 것과는 다르다.

황해도 일원의 나무 중에서 봉산계의 가면무는 가면의 색채도 강렬하고 춤사위도 활발하여 무무적 성격이 있는 반면, 강령계의 가면무는 온화하고 부드러운 춤사위로서 문무적 나무이다. 고구려계의 나무가 무무적인 성향이 있는 것은 주목된다. 이재현은 〈처용가무〉를 해시(解詩)하면서 '무춘풍(舞春風)'으로, 정포(鄭誧)는 울주팔경(蔚州八景)의 개운포 조에 '항무도춘풍(恒舞度春風)'이라 했으며, 이첨(李詹)도 '항구춘풍일시기(巷口春風一時起)'라고 했다. 이들 시에 모두 춘자(春字)가 들어간 것은 처용가무가 계춘(季春)의 나의(儺儀)임을 암시하는 것이다.[61]

〈처용가무〉와 달리 소위 '강릉관노가면극(江陵官奴假面劇)'으로 호칭되는 '강릉나의(江陵儺儀)'는 대체로 단오에 연희되는 것으로 '하나(夏儺)'의 성격이 남아 있는 나

60) 『三國遺事』「紀異」卷 第二 處容郎 望海寺篇에 處容儺義의 司祭에 대한 명칭으로 추정되는 처용에게 級干職을 수여했다고 기록했다.

61) 益齋는 "鳶肩紫袖舞春風", 雪谷은 "恒舞度春風", 雙梅堂은 "巷口春風時一起"라고 했다. 漢詩에서 春字는 다반사로 나오는 글자이기도 하지만, 헌강왕이 季春三月에 울산지역에 순수했다는 기록과 맞물려 있기 때문에 〈처용가무〉는 '春儺'적 성격이 있는 것으로 생각된다.

의이다. 하나의 경우 중국에서도 사시나 가운데 제일 먼저 소멸했다. 그 이유는 여름철은 인생에서 각박하고 어려운 일이 제일 적은 계절이기 때문에, 나의를 거행할 이유가 없기 때문인 것으로 해석하고 있다.

이른바 〈강릉관노가면극〉은 〈처용가무〉와 관련지어 검토할 공통점이 많다. 〈강릉가면무〉에 '관노(官奴)'라는 말을 덧붙인 것에는 찬성할 수가 없다. 〈강릉가면무〉의 주된 연희자인 나자는 관노가 아니라 중인층인 지방의 향리들이다. 물론 관노가 보조를 했을 것이지만, 그렇다고 해서 관노라는 계급적인 칭호를 여기에 부가할 이유가 없다. 각 지역 가면무들에 양반이나 향리, 승려들이 참여하는데, 그렇다면 이들 가면무에다 전부 '승려가면무', '양반가면무', '서리가면무'라고 불러야 한다. 〈강릉가면무〉에 '관노'를 첨가함으로써 전통적인 민족나의를 폄하하고 비하시키는 결과를 초래했기 때문에, 필자는 〈강릉가면무〉로 호칭되기를 기대한다.

강릉가면무에는 '장자말'과 '양반광대탈'과 '소매각씨(小妹閣氏)탈'과 '시시딱딱이탈' 등이 등장한다.[62] 〈처용가무〉와 대비되는 가면은 '양반탈·소매각시탈·시시딱딱이탈'이다. 자료에 의하면 양반탈은 홍색 가면이 본래의 모습일 듯하고, 소매탈은 백색이고 미모의 가면이며, 시시딱딱이탈은 방상씨를 연상시키는 험상궂은 가면으로 눈이 두 개 또는 네 개로서 흉악한 모양을 했다고 보고되어 있다. 양반탈은 '처용가면', 소매탈은 '처용 처', 시시딱딱이탈은 '역신가면'에 대비된다. 역신이 미모의 처용 처를 범하고, 시시딱딱이가 고혹적인 모습의 소무(小巫, 중국 가면무에서는 소매로 표현되는 예가 더 많다)를 희롱하는 것은, 이들 가면무가 서로 무관하지 않음을 의미한다.

더구나 '시시딱딱이'가 홍역을 예방하는 제사(除邪)의 기능을 가지고 있는데, 이는 〈처용가무〉의 역신을 처용이 구축하는 사실과 합치된다. 소위 양반가면에 기다란 수염이 달렸다는 점은, 나의에서 나공이 수염을 단 가면은 고형으로 이해되는 점도 참작이 된다. 바람난 소매각시가 돌아와서 양반가면으로 호칭되는 나공(나신)의 기다란 수염에 목을 매는 시늉을 하는 것은 퍽 해학적이다. 이는 〈강릉가면무〉가 이미 신성한 오신에서, 이를 관람하는 관중의 호기심을 자극하는 오인적 나희로 변모했음을 나타낸 것이다.

『삼국유사』에 나타난 〈처용가무〉에서, 역신과 처용 처의 합방을 두고 불륜 행위로

62) 李杜鉉,『韓國演劇史』128쪽,「江陵端午굿의 官奴 탈놀이」참조.

보는 것은 유가나 불교적 시각이다. 나의에서의 합방은 오신적 나제(儺祭)의 한 과정이다. 〈강릉가면무〉에서 양반의 여인인 소매를 시시딱딱이가 얼마간 차지하는 것은 처용 처와 역신과의 관계와 그 모티브가 동일하다. 처용과 처용 처가 화해를 한 후 다시 재결합하는 것은, 소매가 시시딱딱이를 떠나 양반에게 돌아가는 것에 대응된다. 전국 각지의 가면무에 등장하는 '양반'은 대체로 본래 나의에서의 '나공'이었는데, 시대가 흘러 오인적 나희로 변질되면서 당시 백성들에게 호감을 사지 못했던 '양반계층'으로 환치되어 놀림감으로 전락한 것이다.

나가 도작과 연관되었다는 것은 널리 알려진 바이지만, 한국의 가면무들에도 벼이삭이나 곡식을 달고 나오는 경우가 왕왕 있는데, 이는 '곡신(穀神)'에 대한 외경의 표현이다. 〈강릉가면무〉에서 시시딱딱이와 어울렸던 '소매'가 결국 양반에게 돌아온다는 줄거리는 처용이 그의 아내와 역신의 관계를 '감지하고 이를 가상하게 여겼다'는 『삼국유사』의 기록과 상통한다.

처용의 처를 범하고 처용에게 모습을 드러낸 후, '이후부터 처용의 화상을 보면 그 문에 들지 않겠다'는 역신의 말에서, 〈처용가무〉가 구역(驅疫)을 본령으로 한 나의였음이 증명된다.[63] 처용과 처용 처 그리고 역신의 등장과, 〈처용가〉로 알려진 노랫말과 역신이 처용에게 한 말 등은 당시의 나의와 여기에서 가창되었던 나가를 묘사한 것이다. 〈처용가무〉가 나의였던 것은, 조선조에 와서 이를 나례에 포함시킨 사실로 봐서 의심의 여지가 없다.

그러나 〈처용가무〉가 도작과 관련된 흔적은 없지만, '머자 외야자 녹이야, 쌀리나 내 신고흘 미야라' 등에서 '멋·외약·녹이'는 역신을 수행한 잡귀 또는 신들로 생각되는데, 농업과의 관련도 생각해볼 수 있으며, 멋 신(神) 외얏 신(神) 녹이신(綠李神)으로도 볼 수 있다. 이는 '만물유령(萬物有靈)'의 고대적 사유와도 관계가 있다.

〈처용가무〉계의 가요들과 이들과 연계되는 일부 지역의 가면무들은 그것이 본래 나의였다는 공통성으로 인해 기본적으로 그 구조는 유사한 점이 많다. 신라시대 이후부터 나의는 점차 신성성이 약화되어 오인적 모티브가 부각되는 연극적 나희로

63) 『三國遺事』處容郎 望海寺, "時神現刑跪於前曰, 吾羨公之妻, 今犯之矣, 公不見怒感而美之, 誓今已後, 見畫公之形容, 不入其門矣." 崔珍源은 『韓國古典詩歌의 形象性』에서 '感而美之'를 '나의 행위를 감지해 노래와 춤으로써 형용했다'라고 해석했는데 필자는 '美之'를 가상히 여겼다라고 풀이하고 싶다. 왜냐하면 역신이 그의 아내를 범하기를 기대했기 때문이다. 역신이 儺娘에 준하는 처용처를(강릉가면무에서는 소매에 해당함) 범하는 것은 儺儀에서의 娛神으로서 일종의 엄숙한 祭祀儀式이지 淫亂은 아니다.

변모되기 시작했다. 뿐만 아니라 무와 불교 및 도교들과 습합해 다양하고 복합적인 양상의 놀이문화로 진행되었다. 나의가 나희로 이행되는 과정은 일종의 예술화를 의미하는데, 노래와 춤이 결합하면 관중을 즐겁게 하는 연극 형태로 이행된다.

〈처용가무〉는 나희 쪽으로 상당히 진행된 나의로 인정되지만, 고려시대에 들어와서는 무(巫)가 이를 연희한 흔적이 나타난다. 우리가 유의할 점은 『악학궤범』에 실린 〈처용가〉의 노랫말 전부가 창으로 불린 것 같지는 않다. 고려시대에 와서 〈처용가무〉는 이미 나희의 면모를 갖추었다. 그러므로 나희에는 등장인물들이 주고받는 대사도 있다.

〈처용가〉의 장황한 가사에는 판소리를 연상시키는 요소들이 있다. 이들 중에서 일연이 주목해 채록한 부분이 이른바 향가 〈처용가〉인데, 『악학궤범』에 없는 "본ᄃᆡ 내해다마른 앗아늘 엇디 ᄒᆞ릿고"가 첨가되어 있다. 필자는 『악학궤범』의 〈처용가〉를 원형으로 간주하고 있다. 원래 나의를 근간으로 한 〈처용가무〉를 불교적으로 변모시키는 과정에서 또는 이미 불교와 습합한 〈처용가무〉에서 위와 같은 가사가 첨가된 것으로 생각된다. 〈처용가무〉는 이미 여러 갈래로 분화되어 연희 또는 가창되고 있었는데, 일연은 이들 중에서 불교와 용 숭배 신앙과 결부된 〈처용가무〉를 채록한 듯하다.

머자 외야자 녹이(綠李)야
빨리나 내 신고홀 ᄆᆡ야라
아니옷 ᄆᆡ시면 나리어다 머즌말

이런저긔 처용아비옷 보시면
열병신이ᅀᅡ 회ㅅ가시로다

아으 열병대신의 발원이샷다

위에 인용한 〈처용가〉의 노랫말은 창을 해서 안 될 것은 없지만, 판소리에서의 '아니리'에 해당되는 요인을 더 갖추고 있다. 신라 이후 궁정나로 격상된 다음부터 〈처용가무〉는 예악적 인식에 의해 얼마간의 첨삭을 예상할 수 있다. 『악학궤범』의 찬자 성현(成俔)은 악무에 조예가 깊었던 학자로서, 자의적으로 민족의 정통악무를

함부로 첨삭하지 않고, 그 원형을 거의 그대로 수록했다. 그렇다면 〈처용가〉 중에서 '열병신(熱病神)'과 '열병대신(熱病大神)'이 한 줄을 사이에 두고 등장하는데, 이들이 과연 동일한 대상에 대한 호칭인지.

① 천금을 주리여 처용아바
　　칠보를 주리여 처용아바

② 천금칠보도 마오
　　열병신을 날자바 주쇼서

③ 산이여 미히여
　　천리외예 처용아비를 어여려거져

④ 아으 열병대신의 발원이샷다

인용문 ①은 열병신이 〈처용가무〉의 경우, '처용아바'에게 천금칠보를 줄 테니 타협하자고 애걸하는 회유이다. 그런데 '처용아바'는 천금칠보를 거부하고 열병신을 잡아달라고 요구했다. 천금칠보를 주겠다고 말하는 주체가 열병신이라면 ②의 '열병신을 날 잡아주소서'라는 대사는 어딘가 이상한 면이 있다. 따라서 이들 사이에 제삼자인 나자가 개입될 여지가 존재한다. '열병대신의 발원'에서 '대신'은 극존칭이다. '회(膾)ㅅ감'이 되는 열병신으로 보기에는 문제가 있다.

열병신과 열병대신은 분명히 차이가 나는 대상이기 때문에 '대(大)' 자를 붙였다. ④의 '열병대신의 발원'은 ③의 '산이여 미이여 천리외에 처용아비롤 어여려거져'가 아니라, '열병신을 날자바주쇼셔'일 가능성도 조심스럽게 제기해본다. 그렇다면 '열병대신'은 열병신과 달리 열병신을 잡아달라고 나신(儺神, 나공)에게 기원하는 '처용아바'일 가능성도 있다.

나희로서의 〈처용가무〉는 오신과 오인을 겸비한다. 대당항쟁을 하고 있을 무렵, 고구려의 요동성에서 '주몽사'에 미녀를 입시케 한 사실은 오신이었음을 뜻하고, 이를 〈처용가무〉의 처용처와 역신의 합방에 대응시킬 수도 있다.[64] 〈처용가무〉계에 속하는 〈영산회상·나례가·잡처용〉 역시 나희로서, 본래의 〈처용가무〉와는 얼마간 차

이가 있다. 조선조 말엽에 안동에서도 〈처용무〉의 기능보유자인 기생이 차출된 점을 감안할 때, 〈처용가무〉계의 가요는 더 존재할 여지도 있다. 특히 나희인 〈강릉가면무〉의 구조가 〈처용가무〉와 흡사한 것은 주목되는 점이다.

〈처용가무〉는 〈강릉가면무〉뿐만 아니라 경남 일원에 전승된 가면무들과도 접맥되는 분야가 많다. 이들 가면무 또는 가면극들은 중원나의와는 일정한 차이가 있는 '민족나의'로서 민족적인 특색을 보유하고 있다. "산이여 미히여 천리외에 처용아비를 어여러거져"에서 "산이여·미히여"는 "머자·외야자·녹이(綠李)야"와 한 가지로 호격적 수사이다. 여기서 "산·미·멋·외얏·녹이" 등은 원초적 만물유령의 자연숭배와 관련된 것으로 중원나의의 십이신과 진자 등에 대응된다.[65] 산 너머 들 건너 천리 밖으로 열병신이 도망간다는 해석도 타당하지만, '산'과 '미'는 '산이여·들이여'로 해석하여 산신(山神), 야신(野神)이나 토지신으로 볼 수 없는지. '산대(山臺)·야유(野遊)'에서는 '산'과 '들'도 같은 맥락이다.

'구나(驅儺)'가 나(나신)를 구축한다는 의미가 아니라, 역귀를 구축하는 대나의 의식, 즉 '대구나의(大驅儺儀)'의 준말인 것처럼, 혹시 열병신을 구축하는 대신의 나신(처용가면)을 뜻할 수도 있다. 민족나의인 〈처용가무〉가 나희로 성격이 전위되면서 오인적 모티브의 강화로 인해 등장인물의 추가는 불가피하다. 강화조정(江華朝廷)에서 연희되었던 〈처용희〉는 오신적 기능이 축소되고 오인적 성향이 극대화되어 오락으로 변질된 〈처용가무〉를 지칭한 것이다.

조선조에 들어와서 나례가 부흥되고 중국 사신이 올 때 대대적으로 공연한 것은 한족이 나를 숭상했다는 사실과 관련된다. '한·당·송·명' 등의 한족 왕조는 나를 숭상했지만, 북방민족의 왕조인 '원·청' 등은 나를 억압하는 정책을 썼다. 조선조 후

64) 『三國史記』 「高句麗本紀」 寶藏王 四年 條에 美女를 꾸며서 婦神으로 하여 사당에 입시케 한 것은 娛神의 대표적 예이고, 무가 주몽이 기뻐했으니 요동성은 함락되지 않는다고 한 것은, 처용의 처가 疫神과 합방한 사실과도 대응된다.

65) 曲六乙; 『儺戲·少數民族戱劇及其它』 彝族的變人戱章, 59~61쪽, "山林老人領着大家敬酒, 他吟誦一句, 大家跟着學誦一句 … 接着還向包穀燕麥洋芋白米紅豆等敬酒祭祀完畢. 在鑼鼓聲中, 要起了獅子舞. … 它所祭祀崇拜的除了祖先神之外, 只有自然神和五穀神. 前者只有天地火山等神, 後者則有蕎包穀洋芋白米紅豆等神."에서 연맥, 양파, 백미, 홍두가 등장하고, 林河; 『儺史』 附錄 儺戱選粹 桃源洞篇 518頁에, 櫻哥 桃花 등이 李洪의 분부를 받고 나와 蛇妖를 잡아오는 장면이 있는데, 이는 穀神과 樹神들에 대한 기록이다. 이런 점들을 참작할 때 〈처용가〉에 나오는 '오얏·멋·녹리'와 '산·들' 등도 '山神·野神·오얏신·멋신·녹리신'에 대한 표현이다. 〈처용가무〉는 상당히 오랜 원시적인 萬物有靈的 신앙의 흔적이 남아 있는 것으로 여겨지는 부문이다.

기 중원에 청조가 건립된 후 나가 시들해진 것은 그 같은 사실과도 관계가 일부는 있다. 그러나 〈처용가무〉는 『고려사』에 기록된 나의와 다른 민족의 정통 나의였기 때문에, 조정은 물론이고 민간에서도 중단되지 않고 줄기차게 연희되면서 생명을 유지했다.

원삼국시대를 전후해 한반도 거의 전역에 나의가 신앙적 차원에서 연희되었다. 이는 한반도가 나문화권의 일부였음을 뜻한다. 북녘의 '봉산·황주·강령·해주·개성·연안·재령·기린' 등지의 가면무와 중부의 '양주·포천·송파' 등의 산대(山臺)놀이와 동해안의 '강릉' 경북의 '안동·영일·경주'와 경남의 '초계·함안·창원·동래·수영·마산·진주·통영' 등의 이른바 오광대놀이와 전라도의 '익산·광주·곡성' 등지의 가면무 역시 나의이거나 아니면 유사한 것으로 생각된다.[66]

봉산 강령과 강릉 등의 가면무는 주로 단오절에 집중적으로 거행되는데, 이는 하나계의 나의로 추측된다. 사시나(四時儺) 중 하나는 중국에서도 주대에 이미 국가 차원에서는 소멸되었지만, 민간에서는 양자강 유역에 전승되고 있다. 문화인류학에 의하면 나문화는 무문화보다 선행되었다는 설도 있지만, 우리나라의 경우 함께 공유한 흔적이 강하다. 나는 그 근본이 조류 토템과 도작과 긴밀하게 연계되어 있다. 철새의 이동은 자연과학이 발달하지 않았던 시기에 농사를 짓는 데 긴요한 역할을 했다. 기러기가 날아가고 제비가 날아오면 뻐꾹새가 우는 것들은 곡식을 뿌리고 거두는 일과 직결되었다.

한국의 나문화의 유입은 육로와 해로를 상정할 수 있다. 곡창지대인 마한 고지에 솟대로 알려진 장대와 그 끝에 높이 달린 새는 조류 토템의 상징물로서 나문화의 실재를 방증하는 증거이다.[67] 마한 고지에 산견되는 '솟대신앙'은 무문화(巫文化)와 다르다. 한반도 나문화에 대한 본격적 연구는 앞으로의 과제이다.

〈처용가무〉를 비롯해 각 지역의 〈산대놀이〉와 〈오광대·야유〉 등의 가면나 또는 가면극들은 그 연원을 원삼국시대 전후에 필자는 두고 있다. 본고에서 집중적으로

66) 김일출: 『조선민족 탈놀이 연구』, 83쪽. 탈놀이 분포도에 한민족의 가면무와 가면극의 분포 양상이 구체적으로 나타나 있다.

67) 昔脫解 元年 條에 나오는 석탈해를 따라다녔던 '鵲'과 奈勿王 三年條에 始祖廟에 '神雀'이 모여들었다는 기록을 위시해서 새와 관련된 기사가 산견되는데, 이는 모두 鳥類 토템에 대한 표현이다. 특히 봉황은 鳥王으로서 우리 민족과 불가분의 관계가 있는 새인데, 馬韓지역의 솟대 위에 있는 木鳥는 '雁·燕·雉' 등의 토템들로서 중국에는 이들이 모두가 鳥王인 鳳凰으로 귀결된 神鳥로 생각된다.

논의한 〈처용가무〉는 '우시산국(于尸山國)', 〈강릉가면무〉는 '예국(濊國)·하서량(河西良)', 〈초계가면무〉는 '초팔국(草八國)', 〈함안가면무〉는 '아라가야(阿那伽倻)', 〈하회가면무〉는 '고타야국(古陀耶國)', 〈동래가면무〉는 '장산국(萇山國)' 또는 '거칠산국(居漆山國)', 〈가산가면무〉는 '사물국(思勿國)', 〈창원가면무〉는 '골포국(骨浦國)', 〈진주가면무〉는 '고령가야국(古寧伽倻國)' 등과 관계가 있다.[68]

〈처용가무〉를 위시한 이들 가면무들은 방상씨가 거느린 '십이신'과 '진자'들이 등장하는 중원나의와는 성격을 달리하는 '민족나의'이다. 고려나 조선조에서 거행했던 나의는 〈궁정나〉였고, 이들 나의는 중원나의가 중심이고 민족나의인 〈처용가무〉는 부수적으로 연희되었다. 일종의 〈궁정나〉로 상승된 〈처용가무〉 외에 〈산대놀이〉와 〈오광대놀이〉 그리고 〈야유〉 등의 가면무는 민족나의임에도 불구하고 '민간나'에 머물렀다.[69]

고대 소국들의 영역을 현재까지도 거의 그대로 유지하고 있는 지방의 군현들에서, 그 지역의 토박이인 중인층에 의해 〈민족나의〉인 가면무들이 보존되고 전승된 것은 인상적이다. 지역의 토착세력인 중인층은 과거 존재했던 소국들의 왕족이나 귀족 층의 후예로 생각되는 데 비해, '부사·감사·목사·현령·현감·절도사' 등은 본래 그 지역과는 별로 관계가 없는 정복국가였던 조정에서 임명되어 일정한 기간을 재임하는 관료에 불과했다. 따라서 봉건제도와 군현제도의 절충으로 인한 갈등도 있었을 것이다.

중앙정부에서 파견된 이들 고위관료들은 유가적 사대부들로서, 〈민족나의〉에 대해서 해당 지역에서 세거한 중인이나 백성들보다 관심이 적다. 그러므로 그들은 자기의 임지에서 거행되는 민간나의들에 대해서 묵인하는 것으로 일조를 했다. 〈처용가무〉가 민족나의라는 사실은 『고려사』나 『조선왕조실록』은 물론이고 이색, 성현을 필두로 한 많은 선인들이 나의로 인정한 것에서 확인된다. 〈처용가무〉와 각지의 가

68) 古寧伽倻國의 위치는 學界에서 여러 가지 설이 있지만, 필자는 南江이 천연의 垓字를 이루고 있는 晋州가 한 나라의 수도로서 제반 조건을 구비했다고 인정되기 때문에 '晋州說'을 수용했다.

69) 李睟光,『芝峯類說』卷之十八 雜技,"說郭曰, 北齊蘭陵王長恭, 膽勇而兒若婦人, 不足以威敵, 刻木爲假面, 臨陳着之. 因此爲戲, 謂之大面, 或謂臉鬼. 今中朝及我國優人用爲戲具,而倭人每戰爲先鋒性敵衆, 盖有所本矣." 軍儺로서의 가면희가 난릉왕 長恭에서 비롯되었다고 했지만, 그 역사는 훨씬 상대로 소급된다. 崔致遠의 〈향악잡영〉에 나오는 大面과 여기의 大面이 일치하는 것인지 알 수 없으나, 黃金빛 가면을 쓰고 구슬 채찍을 휘두르며 뭇 귀신을 부린다는 표현에서 方相氏와 十二神을 연상케 한다. 軍儺인지는 확인키 어렵지만 大面은 儺舞이다.

면무들을 나의로 인정할 경우, 이들 가면무 또는 가면극들에 대한 연구는 새로운 지평이 전개된다.

최치원의 「향악잡영」과 『삼국사기』 「악지」에 기록된 각종의 '무'들과 『삼국유사』에 나타난 〈어무상심(御舞祥審)〉 또는 〈상염무(霜髥舞)〉로 지칭된 〈산신무(山神舞)〉와 〈북악신무(北岳神舞)〉, 〈지신출무(地神出舞)〉도 가면무와 관계가 있다. 이들 가면무 가운데 나에 포괄될 수 있는 것들도 있을 것이다.

이사부가 우산국(于山國) 정벌에 사용했던 목우사자(木偶獅子)들과 고려조까지 경주에서 연희되었던 〈황창무〉 등은 군나의 성향이 강하다. 일본은 일찍부터 군나가 존재했고, 왜인은 매번 전쟁할 때마다 선봉은 가면을 쓰고 상대로 하여금 겁을 먹게 했으며, 한국에도 가면희가 있어서 이를 〈대면〉 또는 〈검귀(臉鬼)〉라고 했으며 우인(優人)이 착용하고 연희했다고 이수광은 기록했다. 〈처용가무〉는 나의에서 나희로 변모하면서 〈궁정나〉로 위상이 강화되었다가, 나중에는 예악론과 결부되어 '나례'로 승격된 후 '민족나의'로서 민족사전(民族祀典)에 편입되어 국조 예악의 자리를 확보했다.

나제와 나무와 나가를 거의 원형대로 보존한 민족 악무로서의 〈처용가무〉는 중원나의인 〈방상나의(方相儺儀)〉보다 훨씬 더 큰 영향력을 발휘했다. 뿐만 아니라 우리민족의 기층신앙의 하나였던 '나의'를 후세에 전해줬고, 아울러 원시적인 '나의'와 예술화된 '나희'의 성격을 공유한 악무유산으로서도 〈처용가무〉는 그 가치가 매우 높다.

〈처용가무〉는 〈토속나의〉와 〈사원나의〉로 분화되어 발전되었고, 토속나의의 〈나가(儺歌)〉는 고려가요의 〈처용가〉이고, 사원나의의 나가는 향가 〈처용가〉로 전승되다가 중단된 반면, 토속나의로 계승된 〈처용가무〉가 현재까지 연희되고 있는 사실은 민족악무의 강인한 생명력과 외래악무에 대한 승리를 의미한다.

2. 팔관회(八關會)와 민족축전(祝典)

1) 부여·삼한계 민족통합

서양의 정론(政論)이 이입되기 전에, 국가를 다스리고 체제를 유지하는 핵심적인 이념은 민족예악과 중원예악이 융합된 '예악론'이었다. 19세기 이후 한국을 다스리는 서양의 통치기술은 서양에서 양성된 그들의 '예악론'이다. 서양의 예악론은 근대적이고, 범동양권의 전통적인 예악론은 진부하다는 발상은 서구를 향한 사대주의적 사고이다. 소위 서양의 예악론을 통치이념이라 하지 않고 통치기술이라 칭한 것은 까닭이 있다. '이념'은 국가 경영의 경우 백성의 마음에 호소하는 것인 데 반해, '기술'은 민인의 마음보다는 육체적인 제어에 치중한다.

'예'는 계급을 전제로 한다. 어느 사회를 막론하고 과거·현재·미래를 통틀어 인간은 계급을 벗어날 수 없다. 계급을 없앤다는 것은 환상이다. 과거와 다른 새로운 계급을 창출해놓고, 계급을 없앤 것으로 착각했을 따름이다. 단지 계급 간의 층위를 좁히는 것은 가능하지만, 그 층위를 좁힌 것을 두고 계급의 소멸이라고 주장하는 것 역시 착각이다. 사회의 통치와 질서는 결국 계급을 인정하거나 또는 전제하지 않고는 불가능하다. 계급이 없다는 것은 중구난방을 의미한다. 인간의 가장 기본적인 단위인 가족의 경우도 아버지나 어머니 또는 형이나 누나 등의 위계적인 질서가 없다

『고려사』 중동팔관회의 조

면 원만한 가정 경영이 안 된다.

동양은 일찍부터 인간의 이 같은 숙명적인 구도를 긍정했다. 계급적으로 불리한 위치에 있는 하층 백성에게 계급을 없앤다는 수밀도 같은 깃발을 들고 소위 민중을 규합해 기존의 상부 계급을 타파한 후, 그들이 혁명이라는 이름으로 타도한 지배층이 갖고 있던 그 직위를 차지해 호사를 누린다. 백성이나 민중이 일종의 형식을 달리한 사기였다는 사실을 깨달을 때까지, 그들 신계급주의자들은 계급적 쾌락을 마음껏 향유한다.

백성이나 소위 민중들이 무계급의 환상적 꿈에서 깨어나기 시작하면, 그들 통치자들은 자신들이 매도한 과거의 계급적 틀을 재단장해 백성들에게 그물을 친다. 그것은 다른 색깔로 페인트칠을 했을 뿐이지 알맹이는 면밀히 검토하면 과거부터 존재했던 제도적 장치 그것이다. 소위 전통적인 '예'이다. 그들이 예를 재등장시킨 이유는, 그것이 수천 년 또는 수만 년간 백성을 실제적으로 통치하는 최고의 이념임을 깨달았기 때문이다. 필자가 여기서 말하는 예는 국가 통치와 접맥된 체제의 구조와 제도 등을 의미하지, 예의의 절차나 이른바 예의범절 유는 배제했다. 예는 그 포괄하는 영역이 실로 방대하다. 시대가 진행될수록 예는 그 본질과 멀어져 지엽말단에 치중된 감이 있다.

이미 공자도 본질에서 멀리 벗어나 지엽말단에 치중하는 '예'는 무엇에 쓰며 '악' 또한 무슨 의미가 있느냐고 질타한 바 있다.[70] 공자 시대에도 예악이 그 본원에서 멀어진 터에, 시대가 내려올수록 근본에서 이탈된 예악의 폐단도 증가된 것은 사실이다. 그런데도 불구하고 예악에 수반된 '악무'가 시대를 뛰어넘어 중시된 이유는, 노래와 춤만큼 사람들을 동원하는 힘을 가진 것이 없기 때문이다. 현재는 물론이고 먼 미래까지도 대중적인 노래와 춤을 연희하는 판에는 무수한 사람들이 결집할 것이다.

일찍이 세계를 지배했던 제국주의적 국가치고 악무를 이용하지 않은 나라는 없었다. 과거의 한족이나 '몽골족·거란족·여진족·일본족' 역시 악무를 그들의 제국주의적 판도를 유지하고 다스리는 데 중요한 도구로 활용했다. 특히 한족은 악무의 중요성을 어느 민족보다 깊이 인식했다. 한족의 왕조인 '당·송·명' 등의 왕조들은 중

70) 『論語』"人而不仁, 如禮何. 人而不仁, 如樂何(八佾). 能以禮讓爲國乎何有, 不能以禮讓爲國乎何有, 不能以禮讓爲國, 如禮何(里仁)." "禮云禮云, 玉帛云乎哉. 樂云樂云, 鐘鼓云乎哉(陽貨)."

원의 '예악론'을 바탕으로 동양을 지배하고자 했던 체제였다. '원·청'의 왕조들이 에
악론보다 무력에 치중한 통치체제를 구축코자 했던 것과는 대조를 이룬다. 당시의
예악론은 국가의 통치이념이었다. 예악의 중요한 부분인 제사와 악무는 국가를 통
치하고 민족을 단합시키는 주요한 수단이었고 동시에 목적이었다. 목적과 수단은
서양식 개념으로 파악하면 분리되는 것이 통례이지만, 동양의 그것은 하나로 통합
되어 있었고, 이 점은 동양사상의 장점 중의 하나이다.

특히 제사는 국가의 최고 통치자가 그의 권위를 백성들로부터 인정받는 가장 긴
요한 행사였다. 현대의 종교 지도자가 신도들에게 숭앙받는 것과 동일하다. 황제나
왕이나 제후가 집전하는 제사는 그 격이 엄정하게 달랐다. 이른바 사이가 '제천'을
하는 것은 중국이 절대로 용인하지 않았다. 삼국시대부터 한국의 역대 왕조는 제천
문제로 심각한 고민과 갈등을 빚었다.[71] 중국의 의도와 달리 일국의 최고 지도자로
서 백성들에게 권위를 인정받기 위해 제천을 행해야만 했다. 또 중국의 간섭을 받기
이전, 즉 삼국시대까지는 제천을 엄연히 해왔던 사실과 결부시켜 곤혹을 느꼈다. 역
사상 제후국으로서 한국은 제천할 수 없다는 중원 예악 인식의 최초 승복은 김부식
의 『삼국사기』 「제사」 조에서 찾을 수 있다. 김부식은 '왕제(王制)' 편장을 인용해 다
음과 같이 기록했다.

　　왕제에 이르기를 천자는 칠묘, 제후는 오묘이다. … 천자는 하늘과 땅, 천하의 명
　　산대천에 제사하고, 제후는 사직과 그 땅에 있는 명산대천에 제사한다. 그러므로 감
　　히 예를 벗어나서 제사를 행하지 못한다.[72]

중국의 예악론이 수입되기 전에 한국은 한국 나름의 전통 '예악론'이 있었다. '예
악'이라는 명칭은 아니었지만 중국의 예악론과 같은 개념의 '민족예악'이 존재했다.
한민족 예악의 가장 핵심 중의 하나가 '팔관회'이다. 우리 한민족은 아득한 옛날부터
제천을 행해 왔다. 진수(陳壽)의 『위서』 동이전에 기술된 〈영고·무천·동맹·가무〉

71) 李敏弘; 「中世歌謠와 祭天」(『陶南學報』 제12집, 1991)에서 필자는 이 문제를 樂舞와 결부시켜 검토했다.

72) 『三國史記』 卷 第三十二 志 第一祭祀, "諸侯五廟 … 又曰, 天子祭天地, 天下名山大川. 諸侯祭社稷名
山大川之在其地者. 是故,不敢越禮而行之者歟."

등의 악무는 사실 제천의례에 수반된 것이었다.[73] 한민족의 이 같은 제천은 중국의 제천의례와는 실상이 여러 모로 달랐다.

중국의 사신들은 한민족의 고유한 위의 제천의례를 그들의 예악론에 기준해 저급하고 무례한 행사로 단정했다. 이들 행사 중에서 '제천'과 '제지'의 의식이 있음을 본 그들은 이를 특히 못마땅하게 여겼다. 중국 측 사관들의 이 같은 인식에서 나온 평가가 이른바 '음사'요, '월례'이다. 한민족의 정통 예악론에 근거한 '제천'과, 제천의식에 수반되는 '악무' 등을 중국적 척도로 판단하는 것은 정당하지 못하다. 중국의 제천과 이에 따른 악무를 한민족의 전통 예악론으로 판정하면 신기하고 괴이한 것이 대부분이다. 한민족의 정통 제의와 악무에 대한 중국 측 평가를 김부식이 긍정하고 사서에 기록한 것은 민족사에 중대한 의미를 가진다.

역대의 왕은 제천을 못하고, 민족의 정통 악무인 소위 속악(국악)이 폄하되는 현상에 대해 지배층인 지식인들과는 달리 민인들은 안타까워한 흔적이 곳곳에서 발견된다. 재조(在朝)의 지식인들은 대체로 김부식의 견해를 수긍했다. 그러나 일부 재야의 지식인들은 '칭제건원'[74]에 집착을 가지고 있었다. 칭제건원의 의지는 중국 예악론에 한국이 편입되는 것을 거부한 진보적 지식인의 통시적 이념이었고, 이는 한민족의 정통 예악론을 구현시키려는 수천 년을 이어온 자주의식의 발로이다.

한국 역사 속을 꿰뚫어 흐르고 있는 이 같은 양대 조류를 정리하면, '칭제건원'의 주체의식과 '이소사대'의 현실인식으로 요약할 수 있다. 사대주의를 현실인식으로 표현한 것은, 강대국 틈바구니에 끼어서 민족과 국가를 보전하기 위해서 '이소사대'가 불가피한 현실임을 감안했기 때문이다. 우리 겨레가 펼쳐온 역사의 맥락은 '칭제건원'과 '이소사대'의 두 바퀴를 근간으로 했다.

고구려의 광개토대왕이나, 발해의 고왕, 고려의 태조 등은 칭제건원을 축으로 민족을 통치했고 신라의 태종무열왕이나 조선조의 이태조 등은 이소사대의 바퀴를 활용해 민족사를 진행시켰다. 사대주의는 중원에 강력한 통일정부가 들어설 경우 우

73) 陳壽;『三國志』「藝書」東夷傳에 夫餘의 迎鼓, 高句麗의 東盟, 濊의 舞天, 三韓의 歌舞 등을 기록했는데, 이는 모두 한반도 고대국가의 민족예악에 수반된 樂舞를 지칭한 것이다.

74) 高麗時代의 妙淸이 平壤遷部와 稱帝建元을 표방하며 開城의 중앙정부에 반기를 든 것은, 이 같은 민족의식의 발로이다. 朝鮮朝 末葉 高宗의 皇帝位의 登極과 '建陽·光武' 등의 年號 사용은 그 결실이다. 칭제건원의 표방은 한국사에 허다하게 나타난 주체의식을 근거로 한 중세적 정치 구호이다.

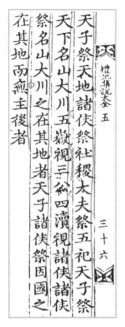

『예기』천자제천지 조

리 민족은 이를 강조했다. 중원이 분열되어 여러 나라가 어지럽게 난립하면, 숨겨두었던 '칭제건원'의 의지를 서슴없이 내세웠다. 황제라는 칭호는 사용하지 못했지만, 그 대신 '건원', 즉 연호를 사용함으로써 칭제건원의 염원을 간접적으로 실현했다. 고구려의 연호 '영락'을 위시해서 신라의 '건원', 후삼국시대 궁왕의 '무태·성책·수덕만세·정개' 등의 연호와 발해 고왕의 '천통' 그리고 고려태조의 '천수' 등은 한민족의 칭제건원의 염원이 실현된 예이다.[75]

14세기 말엽 이태조에 의해 창건된 조선조는 연호 사용을 처음부터 포기한 체제였다. 이태조는 스스로 '이소사대'를 표방한 현실적 지도자였다. 이미 세계 최강의 막강한 명조가 성립된 마당에 어설픈 칭제건원은 민족과 국가의 참화를 초래할 것임을 그는 알았다. 삼국시대와 후삼국시대 고려조 초기 및 발해 등의 연호 실행은 한결같이 중원에 강력한 통일국가가 들어서기 전이었다. 이 같은 상황의 점철은 민족예악과 중원예악의 충돌과 갈등에서 빚어진 한반도 정치의 상징적 단면이다.

서구의 정치제도가 우리 동양권을 휩쓸기 전에는 전통적인 '예악정형(禮樂政刑)'의 이념으로 통치했다. 그런데 서양 정치이념이 들어온 후 전통적인 동양의 정치이념은 일거에 와해된 듯한 인상이지만, 실상은 1세기도 못 가서 서양의 것은 서서히 퇴조하기 시작했고, 따라서 동양권 고유의 예악론이 다시 대두하고 있다. '정·형'은 '예·악'을 실천하기 위한 수단이지 목적은 아니다. 일견 서양 정치사상에 의해 삽시간에 괴멸된 것 같은 느낌을 주지만 이면에는 아직 살아 있다.

그렇지만 동양권의 전통적 정치이념이 위기에 처해 있는 것은 사실이다. 음악의 경우도 예외는 아니다. 서양 음악보다 훨씬 철학적이고 풍부한 음계와 다양한 악기를 지닌 동양음악이 이처럼 위축된 현상에 대해서도 관심을 가져야 한다. 서양 음악에 동양 음악이 밀린 이유는 여러 가지가 있겠지만 그 중에서도 역대 당국자들의 음

75) 李敏弘; 「民族樂舞와 禮樂思想」(『東洋學』 제23집, 단국대학교, 1993)에서 연호는 새로 등장한 통치자가 백성에게 내거는 국정의 지표였고, 諡號는 통치자가 사망한 후 그 업적에 대한 평가이다.

악정책이 백성의 기호를 무시한 채 고상하고 고답적인 〈아악〉에 치중한 점도 하나의 동인인 듯하다.

민인들에게 소외된 음악은 아무리 정책적 배려가 있다고 해도 오래 존속하기가 어렵다. 춘추전국시대에도 백성들이 '정성'과 '위성' 같은 신성류(新聲類)를 즐겨했다는 사실은 역사가 말하고 있다. 그런데 이 같은 백성의 취향을 무시한 채 우아한 음악만을 조정에서 연주하고 또 이를 백성에게 익히라고 강요해 왔다. 그 결과 고대에서 중세에 이르는 동안 악무는 이원화되어 그 본래의 이념적 기능을 발휘하지 못했다.

위문후가 자하에게 "옷깃을 여미고 의관을 정제해 경건한 마음으로 고악을 들어도 졸음만 오는데, 신악을 들으면 수무족도하게 되는 까닭이 무어냐"고 물을 정도였다.[76] 동양의 전통악무가 민인들과의 사이가 벌어져 있는 그 간격 속으로 서양의 악무가 침투해 민중의 악무적 정감을 거의 점령했다. 다시 말하면 서양의 예악론에 동양권의 예악론이 압도되었다는 의미이다. 서양예악론에 의해 점령된 사실을 두고 우리는 이를 지칭하여 '진보'요, '근대화'요, '현대화'라고 착각했다. 이것은 서구화이지 진보도 근대화도 현대화도 아니다. 서양의 예악론에 침윤된 결과 동양권의 문화가 발달된 점도 많다는 것을 시인하는 데 인색할 필요는 없다.

그러나 이에 심취하면 결국 동양권의 문화가 소멸된다는 비극도 예상해야 한다. 우리는 종교라는 서양식 단어 대신 '제사'라는 어휘를 사용했다. 흔히 종교의 개념에는 동양의 정통 제사를 미신으로 간주하는 독소가 있다. '천주교·개신교' 등은 이스라엘에서 로마를 거쳐 서구로 이어온 그들의 '예'이다. 이른바 관현악과 실내악을 비롯한 '오페라·발레·테너·소프라노' 등은 서양의 악무일 따름이지 그 이상의 것은 아니다. 피상적으로 볼 때 적어도 한국의 경우는 서양의 예악론에 거의 압도당하고 있다. 그러나 그 이면을 보면 반만년을 존속해 온 민족답게 한국 고유의 민족예악과 이에 결부된 이념이 완강하게 남아 있음을 확인 할 수 있다.

서양의 예악론에 의해 가장 심각하게 영향을 받은 동양권의 국가는 한국이다. 사회주의, 자본주의 따위 정치제도와 천주교, 개신교 등의 서양 종교와 넘쳐흐르는 서구의 음악과 세계 각국의 가요들이 홍수처럼 도도하게 한국이라는 무대에 늠실거리

76) 『禮記』卷十九, 「樂記」, "魏文候問於子夏曰, 吾端冕而聽古樂, 則唯恐臥, 聽鄭衛之音, 則不知倦, 敢問 古樂之如彼何也, 新樂之如此 何也."

고 있다. 일찍이 중국의 예악론에 깊숙이 침윤되었다가, 이제는 설상가상으로 서양의 예악론까지 범람하고 있다. 더욱 심각한 것은 서양의 예악론은 한국의 전통적인 모든 것을 단연코 용납하지 않으려는 데 있다. 서양의 예악론을 열광적으로 수용하려는 계층은 사회 지도급으로 분류된 지식층이기 때문에 문제는 더욱 심각하다.

도도한 국제화 시대에 살아남는 유일한 방법은 자신의 주체성을 확립하는 데 있다. 한국에 있어서 주체성의 개념도 대단히 괴이하게 정의되어 있다. 한국 역사의 단점을 파헤치고 과거의 통치자들을 폄하하고 외래의 이념을 찬양하고 외래의 종교를 예찬하면서, 가장 정통적이고 민족적인 것을 비하하고 매도하는 것을 일러 '진보'요 '주체성'이라고 대체로 여겨온 것이 사실이다. 악무의 경우도 동일하다.

한국의 지식인들은 대체로 민족적인 악무를 저급한 것으로 인식하고, 서양의 악무를 고상한 것으로 확신하는 과오를 범하고 있다. 인도가 수세기에 걸쳐 장구한 기간 동안 영국의 식민지 지배를 받았으면서도 끝내 독립을 쟁취한 중요한 이유는, 백성들이 대부분 문맹이었기 때문이라는 평가는 우리에게 많은 점을 시사한다. 이는 지식인 집단이 외래문화의 안내 역할을 주로 해왔다는 역사적 사실을 입증하는 실례이다. 모든 지식인들이 그렇다는 것은 아니고, 일부 몰지각한 지식인들이 외래문화에 열광해 왔다는 바를 지적했다.

악무의 경우도 동일하다. 교육 수준이 얕은 일반 백성들은 정통의 민족악무를 애호하는 데 반해, 지식인들은 외래악무에 심취하고 있다. 동양권 중에서 대한민국(남한)과 중화민국(대만)의 민인들이 애호하는 가요는 일본풍이다. 이는 일본제국주의의 악무정책의 영향이 뿌리 깊게 남아 있다는 증거이다. 일본은 특히 한국의 경우 외래종교를 의도적으로 방방곡곡에 침투시켜 한민족의 정통의식을 변조코자 했고, 이같은 계책이 성공을 거두어 한민족으로 하여금 유구한 전통을 폄하하고 부정하게 만들어 그들의 식민통치를 용이하게 했다. 옛날부터 백성을 동원하고, 백성의 정서를 사로잡는 것으로 악무만한 것이 없다. 지금도 가장 많은 사람을 동원하는 방법은 역시 음악회나 무도회 등이다.

현재 미국이나 영국, 프랑스 등의 이른바 선진제국들도 그들의 악무를 전 세계에 전파시키려고 애쓰고 있다. 사실 미국의 대중음악은 고도로 발달된 음향악기를 동원해 모스크바를 점령했고 서울을 휩쓸었다. 서양의 예악론은 이처럼 동양권이 솔선해 전래의 정통예악을 보수라는 이름으로 폐기 또는 격하시킨 텅 빈 공간에 침투해 민인의 정서를 석권했다. 이 같은 서양 악무의 팽배한 범람이 어떤 결과를 초래

하는지에 대해서 전적으로 무감각할 뿐만 아니라, 이를 발전으로 인식하는 사실이 더욱 안타깝다.

한국은 일찍이 중국의 예악론에 의해 한민족 고유의 종교와 악무가 '월례·음사' 또는 '음와' 등으로 비하되었다. 중국 측에서만 이렇게 격하시킨 것이 아니라 한국의 지식인들도 우리의 종교와 악무를 '음사'나 '음와'로 취급했다.[77] 한민족 고유의 종교는 불교나 도교가 아니다. 우리는 '불교·도교·기독교·회교' 등을 '종교'라고 지칭하고, 그 밖의 각 민족의 전통신앙을 미신으로 규정하는데, 이는 매우 잘못된 판단이다. '종교'라는 개념도 지나치게 자의적이다. 위에 열거한 '불교·도교·기독교·회교' 등만이 종교라고 규정하는 개념 설정은 문제가 있다.

중국의 사서들이 기록한 '동맹·영고·무천'은 한민족의 '민족예악'에 바탕을 둔 종교의식의 일환이다. 이 같은 한민족 고유의 신앙을 종교로 인식한 예는 고운 최치원에게 찾을 수 있다. 그는 나라의 현묘(玄妙)한 '도'가 있는데 이를 일러 '풍류(風流)'라고 하고, 그것은 '유·불·선'의 사상을 종합한 것이라고 했다.[78] 우리는 신라의 고유 종교인 이를 두고 '선풍(仙風)' 또는 '선교(仙敎)' 혹은 '풍류도(風流道)'라고 지칭하고 있다. 최치원이 말한 '선'은 도교가 아니고, 한민족 고유의 신앙에 대한 지칭임은 학계에 이미 밝혀진 사실이다.[79] 본고에서 필자가 검토할 팔관회는 단군시대부터 전승된 민족전통의 예악론에 의해 창출된 한민족의 종교이며, 그 민족 종교에 수반된 악무를 동반한 민족의 전통 신앙체계인 사전(祀典)의 핵심임을 밝히고, 아울러 부족한 문헌적 자료를 바탕으로 그 성격의 일단을 규명코자 한다.

사실 팔관회 속에는 〈동맹〉과 〈영고〉의 의례가 수렴되어 있고, 제천 등의 삼한시대의 민족예악이 상당 부분 잔존해 있었다. 뿐만 아니라 오늘날에도 완전히 없어진 것이 아니라, 우리가 알지는 못하지만 갖가지 행사나 의식 등에 그 잔영이 남아 있다. 팔관회의 실체가 밝혀지면 중원의 예악론에 의해 매몰되었던 한민족 고유의 종

77) 李滉；『退溪全書』卷四十三, 〈陶山十二曲〉跋에서 東方의 歌曲은 거개가 淫哇하여 문제가 많다고 지적하면서, 건전한 가요의 모범으로서 〈陶山六曲〉을 창작한다고 했다. 이 같은 東方歌曲에 대한 견해는 당시 지식인의 공통된 인식이었다.

78) 『三國史記』「眞興王」三十七年 條와 『孤雲集』事蹟항에, 新羅에는 民族宗敎를 근간으로 하여 '儒·佛·仙'을 포괄한 고유의 종교가 있었음을 밝혔다.

79) 崔珍源；『國文學과 自然』(成均館大學校 出版部, 1997)에서 仙風의 '仙'은 민족 고유의 신앙과 관계가 있음을 論定했다.

교와 이에 따른 악무의 일단이 제 모습을 드러낼 것으로 기대된다.

한민족은 다소간의 혼혈은 있었지만 세계 여러 민족들과 비교할 때 단일민족이다. 그러나 역사를 통해 고찰해보면 두 개의 커다란 갈래가 경쟁적으로 존재하면서 복합된 사실을 확인하게 된다. 부여계와 삼한계가 그것이다. 이들이 동일한 언어와 문화와 풍습을 가진 동족임에는 의심의 여지가 없다. 그러나 부여계 선민은 만주지방이 주 무대였다면, 삼한계는 압록강 이남의 한반도가 주된 영역이었던 관계로 기후와 풍토 등에 영향을 입어 약간의 차이가 있었다.

중국의 사가들이 한민족의 미개한 신앙과 악무 정도로 축소 비하시켜 기록한 '매악'을 필두로 한 부여계의 '영고'와 '동맹', 한반도 북부와 만주 일원에 존재했던 예국의 '무천'과 삼한계의 '가무' 등은 사실 한민족의 종교의식인 사전체계(祀典體系)에 대한 기록으로 재인식되어야 한다. 그들은 의도적으로 종교적인 측면을 과소평가하고, 오로지 악무에만 초점을 맞추어 기술했다. '영고·동맹·무천' 등의 의식에는 분명히 하늘과 땅에 제사하는 '제천·제지'의 종교의식이 있었다. 중국 측 사관들이 볼 때, 일개 제후국으로서 감히 '제천·제지'의 의식을 거행하는 것을 보고 불만스러워했다.

그리하여 그들은 이 같은 한민족의 제천 및 제지를 비롯한 여타의 종교의식을 칭해 '음사'라고 규정하고, 악무에다 관심을 두어 호기심을 충족시키는 차원으로 임했다. 〈팔관회〉는 부여계나 삼한계의 우리 민족 모두의 종교의식과 이에 수반된 악무를 포괄한 것이지만, 부여계의 종교 및 악무가 주류를 이루었고, 삼한계의 그것은 좀 비중이 약하지 않았나 한다. 그 이유는 고려 태조 왕건이 한반도 중부인 개성 사람이었고, 아울러 고구려를 계승한다는 의도가 있었기 때문이다.

2) 부여계 문물의 계승

예악론은 당시 세계제국이었던 중국에서 형성된 종교 및 통치이념을 근간으로 한 고대와 중세를 실질적으로 지배했던 이데올로기였다. 중원의 한족은 동양을 지배함에 있어서 예악론을 근간으로 활용했다. 그것은 주변의 이민족 국가를 복속시키는 데 결정적인 역할을 수행했다. 예악론에 입각한 이민족의 지배는, 지배당하는 이민족으로 하여금 스스로 즐겨 복종케 하는 절묘한 수단이 되었다. 군사를 동원해 피비

린내를 풍기는 정벌도 필요가 없었다. 중국 주변의 민족 가운데, 중원의 예악론에 가장 심취한 민족은 한민족이었다.

한민족이 중국의 예악론에 특히 심취한 연대는 대체로 15세기 무렵부터이다. 그 이전에는 진심으로 경도된 것이 아니라, 강력한 대제국 곁에서 살아남기 위한 방편으로 수용한 흔적이 여기저기에 나타난다. 우리가 조선조를 실상보다 나쁘게 평가하는 이유도 여기에 있다. 그러나 명조에 의한 거의 완벽한 중국의 통일과, 이에 따른 막강한 국가적 힘 앞에 조선조가 살아남기 위해서는 어쩔 수 없는 선택이 아니었을까. 중국은 예악론이라는 이념을 활용해 동양세계를 지배한 제국주의의 고수임에는 틀림없다. 왜냐하면 주변의 일부 민족이 스스로 기쁘게 복속해왔기 때문이다. 중국의 예악론에 15세기 이후 한민족이 그처럼 열광한 이유는 무엇일까. 사대주의적 인식이라고 치부하기에는 너무나 심취해 있었다.

예악론은 황하유역에 거주했던 한족과 인근 동북지역 제 민족의 합작품이므로, 일찍이 한민족도 황하 동북에 살았다는 점도 참고가 된다. 즉 예악론의 형성과 정립에 우리 선대도 음양으로 가담했다. 그리고 예악론 자체가 한민족의 정서에 부합되는 면이 많음도 무시할 수 없다. 그러나 중원은 황제국이고 한반도는 제후국이라는 정치적 구도에는 상당히 민감하게 반응했다. 조선조의 지식인들도 한국을 실질적으로 제후국으로 인식하지는 않았다.

후삼국시대 태봉국의 창업주 궁예는 의연하게 '건원'을 한 지도자였다.[80] 궁왕은 잠복했던 한민족의 고유 종교와 악무를 수렴한 〈팔관회〉를 역사의 표면으로 부각시킨 특별한 지도자였다. 고려조와 조선조의 지식인들에 의해 과소평가 또는 왜곡 평가된 민족지도자 중의 하나이다. 우리는 그를 재평가해 가진 바의 훌륭한 주체성과 업적을 회복시켜줄 의무가 있다. 〈팔관회〉가 고려조 500년간 민족의 정통 제의와 악무를 포괄한 국가적 축전으로 승격될 수 있었던 근원은 태봉국의 창업주 궁왕에게 돌려야 한다.

신라시대에 〈팔관연회〉가 국가적 행사였는지 존재 여부는 의문이다. 왜냐하면 『삼국사기』에 이에 관한 기록이 거의 없기 때문이다. 몇 군데에 보이는 것도 불교적

80) 『三國史記』「列傳」第十 弓裔, "天祐元年甲子, 立國號爲摩震, 年號爲武泰. … 入新京修葺觀闕樓臺, 窮奢極侈, 改武泰爲聖冊元年. … 朱梁,乾化元年辛未, 改聖冊爲水德萬歲, 改國號爲泰封. … 四年甲戌, 改水德萬歲爲政開元年."

행사로 여겨지고 이것 역시 거국적 제의는 아니었던 듯하다. 『삼국사기』에 나타나는 팔관회는 주로 불교와 관련되어 있다. 이 점은 팔관회를 불교행사로 보는 근거로 이용되었다. 팔관회가 불교의 의식으로 여겨지는 것은 '팔관'이라는 용어가 불교의식의 하나로 실재하기 때문이다. 한자식 용어 표기에 현혹되어 우리는 과거의 역사적 사실을 잘못 이해한 사례가 간혹 있다. 순수한 우리말의 음차였는데도 불구하고 그것을 훈이나 한자어 그 자체로 오해한 데서 기인되었다.

고려 충렬왕 대에 승려이면서 석학이었던 일연조차도 착오를 일으킬 정도이니 말할 것도 없다. 특히 우리 한민족의 고유한 문화에 관한 일들이 한자나 한문으로의 접근으로 말미암아 잘못 알려진 사례가 비일비재하다. 그 예로 신라의 국어가요의 편린으로 짐작되는 '지리다도파도파(智理多都波都波)'를 들 수 있다. 일연은 이 노랫말을 나라가 혼란해져 많은 뜻있는 지식인들이 은거했다는 내용이라고 풀었다.[81] 물론 일연이 당시 있었던 문헌이나 견해를 이기했을 수도 있다.

그러나 그가 이 같은 해석을 긍정하지 않았다면 전재하지 않았을 것이다. '지리다도파도파'가 무슨 뜻인지는 불명이지만, 많은 지식인들이 도피한다는 의미가 아님은 확실하다.[82] 팔관회의 팔관도 순수한 한국어를 한자어를 빌려서 표기한 데 불과하다. 일찍이 육당 최남선은 팔관회에 대해서 주목되는 견해를 다음과 같이 밝혔다.

　　제천대회를 신라 중엽에는 팔관회라는 이름으로 설행하여 궁예의 태봉국과 왕씨의 고려조에서 이것을 계승하고 고려조에는 매년 중동(仲冬)에 국가의 힘을 다해 이를 실행하여 군민상하가 즐거움을 함께 하니 대개 팔관회라는 글자는 불교에서 빌려온 것인데 실상은 '밝의 뉘'의 음상사(音相似)한 것을 취했을 따름으로서 신라 고려의 팔관회는 불교와 아무런 관계없는 옛날 '밝의 뉘'의 유풍을 지키는 것이었습니다.[83]

81) 『三國遺事』第二 處容郎望海寺, "語法集云, 于時, 山神獻舞, 唱歌云, 智理多都波都波等者, 盖言以智理國者, 知而多逃, 都邑將破云謂也. 乃地神山神知國將亡, 故作舞以驚之."

82) 『三國遺事』에 의하면, 山神이 춤을 왕에게 바치며 이 노래를 불렀다고 했다. 그는 이 내용을 『語法集』에서 인용했다고 했다. 『語法集』이 어떤 책인지는 불분명하지만 신라의 古歌謠가 수록된 책이거나, 아니면 불교와 관계가 있을 수도 있는데 모두가 확실치 않다.

83) 崔南善, 『朝鮮常識問答』(三聖文化財團 再發行本, 1972), 148쪽, '朝鮮民族敎의 來歷을 들려주시오'에 대한 답변.

육당은 팔관회는 불교와는 전혀 상관이 없는 한민족의 가장 오래된 민족예악과 직결된 고유의 의식임을 천명했다. 팔관회가 삼국시대 이전부터 존속해 온 한민족의 제천의식의 계승이라는 견해는 탁견이다. 이는 한민족의 예악론에 입각한 종교로 인식해야 할 전통 의식이다. 〈팔관회〉의 '팔관'을 '밝의 뉘'의 표기로 단정한 육당의 혜안은 정당하다. '밝의 뉘'는 누리를 밝힌다는 의미이다. '밝'은 혁(赫)이고 '누리'는 세상인데, 이는 신라시조에 대한 한국 고유의 시호인 '박혁거세'의 개념과 상통한다. '박'은 '밝다'의 '밝'이며 '혁'은 밝힌다는 뜻이고 '세(世)'는 세상(세계)이다. 박혁거세를 '불구내'라는 향음(신라어)의 표기라는 삼국시대 사서들의 기록이 이를 뒷받침한다.[84]

육당은 '밝의 뉘'를 제사 때 무수한 등불을 밝혀서 광명이 세상에 충만하라는 광명세계를 기원하는 표상이라고 설명했다. 박혁거세라는 칭호는 한민족의 시법(諡法, 묘호[廟號] 포함)으로 볼 수 있는바, 즉 누리를 광명의 세계로 만든 '민족의 태양'이라는 의미이다. 신라 시조에 대한 이 같은 호칭은 아마도 그에게 거는 당시 민인의 기대를 반영한 것으로, 생시 또는 사후에 붙인 것으로 생각되며, 이는 한민족 특유의 일종의 시법이다. 〈팔관회〉는 단군조선 시대부터 계승되어 온 한민족의 정통종교와 악무를 포괄한 축전이다.

다만 중국으로부터 유입된 예악론으로 인해 종교적인 측면은 배제 내지 과소평가되고, 악무 쪽에만 관심을 두었기 때문에 팔관회가 백희가무의 놀이마당으로만 인식된 점은 잘못이다. 시법은 제왕이 서거한 후, 그 업적의 성향에 따라 붙이는 칭호인데, 중국의 경우는 '조·종'이라는 글자 앞에 그 통치자의 업적에 부응하는 '태·성·문·무·정…' 등을 붙인다. 중국 예악론의 일단인 이 같은 묘호를 우리는 삼국시대 이후 고려조부터 사용해 왔다. 고구려, 백제는 일찍부터 왕호(王號)를 사용했지만, 신라는 고집스럽게 민족의 고유 칭호인 '거서간·차차웅·이사금·마립간'을 오랫동안 사용했다. 이들 명칭은 한민족의 최고 통치자에 대한 호칭이다. 고구려의 '태조(太祖)'와 신라의 '태종무열왕' 이후 '조·종(祖·宗)'이라는 명칭을 사용하지 못했다.

이처럼 한민족은 중국의 시법에 해당하는 최고 통치자의 호칭과 사후에 그 업적을 평가한 '광개토'를 위시한 '혁거세·남해·탈해·유리·미추'와 같은 자체의 고유

84) 『三國遺事』卷 第一 〈新羅始祖 赫居世王〉, "… 剖其卵得童男, 形儀端美, 驚異之, 浴於東泉, 身生光彩, 鳥獸率舞, 天地振動, 日月淸明, 因名赫居世.(蓋鄕言也, 或作弗矩內王, 言光明理世也.)"

시법이 있었다. 그러므로 신라 법흥왕 이전의 제왕들의 호칭에 대해 한민족의 예악론에 기준하여 면밀한 검토가 있어야 한다. 법흥왕은 신라에서 최초로 중국식 지도자에 대한 칭호를 사용한 왕이다. 왕의 사후 중국 예악론에 기준해 시호를 최초로 받은 지도자는 지증마립간이다. '마립간'을 끝으로 우리 고유의 최고 통치자에 대한 호칭은 중국 식인 '왕'으로 대체되었다.[85]

우리는 한민족 특유의 예악론의 융합체인 팔관회에 대해서 무관심했다. 구사대주의자(舊事大主義者)에 의한 중국 문화의 심취와, 신사대주의자(新事大主義者)에 의한 일본과 서구문화에의 경도가 가져온 필연적인 결과이다. 중국과 일본과 서구의 문물에 대한 심취는 한국의 문화를 높은 위상으로 격상시킨 것도 사실이다. 그런데 문제는 그들이 한민족 스스로 창출한 민족문화에 대해서 대체로 몰이해할 뿐 아니라 무가치한 것으로 취급하는 것에 있다.

이쯤 되면 그들의 사유체계는 한국인이 아니라 아마도 국적을 바꾸어야만 그 위상이 적절하게 평가될 성싶다. 세계 각국의 지식인치고 외래문화에 몰두한다고 해서 자기 것을 비하하거나 부정하는 예는 없다. 있다고 해도 소수일 것이지, 한국의 역대 지식인처럼 결코 다수는 아니었다. 문제의 심각성은 과거보다 현재의 지식인이 더욱 우리 것을 배척하는 정도가 심하다는 데 있다.

〈팔관회〉 같은 역사적인 의식에 대한 관심과 연구가 육당 이후에 거의 없었다는 점도 그 증거이다. 그 많은 고명한 역사가들과 문학가 그리고 정치가들도 오직 우리의 문화와 역사를 비판하고 약점을 찾아내는 데 심혈을 경주했고, 약점과 단점을 발견하면 위대한 발명이나 한 듯이 우쭐대었고, 그것에 대해 독자들도 덩달아 갈채를 보내며 기뻐해 마지않았다. 팔관회의 중요성을 찾아내고 선양했던 육당도 친일로 경사되어 비극적인 말로를 맞은 것은 우리 민족문화의 불행을 단적으로 말해준다. 육당 다음으로 팔관회에 대한 관심을 가진 사람은 현상윤이다. 그는 『조선사상사』에서 〈팔관회〉를 신도사상(神道思想)의 일환으로 여기면서 다음과 같이 말했다.

최남선 씨는 팔관회를 삼국시대의 제천대회의 명칭이던 불구내(弗矩內)의 한역이라고 말하였는데 이제 그 확부(確否)는 알 수가 없으나 그 의의와 내용에 있어서는 확

85) 『三國史記』卷 第四, 「新羅本紀」 智證麻立干, "十五年 秋七月, 徙六部及南地人戶, 充實之. 王薨, 諡曰智證, 新羅諡法始於此."

실히 조선고래의 신도사상과 밀접한 관계가 있는 듯하다. … 팔관회의 내용과 성질을 보면 소위 불교 종래 팔계(八戒)를 관폐(關閉)한다고 하는 팔관제(八關齋)나 팔관계(八關戒)의 그것은 조금도 없고 도리어 조선고신도의 제천대회의 그것과 추호도 틀리지 않는다. 즉, 팔관회의 의식은 매년 십일월에 관내의 의봉문 동전 계하에 이층 부계(浮階)를 메고 식장을 굉장히 설비하고 십사일로부터 십오일에 걸쳐 왕이 태자와 백관을 거느리고 그리고 출어해 미리 배설해 놓은 천신조영의 영전에 재배작희(再拜酌戲)의 예를 행하고 돌아 나와서 문무백관의 대표와 지방장관의 하표를 받고 엄숙한 주악 리에 성대한 향연을 거행하고 이 밖에 여러 절차가 끝난 후에 대궐의 광장을 개방해 인민들의 준비한 각종각색의 여흥군을 차례로 불러들여 그 여흥을 구경하며, 또 동시에 다수한 인민들의 관람을 허하여 군민동악(君民同樂)의 실을 드러내며 이 연회에는 여진·송·왜 등의 외국 상객과 거유민들도 예물을 헌납하고 또 초청을 받고 있는 것이다.[86]

중원예악론에 의거하면 제후국의 왕은 '조(祖)'나 '종(宗)'을 붙일 수 없고, 자체 연호를 사용해서도 안 되고, '짐'이라는 칭호도 쓸 수 없을 뿐 아니라, '주'나 '표' 등의 용어도 쓰지 못하고, 천자에게 정기적으로 입조해야 되는 것으로 정의되어 있다. 그럼에도 불구하고 고려, 조선조까지 줄곧 '조·종' 등의 어휘를 사용했고, 원의 부마국 시대를 제외하고 입조한 적도 없다. 단지 원의 지배를 받고 있던 고려 말엽에는 '충○왕' 등으로 격하된 적은 있다. 그 이전까지 고려왕은 스스로 '짐'이라고 불렀고, 위에 인용된 것처럼 '표'라는 용어도 사용했다. 고려조는 상당히 주체적이고 민족예악에 의해 나라를 통치한 흔적이 곳곳에 발견된다.

종교의 경우도 중국 예악에 압도되지 않고 민족종교의 성향을 간직한 〈팔관회〉를 국가적 차원에서 거행했다. 위에 인용된 현상윤의 글은 현상윤의 개인적 견해가 아니라 『고려사』에 실린 팔관회에 대한 기록의 충실한 번역이다. 그러므로 필자는 장황하게 인용했다. 현상윤은 최남선의 견해를 따르고 있다. 팔관회가 신도사상의 일환이라는 점과 그것이 불교와는 관계가 없는 한민족의 제천의식의 계승이며 한민족 전래의 오악과 명산대천 숭배와 관련시켜 이해한 부분은 정곡을 찌른 탁견이다. 팔

86) 玄相允, 『朝鮮思想史』(檀紀 4282,西紀 1949), 第五章 高麗時代의 神道思想과 그 變遷, 100~101쪽, 八關會.

관회에서 신라의 '삼산오악'에 대한 숭배의식이 있었는지는 확인키 어렵다.

그러나 고려 태조의 팔관회 의식의 영역 설정 속에 오악과 명산대천이 포함되어 있는 만큼 '삼산오악'의 숭배도 얼마간 포함되었다고 생각된다. 삼산오악의 숭배는 한민족의 정통 종교의식이다. 고려조가 삼산을 언급하지 않고 오악만 강조한 것은 삼산이 신라의 예악과 깊이 관계된 까닭일까. 이는 후고를 요하는 부분이다. 『삼국사기』「제사」조에 나오는 삼산오악의 숭배는 용어 문제를 제외하고 중원의 예악론과는 관계가 없는 민족 고유의 신앙이다.

중국의 예악론이 들어와 그 세력을 확장한 이후부터 삼산오악의 숭배는 국가적 차원에서 벗어나 민간신앙으로 이전되었다. 삼산오악에 대한 제사가 쇠퇴하거나 혹은 국가 행사에서 배제된 까닭은 그것이 제천 또는 제지의 의식을 겸했기 때문이었다. 우리 민족은 제천의식을 삼산오악에서 제지와 더불어 병행해 행하고 있었다. 『삼국사기』의 예 부문인 「제사」조와 『고려사』 등의 「예악지」는 그 성격이 매우 상이하다. 『고려사』에는 삼산오악에 대한 제사 기록이 없고, 중국 식의 원구나 적전, 사직 등이 부각되어 있다.[87]

현상윤이 제시한 팔관회의 행사 중에 왜를 비롯한 여진과 송상(宋商)이 참석하고 있다. 이 경우 팔관회를 개최하는 고려왕은 제왕으로 군림하면서 여진족과 흑수의 추장이나 왜국의 사신을 비롯한 동서번과 송나라의 상객들과 탐라국의 사신과 각 지방 군현의 대표들이 공물을 바치고 입조해 조회를 하는 위엄을 갖추었다.[88] 고려가 중심이 된 동북아의 커다란 세력권이 확연하게 형성되었음을 뜻한다. 아마도 과거 고구려가 만주의 전역과 한반도의 북부를 차지하고 대제국으로 군림했을 때, 그들의 국가적 행사였던 '동맹'이 거행되는 기간 중에 광대한 판도에 거주하는 다양한 민족이 참여했던 전철을 되살린 듯하다.

고려는 스스로 고구려의 계승국가임을 천명했고, 북방영토의 회복을 국책으로 삼

87) 『三國史記』祭祀 條에는 그 첫머리에 三山이 나오고 다음으로 五嶽이 나온다. 이것은 신라가 행한 가장 중요하고 큰 祭儀임을 의미하고, 中原禮樂에 영향받지 않은 한민족의 民族禮樂에 의해 祭祀가 행해졌음을 말한다. 大祀·中祀·小祀의 개념이 『삼국사기』와 『고려사』는 다르다. 『삼국사기』의 大祀는 三山인데 반해, 『고려사』의 大祀는 圓丘이다. 雜祀 條에 전통적 三山五嶽에 대한 숭배 흔적이 남아 있을 뿐이다.

88) 『高麗史』「世家」卷 第六 靖宗元年十月, "… 西京八關會酺二日. … 庚子, 設八關會, 御神鳳樓, 賜百官酺, 夕幸法王寺, 翼日大會, 又賜酺, 觀樂. 東西二京, 東北兩路兵馬使, 四都護, 八牧, 各上表陳賀, 宋商客, 東西蕃, 耽羅國, 亦獻方物, 賜坐觀禮, 後以爲常."

은 사실이 참고가 된다. 고려
는 건국과 동시에 과거 고구
려의 수도였던 평양을 서경
으로 격상시켜 대대적으로
중건했다. 그리하여 거의 의
무적으로 고려왕으로 하여
금 1년에 수차례 서경에 행
차해 머물도록 했다. 고려의
거국적 의식이었던 〈팔관회〉
에는 당시 송상을 비롯해 왜
와 동서번의 나라들과 흑수
의 제국들과 탐라국 등이 공

『고려사』 팔관회 조

물을 바치고 참관한 사실은 그 의미가 크다. 이는 팔관회를 고려가 얼마나 중시했는
가를 유추할 수 있고, 주변의 국가들도 반드시 참석해야 하는 거국적 행사였으며, 그
주된 목적은 역내 민인의 대동단결과 주변 국가들과의 결속에 있었다.

팔관회는 중국의 예악론과 상충되는 면이 많았다. 오히려 이 의식에서 제천을 했
으니 위배되었다고 볼 수 있다. 거국적인 제천의식을 중심한 중국 예악론에 위배되
는 행사를 송나라가 용인한 이유는 무엇일까. 당시 송은 북방의 '거란·요·금'으로
이어지는 북방 국가와 세력 균형이 형성되었기 때문에 송이 막강한 위력을 발휘할
수 없는 입장이었다. 이 같은 국제 정세 속에서 건국과 거의 동시에 고려는 중국의
예악론에 위배되는 '천수'라는 연호를 사용했다.

왕건은 처음에 태봉의 연호 '정개'를 개원하는 형식을 취했다. 즉 '후고구려(고
려)·마진·태봉'으로 국호가 바뀐 궁왕의 건원정신을 계승한 것이다. 궁왕은 '무태'
에서 '성책'으로, '성책'에서 '수덕만세', '수덕만세'에서 '정개'로 국호만큼이나 연호
를 자주 바꾸었다. 왕건에 의해 정권이 교체된 후, 고려라는 국호가 고정되면서 천명
을 받아 나라를 세웠음을 과시한 연호 '천수'를 내외에 선포했다.

고려 태조 왕건은 중원의 예악론에 의해 한반도의 정치가 좌우되는 것을 용인하
지 않았다. 이 점은 그가 전복시킨 궁왕도 마찬가지였다. 당시 세계 최강의 당제국의
한반도정책에 힘입어 이른바 삼한일가(三韓一家)를 이룩한 통일신라는 민족 주체성
에 상당한 제약을 받았다. 자체 연호를 사용하지 못했고, 천지에 제사를 지내지 못했

으며, 당나라의 정치제도와 복색까지도 수용해야 했다. 물론 신라가 스스로 근대화라는 명분으로 당의 문물제도를 솔선해 채택한 경우도 있었지만, 거개가 힘에 눌려 마지못해 시행했다. 도당 유학생들과 빈번한 사신 교환과 상인들의 왕래는 한반도에 당풍이 거세게 이는 촉매 역할을 했다.

특히 문무관원과 상부계층의 복색과 의관을 바꾼 것은 무엇보다 큰 영향을 주었다.[89] 인간의 성정을 바꾸는 데 크게 작용하는 것 중의 하나가 의복과 음식과 악무이다. 당시 한반도의 지배계층은 당의를 입고 당으로부터 유입된 당음(唐音)을 듣고 서역과 북방의 악무를 즐기고 있었다. 최치원의 「향악잡영」을 통해 이미 향악으로 지칭되어 당시의 백성들이 열광하던 서역의 악무를 확인할 수 있다.[90]

한민족의 정통문화가 쇠퇴하고 중국 예악론에 휩쓸려 주체성이 희미해져가는 시대에, 궁왕 같은 지도자는 응당 나오게 마련이다. 최초의 중국식 시호를 받은 지증마립간은 신라 사회에 낯선 율령제를 도입했고, 그의 아들 법흥왕은 고유의 '마립간' 등의 칭호를 버리고 '왕'호를 사용했다. 그 후 중원은 수에 이은 당이 들어서서 강력한 제국주의식 통치를 주변국가에 펴나갔다. 이런 와중에서 '태종무열왕' 김춘추는 한반도 고유의 예악론을 잠깐 포기하고 중국의 예악론을 수용했다.

그러나 당제국이 멸망하고 중원이 분열되자, 잠재되었던 한민족의 주체의식은 불길처럼 되살아났다. 이 같은 민족적 염원을 구현한 지도자가 바로 궁왕이고, 그 궁왕의 뜻을 계승해 심화 확대한 왕이 고려 태조 왕건이다. 실로 태조 왕건은 삼국시대 후반과 통일신라 이후로 잠복되었던 한민족의 예악론을 중흥시킨 지도자였다. 우리는 고려 이전에 줄곧 주체사상을 펴나갔던 북국 발해를 잊을 수 없다. 발해는 시조 고왕부터 말기의 이진왕까지 자체의 연호를 계속 사용했다.[91] 예악론은 10세기 무렵 왕건에 의해 중흥되어 그 진면목을 발휘했다. 왕건은 후세 그를 계승할 고려왕에게 다음과 같이 한민족 고유의 예악론을 개진하고, 영원히 이를 지속시키라고 당부

89) 『三國史記』「新羅本紀」第五, "眞德王 二年 … 春秋又請改其章服, 以從中華制. … 三年, 春正月, 始服中朝衣冠."

90) 『三國史記』 樂에 소개된 崔致遠의 樂舞詩 「鄕樂雜詠」 중에 〈狻猊〉는 西域 獅子國의 樂舞와 관계가 있지만, 狻猊는 獅子와 다르기 때문에 미세한 검토가 요망된다.

91) 渤海는 高王의 年號 天統을 비롯하여 武王의 仁安, 成王의 中興, 康王의 正曆, 定王의 永德, 僖王의 朱雀, 簡王의 太始, 宣王의 建興 등의 연호를 계속 사용해, 稱帝建元의 주체의식을 강력하게 실천코자 했다.

했다.

우리 동방은 예부터 당의 풍속을 본받아 문물예악이 모두 그 제도를 준수해 왔으나, 지역이 다르고 풍토가 같지 않으면 인성 역시 다르게 마련이니, 반드시 구차하게 꼭 같이 할 필요가 없다. 거란은 금수와 같은 나라인지라 풍속이 다르고 언어도 같지 않은 만큼 그 의관제도를 삼가 본받지 말아라. … 짐은 삼한산천의 음우(陰佑)를 받아 대업을 성취했다. 서경은 수덕이 순조로워서 우리나라 지맥의 근본이며 대업을 만대에 전할 땅이니 마땅히 순주해 백일 이상 머물러 안녕을 이루도록 하라…. 짐이 지극히 원하는 바는 연등과 팔관인데, 연등은 불을 섬기는 것이고, 팔관은 천령과 오악·명산·대천 그리고 용신을 섬기는 바이니, 후세에 간신이 가감을 건백하는 자가 없도록 하라.[92]

한민족의 예악론을 논하려면 팔관회를 빼놓고는 이야기가 안 된다. 〈팔관회〉는 실로 한민족의 정통 종교와 사유와 정감이 깃든 의식이며, 팔관회 의식 다음에 연희되었던 백희가무는 민족악무의 총화였다. 팔관회의 부흥과 발전은 중세 이전 한민족 주체사상의 발휘이며, 그 쇠잔과 소멸은 중원 예악론의 승리이다.

후삼국시대와 고려시대에 되살아난 팔관회는 민족예악의 강인성과 연면성을 말해주는 것이다. 팔관회와 신라 '선풍'과 그리고 '화랑제도'와의 상관성도 밝혀져야 할 과제이다. 신라의 선풍과 무관한 것은 아닐지라도, 팔관회는 성격상 차이가 있었다. '선풍'은 최치원이 지적했던 신라의 현묘지도인 '풍류'와 더욱 밀착된 데 반해, 팔관회는 부여계의 예악에 보다 경사된 것으로 생각된다. 그러므로 필자는 '팔관회'의 예를 부여계의 민족예악으로, '선풍'의 예를 삼한계의 민족예악의 구현으로 상정하고 있다.

고려 태조 왕건은 그가 창건한 국가의 정통을 고구려에 두었고, 그러므로 평양을 매우 중시했다. 신라는 높이 평가하지 않았던 것 같고, 따라서 서라벌을 훼철한 후

92) 『高麗史』卷 第二, 太祖 二, "二十六年 夏四月 … 惟我東方, 舊慕唐風文物禮樂, 悉遵其制, 殊方異土, 人性各異, 不必苟同. 契丹是禽獸之國, 風俗不同, 言語亦異, 衣冠制度, 愼勿效焉. 五曰,朕賴三韓山川 陰佑, 以成大業. 西京水德調順, 爲我國地脈之根本, 大業萬代之地, 宣當四仲巡駐留百日, 以到安寧. 其六曰,朕所至願, 在於燃燈八關, 燃燈所以事佛, 八關所以事天靈及五嶽名山大川龍神也. 後世姦臣, 建白加減者, 切宜禁止."

경주(慶州)로 강등시켰다. 반대로 평양은 매우 중요시하며 서경으로 격상시키고 대대적인 이민과 중수를 지시했다.[93] 그는 위에 인용한 '훈요(訓要)'에서 신라가 당의 문물제도를 받아들이고 중원예악에 침윤된 사실을 비판하면서 구차스럽게 당과 꼭같게 할 필요가 어디에 있느냐고 힐난했다.

당의 문물을 준수하고 중국의 예악론을 존승하는 것이 조국의 발전이라고 생각했던 신라시대의 일부 풍조와는 사뭇 다르다. 중국은 중국이고 고려는 고려라는 인식은 '수방이토(殊方異土)'이니 인성이 어찌 당과 같을 수 있느냐는 그의 항변은 현재의 우리들도 주목할 견해이다. 지금은 당 대신 구미가 그 자리를 차지하고 있으니, 왕건 같은 지도자가 다시 나타나서 구미와 구차스럽게 같을 필요가 있느냐고 외칠 때가 온 것이다. 태조는 스스로를 황제만이 칭할 수 있는 '짐'이라는 용어를 구사하며 발해를 멸망시킨 거란에 대해서 특히 그 문물을 본받지 말라고 당부하며 짐승과 같은 국가라고 혹평했다. 그는 이어서 팔관회의 성격을 구체적으로 설명했다. '천령·오악·명산·대천·용신'을 섬기는 의식이라고 규정했다.

〈팔관회〉가 비록 부여계의 민족예악에 보다 접근한 의식이긴 하나, 삼한계인 신라의 선풍의 요소도 수렴했다. 그러므로 궁예와 왕건은 팔관회를 통해 명실상부한 부여계와 삼한계의 종교의식과 악무까지도 통합한 영주이다. 팔관회의 천령 숭배는 한민족 정통 제천의 계승이요, '오악·명산·대천'의 숭앙 역시 제천 및 제지의 전승이다. 본래 이 같은 팔관회의 성격은 고려조에서 이 의식이 진행되는 동안 약간의 변질이 있었다. 고려 태조의 중원 예악론의 전폭적 수용을 부정하는 주체적 사상과 행동은 사이를 중원 예악론으로 통일하려는 '회통의식(會通意識)'과는 정면으로 대치된다. 송 대의 정초(鄭樵)는 중국 중심의 세계관인 회통의식을 다음과 같이 천명했다.

모든 강물은 각각 다른 방향으로 흐르지만 전부 바다에 모인다. 그렇기 때문에 구주가 물에 잠기는 해를 면한다. 모든 나라가 제각기 상이한 길을 가고 있지만, 그 길은 결국 모두 중국으로 통한다. 그러므로 온누리가 막히고 정체되는 근심이 없다. 모

93) 『高麗史』卷 第一, 太祖 一, "元年 … 丙申諭群臣曰, 平壤古都荒廢雖久, 基址尚存, 而荊棘滋茂, 蕃人遊獵於其間. … 宜徙民實之, 以固藩屛爲百世之利. … 五年冬十一月 … 幸西京, 新置官府員吏, 始築在城, 親定牙善城民居."

든 것이 중국으로 모이고 귀착되는 '회통'의 의의가 얼마나 위대한 것인가. 자고로 세계가 있은 이후로 입신한 사람들은 비록 많지만, 오직 공자만이 천종의 성으로서 시·서·예·악의 전적들이 모두 그의 손에서 같은 척도로 정리되었기 때문에 천하의 문이 통일되었다.[94]

모든 강은 흘러서 바다에 모이고, 모든 길은 중원으로 통하기 때문에 중국이 물에 잠기지 않고 천하가 원만하게 유통되며, '시·서·예·악'이 공자의 손에서 산정되었기 때문에 번잡과 혼돈이 없는 '동문(同文)'이 이룩되었다는 중화사상의 결정적인 표현이다. 중국에 의한 세계의 모든 분야에 걸친 통합과 통일을 천명했다. 그들은 중원의 예악론으로 이를 실현코자 했고 또 그들의 목적을 달성했다. 예악론은 백만대군보다 더 강력한 무기였다. 주변 국가에 무혈입성이었고, 사이 스스로 기꺼이 중국의 질서 속으로 편입되기를 원하게 하는 묘약이기도 했다.

그러나 몽골족과 거란족, 여진족 등은 중원의 예악론을 즐겨 수용하지 않았다. 예는 물론이고 악도 기꺼이 수용하지 않았다. 한민족이 중국의 악무를 민족악무보다 상위에 놓은 것과는 상당히 다르다. 중세 한국의 지식인들은 '몽고·일본·서하·티베트' 등과 달리 고유의 문자를 쓰지 않고 중국과 같은 한자를 불편 없이 훌륭하게 쓰고 있다는 사실에 긍지를 느꼈다. 이른바 동문의식(同文意識)이다. 세종대왕의 한글 창제에 대한 최만리(세종대 인)의 반대 상소문이 그 예이다.[95] 그러나 일부 지식인들의 이 같은 사대적 동문의식을 세종은 일축했다. 이는 일부 지식인들의 사대의식에 대한 경종이었다.

최만리가 한글은 신자가 아니고 고자라고 지적한 사실은 주목된다. 한글, 즉 훈민정음을 한국의 『문헌통고』에서는 음악 부문에 편차했다. 문자를 예악론의 일환으로 이해한 것이다. '몽골족·여진족·티베트족' 등은 그들의 문물을 고집스럽게 지키려고 했는 데 반해, 한민족은 가슴을 활짝 벌리고 중국의 문물을 수용했다. 그러나 그

94) 『十通』第四種, 『通志』(臺灣商務印書館 民國 76年) 總序, "百川異趣, 必會于海然後, 九州無浸淫之患. 萬國殊途, 必通諸夏然後, 八荒無壅滯之憂. 會通之義大以哉, 自書契以來, 立言者雖多, 惟仲尼以天縱之聖故, 總詩書禮樂而會於一手, 然後能同天下之文."

95) 『朝鮮王朝實錄』世宗 二十六年 甲子二月, "庚子, 集賢殿副提學崔萬里等上疏曰, … 一我朝自祖宗以來, 至誠事大, 一遵華制, 今當同文同軌之時, 創作諺文, 有駭觀聽, 儻曰諺文, 皆本古字, 非新字也. … 唯蒙古, 西夏, 女眞, 日本, 西番之類, 各有其字, 是皆夷狄事耳."

것은 표면이고 본질 문제만은 결코 외래의 것을 수용하지 않는 지혜도 있었다. 남송의 정초가 말한 '동문(同文)'은 문자를 같이 쓴다는 의식에만 머물지 않고, 문물 전반에 걸친 동궤를 의미했다. 악률과 도량형 등도 포괄한 개념이었다.

송대의 서긍은 고려 인종 1년 1123년에 개경에 사신으로 와서 보고 들은 바를 그림과 함께 적은 『고려도경』을 저술했는데, 이 책의 '동문'조에 중국의 회통의식과 중화사상이 잘 나타나 있다. 그는 정삭과 악률에 이르기까지 모든 분야에 걸쳐서 중국화를 주장했다. 그러나 당시의 송은 북방민족의 힘에 눌려 위축될 대로 위축된 기간이었다. 12세기 무렵 중국 주변의 제 민족들은 중국 중심의 회통의식이나 동문의식에 동조하지 않고, 자기 나름의 독창적인 문자를 만들고 예악을 창출하거나 그들의 고유한 예악을 준수했다. 이 같은 고유의 민족예악을 지니고, 그것을 준수하는 이른바 새외민족에게 중국은 역사적으로 많은 고통을 받았다. 진조가 그러했고 송조 역시 엄청난 시련을 겪었으며 명조의 비극적인 최후가 그 실례이다.

북송에서 남송으로 위축되면서 송조는 가일층 '동문'을 강조했다. 서긍이 동문의식을 그처럼 강조한 이유도 여기에 있었다. 그는 중원의 '정삭'과 '유학', '악률', '권량'으로 동양권을 회통코자 한 것이다.[96] 세종시대에 고유문자를 창조하려는 왕과 이에 동조하는 집현전 지식인들의 자주의식과, 중국의 동문정책을 지속하려는 보수 수성세력이 충돌했다. 그러나 그 결과는 최만리로 대표되는 동문주의자(同文主義者)의 패배로 끝났다. 15세기에 중원 예악론의 일환인 동문주의의 패배와 국자 창제를 주장한 세력의 승리는 '민족예악'의 진전을 뜻하는 사건이었다.

10세기 무렵 신라, 발해가 양립했던 남북국시대가 끝나고, 후삼국시대가 전개되면서 대두된 한민족의 주체적 예악론은 궁왕의 건원과 수도 개성에서 대대적인 〈팔관회〉의 봉행으로 결실을 맺었다.[97] 자주적인 민족예악 인식이 대두되어 성장하고 그리고 열매를 맺은 것은 당시의 동양권의 정세와도 관련이 있다. 이 기간은 한족이 역사상 가장 심각하게 위축됐던 시기였기 때문에 가능했다. 북방민족에 밀린 송조의 쇠퇴와 이와 병행해 등장하는 '거란·요·금'과 이들을 압도하고 동양을, 나아가

96) 徐兢:『高麗圖經』第四十卷 同文, "臣聞, 正朔,所以統天下之治也, 儒學,所以美天下也, 樂律,所以導天下和也, 度量權衡, 所以示天下之公也."

97) 『三國史記』卷 第五十, 「列傳」第十, 弓裔, "善宗謂松岳郡, 漢北名郡, 山水奇秀, 遂定以爲都. … 光化元年 戊午春二月, 葺松岳城. … 冬十一月始作八關會."

선 세계를 장악한 몽골족의 성장
은 중화사상의 잠복을 의미한다.

15세기의 훈민정음 창제를 예
악과 관련지을 수 있는 것은, 한
글 창제가 동문주의에 반기를 든
것이며, 또 훈민정음이 앞서 지적
한 것처럼『문헌비고』에 '악' 속에
편입된 사실도 하나의 증거가 된
다.[98] 거란과 요·금 등의 북방민
족 국가들 거의 모두가 칭제를 했
고 따라서 건원을 했으며 그들의
민족악무를 국악으로 설정했다.
이는 한민족이 〈아악〉을 〈국악〉으
로 여기고 민족악무를 〈향악〉으로
인식한 것과는 차이가 있다. 궁왕
의 연호 성책 3년(907)에 당제국
은 소멸되고, 한족 국가인 송조는

『선화봉사고려도경』동문 조

960년에 출현했다. 고려 태조 왕건이 팔관회를 거국적 의식으로 영원토록 존속시켜
야 한다는 칙령 훈요(訓要)를 선포한 해는 재위 26년(연호 천수는 16년간 쓰다가, 후당 연
호 장흥을 사용했다) 서기 943년이다.

〈팔관회〉와 궁왕은 밀접한 관계가 있다. 궁예의 칭왕은 901년이고, 연호 무태는
904년에 건원했지만, 팔관회는 그가 칭왕 전 신라 효공왕 2년 898년 11월에 처음
으로 개최했다. 어쩌면 인국이 항복하고 구한이 내공하고 왕조가 영원할 것이라는
황룡사 구층탑의 건립과 이에 관련된 팔관회의 설행 의지와도 관계가 있는지도 모
르겠다. 궁왕과 고려 태조가 〈팔관회〉를 국가적 의식으로 정립시킨 것은 중국의 예
악론에 대한 한국의 독자적 민족예악의 부흥을 의미한다. 궁왕과 고려 태조는 한국
은 중국과 모든 점이 다르기 때문에 반드시 중국과 같게 할 필요가 없고, 독자적인

98) 『增補文獻備考』(弘文館 纂輯, 隆熙 二年, 1908) 卷一百八「樂考」十九에 訓民正音이 편차되어 있다.

예악을 향유해야 한다는 주체사상을 지녔던 지도자들이었다.

"우리나라는 오랫동안 중국을 흠모해 왔다. 그러나 지역과 풍토가 다르고 인성이 같지 않으니 우리 나름의 민족예악을 부흥 또는 성립시켜야 한다. 당풍의 문물예악을 극복하는 뜻에서 팔관회를 개최하고 이를 영원토록 존속해야 한다."

태조 왕건은 〈팔관회〉를 민족예악의 정수요 종합으로 인식했다. 중국의 예악과 '반드시 같을 필요가 없다'라는 태조의 선언은 우리들의 영원한 지표이다. 이제 중국 대신 그 자리에 서구와 미국이 들어와 있지만, 우리들에게 외국이라는 점은 동일하다. 과거 우리는 중원의 예악을 수입해 문화의 선진화를 이룩한 것이 사실이다. 그러나 진정한 동양문화와 이를 바탕한 민족문화 창달을 위해서도 태조의 민족예악 인식은 새롭게 평가되어야 한다.

3) 팔관회의 전승과 변질

〈팔관회〉가 우리 역사기록에 최초로 나타나는 것은 진흥왕 33년 서기 572년이다. 신라가 북진정책을 쓰면서 많은 인명의 희생이 있었는데, 전쟁에서 죽은 병사들의 영혼을 달래는 제사로서 등장했다. 진흥왕이 개최한 것은 정확하게 말하면 팔관회가 아니 '팔관연회'이다. 이 팔관연회는 사찰에서 거행되었다.[99] 이는 민족 고유의 의식이 불교와 습합되는 계기가 되었다. 팔관회는 태조가 정의한 것처럼 '천령·오악·명산·대천·용신'을 제사하는 '민족종교'였다.

팔관회가 당시의 외래종교였던 불교와 접맥된 것이 다행인지 불운인지는 단정키 어렵다. 진흥왕이 불교에 열중했던 것은 알려진 사실이다. 팔관회는 외래 예악론과는 충돌되는 내용을 많이 갖고 있었다. 그런데 불교는 이를 수용하려고 했다. 불교는 한국의 토착신앙(종교)을 배척하지 않았던 것도 이유겠지만, 불경에 있는 '팔관재계(八關齋戒)' 등과 음이 같았기 때문에 불교계에서 이를 흡수 통합한 듯하다. 한민족의

99) 『三國史記』「新羅本紀」眞興王 三十三年(572), "春正月,改元鴻濟. … 冬十月二十日, 爲戰死士卒, 設八關筵會於外寺, 七日罷."

전통 가요였던 〈도솔가〉가 불교의 도솔천과 동일시되어 불교가요로 오인되는 경우도 이에 해당된다. 팔관회는 '오악·명산·대천·용신'을 모셨던 민족종교로서 불교의 팔관재계와는 아무런 상관이 없다. 그렇기 때문에 태조는 '연등회'를 별도로 거행하게 했다. 궁왕과 더불어 세력을 다투었던 후백제의 견훤이 팔관회를 열었다는 기록이 없다는 점도 참고가 된다.

백제는 부여계의 국가이다. 적어도 왕가의 경우는 그렇다. 그러므로 백제의 국가적 공식 악무는 부여·고구려로 계승된 부여계 악무일 가능성이 크다. 백제를 계승했다고 표방한 견훤왕이 민족 고유의 악무에 무관심하지는 않았을 것인데, 기록이 없는 점은 이상하다. 팔관회는 〈동맹·무천〉 등의 계승이며 '새붉·한붉'의 음차이며 '금신앙', '햇신앙'을 표현한 '불곰혜'로 알려져 있다. 이 문제에 관해서는 분명하게 단언키는 어렵지만, '팔관'이 고어의 한자식 표기인 점은 확실하다.

태조가 민족종교의 일환인 팔관회를 당시 외래종교였던 불교와 대등하게 설행해 이를 격상시킨 사실은 민족예악에게도 영광이었다. 팔관회는 신라의 '선풍'과는 일정한 차이가 있었다. 고려조는 신라악을 전폭적으로 수용 또는 계승한 것 같지는 않다. 왜냐하면 망국의 악무라는 인식이 고려의 지배층에게 있었기 때문인지도 모른다. 신라가 망국 가야의 악무를 수용할 당시에 보였던 '망국지음'의 인식과 동궤이다.[100] 자고로 유능한 통치자는 백성의 정서를 장악하는 데 가장 좋은 공구가 악무인 점을 잘 알고 있었다. 다만 고려 초기 경종처럼 성색(聲色)에 탐닉할 경우, 그 다음에 계승하는 집권자는 악무를 폄하하는 예가 왕왕 있다.[101]

경종의 뒤를 이은 성종은 팔관회에 수반된 백희가무를 '잡기'로 규정했다. 전왕인 경종이 성색에 탐닉한 것과 관계가 있다. 지도자에게 있어서 악무는 약이 될 수도 있고 독이 되기도 한다. 가야의 가실왕(嘉悉王)과 신라의 진흥왕이 그 예인데, 가실왕에는 독약이 되었고 진흥왕에게는 보약이 되었다. 팔관회의 종교적인 부문은 불교에 밀려 시간이 흘러갈수록 퇴색되거나 변질되어 갔다.

진흥왕 33년(572) 시월 이십일에 개최한 팔관회는 부여의 '영고'나 고구려의 '동

100) 『三國史記』 「樂」 新羅樂 伽倻琴, "諫臣獻議, 伽倻亡國之音, 不足取也. 王曰, 加耶王淫亂自滅, 樂何罪. … 國之理亂, 不由音調, 遂行之, 以爲大樂."

101) 『高麗史』 「世家」 卷 第二 景宗, "六年, … 末年 厭倦萬機, 日事誤樂, 沈溺聲色, 且好圍棋, 昵近小人, 疎遠君子, 由是政教衰替."

맹', 예의 '무천', 삼한의 '가무' 등으로 표현된 한민족 정통의 제천 및 이에 따른 백희가무 등과는 거리가 있다. 고려조의 팔관회와도 성격이 달랐다.『삼국사기』에 수록된 팔관회 기사는 두 번인데, 모두가 진흥왕과 관계되어 있다. 전사한 사졸들을 위해 외사에서 7일간이나 '팔관연회'를 열었다고 했다. 팔관회는 의식이 끝난 후 백희가무를 대체로 공연했으며, 그 성격은 '길례'에 속하는 축전이었다. '제천·제지·제오악·제천·제용신' 등의 경건한 의식이 끝난 후 조야상하가 왕과 더불어 즐기는 축전이지 전쟁에 죽은 병사의 명복을 비는 의식이 아니다.

그러므로 진흥왕이 개설한 팔관연회는 불교의 팔관재계의 성격이 더 강하다. 진흥왕이 개설한 팔관연회가 불교에 경사되었다는 증거는『삼국사기』다음의 기록에도 방증된다. 팔관회가 길례인 것은 고려조에서 국기가 있으면 팔관회를 연기하거나 백희가무를 생략한 데서도 확인된다. 팔관회일에 국기가 있으면 조야가 크게 낭패를 했다. 고려조의 팔관회는 부여계의 제천의식이 근간인 데 반해, 신라의 팔관회는 불교의 영향이 더 많았다.『삼국사기』중에 고구려나 백제 쪽 사료에는 없고,「신라본기」가운데 유일하게 진흥왕 조에만 나온다.

> 진흥왕 12년 신미에 … 거칠부 등이 승세를 타서 죽령 밖과 고현(高峴) 안쪽의 십군을 취했다. 이 무렵 혜량법사(惠亮法師)가 그 무리를 이끌고 길에 나왔다. 거칠부는 말에서 내려 군례로 읍을 했다 …. 우리나라는 정치가 문란해 멸망할 날이 얼마 남지 않았다. 원컨대 그대의 나라에 가고 싶다. 이에 거칠부는 함께 귀국해서 왕에게 보였다. 왕은 그를 승통으로 삼았다. 백좌강회(百座講會)와 팔관지법이 이에서 비롯되었다.[102]

고구려는 멸망할 날이 얼마 없기 때문에 신라에 귀의한 혜량법사의 권고로 '백좌강회'와 '팔관지법'이 설치되고 시행되었다. 혜량법사가 발의한 '팔관지법'은 팔관회와는 관계가 없는 듯하다. 그러나 그가 고구려의 승려인 만큼 부여계 색채가 농후한 '팔관지법'에 팔관회의 의식이 가미되었을 법도 하다. 고구려 승려의 건의에 의해 팔

102)『三國史記』卷 第四十四,「列傳」第四, 居柒夫, "眞興王 二十年 … 居柒夫等乘勝取竹嶺以外, 高峴以內十郡, 至是惠亮法師, 領其徒出路上, 居柒夫下馬, 以軍禮揖拜. … 今我國政亂, 滅亡無日, 願致之貴域. 於是居柒夫同載以歸, 見之於王, 王以爲僧統, 始置百座講會, 及八關之法."

관지법이 시행되었다는 사실은 주목된다.

진흥왕은 가야의 악사 우륵을 받아들이고, 가야 통합의 상징으로 가야악을 신라의 '대악'으로 삼았고, 고구려의 승려 혜량법사를 받아들여 '승통'으로 임명했다. 이는 가야의 '악'과 고구려의 '불교'를 수용한 것으로 진흥왕의 탁월한 통치수완의 유감없는 발휘이다. 신라의 삼한일가의 문화적, 영토적 기반은 진흥왕에 의해 닦아졌다. 진흥왕의 악무정책과 종교정책은 그의 예악 인식에서 우러난 것이다.

고대와 중세의 가장 긴요한 통치이념은 예악론이다. 이를 뒷받침하지 않은 지도자는 소위 철학이 없는 정치가로서 그 수명이 짧았음은 역사가 말해준다. 첨가할 것은 이 당시의 예의 범주에 불교가 포함되지 않지만, 삼산오악 명산대천을 비롯한 민족종교는 첫머리에 등재되어 있다는 점이다.[103] 『삼국사기』 제사 조에 물론 팔관회는 없다. 신라의 '예'는 얼마간 엿볼 수 있지만 고구려, 백제의 것은 알 도리가 없다. 물론 '동맹'에 대한 기록도 전혀 없다.

『삼국유사』에는 팔관회가 직접적으로 불교의 한 의식으로 등장한다. 일연이 『삼국사기』에 불만을 가진 이유는 여러 가지가 있겠지만, 특히 불교와 고승대덕들에 대한 무관심에 불만을 품었기 때문이다. 김부식의 『삼국사기』 편찬의식은 예악론에 근거했다. 김부식도 삼국시대 신라의 팔관회를 불교 쪽과 가까운 것으로 이해한 듯하다. 『삼국유사』에는 황룡사 구층탑과 연계되어 나타난다.

신이 말하기를, '황룡사의 호법룡은 나의 장자(長子)인데 범왕(梵王)의 명으로 와서 절을 보호하고 있다. 본국에 돌아가서 사찰경내에 구층탑을 이룩하면 주변 국가들이 항복하고 구한이 조공을 바치며 영원히 안정될 것이다. 탑을 세운 후 팔관회를 베풀고 죄인을 사면하면 외적이 해치지 못한다.'라고 했다.[104]

황룡사는 신라의 국찰이다. 왕궁과 연접해 있는 신라 불교의 본산이었다. 경내에

103) 『三國史記』 「志」 첫머리에 祭祀와 樂이 실려 있다. 이것은 三國時代의 禮志와 樂志인데, 너무나 간략하여 삼국시대의 예악을 파악하는 데 퍽이나 아쉽다. 여기에서 불교는 배제되어 있고, 列傳에서도 승려들은 빠져 있다.

104) 『三國遺事』 卷 第三, 皇龍寺 九層塔, "神曰, 皇龍寺護法龍, 是吾長子, 受梵王之命, 來護是寺, 歸本國, 成九層塔於寺中, 隣國降伏, 九韓來貢, 王祚永安矣. 建塔之後, 設八關會赦罪人, 則外賊不能爲害."

있었던 구층탑은 신라의 국보이기도 했다. 황룡사의 호법룡(護法龍)을 위해 탑을 건립하고 탑이 완성된 후에 〈팔관회〉를 개최하라고 했다. 그렇게 하면 주변 나라들이 투항하고 구한이 조공을 바치며 방국이 영원히 편안하다는 호국사상과 연계되었다. 고려 태조가 팔관회의 성격을 말하면서 '용신'을 섬기는 것이라고 했다. 황룡사의 호법룡은 신의 장자라고 했다. '사룡신(事龍神)'을 꼭 불교와 관련지을 수는 없지만, 황룡사 '구층탑' 조에 나오는 용신은 불교적이다.

그러나 이 구층탑에는 주변 국가가 항복해 오고 구한이 조공을 바친다는 민족적 야심이 잠재되어 있다. 단선적인 종교 영역을 벗어나 신라인들이 품었던 삼한일가의 웅지가 담겨 있다. 그러므로 이 경우의 팔관회는 정치적 의미가 강하다. 일연은 팔관회를 불교의식의 하나로 취급했다. 그가 팔관회의 본질을 몰랐을 리는 없다. 그러나 팔관회를 불교적으로 변용시키고 또는 한 의식으로 인정하고 싶었을 것이다. 여하튼 팔관회는 호국사상과 삼한을 통합해 그 종주국이 되고자 했던 신라인의 의지가 담겨 있었다. 신라의 팔관회는 민족종교적 성격보다는 불교적인 면이 우세했다. 팔관회는 반드시 뒤풀이로서 백희가무가 공연되어 한바탕 상하가 어울리는 신바람 나는 축전이 뒤따르는데, 신라의 경우는 이른바 관악이 없다.

팔관회를 한민족의 예악이라고 말한 바 있다. 만일 신라의 예처럼 불교의식으로 변질되었다면, 그것은 민족예악일 수는 없다. 팔관회를 '예'로 인식한 사례도 있다. 정종 원년에 송상과 동서번 탐라국의 사신들에게 자리를 주어 '관례(觀禮)케 했다는 기록이 그 증거이다.[105] '사좌관례(賜座觀禮)'의 '례'는 예악의 '례'이다. 팔관회의 의식을 민족의 예로 인정했다면, 그 엄숙한 의식이 끝난 후 연희되었던 백희가무는 동아시아 악무와 함께 토착화된 악무가 주류였을 것이다. 이때 연희되었던 악무가 반드시 민족 고유의 악무만은 아니었을 터이지만, 주종은 단군시대로부터 계승되었던 민족악무였을 것이다.

〈팔관회〉의 악무는 민족악무를 중추로 하고 외래악무를 부수로 했다. 팔관회는 고려조에 중요한 '예'였으며 '악'이었다. 그러므로 『고려사』에도 「예지」에 별도의 장을 만들어 그 의식에 관해서 구체적으로 상술했다. 팔관회는 전래된 민족 전통의식의 융합이었으며 민족악무의 종합이다. 이 같은 민족예악의 총화인 팔관회를 궁왕

105) 『高麗史』「世家」卷 第六 靖宗 "元年 … 宋商,東西藩,耽羅國, 亦獻方物, 賜座觀禮."

이 처음으로 개최한 이유와 고려 태조가 이를 계승한 까닭도 민족과 민족예악의 종합과 통합에 목적이 있다.

고려조의 팔관회는 전주(前主, 궁왕)의 제도를 따르라는 주청에 의해 태조가 청종하는 형식으로 계승했다.[106] 궁왕은 신라 왕족의 서출로 알려져 있고 한때는 승려가 되기도 했던 인물이다. 그러므로 한반도 중부권을 장악해 왕이 된 그가 개최한 팔관회이니, 중부권 백성의 정서와 그의 조국 신라의 예악과 불교적인 색채가 종합된 의식이었다. 그러나 고구려를 계승한다는 중부권 민중의 정서를 편승한 그이니, 팔관회의 중추는 부여계의 예악이다. 『고려사』의 편찬자들이 팔관회를 민족예악으로 인정하고 「예지」에 편차한 것은 정당하다.

중국의 예악론으로 팔관회를 보면 '제천·제지'의 의식이 있었던 만큼 이를 음사 또는 월례로 인식할 소지가 있다. 그러나 고려조는 중국의 예악론에 몰두하거나 구애되지 않고, 독자의 민족예악을 정립해 치국의 근본으로 삼은 자주적인 체제였다. 태조가 팔관회를 영세불변의 국가적 의식으로 못박은 중요한 까닭은 고려조 체제의 영원불멸을 '신명(神明)'에게 기도하고 아울러 '신기(神祇)'를 위함이었다. 만약 팔관회 날짜에 국기가 있으면 국조(國祚)가 중단될 수도 있다는 두려움을 가졌고, 그러므로 국기(國忌)가 없도록 하라고 분부했던 것이다. 과연 삼한통합 이래로 국기는 거의 없었다.[107]

'삼한일가'가 신라의 꿈이었다면, '삼한통합'은 고려의 염원이었고 또 그것을 달성한 체제였다. 태조는 단순한 무장이 아니라 적을 심복시키는 온후한 지략가였다. 그는 국민 대통합의 염원을 가졌고, 그 구체적 방책 중의 하나가 팔관회였다. 민족의 정통 종교의식의 일환인 '제천'과 '신기'와 '천지신명(天地神明)'을 모시는 축전 팔관회를 개최해 엄숙한 의식이 끝난 다음에 민족악무와 외래악무를 성대하게 연희함으로써 조야상하의 민심을 화합시켰다. 그는 실로 중세의 지도자로서 '민족예악'을 통치에 절묘하게 활용한 제왕이었다. 조선조가 이념을 설정해놓고 백성을 거기에 맞

106) 『高麗史』 「志」 第二十三, 禮 十一 仲冬八關會儀, "太祖 元年 十一月, 有司言, 前主每歲仲冬, 大設八關會, 以祈福, 乞遵其制, 王從之."

107) 『高麗史』 卷六十四, 「志」 第十八, 禮 六 國恤, "十一月甲午虔, 己亥設八關會 王觀樂于毬庭 … 初禮官奏, 仲冬乃王太后忌日, 請於孟冬行八關會. … 文克謙曰, 太祖始設八關會, 盖爲神祇也, 後世嗣王不可以他事進退之, 況太祖禱于神明曰, 願世世仲冬無令有國忌, 若不幸有忌, 則疑國祚將艾也, 故自統合以來, 仲冬無國忌."

추어 통합시키려고 한 점과는 다르다. 고려조는 백성의 정서를 모아서 이를 바탕으로 통합했고, 〈팔관회〉도 이 같은 시각의 산물이었다.

고려조 성립 이후 최초의 팔관회는 태조 원년(918) 11월에 철원에서 처음 설행하고 왕이 직접 의봉루에 나가서 관람했고, 이렇게 하는 것을 정례화했다.[108] 팔관회는 불교와는 공존이 가능하지만 유교와는 병존키 어려운 의식이며 악무였다. 그 이유는 중원의 예악론에 여러 모로 충돌되는 면이 많았기 때문이다. 팔관회는 한민족의 예악이다. 그러므로 중국의 예와도 달랐고, 중원의 악과도 별개였다. 천하를 그들의 예악으로 통일하려는 동문주의와 회통의식(會通意識)에 저촉되었다.

중원 제국주의는 주변 국가들이 자체 예악을 갖는 것을 용인하지 않았다. 천하의 통합과 사해의 질서를 잡자면 중원의 예악을 모든 나라가 준수해야 한다고 중국과 일부 사대주의자들은 확신했다. 중국의 동문주의는 주변 약소국의 사대주의를 의미한다. 중원의 예악론을 기준으로 팔관회의 예악을 보면 '불경(不經)'이요 '번요(煩擾)'이다. 태조의 후손으로서 태조의 지엄한 훈요를 거역한 왕이 있었다. 수많은 고려조의 역대 왕들 중에서 유일하게 태조의 유지를 부정하면서 팔관회를 폐지한 성종이 그 사람이다.

그는 유가사상에 심취했고, 그래서 고려를 모든 분야에 걸쳐 중국화하려고 했다. 그래서 '성종'이다. 조선조의 '성종'과도 상통하는 바가 있다. 당시의 중국화는 근대화를 뜻한다. 그러나 가장 민족적인 것을 버리고 중국화를 추진할 경우 문화적 식민지로 전락하는 위험이 따른다. 문화적 식민지로 변하는 것을 발전이요 진보요 근대화라고 단정하는 일부 지식인들의 사유는 대단히 위험하다. 성종은 경종 6년(981) 7월에 내선(內禪)으로 등극하고 그 해(981) 겨울 11월에,

팔관회는 잡기로서 도덕에 위배될 뿐 아니라, 아울러 번잡하고 소란스러운 행사이니 일체 폐지하라.[109]

108) 『高麗史』卷二, 「世家」卷 第一, 太祖一, "元年 十一月, 始設八關會, 御儀鳳樓觀之, 歲以爲常."

109) 『高麗史』「世家」卷 第三, 成宗 "景宗 六年 七月甲辰, 受內禪卽位. … 冬十一月丁酉, 追諡先考, 遂謁陵. 是月, 王以八關會, 雜技不經, 且煩擾, 悉罷之. 幸法王寺行香. … 二年 春正月辛未, 王祈穀于圜丘, 配以太祖. … 六年 … 冬十月命停兩京八關會."

라고 명령했다. 성종의 팔관회 폐지 명령은 고려 사회에 상당한 충격을 주었다. 태조의 유훈을 거역했을 뿐 아니라 고려 백성들의 정서를 억압한 것이다. 성종은 고려조의 고유 문물과 제도 등을 중국식으로 많이 고쳤다. 『고려사』를 편찬했던 사람들은 거의가 유가사상을 신봉하는 지식인들이었다. 팔관회 폐지에 따른 저항도 만만치 않았을 터인데, 『성종실록』에서는 저항의 흔적을 찾을 수 없다. 조선조의 유자들은 거개가 팔관회의 폐지를 잘한 일이라고 생각했다. 『성종실록』 사료의 취사선택도 고려해볼 사안이다.

성종이 비평한 '불경'은 유가적 예악에 부합되지 않음을 지적한 것이고, 번요는 민족악무의 발랄하고 신바람 나는 흥청거림에 대한 폄하이다. 그의 뇌리에는 근엄한 유교적 예악이 기준으로 되어 있었다. 중국의 예악은 근엄하고 전아하다는 인식 자체가 반드시 정당한 것은 아니다. 태조의 말대로, 지역이 다르고 풍토가 다르고 인성이 다른데 반드시 당과 같아야 할 까닭이 없다. 태조가 우리 동방이 '당풍문물'을 오랫동안 앙모한 사실에 대해 불만스러워한 것과는 상이하다. 할아버지와 달리 손자는 매우 사대적이다.

성종은 팔관회를 폐지했지만, 그 같은 민심을 거역한 정책이 오래 지속될 리는 없었다. 고려시대에 팔관회를 정지시킨 왕은 또 있다. 원나라에 가서 만권당(萬卷堂)을 열고 당시 동방의 석학들과 교류했던 심양왕(瀋陽王) 충선이 그 장본인이다. 그는 선대왕(先代王)인 성종보다는 온건했다. 성종은 폐지토록 했지만 충선왕은 정지시켰다. 폐지와 정지는 사뭇 다르다. 충선왕이 선왕의 유훈을 받들지 않고 팔관회를 일시 정지케 한 이유는 무엇일까. 그가 원풍(元風)에 은연중 물들어 있었다는 것도 이유일 것이다. 태조가 당풍이 나라 안에 풍미하는 것을 불만스러워해서 민족적인 팔관회를 권장하고 상례화시켰지만, 후왕인 성종은 아마도 송풍(宋風)을 흠모해 팔관회를 폐지했고, 충선왕은 원풍에 호감을 가지고 팔관회를 정지시킨 듯하다.[110]

팔관회가 시대를 경과하면서 폐단이 노출되어 많은 국고의 손실과 갖가지 부정적인 면이 나타났다. 그러나 지엽말단의 하자로 인해서 본질을 말살하는 것은 단견이다. 팔관회의 정지나 연기는 국기가 있거나 월식 등이 있으면 잠정적으로 정지하

110) 『高麗史』卷三十三, 「世家」忠宣王 一, "… 辛亥, 元遣使來詔曰, 緊爾東藩世守臣職, 子承父爵, … 朕惟王璋, 親惟聖祖之甥, 懿乃宗姬之壻, … 十一月 … 甲子, 命停八關會. … 王下教曰, 肇自祖王統合三韓, 臣服述職者尙矣, 逮我父王, 上國顧遇, 夐異於前, … 三年 … 十一月 … 辛亥停八關會."

는 예는 있었다. 성종과 충선왕은 이 같은 사정 때문이 아니라 팔관회 자체에 대해서 또는 그 폐해에 관해서 꺼려해 폐지 혹은 정지를 명령했다. 성종은 중국식 제천인 원구에 태조를 배향하여 「훈요」를 어긴 불충을 보상한 듯하고, 아울러 그는 '연등회'까지도 폐지할 만큼 철저하게 유가적 통치를 했다. 충선왕의 아들 충숙왕도 팔관회를 정지시킨 적이 있다.

그러나 충숙왕은 즉위한 후 팔관회를 복설해 개최한 흔적도 보인다. 그가 팔관회를 정지시킨 것은 공주의 상을 당해서였다. 공주의 상을 당하기 전까지는 팔관회를 열었다는 가정도 해봄직하다.[111] 성종을 거쳐 목종을 계승한 현종의 경우가 이를 뒷받침한다. 성종만 해도 그렇다. 그가 비록 결연하게 팔관회를 폐지했지만, 쉽게 흐지부지될 의식이 아니었기 때문에 사실은 계속되지 않았나 한다. 왜냐하면 성종 6년(987) 동 시월에 양경(兩京)의 팔관회를 정지하도록 다시 명령했기 때문이다. 성종의 두 번째의 팔관회 정지 명령은 효과를 거두었다. 그의 재위 기간인 16년이 지나고 뒤를 이은 목종의 12년 재위 기간 동안에도 팔관회는 설행되지 못했다.

성종 목종의 재위 시기가 지나고 현종이 등극하자 사정은 급선회해 팔관회와 연등회가 부활되었다.[112] 성종은 한민족 고유의 종교적 의식과 백희가무를 포괄한 팔관회를 잡기로 치부하고 '불경'으로 판정했을 뿐 아니라, 불교의 대대적 축전인 연등회조차 부정했다. 그러고서 그는 이 땅에 중원의 예악을 정착시키려고 했다. 그의 이 같은 중국화 정책은 어느 정도 성공을 거두었다. 특히 조선조의 지식인들에게 높이 평가되었다. 성종은 중국 예악의 핵심인 '원구·적전·종묘·사직' 등의 제의에 팔관회나 연등회 대신 국교적 성격을 부여했다. 『고려사』 「예지」 첫머리에 이들 중국식 제의가 나오는 것은 이를 최고의 예로 보았기 때문이다.[113] 이 같은 예의 교체가 고려 사회에 많은 영향을 끼쳤다. 이들 중에서 '원구제의'는 제천의식이기 때문에 제후가 지낼 수 없는 제사이다.

고려조 이후 조선조에 들어와서 초기에 잠깐 지내다가 곧 스스로 폐지했고, 고종

111) 『高麗史』 「世家」 卷 第三十五, 忠肅王 二, "… 六年 … 丁亥公主薨, 殯于延慶宮. … 十一月 丁亥, 營主遣使來弔公主喪, 乙未停八關會."

112) 『高麗史』 「世家」 卷 第四, 顯宗 一, "元年 春正月乙丑, 廢上元道場. 閏二月甲子復燃燈會. … 十一月 … 庚寅復設八關會, 王御威鳳樓觀樂."

113) 『高麗史』 「志」 卷 第十三, 禮 一, "高麗太祖, 立國經始, 規模宏遠, 然因草創未遑議禮, 至于成宗, 恢弘先業, 祀圜丘, 耕籍田, 建宗廟, 立社稷."

황제 때에야 다시 지낼 수 있었다. 『고려사』의 「예지」와 『삼국사기』의 '제사(예)'는 내용상 큰 차이가 있다. 『고려사』가 '원구'를 머리로 삼은 데 비해, 『삼국사기』는 '삼산오악'을 머리에 배치했다.[114] 팔관회와 연등회를 폐지하고 중원 예악론에 바탕을 둔 민족예악의 격하와 변개는 조선조에 와서 진행되었다.

팔관회가 어째서 개경과 서경에서만 개최되고 신라의 수도였던 동경이 빠졌는지, 왜 개경에서는 11월에 열었으며 서경에서는 10월에 거행했는지도 이상하다. 그리고 팔관회 의식을 마친 후 왕은 궁궐로 즉시 돌아가지 않고 '법왕사(法王寺)·귀법사(歸法寺)·흥국사(興國寺)·장경사(長慶寺)' 등의 사찰로 행차를 하는데, 그 까닭이 무엇인지 현재로선 이해하기 어렵다. 뿐만 아니라 '위봉루(威鳳樓)·의봉루(儀鳳樓)·신봉루(神鳳樓)·영봉루(靈鳳樓)' 등으로 행차하는데, 그 까닭 역시 알 수가 없고, 경우에 따라 '본궐(本闕)·사판궁(沙坂宮)·장전(帳殿)·영봉문(靈鳳門)'으로 가는 경우 또한 미상이다. 『고려사』에 나타난 팔관회 기록을 준거로 하여 본다면, 왕이 의식을 마친 후 관악이 없는 걸로 되어 있다.

법왕사는 고려에 있어서 신라의 황룡사에 해당되는 사찰이었다. 백희가무는 왕이 의식이 끝난 후 구정(毬庭)으로 행차할 때 성대하게 거행되었다.[115] 이따금 '○○루(樓)'를 거쳐서 법왕사나 기타 사찰로 갈 경우도 간혹 악무의 관람이 있었다. 법왕사나 흥국사 장경사 등의 사원으로 곧바로 거동할 때는 백희가무가 대개 생략되는 것 같다. 팔관회를 마치고 사찰로 가서 마무리하는 경우가 대부분이지만, 절간으로 가지 않는 사례도 간혹 있었다. 팔관회와 불교와의 관계는 참으로 미묘하다. 연등회와의 관계 역시 간단하지가 않다. 『고려사』 「예지」에 기술된 '상원연등회의(上元燃燈會儀)'의 내용을 봐도 불교와 밀접한 연관이 있는 것 같지가 않다.

한반도 남부지방에서 상원일에서 2월 5일까지 영등할머니가 내려왔다가 올라간다는 민속이 지금까지 남아 있지만, 불교와는 아무 관계가 없다. 여하튼 연등회에서

114) 『三國史記』 第二十二, 「雜志」, 第一, 祭祀 조에 '大祀·中祀·小祀'로 분류하고 大祀에 三山, 中祀에는 五嶽, 小祀에는 霜岳(高城郡)을 위시해 二十 餘의 산악들이 나열되어 있다. 이는 신라의 신앙이 神宮에 모셔진 始祖와 더불어 三山五嶽이 핵심임을 말해준다.

115) 『高麗史』 「世家」 卷 第九, 文宗 三十三年, "… 十一月 … 戊寅設八關會, 御毬庭觀樂.", 「世家」 卷 第十二, 睿宗 一, "戊申設八關會, 幸毬庭觀樂", 「世家」 卷 第二十, 明宗 二, "十四年 … 己亥設八關會, 王觀樂于毬庭, 翌日大會, 又觀樂于毬庭.", 「志」 卷 第一八, 禮 六 凶禮 國恤, "十一月甲午虞, 己亥設八關會, 王觀樂于毬庭, 以太后祥日, 除賀禮及舞蹈工人, 庭舞歌曲."

『고려사』 상원연등회의 조

도 '백희잡기(百戲雜技)'와 교방(敎坊)의 '주악(奏樂)'과 '무대(舞隊)'와 그리고 산대악인(山臺樂人)들의 연희가 전정(殿庭)과 구정(毬庭)에서 성대하게 공연되었다. 성종이 연등회를 팔관회와 마찬가지로 '번요불경(煩擾不經)'이라 하여 혁파할 정도였다.[116] 시대가 흘러갈수록 팔관회나 연등회가 그 본래의 '천령을 섬기고(事天靈)', '부처를 받드는(事佛)' 등의 주지(主旨)는 약화되고 금상들의 권위와 업적을 기리며 만수무강을 비는 쪽으로 강화되어 갔고, 아울러 전반부의 엄숙한 의식보다 이에 따르는 '백희가무'와 '백희잡기'의 오락적, 유흥적 분위기만 고조되었다.

고려 후대로 내려오면 팔관회 날의 분답과 소란과 흥청거림이 더욱 심해졌다. 연등회와 마찬가지로 팔관회도 고려왕실의 영창(永昌)과 금상들의 만수무강을 비는 만세 소리와 '산호(山呼)' 소리만 더욱 높아갔다. 팔관회의 가무백희는 사찰이 아닌 구정이나 '위봉루·의봉루·신봉루·영봉루' 등의 궁궐에서 연희되었다. 이날 이틀간은 궁궐을 개방해 일부 민인들에게 가무백희를 보이면서 군신상하가 화합하는 '여민동락'적 예악의 기본정신을 실천코자 했다. 왕이 법왕사나 기타 사원으로 직행할 때에는 가무백희가 연희되지 않았고, 따라서 궁궐도 개방하지 않았다.

〈팔관회〉는 태조 원년 십일월에 궁왕의 뒤를 이어 구정에서 거행되었다. 백희가무와 '사선악부·용·봉·상·마·거·선' 등은 신라의 고사를 따랐다. 고려가 명실상부하게 삼한통합을 성취해 주변 국가의 종주국으로 군림한다는 야심을 읽을 수 있다. 사실 '동번·서번·흑수·탐라·왜·송상' 등이 공물을 바치면서 축하했다.

116) 『高麗史』「志」卷 第二十三, 上元燃燈會儀, "… 次百戲雜技, 以此入殿庭, 連作訖出退, 次教坊奏樂及舞隊, 進退具如常儀, 謁祖眞儀便殿禮畢, … 顯宗 元年 閏二月, 復燃燈, 國俗自王宮國都以及鄕邑, 以正月望, 燃燈二夜, 成宗以煩擾不經罷之."

이때의 고려왕은 황제로 군림하는 위엄을 보였다. 고려는 신라악을 수용했다. 이는 봉건시대에 신라국을 접수했다는 의미이다. '사선악부'의 연희는 신라를 병합했다는 공개적 선언이다. 팔관회 날은 이를 관람하는 사람이 수도가 뒤집힐 정도로 인산인해를 이루었다. 존비귀천을 불문하고, 조야상하의 만백성이 제의와 악무를 통하여 대화합을 이루는 축전이었다. 중원의 예악이 아닌 한민족의 예악이었다.[117]

그러나 고려조의 이 같은 고귀한 긍지도 충렬왕 대에 와서는 용두사미로 변질되었다. 원제국의 부마국으로 전락한 고려의 위축된 국세가 그대로 드러난 것이다. 태조가 팔관회를 대대적으로 개최한 이유는 삼한통합의 웅지와 그 성취의 구가와 삼한 백성의 화합 및 한민족의 잠재적 염원이었던 칭제건원의 의지가 맞물린 민족예악의 수립에 있었다. 고려조 개국과 함께 건원한 '천수(天授)'의 건국이념은 충렬왕의 즉위와 더불어 베푼 팔관회의 의식에서도 그 퇴색과 더불어 쇠미를 읽을 수 있다.

> 충렬왕 원년 11월 경진에 본궐에 행차해 팔관회를 열었는데, 김오산(金鼇山) 액자에 씌어 있는 '성수만년(聖壽萬年)'의 네 글자를 '경력천추(慶曆千秋)'로, '한 사람이 경사스러우면 팔표(八表)가 내정(來庭)하며 천하가 태평하다' 등의 글자를 모두 고치고 '만세(萬歲)'라고 부르던 것을 '천세(千歲)'라고 부르게 했으며 연로(輦路)에 황토를 까는 것을 금했다.[118]

'성수만년·팔표내정·천하태평·호만세·황토(黃土)' 등은 황제만이 쓸 수 있는 것들이고 제후나 왕은 감히 입에 담을 수도 없다. 그런데 고려왕들은 이들 용어를 계속 사용했다. '짐(朕)·제(制)·조(詔)·표(表)·산호(山呼)·태사(太史)·부(部)·조(祖)·종(宗)' 등의 글자는 왕들이 쓰지 못하는 말이다. 고려조가 원종 이후 조나 종을 일컫지 못하고, '충렬·충숙왕' 등으로 호칭된 이유도 여기에 있다. 국제관계에 중원의 예악

117) 『高麗史』「志」卷 第二十三, 禮 十一 仲冬八關會儀, "太祖 元年 十一月 … 仲冬大設八關以祈福. … 遂於毬庭置輪燈一座, 列香燈於四旁, 又結二綵棚, 各高五丈餘, 呈百戲歌舞於前, 其四仙樂部, 龍鳳象馬車船, 皆新羅故事. 百官袍笏行禮, 觀者傾都, 王御威鳳樓觀之 歲以爲常."

118) 『高麗史』「志」第二十三, 禮 十一 仲冬八關會儀, "忠烈王 元年 十一月庚辰, 幸本闕, 設八關會, 改金鼇山額, 聖壽萬年四字, 爲慶曆千秋. 其一人有慶, 八表來庭, 天下太平等字, 皆改之. 呼萬歲爲呼千歲, 輦路禁鋪黃土."

론이 적용될 때, 건원과 제천·제지를 못한다는 금기와 함께 소위 제후국에 가해지는 제약의 구체적인 사안들이다. 그러나 고려는 이 같은 중국의 예악론을 인정하지 않고, 고려왕은 황제로 인식하는 자주성을 갖고 있었고, 이 같은 자긍심은 〈팔관회〉를 통하여 더욱 선양되었다.

팔관회는 '제천·제지'의 의식이 포함되었고, 당시의 고려왕은 천자이면서 태조의 현신(顯身)이며 태조는 '천수'의 왕이니 그의 후손 역시 천자이다. 팔관회 때 백관과 백성들이 만세를 불렀고, 고려는 천하의 중심이기 때문에 팔표가 들어오고, 고려왕의 경사가 있으면 천하가 태평할 수밖에 없다. 고려왕은 천자이기 때문에 그가 가는 길에는 황토를 깔았다. 한국사에 있어서 최고 통치자에 대한 만세 소리는 충렬왕 원년 서기 1275년부터 한반도에서 잠적했다. '조·종'의 칭호도 붙일 수 없었다.

원제국은 중원의 예악론을 도습해 세계를 장악하고 통치했다. '제후국'에서 '부마국'으로 전락한 고려가 민족예악을 향유할 수 없었음은 당연하다. 초창기의 팔관회는 '대송·흑수·탐라·일본' 등의 여러 나라가 예물을 바치고, 국초 공신 김락, 신숭겸의 우상이 등장하던 웅혼한 의식이었는데, 고려 말기에 오면 이 같은 기상은 점점 없어지고, 유희적인 쪽으로 변질되어 간 듯하다.[119] '동경(東京)·서경(西京)·동북양로병마사(東北兩路兵馬使)·사도호(四都護)·팔목(八牧)'이 표를 올리고, '동번·서번' 등이 방물을 바치던 거창한 의식도 퇴색해 갔다. 이는 주변의 국제정세와 고려 국력의 성쇠와도 관계가 있다.

봉건시대에 '만세'를 부를 수 없는 국가는 제후국에 불과하다. 조선조 태조는 처음부터 '천세'로 시작한 왕이다. 당시 명제국이 그것을 용인치 않았다는 것도 원인이겠지만, 그는 근본적으로 현실주의적 지도자였다. 한반도의 '산호성'은 충렬왕 이후 620여 년간 잠복했다가, 고종의 황제 즉위(1897) 이후부터 되살아났다. 팔관회는 민족예악에 근거한 한민족의 예악이다. 그러므로 팔관회가 웅혼하고 장엄한 기풍을 상실하면, 민족의 주체성과 긍지도 함께 하강했다. 민족종교의 위축과 민족악무의 무력화도 여기에 부수되었다. 백성의 화합에만 치중하다 보면 그 악무가 오락성으로 흘러 건전성을 상실할 우려가 있다.

119) 『高麗史』 「世家」 卷 第四, 文宗 三, "二十七年 十一月申亥, 設八關會, 御神鳳樓觀樂, 翼日大會, 大宋, 黑水, 耽羅, 日本, 等諸國人, 各獻禮物, 名馬. 世家 第十四 睿宗 三, 十五年 冬十月 … 辛巳設八關會, 觀雜戱, 有國初功臣, 金樂申崇謙偶像, 王感歎賦詩."

원제국의 부마로 격하된 고려왕이 주관하는 팔관회가 옛날 자주국가 시절의 선대 왕들에 비해서 권위가 떨어질 것은 당연하다. 따라서 팔관회 장은 유희장으로 변할 소지가 많았다. 유희장이 된 팔관회 마당은 소란스럽고 무질서해 자칫 난장판으로 전락할 위험이 뒤따랐다. 그 실례로 충숙왕 즉위년(1314)에 거행된 팔관회와, 우왕(1364~1389, 12년, 1386) 때 거행된 팔관회의 난맥상을 들 수 있다.

경자에 팔관회를 개최했는데, 왕은 의봉루에 거동하고 상왕은 정년(丁年) 혼구(混丘)와 더불어 루 서에 있고, 공주는 왕의 숙비와 함께 루 동에서 악을 관람했다. 다음날 대회에 권귀(權貴)의 종복들이 광정(廣庭)에 들어와 서로 다투어 돌을 던져 루상에까지 날아와 시신 홍정구(紅鞓鉤)가 혹 맞아서 떨어지기도 했다.[120]

신우 십이년 십일월 정묘에 팔관회를 설행하고 우가 기생과 궁녀를 대동하고 헌부(憲府) 북산(北山)에 올라 이를 관람했다. 이 회는 순군(巡軍)이 근시(近侍)와 더불어 길을 다투어 혼잡하여 근시가 많이 창에 찔려 상처를 입었다.[121]

팔관회의 의식과 〈가무백희·잡기·사선악부〉 등의 악무는 화합의 기능보다는 품위가 실추된 유희로 전락하여, 돌팔매질과 근시가 상처를 입는 불상사가 왕이 보는 가운데 일어날 정도였다. 팔관회의 이 같은 혼란과 잡답상(雜沓相)은 고려 하대에 주로 나타나는데, 이는 고려체제의 조락 및 노쇠 현상과 직결된 것이다. 팔관회가 고려조와 운명을 같이 한 이유는, 중원을 장악한 원조에 의해 팔관회의 격이 황제의 위상에서 제후의 위치로 내려온 사실과도 연관이 있다.

팔관회 의식의 핵은 '제천/제지'인데, 원의 압력으로 혹시 이를 못한 것은 아닌지, 팔관회의 악무가 향악을 중심으로 했는데, 유자들에게 그 가치를 인정받지 못했기 때문일까. 팔관회는 한국사에 있어서 그 역사적 기능을 다한 것인지, 아니면 고려 태조와 역대 고려왕을 기리는 성격이 부수된 까닭으로, 이태조를 중심한 조선조의 유

120) 『高麗史』 「世家」 卷 第三十四, 忠肅王, "庚子設八關會, 王御儀鳳樓, 上王與丁午混丘 在樓西, 公主與王淑妃, 在樓東觀樂. 翌日大會, 權貴僕從, 入廣庭相投石, 及於樓上侍臣紅鞓鉤, 或有中落者."

121) 『高麗史』 「列傳」 卷 第四十九, 辛禑 四, "十二年 十一月 丁卯, 設八關會, 禑率妓及宮女, 登憲府北山觀之, 是會巡軍與近侍, 爭路雜沓, 近侍多爲槊所傷."

가적 지식인들에 의해 퇴장당한 민족예악의 총화인지는 쉽게 판단할 수가 없다. 여하튼 고려조의 국운과 함께 팔관회도 그 막을 내렸다.

이태조에 의해 옹립된 고려의 마지막 왕인 공양왕도 팔관회를 개최했다. 팔관회는 유가적 지식인들이 좋아하지 않았다. 그 까닭은 중원의 예악론에 위배될 뿐 아니라 그들이 저급하다고 생각하는 향악(민족악무)을 위주로 연희되는 백희가무 등이 엄청난 국고의 손실을 초래한다는 인식도 한몫을 했다. 부여계의 '영고'에서 '동맹'을 이어 삼한계의 '사선악부' 등의 민족 정통 축전을 종합한 삼한통합의 기념비적인 민족축전의 대단원인 팔관회는 공양왕 3년(단기 3724년, 서기 1391년) 11월 설행을 끝으로 한국사의 표면에서 자취를 감추었다.[122]

팔관회는 고려조 500여 년간 계속된 한민족의 축전이었다. 그것은 한민족의 고대에 이은 중세의 종교였고, 민족악무의 총화이기도 했다. 팔관회는 고려조에 불쑥 생겨난 것이 아니고, 유구한 역사와 전통이 있는 의식이며 악무였다. 부여의 영고와 고구려의 동맹, 예의 무천, 삼한의 가무의 맥을 이은 제의였다. 팔관회에서는 제천과 제지 및 금상에 대한 존경과 위엄은 산호로 고조시켰다. 팔관회의 주향(主享)은 천령(天靈), 곧 하느님이고 배향은 시조신인데, 이들의 보좌와 위세를 당시 제왕이 수렴하는 것으로 의식이 진행되었다.

팔관회는 개경과 서경에서 십일월과 시월에 각각 거행되었는데, 평양에서 개최한 팔관회는 고구려의 동명성왕과도 관계가 있었다고 유추된다. 고려조는 평양에 동명사(東明祀)를 보존하고 있었고, 그들은 스스로 고구려를 계승한 체제로 인식했다. 고려가 동명사를 보존하고 정기적으로 제사를 올렸던 이유는 부여계인 북방동포의 민심을 장악하는 데 주된 목적이 있었다. 신라의 수도였던 동경에는 팔관회를 열지 않았다. 고려는 신라 유민들의 정서를 수렴하기 위해 팔관회는 악무 중에서 신라의 국악적인 성격이 있었던 '사선악부'를 채택해 연희했다.

팔관회는 삼한통합을 성취한 태조 왕건의 야심적인 국가의전이었다. '공성작악'이라는 고대 및 중세 지도자들의 예악 인식이 작용했다. 태조는 중원의 예악론에 경도되지 않았던 매우 주체적인 제왕이었다. 그는 고려에는 고려예악이 있어야 한다고 생각했다. 팔관회는 이 같은 맥락에서 국가적 차원으로 설행되었다. 그는 삼한 백

122)『高麗史』「世家」卷 第四十六, 恭讓 二,“三年 十一月 … 丙申設八關會 如法王寺.”

성의 정서를 고려 체제 속으로 끌어들이기 위해 팔관회를 열었고, 아울러 의식이 끝난 후 백희가무와 잡기와 사선악부 등을 연희했다.

제후국은 원래 제천을 못했고, 원구에서의 제천 역시 하지 못한다. 그런데 고려 왕궁에서 팔관회와 원구제의를 통해 제천을 했다. 아마도 북경의 천단에 준하는 장소가 있었던 것 같다. 중원이 원에 의해 통일된 후부터 팔관회에서 만세 소리는 사라졌고, 혹시 천령에 올리는 제사의식도 금지되지 않았나 한다. 팔관회에서 연희되고 연주된 백희가무와 잡기 사선악부들은 향악과 당악과 아악 등 모든 악무가 총괄된 것이다. 소위 고려악과 외래악이 총동원된 은성하고 화려한 뒤풀이도 있었다.

팔관회는 신라 진흥왕이 팔관연회라는 명칭으로 처음 열었고 팔관회법도 시행했다. 또 황룡사 구층탑이 조성된 후 팔관회를 설행했다는『삼국유사』의 기록 등은 고려조의 팔관회와는 관계가 없다. 이들 팔관회는 불교적인 성격이 주류를 이루는 행사였다. 고려조 팔관회의 남상은 고구려의 부흥을 표방하고 개국한 궁왕이 899년 11월에 개최한 〈팔관회〉이다.

고려 태조는 이를 계승하고 고려의 국가적 의식과 축전으로 승격시켜 후세 왕에게 가감이 없도록「훈요」로써 못박았다. 고려조의 존속기간 동안 다소의 기복은 있었지만 태조의 유훈은 준수되었다. 그러나 세상에 영원한 것은 없는 법이니, 팔관회도 고려조의 쇠미와 더불어 퇴장하지 않을 수 없었다.

단기 3752년 서기 1392년 동양력 7월 17일에 창건된 조선조는 '이소사대'의 전략으로 민족사를 전개시킨 체제였다. 국가의 통치이념 역시 유가 이데올로기였기 때문에 전조의 불교적 요소를 배제했다. 조선조의 지배층은 팔관회를 불교 행사로 규정하고 일거에 폐지했다. 500년간 지속된 민족의 축전을 폐기함에 있어서 추호의 아쉬움이나 심각한 토론 또한 전무했다.[123] 우리는 혁명이란 미명을 표방하여 민족전통의 말살이나 집권의 합리화를 꾀하는 시도를 드물지 않게 보아왔다.

조선조는 민족사의 큰 진전을 이룩한 체제였지만, 우리 민족의 가장 심각한 염원인 칭제건원의 주체적 수레바퀴를 접어둔 사실에 대해서는 아쉬움을 남겼다. 한국의 역사가 칭제건원을 중심으로 진행되었다면, 대륙과의 끊임없는 알력을 예상할 수 있다. 팔관회는 칭제건원의 자주성과 연관된 고려조의 거국적 축전이었다. 조선

123)『朝鮮王朝實錄』「太祖」第一, 元年 八月, "甲寅都堂, 請罷八關,燃燈."

조는 전통적 민족 정서와 연결된 거국적 축전을 갖지 못했다. 조선조의 예악은 중국에 편향되었기 때문에 전래된 고유의 전통적 민족예악을 폄하한 점이 많다. 그렇다고 해서 조선조가 철저한 사대적 체제라고 볼 수는 없다. 이면에는 강인한 주체 의식이 깃들여 있었다.

조선조는 전조와 마찬가지로 국조 단군을 숭앙하고 평양에서 정시에 치제를 명령한 사실에서 그 주체의식을 읽을 수 있다.[124] 세종은 팔관회에 대해서 조선조의 유자들처럼 거부감을 갖지 않았다. 세종은 향악을 긍정한 지도자였다. 조선조 건국 초기 축전을 정비할 때 단군을 국조로 인정하고, 중국의 황제(黃帝)나 요순(堯舜)을 거론치 않은 것은 조선조가 자주적 민족국가임을 천명한 것이다. 세종은 고려조가 팔관회를 500년간 중단하지 않고 설행한 사실을 평가했다.[125]

〈팔관회〉는 후대에 올수록 불교 쪽으로 그 성격이 변모되었다. 팔관회의 후반 행사가 사찰에서 거행되거나 주관되었기 때문에 나타난 현상이었다. 불교는 민족의 고유 문화를 배척하지 않고 수렴했다. 그러나 팔관회가 민족 고유의 축전적 성격을 상실하고 불사로 변형되어 민족예악적 성격이 소멸되었을 경우, 그 존재의의가 희박해질 것은 당연하다. 고려 말의 불교가 그 예이다.

연산군에게 김일손(金馹孫)이 올린 계를 통해 우리는 교세를 확장한 외래종교가 그 세력을 믿고 교만 방자한 작태를 자행할 때 당하는 업보를 극명하게 접하게 된다. 이는 비단 과거의 일만 아니고 오늘과 내일의 일이기도 하다. 고려조 멸망의 원인 중에 하나가 종교였다는 사실은 한국의 현대사에 엄숙한 경고이다. 불교가 종교 영역에 머물지 않고 국민의 절반이 넘는 신도를 볼모로 전국 방방곡곡에 사찰을 짓고 세속적인 영화와 쾌락에 탐닉한 14세기의 현실은 오늘을 살아가는 우리들을 만감에 젖게 한다.[126]

팔관회는 비록 잠적했지만, 전체 한민족의 정감을 응집해 대동단결을 이룩하는

124) 『朝鮮王朝實錄』「太祖」第一, 元年 八月, "庚申 … 禮曹典書趙璞等上書曰, 臣等伏覩歷代祀典, … 圓丘天子祭天之禮, 請罷之. … 前朝君王, 各以私願, 因時而設, 後世子孫, 因循不革, 方今受命更始, 豈可蹈襲前弊, 以爲常法, 請皆革去. 朝鮮檀君, 東方始受命之主, 箕子始興敎化之君, 令平壤府, 以時致祭."

125) 『朝鮮王朝實錄』「世宗」卷九十, 二十二年 庚申八月, "庚辰, 御勤政殿受朝, 上曰, 大抵立法非難, 行法爲難. 旣立其法則 雖有不得已之故, 不可廢也. 昔高麗之八關, 我朝之講武, 雖遇早乾凶歉之歲, 常行不廢."

민족의 축전은 어떤 형태로든 부흥되어야 한다. 바야흐로 서구의 예악이 범람하는 상황에서 표류하는 민족정기를 소생시키기 위해서도 민족예악의 이념은 참신하고 진정한 의미의 진보적인 모습으로 새롭게 정립되어야 한다.

그러기 위해서 서구로 향한 '이소사대'는 이제 역사의 후면으로 접어두고 '칭제건원'의 주체적 역사의 수레바퀴로 민족사를 진행시켜야 한다. 팔관회의 제의와 악무가 중국 예악과는 거리가 있는 민족예악적 이념이 근간이었다는 사실은, 〈팔관회〉의 정신이 오늘날에도 의미가 있음을 시사한다. 훗날 이미 얼마간 달라진 남북한의 현대적 '예악'을 종합해 한민족의 대통합을 상징하는 또 다른 '팔관회'의 설행을 기대하는 것도 무의미한 소원만은 아니다.

4) 팔관회와 황제예악(皇帝禮樂)

〈팔관회(八關會)〉는 고려조의 국가 축전이었으며, 〈연등회(燃燈會)〉와 더불어 고려조가 중시한 '민족예악'이다. 이를 민족예악으로 규정한 것은 중원에서 들어온 '중원예악'과는 본질적으로 그 성격이 다르기 때문이다. '예악'은 고대와 특히 중세의 통치이념이었다. 중세는 예악론으로 접근해야만 그 실상이 드러난다. 예는 정치제도와 종교, 사민의 생활규범 등을 포괄한 것으로 국가와 사회의 질서를 유지하는 데 필수적인 이념이었고, '악'은 상하존비의 계급적 분화에 따른 사회의 위화감을 해소해 사민의 화합을 이룩하는 데 주안점을 두었다.

고려조의 팔관회는 한민족의 예와 한민족의 악을 주축으로 한 민족예악의 종합축전이었다.[127] 팔관회는 우리가 과소평가하고 있는 후고구려 태봉의 창업주 궁왕에 의해 단기 3231년, 서기 898년 송경에서 중동 11월에 최초로 설행되었다. 송악에 정도(定都)를 한 그해에 팔관회를 시작한 것은, 팔관회가 송악과 관계가 있음을 뜻하

126) 『朝鮮王朝實錄』「燕山君」卷十, 元年 乙卯十一月, "辛卯受常參, 御經筵, 獻納金馴孫啓曰, … 麗朝崇信佛敎, 僧徒半於吾民, 塔廟遍於四境, 糜費萬端, 日事飯佛, 名之日八關會. 當其時倭寇方張, 大敵壓境, 法筵不廢, 士大夫從風而靡, 以至婦女上寺經宿與僧從混處, 或有淫亂者, 而終至於亡."

127) 崔南善의 『朝鮮常識問答』과 玄相允의 『朝鮮思想史』 등 先學들의 저술에서도 비록 民族禮樂이라는 용어는 쓰지 않았지만, 中國과 다른 한민족 고유의 宗敎儀式이 있었다고 했다.

고, 송악에 세력기반을 둔 고려 태조가 이를 계승한 사실은, 팔관회의 성격을 파악하는 데 하나의 관건이 된다.[128]

신라의 '팔관연회'와 '팔관지법·팔관회' 등은 불교적인 행사이거나 아니면 불교에 경사된 의식으로 생각되고, 이는 궁예왕이 최초로 개설한 팔관회나 고려조의 팔관회와는 기본 성격이 다르다.[129] 태조 왕건이 팔관회를 고려조 통치 규범에 해당되는 「훈요」 제6장에, 이를 '지원(至願)'이라고 하면서 절대로 가감치 못하게 한 것에서, 팔관회가 고려조에서 어떤 위상을 점했는가를 알 수 있다.

태조는 우리나라가 예부터 당풍문물(唐風文物)과 그 예악을 숭상한 것을 비판하고, 나라마다 풍토와 인성이 같지 않은 만큼, 반드시 중국과 동일할 필요가 없다고 단정하면서, 고려의 독자적 예악을 수립할 것을 당부했다. 고려 태조는 위의 기록을 참작건대, '팔관회'를 고려예악의 수립 의지와 결부시킨 것이다. 팔관회를 '천령(天靈)/오악(五嶽)/명산(名山)/대천(大川)/용신(龍神)'과 연관되는 의식으로, '연등회'는 '불'을 섬기는 행사로 인식했다. 그런데 연등회의 경우 그 의식절차나 기타의 사항을 참작건대 사불의 흔적이 별로 없는바, 이는 매우 주목되는 현상이다.[130]

팔관회의 '천령'은 한민족의 제천의식이고 '오악'과 '대천'은 전래의 산천 숭배이며 '용신'은 황하 이북과 만주지역에서 남하한 우리 선인들의 용 신앙을 수렴한 것이다. '연등회'의 '사불'은 불교를 표방한 기층의 민족 신앙을 집대성한 의식인 듯하다. 연등회는 『고려사』 「가례잡의(嘉禮雜儀)」에 팔관회보다 앞에 편차된 것으로 봐서 매우 중시된 행사였고, 백희잡기(百戲雜伎)와 교방주악(敎坊奏樂)과 악관 및 산대악인들이 등장해 주상의 천만세와 성궁만복(聖躬萬福)을 기원하는 호화롭고 발랄한 제전이었다. 정월 15일 이야(二夜)에 걸쳐서 거행된 연등회를 성종이 '번요(煩擾)'하다고 평하고 폐지했지만, 얼마 안 가서 현종 대에 팔관회와 함께 다시 부활되었다.[131]

128) 『三國史記』 「弓裔列傳」 "光化 元年, 戊午春二月, 葺松岳城, … 冬十一月, 始作八關會."

129) 『三國史記』에는 「八關筵會」와 「八關之法」이 있고 『三國遺事』에는 八關會가 있는데, 이는 불교적 의식으로 인정된다. 이에 대해서 필자는 「高麗朝 八關會와 禮樂思想」(『大東文化研究』 30집, 1995)에서 검토한 바 있다.

130) 『高麗史』 太祖 二. "二十六年夏四月, 惟我東方, 舊慕唐風文物禮樂, 悉遵其制, 殊方異土, 人性各異, 不必苟同."

131) 『高麗史』 「志」, 禮 十一, '嘉禮雜儀·上元燃燈會儀.' "顯宗元年閏二月, 復燃燈會. 國俗自王宮國都, 以及鄕邑, 以正月望燃燈二夜, 成宗以煩擾不經, 罷之."

팔관회는 조선조의 건국과 더불어 혁파되었다. 이태조 원년 서기 1392년 8월에 도당(都堂)이 팔관과 연등을 폐지하라고 청하자, 이 해부터 이들 민족의 양대 제전은 역사에서 소멸되었다.[132] 그러나 조선조의 사인들은 팔관회를 중요한 민족예악으로 인식하고, 악부시를 통해 그 의의를 기렸다. 휴옹 심광세(沈光世)는 그의 『해동악부』 「팔관회」 편에서 가히 훗날의 은감(殷鑑)이 될 수 있다고 평가한 후, 태조의 「훈요」 제6으로서 연등회와 더불어 고려조의 엄중한 민족예악으로 왕조의 멸망까지 지속되었다고 강조했다.

구정(毬庭)에 누대를 짓고 백희를 연희하니	毬庭結柵呈百戲
백관은 관복을 입고 엄숙하게 예를 행했다.	百官袍笏肅將事
팔관대회가 이처럼 성대한 것은	八關大會斯爲盛
개국한 태조가 숭경했기 때문이다.	麗祖開國首崇敬
매년 중동 십일월에	歲歲仲冬十一月
한결같이 준수하기를 훈요에 못박았다.	一遵祖訓行勿失
오백 년간 불력에 힘입어	五百餘年蒙佛力
나라와 백성 태평한 시대를 열었다.	國安民豊綿寶曆
요몽에 미혹되어 승왕이 나온 후부터	妖夢一惑出僧王
복을 구한 것이 아니라 재앙을 불렀다.	是何求福反招殃[133]

심광세 이후 조선조의 여러 사인들도 팔관회에 대해서 민족예악으로서 중원예악과 다른 점을 시인하고 그 가치를 인정했다. 팔관회에 연희된 백희가무와 사선악부 등의 민족악무와 '천령·오악·명산·대천' 등 민족 신앙에 대해서도 결코 비하하지 않고 존숭한 흔적을 읽을 수 있다. 궁왕이 개설해 태조가 계승한 팔관회는 칭제건원이라는 민족적 염원과 관계가 있다.

궁왕이 신라 진덕왕 이후 접어두었던 자체 연호를 중외에 선포해 중국으로부터 완전 독립을 시도한 점과, 태조가 건국 후 궁예왕의 연호 '정개(政開)'를 개원하는 형

132) 『太祖實錄』 권1, 八月. "甲寅都堂請罷八關燃燈"

133) 沈光世; 『海東樂府』 「八關會」, '可爲後日之殷鑑'. "麗祖祖訓第六曰, 朕所至願在於燃燈八關, … 百官
袍笏行禮, 觀者傾都, 王御威鳳樓觀之, 歲以爲常, 至於麗亡."

식을 취해 '천수(天授)'로 한 사실은 칭제건원의 자주성과 직결된다.[134]

팔관회에서 의식이 끝난 후 연희되었던 백희가무를 비롯한 여러 가지의 악무는 삼한시대 전후부터 전승된 놀이들과 신라의 사선악부 등이 주류가 되고 방계로 외래악무도 상당수가 섞여 있었다. 가무를 선천적으로 즐겨하는 우리 민족에게 한민족의 심성에 부합되는 모든 지역과 계층을 포괄하는 거국적인 제전은 반드시 있어야 한다.

태조는 삼한을 통합한 후 이 점을 파악하고 〈팔관회〉를 국가 제전으로 확립시켰다. 〈연등회〉의 경우 팔관회와 달리 '산대악인'이 등장하는데 연등회가 팔관회보다 토속적인 놀이에 비중을 더 두었기 때문인지도 모르겠다. 연등회에 나오는 '산대악인'이 연희했던 각종의 놀이들은 외래적인 요소보다 토속적인 것이 위주였다고 유추된다. '산대'의 의미는 가당무대(歌堂舞臺)와 연관이 있는 듯하지만, 우리 고유어의 한자식 표기일 가능성이 짙다.

팔관회는 앞서 말한 것처럼 궁왕에 의해 개설되어 태조가 이를 계승한 것이다.[135] 개경과 서경에서만 개최되고 삼경(三京)의 하나였던 동경 서라벌에서는 열리지 않았다. 동경에서 팔관회를 열지 않은 이유는 여러 가지로 생각할 수 있다. 전조의 수도에서 국가적 의식을 행하고 수많은 백성이 모이는 연희를 베푸는 것을 꺼려했다는 해석과, 다른 하나는 팔관회가 부여계의 예악이기 때문에 삼한계의 중심지였던 서라벌과 직접적 관계가 없었다는 가정도 가능하다. 태조는 스스로 삼한을 통합했다는 자부심을 가졌고, 아울러 중원예악을 극복해 민족예악을 완성하고, 이에 의해 국가를 통치하고자 했다.

그는 스스로 '우리나라의 산수는 영기(靈奇)'하다고 단정하고 음양과 부도에 관심을 많이 가졌다. 삼한통합의 과정에서 태조는 민족 전래의 신앙인 산천숭배에 지나치게 열의를 보였다. 이를 불만스러워한 최응(崔凝)이 '문덕을 닦아서 천하를 얻을 수 있지, 부도나 음양으로서는 불가능하다'라고 진언했지만, 태조는 자신의 그 같은

134) 『三國史記』 "眞德王, 元年, … 改元太和, … 四年, … 是歲始行中國永徽年號." 「列傳」第十. "弓裔, … 天祐, 元季 甲子, 立國號爲摩震, 年號爲武泰." 『高麗史』 太祖一 "… 元年 夏六月丙辰, 卽位于布政殿, 國號高麗, 改元天授."

135) 『高麗史』 「志」, 禮 十一, '仲冬八關會儀'. "太祖元年十一月, 有司言, 前主每歲仲冬 大設八關會以祈福, 乞遵其制, 王從之."

신앙은 본심이 아니므로 대업을 이룩한 다음에 풍속을 바꾸고 교화를 숭상[移風俗美敎化]하겠다고 대답했다.

그러나 사실 태조의 본심은 민족 전래의 산천신앙과 불교 쪽에 경사되어 있었다. '당풍예악'을 그대로 준수할 필요가 없고, 우리 민족의 전통을 계승하여 이를 차원 높게 지양시켜 민족예악을 완성하는 것이 태조의 꿈이었다.[136] 팔관회는 그 같은 태조의 원대한 웅지가 구체적으로 구현된 민족의 정통 신앙이며 축전이었다.

한반도 중부에 잔존해 있던 부여계 예악의 근간이 된 팔관회는 원래 궁왕에 의해 부흥되었지만, 태조는 이에 만족하지 않고 삼한예악의 통합을 실현하기 위해 신라의 '사선악부'를 수용해 이를 보강시켰다. 따라서 팔관회는 부여계와 삼한계의 예악이 명실상부하게 통합된 중세의 민족신앙과 민족악무의 종합이다. 한민족의 전통의례와 종교의식을 근간으로 하고, 당시까지 전승된 모든 전통악무와 제사의식을 포괄하고, 아울러 외래악무까지 수렴한 장엄하고 웅장하고 호사스런 민족의 종합적 대축전으로 격상시켰다.

팔관회는 민족악무에 국한되는 것이 아니라 민족의 정통신앙인 제천이 주축을 이룬 종교의식이기도 했다. 제천은 부여계와 삼한계 모두가 가장 중시했던 종교의식이었다. '영고·동맹·무천' 등 부여계의 민족축전의 근간도 제천이었다. 제천은 전 세계에 분포된 고대의 종교의식이지만, 우리의 제천과 영향을 주고받은 것은 중국과 북방 제민족의 제천의식이다. 중국은 우리 민족이 국가 차원에서 제천의식을 올리는 것을 비판했거나 또는 억제했다.

중국의 역대 왕조는 그들 국가에 의한 세계의 평화를 이룩한다는 제국주의적 발상을 견지했고, 지금도 계속되고 있으며 미래에도 지속되리라 여겨진다. 그들의 그 같은 야심은 절묘한 이념적 장치인 예악론에 의해 성공적으로 구현되었다. 중국의 제국주의적 동양 지배의 이념은 '몽골족·선비족·거란족·여진족'을 위시한 북방 민족들에게는 용납되지 않았다. 중국 역사에 나타난 '원·청'과 오호십육국과 남북조의 왕조들은 북방민족들이 수립한 국가들이다.

그런데 흥미를 끄는 점은 중원예악을 부인한 반중원적 성향을 지녔던 북방의 민

136) 崔滋; 『補閑集』 권 상. "太祖當干戈草創之際, 留意陰陽浮屠, 參謀崔凝諫云, 傳曰, 當亂修文以得人心, … 必修文德, 未聞依浮屠陰陽, 以得天下者. 太祖曰, … 我國山水靈奇, … 唯思佛神陰助山水靈應, 僅有効於姑息耳. … 待定亂居安正, 可以移風俗美教化也."

족들은 거개가 쇠잔의 길로 접어든 것에 반해, 적절하게 사대를 했던 한민족이 가장 번영을 누렸고, 또 상승세에 있다는 사실이다. 그런 의미에서 본다면, 우리 한민족은 탁월한 현실 인식과 역사의식을 지닌 지혜로운 백성으로 볼 수도 있다. 한때 중원을 지배했던 '거란족·몽골족·여진족'들이 지금 어떤 위치에서 어떤 상황에 있는가를 생각하면, 새삼 우리 선인들의 역사의식에 감탄을 금치 못한다.

민족예악의 일환인 팔관회의 경우를 봐도 그렇다. 궁왕이 창업했던 무렵의 중원은 분열이 극에 이른 당나라 말엽과 멸망 이후였고, 고려조가 팔관회를 개최하면서 번영을 구가했던 때도 중원은 통일국가를 이루지 못했던 난세였다. 송조에 의해 통일이 되었다고 하지만 사실 요와 거란, 금 등과 공존했던 반쪽의 통일이었다. 팔관회가 강력한 통일제국인 원조가 들어선 이후부터 위축되거나 성격이 변모된 점을 감안하면 〈팔관회〉의 의미와 성격의 일단을 유추할 수 있다.[137]

고려조에서 팔관회가 민족예악으로 인식되고 이에 대해서 커다란 긍지를 지녔음은 곳곳에서 확인된다. 당대 최고 지식층들에 의해 시문으로 형상되어 이를 구가한 것은 전통문화와 전통신앙에 대한 자부심과 그 과시의 결과이다. 그러므로 팔관회는 단순한 제전이 아니라 민족종교에 준하는 위상을 지녔고, 아울러 민족 악무의 집대성이기도 했으며 고려조가 해동천자(海東天子)의 황제 나라임을 내외에 과시하는 정치적 의미도 포함된 거국적 행사였다.

예악에는 크게 두 가지가 있는데, '천자예악'과 '제후예악'이 그것이다. 예는 물론이고 악의 경우에도 천자와 제후의 악은 엄연히 구별되었다. 군사에도 엄격한 차별이 있었던바, 천자는 육군(六軍), 제후는 삼군(三軍)을 통수한다는 사실을 그 예로 들 수 있다. 고려조의 팔관회는 천자예악이었다. 고려의 왕들은 스스로를 짐(朕)이라 했고, 육조를 육부(六部)로 호칭했으며, 국가 공식 행사에, 천세(千歲)가 아닌 '만세(萬歲)'를 소리 높여 외쳤다.

고려조는 주체성이 강한 체제였으며, 중국을 모방하지 않고 고려조의 독자성을 확보하기 위해 노력한 흔적이 곳곳에 나타나 있다. 고려조 사인들은 고려왕을 지칭해 '해동천자'라고 했다. 이는 중국의 천자와는 성격이 다른 민족예악에 근거한 개

137) 『高麗史』「志」, 제23, '仲冬八關會儀'의 말미를 보면 팔관회에서 萬歲를 千歲로 바꾸었고, '天下太平·表·聖壽萬年' 등을 폐지 또는 금지시켰다고 기록했는데, 이는 팔관회가 '皇帝禮樂'이었음을 뜻하고, 元朝가 이를 금지시킨 것은, 고려가 諸侯國으로 강등된 사실의 표현이다.

념의 정립과 이에 따른 호칭이다.[138] 고려의 조정은 국민 전부를 몽골족에게 유린당하게 한 채, 강화도에서 그들만이 호의호식하며, 입으로 항몽을 외치며 안주했던 무신집권 시대에도, 팔관회는 민족예악으로서 정치적 필요에 의해 한결 중시되었다. 그 한 예로서 이규보의 「교방하팔관표(教坊賀八關表)」를 예시할 수 있다.

조종의 전통을 좇아 팔관의 가회를 마련하여 백성들과 즐거움을 함께하니, 만국에 기쁨이 충만합니다. 희열이 신기(神祇)에 가득하고 경사가 조야에 비등합니다. 삼가 헤아려보건대, 성상 폐하께서 신도를 설교해 태평을 충만케 하시매, 가만히 계셔도 저절로 교화가 이루어져 안락한 치세를 맞았으니 백성들이 이를 느끼지 못할 정도입니다. 이제 중동(仲冬)에 즈음해 팔관의 성대한 예악을 크게 여니, 상서로운 징조가 모두 이르렀으며, 자라는 산을 이고 거북은 도(圖)를 졌습니다. 온갖 악무가 펼쳐지니, 용이 지(篪)를 불고 범이 비파를 연주합니다. 첩 등은 궁중의 악인으로서 뜰에 나아가서 천악을 들으니, 마치 균천(鈞天)의 꿈속으로 들어간 것 같습니다. 만수무강을 받들어 올리니 숭악(嵩岳)의 만세 소리가 함께 합니다.[139]

이규보는 팔관회를 황제예악으로 인식하고 만국의 제후가 참여해 환락을 함께 한다고 했을 뿐 아니라, 한민족 고유의 민족예악으로서 이를 '신도(神道)'라고 규정했다. 고려왕을 '폐하'라고 칭한 것은 고려시대는 물론이고 후세에도 커다란 의미를 지녔던 것인 데 반해, 현재 우리는 폐하를 '전하'와 같은 의미로 혼동하여 가볍게 생각하고 있다.

'숭악'의 산호(山呼)는 황제가 아니면 비유할 수 없는 것이고, 조선조는 대한제국 시대 이외에는 500년 동안 만세를 불러본 적이 없었음을 상기할 때, '봉만세수(奉萬歲壽)'도 천자예악이 아니면 불가능한 표현이다. 여기서 특히 주목되는 것은 〈팔관회〉를 불교에 접맥시키지 않고 '신도'라고 한 부분이다. 흔히 팔관회를 불교행사의

138) 『高麗史』 「志」, 제25, 樂 二 俗樂의 '風入松'의 노랫말 중에 '海東天子當今帝, 佛補天助敷化來, 理世恩深, 邈邈古今稀'라고 한 것도 한 예이다. 이 같은 용어는 朝鮮朝에는 감히 사용할 수 없는 것들이다.

139) 李奎報; 『東國李相國集』 後集 권12, 「教坊賀八關表」. "云云, 率祖攸行, 講八關之嘉會, 與民同樂, 均萬國之懽心, 喜洽神祇, 慶騰朝野, 恭惟聖上陛下, 神道設教, 大平持盈, 拱手垂衣, 我無爲而人自化, 安土樂業, 帝有力而民何知, 爰屬仲冬, 大開盛禮, 休祥沓至, 鰲戴山而龜負圖, 廣樂畢張, 龍吹篪而虎鼓瑟, 妾等身栖紫府, 迹簉彤庭, 聞九奏聲, 似入鈞天之夢, 奉萬歲壽, 切期嵩岳之呼, 云云."

일환으로 보는 견해가 있지만, 그것은 팔관회의 본질이 아니라 지엽적인 면에다 초점을 맞춘 해석에서 기인한 것이다.

팔관회에 불교적인 색채가 있는 것은 사실이지만, 이는 어디까지나 표피적 현상을 본질로 잘못 짚은 시각에서 말미암은 오해이다. 이규보가 팔관회를 '신도설교'로 이해한 것은 본질을 꿰뚫은 인식이다. 팔관회는 그 근원이 불교나 도교 등이 아닌 민족예악의 다른 표현이라고 생각되는 '신도'에 연원하고 있음을 이규보가 증언한 셈이다. 고려 전기의 이인로(李仁老, 1152~1220) 또한 팔관회를 민족예악으로 인식하면서, 곽동순(郭東珣)의 표를 『파한집(破閑集)』에 인용해 고려가 천자의 국가임을 천명했다.

우리 태조가 용흥(龍興)하자 옛 나라의 유풍을 숭상해 겨울에 팔관성회(八關盛會)를 개최했다. 양가의 남자 네 사람을 뽑아 예의(霓衣)를 입혀서 뜰에서 열을 지어 춤추게 했다. 대제(待制) 곽동순(郭東珣)이 하표(賀表)를 대작(代作)해 이르기를, 복희씨(伏羲氏)가 천하에 왕 노릇 한 이후로 삼한(三韓)의 우리 태조(太祖)보다 높은 사람이 없고, 막고야산(邈姑射山)에 신인(神人)이 있었다고 했는데, 월성(月城)의 사자(四子)가 완연한 바로 그 신인(神人)이다. 또 이르기를, 복사꽃이 강물을 타고 묘연히 흘러가지만,

개성 성균관 전경

진실로 진적(眞跡)은 찾기가 어려운 데 반해, 고가(古家)의 유속은 아직도 남아 있고, 황천(皇天)도 손상되지 않았음을 가히 알겠습니다. 다시 이르기를, 요(堯)임금의 뜰이 아닌데도 온 짐승이 춤추는 반열에 참여하게 되었고, 무릇 '주(周)나라 선비라면 모두가 소자(小子)도 성취했다'는 시를 우리도 노래하게 되었습니다.[140]

곽동순은 고려조가 복희씨 이후 최고의 국가임을 단언했다. 중국의 무수한 왕조가 있었지만 고려조를 당할 수가 없다는 강한 자긍심을 가졌다. 예악의 경우도 중국에 숱한 중원예악이 있지만, 우리의 민족예악인 팔관회가 중국의 그것과 비교해서 손색이 없다는 신념이 행간에 배어 있다. 그는 팔관회가 신라와 고구려의 민족예악을 수렴해 완성된 삼한일가를 이룩한 고려조의 예악일 뿐 아니라, 월성(月城)의 풍류가 대대로 유전되었는데, 이를 바탕하여 고려조가 갱신한 예악임도 겸해 밝혔다.

곽동순은 또 고려조가 '동명지허(東明之墟)'에서 개창한 왕조라고 했는데, 이는 신라와 고구려를 어느 하나 폄하하지 않고 이들 전조를 계승한 국가임을 선언한 것이다. '우리 태조가 수덕(水德)의 말년에 의용을 분발해 동명성왕의 넓은 고지(故地)에 나라를 개창했다(我太祖, 奮義勇於水德之末, 肇丕基於東明之墟 - 「八關會仙郎賀表」)'는 주장은 이를 뒷받침한다.

'수덕 말(水德末)'은 태봉국의 궁왕이 연호 성책(聖冊)을 '수덕만세(水德萬歲)'로 개원한 사실을 지칭한 것이다. 중원 역대 왕조와 달리 우리는 오행(五行, 金·木·水·火·土)을 개국의 기반으로 한 왕조는 없다. 그러나 중원의 감시를 피해 은밀하게 표방한 흔적은 신라와 고려조에서 그 흔적을 찾을 수 있다. 그런데 궁왕의 태봉국은 당당하게 '수덕'을 입국의 기반으로 유일하게 선포한 체제였다.[141] 곽동순은 고려의 직전

140) 李仁老의 『破閑集』권 하. "我太祖龍興, 以爲古國遺風尙不替矣. 冬月設八關盛會, 選良家子四人, 被霓衣列舞于庭, 郭待制東珣代作賀表云, 自伏羲氏之王天下, 莫高太祖之三韓, 邀姑射山之有神人, 宛是月城之四子, 又云, 桃花流水杳然去, 雖眞跡之難尋, 古家遺俗猶有存, 信皇天之未喪. 又云, 匪高之庭, 得詣百獸率舞之列, 凡周之士皆歌, 小子有造之章."

141) 李承休의 『帝王韻紀』(『高麗名賢集』) I ; 『動安居士集』附 『帝王韻紀』에 의하면 伏羲는 水德, 神農은 火德, 黃帝는 土德, 小昊는 金德, 顓頊은 木德, 帝嚳은 水德, 唐堯는 火德, 虞舜은 土德, 夏는 金德, 殷은 水德, 周는 木德, 秦은 水德, 漢은 火德, 魏는 土德, 晋은 金德, 隋는 火德, 唐은 土德, 宋은 火德, 金은 土德에 기반 하여 왕조를 통치했다. 이는 중세적 정치현실에서는 매우 중요한 것으로, 이 같은 五行思想에 의해 국가의 제반 일들을 처리했다. 弓王이 황제의 나라만이 가능한 중세적 정치덕목인 五行을 취해 그 중에서 水德으로 정책지표를 삼은 것은 민족 주체성의 발로인 만큼, 정당한 평가를 받아야 할 사안 중 하나이다.

왕조인 태봉국의 실체도 인정한 것이다. 팔관회가 한반도 허리 부분을 장악했던 궁예왕에 의해 부흥되었다는 사실을 우리는 거의 잊고 있다. 여기서 부흥이라고 표현한 까닭은 팔관회가 고구려와 신라에 이미 존재했기 때문이다.

신라의 팔관회는 이미 알려진 사실이지만, 고구려가 팔관회를 거행했다는 것은 아직 확인된 바 없다. 그러나 필자는 팔관회의 맥락을 부여의 '영고'와 고구려의 '동맹'에서 찾고자 한다. 신라의 팔관회는 화랑도와 불교의 팔관재(八關齋)의 의식이 복합된 제전으로 여겨진다. 궁왕이 중흥한 팔관회의 골격은 부여계의 여러 제전을 통합한 고구려의 동맹(東盟)이었다고 필자는 생각하고 있다.

이인로는 곽동순의 「팔관회선랑하표(八關會仙郎賀表)」를 그의 편저 『파한집』에 일부를 인용하면서, 곽동순의 삼촌인 곽처사(郭處士)가 대내(大內)의 산호정(山呼亭)에서 왕의 헌수를 비는 '달그림자가 천자의 옥좌에 어린다'라는 시를 지은 후 조카인 곽동순에게 이를 잇게 했는데, 그는 '노화(露花)가 시신(侍臣)의 옷을 적신다'라고 화답하자, 왕은 이를 극찬하면서 '재주가 이와 같으니 비록 명황(明皇)일지라도 어찌 차마 쫓아내겠느냐'고 하면서 금문(金門)에 입직케 한 사실에 대해서 언급했다.[142]

고려왕의 자리를 '천자좌(天子座)'로 표기한 것은 당시 사인들이 고려왕을 황제로 인식했다는 소치이다. 대내에 위치한 정자 산호정(山呼亭)도 역시 황제가 관계있는 이름이다. '산호'는 황제의 만세를 뜻하기 때문이다. 팔관회가 천자의 예악이고, 천자는 중국의 천자와 다른 해동의 천자이며, 팔관예악 역시 중원예악과는 다른 한민족의 예악인 점은 더 이상 번거롭게 예증할 필요가 없다.[143]

팔관회를 이해하는 데 있어서 곽동순의 표문(表文)은 매우 중요한 자료이다. 이인노가 인용한 부분 이외에도 그의 표문에는 주목되는 내용이 많다. 그 중의 하나가 앞서 언급한 '수덕 말(水德末)'과 '동명지허(東明之墟)' 등이다. 그 밖에 팔관회를 '개팔정, 관팔사(開八正關八邪)'와 관련지어 불교와 접맥시킨 것도 문제이다. 팔관회의 의식이 대체로 사찰에서 마무리되었기 때문에 불교의 영향을 상당히 받았던 것은 사

142) 李仁老, 『破閑集』 권 하. "上步至山呼亭, 處士命東玽出拜, 上曰, 是何人耶, 對曰, 臣兄子某 … 處士獻壽口占云, 月影偏尋天子座, 命東玽續之, 卽跪奏云, 露花還濕侍臣衣, 上大加稱賞曰, 有才如是, 雖明皇豈忍放耶, 是夕入直金門."

143) 팔관회에 대해서 필자는 「高麗朝 八關會와 禮樂思想」(『大東文化研究』 28집, 1993)과 「民族禮樂의 進行과 發展」(『人文科學』 26집, 성균관대, 1996), 「高麗歌謠와 禮樂思想」(『高麗歌謠研究의 現況과 展望』, 集文堂, 1996)에서 구체적으로 논했다.

실이다. 그러나 팔관회의 의식절차나 연희되었던 악무를 검토하면 본질에 있어서 불교와의 연관성은 예상보다 희박하다.

　　풍류가 역대에 계승되었고, 제례(制禮)와 작악(作樂)이 본조에 와서 다시 새로워져, 조상들이 이를 즐겼고 상하가 이로 인해 화합했습니다. ··· 그러므로 우리 태조가 수덕의 말년에 의용(義勇)으로 발분하여 동명(東明)의 옛 땅에 기업을 크게 열었습니다. ··· 계림의 선적(仙籍)을 살펴보니 위로는 동월(東月) 아래로는 서월(西月)로써 법을 삼아, 내가 만든 이 법을 옛 법으로 인식해 해마다 한 차례씩 거행함을 상례로 하라고 그 자손에게 말했던 사실이 사책에 뚜렷이 실려 있습니다. ··· 악무를 스스로 즐기는 것은, 또한 술에 취하고 음악을 기호하는 것이 아니라, 좋은 것은 백성과 함께 하고 예(禮)를 때에 맞추어서 거행한 것입니다. 이제 중동(仲冬)의 가절을 맞아 나라의 옛 제도를 거행함에 있어서 친림하신 옥좌 아래 천관(千官)이 늘어섰고 우뚝한 오산(鼇山)에 만세소리 우렁찹니다.[144]

　　고려조는 선대의 예악을 바탕해 이를 갱신했고, 이로서 조상들이 즐겨했고 조야 상하가 화합을 이룩했다고 강조했다. 중세의 예악론이 그대로 적용되었음을 이 기록에서 확인할 수 있다. 궁왕이 '수덕'으로 나라를 통치코자 했다면 이를 계승 내지 극복한 체제인 고려조는 어떤 오행으로 국가의 지표를 삼았는지, 필자의 과문으로 인해 확인할 수 없는 점이 안타깝다. 중국의 경우 거의 모든 왕조가 '수·목·금·토·화'의 오행 중 하나를 택해 경국의 좌표로 삼은 사실을 비교할 때, 우리나라의 여러 왕조들은 이 같은 점이 발견되지 않는다.

　　고려는 스스로 황제의 나라로 인식했던 만큼 이 같은 시도가 있었을 법한데도 불구하고 기록에는 나타나지 않는 것 같다. 이런 면을 참작할 때, 다시 후고구려의 개국 주 궁왕의 주체성이 주목된다. 위의 인용문에서 곽동순이 계림의 선적(仙籍)을 상고해 기술한 동월(東月)과 서월(西月)은 무엇을 뜻하는지 그 의미를 자세하게 알 수

144) 『東文選』 권31, 表箋, 「八關會仙郎賀表」. "風流橫被於歷代, 制作更新於本朝, 祖考樂之, 上下和矣. ··· 故我太祖奮義勇於水德之末, 肇丕基於東明之墟. ··· 按仙籍於鷄林, 上東月而下西月, 法自我而作古, 歲一吹以爲常, 貽厥子孫, 布在方冊. ··· 有鍾鼓能自樂, 亦非酣酒以嗜音, 嘉與民同, 禮因時擧, 履仲冬之佳節, 講有國之舊章, 黼座天臨而擁千官, 鼇山地湧而薦萬歲."

없는 점이 아쉽다. 해마다 한 차례씩 취(吹)하게 하고 후손들에게 상례를 삼게 했다는 것이 신라의 팔관회를 두고 언급한 것인지도 불명이다. 문맥상으로 볼 때 고려 태조의 「훈요십조」 중에 팔관회에 대한 기록을 지칭한 것 같은데, 조만간 단정하기 어렵다.

중동(仲冬)의 팔관회를 두고 곽동순은 '가여민동(嘉,與民同) 예인시거(禮,因時擧)'라고 표현했는데, 이는 팔관회가 당시에 예로 인식되었음을 의미한다. 팔관회에 임하는 왕은 제후가 아니라 천자였음도 위의 기록을 통해 다시 확인된다. 백관(百官)이 아니라 천관(千官)이 옹립했다거나, 왕의 자리를 보좌(黼座)로, 왕의 임석을 천임(天臨)으로, 우뚝 솟은 오산(鼇山)에서 우렁찬 만세 소리 등등의 표현은 팔관회가 천자 예악이었음을 방증하는 명확한 사례들이다.

5) 팔관회와 나의(儺儀) · 백희가무

곽동순의 「하표(賀表)」에서 우리의 주목을 끄는 또 다른 부문은 '백수솔무(百獸率舞)'이다. '온갖 짐승들이 나와서 모두 춤춘다'라고 일반적으로 해석되고 있다. 『서경(書經)』 「우서(虞書) '순전(舜典)'」에 보면, 백수솔무의 기록 바로 앞에 아래와 같은 내용이 함께 나오는데, 이 역시 중국 고대의 나의와 관계되는 기록으로서 〈팔관회〉가 민족나의와도 관계가 있음을 이해하는 데 참고가 된다.

제(帝)가 말하기를, '누가 나의 상하(上下) 초목(草木)과 조수(鳥獸)들을 관리하겠는가'라고 하니 여러 신하들이 모두 익(益)이라고 답했다. 제(帝)가 이르기를, '좋다 익(益)이여 그대는 나의 우(虞)가 되어 주시오'라고 했다. 익(益)은 머리를 조아려 절하면서 주(朱)와 호(虎)와 웅(熊)과 비(羆)에게 이를 사양했다. … 제(帝)가 이르기를 기(夔)여 그대를 전악(典樂)에 임명하노니 주자(胄子)들을 가르치되, 강직하면서 온화하며, 관대하면서 위엄이 있고, 꿋꿋하지만 사납지 않고, 간결하지만 오만하지 않게 하시오, 시(詩)는 언지(言志)요 가(歌)는 영언(永言)이며, 성(聲)은 가락을 맞추어야 하며, 율(律)은 성(聲)과 조화를 이루어야 합니다. 팔음(八音)이 조화를 이루어 서로의 음역을 지켜 융화를 이루면, 신인(神人)이 조화를 이룰 것입니다. 이에 기(夔)가, '아 제가 경(磬)을 치고 경(磬)을 두드리니 모든 짐승들이 따라 춤을 추었습니다'라고 했다.[145]

앞글에서 익(益)이 말한 '주(朱)·호(虎)·웅(熊)·비(羆)'는 짐승을 가리킨 것이 아니라 사신(四臣)의 이름으로 알려져 있다. 이들은 위의 짐승들을 토템으로 섬기는 부족들의 우두머리를 지칭한 것이다. 고대국가에 나타나는 '우가(牛加)·마가(馬加)' 등의 관직명도 이와 같은 예이다. 이들은 국가의 공식 제사나 연향이 있을 때, 아마도 그들 토템 동물의 탈을 착용하고 의식에 참여한 것으로 추정되고 있다. 위에 인용한 서경의 '백수솔무'도 온갖 짐승들이 나와서 춤을 추는 것이 아니라, 백수의 가면을 착용하고 춤을 춘 것으로 여겨진다.

앞서 인용한 이규보의 「팔관표」에서 '용(龍)이 지(篪)를 불고, 호(虎)가 금슬(琴瑟)을 연주한다'는 기록도 용의 가면을 쓴 사람이 지(篪)를 불고, 호랑이의 탈을 착용한 사람이 거문고와 비파를 연주한다는 의미로 해석된다. 따라서 그들이 착용한 탈은 단순한 탈이 아니라 아마도 저들 부족이 신성시하는 짐승의 성스러운 가면일 가능성이 있다. 고대국가 부여(夫餘)가 육축(六畜)을 관명(官名)으로 삼은 사실과 대응된다.[146]

중세국가의 육부(六部) 또는 육조(六曹)의 장에 해당되는 고위직의 관직명을 '말·소·돼지·개' 등으로 한 것은, 이들 짐승이 그들 부족의 토템이거나 아니면 유목민족의 직능을 암시하는 것이다. '마(馬)·우(牛)·저(猪)·구(狗)' 등은 『서경』'순전(舜典)'에 등장하는 '주(朱)·호(虎)·웅(熊)·비(羆)'와 같은 성격을 가진 짐승들이다. 이같은 예들을 참작할 때 『서경』이나 『삼국지』「동이전」에 나오는 짐승들은 오늘의 시각이 아니라 고대나 중세의 시각으로 돌아가서, 그 시대의 입장에서 이해해야만 그 실상이 구체적으로 밝혀진다.

필자가 『서경』이나 『삼국지』「동이전」에 대해서 언급하는 이유는 '백수솔무(百獸率舞)'의 참뜻을 파악하기 위해서이다. '백수'의 함의를 온갖 짐승들로만 해석할 수 없고, '솔무(率舞)'를 갖가지 짐승들이 음악에 맞추어 춤을 추었다는 정도의 해석으로 만족할 경우, 우리는 '백수솔무'가 갖는 진정한 의미를 놓치고 만다. 음악이 『서

145) 『書經』 권1, 「虞書·舜典」. "帝曰, 疇若予上下草木鳥獸, 僉曰, 益哉. 帝曰, 兪, 咨益, 汝作朕虞. 益拜稽首, 讓于朱虎熊羆, … 帝曰, 夔命汝典樂, 敎胄子, 直而溫, 寬而栗, 剛而無虐, 簡而無傲, 詩言志, 歌永言, 聲依永, 律和聲, 八音克諧, 無相奪倫, 神人以和, 夔曰, 於予擊石拊石, 百獸率舞."

146) 『三國志·魏書』 「東夷傳」 제30, '夫餘'. "國有君王, 皆以六畜名官, 有馬加·牛加·猪加·狗加·大使·大使者·使者."

경』의 기록대로 신과 인을 감동시키고 화합하게 하며, 금수나 초목에게도 영향을 주어 새들과 짐승들을 춤추게 하고, 식물의 성장을 돕는다는 것도 사실로 판명된 지 오래이다.

그러나『서경』'순전' 등 중국 측 문헌에 등장하는 백수솔무는 거개가 그들 부족의 토템인 갖가지 짐승들의 가면을 쓰고 음악에 맞추어 연희하는 '나의'의 모습을 기록한 것으로 생각하고 있다. 나의는 중국 한족과 남방 소수민족들의 기층신앙으로서 명대(明代)까지 국가의 공식 의식으로 거행되었다.[147]

고대 신앙의 하나인 나의는 중국뿐만 아니라 우리의 고대 및 중세 국가에서도 궁정이나 민간 차원에서 중요한 의식으로 연희되었다. 그 중의 대표적인 것이 '처용나의(處容儺儀)'이다. 처용나의는 신라에 이어 고려조를 거쳐 조선조에 이르기까지 전승되어 매우 중시된 민족악무의 나의였다. 〈처용가무〉가 나의이고 중국의 중원나의와는 다른 우리 민족의 특유의 민족나의임을 필자는 밝힌 바 있다.[148] 나의(儺儀)는 '나희(儺戱)'와 다르다. 나의는 종교적인 경건과 위엄을 갖춘 오신적 의식이 주축인데 반해, 나희는 흥미와 오락성에 경사된 오인적(娛人的) 성격이 증폭된 유희이다.

백수솔무가 단순히 뭇 짐승들이 음악에 맞추어 춤추는 것이 아니라, 고대 나의를 묘사한 것이라는 해석은 일찍이 중국의 나학자들에 의해 논증된 바 있다. 춤을 뜻하는 '무(舞)'와 '문무(文舞)·무무(武舞)' 등의 무(武), 그리고 '무격(巫覡)'의 '무(巫)'도 본래는 모두 춤이라는 의미를 가지는 글자였다. 무(巫)가 행하는 제사의식 중에서 춤을 빼놓을 수 없는 까닭도 여기에 있다.

춤은 물론 원래는 신에게 바치는 오신이 주목적이었지만, 시대가 진행된 후 오인적 역할이 증대된 것이다.『서경』등의 문헌에 나오는 '백수솔무'도 의식에 참여한 사람들이 그들 토템에 해당하는 짐승들의 가죽이나 가면을 쓰고 짐승의 흉내를 내는 춤을 묘사한 것이다. 그러므로 이규보, 곽동순 등의 '팔관회표' 들에 나오는 '백수솔무'나 '용취지이호고금슬(龍吹篪而虎鼓琴瑟)' 역시 위의 중국 측 연구 성과를 참고하

147) 蔣嘯琴;『大儺考』(台北 蘭亭書店, 1988)의「大儺舞蹈結構及其動作研究」章에서 上古·漢·魏·六朝·隋·唐·宋·元·明·淸代까지 儺儀가 진행되었음을 각종 문헌을 예시해 증명했다.

148) 우리 한반도도 儺文化圈에 속했고, 나문화권의 종교의식이었던 儺儀는 〈처용가무〉를 위시해 우리나라 각 지역에 분포된 五廣大와 野遊 등의 가면무로 전승되었다. 이에 대한 논의는 필자의「高麗歌謠와 禮樂思想-處容歌舞와 民族儺儀를 중심으로-」(『高麗歌謠研究의 現況과 展望』, 41~88면)에서 구체적으로 전개했다.

여 검토해볼 필요가 있다.[149)]

고려조 팔관회에서 온갖 짐승들의 가면이나 형상들을 장식하고 나와서 춤추었던 사실은 이규보와 곽동순의 표문(表文)에서 확인된다. 그들은 요임금의 뜰이 아닌 고려왕의 뜰에서도 백수솔무가 있었음을 찬양했다. 팔관회에서 '백수솔무'가 있었다는 것은 민족나의는 물론이고, 중원나의도 함께 연희되었음을 뜻한다. 민족나의는 우리 민족이 전승해 온 나의를 지적한 것이고, 중원나의는 중국에서 전래된 방상씨(方相氏)가 주도하는 십이신(十二神)과 악귀들의 가면무를 말한다.

팔관회에서 중원나의와 민족나의가 연희된 것은 고려조의 국가 공식 제전이었던 '중동팔관회의(仲冬八關會儀)'와 '계동대나의(季冬大儺儀)'에서 백희와 '창우잡기'가 연출되었는데, 이들 백희와 잡기 중에서 여러 종류의 가면무가 추어졌을 것이 예상된다. 팔관회에서의 나의는 계동나의와 달리 팔관회 의식의 근간은 아니었고, 부수적인 제의와 여흥으로서 연희되었다. 팔관회가 고려의 조야상하를 열광시켰던 이유들 중에서, 오락성이 짙은 여흥이 중요한 몫을 차지했다.[150)]

〈팔관회〉의 이 같은 오락적 여흥에 소요된 엄청난 경비에 대해서 당대의 사인들은 비판적인 견해도 있었다. 그 예로 고려 초 최승로(崔承老)가 〈연등회〉와 팔관회에 대해 그 폐단을 '상시무서(上時務書)'에서 지적한 사실을 들 수 있다. 그는 성종(成宗) 즉위년인 서기 982년에 올린 위의 봉사(封事)에서 연등회와 팔관회 의식에 사용한 '우인(偶人)'에 대해 불상(不祥)이라고 비판하고 이들의 사용을 금하게 하라고 성종에게 아래와 같이 요구했다.

우리나라는 봄에 연등회와 겨울에 팔관회를 설행하면서, 많은 사람들을 징발해 심한 노역을 시켜 번거롭게 하는바, 이를 절감해 백성을 편안하게 해주십시오. 또 갖가

149) 蔣嘯琴의『大儺考-起源及其舞蹈演變之硏究』, 蘭亭書店, 1988, 26면. "並以爲「舞」與「武」, 兩個字都是舞蹈的意思, 分別代表著持旌羽的「文舞」, 和持兵器的「武舞」. 並認爲舞産生在巫之前, 巫就因擅舞而得名, 而巫和舞原本是一個字的不同寫法. …『尙書』「皐陶謨」, 「予擊石拊石, 百獸率舞」, 擊石拊石, 是伴奏的節拍. 而百獸率舞, 則爲人蒙獸皮的擬獸舞."

150)『高麗史』「志」의 '季冬大儺儀'(禮 六)에서 儺儀 중에 方相氏 假面舞에 이어 '倡優雜伎'와 '尤怪者'의 무리들이 등장하는데, 이들은 괴상한 가면을 착용했다고 여겨지고, '仲冬八關會儀'(禮 十一)에 연출되었던 百戲歌舞 중에 가면무들이 연희되었음은 분명한 것 같다. 12月의 大儺에서 특별히 괴상한 무리들이라고 표현된 사람들은 괴이한 복장이나 차림새로 해석할 수도 있지만, 기괴한 가면을 착용했기 때문에 그 같은 묘사를 했다는 추정도 가능하다.

지의 우인(偶人)을 수많은 경비를 투입해 만들어, 한 번 사용한 후 전부 훼파해버리는데 이 역시 말이 되지 않습니다. 항차 우인(偶人)은 흉례가 아니면 사용하지 않는 법입니다. 서조(西朝)의 사신이 전번에 와서 이를 보고 상서롭지 못하다고 여겨 얼굴을 가리고 지나치기도 했습니다. 원컨대 이제부터는 이를 사용하지 못하게 하십시오.[151]

최승로가 지적한 우인(偶人)이 무엇을 형상한 것인지는 확인키 어렵지만, 여러 가지 정황으로 봐서 고려의 국초공신인 김락과 신숭겸의 우상이 포함되었을 가능성도 있다. 그러나 '종종우인(種種偶人)'에서 '종종'은 여러 가지라는 의미가 있기 때문에 나의(儺儀)에서 사용된 여러 종류의 가면들일 수도 있다. 우선 고려의 개국공신인 김락과 신숭겸의 우상일 가능성은, 예종 15년 서기 1120년에 이들 공신의 우상이 팔관회에 등장했는데, 이를 본 왕이 감탄해 시를 지은 사실이 뒷받침된다.[152]

팔관회 의식에 나온 우인(偶人)을 불상(不祥)이라고 칭하고 흉례가 아닌 길례(吉禮)에서는 우상이 등장할 수 없다는 인식은 고려조 사인들도 서조사신(西朝使臣)들의 시각과 동일했다. 팔관회는 흉례가 아니라 가례에 소속되어 있다. 여기서 말하는 서조가 중국의 어느 왕조를 지칭하는지는 단정하기 어렵다. 최승로가 봉사를 올린 서기 982년 중원에는 송이 건립되어 있었기 때문에 송조를 칭했을 가능성이 많다.

성종은 팔관회와 연등회를 번요하고 잡스럽다고 하여 태조의 「훈요」까지 거역하면서 이들을 혁파하기를 명령한 왕이다. 그는 유교에 입각해 고려의 문물제도를 완비코자 했고, 또 그 같은 의도를 차질 없이 성취시켰기 때문에 '성(成)'이라는 시호를 받았다. 시법(諡法)에 의하면 '성'은 백성을 편안하게 하고 정령(政令)을 확립시킨 지도자에게 주는 칭호이다. '시법'은 주공 희단(周公 姬旦)이 제정한 것으로 '시(諡)'는 행위의 업적을 평가한 것이고, 호(號)는 공적에 대한 표현이며, 거복(車服)은 직위의 표상이다.

이런 까닭으로 대행(大行)은 대명(大名)을, 세행(細行)은 세명(細名)을 얻게 된다. 행

151) 『東文選』 권52, 「奏議」, 上時務書. "我國春設燃燈, 多開八關, 廣徵人衆, 勞役甚煩, 願加減省, 以紓民力. 又造種種偶人, 工費甚多, 一進之後, 便加毀破, 亦甚無謂也. 且偶人非凶禮不用, 西朝使臣, 嘗來見之, 以爲不祥, 掩面而過, 願自勿許用之."

152) 『高麗史』 「世家」 권14, 睿宗 三. "十五年 冬十月辛巳設八關會, 王觀雜戱, 有國初功臣金樂·申崇謙偶像, 王感歎賦詩."

(行)은 자기 자신에게서 나오고, 명(名)은 타인에 의해 붙여지는 것이다'라고 정의되어 있다.[153] 시법에 규정된 '성'을 좀 더 평이하게 해석하면, 국가의 체제를 확립하고 정령(政令)을 확립시켜 백성을 일사불란하게 지휘해 질서를 잡았다는 의미가 된다. 다시 말하면 중세적 예악을 완성했다는 뜻이기도 하다. 고려조의 성종과 조선조 성종의 치적과 통치 성향을, 달리 표현하면 중원예악을 수입해 우리나라에 정착시켰다는 것으로 요약할 수 있다. 그러므로 각 시대의 성종은 민족예악보다 중원예악을 우위에 두었다는 평가도 가능하다.

팔관회는 비록 중원예악에 심취한 강력한 왕일지라도 졸지에 그것을 혁파할 수가 없었다. 성종은 그의 즉위년(981)에 팔관회를 잡기(雜技)이고 아울러 불경(不經)이며 번잡하다고 규정하고 이를 혁파하도록 명했지만, 성종 6년(987) 동(冬) 10월에 평양과 송도의 팔관회를 정지하라고 다시 지시한 것으로 봐서, 왕의 명령과 관계없이 그동안에도 지속되었음을 알 수 있다.[154]

팔관회에 대한 이 같은 평가는 중원예악적 인식과 관계가 있다. 잡스런 기예라고 평한 것은 갖가지 백성들의 흥미를 끄는 놀이들에 대한 지적이고, 불경(不經)이라는 표현은 『사서오경』을 근간으로 한 사유체계와 중국에서 수입된 우아하다고 생각했던 중원 악무와 변별되는 우리의 민족악무에 관한 평가이다. 번잡하고 요란하다는 성종의 인식은, 신바람과 흥청으로 격앙과 흥분의 도가니로 화한 난장판에 가까운 분위기에 대한 비판이다. 팔관회는 우리 한민족의 정서가 가장 잘 집약된 제전(祭典)이었다. 본래의 팔관회는 제천의식 위주였는데, 시대가 흘러갈수록 왕에 대한 숭앙과 예찬 위주의 행사로 변모되었다.

이 같은 변화는 연등회도 예외가 아니다. 왕과 태자에 대한 흠모와 존숭이 문무천관(文武千官)의 몫이었다면, 여기에 참여했던 수도 개성과 그 밖의 지역에서 온 온갖 놀이꾼들과 기예인들은 왕과 백성들에게 저들의 재주를 과시하는 절호의 기회로 활용했을 것이다. 팔관회에 참석한 당시의 백성들은 멀리서나마 왕을 볼 수 있고, 겸해

153) 張守節 撰; 『史記正義』, 「諡法解」. "惟周公旦, 太公望開嗣王業, 建功于牧野, 終將葬, 乃制諡, 遂叙諡法. 諡者, 行之迹. 號者, 功之表. 車服者, 位之章也. 是以大行受大名, 細行受細名, 行出於己, 名生於人, … 安民立政曰, 成."

154) 『高麗史』, 「世家」 권3, 成宗. "是月王以八關會, 雜技不經且煩擾, 悉罷之, … 六年, … 冬十月命停兩京八關會."

당대의 최고 수준의 갖가지 악무와 기예를 구경하는 기회를 갖기도 했다.

고려조 한민족의 정통 제의와 겸해 대축전이기도 했던 팔관회에서 지금까지 주목되지 않았던 '민족나의'가 연희되었음은 흥미를 끈다. 우리 한반도도 나문화권의 일환이었음을 필자는 밝힌 적이 있다.[155] 따라서 팔관회에서도 나의(儺儀)와 나희가 연희되었을 가능성은 이규보와 곽동순이 그들의 하표에서 '백수솔무'와 '용취지이호고금슬'을 요(堯)의 뜻이 아닌 고려조 팔관회에서도 볼 수 있다는 묘사에서 확인할 수 있고, 이에 곁들여 팔관회에 우인(偶人)들이 등장했다는 최승로의 시무소(時務疏)의 내용도 하나의 방증이 된다.

팔관회에서『고려사』「예지」의 '계동대나의'에 채록된 황금사목(黃金四目)의 가면을 쓰고 곰 가죽을 착용한 방상씨와 그 밖에 십이신의 가면을 쓴 나자(儺者)와 십이신에게 먹히거나 쫓겨서 도망하는 여러 악귀들로 구성된 나의가 연희되었는지는 단정할 수가 없다.

그러나 방상씨가 주도하는 중원 나의와는 다른 향악에 포괄되는 전래의 가면극인 민족나의는 연희되었을 가능성이 있다. 고려조 왕실에서 주관했던 거국적인 삼대행사(三大行事)가 있었는데, 1월이나 2월 망일(望日)에 거행된 '연등회'와 평양에서는 10월, 개성에서는 11월에 봉행된 '팔관회', 그리고 12월 제야에 치러진 '계동대나의'가 그것이다. 이들 행사에 연희되었던 백희가무는 대체로 동일한 것이었다.

향악과 '당악·아악' 그리고 갖가지 잡희와 잡기들이 함께 연주 또는 연희되었지만, 백성들을 열광시킨 것은 〈향악〉이었다. 향악에 해당되는 각종 창우(倡優)들의 잡기 중에 가면극이나 가면무가 존재했을 가능성은 다음의 기록에서도 확인된다.

예종(睿宗) 12년 12월 기축(己丑)에 대나(大儺)가 있었다. 이에 앞서 환관이 나자(儺者)를 좌우로 나누어서 승복(勝福)을 구하니, 왕이 또 친왕(親王)에게 명해 나누어서 주관하게 했다. 무릇 모든 창우(倡優)와 잡기(雜技) 외관(外官)의 유기(遊妓)에 이르기까지 징발되어 원근에서 몰려와 정기가 길을 메우고 금중(禁中)에까지 넘쳐흘렀다. 이날에 간관(諫官)이 머리를 조아리며 절간(切諫)하자, 특별나게 기괴한 무리들을 축출하라고 명했지만, 저녁이 되자 다시 모여들었다. 왕이 장차 악을 관람코자 할 무렵

155) 李敏弘:「高麗歌謠와 禮樂思想」(『高麗歌謠 研究의 現況과 展望』, 集文堂, 1996)에서 한국도 옛날부터 稻作과 더불어 儺儀가 전래했는데, 시간이 흘러서 이들 儺儀가 娛人的 儺戱로 변화해온 점에 대해 고찰했다.

좌우가 무질서하게 먼저 정기(呈伎)를 하려고 소란을 피워 조리가 없었기 때문에 다시 사백(四百)여 명을 축출했다.[156]

방상씨가 주축이 된 중원나의가 끝난 이후 전국 각지에서 징발된 향악 및 당악에 포용된 창우와 온갖 재주를 가진 잡기자(雜技者)들과 외관(外官)의 유기(遊妓)들이 어울려 벌이는 놀이마당은 상상을 초월하는 난장판에 가까운 신바람 나는 장면을 연출했던 것 같다. 특히 간신(諫臣)들의 주청에 의해 기괴한 무리들을 400명이나 축축한 사실에서 그 규모의 굉장함을 짐작할 수 있다. 중국에서도 대나(大儺)에 어마어마한 사람들이 동원되었기 때문에, 사고를 방지하기 위해 옛적부터 질서를 잡는 것이 과제였다.

고려조의 성종이 난잡한 잡기에 불과할 뿐 아니라 번잡하고 소란스러운 행사이니만큼 이들 의식을 정지해야 한다는 주장도 전혀 근거 없는 것은 아니었다. 전국 방방곡곡에서 차출된 놀이패들은 수많은 군중과 왕 앞에서 저들의 재주를 발휘할 수 있는 절호의 기회를 얻었기 때문에, 축출한다고 해서 쉽게 물러날 수 없는 입장이기도 했다. 앞서도 말했지만 특별히 기괴한 모습을 한 놀이패 집단을 400명이나 쫓아내었다고 했는데, 아마도 이들 중에는 가면을 착용하고 연희하는 나의나 나희의 창우들이 상당수 있었을 것이다.

따라서 팔관회의 행사에는 나의나 나희를 연희하는 나자들이 대거 참여했던 것으로 생각된다. 위의 기록은 물론 '계동대나의'에 관한 부분이다. 쫓겨난 400명 이외에 행사에 축출되지 않고 남은 숫자가 더 많았다고 본다면, 이들 행사에 동원된 악무인과 잡희 또는 잡기인들의 숫자를 가히 상상할 수 있다. 그러나 '팔관회'와 '연등회' 등의 의식에 동원된 악무가 거개가 동일한 것이었던 만큼, 팔관회에서도 위와 같은 나의나 나희가 그대로 연희되었던 것으로 여겨진다.

『고려사』에 나타난 팔관회의 기록을 보면 당시 왕에 대한 흠모와 만수무강이 주된 내용으로 되어 있다. 일찍이 태조 왕건이 「훈요」에서 말한 '사천령급오악명산대천용신(事天靈及五嶽名山大川龍神)'에 대한 의식이 구체적으로 나타나 있지 않다.[157]

156) 『高麗史』「志」제18, 禮 六, '季冬大儺儀.' "睿宗 十一年 十二月己丑大儺, 先是宦者分儺爲左右以求勝, 王又命親王分主之. 凡倡優雜伎以至外官遊妓, 無不被徵, 遠近坌至, 旌旗亘路, 充斥禁中. 是日諫官叩 閤切諫, 乃命黜其尤怪者, 至晩復集, 王將觀樂, 左右紛然爭先呈伎, 無復條理, 更黜四百餘人."

제천과 오악에 대한 제사 그리고 대천(大川)과 용신(龍神)에 대한 의식도 보이지 않는다. 용신과 관계되는 것으로 '황룡대기(黃龍大旗)'와 '반룡공작선(盤龍孔雀扇)'과 '쌍룡봉선(雙龍鳳扇)' 등이 언급되고 있지만, 여기에 제사를 올렸다는 흔적은 물론이고, 제천의식에 준하는 표현도 거의 없다.

팔관회가 평양과 개성 두 곳에서 개최되었기 때문에 서경과 개경의 의식절차와 내용이 어느 정도 달랐을 것이다. '천령'과 '오악·명산' 그리고 '대천·용신'에 대한 의식은 평양 팔관회에서 주로 봉행되었던 것 같다. '중동팔관회의' 편에도 역시 불교와 관련된 의식의 흔적은 보이지 않을 뿐 아니라, 중점적으로 강조된 분야는 금상(今上)의 업적을 칭송하는 구호(口號)와 치사(致辭) 그리고 군왕의 천만세를 기원하는 '산호성(山呼聲)' 등이다.

팔관회에 관한 자료는 고려시대에 그것이 차지했던 위상에 비해 구체적 모습을 살필 자료는 부족한 편이다. 독립된 편장이 없는 것은 아니지만, 오늘날 우리가 궁금해하는 내용들에 대해서는 언급이 부족하고, 왕의 공덕을 칭송하는 의전절차에 지나치게 비중을 두었다.

팔관회에서는 백희가무가 근엄한 의식절차 사이에 연희되었다. 팔관회는 궁정의 뜰에서 개최되었고, 이 자리에서 '향악·당악·아악' 그리고 온갖 잡희들이 신바람나게 공연되어 흥분과 열광의 도가니로 궁정과 수도 개성을 달구었다. 당시의 백성들은 팔관회의 이 같은 악무와 잡희들에 열광했을 것이다. 팔관회 기간 중에 왕후는 왕과는 달리 사찰에 행차하여 불교식 의식을 치른듯 하나 단정하기는 어렵다. 왕은 궁정에서 의식을 마친 후 대체로 법왕사(法王寺)나 여타의 사찰에 행차하여 행향(行香)을 했다. 이런 연유로 해서 팔관회를 오로지 불교 행사로 간주하게 된 것이다.

팔관회는 사실 불교와 근본적으로 관련이 없는 한민족의 전통적 제의이다. 다만 고려조가 불교국가였기 때문에 불교의식이 얼마간 가미되었고, 의식의 후반부가 사찰에서 거행되었던 연고로, 주된 의식이 아닌 부차적 의식은 자연 불교식으로 변모했을 가능성은 있다. 사찰에서 후반부의 팔관회 의식이 개최되면 수많은 군중들도 함께 사찰 경내로 들어가 또 다른 분란의 장이 펼쳐지기도 했을 것이다. 조선조 사인들은 고려의 궁정에서 행해진 정통 팔관회 의식에 대해서는 별 관심을 갖지 않았

157) 『高麗史』권2, 太祖二. "二十六年 夏四月, … 其六曰, 朕所至願, 在於燃燈八關, 燃燈所以事佛, 八關所以事天靈及五嶽名山大川龍神也."

던 것 같고, 팔관회의 본령과 관계가 적은 사찰에서 행해진 후반부의 불교적 의식에 대해서도 부정적인 시각을 갖고 있었다.

　　고려조는 불교를 숭상하여 승도(僧徒)의 무리가 백성의 절반을 차지했고, 불탑과 사원이 사방에 편만했으며, 또 엄청난 경비를 들여 불공을 올렸는데, 이를 일러 팔관회(八關會)라고 했다. 당시에 왜구가 바야흐로 세력을 확장했고, 대적이 국경을 압박하는데도 불구하고 법연(法筵)을 폐하지 않았다. 사대부들도 이 같은 풍조에 감염되었음은 물론이고, 심지어는 부녀자들까지도 사찰에 올라가서 밤을 새우며 승도들과 자리에 함께 어울려 간혹 음란한 일들도 있었고, 이로 말미암아 마침내 나라가 망함에 이르렀다.[158]

　　조선조는 팔관회를 불교 행사로 규정했다. 『고려사』를 편찬한 조선조의 사인들이 팔관회에 대한 자료를 검토했을 터인데, 팔관회를 전적으로 불교 행사로 본 것은 다소 의아하게 느껴진다. 고려조 말엽에 팔관회가 원래의 모습을 상실하고 불교식으로 경사해 간 것은 사실이다. 아니면 원래부터 팔관회 자체가 정통적인 팔관회와 불교적인 팔관회의 두 종류로 존재했는지도 모르겠다.

　　위 『왕조실록』의 기록은 팔관회가 왜구와 대적이 국경을 압박하는데도 불구하고 막대한 경비를 들여 이를 계속한 사실과, 이 행사로 말미암아 부녀자들이 사찰에 올라가 승려들과 함께 자리를 같이 하면서 음란한 일들이 간혹 있었고, 사대부들의 풍속도 건전하지 못하게 되었다고 진단했다. 막대한 경비를 소모했다는 평가는 팔관회에 연루되었던 '백희가무'와 관련이 있다. 전국 방방곡곡에서 징발되어 올라온 악무와 잡기에 능한 예능인들이 연출하는 백희가무는 엄청난 경비를 들여 이를 준비했을 터이고, 국가에서 징발한 만큼 경비의 부담을 고려 조정이 보조했을 가능성도 있다.

　　국민의 절반이 승도였다는 것은 불교신자가 과반이었다고 풀이할 수도 있지만, 승려의 수가 그만큼 많았다는 표현이며, 사경(四境)에 탑묘가 편만했다는 것은 불교의 극성으로 인한 사찰의 범람을 비판한 것이다. 서양의 중세가 천년 동안이나 종교

158) 『燕山君日記』 권10, 元年 乙卯十一月. "麗朝崇信佛敎, 僧徒半於吾民, 塔廟遍於四境, 糜費萬端, 日事飯佛, 名之曰八關會. 當其時倭寇方張, 大敵壓境, 法筵不廢, 士大夫從風而靡, 以至婦女上寺經宿, 與僧徒混處, 或有淫亂者, 而終至於亡."

중당 돈황막고굴 112굴남벽 서방정토변(부분)
(中唐 敦煌莫高窟 112窟南壁 西方淨土變 樂舞(部分))

에 의한 암흑시대였다면, 한국 역시 서양과는 차이가 있지만, 종교에 의한 폐단을 말할 수가 있다. 한 가지 다행인 점은 불교가 민족의 전통적 제의와 신앙, 그리고 문화에 대해서 비교적 관대하게 이를 수용해 보존시켰다는 사실이다. 민족 전통의 악무역시 예외는 아니다. 민족악무 역시 불교 측에서는 일부 유가적 지식인들처럼 불경(不經) 또는 음란 등으로 혹평하여 폄하하거나 말살시키려는 의도는 없었다.

팔관회는 수천 년 동안 전승된 민족악무는 물론이고 외국에서 전래되어 우리 것으로 화한 악무와, 미처 토착화되지 않은 외래악무들도 포용해 연희하게 했다. 고려시대 박호(朴浩, 肅宗朝人)는 「하팔관표(賀八關表)」에서 팔관회에 연희되었던 백희가무에 대해서 다음과 같이 말했다.

엎드려 살펴보니 성상폐하께서 이달 14일에 팔관성회를 열고 의장을 갖추어 구정에 나와 악(樂)을 관람하며 내외의 조신들의 하례를 받았습니다. 지륜(地輪)은 빛을 굴려 사찰에 나아가 재를 올리고, 천(天)은 상서로운 빛을 모아 대궐을 개방해 큰 잔치를 벌이니, 이는 만세에 전승시킬 가회(嘉會)이어서 진실로 사방이 기뻐하는 때입니다. … 항차 오묘한 이치를 다시 닦아 숭상하고 선왕의 유훈을 받들어 천축(天竺)의 도량을 장엄하게 배설하고 한대(漢代)의 포(酺)를 본받아 잔치를 여니, 어룡백희(魚

龍百戱)가 다투어 광장에 연출되고 난로(鸞鷺)의 천행(千行)이 저위(著位)에 교환(交歡)하니, 궁린(宮隣)이 함께 즐거워하고 온 누리에 자혜(慈惠)가 두루 충만합니다.[159]

위의 표문에서 악무와 직접적으로 관계되는 구절은 '관악'과 '어룡백희(魚龍百戱)' 그리고 '난로천행(鸞鷺千行)' 등이다. 여기서 주목되는 것은 어룡과 난로 등의 짐승들의 이름이다. '어룡희(魚龍戱)'는 잡희 및 잡기에 속하는 것으로 고기(魚)가 용(龍)으로 변하는 '어화위룡(魚化爲龍)'의 상황을 묘사한 것이다. 『한서(漢書)』 「서역전」과 기타 중국 측 자료를 근거해 '어룡희'에 대해서 검토하겠다. 불행하게도 우리의 고문헌에는 과문의 탓인지 모르지만, 백희가무에 대한 기록이 별로 없다. 그러므로 다소의 문제는 있지만, 중국 측 자료에 의뢰하여 고찰할 도리밖에 없다. 어룡백희는 중국이나 기타 여러 나라에서 들어온 잡기일 가능성이 있는 만큼, 중국 측 자료가 전혀 무관한 것은 아니다.

효무지세(孝武之世)에 천자(天子)가 위엄을 갖추고 옥궤(玉几)에 의지해 주지육림을 배설하고 사이의 객들을 향응할 때, 〈파유(巴兪)·도로(都盧)·해중(海中)·탕극(碭極)·만연(漫衍)·어룡(魚龍)·각저(角抵)〉의 희(戱)를 연희케 하고 이들을 보게 했는데, 이 중에서 〈어룡희(魚龍戱)〉가 우리의 관심을 끈다. 안사고(顏師古)의 주석에 의하면 '어룡희는 먼저 궁정 뜰에서 놀이를 마친 후 전전(殿前)에서 물을 뿜다가 변해 비목어(比目魚)가 된 후, 물을 휘저으며 펄떡이다가 안개를 내뿜어 햇빛을 가린 후, 거대한 황룡(黃龍)으로 변해 물에서 나와 뜰에서 오만하게 연희를 하는데, 찬란한 빛이 일광(日光)을 무색케 한다'라고 풀이한 뒤 「서경부(西京賦)」를 인용해 물고기가 변해 용이 된다는 구절은, 이 놀이를 말한 것이라고 했다.[160]

중국 한정(漢庭)에서 연희된 〈어룡희〉가 반드시 고려의 궁정에 배설된 어룡희와 같다는 증거는 없지만, 고려시대 이전부터 서역지역의 악무와 잡희가 수입된 것이

159) 『東文選』 권31, 表箋 「賀八關表」. "伏審聖上陛下, 以今月十四日, 開設八關盛會, 仍備儀仗, 御毬庭觀樂, 受中外朝賀者. 地輪轉耀就利院以營齋, 天蹕凝光, 啓關庭而錫讌, 是萬世通嘉之會, 實四方悅穆之辰. … 況復修崇妙理, 紹奉貽謀, 辨竺設以莊嚴, 效漢醋而宴衍, 魚龍百戱, 遜進於廣場, 鸞鷺千行, 交歡於著位, 洎宮隣而浹樂, 及寰海以流慈."

160) 『漢書』 권96 下, 「西域傳」 第66 下. "天子負黼依, 襲翠被, 馮玉几, 而處其中. 設酒池肉林以饗四夷之客, 作巴兪, 都盧, 海中碭極, 漫衍魚龍, 角抵之戱以觀視之. … 師古曰… 魚龍者, 爲含利之獸, 先戱於庭極, 畢乃入殿前激水, 化成比目魚, 跳躍漱水, 作霧障日, 畢, 化成黃龍八丈, 出水敖戱於庭, 炫燿日光. 西京賦云, 海鱗變而成龍, 卽爲此色也."

사실인 이상 전혀 무관하다고 생각할 수는 없다. 백희의 경우도 역시 중국 측 기록에 의거해 그 대강을 살펴볼 수밖에 없다. 백희는 고려시대부터 본격적으로 문헌에 나타나기 시작했다. 삼국시대에도 백희는 있었을 것이다. 신라악에 포용된 '가야악무' 중에 우륵의 제자 이문(泥文)이 지은 〈오(烏)·서(鼠)·순(鶉)〉의 '삼곡(三曲)'도 〈금수충희(禽獸蟲戱)〉의 일환으로서 외래 잡희와 비교해 고찰될 수도 있다.[161]

까마귀와 쥐 그리고 메추리를 곡명으로 삼은 것은 중국에서 고대에 일반화된 새와 짐승 파충류들의 유희와 관계가 있다. 한편으로는 이들 짐승들이 직접적으로 나오지 않고, 그들 짐승들의 형상을 한 탈이나 기타 도구를 사용해 연희된 놀이일 가능성이 더 많다. 가야악무에 나오는 우륵의 〈십이곡〉에서 '곡'의 개념은 반드시 곡조만이 아니고 악무의 일종이었음은 이미 밝혀진 사실이다.[162] 그러므로 이문(泥文)의 '삼곡(三曲)'도 잡희의 일종일 수 있다.

팔관회에서 연희된 신라의 '사선악부'의 중요한 절목이었던 '용(龍)·봉(鳳)·상(象)·마(馬)·거(車)·선(船)'도 필자는 〈용희(龍戱)·봉희(鳳戱)·상희(象戱)·마희(馬戱)·거희(車戱)·선희(船戱)〉로 일단 규정하고 이를 검토하려는 의도를 갖고 있다.

확실한 증명이 불가능하다고 해서 신라 천년의 국가 악무였던 이들을 불가지로 방치해둘 수만은 없다는 것이 필자의 생각이다. 중국의 경우 백희는 대체로 '진(秦)·한(漢)' 시대에 발생된 것으로 알려져 있다. 진대에는 그 종류도 많지 않았지만, 한대에 들어와서 서역제국(西域諸國)과 교통이 활발했기 때문에 갖가지 잡희가 전래되었다.

동한(東漢) 장형(張衡)의 「서경부(西京賦)」에는 〈강정(扛鼎)·심동(尋橦)·형협(衡狹)·연탁(燕濯)·흉돌(胸突)·섬봉(銛鋒)·도환(跳丸)·도검(跳劍)·주색(走索)·희거(戱車)〉가 나오고, 〈수희(獸戱)〉와 〈환술(幻術)〉도 등장한다. 이들 잡희에서 우리의 주목을 끄는 것은 〈희거(戱車)〉인데, 다음에 나올 〈산거(山車)〉와 함께 팔관회에 연희된 신라의 〈거희(車戱)〉를 유추해볼 수 있는 잡희들이다. 육조(六朝)를 지나 양대(梁代)에 오면

161) 『三國史記』 「志」 제1, 新羅樂 伽倻琴條에 나오는 泥文의 '三曲'도 중국의 경우 '鼠戱·虎戱·禽戱·馬戱·雀戱·犬戱·鷄戱·猴戱·鳳凰·象戱·蟾戱' 등의 각종 새와 짐승 따위의 놀이가 있었는데, 이들과 연관될 소지도 있다(『中國古代游藝活動』, 國民天地雜誌社, 1946 참조).

162) 李敏弘; 「伽倻樂舞의 硏究」(『大東文化硏究』 28집, 1993)에서 〈우륵십이곡〉은 가야악무로서 가야가 통합한 가야 이전의 古代國家의 악무와 가야제국의 악무가 태반이 넘고 있고, 그것이 가야금의 곡조명이 아님을 검토한 바 있다.

백희의 내용은 더욱 풍부해진다.

양원제(梁元帝) 시대에는 그 숫자와 종류도 엄청나게 증가했다. 이 무렵에 〈어룡(魚龍)·만연(蔓延)·고환(高絙)·봉황(鳳凰)·안식(安息)·오안(五案)·도노(都盧)·심동(尋橦)·환검(丸劍)·희거(戱車)·산거(山車)·흥운(興雲)·동뢰(動雷)·근괘(跟挂)·복선(腹旋)·탄도(吞刀)·이색(履索)·토화(吐火)·격수(激水)·전석(轉石)·수무(嗽霧)·강정(扛鼎)·상인(象人)·괴수(怪獸)·함리지희(含利之戱)〉 등이 성행했다. 진대(晋代)를 지나 당대(唐代)에도 대체로 위와 같은 잡희들이 주류를 이루고 있었다.[163]

《백저무(白紵舞)》의상도(意想圖)

신라 사선악부 중의 용희(龍戱)와 봉희(鳳戱) 및 거희(車戱)는 위에 인용한 〈어룡(魚龍)·희거(戱車)·산거(山車)·봉황(鳳凰)〉의 잡희(雜戱)들을 검토하면 그 전모는 밝힐 수 없겠지만, 이들 악부(樂部)의 일단은 엿볼 수 있을 것 같다. 〈상희(象戱)〉는 아마도 불교 의식과 관련이 있을 법한데 조만간 단정키는 어렵다. 〈마희(馬戱)〉 역시 '당·송'대에 유행했던 중국의 〈마희(馬戱)〉가 그 일면을 알 수 있는 단서가 될 것 같다.

〈선희(船戱)〉는 사자(死者)의 영혼을 배에 태워 그들 조상이 살고 있는 열락의 이상세계로 보낸다는 중국 남방계의 무속과 얼마간의 관계가 있는 듯하다.[164] 이 같은 견해는 실증을 뒷받침하지 못했기 때문에 단정키는 어렵다. 다만 여기서는 문제의 제기 정도로 해두고, 다음 기회에 팔관회의 백희가무에 대해서 보다 구체적인 논의

163) 楊蔭深:『中國古代遊藝活動』第1章 緖言,「二分類與演變」3~5면 참조.

164) 배를 등장시키는 의식을 향유하는 것을 우리는 '船文化'라고 일컫는다. 선문화는 해양문화와 관계가 깊다. 선문화권에 속하는 민족은 해가 떠오르는 동쪽 밖에 그들 조상이 살고 있고, 그들도 그곳에서 왔다고 생각했다. 그리하여 삶을 마무리하면 배를 만들어 영혼을 실어 바다나 강에 띄워 보내거나, 아니면 死者를 배 모양의 관에다 안치하기도 한다. 선문화는 해양으로부터 도래한 민족과 관계가 있다. 한반도의 남부에는 稻作과 관계된 지역에서 이주해 온 남방계의 문화가 남아 있다고 필자는 생각 한다. 林河의 『儺史』, 東大圖書股份有限公司, 1994, 249면,「船文化與海洋文化」 참조.

를 전개할까 한다.

척약재(惕若齋) 김구용(金九容)은 1369년 겨울 팔관회 날을 맞이해 그 소감을 다음과 같이 칠언절구로 읊었다.

정기는 펄럭이고 북소리는 둥둥	旌旗獵獵鼓逢逢
호종하는 선관들 만종의 녹을 누린다.	扈從仙官祿萬鐘
예악은 한창인데 임금은 희열에 젖어 있고	禮樂未終天有喜
어느 새 송악의 소나무엔 백설이 쌓였다.	須臾雪滿鵠峯松[165]

펄럭이는 깃발과 요란한 북소리에 어울린 갖가지 악무와 잡희들로 어우러진 팔관회의 장을 발랄하게 묘사했다. 왕을 호종하는 선관(仙官)의 모습과 온갖 의식이 벌어지는 구정(毬庭)에서 만면에 미소를 머금은 공민왕의 용안을 선연하게 묘사한 후, 졸지에 내린 서설(瑞雪)이 송악산 소나무에 수북이 쌓였다라고 마무리했다. '예악미종천유희(禮樂未終天有喜)'에서 팔관회가 민족예악이었으며 아울러 이를 음사로 보지 않고 국조예악(國朝禮樂)으로 인식했음을 다시 확인하게 된다.

둔촌(遁村) 이집(李集)도 팔관대회의 날을 맞아 도은(陶隱) 이숭인(李崇仁)에게 시 3수를 바친 적이 있다.

악무가 연희되는 구정 아직도 미명인데	張樂毬庭尙早朝
애굽은 궁정의 길에 새벽닭이 운다.	委蛇紫陌曉鷄呼
도은의 우쭐대는 호기를 알려고 하니	欲知陶隱誇豪氣
병부 문전에 벽제소리 드높다.	兵部門前喝道高

시속의 병폐 광정하기를 기다렸는데	期子匡時到白頭
재정 낭비를 대관도 부끄럽게 여기네.	應知費盡大官羞
노부의 소원은 단지 아무 탈 없이	老夫但願身無事
윗분과 더불어 세월만 흘러가는 것.	不覺尊前歲月流

165) 金九容, 『惕若齋學吟集』 권 상, 「己酉年八關大會」.

의봉루 앞에는 만수산이 우뚝하고	儀鳳樓前萬壽山
둘러싼 천관은 천고의 의관이다.	千官環列古衣冠
군신의 이 즐거움 다함이 없으리니	君臣此樂何窮已
먼 훗날 백수로 임금님을 대하리라.	白首他年對御着[166]

이집은 팔관회에 대해서 얼마간의 비판적 자세를 취했다. 팔관회 자체를 부정하는 것은 물론 아니고, 여기에 소요되는 지나친 경비를 못마땅해했다. 위의 시에 나오는 '응지비진대관수(應知費盡大官羞)'는 이를 가리킨 듯하다. 그러나 팔관회는 영원히 지속되어 고려왕의 주도하에 무사태평한 시절이 계속되기를 기원했다. 도은에게는 팔관회의 일부 부정적인 면을 바로잡아 시대를 승평하게 만들기를 기원했다. 당시 고려 사회가 이숭인에게 거는 기대를 엿보게 된다. 위의 시에서 주목해야 되는 점은 고려 사회에서는 보편적인 것이었지만, 우리는 그 의미를 간과하거나 잘 모르고 지나치는 몇 개의 용어들이다.

즉 '병부(兵部)·만수산(萬壽山)·천관(千官)' 등이 그것이다. 병조(兵曹)가 제후의 국방부라면 병부(兵部)는 황제의 그것인 만큼, 병조와 병부는 차원이 다르다. 그럼에도 불구하고 우리는 이를 잘 인식하지 못하고 있다. '천관(千官)'도 마찬가지다. '문무백관(文武百官)'은 무척이나 귀에 익은 용어인데 비해 '천관'은 생소하다. 왜냐하면 천관은 황제의 조정에만 있고, 만수산 역시 제후는 대체로 사용하지 못하는 말이다. 제후는 천세에 불과하고 만세는 황제에게만 통용되는 어휘이기 때문이다.

〈팔관회〉가 고려조 근 500년 동안 지속된 민족예악임을 상기할 때, 이를 한시로 형상한 예는 많은 편이 아니다. 시문을 기준해 볼 경우, 팔관회에 대해서 관심을 가장 많이 가진 사람은 목은(牧隱) 이색(李穡)이고, 다음이 이규보이며, 그 다음으로는 이집과 김구용 등을 들 수 있다. 표문(表文)의 경우에는 의례적인 글이긴 하지만, 팔관회의 실상을 이해하는 데 도움을 준다. 박호(朴浩)와 곽동순, 이규보 등의 표가 특히 관심을 끈다.

가정(稼亭) 이곡(李穀)은 팔관회를 불교에 접맥시켜 팔관재(八關齋)로 이해했다. 그는 팔관회의 일단을 소(疏)를 통해 '신룡환희(神龍歡喜)'라고 했다. 이곡은 평양의 팔

166) 李集; 『遁村先生遺稿』 권2, 詩, 「八關大會日呈陶隱判書三首」.

왕태조현릉(王太祖顯陵)

관회를 묘사하면서 주로 불교 의식에 초점을 맞추었지만, 신(神)과 용(龍)이 기뻐한다는 표현을 볼 때 전통적인 의식이 근간을 차지했음을 느끼게 된다.[167] 그 밖에 팔관회에 관한 단편적인 기록들은 『고려사』를 위시해서 각종 문헌들에 무수히 나타나지만 본고와는 직접적으로 관계가 없기 때문에 약하겠다.

고려시대를 이해하는 데 있어서 팔관회는 반드시 짚고 넘어가야 할 관문이다. 팔관회는 중원예악과는 관계가 없는 정통 민족예악으로서 그 의식과 정신은 매몰시킬 수 없는 중요한 고유의 의전이며 종교로서 재평가되어야 한다. 팔관회를 그대로 실현시키자는 뜻은 물론 아니다. 다만 팔관회가 의도했던 목적, 민족의 화합과 통합은 오늘날 우리들에게 절실히 요구되는 사안이다. 서양예악이 폭풍처럼 휩쓸고 있는 오늘의 상황에서, 〈팔관회〉와 같은 민족예악은 민족 주체성의 회복 차원에서도 중차대한 역할을 수행할 수 있다.

167) 李穀: 『稼亭集』 권10, 「八關齋疏」. "肆取彛儀於陽月, 伻陳勝會於西都, 佛聖證知, 神龍歡喜, 伏願四方無侮, 益承上國之懷綏, 六府孔修, 更致東人之富庶."

3. 무속문화와 악무

1) 기층문화와 무속

무속은 우리 민족의 기층문화의 일부이다. 그럼에도 불구하고 역대 지식인들로부터 그것이 지닌 긍정적이든 부정적이든 간에 한국 문화에 끼친 역할에 대해서 정당한 평가를 받지 못한 것은 사실이다. 무속은 통시적으로 상류층과 지식인들에게 인정받지 못하고 폄하되었다. 그러나 기층을 이루는 민인들에게는 긍정적인 평가를 받았을 뿐 아니라 그들의 신앙이기도 했다. 상류층과 지식인들은 대체로 새로운 사상과 신앙이 유입되면, 그때까지 믿고 신봉했던 이념과 신앙을 쉽게 버리고 부정하는 경향이 있었다.

부여계의 고구려나 백제보다 보수적인 성향이 강했던 삼한계 신라도 당의 문화를 받아들인 후 기존의 문화를 저평가하고 외래의 당풍(唐風)에 몰두했다. 이 같은 외래문화에 대한 열광은 역사적으로 기층의 민인이 아니라 상층의 지식인 집단이었다. 외래문화에 대한 열광이 절정에 달한 무렵을 기준으로 할 경우, 우리의 전통문화는 소멸할 것으로 인식될 정도에 이른다. 그러나 그처럼 열광했던 외래문화를 절정과 난숙의 시점에서, 놀랍게도 이를 배제하거나 미련 없이 포기하고 민족 전통문화에로의 대반전을 하는 지혜를 가진 민족이기도 하다.

선인들은 한때 무격신앙을 무속이 아닌 무교(巫敎)로 향유했던 흔적이 있다. 신라 제2대 왕의 칭호인 '남해차차웅(南解次次雄)'에서 '차차웅(次次雄)'은 '자충(慈充)'이라고도 하는데 당시 신라어로 무(巫)를 지칭한 것이라고 김부식은 김대문(金大問)의 견해를 빌려 부기한 사실도 참고가 된다. 김부식은 무의 직능을 귀신을 섬기고 제사를 주관하기 때문에 세인들이 외경했다고 기록했다. 이는 제정일치 시대의 상황을 적은 것이지만, 남해왕이 박씨인 점을 감안할 때, 한국의 무속은 박혁거세와 그 부족집단들이 주로 신봉했던 종교였을 가능성이 짙다.[168]

한국 무속의 연원과 갈래는 단순하지는 않다. 무속은 동북아시아와 기타 지역들

168) 『三國史記』「新羅本紀」 南解次次雄(次次雄, 或云慈充, 金大問云, 方言謂巫也, 世人以巫事鬼神尙祭祀, 故畏敬之. 逖稱尊長者爲慈充).

제주 영등굿

의 공통적인 신앙이다. 그러나 한반도에 전래되었거나 또는 자생한 무속의 경우는 이들과 일정한 차이가 있다. 우리 한민족의 가장 오래된 기층신앙의 하나인 산천숭배는 무속과는 계열이 다르긴 하지만 서로를 배척하지 않았다.

부여계 선인들의 무속과 삼한계 선인들의 무속도 얼마간의 차이가 있었다. 부여계는 북방의 '살만', 삼한계는 남방의 '무'와의 관계도 유추해볼 수 있다.[169] 고구려의 국조 '고주몽'과 백제의 '온조', 신라의 석탈해 등이 그들의 부족을 이끌고 남하할 때, 반드시 그들 부족이 신봉하는 종교가 있었을 것이다. 이들 창업주들을 북방에서 남하한 것으로 인정한다면, 그들 부족의 종교가 '살만'일 가능성은 충분히 있다. 고대의 경우도 우리의 상상을 초월할 정도로 문화의 교류가 빈번했음은 이미 증명된 사실이다.

우리의 무속을 중국의 무와 상호 연관선상에 놓고 검토한다면, 해결되지 않은 문제점들의 일부가 풀릴 가능성이 있다. '고구려·백제·신라'의 기층 종교들이 얼마간의 차이가 있었을 것이고, 삼국의 백성들 간에도 신앙의 근소한 차이는 역시 있었을

169) 『曲六乙』;「儺戱·小數民族戱劇及其他(中國戱劇出版社 1990)」儺文化的藝術世界章 102~105쪽에서, 중국의 문화권을 北方薩滿文化圈과 中原儺文化圈 南方巫文化圈 巴蜀文化圈 西藏笨·佛文化圈으로 분류하고, '만주·조선·몽골·흉노·돌궐' 등의 민족을 북방 샤먼 문화권에 배속하고, 이를 荊楚 등 百越 지역의 남방민족의 巫와 분별하고 있는데, 필자는 이 같은 견해에 공감하고 있다.

것이다. 이들 선인들의 종교가 전부 무속이었다고 보지는 않는다. 무속은 그들 선인들 신앙의 일부라고 인정하는 것이 타당하다.

무속을 북방과 남방으로 일단 분류할 경우 그 성향의 상이점은 무엇일까. 한반도의 남부지역의 경우, 배손굿(별신굿으로 지칭되기도 하지만, '배손'이 더 고형이 아닌가 한다)에서 망자의 영혼을 배에 띄워 바다나 강으로 보내는 의식에 대해서 주목코자 한다. 한반도 연해의 이 같은 무속의식과 유사한 유형이 중국 형초지역(荊楚地域)의 무속에도 있는데, 이는 무속의 근원을 검토하는 데 참고가 된다. 필자가 한국 무속에 남방적 요소가 있다고 한 근거는 여기에 있다.

중국 동족 출신의 민속학자인 임하는 그의 저서 『나사-중국나문화개론(儺史 -中國儺文化槪論)』에서 민지방(閩地方, 무이구곡)의 물가 절벽 암석 틈에 배 모양의 관을 만들어 사자를 장사지내는 선관장(船棺葬)을 포함한 무속을 '선문화(船文化)'의 일환이라고 했는바, 이는 우리나라 남부의 무속이 남방계의 성격을 지녔다는 추정에 참고가 된다. 아울러 중국에서는 그들의 동방 제 민족을 일러 '동이'라고 하는데, '이(夷)'자는 월지역(越地域)의 언어로 해양이라는 뜻이 있다고 했다.[170] 중국에서 말하는 동방 제 민족은 황해 연안과 그 도서지역을 주로 지칭하는 것 같지만, 우리 한민족을 포함한 만주지방의 여러 민족도 포함되었다.

우리 고대신화에 신라의 석탈해 왕, 가락국의 허왕후(許王后) 등도 선문화와 연관지어 설명할 수 있다. 한국 남부의 무속에 죽은 자의 영혼을 배에다 실어 보내는 것은 망자의 영혼이 극락세계로 돌아가라는 기원이 담긴 것으로 이는 중국 남방무속과 유사하다. 임하의 다음 글에서 그 논거의 일단을 확인하게 된다.

선문화는 해양문화와 관계가 있을 뿐 아니라 선문화의 양조숭배(陽鳥崇拜)와도 깊은 연관이 있다. 태양은 동해의 바다 위로 떠오르고 바다는 넓고 넓어 끝이 없다. 그러므로 백월민족(百越民族)은, 태양조신(太陽鳥神)은 동해 밖에 존재한다는 생각을 했다. 사람들의 원시적 사유 중에 그들의 토템은 곧 자신들의 조상이라고 믿었다. 인간의 영혼은 저들 조상이 살고 있는 바다 밖 선향(仙鄕)에서 선인(先人)들에 의해 세상

170) 林河, 『儺史一中國儺文化槪論』(東大圖書公司 民國 83年) 船文化與海洋文化章 213쪽, "越人及東夷族海洋文化, 有可能是這種圖騰意識和神仙思想的産物, 我國東方諸民族古稱爲'東夷', '夷'字在越語中就是海洋之意.(見 越絶書·越絶吳內傳)世可見越人是以海洋命名的民族."

에 온 것으로 여겼고, 죽은 후 그들의 영혼은 조상이 살고 있는 해외선향(海外仙鄕)으로 돌아가, 그들 조상과 더불어 행복한 삶을 누리는 것으로 믿었다.[171]

동해안의 '배손굿'은 북방계의 샤먼보다 남방계의 무문화, 선문화와 얼마간의 관련이 있다. 한국의 무속은 문화권을 척도로 할 경우 '살만문화'와 '무문화(巫文化)'의 영향을 받았을 뿐 아니라, 중원의 '나문화(儺文化)'와 그리고 우리 민족의 전래 '나문화'와도 혼용되어 있다. 무와 나는 서로를 배척하지 않고 공생했다.

『시용향악보』에 실려 있는 중세악무들 중에 무가로 분류된 일부 가요들은 기실 나가(儺歌)로써 무격이 나제(儺祭)를 주재하면서 연희한 악무들이다. 우리의 문화도 나문화권의 일부였는데도 불구하고, 나에 대한 연구 부족으로 인해 무문화에 이를 포함시킨 오류를 범하고 있다. 나와 무는 그 근본이 다르다. 무는 신이 무에 강림해 무가 곧 신이 되는데 반해, 나는 신성한 가면을 착용함으로써 신격이 된다. 나는 역대 왕조가 이를 긍정해 국가나 지방 관아 차원에서 주관하는 공식의례가 되었다.

이처럼 나는 국가 예악에 포함시켜 나례로 승격되어 존속했지만, 무는 끝내 조정이나 지식인들에게 인정받지 못했다. 우리 역대 왕조가 무격을 그토록 박해한 이유는 여러 가지 이유가 있겠지만, 가장 현저한 것은 중국에서 유입된 '예악론'에 있다. 예악론은 그들의 기층문화였던 북방의 '사(蛇, 龍)·호(虎)·웅(熊)·견(犬)·기타(其他)'의 토템과 남방의 '안(雁)·연(燕)·치(雉)·어(魚)·기타(其他)'의 나문화적 토템을 흡수 통합해 예악문화로 지양해 이를 역대 왕조의 공식문화로 삼았다.[172]

우리나라는 중국의 예악문화를 수입해 국가의 공식 문화로 굳히면서 기층 신앙이었던 무격을 철저하게 억압했다. 그러나 고려조를 지나 조선왕조 500년은 물론이고 지금까지 왕조나 정부 차원에서 탄압을 일삼았는데도 불구하고, 아직도 수도 서울 곳곳에 왕성하게 무격이 살아서 움직이고 있는 것은, 호오와 관계없이 그 기세가 조금도 꺾이지 않고 있는 사실이 뜻하는 의미는 무엇인지. 무격신앙이 이처럼 끈질긴

171) 林河;『儺史一中國儺文化槪論』船文化與海洋文化章 250쪽.
172) 林河;『儺史一中國儺文化槪論』儺與圖騰文化的關係章 34쪽, '中國文化史祭展演變示意圖'에서 史官文化와 巫官文化로 나누고 사관문화는 유가문화, 무관문화는 나문화로 편차하여 龍文化는 北方, 鸞鳳文化(儺文化)는 南方으로 분류하고 '뱀(용)·호랑이·곰·개' 등의 토템과 '기러기·제비·꿩·고기' 등의 토템을 각각 북방과 남방의 토템으로 가르고 있다. 이들 각종 문화들이 예악론으로 통일된 것으로 인식되지만, 裏面에는 그 모습을 숨겨서 활발하게 살아서 움직이고 있다.

생명력을 가진 이유는 지식층이 아닌 기층의 백성들에게 통시적으로 어떤 공감대가 있었기 때문이다.

이규보는 당시 조정과 지식인 계층들의 무격 인식을 알 수 있는「노무편(老巫篇)」이라는 주목되는 작품을 남겼다. 이규보의「노무편」과 그 서문은 무격신앙에 대한 고려시대의 실상을 알 수 있는 귀중한 자료이다. 우리는 이 글을 통해 이규보가 무격에 대해서 조선조나 요즘의 지식인들과 약간 다른 생각을 지니고 있었음을 확인하게 된다. 그는 무격이 본래의 소박한 모습을 지니고 있었으면, 왕경에서 축출당하는 불행은 없었을 것이라고 했다.

> 또 밝혀둘 것은 이 무리들이 만약 순수하고 질박했다면 어찌 왕경에서 쫓겨났겠는가. 결국 음란한 무격의 작태를 보였기 때문에 축출된 것이고, 이는 그들 스스로가 자초한 것으로 누구를 탓할 수가 없다. 무릇 남의 신하된 자로서 충성으로 임금을 섬기면 평생토록 허물이 없겠지만, 요사한 짓으로 백성을 미혹시킨다면, 당장에 낭패를 당하게 되는데, 그것은 사물 본래의 이치이다.[173]

이규보는 중국 고대의 무인 계함(季咸)과 '혜(盻)·팽(彭)·진(眞)·예(禮)·저(抵)·사(謝)·나(羅)' 등의 7무는 신성과 기적을 행사했는데, 이들 신령스런 무를 계승할 대무는 없고, 요사스런 무격들만 횡행했다고 했다. 중국 남방 초의 원상(沅湘) 지역의 무격들조차 귀신을 믿어 황당하고 음란해 궤휼하다고 비판했다. 우리 동방에도 원상 지역의 나쁜 무풍이 남아 있어 여인은 무가 되고 남자는 격이 되어 스스로 신이 강림한 몸이라고 요망한 언설을 남발하며 혹세무민을 일삼고 있다고 질타했다.[174] 한국의 역대 무격이 혹세까지는 모르지만 경우에 따라 무민(誣民)을 한 것은 사실이다.

그러나 그들의 무민은 역대 지식인들이 우려하고 탄식했던 만큼 심각하거나 백성들에게 해독을 끼치는 악행을 자행했다고 여길 수는 없다. 중세 서양에서 자행되

173) 李奎報,『東國李相國全集』卷二「老巫篇」并序, "且明夫此輩若淳且質則, 豈見黜于王京哉. 及反託淫巫, 以見擯斥, 是自招也, 又誰咎哉. 爲人臣者亦然, 忠以事君則, 終身無尤, 妖以惑衆則, 不旋踵見敗, 固其理也."

174) 李奎報,『東國李相國全集』卷二「老巫篇」, "昔者巫咸神且奇, 競懷椒糈相決疑, 自從上天繼者誰, 距今漠漠千百朞, 盻彭眞禮抵謝羅, 靈山路夐又難追, 沅湘之間亦信鬼, 荒淫謠詭尤可嗤, 海東此風未掃除, 女則爲覡男爲巫, 自言至神降我軀, 而我聞此笑且吁, 如非穴中千歲鼠, 當是林下九尾狐."

무제(巫祭)

였던 소위 고등종교의 혹세무민에다 비한다면 미미하다. 무격신앙이 엄연히 존재했고 지금도 과거와 같이 박해를 받고 있음에도 불구하고 소멸되지 않고 있을 때는 백성의 심성을 사로잡는 어떤 요인이 있어서가 아닐까. 무격을 완전히 소제하기 어렵다면, 차라리 예악문화에 편입시켜 정화시키거나 발전적 지양을 했다면 어떠했을까 하는 의문이 남는다.

삼국시대부터 중세로 잡는 시대 구분을 수용한다면, 무격신앙은 중세에 접어들어 중국의 예악론이 유입된 후부터 지배계급인 지식인들에게 철퇴를 맞기 시작했다. 역대 지식인들의 그 같은 집요한 박해와 탄압과 말살의지에 비해서 그 성과는 미약했다. 무격신앙 수천 년간 일부 백성들에 의해 신봉되었고, 지금도 신앙되고 있는 만큼 이에 대한 연구는 결코 소홀히 할 수가 없다. 근년에 와서 무격에 대한 연구가 활발한 것은 무격신앙을 인정하느냐 인정치 못하느냐 하는 문제를 떠나 의미 있는 일이다. 그렇다면 무격들이 가창하는 '무가'와 춤인 '무무'도 응당 민족악무의 영역 속에 포함됨이 마땅하다. 고려조에서 민족주의자로 알려진 선학 이규보의 무격인식을 통해 중세의 통치이념이었던 예악론과의 관계를 검토하는 선에서 고려조 무속 신앙과 악무에 대해 그 일단을 검토한다.

2) 역대 지식인과 기층신앙

수천 년 역사의 흐름 속에 일정한 성향을 함께 지녔던 지식인 집단이 각 시대마다 존재해 왔다. 그들 지식인 집단은 우리 민족문화에 커다란 영향력을 행사했다. 우선 9세기 중엽 김운경(金雲卿)을 효시로 하여 최치원으로 대표되는 '빈공과(賓貢科)' 지식인 집단을 들 수 있다. 빈공과 지식인의 배경은 당제국의 동양지배 정책과 밀접하게 관련되어 있다. 당은 동양을 지배하기 위해 빈공과를 장안 국자감에 개설해 소위

사이의 영특한 청년들을 한화시키려고 했다. 사이의 청년들을 그들 나라에 유학시켜 찬란한 문물을 접하게 하고, 그들 나름의 교육을 시켜 준한인(準漢人)으로 세뇌코자 했다. 한걸음 나아가 당제국은 이들을 빈공과에 합격시킨 후 그럴듯한 관직을 주어 금의환향시켰다.

당시 경쟁관계였던 신라와 발해의 국민들은 고국으로 돌아온 이들 빈공과 지식인들에게 열광적인 갈채를 보냈다. 신라, 발해의 당시 국민들이 이들에게 보냈던 갈채와 흠앙에 대해서 비판적인 자세를 취할 이유가 있다. '10년 이내에 당나라 과거에 합격하지 않으면 내 아들이 아니다.'[175]라고 갈파한 최치원 아버지의 외침은 비단 천 년 전에만 있었던 것은 아닐 것이다. 지금으로부터 천여 년 전 약 200년간 대치했던 남북국시대에, 남국의 대표적 지식인이었던 최치원은 과연 그의 아버지의 바람대로 금의환향을 했다.

그의 금의환향은 남국 신라의 권력구조(골품제)가 전폭적인 지지를 하지 않았다. 대표적 빈공과 지식인인 최치원을 파격으로 우대하지 않은 사실을 두고 신라의 권력구조의 부패에다 책임을 지우는 것은 정당하지 않다. 최치원은 당제국의 신라 발해의 이간정책에 스스로 말려든 사실을 깨닫지 못했다.[176] 그러나 이 같은 한계에도 불구하고 최치원은 우리가 배워야 할 전대의 지식인 중 한 분이다. 그의 긍정적인 면은 한두 가지가 아니지만, 재당 시 장안 등지에서 관람했던 동아시아 악무의 일단을 형상한 것으로 여길 수도 있는 시 〈향악잡영〉을 남긴 것은 의미가 있다.

남국 신라의 권력구조가 당시 세계제국이었던 당에서 돌아온 최치원을 전폭적으로 수용하지 않았던 것은 신라인의 민족적 기개와 관계가 있다. 그가 귀국해 신라왕에게 진상한 『계원필경(桂苑筆耕)』의 서문은 당시 뜻있는 신라인이었다면 확실히 거부감을 느꼈을 것이다. 그는 자서(自序)에서 당으로부터 받은 직함을 대서특필했다. 물론 『계원필경』에 수록된 글들이 재당 시의 작품이기 때문이라고 좋게 해석할 수도 있다. 하지만 그가 대당제국에서 과거에 합격하고 벼슬살이를 했음을 과시하는 의도가 더욱 강했다.

175) 崔致遠, 『崔文昌侯全集』(成大大東文化研究院, 1972), 287쪽, 『桂苑筆耕』序, "右臣自年十二, 離家西泛, 當乘桴之際, 亡父誡之曰, 十年不第進士, 則勿謂吾兒, 吾亦不謂有兒, 往矣勤哉, 無隳乃力."

176) 李佑成, 『韓國의 歷史像』(創作과 批評社, 1982), 「南北國時代와 崔致遠」, 158~159쪽 참조.

회남에서 조서를 받들어 귀국한 전 도통순관 승무랑 시어사 자금어대를 하사받은 신 최치원[177]

이 같은 재당 시의 관직을 대서특필한 사실은 9세기 후반 신라의 뜻있는 이들의 불쾌감을 살 수도 있었다. 우리는 외국 유학을 포기하고 분연히 귀국한 원효(元曉) 같은 종교인이 신라에 존재했음을 기억할 이유가 있다.[178] 주체적 입장에서 외래종교를 수용한 원효의 뜻은 매우 소중한 전통의식 중에 하나다. 재당 시에 받은 관직명을 과시하는 것은 빈공과 지식인의 보편적인 경향이었을 것이고, 이와 같은 과시는 당시 신라 사회에 용인되었을 것이다. 당이 이들 신라의 청년들에게 명예를 준 것은 당을 위해 고국 신라에서 활동하기를 바라는 의도가 작용한 것은 사실이다. 따라서 신라의 조정이 최치원을 중용하지 않은 것에 대해서 일말의 긍정적 평가를 내릴 수 있다.

빈공과 지식인과 문학과의 관계에 있어서 두 가지 다른 평가가 있을 수 있다. 신라문학의 세계화라는 호의적 평가와 아울러 전통문학의 위축이라는 부정적 진단이 그것이다. '당대의 문학'이 빈공과 지식인 집단의 형성 전에 신라에 수입된 점은 인정된다. 그러나 이들에 의해서 본격적으로 수입되어 그 저변이 확산되고 증폭된 것은 부정할 수 없다. 신라의 '향가'에 대한 빈공과 지식인의 인식은 현재로선 알 길이 없다. 하지만 이들이 향가보다 당의 문학 양식에 더 많은 가치를 부여했을 것이라는 추측은 가능하다.

우리 역사에 명멸했던 지식인 집단은 대체로 우리의 전통문화를 부정하고 파괴하고 비하시키는 것을 자신들의 입지로 삼는 성향이 있었다. 이 같은 현상은 불행하게도 시대가 진행될수록 심해지는 경향이 있다. 다른 나라의 신화는 신성으로 받들면서, 우리의 민족 신화는 미신으로 단정하는 횡포를 지식인들은 자행했다. 이 같은 지식인들의 전통문화에 대한 모욕적 비하 풍토에서 동명왕의 영이사적(靈異事跡)을 가리켜,

177) 崔致遠; 『崔文昌侯全集』 289쪽, 『桂苑筆耕』 序, "淮南入本國, 兼送詔書等使, 前都統巡官, 承務郎侍御史, 內供奉賜紫金魚袋 臣 崔致遠."

178) 원효의 도당유학 포기는 得道가 주된 원인이겠지만, 불교의 신라적 변용을 중시하는 주체적 시각과도 관계가 있다.

환이 아니고 성이며, 귀가 아니고 신이었다.[179]

라고 논증한 이규보의 주장은 한국 역사 속에 존재했던 지식인 집단에 대한 경종이다. 이 같은 올바른 주장을 했던 지식인은 13세기 이후부터는 찾기가 어렵다. 이는 우리 전통문화의 불행이다. 이규보 이전 10세기의 불교적 지식인 균여는 전통악무인 향가를 변질시켜 '불찬가'로 만들어 전통적 주제 영역을 본질적으로 변모시켰다. 향가를 불타 찬송가로 만든 사실을 두고 시각에 따라서는 향가문학의 발전으로 여길 수도 있다. 그러나 〈보현십원가〉는 사실에 있어서 향가가 아니라 불교의 찬송가로 변질되었다.

전통문화를 외래문화에다 매몰시키는 것을 발전과 진보로 삼아온 지식인의 의식구조는 상당히 오랜 관례일 뿐 아니라, 이 바람직하지 못한 전통은 지금도 지속되고 있다. 이 같은 지적 풍토에서 조선문학의 독립을 선언했던 18세기의 실학파 지식인인 박지원의 아래와 같은 서정은 귀중한 정신적 재산이며, 나아가서 박지원 이전과 이후에 등장할 지식인에 대한 전범이다.

내가 세인들이 남의 글을	我見世人之
칭찬하는 것을 보아하니	譽人文章者
산문은 의례히 한 대에 비기고	文必擬兩漢
운문은 당대를 이끌어 비교한다.	詩則盛唐也
무엇과 같다고 함은 진실이 아니고	曰似已非眞
한과 당이 어찌 또 있겠는가	漢唐豈有且
동국의 풍속은 모방을 즐겨서	東俗喜例套
야비한 작품도 아랑곳 않는다.(중략)	無怪其言野(中略)
육경의 글귀를 훔쳐 모아보았자	點竄六經字
마치 사당에 사는 쥐와 같은 꼴	譬如鼠依社
고전의 주석들을 엮어 맞추자니	掇拾訓詁語
못난 지식인들의 입은 모두 벙어리.(중략)	陋儒口盡啞(中略)

179) 李奎報; 『東國李相國集』卷三, 「東明王篇」幷序, "非幻也, 乃聖也. 非鬼也, 乃神也."

눈앞의 현실이 진실된 것인데	卽事有眞趣
하필이면 옛날을 들먹이는가	何必遠古担
한과 당은 현재가 아니며	漢唐非今世
우리의 노래는 중국과 다르지 않은가.	風謠異諸夏[180]

　연암은 18세기 문단에 대해 주체적 문학관을 피력하면서 날카롭게 비판했다. 전한과 후한의 문장에 흡사하면 할수록 훌륭한 산문이고, 당대의 시와 비슷해야만 좋은 작품으로 간주하던 당시의 예속적 문학관을 풍자한 것이다. 한과 당은 이미 까마득히 역사의 뒤안길로 사라진 과거지사가 아니냐는 연암의 주장은 감동적이다. 중국의 고약한 작품도 그것이 중국의 작품이기 때문에 모방해놓고 기뻐한다고 야유했다.

　『육경』의 명구를 모아 엮어놓은 표절은 마치 사당(祠堂)에 사는 쥐와 같다고 비꼬았다. 조선의 노래는 중국의 노래와 다르며, 달라야만 가치가 있다고 역설한 연암의 말은, 현대의 서구적 지식인들도 귀담아들어야 할 충고다. 우리는 모두 연암의 위 시에서 '文必擬兩漢'은 '文必擬歐美'로, '風謠異諸夏'를 '風謠異美佛' 등으로 대체시켜 스스로를 꾸짖어야 한다.

　민족의 긴긴 역사 속에 등장했던 지식인 집단 중에는 연암이 비판했던 위와 같은 부류의 지식인들이 주류를 이루었던 것은 사실이다. 이러한 경향은 19세기 이후부터 더욱 심화되고 있다. 19세기 이전의 지식인들은 중국의 문학을 모방한다고 밝히면서 작품 활동을 했다. 이 점은 선대 지식인들의 솔직한 일면이다. 이와는 대조적으로 19세기 이후의 일부 지식인들은 전대의 지식인들의 중국 모방을 비난하면서 자신들은 서구의 문학을 복사하고 있다.

　통시적으로 최치원으로 대표되는 신라 말의 '빈공과 지식인'과, 고려 말에 이규보를 중심한 '사대부 지식인'과, 퇴계·율곡을 근간으로 한 조선 전기의 '사림파 지식인'과, 조선 후기의 연암 등을 위시한 '실학파 지식인'이 존재했다. 이들 지식인 집단 가운데, 고려 후기 사대부 지식인 집단의 대표적 인물인 이규보의 작품 「노무편(老巫篇)」을 중심으로 하고, 아울러 「동명왕편」과 대비하면서 그의 무속신앙에 관한 인식

180) 朴趾源; 『燕巖集』(景仁文化社, 1974), 86~87쪽 卷之四 贈左蘇山人.

을 고찰할까 한다.

중국인들은 우리 민족의 전통신앙이었던 '민간신앙'을 '음사'라고 지칭하여 비하했다. 중국 측의 시각은 대체로 당대 지식인의 시각으로 이입되었다. 일제가 조선을 지배하기 위하여 조선의 전통신앙과 전통문화를 외래종교를 빌려서 격하했던 것처럼, 천여 년 전 중국도 한사군을 설치하기 위해, 또는 종주국으로 행세하기 위해 우리의 전통적 제반 신앙을 미신으로 보았던 것이고, 이 같은 중국의 목적에 알게 모르게 당대의 지식인들이 맞장구를 쳤다.

> 충성을 다해 난을 평정하고 나라를 태평하게 한 찬화동덕공신개부의삼사 검교태사 수태보 문하시중 판상서겸 이부예부사 집현전 태학사 감수국사 주국치사 신 김부식이 바칩니다.[181]

묘청의 난을 평정한 뒤 최고의 관직을 역임하며 영화를 누린 김부식은 『삼국사기』에서 『북사(北史)』를 인용해 고구려의 민속신앙을, 중국 측 시각을 준용해 미신, 즉 '음사'라고 격하시키며 다음과 같이 기술했다.

> 북사에 이르기를 고구려는 항상 시월에 제천의식을 거행하는데, 음사가 대부분이다. 신묘 2개소가 있으며 하나는 부여신인데 나무를 깎아서 부인상을 만들어 모셨다. 나머지 하나는 고등신이며 이를 일러 시조 부여신의 아들이라고 한다. 이들은 모두 관사를 설치하고 사람을 파견하여 지키게 했는데, 대체로 하백녀와 주몽이라고 이르고 있다.[182]

중국 측에서 '음사'라고 비하시킨 것은 고구려 국모인 유화와 시조인 동명성왕을 모시고 제사를 올리는 민족적 종교 행사를 지칭한 것이다. 당시 중국의 입장에선 그들 국가의 동부를 차지하고 있는 강력한 고구려가 심히 못마땅했을 것이니, 따라서

181) 『三國史記』五十卷 중 각 卷 머리마다 "輸忠安難靖國贊化同德功臣, 開府儀三司, 檢校太師, 守太保, 門下侍中, 判尙書, 兼吏禮部事, 集賢殿太學士, 監修國史, 柱國致仕, 臣金富軾奉"이 실려 있다.

182) 『三國史記』卷三十二 「雜誌」 第一 祭祀, "『北史』 云 高句麗常以十月祭天, 多淫祠, 有神廟二所, 一曰 夫餘神, 刻木作婦人像. 二曰高登神, 云是始祖夫餘神之子, 竝置官司, 遣人守護, 蓋河伯女朱蒙云."

고구려 시조를 모시는 민족의 사당이 '음사'로 비쳤을 것은 당연하다. 주몽과 하백녀의 사당을 중국인이 음사로 인정한 사실은 이상한 것이 아닌데, 김부식이 전조 고구려의 '국사(國祠)'를 음사로 인식한 듯한 시각은 문제가 있다.

조국 고려로부터 온갖 명예와 권력과 부귀를 부여받은 당대 최고의 지식인인 그가 비록 『북사』를 인용한 것이긴 해도 조상을 본의 아니게 결과적으로 욕되게 표현한 것에는 일말의 아쉬움이 있다. 고구려는 국사(國社)에 관청을 설치하고 사람을 파견해 수호하며 10월에 거국적인 제의를 올렸다. 『북사』는 '견인수호(遣人守護)'라고 표현하고 있는데, 여기에 파견한 '사람'은 누구인지. 고구려 역대 왕은 '동명왕'과 '국모 유화'의 사당에 친히 제사를 올렸다. 고국원왕(故國原王)도 유사에 명해 국사를 세우고 종묘를 수리했다고 『삼국사기』는 적었다.[183] 김부식은 당에 의한 고구려의 멸망에 대해서 별로 분개하지 않고, 매우 담담한 어조로 당장 이세적의 요동성 포위 공격을 서술하면서 '주몽사(朱蒙祠)'의 존재와 고구려인의 호국의지를 연관시키며 아래와 같이 기록했다.

> 이세적이 요동성을 공격하는데, 밤낮을 쉬지 않았다. 십여 일 후 이세민이 정병을 이끌고 합류해 성을 수백 겹으로 포위하여 북 치고 고함 지르는 소리가 천지를 진동시켰다. 성 안에는 주몽사가 있었고 사에는 쇄갑(鎖甲)과 섬모(銛矛)가 비장되어 있었는데, 망령스럽게 전연(前燕) 시대의 하늘에서 내린 것이라 일렀다. 바야흐로 포위 공격이 위급할 무렵 미녀를 부신(婦神)으로 꾸며놓고, 무(巫)가 말하기를 주몽이 기뻐했으니 성은 반드시 온전할 것이라고 했다.[184]

중국과 접경한 국경의 요새지에 주몽사가 있었고, 그 안에 쇄갑과 섬모가 비장되었다는 사실은 주몽사가 호국의 의지와 연관되었음을 의미한다. 따라서 중국인이 음사라고 비하할 것은 당연하다. 쇄갑과 섬모가 전 연세에 하늘로부터 내려온 신성한 것이라는 고구려인의 주장을 김부식은, '망언(妄言)'이라고 했다. '요망스런 말'이

183) 『三國史記』「高句麗本紀」第六 故國壤王, "三月下教, 崇信佛法求福, 命有司, 立國社修宗廟."

184) 『三國史記』「高句麗本紀」第九 寶藏王上, "李世勣功遼東城, 晝夜不息, 旬有二日, 帝引精兵會之 圍其城數百重, 鼓噪聲振天地, 城有朱蒙祠, 祠有鎖甲銛矛, 妄言前燕世天所降. 方圍急, 飾美女婦神, 巫言 朱蒙悅城必完."

라고 한 것은 김부식의 망언이다. 혹시 이 말이 중국 측 사서에 적힌 대로라고 해도, 이 같은 표현은 적절하지 않다.

외래종교에서 하늘에서 내려왔다거나 하늘에서 내린 물건이라면 대단히 신성한 것으로 역대의 지식인들은 믿어 의심치 않은 것과는 대조적이다. 외래종교 서적에 기록된 '천'은 신성한 것이고 민족 고유의 신앙에 기록된 '천'은 미신이라는 주장은 불공평하다. 여하간 위의 『삼국사기』의 기록에서 우리는 고주몽의 국사를 수호하고 제사를 맡아보던 사람이 '무'였음을 확인할 수 있다.

고주몽이 기도를 받아들여 매우 흡족해했으니 요동성은 기필코 온전하다고 외친 무는 매우 애국적이다. 조국의 변성을 시조신의 신력(神力)으로 수호하려고 했던 주몽사의 '무'를 '음무(淫巫)'라고 폄하할 것이며, 타국의 종교적 사유에 근거해 요망스런 잡인이라는 비난은 적절하지 못하다. 물론 무가 반드시 그들의 언행이 정당하고 완미했다고 믿을 수는 없다. 이는 동서고금의 소위 고등종교라고 지칭되는 종단의 사제들이 전부 정당하고 완미했는지를 추상해 본다면, 유독 우리 민족의 무에게만은 지식인들이 지나치게 혹독했고, 외국의 무에 해당되는 종교인들의 과오에는 유별나게 관대했다.

중세 서양의 종교인들의 비행과 고려시대 불교인들의 비행도 되새겨볼 만하다. 필자는 지금 무를 예찬하고 있는 것은 아니다. 다만 우리의 지식인들이 공평하게 대하지 못했음을 지적하고 있다. 무가 동명왕의 사당을 지키고 있었다면, 동명왕의 신이(神異)한 행적과 업적을 민중에게 유포시켜 전승케 한 장본인이 무였을 법도 하다. 이규보의 「동명왕편」의 병서(幷序)가 이 점에 대해서 시사하는 바가 있다.

세상에서 동명왕의 신통하고 이상한 일에 대해서 많이 말하고 있다. 비록 어리석은 사나이와 무식한 아낙네들도 자못 능히 동명왕의 사적에 대해서 말한다.[185]

12세기 후반에 어리석고 무식한 남녀들도 거의 모두가 동명왕의 신성한 이적에 대해서 알고 있었다. 지금으로부터 800여 년 전 소위 어리석은 고려의 민인들이 『구삼국사기』나 『삼국사기』〈광개토대왕비문〉 그리고 『위서』·『통전』 등을 읽었을 까닭

185) 李奎報: 『東國李相國全集』 卷三 「東明王篇」 幷序, "世多說東明王, 神異之事, 雖愚夫駿婦, 亦頗能說其事."

〈평양성도〉 중 모흥갑 판소리 공연도

이 없다. 그들은 소위 어리석은 남녀들인 만큼 어려운 한문을 읽지 못했다. 그렇다면 당시의 갑남을녀들이 어떻게 하여 동명왕의 사적을 알고 있었을까. 예상할 수 있는 것은 구비전승이다. 민간에 이야기로 전파되었다는 점을 예측할 수 있다.

구비전승을 시인할 경우 이들 이야기를 전파한 핵심 인물은 누구였을까. 주몽의 사당을 무가 지키고 있었다면 아마도 주몽의 사적을 가장 소상하게 알고 있는 사람도 무였을 것이다. 그렇다면 민인들에게 주몽의 사적을 전파한 사람은 무일 개연성이 있다. 무가 주몽의 사적을 민중에게 전파했다면 주몽사에 거행되었던 제의의 행사에서 주몽의 사적이 '풀이'의 형태로 구연되었을 가능성도 있다.

돌궐족은 그들 민족의 역사와 영웅들의 사적을 북으로 반주를 하면서 우리의 판소리 비슷한 가락으로 구연하는 것으로 보고되어 있다.[186] 우리의 판소리가 18세기 무렵에 느닷없이 나타났다는 사실에는 납득이 가지 않는다. 그러므로 판소리의 형태는 상당히 오래전부터 존재해 왔던 것으로 필자는 믿고 있다. 문자의 발명과 보편화 이전에 민족사는 전문가에 의해 입으로 구연되었다는 견해에도 수긍이 간다. 문자가 없는 아프리카 토착민의 부족 역사가 입으로 암송되는 사실과 '일리어드 오디세이'가 구송되었다는 점도 암시되는 바가 있다. 이에 이규보의 「노무편」과 「동명왕편」을 통해 무속문화와 무속 악무의 일단을 검토한다.

186) 중앙아시아에 거주하는 돌궐족의 후예들은 그들의 역사를 암송해 구연한다고 알려져 있다.

3) 〈무악(巫樂)〉과 이규보의 「노무편」

이규보는 그의 「노무편」에서 노무의 긍정적인 면은 전혀 고려치 않고 단점만을 강조하면서 신랄하게 폄하했다. 그는 민속신앙에 대해서 비교적 관대한 지식인인데도 불구하고 이처럼 노무를 비난한 것을 보면, 당시 무격들의 폐해가 대단했음을 짐작할 수 있다. 우리는 근래에 수천 년간 전승되어 왔던 부락제의 신목(神木)을, 근대화란 명목으로 수백 년을 살아오면서 넓은 그늘을 드리웠던 고목나무를 베어낸 경험이 있다. 당나무가 부락민의 피서지요 회합장이요 단결의 구심점이었던 사실을 망각한 경거망동이었다.

사당에 서식하는 쥐가 밉다고 해서 사당을 불태운 격이다. 쥐를 잡은 것은 잘한 일이겠지만, 번뇌와 고민이 있을 때 빌어야 할 대상이 없어진 것은 깨닫지 못한 것이다. 사당을 불태워버렸으니 위기를 당한 부락민은 기도할 성소를 상실했고, 국가의 경우는 국민의 단결이 절실하게 요구되는 시점에서도 사분오열된 구성원의 지리멸렬을 방관해야 하는 비극을 감수할 수밖에 없다. 이 같은 정신적 폐허에 외래의 종교나 이데올로기가 거침없이 들어와 쉽사리 빈자리를 차지할 것은 당연하다.

이규보 역시 그의 이웃에 살고 있었던 노무가 지녔던 대단한 인중(人衆) 동원 능력을 인식하지 못했고, 그것을 이용할 지혜가 없었다. 이웃 노무의 인중 동원 능력을 사회 발전에 원용하지 못한 단견은 지적되어야 한다. 역대에 지배계층이 인중과 괴리되어 인중의 거대한 힘을 활용해 역사 발전에 기여하지 못하게 한 이유의 일단을 여기서도 찾을 수 있다. 이규보는 「노무편」 병서를 통해 노무가 서울에서 쫓겨난 사실에 대해 매우 통쾌하게 여겼다.

내가 사는 동쪽 이웃에 늙은 무당이 있어 날마다 사녀(士女)들이 모이는데, 그 음란한 노래와 괴이한 말들이 귀를 시끄럽게 한다. 나는 이를 심히 마땅찮게 여겼으나 쫓아낼 빌미가 없었다. 마침 나라에서 명령이 내려 모든 무당들로 하여금 멀리 옮겨가 수도에 인접하지 못하게 했다. 나는 동쪽 집의 음란하고 요상한 것들이 쓸어버린 듯 없어진 것을 기뻐할 뿐 아니라, 또한 서울 안에 다시 음궤(淫詭)가 없어져 세속이 질박하고 백성이 순진해져 태고의 기풍이 되살아날 것을 기대하며 시를 지어 치하한다.[187]

이규보의 위 서문에서 우리는 당시의 노무를 둘러싸고 야기되었던 몇 가지 사항을 유추할 수 있다. 우선 이 노무의 집은 인산인해를 이루고 있었다는 사실이다. 노무의 집 서쪽에 살고 있었던 '노유(老儒)' 이규보 집의 적막함과는 매우 대조적이다. 당시의 '사녀'들은 이규보와 같은 '노유'보다는 '노무'에게 훨씬 많은 관심을 표명했다. 13세기 수도 개경에 살고 있던 민인들은 '노유'를 무시하고 '노무'에게 운집한 까닭은 무엇일까. 여기서 우리는 민족의 전통과 유풍의 향유층은 역사적으로 지식인이 아닌 일반 대중이었음을 다시 확인하게 된다.

지금도 민족 고유의 명절인 '설날'과 '한가위' 등은 지식인에게는 오히려 무시되고, 반면 교육 수준이 높지 않은 민인들에게 중시되고 애호되고 있다. 민족의 명절을 지키는 백성들의 이 같은 마음가짐은 대단히 귀중하다. 13세기 노무를 도성에서 몰아냈던 것처럼, 20세기의 지식인들도 우리의 설날을 무시하고 말살하려고 했다. '된장·간장·고추장'이 비위생적이기 때문에 장독을 모두 부셨다고 자랑스럽게 모 여성잡지에 기고했던 어떤 구미 박사님의 글이 생각난다. 한적하고 적막한 서린(西隣)의 노유 이규보의 집은 무엇을 의미하고 있을까. 이규보의 집 장독만은 적어도 무사했다고 여겨진다.

시대가 흘러갈수록 지식인은 더욱 철저하게 우리의 것을 배척했다. 13세기경에 이규보의 동린(東鄰)에, "주름진 얼굴에다 반백의 수염이 난 오십 세의 늙은 무당의 집에는 도성의 사녀가 구름같이 모여 이들이 벗어놓은 신발짝이 문호에 가득하다 (面皺鬢斑年五十, 士女如雲履滿戶-老巫篇)"라는 이규보의 표현처럼 문전성시의 대성황을 이루고 있었다. 주름진 얼굴에 수염과 머리칼이 반백이 된 오십대의 이 노무의 민인 동원 위력에 경탄을 금치 못한다. 따라서 13세기 무렵 수도의 기층 민심은 노유보다 노무를 믿고 따랐다.

노무에 쏠려 있었던 사람이 이른바 '우부애부(愚夫騃婦)'만은 아닌 사실을 '사녀(士女)'라는 표현으로 유추할 수 있다. 노무가 수도 서울의 사녀를 구름처럼 모이게 한 것은 그들이 어리석은 남녀들이었기 때문이라고 볼 수는 없다. 필시 노무에게 민인을 운집케 하는 어떤 힘이 있었던 까닭이리라. 그러므로 노무집에 구름처럼 모여들

187) 李奎報; 『東國李相國全集』 卷二 「老巫篇」 幷序, "予所居東隣有老巫, 日會士女, 以淫歌怪舌聞于耳, 予甚不悅. 歐之無已. 會國家有勅, 使諸巫遠徙, 不接京師, 予非特喜東家之淫妖, 寂然如掃, 亦且賀京師之內, 無復淫詭, 世質民淳, 將復太古之風, 是用作詩以賀之."

었던 그들을 우부나 애부 또는 저급한 잡인의 무리들로 평결해서는 안 된다.

　불교나 유가가 미치지 못한 민인의 어떤 문제를 풀어주는 영역을 노무가 향유하고 있었던 것으로 이해할 수 있다. 아마도 이규보는 민인의 맺힌 마음을 풀어주는 노무의 기능에 관해서 전적으로 이해하지 못한 것 같다. 그는 무의 이상적인 기능을 중국의 황제(黃帝) 때의 '계함(季咸)'에다 두고 있다. 태곳적 전설의 무와 13세기의 현실로 존재하는 무와 대비하는 것은 적절하지 못하다.

　동명왕에 관한 사적에 관해 당시 사대부 집안에서 소위 정규교육을 받은 이규보 못지않게 우부애부도 소상하게 알고 있었다. 이것은 우리의 전통문화를 지식인보다 우부애부인 서민들이 더 중시했고 또 이를 전수해 왔다는 것을 의미한다. 김부식은 『사국사기』에 동명왕에 관한 사실을 간략하게 처리했지만, 당대의 민인들은 이를 신성시했을 뿐 아니라 대단히 소중하게 여겼다. 이규보가 김부식의 이 같은 시각을 마땅찮게 여긴 것은 시대의 흐름에 따른 지식인의 각성이다.

　김부식은 『삼국사기』에 당이 신라에 보낸 편지와 신라가 당에 보낸 편지 등은 한 자도 빼지 않고 실었고, 심지어는 진덕왕이 손수 베를 짜고 수를 놓았다는 〈치당태평송(致唐太平頌)〉의 전문도 기록해 두었다. 김부식의 시대에는 이런 종류의 글들이 가치가 있었기 때문이겠지만, 오늘날에 있어선 이 같은 시각은 칭찬받지 못한다. 역사 기술은 실증적이어야 한다는 인식을 고대사에 적용시키는 것은 비실증적이다. 월명사(月明師)가 피리를 불면 달도 진행을 멈추고 들었다는 『삼국유사』의 기록은[188] 월명사가 피리를 멋지게 잘 불었다는 사실에 대한 그 시대의 표현기법이다. 이 사실을 간과한 근대의 지식인들은 이 기록을 두고 비과학적이라고 평하고 있다.

　이규보가 노무를 격하시킨 것도 그의 시대의 한 위상이고, 필자가 이규보의 이 같은 견해를 비판하는 것도 이 시대의 현실이다. 이규보는 「동명왕편」과 「노무편」에서 함께 '병서'를 달았다. 우리의 전통신앙을 소재로 하여 쓴 두 작품에다 서문을 붙인 것은 우연이 아닐 것이고, 이들에게 '편'이라는 장르를 명시한 것도 의미가 있다.

　동명왕의 사적에 대해서 자세히 알고 있는 사람들을 지칭해 '우부·애부'라고 했고, 노무 주변에 구름처럼 모여서 노무를 떠받드는 사람들을 일러 '애녀·치남(騃女·癡男)'이라고 표현했다. 동명왕과 노무와 관련된 사람들을 '어리석고 못난 사람'이라

188) 『三國遺事』 卷五 月明師兜率歌.

고 비하한 것은, 오늘날 전통문화에 대해 관심을 갖는 사람들을 가리켜 전근대적이고 괴이하다는 일부의 인식과도 유사하다.

이규보의 시대에 수천 년의 역사를 지녀온 노무를 둘러싼 전래신앙이 수도 개경에서 쫓겨난 것은, 노무의 역기능과 비행을 감안해도 좀 심한 것 같다. 늙은 무당을 쫓아낸 세력은 다름 아닌 유가와 불교일 것이다. 유가와 불교의 역기능과 비행은 없었다는 것인가. 그런데도 불구하고 유가와 불교는 수도 서울에 버젓이 존재했던 것은 무엇을 뜻하는가.

신라의 수도 경주와 고려 서울 개경은 온통 '사원'이었다. 그 많은 절간엔 수많은 승려들이 있었을 터이다. 유가적 시각에서 본다면 그들 승려는 무위도식하는 부류에 불과할 수도 있다. 고려시대에도 수많은 사원과 승려들이 존재했다. 노무가 수도에서 축출된다면 승려들과 유생들도 축출되어야 한다. 또 다른 시각에서 본다면 경서(經書)를 성독(聲讀)하는 유가적 지식인들을 두고,

> 밭 갈지 않고 밥 먹으며 베 짜지 않고 옷 입으며, 함부로 입을 놀려 시비의 말을 늘어놓아 천하의 군주를 미혹시키는[189]

자라고 꾸짖었던 '도척(盜跖)'의 말을 되뇌일 수도 있다. 모든 종교와 사상에도 하나같이 역기능은 있다. 그런데 유독 전통 사유와 신앙에 한해 그 폐단이 극대화되어 부각되는 것은 무슨 까닭이며, 노무가 서울을 쫓겨나는 사실을 두고 지식인들이 그처럼 기뻐해마지 않는 것을 어떻게 해석해야 하는가.

동녘집 무당이야 이미 늙었으니	東家之巫年迫暮
아침 아니면 저녁이 오래일까 마는	朝夕且死那能久
내가 생각하는 건 이뿐만 아니고	我今所念豈此爾
깨끗이 쓸어버려 민간을 청소코자 함이다.	意欲盡逐滌民宇
그대는 보지 못했나 옛날 업현의 수령이	君不見昔時鄴縣令
강물에 대무를 빠뜨려 하백이 장가 못 들게 한 것을.	河沈大巫使絶河伯娶

189) 『莊子』「雜篇」卷九 盜跖, "帶死牛之肉, 多說繆說, 不耕而食, 不織而衣, 搖脣鼓舌, 擅生是非, 以迷天下之主, 使天下學士, 不反其本, 妄作孝弟, 而傲倖於封侯富貴者也. 子之罪大極重, 疾走歸."

또 그대는 보지 못했나 근래 함상서가	又不見今時咸尙書
무당과 귀신을 소탕해	坐掃巫鬼
잠시도 발을 못 붙이게 한 사실을.	不使暫接處
이분이 가신 뒤 또 부쩍 일어나	此翁逝後又寢興
추한 귀신 늙은 여우 다투어 모였네	醜鬼老狸爭復聚[190]

동가의 무격이 늙어서 살 날이 얼마 안 되니, 별 걱정거리는 아니라고 했다. 이규보는 단순히 노무에 목적이 있는 것이 아니라 민간의 풍속에서 노무와 관련된 신앙을 근원적으로 제거하겠다는 단호한 의지를 밝혔다. 이른바 '뿌리 뽑겠다'라는 주장이다. 이규보는 이들 신앙을 뿌리째 뽑아낸 후 무엇을 대신 민간에게 심으려고 했는지. 역대의 지식인들이 수천 년간 그들의 조상들이 신봉해 왔던 토속종교에 애정을 가지고 참여해 보다 근대화되고 진보된 신앙으로 승화시켰으면 하는 아쉬움은 잘못된 발상일까.

소위 명치유신대의 일본 지식인들이 외래의 종교와 사상을 참작해 그들의 고유신앙의 차원을 높여 국교화시킨 것은 인상적이다. 이는 오늘날 일본에 소위 외래종교가 횡행하지 않는 사실과도 관련이 있다. 외래문화와 사상과 종교를 주체적으로 수용해 종합한 일본 지식인들의 시도가 오늘날 일본의 번영과 관계가 있다. 일본과는 달리 우리의 역대 지식인은 전통신앙을 뿌리째 뽑으려고 집요하게 시도했다.

위 시에서 이규보가 예찬한 고려시대의 '함상서(咸尙書)'는 명종 때 공부상서를 지낸 최고 지식인이며 고위 공직자였다. 그의 이름은 함유일(咸有一)이며 의종 시 교로도감(橋路都監)을 관장하면서 무격들을 교외로 추방하고, 소위 '음사'를 불태우는 등 이른바 미신타파에 총력을 기울인 인물이다.

무격을 도읍 밖으로 몰아내고 소위 음사를 불태운 사실이 이규보 이전에도 여러 차례 있었다. 여기서 말하는 음사란 불가나 유가·도가 등의 사당이 아닌 토착신앙의 사당이었다. 이처럼 수천 년 동안 전래된 민간신앙의 사당을 음사라고 일컬어 소각한 행위는 잘한 일이 아니다. 12세기 중엽에 있었던 사실을 이규보가 새삼 들추어 예찬한 사실도 문제이긴 하다.

190) 李奎報; 『東國李相國全集』 卷二 「老巫篇」.

그러나 이때 추방되고 철폐된 무격과 음사가 이규보의 시대에 다시 번창한 것을 두고, '이분이 가신 뒤 또다시 성해 추한 귀신 늙은 여우 다투어 모였다.'라고 탄식했다. '함유일'로 대표되는 이 같은 지식인의 무속과 음사의 말살은 소기의 목적을 달성하지 못했음을 입증한다. 함유일과 같은 전래신앙의 말살 의지는 고려를 지나 조선조 500년을 거쳐 지금까지 줄기차게 지속되고 있다.[191]

특히 조선조 500년 동안 일부 주자학적 지식인들에 의해 자행된 전통신앙에 대한 박해는 집요했다. 이를 계승한 서구적 지식인과 외래종교인들에 의해 역시 그 잔인함을 더했다. 우리의 지식인은 우리들의 무격은 배척하면서, 남의 나라의 신을 남의 나라의 무격이 되어 하늘처럼 모시며 경배했다. 이규보 역시 이 같은 범주를 크게 벗어나지 못했다. 그는 노무가 다시 수도에서 쫓겨나게 된 사실을 마냥 기뻐하면서 다음과 같이 읊었다.

감히 치하컨대 조정에 굳은 계획이 있어	敢賀朝廷有石畫
뭇 무당을 축출코자 하는 의도는 절실하고 옳다.	議逐羣巫辭切直
서명을 하고 글을 올려 각기 말하되	署名抗牘各自言
이는 신들을 위함이 아니고 국익을 위해서라 했다.	此豈臣利誠國益
총명한 천자가 이 주청을 받아들여	聰明天子可其奏
하루도 못 가서 이들을 쓸어버렸다.	朝未及暮如掃迹
만약 너희가 이르듯이 신술이 있다면	爾曹若謂吾術神
변화의 황홀함이 무궁일 터인데.	變化恍惚應無垠
소리 있을 때 남의 귀 왜 잠그지 못하고	有聲何不鑰人廳

191) 『高麗史』 「列傳」 卷 第十二 咸有一, "掌橋路都監有一, 嘗酷排巫覡, 以爲人神雜處, 人多疵癘, 及爲都監, 凡京城巫家, 悉徙郊外, 民家所畜淫祀, 盡取而焚之, 諸山神祠無異跡者, 亦皆毁之. 聞九龍山神最靈, 乃詣祠, 射神像, 旋風忽起, 闔門兩扇, 以防其矢, 又至龍首山祠, 試靈無驗, 焚之. 是夜王夢有神求救者, 翼日, 命有司, 復構其祠. 轉監察御史, 出爲黃州判官, 屬郡鳳州, 有鵂鶹岩淵, 世謂靈湫, 有一集郡人, 塡以穢物, 忽興雲暴雨, 雷電大作, 人皆驚仆, 俄頃開霽, 悉出穢物, 置遠岸. 王聞之, 命近臣祭之, 始載祀典. 又爲朔方道監使, 登州城隍神, 屢降於巫, 奇中國家禍福. 有一詣祠, 行國祭, 揖而不拜. 有司希旨, 劾能之." 咸有一은 위의 기록을 참작컨대 민족의 기층신앙에 대해서 무자비한 탄압을 자행한 사람이다. 九龍山의 神像에다 활을 쏘고, 龍首山의 사당을 불태웠고, 민인들이 신성시한 鵂鶹巖淵을 쓰레기로 메웠으며, 登州의 성황사에서 國祭를 지낼 때 절을 하지 않았으며, 개성의 무격과 기층민인들의 신앙을 淫祀로 규정해 불질렀던 인물이었다. 함유일과 같은 지식인들은 조선조를 거쳐 지금까지도 소위 사회지도급 상층 인사들 가운데 적지않게 존재하고 있다.

형체 있을 때 남의 눈 꿰매지 못했나.	有形何不絨人眹
붉은 칠에다 연지 바르고 환술이라 하는데	章丹陳朱猶謂幻
너희 몸뚱이 하나 숨기기도 어렵구나.	況復爾曹難隱身
이제 도당을 이끌고 멀리 옮겨간다니	携徒挈黨遠移徙
소신은 나라 위해 진실로 기뻐한다.	小臣爲國誠自喜
날마다 노는 수도 서울이 청정해져	日遊帝城便淸淨
북장구 시끄러운 소리 들리지 않겠다.	瓦鼓喧聲無我耳[192]

당시 조정의 관료들이 집단적으로 서명해 왕에게 상소를 올려 무격을 몰아내야 한다고 주장했다. 왕은 이 건의를 받은 후 그날로 무당들을 도성에서 쫓아냈다. '군무'라는 이규보의 표현을 보건대 무당의 숫자가 매우 많았다. '휴도설당(携徒挈黨)'이라는 시구처럼 당시 도성 안에 많은 수의 무격이 존재했다. 「노무편」의 창작 연대를 분명히 밝힐 수는 없지만, 대체로 함유일이 주동이 되어 몰아냈던 12세기 중엽부터 몇 십 년 정도가 지난 13세기 무렵으로 추정된다. 그렇다면 무교는 백 년도 못 되어 다시 도성 안을 압도한 셈이다. 전래신앙의 끈질긴 위세를 가늠할 수 있는 한 증거다. 당대의 지식인들이 의견일치를 본 만큼 무교의 폐해가 컸음도 인정된다.

그러나 그 시대의 서민들이 그처럼 무교에 열광하고 열중했던 까닭이 무엇인지 그들은 한번쯤 검토했어야 하지 않았을까. 지배계층과 서민의 이 같은 괴리는 어디에서 기인했을까. 무당의 무리들을 축출한 자기들의 행위를 두고 그들은 국익을 위한 것이라고 주장했다. 이규보 역시 진실로 나라를 위해서 그런 다행이 없다고 흔연자약했다. 지식인들의 이 같은 주청을 받아들인 천자를 총명하다고 추켜세우는 것도 물론 잊지 않았다. 무격이 진실로 신통한 힘이 있다면 이 같은 축출의 화는 당하지 않아야 한다고 무격의 무력함을 이규보는 꼬집었다. 일찍이 강력한 행정력 앞에 신통력을 발휘해 이를 초월한 종교가 있었던가를 그에게 되묻고 싶다. 하지만 이 시에서 이규보는 수도 개경을 '제성(帝城)'이라 하고 고려의 왕을 '천자(天子)'라고 일컬은 기개는 평가된다.

무격의 무리들이 모두 축출되고 유가와 불사만 산재한 제성의 상황을 '청정(淸淨)'

192) 李奎報: 『東國李相國全集』 卷二 「老巫篇」.

이라고 그는 여겼으며, 무격의 징 장구 소리가 없어졌으니 제성이 조용하게 되었다고 기뻐했다. 승려들의 독경 소리와 염불 소리 그리고『사서삼경』외우는 소리는 시끄럽지 않고 조용하다고 이규보는 생각했다. 수도에서 쫓겨난 무격에게도 귀는 있었을 것이며, 그들의 귀에는 염불 소리와 공자왈 맹자왈 등의 소리가 매우 시끄러웠을 것은 당연하다. 이규보가 무격을 미워한 데에는 충분한 이유가 있었다. 특히 아래와 같은 노무의 행위와 축재는 그에게 혐오감을 불러일으켰을 것이다.

목구멍 속의 새소리 같은 가는 말로	喉中細語如鳥聲
늦으락 빠르락 두서없이 지껄인다.	啁哳無緒緩復急
천언만어 중에 한마디만 적중하면	千言萬語幸一中
어리석은 남녀가 더욱 공경하며 받든다.	騃女癡男益敬奉
단술신술에 스스로 배가 불러	酸甘淡酒自飽腹
몸을 추켜 뛰면 머리가 들보에 닿는다.(중략)	起躍騰身頭觸棟(中略)
사방의 남녀 양식을 몽땅 거둬들이고	聚窮四方男女食
천하의 남녀들 의복을 모두 탈취하도다.	奪盡天下夫婦衣[193]

구름처럼 모여서 어깨를 부비며 목을 맞대다시피 떼 지어 그의 동쪽 이웃에 사는 노무의 집을 드나드는 애녀 치남들, 그들 스스로가 양식을 바치고 의복을 헌납하는 것에 이규보는 분노하고 있다. 당시의 민인들이 무격의 사기술에 농락당한 때문으로 그는 보았다. 그러나 그들은 외부의 물리적인 힘에 의해서가 아니고 스스로 기뻐하면서 바쳤다. 그때 자행되고 있던 관료들의 가렴주구에 비하면 약과일 것이다. 사원과 승려들에게 바쳤던 재물과 대비해도 미세했다. 노무를 통해 얻었던 민인들의 정신적 위안은 전혀 도외시해야 하는 것일까. 목구멍에서 새소리를 내며 주문 비슷한 소리를 중얼거리며 흥분 상태에서 뛰어오르며 천정에 닿는 노무의 행위만 비난받아야 하는 것인가.

승려를 위시한 여타 외래종교 사제들의 행위에는 이상한 작태가 없다는 말인가. 불타 앞에서 불공을 드리고 공자묘에 제사를 올리는 행위도 서구의 종교인이 볼 때

193) 李奎報;『東國李相國全集』卷二「老巫篇」.

는 무격의 행동과 비슷하게 보일 것이다. 무격이 서민의 의식을 갈취했다고 하지만, 일찍이 무격 재벌이 있었다는 기록은 접하지 못했다. 그러나 불교나 기타 종교의 사목 재벌은 존재했고 지금도 존재하고 있다. 따라서 무격이 서민들로부터 받은 의식은 별 문제가 안 될 것이며, 또 무격의 이상한 행동들은 무교의 종교의식일 수도 있다. 무교가 미신이라면 여타의 외래종교도 미신이어야 한다.

이규보가 비난했던 무속신앙이 20세기에 들어와서는 지식인들에게 관심의 대상이 되고 있다. 이를 두고 전통신앙에 대한 가치 부여로 해석할 수도 있다. 그러나 자세

무제(巫祭)의 일단

히 관찰해보면 무속신앙이 이들 지식인들의 명성이나 연구업적의 수단으로 이용되는 경우가 더 많다. 전통신앙과 전래의 신화에 대해서, 그것이 마치 철천지 원수나 되는 것처럼 비하시키고 배척하는 지식인들은 현재도 적은 숫자가 아니다. 오히려 함유일이 살았던 12세기나 이규보가 생존했던 13세기보다 무속신앙을 배척하는 지식인의 숫자는 더욱 불어났다. 이것은 "모든 선비들이여 이 사실을 적어두었다가 부디 음괴한 것을 가까이 하지 마시라(凡百士子書諸紳, 行身愼勿近淫怪)-「노무편」-"고 읊은 이규보의 당부를 추종해서일까.

여하간 노무의 부정적인 면만 강조한 이규보의 시각은 일단 문제로 삼아야 한다. 고구려 신라대엔 무가 시조묘와 각급 사당을 지켰는데, 시대가 흘러 고려조에 와서는 무가 동명왕과는 이미 관계가 단절된 것일까. 「동명왕편」을 쓴 이규보이니, 무가 동명왕과의 관계가 있었다면 이처럼 혹평하지는 않았을 터이다. 「노무편」은 「동명왕편」보다 후대의 작품이다. 무격의 무리들이 만약 순진하고 질박했다면, 왕경에서 쫓겨나지 않았을 것이라고 이규보는 아쉬워한 지식인이었다.

이규보는 우리 역사상에 명멸했던 수많은 지식인 중에 그 광채가 매우 찬란한 분이다. 우리의 전통문화에 관해서는 다른 지식인들에 비해 매우 긍정적인 평가를 내린 인물이다. 특히 그의 「동명왕편」은 우리들에게 암시하는 바가 많다. "동명왕의 사

적은 신이한 것으로, 사람의 눈을 현혹한 것이 아니고 실로 나라를 창시한 신이한 위업이니 이것을 기술하지 않으면 장차 어떻게 후인들이 볼 것인가. 그러므로 시를 지어 기록해 우리나라가 본래 성인의 나라라는 것을 천하에 알리고자 한다."[194]라는 그의 주장은 대단히 자주적이며 또한 진보적이다.

이는 대륙의 제국주의에 압도되지 않으려는 생동하는 지식인의 외침이다. 이규보의 이와 같은 웅건한 주체적 정신은 시대가 껑충 뛰어 18세기 실학파 지식인에게서 비슷한 소리를 들을 수 있다. 그가 지녔던 이 같은 주체적 의식은 이규보 이후 5세기 동안 소멸된 것이 아니라, 침묵하면서 저변으로 흐르고 있었다. 이규보가 동명왕을 그처럼 칭송했고, 또 그 같은 민족주의적 성향이 강했다면 그의 이웃에 살았던 노무에 대해서도 얼마간의 애정을 가지는 것이 순리이다. 왜냐하면 옛적에 시조묘와 국가 사당을 무가 지켰던 사실이 있고, 아울러 수천 년간 우리의 조상이 믿어 왔던 신앙이기 때문이다. 보다 논리적으로 보이는 외래 사상이나 종교가 들어왔다 해서, 우리 전래의 신앙을 헌신짝처럼 내동댕이칠 수만은 없다.

이규보 이후 선대의 지식인들의 우리 고유의 전통문화에 대한 인식은, 가위 타기와 배척과 말살 일변도라 해도 과언이 아니다. 13세기 수도 서울에서 노무가 축출된 사실을 두고 이규보는 쾌재를 불렀지만, 그로부터 7세기가 흐른 오늘날 우리의 수도에는 지금도 무격들과 무속 악무도 연희되고 있다. 다시는 무속을 비롯한 우리의 고유 전통문화를 수도 서울에서 축출하려는 시도는 없어야 할 것이다.

194) 李奎報; 『東國李相國全集』 卷三 「東明王篇」. 幷序, "越癸丑年 四月(1193년) 得『舊三國史記』, 見 「東明王本紀」, 其神異之迹, 踰世之所說者, 然亦初不能信之, 意以爲鬼幻, 及三復耽味, 漸涉其源, 非幻也, 乃聖也. 非鬼也, 乃神也. 況國史直筆之書, 豈妄傳之哉."

조선조의 악무

　한 왕조가 망하면 그 후속왕조는 반드시 전 왕조의 사적을 정리해 사서를 편찬한다. 삼국을 통합한 신라가 고구려 백제사를 만들어야 함에도 불구하고 이를 이행하지 않고 고려조에 와서 비로소 『삼국사기』를 편찬했다. 통일신라가 웅혼한 기상을 떨치지 못한 것도 이 같은 역사 인식과 무관하지 않다. 발해조가 소멸된 후 고려조가 발해사를 엮어야 한다는 의지의 결여로 고려가 세력을 떨치지 못했다는 평가 역시 기조를 같이 한다. 후속 왕조가 전조의 역사를 편수하는 주 목적은 천명과 민심을 얻어 개국했다는 점을 강조하기 위해서였다. 따라서 사실에 대한 왜곡과 과장이 따를 것은 당연하다.

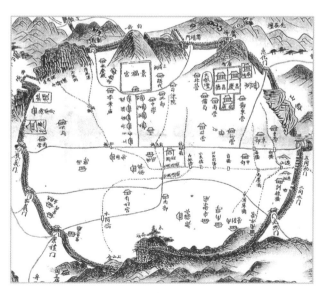

조선조의 경도(京都)

고려가 망하자 조선조가 국가 차원에서 『고려사』를 편찬한 것 또한 같은 맥락이다. 『삼국사기』는 고려조, 고려사는 조선조의 역사 인식에서 기술되었다. 우리는 '단군조선·기자조선·위만조선' 등의 소위 삼조선은 차치하더라도, 통시적으로 '부여사·마한사·변한사·진한사·가야사' 등 고대사를 집성하지 못한 실수를 연발해, 5천 년 역사의 장구한 맥락을 얼버무렸다. 역대 정통 왕조가 한결같이 긍정한 '삼조선'을 인정하지 않는 것을 진보적 역사관이라 한다면 필자는 할 말이 없다. 조선조가 망한 뒤 응당 정당한 『조선사』가 이룩되어야 함에도 불구하고, 우리는 조선사를 엮지 못했다. 일제강점기에 일본인과 일부 친일 사학자들이 『조선사』를 만들었지만 일반인에게는 잘 알려져 있지 않다.

민족악무의 경우도 정통 『조선사』의 결여로 조선조의 악무 인식을 정사에 근거해 구명할 수 없기 때문에, 조선조가 발간한 『악서(樂書)』들을 통해 조선조 악무의 일단을 고찰할 수밖에 없다. 성종 24년(1493) 8월에 찬정된 『악학궤범』은 동아시아 악무를 총괄한 명저로 악무의 논리는 물론이고, 만여 년의 악무를 15세기의 시점에서는 세계화에 준하는 광각(廣角)으로 엮은 악서이다. 중원의 오제악[五帝樂, 황제의 〈함지〉·전욱의 〈육경〉·제곡의 〈오영〉·요의 〈대장〉·순의 〈소〉]과 삼왕(三王, 하우의 〈大夏〉, 상탕의 〈大濩〉, 주무왕의 〈大武〉)의 악무를 필두로 정·위(鄭·衛)의 〈상간(桑間)·복수(濮水)〉의 음, 진·초(陳·楚)의 무풍(巫風), 진 후주(陳 後主)의 〈옥수후정화〉, 당 현종의 〈예상우의곡〉 등 음악(淫樂)에 이르기까지 망라했다.

《예상우의무(霓裳羽衣舞)》 의상도(意想圖)

『악학궤범』은 우리나라의 음악은 '아악·당악·향악'이 있는데, 제사와 조회 연향 및 민인 차원의 악무들이 그것이다. 아악과 당악을 중시했지만 실제로는 향악의 위세가 강했다. 악은 하늘에서 나와 사람에게 붙은 것으로 파악했고, 풍속의 성쇠와 정치의 치란도 결부되므로 치세지음과 난세지음, 망국지음이 있다고 하여 악을 중히 여겼다. 아악과 당악은 사묘(社廟)와 조정 연향에 연희되는 반강제적 주입(注入) 악무인 데 반해, 향악은 민인이 오랜

기간 애호한 민속 고전악무로서 생동감이 넘치는 흥미진진한 악무였다. 고려시대부터 속악이라는 용어가 나타나는데 아악에 대칭해서 생긴 용어이다. 조선조에 와서 향악 대신 속악이라는 용어가 힘을 얻고 있었다.

민족악무사에 중요한 위치를 갖고 있는 악무들이 『악학궤범』 등 여러 악서들에 다수가 등재되어 전한다. 조선조는 여타의 왕조들보다 전대 왕조들에 호의적이었고 '삼성사(三聖祠, 환인·환웅·환검·단군)·숭령전(崇靈殿, 단군·동명성왕)·숭인전(崇仁殿, 기자)·숭덕전(崇德殿, 혁거세) 숭혜전(崇惠殿, 경순왕)·숭선전(崇善殿, 수로왕)·숭렬전(崇烈殿, 온조왕)·숭의전(崇義殿, 고려태조)' 등 전조의 시조들을 모신 사당을 해당 지역에 모두 짓거나 보수해 국가에서 제사를 올렸으며, 문물전장들 또한 습용해 대통합을 이루었다. 조선조가 이상으로 삼았던 주나라를 본받으려는 의지에 비롯된 것이다.

악무 역시 전대 악무 모두를 예악론적 시각으로 흡수해 국조악무로 승격시켰다. 예악은 군자가 잠시라도 벗어나서는 안 되는 것으로, 예는 경(敬)을 악은 화(和)를 본원으로 해야 하는바, 공부자도 예가 옥백(玉帛)이나 악이 종고(鐘鼓)에만 치중한다면, 이는 말절에 급급해 본질에 벗어나는 것이라 비판한 것처럼, 예악은 형식의 틀을 떨고 문질(文質)이 함께 빈빈해야 한다고 '소서(小序)'는 말했다. 이 같은 인식에 근거해 전대의 악무들도 역시 보존이나 계승에 관심을 가졌다.

『악학궤범』 아악 조에 〈문무〉와 〈무무〉, 속악 조에 〈보태평지무〉와 〈정대업지무〉가 있고, 『고려사』 「악지」 당악 조에 〈헌선도·오양선·포구락·연화대〉, 속악 조에 〈무고·동동·무애〉 등과 시용향악정재 조에 〈보태평·정대업·봉래의·아박·향발·무고·학연화대처용무합설·교방가요·문덕곡〉 등 주옥같은 가사와 함께 수록되어 있다. 악무에 있어서도 조선조는 전대의 악무를 거의 수용해, 아정하지 못한 가사를 바꾸는 수준에 머물렀다. 『악장가사』 속악가사 조에 〈보태평〉 11성 〈정대업〉 11성과, 아악가사 조에 〈풍운뢰우·사직·선농·우사전폐(雩祀奠幣)·문선왕전폐(文宣王奠幣)·납씨가·정동방곡〉 등이 있다. 임진왜란 후 명의 은혜에 보답하는 명분으로 개설된 〈대보단악장(大報壇樂章)〉도 있다.

조선조의 속악악장 및 고려조의 속악을 망라한 〈여민락·보허자·감군은·정석가·청산별곡·서경별곡·사모곡·능엄찬(楞嚴讚)·영산회상·쌍화점·이상곡·가시리·유림가·신도가·풍입송·야심사·한림별곡·처용가·어부가·만전춘·화산별곡·오륜가·연형제곡·상대별곡〉 등이 수록되어 전한다. 이들 악무가 『악장가사』라는 책의 '악장'이라는 명칭에 전부 부합되지는 않지만, 조선조는 이들 악무를 광의의 악

장으로 취급하는 여유를 보였다. 이들 악무들 또한 거개가 국문학 등 고전시가 학인들의 정치한 연구업적이 호한하기 때문에, 본고의 주제에 부합하는 악무들만 선별해 고찰했다.

1. 여말선초의 악무정책

1) 중원왕조와 악무제국주의

'민족악무' 개념은 한민족에 의해 각 해당 시대에 창출된, 민족국가들이 왕조 차원에서 창작한 악무와 그리고 백성들이 만들고 애호했던 악무를 지칭한다. 필자는 『한국민족악무와 예악사상』이라고 이름한 책을 간행한 바 있다.[1] 이 책에서는 예악론과 관련된 악무만을 취급했고, 백성들이 노래하고 춤췄던 악무는 다루지 않았다. 민족악무는 해당 민족의 국가의 통치이념 못지않게 백성들에게 영향력을 행사했고, 또 현재에도 하고 있고 미래에도 할 것임을 역사가 말해주고 있다.

민족악무가 갖는 이 같은 중요성에 비해 근대국가인 대한민국의 경우, 정부 차원에서의 악무정책은 전무하다고 해도 과언이 아니다. 백성의 마음을 움직이고 백성을 화합하는 데에 악무만큼 절대적인 영향력을 행사하는 것이 없는데도 불구하고, 이에 대한 인식이 이같이 미미한 데에는 놀라움을 금치 못한다. 우리 대한민국과는 달리 한반도 북반부를 실제로 통치하고 있는 북한 정권이 악무를 매우 중시하고 있는 점은 주목할 만한 사실이다.

악무의 중요성은 오래전부터 중국 대륙에 명멸했던 모든 왕조들이, 통시적으로 이를 국가 정책의 일환으로 활용했다는 점에서도 확인된다. 신라를 비롯해 고구려, 백제도 악무에 대해서 남다른 관심이 있었음을 『삼국사기』 등의 사서를 통해 엿볼 수 있다. 특히 신라의 경우는 '음성서(音聲署)'라는 악무를 관장하는 관부도 있었다.[2]

1) 李敏弘, 『韓國民族樂舞와 禮樂思想』, 集文堂, 1997.

고려조와 조선조는 예부(禮部)와 예조(禮曹)의 하부기관인 '전악서(典樂署) · 대악서(大樂署) · 장악원(掌樂院)' 등에서 민족악무에 관한 일을 총괄했다.[3] 예부와 예조로 표기한 이유는 고려조에서는 충렬왕 이전까지는 황제예악으로 국가를 통치했기 때문에 'ㅇㅇ부'로 했고, 충렬왕 이후부터 '공민왕 · 우왕 · 창왕' 까지는 제후의 나라로 격하되었기 때문에 'ㅇㅇ조'로 칭했다. 조선왕조의 경우는 개국 초부터 'ㅇㅇ조'의 칭호를 줄곧 사용하다가, 광무황제의 칭제건원 이후 'ㅇㅇ부'로 칭했다.

따라서 악무에도 황제의 악무와 제후의 악무가 엄연히 구별되어 있었지만, 현재 우리는 이를 잘 모르고 동일한 의미를 가진 것으로 인식하고 있다. 중국 대륙에 명멸했던 왕조들은 사이라고 통칭되는 주변 제후국들을 지배하기 위해 무력을 쓰기도 했지만, 무력보다 '동문정책(同文政策)'을 즐겨 구사했다. 한족이 세운 왕조들이 동문정책을 즐겨 구사했다면, 몽골족이나 거란족, 여진족 등의 왕조들은 대체로 무력에 치중하는 특성을 갖고 있었다. 한족이 '공심(攻心)'을 했다면, 중국 북방민족들은 '공성(攻城)'을 위주로 제국을 건설코자 했다.

한족이 동양을 지배하기 위해 전통적으로 사용했던 동문정책의 실상은 서긍이 찬술한 『선화봉사고려도경』에서 구체적으로 접할 수 있다. 『고려도경』은 송 휘종 선화(宣和) 6년(1124)에 완성해 황제에게 바친 것으로, 김부식의 『삼국사기』 완성 연대(1145)보다 무려 21년이나 앞서 저술된 문헌이다. 『고려도경』은 『삼국지』 『위서』 「동이전」과 마찬가지로 중국이 주변의 소위 제후국을 통치하기 위한 일종의 정보 서적이다. 중국에서 사신을 파견할 때, 해당 국가를 변함없이 제후국으로 유지시키기 위해 필요한 정보를 사행들에게 수집하게 했는데, 『고려도경』 역시 이 같은 목적으로 작성된 정보 보고서이다.

서력기원을 전후해 무엇 때문에 한조(漢朝)나 위조(魏朝)가 부여(扶餘) · 삼한(三韓) 등 우리 고대 국가의 '문화 · 풍속 · 민족성 · 신앙' 등에 걸쳐서 그처럼 상세하게 조사 탐문하고, 이를 「동이전」이라는 이름 아래 기술해둔 이유가 무엇인지를 냉정하게 되돌아봐야 한다. 중국의 정통 사서인 『이십오사(二十五史)』마다 「동이전」을 수천 년간 계속해 편찬한 이유도, 제후국을 통치하기 위한 기초 정보 보고서로 활용했기 때

2) 『三國史記』 『新羅本紀』 제8 神文王. "七年 夏四月, 改音聲署長爲卿" 등의 기록이 있다. 이로써 볼 때 고구려 · 백제에도 악무를 관장하는 관부가 필히 있었을 것이다.

3) 『高麗史』 『朝鮮王朝實錄』 『增補文獻備考』 등에 樂舞를 관장하는 部署의 명칭이 나타나 있다.

문이다. 서긍이『고려도경』을 찬술해 송 휘종에게 바치기까지 소요된 기간은 1년 정
도였다. 이 기간 동안 서긍은 우리나라에 관한 모든 기존 기록을 참작하고 그가 직
접 견문한 내용들을 엮어서『고려도경』을 완성했다.

중국에는 일종의 제후국들의 정보 보고서인『고려도경』과 같은 문헌들이 적은 편
이 아니다. 청조(淸朝) 말엽까지 주변 제후국을 경략하기 위해 중국이 활용한 책이
있었고, 그 중의 하나가『황청직공도(皇淸職貢圖)』이다. 이 책에는 그들이 제후국으로
인식하고 있는 동북아 및 동남아 여러 나라의 풍속과 문물제도 등이 그림과 함께 구
체적으로 기록되어 있다.[4]『황청직공도』는 청조에 의해 계속 보완되어 주변국으로
파견된 사신들의 필독서로 이용되었고, 중국으로 들어온 주변국 사신들을 접대하는
데 참고서로 활용되었다.『고려도경』역시 중국의 이 같은 원대하고 해묵은 제후국
경략을 위한 정보 보고서의 일환이었다.

현재까지 남아 있는 우리나라에 관한 최초의 구체적 정보 보고서는『위서』「동이
전」이다. 문제는 이 같은 정보 보고서는 과거 중원 국가들에만 해당되는 것이 아니
라, 중국 아닌 다른 나라에서도『고려도경』이나『직공도』같은 문헌들이 현재에도
강대국들이 종합적으로 기술하고 있다는 사실이다.

중국이 그들의 제후국이라고 생각하는 주변 국가들의 제반 사항에 대한 정보 보
고서의 하나로 만든『고려도경』의 편차절목을 통해, 동서고금의 강대국들이 약소국
을 통치하기 위해 구사했던 정책들을 명료하게 접할 수 있다. 그 중에서 필자가 본
고와 관련지어 특별히 주목하고자 하는 것은 앞서 말한 대로 '동문정책(同文政策)'이
다. 동문정책은 중국이 향유하고 있는 문화를 주변 제후국에 전파해 중국과 같은 문
화를 갖도록 한다는 시책으로 일종의 '문화제국주의'이다.

중국이 동아시아를 지배하기 위한 이데올로기를 확고히 하고, 이를 영원히 지속
시키기 위해 시행했던 동문정책은, 현재와 미래에도 유효하다. 서긍은『고려도경』의
서문을 통해 역대 중원 정권의 이 같은 제후국에 대한 지배전략을 극명하게 밝히고
있다.

천자(天子)가 정월 초하루에 큰 조회(朝會)를 가진 후, 뜰에 사해(四海)의 도적(圖籍)

4) 『欽定四庫全書』의『皇淸職貢圖』참조. 職貢이라 이름 한 것은 周禮에 職方氏와 관련이 있고, 朝貢 문
제와도 직결되었기 때문에 職貢圖라고 했으며, 여기서 圖는 그림과 기록을 함께 칭했다.

을 진열한다. 그리하여 왕(王)과 공(公) 그리고 후(侯)와 백(伯) 등이 만국에서 무수히 모여드는데 이것으로 그들을 모두 헤아릴 수 있다. 그러므로 유사(有司)가 이것들을 수장함에 있어서 특히 엄격하고 신중할 뿐 아니라, 사자(使者)의 직임 중에서도 이것을 급선무로 삼았다. 옛날 주(周)나라의 직방씨(職方氏)는 천하의 여지도(輿地圖)를 맡아서 천하의 모든 지역을 관장했는데, 그 나라의 도회지와 변경, 사이(四夷)와 팔만(八蠻)·칠민(七閩)·구맥(九貉)·오융(五戎)·육적(六狄)의 인민(人民)을 분별하고 그 이해득실을 두루 파악하기 위해 행인직(行人職)의 관리들이 도로에 연면하게 배치되었다.[5]

중국이 사이와 '팔만·칠민·구맥·오융·육적' 등 주변민족과 제후국을 통어하기 위해 『고려도경』과 같은 도적(圖籍)을 얼마나 중시했는가를 위의 글을 통해 알 수 있다. 또한 주변 민족의 실상을 기록한 이러한 책을 엄격하게 관리했다는 사실도 엿볼 수 있다. 따라서 일급 비밀문서로 분류해 일반인들의 접견을 불허했다.

중국의 동아시아 지배 구조가 근래에 와서 와해되었기 때문에 『고려도경』 같은 책들이 외부로 유출되어 일반인이 볼 수 있었다고 여겨진다. 역대 중국 왕조는 중원을 에워싼 주변 민족들을 제후국으로 묶어두고, 이를 통제하기 위해 '동문' 이데올로기를 주조로 삼고, 무력(武力)을 부수로 삼았던 점에서, 그들의 세계 지배정책이 얼마나 고차원이었던가를 느낄 수 있다. 서긍은 『고려도경』 제40권 「동문」 편에서 동문 이데올로기의 절목과 그 내용에 대해서 총괄적으로 다음과 같이 말했다.

'정삭(正朔)'은 천하의 정치를 통괄하는 방책이고, '유학(儒學)'은 천하의 교화를 아름답게 하는 방책이며, '악률(樂律)'은 천하의 조화를 이루게 하는 방책이고, '도량권형(度量權衡)'은 천하의 공변된 기준을 보여주는 방책이다. 이 네 가지가 비록 다르기는 하나 반드시 천자(天子)가 절제한 연후라야 태평시대가 이루어진다. 성인(聖人)이 흥기하면 반드시 세정(歲正)을 세우고 , 국시(國是)를 확정해 일대의 악(樂)을 새롭게 하고 율(律)과 도량형(度量衡)을 통일한다. 대체로 지일(至一)로써 군동(群動)을 바르게 하기 위해서는 마땅히 그렇게 해야 한다. … 비록 고구려는 해도(海島)에 위치해 큰

5) 徐兢, 『高麗圖經』 序. "臣聞天子元正, 大朝會畢, 列四海圖籍於庭. 而王公侯伯萬國輻湊, 比皆有以揆之. 故有司所藏, 嚴毖特甚, 而使者之職, 尤以是爲急. 在昔成周職方氏, 掌天下之圖, 以掌天下之地, 辨其邦國都鄙, 四夷八蠻七閩九貉五戎六狄之人民, 周知其利害, 而行人之官, 絡驛道路."

바다가 가로막고 있어서 구복(九服)에 들지는 않았지만, 정삭을 받고 유학을 준봉하며 악률의 조화도 같이 하고 도량형을 같이 하고 있다.[6]

우리는 서긍이 기술한 위의 글을 통해 중국 역대 왕조가 시행한 제국주의적 정책의 핵심을 파악할 수 있다. 중국은 이른바 사해를 통치하는 동문 이데올로기 중에서, 네 가지 중요한 사항을 설정해, 이를 제후국에 시행토록 권장 또는 강요했다. 정삭과 유학 그리고 악률과 도량형 등 사대강령이 그것이다.

정삭은 달력과 세수(歲首)를 통일하는 것이고, 유학은 학술과 이념을 뜻하고, 악률은 악무를 말한 것이며, 도량형은 오늘날의 도량형 그대로이다. 이를 오늘의 현실과 견주어볼 경우, 우리가 쓰고 있는 '태양력(太陽曆)'이나 '서기(西紀)'는 정삭에 해당되고, '오케스트라' 등 서양음악과 소위 '우리 가곡'으로 잘못 알려진 서양 가곡을 모방한 노래들과 '발레'를 위시한 각종의 춤들은 악률에 비정된다. 유학은 자본주의나 사회주의 등 외래의 각종 이데올로기와 사유체계가 이에 비정되며, 도량형은 지금 세계화라고 뽐내며 거국적으로 사용하고 있는 미터법이 여기에 해당된다. 서긍의 이글을 통해 12세기의 제국주의적 기본 틀이, 오늘날에도 형식과 국가만 바뀌었을 뿐 그대로 시행되고 있음을 확인할 수 있으니, 역사가 본질에 있어서 변하는 것인지 의심스럽다.

서긍의 이들 글 중에서 필자가 특별히 관심을 갖는 것은 악률, 즉 악무에 관한 내용들이다. 예나 지금이나 강대국이 약소국을 지배하는 데 있어서 가장 중시하는 것 중의 하나가 악무이다. 필자는 일련의 논문에서 중국을 '지나(支那)'라고 표현한 적이 있다. 이는 중국을 세계 속에 존재하는 객관적인 한 국가임을 나타내고자 했을 따름이지 비하하려는 의도가 있었던 것은 아니다. 세계는 지금 어느 한 강대국이 세계를 획일화하려는 시도를 용인하지 않고 있다. 긴 시간 동안 동양을 호령했던 중국 자신이 지금 패권주의를 비난할 정도로 세계는 변했지만, 그들이 힘을 비축하면 그들이 구사했던 제국주의가 조만간 살아날 것이다.

6) 徐兢;『高麗圖經』권40,「同文」. "臣聞正朔所以統天下之治也, 儒學所以美天下之化也, 樂律所以導天下之和也, 度量權衡所以示天下之公也. 四者雖殊, 然必參合乎天子之節, 然後太平之應備焉. 聖人之興, 必建歲正定國是, 新一代之樂, 而同律度量衡. 盖以至一而正群動, 其道當如此. … 雖高句麗, 域居海島, 鯨波限之, 不在九服之內, 然稟受正朔, 遵奉儒學, 樂律同和, 度量同制."

그러므로 모든 것을 중국 중심으로 인식해왔던 과거에 대해 이를 청산코자 하는 의도에서 필자는 세계의 중심이라는 뜻이 있는 중국을 피하고 '지나'라고 부분적으로 표기하기도 했다. 경우에 따라 중국이라고 사용하는 것은, 세계의 중심 국가라는 의미가 아니라 '지나국'을 칭하는 고유명사로 사용한 것이다. 서양인들은 중국을 두고 모두들 '차이나'라고 호칭하지 세계의 중심 국가라고 하지 않는 것과 동일한 발상이다.

　중국은 『고려도경』의 「동문」 편에서도 알 수 있듯이, 악무를 천하를 통괄하기 위한 긴요한 수단으로 삼는다. 중국의 역대 왕조가 모두 포함되지만, 특히 송조(宋朝)가 제후국을 지배하기 위해 악무를 얼마나 중시했는가를 『고려도경』을 통해 새삼 확인하게 된다.

　　대악(大樂)은 천지와 더불어 조화를 이루고, 오성(五聲)은 오행(五行)에 근본했으며, 팔음(八音)의 분별은 팔풍(八風)에 생겼다. 청탁(淸濁)과 고하(高下)는 모두 일기(一氣)에서 나오고, 수무족도(手舞足蹈)는 그렇게 하려고 하지 않았지만 절로 그렇게 된 것이다. … '만(蠻)·이(夷)·융(戎)·적(狄)'의 음악에 이르기까지 또한 이를 합주(合奏)하는데, 매사(韎師)가 악(樂)을 관장하고, 모인(旄人)이 무용을 진설하고, 제루씨(鞮鞻氏)가 가(歌)를 합치시킨다. … 그러나 사방의 지역이 다르고 음식이 다르고 복장과 그릇이 다른 만큼 음악 역시 같을 수 없다. 그리하여 동방악을 '매(韎)'라 하고 남방악을 '임(任)'이라 하며 서방악을 '주리(侏離)'라 칭하며 북방악을 '금(禁)'이라 하는데, 각각 그 특성을 지녔기 때문에 뒤섞을 수 없다. 고려는 동이의 나라이니 그 나라의 악은 매(韎)에 본원했을 것이다. 또 삼대(三代)의 제도는 상(商)의 것을 '대호(大濩)' 주(周)의 악무를 '대무(大武)'라 했는데, 기자(箕子)는 상의 후예이며 주에서 조선에 봉함을 받았으니, 매악의 비루함을 고쳐서 호악(濩樂) 무악(武樂)의 유음이 있었을 것이다. … 근래에 입공(入貢)해 대성악(大晟樂)과 연악(燕樂)을 하사해달라고 청했고 이를 수락했기 때문에, 고려의 악무가 더욱 성대해져 가히 듣고 볼 만해졌다. 이제 고려악을 보니 양부(兩部)가 있는데 좌부악(左部樂)을 당악(唐樂)이라 하고, 우부악(右部樂)을 향악(鄕樂)이라 하니, 거개가 이음(夷音)으로 이루어졌다.[7]

7)　徐兢: 『高麗圖經』 권40, 「同文」, '樂律'. "大樂與天地同和, 而五聲之發, 原於五行, 八音之辨, 生於八風. 淸濁高下, 皆出於一氣, 而手舞足蹈, 有不期然而然者. … 至於蠻夷戎狄之音, 亦用合奏, 有韎師以

송조(宋朝)가 고려의 간청에 의해 국가 공식 행사에 사용하는 '대성악(大晟樂)'과 연향(燕享)에 소용되는 '연악(燕樂)'을 하사했다고 서긍은 강조했다. 중국은 사이(四夷)의 악무인 〈매악(韎樂)·임악(任樂)·주리악(侏離樂)·금악(禁樂)〉을 그들 조정에서 국가 차원으로 합주하여 천하를 통합하고, 이를 실질적으로 통치하고 있음을 내외에 확인시키는 방책으로 삼았다.

그러나 이들 이른바 사이악은 수준이 낮은 것이기 때문에 도성의 동서남북의 성문 밖에서 연희하게 했다고 기록하고 있다. 악무에 이르기까지 중국 중심의 제국주의적 논리를 읽을 수 있다. 주변국가의 악무를 오랑캐 음악으로 강등시키면서, 이들을 지배하기 위해 악무를 활용하는 지능적인 악무정책을 중국은 전통적으로 사용해 온 것이다.

서긍은 고려악을 동이악인 매악에서 근본했다고 평가한 후, 기자(箕子)는 은(殷)의 후예로서 주실(周室)에 봉함을 받았으니, 응당 〈대호악〉의 유음(遺音)이 남아 있을 것이라고 했다. 그러므로 기자악은 〈매악〉의 비루함을 없애고 상악(商樂)의 고매한 음률을 본받았기 때문에 고려악(高麗樂)은 듣고 볼 만한 것이 많았을 것이라고 진단했다. 〈매악〉은 비루하고 중국악은 고아하다는 인식은 중국의 역대 인물들의 공통된 평가였다. 서긍의 윗글에서 우리는 중국 주변의 사이악 가운데 동이악인 매악이 그런대로 평가를 받은 것은, 기자조선이 주나라에 승인을 받은 국가라는 사실과 관계가 있음을 알 수 있다.[8]

기자와 기자조선의 실상과 위상에 관해서 중국과 한국의 역사기록에 엄연히 남아 있는 만큼 이를 자의적으로 부정할 수는 없다. 기자조선이 있었다고 했으니 응당 기자악이 존재했을 것이고, 기자가 대륙으로부터 이주해 왔으니 마땅히 대륙의 악무가 실재했을 것이다.

고려악이 송나라로부터 음악을 하사받은 후 비로소 악무가 성대해지고 고급스러

掌其樂, 有旄人以陳其舞, 有鞮鞻氏, 以合其歌吹. … 然四方異域, 飮食異和, 衣服異制, 器用異宜, 則樂亦不得而同. 故東方曰韎, 南方曰任, 四方曰株離, 北方曰禁, 各有其義, 而不可以混淆. 若麗人, 則東夷之國, 樂其本於韎乎. 且三代之制, 商曰大濩, 周曰大武, 箕子以商之裔, 而受周封於朝鮮, 則革其韎樂之陋者, 當有濩武之遺音. … 比年入貢, 又請賜大晟雅樂, 及請賜燕樂, 詔皆從之, 故樂舞益盛, 可以觀聽. 今其樂有兩部, 左曰唐樂, 中國之音, 右曰鄕樂, 蓋夷音也."

8) 기자조선이 周朝에서 승인받은 것은 기자가 漢族으로서 商의 후예라는 것이 통설이지만, 우리 학계에서는 동이족이라는 견해도 있다. 원래 殷朝는 중국에서도 黃海가에 살았던 東夷로 보기도 한다.

위졌다는 것은 서긍의 개인적 시각이다. 그는 고려악이 〈좌부악〉과 〈우부악〉의 양부악(兩部樂)이 있고 좌부악은 당악이고 우부악은 향악인데, 우부악인 향악은 말 그대로 이음(夷音), 즉 고려 고유의 악무로 구성되었다고 했다.

그는 고려 향악 전반에 관해서 여러 종류의 악기를 언급한 후, 하악(下樂)으로 분류된 '여기(女伎)' 문제와 '대악사(大樂司)'와 '관현방(管絃房)·경시사(京市司)' 등과 〈자지(柘枝)〉 및 〈포구지예(抛毬之藝)〉와 '백희(百戲)'를 관장하는 부서가 있었음을 아래와 같이 밝혔다.

나라의 음악과 악기는 모두 중국 제도 그대로인데, 다만 향악에는 고(鼓)·판(版)·생(笙)·우(竽)·필률(觱篥)·공후(箜篌)·오현금(五絃琴)·비파(琵琶)·쟁(箏)·적(笛) 등의 악기가 있지만, 그 형태와 제도는 각기 약간의 차이가 있었다. 슬(瑟)의 경우는 기둥이 고정되어 움직이지 않았고, 소(簫)는 그 관(管)의 길이가 2尺 정도가 되었으며 그것을 호금(胡琴)이라 했다. 몸을 굽혀서 먼저 호금을 불어 모든 악기의 연주를 인도했다. 여기(女伎)를 하악(下樂)이라 칭했다. 대저 세 등급이 있었는데, 대악사(大樂司)는 260명의 악인(樂人)이 있었고 왕이 항상 사용했고, 관현방(管絃房)은 170명이고 경시사(京市司)는 300여 인으로 구성되어 있었다. 또 자지(柘枝)와 포구(抛毬)의 교예(巧藝)도 있었고 백희(百戲)의 경우는 수백 명의 연예인이 있었는데, 듣건대 기예가 모두 탁월하다고 했지만 마침 왕우(王俁. 睿宗)의 상례가 끝나지 않았기 때문에 공인(工人)들이 악기를 잡기만 하고 연희하지 않아서 성률(聲律)의 절도를 고찰할 수 없었다.[9]

서긍이 사신으로 왔을 때가 예종의 복상 중이었기 때문에 관례에 따라 악무를 연희하지 않고, 악기 등속을 가지고 의전행사만 했다. 서긍은 우리의 향악에 특히 관심을 가져볼 만한 내용이 많았는데 이를 참관하지 못해 아쉽다는 뜻을 피력했다.

외래악무인 〈자지무(柘枝舞)〉와 〈포구악(抛毬樂)〉 등도 고려조에서 성대하게 연희되었고, 특히 신라 이래 민족 고유악무인 백희가 당시까지 잘 보존되었음을 확인

9) 徐兢 : 『高麗圖經』 권40, 「同文」, '樂律'. "其中國之音樂器, 皆中國之制, 惟其鄕樂, 有鼓版笙竽觱篥箜篌五絃琴琵琶箏笛, 而形制差異. 瑟柱膠而不移, 又有簫管, 長二尺餘, 謂之胡琴. 俯身先吹之, 以起衆聲, 若女伎則謂之下樂. 凡三等, 大樂司二百六十人, 王所常用, 次管絃坊 一百七十人, 次京市司三百餘人. 亦有柘枝抛毬之藝, 其百戲數百人, 聞皆敏捷特甚, 然以時王俁衣制未終, 工人執其器而不作, 聲律之度, 不可得而考也."

할 수 있다. '대악사'와 '관현방' '경시사' 등의 악무를 관장하는 부서가 있어서 남녀 악공들을 관장했고, 그 숫자 또한 방대했다. 이들 3개 부서에 소속된 인원만 해도 730명에 이른다.

이 밖에도 수많은 악인들이 있었을 것이 틀림없으니, 고려조가 갖고 있었던 악무인의 숫자는 천여 명에 육박했다고 생각된다. 『고려도경』에 나타난 서긍의 기록들을 참작할 때, 고려는 당악보다 민족악무인 향악을 중심으로 악무가 운용되고 있었다. 여기(女伎)를 하악(下樂)으로 여겨서 고급 악무로 여기지는 않았지만, 실제로 여악(女樂)을 중심으로 악무활동이 짜여져 있었다.[10]

대악사와 관현방, 경시사 등이 여기-하악의 휘하 관서인지는 의문이다. 대악사(大樂司)에서 '대악'이라는 명칭은 신라가 가야악무를 수용해 그들 나름으로 정리한 후 이를 '대악'으로 규정하고 신라악의 일부를 편입시킨 바 있는데, 이 경우 대악은 가야악무는 아니겠지만 하나의 국가 공식 악무로 여겨지기 때문이다. 그러므로 대악사는 반드시 여기로만 국한시키기 어렵고, 관현방의 경우 역시 관현악을 관장하는 악무 부서로 생각되는 만큼 반드시 여자들로만 구성되었다고 믿기는 어렵다.

특히 '백희'는 문자 그대로 갖가지 민족전래의 놀이와 춤 그리고 노래들을 말하는데, 현재 우리는 반만년 이상의 전통을 지닌 백희의 실상을 알 도리가 없다. 전국 방방곡곡의 각종 놀이들에서 그 편린을 엿볼 수는 있지만, 전모를 파악하기는 어렵다. 만일 당시 서긍이 백희를 보고 그 내용을 기록했다면 민족악무사에 중요한 자료를 제시했을 것이지만, 예종의 복상 중이었기 때문에 이들 향악이 연희되지 못했던 점이 아쉽다.

서긍이 언급한 고려조의 향악이 『고려도경』보다 21년 후에 완성된 김부식의 『삼국사기』「악」편의 내용과 어느 정도 연관성이 있는지. 김부식은 『삼국사기』「악조」에 '신라악·고구려악·백제악'으로 분류하고 소략하게 삼국시대의 악무를 기술했다. 그는 이 편장에 '지(志)'자를 붙이지 않고 그냥 악으로 표기했다. 신라악 이외에는 관련 문헌의 부족으로 고심한 흔적이 보인다. 자료가 비교적 많았다고 생각되는 신라악의 경우도 예상 외로 빈약한 편이다.

김부식이 악무에 대해서 큰 비중을 주지 않았기 때문인지는 모르지만, 그의 민족

10) 『고려도경』「악률」편을 검토할 때, 민족악무인 鄕樂을 관장하던 右部樂에 소속된 女伎를 비롯한 大樂司 管絃坊 京市司와 百戱 등의 악무 내용은 향악 위주로 편성되었다고 인정된다.

악무 인식은 사대적이 아니라 매우 주체적일 뿐만 아니라, 나름대로 확고한 악무 인식을 바탕으로 하여 서술되었다. 김부식은 삼국 악무를 기술하면서 외래악무인 당악보다 민족악무인 향악을 중심으로 악지를 엮었다. 신라악 말미에 최치원의 「향악잡영」 5수를 첨가한 것도 한 예이다.

김부식이 삼국악에서 고구려악과 백제악을 독립 편장으로 엮었는 데 반해, 가야악무는 신라악 속에 편입시켰다. 이는 가야 여러 나라가 신라에 합병되었음을 말하는 것이다. 고구려와 백제악을 독립시킨 것은 『삼국사기』라는 이름에 충실하고자 하는 의도도 있었겠지만, 이들 나라가 신라에 완전하게 병합되지 못했음을 은연중 밝힌 것이기도 하다.

사실 『삼국사기』는 신라 중심의 정사(正史)가 아니라 고려 중심의 사서(史書)로 필자는 생각하고 있다. 그 한 실례로서 「신라본기」 제11권 헌강왕 3년(877) 춘 정월에 '아태조대왕(我太祖大王)이 송악군에서 탄생했다'는 의미심장한 기록을 들 수가 있고, 「열전」 끝부분에 수록되어 있는 후삼국의 창업주 궁예와 견훤은 실질적으로 한 국가의 왕이었던 인물인데도 불구하고, 이를 강등시켜 열전에 편차한 것도 같은 맥락이다.[11]

고려조 우부악인 향악의 악기로서 서긍은 앞에 인용한 것처럼 고(鼓)와 판(版) 등 여러 개로 열거했는데, 대체로 이들 악기는 『삼국사기』 신라악 등에 등장하는 악기들과 별 차이가 없다. 신라의 삼죽 삼현(三竹 三絃)에 포함되는 여러 악기들을 위시한 '현금(玄琴)·가야금(伽倻琴)·비파(琵琶)·금(琴)'과 고구려의 '쟁(箏)·공후(箜篌)·비파(琵琶)·오현금(五絃琴)·적(笛)·필률(篳篥)·고(鼓)·패(唄)', 그리고 백제의 '쟁(箏)·적(笛)·필률(篳篥)·공후(箜篌)' 등 삼국시대의 악기들이 고려조 향악에 거의 그대로 습용(襲用)되고 있었다. 서긍이 말한 '판(版)'은 신라악의 '박판(拍板)'인 듯하고, '고(鼓)'는 고구려의 '요고(腰鼓)·재고(齋鼓)·담고(擔鼓)'와 관계가 있다. 필률은 주로 고구려와 백제의 악기였고, 신라악에서는 중시되지 않은 악기였던 듯하다.[12]

고려조는 삼한을 통합했다는 강한 자긍심을 가진 체제였고, 스스로를 제후국이 아닌 황제의 나라로 인식했다. 왕태조가 개국하자마자 전조 태봉(泰封)의 연호인 '정

11) 『三國史記』「新羅本紀」 제11, 憲康王 三年 항목과 권50 「列傳」 弓裔, 甄萱 항목 참조.
12) 『三國史記』 권32 樂, 新羅, 高句麗, 百濟 참조.

개'를 개원해 '천수'라고 칭한 것이 두드러진 실례이다. 삼한을 통합해 통일국가를 형성했기 때문에 고려조는 전래된 민족악무를 예악론에 입각해 모두 수렴하고자 했다. 약 50년간 지속된 후삼국시대의 분단기 중에는 민족악무가 제대로 그 기능을 발휘하지 못했을 것이다.

고려가 삼한을 통합한 뒤에 전조인 '신라·고구려·백제'의 악무를 민족통합과 국가통합 차원에서 조정에서 연희했던 흔적이 발견된다. 백성들은 각각 그들 고국의 노래들을 민요와 함께 불렀을 것이지만, 고려조가 이를 국가 차원에서 연희했다는 것은 민족통합을 위한 의미 있는 시도였다. 이 같은 악무정책은 현재 우리들이 잘 인식하지 못하고 있지만, 고대나 중세 국가에서는 매우 중요한 정책의 일환이었다. 『고려사』 「악지」에 '삼국속악'이라는 편장이 있고 그 서문에 "'신라·백제·고구려'의 악을 고려가 아울러 사용했으며 악보로도 엮어놓았기 때문에 여기에 첨가해둔다. 이들 속악의 가사는 모두 우리말로 되어 있다."[13]라고 했다.

고려가 전조인 삼국의 악을 사용한 것은 단순한 전래 악무의 전승만이 아니라 정치적인 의도도 있었다. 오늘의 시각으로 볼 때 정치적 의도라고 칭했지만, 당시의 관점으로 보면 그것은 우리 민족이 전승해왔던 정통 예악론의 구현이었다. 고려조가 삼국의 악무 중에서 특히 속악에 관심을 가지고, 이를 전승한 것은 전조들이 사용했던 외래악인 당악보다 민족악무의 중세적 호칭인 속악의 영향력과 가치를 더 인정했다는 의미이다. 약 10세기 동안 지속되었던 삼국시대에는 각각 수많은 민족악무가 존재했을 것이다. 그 많은 전래된 속악들 중에서 고려조는 자기들의 악무 인식에 근거해 산정했을 가능성이 있다.

전조 악무의 산정은 신라가 가야악무를 수용했을 때에도 시행된 사례가 있다. 진흥왕이 가야를 정복해 악사 우륵을 비롯한 가야악무를 수용하면서, 신라 악인(樂人) '주지(注知)·계고(階古)·만덕(萬德)'은 〈가야 12곡〉을 '망국지음'으로 규정하고 번잡하고 음란하다고 평한 후 〈5곡〉으로 산정했다. '가야 12곡'이 5곡으로 정리되자 우륵은 처음에는 화를 냈지만, 신라 악인에 의해 산정된 〈5종지음〉을 들은 후, 즐겁지만 유리되지 않고 슬프긴 하나 애상에 이르지 않았다고 평한 후 '정악(正樂)'이 되었다고 감탄했다.[14]

13) 『高麗史』 권71, 「志」 권25, 樂二 三國俗樂. "新羅百濟高句麗之樂, 高麗並用之, 編之樂譜, 故附著于此, 詞皆俚語."

426

소위 '우륵 12곡'은 엄밀하게 말하면 가야 열두 나라의 악무이고, 여기에서 말하는 '곡'은 곡조라는 뜻이 아니라 음악과 무용이 융합된 종합악무이다. 다만 이들 가야 열두 나라의 악무를 연희할 때, 가야제국의 대표적 악기인 가야금이 주축이 되었기 때문에 신라악에서 가야금 조에 편차된 것으로 이해된다.

가야악무가 신라악에 편입되어 〈우륵 12곡〉으로 격하되고, 〈우륵 12곡〉이 다시 〈5곡〉으로 산정된 것은, 당대의 예악론에 입각한 것인 만큼 피할 수 없는 운명이었다. 그러나 신라가 가야악무를 폐기시키지 않고, 이를 수렴해 정리된 〈가야 5곡〉을 '대악(大樂)'으로 삼아 국가 공식 악무로 계속 연희한 것은 평가될 만하다. '대악'은 신라의 국악인 정통악무 바로 아래에 위치했던 중요한 악무로 인정된다.[15]

신라악에는 정통 국악을 위시해서 '군악(郡樂)'도 등장한다. 군악은 신라가 국세를 확장하면서 초기에 정복한 '일상국(日上國)·백실국(白實國)·하서국(河西國)·도동벌국(道同伐國)·북외국(北隈國)'의 국가 악무였다. '일상·백실·하서·도동벌·북외' 등은 군명(郡名)으로 표기되어 있지만, 정복된 국가가 군(郡)으로 강등되는 것은 고대의 관례였기 때문에 '국(國)'이라는 말을 첨가했다. 경우에 따라 명칭은 바뀌었을 수도 있지만 이들 지역에 국가가 있었다는 것은 사실인 까닭으로 '일상국' 등으로 표현했다. 신라가 고려에 복속된 후 영토의 지명 전부가 고려 식으로 개명되었고, 신라 강역 전체와 수도 '서라벌'의 호칭 역시 없어졌으며 이를 통틀어 '경주'로 격하시켰다.

김부식이 신라악을 서술할 때 '삼죽(三竹)·삼현(三絃)·박판(拍板)·대고(大鼓)·가무(歌舞)' 등으로 편차한 것은 통상의 「악지(樂志)」 편찬 시각과는 차이가 난다. 『요사』의 「악지」 편제를 기준으로 하여 신라악의 편차를 다시 짠다면, 후반부에 있는 〈회악(會樂)〉을 비롯한 〈신열악(辛熱樂)·돌아악(突阿樂)·지아악(枝兒樂)·사내악(思內樂)·가무(笳舞)·우식악(憂息樂)·아악(碓樂)·우인(竽引)·미지악(美知樂)·도령가(徒領歌)·날

14) 『三國史記』「志」第一 樂. "後于勒以其國將亂, 携樂器投新羅眞興王, 王受之, 安置國原, 乃遣大奈麻注知階古, 大舍萬德傳其業. 三人旣傳十二曲相謂曰, 此繁且淫, 不可以爲雅正, 遂約爲五曲. 于勒始聞焉以怒, 乃聽其五種之音, 流淚歎曰, 樂而不流, 哀而不悲, 可謂正也."

15) 李敏弘; 『民族樂舞와 禮樂思想』(集文堂, 1997)의 伽倻樂舞와 禮樂思想 편장에서 이 문제를 논의했다. 大樂의 개념은 『遼史』 樂志에 요나라가 國樂·雅樂·大樂 등으로 악무를 분류한 사실을 참고했다. 대악이 국악 다음에 편차된 점으로 봐서 가야악무였던 大樂도 신라 國樂 다음으로 중요한 악무였다고 생각된다.

현인(搰絃引)·사내기물악(思內奇物樂)〉 등의 정통 국악이 첫머리에 나와야 하는 것이 순리이다.

필자는 이들 악무를 신라의 정통 국악으로서 이 중에서 첫머리에 나오는 '회악'을 신라 최고의 국악으로 보고 있다. 그렇다면 신라악은 '국악'과 '대악' 그리고 '군악(郡樂)·향악'이 전반부에 오고, '삼현·삼죽'을 비롯한 악기들을 기반으로 한 음곡들은 후미에 편성되는 것이 합리적일 것 같다.

『삼국사기』악 조의 신라악 부분을 자세히 검토할 때, 외래악무가 거의 없다는 점이 주목된다. 이는 고구려악이나 백제악에서도 나타나는 현상이다. 백제악을 서술하면서 당나라 중종대(中宗代)의 중국 악무 현황이 묘사되고 있는데, 이것은 백제를 정복한 당조가 백제악을 모두 가져갔다는 사실을 말하는 것이다. 백제악은 『통전(通典)』과 『북사(北史)』를 근거해 기록했음을 밝혔고, 고구려악 역시 『통전』을 인용했고 당나라 무태후(武太后) 시대의 고구려악 현황이 기록된 것도 역시 당이 고구려악을 가져갔음을 말한 것이다.

고구려와 백제를 실질적으로 정복한 것은 신라가 아니라 당조였고, 정복국가인 당이 피정복국가의 악을 모두 가져간다는 중세의 관례를 확인할 수 있다. 김부식이 『삼국사기』를 편찬할 무렵에도 고구려악과 백제악에 관계된 문헌과 악기 등속의 악무 자료는 거의 인멸되고 없었던 것 같다. 이와는 달리 삼국을 통일한 신라의 경우는 비교적 자료가 풍부했기 때문에 신라악의 분량이 고구려·백제에 비해 많을 것은 당연하다. 여하튼 삼국악의 자료를 바탕으로 고찰할 때, 중국이나 기타 외국으로부터 들어온 악무가 중요한 국가 공식 악무로 사용되지 않았다는 점을 확인하게 된다. 외래악을 국가 공식 악무로 쓰지 않았다는 것은 삼국시대가 악무에 관해서도 주체성을 갖고 있었음을 의미한다.[16]

민족악무사에 있어서 필자가 아쉬워하는 점은, 백제악무와 궁왕의 '태봉악무(泰封樂舞)'와 견훤왕의 '후백제악무(後百濟樂舞)'가 구체적으로 검토되지 못한 점이다. 삼한을 통합했다고 자부한 고려조가 무려 반세기 동안 일정한 강역과 백성을 차지해 하나의 국가를 이룩하고 왕 노릇을 한 두 나라에 대해서 국사를 편찬해주는 것은 당

16) 『三國史記』「志」新羅·高句麗·百濟 樂 조에 나타나는 삼국의 악무는 모두 국가악무가 중심이 되고 있는데, 이들 악무는 대부분 민족악무로 인정된다. 악기에 대한 설명이 중국 문헌 중심으로 되어있지만, 실제적 악무는 거의 전부가 민족악무로 구성되어 있다.

연한 도리이다. 견훤왕이 고려에 항복했고, 궁왕이 비참하게 백성에게 시해되었다고 해도, 고려조의 지식인들은 이들 국가의 역사를 기술해야 마땅하다. 아무리 전란 중이라 해도 태봉국과 후백제에도 문하시중이나 영의정 등의 관료체계와 국가 악무가 엄연히 존재했다.

고려조는 조선조 지식인들에 의해 '발해사'를 엮지 않았다고 비난을 받았다. 필자는 발해사는 물론이고 '후삼국사'를 편찬하지 않은 실책에 대해서도 비난하고 싶다. 『삼국사기』는 궁왕과 견훤왕의 사적을 「열전」 항목에 기술했다. 궁예와 견훤이 수십 년간 엄연히 왕 노릇을 한 것이 사실이니, 「본기(本紀)」나 「세가(世家)」에 편차하는 것이 당연하다. 김부식이 이들을 열전에 수록해 기술한 데에도 이유는 있었겠지만, 그것은 당대의 논리이지 초시대적인 정론은 아니다.[17]

궁왕(弓王)은 우리 역사에 있어서 주목되는 업적을 남긴 지도자였다. 고려조의 논리와 시각으로 궁왕을 볼 것이 아니라, 이제는 궁왕이 남긴 업적을 중심으로 평가할 필요가 있다. 『삼국유사』 왕력(王曆)에 의하면 궁왕은 처음에 국호를 후고구려라고 했고, 단기 3234년 당 소종(昭宗) 천복원년(天復元年) 신유(辛酉, 901)에 고려(高麗)라는 국호를 사용했고, 갑자년(甲子年, 904)에 마진(摩震)으로 이름을 바꾼 후, 건원하여 '무태(武泰)'라 했다고 기술했다.[18]

궁왕이 국호를 '고려'라고 한 사실을 궁예 열전에 언급하지 않았던 것은 고의적인 탈루인 듯하다. 훗날 고려조 500년간 국가축전으로 봉행되었던 〈팔관회〉도 궁왕이 최초로 개최했고, 진덕왕(眞德王) 4년(650) 신라의 연호 '태화(太和)'가 폐지된 후 254년 만에 민족국가의 연호 '무태'로 다시 건원한 것 또한 궁왕이었다.

뿐만 아니라 중국의 역대 왕조만이 개국의 근간으로 사용했던 '오행(五行)'을 국가 체제와 관련시킨 것도 궁왕이 최초였으며 또한 최후이기도 했다. 오행의 이념으로 개국한 예가 삼국시대나 고려조에도 있었는지는 모르겠지만, 문헌에 나타난 것은 궁왕이 처음인 듯하다.

중국의 경우 '복희(伏羲)는 수덕(水德), 황제(黃帝)는 토덕(土德), 소호(小昊)는 금덕(金德), 전욱(顓頊)은 목덕(木德), 제곡(帝嚳)은 수덕(水德), 당요(唐堯)는 화덕(火德), 우순

17) 『三國史記』 권50, 「列傳」 ― 弓裔·甄萱, 『삼국사기』 말미에 편차된 이들의 열전은 온통 我太祖(王建)을 합리화시키고 궁예와 견훤의 단점을 부각시키는 내용으로 일관되어 있다.

18) 『三國遺事』 「王曆」, 後高麗, 龍紀, 己酉에서 末帝, 甲戌, 還鐵原 부분까지 참조.

(虞舜)은 토덕(土德), 하(夏)는 금덕(金德), 은(殷)은 수덕(水德), 주(周)는 목덕(木德), 진(秦)은 수덕(水德), 한(漢)은 화덕(火德), 위(魏)는 토덕(土德), 진(晋)은 금덕(金德), 수(隋)는 화덕(火德), 당(唐)은 토덕(土德), 송(宋)은 화덕(火德), 금(金)은 토덕(土德)'등으로 오행을 칭하여 왕조의 근본으로 삼는 것이 통례였다.[19] 이는 황제가 아니면 일컬을 수 없는 것으로 역대의 제왕들은 생각했다.

궁왕이 서기 904년에 '무태(武泰)'로 건원한 후 905년에 '성책(聖册)'으로 개원했다가 911년에 다시 '수덕만세(水德萬歲)'로 개원했고 914년에 '정개'로 또다시 개원했다. 연호를 자주 바꾸는 것은 고대의 한 관례이기도 했기 때문에 반드시 비난할 일만은 아니다. 고려 태조도 '건원'을 한 것이 아니라 궁왕의 연호 '정개'를 개원해 '천수(天授)'라고 했으며, 국호도 궁왕이 처음 사용했던 '고려'를 그대로 이어받았다. 따라서 고려조의 기틀은, 이미 궁왕이 잡아놓았던 것을 거의 대부분 답습했다.

궁왕의 민족사적 업적 가운데는 '건원'과 〈팔관회〉 개설 등 많은 것이 있지만, 그중에서 '오행'을 국체와 결부시킨 부분을 필자는 특별히 주목한다. 궁왕의 연호 '수덕만세'에서 '수덕(水德)'은 오행 중 '수(水)'와 직결된다. 중국 역대 왕조에서 수덕을 칭한 예는 복희씨와 제곡, 은조, 진조 등이 있다.

오행 가운데 왜 궁왕이 '수덕'으로 나라의 근본을 삼으려 했는지는 소상히 알 수 없다. 신라를 '금덕'으로 입국한 것으로 간주하고 금생수(金生水)라는 논리에 입각한 것으로 여길 수도 있다. 궁왕이 '수덕'을 칭했기 때문에 수(水)는 북(北)이며 현무(玄武)이고 흑색(黑色)이니 궁왕의 복장은 흑색일 가능성이 있다. 황제만이 채택할 수 있는 오행을 취했으니, 악무에 있어서도 남다른 면이 있었을 터이지만, 문헌의 부족으로 고찰할 바가 없으니 안타깝다.

2) 향악·속악·당악·아악의 정립

후삼국시대의 난세를 평정하고 통일국가를 이룩한 고려조는 삼국시대와 후삼국시대의 많은 악무들 중에서 이를 정리해 「삼국속악」으로 편성해 국가 악무로 활용

19) 李承休;『帝王韻紀』上卷에 중국 역대왕조의 五行을 元朝까지 순차적으로 기록했다.

했다. 『고려사』의 편찬자들은 삼국속악을 악지의 끝부분에 배치했지만, 실제로 고려시대에 삼국속악을 이와는 달리 중시했다.

『고려사』「악지」는 일종의 외래악인 '아악'을 첫머리에 실어서 왕조의 최고 악무임을 밝히고 있지만, 고려조에서 진실로 아악을 이처럼 중시했는지는 의문이다. 송조와 명조가 준 소위 아악을 고려의 모든 왕들이 향악과 속악을 제치고 최고로 중시했는지는 단언할 수 없다. 왜냐하면 〈팔관회〉나 종묘의식에 아악만을 전적으로 사용했다고 믿기는 어렵기 때문이다.[20]

『고려사』「악지」가 '아악·당악·속악·삼국속악'으로 엮어진 것이 중원예악에 경사된 조선조 사관(史官)들의 의지에 연유된 것인지는 확인키 어렵지만, 고려조의 성향으로 봐서 소위 속악이 이렇게까지 격하되었다고는 생각되지 않는다. 『고려사』「악지」에는 향악이 별도의 장으로 편성되지 않고, '용속악절도(用俗樂節度)' 편에 환구(圜丘)와 태묘(太廟) 등 의식의 아종헌에 향악을 연주했고, 하남왕(河南王) 사신이 왔을 때 향악과 당악을 연주했으며, 왕이 인희전(仁熙殿)에 행차했을 때 향악과 당악을 연주했다는 기록이 남아 있다.[21]

『삼국사기』에는 향악이 본격적으로 등장하지 않았지만, 신라악 끝부분에 최치원의 '향악잡영' 조에 나타나 있다. 향악은 동아시아 악무 장르에 하나로 토속악무를 칭하기도 하나, 여기서는 외래악무인 당악에 대응되는 민족악무의 개념으로 사용한 듯하다. 향악이라는 명칭은 송조로부터 아악이 수입된 이후 속악이라는 명칭과 혼용되어 사용되었다. 삼국시대에는 아악이 본격적으로 수입되지 않았고, 단지 중국 서역 등지의 외래악이 들어와 있었는데 이를 총칭해 '당악' 정도로 분류했다. 그러나 『삼국사기』에는 이 같은 명칭이 보이지 않는 걸 봐서, 당악이라는 용어도 통일신라 이후부터 형성되지 않았나 한다. 우리말을 지칭해 『삼국사기』에서는 '방언(方言)'이라 했으며, 『삼국유사』에서는 '향언(鄕言)'이라고 했다.[22]

일연이 방언이라 하지 않고 향언으로 한 것은 어떤 이유가 있었을 것이다. 『고려

20) 『高麗史』「志」 권24, 樂 一에, 雅樂을 첫머리에 배치했고 그 다음에 唐樂·俗樂 마지막으로 三國俗樂이 편차되었다.

21) 『高麗史』「志」 권25, 樂 二, 用俗樂節度 참조.

22) 『三國史記』「新羅本紀」, 訥祇麻立干 條와 智證麻立干 條에 '方言'이라는 용어가 나타나고, 『三國遺事』에는 新羅始祖 赫居世王 편에 '鄕言'이라는 어휘가 실려 있다.

사』「악지」속악 장에는 우리말을 두고 '방언·향언'이라 하지 않고 '이어(俚語)'로 칭했다. 우리의 민족어를 '방언·향언·이어' 등으로 각 시대마다 약간씩 다르게 지칭했는데, 이처럼 상이한 용어 이면에는 의미상의 층위가 있었다.

『고려사』「악지」에는 동일한 속악을 두고, '속악'과 '삼국속악'으로 변별해 편장을 마련한 것도 문제가 된다. 아악이 고려 악무의 핵심으로 등장한 것은 예종 9년(1114) 무렵부터이다. 예종 9년 6월에 송 휘종이 주었고, 같은 해 10월에 태묘 제례 시 아악을 겸용했다. 아악은 송의 휘종이 송에 사신으로 간 안직숭(安稷崇)에게 중세 제국주의적 발상을 근저로 하고 제후국에 악무를 하사한다는 예악론에 입각해 고려조에 내려준 것이다. 따라서 아악의 수출은 중국의 제국주의적 세계 정책과 밀접하게 관련된 악무정책의 일환이다.[23]

국가의 중요한 행사에서 아악이 사용되었다는 것은 민족악무의 퇴조를 뜻한다. 고려조의 경우 종묘가 아니라 '태묘(太廟)'였다는 사실은 고려조가 황제의 예악을 시행했다는 증거이다. 제후는 종묘이고 황제는 태묘로 칭하기도 했다. 조선조에서는 거의 시행할 수 없었던 환구제천에서도 아악을 사용했다. 그러나 오로지 아악만을 국가 중요 행사에서 사용하는 것을 미심쩍어했고, 그리하여 '향음향무(鄕音鄕舞)'도 함께 곁들였음을 밝혔다. '헌가악독주절도(軒架樂獨奏節度)'편장에 "향악은 토풍(土風)이다. 무릇 제사에 처음에는 시작부터 마칠 때까지 향악을 연주했는데, 지금은 아헌과 종헌에 이르러서야 연주하고 있으니 편중되게 거행하는 과실을 면치 못 한다"라는 기록이 이를 뒷받침한다.[24]

고려조에서 환구·태묘 등 국가 중요 행사에서 송(宋)이 준 신악, 즉 아악을 제대로 알지도 못하면서 무차별적으로 사용하는 것은 일종의 '기신인(欺神人)'일 수 있다고 지적하고 민족 전래의 악무인 향악(토풍)을 병용하는 것이 정당하다고 했다. 소위 아악을 잘못 사용하면 신과 사람을 속이는 결과를 초래한다는 비판은, 훗날 세종의 민족악무 인식과도 연계된다.

세종은 우리나라는 본래 향악을 익혀왔는데, 종묘 제향 때 먼저 당악을 연주하고

23) 『高麗史』「志」권24, 樂 一, '宋新賜樂器' 조에 중세 제국주의적 정책에 입각해 新樂과 악기를 하사한다는 내용을 담은 徽宗의 詔와 함께 그 전말이 기록되어 있다.

24) 『高麗史』「志」권24, 樂 一, '軒架樂獨奏節度'. "… 不解其詞語, 可謂欺神人也. 又鄕樂, 土風也. 凡祭自始事奏之, 以迄于終, 今乃至於亞終獻奏之, 未免有偏擧之失."

겨우 삼헌 때에 향악을 연주하고 있으니, 조상들이 평상시에 들었던 향악을 사용하는 것이 옳지 않느냐,라고 제안한 바 있다. 아악은 본래 우리의 악무가 아니기도 하지만, 우리의 악무도 중원에 비해서 손색이 없고 중원의 악이라고 해서 어찌 완벽할 수 있느냐고 세종은 반박했다.[25] 세종의 이 같은 민족악무 인식이 고려시대에도 이미 있었다는 것이 주목된다. 우리의 조상에게는 향악이 적당하다는 사고방식은 고려시대를 거쳐 조선조까지 지속되었고 지금도 형식을 달리하여 계승되고 있다.

『고려사』「악지」에 다 같은 속악인데도 무엇 때문에 「속악」과 「삼국속악」을 분리해 편차했는지가 궁금하다. 「속악」 편이 「삼국속악」보다 먼저 편찬된 것은 '속악'을 더 중시했다는 증거이다. 삼국이라는 관사를 붙이지 않고 속악으로 한 것으로 전조인 통일신라와 궁왕의 태봉국, 견훤왕의 후백제 등의 왕조 차원에서 선별되어 사용했던 국조 악무였을 가능성도 있다. 즉 전조들이 채용해 사용했던 정통악무를 속악이라 명명해 그대로 고려조가 계승한 사실에 대한 지적일 수도 있다.

새 왕조가 탄생할 무렵 경황이 없기 때문에 대체로 전조의 악무를 그대로 사용하는 것이 예사였다. 고려조는 삼한을 통합했다는 자긍심이 대단한 국가였으니, 전대 왕조가 사용했던 악무를 고려조의 정체성을 손상하거나 부정한 것이 아닐 경우에는 대체로 채택했을 것이다. 속악 조에 편성된 〈동동·무애·처용〉 등은 여타의 속악들과는 차이가 있다.

〈동동〉은 고구려악무이고 〈무애〉는 서역악무이며 〈처용〉은 신라의 악무이다. 고려조가 채용한 속악 24편 중에 과거 백제의 사적 및 강역 등과 연계된 악무가 별로 나타나지 않고 있는 점이 관심을 끈다. 중국의 은조(殷朝)와 기자조선과 접맥된 '서경(西京)·대동강(大同江)'의 악무도 나타나는 터에, 백제와 연관된 악무가 배제된 사실은 반드시 우연으로만 볼 것인지.

이 같은 정황을 참작건대, 『고려사』「악지」에서 「삼국속악」 조를 별도로 편찬한 이유는 다양하겠지만, 그 중에서 백제악무를 국가 차원으로 채택하겠다는 의도도 작용했다. 「삼국속악」 백제악 편에 나오는 악무는 〈선운산(禪雲山)·무등산(無等山)·방등산(方等山)·정읍(井邑)·지리산(智異山)〉 등 다섯 편인데, 이 중에서 〈정읍〉을 제외하고는 모두 제목이 산 이름을 취하고 있는 점도 특이하다. 〈정읍〉은 조선조에 들

25) 『世宗實錄』 권30, 七年 乙巳 十月 庚辰條와 十二年 九月 己酉條 및 十二年 十二月 癸酉 條 참조.

어와서 〈동동·처용가〉와 함께 민족 향악의 '삼대악무'로 정착되었다.

『고려사』「악지」삼국속악 중 '신라·백제·고구려'의 악무들 모두가 전승이 단절되었지만, 유독 〈정읍〉만이 고려조를 거쳐 조선조에 중요한 악무로 격상되어 전래된 행운을 얻었다. 백제 가곡 중에서 왜 〈정읍〉만이 전승되어 조선조에 들어와서 국가 공식 악무로 확정되었는가 하는 데는 그만한 이유가 있었을 것이다. 이는 〈정읍〉이 혹시 후백제가 중시한 악무였거나, 백제 강역의 백성들이 가장 애호했기 때문이었다는 가정도 해볼 수 있다. 〈정읍사(井邑詞)〉의 노랫말이 인간 사회의 모태가 되는 부부애를 형상했다는 점도 참작이 되었을 것이다. '읍(邑)'은 고대에 수도의 의미가 있었다. 따라서 '정읍'은 후백제의 도읍이라는 의미가 있었던 것일까.

『악학궤범』의 편차도 「아악·속악·고려사악지(高麗史樂志)·당악정재(唐樂呈才)/속악정재(俗樂呈才)」 등으로 구성되어 있고, 권수를 달리해서 「시용당악정재도설(時用唐樂呈才圖說)」, 「시용향악정재도설(時用鄕樂呈才圖說)」 항목이 나열되어 있다. 정읍사는 「시용향악정재」 편장과 「고려사악지」, 「속악정재」에도 수록되어 있다. 이러한 점을 감안한다면, 향악과 속악은 명확한 변별력이 없이 함께 사용된 듯하지만, 용어에 명확한 차이가 있는 이상 악무의 내용도 달랐을 것이다.

「고려사악지」의 「속악정재」편에는 〈무고·동동·무애〉 등의 악무가 실려 있다. 〈무고〉를 연희할 때 〈정읍사〉가 가창되었는데, 향악이 그 곡을 연주했다고 했다. 이 경우 향악은 민족 전래의 전통 관현악단을 지칭했다.[26] 조선조가 국가 악무를 총괄적으로 다룬 『악학궤범』에서 '아악·속악'을 근간으로 하고 「고려사악지당악정재」, 「고려사악지속악정재」 그리고 「시용당악정재도설」, 「시용향악정재도설」 등으로 분류해 편차한 것은, 조선조 악무체계가 그러했다는 것을 말한다.

이를 근거해 볼 때 조선조 역시 고려조의 악무 전통을 그대로 수렴하며 〈아악·속악·당악·향악〉의 네 단위로 악무를 분류했다. 중국에서 당악과 아악이 수입된 후, 아악은 끊임없이 속악과 갈등을 겪었고, 당악 역시 향악과 줄곧 암암리에 대치되어 왔다. 아악과 당악이 고상하고 속악과 향악이 다소 저급하다는 인식은 당대의 지식인들이 가졌던 일반적인 악무 인식이었다.

그러나 고려조 이후 조선조까지 국가의 공식 또는 비공식 행사에 사용되었던 '당

26) 『樂學軌範』권3, 「高麗史樂志」, 「俗樂呈才」 '舞鼓'. "諸妓歌 〈井邑詞〉, 鄕樂奏其曲."

악'은 지금 그 흔적조차 찾기가 어렵다. 반면 향악과 속악은 강인한 생명력을 발휘해 지금도 엄연히 존재하고 있다는 사실에서 우리는 민족악무의 견고성과 영대성(永代性)을 확인하게 된다.『고려사』「악지」에는『악학궤범』과 달리 향악 편장이 별도로 존재하지 않고, '용속악절도(用俗樂節度)'편 말미에 향악과 당악을 연주했다[奏鄕唐樂]는 정도로 부기되어 있을 따름이다.

『고려사』「악지」와 조선조『악학궤범』을 대비할 경우, 조선조에 들어와서 향악이 부각되었음을 느낄 수 있는 바, 이는 조선조의 악무 정책이 향악과 속악을 변별해 구체적으로 진행되었음을 뜻한다.『악학궤범』에는「시용향악정재도설」,「향부악기도설(鄕部樂器圖說)」등의 편장을 마련하여 향악의 중요성을 시인했다.

『악학궤범』의 편차가 아악을 머리로 하고 속악을 뒤에 첨부했지만, 내용이나 분량은 속악이 아악을 압도한다. 악기의 경우는 아부악기(雅部樂器)가 당부(唐部)나 향부(鄕部)악기보다 그 종류가 다양하다. 그런데 왜 '속부악기(俗部樂器)' 항목을 두지 않고 '향부악기'로 분류해 민족 전래 악기를 여기에다 수록했는지. 아악을 속악에 당악을 향악에 명확하게 대비하면서, 유독 악기에 관해서만은 '속부'를 정하지 않고 향부악기에 통합시킨 데는 그만한 이유가 있었을 것이다. '속악진설도설(俗樂陳設圖說)'에는 시용아부제악(時用雅部祭樂)과 시용속부제악(時用俗部祭樂) 항목이 나와 있는 것과도 대비가 된다.

『삼국사기』악지와『고려사』악지 그리고『악학궤범』을 놓고, 우리의 전통 악무 분류인 〈아악·속악·당악·향악〉이 갖는 위상을 검토할 때, 삼국시대에는 속악의 개념이 없었고 오직 향악만이 한 부류로 존재했던 것 같다. 신라시대의 향악은 당시 백성들이 애호했던 악무였을 따름이지 왕조 차원의 국가 악무와는 거리가 있었다. 고려조에 들어와서 급속한 중국화로 인해 민족악무 역시 윗자리를 중국 악무인 아악에 내주게 되었다. 중국 악무가 당악의 차원을 넘어서 왕조 공식 악무로 승격된 것은 아악이 수입된 뒤부터였다. '제천·제지·태묘·종묘' 등 국가의 중요한 의식에 아악이 사용된 뒤부터 민족악무는 속악 또는 향악으로 격하되었다.

『고려사』「악지」에는 민족악무를 속악으로 일관해 분류했던 듯하고, 조선조에 들어와서 향악의 개념을 민족악무로 규정하고 다소나마 격상시키려는 의도가 있었음이『악학궤범』의 여러 편장에서 산견된다.『악학궤범』에「시용향악정재도설」편장이 있고, 편자 및 시대 미상인『시용향악보』와『악장가사』가 전해지고 있다는 점도 문제가 된다.

악장(樂章)에는 '아악악장'과 '속악악장'이 있었고, 당대에 행해진 모든 의식에 참석했던 인물들이 이해가 어려운 당악 또는 아악 악장보다 속악 악장에 관심이 더 많았을 것이다. 왜냐하면 악장의 가사가 이해하기 쉬운 우리말이 주류였기 때문이다. 〈동동·정읍사·처용〉 등의 삼대 악무도 「시용향악정재도」 편에 수록되어 있다.

〈보태평(保太平)·정대업(定大業)·봉래의(鳳來儀)〉 등이 조선조 시용향악의 머리 부분에 편차된 것은, 이들 악무가 조선조 개국을 구가한 국가 예악인 만큼 당연하다. 그런데 『시용향악보』의 '이십육가곡(二十六歌曲)' 중 〈납씨가(納氏歌)〉와 〈유림가(儒林歌)·횡살문(橫殺門)〉류를 제외하고는 거의 전부가 조선조 이전 오랜 시간 동안 가창되었던 향악인 점이 주목된다. 아악이 유입된 이후에 창작된 악장을 '속악악장'이라고 칭하는 것이 합당하지만, 고려조 이전의 민족 고유의 국가 악장은 '민족악장'이라 명명하는 것이 마땅하다. 만일 민족악장이라 하기가 어려웠다면 그 차선으로 '향악악장'으로 부르는 것이 합리적이다.

『시용향악보』나 『악장가사』에 실린 옛 노래들을 일컬어 '향악악장'이라고 말한 바 있지만, 한걸음 더 나아가서 '민족악장'으로 칭하고 싶은 심정이다. 중국으로부터 외래악이 수입되기 이전, 우리의 고대 및 중세 국가에서는 왕의 즉위나 행차와 조정의 제반 공식 행사 때 우리 민족 고유의 악무가 연주되었음이 확실하고, 이때 연주된 악무가 당시에 악장이라는 용어로 호칭되지는 않았겠지만, 국가 악장의 의미로 사용되었을 것이다. '아악'이 수입되기 전에는 국가의 중요한 행사에 '향악·속악' 등으로 불린 민족 전래의 악무가 국조 악장으로 연주되었다. 아악과 당악이 들어온 이후 향악·속악 등으로 격하된 과거의 정통 국가 악장을 두고, 더 이상 향악·속악 따위로 불러서는 안 된다는 점을 제언하고 싶다.

우리나라의 역대 악무서적들이 아악을 중시하고, 민족 고유의 악무를 다소 폄하한 것은 사실이다. 현존 악무에 관한 문헌들의 편차나 내용에 있어서 거의가 아악을 중심으로 짜여져 있기는 하나, 속악의 비중이 결코 가볍게 다루어지지는 않았다. 『악학편고(樂學便考)』의 경우도 악무에 관한 일반론을 머리로 한 후, '아악·악부·속악'으로 대별하고 '아악장·속악장'으로 유분했다. 이 중에서 속악장은 상하로 나눌 만큼 분량이 많은 점을 봐서, 당시에도 속악의 비중이 적지 않았다. 『악학편고』에는 향악의 개념이 없고 속악만 있는데 여기에서의 속악은 중국 역대 왕조의 속악과 우리나라의 속악을 합쳐서 엮은 점이 특이하다.[27]

고종(高宗) 29년 1892년에 간행된 『속악원보(俗樂源譜)』에는 아악·당악 등은 빼고

속악 위주로 내용이 짜여져 있고, 편장의 명칭도 '인의예지신(仁義禮智信)'으로 되어 있다.[28] 이보다 앞서 영조(英祖) 35년 1759년에 발간된 『대악후보(大樂後譜)』에는 처음부터 아악이나 당악이 없다. 지금 전하지 않고 있는 『대악전보(大樂前譜)』 역시 세종조악(世宗朝樂)을 중심으로 편찬했다고 했으니, 아악·당악 등의 외래악무는 없었다고 생각된다.

18세기 중엽에 발간된 이 악무서의 이름이 '대악(大樂)'인 점은 관심을 끈다. 우리의 악무사(樂舞史)에서 대악이라는 말이 처음 나온 것은 『삼국사기』 악 조이다. 앞에서도 언급했듯이, 신라가 가야악무를 산정해 '대악'으로 삼았다고 했는데, 조선조에서도 삼국과 후삼국 그리고 고려조의 악무들을 나름대로 정리해 '대악'으로 규정한 것으로 생각된다. 전래된 민족악무를 향악이나 속악 등으로만 부르지 않고 이를 묶어서 '대악'으로 인식한 것은 악무 인식의 진전이다. 『대악후보』는 7권으로 되어 있고 그 중 권1(卷一) '세조조속악(世祖朝俗樂)' 중에 천자 예악인 〈환구악(圜丘樂)〉이 포함된 것이 주목된다.[29]

향악과 속악의 변별점과 차이점에 대해서 정밀한 논의가 필요하지만, 본고의 성격상 문제제기 정도로 언급할 수밖에 없다. 단지 유의할 부분이 있다면, 대체로 '시용향악'이라는 용어는 있지만, '시용속악'이라는 항목이 없다는 사실이다. 시용, 즉 당시에 사용하는 속악이 없다는 것은 속악의 역사가 향악에 비해 길지 않음을 의미한다. 앞서 말한 것처럼 고려조에 아악이 들어온 이후부터 속악이 설정된 것 같다는 견해와도 합치된다.

이러한 논리가 타당성이 있다면, '향악'으로 분류된 민족악무는 적어도 아악이 수입되기 이전에 존재했던 악무이다. 따라서 『악장가사』에 '속악가사'와 '아악가사'에 실린 악무들과 '가사 상(歌詞 上)'에 수록된 악무는 차이가 있는 듯하다. 『악장가사』에는 향악이라는 용어를 쓰지 않고, 통틀어 국가의 공식 또는 비공식 연향에 사용된 악무를 일괄해 악장으로 취급했다.

27) 『樂樂便考』(權寧徹 解題, 螢雪出版社, 1980)에는 악무를 雅樂·俗樂·樂府 등 삼대 部類로 갈랐을 뿐, 향악은 별도로 취급하지 않고 속악장에다 전부 편입시켰다.

28) 『俗樂源譜』(『韓國音樂學資料叢書』 11, 1989)에는 이름 그대로 속악 위주로 되어 있고 향악이라는 명칭을 쓰지 않았다.

29) 『大樂後譜』(『韓國音樂學資料叢書』 1, 1989)에는 俗樂譜와 雅樂譜 그리고 時用鄕樂譜 등을 합쳐서 大樂이라는 部類에 편차하고 있다.

그러므로 '가사 상(歌詞 上)'의 편장에는 향악과 속악이 뒤섞여 수록되어 있는데, 이 중에 〈정석가(鄭石歌) · 청산별곡(靑山別曲) · 서경별곡(西京別曲) · 사모곡(思母曲) · 쌍화점(雙花店) · 이상곡(履霜曲) · 가시리 · 처용가(處容歌)〉 등은 속악이기보다는 향악으로 분류되어야 한다고 생각된다. 왜냐하면 이들 악무는 '요(謠)'가 아니고 '가곡(歌曲)'이며 아악을 염두에 두고 창작되었거나 전승된 것이 아닐 뿐 아니라, 이들 악무가 전부 악기의 반주에 의해 가창되었기 때문이다. 그러므로 『악장가사』에 실린 고려의 악무를 두고, 우리는 고려가요라고 하고 있는데, 엄밀한 개념에 입각한다면, '고려가곡'으로 불려야 합당하다.

　　향악은 동아시아에서 우리나라의 악무서에만 나타나는 용어인 듯하다. 중국에서는 향(鄕)보다 속(俗)에 비중을 두고 속부(俗部)라는 용어를 주로 사용했다. 송 휘종 대 진양(陳暘)이 1104년에 편찬한 『악서(樂書)』에 의하면 '아부(雅部) · 속부(俗部) · 호부(胡部)'로 분류하고 호부에 사이가 등 중국 주변 여러 민족의 악무를 수록했다.[30]

　　『악학궤범』에도 '아부(雅部) · 당부(唐部) · 향부(鄕部)' 등의 편장이 나타나는데, 이는 주로 악기를 말할 때 분류 기준으로 사용했다. 속악은 『악학궤범』의 경우 시용속악이라는 말 대신 『고려사』 악지 '속악'으로 나누어서 여기에 관계된 악무들을 편차했다. 〈보태평 · 정대업 · 봉래의〉 등 창업과 관계된 중요한 악장을 속악으로 보지 않고 향악으로 취급한 것은, 『악학궤범』 찬자의 의도가 개재된 것으로 생각된다.

　　조선왕조 개국 무렵은 명제국이 중원을 통일해 당시 세계 초강대국으로 부상했기 때문에, 개국의 웅혼한 기상을 표면적으로 도회(韜晦)하면서, 이면으로는 강한 자존심을 갖고 있었다. 따라서 조선조 개국에 참여한 사인들은 악무정책에 있어서도 반드시 사대적인 것만은 아니었다.

3) 〈번부악〉의 설정 의지

　　눌재(訥齋) 양성지(梁誠之)는 단기 3802년 예종 1년 1469년에 국정 전반에 관한 상소문을 올린 바 있는데, 그 중에서 아악을 보존해야 한다고 주장하면서. 악(樂)의

30)　陳暘;『樂書』總目次와 그 내용에 우리의 악서들과 연관시켜 여타의 항목을 뺀 부분에서 이 같은 三大
　　部類가 나타나 있다.

부류에 대해서 다음과 같이 말했다.

　신이 듣건대 악(樂)에는 〈아악·속악·당악·향악〉이 있고, 〈남악(男樂)〉과 〈여악(女樂)〉도 있으며 〈번부(蕃部)〉와 〈잡기(雜伎)〉 그리고 〈헌가(軒架)·고취(鼓吹)〉의 제도도 있습니다. 우리나라의 〈향악〉은 신라에서 비롯되었고, 아악은 송(宋)에서 〈대성악(大晟樂)〉을 내려준 것인데, 종(鍾)·경(磬)·태상(太常) 등은 지금도 전하고 있습니다. 전일에 중국 사신 예겸(倪謙)이 와서 헌가악(軒架樂)을 보고 칭찬하기를 마지않았으니, 이는 가히 기쁜 일이 아닐 수 없습니다.[31]

　양성지는 15세기 중엽에 조선조 악무를 '아악·속악·당악·향악' 등 사대 부류로 나누고, 남악과 여악 그리고 번부악 잡기 고취악에 대해서도 말했다. 향악은 신라시대에 비롯되었고, 아악은 송이 준 대성악에서 출발했다고 했다. 아악의 보존을 주장했지만, 속악과 향악을 과소평가하지 않았던 것이 주목된다. 민족악무의 사대 부류 중에서 아악 다음에 속악을 배치한 것은, 〈속악〉이 당악이나 향악보다 우위에 있음을 뜻한다.

　속악은 아악이 들어온 뒤 아악에 대응되는 민족악무를 창출해야 한다는 의지와 관계가 있다. 그러므로 전래된 향악 중에서 선별된 악무나 또는 새로이 창작된 악무일 가능성이 있다. 『고려사』「악지」의 '삼국속악'은 무수한 향악 중에서 고려조의 악무정책에 의해 선별된 악무이다. 양성지가 제시한 〈잡기(雜技)〉는 과거부터 전승된 '백희가무'의 일종으로서 오늘날 곡예 등에 해당된다.

　예종에게 올린 양성지의 위 상소문에서 특히 관심이 가는 것은 〈번부악〉에 관한 부분이다. 번부악의 개념은 조선조가 일종의 황제국이거나 주변국가의 맹주임을 전제로 한 악무 인식이다. 이는 마치 앞서 언급한 진양의 악무 분류 중에 '호부악'에 해당되는 것으로서, 조선조가 악무에 있어서도 주변 번국(蕃國)의 종주국이 되어야 함을 천명한 것이다.

　양성지가 제창한 〈번부악〉은 〈아악·속악·당악·향악〉 등에 추가되어 오대 부류

31) 『睿宗實錄』 권6, 元年 己丑 六月. "臣竊聞, 樂有雅樂俗樂唐樂鄉樂, 有男樂, 有女樂, 又有蕃部樂雜技, 又有軒架鼓吹之制. 吾東方鄉樂, 自新羅而始, 雅樂則宋賜大晟樂, 其鍾磬太常, 至今傳之. 前日明使倪謙之來, 見軒架樂, 稱賞不已, 是可喜也."

국보 제317호 태조 어진

(五大部類)로 확장되어야 할 중요한 장르이다. 악무에는 다양한 갈래가 있다. 기능과 역할에 따라 '제향악(祭享樂)·연향악(宴享樂)·방중악(房中樂)' 등 열거하기 어려울 만큼 많지만, 크게 나눌 때 위에서 제시된 오대 부류에 모두가 포괄된다.

연희자의 주체에 따라 분류한 〈남악(男樂)〉과 〈여악(女樂)〉의 경우, 여악은 항상 문제가 되어 존폐위기에 놓였다. 여악은 삼한 이래로 사용된 것인데, 중국 사신 단목례(端木禮)와 예겸 등의 말 한마디로 폐지하는 것은 온당하지 않다는 반론도 만만치 않았다. 우리나라의 전통 여악을 단목례는 매우 나쁘다고 했고 예겸 등은 오랑캐의 풍속이라고 혹평했으며, 예겸 등의 악평에 의거해 당대 진신(縉紳)들 모두가 여악의 폐지를 주장했지만, 문종 대의 우의정 남지(南智)는 삼한 이래로 전승되어온 민족악무를, 중국 사신 말 한마디에 졸지에 폐한다는 것은 부당한 만큼, 다시 의논해 결정함이 마땅하다고 올바른 주장을 했다.[32]

중국 사신 예겸이 여악을 이악이라고 규정하고 폄하한 것은, 중국 중심의 예악론을 기반으로 한 것이다. 당시 오고 간 중국 사신들의 여악에 관한 질책을 두고, 영의정 하연(河演), 좌찬성 김종서(金宗瑞), 우찬성 정망(鄭奔), 좌참찬 정갑손(鄭甲孫) 등은 여악 폐지를 주장했지만, 유독 남지만이 외국 사신의 즉흥적인 말 한마디로 전통악무를 경솔하게 폐지할 수 없다고 반론을 제기했다. 민족악무에 대한 조선 초기 지도급 인사들의 이 같은 폄하적 인식과는 달리 한걸음 나아가서 〈번부악〉을 설정해 조선조의 울타리 역할을 하는 나라들의 악무까지 수렴해 향유해야 한다는 양성지의

32) 『文宗實錄』 권4, 卽位年 庚午 十一月. "太宗之時, 使臣端木禮, 來見女樂, 深以爲非, 不許一陳, 此一可恥也. 今年春, 使臣倪謙司馬恂等, 來下馬之夕, 見女樂之集曰, 此夷風也. 斯亦一大辱也. … 右議政南智, 議童男難繼故, 已曾受敎革除, 其女樂, 三韓以來, 用之已久. 嫌倪謙之一言, 遽卽廢之爲難."

주장은 놀랍다.

번부악의 설정과 동일한 시각에서 제언한 '오경(五京)' 문제도 주목된다. 양성지는 조선조도 '요·금·발해' 등의 오경과 고려조의 사경(四京)을 본받아 오경을 설치할 것을 상소했다. 조선조의 오경은 번부악과 연계된 주체의식의 발로이다. 경도(京都, 조선조 수도의 호칭은 경도였고, 경도의 호구와 도성 도로 등을 한성부가 관장했는데, 우리는 오랜 기간 경도라는 수도 명칭을 잊고, 한성으로 일컬으며 부끄러워할 줄도 모르고 있다)를 상경(上京)으로 하고, 한성부(漢城府)와 개성부(開城府)를 중경(中京), 경주(慶州)를 동경(東京), 전주(全州)를 남경(南京), 평양(平壤)을 서경(西京), 함흥(咸興)을 북경(北京)으로 삼을 것을 양성지는 제창했다. 번부악과 오경의 설정을 주장한 것은, 조선조가 내면적으로 제후국이 아니라 황제국으로서의 긍지를 가져야 함을 천명한 것이다.[33]

대저 중국의 악은 아악·속악·여악 그리고 이부(夷部) 등이 있는데, 본조에서 사용하는 악은 '헌가(軒架)·고취(鼓吹)·동남(童男)·기녀(妓女)·가면잡희(假面雜戲)' 등도 있습니다. 대체로 악이라는 것은 성취한 공업(功業)을 형상하는 것입니다. 태조가 천운을 타고 흥기한 이후 태종·세종이 계승하자 동린(東隣)이 보물을 진상하고 북국(北國)이 귀순해 왔습니다. 이에 '예'를 제정하고 '악'을 만들어 아악과 속악이 모두 바르게 되었으나, 오직 '번악(蕃樂)'만이 정해지지 않았습니다. 바야흐로 성상이 용비(龍飛)해 대 위에 오르자, 일본·여진 등의 사자가 대궐 뜰에 와서 즉위를 하례하려는 자가 항상 수백 인이 되고 있으니, 해동(海東)의 문물이 지금보다 성한 적이 없었습니다. 바라건대 일본의 가무로써 '동부악(東部樂)'을 삼고 여진의 가무로써 '북부악(北部樂)'을 삼도록 하십시오. 일본악은 삼포(三浦)의 왜인(倭人)들에게 익히게 하고, 여진악은 오진(五鎭)의 야인(野人)들에게 익히게 하되, 그 의관제도가 괴이하다고 배척하지 말고 동사(東使)에게 연회를 베풀면 북악(北樂)을 겸용하지만 동악(東樂)을 쓰지 않게 하고, 북사(北使)에게 연회를 베풀 때는 동악을 겸용하되 북악을 사용치 말게 하십시오. 중국 사신에게 베푸는 연회에는 동악과 북악을 모두 연회하게 할 것이며, 조정 행사와 종묘에서도 이들 악을 사용해 태평한 다스림을 찬양하게 하여, 우리 조종의 위업

33) 梁誠之: 『訥齋集』 권2, 「奏議」, '便宜二十四事'. "增置五京, 盖遼金渤海, 並建五京, 前朝又建四京, 而本朝則只有漢城開城兩京而已. … 乞以京都爲上京, 漢城府開城府爲中京, 屬京畿右道, 以慶州爲東京, 全州爲南京, 平壤爲西京, 咸興爲北京."

을 빛나게 하시면 더없는 영광이 될 것입니다.[34]

양성지는 조선조의 악을 중국의 악과 대비시켜 중원의 천자예악을 본따려는 의도
가 강했다. 중국에도 이부악(夷部樂)이 있는 터에 조선조도 여기에 해당하는 번부악
을 설정해야 한다고 개진한 것이다. 악이 개국의 공덕을 찬양하는 만큼 세조가 '태
조·태종·세종'의 위대한 지도자의 뒤를 이어 등극했으니, 응당 번부악은 설립되어
야 마땅하다고 했다. 양성지는 조선조 초기의 정통성을 '태조·태종·세종·세조'라
고 했다. 문종(文宗)과 단종(端宗)이 여기에서 배제된 것은, 양성지의 이 같은 정통성
인식과 관계가 있다.

세조 즉위식 때 일본과 여진이 사자를 파견해 축하한 사실을 근거로 해〈번부악〉
을 만들어서 일종의 '천자예악'을 전개하자는 의도가 깔려 있다. 일본가무를〈동악
(東樂)〉으로, 여진가무를〈북악(北樂)〉으로 하고, 이들 번국(蕃國)의 사신이 오면 우리
의 악무와 함께 사신 온 해당 국가의 악무를 제외하고 동악이나 북악을 연주해 조
선조의 권위를 높일 것을 제창했다. 또 이들 번부악을 조정의 공식 의식과 종묘에도
연희해 조선조의 왕화(王化)가 동아시아 전역에 두루 미치게 하자고 제안했다. 양성
지가 번부악 설정을 제창하고 번부악 산하에 동악과 북악을 만들고 이들 악무를 익
히게 해야 한다고 했지만, 과연 조선조가 이를 시행했는지는 의문이다.

〈번부악〉이나〈북악·동악〉등은 조선조 초기에 잠깐 모습을 드러내었다가 이후
로는 나타나지 않은 점으로 볼 때, 제안으로 끝났을 가능성이 있다. 그러나 청나라가
중원의 주인이 되기 전에는, 만주지역 여진족이 어느 정도 독립성을 지녔던 것이 사
실인 만큼, 여진족의 대표들이 조정을 드나들었고, 왜 역시 무수히 사신을 파견하여
조선을 왕래했다. 여진과 왜의 사신들을 조정에서 접견할 때 악무를 베푸는 것이 관
례였다면, 북악이나 동악의 존재가 배제될 수는 없다.

세조 10년(1464) 1월 1일 왕이 근정전에 나아가 조하(朝賀)를 받은 후 회례연(會禮

34) 梁誠之;『訥齋集』권2,「奏議」, 便宜二十四事, '設蕃部樂'. "盖中國之樂, 有雅樂俗樂女樂夷部等樂, 本
朝所用有軒架鼓吹童男妓女假面雜戲等制, 大抵樂者象成者也. 自太祖乘運而興, 太宗世宗相繼而作,
東隣獻琛, 北國款塞, 制禮作樂, 雅俗皆正, 而獨蕃樂未之議焉. 方今聖上龍飛, 新登大位, 日本女眞之
使來賀卽位者, 常數百人, 稽顙闕庭, 海東文物, 未有盛於此時者也. 乞以日本歌舞爲東部樂, 女眞歌舞
爲北部樂. 日本樂習於三浦倭人, 女眞樂習於五鎭野人, 其衣冠制度, 不爲怪異譏詁之狀, 燕東使則兼
用北樂, 而不用東樂, 燕北使則兼用東樂, 而不用北樂, 燕中國使則並用東北樂. 于以用之朝廷, 奏之宗
廟, 賁飾太平之治, 以光我祖宗之業, 不勝幸甚."

宴)을 열었다. 왕세자와 효령대군(孝寧大君)을 위시한 여러 '대군(大君)·군(君)·부정 (副正)' 등과 영의정 신숙주(申叔舟) 및 좌우의정 들을 위시한 문무백관 그리고 왜(倭) 와 야인(野人)들도 반열에 끼게 한 신년하례 행사였다. 정월 초하룻날의 회례연은 왕 세자가 왕에게 술을 올리는 것을 시발로 하여 차례대로 헌주를 했다. 술이 칠행(七 行)을 돌자 세조는 시위군사에게 술을 내린 후, 기녀와 공인(工人)들에게 명해 악무 를 베풀게 했고, 왜인과 야인들에게 전정(殿庭)에 올라와서 노래하고 춤추게 했으며, 곧이어 사정전(思政殿)에 행차해 〈나희〉를 관람했다.

신년 하례식에 왕족도 참석했고 왜인과 야인도 참여한 사실을 이 기록에서 확인 할 수 있다.[35] 세조가 왜인과 야인에게 근정전 뜰에 올라와서 춤추고 노래하게 했다 고 했으니, 그들은 왜가무(倭歌舞)와 여진가무를 연희했을 테고, 그렇다면 소위 〈북 악〉과 〈동악〉에 해당되는 악무가 조정의 공식 석상에서 실연되었을 가능성이 있다.

세조가 참여한 신년 하례식에 연주 또는 연희되었던 악무가 구체적으로 무엇인지 는 밝혀져 있지 않지만, 이날 나례가 아닌 나희(儺戲)를 관람했고, 다음날에도 세조 는 세자와 '효령대군·임영대군·영응대군' 그리고 입직제장(入直諸將) 및 승지들과 더불어 술자리를 마련하고 악을 베풀었다. 나희는 나례와 달라서 나례가 오락적 방 면으로 발전해간 일종의 흥미로운 연극이다. 나희의 관람을 감안할 때 엄숙한 아악 보다 향악 위주로 소위 '주악'이 진행되었을 것이고, 1월 1일에 왜와 달리 일본국 대 마주태수(對馬州太守)도 사자를 파견해 세조에게 토물을 진상했으니, 동악의 필요성 은 인정된다.

조선조에서 왜와 야인을 접견할 때, 악을 베풀었음은 곳곳에서 확인된다. 사정전 에서 이들을 접견하면서 악사 2명과 여기 40명, 악공 20명이 동원되었고, 선정전(宣 政殿)에서는 악사 2명, 여기 20명, 악공 14명이 주악(奏樂)했으며, 한편 예조에서 이 들에게 연회를 베풀 때 악사 1명 여기 12명, 악공 10명이 동원되었다는 기록들이 있다.[36]

35) 『世祖實錄』 권32, 十年 春正月 甲寅朔. "御勤政殿受朝賀, 設會禮宴, 王世子進酒. … 倭野人皆就班, 補叔舟等, 以次進酒. 酒七行, 賜侍衛軍士酒, 命妓工人, 上殿奏樂. 又令倭野人, 皆升殿歌舞, 御思政 殿, 觀儺戲."

36) 『樂學軌範』 권2, 俗樂陳設圖說 時用殿庭鼓吹 後部鼓吹. "思政殿倭野人接見, 樂師二, 女妓四十, 樂 工二十. 宣政殿倭野人接見, 樂師二, 女妓二十, 樂工十四, … 禮曹倭野人宴, 樂師一, 女妓十二, 樂工 十."

조정에서 왜와 야인을 접견할 때 일정한 격식의 악무를 연희했고, 이들을 후대(厚待)할 필요가 있을 경우는 여기와 악공의 수를 더 늘렸다는 기록도 부기되어 있다. 『악학궤범』에 실린 이 같은 내용들이 속악의 '고취(鼓吹)' 조에 편성된 것으로 봐서 왜와 야인들에게 베푼 악은 속악 위주였다고 생각된다. 속악은 아악에 대응되는 악무의 부류로서 향악 중에서 선별했거나, 아니면 새로 만들어진 민족악무일 가능성을 인정한다면 이는 우리가 만든 일종의 〈신악〉으로 볼 수도 있을 것 같다.

〈향악〉에 대한 인식은 『고려사』 「악지」를 근거로 해 검토할 경우, 고려시대보다 조선조에서 격이 약간 높아진 감이 있다. 그러나 우리가 악성으로 추앙하고 있는 박연(朴堧)의 향악 인식은 참담하다. 그는 당악이 역대 중국의 악을 칭하는 의미로 사용되고 있는데, 이는 중국의 '속부지음(俗部之音)'인바, 응당 당악이라는 명칭을 〈화악속부(華樂俗部)〉로 고치는 것이 옳다고 했을 뿐 아니라, 〈향악〉이라는 칭호도 매우 비리(鄙俚)한 만큼 바꿔야 한다고 주장했다. 아악과 당악 위주로 조선조 악무를 바꾸려는 그의 의도는 칭송되기 어렵다.[37]

향악과 당악의 문제는 조선조 악무정책의 숙제였다. 또 한 예로서 종묘나 조회 기타 연향에 사용하는 악들이 혼란하니 반드시 〈아악〉으로 통일되어야 한다는 태종의 견해에 대해, 황희(黃喜)가 향악을 사용한 지 오래이므로 고칠 수 없다고 반론을 편 것은 매우 인상적이다.[38] 용비시(龍飛詩)를 관현악과 협연케 하기 위해, 선덕(宣德, 1426~1435) 연간에 당악을 익히기 위해 창가비(唱歌婢)를 선발해 중국에 파견했는데, 귀국한 이들을 불러서 당악과 맞추려고 했지만 실패했다는 기록을 봐서, 민족악무와 외래악무는 서로 합치하지 못하는 분야가 많았다.[39]

고려시대부터 외래악무가 자의 또는 타의에 의해 유입되었지만, 대부분 정착되지 못하고 표류하다가 얼마 후 백성들의 관심 밖으로 밀려나기 일쑤였다. 다만 일부 관

37) 『世宗實錄』 권47, 十二年 庚戌 二月. "其樂之名, 世稱唐樂. 唐字旣爲漢唐之唐, 則歷代中國之樂, 皆以唐稱之, 其可乎. 願以華樂俗部 改稱之. … 願自今宴享鄕樂, 主用林鍾爲調 樂名世稱鄕樂, 亦甚鄙俚, 願殿下改之."

38) 『太宗實錄』 권17, 九年 己丑 四月 己卯. "上謂左右曰, 禮樂重事也. 吾東方尙循舊習, 宗廟用雅樂, 朝會用典樂, 於燕享迭奏鄕唐樂,亂雜無次, 豈禮樂之謂乎. 雅樂乃唐樂, 參酌改正, 用之宗廟, 用之朝會燕享可矣. 豈可隨事而異其樂乎. 黃喜對曰, 用鄕樂久, 未能改耳. 上曰, 如知其非, 狃於久而不改可乎."

39) 『世宗實錄』 권109, 二十七年 乙丑 九月. "傳旨承政院, 我國邈在東陲, 音樂與中國不同, … 在今宣德年間, 選揀本國唱歌婢入朝, 經六七年, 太皇太后, 放還之. 諭曰, 在國中任意使之. … 今者以龍飛詩, 欲被管絃, 使唱歌婢, 協之唐樂. … 然絃歌之聲, 不合於本國之樂. 但舞蹈之容, 爲可觀也."

료들에 의해 아악으로 미화되어, 국가의 각종 행사에 공식 악무로 채택되어 명맥이 보존되었으나, 그것은 다분히 강제 보존의 성격이 강하다.

당악을 수입 또는 억지로 받아서 아악으로 격상시켜 연희한 것과는 달리, 왜와 여진의 악무를 국가 차원에서 수용해 번국의 사신들을 영접할 때 사용하자는 양성지의 주장은, 중국이 사이의 악무를 천하 통치의 시각에서 활용한 의도와 흡사하다. 고려조 국가 공식 축전이었던 팔관회에서도 송상과 동서번인 왜와 여진 그리고 탐라국 등이 예물을 바치고 참석하여 악무를 관람한 것이 상례였음도 참작이 된다. 이 기록에서 주목되는 것은 송상과 왜·여진을 칭해 동서의 번국이라고 표현한 점이다. 여기서 말하는 서번은 중국 서쪽에 있는 북방민족의 여러 국가들을 의미하고, 동번은 왜를 칭한 것이고, 제주도를 탐라국이라 표현한 것은 당시까지 그곳이 준독립국으로 있었음을 뜻한다.[40]

고려시대나 또는 그 이전부터 우리나라의 주변국 들 중에서 중국을 제외한 나머지를 통틀어서 '동·서번'이라고 칭한 사실이 주목을 끈다. 양성지가 말한 〈번부악〉도 이 같은 전통적 주변국에 대한 인식이 악무정책으로 구현된 것이다. 중국을 제외했을 때 우리가 주변 국가들의 종주국이니, 당연히 악무에 있어서도 번부악을 만들어서 국가 공식 행사에 연희할 필요가 있다는 시각은, 중세의 정치사회가 예악론을 기반으로 하고 있었기 때문에 필수적이었다.

양성지가 조선조를 주변 국가들의 종주국으로 자부하고, 일종의 천자예악적 시각에서 〈번부악〉의 설정을 제창한 것은, 5세기가 지난 오늘에도 재평가할 가치가 있는 중요한 악무 인식이다. 서융제국(西戎諸國)의 악무가 판을 치고 있는 현실을 감안할 때, 요즘 휘몰아치고 있는 동서양의 이들 악무를 일종의 〈번부악〉으로 규정해 재정비할 이유가 있다. 양성지가 제기했던 〈번부악〉의 설정이 조선조에서 공식적으로 실현되었다는 증거는 발견되지 않지만, 그 같은 주체적 악무 인식은 면면히 줄기차게 지속되었다고 느껴진다. 15세기 중엽에 제창되었던 〈번부악〉의 설정이 현실화되지 않은 숙제였다면, 21세기인 오늘 이 시점에서 이 숙제는 풀려야 마땅할 것이다.

40) 『高麗史』「世家」권16, 靖宗 卽位年 十一月. "東西二京, 東北兩路兵馬使, 四都護八牧各上表陳賀, 宋商客東西番耽羅國, 亦獻方物, 賜坐觀禮, 後以爲常."

2. 15세기 송경의 고려악무

1) 고려·조선조 문화의 변별성

추강(秋江) 남효온(南孝溫)은 성정이 충담(沖澹)하고 기개는 크고도 굳세었으며, 소탈하면서 전아(典雅)해 흉중에 한 점의 티끌도 없는 깨끗한 인물로 평가되었다. 추강의 이 같은 성격은 자연 이상주의적 경향을 띠게 되었고, 그러므로 현실에 적절하게 적응하지 못하게 마련일 것이며, 과거 지향적이 될 소지가 있다. 따라서 생육신의 한 사람으로 추앙된 것은 당연하다. 매월당(梅月堂) 김시습(金時習)은 일찍이 자신은 세종(1397~1450)의 지우를 받았기 때문에 이처럼 간고한 생활을 하는 것은 마땅하지만, 추강은 사정이 다른 만큼 세도의 계책을 세우라고 권고했으나, 그는 자신이 상소한 일[昭陵復位]이 성사되지 않는 한, 세속적인 영달을 추구하지 않겠다고 단언할 만큼 기개가 의연했다.[41]

대체로 현실에 좌절한 지식인은 학문에 침잠하거나 아니면 강호를 방랑하면서 풍류에 젖는 등의 궤적을 밟는다. 추강 역시 향년 39세의 짧은 생애 동안 금강산을 비롯해 '지리산·설악산·성거산·감악산' 등의 명산을 답파했고, 송경을 위시해 '평양·부여·순천·진주·담양·양양·밀양' 등지를 여행하면서 이상과 현실의 괴리에서 오는 울분을 달랬다. 추강은 은연중 자신을 최치원에 비유하며, 최치원이 유랑했던 '가야산 해인사·지리산 청학동·창원 월영대·양산 임경대·동래 해운대'를 찾기도 했다.

추강은 전국 각지를 유람하면서 적지 않은 시문을 남겼는데, 이 중에서 주목되는 것은 「송경록(松京錄)」이다. 「송경록」은 단기 3818년(1485) 9월 7일부터 18일 귀경하기까지 10여 일 동안의 기록이며, 전조인 고려조가 멸망한 지 93년 되는 해에, 그 도읍지인 개경에 잔존한 문물과 악무를 애정 어린 필치로 묘사했다. 우리 선인들은 자신들의 이전 정권인 전조의 문화와 문물을 대체로 계승하면서 부분적으로 변개하

41) 『海東名臣錄』 "… 爲人沖澹而弘毅, 疏曠而典雅, 胸次灑落, 無一點塵氣." 『國朝人物志』, "… 時習常謂
孝溫曰, '我受世宗厚知, 爲此辛苦生活宜也. 公則異於我, 盍爲世道計也?' 孝溫曰: '昭陵事天地大變
也, 復昭陵後, 赴擧不晚.'

는 선에 머물렀다. 왜냐하면 문화의 본질은 권력이 이동했다고 해서 쉽게 바뀌지 않음을 알았기 때문이다. 그러나 일부 부적절한 지도자는 전승된 문화의 본질마저 부정하고 신문화를 창출하고자 하는 야심을 가진다.

이들 중 일부는 문화혁명을 시도하기도 하지만 그 결과는 참담한 실패로 끝났을 뿐만 아니라, 역사의 오명으로 남는 것이 대부분이었다. 당대에 존재하는 문화는 아주 특수한 몇 개를 제외하고는, 반드시 존재해야 할 당위성이 있기 때문에 향유된다. 권력을 장악한 일부 성급한 지도자들은 긴긴 역사에 있어서 순간에 불과한 자신의 시대를 장구하고 영원한 시기라고 착각한 나머지, 기존의 문화를 말살 또는 변개하고자 하는 야심을 가지는 것이 다반사였다.

고려조를 멸망시키고 개국한 조선조가 성공한 이유는 앞서 말한 성급한 지도자들과 달리 전조의 문화를 대부분 발전적으로 계승한 때문이다. 필자가 본고에서 탐색할 고려조의 문물과 악무의 경우, 역시 조선조는 신왕조의 개국이라는 사실을 감안했을 때, 고려조를 쇠미케 한 종교문제 등 몇 개의 사안을 제외하고는 대부분 심화 확대해 가는 정책을 구사했다. 단군 이래 전승된 한민족의 전통문화를 그대로 보존하면서 단지 노쇠하고 부패한 지배계층의 인물들을 몰아내고 새로운 이념을 가진 참신한 인물군으로 충당시켰다.

동양에서는 이 같은 정권 교체를 두고 '역성혁명'이라고 하는바, 이는 지배 인물만을 교체했다는 용어이다. 동양의 역사가 이처럼 부단하게 전개되고 있는 까닭은, 전조의 문화를 준수하면서 진부해진 인맥들을 축출하고 신선하고 진취적인 신진세력을 지배계층에 편입시켰기 때문에 가능했다.

우리는 조선조가 고려조의 악무를 과도하게 폐기하고 그나마 살린 것도 개사를 자행했다고 비판하고 있다. 새로운 정권이 창출된 마당에 전조인 고려조의 악무를 취사선택할 것은 당연하다. 이 같은 현상은 동양사의 전개에 있어 모든 왕조들이 시행한 악무정책이었지 조선조만의 것은 아니다. 중국의 왕조에 비해 조선조는 온건한 악무정책을 실시했다. 속악과 향악의 경우 고려조의 악무를 거의 그대로 수용하고, 문제가 된 음사(淫詞)만 조선조 개국 이념과 부합되는 내용으로 개사한 것이 그 한 예이다. 조선조가 고려가곡의 가사를 바꾼 것을 두고, 정당한 행위가 아니라고 비난하고 있는 것이 대세이지만, 패기 발랄한 신흥국가가 악무정책을 전개함에 있어서 이 정도는 반드시 해야 할 시도이다.

중국의 경우도 진시황은 주나라 무왕의 〈대무악〉을 '오행지무(五行之舞)'로 변개했

고, 한나라 고조도 순의 '대소악(大韶樂)'을 '문시지무(文始之舞)'로 개명했으며, 위나라 문제(文帝)는 다시 진시황과 한고조가 변개한 명칭을 버리고 〈대소(大韶)·대무(大武)〉로 환원시켰다. 진조(晉朝)는 〈문무(文舞)〉를 〈정덕(正德)〉으로 〈무무(武舞)〉를 〈대예(大豫)〉로 바꾸었으며, 송조는 〈문무〉를 〈전무(前舞)〉로 〈무무〉를 〈후무(后舞)〉로 불렀고, 양조(梁朝)는 다시 문무를 〈대관(大觀)〉으로 무무를 〈대장(大壯)〉으로 했고, 수조(隋朝)는 이를 모두 〈문무·무무〉로 했지만, 당조는 문무를 〈치강(治康)〉 무무를 〈개안(凱安)〉으로 한 후 〈칠덕(七德)·구공(九攻)·상원(上元)〉 등 삼대무를 추가했다. 송의 태조는 숭덕무(崇德舞)를 〈문덕지무(文德之舞)〉로 상성무(象成舞)를 〈무공지무(武功之舞)〉로 바꾸었으나, 원조에 들어와서 다시 〈숭덕지무·정공지무(定功之舞)〉로 변개시켰다. 명조 역시 과거의 악무를 변개시켜 무무를 〈무공지무〉, 문무를 〈문덕지무〉로 일부 환원시켰다.[42] 위의 기록은 국가의 공식 악무 중 상층에 있는 〈문무·무무〉에 국한된 것이고, 여타의 악무 역시 새로운 왕조가 개창되면 명칭뿐만 아니라 내용도 상당한 변화가 있었다.

신왕조가 탄생하면 '예'를 제정하고 '악'을 짓는다는 중세의 예악론은 국가의 정통성을 확립시키고 백성들로부터 이를 확인받기 위한 정책의 근간이었다. 삼한통합의 위업을 달성한 고려조 역시 범동양권의 예악론의 틀 속에서 국가를 경영했다. 무릇 악이라는 것은 풍화를 수립하고 공덕을 형상하는 것으로 고려 태조가 대업을 초창(草創)했고, 뒤이어 성종이 교사(郊社)를 세우고 몸소 체협(禘祫)의 제사를 올린 후 문물이 완성되었지만, 문헌이 남아 있지 않아서 고찰할 수 없다고 『고려사』 「악지」의 편찬자는 아쉬워했다. 그러나 송조가 공민왕 때 〈아악〉을 하사해 비로소 조정과 종묘에 사용하게 되었고, 아울러 당악과 삼국 및 당시 속악을 혼합해서 사용했다고 지적한 후, 아악을 머리로 하고 당악과 속악을 뒤에 붙여 「악지」를 만들었다고 했다.[43]

여기서 우리가 유의할 점은 만일 고려조 지식인들이 『고려사』 「악지」를 편찬했다면 중국에서 유입된 아악을 과연 머리에 편차했을까 하는 점이다. 삼한통합을 성취한 왕태조의 위대한 업적을 기리는 소위 속악으로 된 악무와 악장은 당대에는 존재했겠지만, 지금은 '태묘악장(太廟樂章)'의 한문 악장을 통해 그 일단을 엿볼 수밖에

42) 殷亞昭;「中國古舞與民舞硏究」(貫雅文化事業有限公司 民國 80年 5月), 三韶樂和大舞 篇 60~62頁 참조.
43) 『高麗史』「志」卷 第二十四, 樂 一 참조.

없다.

반면 조선조 이태조의 공덕을 칭송한 〈납씨가·정동방곡〉 등 악장도 남아 있고, 문무인 〈보태평지무〉와 무무인 〈정대업지무〉도 전해지고 있다. 『고려사』「악지」는 아악을 머리에 편차하고 친사등가헌가(親祠登歌軒架)를 배열하는 등 황제예악적 구도 아래 편찬되었다. '태묘악장'이라는 명칭도 제후가 아닌 황제의 악장임을 은연중 강조한 것이다. 태묘악장 태조 제1실(室)의 〈대정지곡(大定之曲)〉과 혜종 제2실의 〈소성지곡(紹聖之曲)〉과 이후 계속되는 '현종·덕종·정종·문종' 등의 태묘의식에 문무와 무무가 추어졌다.

태묘와 종묘는 같은 위상으로 중국에서도 사용되었고, 태묘는 종묘에서 선대를 독립시켜 별도로 모실 경우의 호칭이기도 했다. 그러나 『고려사』에 등장하는 '태묘'는 제후의 '종묘'와는 성향이 다름을 함의한 것이다. 『고려사』〈태묘악장〉 제1실 왕태조의 〈대정지곡〉은 이태조의 〈정대업〉과 〈정동방곡〉 등의 모태가 되었을 가능성도 있다.[44] 『고려사』「예악지」가 제후예악이 아닌 황제예악임은 「예지」의 편차에서도 확인된다. 「예지」 중에서 우선 당시 종교에 해당되는 길례 대사(大祀)에 천자만이 할 수 있는 '환구'와 '태묘' 제의를 선두로 한 사실이 이를 증명한다.

고려조는 조선조와 달리 중국으로부터 책봉받지 않고, 스스로 하늘로부터 천명을 받아서 개국한 주체적인 정권이었다. 왕태조의 연호 '천수'는 이와 같은 개국 의지를 담고 있다. 그러므로 국가 공식 악무의 경우 고려조 악무는 조선조 악무와 엄연히 달랐다. 다 같은 '등가헌가(登歌軒架)'라도 제후와 황제의 것이 달랐음은 널리 알려져 있다. 따라서 고려조 '등가헌가'는 조선조 '등가헌가'보다 악기나 악인의 수도 황제예악을 따랐기 때문에 상당한 차이가 있었다. 고려예악을 이면으로 대부분 계승한 조선예악에 있어서 악무를 국한시켜 볼 때, 외래악인 당악은 고려조보다 애호하지 않고 엄격한 통제를 가했던 듯하다.

고려조가 멸망한 지 93년 되는 해에 고려예악의 중심지였던 수도 송경을 방문한 남추강(南秋江)은 잔존한 고려조 문물과 악무를 비교적 상세하게 기록으로 남겼다. 필자는 이에 남추강이 언급한 고려조의 문물과 악무에 대해서 약간의 부연 설명을 하고자 하는데, 혹시 구미속초(狗尾續貂)의 우를 범하는 것은 아닌지 모르겠다. 그리

44) 『高麗史』「志」卷 第二十四 樂 一 太廟樂章 참조.

고 남추강의 「송경록」에 언급된 고려악무에 관해서 선행연구가 있어서 도움이 되었음을 밝혀둔다.[45]

2) 송경의 고려 문물과 악무

고려조 문화와 조선조 문화는 다른 점이 많다. 조선조 문화가 고려조 문화와 변별되어야만, 조선조의 위상이 역사적으로 평가된다. 만일 두 왕조의 문화가 동일하다면 조선조의 개국은 의미가 없다. 따라서 송경의 문물은 한양의 문물과 상당한 차이가 있었다. 18세기 무명자(無名子) 윤기(尹愭)는 송경의 풍속을 한양과 비교하면서 다음과 같이 지적한 바 있다.

반인은 본래 송도에서 왔으므로 泮人元自松都遷
여자의 곡은 노래 같고 남자는 사치하다. 女哭如歌男服奢
호기로운 기질은 연·조(燕·趙)의 기상이요 豪俠帶來燕趙氣
노래도 괴상하여 한양과 다르다. 風謠怪底異京華

조선조 개국 후 국학 성균관을 창설하면서 송경의 성균관을 형식적으로 존치시키긴 했지만, 성균관 종사자들과 부속 노비들과 각종 기물 및 서적들을 모두 한양 성균관으로 옮겼다. 현재 성균관 주변 명륜동 일대에는 이와 같은 연고로 해서 개성 사람들이 이주해서 살았는데, 이들을 반인(泮人)이라 불렀다. 반인들은 한양의 풍속을 따르지 않고 개성의 풍속을 준수했기 때문에, 반인이 살았던 반촌(泮村)은 한양과 다른 독특한 문화를 가지고 있었다. 위에 인용한 무명자의 시도 이와 같은 명륜동 일원의 상황을 시로 읊은 것이다.

여기서 주목되는 것은 '풍요(風謠)'가 괴이하다는 점이다. '풍요'는 송경의 풍속과 노래를 의미하고 이는 18세기 말엽까지 그들 반인은 송경의 풍속과 송경 특유의 가요를 향유하고 있었다는 사실을 읊은 것이다. 무명자는 위 시의 자주에서 반인은 송

45) 任周卓, 「受容과 傳承樣相을 통해 본 高麗歌謠의 全般的인 性格」(『震檀學報』 83호 1997)

도에서 이주했기 때문에 그 말씨와 곡성은 송경 사람과 같고, 남자의 복장은 화려하고 기이했다. 협기를 숭상해 죽음을 집으로 돌아가는 정도로 여겼고, 간혹 싸울 때에는 칼로 가슴과 다리를 찌르기도 하여 풍습이 매우 특이하다고 했다.[46]

「송경록」에 의하면 남추강은 판문(板門)을 지나 천수원(天水院)을 거쳐 천수정(天水亭)에 오르는 것으로 기행을 시작했다. 천수정에는 이예(李芮)의 「정기(亭記)」와 최사립(崔斯立)의 시를 화운한 서거정(徐居正)과 이승소(李承召), 홍언박(洪彦博)의 시가 현판으로 남아 있었는데, 남추강은 이를 읽은 후 하정(下亭)해 탁타교(槖駝橋)를 건넜다. 천수정에서 화운시를 지은 서거정의 「송도회고(松都懷古)」라는 시에서도 한양과 다른 송경문물의 특성을 접할 수 있다.

푸른 기와 물결치던 백만의 번화가에	碧瓦鱗鱗百萬家
당시의 노래와 춤 호사를 다투었지만	當時歌舞鬪繁華
영웅이 떠난 후 풍류도 사라지고	英雄一去風流盡
기왓장 뒹구는 옛터엔 냉이꽃만 피었구나.	甓礫成場薺有花[47]

서거정 역시 송경의 풍물을 말하면서 가무와 풍류를 언급하고 있는 사실을 미루어볼 때 송경은 한양보다 연예적인 면에 있어서 화려하고 낭만적인 경향이 강했다. 서사가가 지적한 "당시의 노래와 춤"은 고려조 수도였던 개경 시절의 악무를 말한 것이다. 개경과 한양의 문화는 앞서도 언급한 것처럼 질과 양에 있어서 차이가 현격했다. 개경의 문화가 화려하고 분방했다면, 한양의 문화는 검박하고 절제된 경향이 있었다.

고려조가 불가에 경도했고, 조선조는 유가를 개국 이념으로 삼은 데서 나타난 현상이다. 송경에 임립(林立)했던 사원들은 호사스럽기 짝이 없었고, 지붕에 금을 입힌 것도 있었다고 했으니, 그 호화로움을 족히 알 수 있다. 반면 한양의 경우는 조선조 '초·중·후기'를 통틀어서 공공건물과 기타 주택들에 이르기까지 화사한 단청을 억제했다.

46) 尹愭;『無名子集』沜中雜詠 沜村, "沜人是自松京移來者, 故其語音與哭聲如松京人. 又男子衣服奢麗異常. 尙氣任俠, 觀死如歸, 往往因鬪爭, 輒以劒畵胸刺股, 風習大抵絶異.

47) 徐居正;『四佳集』詩集 卷四 第四.

남추강 일행이 청교역(青郊驛)을 지나 고려조의 중요한 사찰이었던 개국사(開國寺)의 유허를 지나 남대문에 이르러, '홍색·황색·자색·백색' 등 울긋불긋하게 만발한 국화꽃을 감상한 후, 이총(李總)이 머물고 있는 집으로 향했다. 남추강 일행이 처소를 찾아갈 때, 송경의 주민들이 길을 의도적으로 잘못 알려주어서 한참 동안 헤매다가 간신히 찾았다는 기록에서, 혹시 당시 송경 사람들이 한양에서 온 사람들에게 반감을 품었기 때문에 그랬던 것이 아닌지.

신라가 망한 후 서라벌 사람들이 고려조에 우호적이 아니었던 사실과도 결부된다. 개국사는 '개국'이라는 용어를 참작할 때, '정국안화사(靖國安和寺)·흥국사(興國寺)·국청사(國淸寺)' 등과 함께 고려조의 중요 사찰로 인정된다.[48]

개경과 한도(漢都)의 민호를 두고 볼 때, 개성부는 조선조 개국 이전까지 13만 호였는데, 한양으로 천도한 뒤 8천 호로 격감했다. 한도의 평시 민호는 8만에도 미치지 못해 개도(開都)의 은성함에 미치지 못했을 뿐 아니라, 임진왜란 이후 20여 년이 지났지만 수만 호에 불과하다고 이수광(李晬光)도 개탄한 바 있다.[49] 소위 개도와 한도를 놓고 비교할 때 문물의 번화함과 인구의 풍성함은 한양이 개경을 따르지 못했다. 그러므로 문물의 번화함과 악무의 융성함과 염려(艷麗)함에 있어서 개도가 한도를 능가했을 것은 당연하다. 그러나 소위 한도의 문물과 악무가, 번화와 융성 및 염려를 기준하지 않고 질박함과 단아함 그리고 규범성을 척도로 할 경우, 한도가 개도를 훨씬 앞서 있었다. 한도와 개도의 이 같은 차이점을 놓고 우열이나 장단으로 평결하는 것은 정당하지 못하다.

남추강 일행은 송경에 잔존한 이른바 '전조고적(前朝古迹)'과 '전조고사(前朝古事)'에 정통한 개성 노인 한수(韓壽)의 안내를 받아 폐허화된 팔각전을 둘러보고 평의사에 있는 삼봉이 지은 비문을 열람한 후, 태묘동에 이르러 정몽주의 피격처와 고택을 찾아 감개에 젖기도 했다. 송경에는 불교가 한양처럼 위축되지 않고 현저하게 남아 있음도 「송경록」을 통해 알 수가 있다.

이태조가 회군해 주필(駐蹕)했던 곳 등을 거쳐서 묘각암(妙覺庵)을 방문해 고려 현종이 금자로 아로새긴 불경을 비장한 금자탑의 높고 정교한 모습을 보면서 그 상부

48) 徐兢;『宣和奉使高麗圖經』第十七, 祠宇편 참조.
49) 李晬光;『芝峯類說』卷三 民戶: "世傳開城府城內民戶前朝時十三萬, 而遷都後, 僅八千餘戶. 今漢都平時戶八萬, 不及開都之盛, 而亂後死亡殆盡, 至今二十許年, 未滿數萬戶, 生聚之難如此."

에 조각한 범자(梵字)를 해독할 수 없다고 했다. 송경에는 불교를 숭상했던 고려조의 특성이 사원과 탑들에 현저하게 남아 있었다. 특히 범자 같은 것은 한양에서는 접할 수 없는 진귀한 고적으로서 남추강은 이를 감동적으로 접했다.

1485년 7월 9일 남추강은 한수, 이총 등과 더불어 영인(伶人) 송회녕(宋會寧)의 젓 대소리를 벗삼아 순효사(純孝寺)에 둘렀다가 목청전(穆淸殿)을 근참했지만, 군신례를 베풀 복장을 갖추지 못해 정무(庭廡)만 들러보고 영전(影殿)에 안치된 어진을 배알하지 못했다. 목청전은 이태조의 잠룡고저(潛龍故邸)였지만, 사원에 희사해 어진을 모시는 전당이 되었다.

조선조 명종 대에 개성 성균관 유생들이 송경의 음사(淫祠)를 타파한다는 명분 아래 '송악신사(松嶽神祠)·대국당(大國堂)·국사당(國祀堂)' 등 기층신앙의 사우(祠宇)를 불태운 사건이 있었는데, 이때 목청전도 함께 화를 입어 조정이 격노하여 해당 유생들을 엄격하게 치죄한 기록도 전한다.[50]

목청전을 떠나 초동에게 길을 물어 소로를 따라 북쪽으로 올라가서 성균관에 이르렀다. 조선조 초기 송경은 이미 황폐화되어 유명한 성균관조차 길을 물어야만 찾을 만큼 잡초와 거친 잡목들만 무성했다. 이는 신라의 멸망 후 경순왕이 문무백관과 백성들을 데리고 개경으로 이동한 후 황폐해진 서라벌의 상황을 연상시킨다. 역사는 돌고 돈다는 말이, 고려조 개국 후 500여 년 만에 다시 개경이 서라벌의 전철을 그대로 밟은 사실이 처연하게 징험되는 대목이다.

고려조 국학의 명칭은 황제예악에 입각해 '국자감(國子監)'으로 불리다가, 충렬왕 원년 1275년에 원의 압력에 의해 '국학'으로 개칭했다. 국자감은 황제의 학교를 지칭하기 때문에 국립대학이라는 의미를 지닌 '국학' 정도로 이름한 것은 제후의 학교이기를 꺼려한 고려조의 자존심이 남아 있었기 때문이다. 그러나 충선왕 대에 '성균감'으로 다시 강등되었다가, 공민왕 5년 1356년에 원의 연호를 정지함과 동시에 '국자감'으로 다시 승격시켰지만, 6년 후 1362년에 '성균관'으로 확정되었다.

고려조 말엽 왕조의 주체성을 지키려는 노력과 고민이 엿보이는 부분이다. 조선조는 한양과 개성에 두 국립대학을 경영했다. 편의상 이름을 붙인다면 한양성균관과 개성성균관이 된다. 조선조가 두 개의 국립대학을 운영했다는 것은 의미가 있다.

50) 『明宗實錄』卷三十二, 二十一年 丙寅 正月 丙辰 丁巳 條 참조.

개성성균관을 폐쇄하지 않은 것은 태종이 개성성균관 출신이었기 때문인지는 모르겠으나, 전조의 문물을 계승 보존하겠다는 올바른 역사 인식으로 평가된다. 남추강은 1485년 무렵의 개성성균관의 상황을 다음과 같이 기록했다.

　　성균관 앞에는 두 개의 냇물이 교류하고 있는데 이것이 반수(泮水)이다. 반수 밖에 돌다리가 있고, 돌다리 밖에 마암(馬巖)이 있다. 석교를 건너 문 안으로 들어가니 동재(東齋)·서재(西齋)가 있는데, 이는 본래 학생들의 숙소로 건설된 것이지만, 학생 하나 찾을 수 없었다. 동·서재 위쪽에 교관청(敎官廳) 건물은 있었지만 교관은 없었다. 교관청 위편에 명륜당(明倫堂)이 있고, 명륜당 뒤로 동무(東廡)·서무(西廡)가 있고, 동·서무 안에는 70자(子)와 한당(漢唐) 제유(諸儒)의 신판이 안치되어 있었다. 동·서무 위쪽에 대성전(大聖殿)이 있고, 대성전 중앙에 문선왕(文宣王)의 토상을 중심으로 옆에는 안자(顔子)·증자(曾子)·자사자(子思子)·맹자(孟子)의 토상이 배열되어 있었다. 동서의 종사청(從祀廳)에는 10철(哲)의 도자기상이 안치되었는데, 그 위차는 경성과 동일했지만 토상의 경우는 달랐다.[51]

　　개성성균관과 한양성균관의 교원(校園) 구조는 동일했다. 다만 한양의 경우는 대성전이 명륜당 앞에 배치되었는데, 이는 개성성균관이 전학후묘(前學後廟)인 점과 다른 부분이다. 그러므로 명륜당과 '동·서재'가 전면에 있고, 대성전과 '동·서무'가 후면에 축조되었다. 개성성균관과 한양성균관의 가장 큰 차이점은, 한양성균관이 공부자 이하 모든 성현이 위판으로 안치된 데 반해, 개성성균관은 토상으로 안치된 점이다. 조선조 개국 후 문묘에 모셔진 소상이 문제가 있다고 보고 전부 위패로 교체했지만, 15세기 후반까지 이 같은 교체작업이 전국적으로 확산되지 않았던 것 같다. 일본이나 월남의 문묘에는 지금까지 목주(木主)가 아닌 소상이 모셔져 있다. 한양성균관이 개성성균관을 본떠서 건설되었지만, 성균관의 부지는 오히려 한양성균관이 협소해졌다.

<hr />

51)　南孝溫;『秋江集』卷六, 雜著「松京錄」: "丁巳, … 間於樵童得小路, 北赴成均館, 館前有二川交流, 是謂泮水. 水外有石橋, 橋外有馬巖. 渡石橋入門, 門內有東西兩齋, 其設本爲諸生所舍, 而無一諸生. 齋上有敎官廳, 而無敎官. 又其上有明倫堂, 堂後有東西廡, 廡內有七十子及漢唐諸儒神板. 廡上有大聖殿, 殿中央有文宣王土像, 其傍有顔曾思孟土像. 東西從祀廳有十哲土像, 其位次與京城同, 而土像則異矣."

개성성균관의 출발은 성균관이 아니라 '국자감'이었으니, 응당 교원을 에워싼 냇물도 반궁(泮宮)의 반수가 아니라 벽옹(辟雍)의 원수(圓水)였을 것이다. 「송경록」 중 성균관 교원에 관한 기록에서 관심을 끄는 것은 대성전(大聖殿)이라는 칭호이다. 조선조 초기에도 문묘의 현판을 대성전이라고 했다가, 중국 사신들의 지적을 받고 대성전(大成殿)으로 바꾼 기록이 전한다. 공부자가 대성이니까 대성전으로 한 것 같은데, 이는 잘못이다. 문묘에는 대성뿐만 아니라 아성도 있고 십철도 있으며 일가를 이룬 학자도 있기 때문에 대성전으로 하는 것이 마땅하다.

남추강이 방문했을 당시까지 현판을 고치지 않았음을 알 수 있다. 교관청에는 교수도 없고 동·서재에는 학생도 없다고 한 것으로 보아, 15세기 말엽에 개성성균관의 기능은 마비 상태로 퇴락해 있었다. 「송경록」에서 말한 반수 외각의 마암은 하마비(下馬碑)를 말하는 것 같다. 송의 서긍은 개성의 국자감에 대해서 아래와 같이 말했다.

> 국자감은 예전에 남쪽 회빈문 안에 있었는데, 전면에 대문이 있어서 국자감이라고 크게 써서 현판을 달았다. 중간에 선성전(宣聖殿)을 세우고 동·서무를 만들고 동·서재를 열어서 유생들을 거처하게 했다. 옛 제도와 규모가 협소했기 때문에 이곳 예현방(禮賢坊)으로 옮긴 뒤부터 학생도 많아졌고, 제도 규모도 화려해졌다.[52]

서긍이 개경에 온 1123년은 예종이 붕어하고 인종이 즉위하던 해이다. 남추강이 방문한 때보다 무려 362년이나 앞선 시기이다. 고려조 국립대학은 약 4세기 만에 국자감에서 성균관으로 강등되고, 학생들도 흩어져 찬바람만 스산한 텅 빈 교원으로 전락했다. 서긍이 방문했던 국자감의 본전인 대성전은 '선성전'의 현판이 걸려 있었다.

1485년 7월 10일 남추강 일행은 예성강가 장원정(長源亭) 옛터를 찾아 당두산(堂頭山)에 올랐다. 한수(漢水)와 낙수(洛水)가 만나는 하구(河口)에서 벽란도를 굽어보며, 수군가(水軍家)에 조와 쌀을 주어 만들어 온 밥을 순무를 소금 간장에 찍어 먹으면서, 시속을 얘기하고 옛일을 말하며 조석의 나고 드는 이치를 말했다.

52) 徐兢: 『高麗圖經』 卷 第十六, 官府 國子監, "國子監舊在南會賓門內, 前有大門榜曰國子監. 中建宣聖殿兩廡, 闢齋舍以處諸生. 舊制極隘, 今移在禮賢坊, 以學徒滋多, 所以侈其制耳."

밤 깊도록 흥겹게 얘기하는 중에 세속의 온갖 티끌심사가 말끔히 씻기는 듯하다고 했다. 바야흐로 밤이 깊어 차가운 달이 중천에 휘영청 밝았고, 조수가 밀려오고 갈매기들의 울음 소리를 들은 남추강은 감회에 젖어 다음과 같이 읊었다.

긴 바람 불어오니 잠자던 갈매기 날고	長風吹起白鷗眠
저녁달 중천에 걸려 물결과 하늘 닿았네.	夜月懸空浪接天
일대의 호화도 적막 속에 빠졌으니	一代豪華今寂寞
장원정 옛일 심회만 망연하구나.	長源古事思茫然

굶주린 늙은 말 석양에 울고	老馬飢嘶日欲曛
조밥에 소금간장 순무가 전부구나.	白鹽粟飯劈菁根
조수 드나듦이 생사와 같은 법	潮來潮去猶生死
한 세상 영화나 고통 모두가 뜬 구름.	在世榮枯總似雲

남추강은 적막하고 퇴락한 송경의 풍물을 접하고 낙척한 자신의 심회를 말했다. 벽란도는 고려조 수도 개경으로 들어가는 항구로서 국내 물산은 물론이고 멀리 송나라의 상선들도 수시로 드나들던 무역항이었고, 장원정은 일찍이 정지상(鄭知常) 등 고려조 문인들이 즐겨 찾아서 음영하던 명승지였다. 이처럼 번화하던 지역도 조선조 개국 후 수도가 한양으로 옮겨짐과 동시에 찾는 이도 드문 한적한 나루터로 변했다. 이미 과거지사로 넘어간 고려조의 운명을 남추강은 드나드는 조수에 비겨서 영고성쇠는 되풀이되는 것이니 개탄할 일만도 아니라고 자위했다.

이틀 뒤 4월 12일에 다시 송경으로 들어온 남추강 일행은 남대문을 지나 수창궁(壽昌宮)을 본 뒤, 홍례문(弘禮門)을 빠져나와 용두교(龍頭橋)를 건너 개성부를 통과해 강감찬(姜邯贊), 조준(趙浚), 허금(許錦) 등의 고택 및 유허를 지나, 태평관(太平館)을 거쳐 이태조를 옹립한 후 개국공신이 된 구정(龜亭) 남재(南在)의 옛 집터에서, 고려조 문물과 세상사의 덧없음을 개탄하는 내용의 7절 2수를 지어 다음과 같이 읊었다.

오백 년 운수 다해 다시 성군 만남은	五百年終遇聖君
구정 당년의 웅혼한 풍운이다.	龜亭當日際風雲
송악산 아래 처량한 옛집을	凄凉故宅松山下

| 포의의 오대손이 찾아왔도다. | 短布來過五葉孫 |

고원(古園)은 야인의 밭이 되었고	故園今作野人田
구정이 떠난 지도 백 년이 되었네.	此去龜亭一百年
교목 우거진 남조에 세묘를 보니	喬木南朝着世廟
강후는 본래 사조를 섬겼다.	絳侯元是四朝賢

남추강의 선대인 구정의 고택 아래에 있는 하륜(河崙)과 김정승(金政丞) 상락백(上洛伯)의 집터도 함께 밭으로 변했다. 남추강은 한때 권세를 잡아 세상을 호령하던 인물들의 고택이 모두 밭으로 변한 구도 송악의 폐허화된 모습에서 권력의 이동이 빚은 거대한 변화를 목격하고 감회에 젖었다.

위의 시에서 등장하는 구정은 남추강의 5대조로서 남은(南誾)의 형이다. 조준과 남재·하륜은 전환기를 살았던 인물들인 만큼 그들의 본래 집은 전부 송경에 있었다. 조선조 개국 후 그들은 새 수도인 한도로 옮겨와서 고루거각(高樓巨閣)을 짓고 살았을 것이다. 따라서 그들이 버리고 온 옛집은 허물어져 농부들이 밭을 갈고 씨를 뿌려 수확하는 전야로 변한 것은 당연하다. 남추강의 「송경록」 이후 500여 년이 지난 오늘의 송경은 남대문과 성균관만 남아 있을 뿐 다른 건물은 흔적도 없어졌고, 남아 있는 성균관의 건물들에 걸렸던 현판들도 모두 철거된 채 박물관으로 격하되고 말았으니, 다시 「송경록」을 집필하는 사람은 남추강보다 더욱 참담한 심경에 사로잡힐 것이다.

한 시대의 악무는 그 시대를 이끌던 왕조가 멸망했다고 해서 쉽게 소멸되지 않는다. 왜냐하면 민족악무는 초왕조적 성격을 지녔기 때문이다. 그러나 한 왕조의 출현과 동시에 신흥 왕조를 예찬하는 악장의 경우는 대체로 해당 왕조와 운명을 같이했지만, 악장의 노랫말을 가창했던 곡조는 왕조 차원이 아닌 민족 차원일 때에는 가사만 바꾸는 것이 동양 악무계의 통례였다.

조선조 역시 지적한 대로 고려조 악무를 개사 과정 등을 거쳐 거의 수용했다. 전조 악무를 폐기하지 않고 대체로 수용하는 이유는 새로운 곡조의 창작이 어렵다는 점도 있지만, 설사 새로운 곡조를 만들었다 해도 그 곡조가 백성들에게 받아들여져 쉽게 애호되지 않기 때문일 것이다.

남추강 일행이 송경을 방문해 송경지역의 악무예인을 대동해 유람한 것은, 당시

일부 사인 유람자들의 관례이긴 했으나, 함께 동참했던 종친들과의 악무를 매개로 한 풍류생활과도 관련이 있었다. 무풍부정(茂豊副正) 백원(百源) 이총(李摠)과 수천부정(秀川副正) 정중(正中) 이정은(李貞恩) 등이 그 한 실례이다. 백원과 정중은 모두 시문과 음률에 뛰어났고, 정중은 유명한 거문고 연주가였다. 15세기 말엽 송경은 한양과 달리 낭만적인 풍류가 많이 남아 있는 곳이었다. 송경의 영인인 피리의 명수 송회령과 가객 석을산(石乙山)을 초치해 함께 노래하고 연주하며 송경을 유람했다.

시절이 마침 중양절이어서 동서남의 여러 산들을 보니 많은 사녀들이 떼를 지어 산등성이에 올라 혹은 노래하고 춤추고 있어서 자못 태평스런 기상이 있었다. … 정중이 비파를 타다가 다시 거문고를 탔고, 회녕이 피리를 불고 석을산이 노래 부르며 자용(子容)이 일어나 춤추었다. 비파와 노래와 피리 소리가 어울려 화음의 극치를 이루었다. 자용이 사녀 중 가장 어린 자와 마주하여 춤춘 후 〈목후무(沐猴舞)〉를 시작하니, 마디마디 절절이 춤사위가 노랫소리 악기 소리와 부합되었기 때문에 주인 사녀가 기쁨의 눈물을 흘렸다. … 내남대문을 나와 길을 가다가 회녕이 말 위에서 피리를 불고, 자용이 말 위에서 춤을 추니 집집마다 사녀들이 문을 나와 구경하며 모두들 이인(異人)이라고 감탄했다. 자용이 흥에 겨워 미친 사람인 양 소리를 질렀다. 이날 밤 정해진 집에 투숙했는데, 백원의 종이 자용의 재예에 감격하여 별도로 술자리를 마련하자, 자용이 다시 일어나 〈목후무〉를 추었다. 주노(主奴)가 손을 맞잡고 두 번 절했고, 석을산이 기녀를 주선했다. … 또 영빈관을 거쳐 오정문(午正門)으로 들어가니 백원의 종들이 은행나무 아래 술자리를 마련해 놓고 기다리고 있었다. 회녕이 피리를 불고 정중이 거문고를 타서 환락을 극진히 한 후, 달빛 아래 피리를 불면서 숙소로 돌아와 취침했다. … 또 오층전각 꼭대기에 올라 회녕으로 하여금 피리를 불게 한 후 창을 열고 아래를 내려다보며 회포를 풀었다. … 자용이 말 위에서 거문고를 타며 성균관을 지나 탄현(炭峴)을 넘어 귀법사(歸法寺) 옛터를 찾았다. … 해는 지고 달이 뜨자 바람이 일어 나무가 소리를 내었다. 정중이 거문고를 타니, 산승들이 귀를 세워 경청했다. … 원통사(元通寺) 앞 단목(檀木) 아래에서 정중이 거문고를 타다가, 자리를 옮겨 누각에서 연주하니 스님들이 줄지어 서서 들었다. 그 중의 한 스님이 가장 기뻐하며 "옛날 최치원의 무리들이 산을 유람했는데, 그대들이 바로 이들이다"라고 축하했다.[53]

악무를 싫어하는 사람이 있을까마는 위의 기록을 살펴보건대 송경인들은 노래와

춤을 특히 좋아했던 듯하다. 중양절 송경 주변의 산등에 남녀노소가 무리를 지어 올라가서 노래와 춤판을 벌이는 풍속도 특이하고, 송경의 유명한 연예인인 회녕과 석을산 등이 피리 불고 노래하며 시가를 가자, 사람들이 집에서 몰려나와 구경하는 것도 인상적이다. 특히 말 위에서 피리 불고 춤추는 행위는 당시 송경인들에게 비상한 관심을 끌었다. 게다가 한양에서 내려간 우선언(禹善言)과 이정은 등 당시 악무의 명인들도 참여했으니, 그 무르익은 풍류는 짐작이 가고도 남는다.

남추강 일행들이 북령을 지나 폐허화된 궁궐을 본 후 첨성대를 찾았을 때, 건덕전 (乾德殿) 옛터에서 야제를 지내는 사녀들이 다투어 몰려와 함께 자리했다. 백원이 정중과 회녕 그리고 석을산을 불러 노래하고 연주하고 춤추는 질탕한 놀이가 끝나고, 헤어질 무렵 정중(正中)이 우리를 다시 보고 싶으면 한양 시중에서 찾으면 된다고 했다. 이로써 보건대 자용 우선언과 정중 이정은은 한양에서 유명한 악인이었음이 분명하다.

당시 한양에서 이 같은 풍류는 상상하기 어려웠을 것이다. 한양의 분위기는 유가적 기풍이 우세했기 때문에, 시중에서 피리 불고, 노래하고 춤추는 등의 풍류는 송경과 달리 억제되었다고 여겨지기 때문이다. 그러므로 남추강 이하 풍류 남아들이 한양을 떠나 송경을 찾아서 마음껏 향락적 풍류를 즐긴 것이다. 위 「송경록」에서 발췌한 기록을 통해 송경인들이 악무를 좋아하고 심지어 스님들까지 노래와 춤과 음악에 심취할 정도로 송경은 풍류스런 문화를 가지고 있었다.

(1) 〈목후무(沐猴舞)〉의 연희

남추강 일행 중에서 자용 우선언이 주목된다. 그는 노장에 애착이 많았고, 남추강

53) 南孝溫,『秋江集』卷六, 雜著「松京錄」, "時乃重陽之日, 望見東西南諸山, 士女成行處處登高, 或歌或舞, 頗有太平氣象. … 正中彈琵琶或彈琴, 會寧吹笛, 石乙山唱歌, 子容起舞. 琵琶歌笛, 極臻其妙. 子容與主女最少者相對舞, 舞罷, 作沐猴舞, 枝枝節節, 中於歌管, 主人士女歡喜皆泣下. … 出內南大門, 道中會寧於馬上吹笛, 子容於馬上起舞, 家家士女迎門出見, 咸嘆以爲異人. 子容自得, 時時發狂叫. 是夜投宿寓家, 百源奴心服子容才藝, 又別設小酌, 子容復起沐猴舞, 主奴攢手再拜, 石乙山許媒妓女. … 又過迎賓館, 入午正門, 百源奴輩設酌於鴨脚樹下以待之. 會寧吹笛, 正中彈琴, 盡歡而罷, 乘月吹笛, 到寓家宿. … 又上五層殿極頭, 令會寧吹笛, 開窓下瞰, 神氣舒暢. … 子容於馬上携琴, 過成均館, 越炭峴, 過歸法寺. … 時日落月出, 風起樹鳴, 正中彈琴, 山僧莫不聳聽. … 於寺前檀木下, 正中彈琴, 又於寺之前樓上彈之, 寺僧列立聽琴, 有一僧最喜, 乃祝曰, '古之崔致遠輩率爾遊山, 子等無乃是耶?"

과 홍유손(洪裕孫) 등과 어울려 죽림칠현(竹林七賢)으로 자처한 인물로, 당대 정치현실에 저항감을 가졌기 때문에 술과 악무에 탐닉했다. 자용이 취흥이 무르녹자 〈목후무〉를 추었는데, 음률과 맞아떨어져 사람들로 하여금 경탄하게 했다. 송경 여행 중 연희된 춤 가운데 자용의 〈목후무〉가 인기를 끌어 두 번이나 춘 것으로 되어 있다.

자용은 일행 중 춤에 조예가 깊었던 인물이었고, 그가 춘 〈목후무〉가 어떤 종류의 춤인지 관심을 끈다. 〈목후무〉는 고대나 중세에 걸쳐 중국을 위시해서 동북아시아 악무계에 유행했던 '백희' 중의 하나이다. 목후는 원숭이의 일종으로 깊은 숲 속에 살고 있는데, 쉽게 길들여지는 유인원이다. 중국에서 일찍이 단순 경박한 사람을 두고 '목후'라고 했으며, 초나라 항왕(項王)을 두고 '목후이관(沐猴而冠)'이라고 빈정거리기도 했다.

고려조는 '팔관회'라는 왕조 차원의 국가축전이 있어서, 고려조가 멸망하던 해까지 거국적으로 성대하게 거행되었다. 팔관회는 삼국시대 이후부터 전승된 각양각색의 악무를 수용해 송경과 서경 및 나주에서 각각 거행되었다. 국가 신앙인 제천 및 제반 종교의식이 끝난 후 전국 각지에서 올라온 악무예인들에 의해 노래와 춤과 가면무 등이 공연되었다. 이날은 왕궁이 개방되고 송경 시가지는 인산인해를 이루어 여러 가지 불상사도 일어났다.

나쁘게 말하면 왕도가 수라장으로 변해 일종의 난장판이 되기도 했으며, 심지어 왕을 시위하는 신하와 병졸들이 돌에 맞아 부상을 당하는 일도 있었다. 팔관회의 이 같은 번잡상으로 말미암아 성종 대에 일시 혁파되기도 했으며, 현종 대에 복설되는 우여곡절을 겪었지만 〈팔관회〉는 이태조가 철폐할 때까지 500여 년간 백성들의 환호를 받으며 개최되었다.[54]

고려조의 팔관회는 민족악무를 보존하고 계승시키는 중요한 역할을 수행한 것으로, 민족의 대동화합을 위해 꼭 있어야 할 축전임에도 불구하고, 이태조에 의해 폐지된 것은 아쉽다. 그러나 팔관회에 연희되었던 전국 방방곡곡의 악무들은 국가 공식 차원에서는 없어졌지만, 해당 지역에는 그대로 존속되었을 것이다. 송경이 노래와 춤 등 연희문화가 발달한 이유는 〈팔관회〉의 봉행과 관계가 있다. 비록 왕조는 망했지만, 이들이 쉽게 소멸되지 않고 송경지역에 각종의 악무가 잔존했을 것이다. 남추

54) 이민홍; 『韓國民族禮樂과 詩歌文學』(大東文化硏究院 2001), 「高麗朝 國家祝典 八關會와 詩文學」篇에 이에 대해서 자세하게 논했다.

강 일행이 송경에서 노래와 춤과 연주를 즐긴 것은, 송경의 유흥문화와 잔존한 악무에 힘입은 바 컸다.

〈목후무〉에서 목후는 '미후(獼猴)'이고, 중국 각종 악무에 관한 기록들에 나타나는 〈미후무〉와 동일한 것으로 유추된다. 목후라는 명칭은 미후원숭이가 세면하듯 손으로 얼굴을 문지르는 습관 때문에 붙여진 이름이고, 성격은 매우 조야한 것으로 알려져 있다. 〈목후무〉는 원숭이가 서식한 남방에서 발원된 춤이다. 〈목후무〉는 목후를 길들여 목후가 추게 하는 경우와, 사람이 목후의 동작을 흉내 내어 추는 춤이 있는데, 자용이 추었던 〈목후무〉는 후자에 속한다. 〈목후무〉의 춤사위는 구체적으로 알 수 없으나, 두 사람이 개와 원숭이로 분장하여 서로 싸우는 동작도 포함되었다.

한편 〈목후무〉는 선비가 과거에 합격했을 때 베푸는 연회에 이 춤이 추어졌는데, 그 이유는 알 수 없다는 기록도 전한다. 아마도 벼슬길에 나아갈 선비들이 원숭이처럼 흉내만 낼 것이 아니라, 참신한 정책을 개발하고 이를 실천해 부정부패에 침윤되지 말고, 백성들을 위하여 정의롭게 봉사하라는 함의로 유추된다. 또 '후(猴)'의 음이 '후(侯)'와 유사하기 때문에, 공후(公侯)의 직위까지 올라가라는 소망을 담았다는 설도 있다. 한편 중국에서 소위 '오금희(五禽戲)'라고 해서 '호랑이·사슴·곰·원숭이·새' 등의 동작을 흉내 내는 체조 비슷한 연희도 있었는데, 이 놀이는 동한(東漢)의 화타(華佗)가 신병치료를 위해서 만든 것이다. 이 중에서 '원희(猿戲)'는 원숭이가 나뭇가지에 올라가서 매달리는 형용이라고 했는데, 혹시 〈목후무〉도 이 같은 동작이 있었는지 모르겠다.[55]

〈목후무〉에 대비되는 것으로 〈후아고무(猴兒鼓舞)〉의 경우는, 전설에 의하면 원숭이가 사묘(祠廟)에 들어와 살면서 제사 시 북치는 것을 본따서 흉내 낸 적이 있었는데, 이를 형용한 춤사위라는 설도 있다. 그런데 이 〈후아고무〉는 여자는 출 수 없는 춤이었다.[56] 여하튼 〈목후무〉는 수무(獸舞)의 일

악서183속부무
(樂書183俗部舞)

55) 張有池; 『中國民俗辭典』(智揚出版社, 民國 八十年) 408면, 五禽戲, "模倣虎·鹿·熊·猿·鳥的動作編製的一種體操. 爲東漢名医華佗所創. … 似猿之繁枝自懸."

56) 張有池; 『中國民俗辭典』(智揚出版社, 民國 八十年) 379면, 候兒鼓舞, "傳說一猴子進廟偸吃供果, 碰響更

종으로 백희 가운데 짐승을 조종해 추는 춤과는 달리 무자가 해당 짐승으로 분장해 짐승의 동작을 흉내 내는 춤이다.[57]

〈목후무〉는 중국을 거쳐 들어온 백희 중 오지(吳地)의 민간무로서 우리나라에 언제 유입되었는지는 확인할 수 없지만, 조선조 초기까지 전승되다가 자용에 의해 송경에서 인기를 끌어 두 번이나 연희된 사실은 흥미롭다. 삼국시대를 전후해 고려조를 거치는 기간 동안 줄곧 유입되었던, 중앙아시아와 중원의 여러 왕조들과 다양한 민족들에게 애호되었던 가무백희의 한 절목을 15세기 말엽 송경에서 만난 것은, 악무가 얼마나 끈질긴 생명을 가지고 있는지를 새삼 느끼게 한다.

(2) 〈한림지곡〉과 〈북전지곡〉

남추강은 〈한림지곡(翰林之曲)〉을 성대의 악무인 치세지음으로 규정했고, 〈북전지곡(北殿之曲)〉을 망국지음 또는 난세지음으로 인식하면서, 고려 왕궁터인 망월대(望月臺)에 올라 이에 대해서 다음과 같이 말했다.

고궁의 유허인 속칭 망월대에 오르니, 대 아래에는 구정(毬庭)이 펼쳐졌고, 뜰 가운데 맑은 시냇물이 흐르고 있는데, 광명사에서 내려온 것이다. 대 위에 소나무들이 울창했고 간혹 몇 아름이나 되는 것도 있어서 하늘을 가리고 있었다. 우리 일행이 소나무 아래에 자리를 잡자 백원의 하인들이 고기·떡·과실 등을 준비해 미리 술상을 차려놓았다. 백원 등이 술잔을 돌려 술이 약간 오르자 회녕이 연주한 공민왕의 〈북전지곡〉을 듣고 망국의 비애를 느꼈다. 술이 취할 무렵 다시 의종 대의 〈한림지곡〉이 연주될 때 성대의 감회에 젖으며 복받치는 심경을 누를 수 없었다.[58]

윗글을 통해 악무가 정치현실과 직결된다는 고대 및 중세의 예악론을 남추강이

鼓, … 摹仿其打鼓動作, 形成此舞, 表演動作有戲鼓·聽鼓·倒爬樹. … 女子不跳此舞.

57) 歐陽子倩主編; 「唐代舞蹈(業强出版社, 1990), 196면: "獸舞, 與百戲中弄獸不同, 以舞者扮獸類舞, 或模倣獸類跳躍廻旋的動作.

58) 南孝溫; 『秋江集』卷六, 雜著, 〈松京錄〉, "登高宮墟, 俗呼望月臺, 臺下有毬庭, 庭中有淸川, 元自廣明寺而來, 臺上有松樹, 或至數圍者參天矣. 余等松樹下, 百源奴輩先設酒肉餠果矣. 百源等開酌, 酒半, 會寧奏恭愍王北殿之曲, 像亡國也. 興酣, 奏毅宗時翰林之曲, 憶全盛也, 又相與慷慨不歇.

가지고 있었음을 엿볼 수 있다. 〈북전지곡〉과 〈한림지곡〉이 무심한 소나무만 우거진 고려조 대궐터인 망월대에서 연주된 사실을 감안할 때, 〈북전지곡〉을 망국지음으로 〈한림지곡〉을 치세지음으로 절실하게 인식했을 것은 당연하다. 「송경록」의 기록을 사실로 인정할 때, 의종 대에 이미 〈한림지곡〉이 있었다는 얘기가 된다. 그렇다면 학계에서 고종 대에 창작되었다는 〈한림별곡〉은 위에 나타난 의종 대의 〈한림지곡〉 후속으로 만들어진 것이기 때문에, '별곡'이라 했는지.

문신이 득세해 기고만장한 호기를 품었던 의종 시기의 정황을 참작하건대, 〈한림지곡〉류의 긍호방탕(矜豪放蕩)한 노래가 나오고도 남는다. 망월대 주연에서 가객 석을산도 동참한 것 같은데, 그렇다면 단순한 악기 연주만 아니라 〈북전〉과 〈한림지곡〉을 노래로 불렀을 법한데 이에 대한 언급은 없다. 〈북전〉은 은 주왕의 〈북리(北里)〉 및 〈북리무(北里舞)〉, 〈북비지악(北鄙之樂)〉과 오성(吳聲)의 일종인 진후주(陳後主)의 〈옥수후정화(玉樹後庭花)〉 등과 연계된 것으로 망국지음으로 알려진 악무이다. '북리'는 중국에서 창기들이 거처하는 곳으로 대체로 인식되었고, 주왕이 지은 〈음미지무악(淫靡之舞樂)〉을 지칭하기도 했으며, 사연(師涓)이 지은 신성음성(新聲淫聲)으로 알려져 있다.

〈후정화〉 역시 청상곡(淸商曲)에 분류된 오성으로써 〈금채빈수곡(金釵鬢垂曲)〉 등과 함께 북리나 후정에 있는 여인의 아름다움을 묘사한 경박한 노랫말이 중심이 되고 음조는 매우 애상적이었다. 따라서 회녕(會寧)이 연주한 〈북전지곡〉도 남추강이 지적한 대로 가사 내용이 퇴폐적이고 곡조 또한 애조를 띠었을 것이다.

『악학궤범』 '학련화대처용무합설(鶴蓮花臺處容舞合設)'에는 〈처용가·봉황음·정과정·관음찬〉 등과 함께 〈북전〉의 노랫말이 수록되어 있지만, 고려조 공민왕의 〈북전지곡〉의 노랫말은 아니다.[59] 남추강은 〈북전지곡〉을 공민왕과 관련짓고 있는데, 공민왕이 궁중에 자제위(子弟衛)를 두고 비빈과 궁녀들과 북전이나 후정에서 어울렸던 사실을 감안할 때, 문예에 조예가 있었던 공민왕이 직접 또는 신하를 시켜서 제작했을 가능성도 있다. 이에 필자는 공민왕 〈북전지곡〉의 노랫말과 관련성이 있다고 여겨지는 단가 몇 수를 인용해 잃어버린 〈북전지곡〉의 흔적을 찾고자 한다.

59) 成俔, 『樂學軌範』 卷之五, 鶴蓮花臺處容舞合設 참조.

흐리누거 괴오시든 어누거 좃니웁시

던츠 던츠에 벗님의 던츠로셔

설면자(雪綿子)ㅅ가 싀로온 듯이 범그려 노웁셔 (珍靑 北殿)

ㅇ자 내황모시필(黃毛試筆) 묵(墨)을 뭇쳐 창(窓)밧긔 디거고

이제 도라가면 어들법 잇거마는

아모나 어더가뎌셔 그려보면 알리라 (珍靑 二北殿)

ㅇ자 나쓰던 되황모필(黃毛筆)을 수양매월(首陽梅月)을 흠벅지거

창전(窓前)에 언젓더니 댁딍글 구으러 똑나려 지거고

이제 도라가면 어들법 잇건마는

아모나 어더가져셔 그려보면 알리라 (珍靑 蔓橫淸類)

누운돌 잠이오며 기다린들 님이오랴

이제 누엇신들 어늬잠이 ᄒ마오리

츨하로 안즌곳이셔 긴밤이나 시오자 (歌源 後庭花)

진회(秦淮)에 비를믜고 주가(酒家)를 차져가니

격강상녀(隔江商女)는 망국한(亡國恨)을 모로고셔

연롱수 월롱사ᄒ듸 후정화만 부르러라 (歌源 臺後庭花)

　『진청(珍靑)』에 실린 위의「북전」「2북전(二北殿)」은 대체로 음사로 이해되는데, 이들 두 단가가「송경록」에 나오는 공민왕의「북전지곡」과 관계가 있거나, 아니면 영향을 받아 후대에 창작된 것이 아닌가 의심해본다.

　『진청』「만횡청류」부분에 수록된 단가 역시 내용을 보건대 〈북전〉과 〈2북전〉의 노랫말과 밀접한 관련이 있다. 『진청』은 확인할 수 있는 선에서 곡조별 시대별로 편집된 가집이다. 그러므로 구체적 표시는 없지만 위의 단가들은 〈북전지곡〉으로 가창되었던 것 같고, 〈북전〉계의 두 작품은 '여말(麗末)' 부분 이전에 편차된 것으로 보아 창작 시기가 비교적 오래된 듯하다.

　『가곡원류(歌曲源流)』에 나오는 〈후정화(後庭花)〉와 '대(臺)'로 분류된 단가도 제목

과 내용을 보건대 〈북곡(北曲)〉〈북전〉 등과 유사한 〈후정화〉계이고, 여기서 '대'는 '동일하다, 같다' 등의 의미로 사용된 것 같다. 위에 인용된 단가 중 맨 끝의 단가에 "격강상녀는 망국한을 모로고셔"라는 구절을 감안할 때, 비록 중국의 고사를 노래하고 있지만 고려조의 멸망을 슬퍼하지도 않고 안일만 추구하는 망국 백성들의 무심한 작태를 개탄한 내용인 만큼 송경에서 즐겨 가창될 법한 단가이다. 만일 〈북전지곡〉의 노랫말을 복원하고자 한다면 위에 인용한 다섯 편의 단가가 기본 자료가 될 것이다. 남추강이 〈북전지곡〉을 두고 '상망국(傷亡國)'이라고 탄식했기 때문이다.

(3) 〈청산별곡〉의 현장

1485년 9월 14일 남추강 일행은 원통사(元通寺)를 출발해 중암(中庵), 수정굴(水精窟)을 지나 남쌍련사(南雙蓮寺)를 거쳐 서성거암(西聖居庵)을 지나 차일암(遮日巖)에 머물렀는데, 사주(社主) 사식(思湜)은 이 바위가 옛날 오성(五聖)의 회합장이라고 했다. 남추강이 오성이 누구냐고 묻자 사식은 아래와 같이 말했다.

　　옛날 다섯 성인이 이 산 정상에 올라와 초막을 짓고 수도에 정진하여 크게 깨달았다고 전해지고 있지만, 세월이 오래되어 그들의 이름은 알 수가 없고, 다만 그 다섯 성인과 관련지어 암자의 이름을 붙였다. 지금 남쌍연·서성거·북쌍연·남성거·북성거 등의 암자가 바로 그것이다. 이 산의 이름이 성거인 것은 이 때문이 아닌가 의심된다.[60]

사주 사식이 남추강에게 개진한 이 말은 성거산(聖居山)의 내력을 이해하는 데 도움이 되고, 성거산에서 정중(正中)이 〈청산별곡〉 '제1결(闋)'을 연주한 것은 〈청산별곡〉이 성거산과 어떤 상관성이 있는 것으로 상상된다. 남추강은 「송경록」에서 〈청산별곡〉을 연주하기 직전의 상황을 "서편에서 남북 성거의 두 암자를 바라보다가 다시 성거의 상봉에 올랐는데, 남풍이 드세게 불고 암석도 매우 험준해 발을 붙일 수 없을

60) 南孝溫: 『秋江集』 卷之六, 雜著 「松京錄」, "古之五聖人, 上此山頂, 結草盧, 精盡化道於此, 歲久不知其名, 但以五聖號其庵. 今之南雙蓮·西聖居·北雙蓮·南聖居·北聖居等庵是也. 此山之名爲聖居. 疑亦以此故也."

정도여서, 정중(正中)이 심히 두려워해 우리들을 이끌고 내려오는데 나와 자용도 뒤따랐다"[61]라고 묘사한 후 〈청산별곡〉을 연주한 전말에 대해서 다음과 같이 말했다.

북쌍련암에 이르자 바람은 더욱 세차게 불었고 비가 얼어 눈발이 되어 황엽과 뒤섞여 공중에 흩날렸다. 창문을 열고 바다를 바라보니 신령이 기를 만드는 것처럼 여겨졌다. 정중과 자용이 기쁨을 참지 못하다가 정중이 〈청산별곡〉 제1결을 연주했는데, 주승 성호(性浩) 또한 크게 기뻐해 포도즙을 걸러와서 우리들의 갈증을 풀어주었다. 나 역시 근래 산중에서 얻은 재미가 이보다 더할 수 없었다.[62]

〈청산별곡〉은 성거산 다섯 암자를 방문하거나 부감한 뒤, 성거오암(聖居五庵) 중하나인 '북쌍련암(北雙蓮庵)'에서 연주되었다. 이때 가객 석을산이 동행했는지는 문면에서 확인할 수 없기 때문에 〈청산별곡〉을 가창했는지는 미지수이다. 〈청산별곡〉은 현실을 떠나서 강호로 은거하는 내용이 주조를 이루고 있다. 〈청산별곡〉의 무대인 '청산'과 '바롤'을 이곳 성거산에서 함께 볼 수 있는 것도 의미 있는 부분이다. 한국역사에 있어서 언제나 재야 인사는 존경을 받았다. 여말의 삼은도 그 한 실례이다.

성거산의 이름이 이 산에 은거한 오성과 관계가 있다는 지적도 은자를 숭앙하는 사회 현실과 유관하다. 그렇다면 남추강이 방문한 성거산과 성거산에 은거했던 오성과 〈청산별곡〉이 일련의 관련이 있다고 볼 수는 없는지.

살어리 살어리랏다 청산(靑山)애 살어리랏다
멀위랑 드래랑 먹고 청산애 살어리랏다
얄리얄리 얄랑셩 얄라리 얄라 (第一闋)

우러라 우러라 새여 자고니러 우러라 새여

61) 南孝溫;『秋江集』卷之六, 雜著「松京錄」, "時西邊俯視南北聖居二庵, 又上聖居峯, 南風甚勁, 巖石甚險, 足不接地, 正中大恐, 因引余輩, 余與子容從之."

62) 南孝溫;『秋江集』卷之六, 雜著「松京錄」, "至北雙蓮, 風力益緊, 凍雨成雪, 雜與黃葉飛空. 開閤望海, 如有神靈作氣者. 正中子容大喜, 正中彈〈青山別曲〉第一闋, 主僧性浩亦大喜, 漉葡萄汁, 沃余輩渴喉. 余亦喜比來山中之味無此比."

널라와 시름한 나도 자고니러 우니로라

알리알리 알라성 알라리 알라 (第二闋)

가던새 가던새 본다 믈아래 가던새 본다

잉무든 장글란 가지고 믈아래 가던새 본다

알리알리 알라성 알라리 알라 (第三闋)

이링공 뎌링공 ᄒᆞ야 나즈란 디내와손뎌

오리도 가리도 업슨 바므란 쏘엇디호리라

알리알리 알라성 알라리 알라 (第四闋)

어듸라 더디던 돌코 누리라 마치던 돌코

믜리도 괴리도 업시 마자셔 우니노라

알리알리 알라성 알라리 알라 (第五闋)

살어리 살어리랏다 바ᄅᆞ래 살어리랏다

ᄂᆞᄆᆞ자기 구조개랑 먹고 바ᄅᆞ래 살어리랏다

알리알리 알라성 알라리 알라 (第六闋)

가다가 가다가 드로라 에정지 가다가 드로라

사ᄉᆞ미 짒대예 올아셔 해금(奚琴)을 혀거를 드로라

알리알리 알라성 알라리 알라 (第七闋)

가다니 비브른도긔 설진강수를 비조라

조롱곳 누로기미와 잡ᄉᆞ와니 내엇디 ᄒᆞ리잇고

알리알리 알라성 알라리 알라 (第八闋)

　오성의 이름은 잊었지만, 성인이란 명칭으로 볼 때 송경지역의 백성들로부터 숭
앙을 받는 사람들임이 틀림없고, 이들이 성거산에 은거해 산정에 초막을 짓고 이따
금 서로 모여서 함께 놀았던 '차일암'의 전설도 남아 있으니, 〈청산별곡〉은 이들과

관련이 있는 노래일 개연성도 있다.

성거산에 은거했던 오성을 기리기 위해 또는 그들의 고매한 기상을 기념하고 그들의 족적이 미쳤기 때문에, 남북쌍련(南北雙蓮)의 2암(庵)과 남북서성거(南北西聖居)의 3암이 명명되었다는 것이 성거산에 살고 있는 사주 사식에 의해 개진된 것도 그냥 지나칠 수 없는 점의 하나이다.

성거산의 오성이 언제 무엇 때문에 속세를 버리고 이 산에 들어왔는지 알 수는 없지만, 외적의 침입이나 혹은 무신란 같은 국란과 관계된 큼직한 사건을 만났거나, 아니면 기울어진 국세를 구제할 수 없다는 좌절감 때문으로 유추할 수도 있다. 〈청산별곡〉은 성격이 다른 노랫말이 섞여 있다는 점을 필자는 긍정한다. 〈청산별곡〉이 성거산에 은거한 오성과 관련이 있다면, 아마도 제2결과 제3·4·5결 등 4장을 제외한 제1결과 제6결을 비롯한 나머지 4장과 연관될 가능성이 있다.

위에 〈청산별곡〉 7결 중 "사ᄉ미 짒대예 올라셔 해금을 혀거를 드로라"에서 사슴 탈을 쓴 사람이 짐대에 올라서 해금을 연주한다는 기존 학계의 해석에 근거해, 그 실상에 대해 좀더 천착한다. 사슴 탈을 쓴 사람이 짐대에서 해금을 연주하는 놀이는 고려시대에 연희되던 백희가무 중 하나인 듯하다. 고려시대 〈팔관회〉는 전국에서 몰려온 악무예인에 의해 가무백희가 송경에 연희되었다. 이는 수 양제 즉위 이후 매년 1월 15일에 사방에서 산악백희가 낙양에 운집해 각 지역의 전통 민간예술을 공연하는 것과 성격이 동일하다.

이때 연희된 백희 중 〈주색(走索)/정간(頂竿)/거중(擧重)/환술(幻術)〉 등 갖가지 놀이가 있었는데, 이 중에서 대간(戴竿·頂竿)이 주목된다. 이는 장대 위에 오르거나 장대를 머리나 손으로 받쳐드는 놀이인데, 높은 장대 위로 올라가는 것이 더 흥미로운 구경거리가 되었을 것이다. 이때 낙양에서 짐승과 새의 동작과 모양을 본떠서 연희하는 〈백수무(百獸舞)〉와 '오금희'도 공연되어 백성들의 갈채를 받았다.

이들 백희는 남북조시대에 유입된 주변 소수민족의 악무가 큰 비중을 차지했다. 동북·동서아시아 각 민족의 악무가 중원으로 집결되기도 했지만, 집결된 이들 악무가 다시 각 지역으로 흩어져서, 아시아 전 지역이 범동양권의 악무를 공유하게 되었다.[63] 따라서 중국을 거쳐 동양권 백희의 상당 부분이 고려조에 유입되어 성황리에

63) 王克芬, 『中國舞蹈發展史』(南天書局 民局 八十年) 181면, 第六章, 節日歌舞遊樂, "隋煬帝卽位以後, 每年正月十五這一天, 調集四方散樂百戲到東都洛陽表演, 節目都是地地道道傳統民間藝術, 如走索(踩

공연되었다. 〈청산별곡〉의 위 인용 장절은 고려시대에 연행되던 백희의 한 절목이 형상된 것으로 생각된다.

수대(隋代)에 연희되었던 〈정간희(頂竿戲)〉는 한대(漢代)부터 있었던 〈상간희(上竿戲)〉와 관계가 있고, 상간희는 도로국(都盧國)에서 들어온 것이며, 〈주색희(走索戲)〉와 함께 공연되었다. 고려조 팔관회에서 연희된 상당 부분의 놀이가 아시아권에서 공유된 백희의 일부였다. 팔관회가 전국 각지의 악무예인이 송경에 집결해 놀이를 했기 때문에, 지방의 악무가 고려 사회에 공유되는 경향이 있었다. 위의 〈청산별곡〉 장절 또한 고려조 백희가무의 하나였던 〈녹희(鹿戲)〉가 투영된 것이 아닌가 의심된다. 〈녹희〉는 중국에서 소위 〈오금희〉의 하나로 사슴이 달리다가 뒤돌아보는 등의 동작이 있었다고 했으니, 고려조의 〈녹희〉와는 차이가 있지만, 사슴이 주인공으로 등장한 것은 동일하다.

고대의 백희 중 〈수희(獸戲)〉는 기예인이 해당 짐승의 차림을 하고 연희했다. 동한(東漢) 장형(張衡)의 「서경부(西京賦)」에 나오는 "놀이하는 표범과 춤추는 곰, 백호가 슬(瑟)을 연주하고 창룡이 지(篪)를 분다"라는 구절에서 이 같은 정황이 검증된다.[64] 고려시대 〈팔관회〉에서도 이와 유사한 악무가 연희되었는데, 이규보가 팔관회 「하표(賀表)」를 통해 "용이 지를 불고 범이 비파를 연주하는데, 신등은 궁중의 악인으로서 뜰에 나아가 천악(天樂)을 들으니, 마치 균천의 꿈속으로 들어간 듯합니다. 만수무강을 받들어 올리니 숭악(嵩岳)의 만세 소리가 함께 합니다"라고 읊은 것도 같은 맥락이다.[65]

이는 고려시대 팔관회에서 연희된 백희의 대부분이 아시아권의 공유 악무였고, 여기서도 용과 호랑이로 분작한 악무예인이 슬을 연주하고 지를 불었음이 확인된다. 물론 팔관회에서 연희된 악무의 주류는 과거부터 전래된 전통 민족악무가 주류였을 것이다.

繩)・頂竿(戴竿)・擧重(弄石臼 大甕器・車輪扛鼎等)・幻術. … 伎人盛裝, 歌舞者著婦人服(男扮女裝), 戲場延綿八里, 表演者多至三萬. … 那裡有模擬鳥獸的舞蹈, "百獸舞""五禽戲", … 反映了中原漢族傳統百戲與南北朝時代傳入中原的少數民族樂舞混雜在一起串演的情景."

64) 張有池; 『中國民俗辭典』(智揚出版社, 民局 十八年), 總會仙唱, "古代百戲節目, 由藝人扮作神仙猛獸等進行歌舞表演. … 東漢張衡西京賦, 總會仙唱, 戲豹舞羆白虎鼓瑟, 蒼龍吹篦."

65) 李奎報; 『東國李相國集』 後集 卷十二, 教坊賀八關表: "大開盛禮, 休祥沓至, 鼇戴山而龜負圖, 廣樂畢張, 龍吹篪而虎鼓瑟, 妾等身栖紫府, 迤簉彤庭, 聞九奏聲, 似入鈞天之夢. 奉萬歲壽, 切期嵩岳之呼."

〈청산별곡〉에 대한 논문은 수없이 많다. 그러나 〈청산별곡〉의 배경에 관한 기록이 없기 때문에 문예적 연구가 중심이 되었다. 〈청산별곡〉은 가요에서 요는 아니고, 가이기도 하지만 곡(曲)이다. 선인들이 청산요(靑山謠), 청산가(靑山歌)라 하지 않고, 〈청산별곡〉이라 한 것은 정당한 이유가 있었을 것이다. 가와 곡은 다르고, 요와는 더욱 다르다. 〈청산별곡〉이 속악이나 향악 악장인 것은, 이 가곡이 왕조 차원에서도 배척할 이유가 없었기에 악장으로 채택되었다.

우리의 악무사에 있어서 '참요' 또는 '동요' 외의 '요'는 간혹 한시문에 의역된 것을 제외하고는, 국가에서나 개인도 채록해 문헌에 남기지 않았다. 5천 년 역사에서 수많은 각종 민요가 있었겠지만, 우리는 지금 그것을 알 수가 없다. 정명(正名)이 모든 분야에 중요한 것처럼, 우리 한국 가곡의 경우도 이제부터라도 내용에 부합되는 이름을 찾아야 올바른 연구가 될 것이다.

고려가곡의 연구는 고려조의 예악론과 결부시켜 연구될 때, 지금까지 축적된 업적에서 접근하지 못했던 분야가 나타난다. 고려가곡은 거의 전부가 '속악악장'이다. 본고에서 논의한 〈한림지곡〉과 〈청산별곡〉 역시 속악악장이고, 〈가시리〉로 널리 알려진 고려가곡 역시 〈귀호곡(歸乎曲)〉이라는 명칭이 있는 만큼 요가 아니고 곡이다. 〈북전지곡〉을 망국지음으로, 〈한림지곡〉을 치세지음으로 인식한 것도 예악론적 접근으로 말미암은 악무 인식이다.

〈청산별곡〉은 개성 근처 성거산에 은거했던 오성과 관련된 것으로 조심스럽게 보고자 했다. 〈청산별곡〉 제7결의 노랫말 중 '사스미 짒대예 올라셔' 부분은 고대 중국을 중심으로 해 동양권 내에서 공유했던 오금희 중 〈녹희〉와 관련 된 것으로 해석해 보았다. 고려가곡을 노랫말에 국한시켜 연구하는 것도 중요하지만, 중세의 각종 놀이와 춤 등을 포괄된 악무의 일부로 올려놓고 검토할 때, 지금까지 노출되지 않았던 실상의 일부가 밝혀질 수 있을 것이다.

고려가곡 연구는 예악론적 접근뿐만 아니라, 범동양권 악무의 일환으로 볼 경우, 보다 더 실상에 접근된다. 고려가곡은 고려의 가곡에 머무는 것이 아니라, 동북아시아권의 악무로 공유했던 흔적이 곳곳에서 발견된다. 그러므로 「송경록」을 위시한 조선조 사인들의 수많은 각종 한시문을 정치하게 검토할 경우, 고려가곡 연구에 있어서 뜻밖의 성과를 기대할 수 있다.

〈청산별곡〉은 송경권역의 성거산과 거기에 은거했던 오현과 연관이 있을 것이라는 다소 무리한 견해를 피력했고, 〈청산별곡〉 내용 중 고대 및 중세 범동양권과 고려

사회에서 백성들로부터 환호를 받았던 백희 중의 일부가 형상된 것으로 추측해 보았다. 방증 자료의 부족으로 논리의 비약이 예상되나, 고려가곡의 연구를 위해 필요한 시도라고 생각한다.

3. 조선조 사인(士人)과 향악

1) 조선조 사인의 향악 인식

퇴계의 가요 인식은 퇴계 이후 사인들에게 중대한 영향을 주었다. 특히 퇴계를 중심한 남인계(南人系)의 사인들에게는 결정적인 것이었다. 필자가 남인이라는 색목을 강조한 점은 이유가 있다. 왜냐하면 시문과 가요에도 당파별로 애호하는 경향이 얼마간은 동일했다고 믿기 때문이다. 본고에서 사용하는 가요의 개념은, 가와 요를 일단 분리시켜 그 뜻을 세분한 후 노래라는 공통점이 있기 때문에 다시 통합시킨 의미다. '요'는 악기의 반주 없이 입으로만 부르는 노래를 뜻하고, '가'는 악기의 협주는 물론이고 음률에 화합하는 노래를 지칭했다.[66] 우리 선인들은 가와 요를 확실하게 구분해 사용했다. 그러나 시대가 진행됨에 따라 착종되어 혼용되기도 했다.

가와 요가 달리 사용된 예로서 〈어부가(漁父歌)〉를 들 수 있다. 퇴계는 〈어부가〉를 매우 중시했다. 어부가는 어부요(漁父謠)가 아니고 어디까지나 '가'라는 사실이다. 가는 대체로 '상층'의 노래라고 생각된다. 〈어부가〉가 어부요가 아닌 것과 더불어, 〈어부가〉가 퇴계를 중심한 남인계 사인에게 집중적으로 애호된 현상은 시가 수용에도 계파가 있었다는 증거다. 어부가는 서인이나 노론 및 기타 색목의 사인들에게는 별로 중시되지 않았다. 호남의 고산이 〈어부사시사〉를 창작한 것도 그가 남인이었기 때문이다. 농암과 퇴계에 의해 재평가되어 당시 사단(詞壇)에 관심의 대상이던 〈어부가〉를 두고 율곡이 그의 문집 속에 일언반구의 언급도 안 한 사실은 흥미를 끈다.

66) 成俔;「樂學軌範序」, "歌所以永言而和於律, 舞所以行八風而成其節, 是皆取法乎天也. 非經營於私智也, 得天地之中和, 則正而獲其所如."(歌와 謠의 개념은, 徒歌謂之謠, 不以音樂相合而歌也.의 개념을 근거로 했다.)

이 같은 현상은 현재에도 지속되고 있는 것 같고, 이를 반드시 부정적으로만 볼 수는 없다. 어느 특정 작품에 대한 심도 있는 천착의 공효가 있기 때문이다. 17세기 노론계 사인들은 율곡의 〈고산구곡가〉를 우암(尤庵)이 그 첫 수를 한시로 번역해 이에 차운하는 형식을 빌려서 애호했다.[67] 〈고산구곡가〉나 〈고산구곡시(高山九曲詩)〉를 남인계의 사인이 차운했거나 애호한 사실은 없다. 따라서 문학작품의 애호와 그 향수에도 계파의식이 있었다는 논의는 타당하다.

가요와 색목을 관련지어 생각할 경우, 〈무이도가(武夷櫂歌)〉[68]는 계파를 초월해서 조선조의 모든 사인이 즐겨 향수한 작품이고, 〈도산십이곡〉과 〈어부가〉는 남인계 사인이 주로 향수한 가요이며, 〈고산구곡가〉는 노론계 사인이 애호한 가요이다. 본고에서 필자는 시조를 '단가'로 인정하고 가요적인 측면으로 검토한다.

시조가 가요인 것은 16, 17세기의 선인들이 단가라고 지칭한 사실에서도 검증된다. 이미 공인된 사실을 두고 이를 강조하는 데는 까닭이 있다. 오늘날 시조를 연구함에 있어서 자칫 가요라는 것을 혹 잊고 있었던 것은 아닐까 하는 의아심을 가졌기 때문이다. 시조를 가요의 일종으로 확실하게 인식하고 대할 경우, 동방의 예악론을 거론해야 함이 순서다. '예·악·형·정'은 중국은 물론이고 우리나라에서도 중차대한 것이었다. 우리가 가요를 연구함에 있어서 악학(樂學)의 검토가 소홀했던 것은 사실이다.

시조를 창과 연관시켜 검토할 필요 못지않게 악론과 접맥시켜 고찰하는 것도 의미가 있다. 악학사유라는 용어는 예악론에서 악 부분만을 떼어서 독립시킨 것이다. 우리 선인들은 『악학궤범』을 찬술했다. 여기서 악학이라는 단어에 관심이 간다. 이는 음악을 분명히 하나의 독립된 학문으로 인식했다는 증거다. 악학이라는 단어는 악률과 더불어 악의 이념을 중시한다는 의도다. 중세 가요를 검토함에 있어서 악률보다 음악의 이념적 고찰이 한결 중요할 수도 있다.

전통적으로 과거에는 음악을 '아악·당악·속악'[69]으로 분류했는데, 이는 중요한

67) 李珥; 『栗谷全書』 附錄 續編 高山九曲詩 부문을 보면 宋時烈이 高山九曲歌 序詩를 번역하고, 이를 차운해 金壽恒·宋奎濂·鄭澔·李畲·金壽增·金昌翕·權尙夏·李喜朝·宋疇錫이 七言絶句로 창작해 향수했다.

68) 〈武夷櫂歌〉는 열 수의 칠언절구지만, '○○歌'라는 제목에서도 느끼는 것처럼 일종의 뱃노래의 성격을 지닌 樂府의 일종으로 볼 수도 있다.

69) 『高麗史』 卷七十 「志」 樂一. "又雜用唐樂及三國與當時俗樂, 然因兵亂, 鐘磬散失. 俗樂則語多鄙俚,

의미를 지닌다. 외래음악에 대한 명료한 인식이 깔려 있기 때문이다. 오늘날 서양의 고전음악을 '서양'이라는 접두어를 떼어버리고 그냥 '고전음악'이라 부르는 실상에 비유하면 대단히 주체적이다. 우리 고유의 것이 아닌 음악을 통틀어서 '당악'으로 칭한 사실은 우리들에게 채찍이다. 외래음악을 배척하자는 의미는 아니고, 단지 지닌 바의 위상대로 평가하자는 말이다.

풍광이 수려한 탄금대는 잘 모르면서 보잘것없는 '로렐라이'가 환상적으로 뇌리에 새겨져 있는 오늘의 현실은 역설이다. 서구의 고전음악을 우리의 고전음악으로 착각하는 세인들이, 고인을 사대주의자 봉건적 인물들로 격하하는 현실은 적반하장이다. 외래음악을 '당악'이라 불렀던 선인들이 봉건적이라면 필자도 봉건적 인간이 되기를 원한다. 본고에서 말하는 민족음악의 개념은 선인들이 향수했던 아악과 당악 그리고 속악을 포괄한 것이다. 그러나 민인의 삶과 직접적으로 관련이 있는 '속악'에다 초점을 맞추어서 논의를 펴겠다. 아악과 당악은 상위계층에서 주로 향수되었기 때문에 민인의 생활 감정에는 큰 영향을 끼치지 못했다.

『고려사』를 편찬한 사관은 "그 노랫말이 대부분 비리(鄙俚)한 관계로 심한 것은 노래 이름만 적어 작가의 의도만 기록해둔다."라고 주장하면서 속악을 경시했다. 이 같은 15세기 지식인의 가요 인식은 조선조 5백 년 동안 계속되었다. 조선조 후기로 접어들면서 예학(禮學)만 지나치게 숭상한 나머지, 사회가 경화되었다는 반성과 아울러, 악학의 진작을 말한 이들도 있었지만 민인가요가 주류인 속악의 비하에는 변함이 없었다.

성호나 다산 같은 선진적 소위 실학파들에게도 이 같은 가요 인식은 예외가 아니었다. 성호는 정서(鄭敍, 毅宗 시 내시낭중)의 〈정과정곡(鄭瓜亭曲)〉을 "이 노래를 듣는 자가 눈물을 흘려 얼굴을 얼룩지게 하기 때문에 계면(界面)이라 했다. 그 소리가 애원(哀怨)하니 '상간복상(桑間濮上)'의 유이다."[70]라고 비판했다. 다산은 세속의 음악 즉 속악을 두고 "현금 세속의 음악은 모두 음왜(淫哇)하고 초쇄(噍殺)하여 정성(正聲)이 아니다."[71]라고 했다.

其甚者, 但記其歌名, 與作家之意, 類分雅樂唐樂俗樂, 作樂志."

70) 李瀷;『星湖僿說』卷十五,「國朝樂章」."以其聞者, 淚下成界於面, 故云爾, 其聲哀怨, 卽桑間濮上之餘流也."

71) 丁若鏞;『增補與猶堂全書』詩文集 論 樂論 二."今世俗之樂, 皆淫哇噍殺, 不正之聲."

〈정과정〉을 〈상간복상〉에 대비시킨 것은 망국지음을 인식한 소치다. 속악이 음왜하다는 것은 일찍이 퇴계도 지적한 바 있다. 초쇄하다는 것은 촉급하다는 뜻이다.[72] 즉 음악이 빠르다는 것이다. 선인들은 음악이 촉급해지는 것을 특히 경계했다. 이 같은 속악에 대한 인식의 바탕에는 『예기』 「악기」의 영향이 컸다. 그러므로 「악기」를 통한 악학론의 검토는 중세의 가요를 연구하는 데 있어서 필수적이다. 이 점은 우리 학계에서 다소 등한시된 감이 있다.

사림파의 민족가요에 대한 보편적인 견해도 「악기」를 바탕한 악학론에 입각했다. 퇴계의 민족가요 인식 역시 동일하다. 속요의 '음왜성'과 '초쇄'함을 난세지음과 망국지음의 한 특성으로 이해한 것은 악학론에 의거한 발상이다. 일반 민인(民人)의 흥미를 끌 수 있는 음악은 역시 '음왜'나 '남녀상열'과 지루하지 않은 빠른 박자의 '초쇄'함이다.

사림파는 그들이 생존했던 시대의 음악이 '난세지음'으로 변모하는 것을 경계했다. 난세지음은 곧이어 '망국지음'으로 이행하기 때문이다. 난세지음과 망국지음은 아악과 당악에는 직접적인 상관이 없고, 주로 인중(人衆)음악인 속악과 결부되었다. 따라서 사림파의 태두인 퇴계나 율곡은 민인들에게 영향을 끼치는 세속지악(世俗之樂), 즉 속악에 관심을 가졌다.

2) 구성(舊聲)과 신성(新聲)

퇴계는 어부가를 구성(舊聲)으로 인정하고 다음과 같이 말했다.

그 후 존몰추천(存沒推遷)의 와중에 '구성'이 묘연하여 추적하지 못했고, 게다가 홍진세상에 떨어져 골몰하느라 강호의 즐거움이 더욱 멀어졌다. 이 와중에도 〈어부가〉를 다시 들어서 흥을 붙여 근심을 잊고자 하는 생각이 간절해, 서울에 있을 때 연정(蓮亭)에 놀면서 두루 수소문했지만, 비록 노가객이나 이름난 가기(歌妓)에게 물어봐

72) 『禮記』 卷十八 「樂記」 第十九. "其哀心感者, 其聲噍以殺, 其樂心感者, 其聲嘽以緩."이라 했고 주에 "噍則竭而無澤, 殺則減而不隆."이라고 풀이했다. 史馬遷, 『史記』 卷二十四 「樂書」 第二에 噍以殺를 각주에서 "噍踿急也, 若外境痛苦則其心哀戚, 哀戚在心, 故樂聲踿急而殺也."라고 했다.

도 〈어부가〉를 해득하는 자가 없었다. 이로써 이 노래를 좋아하는 사람이 적다는 것을 알게 되었다.[73]

퇴계는 〈어부가〉를 구성이라고 했고, 구성은 사인이나 민인들에게 인기를 상실해 행방이 묘연해졌다고 탄식했다. 〈어부가〉를 구성이라고 규정한 것은 중세 악론과 관계가 있다. 중세의 악론에는 여러 갈래가 있겠지만, 본고에서는 주로 노랫말, 즉 가사에 중점을 두고 논의를 전개했다.

음악도 시대에 따라 변화를 거듭한다. 조선조 초기에는 건국의 일환으로 악학이 활발하게 연구되었고, 악장문학들도 여기에 기인했다. 그러나 16세기에 접어들면서 사림파들에게, 특히 퇴계 율곡을 비롯한 이들의 후예들에게는 별로 깊은 관심이 못 되었다. 그들의 관심이 성리학에 집중되었기 때문이다. 17세기를 지나면서 악학은 다시 사인들의 연구대상으로 부상했다. 예악론에서 지나치게 예학만 중시된 학계의 풍토에 대한 반성과도 관련이 있었다.

중세 가곡을 연구함에 있어서 예학도 하나의 단서가 된다. 우리는 예학을 관혼상제의 격식쯤으로 이해하는 경향이 있다. 이것은 예학의 미세한 말단의 한 부문이다. 퇴계를 중심한 사림파들이 비록 악학에 몰두하지는 않았지만, 민인들이 향유하는 가요에 대한 이해와 인식의 기저에는 악론이 강하게 작용하고 있었음은, 퇴계가 사용한 '구성'이라는 용어에서 확인된다. 구성은 단순한 옛날의 노래나 가락이라는 뜻이 아니고, 악학의 이념이 깔린 단어다. 성(聲)과 음(音) 그리고 악(樂)에 대한 정의는 『악기』에 분명하게 밝혀져 있다.

무릇 음은 인심에서 생긴다. 악은 윤리와 관계된 것이다. 이런 까닭으로 성을 알고 음을 모르면 금수요, 음을 알고 악을 모르면 중서(衆庶)다. 오직 군자라야만 악을 안다. 이런 연고로 성을 살펴서 음을 알고 음을 고찰하여 악을 알게 되며 악을 검토하면 정치를 알게 되며 나아가서 치도가 갖추어진다.[74]

73) 李滉: 『退溪全書』 卷四十三 跋 「書漁父歌後」.

74) 『禮記』 卷十八 「樂記」 第十九. "凡音者生於人心也, 樂者通倫理者也, 是故, 知聲而不知音者, 禽獸是也. 知音而不知樂者, 衆庶是也. 唯君子爲能知樂, 是故, 審聲以知音, 審音以知樂, 審樂以知政, 而治道備矣."

도산서원(사적 제170호. 경북 안동군 도산면 호계리). 이황을 제향하였다. (왼쪽) 전경. (오른쪽) 도산서당.

　악은 본래 '여정통의(與政通矣)'라고 하여 정치와 보다 직결된 것이었지만, 퇴계의 경우 이와는 거리가 있다. 퇴계는 가요의 기능을 민인의 정서 순화에다 초점을 두었다. 〈도산십이곡〉의 발문 "탕척비린(蕩滌鄙吝)/감발융통(感發融通)"[75]이란 주장이 그것이다. 음악을 정치보다 정서 순화에 접맥시키고자 한 의도는 가치가 있다. 그렇다고 해서 퇴계가 악학을 정치와 분리시켰다고 볼 수는 없다. 동방의 악학에서는 성과 음과 악이 본래는 의미의 차이가 있었다. 특히 성만 알고 음을 모르면 짐승과 같다고 했다. 여기서 말하는 성은 단순한 음향을 지적한 것 같지만, 음악에 있어서도 고급의 것이 아니고 중하위 계층의 노래를 지칭했다.

　『시경』에서 전통적으로 문제가 되었던 정풍과 위풍은 일반적으로 '정성(鄭聲)·위성(衛聲)'으로 불린 것과도 관계가 있다. 그런데 퇴계가 〈어부가〉를 지적해 '구성'이라고 한 것은 정성·위성 등과는 그 쓰임이 다르다. 요컨대 〈어부가〉는 음이나 악이 아니고 '성'이라고 했다. 퇴계는 농암이 〈어부가〉를 얻어서 애호한 것은 진락(眞樂)이며, 따라서 그것은 진성(眞聲)이라고 했다.

　아! 선생은 이에 진락을 얻었으니 진성을 좋아한 것은 당연하다. 그러니 어찌 세속의 사람들이 '정·위'의 노래를 즐겨 해서 음란한 마음을 돋우고, 〈옥수후정화(玉樹後

75) 李滉; 『退溪全書』卷四十三, 「陶山十二曲跋」.

庭花〉 등의 소리를 들으면서 뜻을 손상시키는 것에다가 비교할 것인가.[76]

　〈어부가〉가 '구성'이고 혹은 '진성'이라면 정성과 위성 그리고 진 후주(陳 後主)가 즐겨 들었던 〈옥수(玉樹)〉 등의 노래는 응당 신성이나 가성(假聲)이 되어야 한다. 정성과 위성은 정음이나 또는 위음으로도 불렸다. 따라서 성과 음은 악기의 명확한 구분과는 달리 서로 통용되고 있었다. 『악기』에도 "정위의 음은 난세의 음이어서 만(慢)에 이르렀고 '상간복상'의 음은 망국의 음이어서 그 정치가 어지러워지고 인중이 흩어지고 위 사람을 속이고 사사롭게 행동함이 멈추지 않는다."[77]라고 했다.

　퇴계는 〈어부가〉를 '정위지음'과는 그 성격이 다른 소리로 인식했다. 적어도 정성이나 위성과는 다르며 아울러 세속의 음악보다도 차원이 높다고 생각했다. 세속의 사람들은 정성이나 위성 내지는 〈옥수후정화〉와 같은 노래를 즐겨할 것은 당연하다. 왜냐하면 그것은 들어서 싫증이 나는 구악이 아니라, 전혀 새로운 신성이기 때문이다. 신성은 반드시 새로 창작된 노래를 지칭하는 어휘만은 아니고, 세속지악이라는 뜻도 포함되어 있다. 오히려 후자의 의미로 사용되는 경우가 더 많았다. 『고려사』 「오잠 열전(吳潛 列傳)」에 아래와 같은 글이 실려 있다.

　　또 경도의 무당과 관비 중에서 노래 잘하는 자를 골라 궁중에다 등적시켜 비단옷을 입히고 마미립을 씌워 따로 일대를 만들어 남장(男粧)이라 칭하며 신성을 가르쳤다. 그 가사에 이르기를 "삼장사에 등불 켜러 가니 사주(社主)가 내 손을 잡았다. 이 말이 절 밖으로 나가면 상좌(上座) 네가 한 말이다." 또 이르기를 "뱀이 용의 꼬리를 물고 태산마루를 지난다는 말이 있는데, 만인이 각기 한 마디씩 할지라도, 양심의 짐작에 달려 있다."[78]

76)　李滉, 『退溪全書』 卷四十三, 「書漁父歌後」.

77)　『禮記』 卷十八 「樂記」 第十九. "鄭衛之音, 亂世之音也, 比於慢矣. 桑間濮上之音, 亡國之音也, 其政散其民流, 誣上行私, 而不可止也."

78)　『高麗史』 「列傳」 卷三十八 吳潛 石冑. "又選京都巫及官婢善歌者, 籍置宮中, 衣羅綺戴馬尾笠, 別作一隊, 稱男粧, 敎以新聲, 其詞云, 三藏寺裏點燈去, 有社主兮執吾手, 儻此言兮出寺外, 謂上座兮是汝語. 又云, 有蛇含龍尾, 聞過泰山岑, 萬人各一語 斟酌在兩心." 본문 중 兩心은 爾心(너의 마음)으로 이해될 소지도 있다.

윗글의 이른바 '신성'은 고려속악인 〈쌍화점〉과 〈사룡(蛇龍)〉을 지적했다. 〈쌍화점〉과 〈사룡〉이 '신성'이라면, 신성은 분명히 당시의 세속지음으로 증음(增淫)과 탕지(蕩志)를 유발시키는 노래이다. 세속의 사람들이 즐겨 부르는 '세속지악'의 영역속에 농민들이 일하면서 부르는 노동요 같은 음악을 퇴계가 부정했다고 생각되지는 않는다. 세속의 음악 중에서 다만 '정위지음'이나 〈옥수후정화〉 같은 남녀상열의 노래를 배척한 것이다.

동방에서 수천 년에 걸쳐 한결같이 폄되었던 '정위지음'은 신악 내지 신성으로 지칭된 노래였다. 신성은 16세기 무렵에도 대체로 퇴폐적 가요로 이해되었다. 정성과 위성이 퇴폐적인 면이 강한 것은 사실이지만, 그것은 당대의 세속가요로서 민인들이 신바람 나게 불렀던 노래임도 기억되어야 한다. 이 점은 퇴계가 못마땅하게 여겼던 〈쌍화점〉 제곡 등도 동일하다. 감성과 이성은 인간을 존립케 하는 두 버팀목이다. 감성에 바탕한 '세속지악'은 그만큼 발랄하고 매력적인 면도 있다.

〈어부가〉는 이성에 바탕한 구성으로 퇴계는 인식했고, 아울러 〈쌍화점〉 등의 고려속요는 신성으로서 정성과 위성의 성격을 가진 노래로 보았다. 그렇다면 정위지음의 성격은 구체적으로 어떤 것일까. 이들 가요를 이해하는 것은 우리의 중세 가요를 파악하는 데 보탬이 된다. 앞서도 인용했지만 정위지음은 난세의 가요로 보았는데, 어떤 점이 난세지음으로 인식되었을까. 『악기』에서는 이에 대해 아래와 같이 말하고 있다.

장자(張載)가 이르기를 정나라와 위나라는 그 땅이 큰 강과 인접해 모래로 형성되어서 토양이 박한 고로 사람들의 기가 가볍고 경박하다. 지대가 평평하고 낮기 때문에 기질이 유약하며, 땅이 비옥해 경작에 별로 애쓸 필요가 없다. 그런 까닭으로 인성이 게으르다. 사람들의 정성이 이 같은 고로 그 성음이 또한 그러하다. 그 악을 들으면 듣는 자로 하여금 해만(懈慢)하게 만든다. 주자는 정성은 위성보다 더욱 음란하다. 공부자가 위방(爲邦)을 논함에 있어서 홀로 정성으로 경계를 삼은 것은, 대체로 그 비중을 들어서 말했다고 했다.[79]

79) 『禮記』 卷十八 「樂記」 第十九. "張子曰, 鄭衛地濱大河沙地土薄故, 其人氣輕浮, 其地平下故, 其質柔弱, 其地肥饒, 不費耕耨故, 其人心怠惰. 其人情性如此, 其聲音亦然, 故聞其樂, 使人如此懈慢也. 朱子曰, 鄭聲之淫甚於衛, 夫子論爲邦, 獨以鄭聲爲戒, 蓋擧重而言也."

정위지음에 대한 장자와 주자의 견해다. 『악기』에서 정위의 음악이 '난세지음'이라고 한 내용에 대해서, 그것이 난세지음이 되는 까닭을 부연 설명했다. 장재는 '정·위' 두 나라의 지리상의 위치와, 그러한 고장에 사는 민인들은 그 풍토에 영향을 받아 특정한 품성이 형성되고, 형성된 품성에 근거해 거기에 준하는 노래가 생성된다는 것이다. 정·위의 민인들은 성정이 유약하고 경박하며 아울러 태만하다고 했다. 이 같은 성정에 바탕해 생성된 정나라와 위나라의 음악은 듣는 자로 하여금 성정을 나태하게 한다고 논했다. 주자는 공부자의 '치국론'을 인용해 정성이 위성보다 더욱 음란하다고 비판했다. 일반적으로 정위지음이라고 칭하지 위정지음으로 부르지 않는 까닭도 여기에 있다. 주자는 이들 노래를 음란으로 규정하여 경계했다.

장자(張子)와 주자의 논의를 요약하면, 정성과 위성이 난세지음인 이유는 유약함과 경박성 그리고 태만함과 음란함에 있었고, 이들 노래는 청자를 나태하게 만들어서 해만케 한다는 것이다. 자하(子夏)는 "정성은 호람음지(好濫淫志)하고 위음은 촉삭번지(趨數煩志)하기 때문에 제사에 쓸 수 없다"고 했다.[80] 자하가 위문후(魏文侯)에게 정음과 위음 등은 익음(溺音)으로 단정하면서 제사에 쓰지 않는 소이를 말했다. 위음은 음률과 박자가 매우 빠르다고 한 점에 주의해야 한다. 우리 선인들도 또한 박촉(迫促)하고 질속(疾速)한 음악을 특히 경계했다. 〈어부가〉에 비해 〈쌍화점〉 제곡은 박촉하고 질속한 음악이었다.

퇴계가 〈쌍화점〉 등의 고려속요를 '신성'으로, 〈어부가〉를 '구성'으로 인식했다면 '신성'은 대체로 '세속지인'이 애창하는 '정위지음'과 〈옥수〉 등과 같이 듣는 자로 하여금 성정을 나태하고 음일하게 하는 질속한 음악이다. 『악기』의 기준으로 본다면 정위의 노래는 음(音)이다. 그러나 주자는 정음이라 하지 않고 '정성'이라 했다. 이는 정음에 대한 격하다. 동일한 음악이지만 듣는 자의 자질에 따라 성이나 음 그리고 악도 된다는 가능성이 바탕에 깔려 있었다.

음악을 들으면 새나 짐승들도 좋아하는 것은 사실이다. 그러나 새나 짐승은 음악의 참뜻은 모르고 소리만 들을 따름이다. 중서들은 음을 이해하지만 악은 이해하지 못한다고 했다. 악은 정치나 도덕과 예와 관련된 것으로 파악했다. 악은 군자만이 향수하는 것으로 보았다. '신성'과 '신악' 역시 다른 뜻으로 사용되었다. 신성에 비해

80) 『禮記』 卷十八 「樂記」 第十九. "子夏對曰, 鄭音好濫淫志, 宋音燕女溺志, 衛音趨數煩志, 齊音敖辟喬志, 此四者皆淫於色, 而害於德, 是以祭祀弗用."

'신악'은 훌륭한 음악 또는 새로운 음악으로 쓰였다. 고려 "예종조에 송나라가 〈신악〉을 주었고 또한 아울러 〈대성악〉을 주었다."[81]라는 『고려사』 「악지」의 기록에 나타난 〈신악〉은 중국에서 들어온 새로운 음악이란 뜻이지 〈신성〉과 같은 부정적인 의미가 아니다.

3) 권이사수(倦而思睡)와 수무족도(手舞足蹈)

퇴계는 민인들의 〈어부가〉와 〈쌍화점〉 제곡에 대한 수용 양상에 대해서 다음과 같이 말했다.

> 근래 밀양 박준이란 사람이 여러 음률에 통했다고 알려져 있다. 무릇 동방의 음악 중에서 아와 속을 통틀어 수집해 한 질의 책을 만들어 세상에 간행했다. 그런데 〈어부사〉와 〈쌍화점〉 등의 노래가 그 중에 섞여 실려 있다. 그러나 사람들이 〈쌍화점〉 등의 노래를 들으면 수무족도(手舞足蹈)하고 〈어부사〉를 들으면 권이사수(倦而思睡)하니 무슨 까닭일까. 그 사람이 아니면 진실로 그 '음'을 알지 못하니 또한 어찌 그 '악'을 알겠는가.[82]

윗글 본문 중 "그것을 들으면 수무족도하고 이것을 들으면 권이사수한다"에서 그것은 〈쌍화점〉 등의 노래이고 이것은 〈어부사〉를 가리킨 것이라는 해석에서, 우리는 선인들이 글자 한 자도 허투루 쓰지 않았음을 알 수 있다. 퇴계의 윗글은 우리가 깊이 천착해야 할 부문이다. 왜냐하면 이 문맥 속에는 동방의 악학사유가 깔려 있기 때문이다. "그 사람이 아니면 그 음을 모르니(非其人, 固不知其音) 또 어찌 그 악을 알 것이냐(又焉知其樂乎)"에서 '악'은 단순히 '즐거움'으로 해석하기보다 '성·음·악' 중에서 '악'으로 볼 수도 있다.

성을 모르는 자와는 음에 관해서 서로 이야기할 수 없고, 음을 모르는 사람과는

81) 『高麗史』「志」卷 第二十四 樂 一. "睿宗朝 宋賜新樂, 又賜大晟樂."

82) 李滉; 『退溪全書』卷四十三 跋. 「書漁父歌後」.

악에 대해서 더불어 말할 수 없다는 『악기』의 주장도 논거가 된다. 악을 이해하는 경지는, 성을 알고 이어서 음을 알아야만 된다는 것이다. '성·음·악'은 분명한 차서가 있었다. 성이라고 해서 반드시 나쁜 것만은 아니다. 세속의 사람들은 '음'도 제대로 모르는 터에 어찌 고차원인 '악'을 또한 알겠느냐고 퇴계는 말한 것 같다. '권이사수'와 '수무족도'는 『악기』에 나타나 있다. 인간의 정성은 시공을 뛰어넘어 그 본질은 불변이다.

위문후가 자하에게 묻기를 "내 면류관을 단정히 하고 고악을 들으면 눕고 싶은 마음이 생기는 데 반해, 정위지음을 들으면 권태를 못 느낀다. 감히 묻건대 고악이 그같음은 무슨 이유며, 신악이 이 같음은 무슨 까닭이냐." 자하가 대꾸하기를 "이제 무릇 고악은 줄지어 나가고 줄지어 물러나니 화정(和正)하여, 현포생황(弦匏笙簧) 등이 모두 부고(拊鼓)를 기다렸다가 문(文, 鼓)이 울리면 연주를 시작해서 무(武, 金鐃)가 울리면 멈춘다. 상(相, 拊)으로써 난(亂, 終章之節)을 지(止)하고 아(雅, 악기 명)로써 신질(迅疾)한다. 군자는 이를 말할 수 있고 옛날을 이야기해 수신치가해 천하를 평균하는데 이것은 고악의 발함이다. 이제 신악은 문란하게 나아가고 구부리어 물러나며 간성이 넘쳐흘러서 멈추지 않으며, 원숭이와 난장이들이 자녀들과 뒤섞여, 부자를 모르며 악이 끝나도 할 말이 없고 옛날을 말할 수 없으니, 이것이 신악의 발함이다. 이제 임금이 묻는 것은 악이지만, 임금이 좋아하는 것은 음이다. 무릇 악과 음은 비슷하지만 다르다."[83]

'고악'과 '신악'과 '음'과 '악'의 대응이 분명하게 나타나 있다. 음과 악은 비슷하지만 다르다고 말했다. 고악은 재미가 없어서 드러눕고 싶다는 위문후의 주장은 흥미롭다. 옷깃을 여미고 열심히 경청해야 한다고 다짐해도 권태로워서 잠이 온다는 것이다. 반대로 '정위지음'은 흥미진진하여 권태롭지 않으니 그 까닭을 자하에게 설명하기를 요구했다. 문후는 정위의 음을 분명히 〈신악〉이라고 했다. 정성과 위성은 이

83) 『禮記』卷十八「樂記」第十九. "魏文侯問於子夏曰, 吾端冕而聽古樂, 則唯恐臥, 聽鄭衛之音, 則不知倦, 敢問古樂之如彼何也, 新樂之如此何也, 子夏對曰, 今夫古樂, 進旅退旅, 和正以廣, 弦匏笙簧會守拊鼓, 始奏以文, 復亂以武, 治亂以相, 訊疾以雅, 君子於是語, 於是道古. 修身及家, 平均天下, 此古樂之發也. 今夫新樂進俯退俯, 姦聲以濫溺而不止, 及優侏儒, 獶雜子女, 不知父子, 樂終不可以語, 不可以道古, 此新樂之發也. 今君之所問者樂也, 所好者音也, 夫樂者與音, 相近而不同."

로써 보건대 당시의 민인들이 즐겨 불렀던 흥미진진한 음악이다. 전통음악과는 전혀 성질이 다른 새로운 음악이었다. 당대의 유행 가요로서 기존 음악을 교란하는 요소도 있었다.

공자를 위시한 당대의 선현들이 '정위지음'을 그처럼 못마땅하게 여겼던 이유는, 변화를 희구하는 민인들의 의도가 숨겨져 있었기 때문이다. 악은 기존 질서나 체제의 수호와 깊숙하게 관련되어 있다. 지금도 그렇지만 중세에서 음악은 통치의 중요한 방법이었다. 음악으로써 민중의 불만을 해소시키고 통치의 권위를 보장받으려 했다. 지도자가 등장하고 퇴장할 때 장중한 음악이 연주되는 것은 고금을 막론하고 통용되고 있다. 이 경우 음악은 그 통치자의 권위를 높여주는 데 기여한다.

묵자(墨子)는 귀를 즐겁게 하기 위해 존재하는 음악은 만민에게 이익 됨이 없는 만큼 사군자(士君子)가 천하의 이익을 일으키고 폐해를 제거하고자 한다면, 마땅히 음악을 금지해야 한다고 주장했다.[84] 묵자는 유가들에게 배척당한 인물이다. 묵자는 예악론에 대한 거부감이 있었다. 전통 예악론에 반대한 묵자이지만, 당시의 민인들이 애호한 정위지음에 대한 견해 표명은 없었다. 아마도 묵자는 '고악'의 부정적인 면을 배척한 것으로 이해된다. 체제유지와 결부된 고악은 보수적인 성향이 있는 것은 사실이다.[85]

반대로 정성·위성으로 대표되는 이른바 〈신악〉은 땀 냄새가 물씬거리는 발랄한 민인들이 즐겨하는 음악이다. 이 같은 시각으로 음악을 고찰한다면 고악은 이미 그 사명을 다하고 퇴장해야 하는 음악이다. 그러나 이른바 신악이 지닌 부정적인 면도 결코 과소평가되어서는 안 된다. 퇴계가 신성으로 여겨 배척했던 〈쌍화점〉은 그 노랫말이 지닌 음왜성까지 예찬할 수는 없다. 〈쌍화점〉은 '신성'이고 이를 들으면 민인들이 손뼉치고 발장단 치며 흥겨워 어쩔 줄 모르는 현상은 지식인이 억압할 수 없고, 억압해도 실효를 거두지 못한다.

〈어부가〉를 들으면 권태에 못 이겨 잠자려 하고 〈쌍화점〉을 들으면 손뼉치고 발장단하는 것은, 위문후가 고악을 들으면 눕고 싶고 정위의 음악을 들으면 권태롭지 않다는 사실과 서로 관련되어 있다. 퇴계는 재미없는 음악인 〈어부가〉를 '구성'이라 했

84) 『墨子』非樂 上 第三十二. "故上者天鬼弗戒, 下者萬民弗利, 是故墨子曰, 今天下士君子, 請將欲求興天下之利, 除天下之害, 當在樂之爲物, 將不可不禁而止也."

85) 李雲九; 「先秦諸子의 樂論批判」(『大東文化硏究』 24輯, 1990) 참조.

고, 위문후는 드러눕고 싶은 음악을 '고악'이라 칭했다. '구성'과 '고악' 그리고 '신성'과 '신악'이 대응된다. 〈어부가〉는 고악이고 〈쌍화점〉은 정위지음에 비견되는 신악으로 퇴계는 인식했다. 퇴계는 '신성'이라는 용어를 쓰지 않았지만, '구성' 그리고 '진성'이라는 단어는 사용했다. 구성은 신성을 진성은 가성을 염두에 두고 사용한 어휘이다.

신성은 고려 때부터 조선조에까지 사용되고 있었다. 『조선왕조실록』에도 신성을 음사와 결부시켜 고려의 충혜왕이 음성을 매우 좋아해 폐신(嬖臣)들과 더불어 '신성음사'를 지어서 즐겼는데, 당시 사람들이 〈후전진작〉이라 일컬었다. 그 노랫말뿐 아니라 곡조도 또한 쓸 수 없다고 조선조의 사인층은 주장했다.[86] 〈후전진작〉은 진후주의 〈옥수후정화〉를 상기시키는 노래다. 신성은 음사와 어울려 있다. 고려시대의 노래이니 조선조에 와서 그것이 새 노래는 되지 못한다. 그런데도 신성이라고 한 것은, 신성은 꼭 새로 나온 노래이기보다는 음사와 더욱 직결되었기 때문이다.

위문후가 정성과 위성을 신악이라고 부른 것은 이들 노래가 상당 부분 음사인 것과 관계가 있다. 따라서 '신성·신악' 등의 '신'은 새롭다는 뜻도 있지만 노랫말의 음사적 요인이 함의된 말이다. 『조선왕조실록』도 〈후전진작〉을 '음성·음사'라고 해 폄하했다. 노랫말뿐 아니라 곡조조차 버린 까닭은 그 음조가 빨랐기 때문이다.

퇴계는 '도산십이곡발'에서 "자신은 음률을 잘 모르긴 하나 '세속지악'을 듣는 것을 싫어한다"[87]라고 했다. '세속지악'은 곧 '신성'이다. 세속지악을 퇴계가 전적으로 무가치한 것으로 보지는 않았지만, 싫어한 것은 사실이다. 세속지악은 중서들이 즐기는 것이다. 정위지음도 세속지악의 일종이다. 『악기』에서는 이들 음악을 중서들이 즐기는 것으로 파악했다.

　　방씨가 이르기를 무릇 귀가 있어 들을 수 있는 자는 모두 성을 알고, 마음이 있어 인식할 수 있는 사람은 모두 음을 알며, 도가 있어 통하는 자는 능히 악을 안다. 호파(瓠巴)가 비파를 연주하니 물고기가 나와서 들었고, 백아(伯牙)가 거문고를 타니 육마(六馬)가 앙말(仰秣)했으니 이는 금수가 성을 아는 예이다. 위문후는 정위지음을 좋아했고 제 선왕은 세속지악을 즐겼는데, 이들은 중서가 음을 아는 경우다. 공자가 제에

86) 『世宗實錄』 卷三 元年 己亥 正月. "高麗忠惠王 頗好淫聲 與嬖臣在後殿 作新聲淫詞以自娛, 時人謂之, 後殿眞勺, 非獨其詞, 調亦不可用."

87) 李滉; 『退溪全書』 卷四十三 「陶山十二曲跋」. "老人素不解音律, 而猶知厭世俗之樂."

서 들었던 음악이나, 계찰이 노나라에 사신으로 와서 본 바의 음악과 같은 것은 군자가 악을 아는 예이다.[88]

'정위지음'과 '세속지악'은 중서들이 즐겨 듣는 노래라고 했다. 위문후와 제 선왕도 음악에 관한 한 중서로 취급했다. 제 선왕이 즐겨 들었던 '세속지악'에서 '악'은 노래 정도의 의미로 쓰인 것 같다. 퇴계가 세속지악의 범주를 〈한림별곡〉 등의 전래 속요로 잡은 것은 〈도산십이곡〉 발문에서 검증된다. '서어부가후'에서 퇴계는 〈쌍화점〉 등의 곡을 거론했고, 〈도산십이곡〉 발문에서는 〈한림별곡〉 등의 유와 〈이별육가〉를 논했다. 전자를 '신성'으로, 후자를 '세속지악'으로 유분하면서, 아울러 증음(增淫)과 탕지(蕩志) 그리고 '긍호방탕(矜豪放蕩)·설만희압(褻慢戲狎)·완세불공(玩世不恭)'을 경계했다.

〈쌍화점〉 제곡을 들으면 '수무족도'한다는 것은 지적된 대로 그 근원이 고대 악학론에 있다. 『모시(毛詩)』서에도 "노래하여 만족하지 못하면 손으로 춤추고 발장단이 나오는 줄 모른다"라고 했고, 「악기」에도 "말로 부족한 바가 있어서 길게 노래하고, 노래로서 부족하여 차탄하고, 차탄도 미흡하여 자신도 모르게 손으로 춤추고 발로 장단 맞춘다."[89]고 했다.

퇴계가 언급한 '수무족도'는 이처럼 그 연원이 깊고도 멀다. 손뼉치고 발장단한다는 것은 단순한 신바람을 가리킨 것이 아니라, '예·악·형·정'에서 특히 악론에 근거한 평결이다. 퇴계가 제기한 조선조의 가요에 대한 청중의 수용 양상은 '권이사수'와 '수무족도'이다. 권이사수와 수무족도는 거개가 당시 민인들과 상관된 향수 양상이었지만, 사인계층도 얼마간의 관계는 있었다.

이성에 호소하는 노래는 자고로 민인들에게 외면당했다. 민인들은 노래를 예악이나 정치와 결부시키지 않았기 때문이다. 정치와 결부된 노래가 없는 것은 아니다. 참요의 경우는 정치와 맥락이 닿고 있지만, 대부분의 노래는 예악론이 배제된, 말 그대로 손뼉치고 발장단하는 신바람이나 삶의 애환을 노래한 서정에 근거했다. 가요에

88) 『禮記』卷十八「樂記」第十九. "方氏曰, 凡耳有所聞者, 皆能知聲, 心有所識者則, 能知音, 道有所通者乃能知樂. 若瓠巴皷瑟, 流漁出聽, 伯牙皷琴, 六馬仰秣, 此禽獸之知聲者也. 魏文侯好鄭衛之音, 齊宣王好世俗之樂, 此衆庶之知音者也. 若孔子在齊之所聞, 季札聘魯之所觀, 此君子之知樂者也."

89) 『禮記』卷十八「樂記」第十九. "言之不足故, 長言之, 長言之不足故, 嗟嘆之, 嗟嘆之不足故, 不知手之舞之, 足之蹈之也."

대한 민중의 시각과 사인계층의 인식이 다른 것은 고금동서의 구별이 없다. 퇴계가 민중들이 애호했던 〈쌍화점〉 제곡과 사인층이 즐겼던 〈한림별곡〉 등의 노래를 격하시켜 배제코자 했지만, 당대의 가창 상황은 역시 수무족도 되는 노래, 즉 〈신성〉이 압도했다.

16세기의 사람파는 주자학적 이상세계를 건설한다는 야심에 차 있었다. 권력도 이미 그들의 수중에 들어와 있었기 때문에 마음만 먹으면 전부는 아닐지라도 상당 부분 성취할 수 있다는 자신감을 갖고 있었다. 그들의 개혁의지는 당시로서는 진보적이었다. 조선조는 건국된 지 이미 1세기가 지났으니 개혁의 필요와 당위성은 충분한 설득력을 지녔다.

사림파의 이 같은 개혁의지는 '세속지악'의 분야를 빠뜨릴 까닭이 없다. 민인가요나 사인계층의 가창에 대해서는 지배계층에 의해 조선조 건국 초부터 줄곧 관심이 되어 왔다. 그들은 사회를 개혁하는 데 있어서 가요가 중요함을 알고 있었다. 사림파는 성리학으로 무장된 고도의 지식인이었다.

그러므로 가요에도 이념을 부여코자 했다. 문학을 주자학적 사회개혁의 일환으로 인식했음은 이미 알려진 사실이다. 그들의 가요 인식이 『악기』에 근거하고 있었음은 앞서도 지적한 바 있다. 그러나 『악기』의 악론을 그대로 수용하지는 않았다. 사림파의 주체적 의지에 근거한 조선조적 악론의 전개였으며, 그것은 곧 '세속지악'에 대한 개혁으로 나타났다.[90]

4) 속악의 치세지음화(治世之音化)

사림파는 '세속지악' 즉 가요가 '희락지구(喜樂之具)'에 머물고 있는 점에 대해 불만을 품었다. 가요가 희락지구라는 것은 이미 『삼국사기』 「악지」에도 나타나 있다. 〈사중(祀中)〉은 북외군(北隈郡)의 음악인데 이들은 모두 향인들의 희락에 기인한 노래"라고 했다.[91] 균여(均如) 또한 향가의 사뇌가를 일러 세인의 '희락지구'라고 지적

90) 李敏弘; 『士林派文學의 研究』(螢雪出版社, 1987).
91) 『三國史記』卷 第三十二. 樂. "祀中, 北隈郡樂也, 此皆鄉人喜樂之所由作也."

한 바 있다.[92] 가요는 원래 제사에서 가창되었지만, 시대가 흘러 민인의 애환을 노래한 서정가요로 전이된 시기도 꽤 오래전의 일이다. 사림파는 가요가 지닌 희락적 성향에 관해서 관심을 가졌고, 그 결과 희락의 정도와 성향이 바르지 않다는 결론에 이르렀다. 그들이 가요에 이처럼 밀도 있게 관심을 기울인 이유는 많겠지만, 가장 핵심이 되는 것은 음악은 정치와 직결된다(聲音之道與政通)는 음악관에 기인했다.

주자학적 이상세계를 건설하기 위해 가요의 개혁은 사림파에게 중요한 과제였다. 퇴계와 율곡이 〈단가〉 창작에 가담한 이유의 하나도 여기에 있다. 예와 악이 같이 붙어다니는 까닭은, 악은 인간에게 있어서 향내적인 작용을 하고, 예는 향외적인 기능을 지녔기 때문이다.[93] 사림파는 그들의 이상세계를 창출함에 있어서 향내적인 작용을 중시했다. 예는 이미 당시 사회에 어쩌면 과도한 역할을 하고 있었음을 사림파도 알았던 것 같다. 그리하여 그들은 사민의 주자학적 인간화를 위해 민인들이 애호하는 가요에 대해 전대의 지식인들보다 더욱 관심을 경주했다. 이에 대해서 퇴계는 다음과 같이 말했다.

우리 동방의 가곡은 대체로 음왜(淫哇)하여 말할 바가 못 된다. 〈한림별곡〉과 같은 유는 문인의 입에서 나왔지만, 긍호방탕(矜豪放蕩)하고 설만희압(褻慢戲狎)하여 더욱 군자가 숭상할 것이 아니다. 근세 〈이별육가(李鼈六歌)〉가 있어 세상에 크게 유행하고 있는데, 〈한림별곡〉보다 낫기는 하나, 애석하게 완세불공(玩世不恭)의 뜻이 있어 온유돈후(溫柔敦厚)의 실이 적다(도산십이곡 발).

동방의 가곡은 민인가요이며, 〈한림별곡〉은 지식인들이 주로 즐겼던 노래이며, 〈이별육가〉를 단가라고 본다면, 육가는 계층에 구애되지 않고 가창되었던 노래로 믿어진다. 이들 노래를 퇴계는 모두 군자가 애호할 수 없는 가요로 인식했다. 동방의 노래는 중서지음(衆庶之音)에 머물 따름이라고 하면서 이들 가요를 통틀어서 세속지악이라고 했다. 퇴계는 문학과 아울러 가요까지도 온유돈후의 품격에다 초점을 맞추었다.

92) 赫連挺;『均如傳』第七 歌行化世分者. "夫詞腦者, 世人戱樂之具."

93) 『禮記』卷十八「樂記」第十九. "故樂也者, 動於內者也. 禮也者, 動於外者也."

486

한양 성균관

　문학과 아울러 가요의 중요한 모티프를 '탕척비린(蕩滌鄙吝)'과 '감발융통(感發融通)'에 두었다. 주자학적 이상세계로 나아가기 위해서는 비속함을 떨어내고 융통으로 성정을 바꿔야 했다. 이 같은 경지로 진입하기 위해 가요는 효과적이다. 그러므로 가요가 희락지구에 안주해서는 안 되는 것이다.

　세속지악을 극복하고 지양해 공자와 계찰(季札, 춘추 시 吳의 公子)이 듣고 보았던 군자의 음악으로 만드는 것이 사림파의 꿈이었다. 사민들로 하여금 덕음(德音)이나 화악(和樂)을 즐겨 부르고 듣게 하는 것이 퇴계의 소망이었다. 악학에서 음악을 여러 갈래로 나누고 있지만, 본고에서 특별히 문제가 되는 것은 치세지음이다.

　　무릇 음은 사람의 마음에서 생긴다. 정이 안에서 발동하여 소리로 나타난다. 소리가 문채를 형성하면 그것은 음이다. 그러므로 치세지음은 안락하다. 그러니 정치도 화평해진다. 난세지음은 원망과 분노의 마음이 가득하다. 따라서 정치도 어긋나 있다. 망국지음은 슬프고 걱정스럽다. 그 백성이 곤궁한 까닭이다. 성음의 도리는 이처럼 정치와 직결되어 있다.[94]

94) 『禮記』 卷十八 「樂記」 第十九. "凡音者, 生人心者也, 情動於中故, 形於聲, 聲成文謂之音. 是故, 治世之音, 安以樂, 其政和. 亂世之音, 怨而怒, 其政乖. 亡國之音, 哀而思, 其民困. 聲音之道, 與政通矣."

'치세지음'과 '난세지음' 그리고 '망국지음'은 음악을 정치와 직결시킨 좋은 예이다. 요순이 강구에서 동요를 들었던 까닭도 자신이 한 정치의 결과를 알기 위해서였지, 요순이 동요를 희락해서가 아니었다. 고대의 동요는 정사의 치란(治亂) 여부와 미래의 계시가 담긴 노래로 인식되었다. 〈쌍화점·한림별곡·이별육가〉 등의 동방가곡 또는 세속지악은 난세지음으로 퇴계는 이해했다. 그렇다면 〈어부가〉와 〈도산십이곡〉은 어떤 성격의 노래였을까. 퇴계는 분명 치세지음으로 인식한 것 같다. 치세지음이 가진 속성인 편안하고 즐거운[安而樂] 성향이 이들 노래에 구비되어 있다. 〈도산십이곡〉은 온유돈후하고 〈어부가〉는 안락한 심성을 유발시키는 것은 사실이다.

퇴계는 자신이 창작한 〈도산십이곡〉을 널리 전파시키고자 했다. 그가 뜻하는 주자학적 이상세계를 창조하기 위해 〈도산십이곡〉과 같은 노래가 적절하다고 여겼다. "아이들로 하여금 스스로 노래하고 춤추게 했다"는 발문이 그 증거다. 〈도산십이곡〉은 가창만 한 것이 아니라 춤도 수반된(亦令兒輩, 自歌而自舞蹈) 가곡이었다.

대중 전달매체가 없었던 시절에 어떤 사실의 전파에는 아이들이 결정적인 역할을 했다. 물론 자질(子姪)이나 마을 어린이의 정서 순화에도 목적이 있었지만, 노래의 전파와도 관계가 있었다. "스스로 춤추게 했다"는 퇴계의 기술은, 〈도산십이곡〉이 춤까지 부수된 하나의 악으로 존재했음을 보여준다. 여기서 말하는 악이란 노래와 악기 반주와 무용까지 포괄된 그런 의미로 사용했다.[95] 〈도산십이곡〉을 노래할 때 아이들은 어떤 춤을 췄는지 흥미를 끈다. 그러나 현재로서 그 춤의 정황을 알 길이 없다.

〈도산십이곡〉은 16세기의 가요였고, 그 가요의 노랫말의 주제는 크게 두 가지로 나누어져 있었다. 이른바 언지와 언학이다. 〈도산십이곡〉의 주제 영역은 전조부터 전래된 가요와는 성격이 다르다. 가요의 혁신으로 볼 수도 있다. 〈도산십이곡〉은 민인들이 널리 부르기를 기대하면서 창작한 노랫말인 만큼, 그 곡조는 대중성을 띤 것으로 인정된다. 그러나 〈어부가〉의 경우는 가사가 한시이기 때문에 민인이 즐겨 부르기를 기대한 것 같지는 않다. 〈어부가〉 음률과 단가 음률의 동이 여부는 미지수이다.

사림파의 이 같은 민인가요의 개혁의지는 퇴계에 국한된 것이 아니라 율곡에도

95) 『三國史記』「樂志」 등에서 '○○樂'이라고 했을 때, 거의가 歌尺·舞尺·琴尺 등이 포괄되어 있다. '○○舞'도 동일하다. 樂은 노래와 춤과 기악이 포함된 중세 종합예술인 성격이 있다.

해당된다. 율곡이 지은 〈고산구곡가〉가 그 예이다. 퇴계는 '○○곡'이라 했고 율곡은 '○○가'라고 일컬었다면, 가와 곡은 의미의 차도 없다고 보기는 어렵지만, 악부체의 영향에서 온 칭호로 간주하고 일단 덮어둔다. 율곡 역시 가요를 중시했다. 그의 가요 인식 또한 악론을 기저로 한 치세지음의 희구였다. 가요에 관한 율곡의 견해는 그의 문집에도 별로 나타나 있지 않다. 단편적인 기록이 몇 군데 보일 따름이다. 그러나 〈고산구곡가〉를 창작한 사실 하나로도 율곡이 가요를 중시했음을 알 수 있다. 그는 또 거문고도 탈 줄 알았다.

> 八曲은 어드미고 琴灘에 돌이 붉다
> 玉軫金徽로 數三曲을 노롤말이
> 古調를 알리 업쓴이 혼자 즐여ᄒ노라

율곡은 거문고 몇 곡조를 '금탄'이라고 그가 명명한 여울가에서 연주했다. 연주한 곡은 금조(今調)가 아니라 고조(古調)라고 했다. 우리 선인들은 학문에만 침잠한 것이 아니라, 거문고나 가야금은 교양으로 연주할 줄 알았다. 연주할 줄 모르는 경우라도 거문고를 벽에다 걸어놓을 정도였다. 거문고[玄琴]는 "몸을 닦고 서정을 다스려 천진한 품성으로 돌아간다"는 의미 부여와 관계가 있고, 가야금은 '어진 마음과 지성'을 상징하는 악기로 여긴 사실과 접맥되어 있다.[96]

거문고에 비해서 가야금이 격이 약간 낮은 악기로 우리 선인들이 인지한 것은 망국 가야의 악기인 때문일까. 우리나라에 있어서 악기는 소리를 내는 기계로 한정된 것이 아니라 이념과 결부시켰다. 문헌에 전하는 선인들의 생활은 음악과 거의 대부분이 관련되어 있었다. 퇴계는 물론이고 면앙정 송순(宋純)이 그랬고 율곡 또한 예외가 아니었다.

> 강의와 연학(研學)하는 여가에 때때로 관동(冠童)들과 자연에 노닐면서 읊조리고 노래하며 스스로 즐겼다.[97]

96) 『三國史記』卷 第三十二 樂. "玄琴 … 接『琴操』曰, 伏犧作琴, 以修身理性反其天眞也. 伽倻琴, … 斯 乃仁智之器."

97) 李珥; 『栗谷全書』卷三十六 諡狀. "講麗之暇, 時與冠童, 婆娑水石, 詠歌自娛."

자운서원(경기 파주군 천현면 동문리). 율곡선생사묘

제자들과 어울려 자연 속을 거닐면서 시를 읊고, 노래를 부르며 즐겼다고 했는데, 율곡이 불렀던 노래는 어떤 것일까. 퇴계가 폄하한 세속지악은 아닐 것이다. 혹시 그가 창작한 〈고산구곡가〉를 노래한 것은 아닐는지. 율곡은 또 그의 동생으로 하여금 거문고를 타게 하고 소년들을 시켜 길게 노래해 곡조에 맞추어 부르게 했다. 세시나 명절 때 형제들과 여러 조카들 그리고 생질들이 함께 어울려 노래했다고 했다.[98]

퇴계가 〈도산십이곡〉을 아이들에게 가르쳐 노래하고 춤추게 한 사실과 대비된다. 적어도 자제와 조카들이 함께 부르는 노래라면, 곡조는 물론이고 노랫말의 주제도 우유충후(優柔忠厚)의 경지였을 것이다. 〈쌍화점·한림별곡·이별육가〉 등의 노래가 율곡 문중 모임에 불렸을 까닭은 없다. 이들 노래를 배제한다면 대안이 필요했을 것이고, 그 대체 가요로서 〈고산구곡가〉가 창작되었다. 그러므로 〈고산구곡가〉는 〈도산십이곡〉과 함께 율곡과 퇴계에 의해 창작된 치세지음의 가요이다. 이들 가요는 모두 듣는 자에게 편안한 마음을 갖게 하고 고상한 즐거움을 주고 있다.

퇴계와 율곡은 당대의 음악이 난세지음이나 망국지음으로 흐를까봐 두려워했다. 퇴계는 〈쌍화점·한림별곡〉 등의 고려조의 가요가 유행하는 것을 안타까워했다. 고려는 이미 망한 국가이니, 그 나라에서 불린 노래는 망국지음일 수도 있다. 고려조의 노래를 망국지음으로 여긴 사례는 곳곳에서 발견된다.

98) 李珥, 『栗谷全書』 卷三十五 附錄 三. "每與仲兄季弟諸姪諸甥, 相聚一堂, 連枕而宿. 歲時佳辰. 若有酒食, 命弟彈琴, 使小長歌而和之, 極歡而罷."

그러나 당시의 민인들은 전통적으로 불리던 고려가요의 그 발랄함과 정감적인 면은 쉽게 떨쳐버리기 어려웠다. 퇴계는 특히 이 같은 점에 대해서 매우 불만스러워했다. 이미 멸망한 전조의 음악은 대체로 망국지음으로 보는 것이 일반적이었다. 나라의 흥망성쇠는 음악과도 사실 관련이 있다. 그러므로 '치세·난세·망국' 등의 음악은 현재에도 있고 미래에도 존재할 것이다.

신라가 가야의 음악을 정복자의 입장에서 수용하고, 우륵을 받아들임에 있어서 우륵이 가지고 온 악기 가야금과 그 곡조를 망국지음으로 지배층이 비판한 사실은 시사적이다. 가야 악인 우륵이 나라가 장차 어지러워질 것을 알고 악기를 가지고 신라로 망명했다. 진흥왕이 우륵을 받아들여 국원(國原)에 안치시켜 음악에 전념케 하고, '주지(注知)·계고(階古)·만덕(萬德)'을 파견해 음악을 전수받게 했다. 이들은 우륵의 음악을 번잡하고 음란해 아정하지 못하다고 여겨 전수받은 열한 곡을 다섯 곡으로 축약시켰다.

우륵은 처음엔 화를 냈지만 그 다섯 곡을 듣고 난 후, '낙이불류(樂而不流)'하고 '애이불비(哀而不悲)'하다고 칭찬했다. 그들은 이 음악을 진흥왕 앞에서 연주했다. 왕은 매우 기뻐했지만 신하들은 가야의 '망국지음'이니 취하지 말라고 건의한 사실이 그것이다.[99] 가야의 음악을 취함에 있어서 취사선택의 의지는 수긍이 간다. 힘차게 성장하는 국가와 쇠망하는 나라의 음악이 다른 것은 당연하다. 번잡하고 음란하다는 신라 음악가들의 비판은 경청할 만하다.

16세기 중엽 율곡은 조선조를 진단하여 흙이 무너지고 기왓장이 깨뜨려지는 그런 시대(土崩瓦解)라고 누누이 경고했다. 과연 얼마 후 임진왜란이 일어나 조선조는 거의 모든 면에 걸쳐서 붕괴되었다. 퇴계·율곡은 조선조의 지속적인 발전과 융성을 위해 가요 부분의 개혁을 시도했고, 그 시도의 결과가 〈도산십이곡〉과 〈고산구곡가〉로 형상되었다. 고려조로부터 이어온 세속지악에 대한 극복의 의지에는 악론이 깔려 있었음은 앞서도 지적한 바 있다. 그런데 이 망국지음의 악론은 가요에만 한정되지 않고 시문에까지 파급되었다. 나라의 흥망성쇠는 음악과 더불어 문학과도 강하

99) 『三國史記』卷三十二. 樂. "後, 于勒以其國將亂, 攜樂器投新羅眞興王, 王受之, 安置國原, 乃遣大奈麻 注知階古, 大舍萬德, 傳其業. 三人旣傳十一曲, 相謂曰, 此繁且淫, 不可以爲雅正, 遂約爲五曲. 于勒 始聞焉而怒, 及聽其五種之音, 流淚歎曰, 樂而不流, 哀而不悲, 可謂正也, 爾其奏之王前, 王聞之大悅. 諫臣獻議, 加耶亡國之音, 不足取也."

게 밀착되어 있다고 사림파는 생각했다. 문학을 보면 그 시대를 알 수 있다는 주장은 정설이다.

동방의 악론은 시와 가 그리고 무를 포괄하고 있다. 우리가 흔히 시가라고 말하고 가무라고 일컫는 근원도 여기에 있다. 그러므로 〈도산십이곡〉과 〈고산구곡가〉는 '시'이면서 '가'이며 또한 '무용'과 결부되어 있다. 소년들이 〈도산십이곡〉을 노래하면서 춤췄다는 사실을 두고, 퇴계는 스스로 무도한다(自歌而自舞蹈)]라고 표현했다.

무도는 수무족도(手舞足蹈)의 준말이다. 시와 가와 무를 함께 포괄해 그것이 윤리와 짝했을 경우를 악이라고 했다. 『악기』에서는 악은 덕의 꽃이며 시와 노래 그리고 춤을 거느리고 있다고 말했다. 향악은 동아시아 공유의 악의 한 장르이지만, 우리의 경우는 관현악과 가무가 포괄된 '민족음악'이란 의미로 사용되었다. 시와 악의 만남에 대해서 『악기』는 다음과 같이 기술했다.

덕은 성의 실마리이다. 악은 덕의 꽃이다. 금석사죽은 악의 기구이다. 시는 그 뜻을 말함이요, 가는 그 소리를 읊는 것이며, 춤은 그 용자를 움직이는 것이다. 이 세 가지는 마음에 근본한 후에야 악기가 따른다. 그러므로 정이 심오해야 문이 명쾌해진다. 기(氣)가 성해야 조화가 신묘해지며, 화순(和順)이 마음속에 온축되어야 영화(英華)가 밖으로 나타난다. 그러니 악은 거짓을 할 수가 없는 것이다.[100]

시와 노래와 춤이 원래 '악'에 포괄된 것이라는 사실은 동서를 막론하고 통하는 상식이다. 그런데도 여기서 다시 거론하는 까닭은 이 같은 사유가 율곡의 시론에 그대로 반영되었기 때문이다. 화순이 가슴속에 충만하게 온축되면 시는 절로 샘물 솟듯 흘러나온다고 했다.

도(道)의 성취가 돈독하지 못한 상태에서 먼저 문(文)에 힘쓰면, 화순이 축적되지 않은 채 영화를 발하게 하는 것과 같고, 이렇게 되면 외(外)를 중히 여기고 내(內)를 가볍게 여겨 결국 완물상지에 빠지고 만다.[101]

100) 『禮記』 卷十八 「樂記」 第十九. "德者性之端也, 樂者德之華也, 金石絲竹, 樂之器也. 詩言其志也, 歌咏其聲也, 舞動其容也, 三者本於心, 然後樂器從之. 是故, 情深而文明, 氣盛而化神, 和順積中, 而英華發外, 惟樂不可爲僞."

중외경내(重外輕內)로 인한 완물상지(玩物喪志)는 율곡이 가장 경계했던 외물인식이다. 그의 이 같은 외물 인식은 율곡의 시를 이해하는 데 단서가 된다. 〈고산구곡가〉는 화순이 충분히 축적된 상황에서 문사의 영화가 절로 피어난 단가다. 치세지음 즉 태평성대의 가요를 창작하겠다는 의지의 산물이다. 율곡도 퇴계처럼 세속지악에 대한 불만은 있었다. 사림파의 세속지악에 대한 평가는 부정적이었다. 그러나 세속지악의 존재가치는 인정했다.

시조창은 당대 세속지악의 대표적 곡조다. 그들은 곡조는 수용하면서 전조(前朝) 속요들의 가사는 거부했다. 〈고산구곡가〉의 가(歌)와 〈도산십이곡〉의 곡(曲)은 〈처용가〉의 '가'와 〈유구곡(維鳩曲)〉의 '곡' 등과도 연결되어 있고, 중국의 '악부체'와도 무관한 것은 아니다. 이 같은 사실들을 깔고 '퇴계·율곡'은 노랫말을 창작했다. 이들 노래 속에는 주자학이라는 새로운 요소가 첨가되었다. 이 점은 16세기 이전까지는 찾아볼 수 없는 양상이다. 〈도산십이곡〉과 〈고산구곡가〉는 전래된 세속지악의 부정적인 면을 지양한 민족음악의 개혁의지에서 창작된 〈신악〉이다. 조선에 있어서 이는 변풍(變風)이 아닌 '정풍(正風)'이었다.

'퇴계·율곡'이 시조창을 인정하고 스스로 가사를 만들어 민중에게 보급코자 한 의도는 평가되어야 한다. 이것은 민족 전통음악의 긍정이요 구가(謳歌)이다. '퇴계·율곡' 같은 선현들이 민족 전통음악의 창작과 가창에 가담한 사실은 작금의 지식인들에게 경각심을 일깨우기에 충분하다. 부정적 의미를 지닌 〈신성(新聲)〉이 아닌 〈신악〉은 끊임없이 창출되어야 한다. 음악은 정치와 직결되어 있다는 동아시아 악학사유는 퇴계·율곡에 의해 실천되었으며, 이 같은 인식에 근거하여 〈신악〉을 창작한 것이다.

우리 선인들은 향악에 대한 깊은 애정과 관심을 가졌다. 최치원의 『향악잡영』이 대표적 예이다. 그러나 일부 지식인들에 의해 향악이 폄하된 것은 오늘날 우리들에게 반성의 자료다. 특히 15세기 조선조 건국의 주역들에 의한 민족 전통음악에 대한 비판은 관심을 끈다. 그들 중 일부는 향악보다 외래음악인 당악을 보다 가치 있는 것으로 인식했다. 당시 지식인들의 이 같은 경향에 대해서 세종의 반응은 흥미롭다.

세속지악은 향악의 중요한 부분 중의 하나다. 중세 우리 민족의 중요한 공식 행사에 중국으로부터 수입된 〈당악〉이 사용되었고, 당악이 수입되기 전에는 〈향악〉이 사

101) 李珥, 『栗谷全書』拾遺 卷三 「與宋頤菴」. "但以信道未篤, 而先事於文, 和順未積, 而先發英華則, 其不幾於重外而輕內乎, 其不幾於重玩物, 而喪志乎."

종묘 정전

용되었다. 수백 년을 지나면서 외래음악인 당악이 우리의 음악으로 변화되었음에도 불구하고, 우리는 이를 미련 없이 버리고 다시 서양음악을 수입해 국가 공식 행사에 사용하고 있다.

외래음악은 공식 행사가 끝난 후 여흥에 사용하는 것이 적절하다. 음악은 강대국에 의해 약소국의 복속과 식민지화를 위해 이용되는 중요한 수단이었다. 강대국도 약소국의 음악을 받아들여 사용했지만, 결코 국가의 중후한 공식 행사에 사용한 예는 없었다. 민족 주체성의 회복을 위해 민인에게 절대적인 영향력을 행사하는 음악에 대한 인식의 재정립이 요청된다. 이러한 면들을 감안할 때 15세기 세종의 다음과 같은 말은 감동적이고 아울러 우리들로 하여금 자괴감을 금치 못하게 한다.

우리나라는 본래 향악을 익혀왔는데, 종묘제향 때 먼저 당악을 연주하고 겨우 삼헌(三獻)에 이르러 향악을 연주하니, 조상들이 평일에 듣던 향악을 쓰는 것이 어떠냐. … 아악은 원래 우리의 소리[성(聲)]가 아니고 중국의 음악이다. 중국인은 평소에 익히 들었으니 제사에 연주함이 마땅하다. 우리나라 사람은 살아서는 향악을 듣고, 죽어서는 아악을 연주하니 어쩐 일이냐. … 우리나라의 음악이 비록 완미하지는 못하지만, 중원에 비교해서도 부끄러울 것이 없다. 중원의 음악이라고 해서 어찌 꼭 올바르다고 하겠는가.[102]

〈향악〉에 대한 세종의 이 같은 주체적 인식은 당시 세종 주변의 집권 지식층인 사

494

대부들의 견해와 대립되었다. 사대부들은 대체로 향악을 폄하해 비리(鄙俚)한 음악이라고 생각했다. 지식인의 외래음악에 대한 호감은 5세기 전이나 지금이나 별로 달라진 것이 없다. 퇴계와 율곡은 15세기의 지식인들과는 달리 향악의 한 장르인 〈단가(短歌, 시조)〉를 스스로 창작해 보급시켰다. 전통음악 한 자락도 부를 줄 모르는 오늘날 대부분의 지식인들과 대조된다. 외래음악 한 곡조도 모른다면, 음악에 관한 취미가 없다고 하면 그만인데, 외래음악을 소상하게 알고 있기 때문에 문제가 된다.

16세기의 사림파는 '향악' 중에서 '세속지악'이라 볼 수 있는 〈단가〉를 악론으로 재정비하여 차원 높은 민족음악으로 발전시켰다. 〈단가〉가 민족가요로서 수백 년 동안 민인에 가창된 공로의 많은 부분은 퇴계·율곡에게 돌려야 한다. 이는 세속지악의 격상이요, 진일보하여 치세지음이요 덕음(德音)이요 화악(和樂)이었다. 그들은 아마도 『악기』의 다음 구절을 염두에 두고 있었을 것이다.

대저 노래라는 것은 자신을 바르게 하여 덕을 펼치는 것이다. 자신을 움직여서 천지에 응하게 하고 사계절이 조화를 이루며 성진(星辰)이 제자리에 있고 만물이 화육한다.[103]

자공(子貢)이 악사 사을(師乙)에게 어떤 노래를 불러야 하느냐고 물었을 때, 사을이 자기가 들은 것이라 하면서 가에 관해 한 말이다. 노래는 자신을 옳곧게 하고 덕을 펼치는 데(直己陳德)에 핵심이 있다고 했다. '퇴계·율곡'은 소위 '세속지악'을 이 같은 경지로 끌어올리려는 의지를 지녔고, 이 같은 의도에 의해 창작된 〈신악〉이 바로 단가 〈도산십이곡〉과 〈고산구곡가〉였다.

102) 『世宗實錄』卷三十七年 乙巳十月庚辰, "且我國本習鄕樂, 宗廟之祭, 先奏唐樂, 至於三獻之時, 乃奏鄕樂, 以祖考平日之所聞者, 用之何如, … 十二年 九月己酉, … 雅樂本非我國之聲, 實中國之音也, 中國之人, 平日聞之熟矣, 奏之祭祀宜矣, 我國之人, 則生而聞鄕樂, 歿而奏雅樂, 何如. … 十二年 十二月癸酉, 我朝之樂, 雖未盡善, 必無愧於中原, 中原之樂, 亦豈得其正乎.

103) 『禮記』卷十八「樂記」第十九. "夫歌者, 直己而陳德也, 動己而天地應焉, 四時和焉, 星辰理焉, 萬物育焉."

4. 조선조의 신악(新樂) 〈단가(短歌, 時調)〉

1) 〈단가〉와 향악

'단가'는 본고에서 시조를 지칭했다. 일반적으로 통용되는 시조 대신 '단가'라는 용어를 사용한 이유는, 하층은 아닐지라도 당시 중상층이 불렀던 가요임을 강조하기 위함이다. 국어표기 고전시가의 주류는 가창문학(歌唱文學)이다. 그것이 가창문학이었기 때문에 일부 지식인들에게 폄하된 점도 있었다. 『시경』이 가창문학의 가사집인데도 중시되었던 점과는 대조적이다. 당대를 살았던 선인들의 애환을 노래한 가창문학은 다른 어떤 것보다도 『시경』처럼 민족문학의 정화로 인식되어야 한다.

삼국시대와 남북국시대에는 〈향가〉나 〈사뇌가〉 등이 있었고, 고려시대에는 여요 또는 속요가 있었는데, 이들이 차지하는 비중이 그처럼 큰 것도 여기에 기인한다. 중세 가창문학에 있어서 '가'와 '요'의 개념이 착종된 채로 이해되어 이들 가요가 지닌 특성이 도회된 감이 있다. '〈안민가·처용가〉와 〈풍요·서동요〉' 등에 전자에는 '가'가 붙고 후자에는 '요'가 붙은 까닭에 대해서도 소홀히 여겨왔다. 이들 가요에 '가'와 '요'가 붙은 이유는 악학사유의 영향을 받았기 때문이다.

조선조의 대표적 가창문학인 시조를 두고 단요(短謠)라고 하지 않고 선인들이 '단가(短歌)'라고 하여 '가'를 붙인 데는 분명히 이유가 있었다. 단가라고 칭한 것은 장가에 대한 변별의식을 깔고 있다. 따라서 '단가'의 '단(短)'과 '가(歌)'는 '장(長)'과 '요(謠)'와의 차이를 부각시킨 조어이다. 가창문학에서 노랫말은 '중구삭금(衆口鑠金)'에 비견될 만큼 글자 한 자 한 자가 무게를 지닌다. 수많은 사람의 입에 오르내리기 때문에 의미가 신통치 못하거나 음률에 문제가 있으면 소멸되거나 개조된다. 그러므로 조선조의 단가문학은 일반적인 시의 개념으로 파악하기 어려운 차원에 존재할 뿐 아니라, 특별한 형상사유(形象思惟)가 개재되어 있다. 단가가 일견 평이한 구어처럼 인정되는 것도 있지만, 그 평이성은 단순한 평범은 아니다.

〈단가〉의 노랫말을 가창하는 계층은 광범하다. 광범한 계층의 각각의 성향을 지닌 대중들에게 지속적으로 불리기란 지극히 어렵다. 이 같은 가창의 노랫말이 현재까지 소멸되지 않고 남아 있는 것은 시간과 공간이 다른 각양각색의 사람들의 심판을 거친 작품이다. 전부는 아니겠지만 현전 대부분의 단가에서 시공을 뛰어넘어 대

중들에게 애호된 민족의 정감을 읽을 수 있다. 수백 년에 걸쳐 민인들에게 가창되며 애호되었기 때문에 조선조의 단가문학을 우리는 '민족가요(民族歌謠)'라고 부를 수 있다. '민족'이라는 용어는 민감한 단어이다. 이 단어는 특수한 일부 지식인에 의해 계급적 의미로 사용되고 있다.

민족문학은 한때 '카프 문학'에 대한 이른바 순수문학을 지칭했다. 순수문학을 제창했던 일부 문인들의 반민족적 행위로 인해 민족문학은 친일문학과 혼동되기도 했다. 이는 명과 실이 괴리되는 시발점이 되었다. 카프 문학이 사회주의적 미학을 바탕으로 한 이상, 민족문학은 민족미학에 근거했어야 했는데, 그렇지 못했던 까닭으로 '민족문학'의 개념은 허명에 가까운 것이 되고 말았다. 고전문학의 경우 중세에는 민족문학이란 용어는 없었지만, 중국 문학으로부터 독립해야 한다는 의지가 민족문학 정립의 기틀이 되었다. 민족가곡인 단가의 경우는 훈민정음 창제 이후 고유의 표기 수단을 획득해 일찍부터 '민인가곡'으로 정립되었다.[104]

'민족'이라는 어휘를 당대의 민인들이 가창했던 시조 창 등에 붙이는 것은 정당하지 못하다는 인식을 지닌 지식인들도 있다. 그들에 있어서 '민족'의 개념 속에는 소위 진보적이라 지칭되는 외래의 이데올로기나 종교의식이 깔려 있다. 이 같은 판단이 타당하다면 그들은 반민족적 신사대주의자들에 불과하다. 우리 민족이 수천 년을 두고 향유해 온 전통이념과 문화를 '봉건'이란 한마디 말로 헌신짝 버리듯 폐기시킨 후 의기양양해 있다. 신사대주의자들에 있어서 민족문학의 영역은 지극히 협애하다. 저들이 경계 지은 영역 밖의 모든 것들은 일고의 가치도 없는 초개 같은 것으로 여기고 있다. 따라서 그들의 논법대로라면 수천 년 동안 이 땅에 살면서 노래한 백성들의 애환이 담긴 무수한 작품들은 모두 휴지통으로 들어가야 한다.

향가에는 기층사유나 불교적 사유가 포함되었기 때문에 천박하고, 고려가요 역시 이른바 전근대적인 사유나 음란한 성향이 있는 까닭으로 고상하지 못하며, 단가 또한 이들과 비슷하기 때문에 민족가요가 될 수 없다고 여기는 지식인들이 많다. 특히 신사대주의자들에게 이 같은 인식은 더욱 강하다. 소위 15세기 이후 상층의 우리 선인들은 단가를 높이 평가해 스스로 작가가 되어 활동했다. 이를 다시 논의하는 이유는 현대적이라고 자부하는 오늘날 신사대주의자들과 대비코자 함이다. 중세의 선인

104) 短歌가 정통 민족의 자생가요임을 필자는 「士林波의 鄕樂에 대한 見解-退溪·栗谷의 俗樂認識을 중심하여」, 『民族史의 展開와 그 文化』에서 논의한 바 있다.

들보다 본질적으로 골수 사대주의자들인 신사대주의자들을 민족주의자라고 인식하는 요즘의 상황도 개탄스럽다.

조선조 사인들은 〈단가〉를 민족가곡으로 인식했다. 퇴계·율곡을 위시한 수많은 선현들이 단가를 지었고 당신들 스스로 거문고에 맞추어 가창했다. 민족문학의 개념은 민인들이 참여하고 향유한 문학이어야지, 특정한 지식인들이 우아하게 꾸며진 서재에 앉아서, 합죽선을 부치며 향기 그윽한 차를 마시며 서화골동을 감상하는 여가에, 심각하게 미간을 찌푸리며 민인들을 위하는 시 몇 구절 지었다고 해서, 그들이 민족문학의 작가가 아니며, 그렇게 창출된 작품이 민족문학이 되어서도 안 된다. 그 같은 작품을 쓴 소위 고전적 민족문학 작가로 알려진 선인들이, 붓끝이 아닌 행동으로 농민을 위한 적은 거의 없다.

지식인은 행동하는 것이 아니라는 반론을 편다면, 그들은 적어도 민족문학의 작가는 아니고 시 몇 천 수 짓는 가운데 소위 민인을 위하는 한두 수의 작품을 민족문학의 정수로 인식하는 시각도 문제가 있다. 농민을 위하여 대중을 위해 머리털 한 오라기 뽑는 수고도 마다하면서, 부담 없이 놀릴 수 있는 붓끝이나 혀끝으로 민중 운운하는 위선은 비판받아야 하고, 그것들만 민족문학으로 취급하고, 나머지를 쓰레기 취급하는 감성적 태도는 이제 극복되어야 한다.

그들은 자신들이 지식인으로서 민인을 깊이 생각하고 있다는 것을 내외에 밝힐 필요가 있고, 또 밝혀야만 그들의 위상이 굳건해질 수 있었다. 즉 그들은 그들의 존재와 부여된 특권을 지키기 위해 그 같은 작품을 써야 했다. 그러나 그 같은 작품이 무가치하다는 것은 아니다. 다만 과대평가를 받았다는 것을 지적코자 함이다. 민인을 위하는 시 몇 수를 지었지만, 민인을 위해 머리털 한 가닥 뽑지 않은 지식인보다, 그 같은 시 한 수도 짓지 않았으나 민인들에게 쌀 몇 됫박을 준 지식인이 더욱 양심적이고, 민인을 위한 시인이다. 왜냐하면 그들 지식인은 '사무사(思無邪)'요 '무자기(毋自欺)'이었기 때문이다.

민인을 위해 시도 짓고 민인을 위해 행동으로 실천한 중세의 지식인은 물론 찬양되어야 한다. '민족가곡'의 개념 속에 외래 이데올로기나 종교적 사유가 개입될 수도 있다. 그러나 요즘은 그것들만이 포함되고 진실로 전통적, 민족적인 것은 소위 봉건으로 치부되어 철저하게 배제된 감이 있다. 주객이 전도된 것이다. 뻐꾸기 새끼가 주인인 때까치의 알과 새끼를 둥지 밖으로 떨어뜨려 죽인 경우와 흡사하다. 외래적인 사유로 우리의 가요를 재단할 경우 민족이란 용어를 붙일 수 없다. 그들은 본질적으

로 비민족적인 신사대주의자들이기 때문에, 우리 고유의 가곡에는 관심도 갖지 않을 뿐 아니라, 적반하장으로 관심을 갖는 자들을 한심하다는 듯이 바라보는 실정이다. 그들의 혈액 속에는 이미 한민족 아닌 외래의 피가 흐르고 있다.

조선조의 〈단가〉는 그 작가가 대체로 지식인이나 전문 가객이었다. '퇴계·율곡'을 위시한 중세의 단가 작가들은 적어도 단가 한 곡조를 시조로 부를 줄 알았다. 그들이 가창을 못했다면 단가문학을 창작할 수 없었을 것이고, 설사 지었다 해도 음률에 맞지 않았다면 금방 소멸되었지, 『단가집(短歌集,時調集)』들에 면면히 수록되어 전해지지 못했을 것이다. 노랫말과 곡조와의 상호 부합 여부에 대해 일찍이 고산도 피력한 적이 있다.[105] 고산은 율곡과 마찬가지로 가야금도 탈 줄 알았던 유자였다.

 브렸던 가얏고룰 줄연저 노라보니
 淸雅혼 녯소릐 반가이 나ᄂ고야
 이曲調 알리업스니 집겨노하 두어라 〈古琴詠〉

중세 단가 작가들은 거개가 시조창을 능숙하게 가창할 줄 알았다. 거문고나 가야금을 타면서 단가를 부르는 중세의 사인들은 그만큼 요즘의 지식인들보다는 민족적이었다. 시조창의 노랫말인 단가문학에 민족이란 관사를 붙이는 것은 과분하다고 주장하는 지식인이 있다면, 대중들이 즐겨 부르는 민인가요 말고 어디에 붙일 수 있는가. 서양의 가곡이나 '아리아·칸초네·샹송' 등에 붙일 수는 없지 않는가. 일부 지식인들에 의해 특이한 개념으로 착색된 '민족'이란 용어에 족쇄를 벗기고, 가장 민인적이고 보편적이며 지식인들도 참여한 조선조의 〈단가〉는 당연히 '민족가곡'으로서의 위상이 정립되어야 한다.

2) 〈단가〉의 악무사적 자리매김

단가는 민요와 달리 조선조의 지식인들이 대거 참여했다. 지식인이 창작이나 가

105) 尹善道:『孤山遺稿』卷六 下, 「漁父四時詞跋」에서 '余於腔調音律, 固不敢妄議'라고 하여 강조와 음률이 그가 창작한 〈어부사시사〉 노랫말과 정확히 부합되는지 여부를 의심한다고 말한 적이 있다.

창에 참가한 사실을 새삼 논의하는 이유는, 지식인들에 의해 창작되었기 때문에 평민들에 의해 지어진 민요들과 다른 미학이 개입되었음을 강조코자 함이다. 동양문원의 미학의 주종은 '비(比)·흥(興)·부(賦)'이다.[106] 조선조의 단가 작가들은 거의가 『시경』을 정독한 지식인들이었다. 그들은 『모시(毛詩)』에 나타난 '비·흥·부'와 같은 형상사유에 관심을 가졌다.

단가 창작에 당대 지식인이 대거 참여한 이유의 하나는 『시경』 인식과 관계가 있다. 『시경』은 중국 문학의 틀 속에만 국한시킬 수 없는 동아시아의 고대가요이다. 『시경』은 한족뿐 아니라 우리 선인들도 포함된 당시 북방민족들의 참여를 상정할 수 있다. 『시경』은 당시 황하유역에 거주했던 북방민족의 노랫말이 음차나 한문으로 번역되었을 가능성도 있고, 예악론과도 긴밀하게 연관되어 있다.

조선조의 사인들은 『시경』의 「국풍(國風)」 가운데 이른바 '정풍(正風)'을 높이 평가했다. 그들은 민족 전래의 가요인 향가나 고려속요 등을 우리 민족의 '정풍'으로 인식하지 않았다. 그들이 향유한 악론과 괴리되었기 때문이다. 그들이 지녔던 예악론의 근저가 『예기』지만 이 역시 범동양권 공유의 이념인 만큼, 중원 고유의 미학으로만 국한할 수 없다.

조선조 개국과 더불어 주자학적 지식인들은 조선의 '정풍(正風)'을 만들고자 했다. 『시경』의 '아(雅)·송(頌)'에 근거한 가요는 〈용비어천가〉를 비롯한 악장문학이다. 특히 정도전의 〈신도가(新都歌)〉는 신흥왕조의 수도를 찬양함으로써 체제의 긍정과 애국심을 유발시키려는 모티프가 숨겨져 있다. 개성에서 한양으로의 천도에 대한 백성들의 지지를 이끌어 내려고 한 것이다. 〈신도가〉의 창작에는 이태조도 관여했다고 생각된다. 정도전은 예악론에 의거해 조선조 체제를 확립코자 했다. '예' 못지않게 '악'에도 깊은 관심을 기울였다. 민인들에게 '예'와는 달리 거부감을 덜 주는 '악'에다 초점을 둠으로써 자연스럽게 신흥왕조의 민인으로 교화하려고 했다.

15세기 초엽 단가와 예악론의 연관성 여부는 현재로선 속단하기 어렵지만, '단가'가 체제의 공고화와 유지에 결부된 악론에 연루된 것 같지는 않고, 태종과 정몽주가 이 수응한 〈하여가〉와 〈단심가〉 및 〈회고가〉 정도가 고작이다. 단가와 예악론의 접맥은 16세기 무렵부터 시도되었다. 예가 민인을 제약한다면 악은 민인을 신나게 하

106) 『詩經』의 〈六義〉 가운데 '比·興·賦'가 전부 美學인지에 관해서 이론이 있을 수 있지만, 필자는 이를 미적인식, 즉 형상사유로 이해하고 있다.

여 풀어주는 기능이 있다. 정도전은 일찍부터 이 점에 착안해 실제로 〈신도가〉 등을 만들어 민인들로 하여금 부르게 했다.

단가의 향유 계층이 분명하게 어디라고 단정하기는 어렵다. 사민 중 사(士)를 제외한 '농(農)·공(工)·상(商)'의 계층이 단가를 애창했는지는 불분명하다. 현재로선 단가는 사인(士人) 및 중인 계층에서 주로 가창된 것으로 알려져 있다. 조선조 전기의 경우 단가의 작가가 대개 공경을 비롯한 상류층이다. 그러나 〈사설시조〉의 경우는 좀 특이하다. 한 가지 명확한 것은 단가의 곡조가 과거부터 전래된 전통적 곡조라는 것이다. 단가의 작가층이 상위 계층이라면 단가를 그들이 애독했던 『시경』의 「국풍」과 연결 지으려는 의도가 은연중 작용했을 것이다. 당시 지식인들에 있어서 단가를 『시경』의 「국풍」과 같은 위상으로 격상시키려는 의도를 두고 사대적 발상이라 비난할 수 없다.

태조로부터 고종 이전까지 조선조의 왕릉에는 호안석 말고 독립된 12지상이나 코끼리 등의 동물 조각이 없다. 유일하게 광무황제의 홍릉(洪陵)만이 이들 상들이 있다. 고종은 황제였기 때문이다. 신라의 일부 왕릉에는 십이지상이 있다. 십이지상의 유무는 별 문제가 아니라는 인식은 오늘날의 시각이고 당시로서는 심각한 것이었다. 오늘의 안목으로 과거를 재단할 경우 실상에서 멀리 벗어난 무의미한 판단이 되기 쉽다. '미국·소련·중국'의 대통령과 우리의 대통령이 국제사회에서 동일하다고 주장해봤자 그것은 별 의미가 없다. 평등은 환상이고 불평등은 언제나 현실이었다.

우리의 역대 지식인들은 대체로 민족 고유의 것들을 과소평가하는 경향이 있었다. 〈향가〉 중에서 사뇌가 계열의 가요에 관해서 『삼국사기』「악조」에 일언반구도 언급하지 않은 것도 참고가 된다.[107] 〈사뇌가〉가 대체로 불가사상과 맞물려 있었기 때문일까. 그러나 기층사유와 관련되었다고 생각되는 가요들은 제목만이라도 수록되어 있다.

15세기 조선조 지식인들은 고려조의 가요에 대해서 대체로 부정적이었다. 16세기 사림파들도 예외가 아니었고 18세기의 실학파들 또한 민족의 토풍가요에 대한 비하는 계속되었다. 그러나 19, 20세기의 서구적 지식인들보다는 훨씬 주체적 인식

107) 김부식은 『삼국사기』「악지」를 편찬하면서 '〈찬기파랑가〉·〈제망매가〉·〈안민가〉·〈혜성가〉' 등에 관해서 언급하지 않았다. 구 『삼국사기』에 이것들이 빠져 있었기 때문인지, 아니면 다른 의미가 있었는지 의문이다.

을 갖고 있었다. 조선조 선인들은 적어도 민족 전래가요를 부정하지는 않았다. 반면 현대의 대부분 지식인들은 아예 배제코자 했다. 조선조 지식인들의 민족 토풍가요에 대한 비하(卑下)는 어디까지나 비하였지 비하(鄙下)는 아니었다.

향악에 대한 역대 지식인들의 평가가 높지 않았던 것과 달리, 유독 단가에 한해서 그처럼 많은 관심을 가진 이유는 무엇일까. 그 까닭은 여러 가지로 설명되겠지만, 조선조 체제는 전조와 달리 예악론을 근간으로 깔고 출발한 사실과 관계가 있다. 백성을 계도함에 있어서 악론을 활용한 집권계층의 지혜는 평가되어야 한다. 음악을 정치에 적극적으로 활용한 체제는 조선조가 유일한 것 같다. '신라·고구려·백제·고려' 등 중세의 국가들이 음악을 정치에 활용하지 않은 것은 아니지만, 조선조만큼 밀도 있게 활용하지는 못했다.

조선조가 가요를 이처럼 중시해 '악장문학'으로 격상시킨 공적은 정도전에게 돌려야 한다.[108] 『삼봉집』에 수록한 악장들과 달리 〈신도가〉는 확실히 민인을 의식한 가요이고, 그 곡조 또한 보다 대중성을 띤 속요 계열로 여겨진다. 『삼봉집』 '악장'편에 〈신도가〉는 빠져 있다. 〈신도가〉의 미수록은 노랫말이 국어이기 때문이기도 하지만, 그 곡조나 내용이 정통 악장으로 편입되기에는 문제가 있었기 때문이다. '악장문학'은 예악론과 밀접하게 관계되어 있다. 그 예로 〈문덕곡(文德曲)〉은 그 모티프를 '예악을 제정한(定禮樂)' 것이라고 서문에서 밝히고 있다.[109]

조선조는 전조까지 어느 정도 방임되었던 가요를 국가적 차원에서 수렴해 정리하고자 했다. 조선조 초엽에는 예악론의 지엽말단이 아닌 본질을 국가적 차원에서 활용했다. 조선조가 근세의 국가로서 세계에서 가장 장수한 체제였던 중요한 원인이 바로 이 예악론의 '정당한 원용'에 있었다. 건국 초기에는 단가를 예악론과 결부시키지 않았지만 시대가 흐르자 지식인과 양민층이 공유할 수 있는 가요로서 단가를 주목했다. 단가는 고려조에도 목은과 포은 등에 의해 창작되었지만, 조선조에서 지배계층인 지식인들에게 애호된 사실이 주목된다.

특히 고불(古佛) 맹사성(孟思誠)은 음률에 관심을 기울여 피리를 휴대하고 다니며 하루에도 서너 차례 연주했다. 고려 말 조선조 초에는 단가가 서정적 희락 차원에 머

108) 鄭道傳, 『三峰集』 卷之二, 樂章篇에 수록된 일련의 작품은, 전부 조선조 체제를 확립코자 하는 예악론적 모티프를 저변에 깔고 있다.

109) 鄭道傳, 『三峰集』 卷之二, 「樂章 文德曲 幷序」, "保功臣, 正經界, 定禮樂."

문 감이 있다. 그러다가 16세기에 접어들면서 퇴계·율곡 등 진보적 사인들에 의해 악론과 접맥되면서 민인의 가창생활에 단가를 널리 부각시키고자 했다.

조선조 단가를 통시적으로 살펴보면 15세기의 단가와 '퇴계·율곡'이 단가 창작에 참여한 16세기의 단가와는 그 성향이 다르다. 16세기의 단가는 성리학적 이념과 연관되어 있다. 성리학의 범주는 광범하지만, 단가와 관련된 부문은 주로 외물 인식이었다. 외물 인식 중에서도 특히 강호 인식이다. 이 분야는 조윤제 최진원에 의해 정밀하게 연구된 바 있다.[110]

필자는 이들 업적을 근간으로 하면서 단가문학에 예악론이 작용하고 있었음을 구명코자 한다. 단가와 악학은 성리학적 이념 못지않게 관련되어 있었다. 단가와 성리학과의 관련성은 많은 선학들의 업적이 축적되어 있는 만큼, 여기서는 주로 악론을 잣대로 하여 검토하겠다. 단가는 성리학적 이념에 의해 한 차례 변모되었고, 악학사유에 의해 또 한 번 변화를 겪었다. 물론 이 밖에 다른 것들에 의한 변모도 있었다. 성리학과 악학사유에 의한 단가의 변모는 단가의 격하가 아니라 격상이다. 민족 전래의 가곡의 틀에다가 범동양권의 이념과 예악론을 가미한 것이다. 이는 단가가 범동양권의 문학으로 발돋움했음을 의미한다.

악론의 중요한 부문은 계층을 초월해 하나로 통합하는 대동이념(大同理念)이다. 위로는 국가나 사회단체, 아래로는 한 가정을 다스림에 있어서 위아래의 구별이 없으면 질서를 잡기 어렵다. 위아래의 구별이 이른바 존비의식이다. 우리가 '남존여비(男尊女卑)'라고 했을 때 남자는 우월하고 존귀하며 여자는 미천하고 천박하다는 것으로 이해하고 있지만, 그 같은 인식은 당시의 위상으로 볼 경우 잘못이다. 남존여비는 남녀의 성격이나 체격 등의 차이를 나타낸 위상의 변별성을 지적한 것이다. '비' 자에는 여러 가지 뜻이 있는데, '비(鄙)'의 의미로 국한시켜 해석한 데서 오류가 생겼다.

중세 사회에서 하층의 여인을 제외한 중상층의 여성은 높은 지위와 사회적 대우를 받았다. 하층의 남성 역시 하층의 여성처럼 정당한 대접을 받지 못했다. 소위 개화기 이후 외래 사유나 종교에 침윤된 지도급 여성들에 의해 여성에 대한 과거의 실상을 피상적으로 판정했기 때문에 비뚤어진 인식이 증폭되었다. 그녀들은 자신도 모르게 우리나라를 문화나 정치적으로 정복하려는 외세에 의해 조종되었고, 그 역

110) 趙潤濟는 『韓國文學史』 『國文學槪說』 등의 저술에서 江湖歌道를 비중 있게 논의했고, 이를 이어받아 崔珍源은 『國文學과 自然』을 비롯한 많은 논저를 통하여 이를 정밀하게 검토했다.

할을 유감없이 발휘했다. 우리나라를 정복하려는 외세는 우선 우리의 전통을 봉건적이고 야만적이며 격이 낮은 것으로 인식시킬 필요가 있었다. 소위 개화기 이후의 외세는 우리나라를 정복함에 있어서 가장 효과적으로 활용할 수 있는 대상이 여성임을 그들은 간파한 것이다.

남성에 의한 여성의 피해는 여성에 의한 남성의 피해와 항상 공존해 왔다. 축첩의 관행이 있었는가 하면 뺑덕어미와 같은 여인들도 매우 흔했다. 이것은 외래사유나 종교가 우리의 것을 얼마나 왜곡시켰는가를 밝히기 위해 든 일례에 불과하다. 왜곡된 우리들의 값진 과거의 전통을 본래의 모습으로 정당하게 평가받게 하는 것이 지식인의 임무이지만, 현재의 지식인은 한술 더 떠서 잔존한 전통문화에까지 재를 뿌리고 있다. 민족의 가요는 일부 지식인들이 매도하는 예악론과 직결되어 있다. 조선조의 단가 역시 예외가 아니다. 시조(時調)는 단가의 곡조를 지칭한 것이고, 당대의 유행하는 음곡임을 강조한 것이다.

우리 민족의 가요를 〈향가·사뇌가·속요〉 등으로 불러온 터에, 유독 14세기 이후 조선조 시대의 가요에 한해, 시조라는 좁은 개념의 호칭을 부여하는 것은 부당하다. 반천 년 동안이나 향유해 온 민족의 가요를 그처럼 좁은 의미의 단어에 속박시키는 것은 문제가 있다. 당대의 선인들이 널리 일반적으로 사용했던 '단가'라는 용어를 복원시켜 통용하는 것이 순리이다. '○○악·○○가·○○요·○○무' 등 '삼한시대·삼국시대·통일신라와 남북국시대·고려시대'에 통용되던 명칭에 부합시키기 위해서도 시조는 〈단가〉로 복원되어야 한다.

단가는 신라의 향가나 고려의 속요와 마찬가지로 조선조의 민인가요이다. 사인층이 단가를 민인의 가창생활에까지 확산코자 한 이유는, 백성들과 동락을 기한다는 예악론의 구현을 시도한 것이다. 단가의 명칭는 그 유래가 자못 오래이다.

이는 성현의 경전에 근거한 문이 아니므로 외람되게 개찬하여 한편 12장 중에 세 편을 제거하고, 9장으로 하여 '장가(長歌)'로 엮어서 읊었고, 한편 10장을 '단가(短歌)' 오결(五闋)로 축약시켜 창했다.[111]

111) 李賢輔;『聾岩先生文集』卷二「歌辭」, "此非聖賢經據之文, 妄加撰改, 一篇十二章, 去三爲九, 作長歌而詠焉. 一篇十章, 約作短歌五闋, 爲葉而唱之."

이 곡이 창작된 내력은 지난 신해년 봄, 증조 한음(漢陰) 상국(相國)이 박만호(朴萬戶) 인노(仁老)로 하여금 술회케 한 것이다. … 어리석은 후생이 외람되게 용진(龍津) 산수 간을 모시고 유람할 때 창회(愴懷)를 이기지 못해 눈물을 흘리며 '장가' 3곡과 '단가' 4장을 각수(刻手)에 맡겨 경인하여 널리 전파하게 했다.[112]

위의 인용문에서 보듯이 단가라는 용어는 일찍부터 보편적으로 사용되었다. 그런데 어찌해서 단가를 버리고 '시조'가 이처럼 보편화되었는지 이상한 일이다. 이미 일반화된 장르 용어를 새삼 문제 삼는 이유는, 시대를 초월하여 정명(正名)은 필요하다는 인식과 아울러 시조라는 명칭이 단가를 얼마간 본의 아니게 격하시켰다고 보기 때문이다.

〈단가〉는 노래하는 사람이나 듣는 사람을 흐드러진 흥취의 세계로 인도했다. 가자와 청자를 하나로 되게 하는 힘은 음악의 특징이다. 계층의 분화에서 오는 위화감은 인류사회의 숙명이다. 계층에 있어서 안 된다는 주장은 역사와 더불어 존재했고, 지금도 큰 소리로 요란하게 외치고 있으며, 앞으로도 계속 소리칠 것이지만, 계층의 차이는 변함없이 존속할 수밖에 없다. 다만 명칭을 교묘하게 바꾸는 수사적 장난이 있을 따름이다. 기차의 특등석과 보통석의 존재를 도회하기 위해, 연석(軟席)·경석(硬席)으로 얼버무린 중화인민공화국의 경우가 연상된다. 평등이란 실제로 불가능하고 차별이 숙명이라고 대담하게 긍정하면, 차등과 차이가 있는 각계각층을 동화시키기 위해 음악을 활용한 선인들의 지혜를 긍정해야 한다.

그러므로 예악론은 현대적 재해석과 재평가를 통해 고찰되어야 할 중요한 이데올로기이다. 『청구영언』의 서문에서 흑와(黑窩, 鄭來僑)는 조선조가 오로지 문학만을 숭상한 사실을 비판하면서 음악이 진작되어야 한다고 강조했다. 흑와 역시 음악의 기능을 단순한 서정 영역에 국한시키지 않고, 한 시대의 성쇠와 풍속의 미악(美惡)을 징험하며 세도(世道)에 보탬이 있어야 한다는 악론을 기저로 하고 있다.[113]

112) 『珍本靑丘永言』 24頁, "此曲, 何爲而作也, 昔在辛亥春, 曾祖考漢陰相國, 使朴萬戶仁老, 迷懷之曲也. … 怳若後生, 叨陪杖履於龍津山水之間, 愴懷益激, 感淚自零, 並與長歌三曲, 及短歌四章, 而付諸剞劂氏, 以圖廣傳焉, 時是年三月三日也."

113) 『珍本靑丘永言』 「序文」, "至若國朝, 代不乏人, 而歌詞之作, 絶無而僅有, 亦不能久傳, 豈以國家專尙文學, 而簡於音樂故然耶, … 有足以懲一代之衰盛, 驗風俗之美惡, … 其有益世道, 反有多焉則, 世之君子, 置而不採何哉."

조선조는 내면적으로 예학과 문학을 지나치게 숭상한 감이 있다. 특히 예학의 경우는 본말이 전도되어 말엽에만 관심을 경주했다. '예'와 '악'은 불가분의 것이고 서로 떼어놓을 수 없는 것인데도 조선조의 지배층은 초엽 이후에는 악학을 거의 도외시했다. 계층의 차이에서 오는 위화감을 해소시켜 사민의 단합을 위해 불가결한 악학에 대한 무관심은 과오였다. 성리학의 극성과도 상관이 있겠지만 관혼상제에 따른 예학의 말단에 매달린 것에도 원인이 있다.

조선조 중엽부터 예학 일변도에 대한 반성이 시작되었고, 따라서 악학에 관심을 기울이기시작했다. 식산 이만부(息山, 李萬敷)와 병와 이형상(瓶窩 李衡祥) 등의 연구 성과가 주목된다. 특히 병와는 사회의 경직을 악학을 등한시하고 예학에만 치중한 것에 원인이 있다고 비판했고, 성호 이익(星湖 李瀷)의 악학에 대한 관심은, 실학파 지식인들의 악학 연구의 길을 연 계기가 되었다.

조선조 중기 사인들의 악학연구는 예악론과 결부되어 있었는데, 그들은 민족 전래 가요였던 단가에 주목하여, 민인들의 가요가 예악론과 부합되지 않은 점을 불만스럽게 여겼다. 민인의 가요를 예악론과 관련지어 포폄하는 것은 물론 부당하다. 민인의 가요가 예악론에 걸러지면, 보다 우아해지는 반면 발랄한 맛은 손상된다. 남파(南坡) 김천택이『청구영언(靑丘永言)』을 편찬한 이유는 민인들에게 단가를 교습하기 위해서(俾里巷人習之)였다.[114] 남파 김천택이 이처럼 단가를 이항인들에게 널리 전파코자 했다. 단가집『청구영언』편찬의 주된 동기는 '단가'를『시경』의 국풍에 해당하는 '조선풍'으로 인식했음은 앞서도 말한 바 있고, 그 근거는『청구영언』서발에서 확인된다.『청구영언』에는 '정풍·위풍'에 해당하는 음란한 노래도 다수 수록되어 있다.

가요는 위항시정(委巷市井)의 음왜(淫哇)한 내용이나 외설이 있어야 신바람 나게 불린다. 이 점은 일찍이 공자도 간파했다. 남파는 단가집『청구영언』을 마치 중국 고대의 채시관이 가요를 수집하는 그런 사명감으로 편집했다. 이러한 의도로 편찬한『청구영언』을 남파 스스로 조선의『시경』으로 인식했다. 말미에 채록된 〈만횡청류

114)『靑丘永言』「序文」에서 黑窩는 조선조가 문학만을 오로지 숭상하고, 음악을 중시하지 않는 사실을 비판하면서, 南坡 金天澤이 문예와 음악을 겸비했다고 칭찬했다. 흑와(黑窩, 鄭來僑)는 이어서 里巷人들에게 널리 단가를 보급시키기 위해, 남파가『청구영언』을 엮었다고 적었다. 퇴계 율곡도 그들의 〈도산십이곡〉과 〈고산구곡가〉를 널리 민중에게 보급시키고자 했다.

(蔓橫淸類)〉는 위항시정의 음왜한 노랫말들로서『시경』의 정풍·위풍에 대비한 흔적
이 보인다.『청구영언』이 조선의『시경』으로 여겨지기를 남파는 기대했다. 조선조에
들어와 특히 16세기 전후 악학을 소홀히 취급한 현실을 개탄한 나머지, 음악인이 나
서서 가요를 진작시키고자 한 의도는 의미가 있다.

3) 악학의 재평가와 악서(樂書)의 발간

조선조 초기에는『악학궤범·악장가사·시용향악보』등과 악장 가곡집들이 속속
국가적 차원에서 발간 보급되었다. 그러나 16세기 무렵부터는 악무에 수반된 서적
들의 간행이 관변 측에서는 거의 중지되었다. 장악원에서는 악서의 발간이 간혹 있
었지만, 이것은 국가의 '치란'과 관계가 없는 순수 음악적인 면이 강했다. 음악을 정
치와 결부시킨 조선조 초기와는 사정이 상당히 달랐다. 악학이 퇴조하고 예학이 융
성해 그 말폐가 날로 심해졌다는 지적은 일리가 있다. 예학의 폐해가 심각했던 18세
기 사회상에 대해, 번암(樊巖) 채제공(蔡濟恭)은 병와 이형상의 행장에서 다음과 같이
강조했다.

> 또 이르기를 예와 악은 어느 한 쪽을 폐할 수 없다. 예학이 승하면 사회가 유리(流
> 離)한다. 송조(宋朝)는 예가 극성했기 때문에 말엽에 삼당(三黨)이 분립되었고, 아조
> (我朝)는 번문(煩文)을 오로지 숭상하고 악학을 익히지 않은 까닭으로 근래에 당쟁의
> 환란이 야기되었다. 이 같은 현상은 예학의 극성에서 오는 폐단이다.[115]

예는 다른 점을 강조하고 부각시키는 특성이 있는 까닭으로 사민의 단합에는 문
제가 있다. 각계각층이 동일할 수는 없지만 하나로 엮는 대동의식이 없으면 사회는
유리한다. 예가 지나치게 성하면 민인들이 각양각색으로 분화되어 제멋대로 흩어진
다. 서구의 축제 또한 동양의 악론과 맥락이 닿는다. 삼한시대에는 각계각층이 한데
어울려 신바람 나게 한판 흥청거렸던 축제가 우리나라에도 있었다. '영고·동맹·무
천' 등이 바로 그것이다. 이들 축제들은 고대의 '민족예악론'이 암묵적으로 깔린 우

115) 蔡濟恭; 樊巖集 卷四十 行狀. "且曰, 禮樂不可偏廢, 禮勝則離, 故宋朝禮教極盛, 至末葉三黨分. 我朝
事事煩文, 不習樂學, 近來黨禍, 亦禮勝之流弊也."

리 민족이 창출한 대동의식(大同意識)과 접맥된 예약론적 모티프가 있었다. 위에 열거한 민족 고유의 축제는, 국가를 통치함에 있어서 사민이 함께 어울려 한바탕 홍청거리는 것이 필요하다는 점을, 선인들이 익히 알고 있었기 때문에 거국적으로 행해졌다.

이들 축제가 단순한 민속적인 측면에서만 다루어지는 것은, 그 중요한 본질을 무시한 접근이다. 그것은 당시의 지도자가 통치적 차원에서 거행한 중대한 정치 종교적 행사였다. 당시의 지도자들은 그 같은 축제를 통해 민인들을 자기편으로 만들었고, 나아가서 자신의 통치기반을 확고히 했으며, 일종의 재신임의 성격도 갖고 있었다. 정치 및 종교적 축전이었던 '동맹·영고·무천' 등의 축제에는 반드시 악무가 수반되었다.

물론 축제의 전반부는 엄숙한 제천의식이 거행되었지만, 그것은 잠깐이고 후반에는 질탕한 놀이마당이 신바람 나게 연희되었다. 거기에는 각계각층이 함께 부르는 가요들이 소리 높이 가창되었고, 상하의 구별 없이 한판의 분답을 피웠을 터이다. 이 같은 어울림의 열기 속에서 계층의 차이가 다소나마 해소되어, 계층을 뛰어넘어 하나일 수 있다는 느낌을 향유할 수 있었다. 그것이 비록 잠깐일지라도 통치의 입장에선 상당한 도움이 되었다.

고려조에도 예약론적 통치 인식에 바탕해 '팔관회·연등회' 등을 국가적 차원에서 개최하여 상하가 함께 어울려 대동의 잔치를 벌여왔다. 이 같은 민족 고유의 제전은 조선조에 와서 중지되었다. 외래 사유나 종교에 입각해 본다면 그것은 분명 근대화요 합리화요 진보였다. 그러나 우리가 정당한 것으로 믿고 있는 '근대화·합리화·진보' 등의 개념이 과연 근대화요 합리화이며 진보인지 아니면 환영인지를 냉정하게 검토해볼 필요가 있다. 그것은 서구 이데올로기를 기저로 한 종속적 인식에서 판단한 착각일 수도 있다.

반천년을 지속했던 왕조가 외세에 의해 500년 사직이 일조에 망했지만, 조선조 부흥운동이 별로 없었던 이유가 무엇인지. 외래의 사유나 종교는 민인들의 심성에는 표류할 따름이지 쉽게 뿌리내릴 수 없지만, 지식인의 의식에는 뿌리를 내릴 수도 있다. 외래의 사유나 종교가 풍미하고 있는 것처럼 보일지라도, 긴 시간이 흘러가면 소멸하거나 변질한다. 연어가 치어일 때 모천을 떠나 으스대며 대양을 누비다가도 철이 들어 산란기가 되면 모천으로 회귀하는 현상과 동일하다. 북태평양을 누비며 헤엄치는 연어에게 모천으로 되돌아가야 한다고 가르친 지도자는 연어떼 속에 없

다. 그럼에도 불구하고 연어는 어김없이 돌아온다.

예악론은 중원에서 유입되었다. 그렇다고 해서 예악적 사유를 중국만의 것으로 여겨서도 안 된다. 예악론은 『시경』처럼 범동양권의 여러 민족에 의해 형성된 이데올로기이다. 조선조는 과거 그 어떤 체제보다 예악을 중시했지만, 민족 고유의 예악에 해당하는 것들은 격하했다. 여기서 말하는 민족 고유의 것이란 〈팔관회〉와 〈제천의식〉 그리고 전래의 가요나 악무 등을 지칭했다. 조선조가 이들을 전부 배제했다거나 무시했다는 의미는 아니고, 다만 예악론에 의거해 격하나 개찬 및 변질을 시도했음을 지적했다.

전래 가곡에 대한 조선 지배층의 평가는 높지 않았다. 악학을 진작하지 않은 이유 중의 하나는 민인가요와 악론의 괴리에서도 찾아진다. 이른바 세속지악으로 인식된 민인가요는 지배층이 향유한 악론의 관점으로 볼 경우 주로 음왜(淫哇)와 설만희압(褻慢戱狎)이다. 중원의 음악이나 가곡은 그들이 신봉했던 악론에 부합되었지만, 그것은 결코 민족의 심성에 졸지에 접목될 수는 없었다.

악학은 우리의 안목으로 수정해 우리의 체질에 맞는 사상으로 재창조가 필요한 것이었지만, 끝내 성취하지 못한 미완의 바람이었다. 민족악무에 대한 정당한 평가는 악론의 한국적 변용이 없이는 불가능하다. '음왜'나 '남녀상열' 또는 '설만희압' 등의 비판은 악론의 단선적 적용에서 비롯되었다. 음왜성이나 남녀상열의 주제의식은 가곡의 생명력을 향상시키는 순기능도 있었다.

예악론의 한국적 변용과 재창조의 실상은 구명되어야 할 과제다. 이 과제의 구명 없이는 민족가요는 항상 비하됨을 면치 못한다. '식산·병와·성호·번암' 등의 악학에 대한 관심은 단가의 이념적 강화와 그 보급에 보탬이 되었다. 이념적 강화는 단가를 『시경』과 대비시켜 조선풍으로 인식코자 한 점과, 악학사유에 바탕한 '권계(勸戒)'적 모티프의 부여에 있다. 단가를 국풍의 하나인 조선풍으로 인식했다고 해서 조선풍을 『시경』의 한 국풍, 즉 제후국의 가요로 인정했다는 의미는 아니다.

조선조의 사인들이 한국을 중국의 제후국의 하나로 여긴 경우도 없잖아 있다. 그러나 그것은 중국의 예속국이나 부용국으로 이해한 것은 아니고, 엄연한 주권국가로 자임했다. 우리 선인들이 중국의 예악론을 아무런 여과 없이 그대로 이식시켜 무차별적으로 적용시키지는 않았다. 한반도에 존재했던 지식인들 중에서 오늘날의 지식인이 가장 사대적이고 무주체적이며 독선적이라고 지적한 바 있다. 외래문화의 수용에 있어서 이처럼 사대적이고 열광적이고 맹목적인 현상은 일찍이 선대 지식인

들에게 찾아볼 수 없다.

외래종교나 이데올로기나 문학이나 음악 등에 관해서 오늘의 우리들만큼 안방을 쉽게 내준 적은 과거에는 없었다. 그러면서 선인들을 향해 사대적 무주체적이라며 강하게 비판하고 있다. 훗날 지식인들은 오늘의 우리들을 두고 무주체성의 극치라고 비판당할 소지가 많다. 만약 이 같은 자아비판이 없을 경우, 지식인은 민족문화에 상처를 주는 존재로 치부되기 십상이다. 민족가곡에 관한 인식 역시 이와 동일하다. 지식인치고 전통가요인 단가(시조창이 여기에 포함된다)에 대한 인식이 어떤 지경에 있는지 돌이켜보면 자명하다. 일부 '초·중등학교'에서 이른바 진보적이라 자임하는 일부 외래종교나 사유에 경도된 교육자들에 의해 특활반 중에서 국악반이 폐지된 예도 있다고 듣고 있다.

민족문화와 외래문화는 상보적이다. 외래문화가 민족문화에 기여한 점은 너무 많다. 그러나 외래적인 것은 어디까지나 지엽이지 몸체일 수는 없다. 그러므로 외래의 것은 민족문화에 대해 항상 수용해준 점에 감사하며 겸양해야 한다. 그런데 우리의 현실은 이와 반대로 외래적인 것들이 민족문화를 말살시키려는 방자한 행위를 일삼고 있다. 방자한 행위의 주역은 거의가 지식인들이다.

열대지방의 사람들에게 양복이나 넥타이를 매지 않았다고 비판해선 안 되며, 오랜 수중생활로 인해 물속에서 사람을 해치는 짐승을 피하기 위해 넣은 문신을 두고 이를 야만으로 몰아붙이는 것은 비합리적이다. 중국 측 시각에서 본 음사(淫詞)적 성향은 우리 민족가요에선 자연스런 전통의 일부이다.

'음사(淫詞)'와 함께 중국에서 민족 신앙을 폄하한 '음사(淫祠)'라는 용어가 있다.[116] 이는 외래종교들이 자신들의 교리에 맞지 않는 것을 통틀어 '미신'으로 몰아붙이는 상황과 동일하다. 빵을 주식으로 하는 나라는 선진국이고, 쌀을 주식으로 하는 민족은 후진이라는 논리와 통한다. 가요의 경우도 중국 예악론에 부합되는 것은 좋은 것이고, 거기에 부합 안 되는 즉 가장 한국적인 가요를, '음사'나 '남녀상열지사' 등으로 격하했다.

가요와 예악의 관계에서 악론만 떼어 결부시킬 경우 다각도로 검토가 가능하지만,

116) 『三國史記』卷三十二, 「雜志·祭祀」에, 『北史』를 인용해 고구려의 10월의 제천을 기술하면서, 묶어서 淫祠가 많다고 했다. 『唐書』에도 '高句麗俗多淫祠'라고 했다. 이는 중국에서 자기들이 신봉하는 국가 신앙 이외에 고구려의 국가 신앙을 격하한 한 예에 불과하다.

그 중에서『시경』의「국풍」과「아」와「송」등을 염두에 두고 단가를 보려는 선인들의 시각이 주목된다.『시경』의 장르 명칭인 '풍·아·송'은 악론과 분리해 생각할 수 없다. 선인들은 〈처용가·정읍사·동동·정과정〉 등의 속악을『악학궤범』에 수록했다. 또『악학궤범』이라는 책이름에서 '악학'에 유의해야 한다. 단가의 악학론 수용은『시경』을 통한 시각과『악기』를 위시한「악서」등으로 나눌 수 있다.

　민족가곡에 대해 우리들이 간과한 중요한 사실이 있다. 현전 단행본으로서 최고의 악서인『악학궤범』을 비롯한『시용향악보』·『악장가사·청구영언』·『해동가요·가곡원류』등의 저술에, 그처럼 유명한 〈제망매가·찬기파랑가〉 등에 대한 언급이 없다는 점이다.『삼국사기』「악지」와『고려사』「악지」에도 〈찬기파랑가〉 등에 대해 한 마디 말도 없다. 방대한『조선왕조실록』에도 이들 가요에 관한 기술은 없다. 현전 '향가'와 '사뇌가'가 실려 있는 유일한 문헌은『삼국유사』가 처음이고 마지막이다.[117]

　선인들의 향가에 대한 이 같은 무관심 내지 배제는 무엇을 의미하는 것인가. 〈찬기파랑가·제망매가〉 등 인구에 널리 회자되었다고 생각되는 이들 가요를 무시한 까닭은 무엇일까. 무시했거나 배제한 것일까, 아니면 우리의 생각과 달리 당시에 '향가'가 전혀 가창되지 않았는지도 모르겠다. 널리 가창되었다고 가정할 경우, 이들 가요를 선인들이 수록하지 않고 푸대접한 이유는 어디에 있을까.

　조선조 후기로 접어들면서 수많은 가곡집이 편찬되었다. 이형상의『악학편고(樂學便考)』에도 고대 중국의 가요들은 물론이고 제천가곡인 〈원구악(圓丘樂)〉을 비롯해 사이의 음악들도 수록했다. 그런데도 유독 〈혜성가·찬기파랑가〉 등은 빠져 있다. 학계에서는 한국 전통 악학계의 현전 향가의 이 같은 위상에 대해서 사실상 무관심했다. 이것은 현전 향가의 경우 우리 선인들에게 그 비중이 높지 않았음을 의미한다.

　오늘날 학계에서 차지하는 〈향가〉의 위치와 대비시킬 경우 가히 천양지차라 할 수 있다.『시용향악보』엔 〈무가계(巫歌系)〉로 분류된 가요도 비중 있게 실려 있는 점과도 대비된다. 이들 가요가 과연 〈무가〉인지도 재고를 요한다. 필자가 여기서 말하는 〈향가·사뇌가〉 등의 의미는 〈혜성가·찬기파랑가〉 등 현전『삼국유사』소재 가곡들을 지칭했다.

117) 顯宗 13年(1022)에 건립된 「玄化寺碑陰記」에는 사뇌가가 창작되고 가창된 흔적이 보인다(金東旭,『韓國歌謠의 硏究』, 乙酉文化社, 1961, 157쪽 詞腦歌小稿 참고).

향가는 조정 가곡의 대칭인 민간가요이고, 속악은 아악의 대칭으로 악론과 관계가 있다. '아악·당악·속악'이라 분류한 척도 또한 악학사유에 있다. 악론이 민족적 재창조를 거치지 않을 경우 민족 전래의 가요는 폄하된다. 그러므로 향가나 속악 등의 명칭이 갖는 개념은 민족의 독창적인 것으로, 가장 한국적인 전통가요로 격상되어야 한다. 선인들의 '속악'이라는 칭호는 오늘의 우리가 갖는 인식보다는 높은 차원이었다. 최치원이 말했던 '향악' 이래 조선조의 선인들이 보편적으로 사용했던 향악은 동아시아 공유의 장르이면서 아울러 민족악무의 뜻을 지닌 어휘로 사용되었다.

고려 조선조를 지나면서 『삼국유사』의 향가는 〈혜성가·찬기파랑가〉 등이 지식인들에게 박대당한 것은 사실이다. 〈도솔가·처용가〉 등이 계속 중시된 것과 대비된다. 특히 〈처용가〉의 역대 전승은 인상적이다. 이들 가곡의 중시는 민족의 기층사유와 관련이 있다. 『삼국사기』「악」조에는 충효의 모티프와 기층 사유나 신앙이 중요한 잣대로 작용한 것 같다. 향가 중에서 〈안민가〉는 유가적 이념을 깔고 있는데도, 전통 악학관계 저술에서 배제되었다. 피상적 관점으로 볼 경우, 우선 승려의 작품을 배제했다는 인상을 받는다.

『삼국유사』에 수록된 다수의 향가 중에 『문헌비고』에 언급된 〈궁정백(宮庭柏)〉이 유일하다.[118] 〈궁정백〉은 향가의 〈원가〉이다. 〈원가〉라는 제목은 재고되어야 한다. 이른바 〈원가〉의 노랫말 중에 원망의 의미는 전혀 없다. 그러므로 『문헌비고』의 예를 따라 〈궁정백〉으로 호칭되어야 한다. 〈원가〉인 〈궁정백〉이 수록된 까닭은 그 작가가 승려가 아니고, 모티프도 충절과 연관이 있기 때문일까.

『삼국사기』「악지」는 후대 악무에 전범이 되었다. 물론 중세 전반기의 음악을 알 수 있는 유일한 사서이기 때문이기도 하지만, 그만한 공감대가 없었다면 불가능한 것이다. 지금까지 검토한 여러 사항을 참작건대 조선조 단가의 전통적 맥락은 현재 남아 있는 유명한 향가 작품에서는 잡을 수 없다. 향가의 노랫말은 비록 대부분 불교적 색채가 거의 모든 작품에 골고루 침윤되어 있지만, 그 곡조는 민족 고유의 가락이다. 〈찬기파랑가〉의 곡조가 〈동동〉이나 〈정과정〉 등과 얼마나 유사한지 필자는 판단할 능력이 없다. 소위 고려속요인 고려시대의 민인가요의 곡조와 조선조 단가

118) 『增補文獻備考』卷一百六 樂考 俗樂部에 『삼국사기』에 기재된 鄕歌集 『三代目』을 논의하면서 그 補편에 오로지 〈宮庭柏〉에 관해서만 언급했다.

와의 차이점도 정확하게 판단할 능력이 없다.

〈찬기파랑가·제망매가〉 등은 범동양권의 예악론과 괴리되었거나 충돌되는 면모가 있었다. 반면 〈도솔가·처용가·동동〉 등의 가요는 수렴되어 중시되었다. 이 같은 민족가요에 대한 선대 지식인의 인식은 크게 문물이 발달했다는 20세기 후반 한반도의 저명한 지식인들보다는 민족적이다. 우리나라에서 가창되고 연주되고 공연되었던 악무와 가요들 중에서 〈혜성가·찬기파랑가〉 등은 역대 지식인들에게 폄하되었지만 〈도솔가·회악·돌아악·가무·우인·사중〉 등은 긍정적인 평가를 받았다. 고려가요들도 인정을 받았다. 그러나 역대 악무와 가요 가운데 지식인들에게 가장 애호되고 기림을 받았던 가요는 단연 단가였다. 그 이유 중 하나는 예악론으로 무장된 지식인들이 직접 참여해 노랫말을 지었고 가창활동을 했기 때문이다.

『삼국유사』 소재 '향가·사뇌가'를 고려가 친불교적 국가인데도 『고려사』「악지」에 취급하지 않은 까닭은 『고려사』를 편찬한 사관이 조선조의 주자학적 지식인이었기 때문일까. 고려 당대 지식인들에게도 〈혜성가〉 등의 향가가 논의되지 않은 것은, 고려의 지배층이 국가를 통치함에 있어서 유가사상에 바탕했음을 뜻한다. 『증보문헌비고』 등 저술에서 유일하게 채록된 〈궁정백〉은 『삼국유사』의 것을 그대로 이기했다. 그렇다면 『삼국유사』에 실린 여타의 〈혜성가·찬기파랑가〉들도 읽었음이 분명하다. 혹 그것들이 향가식 표기법에 의해 기술되었기 때문에 의미를 파악하지 못해 누락시켰다는 가정도 할 수 있다.

『문헌비고』의 편찬자는 〈궁정백〉 배경 기술 다음에 나오는 〈원가〉의 향가식 표기 부분은 기재하지 않았다. 〈제망매가·안민가〉들의 작품도 해설 부분이 있는 터에, 〈궁정백〉처럼 선별해서 해설 부분만 적으면 그만인데도 불구하고, 오늘날 널리 알려진 향가 작품은 거론하지 않았다. 이 같은 선별적 채록과 전승에는 분명히 악무에 대한 나름의 이념적 척도가 있었음을 유추할 수 있다.

민족의 전통가요를 열거함에 있어서 불교적 성향의 가요를 배제한 것이라고 단정할 수 없는 이유가 있다. 고려시대나 조선조시대의 불교적 성격의 가요나 음악이 악지나 악서 및 가요집에서 발견되기 때문이다. 〈영산회상〉이나 〈월인천강지곡〉 등이 중시되었는데도 불구하고, 유독 신라시대의 가요인 향가 〈혜성가·제망매가〉류가 배제된 것은 주목되는 현상이다.

4) 〈단가〉의 풍·아적 인식과 풍류

가요와 악론을 연결시킬 경우 문제가 되는 것은 『시경』「국풍」 중에서 〈정풍〉과 〈위풍〉이다. 단가를 '정풍·위풍'에 대비해 인식한 것은 조선조의 단가를 이해하는 데 유의할 사항이다. 중국에서도 정풍과 위풍은 예악론과 연결되면서 오랜 시간 논란을 계속했다. 정풍과 위풍은 예악론에 배치되는 대표적 가요로 인식되었다. 〈정풍·위풍〉이 예악론의 정통에 어긋나는 가요라는 인식은 한국도 예외가 아니다. 〈정풍·위풍〉은 제사에 쓸 수 없는 '음분학랑지사(淫奔謔浪之辭)'라는 것이 주된 이유였다. '정위지성'이 그 같은 성향이 있는 것은 사실이다.

한국과 중국의 악학계에 〈정성·위성〉은 정당하지 못한 가요의 대명사로 수천 년간 통했고, 지금도 한 가지이다. 이제 〈정성·위성〉도 전래 고전적 악론이 아닌 다른 시각으로 고찰해 그 위상이 재점검되어야 할 때가 왔다. 예악론에 경도된 조선조 사인들에게 정위지성은 중국에만 존재하는 것이 아니고, 우리나라에도 그 같은 성격의 가요가 있는 것으로 보았다. 음악이 정치와 직결되어 있다는 관념은, 한 왕조의 흥망성쇠에다 가요를 자연스럽게 결부시키게 마련이다.

정치의 치란이 문학과 직결되어 있다는 것은 널리 알려져 있었지만 음악과 연결되어 있다는 사실은, 악학의 미발휘로 인해 심각하게 인식되지 않았다. 정성과 위성이 과연 역대의 평가처럼 좋지 못한 가요이고, 공자가 『시경』을 편찬하면서 나쁜 가요인 줄 알면서 '선권악징(善勸惡徵)'적 감계 차원에서 산거하지 않은 것인지도 살펴봐야 한다. 오늘의 안목으로 보면 그들 가요야말로 흥미진진한 대중의 갈채를 받았던 악무들이다.

가요에 씌워진 예악론의 굴레를 벗길 경우 〈정성·위성〉은 수무족도하는 신나는 노래이다. 아마 『시경』의 어떤 가요들보다 이들 노래가 후세에 긴긴 시간을 두고 시공을 뛰어넘어 인구에 회자되었던 것 같다. 〈정성·위성〉의 이 같은 끈질긴 생명력과 전파력 그리고 영향력 때문에 더욱 경계의 대상이 되었다. 경건한 공식 제사에 사용할 수 없는 내용의 가요라는 그 자체가 곧 매력이다. 그러므로 〈정성·위성〉은 얼마간의 진보적 성격을 지녔다는 견해도 타당하다.

중국에서는 정위지음을 '신성'이라 칭했다. 신성은 전해내려 온 전통가요가 아니라, 감성에 호소하는 흥미롭고 자극적인 노래라는 의미도 있다. 정위지음에 대한 중국의 이 같은 견해는, 우리나라에도 물론 그대로 통용되었다. 병와 이형상도 〈이남

〈二南)〉과 「아송(雅頌)」및 〈정위지음〉에 대해 말한 적이 있다.

> 이남(二南)과 아(雅)·송(頌)은 제사와 조향(朝享)에 쓰인다. 〈정성·위성·상간복수〉
> 의 노래는 여항의 촉박하고 좋지 못한 것들이다. … 이들 가요들은 대체로 음란하고
> 해학적인 가사들로 되어 있는데도, 공자는 무슨 까닭으로 산거하지 않았을까. 그것
> 은 선을 권하고 악을 나무라는 감계가 있었기 때문이다.[119]

〈정성·위성〉을 '아·송'을 돋보이게 하기 위한 대비적 가곡으로 이해하는 것은 중
국이나 한국이 다르지 않다. 수성(守成)적 정통 예악의 입장에서 보면 이들은 반동적
이지만, 민인의 기호와 맞닿는 면모를 지닌 진보적 새 노래로 여길 수도 있다. 우리
민족가요에 있어서 '정·위'의 노래에 해당하는 것은 일부에서는 고려속요로 인식했
다. 그러나 고려속요 전부를 그렇게 본 것은 아니다. 아울러 선인들 모두가 고려속요
를 '정·위'의 노래에다 견주지는 않았다. 그러나 고려속요의 성격이 〈정풍·위풍〉과
상통하는 면은 있다. 예악론에 근거하지 않고 고려속요를 볼 경우 훌륭한 전통 민인
가요다.

조선조의 단가를, 〈정풍·위풍〉에 준한다고 여긴 고려속요의 대안으로 사인들이
인식한 흔적은 곳곳에서 발견된다. 우리의 가요를 『시경』의 가요들과 접속시켜 이해
하려는 시각은 가집 『해동가요』/장복소(張福紹)의 글에서도 확인된다. 그는 우리나
라의 가요는 주(周)의 '풍·아'와 한대(漢代)의 '악부'의 유라고 했다.[120] 조선조 후기
에 접어들면서 가요가 사인층이나 여항에 큰 비중으로 자리매김했다. 사람을 옭아
매는 예학에 대한 염증도 원인으로 작용했을 것이고, 이로 인해 여러 종류의 가요집
들이 당대의 기호와 필요에 부응해 편찬되었다.

가요가 조야상하의 사람들을 하나로 묶는 역할을 하는 점은 악론을 끌어댈 필요
없이 우리들의 일상생활을 돌이켜보면 자명하다. 종교 집회에서 가요가 담당하는
기능을 생각해보면 더욱 확연하다. 이 같은 가요의 기능은 왕왕 정치가들에게 악용
되기도 한다. 특히 일본 제국주의자들에 의한 민족 전통음악의 폄하와 배제는 경각

119) 李衡祥;『樂學便考』雅樂源流, "二南雅頌, 祭祀朝享之所用也. 鄭衛桑濮, 里巷狹邪之所歌也. … 大抵
淫奔謔浪之辭也. 夫子何故, 存而不刪乎, 善勸惡懲鑑戒在."
120) 金壽長;『海東歌謠』(金三不 校注), 112쪽 序, "我國歌譜, 昔周之風雅, 漢樂府流也."

심을 일깨운다. 민족혼을 말살키 위해 전통음악을 천박한 것으로 여기게 한 정책은 소름을 돋게 하며, 여기에 우리 지식인들 일부가 가담해 맞장구를 친 사실은 더욱 안타까운 일이다.

민족음악에 대한 폄하는 조선조의 개국 이후 주자학자들에 의해 비하된 사례는 있지만, 일제와 그에 추종하는 지식인들의 그것과는 차원이 다르다. 민인가요(民人歌謠)를 거의 말살한 그 자리에 일제는 왜색가요를 당시 첨단 음향기기인 유성기 등을 통해 대대적으로 보급시켰다. 그 결과 오늘날 우리 민인들이 부르는 가요에는 일본풍이 뿌리깊이 남아 있다. 이는 일본이 가요를 무기로 하여 우리의 정서를 점령한 것이고, 이 점령은 다른 어떤 점령보다도 무서운 독소가 되었다. 해방을 전후한 〈단가(시조)〉의 부흥운동은 이 같은 상황에 대한 반성이다.

'퇴계·율곡'을 비롯한 조선조 지식인들의 단가에 대한 관심과 창작은 예악론적 시각에서 재검토되어야 할 것이다. 비록 그들이 범동양권의 예악론에 근거하여 일부 민인가요에 대한 비하는 있었지만, 오늘날처럼 민인가요 자체에 대한 부정은 아니고, 보다 높은 차원으로 민인가요를 격상코자 하는 충심에서 우러난 비판이었다. 대중적인 속요에 대한 역대 지식인의 폄하는, 요즘 지식인의 몰이해와 멸시 그리고 천대와는 격이 다르다. 한낱 가요에 대한 비하와 천대가 뭐 그렇게 중요한 것이냐는 반론도 있을 수 있다.

그러나 가요가 '한낱'이 아니라 민족성의 변화와 변질에 관계된 중요한 것임을 모르는 데서 비롯된 판단이다. '한낱 가요'로 취급하는 지식인은 대부분 외래사유, 외래종교 및 문물에 경도된 신사대주의자들이다. 일본 제국주의자들은 가요의 기능과 역할을 정확히 파악하고, 점령지 한국의 가창계에 그들의 가요를 널리 전파시켰다. 이것은 폭격기의 융단폭격보다도 폐해가 큰 국민 정감에 대한 폭행이다. 근래의 지식인들과 달리 조선조 선인들은 가요의 중요성을 깨닫고 '명신(名臣)·거유(巨儒)·소인(騷人)·묵객(墨客)' 등과 후대에는 전문 가객들이 등장해 창작하고 노래 부르며 이를 전승했다.

'김천택·김수장·안민영·박효관·김방울' 등등 수많은 가객들이 가단에 두각을 나타냈다. 우리의 말을 하고, 우리의 음식을 먹고, 우리의 옷을 입으며, 우리의 노래를 부를 때, 우리는 건재하다. 반대로 남의 나라 말을 하고, 옷을 입고, 음식을 먹고, 노래를 부르면, 우리는 서서히 소멸된다. 외래의 것을 널리 수용할수록 우리가 진보하고 발전한다는 것은 언어나 가요나 음식 등에는 적용시킬 수 없다. 오늘날 선진이

라 일컬어지는 여러 나라들은 모두 그들의 말과 음식과 노래를 즐겨 부르는 민족주의적 국가임을 우리는 모르고 있다.

한국의 '민족주의'는 서구의 이론을 바탕으로 해 전개되었기 때문에 한때의 열기가 식고 정신을 차리게 되면 그것은 민족주의가 아니라 외래의 사유를 골격으로 한 반민족적인 또 하나의 사대주의였음을 깨닫게 된다. 소위 저들 민족주의자들은 민족을 빙자하고 표방해 외래의 사유를 전파시켜, 자신의 위상을 확립하거나 돋보이게 하기 위한 방편으로써, 민족주의라는 매력적인 어휘를 활용한 데 불과하다.

우리가 민족주의라고 하고 민족문학이라고 했을 때, 그것은 민인의 구체적 삶과 관계되지 않은 무지개나 안개 같은 이념에, 수사적 분식을 가해 잘 다듬어놓은 관념적 환영이어서는 안 된다. 그것은 '민족주의자'로 자처하는 일부 연구자의 관념의 유희일 따름이다.

당대의 상하 계층이 함께 노래하며 즐겼던 단가는 단가의 향수자들에 의해 흐드러진 풍류와 신바람 나는 가창으로 차이와 차별과 시비와 곡직을 융합해 대동으로 나아가게 하는 기능을 나름대로 발휘했다. 가요는 복잡다단한 민족 구성원의 이질감과 위화감을 녹이는 기능을 한다는 악론의 지적은 오늘에도 유효하다. 단가는 조선조 사인층의 구체적 삶에 있어서 이 같은 역할을 실제로 담당했다. 그들이 한시 등을 지어서 서로 칭송하며 즐기기도 했지만, 신바람 나는 대동의 마당은 역시 가요, 즉 단가가 담당했다.

동명(東溟) 정두경(鄭斗卿)의 단가 두 수를 두고 발문을 쓴 현묵자(玄默子) 홍만종(洪萬宗)의 글은 단가가 사인층의 생활에 어떤 기능을 했는지를 가늠하게 한다. 사인층의 풍류에 있어서 단가가 차지하는 비중은 과소평가 내지 간과되고 있다. 단가가 풍류생활과 관련된 것은 악론에 배치되는 현상이 아니라, 악론의 구체적 생활화이다. 단가를 통한 풍류생활의 면모는 김천택·김수장 등을 주된 축으로 하여 전개되었다.

소위 경정산과 노가재는 가객 남파와 노가재 김수장이 포함된 유명한 가단의 명칭이고, 그것은 18세기를 전후한 조선조 사회에서 사민의 가창생활과 접맥된 자장의 진원지였다. 유명한 서원들이 학술, 특히 성리학과 직결된 사인층의 이성적 자장이라면, 경정산 노가재 등은 상하층을 한데 묶는 신바람 나는 감성적 자장이다. 뜨거운 열기와 흥청거리는 바람은 노가재와 경정산 주변을 달구었으며, 따라서 민인들의 관심은 서원 주변이 아니라, 경정산과 노가재의 노래마당에 쏠렸다.

나는 소시부터 시를 좋아했는데, 외람되게 동명 두경의 추장과 사랑을 받았다. 일찍이 나를 경정산이라 부르면서 서로 마주하는 것을 꺼리지 않았다.[121] 지난 무신년 (1668) 간에 병으로 집에 있었는데, 하루는 동명이 문병을 오고 뒤이어 휴와(休窩 임유후[任有後])와 백곡(栢谷 김득신[金得臣])이 찾아왔다. 나는 조촐한 술자리를 마련하고, 몇 명의 여자를 불러와서 노래를 부르게 하여 즐겼다. 술이 거나해지자 동명이 술잔을 들고 흥에 겨워 "장부의 일생에서 소화(韶華)는 순간이니 오늘 아침 이 기쁨은 가히 만종(萬鍾)에 해당된다."라고 말했다. 휴와가 시 한 수를 읊었다. "매화 가지에 봄이 오니 납주(臘酒)도 익었는데, 백곡과 동명 두 선생이 어렵게 만났다. 술상 앞에 비파 소리 청창(淸唱)과 어우러져, 눈 덮인 종남산(終南山)을 취한 눈으로 바라보네."라고 읊은 후 동명에게 이를 주면서 "약자가 실수한 것이니 바라건대 그대의 강정(扛鼎)의 힘으로 '봉이옥관(奉匜沃盥)'을 기대한다."라고 했다. 동명이 이르기를 "난정(蘭亭)의 회합에서 글 짓는 사람은 글 짓고, 술 마시는 사람은 술을 마셨다는데, 오늘의 즐거운 모임 역시 노래하는 사람은 노래하고 춤추는 사람은 춤을 춘다. 청컨대 나는 노래를 부르고자 한다."라고 하며 인하여 단가를 지어서 손을 휘저으며 큰 소리로 노래 불렀다. 백발의 홍안에 파안 미소하는 양자는 진실로 주중선(酒中仙)의 모습이었다. … 만주(晩洲) 홍석기(洪錫箕)가 나중에 와서 거푸 석 잔을 마신 후 백곡을 끌어 일으켜서 너울너울 춤을 추었다. 동명이 나에게 이르기를 "인생 백년에 이 즐거움이 어떠하냐, 내가 고인을 못 본 것이 한이 아니라, 고인이 우리들을 보지 못한 것이 한이 된다."라고 했다.[122]

현묵자의 이 글을 통해 단가가 사인의 생활에 어떤 위치를 차지하고 있었는지를 알 수 있다. 김부식은 『삼국사기』「악지」에서 군악에 대해 언급하면서 '희락지소유

121) 李白의 詩〈獨坐敬亭山〉의 "相看兩不厭, 只有敬亭山."을 용사했다.

122) 金天澤; 珍本『靑丘永言』珍書刊行會, 1948. 41頁, 豐山後人玄默子洪宇海識, "余髮未燥已嗜詩, 猥爲鄭東溟所獎愛, 嘗呼余爲敬亭山, 蓋相看不厭之意也. 曾於戊申間, 抱痾杜門, 一日東溟來問, 任休窩有後, 金栢谷得臣, 亦繼至, 皆不期也. 余於是設小酌, 致數三女, 樂以娛之. 酒半, 溟老乘興擧酌曰, 丈夫生世, 韶華如電, 今朝一懽, 可敵萬鍾. 休窩卽唫一絶曰, 春動寒梅臘酒濃, 栢翁溟老兩難逢, 樽前錦瑟兼淸唱, 醉對終南雪後峰. 題畢屬東溟曰, 弱者失手, 願君以扛鼎力, 試於奉匜沃盥也. 東溟曰, 蘭亭之會, 賦者賦, 飮者飮, 今日之樂, 亦可以歌者歌, 舞者舞, 吾請歌之. 仍作短歌, 揮手大唱, 仍破顏微笑, 素髮朱顏, 眞酒中仙也. … 洪晩州錫箕後至, 連倒三杯, 携携起栢谷, 蹲蹲而舞. 東溟顧余曰, 人生百年, 此樂如何, 不恨我不見古人, 恨古人不見我也."

작야(喜樂之所由作也)'라고 했고, 혁연정은 『균여전』에서 사뇌가를 일컬어 '희락지구(戱樂之具)'라고 지적했다. '희락(喜樂)'과 '희락(戱樂)'에 개념의 차이가 있을 수도 있지만, 희락은 대체로 즐긴다는 뜻이 보다 강한 것으로 이해된다.

동명과 '휴와·백곡·만주'가 문병을 빙자하여 현묵자의 집에서 한바탕 신나는 놀이판을 벌였다. 한시의 차운이 있었지만, 그 내용은 가무를 중심한 희락에 관한 것이다. 거기에다 '수삼녀(數三女)'를 불러 '악'으로 즐겼다고 적고 있다. 여기서 말하는 악은 노래와 춤과 관현악을 포괄한 의미이다. 일견 표면적으로 근엄하게 보이는 사인들이 여인들과 더불어 노래하고 춤추고 연주하면서 흥청대는 소동(小同)의 마당을 연출했고, 그 중요한 매체는 〈단가〉였다. 동명 정두경이 스스로 지어서 팔을 휘두르며 크게 노래했던 단가는 다음과 같다.

金樽에 ᄀ득ᄒᆞᆫ 술을 슬커장 거후로고
醉ᄒᆞᆫ 後 긴노래에 즐거오미 그지없다
어즈버 夕陽이 盡타마라 ᄃᆞᆯ이조차 오노매.

君平이 旣棄世ᄒᆞ니 世亦棄君平이
醉狂은 上之上이오 時事ᄂᆞᆫ 更之更이라
다만지 淸風明月은 간곳마다 좃닌다.

조선조 전기 사림파의 단가들과는 현격한 차이가 있다. 특히 〈도산십이곡〉이나 〈고산구곡가〉와는 질적으로 다르다. 〈단가〉가 이미 '직기이진덕(直己而陳德)' 등의 고전적 악론의 틀을 벗어나 '희락'적 차원으로 옮아간 사실을 이들 작품에서 확인된다. 악론의 대동적 모티프에 조선조의 단가가 경사된 것은 단가의 퇴보나 퇴영이 아니고 진보요 발전이며 나아가서 차원 높은 대중성의 획득이다.

악과 이에 수반된 음과 성 그리고 가와 무, 요 등은 아무리 고상하고 합리적인 논리체계를 부여해도 그 본질은 '희락성'에 있다. 가요, 즉 단가의 희락성은 악론의 근대화요 발전이며 대동정신의 변용이다. 조선조 후기에 단가문학이 융성한 원인의 하나는 가요의 속성 중에 하나인 희락성과 보다 밀착되었기 때문이다. 불러서 재미없고 즐겁지 않은 노래는 그 생명이 장구할 수 없다.

자신을 바르게 하여 덕을 펼치는 것이 음악의 정도라는 의식은 만 번 합당한 주장

이지만, 상황에 따라 그 같은 가요는 민인으로부터 외면당한다. 이처럼 훌륭한 고차원의 가요를 왜 민중이 애호하지 않느냐고 지식인이 외쳐봤자 공허한 메아리에 불과하다. 악론은 시대의 변천에 따라 끊임없이 수정 내지 보완되어야 한다. 전통가요는 불변과 정체나 고정이 아니다. 영원한 가치를 지닌 가요는 없다. 그것은 인간이 천수를 누리고 삶을 마무리하는 것과 동일하다.

조선조 500년간 단가의 성격은 고정불변이 아니라 하나의 생명체로서 성장과 변모를 지속했다. 대체로 15세기 무렵에는 생활과 관계된 작품이 많았고, 16세기 무렵부터는 성리학과 연관되어 주자학적 외물 인식이 영향을 주었고, 17세기 이후부터는 다시 풍류생활과 어울려 사인의 현실적 삶과 접맥되었다. 이 같은 변모의 내면에는 『시경』의 '풍·아'와 결부시켜 악론의 대동 이념과 연계된 희락성과 맞물려 있었다. 조선조 〈단가〉가 명확하게 이 같은 궤적을 밟았다고 고집할 수는 없다. 분명한 것은 단가를 악론과 『시경』의 '아·송'과 중국의 악부 등과 연결시킨 사실이다.

조선조에서 단가를 일종의 '조선풍(朝鮮風)'으로 인식한 흔적도 곳곳에 나타났다. 단가를 『시경』과 접맥시킨 사실을 두고, 이를 근거하여 단가를 포폄하는 것은 정당하지 못하다. 악론과 관련지어 단가의 위상을 가늠하려는 시도 역시 재고되어야 한다. 왜냐하면 단가는 14세기 이후 우리 민인들의 가곡이기 때문이다. 〈도솔가〉를 위시해 '향가·사뇌가·고려가요'를 거쳐 이어진 조선조의 〈단가〉 장르 다음에 어떤 형태의 가요가 접맥될 것인지도 궁금하다.

민족악무와
동아시아 악무의 융합

1. 민족악무와 동아시아 악무의 소통

1) 사이악(四夷樂)과 백희가무

무릇 악이 귀에 작용하면 소리가 되고, 눈에 있으면 자태가 된다. 소리는 귀에 응하니 들어서 알 수 있지만, 자태는 마음에 갈무리되니 그 모양을 인식하기가 어렵다. 그런 까닭으로 성인이 '방패·도끼·깃털·소꼬리' 등을 빌려서 그 자태를 형상하고, 높이 추켜 올리고 씩씩하게 움직여 그 뜻하는 바를 나타낸다. 이들 소리와 자태를 엄선해 조화를 이루었을 때 대악(大樂)이 갖추어진다. 『시경』서에 이르길 "노래를 부르는 것만으로 만족하지 못해, 자신도 모르게 손으로 춤추고 발장단을 맞춘다." 그리해 즐거워하는 마음이 안에서 발동해 외물에 감흥을 받아, 스스로 깨닫지 못하는 사이에 손이 절로 움직여 기쁨이 극에 이르게 되는바, 이것이 춤의 근원이다.[1]

악무는 일찍부터 중원 역대정권이 자생된 것을 기반으로 하고 사이제국으로부터 유입된 것을 종합해, 이를 악무제국주의적 인식에 입각해 동아시아 여러 나라에 전

1) 『通典』卷 第一百四十五 樂典 第五 舞. 夫樂之在耳者曰聲, 在目者曰容. 聲應乎耳, 可以聽知; 容藏於心, 難以貌觀. 故聖人假干戚羽旄, 以表其容, 發揚蹈厲以見其意, 聲容選和, 則大樂備矣. 詩序曰; 詠歌之不足, 不知手之舞之, 足之蹈之也. 然樂心內發, 感物而動, 不覺手之自運, 歡之至也. 此舞之所有起也.

파코자 했는데, 이 중원악무를 열렬하게 수용한 국가는 우리 역대 왕조들이었다. '산악(散樂)'으로 일컬어진 '백희가무'의 경우 삼국시대부터 유입되었다. 백희가무의 근저는 거개가 '사이악무'에 뿌리를 두고 있다. 신라 유리왕 9년(32) 〈가배축전〉 시 이미 가무백희가 연희되었다.

고구려의 무용총에 묘사된 악무는 고구려의 자생적 악무도 있고, 『삼국사기』「악」조에 최치원의 〈향악잡영〉을 인용해 기술한 〈금환·월전·대면·속독·산예〉 등은 당시 중원을 비롯한 동북아시아 전역에 연희된 '백희가무'의 하나였다.[2] 이들 산악이 신라에까지 전파되었다는 사실은 입증되고, 또 「향악」이라는 악무 장르는 중국에도 지방의 악무라는 의미로 존재했다.

15세기 말엽(1493)에 편찬된 『악학궤범』에도 백희가무에 포괄되는 악무가 많은 사실을 감안컨대, 국가 간 악무의 소통은 우리의 예상을 초월한다. 중원 역대 왕조의 악무제국주의는 문화제국주의의 일환으로써 사이제국을 제후국으로 묶으려는 전략이었다. 그들은 천하를 무력 아닌 악무로 통합한다는 구호를 표방해 '동이악'은 동문 밖, '서이악'은 서문 밖, '남이악'은 남문 밖, '북이악'은 북문 밖 각각 우측 후미진 장소에서 연희했다. 중원 왕조가 '사이악'을 연희하는 이유는 그들의 은덕이 사방에 두루 펼쳐진다는 점을 과시하기 위해서였다. 중원 왕조들은 그들 고대 악무인 '육대묘악(六代廟樂)'을 중시한 것은 '천하일가(天下一家)'를 추구하기 위한 제국주의적 악무정책의 일환이었다.[3]

중원 역대 왕조의 악무제국주의적 의지가 가장 현저하게 노출된 문헌은 쇠퇴기에 접어든 북송 말엽, 고려 수도 개경에 서장관으로 온 서긍이 편찬(1124)한 『고려도경』의 「동문(同文)」 편장이다. '동문'이라는 명칭도 문자와 문화를 중국 식으로 통일한다는 문화제국주의적 전략이 그대로 나타난 어휘이다. 이 편장은 '정삭·유학·악률·권량' 등으로 구성되었다. '정삭'은 중원의 '연호(年號, 紀年의 일종으로 현재 우리가 쓰고 있는 서기가 이에 해당된다)'를 사용하라는 것이고, '유학'은 국가를 유가이데올로기로 통치하라는 것이고, '악률'은 중원의 악무를 국가 공식 악무로 삼으라는 지시이며, '권

2) 『三國史記』卷 第32 雜誌 第一 樂 11頁.

3) 『白虎通疏證』卷 三 「禮樂」論四夷之樂, 所以作四夷之樂何? 德廣及之也. … 舞四夷之樂, 明德澤廣被四表也. … 夷之樂持矛, 助時生, 南夷之樂持羽, 助時養, 西夷之樂持戟, 助時殺, 北夷之樂持干, 助時藏. 皆於四門之外右辟.

『악서』호부 사이무와 아부 대무

'량'은 면적·길이·무게 등을 중국 제도에 입각해 통일하라는 것이다. 이 사대 항목은 중원제국주의의 핵심 지침으로써, 본고가 검토하는 부분은 '악률' 항목이다.[4]

이 무렵 고려에 〈자지(柘枝)·포구(抛毬)〉의 기예가 있었으며, 백희를 연희하는 기예인(技藝人)이 수백 명이 있었다고 서긍은 기록했다. 그는 '육대묘악' 중 상(商)과 주(周)의 〈대호·대무〉를 강조하면서, 고려의 왕휘(王徽, 文宗)가 악공의 파견을 청했고, 악인들이 중원 악공들에게 악무를 열심히 배웠을 뿐 아니라, '대성아악'과 '연악'을 줄 것을 요구해 이를 허락했다는 등의 악무 제국주의적 사고를 노출했다. 그들이 대성아악과 연악을 준 이유는 제후국으로 묶어두기 위한 전략에 기인한 것이다. 여기서 짚고 넘어갈 사항은 『25사』를 비롯한 각종 중국 사서들에 우리 역대 왕을 일컬어 '○○조·종(祖·宗)'으로 부르지 않고, 한결같이 이름을 적는 무례를 범했다. 문종의 경우도 기휘(忌諱)하지 않고 '왕휘(王徽)'라고 표기했다.[5]

동아시아 국조악무의 기반은 '육대악무(六代舞, 六樂·六舞)'이다. 중국 주변 국가들이 고대를 지나 중세에 접어들어서는 대부분 국가들이 이를 수용한 뒤 모방 또는 변용해 자국 왕권의 정통성과 체제의 유지를 위해 활용했다. 조선조의 아악 중 〈문무·

4) 『高麗圖經』卷 第 40「同文」, 臣聞正朔, 所以通天下之治也, 儒學, 所以美天下之化也, 樂律, 所以導天下和也, 度量權衡, 所以示天下之公也. 四者雖殊, 然必參合乎天子之節然後, 太平之應, 備焉.

5) 『高麗圖經』卷 第40「樂律」, 三代之制, 商曰大濩, 周曰大武. … 熙寧中, 王徽嘗奏請樂工, … 比年入貢, 又請賜大晟雅樂及請賜燕樂, 詔皆從之, 故樂舞益盛, 可以觀聽.

무무〉와 속악의 문무 〈보태평지무〉와 무무 〈정대업〉의 양대 악무도 동일선상에 있다.[6] '육대악무'는 〈황제(黃帝)의 운문대권(雲門大卷, 帗舞)·제요(帝堯)의 함지(咸池, 人舞)·제순(帝舜)의 대소(大磬·大韶·韶·九韶·簫韶·皇舞)·하우(夏禹)의 대하(大夏, 羽舞)·상탕(商湯)의 대호(大濩, 旄舞)·주무왕(周武王)의 대무(大舞, 干舞)〉이다. 순임금의 악무 〈대소〉가 호칭이 많은 것은 주의 대무와 함께 후대에 문무와 무무의 대표적 악무로 전승되었기 때문이다.

육대무는 〈대무(大舞)〉와 〈소무(小舞)〉로 유분되어 주대 학교에 필수과목으로 교육되었고, 후세 왕조들의 국조악무로 장기간 건승되었다. 육대무 모두가 오신무이며 사묘(祠廟)에 연희된 제의적 악무이다. 고대와 중세에 국가 통치의 중요한 위치를 점했던 것은 신에게 올리는 제사였다. 제의에 가장 비중을 차지했던 것은 악무였다. 그들이 숭앙했던 신은 악무를 최고로 흠향(歆饗)했다고 믿었다. 신은 춤과 노래를 좋아했다는 인식은 동서고금의 통례였다. 무속의례에서 춤과 노래가 주축이 되는 까닭도 여기에 있다. 춤은 신을 즐겁게 할 뿐 아니라 국가의 중대 현안도 해결해주는 신통력을 가진 것으로 이해했다. 〈대무〉는 '대사악(大司樂)'이 20세 이상의 국자(國子, 공경대부의 적자)들에게 교육시켰고, 〈소무〉는 13세의 국자에게 '악사(樂師)'가 가르쳤다.

주나라는 국가 통치의 이데올로기 가운데 악무를 특히 중시했다. 중국이 개국시조로 숭앙하는 황제의 악무를 비롯한 이전 고대국가의 악무를, 자신의 악무인 '대무'를 포함시켜 '육대악무'로 설정해, 국가 공식 제의에 연희해 통치에 활용했다. 황제의 〈운문대권〉 등의 악무가 주나라 초기까지 전래되었는지는 의문이 제기되기도 하나, 서구적 실증주의에 근거해 고대를 과소평가하는 태도는 극복되어야 한다. 주나라는 육대악무를 계승해 왕조를 반석 위에 올려놓은 체제였다. 악무뿐 아니라 전대왕조의 문화를 배척하지 않고 발전적으로 계승해 이후 전개된 중원왕조의 정체성과 문화 창달에 기여했다.

중원왕조에서 악무를 제국주의의 도구로 이용한 효시(嚆矢)는 하조(夏朝)로서, 주변국의 악무를 '사이악'으로 명명해 사대문 밖에서 이를 공연시켜, 왕화가 천하에 두루 미친다는 점을 내외에 선포했다.[7] 중원의 사서들은 지나치게 중국 중심의 기술

6) 『樂學軌範』卷之二. 雅樂陳設圖說 世宗朝會禮宴軒架, 文舞 武舞 條와 俗樂陳設圖說 時用宗廟永寧殿軒架, 保太平之舞 定大業 條 參照.

7) 韓致奫,『海東繹史』卷 第22「樂志, 夏小康以後, 九夷世服王化, 遂賓於王門, 獻其樂舞(後漢書. 按竹書

이 많아 기록대로 신빙하기에는 문제가 있지만, 이를 참고하지 않을 수없는 처지인 점이 아쉽다.

고대부터 중세까지 연면하게 계승되어 소통된 악무는 광범하고 호한하다. 수많은 춤이 나타났다가 사라지거나 변화를 거듭했다. '천가만무(千歌萬舞)'라는 말이 있을 정도로 악무 가운데 춤과 노래는 그 수가 엄청나다. 우리나라에 흔히 사용하는 '타령(打令)'이라는 용어도 중국에서는, 당나라의 속무(俗舞)로서 그 춤사위는 네 개가 있는데 '초(招)·요(搖)·송(送)·뇌(捼)'이며 한대부터 전승된 것이라 했는데, 이 점과 혹시 어떤 관계가 있는지도 모르겠다. 이는 우리의 가무를 중원악무와 대비해 연구해야 할 이유가 있음을 증명하는 사례이다.[8]

한국 악무의 연구를 '정재(呈才)'라는 장르로 국한시켜 검토하는 것 역시 문제가 있다. 본고에서는 '○○무'라는 이름이 붙은 무용을 주로 다루었고, '악·곡·가' 등으로 표시된 춤은 대체로 생략했다. 여기서 말하는 동아시아 악무는 중원에서 통시적으로 연희된 춤과 한국의 춤들을 지칭했고, 이를 개괄적으로 열거하여 검토하겠다. 역대 중원왕조는 그 주체가 한족이든 비한족이든 간에, 사이제국의 악무를 가감 없이 수용해 중원의 악무로 격상시켰다. '동이·서융·북적·남만'의 악무들은, 중국 왕조의 통치자나 악인들에 의해 증감되어 중원 지역에서 찬연한 광채를 발휘했다. 한대를 거쳐 위진 남북조를 지나 수당 시대에 사이악무의 수용과 악무의 소통은 절정에 달했다.

육대악무 이전에 전설로 전해지는 복희씨(伏羲氏, 太皞)의 악무 '부래(扶來, 立本)'와 신농씨(神農氏, 炎帝)의 '부지(扶持, 下謨)'·황제(黃帝, 軒轅氏)의 '함지(咸池, 雲門大卷)'·소호(少皞, 金天氏)가 지은 '대연(大淵)'·전욱(顓頊, 高陽氏)의 '육경(六莖)'·제곡(帝嚳, 高辛氏)의 '육영(六英)' 등의 악무가 있었으며, 이어서 당요(唐堯)의 '대장(大章)'·우순(虞舜)의 '대소'·하우(夏禹)의 '대하'·상탕(商湯)의 '대호'·주무왕의 '대무' 등의 고대악무가 주대에는 보존되었지만, 진시황이 천하를 통일했을 때에도 육대묘악 중 대소와 대무만 남았고, 26년(서기전 221)에 주의 대무를 '오행(五行)' 방중(房中)을 '수인(壽人)'으

　　紀年, 夏后發 元年. 諸夷賓于王門, 諸夷入舞). … 王者必作四夷之樂, 一天下也.

8)　歐陽予倩, 『唐代舞蹈史』三. 唐代的舞蹈創作, 25頁, 唐代也還有一種交際舞, 謂之打令, 是宴會時行
　　於賓主之間的一種舞蹈 … 唐朝的打令, 據說有招, 搖, 送, 接四種姿勢, 但在宋朝就早已失傳了. …
　　36頁, 『朱子語類』卷92, 唐人俗舞謂之打令, 其狀有四, 曰招曰搖曰送, 其一不記得.

로 바꾸었다. '운문대권'을 비롯한 이들 육대무가 품고 있는 이념과 기능도 서술되어 있으나, 본고에서는 연구자의 편의를 위해 원문의 부기로 대신했다.[9]

중국이 근간으로 삼았던 육대악무는 왕조의 교체에 따라 명칭을 바꾸어 전승되었지만, '대무무'와 '소무'를 제외하고 고대 악무는 결국 흐지부지되어 이름만 남은 박제로 전락했다. 이들 악무 중 중원 국가가 가장 애정을 가졌던 '대소악'도 남북조시대를 거치면서 끝내 소멸의 비운을 맞았다. 이와는 달리 사이의 가무는 백성들의 열광적인 호응에 힘입어 시공을 뛰어넘어 민간이나 조정에서 발전과 확산을 거듭했다.

중원왕조는 동서남북 모든 민족과 국가의 악무를 수용해 이를 융합하는 용광로의 역할을 했다. 세상에 존재하는 모든 것은 흥망성쇠가 있다. 악무 역시 예외가 아니다. 아시아 제국의 악무를 과감하게 수용해 중원 악무로 격상시켜 악무사에 큰 업적을 남겼던 중국도 '송·원·명' 등의 왕조를 경과하면서, 쇠락의 길로 접어들어 지금은 동쪽하늘의 별처럼 영성해졌다. 그나마 이들 악무가 한국과 일본 등지에 얼마간 남아 있는 것을 다행으로 여겨야 할 처지가 되었다. 우선 중국 문헌에 남아 있는 무도를 개괄적으로 검토해, 그 추이와 전개 양상을 일별하는 것으로 만족하고, 그 구체적인 연구는 추후로 미루겠다.

춤의 종류는 다양하다. 무도의 분류는 기준에 따라 천차만별이다. 우선 고대의 경우 '대무'와 '소무'를 들 수 있다. 대무는 황제를 위시한 '요·순·우·탕·무왕'의 공적을 기리는 육대무인데 이를 묘무(廟舞)로 일컫기도 한다. 소무는 〈불무(帗舞)·우무(羽舞)·황무(皇舞)·모무(旄舞)·간무(干舞)·인무(人舞)〉 등을 지칭했다. 춤을 바치는(獻舞) 대상에 초점을 두어, 오신무(娛神舞, 佾舞)와 오인무(娛人舞, 隊舞)가 있다. 문무를

9) 『文獻通考』卷128 樂考 一 歷代樂制, 伏羲樂名扶來, 亦曰立本. 神農樂名扶持, 亦曰下謨. 黃帝作咸池[堯增修而用之, 咸皆也, 池施也, 言德之無不施也, 又云池言其包容浸潤, 周禮曰大咸.] … 少皞作大淵. 顓頊作六莖[莖根也, 澤及下也.]. 帝嚳作六英[英謂華茂也.]. 唐堯作大章[章明也, 言堯德章明也.]. 虞舜作大韶[韶繼也, 言舜能繼堯之德, 『周禮』曰大聲.] … 夏禹作大夏[夏大也, 言能大堯舜之德, 禹命登扶氏, 爲承夏之樂, 有鐘鼓磬鐸鞀鍾, 所以記有德, 鼓所以謨有道, 磬所以待有憂, 鞀所以察有說理, 天下以五聲爲銘於簨簴.]. 商湯作大濩[湯以寬理人除邪惡, 其德能使天下得其所, 言盡護救於人也.]. 周武王作大武[武以武功定天下也.]. 成王時周公作勺[勺言勺先祖之德, 勺讀曰酌勺取也.]. 又有房中之樂, 以歌后妃之德. … 以樂舞敎國子, 舞雲門大卷, 大咸, 大韶, 大夏, 大濩, 大武[此周所存六代之樂, 黃帝曰雲門大卷, 黃帝能成名萬物, 以明民其財, 言其德如雲之所出, 人得以有族類也.]. … 秦始皇平天下, 六代廟樂唯韶武存焉, 二十六年改周大武曰五行, 房中曰壽人, 衣服同五行樂之色.

기준해 문무와 무무로, 춤사위의 성향에 따라 '건무(健舞)'와 '연무(軟舞)'로 나누기도
한다.

'만무(萬舞, 大舞)'와 주나라 문왕이 만든 〈상(象)·소(簫)·남(南)·약(籥)〉 등의 춤과
'한(漢)·위(魏)·송(宋)'의 묘악(廟樂)인 〈무덕(武德)·문시(文始)·오행지무(五行之舞)·
소덕무(昭德舞)·성덕무(盛德舞)·사시무(四時舞)·운교육명지무(雲翹育命之舞)·대무무
(大武舞)·소무(昭舞)·봉상(鳳翔)·영응(靈應)·무송(武頌)·무시(武始)·함희(咸熙)·장빈
지무(章斌之舞)〉 등이 있고, 국명과 지역 이름에 따라 '주무(周舞)·정무(鄭舞)·조무(趙
舞)·파투무(巴渝舞)·회남무(淮南舞)·연투무(燕渝舞)'가 있다. 또 옛날 무곡(舞曲)에 〈회
난무(廻鸞舞)·칠반무(七盤舞)·영진무(縈塵舞)·집우무(集羽舞)·교수무(翹袖舞)·절요무
(折腰舞)·백부무(白鳧舞)·이수무(羕水舞)·배반무(杯柈舞)·공막무(公莫舞)·쇄무(灑舞)·
불무(拂舞)·자무(字舞)·화무(花舞)·마무(馬舞)〉도 있다. 건무곡(健舞曲)에 〈능대아련
(稜大阿連)·자지(柘枝)·검기(劍器)·호선(胡旋)·호등(胡騰)'이 있으며, 연무곡(軟舞曲)에
는 '양주(凉州)·녹요(綠腰)·합향(合香)·굴자(屈柘)·단원(團圓)·선감주(旋甘州)〉 등의
춤 이름이 나온다.[10]

정초(鄭樵)는 『통지(通志)』에 예악을 논하면서, 예의 본질과 악의 갈래인 가무와 가
곡 및 사(辭)의 첨가에 대해 말했다. 예부터 달례(達禮)와 달악(達樂)이 각각 세 부류
가 있는데, '연(燕)·향(享)·사(祀)'와 '풍(風)·아(雅)·송(頌)'이 그것이다. 이른바 '길
례(吉禮)·흉례(凶禮)·군례(軍禮)·빈례(賓禮)·가례(嘉禮)'가 주축이 되어 예를 이루고,
'금·석·사·죽·포·토·혁·목' 등의 팔음이 중심이 되어 악을 완성시킨다고 했다.
예악은 모름지기 서로 어울리는바, 예는 악이 아니면 행할 수 없고, 악은 예가 없으
면 현저해지지 않는다고 했다.[11] 춤과 노래는 서로 상응하는데 노래는 소리를 주로
하고, 춤은 형상을 주로 한다. 육대무를 위시해 한과 위나라 시대까지 춤에 대사가

10) 『淵鑑類函』卷186 樂部 三 舞 一, 韓詩曰 萬大舞也, 又歷代舞名, 有象簫南籥之舞[周文王樂], 武德
文始 五行之舞 昭德舞 盛德舞 四時舞 雲翹育命之舞 大武舞 昭舞 鳳翔靈應 武頌 武始 咸熙 章斌之
舞[竝漢魏宋廟樂名]. 以土地名之有 周舞 鄭舞 趙舞 巴渝舞 淮南舞 燕渝舞. 古之舞曲有 廻鸞舞 七盤
舞 縈塵舞 集羽舞 翹袖舞 折腰舞 白鳧舞 羕水舞 杯柈舞 公莫舞 灑舞 拂舞, … 卽有 健舞 軟舞 字舞
花舞 馬舞. 健舞曲有 稜大阿連 柘枝 劍器 胡旋 胡騰. 軟舞曲有 凉州 綠腰 蘇合香 屈柘 團圓 旋甘州
等.

11) 『通志』卷49 樂略 第一 樂府總序, 古之達禮三, 一曰燕, 二曰享, 三曰祀, 所謂吉凶軍賓嘉, 皆主此三
者以成禮. 古之達樂三, 一曰風, 二曰雅, 三曰頌, 所謂金石絲竹匏土革木, 皆主此三者以成樂. 禮樂相
須以爲用, 禮非樂不行, 樂非禮不擧.

없다가, 진대(晉代, 265~420)에 와서 처음으로 생겼다.[12]

육대무는 모두 대사가 없었기 때문에 왕조가 바뀔 때마다 이름을 변경해 자국의 악무로 사용했다. 진시황이 '대무'를 '오행지무(五行之舞)'로, '대소지무'를 한 고조가 '문시지무(文始之舞)'로 개명했다. 위 문제는 다시 문시를 대소무, 오행무를 대무무로 고쳤지만, 모두 악보는 있었으나 대사는 없었다. 진대(晉代)에 문무를 '정덕무(正德舞)' 무무를 '대예무(大豫舞)', 송대(宋代)에 문무를 '전무(前舞)' 무무를 '후무(後舞)'로, 양대(梁代)에 무무를 '대장무(大壯舞)' 문무를 '대관무(大觀舞)', 수대(隋代)에 '문무·무무'로 고쳤다가, 당대(唐代)에 문무를 '치강무(治康舞)' 무무를 '개안무(凱安舞)'로 일컬었다. 당대에 '칠덕무(七德舞)·구공무(九功舞)·상원무(上元舞)' 등 삼대무도 있었다.[13]

중원의 비한족 왕조인 요(遼, 歷年 916~1125)나라도 중원 전통 악무를 계승해 국가 통치에 활용했다. 요의 대악 중 사대무용으로 '경운무(景雲舞)·경운악무(慶雲樂舞)·파진악무(破陣樂舞)·승천악무(承天樂舞)'가 있는데, 이는 당대부터 있었던 것을 정치적 목적으로 개명한 것이다. 『속문헌통고(續文獻通考)』는 이 가운데 중원에서 이미 소멸된 악무가 변방민족(거란족) 국가에 남은 것은 이해가 안 되고 아마 와전되었을 것으로 판단했다.[14] 중국 측 평가와 상관없이 이 부분에서 우리는 거란족의 웅혼한 기상과 긍지를 접하게 된다. 금조(金朝, 歷年 1115~1234)도 악무를 통치 차원으로 활용한 악무제국주의적 성향이 있었고, 원조·청조도 동일하다.

한국 역대 왕조 또한 이 같은 인식을 가졌지만 중원왕조의 강성한 힘에 눌려 보국안민을 위해 가슴에 담아둘 수밖에 없었다. 그 후 조선조 세조 때 양성지(梁誠之)가 한반도 주변 왜의 '동악(東樂)'과 여진의 '북악(北樂)' 등을 포용해 '번부악(藩部樂)'을 설정하고, 이를 신년하례 차 방문한 주변 국가들의 사신들에게 연희할 뿐 아니라, 조정과 종묘에도 사용해 태평성대를 찬양할 것을 제창했지만 소기의 목적은 달성하지

12) 『淵鑑類函』卷186 樂部 三 舞 一, 鄭樵曰 舞與歌相應, 歌主聲舞主形, 自六代之舞, 至于漢魏, 竝不著辭, 舞之有辭自晉始.

13) 『通志』卷49 樂 一 樂略 第一「文武舞序論」; 故大武之舞, 秦始皇改曰, 五行之舞, 大韶之舞, 漢高祖改文始之舞, 魏文帝復文始曰, 大觀舞, 五行舞曰, 大武舞, …「文武舞20曲」晉文舞曰, 正德舞, 武舞曰, 大豫舞. 宋文舞曰, 前舞, 武舞曰, 後舞. 梁文舞曰, 大壯舞, 文舞曰, 大觀舞. 隋文舞武舞. 唐文舞曰, 治康舞, 武舞曰, 凱安舞. 「唐三大舞」; 七德舞, 九功舞, 上元舞.

14) 『續文獻通考』卷101 樂 一「大樂器及樂工舞人員數」, 舞二十八人分四部, 景雲舞八人, 慶雲樂舞四人, 破陣樂舞四人, 承天樂舞四人, … 所謂大樂者, 正唐初燕樂也. 『舊唐書音樂志』云, 此樂惟景雲舞僅存, 餘並亡. 馬氏『通考』亦云, 開元以後並亡, 惟景雲舞僅存, 豈知崩壞於中國者, 固全備於外國.

못했다.[15] 사이제국 중 유독 우리 민족만이 긴긴 역년 동안 대한제국 말고, 칭제건원이나 동아시아를 포용하는 웅혼한 악무정책을 펴지 못했다.

만주족[滿洲族, 시대에 따라 '숙신(肅愼)·읍루(挹婁)·물길(勿吉)·말갈(靺鞨)·여직(女直)·여진(女眞)' 등으로 일컬어지다가 청나라 태종 대에 만주족으로 칭했다] 왕조 금나라도 악무를 국가의 정체성과 존엄성과 결부시켜, 중원의 정통악무인 송 '대성악(大晟樂)'의 '성(晟)'자가 태종의 이름과 같다는 이유로 악기에 조각된 성 자를 없애고, 아울러 역대의 악이 각자의 이름이 있는 만큼 전승 악무의 명칭을 모두 바꿔야 한다고 했다. 금 세종 대정(大定) 14년(1174, 고려 명종 4년)에, 대악(大樂)은 천지와 더불어 동화한다는 논리에 입각해 '태화(太和)'로 개명했다.

금조는 황통(皇統, 熙宗 연호 1141~1148) 연간에, 문무를 〈인풍도흡지무(仁豊道洽之舞)〉, 무무를 〈공성치정지무(功成治定之舞)〉로 개명했고, 이어서 문무를 〈보대정공지무(保大定功之舞)〉로 무무를 〈만국래동지무(萬國來同之舞)〉로 바꾸었다. 대정 11년(1171)에 또 〈사해회동지무(四海會同之舞)〉가 있었는데, 이로서 일대(一代)의 악제(樂制)가 갖추어졌다고 자부했다. 여진족이 중원과 동아시아를 석권해 청조를 수립한 것은 이 같은 제국주의적 악무 인식과도 연관이 있다.[16]

신앙과 결부하면 나무(儺舞)'와 무무(巫舞)' 등으로 구분된다. 동물을 준거로 할 때〈사자무(獅子舞)·학무(鶴舞)·후무(猴舞)〉 등의 〈수무(獸舞)〉가 있고, 수무는 짐승이 직접 춤을 추는 것이 아니고 무자가 짐승으로 분장해 추는 춤이다. 무구(舞具)를 척도로 하면 〈병무(兵舞)·건무(巾舞)·선무(扇舞)·아박무(牙拍舞)·고무(鼓舞)·탁무(鐸舞)〉 등 다양한 분류도 가능하고, 〈아박무〉와 가면무는 한국에서 큰 비중을 점하고 있다.〈동동가무〉는 '아박무'이고 〈처용가무〉를 위시한 각 지역에 분포된 탈춤은 '가면무'이다. 최치원의 「향악잡영」에 형상된 악무는 대체로 가면무로 여겨지지만, 이 가운데 '대면(大面)'은 중원의 〈난릉왕입진곡(蘭陵王入陣曲,代面)〉과 연관이 있다. 「향악잡

15) 梁誠之; 『訥齋集』卷二 奏議 便宜二十四事 設藩部樂, 乞以日本歌舞爲東部樂, 女眞歌舞爲北部樂, … 燕中國使則並用東北樂, 于以用之朝廷, 奏之宗廟, 賁飾太平之治, 以光我祖宗之業. 不勝幸甚.

16) 『金史』卷39 志 第20 樂 上 雅樂, 皇統元年, 熙宗加尊號, 始就用宋樂, 有司以鐘磬刻晟字者犯太宗諱, 皆黃紙封之. 大定十四年, 太常始議歷代之樂各自爲名, 今郊廟社稷所用宋樂器犯廟諱, 宜皆刮去, 更爲製名. 於是, 命禮部, 學士院, 太常寺撰名, 乃取大樂與天地同和之義, 名之曰太和. 文武二舞. 皇統年間, 定文舞曰仁豊道洽之舞, 武舞曰功成治定之舞. 貞元儀又改文舞曰保大定功之舞, 武舞曰萬國來同之舞. 大定十一年又有四海會同之舞, 於是一代之制始備.

영」의 〈금환·월전·대면·속독·산예〉는 무용을 위주로 한 산악잡희(散樂雜戲)가 뒤섞인 악무들이다.

『삼국사기』「악」편장을 통하여 동아시아 공통의 악무 장르에 대한 인식을 김부식도 갖고 있었다. '향악'을 신라악무의 말미에 배치한 것은 동아시아 공유의 악무 장르를 그가 인식하고 있었음을 증명한다. '신라오기(新羅五伎)'로 알려진 이들 악무가 서라벌에서 공연된 것인지, 아니면 최치원이 중국의 지방이나 낙양(洛陽) 등지에서 관람한 잡희들을 묘사한 것인지 속단키는 어렵다. 가야의 '우륵 12곡'과 문무왕 8년(668) 충주 욕돌역(褥突驛)에서 15세 소년 능안(能安)이 추었던 〈가야지무(加耶之舞)〉와 「악」조에 등장하는 〈가무(笳舞)·하신열무(下辛熱舞)·사내무(思內舞)·한기무(韓岐舞)·상신열무(上辛熱舞)·소경무(小京舞)·미지무(美知舞)〉 등 신라 악무도 큰 비중을 차지하고 있다.

『삼국유사』의 용왕이 칠자를 대동하고 어전에서 찬덕헌무(讚德獻舞)한 〈처용가무〉와 '남산신(南山神)/북악신(北岳神)/지신(地神)' 등이 왕에게 바쳤던 '정무(呈舞)'와 〈어무상심(御舞祥審)〉도 동아시아 무도의 한 축을 이루고 있는데, 이들 신들이 춘 춤은 왕을 칭송하고 기리는 오인무이다. 중원의 경우 사람(舞者)들이 신을 즐겁게 하기 위해 춤을 추는 것이 상례인 데 반해, 신라는 반대로 신들이 왕을 위해 춤을 바쳤다는 점이 특이하다.

'산신·지신·북악신' 등이 왕의 휘하에 있다는 인식은 매우 인상적이다. 처용이 춤으로 역신을 퇴치한 것은 춤이 벽사(辟邪)의 위력을 가졌다는 의미이며, 무격이 굿을 할 때 춤으로 신을 즐겁게 하고, 악귀를 쫓는 의식과도 상통한다. 용왕과 '산신·지신·북악신' 등은 신라의 경우 제왕의 상위에 있는 것이 아니라, 왕권 아래에 이었던 사실이 흥미를 끈다. 헌강왕 어전에서 이들 신들이 왕의 덕을 기리고 또 즐겁게 하기 위해 춤을 추었다는 기록은 중원에서는 없는 듯하다.[17]

17) 『三國史記』卷6 新羅本紀 第六 文武王 八年 十月二十五日 王還國次褥突驛, 國原仕臣龍長大阿飡私設筵, 饗王及諸侍從, 及樂作, 奈麻緊周子能安, 年十五歲, 呈加耶之舞, 王見容儀端麗, 召前撫背, 以金盞勸酒, 賜幣帛頗厚. …『三國遺事』第二. 處容郎 望海寺, 於是大王遊開雲浦, 王將還駕, 晝歇於汀邊, 忽雲霧冥曀, 迷失道路, 怪問左右, 日官奏云, 此東海龍王所變也. … 東海龍喜乃率七子, 現於駕前, 讚德獻舞奏樂. … 處容自外其家, 見寢有二人, 乃唱歌作舞而退, … 又幸鮑石亭, 南山神現舞於御前 … 神之名或曰祥審, 故至今國人傳此舞曰, 御舞祥審, 或曰御舞山神, 或云旣神出舞, 審象其兒, 命工摹刻以示後代, 故云祥審, 或云霜髥舞. … 又幸於金剛嶺時, 北岳神呈舞, 名玉刀鈴, 又同禮殿宴時, 地神出舞, 名地伯級干, 語法集云, 于時山神獻舞唱歌.

우리는 삼국시대 이전 악무에 대한 기록을 가지지 못했기 때문에, 중국 측 자료에 의존하는 불편이 있다. 고대의 〈매악(靺樂)〉과 부여의 영고(迎鼓), 예의 무천(舞天), 진한의 가무(歌舞), 고구려의 〈납소리(納蘇利)〉와 〈지서무(芝栖舞)〉, 발해의 〈답추(踏鎚)〉 등도 선학 한치윤(韓致奫)이 중원의 문헌들을 섭렵해 채록한 것이다. 삼국시대 통일신라 남북국시대와 고려시대에 이미 〈호선무(胡旋舞)·왕모대(王母隊)·자지무(柘枝舞)〉 유의 악무가 연희되고 있었다.[18]

2) 중원 〈육대악무(六代樂舞)〉의 수용

중원을 포함한 동아시아의 여러 나라들은 통시적으로 악무를 예악론과 접맥시켰으며, 진일보해 권력의 합법성과 공고화를 위해 국가 차원에서 계승 발전시켰다. 무용의 경우 고대부터 왕조 차원으로 전승된 육대악무를 대체로 준용했지만, 전조를 고식적으로 답습하지 않는다는 소위 불상습(不相襲)의 전통에 의거해, 새로 짓거나 이것이 여의치 못하면 명칭이라도 바꾸었다. 시대가 흘러감에 따라 오신무에도 창작무가 나타나기 시작했고, 특히 오인적 '연향악무'는 사이악무의 영향에 힘입어 번다하게 창작되었다. 시대의 진행에 따라 사이악무와 관련이 깊은 산악이 전래되어 조정과 민간의 호응에 힘입어 활발하게 연희되었다.

이와는 대조적으로 엄숙하고 경건한 육대무를 위시한 오신적 묘악은 제왕과 관료들의 적극적 관심에도 불구하고 그 의미와 중요성이 퇴색하기 시작했다. 반면 산악은 연향악무로 채택되어 외연이 역동적으로 확산되었다. 소위 〈운문·대함·대소·대하·대호·대무〉 등의 육대악무는 대소와 대무만 실체가 있었고, 나머지 사무(四舞)는 이름만 전할 뿐 오래전에 소멸했다. 살아남은 대소와 대무는 문무와 무무로 일컬어졌고, 이들 악무는 왕조에 따라 각각 다른 이름으로 호칭되었지만 내용은 동일했다.

왕조 차원에 거행된 〈일무〉는 〈대무〉와 달리 오인적 면보다 오신적 면이 우세하지만, 오신에서 '신(神)'은 천신이나 지신을 비롯해 선대 조상과 제왕(諸王) 및 주공,

18) 韓致奫; 『海東繹史』 卷 第22 樂志, 樂制 樂器 樂歌 樂舞 335~345 頁 참조.

공부자, 강태공 등도 포함된다. 일무와 관련된 제왕과 선현들 중, '황제·요·순·우' 등의 제왕과 주공, 공부자 숭앙 제의 때 추는 춤은 문무이고, 상나라 탕왕 주나라 무왕과 강태공(姜太公, 呂尙)같이 무력으로 개국했거나 보좌한 인물의 무덕(武德)을 기리는 춤은 무무이다. 이 가운데 우왕의 대하(夏舞)는 문무를 겸비한 악무로 인식되었다. 육대악무 중 대하와 대무는 천자예악으로 팔일무였다.[19]

일무는 대체로 오신무이고 문무와 무무로 나눠진다. 오신 문무와 오신 무무의 춤사위에도 층위가 있겠지만, 확연하게 분별되는 것은 무자가 손에 든 무구(舞具)이다. 문무는 고깔모자를 쓰고 소매를 걷어올린 채 약적(籥翟, 피리와 깃털)을 쥐고 춤추며, 무무는 간척(朱干玉戚, 적색 방패와 옥도끼)을 잡고 면관을 쓰고 춤춘다. 전자는 대하이고 후자는 대무(周舞)이다. 피리와 깃털의 이미지는 평온과 안온함이고, 도끼와 방패는 악을 응징하는 위엄이다. 피리는 음악이고 꿩의 깃털은 문채이다. 도끼(玉戚)는 악을 정벌한다는 뜻이고, 방패는 불의의 세력이 침략해올 때 방어한다는 결의를 나타낸 것이다.[20]

동아시아의 묘제(廟制)에는 문묘와 무묘, 태묘(太廟) 종묘(宗廟)와 일반 사묘(祠廟) 등이 있다. 중국의 경우 고대의 문묘에는 주공과 공부자가 함께 주향(主享)이고, 무묘는 강태공이었다. 언제부터인지는 확인키 어려우나 문묘에 주향의 한 분이었던 주공이 배제되어 공부자만 남았고, 강태공 등의 무인을 모셨던 무묘는 흐지부지 없어지고, 재신(財神)으로 추앙받는 삼국시대의 관우(關羽)가 자리를 잡았다.

서기전 6세기 무렵 노나라의 계씨(季氏)가 예법에 어긋나는 '팔일무'를 연희하자 공부자는 "이를 용서한다면 이 세상에 용서하지 못할 일은 없을 것"이라고 격노했다.[21] 일무에는 계급의식이 있다. 팔일무는 천자만이 할 수 있다는 엄연한 예악질서가 있었는데도 불구하고, 가신에 불과한 계씨가 팔일무를 거행한 사실을 두고 예악질서의 신봉자인 공부자가 격노한 것은 당연하다. 이로써 보건대 서기 전 6세기 전후에 예악의 질서가 와해되어, 이미 일무가 사묘(私廟, 계씨의 조상을 모신 家廟)에서도

19) 『禮記』 卷25 「祭通」, 夫大嘗禘, 升歌淸廟, 下而管象, 朱干玉戚, 以舞大武, 八佾以舞大夏, 此天子之樂也.

20) 『樂書』 卷 第一百六十五 樂圖論 雅部 樂舞上, 明堂位曰, 朱干玉戚冕而舞大武, 皮弁素積裼而舞大夏, 是文舞以羽籥, 武舞以干戚. 大舞必用小舞之儀, 小舞不必用大舞之章也.

21) 『論語』 卷之三 八佾, 孔子謂, 季氏八佾舞於庭, 是可忍也, 孰不可忍也.

추어지고 있었으며, 이 경우 팔일무는 결과적으로 계씨를 즐겁게 하는 오인적(誤人的) 기능으로 전락한 감이 있다.

문무와 함께 무무가 일견 상관이 없는 교육기관인 벽옹(辟雍, 天子의 학교)과 반궁(泮宮, 諸侯王의 학교)에 봉행된 이유는, 주나라의 '문왕·무왕·주공·강태공' 같은 제왕과 공신 및 장수들이 함께 이들 사묘에 봉안되었기 때문이다. 시대가 흘러 벽옹이나 반궁에 제왕과 공신 및 장군들이 배제되고, 오로지 공부자를 비롯한 선현들만 남게 되었는데도 불구하고 관례에 따라 무무가 추어졌다. 고대 중국에서 군대가 출정할 때 벽옹에 가서 의식을 치렀다는 기록은, 이 같은 당대의 사묘 성격과 관련이 있다.

고대에 천자가 유사에 명하여 관례대로 선사와 선성에게 제사를 지내고, 출정하는 장수가 명을 받아 전략을 보고했으며, 잡아온 포로와 죽은 자의 귀를 반궁에 바치기도 했다.[22] 후대에 와서 벽옹 등 교육기관에 강태공 같은 무장은 배제되고 공부자만이 주향으로 자리 잡았는데, 이는 학교에서 무학(武學)을 교육 시키지 않았음을 의미한다. 고대의 경우 선성은 문왕·무왕·주공 등이고, 선사는 주로 공부자를 지칭했다.

중국과 달리 한국에는 무묘(武廟)가 없었다. 조선조 초기 눌재(訥齋) 양성지가 문묘제도를 본 따서 무묘(武成廟)를 설립해야 한다는 의견을 세조대에 제기했지만 실행되지 못했다. 양성지는 무묘를 설립해 신라의 김유신(金庾信), 고구려의 을지문덕(乙支文德), 고려의 유검필(庾黔弼), 강감찬(姜邯贊), 양규(楊規), 윤관(尹瓘), 조충(趙沖), 김취려(金就礪), 김경손(金慶孫), 박서(朴犀), 김방경(金方慶), 안우(安祐), 김득배(金得培), 이방실(李芳實), 최영(崔瑩), 정지(鄭地), 조선조의 하경복(河敬復) 최윤덕(崔閏德) 등의 배향을 상주했다.[23]

22) 『淵鑑類函』卷之一百六十一 釋奠 一, 天子至乃命有司 行事興秩節祭先師先聖焉[興猶學也, 秩常也, 節猶禮也, 使有司攝其事, 學常禮焉, 祭先師先聖, 不親祭之者, 視學觀禮耳, 非爲彼報也.]. 有司卒事 反命[告祭畢也, 祭畢天子乃入.], 將出征受命於祖[告祖也.], 受成於學[定兵謨也.], 出征執有罪反釋 奠於學以訊馘告[釋菜奠幣禮先師也, 訊馘 所生獲斷耳者, 詩云, 執訊獲醜, 又曰, 在頖獻馘, 馘或爲國 也.].

23) 『世祖實錄』卷 第三 集賢殿直提學 梁誠之上疏曰, … 武成立廟 蓋文武之道 始天經地緯 不可偏廢 唐 肅宗 尊太公爲武成王立廟享祀 與文宣王比 後歷代良將六十四人配享 吾東方先聖之祀 上自國學 下 至州郡 而武成王無祠宇 只祭纛神四位 豈非闕典與 今訓鍊觀 卽宋朝武學也 乞幷纛所于訓鍊觀 而立 武成廟 祭禮配食 略依文廟制度, 又以新羅之金庾信 高句麗之乙支文德 高麗之庾黔弼 姜邯贊 楊規 尹瓘 趙沖 金就礪 金慶孫 朴犀 金方慶 安祐 金得培 李芳實 崔瑩 鄭地 本朝之河敬復 崔閏德 配享.

만일 양성지의 건의대로 무묘가 설립되었다면, 응당 주간옥척을 들고 추었던 무무인 팔일무가 독립 확장되어 강건한 춤사위로 연희되었을 것이다. 조선조가 줄곧 우문정책(右文政策)을 써서 국방력이 약화했다는 판단도 일리가 있긴 하나, 멸망할 때까지 공식 행사로 상무정신을 담은 '강무(講武)' 의식을 거행한 사실을 참작하건대, 무력을 원천적으로 경시한 체제는 아니었다.

3) 사이악과 중원의 〈10부악〉

동아시아 무용 분야에 명멸했던 수많은 춤들 중에 시공을 뛰어넘어 관변이나 민인들에게 애호되어 살아남은 무도는 예상보다 적다. 당대에 인기를 끌었던 〈예상우의무〉와 〈호선무〉가 지금도 연희되고 있지만, 그 본질을 얼마나 지니고 있는지도 의문이다. 한족의 민간 무용이었던 〈화등(花燈) · 채다(採茶) · 앙가(秧歌) · 고교(高蹻) · 무사(舞獅) · 무용(舞龍) · 응무(鷹舞) · 공작무(孔雀舞) · 어무(魚舞) · 농악무(農樂舞) · 접자무(碟子舞) · 노생무(蘆笙舞)〉와 무무(巫舞)인 〈화향고(花香鼓)〉, 가면무인 〈오창무(五猖舞)〉가 관심을 끈다.[24]

청제국(清帝國)도 '사예악무(四裔樂舞)'를 설정해 '조선악 · 몽골악 · 회부악(回部樂) · 번자악(番子樂) · 면전악(緬甸樂) · 안남악(安南樂)' 등의 악무를 연향 말미에 연희했고, 그들 전래악무인 '망식무(莽式舞)'를 '경륭무(慶隆舞)'로 개칭하여 격을 높였다. 그들이 정복한 나라들의 무용 중, 고려어로 노래하며 추었던 〈장고무(長鼓舞)〉와 서역의 〈반자무(盤子舞)〉가 특히 인기를 끌었다.[25]

동아시아에 있어서 악무는 국경을 초월해 공유했다. 그러므로 이들 중원의 무도 중 오행과 오방 및 벽사(辟邪)와 결부된 '오창무'와 당나라 이후 성행했던 단오절의 〈종규무(鍾馗舞)〉도 우리의 〈처용무〉와의 대비적 연구가 필요하다. '요조 · 금조 · 원조 · 청조' 등 비한족 왕조들도 모두 제국주의적 악무 인식을 근간으로 악무정책을 전개했다.

24) 殷亞昭; 『中國古舞與民舞研究 三「民間舞的審美意識」240頁,「江蘇面具舞漫述」257~260頁, 參照.
25) 『靑史考』, 「樂志」八, 14~15頁. 佾舞, 隊舞, 四裔樂, 朝鮮國俳, 蒙古樂, 回部樂, 番子樂. 參照.

악무는 전파력이 강한 장르이다. 동아시아의 경우 악무는 역대 중원 정권이 사이 제국의 악무를 애호해 개방적으로 수용했기 때문에 국가 간의 소통이 매우 원활했다. 정벌과 합병이 빈번했던 중세에, 피정복 국가의 악무를 가져가는 것이 당연했고, 악무를 획득해야 완전한 합방으로 여겼다. 약소국은 보국안민을 위해 스스로 자국의 악무를 헌납해 제후국임을 자처한 사실도 악무소통에 기여했다. 이 같은 중세의 정치 현실로 인해 동아시아의 악무 소통은 활발하게 전개되었다.

사이악은 중국의 악무 제국주의적 전략에 의해 광범하게 연희되었다. '수·당' 시대에 사이악은 동아시아 여러 나라의 인기 있는 악무로 자리 잡아, '7부악'에서 '9부악'으로 증광되어 정관(貞觀) 16년(642)에 '10부악'으로 정립되었다. '10부악'은 악무 제국주의의 구체적 결정판으로 주로 궁정 연향에 연희되었다. '10부악'은 '연악(燕樂)·청상악(淸商樂)·서량악(西涼樂)·천축악(天竺樂)·고려악(高麗樂)·구자악(龜玆樂)·안국악(安國樂)·소륵악(疎勒樂)·강국악(康國樂)·고창악(高昌樂)'이다. 이들 중 '연악'과 '청상악'을 제외한 나머지 '8부악'은 모두 사이의 외래악이다. 중원악무에 사이악이 차지하는 비중은 이처럼 막강했다.

'10부악'은 당나라가 고창국을 정복해 그 악을 수용해 완결한 것이다. 중국에 '고려악·백제악'은 있지만 〈신라악〉이 없는 이유는, 신라가 고구려나 백제와 달리 중국에 정복당하지 않았기 때문이다. 악무가 국가 흥망성쇠에 직결되어 있었음을 여기에서도 접하게 된다. 삼국시대 신라악에 〈가야악〉이 편입된 것도 이 같은 연유에서이다. 10부악 중 8부악의 명칭은 전부 중원왕조가 정복한 사이의 국명이다. 중세 국가 간 악무 소통은 교빙사행과도 밀접하게 연계되었다. 외국에 사신으로 갈 때 악무인을 대동하는 사례가 허다했고, 아울러 사신을 접대할 때 최고의 악공을 선별해 연희한 관례도 악무소통에 기여했다.

중국 역대왕조의 정통성과 개국 창업군주들의 공적을 구가하는 육대악무는 후대 왕조들이 계승해 보존되었지만, 시대가 흘러 주조의 〈대무악〉을 제외한 나머지 악무들은 소멸했다. 특히 공부자가 진선진미하다고 격찬한 순임금의 '소악'[26]은, 대무와 함께 전승되다가 남북조시대를 경과하면서 소멸했는데, 이는 중원 학자들이 가장 아쉬워하는 악무 가운데 하나이다.

26) 『論語』第三 八佾, 韶盡美矣, 又盡善也. 謂武曰, 盡美矣, 未盡善也. … 第七 述而, 子在齊聞韶 三月不知肉味曰, 不圖爲樂之至於斯也.

「악서」 총목

육대악무가 고대 중국 창업주의 공적을 찬양하는 데 머물지 않고, 천지신명과 사표(四表) 등 대자연에 대한 제사와 결부되긴 했으나, 중국 이외의 국가들에게는 감동을 주지 못했다. 따라서 육대악의 소통은 백희가무 등의 산악과 달리 '문무·무무' 등으로 축소 변용되어, 동아시아 여러 나라 해당 왕조 개국시조들의 공적을 기리는 악장적 악무로 수용했다.

2. 민족악무와 교빙(交聘)·조빙(朝聘) 사행

1) 역성혁명과 악무

'예붕악괴(禮崩樂壞)·배례란악(背禮亂樂)'이라는 말이 있다. 예가 무너지고 악이 파괴되었으며, 예를 배반하고 악을 문란하게 했다는 의미이다. 예악은 중세의 왕조를 지키고 지탱하는 법적 장치였다. 예가 파괴되고 악이 괴멸되었다는 것은, 국가 정체성이 무너지고 소멸되기 직전에 이르렀다는 것이며, 예를 배반하고 악을 문란케 했다는 것은, 왕조의 정통성을 부정하는 세력이 발호했다는 뜻이다. 이 경우 악은 신악이 아닌 '고악'이나 '아악'을 지칭했다.

역성혁명으로 새로운 왕조가 탄생하면 '제례작악'을 했다. 제례작악은 제후국은

할 수가 없고 천자나 황제국만이 가능했다. 왕업을 이룩하면 예를 제정하고 악을 만들었다. 예는 음(陰)으로 땅을 본받았으며, 악은 양(陽)으로 하늘을 전범으로 삼았다. 예악은 천지를 아우르기 때문에 천자만이 제작할 수 있다는 논리이다. 그러므로 오직 천자만이 제천과 제지가 가능하고, 제후왕은 종묘와 사직에 한해 제사할 수 있다는 예악론이 동아시아의 '정치·문화·사회' 전반을 지배했다.

예는 실천을 위주로 하고 악은 즐거움을 위주로 한다. 악을 통해 군자는 도를 즐기고 소인은 욕망을 추구한다. 악은 하늘을 본뜨고 예는 땅을 법으로 했기 때문에, 인간은 하늘과 땅의 기(氣)를 포용해 오상(五常)을 향유하게 된다. 악은 심성을 세척해 사악한 마음을 없애고, 예는 방일한 성정을 예방해 부화함을 제거한다. 『효경(孝經)』에 상층을 편안하게 하고 백성을 다스리는 데는 예보다 좋은 것이 없고, 풍속을 올바르게 고치고 인도함에는 악보다 효과적인 것이 없다고 한 것은 이를 두고 한 말이다.

공부자는 "악이 종묘에서 연주될 때 군신상하가 함께 들으면 '화경(和敬)', 족장(族長) 향리에서 악을 함께 들으면 '화순(和順)', 규문(閨門)에서 부자 형제가 함께 들으면 '화친(和親)'의 효과가 있다(『예기』「악기」 참조)."라고 하여 악은 부자 군신을 화합하게 할 뿐 아니라, 만민을 하나라도 통합시키는 기능이 있음을 강조했다. 예는 인간의 외부에 작용하고, 악은 내면에 작용한다. 예는 겸양을 위주하고, 악은 열락에 중점을 두며, 악은 화합해 사람들의 합동을 추구하고, 예는 존비를 분별해 층위를 분명히 하는 것이다(『사기』「악서」).

성인이 예를 창제하는 것은 기강을 확립해 교만과 음란을 절제시키고 난폭을 예방해 민인들로 하여금 죄를 멀리하게 하여 아름다운 풍속을 만들기 위해서이고, 악은 미풍양속을 수립하고 공덕을 형상해 백성들을 교화하는 데 목적이 있다(『고려사』「예악지」 참조)고 했다. 예는 국가의 근본이지만, 우리 동방은 문적이 인멸되어 구체적인 의례는 알 수 없으나, 고려조를 거쳐 조선조에 들어와서 '손익전장(損益典章)'이 완비되었고, 악의 경우는 중국의 악론을 수용해 우리나라 나름의 독자적 악을 수립코자 했다(『증보문헌비고』「예악고」 참조). 예악은 상호 보완적이므로, 악이 지나치면 사회가 유리되고, 예가 과도하게 확산되면 사회가 경직된다.

악에는 춤과 노래가 수반된다. 노래는 입으로 하는 것인데, 마음이 흔쾌하면 입은 노래 부르려고 하고, 손은 춤추고 발은 장단을 치고 싶어 한다. 이를 '수무족도(手舞足蹈)'라고 하는 바, '무도'라는 단어가 여기에서 생겼다. "앞에서 노래하고 뒤에서 춤

을 춰 상하를 모두 행복하고 아름답게 한다(『상서』, 前歌後舞 假於上下)."는 표현처럼 악에는 가무가 반드시 수반되는데, 가는 덕을 형상하고 무는 공적을 형상하는 구체적 효용이 있기 때문이다.

춤은 팔음을 조절해 팔풍(八風, 45일마다 바뀌는 팔방에서 불어오는 바람)을 형상한다고 해석했다. 예악은 태평을 이룩한 뒤에 제작된다. 천하 민인이 기한에 떨고 있으면 악이 무슨 소용이 있느냐는 현실적 논리가 깔려 있다. 공업을 성취하면 악을 짓고, 정치가 안정되면 예를 정립한다(功成作樂 治定制禮)는 것도 이를 지적한 것이며, 악은 정치와 통한다는 논리도 동일한 의미이다. 국가 간 교빙(交聘)이나 조빙(朝聘)의 사행에게 베푸는 '악무의례'에도 이 같은 예악론이 저변에 깔려 있다.

고대에서 중세에 이르기까지 예악은 이를 제작한 국가와 운명을 같이 했다. 약소국이 강대국에게 자국의 악무를 바치는 것은 번방(蕃邦)이 되겠다는 의지의 표명이다. 중원왕조는 예악 가운데 악은 일정한 한도 내에 자주적으로 시행하게 했지만, 예는 결코 용인하지 않았다. 필자는 이를 중원의 제국주의적 정책의 일단으로 파악한다. 따라서 악을 스스로 바치는 나라에게는 우호적으로 대했고, 독자적인 예악을 실시하는 나라들에 대해서는 소위 정벌을 감행한 뒤, 제일 먼저 수거해가는 것이 악이었다. 사서들에 나타나는 악을 바쳤다는 기록은, 대체로 해당 국가의 속국이 되겠다는 외교적 의사 표시였다.

중원 왕조가 '사이악'을 연출하는 것은 사이를 병탄해 그들의 덕택이 사방 국가들에게까지 널리 전파된다는 제국주의적 발상에 말미암은 것이다. 『주례』·『예기』·『통전』 등에서 한결같이 '사이악'을 연희하는 이유를 두고, 그들의 덕치를 사방의 변두리까지 파급시키기 위해서라고 주장하고 있는 이유는, 악무까지도 패권의 확립을 위한 수단으로 삼겠다는 발상과 관련되어 있다. 태묘에 이족과 만족의 악을 수용해 연희하는 이유는, 천하에 자신들의 은덕이 널리 퍼져 나갔음을 선양하기 위해서였다. 따라서 중원 왕조가 황궁과 태묘에서 '육대악무'와 함께 '사이악'이 주류인 '10부악'을 연출하는 것은 제국주의적 악무정책의 일환이었다.

나당 연합군에 의해 백제가 침탈되자, 단기 2993년(660) 의자왕을 비롯한 왕족 등과 백제의 악공을 포함한 악 모두를 당으로 가져갔고, 8년 뒤(668) 고구려를 패망시키고 난 뒤에도 악공을 포함한 악 전체를 역시 약탈해갔다. 이 같은 사실에 대해 김부식은 『삼국사기』「악」 조에 『통전』을 인용해 "고구려악은 무태후(武太后) 대까지 〈25곡〉이 남아 있었는데 지금은 겨우 〈1곡〉만 남았고, '백제악'은 중종 대에 악공이

죽거나 흩어져 개원(開元, 713~741) 연간에 다시 이를 수습했다(『삼국사기』 악조)"는 기술이 이를 증명한다.

동아시아 악무 가운데 큰 비중을 차지하고 있는 소위 '10부악'을 중원 왕조의 조정이나 태묘 및 사대문 밖에서 연희했다. 연희한 시기와 날짜와 연출 횟수가 몇 번인지는 확인하기 어려우나, 추측하건대 사이제국이 전부 모이는 신년하례 때에 표연되었을 가능성이 있다. 신년하례 차 멀리서 온 각국의 사행들이 운집한 자리에서 '10부악'을 공연해야만 그들의 제국주의적 악무전략의 효과가 극대화될 수 있기 때문이다. '10부악' 중 '연악(燕樂)'과 '청악(淸樂)'을 제외한 나머지 8부악은 모두 중원을 포위하고 있는 국가와 소수민족 등 외국의 악무이다.

수나라 문제 개황(開皇, 581~600) 연간에 처음으로 '7부악'이 제정되었는데, '국기(國伎·淸商伎·淸商樂)·고려기(高麗伎)·천축기(天竺伎)·안국기(安國伎)·구자기(龜玆伎)·문강기(文康伎, 禮畢)'가 그것이다. 이 가운데 '문강기'는 일명 '예필'로도 호칭되었으며 한족의 탈춤이다. 수 양제 대업(大業, 605~618) 연간에 '강국기(康國伎)'와 '소륵기(疎勒伎)'를 추가해 '9부악'으로 증광시켰었으며, 청악'을 서열 제1로 배치하고 '국기'를 '서량기(西凉伎)'로 개칭했다. '9부악'의 명칭은 모두 소수민족과 사이의 국명 및 지명이다. 수나라 문제 시 '7부악' 중 '고려기'는 당시 고구려는 독립국가로서 엄연히 존속했음에도 불구하고 포함된 것은 이해가 안 된다. 고구려가 악의 일부를 수나라에 전수한 것을 두고 이를 '7부악'에 포함시켰거나, 아니면 한반도 권역의 여러 나라의 악을 범박하게 '고려기'로 불렀던 것 같다.

당 고조는 무덕(武德, 618~626) 초에 수나라의 '9부악'을 계승해 악제(樂制)와 무제(舞制)도 그대로 따랐다. 당 태종 정관(貞觀 11년, 637) 예필(문강기)을 제외했고, 정관 14년(640)에 '연악(燕樂)'을 서열 1위로 올렸다. 당 태종이 고창(高昌)을 정복한 뒤 정관 16년(642)에 '고창기(高昌伎)'를 추가해 연희했으며 이로부터 '10부악'이 완성되었다. '10부악'의 순위는 '연악·청악·서량악·천축악·고려악·구자악·안국악·소륵악·강국악·고창악'으로 배열했다. 이들 악무의 배열 순위는 중원왕조가 사이 중어느 지역을 중시했는가를 알 수 있는 자료이다.

'10부악' 가운데 중원 한족의 악무는 '연악·청악' 등 2부악밖에 없었다는 것은, 악무에 관한 한 사이의 여러 민족이 예술성이나 오락성에 있어서 앞서 있었다는 점을 알 수가 있다. '7부악'에서 '9부악'으로, '9부악'에서 '10부악'으로 확대된 것은, 시대의 진행에 따라 중원왕조의 제국주의적 악무의 포용 범위가 확산되었음을 알

수 있다. '10부악' 중에 '신라악'이 없는 이유는 중원왕조가 신라를 정복하지 못했다는 역사적 사실의 표현이다. 고대나 중세의 경우 나라가 망하기 전에 '악이 무너지고 예가 파괴된다.'는 인식은 서기전 6세기 무렵 『논어』에도 그 일단이 구체적으로 나타나 있다.

大師摯, 適齊, 亞飯干, 適楚, 三飯繚, 適蔡,

四飯缺, 適秦, 鼓方叔, 入於河, 播鼗武, 入於漢,

少師陽, 擊磬襄, 入於海.(『微子』第十八)

대사 지는 제나라로 가고, 아반 악사 간은 초나라로 가고,

삼반 악사 요는 채나라로 가고, 사반 악사 결은 진나라로 가고,

고수 방숙은 황하변으로, 도고를 흔드는 악사 무는 한수가로,

소사 양과 경쇠를 치는 악사 양은 해도로 각각 옮겨갔다.

대사는 노나라 악사의 우두머리로 이름은 지이다. '아반·삼반·사반'은 고대 천자나 제후가 식사를 할 때 예법에 따라 악사들이 음악을 연주했다. 이 기록에 관해서 여러 가지 설이 있지만, 일반적으로 노나라 애공(哀公) 때의 악사들로 예가 파괴되고 악이 무너지자, 노나라를 떠난 것을 지적한 것으로 보고 있다. 원래 제후는 1일 삼반(三飯) 경대부는 이반(二飯), 왕자(王者 天子)는 사반(四飯)이다. 노나라는 주나라로부터 '천자예악'을 하사받았기 때문에 4반을 할 수 있었다(『白虎通疏證』「侑食之樂」 참조).

노나라가 곧 패망할 것을 예감한 악사들이 노나라를 떠나 다른 나라나 다른 지역으로 도주해 흩어진 사실을 말했는데, 이 부분은 공부자의 말씀이 아니라는 견해도 있다. 예악이 괴멸되고 무너지면 나라가 망한다는 고대의 예악 인식을 엿볼 수 있는 기록이다. 노나라의 사례와 달리 고구려와 백제의 악사들은 나라가 망하자 당나라로 잡혀간 점을 상기할 때, 중세 왕조의 경우 국가와 예악이 공동 운명체였음을 확인할 수 있다.

고구려, 백제와 달리 가야 12국은 신라와 백제 사이에 국가를 지키려고 고전하다가 결국 신라에 병합되었다. 김부식은 정복한 국가가 피정복국가의 악을 갖는다는 동아시아 예악론에 입각해, '가야악무'를 '신라악'의 일부로 편입했다. 나라가 어지러워지면 악기를 가지고 악인들이 유리하거나 망명하는 사례는, 중원왕조에도 앞서

노나라의 경우처럼 시대마다 발생했다.

　은의 주왕이 조종의 악을 폐기하고, '음성(淫聲)'을 만들어 '정성(正聲)'이 변하고 문란해져 여자를 기쁘게 하는 것으로 일삼자, 악관 사고(師瞽)가 악기를 가지고 주변의 제후들에게 도주해 가거나 하해(河海)로 숨었다(『한서(漢書)』 권22 「예악지」)는 기록이 있는데, 이는 앞서 『논어』에 인용한 노나라 악사들의 도피와 같은 사건에 대한 표현으로 보는 학자도 있다. 사안의 진실이 여하튼 간에 국가가 멸망의 조짐이 보이면, 악사들이 악기를 가지고 고국을 떠나 흩어진다는 점은 같다. 경제가 악화되면 가장 먼저 피해를 보는 분야가 예술계임은 예나 지금이나 동일하다.

　가야의 우륵이 뒷날 국가가 장차 변란에 휩싸일 것을 예측하고, 악기를 가지고 신라 진흥왕에게 망명을 요청했으며, 왕은 이를 기꺼이 받아들여 국원(國原, 충주)에 안치시킨 뒤, 대내마(大奈麻) 주지와 계고, 대사(大舍) 만덕 등의 악인을 파견해 우륵의 악을 전수받게 했다(『삼국사기』 권32 악 참조). 진흥왕은 신라가 흥융기에 접어들 무렵의 왕으로 북진정책을 역동적으로 추진해 삼국통일의 기초를 마련한 지도자이다. 우륵이 백제를 택하지 않고 신라를 선택한 데에는 그만한 까닭이 있었을 것이다.

　진흥왕이 파견한 신라의 악사들이 우륵이 가져온 '가야악무'를 '난세지음'이나 '망국지음'으로 판단해 11곡(『삼국사기』의 오기인지는 모르나 11곡으로 표기되었다)을 5곡으로 산정했다. 신라 조야에서 가야의 아정(雅正)하지 않은 망국지음을 수용하는 것은 옳지 않다는 건의가 있었으나, 진흥왕은 "악 자체에 허물이 있는 것이 아니라, 악을 듣는 청자의 마음에 달린 것"이라고 논정하면서 '가야악'을 수용했다.

　'망국지음'에 대한 논의가 이미 6세기 후반 신라에서 논의되었다는 것이 주목된다. 문헌이 아닌 정치현실과 결부된 '망국지음'에 관한 논란은, 중원의 경우 1세기가 지난 당 태종 대에 제기되어 "악이 죄가 있는 것이 아니라, 악을 수용하는 사람에게 문제가 있다(『구당서』 권28 지 제8 「음악」 1)."고 당태종이 주장했는데, 그 내용이 진흥왕의 논리와 흡사하다. 이로써 보건대 진흥왕의 악무정책은 당시 동아시아 음악계에 대단히 선진적인 위상을 갖고 있었다.

　악무가 왕조 흥채에 직결된다는 중세적 인식이 과연 얼마나 신빙성이 있는지는 쉽게 판단하기는 어렵지만, 악이 제왕을 비롯한 각계각층의 민인들에게 막대한 영향을 끼친다는 것은 사실이다. 위락시설과 오인적 연예 절목이 빈약했던 중세에는 그 파급효과가 더욱 컸을 것이다. 악무는 시대가 흘러갈수록 위상과 영향력이 증폭되었고, 지금도 증폭의 정도가 한결 심화되고 있다.

6세기 후반 진흥왕과 신라 관료들 사이에 전개된 난세지음과 망국지음의 논쟁이, 중원에서 1세기가 지난 당대 태종과 당시 어사대부 두엄(杜淹)과의 논쟁에서 볼 수 있듯이, 악무는 시대를 초월해 그 효용이 막강했다. 악무가 국가의 흥망성쇠와 긴밀하게 연계된다는 인식을 기저로 했을 때, 국가 간의 교빙에 있어서 악무가 차지하는 비중 또한 컸다. 21세기에 접어든 요즘에도 외국 사행이 오면 격식을 갖추어 최고의 예인을 동원해 악무를 연희하는 것을 참작건대, 시대가 이행됨에 따라 악무의례는 그 중요성이 증폭되고 있는 듯하다.

2) 송나라 사행과 『고려도경』의 악무

삼국시대 '신라·고구려·백제'는 중원의 여러 왕조 및 동아시아 제국들과 900여 년 동안 왕성한 교빙 활동을 했다. 후삼국시대를 거치면서 북국 발해와 '거란(契丹遼)·후량(後梁)·후당(後唐)·후진(後晉)·후주(後周)·일본' 등과 빈번한 교빙이 있었기 때문에 무수한 사행이 번다하게 국내외를 오갔다. 따라서 이들 사행 접대에 악무가 반드시 수반되었을 것이지만, 각종 고문헌에 이에 대한 기록이 별로 없다.

다만 『삼국사기』 「악」 편장에 〈회악(會樂)·신열악(辛熱樂)·돌아악(突阿樂)·지아악(枝兒樂)·사내악(思內樂)·가무(笳舞)·우식악(憂息樂)·대악(碓樂)·우인(芉引)·미지악(美知樂)·도령가(徒領歌)·날현인(捺絃引)·사내기물악(思內奇物樂)〉 등과 '군악'으로 명명된 〈내지(內知)·백실(白實)·덕사내(德思內)·석남사내(石南思內)·사중(祀中)〉이 있지만 성기(聲器)의 수와 가무의 내용은 후세에 전해진 바가 없다고 했다.

또 〈가무(笳舞)·하신열무(下辛熱舞)·사내무(思內舞)·한기무(韓歧舞)·상신열무(上辛熱舞)·소경무(小京舞)·미지무(美知舞)·사내금무(思內琴舞)·대금무(碓琴舞)〉가 있는데, 감(監)과 '가척(歌尺)·무척(舞尺)' 및 악기를 연주하는 '금척(琴尺)' 등 무자와 공인의 명수만 나와 있다. 『삼국유사』 「처용랑 망해사」 조에 처용이 "덕을 찬미해 춤을 바치고 악을 연주하며 노래하고 춤췄다(讚德, 獻舞, 奏樂, 唱歌, 作舞)."라는 문구와 〈어무상심(御舞祥審)·어무산신(御舞山神)·상염(霜髥)〉 등의 춤 이름이 등장하는데, 이들 춤을 재구하기 위한 시도도 요망된다.

경덕왕 15년(756) 당 현종이 안녹산의 난을 피해 성도(成都)에 있었을 때, 사신을 파견해 강을 거슬러 행재소까지 찾아간 것에 감격해, 현종이 어제 어서의 시를

답례로 보냈고, 이후 송나라 휘종 대에 김부의(金富儀)가 변경에 사행으로 가 현종의 그 모각본을 보이자, 송제(宋帝)가 당 명황(唐 明皇)의 필적이 확실하다고 감탄하기도 했다. 이처럼 특별한 사행에 대해 송나라가 악무를 베풀어 융승하게 환대했을 것이다.

신라 역시 중국의 사행을 수없이 영접했을 테니, 이에 대한 접대로 악무의례가 성대하게 연희되었을 것이다. 『삼국사기』에 신문왕 7년(687) 음성서(音聲署)의 우두머리를 경(卿)으로 명칭을 바꾸었다고 했으니, 일찍부터 악무를 담당하는 기관이 있었다. 신문왕 9년(689) 신촌(新村, 삼국통일 후 인구 증가로 수도 서라벌 인근에 건설된 신도시로 여겨진다)에 행행해 연회를 열어 대대적으로 악을 베풀었는데, 이때 앞에 인용한 '가무(笳舞)'를 위시한 7종의 악무를 베풀 만큼 악에 관심이 많았던 왕이었다. 그러므로 사행 접대의례는 일정한 법도를 갖추어 시행되었을 것이지만, 명확한 기술이 없는 점이 아쉽다. 경덕왕 18년(759)에도 음성서에 대한 기록이 나오고, 22년(763)에 대내마(大奈麻) 이순(李純)이 왕의 호악(好樂)을 개탄해 '걸주'가 음악과 여색에 빠져 나라를 잃었다는 사실을 왕에게 상기시킨 기록도 있는 점을 감안할 때, 악을 관장하는 음성서가 계속 존치되었고, 따라서 음성서가 주관한 외국 사행의 접대 악무의례도 지속되었음을 상정할 수 있다.

고려 인종 원년(1123) 6월에 송나라 휘종의 사행으로 입국한 서긍은 한 달간 고려 수도 개성 일원에 체류한 뒤 1123년 7월에 고려를 떠났다. 그는 각종 문헌을 참고하고 고려에 머문 동안 견문한 것을 글과 그림으로 엮어, 이듬 해 1124년에 『고려도경』이라는 이름으로 출간해 휘종에게 올렸다. 그로부터 2년 후 북송은 망했다. 『고려도경』은 12세기 전반 무렵 고려의 문물제도를 구체적으로 알 수 있는 귀중한 책이다. 송조의 사행으로 온 서긍이 고려 조정으로부터 악무의례 면에서 어떤 접대를 받았는지가 문제가 된다. 『고려도경』은 김부식의 『삼국사기(1145)』보다 21년이나 앞서 출판되었다. 『고려도경』은 『고려사』 「악지」에서 접할 수 없는 '고려악무'에 관한 자료들이 많이 있다.

서긍이 국신사(國信使) 일행과 함께 출발을 전후해, 고려 예종의 승하 소식을 접하고 조문사절의 임무도 겸하게 되었다. 서긍은 고려 예종의 이름을 기휘(忌諱)하지 않고 사용하는 무례를 보이기도 했다. 당시 고려는 국상 중이었기 때문에 각 악부의 악인들은 모두 악기만 잡은 채 악무를 연희하지는 않았다. 그는 고려조의 빈객을 접대하는 '연례(燕禮)'는 고인의 유풍이 남아 있었고, 연의(燕儀)에서 '연악(燕樂)'을 베

풀 때 관리와 위병이 엄숙한 자세로 도열해 갑자기 비가 쏟아져도 흐트러짐이 없었다고 평했다. 사행이 관사에 들어가면 왕이 관리를 파견해 잔치를 열어주는데 이를 '불진회(拂塵會)'라고 했고, 5일 만에 한 번씩 연회를 차려준다고 했으니 국상 중이 아닐 경우는 응당 악무가 성대하게 연희되었을 것이다(『고려도경』「연례(燕禮)·연의(燕儀)·관회(館會)」편 참조).

『고려도경』에 수록된 중원왕조 악무제국주의의 강목인「악률(樂律)」편이 주목된다. 그는「동문(同文)」편장을 통해 중원이 사이제국을 관리하는 사대강목(四大綱目)을 적시했다.「동문」편은 소위 천하를 중원문화로 획일화하겠다는 제국주의적 동문주의를 추구한다는 전략적 이데올로기를 지칭한 것인데, '정삭·유학·악률·권량'이 그것이다. 이들 중 '악률' 편장이 사행 접대 악무와 연관이 있다. 팔음(八音)의 분별은 팔풍(八風)에서 생겨, 청탁고하가 전부 일기(一氣)에서 나왔으며 수무족도는 저절로 나타난다고 했다. 고려는 동이지국이므로 악은 매(靺)에 근본했지만, 기자가 은(殷)의 후예이니 '대호악'의 영향을 받아 '매악(靺樂, 東夷樂을 離·株離·朝離·靺 등으로 표기했다)'의 비루함을 불식했을 것이고, 고려는 '대성아악'과 '연악'을 청했고, 송조가 이를 주었으므로 고려의 악무는 볼 만한 것이 있다(『고려도경』권39 동문 편 참조)."고 칭찬했다.

그는 "고려악에 이부(二部)가 있는데 좌부(左部)에 당악 우부(右部)에는 향악이 배치되었고, '대악사(大樂司)·관현방(管絃坊)·경시사(京市司)' 등의 세 부서가 있으며 여기(女伎)는 하류로 취급했다. 그 밖에 〈자지(柘枝)/포구(抛毬)〉 등의 연례가 있고, 그중 '백희'는 인원이 수백 명으로 민첩하고 절묘하다고 알려졌지만, 마침 예종의 국상 중이었기 때문에 공인들이 악기만 잡고 악을 공연하지 않았으므로, 성률의 제도를 직접 볼 수 없었다."고 했다.

외국에서 사행이 왔을 때, 특히 송나라 같은 한족 왕조의 경우는 '대성아악'을 비롯해 좌부·우부에 소속된 '당악·향악·자지·포구·백희가무' 등을 과시적으로 공연

《자지무(柘枝舞)》의상도(意想圖)

했다. 따라서 고려조는 교빙사행을 접대할 때 위에 열거한 각종 악무의례를 사행을 파견한 나라에 따라 선별적으로 연희했을 것이 예상된다.

3) 조빙사행과 〈번부악(蕃部樂)〉

양성지는 예종 1년(1469) 악 전반에 걸쳐 언급하면서 특히 '번부악'의 설치를 주장하는 상소를 올렸다. 악에는 '아악·속악·당악·향악'이 있고 '남악(男樂)'과 '여악(女樂)'도 있으며 '번부'와 '잡기'도 있다. '향악'은 신라에서 비롯되었고 '아악'은 송이 내려준 것이다. 전일 명나라 사신 예겸(倪謙)이 '헌가악(軒架樂)'을 보고 칭찬해 마지 않았다(『예종실록』 권6 元年 乙丑 六月 조). 이 상소문에서 필자는 '번부악'에 대해 관심을 갖고 있다. 특히 양성지의 주의(奏議) 중 「편의이십사사(便宜二十四事)」를 통해 '번부악'의 개설에 관해 좀 더 구체적으로 개진한 그의 견해를 검토하겠다.

태조(李太祖)가 천운을 타고 흥기한 이후, 태종·세종이 계승하자, 동린이 보물을 진상하고 북국 귀순했다. 이에 예를 제정하고 악을 만들어 '아악'과 '속악'은 바르게 되었지만 '번악(蕃樂)'은 정해지지 않았다. 바야흐로 성상이 즉위한 후 일본, 여진 등지에서 내조한 사행의 수가 항상 수백 명이 되었으니, 해동의 문물이 이보다 융성한 적이 없었다. 바라건대 일본 가무를 '동부악(東部樂)'으로, 여진 가무를 '북부악(北部樂)'으로 삼아, '일본악'은 삼포왜인(三浦倭人)에게 교습시키고 '여진악'은 오진야인(五鎭野人)들에게 가르쳐, 동사(東使)의 환대연에는 '북악(北樂)'을 겸용하되 '동악(東樂)'은 사용치 않고, 북사(北使)의 환대 잔치에는 동악만 쓰고 북악을 연희하지 않게 하며, 중국 사행의 환영연에는 '동악'과 '북악'을 함께 사용케 한다. 그리하여 이들 '번부악'을 조정과 종묘의례 때도 연희해 조종의 왕업이 찬란함을 중외에 과시할 필요가 있다고 했다(양성지, 눌재집 권2 주의).

양성지는 '번부악'을 중국의 '이부악(夷部樂)'에 대비시켜 조선조가 은연중 천자의 나라임을 자부했다. 그는 아울러 조선조도 칭제건원을 한 '요·금'처럼 황제 국에 걸맞게 '오경(五京)'을 설치할 것을 제안했다. 신라와 북국 발해의 제도를 본떠 경도(京都)를 상경(上京), '한성부·개성부'를 합쳐 중경(中京), 경주를 동경(東京), 전주를 남경(南京), 평양을 서경(西京). 함흥을 북경(北京)으로 삼을 것을 제안했다. 황제국만이 할 수 있는 '제례작악'을 조선조도 하고 있다고 자긍했으며, 〈보태평·정대업·봉래의〉

등의 악무를 '작악(作樂)'의 실례로 인식한 것이다. 세조로 하여금 원구(圜丘)에서 제
천의식를 행하게 한 것 역시 중원왕조에 대비되는 '천자지국'임을 내외에 천명하기
위해서였다.

사행접대 악무의례는 조선조 500여 년간 일정한 격식으로 성대하게 연희되었다.
세종 15년(1433) 귀국하는 중국 사행의 전별연을 수양대군(世祖)에게 맡겨 악무를
공연하게 했고, 세종 17년(1435)에도 왕 대신 수양대군이 송별연을 태평관에서 대
행하게 했다. 수양대군은 성악(聲樂)에 통했기 때문에 금중(禁中)에서 기생 수십 명
을 데리고 〈칠덕무(七德舞)〉를 모방한 춤을 익히게 했다. 세종 32년(1450) 예겸 등 사
행이 북경으로 돌아갈 때, 모화관에서 전별연을 주관하면서도 악무의례의 중요성을
깨달았을 것이다.

세조 10년(1464) 근정전에 나아가 신년하례를 받은 뒤 '회례연'을 열었다. 왕세자
와 효령대군과 영의정 신숙주(申叔舟) 등 문무백관과 왜와 야인들도 참여한 신년 조
하의례였다. 술이 몇 순배 돌자 기녀와 공인들에게 악무를 베풀게 했고, 왜인과 야인
들도 전정(殿庭)에 올라와 노래하고 춤추게 했다. 곧이어 사정전에 행차해 '나희'를
관람했다. 왜인과 야인도 노래하고 춤을 추었다고 했으니, 일본 가무와 여진 가무가
근정전 뜰에 연희된 것이다. 이는 소위 〈북악〉과 〈동악〉이 조정의 공식 행사에 실연
되었음을 뜻한다(『세조실록』 권31 10년 1월 조).

조선조에서 왜와 야인을 사정전(思政殿)에서 접견할 때 "악사 2명 여기 40명 악공
20명이 동원되었고, 선정전(宣政殿)에서는 악사 2명 여기 20명 악공 14명이 주악했
고, 예조에서 연회를 베풀 때 악사 1명 여기 12명 악공 10명이 동원되었으며, 이들
을 후대해야 할 경우는 여기와 악공을 증원했다"는 기록도 있다(『악학궤범』 권2 속악진
설도설(俗樂陳設圖說) 시용전정고취(時用殿庭鼓吹) 후부고취(後部鼓吹) 참조). 고려조 국가 공
식 축전이었던 '팔관회'에서 '송상·동번·서번·왜·여진·탐라국' 등이 방물을 바쳤
으며, 이들에게 악무를 관람케 하는 것을 상례로 삼았다(『고려사』 「세가」 권16)는 기술
역시 고려조가 동북아시아의 또 다른 황제국임을 자긍한 사례이다.

4) 명나라 사행과 〈동동가무·여악·토풍잡희〉

성종 12년(1481) 8월 3일 명나라 사행 접대 연회에서 상사(上使)와 주고받았던 대

화가 주목을 끈다. 성종은 양 대인(상사와 부사)이 더 머물기를 허했으니 내가 먼저 마시겠다고 하자, 정사와 부사는 머리를 조아리며 연달아 두 잔을 올렸고 성종은 그들에 답례의 술잔을 내렸다. 월산대군이 술을 따르고 있을 때 동기(童妓)가 일어나 춤을 추기 시작했다. 이 춤을 본 상사가 어떤 춤이냐고 물었다. 성종이 "이 춤은 고구려 때부터 전해 내려온 〈동동무(動動舞)〉라고 답했다. 상사는 대단히 훌륭하다고 격찬한 뒤, 답례로 두목(頭目) 등의 〈희섬무(戲蟾舞)〉도 연희하도록 요구하자 성종은 이를 허락했다. 이에 상사는 두목을 불러와서 춤추게 했다(『성종실록』 권132 12년).

성종은 귀국을 서두르는 중국 사행들을 더 머물게 한 뒤 인정전에서 연회를 베풀었다. 〈동동무·희섬무〉 등이 끝난 뒤 성종은 사행들에게 '잡희'를 함께 보자고 권유하기도 했다. 대체로 공식적으로 중국 사행들에게 많은 토산물을 하사했고 아울러 다양한 악무의례를 베푸는 것이 상례였다. 악무의례 중 조선조는 '여악'을 관람케 하고자 했지만 중국 사행들은 거의 '정악이 아니라고 거부했다. '여악'은 조선 초기부터 문제가 되었으나 전래 악무라고 말하며 연희하게 했다. 조선 초기에도 거가가 행차할 때 '여악'이 앞에 배치되었다.

성종은 〈동동무〉를 고구려 때부터 전승된 춤이라고 말했다. 성종이 고구려와 고려를 혼동했다고 볼 수 없다. 『악학궤범』에 수록된 '삼대악무' 중 〈처용무〉는 신라, 〈정읍사〉는 백제, 〈동동가무〉는 고구려악무로서, 신라와 고려조가 삼한일가(三韓一家)의 민족통합과 통합 이후의 민족 화합을 의도한 것으로, 악이 정치와 통한다는 중세적 사유가 우리 역대 왕조에도 적용되었음을 뜻한다.

〈동동무〉가 성종의 말대로 고구려무라면 고구려가 668년에 신라에 통합되었으니, 이 해를 기준으로 해도 800여 년이 지난 시간이다. 〈동동무〉를 관람했을 때 성종의 나이는 24세였고 형인 월산대군은 27세였다. 『왕조실록』에 의하면 사행 접대에 왕의 형제들을 위시해 종친들이 주관한 예가 많다. 사행 접대연이 왕족들이 자연스럽게 만나는 장으로 활용된 측면도 있다.

〈동동〉의 기구 "덕으란 곰뵈예 받잡고, 복으란 림뵈예 받잡고, 덕이여 복이라 호날, 나자라 오소이다, 아으 동동다리"에서 화석화된 고어를 접할 수 있는 데, 이 또한 고구려악무로 인정할 수 있는 근거로 볼 수 있고, 노랫말의 주제가 제왕의 복록을 송도하는 점을 참작할 때, 〈동동〉이 악장적 성향의 가무임도 확인된다. 가사는 후대로 올수록 첨삭이 되었겠지만, 춤사위는 아마도 고구려의 무태가 그대로 전승되었다고 여겨진다.

장구한 시간과 싸워 소멸되지 않고 살아남은 가곡들은 거의 악장적 성격을 가진 왕조 차원의 악무이다. 〈동동무〉가 그처럼 오랜 생명을 가진 까닭도 제왕의 만수무강과 복록을 기원하는 내용을 담았기 때문이다. 〈동동〉은 조선조 후기까지 한역되어 악장으로서의 역할을 확실하게 수행했다. 현전 고려가곡 대부분이 『악장가사』라고 명명된 가집에 수록되어 있는 까닭도, 이들이 왕조 차원의 악장 성향의 가곡임을 증명한다.

『황화집(皇華集)』과 교빙 차 내방한 사행들의 시문들과 여러 서책에서, 조선조가 명나라 사행을 접대한 악무예의를 알 수 있는 자료들이 있는데, 이들 문헌들을 통해 연희된 악무의 일단을 접할 수 있다. 『경국대전(經國大典)』에 사행이 입경한 당일에 '하마연(下馬宴)', 다음날에는 '익일연(翌日宴)'을 열고 '왕세자·종친부·의정부·육조'도 연희를 개최했으며, 떠나는 날에 '전연(餞筵)'을 베푼다고 「예전(禮典)」에 명시되어 있다. 예겸(倪謙)의 『조선기사(朝鮮記事)』에 '안주·평양·개성' 등지에서 〈향정(香亭)·용정(龍亭)·황의장(黃儀仗)·금고(金鼓)·백희(百戲)·고악(鼓樂)·잡희(雜戲)·오산(鰲山)·채붕(綵棚)〉 등의 악무를 은성하게 연희해 환영했고, 안주에 '여악' 30명을 보냈다는 기사도 있다. 사행들에게 '익일연'을 개최한 다음날 인정전에서 '초청연', 그 다음날에 '회례연(會禮宴)', 그 다음날은 '별연(別宴)', 귀국에 임해 '상마연(上馬宴), 떠나는 날은 '전연' 등 모두 7회에 걸쳐 연회를 베풀었는데, 이때 악무가 연희되었을 것은 당연하다.

사행들이 한강을 유람할 때 영접도감이 주선해 기녀와 악공을 대동하고 제천정(濟川亭)에 가서 연회를 한 후, 배를 타고 양화진을 지나 잠두령까지 선유를 했다. 아마도 사신들이 탄 배에도 기녀와 악공이 동승했다고 여겨진다. 사행들의 한강 유람 악무의례는 예겸의 「한강유기」, 기순의 「한강루기」, 화찰의 「유한강기」, 왕몽윤의 「한강선유도기」에 자세하게 묘사되어 있다. 세조 6년(1460)에 좌의정 신숙주 등이 왕실의 음식을 준비해 제천정에 나가, 기녀와 악공들에게 악을 베풀게 하여 흥을 돋우게 했다. 이때 참여했던 기녀들은 노래와 춤을 추었고 악공은 음악을 연주했을 것이다.

중원 사행들에게 우리나라의 '여악'은 수백 년 동안 문제가 되었다. 중국 사신들은 '여악'을 금지하라고 했지만, 고려 조선조는 이를 듣지 않고 고집스럽게 '여악'을 베풀었다. '여악'은 여성 예인들이 노래와 춤 그리고 악기 연주 등을 공연하는 것을 말한다. '여악'의 여공인(女工人)을 '여령(女伶)·여기·창기(娼妓)·관기·창기(倡妓)' 등

으로 호칭했고, 활동하는 장소에 따라 '경기(京妓)·향기(鄕妓)·외방여기(外方女妓)'라고도 했다. 우리나라 '여악'의 유래는 진평왕 53년(631) 당태종 정관(貞觀) 5년 신라가 미녀 2명을 보냈다(『삼국사기』「신라본기」진평왕 53년 조)는 기록에서도 오랜 역사가 있음을 확인할 수 있다. 고려와 조선조는 '여악'의 악무적 기예와 예술성에 대해 상당한 자부심을 갖고 있었다. 진평왕이 당 태종에게 보낸 미녀들은 미모와 노래, 그리고 춤에도 탁월한 기예를 가진 여악으로 인정된다.

세조 10년(1464) 조선조에 사행으로 온 장성(張珹)은 '여악'의 가무를 본 뒤 "거문고를 타며 춤추는 미인도 내 마음을 움직일 수 없다."고 시로 표현해 '여악'을 중지할 것을 요구했다. 그가 지은 시를 보면 자신은 무산선녀에게 혹한 초나라 양왕(襄王)이 아니라고 했으나, 내심으로 상당한 동요가 있었음을 행간에 읽을 수 있다(『황화집』安州館席上卻妓 참조). 예겸은 세종 32년(1450) 개성부의 연회에서 '여악'의 공연을 접하고, "멀리서 온 사신에게 환영연을 베푸는 데 오색 난 새 하늘을 오르고, 한 줄 조비연(趙飛燕)의 춤 날렵하기 그지없네."라고 묘사한 뒤, "자신은 '여악'이 아무리 고혹적이라도 마음을 뺏기지 않는다(『황화집』開城席上卻樂)."고 호기를 부렸다.

중국 사행들이 '여악'을 거부한 까닭은, 조선조가 미인계를 써서 사신들을 현혹코자 한다는 의구심을 가졌기 때문일까. 명나라 황제가 원나라 사행을 '여악'으로 유혹한 과거 고려조의 사례를 들어 '여악'을 물리치라고 말한 것도, 조선조가 '여악'을 미인계로 활용한다는 의구심을 갖게 한 동기가 되었다. 이에 대해 세조는 관료들이 중국 사행이 원하지 않으니 '여악' 대신 영인(伶人)을 사용하면 된다는 의견을 제시하자, 영인은 노래를 할 줄 모르기도 하지만 '여악'은 우리나라의 전래 '토풍악무(土風樂舞)'인 만큼, "사신은 조서를 반포하고 가면 그만인데 이로 인해 우리의 고유 악무를 중단하는 것은 옳지 않다"고 하며 이를 폐기할 수 없다고 교시했다(『성종실록』5년 9월 21일 조).

중국 사행의 '여악'에 대한 논란과 상관없이 조선조는 계속 '여악'을 연희했다. 아마도 사신들이 겉으로는 '여악'을 배척했으나 실제로는 이를 즐겼기 때문이 아닌가 한다. 중종 32년(1537) 사행으로 입국한 사신 일행에게 "여악은 우리의 국속이고 예연에 악이 없을 수 없으니 여악을 연희하겠다."고 하자, 이를 수용하면서 "관풍채속(觀風採俗)'은 예부터 있었다."고 답했다. 사행들은 평양 대동문 앞에 서서 '우인잡희(優人雜戲)'를 관람하기도 했으며, 다음날 연회에서 어린 기생 4명이 깃털로 장식된 모자를 서고 춤을 추자(令兒妓四人, 着帖裏羽笠而舞), 그들은 즐거워하며 "왕에게 감사

한다."고 말했다(『중종실록』 32년 3월 조).

성종 7년(1476)의 사행 기순과 중종 34년(1539)의 화찰 등도 '여악'을 즐겼다. '여악'에 대한 중국 사행의 인식과 관계없이, 선조 5년(1572) 사행 한세능(韓世能) 일행이 입국했을 때 조서를 접수하기 위해, 광화문 밖에 채붕을 설치하여 〈오산지희(鼇山之戲)〉 등의 잡희를 연희했는데, 이를 흥미롭게 관람한 적도 있었다(『선종대왕실록』 5년 11월 1일 조).

'여악'을 거부한 중국 사행들의 태도에 대해, 조선조는 중국에도 외국 사행을 환대할 때 잡희를 베풀고 있는데, 유독 우리나라만이 '여악'을 못할 이유도 없고, 또 중국의 잡희보다 격이 낮은 것도 아니라고 여겨, 우리 토속악무인 '여악'에 대한 자부심도 강했다(『성종실록』 20년 4월 6일 조). 중국 사행들의 시에 "잔치에 누가 가희(歌姬)로 하여금 노래하게 했는가, 두 줄의 분대한 미인들을 나는 외면했네."라는 유의 음영도 있었다. 멀리서 온 사행에게 '여악'을 공연하여 그들과 어울리게 하는 것은 천자의 뜻을 거역하는 것이라고 주장했지만, 태종 1년(1401) 사신으로 온 육옹(陸顒)은 몰래 여기 위생(委生)과 가깝게 지냈으며, 다시 사신으로 오겠다는 말까지 한 것으로 보아, 사행과 '여악' 사이에 벌어진 일들이 간혹 물의를 일으켰다(『태종실록』 1년 8월 23일).

조선조가 조종으로부터 전래된 악무의례의 중요한 절목이기 때문에 폐지할 수 없다고 주장하며 계속 사행들에게 '여악'을 연희한 것은 자주적 악무 인식으로 평가된다. 사행들의 줄기찬 요구로 한때 '여악' 대신 '남악'을 사용했지만 시행 기간이 길지 않았다. '여악'은 과거의 문제가 아니라, 오늘날에도 심사숙고해야 할 사안 중에 하나이다. 문헌에 나타난 한국 '여악'의 효시로 알려진 진평왕 대에 당 태종에게 미인 2명을 보냈다(631)는 기록을 근거했을 때, '여악'의 첫째 조건이 미모이고 그 다음이 노래와 춤일 것이다. 그러므로 사행 접대연에 출연시킨 '여악'이 중원 사행의 환심을 사기 위한 미인계로 느낄 소지가 있지만, 한국 역대왕조가 이를 존속시킨 까닭은 전통 악무의례로 인식했기 때문이다.

악무는 예악론과 접맥되어 있다. 악무는 악의 다양한 장르 가운데 춤을 집중적으로 다룬다는 의미이다. 사실 악의 여러 장르 중에 시각을 통해 인간 감성을 자극하는 춤만큼 역동적인 것이 별로 없다. 청각에 호소하는 음악은 형체가 없고 여운 역시 춤에 비해 짧다. 춤에는 하늘이 품은 심오한 뜻을 담고 있다. 하늘은 바람을 통해 그 오묘한 함의를 제시한다. 춤이 8음을 조화시켜 8방의 8풍을 본떴다는 정의는,

8방의 풍화를 포용해 이를 무도로 승화시켰다는 의미로 해석할 수도 있다.

춤은 인간의 공적을 형상하고 노래는 덕망을 형상한다. 역대 제왕은 덕보다 공적을 백성들에게 더 많이 알리고자 했다. 덕은 가시적이지 않는 데 비해 공적은 구체적으로 공감시키는 기능이 있기 때문이다. 음과 양 가운데 춤은 양에 분류되었으며, 음양의 조화를 이루기 위해 춤의 줄 수는 음인 짝수로 했다.

중원의 '6대악'도 전부 창업주의 업적을 기린 것으로 춤이 중심이 되어 있다. 새로운 왕조가 개국하면 전대 예악을 한동안 사용하다가, 자체 예악의 수립과 동시에 이를 폐기하는 이유도 여기에 있다. 주나라가 고대 왕조 가운데 지금까지 찬양되는 것은, 전조들의 예악을 부정하지 않고 모두 수렴해 종합한 데서 그 요인의 일단을 찾을 수 있다. 악이 정치와 통한다는 논리가 가장 극명하게 구현되는 분야가 춤이다.

국가 간의 교빙과 조빙에서 그들 나라의 국위를 고양하기 위해 악무가 중시되었던 까닭으로 사행을 접대할 때 베풀어지는 악무의례에 관심이 많았다. 조선왕조도 이에 부응해 〈번부악〉을 만들어 조빙한 주변 국가와 집단의 악무를 공연해 정치적 위상을 높이고자 했다. 중원왕조들도 '사이악'을 포용해 소위 그들의 덕을 사방에 전파코자 했다. 사행접대 때 연희된 악무는 오락적인 면에 곁들여 정치적 의도가 깔려 있다.

동아시아 사행 악무의례는 해당 국가마다 자신들의 전통악무를 연희했다. 중원왕조는 자체 악무와 이른바 '사이악'을 총괄해 이를 '10부악'이라 일컬어, 왕조 공식 행사나 연회 또는 조빙 온 사행들에게 연희했다. '10부악'의 배치 순위에 중원 자체 악무인 〈연악〉과 〈청악〉을 앞머리에 두었고, 나머지 8부의 악무는 사방의 소수민족이나 정복한 나라의 악무였다. 그러므로 '10부악'은 제국주의적 악무 인식의 발로이다. 고려 조선조가 중원의 교빙사행과 '일본·탐라·왜·여진·송상' 등 주변 국가와 민족들의 조빙(朝聘)에 임해 그들의 악무와 우리 고유의 토풍 악무를 함께 연희한 것도, 이 같은 의지를 근저에 깔고 있었다.

3. 동아시아 〈일무〉의 미학과 예악론

1) 〈일무〉의 연혁과 예악론적 함의

동아시아 일무(佾舞)의 역사는 장구하다. 서기전 6세기 공부자가 편찬한 『춘추(春秋)』은공(隱公) 5년(BC 718) 9월조에, 고중자(考仲子)의 궁에서 육일무를 추었다는 기사가 나온다. 이어서 고중자의 궁에 만(萬, 五代의 大舞를 지칭한다)을 거행 할 때, 공(公)이 중중(衆仲)에게 몇 우(羽, 깃털을 잡은 열[列, 佾])로 춤춰야 하는지를 묻자, 천자는 팔일 제후는 육일 대부는 사일 사는 이일이라고 답한 뒤, 무릇 춤은 팔음을 조절해 팔풍을 시행하는 것이므로, 팔일 이하로 해야 한다고 진언하자 처음으로 6열로 하여 6일무를 쳤다고 했다.

춤은 팔음을 조절해 팔방의 풍기(風氣)에 기인한 연고로 팔풍을 행하는 것이라 했다. 오직 천자만이 물수(物數)를 총괄할 수 있기 때문에 팔일무를 출 수 있다는 각주가 첨가되어 있다. 노나라의 경우 문왕과 주공묘(周公廟)에 한해 팔일무를 봉행할 수 있었다. 팔풍의 명칭은 문헌마다 차이가 있다. 위의 『춘추좌씨전』 부주(附註)에 동방은 곡풍(谷風), 동남은 청명풍(淸明風), 남방은 개풍(凱風), 서남은 양풍(涼風), 서방은 창합풍(閶闔風), 서북은 부주풍(不周風), 북방은 광막풍(廣莫風), 동북은 융풍(融風)이라 했다.[27]

무도는 팔음(八音, 金·石·絲·竹·木·革·土·匏 등의 악기)을 조절해 팔풍의 함의(含意)를 펼치는 것이며, 팔풍은 곧 팔괘(八卦, 乾·兌·離·震·巽·坎·艮·坤 등 周易의 이치와 八方)의 바람이라고 정의했다. 풍을 맹(萌)이라 규정하는 이유는 만물을 양성하고 공적을 성취하는 것이기에 팔괘를 형상한 것으로 보았다. '맹'은 싹이고 식물이 싹을 틔운다는 의미와 사물의 시작과 조짐이라는 의미가 있는데, 식물이 싹이 트고 일들이 시작되는 조짐은 바람의 영향이라는 해석은, 춤의 본원적 함의를 이해하는 데 도움

27) 『春秋左氏傳』隱 五年 九月, 九月考仲子之宮, 初獻六羽 … 九月 考仲子之宮, 將萬焉, 公問羽數於衆仲, 對曰, 天子用八, 諸侯用六, 大夫四, 士二. 夫舞所以節八音而行, 故自八以下, 公從之. 於是初獻六羽, 始用六佾也.[附註, 朱曰, 八風, 東方谷風, 東南淸明風, 南方凱風, 西南涼風, 西方閶闔風, 西北不周風, 北方廣莫風, 東北融風也. 八音皆奏而舞曲齊之, 故所以節八音也. 八方風氣由舞而行, 故舞所以行八風也. … 唯天子得盡物數, 故以八爲列, 諸侯則不敢用八.]

이 된다.[28]

주자는 팔괘의 방위를 복희씨(伏犧氏, 太皞)의 팔괘방위를 부연한 문왕의 설을 좇아 건(乾)은 서북, 태(兌)는 서방, 이(離)는 남방, 진(震)은 동방, 손(巽)은 동남, 감(坎)은 북방, 간(艮)은 북동, 곤(坤)은 남서 방위로 일반화했다. 이는 소자(邵子·邵雍) 등의 견해를 계승한 것이다.[29] 방위를 표시하는 명칭은 다양하다. 색채에 기준한 오방색(五方色, 靑·白·朱·玄·黃)도 있고 동서남북 중앙 등의 용어도 있지만, 무용의 본원적 논리와 연관된 것은 주역의 팔괘 방위이다. 춤은 팔풍을 행하는 것이고, 팔풍은 팔괘의 방향에서 불어오는 바람이고 이에 포함된 문물이기도 하다.

팔괘는 방위를 말하는 동시에 심오한 논리를 갖고 있다. 따라서 춤은 현재 우리가 알고 있는 상식 이상의 고매한 철학이 내포되어 있다. 복희씨가 팔괘를 제작한 근저에 대해 다음과 같은 견해가 있다. 복희씨가 최초로 천하의 통치자가 되었을 때, 선대 성인의 법도가 없었기 때문에 우러러 천상을 관찰하고, 아래로 대지의 법칙을 살피고, 조수(鳥獸)의 문채를 보고, 땅의 도리를 살펴 가깝게는 육체와 멀리는 사물의 이치를 취해, 이를 근거해 팔괘를 만들어 신명의 덕을 통하고, 만물의 정을 형상했다고 했다.[30] 우리가 지금 추고 있는 춤에는 이 같은 심오한 이론체계가 있다.

일무의 경우 천자 8일, 제후 6일, 대부 4일, 사 2일, 일은 열이며 매일의 무자 수는 6명 4명 등 몇 가지 설이 있지만, 후대에 와서 8명으로 굳어졌다. 일무를 출 때 면관을 착용하고 도끼를 쥐고 몸을 구부리고 들며 헤쳤다가 모이는 동작을 취한다. 춤추는 행렬의 장단은 천명을 받아 개국했거나 이를 계승한 제왕의 공적을 노래한다. 절도에 부합되는 인간의 동작 중 최고가 춤인데, 춤을 추는 이유는 양기를 발동시켜 사물을 올바른 방향으로 인도하기 위해서이다.[31]

28) 『白虎通疏證』卷七 八風節侯及王者順承之政, 風者, 何謂也? 風之爲言萌也. 養物成功, 所以象八卦.[御覽] 引「考異郵」云; 風之爲言萌也. 又引『禮通』云; 風, 萌也. 養物成功, 所以象八卦也, 『左傳』隱, 五年云, 夫舞所以節八音而行八風, 『疏』引「服注」云; 八風, 八卦之風.

29) 『周易大全』卷 首 易本義圖 文王八卦方位之圖 五十一頁 참조.

30) 『白虎通疏證』卷九 右論伏羲作八卦, 伏羲作八卦何? 伏羲始王天下, 未有前聖法度, 故仰則觀象於天, 俯則觀法於地, 觀鳥獸之文, 與地之宜, 近取諸身, 遠取諸物, 於是作八卦, 以通神明之德, 以象萬物之情也.

31) 『淵鑑類函』卷 一百八十六 樂部 三 舞 一, 天子八佾, 諸侯六, 大夫四, 士二佾, 佾 列也, 每佾八人. 每服冕而執戚, 有俯仰張翕之容, 所以受命而歌王者之功也. 人之動而有節者, 莫若舞, 肆舞所以動陽氣而導物也.

예악 가운데 예는 땅에 근원(法地)했기 때문에 음(陰)이고, 악은 하늘의 법(法天)을 따랐기 때문에 양(陽)이라는 본원적 논리가 깔려 있다. 일무(佾舞)에서 '일'은 춤추는 무자의 대열을 뜻하는 것으로 줄을 지어 추는 무대(舞隊)를 말한다. 일무는 오신무이므로 춤사위가 엄숙하고 전아해, 관중들의 감성을 자극하는 흥미로운 요소가 거의 없다. 일무는 예악론을 근저에 깔고 있고, 예와 악은 음양사유를 포용하고 있다. 악(樂)은 양(陽)이고 예(禮)는 음(陰)이며, 악은 하늘, 예는 땅과 관련되어 있다.

악의 영역 중에서 가장 큰 비중을 차지하고 있는 것이 무도이다. '악가(樂歌)·악제(樂制)·악현(樂懸)·악률(樂律)' 등 무수한 갈래가 있지만, '악무'가 막중한 위치를 점하고 있는 까닭도 여기에 있다. 악은 덕을 기리고 무는 공적을 형상한다. 숫자를 기준으로 할 경우 양은 홀수이고 음은 짝수이다. 악무 역시 양에 속하는 고로 무대의 줄 수가 '8일 6일 4일 2일' 등 음수(陰數)로 형성된다고 했다. 일수를 짝수로 한 것은 음양의 조화를 위한 구도이다.

중국 고대의 육대악(六代樂)도 무용이 큰 비중을 차지했다. 창업주들의 정치적 승리와 역성혁명(易姓革命)의 위업을 구가하는 데는 노래와 음악도 중요하지만, 그보다도 관중들에게 개국의 위업을 선양하기 위해서는 무도의 춤사위만큼 효과적인 것이 없다. 중원 고대의 육대악은 전부 공업을 성취하면 악을 새로 짓고, 정치가 안정되면 예를 제정한다는 예악 인식에 근거했다.

새로운 왕조가 개국되면 전대의 것을 버리고 새로운 예악을 제정하는 것이 관례였다. 악은 덕을 형상하고 공적을 기리는 것을 목적으로 한다. 이를 상덕표공(象德表功)이라 했다. 왕조가 바뀌면 예악 인식에 근거해 정삭(正朔)과 복색(服色) 및 휘호(徽號)와 기계(器械) 등을 바꾸어 전조와 차별화한 것이다.[32]

〈황제의 함지·요의 대장·순의 대소·우의 대하·탕의 대호·주 무왕의 대무〉 등 육대악은, 문헌에 따라 명칭의 차이가 나기도 하나 그 본질은 동일했다. 본질이 같은데도 불구하고 명칭을 바꾼 것은 전통적 예악론에 근거한 것이다. 이들 육대악의 핵심 주제는 개국시조의 업적을 기려 그 역성혁명을 합리화하고 구가하는 내용이다. 〈함지악〉은 도가 천하 민인들에게 두루 펼쳐진다는 의미이고, 〈대장악〉은 요임금 시대에 인의가 크게 시행되었다는 뜻이며, 〈소소악(簫韶樂)〉은 순이 요의 도를 잘 계승

32) 『白虎通疏證』卷八 三正, 王者受命改正朔何? 明易姓, 示不相襲也. 明受之于天, 不受之于人, 所以變易民心, 革其耳目, 以助化也. 故「大傳」曰, '王者始起, 改正朔, 易服色, 殊徽號, 異器械, 別衣服也'.

했다는 함의이다. 〈대하악〉은 요순의 정치를 더욱 완미하게 했다는 의미이고, 〈대호악〉은 탕왕이 도탄에 빠진 백성을 구제한 점을 기리는 내용이다. 〈대무악〉은 은나라의 폭군 주왕을 무력으로 정벌한 사실을 합리화한 악장이다. '육대악'을 '육대무'로도 일컬어지는 이유는, 이들 악무가 주로 춤으로 구성되었기 때문이다.[33]

주나라가 고대 육대악을 모두 되살려 국가 공식 의례에 사용한 까닭은, 이전까지 존속했던 모든 나라의 문물을 통합하고 융합해 중원의 정통권력을 계승해 창출했다는 치적을 천하에 공포하는 데 목적이 있었다. 주나라는 수천 년에 걸쳐 전승된 이들 악무를 묘정(廟庭)에서 연희하면서 천하 유일의 천명을 받아 개창된 정통 왕조임을 대내외에 천명했다. 진시황 이전 황제라는 호칭이 있기 전 최고 지도자의 명호는 천자나 왕이었다. 당시 왕은 황제였기 때문에 일무의 경우도 최고의 품계인 팔일무를 추어 선대왕들을 예찬했다.

노나라의 실권자 계씨가 천자만 행할 수 있는 팔일무를 그의 가묘(家廟)에서 춤춘 사실을 두고, 공부자가 격노한 것은 당대 사회를 지탱하던 예악론의 기본 틀을 파괴했기 때문이다. 노나라는 제후국이지만 개국공신 주공의 업적을 기려 주나라로부터 천자예악을 행할 수 있는 특혜를 받았다. 이에 대해 제후국인 노나라에 성왕(成王)이 천자예악을 준 것도 잘못이고, 주공 아들 백금(佰禽)이 이를 수용한 것도 잘못이라는 비판이 줄곧 제기되었다.[34] 팔일무를 연희할 수 있는 곳은 주공의 사묘(祀廟)이다. 주공의 후손인 계씨가 주공의 직계 사묘가 아닌, 자신의 선대 사묘에서 감히 팔일무를 연희한 것은, 당대의 예악질서를 본원적으로 파괴한 행위였다.

일무에는 논리 정연한 미학이 있었다. 일무의 이 같은 미학은 중세를 거쳐 지금까지 거의 원형을 지닌 채 계승되고 있다. 악현(樂懸)의 경우도 통치자의 위계에 따라 '궁현·헌현·판현·특현'이 있는 것처럼, 일무 또한 '8일·6일·4일·2일'이 있다.

33) 『白虎通疏證』卷三 論帝王禮樂, 又天下樂之者 樂所以象德而殊名也 … 禮之更制 不可枚舉 如改正朔 易服色 殊徽號 易器械 別衣服皆是, …『禮記』曰 黃帝樂曰咸池 顓頊樂曰六莖 帝嚳樂曰五英 堯樂曰大章 舜樂曰簫韶 禹樂曰大夏 湯樂曰大濩 周樂曰大武象 周公之樂曰酌 合曰大武. … 黃帝曰 咸池者 言大施天下之道而行之 天之所生 地之所載 咸蒙德是也. … 堯曰大章 大明天地人之道也, 舜曰簫韶者 舜能繼堯之道也. 禹曰大夏者 言禹能順二聖之道而行之 故曰大夏也. 湯曰大濩者 言湯承衰 能護民之急也. 周公曰酌者 言周公輔成王 能斟酌之文武之道而成之也. 武王樂象者 象太平而作樂 示己太平也. 合曰大武者 天下始樂周之征伐行武 故詩人歌之曰 '王赫斯怒 爰整其旅'.

34) 『論語』卷之三 八佾, 程子曰, 周公之功, 固大矣. 皆臣子之分所當爲, 魯安得獨用天子禮樂哉. 成王之賜, 佰禽之受, 皆非也. 其因襲之弊, 遂使季氏僭八佾, 三家僭雍徹, 故仲尼譏之.

팔일무. (왼쪽) 문무. (오른쪽) 무무

천자는 8일, 제후는 6일, 대부는 4일, 사는 2일무를 추었다. 특별한 경우를 제외하고 동아시아에서는 통시적으로 이를 준수했다.[35]

　일무의 무열은 제사를 받는 주향 인물과 제사를 올리는 주관자의 신분에 따라 구분되었다. 사묘에 봉안된 신위가 천자이거나, 천자가 참여해 의식을 거행할 때에는 팔일무를 추었고,제후왕의 사묘에 제의를 봉행할 때는 육일무를 추었고, 이로부터 점강(漸降)하여 대부는 4일 사는 2일무를 추었다. 조선조 초기에는 팔일무를 추었는데, 제후는 6일무를 추는 것이 마땅하다고 하여 일수를 축소했다가, 단기 4230년 광무 원년(1897)에 원구(圓丘)와 종묘 제례에는 8일, 중사(中祀)에는 6일무를 추었다.[36] 중원왕조를 의식해 정조 대에 성균관 문묘에서는 6일무를 행했으며, 한 일의 무자는 6인이었고 총 무자의 수는 36명이었다. 조선조는 제후국임을 자인하여 동아시아의 예악질서를 준수했다.[37]

　악현 역시 천자는 동서남북 4면에 악기를 매달았고, 제후는 3면, 대부는 2면, 사는 1면에만 악기를 걸어, 위계 신분에 따라 그 제도가 엄연히 달랐다. 악현도 일무와 마찬가지로 천자는 4면이고 무행은 8일, 제후는 3면 무행 6일, 대부는 2면 무행

35) 『白虎通疏證』卷三 論天子諸侯佾數, 天子八佾, 諸侯四佾, 所以別尊卑. … 天子宮懸四面, 舞行八佾, 諸侯軒懸三面, 舞行六佾, 大夫判懸二面, 舞行四佾, 士特懸一面, 舞行二佾.

36) 『增補文獻備考』卷 一百四 樂考 十五 樂舞, 國初必用八佾, 而其後變爲六佾, 未知其所以然. … 今上 光武元年, 祀圓丘, 宗廟, 始用八佾, 中祀用六佾.

37) 尹愭;『泮中雜詠』釋菜, 文舞武舞各三十六人, 是謂六佾, 掌樂院典樂分排衆樂生. 先爲文舞, 左執籥 右執翟, 周旋俯仰. 文舞旣退, 乃爲武舞, 着赤幘, 左執干右執戚, 發揚蹈厲之際, 每干戚相搏有聲, 皆依 鼓聲及鐘磬爲節.

4일, 사는 1면 무행은 2일이었다. 천자가 8일무를 봉행하는 이유는 나라 안의 풍(風, 풍속)을 살펴서 8음으로 절도 있게 하여 8풍을 행했기 때문이다. 무도는 악의 한 분야이므로 악현과 결부시켜 일무를 행했다. 일설에는 천자는 8일, 제공(公)은 6일, 제후는 4일무를 행했다는 기록도 있는데, 천자와 '공·후·백·자·남'의 5등급에 근거한 것으로, 공은 천자의 직속 관원이므로 지방에 군임하는 제후보다 한 단계 높은 위계로 인식한 소이이다.

예는 음이고 악은 양이기 때문에 음수인 8풍(八風), 6률(六律, 黃鐘· 太簇·姑洗·蕤 賓·夷則·無射), 4시(四時)를 법으로 삼았다. 8풍과 6율은 천기(天氣)인바, 하늘과 땅을 도와서 만물을 형성시킨다. 또 악은 기(氣)를 쫓아 변화해 만민으로 하여금 성명(性命)을 이루게 한다고 했다.『공양전』주에 8일무는 8명을 한 열로 해 64명이 행하고, 6일무는 육률을 기준해 36명이 행했고, 4인을 한 열로 해 16명이 추는 4일무는 '춘·하·추·동'의 사계를 본딴 것이다. 일무의 한 열 무자를 일률적으로 8명이라는 설과, 8일무는 8명, 6일무는 6명, 4일무는 4명으로 보는 설도 있다.

천자가 행하는 8일무에서 8은 8풍을 상징한 것으로 천하를 교화시킨다는 의미로 해석했다. 이 경우 8일무는 교화천하(教化天下)의 정치적 목적도 있었다. 악무는 천하(中原과 四夷諸國)를 지배하기 위한 도구로 활용한 제국주의적 전략의 일환이다. 팔일은 팔풍/육일은 육률(六律)/사일은 사계(四季)/대부는 이일(二佾)이지만 악을 사용할 수 없고, 사와 함께 원칙적으로 각종 행사에 금슬(琴瑟)만을 연주할 수 있었다.[38]

일에 대한 해석도 다양하다. 일은 무자의 열을 말하는데, 천자는 1일을 8명으로 하여 64명이 추고, 제공(諸公)은 6일 제후는 4일로서, 1일을 각각 6명과 4명으로 하여 36명의 무자와 16명의 무자가 행한다고 고문헌에 반복적으로 나온다. 또 한편으로 모든 일무의 1일은 8명으로 규정하여 천자의 8일은 64명, 제후의 6일은 48명, 대부의 4일은 32명, 사의 2일은 16명이 행했다는 설도 있다.

일무에서 1일의 무자 수를 8명 또는 6명으로 해석하는 사례는 한대부터 제기되

38) 『白虎通疏證』卷三 論天子諸侯佾數, 樂者, 陽也. 故以陰數, 法八風, 六律, 四時也. 八風六律者, 天氣也. 助天地成萬物者也. 亦猶樂所以順氣變化, 萬民成其性命也. [隱五年, 公羊傳注云; 八人爲列, 八八六十四人, 法八風. 六人爲列, 六六三十六人, 法六律. 四人爲列, 四四十六人, 法四時. 獨斷云; 天子八佾, 八八六十四人, 八者, 象八風, 所以風化天下也. 公之樂六律, 所以象六律也. 候之樂四佾, 所以象四時. 亦用今文說也.] 故『春秋公羊傳』曰; 天子八佾, 諸公六佾, 諸侯四佾.『詩傳』曰; 大夫士琴瑟御

었는데, 이는 『춘추』「삼전(三傳)」의 주석에 의거한 것이다. 『논어』 주와 『문선(文選)』 주(注)에는 1일의 무자 수를 8명으로 보았다. 본래는 8명을 1일로 삼았지만, 8명을 6명으로 감했다는 설도 있으나 그것은 정론이 되지 못한다고 했다. 춤사위 역시 보수성이 매우 강해서 쉽게 줄과 무자 수를 변개하기는 어렵다. 일무는 중요한 악무의 한 장르이다.

천자는 궁현을 설치해 음악을 연주하고 이 음악에 맞추어 8일무를 춘다. 제후왕은 헌현의 연주에 맞추어 6일무를, 대부와 사는 판현과 특현이 연주하는 음악에 맞추어 4일무와 2일무를 행했다. 일무뿐만 아니라 악에도 예악적 장치가 있었다. 그 한 사례로 천자가 식사를 할 때 반드시 악을 연주했으며 제후도 악을 물리치지 않았고, 사 역시 비록 정규악은 베풀지 않았으나 거문고와 비파를 연주하면서 식사를 했다. 선비가 거문고를 곁에 두는 풍속도 이에서 기인한 듯하다.[39]

『번로(繁露)』의 「삼대개제(三代改制)」에 상나라를 준거해 국가를 경영하는 나라는 〈일원무(溢圓舞)〉를 추고, 하나라를 기준해 나라를 통치하는 왕조는 〈일방무(溢方舞)〉를 추고, '질가 이념(質家理念)'을 기본으로 국가를 다스리는 왕조는 〈일타무(溢橢舞)〉를 행하며, '문가 이념(文家理念)'을 법으로 하여 통치하는 국가는 〈일형무(溢衡舞)〉를 춘다고 했다.[40] 〈일원무·일방무·일타무·일형무〉가 어떤 춤인지는 미상이지만, 〈일원무〉는 상나라, 〈일방무〉는 하나라와 관계가 있고, 〈일타무〉는 질가, 〈일형무〉는 문가 이념과 관계가 있다.

하나라는 문가, 은나라는 질가 논리로 국가를 통치했다. 일원, 일방, 일타, 일형은 각각 원형, 사각형, 타원형, 일직선의 무열과 관련이 있는 것으로 생각되지만 그 실상은 알 수가 없다. 노나라와 진(晉)나라는 주나라 제도를 본따 8명을 한 일로 하여 8일 또는 6일무를 행했다. 이 경우 합주하는 악은 궁현악, 헌현악 등이었고, 무열의 무자는 8명으로 했다가, 나중에 6명으로 축소했는데 이는 정론이 아니라고 했다. 위의 〈일원무·일방무·일타무·일형무〉 등도 8일무와 연관이 있는 듯하다.[41]

39) 『白虎通疏證』卷三 論侑食之樂, 王者食所以有樂何也? 樂食天下之太平, 富積之饒也. 明天子至尊, 非功不食, 非德不飽. 故傳曰; 天子食, 時擧樂. 王者所以日四食何? 明有四方之物, 食四時之功也. … 『論語』曰; 亞飯干適楚, 三飯繚適蔡, 四飯缺適秦. 諸侯三飯, 卿大夫再飯, 尊卑之差也. 弟子職曰; 暮食復禮, 士也. 食力無數. 庶人職在耕桑, 戮力勞役, 飢卽食, 飽卽作, 故無數.

40) 李敏弘; 「동아시아 역대왕조의 開國과 質·文 五行 三正論(민족문화 제40집, 1012)」에서 質家와 文家에 대해 구체적으로 논한 바 있다.

당의 두우가 편찬한 『통전』에 8세기 이전까지 논의되었던 일무에 대한 논리를 채옹(蔡邕, 132~192)의 「월령장구(月令章句)」를 인용해 정리했다. 천자가 나라의 풍속을 살펴서 악을 만든 것은, 8음을 조화시켜 8풍을 행하기 위해서이다. 그리하여 천자는 8일, 제후는 6일, 대부는 4일, 사는 2일무를 춘다. 일은 무자의 줄을 말하는데, 한 열은 8명이다. 춤 출 때는 면류관을 쓰고 도끼를 잡고 구부렸다 올려다보며 펼쳤다가 합치는 용태와 행렬의 길고 짧은 제도가 있으니, 이는 천명을 받아 공업을 이룬 업적을 구가하기 위해서이다.

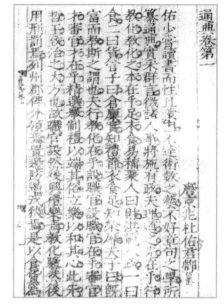

전증상이남송소흥간본통전(傳增湘以南宋紹興刊本通典)

인간의 몸짓 동작 가운데 절도에 부합되는 것은 춤만 한 것이 없으니, 발랄한 춤사위는 양기를 충동시켜 사물을 인도하기 때문이라고 논했다.[42]

2) 〈팔일무〉와 팔풍·팔절·팔괘

8일무는 왕조의 개창이 천명에 근거했음을 형상해 정권의 정체성을 선대왕이나 선현들의 영전에 헌무(獻舞)함과 동시에, 이를 관람하는 신료들과 민인들로 하여금 국가에 충성할 것을 요구하는 기능이 있었다. 따라서 일무는 동아시아 악무 중 가장 비중이 높고 예술성이 탁월한 무용으로서 자리매김했다. 일무의 위상이 이 같이 높

41) 『白虎通疏證』卷三 論天子諸侯佾數, 繁露三代改制云; 法商而王舞溢圓, 法夏而王舞溢方, 法質而王舞溢橢, 法文而王舞溢衡, 魯, 晉皆周制, 若皆以八人爲列, 則六佾, 四佾, 其方安在.

42) 『通典』145卷 樂典, 蔡邕月令章句曰; 天子省風而作樂, 所以節八音而行八風. 天子八佾, 諸侯六, 大夫四, 士二. 佾, 舞列也. 每佾八人. 每服冕而執戚, 有俯仰張翕之容, 行綴長短之制, 所以受命, 而歌王者之功也. 人之動而有節者莫若舞, 肆舞所以動陽氣而導物也.

음에도 불구하고 본거지인 중원에서는 소멸했는 데 반해, 우리나라가 이를 완벽하게 계승해 화석으로서 보존하는 데 그치지 않고, 지금도 연희되고 있다는 사실은 세계 무도사상(舞蹈史上) 혁혁한 공적이다.

팔풍은 팔 절기(節氣)와 접맥되어 있다. "입춘은 조풍, 춘분은 명서풍, 입하는 청명풍, 하지는 경풍, 입추는 양풍, 추분은 창합풍, 입동은 부주풍, 동지는 광막풍" 등이 불기 시작하는데 천자는 이 불어오는 바람(八風)에 근거해, 입춘에는 죄인을 사면하고, 춘분에는 강역과 경작지를 정리하고, 입하에는 폐백을 제후에게 하사하고, 하지에는 대장(大將)의 변별 및 유공자를 봉하고, 입추에 토공(土功) 보상과 사향(四鄕)에 예를 베풀고, 추분에 해이된 금슬 등 악기를 조율하고, 입동에 궁궐과 변방 성곽을 수리하고, 동지에 중대 범죄자를 처형했다. 팔풍이 이처럼 시절을 맞추어 불기 때문에 음양 변화의 도가 이루어져 만물이 성장한다. 왕자(王者)는 마땅히 팔풍의 원리를 좇아 팔정(八政- 食[식생활], 貨[경제], 祀[제사], 司空[토지관계], 司徒[교육], 司寇[사법], 賓[외교], 師[군사]을 행하는데, 이는 팔괘(八卦)와도 부합된다.[43)]

8일무는 8풍과 팔정에 연계되고, 8풍은 8괘와 8방과도 접맥되며 8음도 엮어져 있다. 춤은 팔음을 조절해 팔풍을 실행하고 팔괘에 부응함으로 매 열은 8명으로 구성되었으며, 합해 64명이 되는 까닭은 주역의 64괘를 상징한 것으로 이해했다.[44)] 팔풍으로 호칭된 춤 중에 팔풍무(八風舞)가 있는데, 이 춤은 그 춤사위로 봐서 오경(五經)에 입각한 정통 팔풍의 개념에 벗어난 것임에도 불구하고, 팔풍과 연계시킨 점이 흥미를 끈다. 당 예종 대 전후 축흠명(祝欽明, 자는 文思)이 스스로 팔풍무에 능하다고 말하고 황제 어전에 이 춤을 춰서 황제를 웃겼는데, 이 괴이한 춤을 본 당시 예부시랑 노장용(盧藏用)이 탄식해 마지않았다.[45)]

팔풍의 논리를 깐 정통 8일무는 동아시아의 우주원리를 품고 있기 때문에 천자가

43) 『淵鑑類函』 天部 六 風 一, 易通卦驗, 立春條風至, 赦小罪出稽留. 春分明庶風至, 定封疆修田疇. 立夏淸明風至, 出幣帛禮諸侯. 夏至景風至, 辨大將封有功, 立秋凉風至, 報土功禮四鄕. 秋分閶闔風至, 解懸垂琴瑟不張. 立冬不周風至, 修宮室完邊城. 冬至廣漠風至, 誅有罪斷大刑. 八風以時至, 則陰陽變化道成, 萬物得以育生. 王者當順八風, 行八政, 當八卦也.

44) 『古今圖書集成』 第 八十五 舞部考 一 『禮記』祭統注, 舞所以節八音, 而行八風, 所以應八卦, 故每佾又用八人, 合而爲六十四人焉, 則重卦之象也.

45) 『淵鑑類函』卷二八六 舞 三, '八風·四表'[孔帖, 唐博士祝欽明, 帝宴群臣, 欽明自言能八風舞, 帝許之, 欽明體肥醜, 據地搖頭睆目左右顧盼, 帝大笑, 吏部侍郞盧藏用曰, 是擧五經埽之.

천하를 통치하는 근저가 된다. 『회남자(淮南子)』의 팔풍에 대한 설명도 유이할 만하다. 동지 후 45일에 간괘(艮卦)의 조풍(條風, 일명 融風)이 불어오고, 45일에 진괘(震掛)의 명서풍(明庶風)이 오고, 45일에 손괘(巽卦)의 청명풍(淸明風)이 오고, 45일에 이괘(離掛)의 경풍(景風)이 오고, 45일에 곤괘(坤卦)의 양풍(涼風)이 오고, 45일에 태괘(兌卦)의 창합풍(閶闔風)이 오고, 45일에 건괘(乾卦)의 부주풍(不周風)이 오고, 45일에 감괘(坎卦)의 광막풍(廣漠風)이 불어온다고 했다. 이들 팔풍을 '입춘·춘분·입하·하지·입추·추분·입동·동지' 등 팔절에 비의했고, 아울러 팔음의 악기와 '남녀·유빈·협종·황종·협종·유빈·남녀·황종' 등 율려와도 대비시켰다.[46]

문헌에 따라 야간의 차이는 있으나 대체적인 윤곽은 같다. '팔풍·팔절·팔괘·팔음'이 이처럼 정치하게 결합되어 있는데, 과연 명실이 상부하는지에 관해서는 그 오묘한 이치를 알 수 없지만, 고대와 중세에는 절실하게 인식했고, 이를 팔일무로 연희해 통치와 정연하게 결합시켰다. 팔풍을 팔 절기와 연결시켜, 팔풍에 맞추어 정사를 펼쳤다. 이와 같이 시정(施政)과 팔풍을 접맥시킨 점이 주목되고, 여기에 근거해 춤사위의 원리로 삼아 팔일무를 췄다. 그러므로 당대에 연희되는 춤을 관찰해 통치의 호불호를 판단하는 척도로 삼기도 했다. 부주풍을 위시한 팔 절기와 연계된 팔풍은 우주만물의 생성과 배양의 모티프로 해석하고 이를 경국제민에 대입했다.

8괘 중 건(乾)은 8음(八音, 악기) 중의 석음(石音, 磬) 바람은 부주(不周) 방향은 서북, 감(坎)은 혁음(革音, 鼓) 바람은 광막(廣莫) 방향은 북방이고, 간(艮)은 포(匏, 笙竽) 바람은 융(融) 방향은 북동, 진(震)은 죽음(竹音, 簫籟) 바람은 명서(明庶) 방향은 동방, 손(巽)은 목음(木音, 祝敔) 바람은 청명(淸明) 방향은 동남, 이(離)는 사음(絲音, 琴瑟) 바람은 경(景) 방향은 남방, 곤(坤)은 토음(土音, 塤) 바람은 양(涼) 방향은 남서, 태(兌)는 금음(金音, 鐘) 바람은 창합(閶闔) 방향은 서방이다.

부주풍의 '부주'는 하늘의 도리가 널리 퍼져 미치지 않은 데가 없다는 뜻이고, 광막풍의 '광막'은 크고 광대해 땅속의 생물을 키운다고 했다. 융풍의 '융'은 밝다는 뜻으로 땅에서 만물을 키운다는 의미이며, 명서풍의 '명서'는 밝고 많다는 의미인데 따

46) 『淮南子』卷三 天文訓, 何謂八風, 距日冬至四十五日, 條風至[艮卦之風, 一名融, 爲竽也]. 條風至四十五日, 明庶風至[震掛之風也, 爲管也]. 明庶風至四十五日, 淸明風至[巽卦之風也, 爲柷也]. 淸明風至四十五日, 景風至[離掛之風也, 爲弦也]. 景風至四十五日, 涼風至[坤卦之風也, 爲塤也]. 涼風至四十五日, 閶闔風至[兌卦之風也, 爲鍾也]. 閶闔風至四十五日, 不周風至[乾卦之風, 爲磬也]. 不周風至四十五日, 廣漠風至[坎卦之風也, 爲鼓也].

라서 만물의 생성을 명료하게 볼 수 있다는 뜻이다. 청명풍의 '청'은 깨끗함이고 '명'은 밝다는 함의이므로 만물을 청결하게 생성한다는 뜻이다. 경풍의 '경'은 크다는 의미로 만물을 장대하게 키운다는 뜻이며, 양풍의 '양'은 음기로써 그 바람이 서늘하여 땅을 상징하고, 창합풍의 '창합'은 만물이 흙으로 다시 돌아가는데 음기를 닫고 양기를 불러온다는 것으로 인식했다. 팔풍에 대한 이 같은 해석은 난해해 이것이 춤과 여하히 연계되는지는 명료하게 다가오지 않는다. 천자는 팔풍이 향유하고 있는 이 같은 긍정적인 논리를 실천해야 한다는 당위성을 춤을 통해 형상한 것이다.[47]

춤의 역사는 멀리 갈천씨(葛天氏, 三皇 때 君號)는 소꼬리를 잡고 발을 움직여 춤추며 팔결(八闋-재민, 현조, 수초목, 분오곡, 경천상, 건제공, 의지덕, 총금수지극)을 노래해 금수초목과 제왕의 덕 등을 구가해, 악무로 천하를 경영했다는 기록들은 요순시대 이전까지 거슬러 올라간다. 주양씨(朱襄氏, 炎帝) 대에 양기가 극성해 바람과 폭양(曝陽)이 강해 만물이 결실이 없어 사달(土達, 주양씨의 신하)이 오현슬(五弦瑟)을 만들어, 음기를 불러와 뭇 생물을 소생시켰고, 도당씨(陶唐氏, 堯王의 諡號)의 집권 초에는 음기가 과도하게 집적되어 물길이 막혀 홍수가 범람해 민심이 음울해지자 춤을 춰서 이를 해소했다고 했으니, 이로써 보건대 춤은 음양을 조화하는 기능을 가졌다고 고인들은 인식했음을 확인할 수 있다.[48]

춤은 반역하던 민족과 국가를 귀순시키는 정치적 기능도 있는 것으로 고대부터 가지고 있다고 믿었다. 반란을 일으킨 유묘국(有苗國)을 정벌했다가 뜻을 이루지 못

47) 『通典』卷百四十三 樂典 三 五聲八音名義, 八音者, 八卦之音, 謂之八風也. 一曰 乾之音石, 其風不周[乾主於石, 故磬音屬之. 其風謂之不周. 不周者, 象天道廣被, 無不周徧] 二曰 坎之音革, 其風廣寞[坎主皮革, 鼓音屬之. 其風 謂之廣寞. 廣者, 大也. 莫者, 虛無也. 言時風體大, 養物於地下, 陽氣虛無, 難見之道, 故以廣莫之名.]. 三曰 艮之音匏, 其風融[艮主於匏, 故笙竽屬之. 其風謂之融. 融者, 明也. 建寅之時 風養物出於地, 地有可明見, 故謂之融.]. 四曰 震之音竹, 其風明庶[震主於竹, 故以蕭·篪之音屬. 其風謂爲明庶. 庶者, 衆也. 言風之生物, 明見者衆, 故爲明庶.]. 五曰 巽之音木, 其風淸明[巽主木, 故祝·敔之音屬之. 其風謂之淸明. 淸者, 潔也. 明者, 淨也. 言風生萬物, 皆淸潔明淨, 故謂之淸明.]. 六曰 離之音絲, 其風景[離主於絲, 故琴·瑟之音屬之. 其風謂之景. 景者, 大也. 其風養萬物, 皆長大明盛也, 故謂之景.]. 七曰 坤之音土, 其風凉[坤主於土, 故塤音屬之. 凉者, 陰氣也, 故謂之凉.]. 八曰 兌之音金, 其風閶闔[兌主於金, 故鐘音屬之. 其風謂之閶闔. 閶者, 唱帥之義. 闔者, 覆闔之理. 謂時萬物將歸復於土, 陽唱而入, 陰隨而闔, 故謂之閶闔.].

48) 『呂氏春秋』仲夏紀 第五 古樂, 昔古朱襄氏之治天下也, 多風而陽氣蓄積, 萬物散解, 果實不成, 故士達作爲五弦瑟, 以來陰氣, 以定群生. 昔葛天氏之樂, 三人操牛尾, 投足以歌八闋. 一曰載民, 二曰玄鳥, 三曰遂草木, 四曰奮五穀, 五曰敬天常, 六曰建帝功, 七曰依地德, 八曰總禽獸之極. 昔陶唐氏之始, 陰多滯伏而湛積, 水道壅塞, 不行其原, 民氣鬱閼而滯著, 筋骨瑟縮不達, 故作爲舞以宣導之.

하고 돌아온 뒤, 순임금이 크게 문덕을 베풀어 대궐 뜰의 두 계단 사이에 간무(干舞)와 우무(羽舞)를 춘 70일 만에, 유묘가 항복해 왔다는 기록이 이를 증명한다. 춤의 역할과 효용은 고대로 올라갈수록 이처럼 그 강도가 심대했다.[49] 8음과 8괘가 하나로 통합되어 천자가 이를 총괄해 천하를 통치하기 위해 8일무를 행한다고 인식했다. 동아시아의 춤은 그 근저에 이처럼 고도의 이론체계를 정연하게 깔고 있다. 8음과 8방 8풍 8괘의 논리가 8일무에 실제로 어떤 형태로 내재하는 것인지 우리는 그 오묘한 구도와 의미를 정확히 파악하지 못하고 있다. 천자는 팔일무를 추었고, 팔일은 팔풍과 팔괘 및 팔절기와 관련이 있다. 입춘에서 동지를 아우르는 팔절기는 일 년의 총합이다.

이 부문에서 『서전』의 "왕(天子)은 한 해의 전체인 연(年)을 총괄하고, 경사(卿士)는 한 달을, 일반 관료는 날을 살핀다. 그리고 사시의 운행이 바뀌지 않으면 풍년이 들고, 정치가 잘되면 백성들도 훌륭해, 국가도 태평하게 된다고 했다." 서경의 이 기술에서 천자가 제후나 경대부와 달리 팔일무를 춰서 신을 즐겁게 할 필요가 있었을 것이다.[50] 새해에 천자가 신료들에게 책력을 반포하는 것은 통치권의 확보라는 정치적 의도가 있었다. 소위 중원의 천자가 주변 제후국에 책력을 내려주는 전통도 같은 논리이다.

해를 일컫는 호칭도 시대에 따라 달랐다. 하나라는 세(歲), 상(商·殷)나라는 사(祀), 주나라는 연(年), 당·우(唐·虞, 요·순)는 재(載)라 했다. 세는 세성(歲星, 목성)이 한 자리를 움직이는 데서 취한 것이고, 사는 사계절이 끝나는 데서 뜻을 취했으며, 연은 벼가 익는 시간을 상징했고, 재는 사물이 끝났다가 다시 시작한다는 의미를 취했다. 한 해를 말하는 '세·사·연·재' 등의 호칭 또한 새로운 왕조가 개창되면 전 왕조의 제도를 모두 바꾼다는 중원왕조의 전통에 기인한 것이며, 아울러 천자가 일 년을 총괄한다는 인식과도 연관이 있다.[51]

시대가 흘러 4세기 무렵에는 팔일무가 최고 통치자의 권위와 비위를 맞추는 오인

49) 『書傳』 卷 第二 虞書 大禹模, 帝乃誕敷文德, 舞干羽于兩階, 七旬有苗格.

50) 『書傳』 卷 第六 周書 洪範, 曰 王省惟歲, 卿士惟月, 士尹惟日, 歲月日時無易, 百穀用成, 乂用明, 俊民用章, 家用平康.

51) 『爾雅奏疏』 釋天 第八, 載, 歲也. 夏曰歲[取歲星行一次]. 商曰祀[取四時一終]. 周曰年[取禾一熟]. 唐虞曰載[取物終更始]. 歲名.

적 기능이 첨가된 징후가 나타났다. 그 한 예로 후위(後魏)의 도무황제(道武皇帝)가 거동할 때(398), 선대 황제를 기리기 위해 〈왕하〉와 〈송신곡〉 등의 연주에 맞추어 8일무를 행했고, 그가 창작한 〈황시무(皇始舞)〉를 추었고 종묘를 출입할 때도 팔일무를 추었다는 기록이 있다. 따라서 4세기 전후에 팔일무는 오신 영역에서 외연을 넓혀, 통치자의 위엄을 장엄하는 영역으로 확산되었다.[52]

3) 〈팔일무〉와 천자예악

8일무는 천자예악의 압권이다. 동아시아 악무 논리에서 노래는 덕을 칭송해 형상하고, 춤은 통치자의 공로와 업적을 주로 형상한다고 했다. 제왕의 입장에서 볼 때 그가 가진 덕성도 중요하겠지만, 진실로 백성들에게 자랑하고 싶은 것은 자신이 이룩한 업적일 수도 있다. 그렇다면 당대의 지도자가 선대왕의 업적과 자신의 공적을 과시하기 위해, 노래보다 시각에 호소하는 춤을 더 중시했을 것이다. 공부자가 생존했던 서기전 6세기에 노나라의 실권자인 계씨가 8일무를 그의 사가 가묘 앞뜰에서 연출한 까닭도 여기에 있었다.

공부자가 통렬하게 비판했던 노나라의 일개 신하에 불과한 계씨는 2일무를 추는 것이 당연한데도 불구하고, 천자만이 가능한 8일무를 행한 것은 참람함의 극이다. 진양(陳暘, 북송대인) 역시 8일무를 8풍을 행하고 8음을 조화시킨 악이기 때문에 8명의 무자가 한 줄을 이룬 것이라 했다.[53] 『여씨춘추』에 전욱이 제위에 올라 하늘의 뜻과 합치해 정풍(正風)이 행해지자, 비룡(飛龍)으로 하여금 팔풍을 본따 음을 짓게 하고 이를 '승운(承雲)'이라 명명했고, 아울러 8풍을 팔괘지풍(八卦之風)이라 한 해석도 참고가 된다.[54] 동아시아 예법에 노래는 당상에서 부르고 춤은 당하에서 추었다. 노

52) 『通典』卷一百四十二. 樂典 樂 二, 天興元年冬, 詔尙書吏部郎鄧彦, 定律呂, 協音樂. 及追尊曾祖, 祖, 考諸帝, 樂用八佾 舞皇始舞. 皇始舞, 道武所作也, 以明開大始祖之業, 後更製宗廟, 皇帝入廟門, 奏王夏. … 皇帝出, 奏總章, 次奏八佾舞, 次奏送神曲.

53) 陳暘;『樂書』卷八十五 論語訓義 八佾, 天下有道, 禮樂自天子, 故揚雄曰, 周之禮樂庶事之備也, 天下無道, 禮樂自諸侯出, … 蓋舞所以行八風節八音, 克諧而樂成焉, 故舞必以八人爲佾.

54) 『呂氏春秋』仲夏紀 古樂, 帝顓頊生自若水, 實處空桑, 乃登爲帝, 惟天之合, 正風乃行[惟天之合, 德與天合風化也, 趙云, 言八方之風, 各得其正也.], 其音若熙熙凄凄鏘鏘, 帝顓頊好其音, 乃令飛龍作效八

래를 당상에서 부른 것은 인성을 춤보다 고귀하게 여겼기 때문이다. 노래는 덕을 칭송하고 춤은 공적을 형상한다는 인식과 관계가 있다. 당상의 노래와 당하의 춤이 함께 공연될 경우 관중은 당하의 춤에 더 관심을 가졌을 것이다.[55]

8일무는 8일무(八溢舞) 또는 8우무(八羽舞)로도 일컬어졌다. 『한서』 「예악지」에 "1천 명의 무동(舞童)이 8일(八溢)을 이루어 춤을 추었다"는 기록을 두고, 안사고(顏師古)는 일(佾)과 일(溢)은 같은 뜻으로 춤의 대열을 지칭한 것이라고 했다. 남조(南朝) 송나라 왕소지(王韶之, 武帝 少帝代의 黃門侍郎[420~424년경])가 "당(堂)에서는 6호(六瑚, 珊瑚로 만든 제기)를 바쳤고, 뜰에서 팔우(八羽)를 춤췄다"고 한 점을 참작하면 8일무를 8일무(八溢舞) 또는 8우무(八羽舞)라고도 칭했음을 알 수 있다.[56]

『송서(宋書)』 「악지」에 〈우약무(羽籥舞)〉를 〈문선무(文宣舞)〉로 고쳤다는 기록이 있는데, 이는 깃털과 피리를 쥐고 일무를 한 것과 연관이 있으므로, 우약무가 8일무일 가능성이 있다.[57] 『문헌통고』 「악고」는 '입춘·입하·입추·입동' 등 사절기에 팔일의 〈운교지무(雲翹之舞)〉와 〈운교육명지무(雲翹育命之舞)〉 등의 춤을 추었다고 했다. 후한 장제(章帝) 건초(建初) 5년(80) 팔일무는 절기에 맞추어 동교(東郊)·남교(南郊)·서교(西郊)·북교(北郊)에서 봉행했다.[58] 중국에서 8일무는 청대까지 지속되다가, 청조 말엽 만주국 수립을 전후해 조정이나 일반인들의 관심 밖에 밀렸다가, 공산주의 정권 수립을 전후해 봉건 잔재라는 인식과 함께 소멸되었다. 이와는 달리 우리나라는 팔일무를 민족악무로 승화시켜 지금까지 종묘나 문묘에서 장중하게 봉행하고 있다.

일무는 오신무의 압권으로 모든 무용의 근간이 되는 춤사위의 하나이다. 동아시아 무용의 원류에 해당되는 6대무(六代樂, 六舞)도 일무가 큰 몫을 차지했다. 일무 가

風之音[八風 八卦之風], 命之曰承雲, 以祭上帝.

55) 『白虎通疏證』 卷三 論歌舞異處, 歌者在堂上, 舞者在堂下何？歌者象德, 舞者象功, 君子上德而下功. 「郊特牲」曰: 歌者在上. 『論語』曰: 季氏 八佾舞於庭. 書曰; 下管鞀鼓, 笙鏞以間[記彼文云; 歌者在上, 貴人聲也.].

56) 『漢書補注』 禮樂志 樂部, 千童羅舞成八溢[師古曰, 溢與佾同, 溢, 列也. 先謙曰, 郊祀志, 滅南越後, 始用樂舞益用歌兒千, 盛言之, 合效歡虞泰一 [師古曰, 虞與娛同].

57) 『宋書』 志 卷 第九 樂 一, 又改魏昭武舞曰, 宣武舞, 羽籥舞曰, 宣文舞. 咸寧 元年 詔, 定祖宗之號, 而廟樂同用正德大豫之舞.

58) 『文獻通考』 卷 一百二十八 樂 一, 建初 五年 始行十二月迎氣樂, 立春之日, 迎春於東郊, 歌靑陽 八佾舞雲翹之舞, 入夏之日, 迎夏於南郊, 歌朱明 八佾舞雲翹之舞, 先立秋十八日, 迎黃靈於中兆, 歌朱明 八佾舞雲翹育命之舞, 立秋之日, 迎秋於西郊, 歌西皓 八佾舞育命之舞, 立冬之日, 迎冬於北郊, 歌元冥 八佾舞育命之舞.

운데 종묘나 문묘 의식과 황제 거동 시 사용되었던 8일무는 최상위의 춤이었다. 한무제 때에도 팔일무가 연희되었음이 확인된다. 삼국시대 위나라 명신이 왕랑(王朗)에게 올린 표문에 음악은 춤을 위주로 한다는 주장이 있었고, 춤이 악무라는 장르로 독립될 정도로 악 가운데 중시된 분야였다. 황제의 〈운문〉부터 주나라의 〈대무〉에 이르기까지 전부 태묘(太廟)의 무악 명칭이다.[59]

위나라 문제 황초(黃初) 2년(221) 한의 파투무(巴渝舞)를 소무무(昭武舞), 종묘안세무(宗廟安世舞)를 정세악(正世樂), 가지악(嘉至樂)을 영령악(迎靈樂), 무덕악(武德樂)을 무송악(武頌樂), 소용악(昭容樂)을 소업악(昭業樂), 운교무(雲翹舞)를 봉상무(鳳翔舞), 육명무(育命舞)를 영응무(靈應舞), 무덕무(武德舞)를 무송무(武頌舞), 문시무(文始舞)를 대소무(大韶舞), 오행무(五行舞)를 대무무(大武舞)로 명칭을 바꾸었다. 위나라를 창업한 문제의 야심적인 악무 인식을 읽을 수 있다.

명제(明帝) 태화(太和, 227~232) 초에 조(詔)를 내려 "예악의 제작은 사물을 유분(類分)하고 공업을 표창해 근본을 잊지 않으려는 것이다. 무릇 음악은 춤을 위주로 하는바, 황제의 운문으로부터 주나라의 대무도 모두 태묘에서 연행되는 춤 이름이다"고 한 사실에서도 춤이 음악에 차지하는 통시적 위상과 비중을 알 수가 있다. 명제의 상기 묘악(廟樂)과 춤에 대한 정의에 대해 조신들은 "악무는 몸동작으로 공적을 형상하고, 음성(音聲)은 가영(歌詠)으로 나타내는 것인데, 교묘(郊廟)에 이를 올리면 귀신이 그 조화를 흠향하고, 조정에 연주하면 군신이 절도를 즐겨 천하에 성덕을 두루 알게 하는 것이 예악의 목적"이라고 상주했다.[60]

왕조가 바뀔 때마다 전조의 악무를 폐기한 뒤 제례작악을 시도했다. 그러나 여러 가지 사정에 의해 이것이 여의치 않으면 적어도 명칭만이라도 교체하는 것이 관례였다. 『예기』에 정리된 "악이 종묘에 연희되면 군신상하가 화경(和敬), 족장 향리에 연주되었을 때 노소가 화순(和順), 규문(閨門)에 행했을 때 부자 형제가 화친(和親)"의

59) 『淵鑑類函』卷 一百八十六 舞 一, 魏名臣奏王朗表曰, 凡音樂以舞爲主, 自黃帝雲門, 至周之大武, 皆太廟舞樂名也.

60) 『宋書』志 卷 第九 樂 一, 文帝 黃初 二年 改漢巴渝舞曰昭武舞, 改宗廟安世樂曰正世樂, 嘉至樂曰迎靈樂, 武德樂曰武頌樂, 昭容樂曰昭業樂, 雲翹舞曰鳳翔舞, 育命舞曰靈應舞, 武德舞曰武頌舞, 文始舞曰大韶舞, 五行舞曰大武舞, … 明帝 太和初, 詔曰, "禮樂之作, 所以類物表庸, 而不忘其本也, 凡音樂以舞爲主, 自黃帝雲門以下, 至於周大武, 皆太廟舞名也." … 於是公卿奏曰, 臣聞德盛而化隆者則, 樂舞足以象其形容, 音聲足以發其哥詠, 故薦之郊廟, 而鬼神享其和, 用之朝廷則, 君臣樂其度. 四海之內, 偏知至德之盛, 而光輝日新者, 禮樂之謂也.

경계로 나아간다는 악무 효용론은 동아시아의 불변의 논리였다.[61]

주나라는 필수로 악무로서 국자를 교육했는데, '운문대권·대함·대소·대호·대하·대무'를 추었고, '육률, 육여, 오성, 팔음, 육무(六舞)'를 망라해 이를 합주해 귀신에게 제사함으로서, 나라를 평화롭게 하고 만백성을 화합하며, 내방한 빈객을 편안케 하고, 멀리 있는 사람들을 즐겁게 하며 조수를 춤추게 한다는 지적은, 악률과 관련된 『시경』의 노래들을 국풍이라 명명한 것도 동일한 인식에 말미암은 것이다. 대저 '6율·6여·5성·8음'을 포용해 일시에 6무를 종합해 연희한 이유는, 주나라가 전대 악무를 전부 수용한 정통왕조임을 과시해 사해를 평정하고, 아울러 민심을 수습키 위한 전략적 목적에서였다.[62]

동진이 멸망한 뒤 남북조시대 송조의 문제 원가(元嘉) 13년(436) 일무에 관한 해묵은 논의가 다시 제기되었다. 두예가 『좌전』 주에 언급한 제후는 6일 36명, 대부는 4일 16명, 사는 2일 4명이라 한 것은 잘못이라고 했다. 춤은 팔풍과 화흡해 성립되었으므로, 반드시 한 줄이 8명으로 구성된 무열로 추어져야 마땅하니, 천자 8일 64명, 제후 6일 48명, 대부 4일 32명, 사 2일 16명으로 보는 것이 정당하다는 복건(服虔, 漢代人, 2세기)의 설을 정론으로 삼았다.[63]

4) 〈일무〉의 계승과 변모

조선조는 초기에 8일무를 추다가 숙종 무렵부터 두예의 일무설(佾舞說)을 정법으로 삼아 정조 때 전후까지 제후예악으로 종묘의식과 문묘석전을 거행했기 때문에, 1일의 무자 수를 6인으로 하여 36명의 무자가 6일무를 추었다. 석전의식 때 문무만

61) 『禮記』卷之十八「樂記」第十九, 是故, 樂在宗廟之中, 君臣上下同聽之, 則莫不和敬. 在族長鄉里之中, 長幼同聽之, 則莫不和順. 在閨門之內, 父子兄弟同聽之, 則莫不和親.

62) 『文獻通考』卷 一百二十八 樂考 一 歷代樂制, 以樂舞敎國子, 舞雲門大卷·大咸·大韶·大夏·大濩·大武, 以六律六呂五聲八音六舞, 大合樂以致鬼神祇, 以和邦國, 以諧萬民, 以安賓客, 以說遠人, 以作動物.

63) 『通典』卷 一百四十七「樂典」第七 舞佾議, 宋, 宋文帝 元嘉 十三年, … 唯杜氏注左傳佾舞云, 諸侯六六三十六人以爲非也. 夫舞者所以節八音也, 八音克諧, 然後成樂, 故樂必以八八爲列, 自天子至士, 降殺以兩, 兩者, 減其二列耳. 杜以爲一列又減二人, 至士止四人, 豈復成樂? 按腹虔注左傳云; '天子八八, 大夫四八, 士二八.' 其議甚允.

춘 것이 아니라 무무까지 함께 거행했다. 조선조 〈석전일무〉는 중국과 한 가지로 '춘계(2월)·추계(8월)' 상정일(上丁日)에 봉행되었다. 중국에는 원래 춘하추동 4계절에 석전이 행해지다가 춘추로 축소되었다. 문무를 우약무(羽籥舞), 무무를 간척무(干戚舞)로도 칭했다.

한민족의 숙원이었던 칭제건원의 의지를 실천에 옮긴 고종이 중원왕조의 책봉의 질곡을 벗어나, 천단(天壇)을 축조해 제천의례를 통해, 제위를 하늘로부터 받아 중국과 동격으로 천자로 등극한 후, 종묘와 문묘에 8일무가 공식적으로 장엄하게 행해졌다. 광무황제(光武皇帝, 1897~1906)가 8일무를 봉행한 것은 대한제국이 명실상부한 자주국가로서, 천자예악에 입각한 천명을 받아 조선조를 재조(再造)한 황제국가임을 세계만방에 선포한 역사적 위업이다.

〈팔일무〉는 조선조의 자체 기년(紀年)인 광무원년(단기4230, 서기1897) 이후부터, 동아시아에서 가장 체계화되고 정비된 종묘와 문묘에서 엄숙하게 거행되었고, 지금도 고대를 거쳐 중세로 전승된 팔일무의 의식과 춤사위를 여타의 국가들이 모두 잃어버린 것과 달리, 우리만이 거의 원형대로 완벽하게 보존한 채 실시하고 있다. 일부 사학자나 지식인들이 고종황제의 칭제건원의 역사적 위업을 폄하하고 과소평가하는 인식은 또 다른 사대적 양태로서, 그 고리를 차제에 확실히 끊어야 할 숙제이다.

윤기(尹愭)는 문묘 석전의례의 일무에 대해 "문묘의 뜰에 전악(典樂)의 지휘에 맞추어 6일무를 추는데, 문무를 추고 난 뒤 무무를 행했다. 무무는 도끼와 방패, 문무는 피리와 꿩의 깃털을 잡고, 절도에 따라 이리저리 움직이며 춤을 추는 데, 춤사위가 엄숙하고 성대했다."라고 칠언시로 읊은 다음, "문무와 무무는 각각 36명의 무자로 구성된 6일무이다. 왼손에 피리 오른손에 꿩의 깃털을 잡고, 빙글빙글 돌며 숙이고 쳐다보는 자세를 취했다. 〈문무〉가 물러나면 〈무무〉가 시작되는데, 붉은 두건을 쓰고 왼손에 방패 오른손에 도끼를 쥐고, 이리 뛰고 저리 뛰며, 방패와 도끼를 부딪치는 소리가 묘정에 울려 퍼지고, 북소리, 종소리, 석경소리 등과 화흡해 절도에 맞게 춤을 추니, 춤사위가 장중하고 엄숙했다"고 묘사했다.[64]

64) 尹愭『無名子集』「泮中雜詠」二百二十首 釋菜, 六佾舞庭典樂分, 由來武舞後於文, 武執戚干文籥翟, 周旋蹈厲各紛紛[文舞武舞各三十六人, 是爲六佾. 掌樂院典樂, 分排衆樂生. 先爲文舞, 左執籥, 右執翟, 周旋俯仰. 文舞旣退, 乃爲武舞. 着赤幘, 左執干, 右執戚, 發揚蹈厲之際, 每干戚相搏有聲. 皆依鼓聲及鐘磬爲節.].

대성전(大成殿)에 봉안(奉安)된 위패(位牌)

　조선 초기에 문묘에서 〈팔일무〉를 추다가, 선조 41년(1608) 이호민(李好閔)이 중국에 사신으로 갔을 때, 변두(籩豆, 대나무와 나무로 만든 제기)와 일무의 수에 대해 묻자, 중국 인사가 변방 국가는 변두는 여덟 개로 하고, 춤은 육일무가 합당하다는 말을 듣고 이를 조정에 보고한 바 있다. 이후 숙종 29년(1703) 국초에 팔일무를 추다가 그 후 〈육일무〉로 바꾸었다는 기록이 있다. 이호민의 건의에 의한 것인지는 알 수 없지만, 정조 대에는 문묘에서 육일무를 추었다.[65] 1787년에 부총관인 유의양(柳義養, 1788년에 『春官通考』를 저술했다)은 팔일무는 제례에 가장 중요한 사항으로 등가와 헌가의 중간에 위치해야 함에도 불구하고 편중되었다고 비판하고 육일무의 배치에 관해 언급했는데, 여기서 정조 대에 팔일무와 육일무의 시행 문제가 거론되었지만, 결국 〈육일무〉로 굳어졌음을 읽을 수 있다.[66]

　악은 정치와 직결된다라고 했는데, 악 중에서 무용만큼 정치와 밀착된 장르는 없다. 고대의 소위 육대무가 그 대표적인 사례이며, 조선조 개국과 동시에 동아시아 공통의 예악론에 입각해 창제된 아악의 〈문무·무무〉와 속악의 〈보태평지무·정대업지무〉 등이 이를 웅변으로 말하고 있다. 아악의 문무와 무무는 동아시아 육대악의 〈대소·대무〉를 계승한 것이고, 속악의 〈보태평지무·정대업지무〉는 한국의 독창적 민

65) 『太學志』卷三 禮樂, 肅宗二十九年癸未, 國初用八佾, 而其後變爲六佾.

66) 『正祖實錄』卷二十四 秋七月 戊辰, 副總管 柳義養上疏曰, 八佾舞祭禮之所重也, 登歌在階上, 軒架在庭下, 八佾在其間, … 則六佾之設也, 以三佾在正路之西, 三佾在正路之東, 庶無地窄之慮, 而似合於禮意.

족악무이다.

동아시아 일무의 역사는 장구하다. 서기전 6세기 공부자가 조술한 『춘추』 은공(隱公) 5년 9월 조에, 고중자(考仲子)의 궁에서 6일무를 추었다는 기록이 나온다. 천자는 팔일 제후는 육일 대부는 사일 사는 2일무를 추어야 한다고 논증하고, 아울러 춤은 팔음과 팔풍에 근거했다는 논의도 제기되었다. 일무는 예악론과 접맥되어 예는 땅, 악은 하늘에 근본했다는 주장과 함께 음양론(陰陽論)과도 접맥시켰다.

중원왕조의 경우 역성혁명을 이룩하면 전조의 예악을 버리고 새로운 예악을 창조한다는 제례작악을 원칙으로 했다. 그리하여 '문질(文質)·정삭(正朔)·복색(服色)·휘호(徽號)·기계(器械)' 등을 모두 바꾸었다. 일무 역시 음양의 조화에 입각해, '팔음·팔풍·육률·사시·팔괘·팔정·팔절' 등 음수(陰數)와 결부시켰다.

일무에도 천자예악과 제후예악을 엄격하게 적용해 천자가 아니면 팔일무를 출수가 없었으며, '궁현'을 쓸 수 없다는 예악론이 확실하게 작용했다. 천자만이 팔일무를 작하여 천신과 종묘에 봉안된 선대 제왕에 제사를 지낼 수 있었고, 〈팔일무(八溢舞)·팔우무(八羽舞)·일원무(溢圓舞)·일방무(溢方舞)·일형무(溢衡舞)〉 등으로 일컬어지기도 했다. 팔일무는 〈대함·대장·대소·대하·대호·대무〉 등의 묘악인 육대무(六代舞, 六樂·六舞)가 근간이 되었고, 이들 춤이 왕조에 따라 명칭은 바뀌었지만 본질에는 변화가 없었다.

한국의 역대왕조는 천자가 아닌 제후국이라는 현실을 극복하지 못하고 내심으로 앙앙불락했으나, 중원정권의 위세에 눌려 보국안민(輔國安民)을 위해 표면적으로는 동아시아의 예악질서에 순응했다. 〈팔일무〉 역시 고려조 전반기와 조선조 초기에는 연행되다가, 중원의 강력한 통일정권이 수립되자 이를 접고 육일무로 대신했다. 명실상부한 팔일무는 대한제국 시대에 제천의례나 종묘제향에 추어졌다. 동아시아에 있어서 일무는 단순히 무도에만 머문 것이 아니라 이처럼 정치적 상황과 연계되어 있었다. 21세기에 접어든 오늘에도 또 다른 분야에서 팔일무의 수용과정에 야기되었던 것과 같은 또 다른 질곡과 갈등은 없는 것인지.

4. 문묘 석전(釋奠)의 〈일무〉

1) 석전의 유래와 의전

석전(釋奠)은 동아시아 문화권에서 가장 오래된 제의 중 하나이다. 문묘 석전은 동서고금을 뛰어넘은 백세의 스승 공부자를 숭앙하는 제사이고, 전 세계에서 우리나라만이 갖고 있는 유일한 제의로, 발상지인 중국에서도 없어진 지 오래이다. 석전 거행 시 국립아악단의 장중한 연주 역시 세계 유일무이한 것으로 우리만이 갖고 있는 귀중한 한문화(韓文化)의 콘텐츠이다.

현 인류가 존재하는 한 공부자를 능가하는 인물의 탄생은 없을 것이다. 학자로서의 공부자는 누구보다 행복한 분이다. 사성과 십철을 위시한 선현과 그들의 뒤를 이어 끊임없이 '공부자학(孔夫子學)'을 연구하는 학자가 배출되었고, 지금도 배출되고 있으며, 앞으로도 영원히 배출될 것이다. 공부자학은 아시아 전역에 파급되었지만, 그 중에서 우리나라가 가장 열렬하게 수용하여 전승시켰다. 그리하여 공부자학에서 배태된 성리학의 경우는 세계 학술사에서 최고의 경지를 차지하기도 했다.

근래 16세기의 성리학 연구 열풍을 비하하는 풍조가 반세기 동안 계속되었다. 성리학이 공리공론이라는 것이 주된 이유이다. 성리학이 철학이라면 현실과 거리가 있는 논리체계가 중심일 수밖에 없다. 성리학을 공리공론이라 단정하는 지식인들은 서양철학에 관해서는 매우 관대하다. 서양철학 역시 공리공론인 점은 동일한 터에, 유독 유학의 차원 높은 논리체계를 두고 공론으로 단정하는 것은 어불성설이다.

공부자와 시대를 같이 했던 노자와 이를 계승한 '장자/열자' 등의 노장학과 제자백가와 양명학 등도 공부자학의 위세에 눌려 광채를 잃었다. 조상이 양명학에 몰두했는데도 불구하고, 후손들이 주자학에 몰두했다고 양언하는 것은, 공부자와 공부자를 조술한 학자만이 살아남는다는 사실의 반증이다.

조선조 멸망과 더불어 공부자의 위상도 한때 저하된 것이 사실이다. 서구의 종교와 학문들이 속속 유입되어 공부자의 위상을 폄하시켰지만, 역으로 공부자의 사상체계에 편입되거나, 공존 또는 보완의 관계로 이행하고 있다. 공부자의 위상 저하는 서구문명의 수입과 중원의 공산정권 등장과 관계가 있다. 중원문화의 반역적 지식인들이 통치하던 중국의 근대 50년사는 반만년 중국사에서 치욕의 기간으로 평가

될 것이다.

한 인물이 시공을 초월해 존숭되려면 종교나 신앙적인 면과 결부되어야 한다. 노장사상이 공부자학의 위세 속에서 지금까지 명맥을 유지하는 까닭은 도교로 변이되었기 때문이다. 종교화되지 않았는데도 불구하고 살아남아서 광휘가 더욱 발휘되는 것이 있다면, 다름 아닌 공부자학이다. 공부자학이 빛을 잃지 않고 계속 번창하는 것은 '석전대제(釋奠大祭)'라는 준종교적 의식이 천여 년간 지속되었던 데에서 그 원인의 일단을 찾을 수 있다. 석전대제는 일반적 종교의식과는 다르다. 준이라는 접두어를 붙인 까닭도 여기에 있다. 종교의식과는 차이가 있지만, 공부자에 대한 경건한 마음가짐은 여타 종교의식에 비해 빠지지 않는다.

석전대제의 숭앙 대상인 공부자는 수천 년간 여타 종교의 신들과 달리 무수한 사람들에게 비판과 비난, 그리고 수모조차 당해왔다. 근래에는 무덤까지 훼손되었고, 공부(孔府)의 각종 구조물까지 파괴되었다. 이 와중에 웅장한 공부의 건축물이 불타지 않고 살아남은 것은 천행이다. 수천 년간 다기 다양한 인물들에 의해 폄하되고 모욕을 당했으나, 공부자는 이에 대응하지 않고 미소로 화답했다. 공학과 공부자의 위대성이 이로써 증명된다.

성균관에는 대성전과 명륜당이 있고 '주·군·현'의 모든 향교에도 있다. 석전대제는 대성전에서 거행되고, 교육은 명륜당에서 실시된다. 전자의 건물 명칭이 '전(殿)'이고 후자가 '당(堂)'인 것은 위계의 층위를 구분한 것이다. 성균관 교원(校園)의 무수한 건물 중에서 대성전 이외에 '전'이 붙은 곳은 없다. 만일 교육을 관장한 명륜당만 있고 준종교적 성향을 지닌 대성전이 없었다면 공학은 지금보다 훨씬 쇠잔해졌을 것이다.

석전대제의 영향력은 막강했다. 조선조 500년간 성균관 유생들은 권당(捲堂)과 공관(空館)을 번다하게 감행했다. 유생들의 요구가 조정에 수용되지 않으면 동맹휴학도 마다하지 않았다. 경우에 따라 왕과의 정면충돌도 야기되었다. 왕과 유생의 대결에서는 대부분 왕이 졌다. 지존인 왕의 권위에 도전하여 승리한 것은 조선조가 지식인을 우대했다는 전통과도 관계가 있었지만, 사실은 석전대제의 봉행 시기에 맞물렸을 때 왕이 양보하는 모습을 보였다.

석전대제는 조선조 여러 행사 중 중요한 의식의 하나였다. 고려조도 마찬가지이지만 조선조가 동아시아 어떤 나라보다 석전대제를 중시한 것은, 고구려 소수림왕 2년(372) 최초로 태학을 설립한 이후, '백제·신라·발해' 등의 국립대학이 유학을 근

간으로 삼았기 때문이다. 기록에 의하면 우리나라의 석전은 신라 진덕여왕 2년(648) 김춘추가 당나라 국자감에서 석전을 관람하고 돌아와서 석전의식의 존재가 알려졌다. 그 후 문무왕도 당에 가서 태학에서 봉행되는 석전을 참관했다. 신문왕 2년(682) 신라에 최초로 국학을 세웠는데, 국학에서 석전대제를 행했는지는 알 수가 없다. 성덕왕 16년(717) 수충(守忠)이 당으로부터 문선왕과 10철 72제자의 화상을 가져와서 태학에 비치했다.

신라의 국학에서 석전의식이 거행되었는지는 확인할 수 없지만, 석전의식에 대해서 삼국 중 신라가 가장 관심을 가졌다는 것은 의미심장하다. 신라는 유학을 과감하게 받아들여 신라 사회를 개혁했다. 신라가 삼국을 통일한 원동력도 유학의 수용과 관련이 있다. 조선조가 500년간 국권을 유지한 것은 유학을 국시로 삼았기 때문이다. 삼국시대 이후 유학은 우리의 중세국가를 근대화시키는 데 많은 기여를 했다. 유학의 중심에 『논어』가 있고, 『논어』는 공부자가 당신 이전의 『육경』을 소화하고, '요·순·우·탕·문왕·무왕·주공'의 사상을 계승하여, 이들을 종합한 예지가 용해된 명저이다. 『논어』가 장구한 생명을 유지한 것은 석전의식을 통한 공부자에 대한 준종교적 흠앙심의 고취와 무관하지 않다.

석전은 성균관의 중대한 행사였다. 『태학지』에도 석전의 중요성을 감안해 '석전대제'라고 일컬었고, 성균관 안이나 외부에서도 석전을 큰 제사, 즉 대제(大祭)라고 호칭했다. 주대부터 시행된 석전이 수천 년이 흘러간 지금에도 봉행되고 있으니, 그 가치와 중요성을 알 만하다. 성균관에서 연중 두 차례 거행된 석전은 많은 인원이 동원되고 막대한 경비가 소요되었다. 고려조 이후부터 왕이 친히 참석한 예도 부지기수일 정도로 국가가 중시한 의식이었다. 태종무열왕과 문무왕이 당에 가서 석전을 관람하고 사신들이 공부자와 문도들의 초상화를 들여와서 국학에 비치한 것을 감안할 때, 석전에 준하는 간략한 의식을 행했을 가능성은 있다.

석전은 천여 년간 태학에서 봉행되었기 때문에 국가와 사회에 많은 영향을 미쳤다. 석전의식은 중국으로부터 받아들였지만, 고려 현종 대부터 토착화가 진행되었다. 중원의 왕조들이 유학과 석전을 중시하기도 하고 홀대하기도 하는 등의 변천이 있었던 데 반해, 우리나라는 왕조 교체와 관계없이 존숭되고 봉행되었다. 공부자와 유학 그리고 석전의식에 대한 우리 민족의 애정과 집념은 동아시아 어떤 민족보다 강했다.

석전의식은 장구한 역사를 가졌다. 『예기』 「왕제」에 의하면 중국의 경우 주대에

천자가 정벌하러 나갈 때 학교를 찾아서 석전을 행했다. 학교는 문학(文學)을 위주로 하고, 정벌은 무학(武學)에 포용된다. 죄인을 잡았을 때에도 선성과 선사에게 석전을 했다. 석전의식이 문무를 포괄하고 있었음을 뜻한다. 선성이 주공(周公)이었으니 출정에 임해서 석전을 행할 소지가 있다. 정벌을 문학과 결부시키면 한결 명분에도 부합되고 충실해진다. 석전에 〈문무〉와 〈무무〉가 함께 추어지는 것도 이 같은 사실과도 연계된 것이다. 중국에는 무묘(武廟)가 있었고, 주벽(主壁)은 강태공이었다. 우리나라에서도 조선조 초기 무묘를 설립해 국란을 극복한 장군들을 모셔야 한다는 논의가 있었다.

시대가 흘러가자 석전대제는 한국에 있어서 장중한 문화 콘텐츠로 자리 잡았다. 동아시아 음악이 총집합된 아악이 백여 명의 악공들에 의해 연주되고, 수십 명의 무자(舞者)가 동원된 일무가 추어지는 종합예술의 연희장이었다. 시대에 따라 48명 또는 36명의 무자가 나오는 〈육일무〉가 추어지기도 했다. 석전의 일무는 춤사위가 단조롭기 때문에 숨겨진 뜻을 모르면 재미가 없다. 서기전 5세기 위 문후와 자하가 고악과 신악에 대해서 이야기하면서, 위문후가 "정신을 차리고 고악을 들어도 졸음이 난다"는 말을 했다. 석전에 연주되는 아악 역시 범상한 사람이 들으면 '권이사수'라는 평을 듣기에 알맞다. 성균관에서 석전대제가 거행될 때 연출되는 아악과 일무를 외국인 관광객들은 열심히 참관하지만, 우리나라 사람들은 그냥 시청하고 있다고 하는 편이 적절하다.

석전대제에 연희되는 악무는 현전 동아시아의 가장 오래된 고악무이다. 석전의식과 의식에 수반된 악무를 온전히 보존하고 전승하여 현재까지 행하고 있는 나라는 우리밖에 없다. 중세의 대학인 성균관을 온전히 보존하고 있는 국가 또한 우리밖에 없다. 본원지인 중원에서 석전과 벽옹(辟雍)이 없어진 지는 이미 오래되었고, 일본과 베트남 역시 형해만 남았을 뿐 우리처럼 『사서삼경』 등을 연구하고, 석전대제를 화석으로서가 아니라 살아 숨 쉬는 문화 콘텐츠로서 봉행하는 국가 역시 우리밖에 없다.

그러므로 우리 민족은 동아시아의 가장 오래되고 장엄한 예술성을 지닌 문화 콘텐츠를 보존하고 있기 때문에 세계 문화사에 있어서 높이 평결되어야 마땅하다. 중세 대학 체제와 교과과정과 전례의식 및 악무를 한문화 콘텐츠로 격상시켜 계승 발전시킨 선인들의 집념과 지혜는 외경 그 자체이다.

석전대제의 명칭은 다기다양한데, '석전(釋奠)·석전(釋菜)·석전(舍采)·석전(舍奠)·

춘전(春奠)·추전(秋奠)·석전례(釋奠禮)·전영례(奠楹禮)·양영례(兩楹禮)·석전례(舍奠禮)·춘석전(春釋奠)·추석전(秋釋奠)' 등이 그것이다. '영·정조' 시대 윤기(尹愭)는 성균관에 20년간 재학하면서 성균관의 역사에 대해「반중잡영」이라 이름 한 220수의 한시와 이에 대한 부주를 남겼다.

윤기는 220수 중 26수를 석전의식에 할애했다. 이는 석전의식이 얼마나 중요한 것이었던가를 말하는 단서이다. 석전에 관한 제반 사항을 시로 묘사하면서 표제를 '석전(釋奠)'으로 하지 않고 '석채(釋菜)'라 했다. 윤기가 활동했던 시기에 석전보다 석채(이 경우 菜는 전으로도 읽지만, 뜻을 분명히 하기 위해 편의상 채로 표기했다)가 널리 사용되었는지, 아니면 작가가 개인적으로 '석채·석전(釋菜)'이라는 용어를 더 선호했는지는 알 수가 없다. 고대에 나물을 올려놓고 제사를 지낸 의식에 대한 흔적이 남은 예이다.

석채(석전)는 옛날 학교에 입학하면 선성과 선사에게 제사하는 전례의 하나였다. 『예기』「월령」편에 중춘 상정일에 악정(樂正)에게 무용을 익혀서 석채를 하게 했다는 기록이 있다. 석채의식에 무용이 일찍부터 수반되었음을 뜻하고, 천자가 삼공과 구경 및 '제후·대부'를 대동하고 참관했다. '석채'의 사전적 뜻은 '나물을 벌려놓는다'이다. 고대에 입학식 때 '선성·선사'의 제단에 진열했던 나물은 '근조(芹藻)'류, 즉 미나리와 수초 등속이었다. 미나리와 수초 유를 제사에 올리는 것은 고대의 소박한 원초적 제사의식이다.

윤기가 '석채'라는 용어를 사용한 것은 진솔하고 소박한 고풍 제의의 함의를 긍정한 소치가 아닐까. 성균관을 '근궁(芹宮)'이라 불렀던 것도 이 같은 실상을 감안한 것이다. 소와 양을 잡아 제사를 드리는 것보다, 미나리와 각종 수초를 제상에 진열하는 것이 한결 선성과 선사의 마음에 부응한다. 성균관에는 동서의 반수(泮水)가 있었고, 반수에 미나리를 심어서 유생들의 부식으로 사용했다는 점도, 고대 학궁의 취지를 살림과 동시에 실용적인 면과도 부합되었다.

석전과 '석채·석전(舍菜)'의 '석(舍)'은 '석(釋)'과 같은 의미로 사용되었다. 『주례』「춘관」〈대서(大胥)〉에 봄에 학생들이 입학할 때 쑥 등의 나물을 선성·선사에게 올리며, 이때 무용도 함께 연희되었다고 했다. '석채(舍采)'는 '석채(舍菜)'와 함께 사용되었는데, 이 경우 '채(采)'는 '채(菜)'와 같은 뜻으로 '전'으로도 발음된다. '석전(舍奠)' 역시 석(舍)은 석(釋)과 같이 놓는다는 의미로 사용되었으므로 석전의 다른 표현이다. '춘채·춘전(春菜)'과 '추채·추전(秋菜)'은 중춘과 중추에 올리는 봄 석전, 가을

석전으로 계절에 수반된 호칭이고, '석전례·석채례(釋菜禮)'는 석전에 예자를 첨부하여 제사의 격을 높이려는 의도에서 만들어진 용어이다.

'전영례(奠楹禮)'는『예기』「단궁(檀弓)」편에, "내가 어젯밤 꿈에 양쪽 기둥 사이에 앉아서 제사를 받는 꿈을 꾸었다. 훌륭한 지도자도 출현하지 않으니 천하에 누가 나를 종(宗)으로 삼겠는가. 나는 죽을 날이 멀지 않았다."라고 했다. 그 후 공부자는 병에 걸려 7일 만에 세상을 떴다. 공부자는 스스로 은나라 사람의 후예라고 했다. 하나라는 장례 시 시신을 동쪽 계단에, 주나라는 서쪽 계단, 은나라는 두 기둥 사이에 안치했다. 공부자는 은인(殷人)이기 때문에 두 기둥 사이에서 제사를 받는 꿈을 꾸었다. 여기에 근거하여 석전의식을 '양영례'라고 했다. 그러므로 '전영례'와 '양영례'는 석전의식의 다른 호칭이다. 윤기도『반중잡영』「석전(채)」편에서 '전영례'라는 명칭을 사용한 것으로 보아, 우리나라에서도 석전을 '전영례'로 일컬었다는 것을 알 수 있다.

여러 가지 명칭으로 호칭되던 석전의식은 왕조 차원에서 거행되었던 의식이었기 때문에, 석전과 관련된 많은 제사와 행사가 있었다. 문묘에서 석전과 별도로 매월 초하루와 보름에 '분향례'가 있었고, 분향례 이전에 매월 그믐날과 14일에 관청에서 보낸 향을 받는 '연향례(延香禮)'가 엄숙하게 거행되었다. 매월 초하루와 보름에 거행되는 분향례도 석전의식에 버금갈 만큼 중시되었다. 분향례를 집행하는 사람도 많았다. '봉향(奉香)·봉로(奉爐)·집례(執禮)·조사(曹司)·찬인(贊引)·헌관(獻官)·향관(香官)' 등이 수복의 지시에 따라 일사불란하게 집행되었다.

분향례는 새벽에 거행되었는데, 북소리에 맞춰 기침하고 세수하고 외모를 단정히 하여 횃불을 밝히고 사학(四學) 유생까지 참여하는 의식이었다. 분향례에 참석하는 사람은 반드시 이름을 적어서 수복에게 제출했다. 대성전과 동서무에 배향된 선현들에게도 분향의 예를 올렸다. 분향례를 올리는 새벽에 타오르는 향연이 대성전과 동서무에 가득 차 묘정까지 자욱했다.

석전대제가 거행되기 3일 전에 문묘 일대를 청소하는 '입청제(入淸齋)'도 있었다. 입청제는 문묘와 부속 건물을 정리하고 청소하는 행사이며, 제사는 아니다. 대성전과 동서무, 명륜당과 동서재는 물론이고 '비천당·존경각·전사청·향관청' 등등 문묘에 부속된 모든 건물과 각종 기물들을 깨끗이 정돈하고 청소했다. 청소가 잘 되었는지를 감독하기 위해 '호조·예조'의 낭관이 번갈아 와서 청정 여부를 감시했다. 대청소가 끝나면 유학(幼學)과 사학 유생들을 모두 홰나무 뜰에 모아놓고 음식을 대접

했다. 이때 생진과(生進科)에 새로 합격한 유생과 방외(方外) 유생의 반주인(泮主人)도 참여했으며, 음식물 제공은 성균관과 사학이 분담했다.

석전의식은 동서 재의 두 '장의(掌議)'가 중심이 되어 제관을 임명하여 공시했다. 제관 가운데 대성전 '봉향'은 유생 중 뛰어난 인물이 맡았고, 이들이 대체로 차기 장의가 되었다. 봉로도 유학 가운데 문벌이 있는 유생이 담당했으며, '전작(奠爵)·봉작(奉爵)·사존(司尊)·진설(陳設)' 등 모두 생원과 진사 유학이 각각 한 사람씩 배정되었다. 배위(配位)와 동서무의 종향도 동일했다. 전작과 봉작은 동무 서무에 각각 10명, 사존과 진설도 각 8명이 배정되었다. 척기(滌器)와 식색(食色)의 소임도 있었고, 도진설은 양 장의가 맡았다.

조정에서 30여 명의 제관을 뽑아 제사에 올릴 희생과 악기를 매다는 틀 등 제사에 필요한 물품을 석채 전날 새벽에 날라 왔다. 봉상시(奉常寺) 관원은 제물과 가자(架子) 및 각종 희생을 길을 가득 메우면서 가져왔다. 삼헌관과 동서 종향 헌관 2명과 동서무의 헌관 20명을 분헌관이라 칭했다. 대축(大祝) 2명 '당상집례·당하집례·협률랑(協律郞)·감찰·압반(押班)·수정관(守井官)'과 각사(各司)에 명령을 대기하는 사람도 있었다. 장악원 전악은 여러 악생을 인솔하고 와서 찬자 알자와 호흡을 맞추었다. 수정관은 석전대제 시 사용하는 우물을 지키는 관료이고, 이 우물을 어정(御井)이라 했다.

왕이 친행하지 않는 석전의 초헌관은 예조판서이고, 아헌관은 성균관 대사성, 종헌관은 사성이었다. 경우에 따라 격을 올려서 좌우 찬성이 맡기도 했다. 성균관의 실무 최고 책임자는 대사성이나, 상징적으로 지성균관사(知成均館事)와 영성균관사(領成均館事)는 예조판서나 의정부의 좌우상 및 찬성 등이 담당했다. 사정에 따라 종헌관은 협률랑인 장악원 첨정(僉正)이 했고, '대축·당상집례·당하집례'는 왕의 측근 신하가 맡았다. '초헌·아헌·종헌관'은 향대청(香大廳)에 딸린 방에 머물고, 여러 집사들은 동서 향관청에 나누어 거처했다.

향관청에는 평소 유생이 거주했지만, 석전대제 때에는 다른 곳으로 피했다가, 석채가 끝나면 다시 돌아왔다. 윤기도 『반중잡영』에서 석채(전)를 '대제'라고 칭한 것으로 볼 때, 아마 조정과 성균관 내외에서 '석전대제'라고 일컬은 것이 관례였던 것 같다. 석채에 초헌관을 영의정이나 좌우 찬성을 파견한 경우는 상황에 따라 비중을 무겁게 두었기 때문이다.

진설 유생은 제물을 관장하는 전사청 옆에 머물게 하여 봉상시 관원과 자리를 함

께 했다. '기장·피' 등 곡물과 폐백 등 각종 제수품을 점검하고 포장지를 풀어 수량을 확인했다. 전사청은 희생을 잡고 제수를 만드는 곳이므로 수복이 진설 유생을 봉상시 관리와 자리를 같이 하여 갖가지 제수를 점검하고 폐백으로 올리는 모시와 비단의 규격을 낱낱이 검사하고 희생으로 쓸 '소·양·돼지'를 뜰에 끌고나와 수복이 초헌관과 전성서(典牲署)의 관리를 모셔와 희생이 충실하고 살이 쪘다고 아뢰면, 초헌관이 읍을 하고 들어갔다. 희생 중 양은 계성사의 제물로 사용했다.

석전대제를 봉행하기 전날 오후 해질 무렵, 명륜당에 위패를 갖추어놓고 뜰에서 '의의(肄儀)'를 행했다. 금슬 등의 악기를 헌가에 걸고 본 행사와 동일하게 일무도 추는데, 의식 절차와 모양은 석채(전)의식과 똑같이 했다. 당상 당하에 일수의 배치와 음악도 격식대로 행했다. 조정에서 파견된 관료는 사모관대를 갖추고 악생(樂生)은 갓을 썼다. 해질 무렵 이의를 석채의식과 동일하게 미리 예행연습을 했다는 것은 석전대제의 중요성을 알 수 있는 부분이다. 이의는 우리나라에 국한되는 것이 아니라 중원에도 있었다. 석전은 국가의 중대 제사인 만큼 승지가 왕명을 받들어 문묘에 와서 희생과 기물들을 직접 점검하여 불순한 것과 부정한 것을 가려내어 폐기한 뒤 왕에게 그 결과를 보고했다.

이의가 끝나면 수복이 진설 유생을 안내하여 어둡기 전에 고례에 따라 각종 제수를 제상에 놓았다. 이 경우 유생이 직접 하지 않고 수복이 하나에서 열까지 제수를 차렸다. 제상에 제수 배열과 위차 등은 수복이 전담했기 때문에, 수복이 없으면 모양을 갖출 수가 없었다. 제사 의식을 주관하는 복잡한 그 절차를 수복이 했다는 것은, 수복의 권한과 위상이 실제 강했음을 뜻한다. 제사의식은 매우 보수적이다. 제사의 절차를 함부로 바꾸거나 삭제 또는 증광은 불가능하다. 그러므로 제의가 시대나 상황에 따라 변했다는 인식은 문제가 있다. 각종 제사의식 중에서 장례절차가 가장 보수적이고, 따라서 수천 년 전의 법도를 그대로 보존하고 있다.

엄선된 '차기장·메기장·벼·메조' 등이 보궤에 정갈하게 담겨 10변에 격식대로 진열되고, '소·돼지' 등 희생은 10두에 담아서 정해진 자리에 놓고 그 앞줄에는 세 개의 잔 받침이 있다. 보는 사각형, 궤는 원형의 제기이고, 변은 대나무, 두는 나무로 만든 제기이다. 제상의 진설은 사성 위와 동서무에 각각 차이가 있었고, 제수도 수량과 크기가 달랐다. 정조 대까지 석전은 10변 10두로서 제후예악을 기준했다.

고종이 황제로 즉위한 다음 '12변두'로 바뀌었고, 설상 양식에도 천자예악에 기준하여 변화가 있었고, 일무도 〈8일무〉가 추어지는 것이 온당하나, 그 실행에 대혜서

는 약간의 이설이 있다. 『반중잡영』이 집필된 정조 시대 석전대제에는 8일이 아닌 〈6일무〉가 연희되었다.

석전대제는 삼경일점(三更一點), 즉 밤 11시 24분에 북을 치면 모두 기상하여 세수하고 양치하며 각자가 등을 켰다. 곧이어 들어온 죽으로 요기를 하고 오래된 예법에 따라 의관을 정제한 후, 사경일점(四更一點, 새벽 1시 24분)부터 시작되는 석전의식까지 경건한 마음으로 밤을 새웠다. 이윽고 의식이 시작되면 수복이 '단상·단하'를 오르내리며 제관과 유생들에게 "대성전 사배위(四配位) 동서종향 동서무에 배정된 '봉향·봉로·전작·봉작'은 대열을 정비하고, 사존과 진설은 대성전 안으로 들어오시오."라고 외친 후 이들을 대성전으로 공손하게 맞아들였다. 금관제복을 입은 헌관 이하 대소 관원들이 앞뒤로 대열을 갖추니 짤랑대는 패옥 소리와 어울려 엄숙한 위의가 갖추어져 보는 이로 하여금 옷깃을 여미게 했다.

모든 준비가 갖추어진 뒤 새벽 1시 40분에 석전대제가 시작되자 대성전 뜰에는 대낮처럼 횃불이 휘황하게 타오르고, 장보진신들이 배정된 자리에 서서 홀기 낭독에 따라 의식이 거행되었다. 뜰에서 큰 횃불이 두 줄이고, 대성전 앞 계단 위는 작은 횃불이 줄을 이었으며, 대성전과 '동무·서무' 안에는 촛불이 환하게 켜져 있었다. 당상집례와 당하집례가 홀기를 들고 있다가 수복이 "읽으시오"라고 외치면 당상집례가 읽은 뒤 당하집례도 따라서 읽었다. 수복이 홀기에 따라 찬자와 알자를 인도하여 관례에 따라 예가 진행되면 장엄하고 우아한 아악이 연주되었다. '옥경·금·슬'은 승가(升歌)에, '관·도·축·어'는 당하에 진열되어, 큰 북이 둥둥 울리자 편경 소리가 화답하고, 절도에 맞추어 온갖 악기가 연주되니 예의규범이 더없이 장중했다. 석전대제는 수천 년 이어온 제사의식일 뿐 아니라 나아가서 범 동양권의 종합예술로 승화된 의식임이 확인된다.

폐백을 올린 뒤 '초헌례·아헌례·종헌례'가 행해지는데, 모두 찬자와 알자의 지시에 따라 '당상·당하'를 오르내린다. 의례의 절차는 조리정연하고 치밀하여 소홀함이 없다. 제례 격식은 한결같이 홀기에 따라 진행되었다. 오성위(五聖位)에는 각기 축문이 있고, 초헌례를 올릴 때 대축 두 사람이 번갈아 읽는다. 대성전 뜰에서 〈육일무〉가 추어지는데, 문무와 무무 모두 36명으로 구성되어 장악원 전악이 여러 악생들을 나누어 배열시켜 추었다.

문무는 왼손에 약, 오른손에 적을 쥐고 아악단의 연주에 맞춰 먼저 춤춘다. 문무가 물러가고 무무가 이어지는바, 무자는 붉은 두건을 쓰고 왼손에 간, 오른손에 척을

쥐고 발랄하게 이리저리 뛰며 춤춘다. 춤추는 사이에 방패와 도끼가 부딪힐 때마다 소리가 뜰 안에 울려 퍼지고, 이 모든 동작들이 북소리와 종경에 맞추어 절도가 엄연했다.

석전대제의 진행은 협률랑이 적룡기(赤龍旗)를 쥐고 축대 우측에 서 있다가 집례가 '당상지악(堂上之樂)'과 '헌현지악(軒懸之樂)'을 연주하라고 외치면 기를 세우는데, 악은 이 깃발의 지시에 따라 연주된다. 집례가 "악을 멈추어라"라고 하면, 협률랑이 깃발을 눕히고 이에 따라 악이 정지한다. 〈문무〉를 출 때는 전악이 독(纛)을 쥐고, 〈무무〉를 출 때는 정(旌)을 잡고 각각 일무를 추는 무열 앞에 선다.

악과 무가 시작되고 그치고 나오고 물러나는 것은 하나같이 집례의 구호에 따르고, 집례의 구호는 수복의 인도에 좌우되므로, 의식을 천천히 끝내고 빨리 끝내는 것도 모두 수복의 생각에 달렸으니, 이를 예라고 말할 수 있느냐는 비판이 있을 정도로 수복이 석전의식을 총괄했다.

제사 절차는 자고로 까다롭고 번잡하여 일반인들은 잘 모르고 있다. 제사를 수없이 동일한 격식으로 진행해도 제사가 끝나면 대체로 망각하기 때문이다. 대성전 안 동서 종향과 동서무의 분헌관들은 모두 오성위의 종헌이 끝날 때까지 서서 기다렸다가 전작과 함께 예를 행하고 유생들도 따라서 예를 행했다. 동서무는 상두(上頭)가 분향한 후 총 20명의 전작과 봉작이 위패에 제물을 올리고 이하는 차례차례로 예를 올렸다. 복잡한 절차를 거쳐 제사가 끝나면 수복이 초헌관을 인도하여 대성전 서쪽 망예위(望瘞位) 석함에서 폐백을 소각했다.

헌관들이 동남쪽 모퉁이에 꿇어앉아 돼지 족발 한 개와 술 한 잔을 건네면, 수복이 "이 술은 복주이니 다 마십시오"라고 외쳤다. 고례에 의하면 석전의식이 끝날 때 동쪽 하늘이 밝아온다고 했는데, 근래에는 수복이 빨리 의식을 끝내는 것을 능사로 여겨 파루(오전 4시)의 종이 울리기도 전에 종결하고 마니 안타깝다는 탄식이 식자들 간에 많았다.

석채가 끝난 후 제물이 다른 제향 때 다시 사용되는 것을 막기 위해 수복에게 명하여 칼질을 하게 했다. 망예례(望瘞禮) 직전 철변두 후 희생 중 소의 몸체를 대궐로 진상한 다음, 각종 포를 나누어 봉해서 제관들에게 보내는데, 고기와 포의 숫자는 품계에 따라 차등이 있었다. 유생들은 식당에서 음복을 했지만, 잣 두 개와 사슴 젓갈 몇 조각과 종이 장 같은 육포 몇 개가 전부였다. 음복 시 유생들이 사용하는 복숭아 모양의 은 술잔은 일찍이 성종이 '사태학(賜太學)'이라 새겨서 하사한 것으로, 이 잔

에 술을 부어 마셨다. 유생들이 음복 시 음식과 술은 비록 소량이었으나, 왕이 하사한 술잔으로 술을 마신다는 것을 큰 영광으로 여겼다.

『반중잡영』에 의하면, 정조 대에 석전대제 시 〈육일무〉가 추어졌다. 정조 이후 고종황제 이전까지 육일무의 연희는 계속되었을 것이다. 그러므로 헌현을 사용했으며, 무자의 수도 36명이었다. 그러나 한 줄의 무자 수를 '8명·6명·4명'으로 각각 계산하는 사례가 있었다. 이 경우 8명은 팔풍, 6명은 육률, 4명은 사시(四時)를 상징했다. 천자는 궁현, 제후는 헌현, 대부는 판현, 사는 특현으로서 사면, 삼면, 이면, 일면에 악기를 걸었다.

무자의 수가 짝수인 것은 악이 양이기 때문에 음수인 '팔풍·육률·사시'로 음양을 조화시켰다. 팔풍과 육률은 천기(天氣)이며, 천기가 천지를 도와 만물을 형성했다. 악이 천기의 변화를 순응하여 만백성의 성명을 성립시켰다는 논리이다. 『춘추』「공양전」 주에 8명이 한 줄이 되니 합쳐서 68인 것은 '팔풍'을 법으로 삼았고, 6명이 한 줄이 되어 36명인 것은 '육률'을 본받았으며, 4명이 한 줄이 되어 16명인 것은 '사시'를 본딴 것이라고 설명했다.

조선조 정조대에 거행된 석전대제 육일무의 무자 수가 36명인 것은 이 논리를 준용한 것이다. 『춘추공양전』은 '천자·제공·제후'로 분류하여 '8일·6일·4일'로 나누었다. 일무에서는 제후를 대부(大夫)와 동격으로 취급했다. 후대에 와서 일무의 무자 수는 8일은 64명, 6일은 36명, 4일은 16명으로, 헌가는 '궁현·헌현·판현·특현'으로 일반화되었다.

2) 중원왕조의 석전

주대부터 학교를 설립하면 반드시 선성과 선사에 석전을 거행했다. 선성은 주공과 공부자 등을 칭했고, 주초에는 주공과 제순(帝舜)의 기(夔)와 하(夏)의 백이(伯夷) 등이 대상이었다. 진나라 때에는 '선성·선사'에 대한 존숭의 풍모가 미약했고, 한나라 역시 지식인을 높게 평가하지 않았던 고조의 성향으로 인해 석전의식이 발휘되지 못했다.

주제(周制)에는 제후의 학교를 반궁이라 했다. 반궁에는 도덕을 겸비한 학자를 선택하여 학생을 교육시켰는데, 이들 스승이 죽으면 '악조(樂祖)'라 하여 제사를 올렸

다. 제후국의 학교에서도 학생이 입학할 때, 선성과 선사에게 역시 석전을 왕자(王子)의 예법으로 봉행했다. 천자의 벽옹과 제후의 반궁에서 거행된 석전의식은 고대부터 있었다.

후한 말기 위나라의 수도였던 업성(鄴城) 남쪽에 반궁이 설립되었으니 석전이 있었다고 여겨지지만, 기록에는 자세하지 않다. '석전전폐(釋奠奠幣)'하여 선사에게 예를 올린다는 말이 있는데, 채를 올리고 폐를 드려 선사에게 예를 표했다고 해석한다면, 석전이 이의 준말로 볼 수도 있다. 위(魏) 제왕(齊王) 정치(正治, 240~248) 연간에 벽옹에 태뇌(太牢)로서 석전을 올리면서 공부자를 제사했다. 진대에 와서 무제(武帝) 태시(太始) 7년(271)과 혜제(惠帝) 원강(元康) 3년(293)에 대학에서 석전을 올리고 태자와 함께 석전을 친히 행하기도 했다. 동진(東晉)의 '성제·목제·효무제'도 대학에서 석전을 친히 행했다.

송 문제(文帝) 원가(元嘉) 22년(445)에 진의 고사에 준해서 석전을 올렸는데, '헌현지악'과 〈육일무〉를 췄다. 제(齊) 무제(武帝) 영명(永明 3년, 485)에 '선성·선사'에게 석전을 했고, 또 석전에는 어떤 예와 악, 그리고 예기를 사용했는지는 미상이라고 했다. 석전과 석채는 약간의 차이가 있었던 것 같은데, 그 사실을 구체적으로 알 수는 없다. 양(梁) 무제(武帝) 8년(509)에 헌현으로 석전을 행했다. 북제(北齊) 시에도 태뇌로 석전을 하고 〈육일무〉를 추었으며, 입학에는 반드시 석전례를 거행했으며, 매년 '춘·추' 이중월에 봉행했다.

수대(隋代)에 와서 국자시(國子寺)에 매년 사중월 상정일에 선성과 선사에게 석전을 행하고 해마다 향음주례를 1회씩 개최했지만, 주현에서는 봄·가을 중월 두 차례만 석전을 했다. 당대에는 무덕(武德) 2년(619) 국자학에 주공묘와 공자묘를 세우고 사시에 제사를 올렸는데, 정관(貞觀 21년, 647)에 좌구명(左邱明) 이하 22인을 종향했다. 진한대(秦漢代)에는 석전이 행해졌다는 기록은 없는 듯하다. 그러므로 석전은 5호 16국 시대에 모양을 갖추었다가 '수·당'대에 와서 항식(恒式)을 갖추기 시작했다.

당 고조는 친히 국학에 가서 석전의식에 임했다. 정관 14년(640)에 태종이, 고종 개요(開耀) 원년(681)에 황태자가, 개원 연간(開元年間, 713~741)에는 황태자 등이 석전에 참여했고, 황제가 친히 행하기도 했다. 당 현종 개원 11년(723)에 조를 내려 봄·가을 석전에 생뇌(牲牢)를 쓰고 속현은 주포(酒脯)만 쓰게 했다. 27년(739) 8월에 조를 내려 문선왕 석전에 '궁현지악'을 사용하도록 했다. 석전의식에 궁현을 사용한

것은 공부자를 황제로 예우했다는 의미이다. 28년(740)에는 조칙을 내려 문선왕묘에 삼공으로 하여금 석전을 관장하는 것을 상례로 하라고 했다. 석전례는 이후부터 '개원례'를 모범으로 하여 봉행했다.

한 원제 때 공부자 후예를 부성군(褒成君)에 봉했고, 평제(平帝) 원시(元始) 초에 공부자를 부성선니공(褒成宣尼公)으로 추시했다. 한대 이후, '위·진·송·후위·북제·후주(魏·晋·宋·後魏·北齊·後周)' 등 역대 왕조가 공부자 후손을 공후로 봉해 공자묘에 제사를 올리게 했지만, 석전이라고 일컫지는 않았다. 당나라 정관 대에 와서 공부자를 선성에서 분리시켜 선사(先師)로 고정시켜 안자와 좌구명을 배향시켰다.

공부자를 선성에서 선사로 칭한 것은 주공과 변별하려는 의도가 있는 듯하다. 전대에도 공부자를 주공과 함께 선성에 편입시킨 예가 있었지만, 선성과 선사를 함께 호칭했다. 반면 주공의 경우는 선사로 칭해진 예가 없었다. 주공을 오로지 일컬었던 선성의 호칭이 공부자에게도 선사와 더불어 겸용되었다.

시대가 흘러갈수록 주공의 위상은 저하되고 공부자의 위상은 격상되고 있었다는 사실의 반영이다. 주공은 주왕조의 창업공신인 관계로 주조를 선양하지 않는 왕조와 학자들이 주공에 대한 인식의 변화가 있었던 것은 당연하다. 당 고종 건봉(乾封) 원년(666) 동쪽으로 순수 중 추현(鄒縣)에 이르러 선보묘(宣父廟, 공자사당)에 제사를 올리면서 태사로 추증했다. 개원 27년(739) 8월 공부자를 '문선왕'으로 증시했다. 전에는 주공이 남면했고, 공부자가 서좌(西座)했는데, 지금부터 공부자를 남면으로 안치하고 왕자(王者)의 면복을 입히고 십철 등을 동서로 배치하라고 했다.

송 진종 대중상부(眞宗 大中祥符) 원년(1008) 공부를 방문해 문선왕묘를 배알하고 공묘(孔墓)를 찾아서 전을 배설해 두 번 절한 뒤 '원성문선왕(元聖文宣王)'으로 추시했다가, 5년 뒤 국휘(國諱, 황제의 이름)로 인해 '지성(至聖)'으로 바꿨다. 금조(金朝) 장종 명창(章宗 明昌) 6년(1195) 곡부의 선성묘를 증축하고 수리시킨 후 등가악을 하사했다. 원조 태종(元朝 太宗)은 칙령을 내려 공자묘를 수리하게 했다.

성종 대덕(成宗 大德) 11년(1307) 무종(武宗)이 즉위하자 "공부자는 성인으로서 요순헌장과 문무를 조술해 백왕의 전범이며 만세의 사표"인 만큼 가호(加號)해 '대성지성문선왕(大成至聖文宣王)'으로 하고 태뢰로 제사를 올리게 했다. 문종 지순(文宗 至順) 원년(1330) 공부자의 아버지 숙량흘을 계성왕(啓聖王)으로 봉했다.

송 인종 경우(仁宗 景祐) 원년(1034)에 조를 내려 석전에 등가(登歌)를 쓰게 했다. 북제(北齊) 시에는 헌가(軒架)를 설치하고 〈육일무〉를 추게 했으나, 당 개원 연간(713~

741)에 궁가(宮架)로 악을 쓰게 했는데, 공부자는 인신이므로 헌가를 쓰는 것이 마땅하지, 궁가를 쓰는 것은 정당하지 못하다는 반론도 있었다. 궁가는 천자의 악으로 사면에 종경을 달고 육률과 육려를 비치하는 것이고, 헌가는 삼면에 악기를 달고 '중려·유빈·임종' 등 율려가 결여된 것이다. 판가(判架)는 동서 양면에 악기가 있고, '황종·대려·응종' 등이 제거되었다.

송 신종 희녕(神宗 熙寧) 8년(1075), 개원 중에 공부자를 존숭해 문선왕으로 추서해, 공부자 소상에 구류(九旒)를 착용했는데, 휘종 숭녕(徽宗 崇寧) 4년(1106) 황제 위로 높여서 십이류(十二旒)의 면류관을 착용케 하고, 공부자가 착용했던 구류는 72현과 21선유들이 사용하게 했으며, 봄과 가을의 석전을 '중사'에 편성시켰다.

명조가 개국되자 공부자에 대한 인식의 변화가 있었다. 태조 홍무(太祖 洪武) 2년(1369) 관리를 파견해 공부자 묘에 향을 내리고 제사를 올렸다. 7년(1374)에 곡부 묘정을 수리하고 29년(1396)에 양웅(揚雄)을 출향하고 동중서(董仲舒)를 종사했다. 헌종 성화(憲宗 成化) 12년(1476)에 석전 시 〈8일무〉와 12변두를 쓰게 했다. 세종 가경(世宗 嘉靖) 9년(1530) 공자묘 사전을 고쳤다.

공부자를 '지성선사공자(至聖先師孔子)'로 바꾸고 문제자를 모두 선현으로 하고 나머지는 선유로 고쳤을 뿐 아니라, '공·후·백작' 등의 호를 전부 삭제시켰고, 공부자 이하 제 선현들의 소상(塑像)을 철거시키고 목주(木主)로 대체시켰다. 신종 만력(神宗 萬曆, 1573~1620) 중에 나종언(羅從彦)·이동(李侗)을 종사하고, 곧이어 '진헌장(陳獻章)·호거인(胡居仁)·왕수인(王守仁)'을 종사했다. 왕수인을 공부자 묘에 종사한 것은 명조가 주자학 못지않게 양명학에 많은 관심을 기울였음을 뜻한다.

청대에 들어와서 명나라보다 공부자에 대한 존숭이 한결 증폭되었다. 건륭 51년(1786) 문묘에 행례하고, 55년(1790) 동쪽으로 순수 시 공묘를 시찰했으며, 공림의 공부자 묘소에 삼뢰주례(三酹酒禮)를 드렸으며, 60년(1795) 2월 상정일에 문묘 석전 의식에 친히 참여해 예를 올렸다. 가경(嘉慶) 원년(1796)에도 궐리(闕里)에 관리를 파견해 제사를 드렸으며, 중춘 석전에 황제가 친히 찾아가서 예를 올렸다. '도광(道光)·함풍(咸豊)·동치(同治)' 연간에도 황제가 문묘와 석전에 깊은 관심을 가졌다. 청나라 황제들은 명나라 황제들과는 다르게 공부자에게 많은 관심을 경주하면서 숭앙했다. 명조는 한족의 국가이고, 공부자를 한층 더 숭봉했던 원조와 청조는 몽골족과 만주족이 세운 국가이다.

광서(光緖) 원년(1875) 덕종(德宗)은 관리를 궐리에 파견해 치제했고, 13년(1887)

덕종이 친정에 임해서 궐리에 관리를 파견해 공부자 묘에 치제했다. 광서 32년(1906) 학부에서 공부자 제사를 '대사'로 승격하자고 주청했다. 우리나라에서 공부자를 존경해 '지성(至聖)'이라 하고 친애해 '선사(先師)'라 하지만, 공묘의 제의는 '중사'로 하는 것이 잘못인 만큼, 환구(圜丘)와 방택(方澤)과 한 가지로 대사로 함이 정당하다는 주장이다. 환구는 제천이고 방택은 제지를 뜻한다. 황태후도 공부자의 덕은 하늘과 땅에 부합되고 만세의 사표인 까닭으로, 대사로 승격시켜 전례를 행함이 당연하다고 했다.

공부자 석전의 대사 승격과 연계시켜 예부에서 『대사전례(大祀典禮)』23조를 논의했는데, 그 중에 주목되는 것은 제품(祭品)에서 기존 '십변십두'를 '십이변십이두(十二籩十二豆)'로 할 것과 일무도 '육일'에서 '팔일'로 증가하고 문무만 추던 것을 무무도 추가해야 하며, 영신 송신에서 황상이 두 번 무릎을 꿇고 육배를 하던 전례를, 세 번 무릎을 꿇고 구배(九拜)를 해야 한다고 했다. 선통(宣統) 2년(1910) 조를 내려 문묘제사를 대사로 승격시키고, 예악을 개정해 벽옹의 석전의식에도 '궁현'을 사용해 대사악(大祀樂)을 연주했으며, 대성전의 기와를 '황와(黃瓦)'로 바꾸고 월대(月臺)도 확장했다.

공부자를 황제로 격상시킨 중원의 왕조 중에 탁발씨의 대하제국(大夏帝國)을 들수 있다. 광대한 중원 서북지역을 장악한 하나라는 13세기 중엽까지 200년 동안이나 황제예악으로 군림했고, 공부자를 흠앙해 문선왕이 아닌 황제위로 격상시켰다. 한족 국가인 '수·당·송·명' 등의 왕조들보다 사이왕조들이 공부자를 한결 더 추앙한 점이 주목된다.

공부자 스스로 당신의 조상을 은인이라고 했고, 동이 지역에 살고 싶다고 실토한 점을 봐서, 공부자가 한족이 아닐 수도 있다는 사실과 연관이 있는 것일까. 여하튼 '몽골족·여진족·서하족' 등 북방의 사이들과 우리 민족이 특히 숭앙했던 것은, 정감적으로 통하는 무엇이 있었기 때문으로 상정할 수도 있다.

3) 신라·고려조의 석전

고구려(373)는 신라(682)보다 309년 전에 국학을 수립했다. 기록이 자세하지 않아서 고구려가 석전을 행했는지는 알 수 없다. 한국사는 호불호를 떠나 신라 중심으로

전개되었다. 국학의 석전 역시 신라로부터 시발해서 검토할 수밖에 없다. 권근(權近)은 신라가 개국 후 30대 왕(神文王 2년) 때에 국학이 처음 개설된 것은 너무 늦었다고 하고, 신문왕 이전에 이미 대학이 있었을 것이라고 했다. 태종무열왕이 진덕왕 2년(648)에 중국 국학에서 석전의식을 참관하고 귀국해 신라에 최초로 알려졌는데, 국학이 수립되기 34년 전이다. 34년은 짧은 시간이 아니다. 김춘추는 648년, 김법민은 650년에 부자가 2년을 시차로 두고 당의 수도 장안을 방문했다.

태종무열왕과 문무왕이 삼국통일의 위업을 달성한 것은 우연이 아니다. 중원의 선진 문화와 함께 유학과 유학의 중요 의식인 석전을 신라에 수용한 선견지명은 신라가 한반도의 주인이 되는 데 크게 기여했다. 문무왕의 아들 신문왕은 재위 12년(692) 설총을 발탁해 국학에서 제자를 가르치게 했다. 설총을 고위직으로 서용했다는 기록은, 국학의 총책임자로 임명했다는 뜻으로 필자는 이해한다. 설총은 방언(우리말)으로 『구경』을 해석할 정도로 유학에 정통한 학자였다. 이 무렵 신라의 국학에서 석전의식을 거행했다는 가정도 해봄직하다.

성덕왕 16년(717) 김수충이 3년간의 숙위(宿衛)를 마치고 문선왕과 10철 72제자의 그림을 가져와서 국학에 안치시켰다. 신라는 '경덕왕·혜공왕·경문왕·헌강왕' 등이 유학 발전에 많은 관심을 가졌고, 친히 국학을 방문해 학생들을 격려했다. 이같은 정황을 참작건대, 신라의 국학에서 석전의식이나 또는 이에 준하는 행사가 있었을 것으로 여겨진다.

신라 국학의 교재는 『주역·상서·모시·예기·춘추 좌씨전·문선·논어·효경·곡례·삼사(三史)·제자백가』 등이었고, 이들 경서의 독해 정도에 따라 '상독(上讀)·중독(中讀)·하독(下讀)'으로 분류할 정도로 학문 수준이 높았다. 삼국시대 이후 중국의 학제를 수용함에 있어서 우리나라가 선성으로 추앙받던 주공(周公)을 배제한 점이 관심을 끈다. 신라가 백세의 스승인 공부자와 문도 10철 72제자만 오로지 국학에 모신 것도 주목된다.

고려 태조는 즉위 13년(930) 후삼국이 난립한 난세 중에도 서경에 행차해 학교를 세웠다. 조종의 흥학 의지를 계승한 성종은 지방 학생을 선발해 서울에서 공부하게 했고, 즉위 2년(981)에는 송(宋)에서 돌아온 임성노(任成老)가 문선왕묘도 한 축과 제기도 1권, 72현 찬기 1권을 올렸다. 문선왕묘도와 제기도는 훗날 국자감을 세우는 데 참고 자료가 되었을 것이다.

성종 6년(987) 전국 12목에 경학박사를 두고, 8년(989)에 국자박사를 임명했으며,

11년(992)에 드디어 국자감을 개교했다. 태조의 고매한 흥학이념(興學理念)이 이 해에 완성되었다. 국자감을 개교하면서 성종은 부지를 잘 선택해 서재와 학사를 광대하게 경영하고, 전장을 공급해 학교 경비를 넉넉하게 충당시켜서, 쇠를 단련해 진금으로 만들고, 옥을 쪼아서 좋은 그릇을 만들고자 하는 나의 뜻을 모든 유생들이 명심하라고 유시했다.

단기 3353년 현종 11년(1020)은 한국 문묘 변천사에 있어서 대단히 의미 있는 해이다. 공부자 이하 중원 유림들 일색이던 문묘에 최초로 신라의 최치원 선생이 배향되었기 때문이다. 고려 현종이 최치원을 문묘에 배향한 것은 문묘의 한국화를 뜻하는데, 이는 문묘 역사상 주목되는 현상이다. 현종은 최치원의 배향 이후 2년 만에 설총을 선성묘(先聖廟)에 다시 종사했다. 문묘를 '선성묘'라 한 것은 국자감에 선성묘로 일컬어지는 문묘가 조성되어 있었다는 증거이다. 현종 11년(1020)과 13년(1022)에 걸쳐 최치원과 설총이 배향되어 문묘가 한국화되기 시작한 것은 현종의 업적이다. 현종 22년(1031) 국자감에서 최초로 시부로 시험을 치르는 제도가 마련되었다. 이는 국자감의 위상이 한층 높아진 계기가 되었고, 아울러 문묘의 관심도 향상된 것으로 여겨진다.

문종은 공부자에 대한 숭봉이 각별하여 재위 15년(1061)에 친히 국자감을 방문해 공부자를 백왕의 스승이라 말하며 재배 의례를 올렸다. 또 27년(1073)에는 김양감(金良鑑)이 송에 사신으로 갔다가 '국자감도'를 가져왔다는 기록이 있는데, 고려가 국자감 제도를 송에서 본받고 있음을 의미한다. 선종 6년(1089) 국학을 수리하면서 문선왕상을 순천관으로 이안했으며, 8년(1091)에 72현의 상을 국자감 벽상에 그렸고, 그 위치는 송의 국자감 형태를 따랐다.

숙종 6년(1101) 국자감에서 문선왕묘 좌우 회랑에 61자와 21현을 새로 그려서 종사해 석전의 예를 올리자고 상주했고, 왕은 이를 윤허했다. 기록을 근거해 볼 때 고려조 최초의 석전은 이때에 행해졌다. 국자감이 개창된 이후 109년 만에 석전이 봉행되었다는 것은 그간의 상황을 참작건대 의심이 간다. 기록 유무를 떠나 국자감에는 석전의식이 약식으로나마 거행되었던 것으로 봐야 할 것이다. 인종 7년(1129) 국학에 행행하여 선성에게 석전을 올리고 유신에게 학생을 불러 모아 경학을 강하게 했다. 인종 8년(1130) 경비가 많이 소요되니 학생 수를 줄이자는 상소가 있자, 국학유생이 대궐로 나아가 200명밖에 안 되는 유생을 감축해서는 안 된다고 주장하며 상소를 기각하라고 요구하자, 왕이 이를 허락했다. 인종 9년(1131)에는 국자감 유생

에게 노장지학을 금지시켰다.

원조는 공부자를 대단하게 숭상했다. 원조의 이 같은 숭앙은 고려에도 영향을 미쳤다. 충렬왕 30년(1304) 원의 야율희일(耶律希逸)이 문묘의 전우가 협소하고 누추해 반궁의 제도를 갖추지 못했다고 진단하고, 문묘를 중신(重新)하여 유풍을 진작시키라고 제안해 왕이 문묘를 확충했다. 원조는 고려조를 부마국으로 강등시켜 '국자감'을 '반궁'으로 개명하게 했을 뿐 아니라, 고려왕이 사용하던 황제예악에 준하는 제반 의식과 제도를 쓰지 못하게 했다. '짐'이나 '폐하·조·표' 등의 용어도 사용을 금지시켰고, 왕의 행차 시 깔았던 '황토'도 사용을 금했다.

'국자감'이 '성균관'으로 강등된 것은 이 같은 원조의 대고려 정책의 일환이었다. 충숙왕 7년(1320) 9월에 왕이 은병 30개를 내어 공부자 소상을 조성하는 데 찬조했다. 같은 해에 국자감 '감시(監試)'를 '거자시(擧子試)'로 명칭을 바꾸어 과시까지 격하시켰다. 충숙왕 6년(1319)에 안향을 문묘에 종사했다. 고려조 500년간 문묘에 배향시킨 인물이 세 분밖에 안 되는 점은 아쉽다.

공민왕 15년(1366) 원사 곽영석이 문묘를 배알할 때, 학사가 황폐한 모습을 보고 관반인 이색에게 "내가 듣기로 고려는 자고로 우문지국이라고 했는데 어찌 이 지경이 되었느냐?"고 힐문하기도 했다. 왕은 이를 매우 부끄럽게 여겨 국학 중수를 지시했다. 공민왕 16년(1367) 12월에 국학 중수가 완료되고 이색을 겸대사성으로 삼았다. 국학이 중수되자 원에 사신으로 갔다가 돌아온 이공수는 감격하여 원제(元帝)가 그에게 준 금대(金帶)를 풀어 공사비에 보태게 할 정도로 성균관의 중창은 당시 뜻있는 이들의 염원이었다.

성균관이 낙성되자 이 해 8월에 공민왕은 문묘를 배알했다. 이보다 앞서 숭문관 구지에 성균관 중창 계획을 세울 때, 경비 관계로 옛날 규모보다 축소해야 한다는 건의가 있었다. 그러나 신돈은 "문선왕은 천하 만세의 스승인데 소요 경비를 조금 아껴서 전대의 규모를 훼손하는 것은 불가하다."라고 강력하게 진언해 축소 계획을 막았다. 천하에 둘도 없는 역적으로 알려진 신돈이 공부자와 유학 및 성균관에 대한 이 같은 정당한 인식과 주장을 했다는 사실은 놀라운 일이다.

공민왕 18년(1369) 8월 이색에게 명해 문묘에서 석전을 올렸다. 신축년(1361, 홍건적 난) 이후 예문이 폐추해 석전의식이 법식에 어긋나 있어서, 이색이 잘못되고 빠진 것을 바로잡은 후, 유생을 선발해 집사로 삼아서, 3일 동안 의의(肄儀, 예행연습)를 했기 때문에 예교가 볼만해졌다. '이의'는 예행연습인데, 3일 동안이나 이색이 유생들

을 훈련시켜서 마멸된 석전의식의 제 모습을 찾았다. 이 해 4월에 명사(明使)가 왔고, 5월에 원의 '지정(至正)' 연호를 정지하는 등 고려에 획기적인 변화가 일어나고 있었다. 20년(1371) 12월에 문무 중 하나도 폐지할 수 없다고 하고, 성균관을 비롯해 지방의 향교에 이르기까지, 문학과 무학의 인재를 양성해 발탁에 대비하라고 교시했다. 22년(1373) 그동안 폐지되었던 '삭망제'를 다시 시행하고, 8월 정해(丁亥)일에 석전을 올렸다. 23년(1374) 2월 정미(丁未)일에 일식이 있어서 둘째 정일(丁日)에 석전을 봉행했다.

우왕 9년(1383) 순행한 후 경성 성균관에 주필하자 〈채붕잡희〉를 열어 왕을 영접하고 학생들이 가요를 진상하자, 우왕은 "학생이 왜 이렇게 적으냐"고 물었다. 염흥방(廉興邦)이 지난날 양현고가 충실했을 때 학생들이 다투어 입학했지만, 지금은 양현고가 궤핍하여 학생을 양성할 수 없기 때문이라고 대답했다. 한 왕조의 멸망이 그 나라 대학의 쇠잔과 긴밀하게 연계되었음을 알 수 있다.

공양왕 원년(1389) 조준(趙浚)은 "학교는 풍화의 근원인데 향원(鄕愿)이 유명(儒名)을 칭탁하여 군역을 피하기 위해 동자들을 모아 당송인의 시를 읽히면서 하과(夏課)라고 강변하고 있으니, 어찌 올바른 인재를 얻을 수 있겠습니까?"라고 상소를 했다. 고려조 멸망은 성균관 양현고(요즘의 장학기금)의 부실과 고갈에서 그 일단을 찾을 수도 있다.

4) 조선조의 사전체계(祀典體系)와 석전

단기 3725년(1392) 7월 17일 이태조가 조선조를 개국했다. 7년(1398) 성균관 문묘가 완성되어 중국 제도에 의해 제현을 종향하고 우리의 선유들도 고려조 제도에 의거하여 종사했다. 이 해에 명륜당이 건축되고 태조가 문묘에 친사하기 위해 전례와 악기를 정비하게 했다. 조선조 역시 개국과 동시에 문묘를 개창하고 왕이 직접 제사를 올렸다. 태종 9년(1409) 허조(許稠)로 하여금 '석전의(釋奠儀)'를 완비하게 했다. 권근은 과거 석전의는 간략하여 그 상세한 내역이 전하지 않는데, 당 '개원의(開元儀)'와 송 '정화신의(政和新儀)'도 마모되어 주자의 '자양석전의(紫陽釋奠儀)'와 창주석전의(滄州舍菜儀)' 및 원의 '지원의식(至元儀式)' 등을 종합하여 조선조의 '석전의'를 만들었다고 설명했다.

세조 9년(1463) 성균관에 구재(九齋, 대학·논어·맹자·중용·시경·서경·춘추·예기·주역)
학규가 예조에 의해 확정되었다. 여기서 주목되는 것은 구재 이외『훈민정음』과『동
국정운』도 성균관 유생들이 원하면 수강할 수 있었다는 점이다. 훈민정음이 세종
25년(1443)에 창제되었으니 창제 20여 년 만에 태학에서 연구 또는 청강되었으니,
조선조 초기 훈민정음의 관심도가 엿보이는 부분이다. 성종 8년(1477) 왕이 성균관
에 행차하여 문선왕에 석전하고 대사례를 올렸고, 9년(1478)에도 성균관에 친행해
문선왕에 작헌했다. 23년(1492) 왕이 친히 성균관에 임어하여 문선왕묘에 제사하고,
유생들에게 주식을 하사하고 반궁을 중수하게 했다.

한편 문묘 위판 문제가 조헌(趙憲)에 의해 제기되어 위판 앞에 찬탁을 설치했다.
선조 대에 조헌은 중국에 독(櫝)이 없는데, 우리만 있으니 이는 잘못이라고 주장했지
만, 한편에서는 우리 고유의 규식인 만큼 의미가 있다는 반론도 있었다. 중종 원년
(1506) 문묘를 중수하고 위판을 복치했다. 연산군 때 문묘 위판을 옮기고 성균관을
연회장으로 변모시킨 것을 복원한 것이다. 중종 12년(1517)에 정몽주를 문묘에 종
사하고, 전토와 노비를 하사해 인재 육성의 자금으로 삼게 했다. 명종 원년(1546)에
「학교절목」을 반포하고, 7년(1552) 피폐된 학교를 부흥시키기 위해 이황을 대사성에
임명했다.

선조 7년(1574) 질정관(質正官) 조헌이 봉사를 올려 공부자를 비롯한 문묘에 종사
된 선현들의 위호와 문묘의 편액을 '가정지제(嘉靖之制)'에 의해 개조할 것을 요구했
다. 조헌은 봉사에서 "한 평제(平帝) 때 왕망이 선성을 '포성선니공(襃成宣尼公)'으로
잘못 봉했는데, 당 현종 때 처음으로 문선왕으로 시하고 안자(顔子) 이하 선현들을
'공·후·백'으로 봉한 것은 공부자의 뜻을 거역한 부적절한 처사입니다. 신이 헤아
려볼 때 가정 대에 문선왕의 호를 '지성선사공자지위(至聖先師孔子之位)'라고 고치고,
안자 이하 선현들에게 부여된 작호를 제거하고 문묘의 편액도 '대성전'에서 '선성묘
(先聖廟)'로 하여 천 년간 지속된 오류를 깨끗이 씻어내었습니다. 우리나라도 가정의
예에 따라 개정해야 합니다."라고 주장했다.

조헌은 천 년간 지속된 우리나라의 문묘제도를 명의 '가정의례'에 근거해 고칠 것
을 완강하게 요구했다. 중국을 다녀온 중봉은 문물제도만 아니라 우리의 전통문화
전반을 중국식으로 바꿀 것을 제안했지만, 이 같은 중봉의 급진적 중국화에 대해, 선
조를 위시하여 당시 조정 신하들이 수용하지 않았다.

선조 35년(1602) 사신에게 명에 가서『대학지(大學志)』를 구매해오라고 명령했다.

이전에 명사 만세덕(萬世德)이 우리나라의 문묘종향제도가 중국과 다르니, '가정의 제도'에 의해 고칠 것을 권유한 바가 있었기 때문이다. 일부 신하들도 가정지제를 따를 것을 선조에게 주청했지만, 중국 국자감에서 찬한 『대학지』에 문묘제도가 상세하게 기록되어 있다고 하니 구매해 오라고 교시하는 것으로, 완곡하게 거부하여 우리의 전래 문묘제도를 유지시켰다. 선조는 중국식으로 변개시키는 것에 대해 거부감을 지닌 제왕이었다.

광해군 2년(1610) '김굉필·정여창·조광조·이언적·이황' 등의 오현을 과감하게 종사하여 문묘의 한국화를 촉진시켰다. 고려조 500년간 '최치원·설총·안향' 등 삼현만을 종사시킨 것은 잘못이다. 광해군이 조선조 5현을 일거에 종사한 조처는 한국 문묘사에 있어서 획기적 단안으로 평가받아야 마땅하다. 고려조와 조선조는 문묘종사에 대해서 대단히 신중했다. 후기에 들어와서 종사할 선정(先正)의 선택에 다소간의 우여곡절이 있었다. 고려조 선현으로 중종 12년(1517)에 정몽주가 유일하게 문묘에 종사되었다.

숙종 8년(1682) 이이와 성혼을 문묘에 종사했지만, 15년(1689)에 출향되었다가, 20년(1694)에 다시 복향시켰으며, 40년(1714)에 송조 6현을 대성전 안으로 승격시켜 배향했다. 43년(1717) 5월 김장생을 문묘에 종사하고 문묘종사 제현은 공신의 예에 따라 그 자손으로 하여금 오세(五世)가 지나도 천묘하지 못하게 했다. 영조 32년(1756) '송시열/송준길'을 문묘에 종사하고, 40년(1764)에 박세채를 종사했다. 정조 20년(1796) 6월 조헌과 김집의 문묘종사를 청원하는 2,050명의 상소가 있었지만, 정조는 신중을 기할 사안이라면서 윤허하지 않았고, 동년 11월 김인후의 종사를 요구하는 상소가 있었다. 고종 20년(1883) 조헌과 김집을 문묘에 종사했다.

단기 4216년(1883) 고종 20년에 문묘에 동국 18현의 종사가 완료되었다. '최치원·안향' 등이 조선조에 들어와서 유학자가 아니라는 이유로 출향 문제가 거론되었다. 공부자를 주향한 문묘는 유학 위주의 선현을 종사하는 것이 옳다. 그러나 우리나라의 특성으로 봐서 반드시 유가 일변도의 인물만 배향되는 것이 완미한 것인가에 대해서는 견해가 다를 수도 있다.

그러므로 역동적인 한국적 문묘사의 전개를 위해 김구(金九)를 위시한 근현대의 유학을 공부한 인사들의 종사도 논의되어야 한다. 조선조 후기 석학들과 근현대사에 기여한 인사를 추가 종사한다면, 문묘는 새로운 활력소를 얻어 생동하는 모습을 보일 것이다. 조선조 후기에 종사된 선현들의 대부분이 지역과 당맥에 편중된 것도

문묘가 근세에 발휘되지 못한 이유 중 하나이다.

조선조 제왕들은 유교 국가답게 행학과 알성, 그리고 석전대제에 친임한 사례가
번다했다. 태종은 경진(庚辰, 1400) 11월에 즉위와 동시에 개성 성균관을 찾아 알성
하고 선성과 선사에게 석전을 행했다. 세종은 무수히 알성했으며, 단종도 한 차례 알
성했다. 성종 6년(1475) 알성 후 왕이 친히 석채를 올렸고, 연산군도 즉위 8년(1502)
에 성균관에 행행해 대사례를 행했다. 중종 22년(1527)에 알성한 뒤 친히 석채를 올
렸고, 32년(1537)에도 알성 후 친히 석채를 했다. 현종 2년(1661) 가을에 왕이 석전을
봉행했다. 영조 16년(1740) 왕이 석채를 친행했다. 고종 9년(1872) 알성 후 석전제를
올렸고, 30년(1893) 8월 왕세자와 함께 석전을 행했다. 특히 고종 9년의 석전은 왕이
비천당에서 의의를 행하게 하고, 명륜당에서 대사성으로 하여금 장의 이하 몇 명을
거느리고 와서 모시고 강의를 듣게 했다.

고종 20년(1883)을 전후해 석전대제의 제법이 정비되었는데, 그 규식은 다음과 같
다. 석전은 매해 '봄·가을' 중월 상정일에 행하고, 삭망제는 임란 이후부터 폐했으며
지금은 분향례만 올리고, '고유제(告由祭)·위안제(慰安祭)·이환안제(移還安祭)·예성
제(禮成祭)'를 행한다. 왕의 친임 작헌은 3년에 한 번씩 행한다. 정해진 축문과 축식
(祝式)이 있었지만, 고종이 황제위에 등극한 뒤부터 '황제견신모관모근제운운(皇帝遣
臣某官某謹祭云云)'으로 바꿨다.

우리나라 석전대제 역사상 '조선국왕성휘근견신모관모감소고우운운(朝鮮國王姓
諱謹遣臣某官某敢昭告于云云)'으로 했던 축식을 '광무(光武)'라는 자체 연호로 당당하게
표기한 것은 선양되어야 할 사항이다. 왕의 친행 석전은 왕세자가 아헌관이고 영의
정이 종헌관이 되었다. 왕세자가 석전을 올릴 때 아헌관은 정이품, 종헌관은 정삼품
당상관이 맡았다. 석전의 진설 서차는 매위(每位)에 10변 10두를 진설했으며, 일무
의 수는 육일이었다.

만력 무신(萬曆 戊申, 선조 41년 1608) 판서 이호민이 북경에 사신으로 가서 문묘의
변두와 일무의 수에 대해서 질문했다. 명의 제독주사(提督主事)는 "중국 국자감의 악
무는 〈팔일〉, 변두는 각 12로 하고, 나머지 천하의 학교는 모두 8변 8두 6일로 하는
바, 조선 역시 번방이니 8변두 〈6일무〉로 하는 것이 적의하다."라고 했다. 이호민은
귀국해 조선의 문묘 석전은 10변두와 〈6일무〉를 사용하고 있으니 차이가 있다고 했
다. 명나라의 의중대로 한다면 8변두로 진설해야 하지만, 조선은 예로부터 10변두
를 사용했다.

숙종 12년(1686) 우의정 이단하(李端夏)가 차(箚)를 올려, 흉년을 맞았으니 문묘는 항상 태뢰(太牢)를 썼지만 소뢰(小牢)로 강등하고, 주군 이상의 향교 제사 시 소뢰를 썼으나 특생(特牲)으로 강등함이 옳다고 했다. 『석전의』에 의하면, 석전의식이 거행될 때 헌가가 〈응안지악(凝安之樂)〉을 연주하고 〈열문지무(烈文之舞)〉가 추어지고 헌관과 학생이 사배를 하고 전폐례(奠幣禮)가 있은 후, 초헌관이 대성지성문선왕 신위 앞에 서면 등가(登歌)가 〈명안지악(明安之樂)〉과 〈열문지무(烈文之舞)〉를 작(作)하고, 초헌례가 있을 때 등가가 〈성안지악(成安之樂)〉과 〈열문지무〉를 행한 후 문무가 물러가고 무무가 나오면 헌가는 〈서안지악(舒安之樂)〉을 연주했다. 아헌관이 등장하면 헌가는 〈성안지악〉을 연주했고, 종헌관이 예를 행할 때도 위와 같이 했다. 석전 참여자 모두가 사배를 하고 철변두를 시작할 때 등가는 〈오안지악(娛安之樂)〉을 연주하고, 철변두가 끝나면 헌가는 〈응안지악〉을 연주했다.

석전의식의 악무는 〈응안지악〉으로 시작하여 〈응안지악〉으로 마무리되었고, 춤은 계속 〈열문지무〉가 추어졌으며, 고려조 석전악무였던 〈풍안지곡(豐安之曲)·숭안지곡(崇安之曲)·무안지곡(武安之曲)·향악〉은 생략되었고 태악(太樂)이 전악(典樂)으로 강등된 점도 다르다. 주현의 석전의식도 국학과 동일하게 거행되었다. 성균관의 춘추의 석전대제가 끝나면 문무 대소 관원이 모여서 '음복례'를 행했는데, 그 의식이 매우 성대해 일품관에서 당상 삼품까지는 명륜당 당상 교의(交椅)에 앉고, 당하 삼품부터 구품까지의 관원은 계단 위 긴 상을 벌려 찬탁을 만들어 부복해 음복했다. 큰 상에 차려진 풍성한 음식을 마음껏 먹고 마신 후 파했다. 치세의 성사로 일컬어졌으나 임진왜란 이후 폐지되어 행해지지 않았다.

고려조의 문묘는 '길례 중사'에 배속되었다. 제사에는 크게 '대사·중사·소사'가 있고, 그 밖에 '잡사·음사' 등 다양한 분류가 있다. 조선조 역시 석전은 중사에 배속되어 있었다. 고려조의 대사는 '제천·제지'인데 반해 조선조는 '종묘·사직'이 대사로 되어 있다. 고려조는 천자예악이고, 조선조는 제후예악으로 국가를 통치했기 때문이다. 고려조 길례 중사에는 문선왕묘 이외에 '적전(籍田)·선잠(先蠶)'이 있다. 고려조 길례 대사 항목에는 '제천·제지'의 성지인 '원구·방택'이 머리에 배치되어 있다. 종묘의 경우도 대사인 점은 조선조와 같지만, 명칭은 태묘이다. 태묘와 종묘는 혼용되기도 하지만 천자와 제후왕의 변별이 있다.

조선조 오례(五禮) 중 길례 서례(序例)는 태종이 허조에게 명하여 찬정하게 했다. 길례 체제는 고려조의 형식을 이어받았고, 배향 인물도 고려조가 종사한 '최치원·

설총·안향'을 그대로 승계했다. 문묘 역시 중사에 배속시켜 국가가 관리했다. 조선조의 대사는 사직과 종묘에 한정시켜 제후예악을 준수했지만, 중사의 경우는 '선농·선잠·우사'와 함께, '단군·기자·왕태조'를 추가해 국통과 국맥을 보완했다. 공부자의 위호도 '대성지성문선왕'을 그대로 준용하고 제사의 호칭을 '석전'이라 했다. 조선조가 중사에 '단군'과 '기자', 그리고 '왕태조'를 추가한 것은 국가사전의 진일보이다.

석전대제 역시 제후왕이 치를 때는 ⟨6일무⟩를 추고 헌현을 쓰지만, 황제가 행할 경우는 궁현과 ⟨8일무⟩를 사용했다. 황제는 궁현, 제후왕은 헌현, 대부는 판현, 사(士)는 특현을 쓰는 것이 상례였다. 공부자를 문선왕으로 봉했기 때문에 제사를 받는 입장에서는 헌현과 ⟨6일무⟩가 정당하다. 제사를 주관하는 사람이 황제일 경우 황제예악을 사용하여 궁현과 ⟨8일무⟩를 연희하는 것이 합당하다. 석전을 받는 공부자와 제사 주관자의 신분을 기준하면 의식의 형태가 달라진다.

한 특정 제사가 천여 년을 계속된다는 것은 어렵다. 시대가 흘러가면서 가치관의 변화로 인해 전래된 제사의식을 무의미한 것으로 단정하고 폐기시키는 것이 대세이다. 그런데도 불구하고, 석전대제는 왕조가 교체되어도 지속되었으며, 이민족의 강점 기간에도 지속되었고, 소위 서구식 근대국가가 창건됐지만, 우리 민족은 원형 그대로 보존했다. 그리하여 석전대제는 공부자와 '사성·십철·육현·동국십팔현'의 숭앙정신을 뛰어넘어 '문화 콘텐츠'로 향유하고 있는 것은 대서특필되어야 할 사항이다.

석전대제의 역사는 길고도 오래다. 인류는 수없이 많은 제사를 지냈지만, 많은 제사들이 소멸되기도 했다. 지금도 무수한 제사들이 소멸되고 있다. 비록 명맥을 유지하고 있는 제사들이 있기는 하나, 원형이 변형된 것이 태반이다. 고대부터 행해졌던 제사가 지금 남아서 맹위를 떨치고 있는 것은 소위 종교라는 이름으로 행해지는 제사밖에 없다. '불교·천주교·개신교·회교·힌두교' 등 소위 고등종교로 규정된 것들만이 전통 제사의식을 확실하게 보존하고 있다. 이 밖에 중요한 제사들이 남아서 명맥을 보존하고 있으나, '미신'이라는 누명을 쓰고 사방에서 핍박을 받아 사경을 헤매고 있다.

소위 고등종교라고 명명된 제사의식만이 정당하고, 나머지는 모두 미신으로 단정해 말살하는 것은 일종의 횡포요 범죄행위이다. 오늘의 멋진 인류문화를 있게 한 데에는 이른바 미신으로 오인된 각종의 제사의식이 크게 기여했음에도 불구하고, 이

같은 사실을 모르거나 의도적으로 무시했다. 그러므로 소위 고등종교들이 씌운 누명과 굴레를 제거하는 것은, 인류의 아름다운 문화유산을 발굴하여 후세에 물려주기 위한 필수적 조치이다.

위에 제시한 고등종교 이외에 인류문화사에 귀중한 제사의식인 석전대제가 우리 민족에 의해 살아남은 것은 세계만방에 자랑해도 좋다. 유학이 살아남아서 찬란한 문화 콘텐츠로 격상된 데에는 '석전대제'라는 제사의식의 공로가 크다. 유교는 종교가 아니다. 종교가 아니기 때문에 감성의 옷을 벗고, 이성으로 우아하게 치장하여 시간이 흐를수록 사랑을 받고 있다. 감성은 열정을 동반하고, 이성은 냉정을 동반한다. 이성이 감성에 밀리는 이유도 여기에 있다. 유교가 쇠미해진 이유도 궤를 같이 한다. 그러나 감성과 열정의 지속 기간은 길지가 않다.

유교의 석전대제는 격렬한 절규와 광적인 노래와 춤도 없으며, 전신을 뒤틀게 하는 음악도 없고 사람을 격앙시키는 웅변도 없다. 그러므로 석전대제를 보면서 통곡하거나 괴성을 지르거나 손발을 휘젓는 사람도 전무하다. 백여 명의 악인들이 백여 개의 고전악기를 연주하고, 〈팔일무·육일무〉로 일컬어지는 춤도 수십 명의 무자들이 나와서 연희되지만, 행사 중간이나 끝난 후에도 흥분하여 박수치는 사람도 없다. 〈문무〉와 〈무무〉라는 수천 년간 지속된 전통 고전무용이 연출되지만, 가슴 벅찬 감동을 주는 것과도 거리가 있다.

서기전 5세기 무렵 위문후가 자하(子夏)에게 "내가 의관을 정제하고 단정한 마음으로 고악을 들어도 졸음이 와서 자고 싶은데 반해, '정·위'의 신악을 들으면 권태롭고 지루한 감이 없는데 그 까닭이 무엇이냐?"라고 질문한 내용은 수천 년이 흘러간 오늘에도 공감이 간다.

석전대제에서 행해지는 악무가 공히 관중과 청중에게 정감적 감동을 주지 못했음에도 불구하고, 현재까지 옛날 격식 그대로 우리의 문묘에서 봉행하고 있는 것은 기적에 가깝다. 석전의 본거지인 중원에서 소멸된 지 오래인데다가 설상가상으로 서양에서 배태된 오류(五流) 이데올로기의 폭압을 받아 뿌리조차 뽑혔다. 우리나라에서 석전대제가 간단없이 봉행된 것은 제왕들이 한결같이 공부자와 유학을 존숭했기 때문이다. 신하와 백성들이 아무리 관심을 가져도 최고 통치자가 이를 공감하지 않을 때 위기를 맞는 것은 당연한 일이다. 조선조 말기의 황제였던 고종도 재위 30년 (1893) 8월에 '숭정학 벽이단(崇正學 闢異端)'을 위해서 '석전대제'를 친행한다고 했다. 고종이 말한 정학은 다름 아닌 유학이다.

고종 31년(1894) 6월 국내외 모든 문첩에 '개국기년(開國紀年)'을 쓰도록 의정했다. 이후 고종이 황제 위에 오른 후 성균관 '반궁'을 황제 학교인 '벽옹'으로 바꾸자는 표가 몇 차례 올라왔으나, "겨를이 없으니 차후에 결정하자"고 유예시켰다. '개국(開國)'에서 '건양(建陽, 1896)·광무(光武, 1897)'로 연호를 바꾸는 과정에서 광무 2년(1896) 2월 19일 진사 심의성(沈宜性) 등이 소를 올려 황제의 나라인 중국의 예를 따라 석전(釋奠)의 축사에도 '황제근경견모관(皇帝謹敬遣某官)'으로 바꾸기를 요구했고, 고종은 즉각 칙령을 내려 고치도록 했다. 실질적으로 조선조 최후의 왕이면서 황제인 고종도 석전대제에 대해서 그 중요성과 외경심을 갖고 있었다.

유구한 역사와 전통을 지닌 석전대제는 결코 원형을 바꾸거나 격식을 떨어뜨려서는 안 된다. 유학의 본원지인 중국과, 유학을 중시했던 베트남이나 일본에도 석전의식은 없어졌다. 월남은 하노이와 후에에 국자감, 즉 벽옹을 경영했고, 현재도 학사가 남아 있기는 하나 석전의식은 형체도 찾을 수 없다. 동아시아에서 유일하게 우리나라만이 성균관이 살아서 움직이고 있다. 유학의 경우도 『사서삼경』 등이 대학에서 정식 과목으로 강의되는 국가는 우리밖에 없다. 석전대제 역시 '봄·가을' 두 차례 어김없이 실시하는 나라도 우리밖에 없다.

우리가 지금 봉행하는 석전대제는 주나라 이후 '한·당·송·원·명·청'의 제사의식을 거의 그대로 보존하고 있다. 그러므로 석전대제는 세계적인 제사의식으로 지정되어 영원히 보존되어야 할 문화 콘텐츠이다. 석전대제의 불가결의 악무인 아악과 〈팔일무〉는 한국문화의 중요한 강목으로서 길이 원형 손상 없이 보존하여 우리의 후손에게 물려주고, 나아가서 세계문화유산이 되어야 할 것이다.

글로벌 악무의 유입과 〈대중가요〉

1. 외래악무의 통시적 수용

우리 악무사에서 민요와 민가는 일부 〈참요(讖謠)〉를 제외하고는 문헌에 거의 나타나지 않고 있다.[1] 민요와 민가가 기록으로 전해지지 않는 것은 역대의 지식인들이 이를 외면했기 때문이다. 민요와 민가가 거의 전해지지 않았다는 것은 민족악무사의 파행을 뜻하지만, 현재로선 별 도리가 없다. 근래에 민요 채집이 광범하게 실시되었지만, 그것이 얼마나 고형을 지니고 있는지는 또 다른 문제이다.

민족악무사의 전개에 있어서 왕실이나 조정 그리고 예악론과 관련된 악무들을 중심으로 검토할 수밖에 없는 까닭도 여기에 있다. 그러나 〈대중가요〉의 경우는 다행히 시기가 근대인만큼 가사와 곡조가 온전하게 남아 있다. 이에 본고는 〈대중가요〉에 대한 호불호(好不好)를 떠나서 민족악무사에서 이를 배제할 수 없다는 점을 전제로 삼아 논의를 전개한다.

〈대중가요〉가 일제의 대한제국 괴멸 정책에 일익을 담당했고, 〈대중가요〉에 의해 정통 민족악무가 위축되었으며 〈대중가요〉가 외래가요라는 점을 염두에 둔다면, 호감을 가지기 어렵다. 우리 민족은 외적의 침입을 여러 차례 받아왔다. 고대는 차치하더라도 원조와 청조의 지배를 수백 년간 받은 사실도 있지만, 일제에게만큼 악랄한

1) 〈讖謠〉의 경우는 『문헌비고』(권11 童謠)나 『龍泉談寂記』(金安老) 및 『東閣雜記』(李廷馨) 등에서 童謠·讖謠 등의 명목으로 일부가 채집되어 전하고 있지만, 민요나 민가의 경우는 漢詩文 등에서 극히 일부만이 편린으로 남아 있을 따름이다.

지배를 받은 적은 없었다. 악무 역시 원이나 청나라가 그들의 정치적 의도에서 정책적 차원으로 주기도 하고 가져가기도 했지만, 일제처럼 우리의 민족악무를 말살하겠다는 잔인한 악무정책을 펴지는 않았다.

필자가 〈대중가요〉를 단순히 대중가요 자체에 국한시키지 않고 민족악무사에 있어서 외래악무의 수용 양상의 일환으로 검토코자 하는 까닭은, 이렇게 해야만 대중가요의 위상이 명료하게 밝혀진다고 보기 때문이다. 우리가 한때 열렬히 애창했고 지금도 부르고 있는 〈대중가요〉는 일본 악무의 하나라는 점을 전제로 한다. 대중가요뿐만 아니라 해방 이후 미군정시기에도 외래악무의 유입은 결코 줄어들지 않았다.

외래악무는 개항 이후 속속 유입되어 사회 일각에서 가창되었지만, 이들 서양 악무가 본격적으로 힘을 얻은 것은 미군정시기부터였으며, 미국에서 공부한 지식인들이 대한민국 정부 요직에 속속 임명되면서 위력을 떨치기 시작했다.

민족악무는 상고시대부터 중국을 위시한 주변국들과 빈번히 교류되어 왔다. 중국 악무에 섞여서 온 서역제국의 악무도 유행했다. 민족악무와 외래악무의 관계는 서로 영향을 주고받으며 공생해 왔다. 민족악무가 '향악'이나 '속악'으로 일컬어져 얼마간 폄하되기도 했지만, 결코 이를 비하하거나 배제하지는 않았으며, 오히려 인멸시키지 않고 전승시키고자 하는 의지가 강했다.

'아악'을 제외한 외래악무를 고려조 이후부터 우리는 '당악'으로 규정하고 적절히 제향(祭享)이나 연석에 여흥으로 사용했을 뿐이지, 향악이나 속악보다 상위에 두지는 않았다. 일부에서는 당악을 향악보다 고차원적으로 인식하기는 했지만, 보편적인 경향은 아니었다. 우리 선인들이 외래악무를 '당악'이라고 명명한 것은 주체적 악무 인식에서 비롯된 것이다. 국가 공식 행사에서는 비록 향악이나 속악을 부수적인 것으로 사용하기는 했지만, 전적으로 아악과 당악만을 오로지 사용하지는 않았다. 해방 이후 대한민국의 개국 이후부터 '서양악'만을 공식 행사에 전용한 사실과 대비할 때, 우리의 역대 정통 왕조들이 훨씬 주체적인 악무정책을 구사했다.

근래에 와서 대한제국 멸망과 함께 없어졌던 국가의 정통적인 취타대가 다시 정통 복색을 입고 민족음악을 연주하게 된 것은 경하할 일이다. 민족악무사에 있어서 중국을 비롯한 주변 국가들과 악무를 전수하거나 향수하는 것은, 중세 통치이념인 예악론적 논리를 골간으로 한다. 그러므로 교류된 악무는 여항 차원이 아니라 국가 신앙인 종묘를 위시한 사전의 의식이나 조정의 연향 등에 주로 사용되었다. 중국에서 전수된 아악과 당악은 국가의 공식 행사나 준공식 행사에 국한되어 사용되었지

만, 일제가 강제로 보급시킨 〈대중가요〉는 백성들을 그 주된 공격 목표로 삼았기 때문에 그 성격은 판이하게 다르다. 고구려, 백제를 위시한 삼국의 악무와 〈발해악〉 등이 일본으로 건너가 일본 악무의 중요한 몫을 차지한 사실을 상기한다면, 〈대중가요〉의 수입도 역동적으로 진행되고 있는 민족악무사의 조그마한 사건에 불과할 수 있다.[2]

민족악무는 앞으로 무궁하게 또 다른 새로운 외래악무를 수용하면서 변화와 발전이 계속될 것이다. 〈대중가요〉 이외에 우리는 무수한 서양 악무를 자의 또는 타의로 수입해 각계각층에서 향유하고 있다. 민족악무사의 진행에서 민족 정서와 완강하게 접맥된 민족악무 이외의 모든 악무들은 시간이 경과하면 소멸하거나 또는 변질된다. 우리의 전조들이 그처럼 열렬히 수입하거나 또는 받아서 애호했던 숱한 당악들이 지금 어디에 존재하고 있는지를 돌이켜보면 〈대중가요〉의 생명도 거의 끝나가는 것이 아닌가 한다.

원조와 청조는 몽골족과 여진족이 수립한 왕조이기 때문에 몽골악과 여진악의 전래나 수입도 충분히 예상할 수 있다. 그렇다면 민족악무사에 수용된 외래악무는 '당악·몽골악·여진악'을 필두로 '일본악'과 '서양악' 등으로 분류할 수 있다. '일본악'과 '여진악'의 문제는 조선조 초기에 일찍이 논의된 바 있으니, 일본악은 '동악'으로, 여진악은 '북악'으로 명명해 국가 차원에서 익혀 연희하여야 한다는 주장이 있었다.[3]

민족악무사에 있어서 이미 15세기 무렵에 언급되었던 일본악이 20세기에 들어와 일제의 침략과 더불어 전국 방방곡곡에 만연되었다는 사실은, 우연이라 하기에는 너무나 공교롭다. 15세기의 조선조는 일본악을 주체적으로 수용하고자 했지만, 20세기의 경우에는 일제에 의해 강제로 이입되어 정책적으로 유포된 것이다. 동양에 있어서 악무는 통시적으로 정치와 직결되어 있었다. 악무를 정치와 연관시킨 것은 『예기』 「악기」에 이미 나타나 있는바, 악무는 정치와 직결된다는 주장이 그것이다.[4] 악무를 정치와 별개의 것으로 생각하느냐 아니냐의 문제는, 이를 활용하려는

2) 高句麗樂과 百濟樂, 新羅樂 그리고 渤海樂 등이 일본으로 건너가 일본 악무의 핵심으로 작용한 것은 널리 알려져 있다.

3) 李敏弘, 「朝鮮朝 初期 樂舞政策과 蕃部樂」(『韓國詩歌研究』 7집, 2000)에서 이를 논했다.

4) 『禮記』 「樂記」, 第一十九. "凡音者, 生人心者也. 情動於中, 故形於聲, 聲成文, 謂之音, 是故, 治世之音, 安以樂, 其政和. 亂世之音, 怨以怒, 其政乖. 亡國之音, 哀以思, 其民困, 聲音之道, 與政通矣."

지도자의 자질과 관계가 있다.

예로부터 악무만큼 백성의 마음을 움직이는 것은 없다. 그러므로 '이풍역속(移風易俗)'에 있어서 악무만큼 영향력이 큰 것은 없다는 주장이 오래전부터 있어 왔다. 지금도 세계 초강대국들이 갖고 있는 악무 인식과 이를 바탕으로 실시하고 있는 악무정책은 집요하고도 섬뜩한 데가 있다. 다만 후진국의 지도자들과 민인들이 이 같은 저들의 불순한 의도를 모르고 있다. 강대국이 완강하게 전 세계 후진국들에게 자행하고 있는 제국주의적 악무정책의 본질을 직시할 필요가 있다.

일본 악무의 일종인 〈대중가요〉를 논의함에 있어서 이를 동양의 역대 정권이 사용했던 악무정책의 선상에 올려놓고 검토할까 한다. 그러므로 〈대중가요〉 역시 반만년 동안 지속된 민족악무사의 진행에 유입된 외래악의 하나로 간주하고 그 공과를 언급하겠다. 또한 중국의 역대왕조들이 그들의 악무인 아악과 당악을 우리에게 전수한 것처럼, 일제 역시 중국과 같은 목적으로 〈대중가요〉를 보급시켰다는 전제 하에 논의를 전개한다.

우리의 고대악무는 오래전부터 중국에 알려져 있었다. 이는 우리 민족의 역대왕조가 중국으로부터 일방적으로 악무를 전수받은 것이 아니라, 우리의 민족악무도 중국으로 건너가서 당당한 자리를 확보하고 있었다는 증거이다. 그러나 중세의 경우 악을 가져간다는 것은 그 국가를 복속시켰다는 것을 의미한다. 고구려, 백제의 악무가 중국에서 연희되었다는 것은, 한편으로 이들 우리 전조들이 중국의 통치권 아래 복속되었다는 사실의 반증으로서 민족악무사의 치욕이다.

『통전』은 동이의 악을 '주리'라고 통칭하고 삼국 중 '고구려·백제' 두 나라의 악무만을 기록했는데, 이것은 당이 이들 나라를 정복한 후 악을 수거해갔다는 것을 밝힌 것이다. 고구려악은 당 무태후(武太后) 시기에도 〈25곡〉이 남아 있었지만, 이 중에서 〈1곡〉만이 연주가 가능한 것으로 되어 있고, 백제악은 당 중종대(中宗代)에 공인들이 죽었거나 흩어져 인멸된 것을 당 현종 개원(開元, 713~741) 중에 간신히 원상을 회복했다고 했다.[5] 김부식이 『삼국사기』에서 인용한 『통전』의 사방악편(四方樂篇) 가운데

5) 杜佑; 『通典』 권146, 「四方樂」, '東夷 三國'. "東夷之樂曰侏離, 南蠻之樂曰任, 西戎之樂曰禁, 北狄之樂曰昧, 其聲不正, 作之四門之外, 各持其方兵, 獻其聲而已. 自周衰, 此禮則廢, … 高麗樂, … 唐武太后時, 尙二十五曲, 今唯能一曲, … 百濟樂, 中宗之代, 工人死散, 開元中岐王範, 爲太常卿, 復奏置之, 是以音伎多闕."

신라악이 빠져 있는 것은, 당나라가 신라를 정복하지 못했으므로 공식적으로 그 악을 가져가지 못했기 때문이다.

중국은 주변 국가의 악을 문헌들마다 약간씩 다르지만, 대체로 이악 등으로 일컬어서 개괄적으로 소개했다. 그들이 소위 이악을 채록한 이유는 주변 국가를 제후국으로 규정하고 중국에 복속시키기 위한 악무정책의 일환이다. 동이악은 노나라에 헌납되었다가 나중에 한정(漢庭)에 바쳐진 것으로 되어 있다. 동이악 역시 풍속을 형상하고 인신(人神)을 조화롭게 하며 사람들의

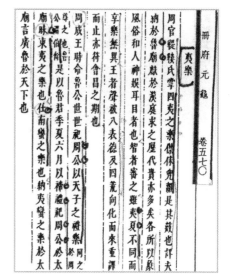

『책부원구』 이악 조

이목을 즐겁게 하는 동일한 기능이 있다고 했다. 동이악의 명칭도 책마다 약간씩 다르게 나타나는데, 어떤 문헌에서는 '주리'로, 다른 책에서는 '주(侏)' 또는 '매(昧)'로 기록되어 있다.

북주(北周)의 무제(武帝)가 건덕(建德) 6년(577)에 북제(北齊)를 통합하자 위세가 사방으로 떨쳐서 이 해에 고구려·백제가 악을 바쳤고, 무제는 이를 수렴해 '국기(國伎)'라고 칭했다. 북주는 이로부터 3년 뒤 멸망하고 수조가 개국했다. 수제(隋帝) 양견(楊堅)은 악무에도 상당한 관심을 가져 국초에 '7부악'을 완성하고, 칠부악 중에서 제1부를 '국기(國伎)', 2부를 '청악(淸樂)'이라 했으며, 제3부를 '고려기'로 편성할 만큼 고려악은 중시되었다.

백제악은 신라악과 함께 '칠부악' 중에서 마지막에 편성된 점을 감안하면, 수나라가 고구려악을 특히 중시했음을 알 수가 있으며, 또 수 양제의 거국적인 고구려 정벌도 같은 맥락에서 이해할 수 있다. 수 양제는 '7부악'을 '9부악'으로 확충했다. 당 태종은 고창국(高昌國)을 정벌해 병합한 후 '고창악'을 합쳐서 '십부악(十部樂)'으로 완비했다. 후에 고구려, 백제 역시 당에 의해 멸망되어 '고구려·백제' 악무는 완전히 전리품으로서 당에 귀속되었다.[6]

차원 높은 악무였던 고구려악과 백제악이 중국으로 유입된 사실은 울분을 느끼게 한다. 고구려, 백제가 당나라에 병합되기 이전에 이미 북주(北周)에 스스로 헌납했다

는 기록은, 사실 여부를 떠나서 안타까운 일이다. 그나마 신라는 지정학적으로 중국과 일정한 안전거리를 유지하고 있었기 때문에 악무정책에서도 자주성을 확보하고 있었다. 신라의 멸망은 스스로 고려조에 귀순 형태를 취했던 만큼 '신라악' 역시 고려조가 모두 수용했을 것이다.

신라악이 중국으로 가지 않고 고려조에 이관된 것은 민족악무사에 있어서 다행스런 일이다. 신라악은 반대로 중국의 악무를 수용해 민족악무의 영역을 확충하고 풍성하게 만들었다. 중국이 고구려악과 백제악을 수거해갈 때, 악공과 악기를 비롯해 악무와 관련된 모든 것을 가져갔다. 김부식이 『삼국사기』「악지」를 편찬할 때 악무에 관한 자료 부족으로 난감해했던 징후가 엿보인다. 특히 고구려와 백제악무는 중국 측 자료에 거의 의존한 것도 이 같은 사정에 기인한 것이다.

고구려·백제가 당에 의해 정복되기 전 북주에 그들의 국가악무를 헌납했다는 앞서의 중국 측 사료는 신빙성에 문제가 있다. 고구려의 추상같은 자존심을 감안할 때, 삼국의 틈바구니에서 고전한 정황을 감안한다 해도, 자국의 국가악무를 헌납했다고 볼 수는 없으며, 다만 북주가 필요에 의해서 요청해서 보낸 것으로 이해된다. 중세의 경우 국가악무의 교류는 정치적 문제와 밀접하게 연관된 점을 상기한다면, 악무의 교류가 얼마나 민감한 사건이었던가를 느끼게 된다.

중국이 삼국악무 중에서 고구려악무를 특히 중시했음은 앞에서도 말했지만, 가곡으로서 〈지서가(芝栖歌)〉와 무곡인 〈지서무(芝栖舞)〉 등 〈25곡〉이 당나라 궁정에서 연희되었고, 악대는 모두 28명이었다고 전해지고 있다. 삼국의 악무는 당나라 태종 정관(貞觀, 627~649) 연간과 헌종(憲宗) 원화(元和, 806~820) 연간 및 송 태종 지도(至道, 995~998) 연간 무렵에도 유입되어 중국 악무 발전에 크게 기여했다. 북주에 고구려·백제악이 유입되기 전 송조의 유유(劉裕)가 동진을 멸망시키고 세운 왕조의 초엽(420~440)에도 이미 우리 중세의 민족악무가 중국에 흘러 들어가 왕실뿐만 아니라 민간에도 퍼져 있었다. 삼국악무 중에서 고구려악은 중국 및 북방의 여러 나라들과

6) 王欽若 等; 『冊府元龜』권570,「掌禮部」, '夷樂'. "周官鞮鞻氏掌四夷之樂, 僬僥兜離是其藪也. 詳夫納於魯廟, 獻於漢庭, 求之歷代貴亦多矣. 各所以象風俗和人神, 娛耳目者也. … 健德六年, 既平北齊, 威振海外, 高麗百濟二國, 爲獻其樂, 列於樂部, 謂之國伎. … 隋高祖開皇初, 定令置七部樂, … 煬帝大業中平林邑國, … 是時帝定淸樂西涼龜玆天竺康國疏勒安國高麗禮畢以爲九部, … 唐太宗貞觀中, 平高昌國, 收其樂, 付太常, 初高祖武德中, 因隋舊制, 奏九部樂, 至是增爲十部, 又減百濟高麗二國, 盡得其樂."

606

인접해 있었기 때문에 여러 면에 있어서 가장 풍부한 내용을 갖고 있었다.

중국이 고구려 악을 특히 중시해 '국기(國伎)'로 삼은 이유 역시 중국 악무와 대등하거나 또는 한 단계 위에 있었던 까닭이다. 삼국악무가 일방적으로 중국으로 들어간 것이 아니라, 중국 악무인 〈고취악〉과 비파 등의 악기도 삼국으로 유입되어 크게 유행하기도 했다.[7]

고구려에 유행했던 악무 중에 〈호선무〉는 공 위에 무자가 올라가서 바람처럼 빙글빙글 도는 춤으로 중국에서도 인기가 있었다. 이적(李勣)이 고구려를 멸망시킨 후 악무를 수거해가는 과정에서 〈괴뢰·월조·이빈곡〉 유의 고구려악무를 당에 진상했다는 각종 문헌에 나타난 기록은 민족사의 상처를 대하는 아픔이 있다. 〈괴뢰희〉는 일종의 인형극으로 여겨지는데, 본래는 노래와 춤이 곁들여진 것으로 상례(喪禮)에 사용되다가 한말(漢末)에 가회(嘉會)에 사용되었고, 북제(北齊)의 후주 고위(高緯)도 애호했으며 고구려에도 있었다.[8]

〈괴뢰희〉와 〈월조〉는 본래 신라악이며, 〈이빈〉은 이적이 고구려를 평정한 사실을 형상한 악무라고 했다. 〈납소리(納蘇利)〉 역시 고구려악이며 약(籥)으로 반주했다. 〈반섭조(般涉調)〉는 백제악으로서 설인귀(薛仁貴)가 백제를 정복한 후 이 악무를 당에 바쳤으며, 노래에는 다섯 종류가 있었다고 했다. 일설에는 〈반섭조〉도 본래 신라악이었다고 했지만 속단키 어렵다. 이들 〈지서가·지서무·호선무·괴뢰희·월조·이빈·납소리·반섭조〉 등은 모두 '고구려·백제·신라'의 삼국의 악무였으나 고구려·백제의 멸망으로 인해 정복자인 당나라의 장수들이 이를 가져가서 그들 나라에 헌납한 것으로, 민족사의 비극과 접맥되어 있다.[9]

중세에 있어서 인접국 간의 악무 교류는 자연스런 현상이다. 앞서 제시된 악무들 중에서 우리나라에서 자생된 것이 아니라, 중국과 서역 및 북방 제국으로부터 유입

7) 吳釗·劉東升編著;『中國音樂史略』「唐宋間中外音樂文化的交流」, 人民音樂出版社, 1993, 127면. "其中, 高句麗由於受到我國音樂的景響, 音樂發展水平較高, 我國的鼓吹樂和琵琶箏等樂器, 已在高句麗 流行, 劉宋初(420~440), 高麗百濟音樂已傳入我國, 公元 436年和578年曾兩次傳入, 周武帝時還把他們, 列爲國伎."

8) 馬端臨;『文獻通考』권246,「樂考」19, '俗部樂·女樂'. "高麗伎, … 胡旋舞, 舞者立毬上, 旋轉如風."

9) 韓致奫;『海東繹史』권22,「樂志」, 樂歌 樂舞. "傀儡並越調夷賓曲, 李勣破高麗所進也. … 納蘇利, 高麗樂也. 凡高麗樂則用籥和之, 百濟其歌曲入般涉調, 唐英公將薛仁貴破其國, 得以進之也. 歌者有五種焉."

《호선무(胡旋舞)》 의상도(意想圖)

된 흔적도 있는 점으로 봐서, 악무의 교류가 현대 못지않게 활발했음을 확인할 수 있다. 그러나 악무가 정복자와 피정복자의 정치적 사안들과 관계되었을 때는 통한의 역사가 악무에 포함된다.

다행스럽게도 고구려·백제 이후 우리의 역대 민족국가로서 발해 이외에는 중국에 정복당한 예가 없었기 때문에, '신라악무'와 '고려악무', 그리고 '조선악무'는 대체로 잘 보존되어 전승되었다. 그러므로 신라악무와 고려악무 및 조선악무는 대대로 전승되어 지금에 이르고 있지만, 불행히도 대한민국은 이들 소중한 민족악무를 폐기했거나 폄하를 일삼고 있다.

민족악무의 폐기와 폄하는 민족의 정체성을 소멸 또는 약화시킨다는 엄연한 사실을 인식조차 못하고 있는 점이 더욱 안타깝다. 정통 민족악무의 이 같은 불행한 위상에는 일제의 대한제국 강점과 이에 수반된 그들의 폭압적 악무정책이 큰 요인으로 작용했다. 일제에 이어 미군정기의 미국인들에 의한 악무정책 역시 민족악무의 폄하나 억압에 초점을 맞추었기 때문에 설상가상의 불행이 겹쳐졌다.

해방 후 수립된 대한민국은 이름과 달리 대한제국을 계승한 것도 아니고, 조선조를 계승한 것도 아닌 어정쩡한 입장을 취했다. 임시정부를 계승했다고 하면서 계승한 흔적도 역시 없다. 역대 민족국가와의 맥락의 단절은 대한민국 체제의 정통성 시비를 두고두고 야기할 것이다. 따라서 민족악무도 계승하지 못했음은 물론이고, 오히려 이를 폐기하고 서양 악무를 국가 공식 악무로 삼았다는 오해를 불러일으킬 징후가 곳곳에 산재해 있다.

고구려·백제의 멸망 이후 수백 년 만에 다시 거란은 우리의 민족 국가인 발해조를 926년에 소멸시켰다. 거란 역시 동양의 예악론에 근거해 발해악을 가져가서, 그들의 악무에 편입시키고 이를 연희해 발해를 명실상부하게 복속시켰음을 중외에 확인하고자 했다. 거란이 국호를 요로 바꾼 후 서기 1125년 1월 금에 의해 멸망될 때까지 발해악은 요나라에 의해 보존되었으며, 요조에 이어 금조에도 계승되어 보존

되었다.

금 장종(章宗) 태화(泰和, 1201~1208) 초에 금조의 유사가 태상공인(太常工人)의 수가 적으니 발해교방(渤海教坊)의 악인에게 연습하게 하여 필요할 때 사용하자고 했으며, 또 승안(承安) 4년(1199) 교방악인 30인을 없앴다는 기록을 봐서, 발해악무는 '거란·요·금'으로 이어지는 만주지역의 정권 교체에도 불구하고, 끈질기게 동양 악무사 진행에 있어서 큰 비중을 차지했다.[10]

만주지역에 전승된 발해악의 중심은 〈답추(踏鎚)〉였다. 〈답추〉는 발해 풍속에 매년 새해에 사람들이 모여서 악무를 연희하는데, 먼저 노래와 춤을 잘하는 사람을 뽑아서 행렬 앞에 세워 선도하게 하고, 남녀들이 이를 따라 서로 노래로 화답하며 빙글빙글 돌면서 춤추는 악무였다. 〈답추〉는 일종의 민간 집단가무로 남성 가무자 수인이 대열의 앞에서 가무를 선도하면, 뒤따르는 남녀들이 서로 창화(唱和)하는 것으로 노래와 춤이 함께 어우러진 발해의 전통악무였다.

남자가 먼저 선창하면 여자들이 화답하면서 줄을 지어 돌며 춤추는 역동적인 집단악무이기도 했다. 한편 발해의 민족악기로 발해금(渤海琴)이 있었는데, 그 소리는 둔탁하고 침통하다고 했으니 일종의 저음악기로 보인다. 발해악무는 만주지역뿐만 아니라 중원에서도 유행되었고 송대(宋代)까지 유전된 것으로 알려져 있다.[11]

고려조의 악무는 신라악을 수용해 이를 바탕으로 형성되었다. '후백제의 악무'와 궁왕의 '태봉악'도 수렴했을 것이지만 문헌에 기록이 없다. 송조(宋朝)가 중원에 수립되자 고려는 송 인종(仁宗) 천성(天聖, 1023~1031) 연간에 현종(顯宗)이 영관(伶官) 10여 명을 파견했고, 이보다 앞서 요의 성종(聖宗) 통화(統和, 983~1011) 12년(994)에 '기악(伎樂)'을 주었지만, 송은 보잘 것 없다고 격하했으며 요(遼)는 받기를 거부했다.

고려가 민족악무를 요조나 송조에 주었던 이유는 분명히 말하기는 어렵지만, 이들 북방과 중원의 강대국에게 환심을 사서 나라를 평안하게 보존하려는 의도로 이

10) 韓致奫; 『海東繹史』 권22, 「樂志」. 樂制·樂器, '渤海'. "金史, 泰和初, 有司奏, 太常工人數少, 以渤海教坊樂人兼習以備用, 承安四年, 減渤海教坊長行三十人."

11) 吳釗·劉東升 編著; 『中國音樂史略』 「渤海·契丹·女眞等少數民族音樂的發展」, 人民音樂出版社, 1993, 198면. "渤海的文化相當高, 文獻記載, 每逢年節渤海人民都要擧行稱爲踏鎚的傳統歌舞活動, 踏鎚實卽一種民間集體歌舞, 表演時, 由男性歌舞者數人與後面相隨的士女, 更相唱和, 男性領唱, 女性幫腔, 同時做着回旋宛轉的舞姿. 渤海的民族樂器, 主要有渤海琴等, 據說他的聲音深帶抑郁, 腔調含糊, 可能是一種低音樂器."

해되는 점도 있으나, 스스로 악무를 보냈다는 것은 약소국의 한계에서 나온 고육책이다. 송조와 요조가 '고려악'을 '오랑캐악'이라 규정해 이를 중시할 이유가 없다고 인식한 것이나, 아예 받기를 거부한 행위들은 민족악무사의 오욕이다.

지금까지 중국이나 기타 북방 국가들이 우리 민족악무를 수거해 간 사실과, 스스로 외교적 차원에서 악무를 보낸 경우와, 그리고 자연스럽게 유입된 사례들을 개괄적으로 논의했다. 어떤 경위나 방법으로 악무를 주고받았든 간에 인접국들과의 악무 교류는 대단히 빈번했음을 엿볼 수 있다. 따라서 민족악무는 주변 국가들의 악무에서 상당한 영향을 받아 변모되거나 변질되었고, 그렇기 때문에 악무의 질과 양이 향상되었음을 추정할 수 있다.

송이 신종(神宗) 희녕(熙寧, 1068~1077) 연간에 고려악무를 채집했다는 기록은, 송조의 고려에 대한 악무정책을 감지할 수 있는 단서이다. 희녕 연간에 고려왕의 요청으로 고려에 온 중국 악공들이 중국악무를 고려에 전수하기 위해 몇 년간 체류하다 귀국하면서, 고려악무를 채집해 간 실례가 있다. 희녕 연간은 고려 문종 22년부터 31년 사이이다. 송나라가 고려조의 요청을 받아 고려에 아악을 보내준 것은, 고려를 제후국으로 묶어놓기 위한 제국주의적 악무정책이다.[12]

이와는 별도로 우리 민족국가가 중국이나 일본 등지에 악무를 전수한 예도 허다했다. 백제 고이왕 52년(285) 악인 덕삼근(德三斤) 등이 일본에 건너가서 민족악무를 전수했고, 신라는 눌지왕 41년(457)에 악공 80여 명을 일본에 파견했다. 백제는 또 성왕 25년(548)에 악공을 일본에 보내 음악과 무용을 가르쳤고, 무왕 13년(612)에도 악사 미마지(味摩之) 등을 일본에 파견해 악무를 전수했다.

신라 무열왕(603~661) 8년(661)에 악공을 파견해 신라악무를 교습시켰으며, 성덕왕 원년(702)에 일본에서 제작된 대보율령(大寶律令) 가운데 이미 '신라악·고구려악·백제악' 등의 명칭이 나타나 있고, 헌덕왕 1년(809)의 일본 사서들에 '백제·고구려·신라'의 악사 수가 채록되어 있다. 고려조 광종 17년(966) 중국 진주(鎭州)의 요청으로 영관(伶官) 28명을 파견해 악무를 연희했다. 이를 본 중국인들이 극찬한 후, 의복과 은대(銀帶)를 내려 사례할 정도로 동양 악무계에 고려악무는 명망이 높았다.[13]

12) 韓致奫;『海東繹史』권22,「樂志」, 樂制·樂器. 樂器. "熙寧中命樂工, 采樂於高麗, 元豊間高麗來臣, 求中國樂工教之今之樂, 大抵中國制中國使至嘗出家樂以侑酒, 政和三年, 高麗遣使安稷崇, 請賜新樂, 詔賜鐵方響五架, … 五年, 高麗使王字之還賜大晟雅樂."

우리 민족은 외래악무를 별 거부감 없이 자유롭게 수용해 이를 변용시켰다. 악무에 관해서는 우리 민족이 매우 관대했다. 민간 차원에서 악무의 수용은 신라시대부터 있었지만, 국가 차원에서의 악무 수입은 고려의 문종 대부터 시도되었다. 여기서 말하는 국가 차원이라는 것은 조정의 공식 행사에 연희하는 악무를 외래악인 중원악무로 대체시키겠다는 시도를 의미한다. 고려조가 공식 국가 의식에 왜 민족악무를 배제하고 중원악무를 사용코자 했는지, 그 진의는 지금 확실히 알 수가 없지만, 악무의 사대주의적 발상에 기인한 것일까.

왕의 행차나 사전에 등재된 국가 신앙과 제반 의식 및 갖가지 공식 연향에, 수천 년간 연주되어 왔던 민족 정통악무를 도외시하고, 중원악무인 아악과 당악을 사용코자 한 시도는 분명 사대적이긴 하지만, 민족악무의 위상을 한 단계 향상시킨 점도 무시할 수 없다. 민족 정통악무를 '국악'이라 하지 않고 향악이나 속악으로 격하한 것은 정당한 악무 인식이 아니다. 신라는 국가 공식 행사에 민족 고유의 악무였던 〈사선악부〉를 사용했고, 그들이 병합한 가야제국의 악무인 〈십이곡〉을 정리해 〈대악〉으로 삼은 것은 주체적 악무정책이다.[14]

후삼국을 통일한 고려조는 신라악무를 근간으로 삼아오다가 성종대에 와서 팔관회 등을 폐지했는데, 이로 인해 신라 이래로 전래되어 온 정통악무가 쇠퇴의 길로 접어들었다고 생각된다.[15] 성종은 왕태조의 '훈요십조(訓要十條)' 중의 하나로서 민족악무를 광범위하게 포괄하고 있었던 '팔관회' 의식을 잡스럽다고 규정한 후 과감하게 폐지했다. 성종의 이 같은 과격한 송화(宋化, 중국화) 정책은 민족악무사에 있어서 충격적인 사건이었다. 삼국 중 고유문화를 가장 오랫동안 보존한 신라에서도 삼국통합 전후를 기해 중국화가 일부 진행되었다.

『삼국사기』「악지」에 의하면 신라의 국가 악무는 주체적으로 편성되어 있으므로 중국화의 경향은 농후하지 않았다. 그러나 최치원의 「향악잡영」에는 이미 중국이나 서역 및 북방 제국의 악무가 상당히 신라 사회에 침윤되어 있었음을 말해주고 있다. 외래악무가 수용되기는 했지만, 이는 어디까지나 민간 차원의 오락물이었지 신라 조정의 공식 행사에서 사용되지는 않았던 것 같다. 최치원이 '국조악'이라 하지 않고

13) 咸和鎭;『朝鮮音樂通論』.「李朝 朝鮮 音樂」편, '音樂의 交流'章에 요약 정리되어 있다.

14) 李敏弘;『民族樂舞와 禮樂思想』(집문당, 1997)의 「伽耶樂舞와 禮樂思想」에서 이 문제를 논의했다.

15) 李惠求;『韓國音樂序說』(서울대출판부, 1985)의 「儀禮上으로 본 八關會」장 참조.

'향악'이라 지칭한 이유도 여기에 있다.[16] 신라의 시조묘를 비롯한 제천의식 그리고 삼산오악 등의 제사에 사용한 악무는 '당악'이 아니었다.

고려 태조 왕건은 훈요십조를 통해 '우리 동방은 오래전부터 당의 풍속을 흠모해 제반 예악문물이 그 제도를 모방했다. 그러나 당과 우리 고려는 지역과 풍토가 다르며 인성도 차이가 있으므로 꼭 같이 할 필요는 없다'라고 하여 고려 나름의 주체성을 가지라고 했는 데 반해, 왕태조의 손자인 성종은 할아버지의 유훈을 거역하고 팔관회를 폐지했다.[17] 성종은 왕의 생일을 천추절로, 조(詔)를 교(敎)로 바꾸는 등의 중원을 의식한 일련의 조처를 취하고, 거란의 연호 통화(統和, 聖宗의 연호, 983~1011)를 사용(994)하는 등, '정치·사회·종교' 등 각 분야에 걸쳐 제후예악을 시행했다.

성종의 국정운영에는 경우에 따라 사대적인 면도 있었지만, 천자예악을 수립한 공적도 많았다. 문종 대에 들어와 송 신종 원풍(元豐, 1078~1085) 연간에 고려는 중국의 악공을 통해 중국악무를 배우고자 하는 의향을 표시했고, 송 휘종 정화(正和, 1111~1117) 3년(1113)에 사신 안직숭(安稷崇)을 파견해 '신악'의 하사를 요구했다. 이에 송 휘종은 '철방향(鐵方響)'과 '방향비파(方響琵琶)' 등의 악기를 고려에 주었고, 단기 3448년(1115) 정화 5년에는 고려 사신 왕자지(王字之)에게 〈대성악〉을 주어 귀국시켰다.

악무를 수거해 가는 것과 소위 하사하는 것은 그 내용에 있어서 본질적인 차이가 있고, 민족악무를 빼앗기는 것과 주체적으로 외래악을 수용하는 것에도 현격한 변별이 있다. 고구려·백제가 그들의 민족악무를 각각 탈취당했다면, 고려조는 중원악무를 적극적으로 수용코자 했다. 고려조는 당시 세계 최고 수준에 있었던 중원악무를 수입해 민족악무의 질을 향상시키려는 의도에서 적극적으로 송조(宋朝)에도 악무를 요구한 것일까. 고려의 이 같은 요청에 대해 송조는 선뜻 응하지 않고 처음에는 망설였다.

중국의 경우 남의 나라의 악무를 가져와서 '사이악'에다 이를 포함시켜 연희함으로서, 제후국을 다스리는 하나의 수단으로 이용해온 관례 때문에 주저했던 것으로

16) 咸和鎭; 『朝鮮音樂通論』(乙酉文化社, 1948), 「李朝朝鮮音樂」편 165면. 〈金丸〉는 漢時代의 散樂이고 〈大面〉은 北齊의 음악이요, 〈撥頭〉는 西凉樂이라고 했다.

17) 『高麗史』권2, 太祖 二, 二十六年 夏四月, '訓要'. "其四曰, 惟我東方, 舊慕唐風, 文物禮樂, 悉遵其制. 殊方異土, 人性各異, 不必苟同. 契丹是禽獸之國, 國俗不同, 言語亦異, 衣冠制度, 愼勿效焉."

생각된다. 문종 대에 송조 희녕 연간에 그들의 악공을 문종의 요청이긴 했지만, 고려에 파견해 송악(宋樂)을 전수한 후 고려악무를 채집해 간 것은 황제국으로서의 제국주의적 악무정책의 일단이다.

결국 고려조는 약 반세기에 걸친 노력 끝에 1115년에 비로소 송의 〈대성악〉을 얻게 되었다. 민족악무사에 있어서 〈대성악〉의 수용은 의미있는 사건이었다. 그러나 송조가 고려에 준 〈대성악〉 역시 천자예악의 악무가 아니라 제후예악의 악무였다. 악기의 숫자와 배열, 그리고 무열의 배치 등에 있어서 천자의 〈대성악〉과 제후의 〈대성악〉은 엄연히 달랐다. 이 점은 현대에 있어서 선진국이 후진국에게 무기를 팔 때 첨단 기능을 빼고 주는 사실과 비견된다고 필자는 인식한다. 송조가 〈대성악〉을 고려에 주어서 국가 공식 행사에 이를 연주시키려 했다는 것은, 중세사회에서 고려조를 송조에 신복시킨 점을 확인하는 일종의 악무정책이었다. 그러므로 고려조와 송조 간에 있었던 〈대성악〉의 이른바 하사와 수용은 악무적인 차원에 머문 것이 아니라 정치와 사회 등 각 방면에 걸친 변화를 초래했다.

중국 역대 왕조 중에서 송조는 문화적 제국주의 정책을 가장 완벽하게 수행한 체제였다는 점도 참고가 된다. 송조 제국주의 이데올로기의 핵심은 '동문정책(同文政策)'이었고, 동문정책은 '정삭·유학·악률·권량' 등이 근간을 이루고 있다. '정삭'은 기년과 세수를 정한 후 이를 제후국에게 쓰게 하는 정책으로 중국 역대 왕조의 '연호'들이 여기에 포함된다. 고려조 중기 이후부터 우리가 줄곧 중국의 연호를 쓰고 있는 것은 바로 이 같은 동문정책의 결과이다.

따라서 현재 전해지고 있는 각종 문헌에 중국 연호를 쓰지 않고 간지(干支)로 연대를 표기한 것은, 당시로 봐서 중국 연호를 쓰고 싶지 않다는 의도에 입각한 일종의 주체적 기년으로 생각된다. 오늘날 우리가 서기를 쓰고 있는 것은, 과거 숭정(崇禎)·건륭(乾隆) 등 중국의 연호와 일제의 '대정(大正)·명치(明治)·소화(昭和)' 따위의 소위 일본 연호를 사용한 사실과 동일하다는 사실을 우리는 모르고 있다.

필자가 송조의 '동문정책' 중 본고와 관련지어서 특별히 주목하는 분야는 바로 '악률' 조항이며, 이는 중국의 역대 왕조가 일관되게 제후국에 시행했던 악무정책의 핵심이다. 소위 '화악(華樂)'과 '이악(夷樂)'이 조화를 이루어야 천하가 태평해진다는 제국주의적 악무 인식이 근저에 깔려 있다. 일찍이 『시경』에 '아(雅)'와 '남(南)'이 있었고, 아(雅)는 곧 하악(夏樂)이요 남(南)은 이악(夷樂)으로서 이 두 악이 합주해 조화를 이루었다고 했다.

여기서 아(雅)는 '대아(大雅)·소아(小雅)'를 뜻하고, 남(南)은 '주남(周南)·소남(召南)'을 말한다. 『시경』 시대 이후에도 '사이악'을 중국이 수렴해 천하통치의 요체로 계속 활용했음은 중국 악무사가 말해준다. 서긍은 고려조의 악무를 평해 동이악인 '매(靺)'에 기인했고, 상(商)의 후예인 기자에 의해 '상악(商樂)'이 보급되어 '매악'의 비루함을 씻어내게 되었다고 했다. 이를 바탕으로 본다면 문헌에 기록된 외래악무의 최초 수용은 기자조선의 '상악(商樂)'이다. 〈상악〉의 수용 이후 삼국시대나 발해조에도 악무의 교류가 있었음을 앞장에서 말한 바 있다.

서긍은 고려조가 송나라에 악공을 요구했고, 때때로 사신을 파견해 예물을 후히 준비해 와서 중국의 악공들에게 악무를 열심히 배워갔다고 했다. 고려는 〈대성아악〉만 요구한 것이 아니라, 〈연악〉도 주기를 원했으므로 이에 송조는 아악과 연악을 함께 하사했다고 했다. 그는 또 송조로부터 〈대성아악〉과 〈연악〉을 받은 후, 고려악무는 발전해 가히 보고 들을 만하게 되었다고 진단했다. 서긍은 또한 고려악무는 양부(兩部)가 있었는데, 좌부(左部)는 '당악'을, 우부(右部)는 민족악무인 '향악'을 주관했다고 기술했다.[18] 12세기 무렵에 이미 향악과 당악을 관장하는 악무 관서가 존재했고, 향악 못지않게 외래악무인 당악이 큰 비중을 갖고 있었음을 알 수 있다.

중국악무, 즉 당악에 대한 관심은 삼국시대부터 있었다. 문무왕 4년(664) 3월 무렵에 성천(星川)과 구일(丘日) 등 28명의 악공을 부성(府城,熊津)에 파견해 '당악'을 배우게 했다는 사실이 이를 증명한다.[19] 당나라가 고구려 백제를 침략할 때 그들 나라의 악무를 가져온 것은, 한반도를 귀속시키기 위해 악무정책도 활용했다는 증거이다. 문무왕이 전란 중에서도 악공을 파견해 당악을 익히게 한 것은, 외래악을 수용해 민족악무를 발전시키겠다는 시도이다. 이는 우륵을 우대해 '가야악무'를 수렴한 진흥왕의 의욕적인 악무정책의 계승이다.

고려조가 원의 부마국으로 전락한 이후 〈원악〉, 즉 몽골악무의 수용도 간과할 수 없다. 충렬왕 9년(1283)에 원의 남녀 창우(倡優)들이 와서 쌀 3석을 주었으며, 며칠 후 대전(大殿)에서 백희를 연출하자 조정에서 백금(白金) 3근을 하사했다는 기록에서 〈몽골악무〉가 고려 사회에 전파되기 시작했음을 확인할 수 있다. 몽골의 왕실녀

18) 徐兢:『高麗圖經』 권40,「同文」,'樂律'. "今其樂有兩部, 左曰唐樂, 中國之音, 右曰鄉樂, 蓋夷音也."
19) 『三國史記』『新羅本紀』권6. "文武王, … 四年, … 三月 … 遣星川丘日等二十八人於府城, 學唐樂."

가 왕비가 되었으니, 이를 수행해 온 다수의 몽골군인들과 여인들에 의해 몽골악무가 함께 들어왔을 것은 당연하다.[20] 『고려사』 「세가」에는 '호희(胡戲)'의 공연도 산견되는데, 궁중에서 연희된 몽골악무가 민간으로 퍼져갈 것은 당연하다.

우왕 14년(1388) 4월에 왕이 대동강에서 뱃놀이를 하며 〈호악(胡樂)〉을 연주하게 한 후 스스로 호적(胡笛)을 불고 〈호무(胡舞)〉를 추었으며, 백희를 베풀고 〈호악〉을 연주하며 〈호가(胡歌)〉를 부르게 했다. 우왕은 또 시대 역행적인 정책을 구사해 명의 홍무(洪武) 연호를 정지시키고, 국인들로 하여금 호복(胡服)을 입게 한 사실에서도 고려조 말엽 몽골악무의 창궐을 확인하게 된다.[21]

2. 외래악무의 주체적 변용

우왕·창왕이 폐위되고 공양왕이 옹립되자 〈몽골악무〉는 급속도로 퇴조하고 아악과 당악이 다시 흥융하기 시작했다. 공양왕 3년(1391)에 '아악서(雅樂署)'가 설치된 것은 악무정책의 근본적 변화로서 이태조의 의중이 반영된 것이다. 아악서의 설치와 더불어 한때 침잠했던 아악이 되살아나서 조선조 악무의 기틀이 〈명악(明樂)〉 쪽으로 변모해 갔다. 조선조가 개국하자 '공성즉제례작악(功成則制禮作樂)'이라는 예악인식에 근거해 그 벽두에 정도전의 주도로 〈몽금척(夢金尺)·수보록(受寶籙)·개언로(開言路)〉 등의 악사(樂詞)가 찬진되었고, 이를 악공들에게 교습시켰으며 〈납씨가(納氏歌)·궁수분곡(窮獸奔曲)·정동방곡(靖東方曲)〉 등의 악장이 야심적으로 제정되어 신왕조의 웅혼한 기상을 마음껏 구가했다.

조선조가 아악과 당악을 일반화시키기 전에 이와 같은 조선조의 〈신악〉인 악장을 찬정한 것은 주체적 악무정책의 전개이다. 조선조 개국 후 빈번하게 왕래했던 명

20) 『高麗史』 「世家」 권29, 忠烈王 九年 八月. "乙巳, 元倡優男女來, 王賜米三石, … 乙酉宴于大殿, 元優人呈百戲, 賜白銀三斤."

21) 『高麗史』 「列傳」 권46, 辛禑 五年 四月. "禑如大同江, 陳百戲奏胡樂, … 禑如大東江張泛樂于浮碧樓, 自吹胡笛, … 禑如大東江泛舟, 使奏胡樂, 禑自吹胡笛且爲胡舞."

의 사신들이 '여악(女樂)'을 거부하고 '당악'만을 듣고자 한 것은 명나라의 제국주의적 악무정책이 구체적으로 나타난 실례이다. 태종 6년(1406)에 명이 소위 악을 하사한 것도 이 같은 악무정책의 일환이다. 조선조 역시 태종이 몸소 문무백관을 대동하고 태평관에 나아가 악기를 받으면서, 산붕(山棚)을 가설해 백희를 베풀어서 이를 환영했다.[22]

고려조는 충렬왕 이전까지 아악과 향악 및 당악을 위주로 악무활동을 했지만, 충렬왕 이후부터는 〈몽골악〉의 영향을 받았다. 고려조는 송의 아악을 수용해 국가의 공식 악무로 삼았고 이로부터 향악이 속악으로 변모했다. 아악은 중국에서 『시경』의 「대아」와 「소아」에서 근원했고 주조에 의해 발휘되었지만, 진조(秦朝)에 와서는 명맥이 끊어질 정도였으며, 한대에서도 현저한 악무는 아니었던 듯하다. 아악은 후한말 건안(建安, 196~219) 중엽 위 태조(太祖, 曹操)가 형주를 칠 때, 아악의 구법을 아는 악인을 만나서 정리하려 했다는 기록이 『책부원구』에 전한다.

대체로 아악은 송나라의 개국부터 우여곡절을 겪다가 휘종 대에 완성되어 주변 사이의 제후국을 통치하는 수단으로 활용되기 시작했다. 고려조는 송조의 이 같은 제국주의적 의도를 알았는지는 확인할 수 없지만, 열광적으로 이를 수용하고자 했다. 아악은 이름 그대로 우아한 악무로서 종묘제향 등 국가의 엄숙한 의식에 사용했던 만큼, 상층을 제외하고는 사회적으로 큰 영향력을 행사하지는 못했다. 반면 당악은 연향악이었기 때문에 상류사회에 많은 영향력을 행사했다. 『고려사』 「악지」에는 각종의 당악 악곡이 아래와 같이 등재되어 있다.

헌선도(獻仙桃)·수연장(壽延長)·오양선(五羊仙)·포구락(抛毬樂)·연화대(蓮花臺)·석노교(惜奴嬌)·만년환(萬年歡)·억취소(憶吹簫)·낙양춘(洛陽春)·월화청(月華淸)·전화지(轉花枝)·감황은(感皇恩)·취태평(醉太平)·하운봉(夏雲峯)·취봉래(醉蓬萊)·황하청(黃河淸)·환궁악(還宮樂)·청평악(淸平樂)·여자단(荔子丹)·수룡음(水龍吟)·경배악(傾杯樂)·태평년(太平年)·금전악(金殿樂)·안평악(安平樂)·애월야면지(愛月夜眠遲)·석화춘조기(惜花春早起)·제대춘(帝臺春)·천추세(千秋歲)·풍중류(風中柳)·한궁춘(漢宮春)·화심동(花心動)·우림령(雨淋鈴)·행향자(行香子)·우중화(雨中花)·영춘악(迎春樂)·낭도사(浪淘

22) 『太宗實錄』 권12, 六年 丙戌 閏七月 庚午. "上率百官, 詣大平館, 親受賜樂."

沙) · 어가행(御街行) · 서강월(西江月) · 유월궁(遊月宮) · 소년유(少年遊) · 계지향(桂枝香) · 경금지(慶金枝) · 백보장(百寶粧) · 만조환(滿朝歡) · 천하악(天下樂) · 감은다(感恩多) · 임강선(臨江仙) · 해패(解佩)

다소 번잡한 감이 있지만, 당악이 고려시대 악무에서 차지했던 비중을 감안해 전부를 이기했다.『고려사』「악지」‘당악 조’ 첫머리에, ‘고려조가 당악을 섞어서 사용했던 까닭으로 이를 모아서 첨부했다.’라는 설명이 딸려 있다.[23]「악지」의 편성에서도 당악을 ‘속악’과 〈삼국속악〉보다 전반부에 배치했다.『고려사』「악지」는 ‘아악’을 맨 앞에 놓았고, ‘아악’장 말미에 〈태묘악장〉을 첨부해 이에 수반한 의식에 〈제대춘〉 등 당악 10편을 사용했다는 내용이 실려 있다. 태묘의식에 아악을 사용하면서 당악을 연희했다는 것은 고려조가 아악과 당악을 중시했음을 뜻한다.

『고려사』가 조선조 초기 학자들에 의해 편찬되었기 때문에 이들의 의지가 작용했는지는 모르지만, 여타의 기록을 참작했을 때 〈아악〉과 〈당악〉을 최고의 악무로 고려조가 인식했다는 것은 사실이다. 이는 시대가 흘러갈수록 우리 역대 왕조들이 민족 고유악무를 과소평가하고 외래악무를 중시했다는 증거이다. 그러므로 삼국시대보다 국가 악무정책에 있어서 후대 왕조들이 퇴보했다는 평가도 가능하다. 조선조에 들어와서도 아악을 중시했음은 물론이다. 외래악에 대한 숭앙과 애정은 민족의 고유 악무를 하층으로 끌어내려 차원 높은 발전을 저해했고, 이로 인해 소위 고상한 지식인들이 입에 담아서는 안 되는 저급한 악무로 믿게끔 만들었다. 전래된 모든 민족악무가 이러한 대접을 받은 것은 아니고, 선별적으로 상층 지식인들에게 존중받은 악무도 간혹 있었다.

위에 열거한 당악이 고려조의 왕실과 지식인 및 악공들에게 중시된 이유는 무엇일까. 우선 당악의 제목에서 그 단서의 일부를 찾을 수가 있는데, 그 예로서 〈헌선도 · 수연장 · 만년환 · 감황은 · 연화대 · 황하청 · 환궁악 · 청평악 · 경배악 · 태평악 · 어가행 · 만조환 · 천하악〉 유의 악무는 왕의 권위와 만수무강, 그리고 태평성대를 연출했다는 치적의 상찬으로 내용이 짜여져 있는 점을 들 수 있다.

당악은 왕실을 중심으로 한 연향과 태묘를 위시한 각종 국가 의식에 주로 사용되

<hr>

23) 『高麗史』「樂志」樂 二, ‘唐樂’. “唐樂高麗雜用之, 故集而附之.”

었으므로 백성들과는 직접적 관계가 없다. 이 점은 민족악무의 전개에 있어서 다행이다. 당악이 민족악무사에 있어서 백성에게 뿌리를 내리지 못한 계기가 되었기 때문이다. 조선조는 고려조와 달리 아악은 중시했지만 당악은 높이 평가하지 않았다. 이 점은 조선조가 악무정책에 있어서도 예상과 달리 주체적이었음을 뜻한다. 조선조는 아악과 속악을 바탕으로 악무정책을 수행했다.

넓은 의미에서 아악도 당악이지만, 조선조는 이를 변별해서 당악을 위축시키고 민족악무를 속악으로 정립시켜 각종 행사에 밀도 있게 활용했다. 민족악무에 대한 실질적인 긍정과 천양의 의지가 근저에 깔려 있었다. 조선조가 이처럼 당악을 위축시킨 것은 결과적으로 악무정책의 진일보이다.[24]

당악은 조선조의 악무정책과는 상관없이 중국의 사신이 요구하기도 했고, 사신 접대에 필요했기 때문에 완전히 폐지하기는 어려웠다. 태종 원년(1401) 6월 장근(章謹)과 단목례(端木禮)가 태종의 책봉 사신으로 왔을 때, 〈나례백희(儺禮百戱)〉를 연희해 환영한 후 태평관에서 연회를 베풀자, 이들은 단지 당악만 허용했고 여악은 물리쳤다. 그들 사신 일행이 당악만을 듣고자 한 것은 명제국의 악무정책과 무관한 것 같지가 않다. 태종은 이를 완곡하게 거부하고 우리의 향풍은 이와 같이 하는 것이 예의라고 하며, 향악을 연희케 했지만 사신들은 불쾌한 기색이었다. 태종이 향악을 굳이 연희시킨 이유는 민족악무에 대한 애정의 표현이었다.[25]

세종 9년(1427) 12월에 예조에서는, 고제(古制)에 따라 종묘제향에는 향악과 당악을 섞어서 사용하는데, 문소(文昭) 광효전(廣孝殿)에서는 속례에 따라 당악을 전용하고 있으니, 종묘에 향악 사용을 금지하자고 요구했다.[26] 종묘제향 등에서 은연중 향악 위주로 의식이 진행되는 현상에 대해서 조신들이 우려하는 정황을 읽을 수 있다. 세종 12년(1430) 2월 박연(朴堧)은 '당악'이라는 명칭이 부적절한 만큼, 응당 '화악속부(華樂俗部)'로 고치는 것이 마땅하다고 하면서 당악의 격상을 요구했지만, 당악의 위상 저하를 막을 수는 없었다.[27]

24) 朝鮮朝에 발간된 『樂學軌範』·『樂章歌詞』·『時用鄕樂譜』 등 제반 악서들을 통해 '속악'을 '아악'과 거의 대등하게 병행시켜 국가의식에 사용했음을 알 수 있다.

25) 『太宗實錄』 권1, 元年 辛巳 六月 庚午. "上詣大平館拜節, 用一拜叩頭禮, 設宴, 使臣却女樂, 只聽唐樂."

26) 『世宗實錄』 권38, 十二月 甲戌. "禮曹啓, 宗廟祭享用古制而交奏鄕樂, 文昭廣孝殿, 從俗禮而全用唐樂, 互相抵捂, 請鄕樂毋用於宗廟, 只用於文昭廣孝殿終獻, 從之."

아악과 속악 및 당악의 관계는 한데 뒤엉켜서 조선조에도 줄곧 문제가 되었다. 세종 16년(1434)까지 당악은 〈47성〉이 남아 있었고, 각급 국가 의식에 향악과 더불어 〈82성〉이 교주(交奏)되고 있었다.[28] 중종 16년(1521) 7월에 중국 사신을 위로하는 경회루 연회에서도 역시 당악이 연주되었다.[29] 조선조에 당악이 사신 접대에 주로 활용된 사실은 고려조에서 연향에 즐겨 사용된 것과 차이가 난다.

조선조가 당악을 중시하지 않았던 것은 『왕조실록』의 기록들에서도 검증되지만, 당악에 관한 가치 판정은 조신들과 임금 사이에서도 견해차가 발견된다.[30] 당악은 고려시대 송으로부터 집중적으로 받아들였다. 조선조가 당악을 선양하지 않았던 것은, 망국 전조 고려에 대한 폄하와도 상관이 있다. 즉 '망국지외래악(亡國之外來樂)'이라는 인식이 작용하지 않았나 한다. 새로운 나라가 개국할 때 경황이 없어서 전조의 악무를 잠정적으로 사용하는 것이 관례이다. 조선조 역시 '아악'과 '향악'은 그대로 사용했지만 취사선택의 흔적은 발견된다. 그러나 곧이어 명나라로부터 아악을 받은 뒤에도 전래된 고려조 아악도 일정한 범위 안에서 보완이 되었을 것이다.

특히 당악의 경우에는 비판적 시각이 많았다. 그 이유는 당악의 가사가 조선조 개국파 지식인들이 수용하기에는 문제가 있었기 때문이었다. 당악 가사의 주제의식은 환락과 유흥을 위한 '이정탕심(移情蕩心)'이 과반을 넘게 차지하고 있다. 주자학을 국시로 개국했던 조선조가 이와 같은 외설적 외래악을 긍정할 까닭이 없다. 『고려사』 당악편장 마지막에 있는 〈해패(解佩)〉를 예로 들겠다.

臉兒端正	얼굴은 단정하고
心兒峭俊	마음은 새침하다.
眉兒長	눈썹은 길고
眼兒入鬢	눈은 살쩍으로 들고

27) 『世宗實錄』 권47, 十二年 二月 庚寅. "其樂之名, 世稱唐樂, 唐字旣爲漢唐之唐, 則歷代中國之樂, 皆以唐稱之, 其可乎. 願以華樂俗部改稱之."

28) 『世宗實錄』 권62, 十六年 正月 壬寅. "禮曹啓 唐樂四十七聲, 鄕樂急機並八十二聲 … 依譯學取才例, 四孟朔鄕唐樂分定取才, 從之."

29) 『中宗實錄』 권42, 十六年 七月 甲子. "宴天使于慶會樓下, … 上請兩使登樓設小酌, 令頭目奏唐樂."

30) 『朝鮮王朝實錄』에는 仁祖代 이후부터 唐樂에 관한 기록이 거의 나타나지 않고 있는데, 이는 明·淸의 왕조 교체와도 관련이 있다.

鼻兒隆隆	코는 오똑하며
口兒小	입은 적고
舌兒香軟	혀는 향기롭고 부드러우며
耳垜兒就中紅潤	귓바퀴는 붉고 윤택하다.
項如環玉	목은 붉은 옥 같고
髮如雲	머리칼은 구름 같으며
鬢如削	귀밑털은 깎은 듯하다.
手如春芛	손은 봄철의 죽순 같고
妳兒甘甛	가슴은 꿀처럼 달구나.
腰兒細	허리는 가느다랗고
脚兒去緊	다리는 미끈하니
那些兒	그 밖에 다른 것들은
更休要問	묻지를 말게나.[31]

위의 「해패」는 제목부터가 자극적이다. 노리개를 푼다는 의미로 허리띠를 푼다라고 해석해도 무방하다. 아마도 당악 중에서 당시 고려 상층계급 연회에서의 인기곡이었을 것이다. 특히 고려 말의 분방한 풍속과 연계시킬 때 그 같은 개연성은 인정된다. 당악 중에는 〈천추세·화심동·석화춘조기·예자단·하운봉〉 등 〈해패〉와 같은 내용의 가사를 가진 악곡이 많다.

조선조가 고려조가 애호했던 당악의 대부분을 버린 이유를 납득할 수 있다. 영원히 사랑받는 악무는 없다. 시간이 흘러가면 효용가치가 떨어져 폐기되거나 망각되는 것은 모든 악무의 피할 수 없는 운명이다. 악무의 이 같은 성쇠는 민족악무나 외래악무 모두에 적용된다. 명조가 멸망하고 여진족의 국가인 청이 들어서자 한족의 악무가 근간이 된 당악이 쇠퇴의 길로 접어든 것은 당연하다.

광해군 및 인조 이후부터 중국 사신의 성향도 변해 당악에 대한 관심도 적어졌다. 조선조 역시 청나라 사신을 응대하는 데 있어 당악보다는 우리 민족악무인 나례와 백희가무 등을 연희하는 경향이 강했다. 조선조 지식인들은 도학자들이었다. 그

31) 『高麗史』「志」권25 樂 二, 唐樂, '解佩'.

러므로 일종의 외설로 여길 수도 있는 당악을 배척할 것은 당연하다. 〈만전춘·쌍화점〉 등의 고려가곡도 외설적인 당악에 영향을 받은 점이 있었다고 생각된다.

삼국시대 전후부터 수많은 외래악이 우리나라에 유입되었지만, 구체적인 악무의 내용은 대부분 파악하기 어렵다. 당악의 경우 많은 문헌들에 그 전말이 비교적 소상하게 남아 있다. 그러나 조선조 후반부터 당악은 그 지닌 바 역할을 다하고 악무사의 뒤안길로 사라졌다. '아악'만은 이미 외래악이 아니라 민족악무로 재창조되어 세계에서 유일하게 우리만 갖고 있는 귀중한 악무 유산이 되었다.

서양의 교향악단에 대적해서 능가할 수 있는 악무는 전 세계 어디에도 없고, 다만 우리나라만이 갖고 있는 '아악'이 유일하다. 아악의 경우 본거지인 중국에서는 이미 소멸되어 없어졌는 데 반해, 우리는 오히려 심화하고 확대 발전시켜 완전하게 보존하고 있다. 악무는 인접국 간에 서로 활발하게 교류된다. 수천 년 전부터 민족악무는 중국·일본 및 북방 서역 제국들과 영향을 주고받았다. 이 같은 악무의 교류는 영원히 지속될 것이고, 또 다른 제2 제3의 '당악·호악'도 수용될 것이다.

조선조가 외래악무를 주체적 시각으로 변용한 악무 중에 우리가 주목해 관심을 가지고 계승 발전시켜야 할 악무의 절목이 『정재무도홀기(呈才舞圖笏記)』에 편차되어 있는데, 이에 대한 연구와 실연이 진행되고 있지만 앞으로 보다 밀도 있는 정치한 천착이 필요하다고 여겨, 그 목록을 기록해 주의를 환기시키고자 한다. 이 가운데 순수 토착악무도 있지만 거개가 외래악무이다. 이는 외래악무의 주체적 변용의 기념비적 무도로 인정되므로 목차 전문을 인용한다.

"봉래의(鳳來儀)·몽금척(夢金尺)·경풍무(慶豊圖)·헌선도(獻仙桃)·향발무(響鈸舞)·아박무(牙拍舞)·무산향(舞山香)·고구려무(高句麗舞)·첨수무(尖袖舞)·헌천화(獻天花)·침향춘(沈香春)·만수무(萬壽舞)·제수창(帝壽昌)·수연장(壽延長)·무고(舞鼓)·보상무(寶相舞)·가인전목단(佳人剪牧丹)·포구악(抛毬樂)·연백복지무(演百福之舞)·초무(初舞)·박접무(撲蝶舞)·오양선(五羊仙)·하황은(荷皇恩)·사선무(四仙舞)·장생보연지무(長生寶宴之舞)·첩승무(疊勝舞)·춘앵전(春鶯囀)·연화대무(蓮花臺舞)·향령무(響鈴舞)·무애무(無㝵舞)·최화무(催花舞)·검기무(劍器舞)·학무(鶴舞)·처용무(處容舞)·선유무(船遊舞)·항장무(項莊舞)·사자무(獅子舞)·육화무(六花舞)"[32]

위의 '정재악무'들은 조선조 후기까지 연희되었던 대표적 악무로서, 현재에도 그

북청사자놀음

일부는 원형이 비교적 온전하게 전승되고 있다. 이들 중 토착 민족악무를 제외한 상당수의 외래악무는 전승이 단절되었다. 전장에 인용한『고려사』「악지」에 수록된 〈당악〉과 대비할 경우 계승된 것과 소멸 또는 첨가된 악무도 있다. 〈헌선도·수연장·오양선·포구악·연화대〉 등 전승된 악무와 명칭이 바뀐 것과 새로 첨가된 것도 보이고, 〈고구려무〉와 〈사선무·무애무〉가 관심을 끈다. 〈사선무〉는 신라사선을 구가한 춤이고, 아박무는 〈동동가무〉이며 〈처용무〉 역시 〈처용가무〉로서 민족정통악무이다.『고려사』「악지」의 당악 중 민족 정서에 부합되는 악무만 살아남은 것으로, 외래악무의 주체적 수용의 한 단면이다.

3. 일본·서양 악무의 유입과 〈대중가요〉

한민족의 역사 맥락의 축은 '이소사대(以小事大)'와 '칭제건원(稱帝建元)'의 상이한 양대 정책으로 점철되어 왔다. 이소사대는 글자 그대로 현실의 장벽을 인식하고 중

32) 『韓國音樂學資料叢書』四「呈才舞圖笏記」癸巳, 차례.

국에 사대하는 것이고, 칭제건원은 중국으로부터 완전 독립하여 자주적 민족국가를 경영하고자 하는 정책이다. '묘청(妙淸)의 난'이나 '요동정벌' 등의 역사적 사건들은 칭제건원에 근거한 과감한 시도 중의 하나이다.

단기 4227년 고종 31년(1894) 갑오년을 개국 503년이라 선포했으니, 이는 조선 왕조의 개국부터 햇수를 계산한 것으로 중국의 정삭, 즉 '연호'에서 해방되어 주체적 '정삭'을 갖겠다는 의지를 내외에 천명한 것이다. 따라서 청의 연호 '광서(光緖)'는 자동적으로 폐지되었고, 명실상부한 자체의 '기년'을 쓰게 된 혁명적인 대사건이었다. 개국 504년 다음 해부터 '건양(建陽)'의 연호를 사용하기로 결의한 후, 같은 해 11월 17일(동양력)을 개국 505년 1월 1일로 삼아 서양력을 공식적으로 채택했다.

중국의 연호와 동양력을 버리고 양력을 채용한 것 또한 당시로 봐서 일대 혁명적인 사건이었다. 개국 505년을 '건양' 원년으로 정했다가, 1년 후 단기 4230년(1897) 8월에 연호를 '광무'로 개원했다. '건양'의 의미에는 여러 가지가 있겠지만, 양력을 채용했다는 뜻도 있는 것 같다. 남별궁에 '환구단(圜丘壇, 제천장소)'을 축조한 후 고종이 황제위에 오르고, 국호마저 조선에서 '대한제국'으로 바꾸었다. 이것은 민족사의 전개 가운데, 숙원이었던 '칭제건원'을 실천한 역사적 결단이다.

그러나 후세의 사가나 지식인들은 고종황제의 이 같은 숭고한 주체적 결단을 두고, 일제의 사주에 의한 것으로 격하시켜 의미를 부여하지 않으려 했고, 지금도 이러한 경향이 유지되고 있다. 일제의 사주에 의한 면이 없는 것은 아니나, 당시 고종황제를 비롯한 조신들은 민족적 긍지가 어린 5천 년 민족사에서 초유의 위대한 업적이라고 자부했다.

고종황제의 건원은 태봉국 궁왕의 무태(武泰, 904~905) 이후 992년 만에 출현한 민족사적 위업이었다. 왕태조의 연호 '천수(天授)'는 건원이 아니라 개원이다. 고종의 황제위 즉위나 건원 및 개원은 이처럼 중요한 치적임에도 불구하고, 이에 대한 평가 절하와 무관심에 대한 비판적 시각에서 필자가 이를 새삼 부각시킨 것이다.

불행하게도 고종황제가 칭제건원을 한 뒤 순종황제를 거쳐 14년 만에 대한제국은 일제에 의해 강점당했다. 민족적 숙원이었던 칭제건원을 한 지 20년도 못 되어 역사상 일찍이 없었던 국치를 맞게 된 것이다. 대한제국을 강점한 일제의 식민통치는 세계사에서도 그 유례를 찾기 어려울 만큼 잔인하고 악랄했으며 또한 치밀했다. 소위 한일합방을 한 다음해 단기 4244년 8월에 교육령을 공포하고 9월에 민족정통 국립대학인 '성균관'을 폐쇄해 '경학원(經學院)'으로 강등시켰다. 이 해에 일제는 신

퇴위(退位) 직전의 고종황제. 1899년 복장 개정령(改正
令)이 반포 실시된 이후 촬영한 서구식 황제복 차림의
모습이다.

파극단 '혁신단(革新團)'을 창립했다.

한반도 강점 벽두에 일제가 신파극단의 창설을 용인한 것에서 그들의 악무정책의 일단을 짐작할 수 있다. 다시 두 해가 지난 뒤 1913년에 또 다른 극단 '문수성(文秀星)'이 창립된 것도 우연으로 볼 수는 없다. 신파극을 장려해 민족정통의 악무나 연희를 말살하려는 의도가 있었던 것으로 필자는 본다. 일제는 한민족의 근원적 정서를 변모시키는 것이 식민통치의 효과적인 방법이고, 그렇게 하자면 악무보다 더 좋은 것이 없다고 인식했던 듯하다.

민족성의 변화에 결정적인 작용을 하는 것은 악무 이외에 종교가 있다. 일제가 대한제국을 강점한 다음 해인 1911년에 천주교 조선 교구를 서울과 대구로 분할해 확장시킨 것도 주목된다. 그리고 전국 방방곡곡마다 자국(일본)에서는 용인치 않았던 교회를 짓게 한 것도 우연만은 아닐 것이다. 1917년에 이광수가 장편소설 『무정(無情)』을 많은 독자를 확보할 수 있는 '매일신보(每日申報)'를 통해 발표하게 한 것도 예사롭지가 않고, 1918년 서양문물을 알리는 '태서문예신보(泰西文藝新報)'를 발간한 것도 식민지화를 위한 술수의 하나이다.

위에 열거한 일제강점 초기에 실시한 문화정책들은 한결같이 한민족의 주체성과 전통적 사유를 변질시켜 일본인으로 변모시키고자 하는 의도가 깔려 있다. 최초의 장편소설이라고 칭송되는 이광수의 『무정』은 민족의 정통사유를 부정하는 요소가 많은 것도 사실이며, 일제가 싫어할 내용이 거의 없었던 것도 또한 사실이다. 전통문화와 사유를 비하하고 미국과 일본을 예찬하고, 정통신앙을 배도하고 외래종교를 은근히 선양하는 주제의식은 일본의 구미에 맞았을 테니, 일제가 『무정』의 연재를 기뻐했음이 확실하다.

'태서문예신보'를 창간해 서양 여러 나라의 문화를 소개하고자 했던 것은, 민족정서를 중국을 중심한 동양권에서 일탈시켜 서양식으로 바꾸려는 데 그 의도가 있었다. 우리가 사대(事大)했던 중국을 벗어난 것을 미처 기뻐할 겨를도 없이, 잔혹무도한 일제의 함정 속으로 추락하고 만 것이다. 일본은 앞서 말한 것처럼 개항과 함께 들어올 외래종교가 일본 열도에 파급되는 것을 극도로 경계했다.

일본이 네덜란드를 개항의 동반자로 택한 이유도 서양 종교를 전파시키지 않는다는 조건을 수락했기 때문이라고 알려져 있다. 저들의 이와 같은 종교정책이 한반도의 경우에는 정반대로 시행되었다. 그 까닭 역시 민족성의 무주체적 개조에 그 취지가 있었다. 일제는 이와 같이 외래종교를 교활하게 식민통치에 활용한 것이다.

이 장절은 앞서의 주장대로 일제가 '일본악'의 하나인 〈대중가요〉를, 한반도를 강점한 후 우리 민족의 정서를 일본식으로 변조하기 위해 정책적으로 전파시켰다는 전제하에 논의를 전개한다. '신악'과 '신성'은 동서고금을 막론하고 백성들의 이목을 집중시키고 나아가서 즐겨 노래 부르고 춤추게 한다. 중국에서 통시적으로 비판되었던 '정성'과 '위성'이 당시의 신악이었다. 1920년대에 한반도에 유입된 축음기(蓄音機·留聲機)와 함께 보급된 유행가는 조야상하의 구분 없이 민인들을 열광시켰다.

초현대적인 음향기기를 가지고 전 세계를 누비고 있는 미국과 영국의 가수들과 악단이 얼마만큼 폭발적인 힘을 지녔는가를 연상하면, 그 시대 유성기가 지녔던 민족 정서와 악무에 대한 파괴력을 충분히 상정할 수 있다. 1926년 11월에 경성방송국이 개설되어 전파를 발송한 것과 맞물려, 축음기는 일본 가곡인 〈대중가요〉를 초토화된 적지에 상륙한 군대처럼 아무런 저항도 받지 않고, 세력을 무소부지로 확장해 나갔다.[33]

미국이 소련연방에 무혈 입성한 것은 미국의 군사력이 아니라 미국의 저명한 세계적 가수들의 기여도 엄청났다고 생각된다. 악무로서 약소국을 복속시키고자 시도한 강대국은 중국이 가장 선편을 잡았다. 한반도의 경우 미국보다 일본이 이 같은 악무정책을 먼저 사용했고, 그 대표적인 것이 바로 소위 '대중가요'이다. 고종황제가 당시 일본과 서구열강들의 악무정책의 본질을 파악했는지는 모르겠지만, 1900년 10월에 독일 악사를 초빙해 시위대 중 군악대 이대(二隊)를 두었는데, 고종의 이 같

33) 이영미, 「대중가요의 탄생」, 『한국대중가요사』, 시공사, 2000, 49~52면.

은 결정은 정통 악무의 쇠퇴를 촉진시켰을 것이다. 이 무렵 사용된 군악은 외국의 제도를 본따고 가사는 우리말로 번역해 부르게 했다.[34]

이보다 5년 전 개국 504년에 서울주재 미국 영사 알렌의 주선으로, 시카고에서 개최된 세계박람회에 10명의 국악인을 파견해, 민족악무의 진수를 전 세계 관람객들에게 과시해 칭송을 받았다. 미국으로 간 국악인은 '이경룡(李景龍)·강재흥(姜在興)·이지행(李枝行)·최을룡(崔乙龍)·이수동(李壽同)·안백룡(安伯龍)·신흥석(申興錫)·정기룡(鄭奇龍)·이창업(李昌業)·이재룡(李在龍)' 등이고, 복장은 순전히 조선복으로 저모립(豬毛笠)을 쓰고 옥관자(玉貫子)를 달았으며 백주의(白周衣)와 검정색 전복(戰服)에다 푸른 비단 띠를 두르고 검은 가죽신을 신었다.[35] 전국에서 선발된 국악인이었던 만큼 최고 수준에 있었던 분들이었고, 이들이 시카고에 모인 세계인들에게 우리 악무의 훌륭함을 선양한 공은 대단히 컸다.

필자가 이들의 이름을 전부 열거한 이유도 여기에 있다. 당대 최고 국악인이었던 이들의 시카고 공연은, 다소 과장되어 다음과 같이 전설처럼 전해지고 있다. 전 세계 음악가들이 각기 저들 나라의 악기를 우아하게 연주하며 기량을 마음껏 발휘하던 중간에, '징·꽹과리·북·가야금' 등 민족 고유의 악기가 굉음을 퍼뜨리자 심사자들과 관중들이, 혼비백산했다가 나중에는 신이 나서 어깨춤을 추었고, 그래서 우리 국악이 일등을 차지했다는 내용이다. 실제로 일등을 했다고 믿어지지는 않지만, 바이올린·첼로 따위의 조용한 악기 연주 다음에, 발랄하기 짝이 없는 징·북 등의 민족악기들이 우렁찬 음향을 발산하며 발랄한 춤과 함께 등장했으니 혼비백산했다는 것도 수긍이 간다.

고종황제가 국악인을 미국에 파견해 민족악무를 내외에 선양코자 했던 시도와, 외국의 악무를 수용해 시위군 군악대를 편성해 서양악을 연주하고 서양 노래를 번역해 부르게 한 것은, 악무정책의 주체성과 개방성을 함께 지녔음을 의미한다. 광무황제와 융희황제가 민족 전래의 곤룡포를 벗고, 국적 불명의 이상한 서양식 복장을 착용하고 서양 악무로 군악대를 조직해 행차 시 연주시킨 것은, 민족국가의 정체성이 약화되어 사양기로 접어들기 시작했다는 신호이다.

34) 『增補文獻備考』권103,「樂考」14 참조. 김지평은 그의 『한국가요정신사』(아름출판사, 2000, 60면)에서 '군악대의 창설과 창가의 강국 염원'에서 군악대 창설을 긍정적으로 검토했다.

35) 咸和鎭,『朝鮮音樂通論』231~232면 참조.

단기 4243년 융희 4년, 서기 1910년 8월 22일에 대한제국은 일제에 의해 종언을 고했다. 고종과 순종이 일본풍이 가미된 괴상한 서양 복장을 한 채 민족 정통군악이 아닌 서양 음악에 맞추어 거동한 사실에 대해서는 변명의 여지가 없다. 대한제국이 멸망한 후 24년 뒤 일제는 만주에 괴뢰정권인 만주국을 세웠다. 황제는 청실(淸室)의 후예인 부의(傅儀)였다. 부의제(傅儀帝)의 강덕(康德) 2년(1935)에 공자묘를 중수하고, 이에 필요한 아악과 악기를 중국 각지에서 찾았으나 구득(求得)하지 못해, 당시 조선총독부 외사과(外事課)에 요구했다.

총독부 외사과에서 국악사(國樂師)인 함화진(咸和鎭)에게 조처를 요망해, 남양(南陽)에서 채석(採石)을 발굴해 편경(編磬) 1가(架)를 만들고, '편종(編鐘)·훈(壎)·지(篪)·약(籥)·적(篴)·생(笙)·소(簫)·부(缶)' 등을 각각 제작해 보냈다. 아악의 본거지인 중국에서는 이미 인멸된 이 같은 동양의 정통악기들을 우리가 보유하고 있었다는 것은, 악무에 대한 우리 민족의 관심이 남달랐음을 뜻한다.[36]

아악은 이미 중국악무에서 우리의 민족악무로 재창출된 것일 뿐 아니라, 이 같은 전통악무의 보존과 발전은 세계 악무사에서 빛나는 업적이다. 암담한 일제 강점기에도 민족악무를 비하하거나 폐기하지 않고, 국악인에 의해 보존되어 지금까지 전래된 것은, 주체적 악무 인식에 기인한 것으로써 결코 우연이 아님을, 위에 열거한 몇 가지 사실들에서 검증할 수 있다.

일제는 총독부 차원에서 나름대로 그들의 식민통치에 입각한 악무정책을 펼쳤겠지만, 필자가 관심을 갖는 부분은 상층이 아닌 백성들을 목표로 한 악무정책이다. 중국 역대 왕조의 주변국에 대한 악무정책이, 조정을 중심으로 한 국가 공식 행사에 사용하는 악무를 우선적으로 보급한 것과는 달랐다는 사실이 주목된다.

조선의 백성들을 염두에 둔 악무정책의 구체적인 예는 일본 '엔카'에 근거한 소위 〈유행가〉의 정략적 보급이다. 이에 대해 민족악무를 보존키 위해 1917년 4월에 이왕가(李王家)에서 '아악생양성소(雅樂生養成所)'를 설치하고, 1933년 5월에 '김창환(金昌煥)·송만갑(宋萬甲)·정정렬(丁貞烈)·이동백(李東伯)·김창룡(金昌龍)' 등이 '조선성악연구회(朝鮮聲樂研究會)'를 조직한 것은 민족악무 보존을 위한 국악인들의 처절한 몸부림이었다.[37]

36) 咸和鎭, 『朝鮮音樂通論』 「音樂의 交流」, 乙酉文化史, 1948, 232면.

일제는 그들의 〈대중가요〉를 널리 퍼뜨리기 위해 수천 년간 지속되어 온 〈농악〉의 억압과 폐기를 일차 목표로 삼았다. 악무는 공부자 시대부터 '용악화민(用樂化民)' 정책의 도구로 사용되었지만, 일제에 의해 가장 악랄하게 활용되었다. 일제는 동양의 예악론을 꿰뚫어 알고 있었던 것 같고, 이를 바탕으로 소위 '대동아공영권'의 실현이라는 야욕을 품었다. 그리하여 조선인을 황국신민으로 변질시키고자 '용악화민'정책의 일환으로 〈대중가요〉를 보급시키려 했고, 대중가요의 보급에 가장 장애가 된다고 생각했던 농악 말살이라는 횡포를 자행했다.

농본주의 국가에서 백성들이 가장 즐겨했고 필요로 했던 악무는 농악이다. 농악의 역사는 문헌에 채록된 것만 보아도 삼한시대부터 보이지만, 실질적으로는 삼한 이전에도 농악은 존재했을 것이다. 일제는 농악이 우리 민족에게 가장 큰 영향력을 행사하는 건강한 악무임을 파악하고 이를 철저하게 금지시켰다. 일제강점기간 동안 농악은 연희되지 못했고, 설사 연희되었다 해도 변죽만 울렸거나 아니면 은밀하게 시행되었다.

단기 4278년 8월 조국이 해방되자, 바로 다음해인 1946년부터 국악원 주최로 '전국농악경연대회'를 개최하고 팔도에서 예선을 통과한 농악단이 서울에 와서 경연을 벌여 엄격한 심사를 거쳐 시상한 것도 농악의 중요성을 파악한 의미 있는 조처였다.[38] 근래에 와서 농악에 사용된 풍물에 근본을 둔 소위 사물놀이가 대학가에 당당하게 입성하여 대학생들의 관심사가 된 것은, 한국의 수천 년 대학 역사에서 일찍이 없었던 초유의 일이지만, 그 우렁찬 굉음으로 인해 수업에 방해가 되어 문제로 부각된 점도 특이하다.

일제가 일본악의 한 갈래인 〈대중가요〉를 한반도에 보급시킨 의도는 분명히 '용악화민'의 정치적 술책이 작용했다. 일본악 역시 다양한 악무가 있었음에도 불구하고, 하필 '엔카'의 일종인 대중가요를 선택한 이유는 무엇일까. 필자는 그 이유의 하나로 중국의 역대 왕조가 소위 제후국들에 취한 악무정책과는 달리 일제는 왕실이나 조정이 아닌 백성들을 목표로 했기 때문이라고 말한 바 있다.

우리 백성들이 애호했던 악무는 애조를 띤 민요도 있었지만, 혈기를 북돋우는 발

37) 張師勛; 『韓國音樂史』「國樂年表」, 世光音樂出版社, 1991, 390~391면.
38) 咸和鎭; 『朝鮮音樂通論』「農樂」, 乙酉文化史, 1948, 205~206면.

랄한 농악과 같은 것이 우세했다. 그러므로 일제는 농악을 억압하여 금지시킨 뒤, 조선인들로 하여금 진취적인 기상을 상실하게 해 식민지의 노예적 신민에 안주케 하고자 했다. 이 같은 그들의 목적을 달성키 위해 애상적인 가곡이 적격임을 그들은 알고 있었다.

자고급금에 전 세계 모든 나라의 민요와 민가는 애조를 주조로 했다. 동양 최고의 악무가집인 『시경』 중에서 '민요·민가'가 중심이 된 15국풍 또한 애조를 주조로 했다. 『시경』 300편 중 「대아(大雅)」 31편은 모두 '궁조(宮調)'이고, 「소아(小雅)」 74편은 '치조(徵調, 陽調, 長調)'이며, 「주송(周頌)」 31편과 「노송(魯頌)」 4편은 전부 '우조(羽調)'이고, 15국풍 160편 전체가 '각조(角調, 陰調, 短調)'이다. 여기서 주목되는 것은 300편 중에 상조(商調)가 전무하다는 사실이다.

「상송」 5편은 상조이지만 『시경』 말미에 부록처럼 붙어 있는 것은 주조(周朝)가 상조를 국가 악무에서 사용하지 않았다는 증거이다. 상조가 비록 주나라 공식 악무에는 쓰이지 않았으나, 민간의 사악(私樂)에서는 사용되었다고 알려져 있다.[39] 궁(宮)은 군(君), 상(商)은 신(臣), 각(角)은 민(民), 치(徵)는 사(事), 우(羽)는 물(物)이라는 악론에서 각조를 백성들의 곡조로 배정한 것은 시사적이다. 각(角)은 뿔이고 뿔은 가장 다루기 힘든 부분이다. 예로부터 백성들의 마음은 제대로 파악하기 어렵고, 경우에 따라서는 어떻게 대들지 알 수 없는 성향 때문에, 백성과 각을 결합했다는 설도 있다. 서양 음악과 이를 대비시킬 경우 각조(角調)는 음조(陰調), 즉 단조(短調)에 해당된다. 단조는 장조와 달리 애상적인 곡조이다.

『시경』의 「국풍」 모두가 각조로서 단조에 해당되는 구슬픈 가락을 하고 있었다는 것에서 악무의 성향은 동서의 구별이 없음을 알 수 있다. 따라서 전 세계의 민요와 민가는 애조가 주류임이 분명한 터에, 유독 우리 민요의 애조를 확대 해석하여 민족 악무가 온통 한(恨)으로 점철되었다고 규정하는 것은 잘못이다. 동서고금의 모든 나라의 백성들은 대부분 슬픈 노래를 좋아하고, 또 슬픈 노래가 오랫동안 인구에 회자되어 장구한 생명력을 지닌다는 것이 우연이 아님을 인식하게 된다. 일본제국주의

39) 王光祈; 『東西樂制之研究』 1925, 116면. "詩經三百篇中, 凡大雅三十一篇皆宮調, 小雅七十四篇, 皆徵調, 周頌三十一篇及魯頌四篇,皆羽調, 十五國風一百六十篇皆角調, 於此有一事所以注意者, 卽三百篇之中, 毫無商調, 惟商頌五篇始用商調, 故特繋在三百篇後, 仿佛是一種附錄之意, 周朝之所以不用商調, 係因商調含有一種殺聲之故, 然此種忌諱, 只是官家樂章如此, 至於民間私樂, 則亦間用商調."

자들이 식민정책의 일환으로 애상적인 대중가요를 전파시킨 것은 이 같은 점을 간파했기 때문이라고 생각한다.

일제강점기에 나타난 최초의 대중가요는 〈청년경계가(1925)·사의찬미(1926)·낙화유수(1929)〉라고 보는 견해가 있다. 이 견해를 인정한다면 대중가요는 일제가 대한제국을 강점한 지 10여 년이 지나서야 비로소 보급했다는 말이 된다. 그렇다면 10여 년 동안 그들은 겨를이 없어서 일본악을 본격적으로 유행시키는 따위의 문화정책을 행사하지 못한 것일까. 외래악의 전파는 아무리 식민지로 전락한 나라일지라도 유구한 역사를 지녔던 한국의 경우에는 결코 쉽지가 않았을 것이다.[40]

일제는 이 같은 난관을 극복하기 위해서 우리의 전통가락을 차용해 〈신민요〉로 분식시키며 〈대중가요〉를 여기에 결부시켜 점진적으로 접근하려 했던 것으로 여겨진다. 그 한 실례가 유성기 음반으로 나온 〈꽁꽁타령·무정세월·청춘의 비문·앞강물 흘러흘러〉 등이 있는데, 그 중에서 〈무정세월〉과 〈앞강물 흘러흘러〉의 가사를 예로 들겠다.[41]

> 슬렁슬렁 배는 흘러 님실고 떠나가고
> 우수우수 닙흔저서 청춘을 울니노라
> 에헤에야 놀고지고 꿈갓흔 세상이라 (후렴)
>
> 앞강물 흘너흘너 넘치는 물로도
> 쎠나는 당신 길을 막을 수 없거든
> 이내몸 흘니는 두줄기 눈물이
> 엇더케 당신을 막으리요

일제가 이 같은 남녀의 이별을 노래한 애상적인 내용을 음반으로 출판한 의도는 백성들 정서의 퇴폐화와 유흥화에 있었다. 일장춘몽 같은 세상이니 마음껏 향락하며 살라는 권유이다. '노세노세 젊어노세 늙고 병들면 못노나니'와 같은 우리의 민요

40) 이영미; 「대중가요의 탄생」, 『한국대중가요사』, 시공사, 2000, 49~53면.

41) 이노형; 「잡가 신민요 근대민요의 상호관계」, 『한국전통 대중가요의 연구』, 울산대출판부, 1994, 100~104면.

중에서 가장 문제되는 주제를 확대 재생산하려는 간지가 엿보인다. 1920년대에 나온 소위 〈우리 가곡〉으로 알려진 일군의 노래들은, 실제로 우리 민족악무의 전통과는 추호도 관련이 없는 구라파 몇 나라의 노래들을 주워 모아 만든 남의 가곡이다. 식민지 백성의 기상을 더욱 저하시키는 가사를 여기에 담아서 민족정기를 훼손시키는 데 일조를 했다.

이들 서양 여러 나라 악곡의 곡조를 짜깁기해 만든 노래들을 두고 지금도 〈우리 가곡〉이라고 여기고 있으니 딱하다. 일제강점기에 왜색 대중가요와 함께 이 같은 서양악이 유입된 것도 눈여겨볼 대목이다. 〈봉숭아/반달〉 유의 서양식 악곡을 우리 가곡의 효시로 본다면, 이는 민족악무사의 수치이다. 지금도 이들 가곡의 아류가 계속 작곡되어 '리사이틀'이라는 거창한 이름을 걸고 〈우리 가곡〉으로 둔갑되어 공연되는 현실도 역설이다.

우리 민족의 성대와 음폭·음량 및 억양과 걸맞지 않는 억지 발성으로, 전신을 꼬며 부르는 이런 종류의 노래는, 우리 가곡이 아니고 '남의 가곡'이므로 그 생명이 결코 길지 않을 것이다. 독일 유학생 하나가 세계 각국 학생들이 모인 연회에서, 한국 가곡의 가창을 요청받고 소위 〈우리 가곡〉 중 하나를 골라 열창했는데, 이 노래를 들은 독일인들에게 그 노래가 우리 '서양의 가곡'이지 어찌 '한국 가요'냐고 힐난받은 적이 있었다는 사실도 참고가 된다.

> 울밑에선 봉숭아야 네모양이 처량하다
> 길고긴날 여름철에 아름답게 꽃필적에
> 어여쁘신 아가씨들 너를반겨 놀았도다
>
> 　　　　　　　　　　　〈봉숭아〉

> 푸른하늘 은하수 하얀쪽배엔
> 계수나무 한나무 토끼한마리
> 돛대도 아니달고 삿대도업시
> 가기도 잘도간다 서쪽나라로
>
> 　　　　　　　　　　〈반달〉

> 광막한 황야에 달니는 인생아

너의 가는 곳 그 어대냐

쓸쓸한 세상 험악한 고해에

너는 무엇을 차즈려 가느냐

<div align="center">(사의 찬미)</div>

위의 인용한 노래들은, 소위 〈우리 가곡〉의 효시에다 근대 〈동요〉의 남상으로 인정되는 것들이다. 서양의 유명한 곡을 모자이크처럼 여기저기에서 따와서, 애절한 내용이 넘쳐나는 노랫말을 붙여서 만들어낸 일종의 표절 작품이다. 우리 가곡이라고 했지만, 우리의 모습은 눈을 씻고 보아도 없다. 그런데 흥미로운 것은 서양 악무인 서양 고전음악과 발레 등과 또는 이들 사이비 우리 가곡이 공연되는 '가당무관[歌堂舞館, 최치원의 「사산비명(四山碑銘)」 중 「대숭복사비(大崇福寺碑)」에 나온다]'에서는 넥타이를 매고 구두를 신고 정장을 한 후 갖은 멋을 부려 참석해서 점잔을 떠는 데 반해, 판소리나 국악 등 진실로 우리의 민족악무를 공연하는 장소에는, 평상복을 입고 생선 조각을 씹으며 흐트러진 모습으로 참관하는 실정이다.

서양 악무뿐만 아니라 서양 음식의 경우도 이와 비슷한 양상을 띠고 있다. 별것도 아닌 양식을 먹을 때는 정장을 하고 포크와 나이프를 쥐는 법이 어쩌고 하면서, 반면 우리 고유의 한식을 먹을 때는 몸가짐을 함부로 하는 것 또한 가소지사(可笑之事)이다. 술의 경우도 역시 마찬가지여서 신통치도 못한 와인을 먹을 때는 갖가지 격식을 따지다가, 막걸리나 소주를 마실 때는 자세가 방만해지기 일쑤이니 이 또한 해괴한 행위들이다.

'궁·상·각·치·우'가 무엇인지도 모르고, '십이율려[十二律呂, 황종(黃鐘)·태주(太簇)·고선(姑洗)·유빈(蕤賓)·이칙(夷則)·무역(無射)—육률(六律), 협종(夾鐘)·중려(仲呂)·임종(林鐘)·남려(南呂)·응종(應鐘)·대려(大呂)—육려(六呂)]'가 어디에 쓰는지도 알지 못하는 작곡가들에 의해 지어진 위에 열거한 작품들이 빚어낸 해독은, 민족 정서를 황폐화시켰고 백성들을 서양 악무에 몰두하는 집단으로 전락시켰다.

일제강점기에 수용된 일본악인 〈유행가〉와 서양악에 기반을 둔 소위 〈우리 가곡〉은 민족 정통악무를 말살하기 위한 목적에서 의도적으로 장려되었고 또한 강제로 전파된 것이다. 그럼에도 불구하고 이들 두 종류의 음악은 지금도 살아서 만만찮은 영향력을 행사하고 있다. 어쩌면 이들 '외래악'은 과거의 '아악'처럼 우리의 악무로 자리를 굳힐 수도 있을 것이다. 그러나 소위 〈우리 가곡〉은 〈대중가요〉와는 달리 장

래가 꼭 밝은 것 같지만은 않다.

민인에게 애호되는 음곡의 곡조는 그 나라 안에 흐르고 있는 강물의 유속(流速)과 관계가 있다는 설이 있다. 그렇다면 '압록강·두만강·낙동강·한강·영산강·금강' 등의 유속만큼의 속도를 가진 곡조를 우리 민족은 좋아할 것이다. 뽕짝 또는 트로트 라고 불리는 〈대중가요〉의 곡조는 신통하게도 한강물 등의 유속과 비슷한 것이 사 실이다.

조선조 초기에 일본악을 〈동악〉으로 수용하고, 여진악을 〈북악〉으로 수용해 이들 번방의 악무를 일종의 제후의 악무로 향유할 것을 주장했던 양성지(梁誠之)의 악무 정책을 다시 한 번 상기하게 된다. 조선조의 〈동악〉은 빛을 보지 못했지만 일제강점 기의 〈대중가요〉는 역설적으로 '가요반세기'라는 용어가 생길 정도로 번성했다. 일 제가 이 땅에 의도적으로 이식했던 유행가인 〈대중가요〉와 각종 외래악무의 조합에 불과한 소위 〈우리 가곡〉의 영향력은 좋든 싫든 간에 엄청났다.

> 황성옛터에 밤이 되니 월색만 고요해
> 폐허에 설운 회포를 말하여 주노라
> 아 가엾다 이내몸은 그 무엇을 찾으려
> 끝없는 꿈의 거리를 헤매어 있노라 (황성옛터)

> 돌아오네 돌아오네 고국산천 찾아서
> 얼마나 그렸던가 무궁화꽃을
> 얼마나 외쳤던가 태극깃발을
> 갈매기야 울어라 파도야 춤춰라
> 귀국선 뱃머리에 희망도 크다 (귀국선)

> 달도 하나 해도 하나 사랑도 하나
> 이 나라에 바친 마음 그도 하나이련만
> 하물며 조국이야 둘이 있을까보냐
> 모두야 우리들은 단군의 자손 (달도 하나 해도 하나)

> 아아 산이 막혀 못오시나요

아아 물이 막혀 못오시나요
다 같은 고향땅을 가고오련만
남북이 가로막혀 원한천리길
꿈마다 너를 찾아 꿈마다 너를 찾아
삼팔선을 탄한다 (가거라 삼팔선)

눈보라가 휘날리는 바람찬 흥남부두에
목을 놓아 불러봤다 찾아를 봤다
금순아 어디로 가고 길을 잃고 헤매었던가
피눈물을 흘리면서 일사이후 나홀로 왔다 (굳세어라 금순아)

미아리 눈물고개 임이 떠난 이별고개
화약연기 앞을 가려 눈 못 뜨고 헤매일 때
당신은 철사줄로 두손 꼭꼭 묶인 채로
뒤돌아보고 뒤돌아보고 맨발로 절며절며
끌려가신 그 고개여 한많은 미아리고개 (단장의 미아리고개)

장벽은 무너지고 강물은 풀려
어둡고 괴로웠던 세월은 흘러
끝없는 대지 위에 꽃이 피었네
아 꿈에도 잊지못할 그립던 내 사랑아
한많고 설움많은 과거를 묻지마세요 (과거를 묻지마세요)

이름도 몰라요 성도 몰라 처음 본 남자품에 얼싸안겨
푸른 등불 아래 붉은 등불 아래 춤추는 댄서의 순정
그대는 몰라 그대는 몰라 울어라 색스폰아 (댄서의 순정)

눈녹은 산골짝에 꽃은 피누나
철조망은 녹슬고 총칼은 빛나
세월을 한탄하랴 삼팔선의 봄

싸워서 공을 세워 대장도 싫소

이등병 목숨 바쳐 고향 찾으리 〈삼팔선의 봄〉

이상은 필자가 1950년대까지의 대중가요 중에서 해방전후 민족사의 격동기를 평이한 노랫말로 형상한 것들을 뽑은 것이다. 중국에서 역사적으로 시인들이 최고의 명예로 생각했던 일은 자신이 창작한 시가 '피관현(被管絃)', 즉 음곡을 타서 세상에 전파되는 것이었다. 우리나라의 경우는 한시가 우리의 음곡에 타는 것은 쉽지가 않았는데, 그 까닭은 한시는 우리말이 아니기 때문이었다.

신광수(申光洙)의 두보(杜甫)의 작품을 점철한 〈등악양루탄관산융마(登岳陽樓歎關山戎馬)〉 같은 '행시(行詩)'가 악공들과 기생들의 입에 오르내리긴 했지만, 한문으로 된 이 같은 가사가 백성들에게 감동을 주기는 어려웠다.[42] 이에 비해 일제강점기에 친근한 일상용어로 창작된 〈대중가요〉의 노랫말은 민족 정서에 다소간 부합되는 곡조에 얹혀져서, 당시 첨단 음향기기인 유성기를 통해 전파되었던 만큼 그 효과는 가히 폭발적이었다.

1945년 해방이 되었지만 조국은 38선으로 갈라지고, 미군과 소련군이 남북으로 진주해 또 다른 점령의 역사가 전개되었다. 따라서 남한에는 미군과 함께 전래된 미국악무가 퍼지기 시작했고, 북한에서는 소련악무가 유행했다. 수년간 계속된 미군정 기간에 하지 중장을 비롯한 군정 요원들이 한국을 미국화하기 위해 최우선으로 시행한 것은 민족주의와 민족주의자 및 사회주의와 사회주의자들을 억압하는 정책이었다.[43]

미군정은 한국을 미국화하기 위해 소위 민주주의뿐만 아니라 종교문제와 교육정책에도 상당한 관심을 기울였는데, 그 한 예로 이 기간 동안에 서울대학을 개교한 점을 들 수 있다. 미군정기에 유입된 서양 악무에 관해서는 구체적으로 본고에서 언급하지 못하고 문제제기로 그친다. 미군정 기간에 서양 음악과 더불어 서양 춤이 널리 전파된 것도 특기할 만한 일이다.

우리 민족의 고유한 춤은 형식과 내용이 건전하기 때문에 도덕적 폐해가 전통적

42) 金台俊; 『朝鮮漢文學史』「行詩와 卞春亭」.

43) 方善柱 外; 『한국현대사와 美軍政』 215~266면의 토론편 참조.

으로 없었다. 반면 서양 춤은 본질 문제는 접어두고 우리나라에 유입된 뒤부터는 수많은 도덕적 폐해가 야기되었다. '춤바람'이 바로 그것인데, 이 경우 '춤'은 서양의 '댄스'이지 우리 고유의 춤은 아니다. 위에 열거한 〈대중가요〉는 한국 최근세사의 요약판이다. 예부터 백성들은 역사의 맥락을 어려운 문헌을 통해 파악하기보다는 평이한 민요나 가곡을 매개로 향유해 이를 구가했다.

　고대 중국이 채시관을 파견해 백성들의 가요를 수집한 것이나, 우리나라에서 〈용비어천가·신도가〉 등의 악장을 창작한 원인도 여기에 있다. 일본이 가져온 〈대중가요〉의 양식을 매개해 망국의 한과 해방의 환희와 분단조국의 현실과 분단고착의 아픔, 그리고 6·25 내전의 참상 및 파괴된 전통사회에 따른 비극과 퇴폐문화의 창궐과 첨예한 남북의 대결을, 압록강과 한강·낙동강의 유속과 같은 4박자의 곡조에 올려서 영탄한 것이다. 이들 〈대중가요〉 가사는 문자 그대로 대중적인 일상어로 씌어졌기 때문에, 현학적인 설명을 어설프게 붙인다는 것이 사족일 수도 있다.

　나라를 상실한 아픔을 노래한 〈황성옛터〉와 '무궁화 꽃과 태극 깃발'에 부각된 광복의 기쁨과 '달도 하나 해도 하나이고 모두가 단군의 자손'이라는 통일염원이 담긴 절규와 '산과 물이 막혀 못 오느냐'고 외치면서 헤어진 혈육을 그리는 처절한 몸부림, 미국이 북한 주민의 남한으로의 이주를 위해 제공한 배를 타고 남하한 흥남부두에서의 이별을 노래한 〈굳세어라 금순아〉와, 외국에서 유입된 박제 이데올로기에

길 위에 그어진 38선

농락당한 부부 간의 강제 이별을 형상한 〈단장의 미아리고개〉, 우여곡절 끝에 만난 정인(情人)들 사이에서 '과거를 묻지 말라'라는 피맺힌 사연과, 고향을 떠난 여인들이 오색 등불 영롱한 카바레에서 낯선 남자들과 어울려 춤추는 기막힌 사실들이, 평범하고 간결한 어휘 속에 생생하게 담겨 있다.

임진왜란과 병자호란 등의 국란기를 당해, 본의 아니게 피해를 입은 여인들의 과거를 망각하고 덮어두려 했던 지난날 뼈아픈 역사의 상처를 상기하게 하는 가사이다. 커피나 작설차를 마시며 동서양의 여러 책들을 뒤적여서 짜맞춘 어설픈 시인들의 말장난보다, 바로 이 같은 〈대중가요〉들이 악무사뿐만 아니라 민족문학사에도 길이 남는 작품들이 될 것이다. 〈삼팔선의 봄〉 가운데 분단의 고착화를 탄식하는 '철조망은 녹슬고 총칼은 빛나'라는 구절을 함께 진지하게 음미할 것을 강조하고 싶다.

4. 광복과 분단 그리고 망향의 영가(詠歌)

일찍이 고인은 "왕을 사랑하고 국가를 걱정하지 않으면 시가 아니고, 시대를 아파하고 병든 세속을 분노하지 않으면 이 역시 시가 아니다."라고 외친 바 있다. 왕은 당

대 최고 통치자를 말한다. 영명한 지도자를 중심으로 뭉치지 않았던 시대는 불행했다. 조선조 지식인이 음풍영월을 평가하지 않고 교화적인 음영성정을 주장했던 까닭과, 나라에서 『두시언해』를 편찬했던 것도 그 모티프는 동일하다.

제세안민(濟世安民)의 주제의식을 담지 않은 악무 역시 생명이 길지 않았다. 〈동동〉과 〈처용가무〉 등이 지금까지 구가되는 원인도 '용악화민'이라는 악무 인식과 관련이 있다. 중세 가곡의 후렴에 '역군은(亦君恩)이샷다·선왕성대(先王聖代)예 노니 아와지이다·위증즐가 태평성대·성수만년하샤 만민의 함락이샷다.' 등도 이에 기인한 것이다. 중국 고대 육악[六樂, 대함·대장·대소·대하·대호·대무]도 '황제·요·순·우·탕·무왕' 등의 개국 창업 제왕을 기리는 악무이다.

동양에서 시인 두보가 시대를 뛰어넘어 칭송되는 이유도 왕을 사랑하고 시대를 아파하고 피폐한 현실을 고발한 애국충정이 충일했기 때문이다. 반만년 역사에서 우리는 30여 년간 국권을 일제에 강제로 침탈당한 아픈 역사가 있다. 비록 감상적인 면은 있을지라도, 우국의 절실한 마음을 악무를 매개해 망국의 회한을 망향의 정조에 가탁해 이를 〈대중가요〉라는 장르를 통해 노래했다. 조국과 고향을 접맥시켜 간악한 일제의 눈을 피해 시대를 아파한 정회를 절절하게 가창했다.

서기전 3세기 초 초패왕 항우(項羽)는 진(秦)나라 서울 함양(咸陽, 西安 부근)을 정복해 왕(子嬰)을 살해하고 왕궁을 불태우고 진시황릉을 파헤치고 재화와 부녀자를 거두어 돌아갔다. 항우가 이때 분탕한 거대한 황궁(阿房宮)은 석 달 동안이나 불탔다고 역사는 기록했다. 천하를 얻을 수 있는 기회를 항우는 스스로 포기했다. 백제 의자왕이 신라의 대야성(합천 부근)을 함락해, 김춘추의 딸과 사위 및 외손자들을 도륙해, 원한에 사무친 신라에게 멸국의 보복을 당한 사실이 연상된다.

인의와 덕을 잃은 자는 망한다는 점을 역사를 통해 확인할 수 있지만, 간혹 간사하고 황포한 사람이 성공하는 예도 있으나, 천추를 두고 후인들에게 자신을 물론이고 후손들까지 대대로 두고두고 욕을 먹는 엄연한 업보가 따른다.

진나라 수도를 점령해 금은보화와 부녀자들을 데리고 고향인 초(楚, 양자강 중류지역에 있었던 국가)나라로 돌아가려는 항우에게 한생(韓生)은 "수도 함양은 중원의 요충지이고 지정학적으로 중요한 땅이니, 이곳에 머물러 천하를 경영해야 한다."고 건의했다. 항우는 "부하고 귀하게 되어 고향에 가지 않으면, 비단옷을 입고 밤길을 걷는 것과 마찬가지로, 누가 이를 알아주겠는가(富貴不歸故鄕,如衣繡夜行,誰知之)"라고 했다. 한생이 물러나와 "초인은 원숭이가 의관을 입은 것과 같다는 사람들의 말이 사실이

구나."라고 탄식했다. 이 말을 들은 초패왕은 격노하여 한생을 삶아 죽였다.

이와는 달리 함께 천하를 다투었던 유방(劉邦, 漢高祖)은 항우보다 앞서 함양에 들어가, 진나라의 재물을 조금도 취하지 않고 인덕을 베풀었다. 이때 유방이 가져간 것은, 진나라의 인구 동태와 경제 상황을 알 수 있는 '호적부'였다. 항우와는 정반대의 행동을 하여 민심을 얻은 뒤, 유방은 함양의 서쪽(巴蜀)으로 갔고, 항우는 그의 고향인 동쪽(楚)으로 갔다. 호적부를 취해 서쪽으로 간 유방은 황제가 되었고, 금은보화와 미인을 취해 고향으로 간 항우는 천하를 잃을 뿐 아니라, 오강(烏江)에서 스스로 목숨을 끊었다. 이는 고향에 집착한 영웅이 비극을 자초한 사례이다.

중국도 수도를 남쪽으로 옮긴 동진(西晉, 東晉)이나, 남으로 이전한 남송(北宋, 南宋)이, 대부분 왕조의 쇠락과 패망으로 이어졌다. 고구려가 남쪽 평양으로 수도를 옮긴 것과, 백제가 한양에서 공주와 부여로의 수도 이전이 결국 국가의 멸망을 촉진한 단서가 되었다. 고구려와 백제는 국내성과 한성에서 수도를 옮기지 않았다면 역사가 달라졌을 수도 있었다. 우리 대한민국이 세종시로 수도를 남천한 결과가 어떻게 나타날지는 미지수이다.

고향에 남아 있는 사람들과 고향을 떠나 대도시나 중소도시로 이주한 사람들의 명운이 어떻게 전개되었는지를 생각하면, 고향에 대한 낭만적이고 정감적인 정서가 갖는 공과는 쉽게 재단하기 어렵다. 고향을 떠난 사람들이 고향으로 귀거래(歸去來)한다는 외침은, 그 역사가 실로 장구하고도 멀다. 조선조 농암 이현보(聾巖 李賢輔)와 삼주 이정보(三洲 李鼎輔)는 귀향 문제를 두고, 다음과 같이 노래했다.

귀거래 귀거래 하되 말 뿐이오 가리 업싀
전원이 장무(將蕪)하니 아니 가고 엇지 할고
초당에 청풍명월이 나명들명 기다리나니.　　　〈이현보〉

귀거래 귀거래 한들 물러간 이 긔 누고며
공명이 부운(浮雲)인 줄 사람마다 알 것만은
세상에 꿈 깬 이 없으니 그를 슬허 하노라.　　　〈이정보〉

고향으로 돌아가겠다는 말은 오랜 옛날 전부터 수많은 사람들이 소리쳤지만, 이를 실행한 사람은 정작 없었다는 사실을 꼬집었다. 고향을 떠나 설사 부귀공명을 이

루었다 해도, 그것은 한낱 뜬구름과 같은 것이라고 주장해 왔지만, 그것은 진심에서 우러난 말이 아님을 지적했다. 농암과 퇴계처럼 벼슬을 버리고 고향 안동으로 귀거래 한 분도 있지만, 그 숫자는 극히 드물고 정쟁에 휘말려 마지못해 귀향한 경우가 대부분이었다. 부귀공명은 인간의 영원한 목표였고 지금도 변함이 없다. 현재의 우리들도 과거 선인들과 별다름이 없음을 솔직히 시인해야 할 것이다. 뜬구름이라고 말로만 떠들었던 소위 부귀공명을 찾아 고향을 뒤로 했으되, 이를 이룩한 사람은 많지가 않다. 그러므로 떠나온 고향은 미련과 아쉬움으로 점철되어 있다.

귀거래, 즉 귀향은 우리나라뿐만 아니라 중국에서도 항상 문제가 되었다. '귀향의 의지'가 불후의 문장으로 남은 것이 저 유명한 동진(東晉) 도연명(陶淵明)의 「귀거래사(歸去來辭)」이다. 5세기 초엽 부패한 정계를 떠나 고향으로 돌아간 도연명은, 그 진정성으로 인해 존경의 대상이 되었으며, 진솔한 정감이 녹아 있는 「귀거래사」 역시 시대를 뛰어넘는 명문으로 인구에 회자(膾炙)되고 있다.

"돌아가자! 고향이 장차 황폐될 것이니, 어찌 돌아가지 않겠느냐. … 고향집 처마를 바라보며 기쁨에 못 이겨 달려가니, 일꾼들이 반갑게 맞아주고 어린아이들은 대문가에서 기다리네, 고향집 가의 길은 거칠어졌지만, 소나무와 대나무는 아직도 남아 있다. 어린 아들을 이끌고 방안으로 들어가니 술이 병에 가득 차 있네, 스스로 술을 부어 마시며, 정원의 나무를 바라보니 즐거운 마음 한량없다. … 돌아가자! 이제부터 세속인과 교재를 끊고 유희도 멀리 하리라. 세상과 나는 서로 맞지 않으니, 다시는 세속의 공명을 바라지 않겠노라."

관직을 버리고 고향에 돌아간 도연명의 유열에 가득 찬 심경을 접하며, 과연 오늘의 우리도 이 같은 행복을 고향으로 돌아가 느낄 수는 없는지 반문해본다. 고향을 떠난 사람들 모두가 욕심을 버리고 소박한 전원생활을 진심으로 원한다면, 도연명의 즐거움 정도는 어렵지 않겠지만, 세속의 인연과 도회지의 안락을 쉽게 버릴 용기는 거의 없을 것이다.

현대인에게 고향은 점점 멀어지고 퇴색되고 있다. 고향과 멀어지고 향수도 퇴색되는 현실이 안타깝다. 전국 방방곡곡에 향우회는 무수히 많고, 향우들의 모임도 비교적 활발하다. 출향인들의 나이가 들수록 향우회는 한동안 열기가 지속되다가, 어느 시기가 지나면 열정도 식어 흐지부지해지는 것이 아쉽다.

일제 강점기 전후 일본은 소위 '유행가'를 보급해 민족 전통음악을 소멸시키고자 했다. 그들은 당시 최첨단 유성기(축음기)를 보급해 그들의 가요(엔카)를 유행시켜 우리 겨레의 정서를 점령했다. 이로 인해 수천 년 지속된 민요와 시조창 등 전통가곡은 위축되었다.

이 시기에 〈유행가〉는 고향을 그리는 노래가 주류를 이루었다. 일제 착취로 인한 생활고를 견디지 못해, 또는 잃어버린 고국을 되찾기 위해, 고향을 떠나 동아시아 여러 나라를 헤매기도 했으며, 뼈아픈 인간관계의 파탄이나, 남녀 간의 못다 이룬 사랑 때문에, 고향을 울면서 등지기도 했다.

"두만강 푸른 물에 노 젓는 뱃사공", "바위고개 언덕을 혼자 넘자니, 옛 임이 그리워 눈물 납니다", "내 고향 남쪽바다, 그 파란 물 눈에 보이네." 등 이루 헤아릴 수 없는 유행가와 가곡이 유포되어 나라 잃은 겨레의 심금을 울렸지만, 그 중에 우리들의 마음에 절절이 메아리 쳤던 것은 고향을 소재로 한 노래들이었다.

요즘 고향을 소재로 한 노래는 창작되지 않고 노랫말도 지어지지 않는다. 한때 크게 유행했던 고향 노래도 젊은이는 잘 부르지 않는다. 고향은 이미 청년들에게 감동을 주는 땅이 아니다. 시골에서 도시로 유학 온 학생들은 방학이나 여가가 있어도, 고향을 찾지 않고 타향을 여행하거나 해외로 나간다. 이들에게 고향은 그리움과 매력이 사라진 잊혀진 곳으로 변모한 것인가.

고향을 잊고 있는 젊은이들을 못마땅하게 여기는 장년이나 노인들을 그들은 오히려 딱하다는 듯이 바라본다. 고향은 이미 향수를 불러일으키는 자장으로서의 힘을 상실한 하나의 지역으로 전락했다. 우리를 낳아주고 길러준 고향이 젊은이들에게 이 같은 대접을 받아야 하는 현실이 안타깝다. 고향을 가요의 제재로 한 작곡가와 작사가들은 가슴속 깊은 곳에서 우러난 뜨거운 열정을 작품에 담았고, 이를 노래하는 가수 역시 가슴으로 노래했다. 고향을 떠난 사람들은 이들 망향가를 공사석에서 열창했다.

"남쪽나라 십자성은 어머님 얼굴, 눈에 익은 너의 모습 꿈속에 보면, 꽃피고 새가 우는 바닷가 저 편에, 고향산천 가는 길이 고향산천 가는 길이 절로 보인다."라고 노래한 현인의 〈고향만리〉와 "한 송이 눈을 봐도 고향 눈이요, 두 송이 눈을 봐도 고향 눈일세, 타관 땅 밟아 돈 지 10년 넘어 반평생"이라고 애절한 심정을 노래한 백년설의 〈고향설〉과 〈나그네 설움〉 등은 아직도 우리의 심금을 울리는 강인한 생명력을 갖고 있다. 〈남쪽나라 십자성〉과 〈어머님 얼굴〉 및 〈타관 땅에서의 반평생〉에서도

고향산천을 그리워하는 애절한 망향의 정조가 충일하다.

일제 강점기부터 해방을 전후해 우리 선인들의 가슴을 적셔주던, 일제가 불순한 의도로 전파시킨 〈유행가〉에, 망향의 애틋한 정을 담은 노래는 이제 전설이 되었고, 또는 화석으로 남아 지금도 우리 곁에 있다.

> "고향초(장세정), 귀국선(이인권), 찔레꽃(백난아), 나그네 설움(백년설), 타향살이(고복수), 고향은 내 사랑(남인수), 망향초 사랑(백난아), 목포의 눈물(이난영), 고향에 찾아와도(최갑석), 고향의 그림자(남인수), 백마야 가자(고운봉), 꿈에 본 내고향(한정무), 물래방아 도는 내력(박재홍), 앵도나무 처녀(김정애), 유정천리(박재홍), 향수(박재홍), 고향무정(오기택), 두메산골(배호), 향수에 젖어(김철), 고향 아줌마(김상진), 꿈속의 고향(나훈아), 내 고향 충청도(조영남), 칠갑산(주병선), 이정표(남일해), 초가삼간(최정자), 머나먼 고향(나훈아), 울려고 내가 왔나(남진)"

위에 적은 유행가는 고향을 소재로 한 노래를 추린 것이고, 괄호안의 인명은 이들 노래를 부른 가수 이름이다. 이 밖에 필자가 미처 기록하지 못한 것도 많이 있을 것이고, 또 노랫말 중에 은유적으로 망향의 정이 용해된 노래도 많겠지만 본고에서는 생략하겠다.

"고향에 찾아와도 그리던 고향은 아니로다. 고향이 그리워도 못 가는 신세, 울려고 내가 왔나 웃으려고 내가 왔나, 타향살이 몇 해던가 손꼽아 헤아려 보니, 찔레꽃 붉게 피는 남쪽나라 내 고향, 고향의 물레방아는 지금도 돌아가는데, 앵두나무 우물 가에 바람난 처녀, 콩밭 매는 아낙네의 땀에 젖은 베적삼, 사공의 뱃노래가 가물거리는 고향, 남쪽나라 바다 멀리 물새가 날면, 백마야 가자 청대 꽃 무르익은 고향을 찾아, 세상살이 무정해도 비바람 몰아쳐도 정이 든 내 고향" 등등 가슴을 적셔주는 애잔한 노랫말로 엮어진 노래는, 생각만 해도 고향산천이 아련히 떠오르고, 마음은 천리마처럼 고향으로, 고향으로 내닫는다.

고향을 노래한 수많은 시인들 중 독자의 마음을 축축하게 적시는 정지용을 잊을 수 없다. 그의 작품 가운데 고향을 읊는 두 수의 시를 소개하면서, 시인과 함께 고향으로 달려가고자 한다.

"넓은 벌 동쪽 끝으로, 옛이야기 지즐대는 실개천이 휘돌아 나가고, 얼룩백이 황

소가 해설피 금빛 게으른 울음을 우는 곳, -그곳이 참하 꿈엔들 잊힐 리야.

질화로 재가 식어지면 뷔인 밭에 밤바람 소리 말을 달리고, 엷은 조름에 겨운 늙으
신 아버지가, 짚벼개를 돋아 고이시는 곳, -그곳이 참하 꿈엔들 잊힐 리야.

흙에서 자란 내 마음 파아란 하늘빛이 그립어, 함부로 쏜 화살을 찾으려 풀섶 이슬
에 함추름 휘적시든 곳, -그곳이 참하 꿈엔들 잊힐 리야.

전설바다에 춤추는 밤물결 같은 검은 귀밑머리 날리는 어린 누의와, 아무러치도
않고 여쁠 것도 없는 사철 발 벗은 안해가, 따가운 햇살을 등에 지고 이삭 줍던 그곳,
-그 곳이 참하 꿈엔들 잊힐 리야.

하늘에는 석근별, 알 수도 없는 모래성으로 발을 옮기고, 서리 까마귀 우지짖고 지
나가는 초라한 집웅, 흐릿한 불빛에 돌아 앉어 도란 도란거리는 곳, 그곳이 참하 꿈
엔들 잊힐 리야." (향수)

"고향에, 고향에 돌아와도 그리던 고향은 아니려뇨.
산꽁이 알을 품고, 뻐꾸기 제철에 울건만,

마음은 제 고향 진히지 않고,
먼 항구로 떠도는 구름.

오늘도 메 끝에 홀로 오르니,
흰점 꽃이 인정스레 웃고,

어린 시절에 불던 풀피리 소리 아니 나고,
메마른 입술에 쓰디쓰다.

고향에, 고향에 돌아와도
그리던 하늘만이 높푸르고나." (고향)

정지용의 정겨운 토속어를 구사해 창작한 이 시를 읽으면, 우리는 고향에 대해서 할 말을 잃고 망연자실에 빠진다. 절창이다. 뺄 단어도 첨가할 말도 없다. 이 이상 더 핍진한 언어와 시상은 없다. 말문이 막히고 붓을 던지고 싶을 지경이다. '옛이야기 지즐대는 실개천'과 '얼룩배기 황소'와 '질화로'에 놓인 된장찌개, 겨울 밤 하늬바람의 말 달리는 소리, '전설 바다에 춤추는 누이'의 아름다운 귀밑머리, '예쁠 것도 없는' 조강지처가 이삭 줍던 밭이랑, '서리 갈까마귀' 떼 지어 나는 들녘, '호롱불'가에 도란거리며 나누었던 정담, 이런 것들을 차마 우리는 잊을 수가 없다, 아니 '그곳이 참하 꿈엔들 잊힐 리야'일 뿐, 여기에 말을 덧붙이면 그것은 사족(蛇足)이다.

큰마음 먹고 고향에 돌아왔지만, 고향은 이미 변해 옛날의 고향은 아니었다. 뻐꾹새는 제철에 찾아와 이산 저산에 울고, 산 꿩이 알을 품는 고향의 산야를 버리고, 부귀공명을 찾아 외지로 나가는 사람들을, '먼 항구로 떠도는 구름'에다 비유해 아쉬운 마음을 읊었다. 옛 적에 불던 풀피리를 만들어 불어보았지만, 소리는 나지 않고 메마른 입술을 자극하는 쓴맛만 난다고, 안타까워했다. 오매불망 그리던 고향에 돌아와 보니, 인사는 비록 변했지만, 푸르른 하늘만은 그래도 변함없이 높다고 시인은 읊었다. 본의 여부를 떠나 정지용도 고향을 버리고 북한으로 가 종적을 알 수 없으니, 마냥 허망하다.

1950년대 아픈 상처를 안고 고향을 떠난 출향민의 애달픈 정황을 남인수는 다음과 같이 비창하게 노래했다.

"찾아갈 곳은 못 되더라 내 고향, 버리고 떠난 고향이 길래, 수박등 흐려진 선창가 전봇대에 기대서 울적에, 똑딱선 프로펠러 소리가 이 밤도 처량하게 들린다. 물위에 복사꽃 그림자 같이 내 고향에 꿈이 어린다.

찾아갈 곳은 못 되더라 내 고향, 첫사랑 버린 고향이 길래, 종달새 외로이 떠있는 영도다리 난간잡고 울적에, 술 취한 마도로스 담뱃불 연기가 내 가슴에 날린다. 연분홍 비단실 꽃구름같이, 내 고향에 꿈은 어린다."〈〈고향의 그림자〉〉

고향은 출향인에게 상당히 복잡하고 미묘한 지역이다. 재향인과의 관계도 항상 원만할 수가 없다. '버리고 떠난 고향'을 잊지 못한 출향인이 선창가 전봇대에 기대서서 울고 있다. 항구 안을 달려가는 똑딱선의 프로펠러 소리를 부각시킨 뒤, 애잔한

심경으로 물위에 복사꽃 그림자에다 은유해 고향을 이미지화했다.

그가 고향을 떠난 이유는 첫사랑을 버렸기 때문이고, 그 죄책감을 벗어나지 못해 찾아갈 곳이 못 되었다. 이로 인해 고향에서 아마 첫사랑을 버린 배신자로 낙인찍힌 인물이었던 듯하다. 그가 '찾아갈 곳이 못 된 고향'은 복사꽃 그림자와 종달새 외로이 떠 있는 영도다리 난간에서, 술 취한 마도로스 담배연기가 비단실 꽃구름과 어울려, 꿈속에서만 찾는 가지 못할 산하가 되었다. 고향은 똑딱선의 일기통 중유기관의 통통거리는 소리와, 복사꽃 비단실 꽃구름이 아련한 이미지로 승화되어 애틋하게 다가온다.

북한과 국경을 접한 압록강, 두만강 연안에 살고 있는 우리 동포들이 일사불란한 악무정책에 입각해 창작된 북한 가요들을 거의 가창하지 않고 있는 이유는 무엇일까. 백성의 정감을 도외시한 정치적 의도에 의해 창작된 가요들을 수용하지 못하는 백성들의 본질적인 가요 인식과 관계가 있다. 동양문화권에 수천 년간 안주했던 우리의 악무가 개항과 더불어 밀려온 서양 악무의 질풍 같은 엄습 속에서 그나마 명맥을 보존하면서 진행되고 있는 것조차 다행이다. 개항과 함께 석권했던 일본악무의 핵심인 소위 〈대중가요〉, 즉 〈유행가〉도 사양길로 접어든 것이 확실하다.

5. 〈한류악무(韓流樂舞)〉의 대반전

〈한류악무〉의 형성은 우연이 아니고 필연이며 당연한 귀결이다. 〈한류악무〉는 장구한 기간 동안에 형성된 민족악무를 주축으로 하고 있다. 수천여 년간 민족악무는 고립적으로 존재한 것이 아니라, 항상 중원과 중앙아시아와 동아시아 및 인도 등의 악무와 함께 공존하면서 변화와 발전을 지속해 왔다. 서역 인도의 사자국(獅子國)에 발원한 〈사자무(狻猊)〉가 중세를 넘어 지금까지 연희되고 있는 것이 그 실례의 하나이다. 현전 고전악무의 상당 부분이 외래적인 것이지만, 선인들은 유입된 외래악무를 '민족예악'과 '민족미학'의 척도로 재창작했기 때문에 현재까지 살아남아 있다. 만일 외래악무의 적극적 수용이 없었다면, 우리 민족악무는 오늘처럼 차원 높은 악무로 존재하지 않았을 것이다.

19세기 무렵부터 대륙문화권인 중원과 아시아의 권역을 벗어나, 구라파와 미국 일본 등 해양문화권의 악무도 적극적으로 수용하여 악무의 영토를 확장했다. 유럽의 '발레'를 받아들여 국가 차원에서 '국립발레단'을 설립하여 육성하고 있는데, 이는 우리 중세 왕조들이 중원의 〈일무〉를 왕조차원에서 발전시켜 〈육일무·팔일무〉로 확립한 것과 구도를 같이한다. 그런 의미에서 발레도 민족악무로 재정립될 가능성이 있다.

우리 겨레의 정감은 이국적인 풍모를 선호하는 경향이 고래로부터 있어왔다. 20세기 후반에 애창되었던 〈유행가〉의 노랫말 중에 외국의 지명과 풍물이 번다하게 등장했고 이를 낭만적으로 인식하여 매우 즐겼다. 1950년대의 〈사막의 한(고복수)·샌프란시스코(장세정)·아리조나 카우보이(명국환)·아메리카 차이나타운(백설희)·인도의 향불(현인)·페르샤 왕자(허민)·카츄사 노래(송민도)〉, 1960년대에 〈아메리칸 마도로스(고봉산)·하와이 연정(패티김)〉 등은 크게 유행했던 이국적 취향의 가요들이다. 수십 년이 흐른 오늘에도 이국의 정서나 풍광이 형상된 노래들은 계속 창작되어 가창되고 있다. 이국적 정취를 즐겨하는 현상은 우리 겨레에 국한되는 것은 아니긴 하나 우리 민족이 유독 심한 감이 있다.

공작새 날개를 휘감는 염불소리
간디스 강 푸른 물에 찰랑거린다
무릎 꿇고 하늘에다 두 손 비는 인디아 처녀
파고다의 사랑이냐 향불의 노래냐
아 깊어가는 인도의 밤이여

(손로원 작사, 현인 노래)

세계무대로 뻗어 나가려는 진취적 기상은 일찍부터 있었다. 해외유학의 경우 또한 9세기 전후 신라와 발해, 고려조에 열풍이 불었다. 선학 최치원도 12세에 이국만 여 리 밖 당나라 수도 장안 등지에 유학했고, 발해의 청소년 역시 신라와 경쟁적으로 당에 유학을 갔다. 오늘의 조기유학과 유학 풍조는 이미 천여 년 전에 있었던 현상으로 신기한 것이 아니다.

우리 한민족의 체격과 성대는 악무에 알맞게 수천 년간 적응과 진화를 계속하여 DNA로 입력되었다. 춤은 키가 너무 커도 아름답지 않다. 외국인이 우리 무용수들이

연희하는 발레를 거부감 없이 아름답다고 칭찬한다면, 그 이유는 단아한 체격과 고도로 세련된 춤사위 때문일 것이다. 서양 무용수들의 선발은 키가 큰 사람은 배제되는 것으로 알고 있다. 발레가 장신의 무용수 위주로 발전 전승되긴 했지만, 우리 무용수들의 적의한 몸매로 재해석을 계속한다면 제2의 〈일무〉로 정착될 가능성이 충분히 있다. 왜냐하면 외래악무를 민족악무로 재창출하는 데 탁월한 역량을 가진 민족이기 때문이다.

해양문화권의 글로벌 악무의 본격적 유입은 일제 강점기에 비롯되었다. 이 시기 우리 민족의 활동 영역은 '시베리아·만주·중원·일본·동남아' 지역까지 뻗어나갔다. 이른바 '대동아공영권'이라는 망상의 산물이긴 해도, 악무의 경우 하나의 자극제가 되었다. "보르네오 깊은 밤에 우는 저 새야"와 같은 노랫말은 해외로의 진출 욕구를 증폭시켰다. 긴긴 중세의 광음 중 악무 교류를 중원과 만주 지역에 국한했던 판도를 확장시키는 계기가 되었다. 일제 30여 년간의 폭압과 질곡의 시대를 미래에의 도약을 위한 지렛대로 삼은 겨레의 지혜를 평가하는 데 인색할 이유는 없다.

일제의 패망과 해방 그리고 미군의 진주는 새로운 도약의 기회가 되었다. 왜색문화를 척결하고 선진 미국문화를 능동적으로 받아들였다. 악무 역시 미국의 노래와 춤을 수용하여 지나치게 즐겨한 나머지 '춤바람'이라는 신조어까지 등장했다. 이로 인해 건전한 전통문화의 손상도 있었지만 얼마 안 가 그 폐단을 극복했다. 미국 가곡 〈켄터키 옛집〉이 음악 교과서에 실려, 청소년들이 고유의 민요를 무시하거나 잊어버리고 이들 노래만을 애창하는 폐해도 있었고, 고전무용을 격하하고 서양 춤을 애호하는 풍조가 만연하여, 방방곡곡에 카바레가 범람하는 폐해도 있었다. 오래지 않아 외래악무의 비정상적 환락풍조를 미련 없이 버리는 지혜를 발휘하여, 깨끗하게 이를 불식하고 민족악무를 소생시켰다.

일제가 그들 나름의 제국주의적 악무정책의 일환으로, 왜색이 짙은 트로트풍의 유행가를 삼천리 강역에 의도적으로 보급하여, 1세기 넘게 우리 민인들의 정감을 사로잡았지만, 미국과 서구의 악무를 수입하여 '이이제이(以夷制夷)'적 전략으로 자연스럽게 이를 약화시켰다. 그 결과 트로트풍의 왜색가요는 점점 그 위세를 잃어가고 있다. 트로트 리듬이 그처럼 우리를 사로잡은 까닭은 민인의 심성과 부합되는 요소가 있었기 때문일 것인데, 이는 오래전 백제 등에서 일본으로 건너간 우리 민족의 악무와 연관이 있기 때문이라는 견해도 설득력이 있다.

일제가 보급시킨 트로트풍의 〈유행가〉가 여타의 유입 악무보다 우리 민인들이 열

광한 악무로 대중성을 획득한 이유는 무엇일까. 장구한 시간에 걸쳐 중원을 비롯한 동아시아 악무들이, 특수층이나 일정한 계층에만 한정되었다는 사실을 감안해도, 일제의 트로트 리듬의 영향력은 폭발적이었다. 고려시대에 수많은 〈당악〉과 〈몽골악무〉들이 들어왔지만 그 파급 효과는 일본의 유행가에 비할 바가 안 된다. 지금 〈당악〉이나 〈몽골악무〉 및 만주족의 악무는 흔적조차 찾기가 어렵다.

우리 한민족은 수천 년 동안 가슴을 열고 외래악무를 스스로 원했거나 아니면 국가 간 교류를 통해 수없이 받아들였지만, 외형적으로는 남아 있는 악무는 유입된 것에 비해 많지가 않다. 그러나 이면으로 민인의 심성과 기호에 맞는 노래와 춤사위는 내밀하게 축적되어 왔다. 현전 민족악무 가운데 비록 표면적으로 검색되지는 않을지라도 융합되어 지금도 전승되고 있을 것이다. 민요나 가곡의 멜로디와 리듬 그리고 춤사위의 미세한 몸짓과 노랫말의 표현기법이나 주제의식 등에, 분명하게 설명할 수는 없으나 켜켜이 축적되어 있다.

악무에 관한 한 우리 역대왕조는 준 것보다 받은 것이 많았다. '신라·고구려·백제·가야·발해'가 중원 정권이나 일본에 전수한 악무도 있었지만, 중원의 한족왕조나 기타 민족의 왕조로부터 받은 악무가 많았다. 중원 역대 정권 역시 중앙아시아와 북방 호족 왕조들로부터 받은 악무가 압도적이었지만, 이들 악무를 모두 한족악무로 분식했다. 그러므로 악무의 경우 중앙아시아·동북아시아·동남아시아·인도 등의 여러 나라들과 공유했다. 중세의 악무 현장은 당시에 해양문화권과 교섭이 미미했기 때문에 글로벌 그 자체였다.

중원왕조는 그들이 사이라고 일컬어 제후국으로 여긴 무수한 민족들의 왕조에 저들의 국가악무인 〈육대악무〉와 연관된 〈아악〉을 하사한다는 형식으로 주었다. 〈아악〉의 유입은 〈아악〉을 수용한 나라의 국가악무가 〈속악〉이나 〈향악〉으로 격하되는 수모를 겪었다. 중원왕조들이 소위 제후국에 하사했던 〈육대악무〉는 주나라의 〈대무악〉을 제외한 나머지 오대(五代, 黃帝·堯·舜·禹·湯)악무는 명칭만 남은 관념적인 것으로 실체가 없다. 〈대무악〉은 진선진미하다고 공부자가 격찬한 순임금의 〈대소무〉와 달리, 진미(盡美)하긴 하나 진선하지 않다는 평결처럼, 야만적으로 주변 국가를 정벌한 내용이 주조를 이룬 상무적 악무였다.

동아시아 여러 나라들은 〈대무악〉을 모방하여 자국의 창업주를 주나라의 개국주인 무왕을 의방하여 덕을 칭송하고 공적을 기리(尚德表功)는 국가악무를 만들어 왕조의 정통성을 조야상하의 민인들에게 천양코자 했다. 조선조의 〈문무·무무〉와 향악

악장 〈정대업·보태평·용비어천가〉 등이 그것이다. 중원의 육악(六樂)을 본따 위의 악무를 창작한 것은 신왕조가 수립되면 제례작악을 해야 한다는 동아시아 공유의 예악론을 조선조가 실천한 것이다. 중원왕조는 악을 짓는 것은 묵인할 수 있지만, 제례는 용인하지 않으려고 했다. 그럼에도 불구하고 조선조의 이 같은 악무의 창작은 중원의 제국주의적 악무정책에 반격을 가한 것으로 평가받아야 할 업적이다.

20세기 후반부터 오랜 기간 동안 수용한 글로벌 악무를 융합하여 형성된 민족악무는, 지금까지 주로 받기만 했던 국가들에게 반격을 시작했다. 도전에 대한 응전으로 판단해도 좋다. 우리 민족악무의 전 세계로 향한 파상적 응전은 일파만파로 물결쳐가고 있다. 한국 민족악무의 이 같은 현상을 두고, 신조어 창조에 능한 중국은 '한류(韓流)'라고 했는데, 필자는 이에 근거하여 〈한류악무〉라고 명명한다. 우리 〈한류악무〉가 중원과 '아시아·구라파·남북아메리카' 등 오대양 육대주를 석권할 줄은 아무도 예상하지 못한 대반전의 드라마이다. 〈한류악무〉의 세계로 향한 대반전은 우연이 아님을 앞서도 말한 바 있고, 일시적인 현상이 아니고 지속적으로 전개될 것 또한 분명하다.

〈한류악무〉는 리듬과 멜로디에 국한되지 않고 노래에 춤을 융합한 새로운 장르로 부상했다. 노래와 춤의 복합은 일찍부터 있어왔지만 〈한류악무〉처럼 완성도가 높지는 않았다. 〈한류악무〉의 이 완성도는 수천 년 동안 축적된 가락과 춤사위와 세련된 노랫말들이 점철되었기 때문에 가능했다. 〈한류악무〉로 명명된 민족악무가 요원의 불길처럼 대약진과 대반전으로 풍미하는 저변에 경제성장과도 관계가 있다. 문화와 예술은 경제적 풍요를 전제로 한다. 경제적 기반이 없으면 아무리 훌륭한 악무일지라도 그 융성은 결코 오래 갈 수가 없다.

악무는 국태민안(國泰民安)과 물질적 풍요를 먹고 자라는 꽃이다. 배고픈 민인들에게 악무는 즐거움보다 번뇌를 줄 수도 있다. 이른바 난세지음과 망국지음은 경제적 빈곤과 정치적 압제의 산물이다. 따라서 오늘의 〈한류악무〉는 동아시아의 고전적 치세지음의 발현으로, 대한민국의 성공을 세계만방에 과시한 쾌거이다. 〈한류악무〉는 한민족의 민족악무로서 장구한 시대를 이어오며 발전한 소단원으로, 앞으로 한층 더 역동적으로 전개될 대단원의 전주악무(前奏樂舞)의 하나라고 평가한다.

이제 우리는 지금부터 해양문화권의 서양 악무와 어떻게 공존해야 하고, 이들 중에 어느 것을 버리고 선택해야 할 것인지를 진지하게 결정할 시점에 와 있다. 지금처럼 일방적으로 수용하는 입장에서 벗어나, 우리 민족악무사의 전개에 있어서 서

양 악무가 어떤 모습으로 존재해야 하는지, 그리고 이들 외래악무를 민족악무와 어떻게 융합해야 할 것인지도 진지하게 검토해야 할 처지에 있다. 신기한 것은 서양 악무의 폭풍 속에서도 민족악무인 국악이 소멸되지 않고 살아남아서 발전하고 있다는 사실이다. 일본에 의해 도입된 소위 〈유행가〉는 위세를 잃어가고 있고, 중원에서 수입한 〈당악〉은 지금 그 흔적을 찾을 길이 없다.

〈발레〉를 위시한 서양 무용은 국가 차원으로 육성되어 전통 고전무용과 함께 어깨를 겨누며 발전하고 있고, 해방과 육이오 전후 민간에 풍미했던 〈블루스·탱고·차차차·룸바·삼바·맘보·록·트위스트·폴카·왈츠·트로트〉 등의 서양 춤도, 이제는 전성기를 지나 사양길로 접어들고 있다. 반면 이른바 한류로 일컬어지는 'K팝'은 〈한류(韓流)〉라는 이름으로 전 세계로 뻗어나가 석권하고 있는 현상은, 외래악무를 수용해 이를 재창조해 역으로 수출하는 우리 민족의 예술적 역량의 소치이다. 수천 년 동안 외래악무의 도전을 받아왔던 '민족악무'는, '민족예악'과 '민족미학'에 근거해 이를 수려하게 숙성시켜, 악무를 전수했던 나라들에 대한 응전으로, 찬란한 물결을 일구며 세계인들의 열광을 받으며 〈한류악무〉로 자리 잡아 그 물결을 세계 속으로 확산하고 있다.

현생 인류가 만든 것 중에 가장 문제가 되는 것은 종교와 악무, 이데올로기, 스포츠, 첨단장비 등이 있지만, 이들은 그 공과가 막상막하다. 종교의 폐해, 이데올로기의 잔인성, 스포츠의 낭비, 첨단 장비가 주는 나태 등은 공적에 비해 그 폐해도 만만치 않다. 이 중에 악무는 나름대로 불편부당의 효용을 주는 창조물이 아닌가 한다. 그러므로 인류에게 악무는 미래의 행복을 여는 열쇠라고 필자는 인식한다.

『한국민족악무사』의 총괄 마무리

1. 민족예악·민족미학·민족악무

중세 한국의 '민족악무'는 예악론과 결부되어 있다. 근현대의 악무도 외피만 바뀐 예악론에 영향을 받고 있음에도 불구하고 이를 모르거나 알면서도 인정하지 않으려고 한다. 본고는 예악론과 연계된 악무를 위주로 논의를 전개했고, 예악론과 무관한 민요 등의 악무는 배제했다. 예악론은 중원에서 형성되어 동아시아의 핵심 이데올로기로 자리 잡았다. 우리 역대왕조는 중원 예악론이 우리의 전통문화와 악무에 부합되지 않는 부분이 많음을 깨닫고, 이를 수정 보완하여 '민족예악'을 창출했다.

민족예악은 말 그대로 민족의 예와 악이다. 문물제도와 정치 및 사회현실 등은 예에 포괄되고, 노래와 춤·연극 등 민인(民人)의 놀이문화 전반은 악의 범주에 속한다. 고대의 악무는 오신(娛神)을 위주로 했지만 후대로 올수록 오인적(娛人的) 경향이 증광되었다. 중세악무는 오신과 오인적 기능을 겸비하고 있었는데, 민족악무의 경우 중원악무와 변별하여 예술적으로 완성도를 높이기 위해 '민족미학'이 형성되었다.

민족미학적 관점에 의거하여 악무를 '향악·당악·속악·아악'으로 분류하고, 이들 장르에 기준하여 각종 악무가 창작되어 거행되는 의식의 성향에 따라 선별되어 연희되었다. 오랜 연륜을 가진 〈동동무·처용무〉와 조정의 공식 악무인 〈문무·무무〉 및 〈보태평지무·정대업지무〉와 속악의 〈무고·무애〉 등의 악무도 민족미악에 입각하여 제작되어 여러 의전행사에 연희되었다.

고대의 〈동맹·영고·가배·무천〉 등은 제천의례 시 봉행된 오신적 악무였으며, 경건한 제천의식이 끝난 뒤 참여한 백성들을 즐겁게 하기 위해 '백희가무'가 베풀어졌

다. 제천의식과 함께 '종묘·사직·선농·후농·풍백·우사·삼산오악·사해·영성' 등 다기 다양한 중세의 국가적 제사를 '대사·중사·소사'로 분류하여 그 경중에 따라 왕의 친사나 신료들을 파견하여 의식을 거행했다.

예와 악을 편의상 나누었지만 분류되어서는 안 되는 것이다. 예와 악은 따로 있을 때 그 기능이 온전하게 발휘되지 못한다. 악무가 악에 배속되어 있긴 하나, 예도 그 근저에 단단하게 깔려 있다. 이 같은 연결고리에 대해 『고려사』 「예지」는 "인간은 천지에 기를 받아 희로애락의 정이 있는데, 성인이 예를 제정하여 기강을 새우고 교만과 음란을 방지하여, 민인들로 하여금 죄를 멀리 하고 풍속을 아름답게 함이며, 악은 풍속과 교화를 올바르게 수립하고 조종의 공적을 형상하는 데 목적이 있다."라고 했다. 그러므로 한 왕이 일어나면 반드시 예악의 제작을 기본으로 한다고 했다.

중원의 예악론이 한반도에 들어오자 우리의 고유문화와 풍속 및 성정에 괴리되는 부분이 많았기 때문에, 이를 변용하여 민족예악을 수립하여 국가 통치와 문화 그리고 실생활에 원용했다. 중원예악과 민족예악의 충돌은 다방면에 걸쳐 나타났지만, 제천은 천자만이 할 수 있고 제후왕은 해서는 안 되고, 종묘사직과 역내 산천에 한 해 제사해야 한다는 점이 특히 문제가 되었다. 오랜 기간에 걸쳐 논란이 되었던 제천 문제는 고종이 황제위에 오른 다음에야 해결되었다. 시청 앞에 있는 '원구단'과 '황궁우'가 반만년의 숙원을 해결한 북경의 천단과 동일한 기념비적인 건물이다.

『증보문헌비고』는 우리 겨레의 염원이 담긴 제천성소인 원구단과 황궁우를 창건하여 여기서 하늘로부터 천명을 받아 황제위에 등극하여 중원왕조의 책봉굴레에서 벗어났다고 감격적으로 묘사했다. 이는 중세 국조사전(國朝祀典)의 완결판으로 '단군·기자' 이래에 없었던 역사적 위업이라고 격찬했다.

민족의 본질적 성정과 취향은 불변인데도 불구하고, 외양의 변모를 두고 변질로 오인하는 경우가 빈번하다. 고대악무가 중세악무로 이행해가는 과정에 중원악무에 영향을 받은 것은 사실이지만, 민족악무의 본질은 고대악무의 영역을 크게 벗어나지는 않았다. 〈아악〉에 밀려 〈속악〉이 위축된 것으로 보이나, 〈속악〉은 이면으로 번창했고 지금도 〈아악〉에 비해 더 큰 영향력을 행사하고 있다. 〈아악〉이 장구한 시간 동안 국가차원에서 장려되고 보호를 받아왔음에 불구하고, 그 파장은 기대에 미치지 못했다. 중원악론의 기반인 오성팔음(五聲八音)과 십이율려(12律呂) 등은 문헌에만 요란했지, 민인들이 애호하는 악무에 뿌리를 내리지 못했다.

중세 민족악무 전승에 아쉬운 점은 『삼국사기』 「악」 조에 채록된 〈회악〉을 비롯

한 〈신열악·돌아악·지아악·사내악(思內[詩惱]樂)·가무·사내무·미지무·소경무·내지·사중·덕사내·석남사내〉 등의 악무와 〈군악〉들의 소멸이다. 악무 이름 중에 '악'과 '무'가 혼용되고 '덕'과 '석남' 및 '상하' 등의 접두어가 첨가된 것은 악무의 변천과 발전을 뜻한다. 특히 〈군악〉을 명기한 것은 피정복 소국의 악무를 신라가 존치했음을 증명한다. 풍성했던 통일신라 무렵의 귀중한 악무들을 잃어버린 아쉬움은 개탄을 금치 못한다. 김부식은 3국사를 공평하게 편찬한다는 명분으로, 고구려 백제 멸망 이후 존속한 통일신라의 200년 역사를 축약시킨 오류를 범했다.

신라를 흡수 통합한 고려조도 신라악무의 계승에 대해 특별한 관심을 가지지 않았던 듯하고, 다만 『고려사』 「악지」에 '삼국속악' 장을 붙인 것으로 위안을 삼아야 할 처지이다. 신라조 역시 고구려·백제악을 소홀히 취급했고, 조선조 또한 고려악무를 중시하지 않았는데, 이 모두가 인과응보로 볼 수도 있다.

신라는 삼국을, 고려는 후삼국을 통합했다. 이로 볼 때 우리 민족의 통일은 삼대 유형이 있다고 추정된다. 문무왕식 통일과 왕태조식 통일 및 경순왕식 통합이 그것이다. 우리는 지금 어떤 유형의 통일을 하려고 하는지, 혹시 가장 손쉬운 경순왕식 통일을 추구하는 것이 아닌지.

고대악무는 '제천의례'에 직결되었으므로, 하늘(天神)이 흔감하는 춤과 노래를 바쳐 복을 내려주기를 기원하는 것이 핵심이다. 제천악무가 전승되어 발전하지 못한 이유는, 우리 역대 왕들이 제후왕으로 강등되어 하늘과 땅에 제사를 올리지 못했기 때문이다. 한문으로 표기된 작품이 있지만 이는 민족악무에 포함시키기엔 문제가 있다. 민족의 전통 제천의식은 왕조 차원을 떠나 민인들에 의해 봉행되었으므로, 중원 예악론에 준거하여 미신이나 음사(예를 벗어난 가사)로 규정된 상황과도 관계가 있다.

중원 예악론에 의해 '민족전통제천'은 수천 년간 갈등을 겪었다. 삼국시대 초엽과 고려조 전기와 조선조 초기에는 제천을 했다. 통일신라 이후 약화되었다가 고려조에 되살아났지만, 중원식 '원구제천'으로 교체되면서 원초적 기풍의 변질로 말미암아 백성들과 거리가 멀어졌다. 고대악무의 쇠미는 전통제천의 폐지와 변질뿐 아니라, 『예기』의 유입과도 관계가 있다. 『예기』는 중원제국주의 논리의 완결판으로 전래 민족예악과 악무에 심각한 손상을 주었다. 중원 제천의 '원구단'은 우리에게 생소했고, 여기서 거행된 제천의식에 백성들은 배제되었다. 민족제천의 성지는 원구단이 아닌 '마니산'과 '태백산' 등의 '천단'이다.

우리 고대악무는 정연한 논리체계를 갖춘 중원 예악론에 계속 밀렸다. 고대악무

『발해국기』 궁예 칭제 부분

는 민족의 진솔한 정감에 근거하여 장구한 시간 동안 양성된 것으로, 국가의 후원을 받았던 중원 예악론의 압박 속에서도 선전하면서 명맥을 강인하게 이어왔다. 이 와중에 살아남기 위해 중원 예악론에 대항하기 위해, 이화제화적(以華制華的) 자체 예악론을 창출해야 한다는 의지에서 '민족예악'을 제정하여 이에 맞섰다. 그 결과로 고대악무는 전멸을 면하고 일정한 부분이 살아남았다. 중원예악 가운데 정치와 문물 전장과 연관된 분야 역시 민족예를 형성하여 우리 것을 지키려 노력했으나, 악무 영역에 비해 성과는 미약했다. 그 예로 최고 통치자의 민족 고유의 호칭인 '거서간·차차웅·이사금·마립간'도 중원식 '왕'에 밀려 화석으로 변했다.

우리 겨레의 중세적 숙원이었던 '칭제건원'도 고종 광무황제와 순종 융희황제 이전 수천 년간 일컫지 못했다. 우리가 몰랐거나 알면서도 비겁하게 침묵했던 궁왕의 칭제기간이 수년간 있었음에도 불구하고, 고려 조선조의 선학들이 이를 정사에 언급하지 않은 것은 비판받아야 마땅하다. 중원왕조는 한 무제의 무력적 한사군 설치가 결국 실패했다는 역사적 사실을 거울삼아, '문자·정삭·복색·악무' 등의 유연한 방식으로 그들의 제국주의적 욕망을 실천하려 했고, 이 같은 전략은 비교적 성공을 거두었다. 중원정권이 또다시 한걸음 나아가 한반도 남부까지 포괄한 '한팔군(韓八郡)'을 획책하는 것은 아닌지 경계해야 할 것이다. 칭제는 못했지만 그 절반에 해당하는 건원(建元)인 연호(年號, 紀年)는 '고구려·신라·발해·고려'조에서 오랜 기간 동

안 사용했다.

중원 예악론과 함께 중원악무도 자발적 수입 또는 이른바 하사라는 명목으로 유입되기 시작했다. 중원악무의 유입은 오래전부터 있었으나 통일신라 이후부터 본격화되었다. 고대악무는 당시 밀려온 동아시아 악무들과 힘겨운 경쟁을 했지만, 고유의 제천의례의 약화와 맞물려 쇠락의 길로 접어들었다. 〈영고·무천〉 등 민족 고유의 제천과 접맥된 축전이 사라진 것은 고려조 성종이 원구제천의 공식화와 관련이 있다. 외국 문헌에 나와 있는 〈매(昧)·이(離)·매악(靺樂)〉 등 우리 고대악무와 관계가 있는 동이악은 지금 찾을 길이 없다. 〈단군악·기자악〉 등도 문헌에 이름만 전할 뿐 그 실상은 알 수가 없다.

고대악무는 당대에 국가의 정체성과 연결되어 있었다. 그르므로 지금 이름이 전하는 모든 고대국가들은 나라의 규모와 관계없이 국조악무가 있었으며, 악무를 통한 백성들의 규합과 애국심을 갖게 하는 종교적 또는 정치적 목적이 내재되어 있었다. 선인들은 오늘의 일부 지식인 집단과 달리, 한민족의 국통을 '단군조선·기자조선·위만조선·이부·부여·예맥·삼한·신라·고구려·백제·가야·통일신라·발해·후삼국·고려·조선'으로 잡았다. 실증주의를 표방하여 삼조선(三朝鮮)을 부정한 이른바 진보사학자들과는 엄연히 다르다. 중국 역사의 절반을 이민족이 통치했지만, 중국 사학자들은 이를 자국의 역사로 당당하게 인정하고 있다.

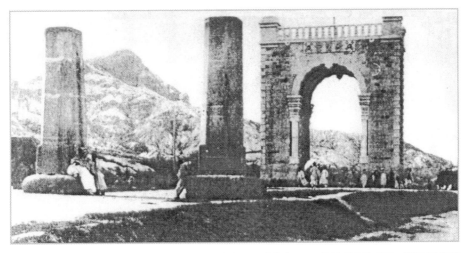

독립문. 자주독립의 의지를 집약적으로 나타내는 상징으로, 서재필(徐載弼) 등이 주축이 되어 기치를 든 독립협회가 영은문(迎恩門)을 헐었던 자리에 이 문을 세웠다. 1986년에 기공하여 만 1년 만인 189/년 11월 20일 준공되었다.

2. 삼국악무·가야악무·발해악무

삼국시대 악무는 단기 2317(BC 17)년의 〈황조가〉, 서기 28년의 〈도솔가〉, 32년의 〈회소곡〉 등의 가곡이 전하고, 664년에 문무왕이 웅진도독부인 웅진부성(熊津府城)에 신라 악인을 파견하여 〈당악〉을 배우게 했으며, 668년에 〈가야지무〉가 문무왕 어전에 연희되었고, 887년에 산해정령이 헌강왕 어전에 〈처용가무〉를 바쳤다. 888년에 향가집 『삼대목(三代目)』에 대한 기사가 나온다. 통일신라대의 신문왕 9년(689) 서라벌 일원인 신촌(新村, 신도시) 낙성식 때 〈회악〉 등 18곡과 〈하신열무〉 등의 악무가 대대적으로 공연되었지만, 그 실상을 파악할 수 없는 점이 아쉽다.

〈서동요·풍요·모죽지랑가·안민가〉 등의 14수의 향가가 『삼국유사』에 수록되어 있으나, 정사인 『삼국사기』에는 이에 대한 언급이 전혀 없는 까닭도 의문이다. 김부식은 일연과 달리 향악계열의 악무를 중시하지 않았기 때문인지는 모르겠으나, 최치원의 〈산예·속독·월전·대면·금환〉 등 〈신라 5기〉가 수록된 것으로 볼 때 향악을 무시한 것 같지는 않은 듯한데, 그 이유 역시 의문이다. 『고려사』 「악지」도 〈동경·선운산·내원성〉의 〈삼국속악〉을 수록했지만, 신라 〈향가〉에 관한 언급이나 관심을 찾기 어렵다. 김부식이 삼국의 악무를 〈묘악〉이나 조정연향 악무 중심으로 악지를 편찬했기 때문일까.

후세까지 영향을 준 대표적 신라악무는 〈도솔가〉이다. 이 역시 〈묘악〉이나 악장적 성향의 악무이다. 신라악무는 조정 연향악무로 여겨지는 〈회악〉 등 13종과 '군악'인 〈내지〉 등 5종을 합친 18곡 또한 지금 흔적도 없다. 군악은 '일상군·압량군' 등으로 강등된 고대 소국의 악무로서, 정복한 나라가 피정복국의 악무를 갖는다는 예악론적 인식이 잠재되어 있다. 신라악의 '삼현·삼죽'은 중원의 팔음을 기준한 분류이다. 가야악을 신라악에 포함시킨 것도 이에 말미암은 것이다. 『삼국사기』와 『삼국유사』에 실린 악무 중 동일한 것은 거의 없다. 두 분 저자의 악무인식의 차이에 기인한 것으로 상보적인 면이 있기 때문에, 역설적으로 후인들에게 풍부한 악무를 전한 단서가 되었다.

〈동동가무〉는 고구려에서 발원하여 고구려를 계승했다고 자부한 고려조를 거쳐 조선조에 와서 중시되어 일종의 악장적 악무로 승격되었다. 〈동동가무〉는 고려조 속악에 편차되어 수백 년의 시차를 두고 전승되었다. 〈동동가무〉의 서사가 악장적 성

향이 진하게 형상되었기 때문에, 고려조가 이를 조정의 공식 악무로 연희했는지는 알 수 없으나, 백제지역의 악무 〈정읍사〉와 더불어 속악 장절 첫머리에 배치한 것을 보면 중시된 흔적이 있다. '고구려·고려·조선'조로 이어진 〈동동가무〉는 민족악무의 계승과 발전의 전형이다. 본고에서는 〈동동가무〉를 고구려악무에 배치하여 검토했다.

〈동동가무〉는 조선조 말엽까지 계승되다가 홍경모(洪敬謨)에 의해 〈한문악장(漢文樂章)〉으로 확충 변용되었다. 유가이념으로 개찬된 〈동동가무〉가 민족악무의 전형성을 손상했다는 견해도 있겠지만, 유학을 국시로 삼았던 조선조인 만큼 긍정적인 평가도 가능하다. 『사서삼경』의 논리가 용해된 홍경모의 〈동동가무〉는 당시 백성들에게 호응을 받지 못했을 것이다. 백제악무의 경우 〈정읍사〉 말고 실체를 알 수 있는 악무는 없다. 백제악무를 당나라가 깡그리 수거해 갔기 때문이다. 당나라는 이에 만족하지 않고 한걸음 나아가 그들의 악무인까지 공주부성에 대려와 〈당악〉을 전파하여 민인들을 동화시키려는 조짐도 보인다.

『악학궤범』에 근거하여 〈동동가무·처용가무·정읍사〉를 민족 삼대악무로 규정하여 백제악무 쇠퇴의 아쉬움을 달래고자 했다. 그러나 백제악무는 완전히 소멸한 것이 아니라, 남원·전주 등 호남지역에 번창하고 있는 국악으로 되살아나, 민족악무의 찬란한 맥을 계승하여 이어가고 있다. 민족악무의 미래는 호남지역 국악계의 흥체에 달려 있다.

가야연맹은 2·3세기 무렵 금관가야를 중심으로 연방국 형태로 존속하다가, 532년 법흥왕 때에 합병되었다. 금관가야 소멸 뒤 맹주로 있던 대가야가 562년 신라에 합병된 후 역사 속으로 사라졌다. '김유신·강수·우륵·김무력·김서현' 등의 가야인맥은 신라조 흥성에 크게 기여했다. 구형왕(구해왕)의 3남 김무력의 성(姓) '김씨'는 신라가 하사한 것이다. 동아시아 예악론에 의하면 성은 제왕만이 내릴 수 있는데, 그 사례를 여기서 접하게 된다. 가야인맥 중 우륵은 가야악무를 신라조에 전수하여 '민족악무' 발전에 기여했다.

가야악무는 〈우륵 12곡〉으로 압축된다. 〈우륵 12곡〉은 신라의 자체 예악론에 의해 〈5곡〉으로 산정되는 수모를 겪었다. 폐기된 7곡(『삼국사기』에는 〈11곡〉으로 기재했다)은 가야왕조를 기리는 내용이거나 저급한 악무였을 가능성이 있다. 가야제국은 연맹국가였기 때문에 전체를 대표하는 악무는 존재하지 않았다고 추정된다. 가야연맹이 세력을 떨치지 못한 것은 12국을 통합하는 악무를 가지지 못한 때문일까. 정치는

악과 접속되어 있다는 동아시아 예악론의 한 단면을 여기도 찾게 된다.

가야연맹 12국은 변한 12국을 바탕으로 하고 있다. 이는 가야가 변한 12국을 완벽하게 통합하지 못하고 느슨하게 연합한 체제였기 때문에 세력을 떨치지 못한 것일까. 가야악무는 수준이 높았기 때문에 668년에도 충주지역에서 연희되었다. 금관가야 소멸 후 136년, 대가야 멸망 뒤 100년까지 전승될 정도로 격이 높았다. 가야 〈12곡〉은 아마도 변한 12국의 악무를 모태로 하여 발전한 악무였다.

신라조는 악인 우륵을 받아들여 우대했을 뿐 아니라, 악인들을 보내 우륵 〈12곡〉을 배우게 했다. 우륵을 찾아간 신라 악인들은 〈12곡〉 중 〈5곡〉만을 취하고 나머지는 버렸다. 이를 접한 우륵은 눈물을 흘렸지만, 결국 아정하다고 평하며 이를 긍정했다. 신라 악인들이 정리한 가야 〈5곡〉을 〈대악〉으로 삼자, 조신들은 가야의 망국지음을 수용해서 안 된다고 상주했지만, 진흥왕은 가야 왕이 음란하여 스스로 망한 것이지, 악무의 죄가 아니라고 하며 〈대악〉으로 확정했다.

가야악무는 변한 12국의 악무와 가야가 흡수한 포상팔국(浦上八國)의 악무 및 외래기악의 흔적도 보인다. 우륵 〈12곡〉 중 〈사자기(獅子伎)〉와 〈보기(寶伎)〉가 그것이다. 〈사자기〉는 서역 인도 사자국에서 발생하여 중원을 거쳐 가야에 유입된 것이며, 신라의 〈산예(狻猊)〉와 비슷한 악무이다. 신라 〈향악5기〉 중 〈산예〉가 최치원이 서라벌에서 연희된 것을 보고 이를 묘사했다면, 가야악무에서 유래된 것일 가능성이 있다. 〈보기〉 역시 동아시아에 유행했던 〈농완주기(弄椀珠伎)〉 유의 외래기악의 일종으로 유추할 수도 있다.

해동성국 발해조는 227여 년(후속 국가의 포함 여부에 따라 역년의 차이가 있다)의 역년을 누리다가 말년의 무사안일과 음주가무에 탐닉했다가, 표한한 이웃 거란족에게 허무하게 정복당했다. 이를 두고 당안(唐晏)은 그의 『발해국지(渤海國志)』에서 '감연이취망(酣宴以取亡)'이라 평했다. 발해조의 악무는 고구려악무를 기반으로 하여 당나라와 서역 및 동아시아 제국의 악무를 수용하여 당시 최고 수준에 있었다.

신라와 200여 년 동안 남북국 시대를 이루어 함께 했지만, 서로의 교류는 미미했으며 준적대국 관계로 있었다. 반면 일본과는 우호적 관계를 줄곧 지속했고 악무 교류도 매우 활발했다. 신라와 일본은 거의 단교 상태에 있었다. 신라는 일본을 황제국으로 인정하지 않았고 발해는 이를 인정했다. '신라·발해·일본' 간의 외교현안은 일왕을 천황으로 인정하느냐의 여부였다. 왜왕을 천황으로 인정하면 왜의 제후국이 되므로, 신라는 발해와 달리 절대로 천황으로 인정하지 않았다.

현재 알려진 발해악무는 〈답추〉밖에 없다. 발해조에 대한 우리 역대 왕조들의 관심은 거의 없었다고 해도 과언이 아니다. 발해세자 대광현(세자는 아니고 왕자라는 설도 있다)을 위시한 10여 만의 유민이 고려로 귀순했음에도 불구하고, 고려조는 이를 북방영토 수복을 위해 적절하게 활용하는 진취적 정책을 펴지 못했고, 거란의 위세에 눌려 거란의 연호까지 쓰면서, 발해조와 같이 무사안일과 안분자족(安分自足)을 즐겼다.

발해 성시 발해 악무인들은 중국과 북방제국 및 일본을 넘나들며 당시로 볼 때 '발해류(渤海流)'를 형성하여 동북아시아의 악무계를 풍미했다. 이는 오늘날 '한류(韓流)'의 선편을 잡았다. 10세기 무렵 발해조는 동북아시아에서 신라를 제외한 여러 국가들과 활발하게 교류했다. 발해악무도 해동성국이라는 평판과 맞물려 있었다. 경제적 풍요와 문화적 기반이 없을 경우 악무의 발전과 흥행은 불가능하다.

발해를 정복한 거란(遼朝)은 발해악무에 대해 별다른 관심을 갖지 않았다. 『요사』 「악지」에도 발해악에 관한 기록은 거의 없다. 중원의 〈아악〉을 수용했지만 고려·조선조처럼 첫머리에 두지 않고, 그들의 국악 다음에 배치하는 자존적 악무 인식을 가졌다. 거란이 칭제건원을 한 왕조였음을 우리는 기억해야 한다. 요조를 정복한 금(金)나라는 요와 달리 〈발해악〉을 중시했다. 거란족과 여진족의 〈발해악무〉에 대한 인식의 차이가 흥미롭다.

발해조를 우리 민족국가의 국통에 정식으로 포함시킨 선학은, 고려시대 이승휴와 조선조의 '유득공·한치윤·이유원'이다. 한치윤은 『문헌통고』와 『금사』 등에서 〈답추악무〉를 발굴하여 그 일단을 검증했다. 특히 이유원의 121수의 「해동악부」 중 〈발해악〉 편장에, 발해의 민속과 연계하여 〈답추〉를 7언절구로 형상한 것이 주목된다. 〈답추악무〉는 새해 첫날에 만성 민인들이 모여 능란한 가무인을 앞세워 줄지어 빙글빙글 돌며 노래하고 춤췄다고 묘사했는데, 아마도 요즘의 〈강강수월래〉와 유사한 악무로 여겨진다. 〈발해악〉에서 기억해야 할 것은 〈답추가무〉와 '발해금(渤海琴)'이다. 발해금은 고구려 거문고를 연상하게 하나 그 자세한 실체는 알 수 없다.

3. 민족악장·팔관회·팔일무

『고려사』「악지」에 의하면 고려조는 교사(郊社) 악무와 송조로부터 받은 〈대성악
(大晟樂)〉과 〈당악〉 그리고 〈삼국속악〉을 함께 사용했다. 표면적으로 중원악무를 중
심하여 악무정책을 편 것 같지만, 우리의 전래 속악을 무시하지는 않았다. 고려조는
신라 말엽에 등장한 〈처용가무〉를 대표적 민족악무로 격상시켰다. 〈처용가무〉를 고
려조 악무에 배속하여 검토한 까닭은, 고려조가 제야에 나례(儺禮)와 융합하여 궁궐
에서 이를 연희했을 뿐 아니라, 민간에도 널리 퍼져 벽사진경(辟邪進慶)의 염원을 담
았기 때문이다. 나의(儺儀)에 예(禮) 자를 첨가하여 '나례'라 일컬은 것은, 무속과 달
리 나라에서 이를 존숭했다는 증거이다. 무속을 무례(巫禮)라고 칭하지 않은 것과 대
비하면 그 위상이 절로 확인된다.

〈처용가무〉는 민족악장의 정화로서 각계각층의 선호도가 높았으므로, '불교·유
교·무속' 등 각급 신앙 단체가 아전인수 격으로 원용하여 자신들의 종교에 습합했
다. 학계에도 선호하여 그 연구업적이 한우충동(汗牛充棟)이다. 특이한 점은 처용탈
과 울산의 위치 등을 참고하여 처용을 아라비아 상인으로 비정한 견해도 있다. 필자
는 고대 울산지역에 존재했던 우시산국(于尸山國)의 국가악무였고, 아울러 일찍이 한
반도에 유입되어 세력을 확장하고 있었던 나신앙(儺信仰, 儺敎)의 일종으로 추정했다.

나신앙은 '나제(儺祭)·나가(儺歌)·나무(儺舞)'를 포용하고 있다. 나신앙의 중심 지
역은 양자강 유역의 남방이다. 황하 유역에도 나신앙이 있었으나 남방 나와는 그 성
향에 차이가 있다. 〈처용가무〉는 중원의 남방 나와 보다 밀접한 관계가 있는 듯하나,
민족나의(民族儺儀)로 변용되어 토착 나례로 발전했다. 춤에는 여러 갈래가 있지만,
그 중 가면무는 대체로 나무(儺舞)로서 가면에 신성성을 부여한 것으로 나문화(儺文
化)의 산물이다.

나문화는 '봉황·난조·주작' 등 조류와 관계가 있다. 오방 중 남주작도 같은 범주
이고, 북현무의 뱀은 북방문화의 용의 원초적 표현이다. 중원왕조의 상징인 용봉(龍
鳳) 가운데 용은 밭농사를 위주로 하는 북방문화권, 봉은 논농사를 위주로 하는 남방
문화권의 토템이다. 용이 풍우와 연계된 것은 이를 상징한다. 한반도 곳곳에 남아있
는 솟대의 새는 봉황과 관련이 있다.

고려조는 〈팔관회〉를 민족예악의 총화로 인식하여 민족축전으로 정립하여 멸망

할 때까지 지속했다. 〈팔관회〉는 572년 신라 진흥왕의 전망사졸을 위해 개설한 〈팔관연회(八關筵會)〉를 효시로 보지만, 불교의식에 치우쳤기 때문에 문제가 있다. 따라서 〈팔관회〉는 태봉국의 궁왕이 송경에 도읍을 정하고, 광화(光化, 당 소종의 연호) 원년(898)에 개최한 것이 시초이다.

고려조의 국가 골격은 궁왕이 수립했고, 왕태조는 궁왕이 정립한 문물전장을 도습했다. 고려조의 연호 '천수(天授)'도 궁왕의 연호 '정개'를 개원한 것이지 건원은 아니다. 500여 년의 장구한 역사를 누려온 〈팔관회〉를 조선조는 개국(1392)과 동시에 폐지하고 〈강무(講武)〉로 대체했다. 민인들의 열광적인 호응을 받으며 긴긴 역사를 누린 축전을, 유학을 국시로 했던 점을 감안해도, 하루아침에 이를 폐지한 것은 아쉽다.

우리 겨레는 한반도 남반부의 삼한계와 북반부의 부여계가 있다. 삼한계는 '마한·진한·변한'에서 출발한 '신라·가야·백제'의 통치를 받았던 겨레이고, 부여계는 '부여·예맥·고구려·발해' 등이 통치한 겨레이다. 백제는 지배층과 민인들의 성분이 달랐다는 설에 근거했다. 백제의 국호가 한때 '남부여'로 명명되었기 때문에 부여계 국가로 여길 수도 있다. 태봉국과 고려조의 〈팔관회〉는 부여계의 민인과 삼한계 민인의 정감을 통합하기 위한 축전이다.

궁왕은 북방영토에 관심이 많았다. 궁왕이 압록강까지 영토를 확충했지만 왕태조는 이를 보존하지 못했다. 부여계와 삼한계는 이민족이 아니고, 동일한 민족이긴 하나 성향이 약간 다른 점을 인정한 구분이다. 궁왕에 이어 왕태조가 〈팔관회〉를 계승 발전시킨 까닭도 성향이 다소 차이가 나는 두 겨레를 통합하기 위한 의지가 작용한 것으로 생각된다. 오늘날 남북한의 차이도 이와 무관한 것은 아닐 것이다.

동아시아 고대문화는 '유교문화·나문화(儺文化)·샤만문화·무문화(巫文化)' 등으로 구분할 수 있다. 이 가운데 무문화와 샤만문화는 유사성이 있지만, 무문화는 남방이고 샤만문화는 대체로 장성 북쪽에 자리 잡았기 때문에 나누었다. 한반도는 샤만문화보다 무문화권에 속했다. 고려조에 들어와 나문화의 나신앙은 긍정하면서 무속신앙을 격하게 배척한 원인은 불교와 관계가 있는 듯하다.

무속은 상류층에서는 청산의 대상으로 추락했으나 백성들에게는 숭앙되는 신앙으로 자리 잡았다. 당시 상류층은 특정인이 세습이나 강신의식을 거쳐 무격 행세를 하는 것을 용인할 수 없었다. 나신앙은 무속처럼 민인 신도들에게 물질적 요구를 하지 않았지만, 무격들은 재물을 탐하는 피해가 심했던 사실과도 관련이 있다.

이규보는 고대의 무는 공변되고 성스러웠던 데 반해, 근자의 무는 민인들을 요사한 말로 현혹하여 재물 갈취를 업으로 삼는다고 「노무편(老巫篇)」을 통해 비난했다. 무격을 천년 묵은 쥐나 숲속의 구미호로 비유하기도 했다. 무격이 본래의 순수성을 지녔다면 조정에서 박해받을 이유가 없다고 하면서 그 본질을 부정하지는 않았다. 괴이한 어조로 두서없이 지껄인 말 중에 하나라도 적중하면, 감탄하여 공경하는 민인들의 우매함을 개탄했다. 신이 내렸다고 하며 껑충껑충 뛰어 머리가 들보에 닿는다는 이규보의 표현은 오늘의 무무(巫舞)를 보는 듯하다.

이규보는 『구삼국사기』를 근거하여 「동명왕편」을 창작하여, 동명성왕의 신이한 행적은 귀환이 아니고 성이라고 평할 만큼, '민족신화'에도 우호적인 지식인이었다. 무격은 요상한 노래와 괴이한 언설로 혹세무민을 일삼기 때문에, 그의 집 동쪽에 있었던 무가 도성 밖으로 축출되는 것은 당연하다고 했다. 무격이 도성 외곽으로 강제로 쫓겨난 것은 고려조에 이어 조선조에도 반복되었으나, 시간이 지나면 어느새 다시 들어와 번성했다. 지금 서울에도 무속은 번창하고 있는 현실을 진단하는데 「노무편」은 참고가 된다.

조선조는 중세의 틀 속에서 볼 때 혁명적인 왕조였다. '신라·발해·고려'와 달리 유교를 국시로 표방하여 불교 등 여타의 종교를 배척하고 억압했다. 이는 '신라·고려' 조에 걸쳐 천여 년 동안 지속했던 신앙체계를 변혁한 혁명적 조처였다. 악무 역시 중원의 예악론에 기준하여 개혁하려 했다. 이 개혁의지의 토대는 주조의 문물전장과 『주례』의 논리였다. 당시 중원의 강자로 등장한 명조에 이소사대를 표방하면서도, 제후국이 할 수 없는 '제례작악'을 시도하여 일정한 성과를 거두었다.

역대 중원 정권은 사이제국을 제후국으로 취급하여 자체 악무를 갖는 것은 용인했지만, 독자적인 예를 갖추는 것은(制禮) 불허했다. 사이제국이 각자의 예를 만들어 시행하면, 중원 중심의 윤리체계가 와해될 것을 두려워했고, 아울러 중원문화가 사이문화로 더럽혀질 수 있다는 우려에서였다. 사이의 예를 거부한 것과 달리 사이의 악무를 그들 태묘에 연희하게 한 까닭은, 천하에 덕을 널리 편다는 사실을 내외에 과시하기 위해서였다.

조선조의 악무정책은 『악학궤범』에 구체적으로 나타나 있다. 책 제목 머리에 '악학'이라는 관사를 붙인 것은 '악'을 독립된 학문으로 인정했음을 뜻한다. 조선조는 중원의 악무제국주의를 교묘하게 우회하여 '조선악무'를 만들어 통치에 원용했다. 조선조는 악무를 '향악·속악·당악·아악' 등 4대 장르로 구분하여 종묘제향 등 의

식에 사용했다. 종묘제례에도 〈속악〉을 연주하여 〈아악〉 일변도를 벗어나려 했다. 세종은 종묘제향에 반드시 완미하다고 볼 수 없는 중원의 〈아악〉과 〈당악〉을 먼저 연주한 후, 삼헌(三獻)에 이르러 비로소 〈향악〉을 연주하는 것은 문제가 있다고 지적했다. 이후 악장에도 〈속악악장〉과 〈아악악장〉을 두어 각종 제향이나 연회에 혼용했다.

조선조는 개국 초기에 '황제예악'을 실시하려 했다. 〈번부악〉의 설정 의지가 그것이다. '일본·왜·여진·탐라·송상'을 조선조의 번방으로 취급하고, 그들의 악무를 국가 공식 의전에 연희하게 하여, 조선조가 황제국임을 선양하고자 했다. 양성지가 제기한 〈번부악〉 설치 의지는 이행되지 못했다. 그는 〈번부악〉 개설에 만족하지 않고, 황제국의 관례대로 '5경(五京, 京都[궁궐·육조·관아]·上京[한성부]·中京[개성부]·東京[경주부]·南京[전주]·西京[평양]·北京[함흥])' 개설을 건의했지만 이 또한 실천되지 못했다. 삼국시대부터 전래된 악무를, 민족예악론에 의거하여 〈동동가무·처용가무·정읍사〉를 3대 민족악무로 부각시켜 '고구려·신라·백제' 고지의 백성들을 통합하려는 뜻이 있었다고 여겨진다. 『고려사』 「악지」의 〈삼국속악〉 편장과 같은 모티프로 추정된다.

조선조 지배층은 유학에 정통한 사인들이었다. 관료가 되려면 『사서삼경』의 이해는 기본이었다. 조선조가 절대 부패를 하지 않았던 이유는 여기에 있었고, 그르므로 500여 년의 역년을 누릴 수 있었다. 그들의 악무 인식도 예악론에 근거해 있었다. 조선조 사인이 애호한 악무는 그들이 배양한 신악 〈단가(短歌, 時調)〉였다. 『청구영언(靑丘永言)』 등의 수많은 단가집이 발간된 것도 이에 말미암았으며, 〈단가〉의 주제 영역이 음일에 흐르지 않고 온유돈후한 까닭 역시 여기에 기인했다. 〈단가〉 창작의 주류층인 사인들의 작품이 음란이나 방일에 흐르지 않은 이유도 동일하다.

조선조 사인들은 악무는 반드시 치세지음, 즉 태평성대로 나아가게 하는 기능을 가져야 할 것이고, 나라를 위태롭게 하거나 사회기풍을 어지럽히는 난세지음이나 망국지음은 극력 배척했다. 문학의 경우도 문이재도론(文以載道論)에 입각하여 인심(人心)이 아닌 도심(道心)을 형상해야 한다고 했고, 악무 역시 음란한 춤사위는 거부했다. 고려조의 악무와 문학을 부정한 소이도 여기에 있다. 조선조 사인들이 창작한 수많은 〈단가〉들의 주제가 하나같이 우아하고 담박한 것도 같은 이유에서이다. 조선조 〈단가〉의 대표작인 퇴계의 〈도산12곡〉과 율곡의 〈고산9곡가〉의 서정 시각과 주제 영역이 그 전범이다. 그들은 〈단가〉를 조선조가 창출하여 양성한 고품격의 '신악'

으로 자부했다. 〈단가〉는 민족악무사의 전개과정에 한 획을 그은 악무 장르였다.

　민족악무는 동아시아 악무계에 우뚝한 위상으로 존재하면서 천여 년간 주변국의 악무와 교류했다. 중원정권이 서역 등지에서 수집한 백희가무도 수용하여 민족악무의 폭을 확충했으며, 조선조는 중원왕조의 〈6대묘악〉도 받아들여 〈문무·무무〉로 정착시켜 종묘제향에 사용했다. 중원왕조는 악무제국주의를 실시하여 그들이 정복했거나 스스로 투항해온 국가들의 악무를 엮어 '10부악'으로 정리했다. 이 중에 〈고려악〉이 포함된 것은 '고구려·백제'가 당에 정복되었기 때문이다.

　동아시아 악무의 창성은 국가 간의 교빙(交聘)과 조빙(朝聘) 사행들의 교환이 많은 기여를 했다. 조선조가 번부악을 설정하려 한 이유도 주변 국가의 조빙사행을 염두에 둔 것이다. 명나라 사행이 서울에 왔을 때 〈동동가무〉와 〈희섬무〉가 각각 연희되었는데, 여기서 〈동동무〉가 고구려 악무임이 후세에 알려진 단서가 되었다. 우리 선인들은 중원의 〈일무〉를 좋아하여 종묘제향과 문묘에 부단히 연희하여 동아시아 의 가장 오랜 악무유산을 보존했다. 〈일무〉의 발원은 중원이지만, 발원지에서는 이미 소멸하고 없는데 반해 우리는 이를 민족악무로 승화시켰다.

　〈일무〉에는 〈8일무·6일무·4일무·2일무〉가 있다. 〈일무〉를 베푸는 주체와 〈일무〉를 흠향하는 신위에 따라 일수가 정해졌다. 천자는 〈8일무〉, 제후는 〈6일무〉, 대부는 〈4일무〉, 사는 〈2일무〉 등의 층위가 그것이다. 〈8일무〉는 '8음·팔풍·팔괘'의 이념을 깔고 있다. 악기의 배치인 악현(樂懸)도 악을 받고 바치는 사람의 신분에 따라 변별되었는바, 천자는 궁현, 제후는 헌현, 대부는 판현, 사는 특현 등의 구분이 있었다.

　동아시아의 예악질서는 다방면에 걸쳐 얽혀 있었다. 천자는 한 해를, 경사는 한 달을, 일반 관료는 하루를, 각각 관장한다고 규정했다. 새해에 천자가 책력을 신료들에게 배포하는 관례도 여기서 유래된 것이다. 한 해를 지칭하는 용어에 '세(歲)/사(祀)/연(年)/재(載)'가 있는데, 이들은 고대 '하·은·주·당우' 등 왕조가 사용했던 해(年)에 대한 칭호였다. 춤은 본래 오신을 위한 것으로 〈일무〉가 그것이다. 시간이 흘러 악무가 차츰 오인으로 이행되면서 〈대무(隊舞)〉가 발달했다. 신에게 바치는 〈일무〉는 수천 년간 고착되어 원형을 지켜왔지만, 사람을 즐겁게 하는 〈대무〉는 현란한 변모를 거듭하여 오늘에 이르렀다.

　문묘제향의 석전의식 역시 중원을 비롯한 동아시아 모든 나라에는 소멸되었지만, 우리는 이를 거의 원형대로 〈일무〉와 함께 계승하여 민족악무와 민족의전(民族儀典)

으로 보존하고 있다. 동아시아의 고전악무와 석전의식 〈8일무〉 및 중세신앙을 이해하기 위해선 조선조의 악무와 '사전체계(祀典體系)'의 고찰은 필수이다. '사전'은 고대에 이어 중세 왕조와 백성들의 신앙체계이다. 불교·도교와 서구의 여러 종교들이 유입되기 전, 역대 왕조의 국교에 준하는 신앙체계로 오늘의 종교에 해당한다.

4. 한류악무·글로벌 악무

고대의 '부여·예맥·옥저·삼한' 시대부터 외래악무는 유입되었겠지만, 문헌상 확인이 가능한 것은 삼국시대부터이다. 중앙아시아와 동북아시아 여러 나라와 다양한 민족들의 악무가 전래되어 우리 토착악무와 뒤섞여 영향을 주고받았다. 중원왕조는 물론이고 '거란·여진'의 악무도 수용했다. 고구려에 유행했던 〈호선무(胡旋舞)〉와 〈이빈곡(夷賓曲)·지서가(芝栖歌)·지서무(芝栖舞)·납소리(納蘇利)〉 및 신라의 〈괴뢰희(傀儡戲)·월조(越調)·반섭조(般涉調)〉, 백제의 〈고각악(鼓角樂)·공후악(箜篌樂)·쟁우악(爭竽樂)·지적악(篪笛樂)〉과 〈농주지희(弄珠之戲)〉 등도 모두 동아시아 국가 간 교류를 통해 변용 형성된 악무들이었다.

이와 같이 장구한 기간 동안 유입된 외래악무를, 우리 겨레는 변용 격상하여 찬연한 민족악무로 발전시켰다. 전조들의 악무 유산을 바탕으로 하여 〈몽금척(夢金尺)·수보록(受寶籙)·개언로(開言路)·납씨가(納氏歌)·궁수분곡(窮獸奔曲)·정대업(定大業)·정동방곡(靖東方曲)·보태평(保太平)·여민락(與民樂)〉 등의 악장적 민족악무를 창작했다. 공업을 이루면 악을 짓고 예를 만든다는 예악론을 민족예악으로 재창조한 뒤, 이를 민족미학으로 조명하여 제작된 수준 높은 악무 유산이다.

19세기 전후부터 대륙문화권에 안주했던 한반도가, 해양문화권의 여러 나라의 영향을 받기 시작했고 악무 역시 예외가 아니었다. 성향이 판이한 해양문화권의 악무 유입은 충격이었다. 이로 인해 한동안 민족악무는 무관심과 일견 폐기 수준에 이르렀지만, 곧이어 민족악무의 우수성이 재인식되어, 서구악무와 대등하게 공존하면서 과거처럼 영향을 주고받았다. 민족악무는 보수 성향이 강하여 원형을 유지한 채 시공을 같이하다가, 현재는 서양악무를 압도하는 기세로 융성하고 있다.

민족악무가 심각한 충격을 받은 시기는 일제강점기 35년간이다. 일제는 〈유행가〉로 지칭되는 왜색가요를 당시 최첨단 음향기기인 유성기(축음기)까지 보급하여, 한반도 전역을 석권하여 민인들의 열광적인 사랑을 받았다. 1945년 일제가 축출되고 미군이 진주한 뒤, 또 다른 악무가 유입되어 관심을 끌었고, 미국과 서구의 악무도 함께 들어와 백성들의 호기심을 자극했다.

이 시기에 들어온 일부 서구악무가 오랫동안 〈우리 가곡〉으로 잘못 명명되어, 지식인층에 애호되자 〈유행가〉는 저급한 가곡으로 비하되었다. 악무도 하나의 생명체이므로 흥망성쇠의 법칙을 벗어날 수 없다. 시대가 흘러 20세기에 접어든 후 한반도는 전 세계 악무의 가당무대가 되어, 각양각색의 악무들이 질풍처럼 휘몰아쳤다. 소위 오대양 육대주의 글로벌 악무가 아무런 제제도 받지 않고 노도처럼 횡행하고 있다.

대륙과 해양문화권의 악무를 선별과정을 거치지 않고 모두 수용하여 악무계를 수라장으로 만들었다. 춤의 경우도 전 세계의 춤이란 춤은 전부 수용했고, 종교 역시 세계 도처에 존재하는 것 모두를 받아들여 신앙의 백화점이 되었다. 이데올로기 또한 동서고금의 것을 모두 수용하여 이념화했다. 따라서 과연 우리는 지금 정체성을 가지고 있는지 의심되는 상황에 처해 있다. 동아시아의 '고대·중세'의 악무와 신앙체계 그리고 석전 등의 제향의식 의전을 알기 위해서는, 조선조의 악무와 사전(祀典)을 고찰하지 않고는 불가능하다. 조선조가 동아시아의 제도와 문물전장을 여타 민족과 달리 잘 계승하여 보존했기 때문이다.

장구한 역사를 이어오면서 동서양의 악무를 개방적으로 수용하여, 이를 '민족예악'과 '민족미학'에 의해 우화등선(羽化登仙)된 '민족악무'는, 이제 역으로 〈국악〉과 〈K팝〉 등이 〈한류악무〉로 부상하여, 악무의 수입국에서 수출국이 되어, 전 세계 연예문화와 악무계를 갈채를 받으며 이끌어 나가고 있다.

━━━━ ㅂ ━━━━

■■■■■■■■■■■■ ㅌ ■■■■■■■■■■■■